KB123304

북한의 가극 연구

북한의 가극 연구

초판 1쇄 발행 2013년 8월 20일

지은이 천현식
펴낸이 윤관백
펴낸곳 선인

등록 제5-77호(1998.11.4)
주소 서울시 마포구 마포동 324-1 곳마루빌딩 1층
전화 02)718-6252 / 6257
팩스 02)718-6253
E-mail sunin72@chol.com

정가 60,000원
ISBN 978-89-5933-643-2 93600

· 잘못된 책은 바꾸어 드립니다.

북한의 가극 연구

〈피바다〉에서 〈춘향전〉까지

천현식 지음

선인

책을 펴내며......

이 책은 제가 쓴 박사학위논문『북한 가극의 특성과 변화: 혁명가극에서 민족가극으로』를 고치고 보충한 것입니다. 책을 내게 되면서 고민을 많이 했습니다. '내 개인이 공부한 내용을 왜 공적인 출판물로 내려고 하는 것인가? 사실 내고자 하는 마음이 먼저였고, 그 마음은 무엇일까를 되짚었습니다. 그런데 아무리 생각해도 내지 않아도 되는 것 같았습니다. 훌륭한 학자들의 책처럼 가치 있다고 생각되지는 않았고 반드시 내야만 할 필요성을 찾을 수도 없었습니다. 아무리 생각해도 제 개인의 욕심 때문이라는 생각에서 벗어나지 못하겠더군요. 출판 작업은 진행되었지만 고민은 깊어져 갔습니다. '내 개인의 욕심으로 내는 책이 무슨 가치가 있을 것인가? 필요 없는 책이 출판되어 폐지가 되는 결과는 아닐까'라는 생각에 빠지기도 했습니다.

그러다가 개인의 욕심으로 책을 내면 안 되는 것인가라는 질문을 하게 됐습니다. 그렇게 생각하니 안 될 것은 없다는 결론이 나오더군요. 다행이었습니다. 이 세상 모든 책들도 결국 개인의 욕심에서 출발한 것이 아니겠냐는 생각도 하게 되었고요. 결국 제가 지나치게 개인과 사회의 관계에서 개인을 생각하지 않고 사회에 초점을 맞춘 것은 아닌가 하는 생각을 했습니다. 개인의 욕심이 바로 사회의 결과물이 되고 사회의 결과물이 다시 개인의 욕심이 되는 것이 당연하고 자연스러운 과정일 텐데 말입니다. 사회적 의미를 외면하며 만든 개인 창작물의 경우 문제가 있을 수 있습니다. 하지만 반대로 개인의 욕구나 욕심에 기반을 두지 않은

사회적 창작물 역시도 결국 돌아갈 사회구성원인 개인이 없다는 점에서 마찬가지로 문제가 있다고 생각하게 되었습니다. 물론 제 개인의 수준을 생각하지 못하고 너무 사회적인 의미에만 초점을 맞춘 측면이 강했다는 판단을 하기도 했고요.

이렇게 되니 출판에 대한 부담에서는 어느 정도 빠져나오게 됐습니다. 그러면서 북한, 그 중에서도 북한의 가극을 연구한 이 책의 의미에 대해서 생각해보게 되었습니다. 그 의미를 분명히 하게 되면 제 개인의 지적 욕심에서 출발한 이 책이 어떤 사회적인 의미를 갖게 되는 것인가를 말하게 될 뿐만 아니라, 제 개인의 지적 욕심이 갖는 사회적 배경을 설명하는 것이기도 하리라 생각하게 된 것이죠. 저는 타자로서 북한, 특히 북한 음악을 주로 공부하고 있지만 궁극적으로는 타자에 대한 연구가 상대방을 위한, 상대방을 이기려는 연구가 아니라 내가 속한 우리를 위한 연구가 되어야 한다고 생각합니다. 그래서 남북관계에 관한 그 동안의 생각들과 함께 이 책의 의의에 대해서 간단히 설명해 보는 것으로 머리말을 대신하기로 했습니다.

분단비용 불감증의 치료

분단 이후 수 십 년을 거치면서 현재 남한과 북한을 개별 국가로 취급하며 두 국가의 관계성을 무시하는 생각들이 많이 퍼져 있습니다. 그러니까 남한과 일본의 관계처럼 남한과 북한을 생각하는 것이죠. 하지만 엄연하게도 남북은 분단되었으며 현재 휴전상태로 너무나 많은 분단 비용을 치르고 있습니다. 너무나 오래되어서 이런 분단비용을 당연한 기본 값으로 생각하게 되어 버렸습니다. 하지만 이 분단비용은 절대로 우리가 지불해야만 하는 비용이 아닙니다. 남북이 한반도에서 완전한 안정과 평화를 이룬다면 이 분단비용을 모두 남북한 사람들 전체의 삶을 위해서

쓸 수 있을 것입니다. 그러한 안정과 평화 상태가 완전히 이뤄진다면 그 상태를 남북관계의 종착역이라고 볼 수도 있을 것입니다. 그것이 어떤 구체적인 정치체제일지는 모르겠지만, 그 상태를 '통일'이라 불러도 무방할 것이라고 생각합니다.

남한은 현재 세계 4위의 무기 수입국이자 미국 무기 수입 1위 국가입니다. 게다가 2013년 세계 군사비 지출 12위의 국가입니다. 올해 국방·안보 관련 예산은 34조 3천억 원으로 최종 확정되었으며 앞으로 추가될 여지가 있다고 합니다. 어마어마한 액수입니다. 만약 이 액수 전체가, 아니 그 반만이라도 남한 사람들의 실생활에 쓰인다면 삶의 질은 획기적으로 높아질 겁니다. 남한 경제규모에 한참 못 미치는 북한의 예산대비 국방비는 더없이 높기 때문에 군사비 문제는 북한의 절실한 문제이기도 합니다. 그리고 이런 경제적인 금액만이 문제가 아닙니다. 항상 휴전이라는 긴장상태를 갖고 살아가는 남북한 사람들의 실질적 정신과 건강에도 문제가 있을 겁니다. 물론 정전과 평화 상태를 가정했을 때 남북한 사람들의 정신과 건강에 관한 연구 성과를 확인하지는 못했습니다. 하지만 남북분단과 대결이 경제적 비용과 함께 사람들의 몸과 마음에 악영향을 미칠 것이라는 점은 충분히 짐작할 수 있습니다. 예를 들어 비평화 상태의 최극단인 전쟁과 군인에 관한 연구를 확인해 보면 그 상관관계를 알 수 있습니다. 2개월간 교전이 진행된 노르망디 상륙작전에서 연합군 장병 98%가 정신적 사상자가 됐다고 하며 2차 대전 종료 후 미군의 정신적 사상사는 50만 명으로 집계되었다고 합니다. 이는 단지 전쟁상태에만 해당하지 않습니다. 6개월간 지속된 스탈린그라드 전투에 참전했던 소련군의 평균 수명이 약 40세라는 보고서를 보면 전쟁 이후에도 전쟁의 경험이 건강에 영향을 미쳤음을 알 수 있습니다. 이뿐만 아니라 남북 내외부의 대립과 충돌로 생긴 다양한 사회적 비용도 있습니다. 하지만 남북한

의 안정과 평화가 회복된다면 더 이상 남북한이 전쟁에 대해서 걱정하거나 불안해 할 필요가 없으며 군사비에 천문학적 금액을 쏟아 붓지 않아도 됩니다. 물질적, 정신적으로 아주 커다란 비용인 분단비용 불감증에서 벗어나야 합니다. 분단비용을 기본값으로 생각하는 것에서 벗어나 적극적으로 분단비용 축소를 위한 일에 나서야 한다고 생각합니다.

공동의 가치 지향 '평화'

현재까지 남북관계는 남한과 북한의 개별 상호 이익의 관점에서 진행되어 왔다고 생각합니다. 개별 이익이 부딪치고 그 이익들이 상호 조정되어 균형을 이루게 되며 그것을 받아들이게 되면 서로 각자에게 이익이 된다는 것이죠. 이것의 극단적인 형태가 '주고받기', 즉 '상호주의'의 형태로 나타났습니다. 결국 상대가 먼저 주기를, 내가 먼저 받기를 기대하게 되었습니다. 이런 관계라면 한 발자국도 나아가기 힘들고 나아갔더라도 뒤로 물러나기 십상이겠죠. 다른 측면에서는 감상적이고 당위적인 혈연에 집착하기도 했고요. 이런 관점은 그런 측면이 개인이나 혈연의 바깥 세상, 즉 남북관계를 벗어난 관계에서 어떤 긍정적인 의미를 갖게 되는지를 충분히 설명해주지 못했습니다. 그러니까 남북관계에 미래지향적인 추진력을 줄 동기부여를 해주지 못했죠.

저는 남북관계를 상호 이익의 개별 관계에서 공동의 가치를 지향하는 공동체의 관계로 바꿀 필요가 있다고 생각합니다. 이것은 나와 너의 관계를 중심에 두는 것이 아니라 우리의 관계를 중심에 두는 것이라고 할수 있습니다. 나와 너뿐만이 아니라 우리의 회복이 중요하다고 생각합니다. 공동의 가치 지향은 단지 이상적인 구호가 아니라 실제 갈등해소에 도움이 될 것입니다. 공통의 목표를 부여하고 내부 집단 간의 협동을 요구하게 되면 갈등이 줄어들게 된다는 것은 실제 연구를 예로 들지 않아

도 고개가 끄덕여지는 내용입니다. 그러니까 남북한 갈등은 남북한이 공동의 목표를 합의하고 협동을 하게 된다면 줄어들 것입니다. 하지만 이 공동의 목표와 협동 자체가 언제나 좋은 것일 수는 없습니다. 공동의 목표와 협동이 공동의 목표를 갖는 집단들 내부 공동체의 갈등해소에는 도움이 되겠지만, 그 공동체를 벗어난 경우에는 해가 될 수도 있습니다. 이러한 폐해를 보여주는 것이 바로 세계사에서 내부결속을 위해 외국과 전쟁을 벌였던 수많은 사건들입니다. 그리고 '지역주의'가 또한 그것입니다.

그렇다면 해당 공동체의 갈등해소에도 도움이 되며 공동체 내부 개별자들을 포함해서 공동체 바깥에도 도움이 되는 그러한 공동의 가치는 무엇일까요? 그러니까 남북한 갈등 해소를 위한 남북한 공동의 가치이면서도 남북한을 넘어서는 아시아, 세계의 가치와 맞닿는 것이라면 좋을 것입니다. 저는 그것을 '평화'라고 생각합니다. 남북의 평화는 작게 보면 한반도에 머무르겠지만 동아시아의 평화로 나아갈 수 있으며, 동아시아의 이해에 머물지 않고 세계로 연결될 수 있습니다. 이는 남북의 민족적 이해가 인류보편의 이해로 확대 가능하다는 것을 보여줄 수 있는 것입니다. 이것은 남북한에게만 한정되는 경제부흥이나 민족자존이 아닙니다. 이것이 평화를 지향하는 '통일'이라는 형태로 나타날 수도 있습니다. 이는 정체성을 지키면서 보편성을 얻는 방법이라고 생각합니다. '평화'에 대한 가치 지향은 군사의 평화에만 머물지 않고 일상의 평화로 확대될 수 있다는 점에서 좋습니다. 평화라는 말은 추상적이기 때문에 평화라는 추상어를 현실에서 공동 작업으로 구체화해야 합니다. 어떻게 보면 평화라는 폭이 너무 넓기 때문에 문제일 수 있지만, 아주 작은 일부터 평화와 연결되는 의미를 부여하고 그 가치지향에 맞는 활동을 만들 수 있다는 점에서 오히려 달성 가능성이 높다고 할 수 있습니다. 게다가 분단된 한반도에서는 더욱 필요한 가치입니다.

이렇게 공동의 가치를 지향하는 관계에서는 내부에서 누가 더 많은 비용을 지불할지에 대한 다툼이 적어질 것이라고 생각합니다. 상호 이익을 조정한다는 관점에서는 나의 이익을 극대화하는 것이 목표이기 때문에 최대한 나는 적게, 상대는 많은 비용을 지불하게 하는 노력을 할 가능성이 큽니다. 하지만 공동의 가치 지향 안에서는 해당 공동가치를 1차로 정하고 그것을 위한 협동의 과정에서 내부 구성원의 차별적 능력에 따라 2차로 비용을 정하게 됩니다. 그리고 누가 먼저 움직일 것인가를 두고 다툴 여지도 줄어들게 됩니다. 물론 이러한 과정이 아무 문제없이 진행되지는 않겠지만, 상호 이익의 조정 관계보다는 훨씬 나은 방법일 것이라고 생각합니다. 물론 이러한 공동의 가치지향을 논의하고 합의할 수 있기 위해서는 먼저 서로에게 갖고 있는 부정적 편향을 차츰, 조금씩 걷어내야 합니다. 여기에는 별다른 뾰족한 수가 없다고 생각합니다. 뾰족한 수는 아니지만 아주 확실한 방법, 즉 접촉의 양을 늘리고 질을 높이는 방법이 있습니다. 당연하겠지만 부정적 편향에는 반복적으로 접촉하는 것이 해독제라는 연구결과는 그러한 방법론이 현실에서 벗어난 격언이나 경구가 아님을 보여줍니다. 물론 이는 공통의 가치를 지향하며 협동하는 장에서 진행되어야 합니다.[1]

약자를 위한 통일성과 다양성

통일성과 다양성의 논의에서 중심을 어디에 둘 것인가를 생각해 봤으면 합니다. 그 동안 남북 내부나 남북 사이에서 통일성과 다양성을 두고 크고 작은 비판과 충돌이 있었습니다. 남북관계에서 민족주의를 바탕으

1) 범주화와 내집단·외집단의 문제는 다음 책을 참고하기 바랍니다. 레오나르드 플로디노프 지음, 김명남 옮김, 『"새로운" 무의식: 정신분석에서 뇌과학으로』(서울: 까치글방, 2013).

로 하는 통일을 비판하는 쪽에서는 획일화라는 측면에서 다양성을 강조하는 경우가 있습니다. 하지만 그들이 세계의 질서를 언급할 때는 유엔을 언급하고 세계의 통일성을 강조하곤 합니다. 자유주의자였던 버트런드 러셀은 단일 세계정부를 지향했으며 현재 유럽 각 나라들은 통일된 유럽연합을 지향하고 있습니다. 반면 세계사적 측면에서 민족국가의 유의미성을 강조하며 다양성을 강조하는 쪽에서는 민족국가 내부의 다양성에 대해서는 지방주의나 가족주의라며 비판하는 경우를 볼 수 있습니다. 북한의 경우 조선민족제일주의를 주장하지만 예를 들어 내부의 함경도 '제일주의'는 지방주의, 가족주의로 비판하여 왔습니다. 지구적 관점을 갖는 쪽에서는 세계의 통일성에 초점을 맞추면서 '평화'를 표방하고 있으며, 민족국가의 관점을 갖는 쪽에서는 남북 민족의 통일성에 초점을 맞추면서 '통일'을 표방하곤 합니다. 통일성과 다양성의 잣대가 국내와 국외라는 공간에 따라 달리 적용되는 것이죠. 이와 같이 다양성과 통일성이 힘의 관계에 의해서 상황마다 다르게 적용되어서는 곤란하다고 생각합니다. 평화는 분리와 분열이 아니고 통일은 불안과 폭력이 아닙니다. 평화와 통일이 서로의 가치를 보장할 때 진정한 의미를 달성할 수 있습니다. 그런 점에서 통일성과 다양성은 소수자의 관점에서 추구되어야 한다고 생각합니다. 소수적 약자의 다양성을 지켜 나아가는 관점에서 통일성이 추구될 때 그것이 민주주의 본연의 모습인 것이겠죠. 중요한 것은 통일성이나 다양성 그 자체가 아니라 통일성과 다양성으로 어떤 가치를 얻을 수 있는 것인가라고 생각합니다.

위계화된 일원적 구조와 수평화된 다원적 구조의 만남

끝으로 이 책의 내용으로 돌아와 마무리를 지어보려고 합니다. 북한의 가극은 내용과 형식을 포괄하는 양식 전체를 볼 때 북한식 집단주의인

위계화된 일원적 구조를 보이고 있습니다. 이는 북한의 정치, 경제, 사회의 연구에서도 지적되었던 것으로서 북한의 문학예술인 가극에서도 확인되고 있습니다. 이것은 북한의 문학예술이 단지 문화정서를 높이는 교양적 기능을 갖는 것만이 아님을 보여줍니다. 북한의 문학예술, 특히 북한의 "피바다식 가극"은 음악으로 이루어지는, 사상교양을 위한 감정훈련의 기제임을 보여줍니다. 이러한 북한의 문학예술, 즉 북한이라는 타자를 보는 것이 결코 타자에 대한 접근에만 머물러서는 안 됩니다. 타자에 대한 접근은 다시 나에 대한 접근으로 돌아옵니다. 돌아와야만 합니다. 물론 그러한 나에 대한 접근은 다시 타자로 이어져야 하고 계속 순환되어야 합니다. 따라서 타자는 나의 거울이라고 할 수 있습니다. 그런 점에서 북한은 아주 적당한 '타자'라고 생각합니다. 가장 거리가 가까운 타자이자 나와 시간과 공간을 함께 했던 가장 친밀한 타자이기 때문입니다. 달리 말하면 북한은 가장 가까운 나이기도 합니다. 어찌 보면 이것이 북한 연구의 본질일 수도 있다고 생각합니다.

북한식 집단주의인 위계화된 일원적 구조와는 반대로 남한은 어떤 특성을 가지고 있는가를 보면 개인주의가 바탕인 수평화된 다원적 구조를 갖는다고 할 수 있습니다. 물론 이는 상대적인 대비이겠지만 말입니다. 따라서 남북관계에서도 이에 대한 서로의 이해와 배려가 필요할 것입니다. 남한은 북한의 위계화된 일원적 구조를 이해하면서 대화를 해야 할 것이며 북한 역시도 남한의 수평화된 다원적 구조를 이해해야할 것입니다. 남북관계의 대립은 많은 부분이 이념적인 대립이었지만 상당부분이 서로의 다른 점에 대한 무지와 무시에서 출발했다고 생각합니다. 남한은 북한의 일원성을 존중하면서 다원적 가치를 제기해야 합니다. 즉 북한이 보기에는 근본이 아니어서 의미를 두지 않는 세부 사항이 근본에 어떻게 영향을 미칠 것인지를 설득해야 합니다. 반면 북한은 남쪽의 다원성을

존중하면서 근본이 어떻게 다원성의 세부 사항들에 영향을 미칠 것인가를 설득해야 합니다.

제 개인의 지적 욕심이 이 책과 같이 사회적 창작물이 되고 거름이 될 수 있는 기회를 준 분들이 아주 많습니다. 많은 빚을 졌습니다. 공부와 삶에 대해 많은 가르침을 주신 선생님들과 함께 이 책을 만들어주신 선인출판사와 인쇄소 노동자 분들에게 감사의 말씀을 드립니다. 그리고 항상 힘이 되어주는 식구들에게도 고마운 마음을 전합니다.

끝으로 이 책은 가극을 제재로 했지만 주로 음악만을 대상으로 하고 있다는 점을 말씀드립니다. 미술이나 무용, 문학, 극분야에 대해서는 문외한이라 제대로 다루지 못했습니다. 그리고 박사논문과 비교하면 부분적으로 고치거나 더한 것 외에 '북한음악 연구성과'가 추가되었으며, 부록으로 '가극대본 목록'과 '북한음악 연구성과 목록', '음악예술관련 일지'가 추가되었습니다. 일지의 경우 많이 부족하겠지만 현재 북한음악 일지가 출판된 경우가 없기 때문에 도움이 될 것이라 생각해서 실었습니다. 이후에 더욱 정밀하고 풍부한 일지가 누군가에 의해서 완성되길 바랍니다. 이 글이 북한연구와 음악연구에 조그마한 도움이라도 되기를 바라며 이만 글을 마칩니다.

2013년 7월

천 현 식

목 차

▶ 표차례

▶악보차례

▶ 그림차례

제I장 서 론

제1절 연구목적

이 책은 북한음악, 북한을 이해하기 위한 글이다. 이해(理解)한다는 것은 대상의 이치, 원리(理)를 풀어 헤치는 것(解)을 말한다. 그래서 북한음악을 잘 이해한다는 것은 북한음악의 이치와 원리들을 잘 풀어 헤친다는 것을 말한다. 이는 객관화된 태도로서, 상대를 무조건 받아들인다는 전제를 갖지 않는다. 전쟁을 잠시 멈춘 휴전 하의 적대 관계이면서, 통일을 지향하는 특수 관계라는 남북 사이는 더욱 서로에 대한 이해를 높일 필요가 있다. 서로에 대한 이해는 남북의 평화와 통일의 튼튼한 밑거름이 될 것이기 때문이다. 서로 이해하는 사이에는 오해도 덜하고 싸움도 덜한 법이다. 잘 모르면 의심하고 오해하고 싸우기 쉬울 것이다. 이렇게 서로를 이해하게 되면 커다란 힘 때문에 잡음이 없는 나쁜 평화가 아니고, 한 쪽의 체제로 흡수하는 나쁜 통일이 되지 않을 것이다. 서로 친하게 교류하는 좋은 평화, 서로의 단점을 극복하고 장점을 살릴 수 있는 좋은 통일의 시작은 서로를 이해하는 데 있다.

이 책은 첫째, 북한의 "피바다식 가극"이 어떤 미학과 운영원리를 갖고 있는지를 살피는 데 목적이 있다. 둘째, "피바다식 가극"의 미학과 운영원리가 북한 사회의 변화에 따라 혁명가극 〈피바다〉에서 민족가극 〈춘향전〉을 거치면서 어떤 음악양식으로 어떻게 유지되고 변화를 겪고 있는지 분석한다.

이러한 분석은 북한의 가극을 이해하는 방법이며, 북한의 음악을 이해하는 방법이다. 나아가 이러한 분석은 북한의 문학예술을 이해하는 하나의 방법이며, 북한을 이해하는 또 다른 방법이 될 수 있다. 음악이 한 사회에서 어떤 위치를 차지하고 있으며 어떻게 작동하고 있는지에 대한 질

문이 있을 수 있다. 음악이 단지 악보나 음반, 공연장의 소리로만, 또는 책 속의 이론으로만 움직이지 않는다면 사회 속에서 어떻게 흐르고 있을까? 간단히 얘기해서 사람의 모든 활동이 사회의 결과물이라고 보면 사람들이 만든 음악도 역시 사회의 결과물일 것이다. 그래서 한 사회를 음악으로 살펴보고자 한다. 사회와 음악, 음악과 사회의 관계를 살펴보려는 것이다. 자칫 사회의 영향이 음악에 나타나고 있다는 점만이 부각되기 쉽다. 그러나 음악이 사회에 미치는 영향도 간과하면 안 된다. 그렇기 때문에 사회의 모습은 음악에서 드러나고 음악의 모습은 사회를 드러내곤 한다. 음악과 사회의 관계를 보는 것은 음악을 제대로 이해하는 것만이 아닌 사회를 제대로 이해하는 데까지 나아갈 수 있다. 음악은 사회적 관계의 한 소산(표현, 반영)이고 인간에게 작용하고 있으며, 인간의 사회적 태도를 변화시킬 수 있다. 음악이 사회에서 중요한 기능을 한다는 것이다. 이러한 관점은 넓혀서 문화예술, 문화의 영역에서도 적용된다고 본다.

그리고 음악과 사회의 관계를 분석하는 것은 북한의 문화영역을 해석하는데 쓸모 있는 접근법이다. **북한은 문화생활 자체를 '사상문화생활'이라는 말로 표현하며 강조하기도 한다.**[1] 문화와 사상의 결합을 강조하는 것이고 문화가 완성 형태를 갖추려면 사상과 결합해야 한다는 것이다. 여기서 말하는 사상은 당연히 주체사상을 말한다. 이는 결국 사상, 기술, 문화 혁명의 3대혁명에서 사상과 문화의 유기적 결합을 일컫는 것이며, 이 결과로 사회주의 인간개조를 할 수 있다는 주장까지 연결된다. 이러한 관점은 사회주의 북한의 문화정책, 음악정책에도 나타난다. 북한은 1970년대 이후 지금까지 음악정치라는 말이 나올 정도로 음악을 중요하게 여

[1] 한동성·정영철 대담, 「기획대담5: 문화와 사회생활」, 『민족21』, 통권 81호, 2007년 12월호(2007), 160~175쪽.

긴다.[2] 선군시대라고 일컫는 근래에는 선군음악을 강조하며 군의 음악
전문단체인 조선인민군국가공훈합창단을 그 대표로 꼽는다.[3] 북한에서
말하는 음악은 첫째로 교양의 수단이고, 둘째로 선동의 수단이며, 셋째로
는 문화정서를 높이는 수단이다. 이렇듯 음악의 변화를 살피는 것은 북
한의 문화생활을 알 수 있으며 나아가 북한의 모습과 그 지향을 볼 수 있
는 또 다른 길이다.

그런 점에서 북한의 모습과 지향을 살필 수 있는 문화예술 갈래로 '가
극'을 골랐다. 가극은 이야기가 있으면서 여러 예술 갈래들을 대상으로
하는 종합예술이기 때문에 북한이 그리는 현실적 국가 이상까지 파악할
수 있으리라 본다. 그래서 북한이 국가 차원에서 자랑스러워하는 "피바
다식 가극"을 중심으로 1960년대의 성과가 나타나는 "피바다식 가극"의
대표작인 혁명가극 〈피바다〉(1971)와 1980년대 중후반 사회주의권 몰락
과 함께 국제적으로 주체와 자립을 더욱 강조하게 된 시대에 창작된, "피
바다식 가극"이면서 새롭게 제기된 민족가극 〈춘향전〉(1988)을 비교하려
고 한다. 이 두 가극의 의미는 어쩌면 가극의 형식을 규정하는 '혁명'과
'민족'이라는 단어로도 드러난다고 볼 수 있다.

이 책에서 사용될 가극과 "피바다식 가극", 혁명가극, 민족가극, 가극
〈피바다〉, 가극 〈춘향전〉의 개념과 정의에 대해서 명확히 할 필요가 있
다. 본문에서 자세히 설명될 이야기이지만 이러한 개념과 분류에 대한
이해가 전제되어야 이 책의 이해가 쉽기 때문에 서술하도록 하겠다. 먼
저 북한 음악예술의 분류에 대해서 살펴보도록 하겠다.[4] 다음은 음악예

2) 「음악으로 혁명과 건설을 령도하시는 위인」, 『로동신문』, 2004년 11월 9일, 2면.

3) '선군정치의 나팔수: 조선인민군 공훈합창단,' 김철우, 『김정일장군의 선군정치』(평
양: 평양출판사, 2000), 187~201쪽.

4) 안희열, 『문학예술의 종류와 형태: 주체적문예리론연구(22)』(평양: 문학예술종합
출판사, 1996), 287~288쪽.

술의 분류표를 극음악에 맞춰 줄여 표기한 것이다.

〈표 1〉 북한의 음악분류

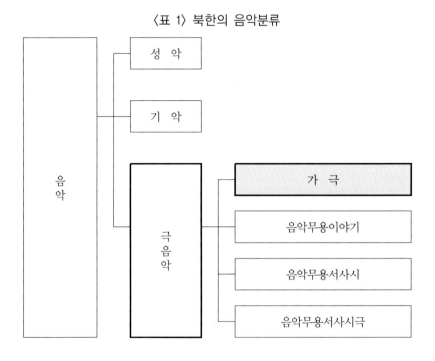

위 표와 같이 음악예술은 성악, 기악과 함께 극음악으로 나뉜다. 가극은 그 중에 극음악에 속하는 갈래이다. 북한의 극음악으로는 가극과 함께 음악무용이야기, 음악무용서사시, 음악무용서사시극이 있으나 이는 모두 북한만의 고유 갈래이다. 남한의 분류에 따르자면 극음악에는 오페라, 뮤지컬, 창극들이 해당한다고 할 수 있다. 남한에서 '가극'은 일제 강점기에 음악과 극이 합해진 음악극을 가리키는 일반명사로 쓰였으나 현재는 '오페라'를 가리키는 고유명사로 쓰이고 있다. 반면 북한에서는 '노래와 음악을 기본수단으로 하는 종합적인 무대예술의 한 형태'로 설명되듯이 일반명사로 쓰이고 있다.5) 이러한 가극은 북한만의 고유한 양식으

로 실험되다가 1960년대 중후반 '민족가극'이라는 이름으로 양식화되었다. 이 과정 끝에 결국 가극 〈피바다〉라는 개별 작품이 만들어지면서 북한 고유의 가극이 확립되었다. 당시 수식어는 '혁명적 민족가극'이었으며 이는 바로 '혁명가극'으로 확정되었다. 그러면서 '민족가극'이라는 이름은 사라지고 혁명가극 〈피바다〉라는 이름으로 불리면서 이 작품의 양식이 "피바다식 가극"으로 확립되었다.

다음은 이러한 "피바다식 가극"의 정의이다.

> 종래가극의 온갖 낡은 형식을 극복하고 우리 당의 독창적인 가극창작원칙과 방도에 의하여 창조된 혁명적이며 인민적인 우리 시대의 새로운 가극형식. 《피바다》 식가극이라는 말은 1971년에 첫 본보기작품으로 창작된 불후의 고전적명작 《피바다》 중에서 혁명가극 《피바다》 의 이름으로부터 생겨난것이다.[6]

위와 같이 "피바다식 가극"은 북한에서 개별 작품인 가극 〈피바다〉에 의해서 확립된 가극형식을 가리키는 양식적 개념이다. 이렇게 확립된 양식적 개념인 "피바다식 가극"은 가극 〈피바다〉와 같이 혁명가극이라는 수식어를 가지며 다른 가극들로 확산되어 나아간다. '혁명가극'은 양식적 개념보다는 "피바다식 가극"의 내용과 형식의 성격을 규정하는 수식어로 사용되었다. 이른바 혁명적 내용을 가지면서 형식을 혁명적으로 개혁한 것을 일컬어 불리게 되었다. 그에 따라 "피바다식 혁명가극"은 여러 작품으로 탄생되었다. 이러한 대표 작품들이 5대 혁명가극으로 불리는 가극들이다. "피바다식 가극"에는 혁명가극만이 존재했다고 할 수 있다.

5) '가극,' 『조선말대사전(1)』(평양: 사회과학출판사, 1992), 3쪽.
6) ' 《피바다》 식 가극,' 사회과학원 주체문학연구소, 『문학예술사전(하)』(평양: 과학백과사전종합출판사, 1993), 215쪽.

하지만 "피바다식 가극"이라는 상층위의 양식을 바탕으로 1980년대 후반 '민족가극'이라는 아래 층위의 양식인 새로운 갈래가 확립됨으로써 혁명가극은 민족가극과 다른 하나의 갈래로 재규정되었다.

다음은 "피바다식 가극"의 분류와 그 대표 작품들을 가리키는 표이다.

〈표 2〉 "피바다식 가극"의 구분과 대표작품

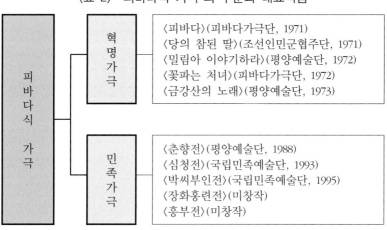

위와 같이 "피바다식"으로 민족가극 〈춘향전〉이 만들어짐으로써 "피바다식 가극"은 "피바다식 혁명가극"과 "피바다식 민족가극"이라는 두 가지의 하층위 양식을 갖게 되었다. 위와 같이 민족가극 〈춘향전〉 역시 "피바다식 가극"의 양식에 기본을 두면서 민족가극 양식에 맞는 가극을 확산시켜 나아갔다. 이 책은 이러한 혁명가극과 민족가극의 변화와 함께 같은 점과 다른 점을 분석하는 것을 목표로 하고 있다.

이러한 분석은 북한음악의 미학을 밝히고 북한 문학예술의 원리를 규명하는 데 도움이 될 뿐만 아니라 그 관계를 사회까지 연결할 수 있다는 데에 의의가 있다고 본다.

제2절 북한음악 연구성과[7]

본론에 앞서 북한음악 연구의 현재 상황을 먼저 살펴보려고 한다. 북한음악 연구는 1970년대 후반에 시작되긴 하였으나 1980년대 후반에 실질적으로 시작하여 지금에 이르고 있다. 그러니까 연구가 제대로 진행된 지 20여 년이 지나고 있는 실정이다.

북한음악 연구에 대한 기존연구로는 2개의 글이 보인다. 먼저 천현식의 2006년 「노동은의 북한음악연구」가 있다.[8] 음악학자 노동은은 1980년대 후반 북한음악을 본격으로 연구하기 시작한 첫 세대이면서 가장 활발하고 왕성한 연구성과를 낸 학자이자 현재까지도 그 연구를 지속하고 있다. 게다가 분단 이후 1990년 범민족통일음악회와 1998년 윤이상통일음악회에 참여하여 학술발표를 한 유일한 음악학자라는 점에서 그 연구는 눈여겨볼 만하다. 그렇기 때문에 노동은의 북한음악 연구를 시기별, 분야별로 살펴본 이 글은 북한음악 연구사의 한 흐름을 알 수 있는 글이다. 하지만 이 글은 북한음악 연구 전반에 해당하는 것이 아니라 음악학자 노동은의 연구 중에서 북한음악에 해당하는 연구성과를 정리 분석한 글이다. 그런 점에서는 전체 북한음악 연구성과 분석글로는 부족하다. 다음으로 박은옥의 2009년 「중국과 한국에서의 북한음악 연구」가 있다.[9] 중국에서 학사까지 마친 중국 국적의 음악학자 박은옥은 현재 한국에서 활동하고 있다. 이 글에서 개인의 학문 배경의 특성을 살려 중국과 남한

[7] 이 항목은 글쓴이가 2012년 발표한 다음 글을 거의 그대로 옮긴 것이다. 천현식, 「북한 음악 연구 성과 분석」, 『현대북한연구』, 15권 2호(2012), 52~99쪽.

[8] 천현식, 「노동은의 북한음악연구」, 강태구·강현정·김수현·김은영·장혜숙·조경자·천현식, 『노동은과 민족음악, 그 길 함께 걷다』(서울: 민속원, 2006), 148~173쪽.

[9] 박은옥, 「중국과 한국에서의 북한음악 연구」, 『남북문화예술연구』, 2009 하반기, 통권 5호(2009), 19~51쪽.

의 북한음악 연구에 대해서 정리·분석하였다. 이 논문은 남한의 북한음악 연구 전체를 분석한 유일한 글이라는 점에서 의의가 있다. 그런데 남한의 연구에서 시기별 특성을 연구하지 않았으며 음악뿐만 아니라 극분야, 공연예술, 무용까지를 포괄하고 있다.

이에 따라서 남한의 북한음악 연구 자체만을 독자화해서 시기별, 분야별로 나눠 살펴보려고 한다. 시기를 보면 남과 북이 분단되어 독립된 정부를 수립한 1948년 이후부터 현재까지이고, 공간으로는 남한의 연구에 해당된다. 물론 북한음악 연구가 단독 정부 수립 이후부터 본격 진행된 것은 아니지만, 이러한 연구는 기간으로 치면 60년이 넘고 관련 자료들도 매우 많은 형편이다. 그렇기 때문에 이 글의 초점을 연구성과에 대한 충실한 소개와 정리 작업에 두려고 한다. 바로 이것이 이 글이 갖는 가장 큰 연구의 한계가 될 것이다. 해당 성과의 내적 완성도와 평가보다는 주로 연구목적과 연구범위를 연구사의 흐름 속에서 제시할 것이다.

이러한 한계를 밝힘에도 불구하고 위에서 말했듯이 연구범위 기간이 길고 관련 글들도 단지 음악을 소재로 한 것들까지 포함하면 매우 많기 때문에 다시 한 번 구체적으로 연구범위에 대한 제한 사항을 언급해 두려고 한다. 이 글의 목적은 남한 음악학자들의 현대 북한음악에 관한 학술 성격의 글을 대상으로 한다는 점이다. 음악학자들이 북한음악에 관심을 갖게 된 것은 그리 오래되지 않았다. 그렇기 때문에 분단 직후와 이후 상당 기간 동안에는 기존의 북한 관련 학자나 비전문가들이 북한예술과 함께 북한음악에 대한 글을 발표하였다. 물론 학술 성격의 글이 아니었다. 따라서 첫째, 음악학자의 글이 아닌 연구는 제외한다. 따라서 일반인에게 북한음악을 소개하는 성격의 글과 북한음악 관람 후의 평론이나 후기, 그리고 남북음악 교류에 관련된 정책 성격의 글은 제외한다. 둘째, 남한 음악학자들의 글만을 대상으로 한다. 이것은 재중동포나 재일동포와

같이 해외에서 연구기반을 갖고 있는 한국인이나 해외 학자들의 연구는 제외한다는 점을 말한다. 셋째, '현대 북한음악' 연구를 대상으로 한다. 이것은 남한과 북한이 함께 공유하고 있는 분단 이전의 전통음악에 대한 연구는 제외한다는 것을 뜻한다. 달리 말하면 전통에 기반을 두었던 안 두었던 간에 북한정부 수립 이후 새롭게 현대화한 북한음악에 관한 연구를 대상으로 한다는 것이다. 북한만의 고유한 특성을 연구한 글이 대상이다. 넷째, 연구는 단행본, 일반논문, 학위논문을 대상으로 한다. 그 중 단행본의 경우는 북한음악을 주제로 단독 발행된 책만을 대상으로 하였다. 단행본에는 정책연구보고서 성격의 단행본도 포함시켰다. 이 밖에도 음악을 하나의 목차로 하는 문학예술에 관련된 책들도 상당수 있으나 그 경우의 수가 많기도 하고 음악만의 독립된 연구를 살펴보기로 한 목적에 따라 제외하였다. 일반논문의 경우는 단순 검색어만으로도 200여 개가 넘는 논문들이 확인되나 음악학자와 전문학술지를 위주로 논문을 선정하였다. 학위논문의 경우는 박사학위 논문만을 대상으로 한다. 석사학위 논문의 경우도 단순 검색어만으로 200여 건이 검색되어 너무 양이 많고 그 내용도 상당수가 교육대학원의 음악교육에 관련된 성과들이기 때문에 제외하였다.

이러한 연구범위와 원칙에 따라 연구 대상을 선정하여 분석하였으며 그 수는 대략 70여 건에 해당한다. 이 글은 이 70여 건의 연구를 중심으로 서술하도록 하겠다. 따라서 놓친 성과들이 있을 텐데, 확인하지 못한 자료들은 필자의 한계이자 잘못임을 밝혀둔다. 그리고 앞으로 이 글에서 제외하고 있는 연구를 포함한 분석을 기대한다. 먼저 북한음악 연구의 역사를 시기구분에 따라 나누어 특징을 서술할 예정이다. 다음으로 분야별로 나눠서 그 특징을 서술하도록 하겠다. 끝으로 북한음악 연구의 특징을 정리하고 앞으로 진행될 연구에 대해서 전망하고 제언할 것이다.

1) 북한음악 연구사

(1) 시기구분

북한음악 연구사는 남북 대치라는 특성상 한반도의 역사, 정치 상황과
함께 진행되었다. 그렇기 때문에 시기 구분 또한 한반도의 역사, 정치 상
황과 연결되어 시기구분을 하는 것이 적절하다고 판단한다. 그러한 변화
에 따라서 북한음악 자체의 연구 경향도 영향을 받고 있다. 다음은 북한
음악 연구 역사를 분기점에 따라서 나눈 시기구분 표이다.

〈표 3〉 북한음악 연구의 시기구분

구분	시기	사건	특징
1기	1948~1988.10.26	남북한 단독 정부수립~1988년 10월 27일 월·납북 음악인들의 해금 조치	• 관제 연구 • 이념 대립
2기	1988.10.27.~2000	1988년 10월 27일 월·납북 음악인들의 해금 조치~2000년 남북정상회담	• 민간 자율연구 • 북한음악 일반 소개
3기	2001~현재	2000년 남북정상회담~현재	• 북한음악 전문학자 • 개별 작품연구 심화

첫째 시기인 1기는 1948년 남북한의 단독정부 수립 이후부터 1988년 10
월 27일 월·납북 음악인들의 해금 조치 시기이다. 이 때는 분단 이후 남
북한이 다른 정치체제를 구성한 이후이며, 따라서 남북한의 음악도 서로
다른 별개의 음악으로 구성되어 갔다. 따라서 초기에는 서로 다른 음악
이라기보다는 같은 음악의 성격이 많았기 때문에 북한음악에 대한 연구
는 거의 없다고 보면 된다. 이것은 국가 건설의 과정에서 음악학과 더불
어 학계의 정상화도 이뤄지지 않았기 때문이다. 그리고 상당 기간이 민

주화 이전 독재정권 시절로서 사회주의 국가에 대한 연구, 특히 북한에 대한 연구와 자료 접근은 철저히 통제되었다. 북한음악 연구가 제대로 시작되기 이전의 시기라고 할 수 있다. 하지만 1950년대 1960년대를 지나 1970년대 후반에 이르러 북한음악 성과가 처음 등장하게 된다. 장사훈 · 나인용 · 한상우가 과제보고서로 연구 집필하여 정부에서 발행한 1978년 『북한의 음악』이 그것이다.[10]

둘째 시기인 2기는 1988년 10월 27일 월 · 납북 음악인들의 해금(解禁) 조치 이후 2000년 첫 남북정상회담 시기까지이다. 이때는 북한음악 연구가 민간의 음악학자들에 의해서 독자적으로 시작한 때라고 할 수 있으며 실질적 연구로는 첫 시기라고 할 수 있다. 2기는 위 설명처럼 1988년 10월 27일 정부의 월 · 납북 음악인들의 해금조치부터 시작한다. 1987년 민주화 이후 노태우 정부는 1988년 7월 19일 문학 분야 월 · 납북 작가들의 해금에 이어 납북 또는 월북한 음악인, 미술인들의 작품공연, 음반제작, 전시출판 등의 일반공개를 허용하는 해금조치를 10월 27일 단행하였다. 단, 1948년 8월 15일 대한민국 정부 수립 이전의 순수작품에 한해서였다.[11] 이 해금조치는 단서조항에서 알 수 있듯이 북한 정부 수립 이후의 북한음악에 해당하는 것이 아니다. 따라서 이 사건은 이 글의 연구범위에서 말한 '현대 북한음악'이라는 제한사항과는 맞지 않다. 하지만 이 조치 이후 시작된 월북 음악가들에 대한 연구는 북한 정부 수립 이전에 머물지 않고 민주화의 진전과 함께, 북한 정부 수립 이후 해당 음악가들의 활동 연구로 이어졌다. 그리고 이는 다시 북한음악 전반에 대한 연구로 확대되었기 때문에 중요하다. 이러한 해금조치는 남한의 민주화와 함께

10) 장사훈 · 나인용 · 한상우, 『북한의 음악』(서울: 국토통일원 정책기획실, 1978).
11) 관련사항과 해금 명단은 다음 기사를 참고하기 바란다.「반신불수 민족예술사 복원」, 『한겨레신문』, 1988년 10월 28일 7면;『경향신문』, 1988년 10월 27일 2, 4면.

음악인들이 노력한 결과였다. 1988년 10월 6일 '음악학연구회'(회장 이강숙)는 월례발표회를 예음홀에서 열고 김순남과 리건우에 대한 미적, 역사적 평가를 분단 이후 처음으로 시도하였다. 여기서 이건용은 「김순남·이건우의 가곡에 대한 양식적 검토」를,[12] 노동은은 「김순남·이건우의 음악사적 위치」를 발표하였다. 이 자리에서는 학술발표 말고도 김순남 가곡집 『산유화』 전곡과 리건우의 『금잔디』 전곡을 이일령 씨 외 4명이 불렀다.[13] 그리고 해금조치 발표 이후인 1988년 11월 28일에는 월북 작곡가들의 가곡을 발표한 '해금가곡제'가 예술의 전당 콘서트홀에서 열렸다. 이로써 김순남, 리건우, 안기영의 가곡이 40년 만에 일반인에게 공개된 것이다.[14] 그리고 이후 월북 음악가의 북한 정부 수립 이전 작품 연구가 아닌 '현대 북한음악' 연구로 2기에 처음 발표된 연구는 1989년 6월 10일 발행된 『계간 실천문학』 1989년 여름호(통권 14호)에 실린 노동은의 「북한의 음악문화」를 들 수 있다.[15]

셋째 시기인 3기는 2000년 첫 남북정상회담 이후인 2001년부터 현재까지이다. 이 시기는 북한음악 연구가 본격화한 때이자 음악학자로서 북한음악 분야를 다룬 것이 아닌 북한음악만을 전문으로 다루는 다음 세대의 북한음악 연구가들이 나오기 시작한 때이다. 민주화 이후 실질적으로 시작된 북한음악의 연구와 관심은 이전 시기인 2기까지는 일반인까지 대중적으로 확대되지 않았고 북한음악 관련자들의 것이었다. 하지만 2000년의 첫 남북정상회담과 그것을 기념하는 평양학생소년예술단 서울 방문

12) 당시 이건용의 발표회 논문은 1988년 12월 27일 『낭만음악』 창간호에 실렸다. 이건용, 「김순남·이건우의 가곡에 대한 양식적 검토」, 『낭만음악』, 창간호, 1988년 겨울호, 통권 1호(1988), 6~36쪽.

13) 노동은, 『김순남 그 삶과 예술』(서울: 낭만음악사, 1992), 433쪽.

14) 황성호, 「작곡부문: 미증유의 결실이 주는 의미」, 『문예연감: 1988년도판』(서울: 한국문화예술진흥원, 1989), 134쪽.

15) 노동은, 「북한의 음악문화」, 『실천문학』, 1989년 여름호, 통권 14호(1990), 130~150쪽.

공연(서울 예술의 전당 오페라극장, 2000년 5월 26~28일)과 조선국립교향
악단 서울 방문공연(서울 KBS홀·예술의 전당 콘서트홀, 2000년 8월
20~22일) 이후에는 남북화해의 흐름과 함께 북한음악에 대한 일반인의
관심이 전에 비해 늘어났고 학문연구도 본격화하였다. 이러한 사회분위
기와 함께 정부에서도 북한 관련 자료에 대한 통제를 줄였고 2003년부터
는 특수자료 인가증 제도도 사라지게 되면서 연구의 조건은 더욱 좋아졌
다. 이렇게 북한음악 연구가 본격화한 3기의 처음을 대표하는 연구는
2001년 4월 30일에 발행된 단행본『북한음악의 이모저모』를 들 수 있
다.[16]

북한음악 연구의 시기 구분은 위와 같으며 이러한 시기 구분에 따라
시대별 특징을 살펴보고 그것을 대표하는 연구들을 단행본과 박사학위
논문, 학술논문을 중심으로 살펴보도록 하겠다.

(2) 시기별 특징

① 1기: 1948~1988

북한음악 연구에서 처음 확인되는 음악학자의 학술 성격의 성과로는 1
기에서 유일한 것이 바로 다음 책이다. 국토통일원 정책기획실의 기획으
로 장사훈·나인용·한상우가 집필하고 '남북관계 − 통일정책' 과제 보고
서의 하나로 1978년 12월에 발행된『북한의 음악』(총서사항: 국통정 78 −
12 − 1505)이 그것이다. 이 단행본에서 국악학자 장사훈은「제1부 북한의
국악」, 작곡가 나인용은「제2부 북한의 관현악곡 편곡의 문제점」, 음악평
론가 한상우는「제3부 북한의 가창곡분석」을 썼다. 「제1부 북한의 국악」
에서는 국악학의 관점에서 1960년대의 판소리·관악기·현악기와 함께

16) 권오성·고방자·강영애·백일형·한영숙·이윤정·김현경·송민혜·김지연·
 최유이·이수연·송은도,『북한음악의 이모저모』(서울: 민속원, 2001).

북한의 민족음악관을 서술하고 있다. 그리고 국악이론으로 주체적 발성
법과 학술활동도 정리하였다. 「제2부 북한의 관현악곡 편곡의 문제점」에
서는 관현악곡으로 3곡 〈청산벌에 풍년이 왔네〉와 〈내 고향의 정든 집〉,
〈문경고개〉를 제재로 해서 형식과 선율, 화음, 리듬, 관현악법을 분석하
였다. 「제3부 북한의 가창곡 분석」에서는 북한의 가요들을 제재로 음악
구조와 내용, 가사, 연주를 분석하고 있다. 그와 함께 가요를 작곡한 주요
작곡가를 조사하였다. 이 연구는 북한음악의 최초 연구라는 점에서 중요
하며, 음악만을 다룬 단행본이라는 데에도 의의가 있다. 그리고 전문 음
악학자들의 학술 성격의 글이라는 점에서도 중요하다. 하지만 당시 군사
정부의 요구에 따라 만들어졌으며 민간의 자율에 의한 것이 아니라는 점
때문에 북한음악을 이해하고자 하기보다는 비판하기 위한 목적에 따라
내용이 진행되고 있다. 그리고 시대의 한계 때문에 북한 1차 사료들이 풍
부하게 제시되지 못하고 있다. 그럼에도 불구하고 음악사와 함께 이론,
작품분석이 진행되고 있다는 점에서 첫 연구이지만 단순한 소개나 해설
에 머물지 않고 본격의 음악연구 성격을 보여주고 있다. 그리고 '북한의
국악'을 중요 항목으로 접근하고 있어서 북한음악 연구 초기부터 북한음
악을 국악, 즉 전통음악의 관점으로 접근하고 있었음을 알 수 있다.

　이 책은 1981년에 문예정책·이론, 문학, 미술, 연극·영화와 함께 단행
본『북한의 문화예술』에 그대로 포함되어 다시 발행된다.[17] 그리고 이
책의 저자로 참가하였던 한상우는 1980년대에 북한음악을 소개하는 글들
을 발표하였다. 1984년에는 이산가족 고향방문단 왕래와 함께 9월 21일
과 22일에 서울예술단은 평양대극장에서, 평양예술단은 국립중앙극장에
서 2회 공연을 하였다.[18] 이에 따라 남북은 서로의 공연에 대한 소개글과

17) 장사훈·나인용·한상우, 「북한의 음악」, 김광현 엮음, 『북한의 문화예술』(서울:
　　국토통일원 조사연구실, 1981), 267~367쪽.
18) 『경향신문』, 1985년 9월 23일 1, 3면 참고.

평론글을 발표하였다. 하지만 1988년까지는 군사정권 시기로서 민간 자율로 진행된 학술성격의 음악글은 발표되지 않았던 것으로 확인된다.

② 2기: 1989~2000

북한음악 연구 2기는 1988년 10월 27일 발표된 월·납북 음악들에 대한 해금조치에서 시작한다. 해금조치 이후 북한음악 연구는 본격화하였으며 그 첫 시작은 1989년 6월 10일 발행된『계간 실천문학』에 실린 노동은의 「북한의 음악문화」이다. 이 글은 1978년 장사훈·나인용·한상우의『북한의 음악』이후 처음으로 발견되는 실질적이면서 전문적인 음악학자의 연구이다. 이 글은 '음악의 정의'와 '음악사회의 전체적 구조', '음악문예소조 활동', '전문음악가 조직', '시대구분과 작품'으로 구성되어 북한음악 전반에 대해서 서술하고 있다. 또한 음악의 정의와 음악론 등으로 철학적 접근을 하고 있으며 음악사회의 운영원리에 따라 그 구조를 파악하고 있다는 점에서 의의가 있다. 즉 이 글은 실질적으로 북한음악 분야 전반에 관한 연구를 시작한 성과라는 점에서 중요하다.

뒤이어 1989년 12월 5일에는 두 번째로 확인되는 단행본이면서 민간 연구의 최초, 그리고 단일 저자에 의한 첫 번째 단행본『북한음악의 실상과 허상』이 발행되었다.[19) 이 책은 1978년 장사훈·나인용·한상우의『북한의 음악』에 참여하였던 음악평론가 한상우의 연구로 북한음악의 이론과 창작, 국악, 음악사가 정리되어 있다. 북한음악사가 처음으로 성리되었다는 점에서 의의가 있다. 시기구분은『조선통사』의[20) 문학사 시기구분에 따라 5시기로 나누고 있으며 시기마다 중요한 음악을 예로 들어서 음악

19) 한상우,『북한 음악의 실상과 허상』(서울: 신원문화사, 1989).
20) 전영률·김창호·강석희·강근조·리영환·고광섭,『조선통사(하)』(평양: 사회과학출판사, 1987).

사를 살피고 있다. 하지만 독자화한 음악사의 시기 구분이 아니라 1987년 발행된 통사의 문학사 시기 구분을 빌어 서술하고 있는 점은 제한점이다. 그리고 음악사가 음악의 실제 작품을 위주로 진행되고 있기 때문에 전체적인 음악사 흐름을 살펴보기는 힘들다. 또한 책 전체에 사료의 출처와 함께 참고자료가 밝혀져 있지 않고 있어서 학술서적의 성격이 부족하다.

그리고 세부 발행 월일은 확인되지 않으나 1989년 서우석·김광순·전지호·민경찬이 집필하고 서울대학교 사회과학연구소가 발행한 『1945년 이후 북한의 음악에 관한 연구』를 볼 수 있다.[21] 1945년 해방 후부터 1970년까지의 음악정책과 음악사를 서술하고 있다. 하지만 전면적이지 못하고 1차 음악 사료로 2개 정도의 북한 단행본 『해방 후 조선음악』(1956)과 『해방 후 조선음악』(1979)을 중심으로 연구했다는 점에서 제한점이 있다.[22]

다음으로 노동은·송방송은 1990년 5월 15일 『북한의 예술』이라는 단행본에 「제2부 북한의 음악」을 발표한다.[23] 노동은은 이 글을 1990년 북한 방문 후에 고치고 보충해서 1991년 1월 「북한의 민족음악」으로 다시 발표한다.[24] 이 글은 북한음악의 정의·종류·문예정책·음악기관·교육기관·음악사·실제이론 등 거의 전 분야를 서술하고 있어서 북한음악 전반을 간단하게 이해하는 데는 아직까지 가장 적당한 글이라 판단된다.

21) 서우석·김광순·전지호·민경찬, 『1945년 이후 북한의 음악에 관한 연구』(서울: 서울대학교 사회과학연구소, 1989).

22) 리히림 외, 『해방후 조선음악』(평양: 조선작곡가동맹중앙위원회, 1956); 리히림·함덕일·안종우·장흠일·리차윤·김득청, 『해방 후 조선음악』(평양: 문예출판사, 1979).

23) 노동은·송방송, 「북한의 음악」, 김문환 엮음, 『북한의 예술』(서울: 을유문화사, 1990), 89~200쪽.

24) 노동은, 「북한의 민족음악」, 노동은·이건용, 『민족음악론』(서울: 한길사, 1991), 353~454쪽.

위와 같이 연구가 실질적으로 시작되었다고 할 수 있는 2기의 초기는 주로 북한음악 전반에 관해 소개하는 연구들이 보인다. 하지만 이후부터는 차츰 북한음악 전반이 아니라 세부 주제들로 심화되어 가는 모습을 보이고 있다. 음악교육과 가극·창극 분야, 민족성악, 음악용어 분야의 글들이 2000년까지 발표되었다. 이런 세부 분야 연구와 함께 주체사상이나 민족음악론·주체음악론에 따른 북한음악론 논의가 심화되어 가고 있는 것이 또 하나의 특징이다. 자세한 사항은 다음의 '분야별 연구성과'에서 살펴볼 것이다. 그리고 2기의 마지막이라고 할 수 있는 2000년에는 민경찬이 「북한음악의 새로운 동향」을 발표한다.[25] 이 글은 1990년대 북한음악의 새로운 특징을 1990년대 창작음악을 바탕으로 독립적으로 고찰한 글이라는 데에 의의가 있다. 이전 시기의 글들이 주로 북한 정부 수립 이후부터 1970~1980년대의 음악을 위주로 연구해 왔기 때문이다.

③ 3기: 2001~현재

북한음악 연구 3기는 2000년 첫 남북정상회담이 진행된 이후, 즉 2001년부터 현재까지를 가리킨다. 이때부터 북한음악 연구가 본격화하였으며, 그 주제와 분야도 다양화되고 심화된다. 첫 시작은 2001년 4월 30일에 발행된 단행본 권오성·고방자·강영애·백일형·한영숙·이윤정·김현경·송민혜·김지연·최유이·이수연·송은도의 『북한음악의 이모저모』라고 할 수 있다. 이 책은 사실 한양대학교 음악대학 국악과 이론선공 재학생 및 졸업생들의 모임인 한국전통음악연구회가 1998년 9월 21일 주최한 '98 국악학술세미나'에서 발표한 논문들을 모아 발표한 것이다. 따라서 1998년의 성과물이지만 2001년 출간에 맞춰 새롭게 수정 보완해 발행하였다. 발간이 늦어진 까닭을 대표 저자인 권오성이 머리말에서 1998

25) 민경찬, 「북한음악의 새로운 동향」, 『한국예술종합학교 논문집』, 3집(2000), 149~177쪽.

년 당시 사회 상황에는 북한음악 관련 단행본을 출판하기 어려웠기 때문이라고 밝히고 있듯이 2000년 이후의 남북 화해가 이 책의 발행을 가능하게 했다고 할 수 있다. 이 단행본은 연구보고서가 아닌 민간 자율의 2번째 단행본이라는 데에 의의가 있다. 12명의 북한음악에 관심 있는 저자들이 모여 발행한 책이라는 점에서 주목할 만하다. 하지만 수록된 연구들이 단행본 발행을 위해 기획되어 일관된 흐름을 갖는 글들이 아니라 각자의 관심에 따른 개별 논문들이라는 점에서 제한점이 있다. 그리고 12명의 저자 모두가 전문 음악학자가 아니라 학부와 석사 과정의 재학생들도 참여한 성과이다. 그 내용은 주체음악의 성격과 함께 북한 음악사, 고악보, 민요, 음악용어, 벽화의 악기, 개량악기에 관한 연구들로 구성되어 있다.

그리고 이 시기부터 남한 전통음악계의 북한 전통음악 연구가 심화되어 성과를 내기 시작한다. 1980년대 중반부터 진행된 남북 음악교류에 따라 남한의 전통음악계는 북한의 현대화한 전통음악이라고 할 수 있는 '민족음악'에 관심을 갖게 되었다. 그 결과가 이 시기에 본격화하고 있다. 먼저 2002년에 출판된 황준연·신대철·권도희·성기련의 『북한의 전통음악』을 들 수 있다.[26] 이 성과는 북한의 전통음악만을 독자화한 첫 단행본이라는 데에 의의가 있다. 북한음악 일반이 아니라 전통음악이라는 세부화한 주제를 대상으로 하는 성과가 등장했다는 점은 북한음악 연구가 심화되고 있음을 보여주는 증거이다. 1장에는 음악예술론 일반을 정리하고 2장에서는 전통음악 전승양상을 살펴보았다. 3장에서는 전통음악 연구에 대한 사항들을 정리하였고 4장에서는 기악과 성악으로 나누어 전통음악의 현대화를 다루고 있다. 이 연구는 저자들이 속한 남한 전통음악계의 주된 관심에 따라 주로 북한에서 보존되고 있는 전통음악을 위주로 하고

26) 황준연·신대철·권도희·성기련, 『북한의 전통음악』(서울: 서울대학교출판부, 2002).

있다. 전통음악의 전승양상과 그 연구, 개량에 초점이 맞춰져 있다. 사실 북한에서는 '전통음악'이라는 분류 자체가 없다. '고전음악'이라는 이름으로 현재 연주되지 않는 음악들을 연구, 보존하고 교육에 활용하기는 하지만 현재 실행되고 있는 음악 분류에는 남한과 달리 '서양음악'과 대별되는 '전통음악'의 자리가 없다. 북한에서 말하는 '민족음악', '주체음악'은 전통적으로 계승해온 고전음악과 외래에서 들어온 서양음악을 당대에 맞게, 현대화하여 독자화한 '북한음악'만을 가리킬 뿐이다. 따라서 남한의 전통음악계에서는 한반도 반쪽의 전통음악 유산에 대한 관심과 함께 그들이 현대화한 전통음악의 성과에 대해서 관심을 갖게 되었다. 이 연구는 주로 북한의 고전음악에 관한 보존과 전승에 주된 관심을 가지고 있다.

이 성과에 이어 2005년 정식 출판이 아닌 교과목 개발사업의 하나로 발행된 단행본 노동은 · 김수현 · 천현식의 『북한 전통음악 연구』가 확인된다.[27] 이 연구는 상대적으로 전통음악의 현대화에 관심을 갖고 출판되었다는 데에 의의가 있다. 그리고 2007년 김영운 · 김혜정 · 이진원의 『북녘 땅 우리소리: 악보자료집』이 자료집의 형태로 발행되었다.[28] 이 연구는 악보자료집의 형태이기는 하지만 그와 함께 북한의 서도민요 중심의 전통민요 연구를 담고 있기 때문에 중요하다.

다음으로 이 시기의 다른 특징은 북한음악 연구가 개별 작품의 분석을 바탕으로 하기 시작했다는 점이다. 이전 시기 연구는 주로 북한음악 전반에 대한 소개와 해설이 중심이었고, 시간이 지남에 따라 세부 주제로 그 연구 영역이 확대 심화되었다. 하지만 음악연구가 실제 작품의 연구, 즉 작품 분석과 연결되는 것은 부족했다. 그래서 3기에 들어서면서 북한

[27] 노동은 · 김수현 · 천현식, 『북한 전통음악 연구』(안성: 중앙대학교 국악대학, 2005).
[28] 김영운 · 김혜정 · 이진원, 『북녘 땅 우리소리: 악보자료집』(서울: 민속원, 2007).

음악의 특징을 개별 음악 작품의 분석을 통해서 파악하기 시작했다는 점이 중요하다. 개별 작품의 분석이 해당 갈래의 음악 특징, 나아가 미학, 사회학, 역사학의 관점으로 확대되지 않는다면 연구의 의미와 평가는 발전적으로 진행될 수 없다. 이러한 연구의 대표로는 "피바다식 가극"에 대한 분석이 있다. "피바다식 가극"의 하나인 민족가극 〈춘향전〉(1988)에 대한 분석과 관련된 단행본이 2003년 발행되었다. 그것은 이영미·엄국천·윤중강·전정임·최유준·박영정이 집필하고 한국예술종합학교 한국예술연구소가 펴낸『남북한 공연예술의 대화: 춘향전과 초기 교류공연』이다.29) 이 단행본은 음악만의 전문서적은 아니다. 남북 예술공연 교류를 정리하고 전망하는 것이 초점이다. 하지만 2장에서 남북한 음악극 〈춘향전〉을 비교 분석하고 있는데, 그 중에서 〈춘향전〉을 중심으로 북한의 가극사를 정리하고 북한의 민족가극 〈춘향전〉(1988)의 음악을 분석하고 있는 점에서 의의가 있다. 〈춘향전〉 전체의 음악을 다루지 않고 부분적으로 다루고 있다는 점은 제한점이다.

또한 이 시기는 북한음악을 주제로 한 박사학위 논문이 나왔다는데서 중요하다. 앞에서 설명한 것과 마찬가지로 석사학위 논문들은 1990년대 초반부터 시작하여 최근까지 꽤 많은 정도의 논문들이 나오고 있다. 하지만 전문학자로서 인정받는 박사학위 논문은 나오지 않았는데, 그 처음이 2003년 이현주의『북한음악의 변용과 철학사상적 근거』이다.30) 이 연구는 영남대학교 대학원 철학과 동양철학 전공의 논문(철학)으로서 국악과 출신의 저자가 석사학위 논문『북한 성악곡에 관한 연구』에31) 이어

29) 이영미·엄국천·윤중강·전정임·최유준·박영정 지음, 한국예술종합학교 한국예술연구소 엮음, 『남북한 공연예술의 대화: 춘향전과 초기 교류공연』(서울: 시공사·시공아트, 2003).

30) 이현주, 『북한음악의 변용과 철학사상적 근거』(영남대학교 대학원 박사학위논문, 2003).

31) 이현주, 『북한 성악곡에 관한 연구: 북한민요를 중심으로』(단국대학교 대학원 석사

발표한 것이다. 이 논문은 북한음악의 전반을 다루고 있으며 주체사상과 음악과의 관계, 음악사, 혁명가극, 성악곡 변용의 문제들을 다루고 있다. 이 논문은 2006년『북한음악과 주체철학』이라는 제목으로 정식 출판되었다.[32] 이 단행본은 2기 한상우의『북한 음악의 실상과 허상』에 이어 두 번째 단독 저자의 단행본이자 북한음악 연구가 본격화한 3기의 첫 번째 단행본이라는 데에도 의의가 있다. 다른 박사학위 논문으로는 2012년 천현식의『북한 가극의 특성과 변화: 혁명가극에서 민족가극으로』가 있다.[33] 이 연구는 북한대학원대학교 사회문화언론전공의 논문(북한학)으로서 한국음악학과 출신의 저자가 석사학위 논문『북한음악 연구』에[34] 이어 발표한 것이다. 이 논문은 북한 가극을 중심으로 가극사와 함께 혁명가극 〈피바다〉와 민족가극 〈춘향전〉 음악 전체를 분석하고 있다. 개별 작품 분석과 함께 북한음악의 음악사회학적 의미를 연구했다는 데에 의의가 있다.

　끝으로 이 시기는 북한음악만을 다루지는 않지만『남북문화예술연구』라는 이름으로 북한음악을 포함한 북한 문화예술을 전문으로 다루는 학술지가 2007년 창간되었다는 점에서 중요하다.『남북문화예술연구』는 2007년 하반기(12월 15일 발행)부터 1년에 상반기와 하반기로 2차례 발간되는 반년간지로서 '사단법인 남북문화연구소 남북문화예술학회'에서 발행하고 있다. 현재까지 2011년 상반기, 통권 8호가 확인되고 있다. 앞에서 말한 것과 같이 이 학술지는 북한음악 전문 학술지는 아니다. 하지만 창간호에 이어 3호, 5호, 6호, 7호에 걸쳐 북한음악을 주제로 하

　　학위논문, 2000).

32) 이현주,『북한음악과 주체철학』(서울: 민속원, 2006).

33) 천현식,『북한 가극의 특성과 변화: 혁명가극에서 민족가극으로』(북한대학원대학교 박사학위논문, 2012).

34) 천현식,『북한음악 연구』(중앙대학교 대학원 석사학위논문, 2004).

는 특집·기획논문들을 싣고 있다. 창간호는 특집으로 「남북한 음악의 동질성회복과 이질성극복 I」, 3호는 기획으로 「북한의 종교와 음악」, 5호는 기획으로 「중국의 관점에서 본 북한음악」, 6호는 기획으로 「북한 음악의 사회주의적 근대성과 미적특성」, 7호는 기획으로 「조선족이 바라본 북한예술」이라는 주제들로 북한음악 연구논문을 싣고 있다. 관련 논문들의 주제를 보면 이전 시기와 다르게 세분화되고 있음을 알 수 있다. 하지만 상당수의 논문들이 재중동포들의 논문이어서 이 글에서 제외되었다.

2) 분야별 연구성과

여기서는 북한음악을 분야별로 나눠서 연구성과를 살펴보도록 하겠다. 분야는 선정한 기본 자료들의 내용과 주제를 바탕으로 '음악론', '음악사', '음악체계', '전통음악', '작품분석', '기타'로 나누었다. 이에 따라 대표가 되는 연구를 위주로 분야별 특징을 살펴보도록 하겠다.

(1) 음악론

음악론과 관련된 글들은 최근까지 북한음악 연구 전 기간에 걸쳐 계속해서 발표되고 있다. 연구의 형태들은 김정일의 「음악예술론」을 중심으로 음악론을 설명하는 것과 '주체사상'과의 연결 속에서 음악론을 설명하는 논문들이 있다.

먼저 김정일의 「음악예술론」을[35] 주요 1차 사료로 삼아서 북한음악의

35) 1991년 7월 17일 발표된 이 글은 1992년 단행본으로 출판됐고 1997년에는 『김정일 선집』에 실렸다. 김정일, 『음악예술론』(평양: 조선로동당출판사, 1992); 「음악예술론, 1991년 7월 17일」, 김정일, 『김정일 선집11: 1991.1~1991.7』(평양: 조선로동당출판사, 1997), 379~582쪽.

음악론을 정리 소개하고 있는 글은 다음과 같다. 1994년에 발표된 이춘길의 「북한음악론의 현단계」와[36] 2001년에 출판된 『북한음악의 이모저모』에 실린 고방자의 「북한 주체음악의 성격: 김정일의 "음악예술론"을 중심으로」,[37] 2011년 배인교의 「북한음악과 민족음악: 김정일 『음악예술론』을 중심으로」가[38] 그것들이다. 김정일의 「음악예술론」은 '민족음악', '주체음악'으로 개념화된 북한음악의 실제 이론을 규정하는 교과서로 정리되어 1991년에 발표되었다. 그리고 이후 현재까지 북한음악의 교범 역할을 하고 있다. 그렇기 때문에 현대 북한의 음악을 파악할 수 있는 가장 효과 있는 자료이다.

다음으로 북한이라는 나라의 철학적 배경이 되는 주체사상의 관점에서 음악론을 정리한 글들이 있다. 오금덕은 1997년 「북한의 주체음악 개황」에서 북한의 음악을 주체사상의 측면에서 형식과 명곡문제, 대중화 문제 등으로 나누어 정리하고 있다.[39] 그리고 송방송은 1998년 「북한의 주체사상과 민족음악」에서 사회주의 문예이론과 주체사상의 관점에서 북한의 민족음악을 이론적으로 검토하고 있다.[40] 이현주는 2006년 『북한음악과 주체철학』의 '2장 북한음악 이해의 기초로서 민족음악, 주체철학의 개념'에서 주체사상과 민족음악, 주체음악의 관계를 서술하고 있다.[41]

36) 이춘길, 「북한음악론의 현단계」, 『낭만음악』, 1994년 봄호, 6권 2호, 통권 22호 (1994), 55~70쪽.

37) 고방자, 「북한 주체음악의 성격: 김정일의 '음악예술론'을 중심으로」, 권오성 외, 『북한음악의 이모저모』, 19~54쪽.

38) 배인교, 「북한음악과 민족음악: 김정일 '음악예술론'을 중심으로」, 『남북문화예술연구』, 2011 상반기, 통권 8호(2011), 39~73쪽.

39) 오금덕, 「북한의 주체음악 개황」, 『한국음악사학보』, 19집(1997), 23~33쪽.

40) 송방송, 「북한의 주체사상과 민족음악」, 『한국음악사학보』, 21집(1998), 11~41쪽.

41) '2장 북한음악 이해의 기초로서 민족음악, 주체철학의 개념,' 이현주, 『북한음악과 주체철학』, 27~65쪽.

(2) 음악사

음악사 관련 글은 북한의 음악사 자체를 정리하고 있는 글과 함께 북한에서 행하고 있는 음악사 서술의 문제를 지적하는 글이 있다.

음악사 자체를 정리한 글을 보면 다음과 같다. 노동은은 1991년 『민족음악론』의 「북한의 민족음악」에서 '북한음악의 현대사' 항목을 두어 북한음악사를 정리하고 있다.[42] 이 글은 북한음악사를 1926년부터 8시기로 나누고 있는데 북한의 음악을 북한의 정책과 함께 실례를 들어 설명하고 있다. 시기구분이 역사철학 시각에서, 북한의 역사서술을 따르고 있다. 또 북한의 음악을 음악사회학 관점에서 객관적으로 서술하고 있는 것이 특징이다. 그리고 한영숙은 2001년 『북한음악의 이모저모』의 「북한음악사」에서 시대구분과 함께 시대별 음악사를 정리하고 있다.[43] 한영숙은 북한음악사를 북한 정부 수립 이전의 원시 시대부터 조선 후기까지를 대상으로 삼아 정리하고 있다. 연구 범위가 북한 정부 수립 이전이기 때문에 북한에서 정리하고 있는 음악사 서술을 바탕으로 기술하고 있다. 그리고 음악사의 시대 구분을 남한과 북한의 음악사로 나눠 살펴보고 비교 서술하고 있는 점이 특징이다.

북한음악사 서술의 문제를 다룬 글로는 2001년 권오성의 「북한의 '조선음악사' 기술의 현황과 문제점」이 있다.[44] 이 글에서 권오성은 북한의 음악사 책으로 문성렵과 박우영이 함께 집필하고 과학백과사전출판사에서 2권으로 발행한 『조선음악사』를 제재로 하고 있다.[45] 1권은 문성렵이

42) '북한음악의 현대사,' 노동은, 「북한의 민족음악」, 노동은 · 이건용, 『민족음악론』, 399~425쪽.

43) 한영숙, 「북한 음악사」, 권오성 외, 『북한음악의 이모저모』, 145~195쪽.

44) 권오성, 「북한의 '조선음악사' 기술의 현황과 문제점」, 『동양예술』, 3호(2001), 99~110쪽.

45) 문성렵, 『조선음악사1』(평양: 과학백과사전종합출판사, 1988); 문성렵 · 박우영, 『조

집필하였으며 고대음악부터 고려시대까지를 다루고 있다. 2권은 문성렵과 박우영이 공동집필하였으며 조선시대부터 북한이 현대의 기점으로 삼고 있는 1926년 '타도제국주의동맹' 건설 직전인 근대까지를 다루고 있다. 그리고 2권 마지막 부분에서는 김일성의 아버지 김형직의 음악활동도 덧붙여 다루고 있다. 이 사료를 제재로 해서 권오성은 북한음악사 서술을 해설하고 문제점을 지적하고 있다.

(3) 음악체계

체계음악학의 관점에서 음악체계를 다룬 글들로 음악체계 일반 전체를 다룬 글들과 음악교육, 음악개량, 음악단체, 가극으로 나누어 살펴보려고 한다.

먼저 음악체계 일반 전체를 다룬 글로는 노동은의 연구가 있다. 노동은은 1991년 『민족음악론』의 「북한의 민족음악」에서 '민족음악이론의 실제' 항목을 두어 북한의 음악이론을 정리하고 있다.[46] 이 글에서 조식과 창법, 악기개량 등의 실제이론과 함께 민족음악의 개념과 성격을 정리하고 있다. 이 글에서 사용하는 '민족음악'은 북한에서 개념화한 것으로 북한음악을 가리키는 것이다.

음악교육 연구로는 먼저 1993년 이성천의 「북한의 음악교육(1)」이 있다.[47] 이 글은 음악학자의 음악교육 연구라는 점에서 의의가 있다. 북한의 교육제도와 교육과정을 정리하고 있으며 그와 함께 인민학교 1, 2학년 음악교과서를 분석하여 그 특징을 살피고 있다. 다음으로는 2000년 장기범 · 정영일 · 이도식 · 김대원의 『남북한 초 · 중등 음악과 교육과정 및 교

선음악사2』(평양: 과학백과사전종합출판사, 1990).

46) '민족음악이론의 실제,' 노동은, 「북한의 민족음악」, 노동은 · 이건용, 『민족음악론』, 426~443쪽.

47) 이성천, 「북한의 음악교육(1)」, 『국악과교육』, 11집(1993), 21~41쪽.

과서 비교 분석 연구』가 있다.[48] 이 단행본은 연구보고서로서 교육학계
에서 북한의 음악교육을 접근한 자료라는 점에서 의의가 있다. 남북한의
교육과정과 교과서를 분석하였으며, 그와 함께 남북한을 서로 비교하고
있다.

음악개량에 관한 연구는 다음과 같다. 황준연·신대철·권도희·성기
련은 2002년『북한의 전통음악』의 '제4장 개량음악'에서 기악과 성악으로
나누어 음악개량에 대해서 살피고 있다.[49] 기악은 민족악기와 배합관현
악으로 다시 나누고 성악에서는 주체적 발성법과 민요창법 계발로 나누
어 정리하고 있다. 다음으로 노동은은 2011년「북한 민족관현악, 그 소통
과 혁신」이라는 글을 발표하여 북한이 개량한 민족관현악의 성과와 특징
을 정리한다.[50] 이 글에서 북한의 민족관현악이 민족음악 건설에서 대중
과의 소통과 혁신을 가져왔다고 주장하고 있다. 이는 단지 북한의 음악
개량에 대한 소개와 해설을 넘어 음악학의 의미와 사회적 의미를 해석하
였다는 점에서 의의가 있다.

북한의 음악단체에 관한 연구로는 2002년 노동은의 「북한중앙음악단
체의 현황과 전망」이 있다.[51] 이 글은 북한의 대표 음악단체들을 특징과
함께 다루고 있어서 북한의 음악단체를 자세히 살펴볼 수 있는 글이다.

끝으로 가극연구를 보려고 한다. 개별 가극연구는 작품분석에 해당할
수 있으나 이 항목의 연구들은 개별 가극작품을 분석한 것이 아니라 가극
일반의 특징을 논의하고 있어서 북한음악의 일반적 체계를 살필 수 있다.

48) 장기범·정영일·이도식·김대원,『남북한 초·중등 음악과 교육과정 및 교과서
비교 분석 연구』(서울: 서울교육대학교 통일대비 교육과정 연구위원회, 2000).

49) '제4장 개량음악,' 황준연·신대철·권도희·성기련,『북한의 전통음악』, 231~275쪽.

50) 노동은,「북한 민족관현악, 그 소통과 혁신」,『음악과문화』, 24호(2011), 5~45쪽.

51) 노동은,「북한중앙음악단체의 현황과 전망」,『한국음악사학보』, 28집(2002), 65~122
쪽.

그리고 가극이 북한음악의 특징을 잘 보여주고 북한에서도 중요하게 다뤄온 갈래이기 때문에 관련 연구가 상대적으로 많이 보이고 있다. 이영미는 2001년 「〈피바다〉식 혁명가극의 특성과 서사적 성격」에서 "피바다식 혁명가극"의 특징을 방창과 흐름식 무대가 서사성과 맺는 관계를 중심으로 해석하고 있다.[52] 이는 해당 갈래의 특성을 작품 내부 원리와 함께 설명하고 있다는 점에서 의의가 있다. 그리고 민경찬은 2002년 「"피바다"식 혁명가극의 음악적 특징에 관한 연구」에서 "피바다식 혁명가극"의 음악 특징을 살펴보고, 그럼으로써 북한의 문예이론이 실제 음악에 어떻게 적용되었는지를 분석하고 있다.[53] "피바다식 혁명가극"의 중요 특징인 혁명가요, 절가, 방창, 관현악 편성, 음계 등을 단순한 해설의 수준이 아니라 음악의 측면에서 분석 설명하고 있다는 점에서 의의가 있다. 천현식은 2010년 「'피바다식 혁명가극'과 감정훈련: '집단주의'와 '지도와 대중'을 중심으로」에서 북한의 유일체제를 유지하는 원리의 하나로 문학예술, 그 중에서도 "피바다식 혁명가극"을 통한 '감정훈련'에 대해 논하고 있다.[54] 가극의 구성요소를 분석하여 공적 교육에서 이뤄지는 교육보다 효과적으로 새로운 인간형, 즉 '집단주의'를 실현하면서도 '지도와 대중'의 관계를 체득하고 있는 인간을 만들기 위한 과정을 기술하였다.

(4) 전통음악

전통음악 연구를 따로 항목화한 것은 음악 일반에 관한 관심과 별개로

[52] 이영미, 「〈피바다〉식 혁명가극의 특성과 서사적 성격」, 『한국예술종합학교 논문집』, 4권(2001), 119~137쪽.

[53] 민경찬, 「〈피바다〉식 혁명가극의 음악적 특징에 관한 연구」, 『한국음악사학보』, 28집(2002), 123~134쪽.

[54] 천현식, 「'피바다식 혁명가극'과 감정훈련: '집단주의'와 '지도와 대중'을 중심으로」, 『현대북한연구』, 13권 3호(2010), 201~240쪽.

남한의 연구가 북한의 전통음악에 초점을 맞추고 있는 것들이 많기 때문
이다. 북한의 음악은 고전음악을 계승하고 서양음악을 수용하여 독자화
하고 현대화한 음악이라고 할 수 있다. 그렇기 때문에 남한의 전통음악
계에서는 북한 지역의 전통음악 유산에 대한 관심과 함께 전통음악의 현
대화에 관심을 가졌다. 이는 남북한의 근대사에서 서양과 일본음악의 유
입으로 끊기다시피 한 전통음악을 현재에 맞게 복원하는 데 대한 남북한
공통의 관심사였다. 그리고 나아가 남북한이 통일의 과정에서 전통음악
을 공동의 민족유산으로 민족의 동질성을 확인하고 새로운 민족음악, 통
일음악의 자원으로 쓸 데 대한 관심이었다. 이에 따라 특히 남한의 전통
음악계는 북한의 음악에 관심을 가지고 연구하였다. 이와 함께 북한에서
도 1990년대와 2000년대의 남북음악교류 이후 상대적으로 원형이 사라진
북한음악에 비해 잘 보존된 남한의 전통음악들을 보고 민족유산으로서
남쪽의 전통음악에 관심을 가지게 되었다. 이러한 관심은 새롭게 북한에
서 고전음악에 대한 관심으로 나타났고 고전음악 연구로 이어졌다.

　이러한 북한의 전통음악에 대한 관심은 1, 2기에는 주로 전통음악 일
반의 전체 상황을 소개하고 정리하는 작업이 주를 이루며 나타났다. 그
리고 3기에 들어서면서 전통음악 중에서 세분화된 소재와 주제로 음악연
구가 진행되고 있다. 이러한 구분에 따라 연구를 살펴보도록 하겠다.

　먼저 전통음악 일반의 전체 상황을 연구한 자료로는 1978년 장사훈 ·
나인용 · 한상우의 『북한의 음악』에 장사훈의 집필로 실린 「제1부 북한의
국악」이 있다.[55] 이 글은 전통음악 연구의 처음이자 북한음악 연구의 첫
성과에 실린 것이라는 점에서 의미가 있다. 당시 서울대 음대교수였던
국악학자 장사훈은 이 글에서 1960년대를 중심으로 '북한음악의 연혁'에
서 판소리 · 관악기 · 현악기의 상황을 서술하였다. 다음으로는 '북한의 민

55) 장사훈, 「제1부 북한의 국악」, 장사훈 · 나인용 · 한상우, 『북한의 음악』, 3~31쪽.

족음악관'을 배합관현악을 예로 들어 서술하였다. 그리고 '이론'에서 국악이론으로 주체적 발성법과 학술활동을 정리, 소개하였다. 이 연구의 내용과 주제는 이후 10년이 지나서야 다시 제대로 시작된 북한음악, 그 중에서도 특히 전통음악의 연구와 상당 부분 일치하고 있어서 남한 전통음악계의 북한음악에 대한 관심과 초점을 초창기에 이미 제시하고 있다고 할 수 있다.

다음으로는 여러 저자의 독립적 글을 한 데 모아 발표한 것이라는 제한점을 가지지만 전통음악에 대한 글 다수가 수록되어 있는 자료로 2001년 권오성・고방자・강영애・백일형・한영숙・이윤정・김현경・송민혜・김지연・최유이・이수연・송은도의『북한음악의 이모저모』가 있다. 이 단행본에는 권오성의「북한소재 고악보와 그에 대한 인식」(9~18쪽)과 강영애의「북한의 민요연구」(57~87쪽), 백일형의「북한의 고구려 고분벽화에 나타난 악기 소고」(89~144쪽), 김지연・최유이・이수연・송은도의「북한 개량악기의 현황」(253~295쪽)이 수록되어 있다.

다음은 단행본으로 2002년 황준연・신대철・권도희・성기련의『북한의 전통음악』이 있다. 이 책의 '제2장 전통음악의 전승양상'과 '제3장 전통음악연구'가 전통음악에 중심을 둔 항목이다. '제2장 전통음악의 전승양상'에서는 갈래별로 나누어 북한에서 전승되고 있는 전통음악을 정리하고 있다. '제3장 전통음악연구'에서는 음악연구기관과 음악사 연구, 음악이론 연구에 대해서 살피고 있다.

전통음악의 전체상황을 볼 수 있는 마지막 자료로는 2005년 노동은・김수현・천현식의『북한 전통음악 연구』가 있다. 그 중 노동은의「Ⅰ. 북한전통음악론」은 전통음악론과 함께 음계와 장단, 농음과 같은 전통음악의 음악이론에 관한 사항이 정리되어 있다는 점에서 의의가 있다. 그리고 악기개량과 관현악, 교육기관과 단체 등이 함께 서술되어 있다.

두 번째로 전통음악 중에서 세분화된 소재와 주제로 진행된 연구는 다음과 같다. 먼저 권도희는 2007년 「북한의 민요연구사 개관」에서 북한 민요사연구를 개괄하고 성과와 한계를 지적하고 있다.[56] 배인교는 2009년 「1950~60년대 북한 전통 음악인들의 활동 양상 검토: 창극 관련 음악인을 중심으로」에서 창극 음악인을 중심으로 하면서 재북 국악인과 월북 국악인으로 나누어 1950~1960년대 북한의 전통음악인 활동을 정리하고 있다.[57] 배인교는 또 2010년 「북한의 민요식 노래와 민족장단」에서 북측 자료인 『조선민족음악전집』의 노래를 제재로 장단의 변화를 시대에 따라 고찰하고 있다.[58] 1970년대 주체사상 확립 이후 3소박보다는 2소박 장단, 흥겨우면서도 유순한 장단이 사용되었다고 분석한다.[59]

(5) 작품분석

개별 작품을 분석하여 음악적 의미를 연구한 글은 북한음악 연구의 첫 성과인 1978년 장사훈·나인용·한상우의 『북한의 음악』에서 등장한 이후에는 뚜렷하지 않았다. 따라서 1기와 2기에는 장사훈·나인용·한상우의 『북한의 음악』을 제외하고는 작품분석의 글이 보이지 않으며 3기에서도 최근에야 두드러지고 있다. 연구 유형은 크게 보면 가극 작품을 분석하는 글들이 보이고 나머지 기타 유형이 보인다.

가극 작품을 분석한 글들을 보면 다음과 같다. 먼저 2003년 이영미·엄국천·윤중강·전정임·최유준·박영정의 『남북한 공연예술의 대화: 춘향전과 초기 교류공연』이 있다. 이 단행본에서 최유준은 '북한 민족가극

56) 권도희, 「북한의 민요연구사 개관」, 『동양음악』, 29집(2007), 217~240쪽.

57) 배인교, 「1950~60년대 북한 전통 음악인들의 활동 양상 검토: 창극 관련 음악인을 중심으로」, 『판소리연구』, 28집(2009), 137~169쪽.

58) 『조선민족음악전집: 민요풍의 노래편1』(평양: 예술교육출판사, 2000).

59) 배인교, 「북한의 민요식 노래와 민족장단」, 『우리춤연구』, 12집(2010), 147~180쪽.

〈춘향전〉'의 '음악적 측면' 항목에서 〈춘향전〉 전체를 다루고 있지는 않지만 음악 분석을 진행한다.[60] 이 글은 북한 "피바다식 가극"의 특징인 방창과 절가 일반을 설명하는 하는 것이 아니라 실제 작품분석에서 그 효과를 밝히고 있다는 점에서 의의가 있다. 이현주는 2010년 「《꽃파는 처녀》의 음악적 특성 연구」에서 혁명가극 〈꽃파는 처녀〉의 내용과 함께 음악분석을 진행하고 있는데, 음악적 측면에서 〈꽃파는 처녀〉의 성공 요인을 정리하였다.[61] 천현식은 2012년 『북한가극의 특성과 변화: 혁명가극에서 민족가극으로』에서 해방 이후부터 2000년까지 북한가극이 일관성을 가지면서도 '혁명가극'에서 '민족가극'으로 변화된 특성을 살피고 있다. 이 글은 음악사회학의 관점에서 특정 작품을 분석함으로써 북한사회의 운영원리와 변화를 연구하였다. 음악 일반의 보편성과 함께 사회주의 예술의 보편성 속에서 북한 문학예술의 특수성을 정리하고 있다.

나머지로는 기타 주제들이 있다. 먼저 1978년 장사훈·나인용·한상우의 『북한의 음악』이 있다. 여기서 나인용은 「제2부 북한의 관현악곡 편곡의 문제점」에서 관현악곡 〈청산벌에 풍년이 왔네〉와 〈내 고향의 정든 집〉, 〈문경고개〉를 제재로 해서 형식과 선율, 화음, 리듬, 관현악법을 분석한다.[62] 그리고 한상우는 「제3부 북한의 가창곡 분석」에서 북한의 가요들을 제재로 음악구조와 내용, 가사, 연주를 분석하고 있다. 그와 함께 가요를 작곡한 주요 작곡가를 조사하였다.[63] 다음으로 이소영은 2010년

60) 최유준, '음악적 측면,' 이영미·엄국천·윤중강·전정임·최유준·박영정 지음, 한국예술종합학교 한국예술연구소 엮음, 『남북한 공연예술의 대화: 춘향전과 초기 교류공연』, 306~322쪽.

61) 이현주, 「《꽃파는 처녀》의 음악적 특성 연구」, 『남북문화예술연구』, 2010 상반기, 통권 6호(2010), 93~128쪽.

62) 나인용, 「제2부 북한의 관현악곡 편곡의 문제점」, 장사훈·나인용·한상우, 『북한의 음악』, 33~81쪽.

63) 한상우, 「제3부 북한의 가창곡분석」, 장사훈·나인용·한상우, 『북한의 음악』,

「해방 후 남·북한의 혼종적 음악하기」에서 근대 시기 서양음악, 일본음악 등 외래음악의 영향을 받은 한국음악의 혼종성을 연구하였다. 민요 〈노들강변〉을 제재로 남북한으로 나누어 분석 비교한다.[64] 배인교는 2012년 「북한 초기 음악계의 동향과 교성곡 〈압록강〉」에서 해방기 음악 상황과 함께 당시를 배경으로 1949년에 창작된 김옥성의 교성곡 〈압록강〉의 평가변화를 고찰한다.[65]

(6) 기타

기타 자료로는 악보자료집과 북한음악의 음원 목록이 있다. 2007년 김영운·김혜정·이진원의 『북녘 땅 우리소리: 악보자료집』에는 북한 지역의 전통 토속민요의 악보들이 수록되어 있다. 다음으로 2010년 김지연의 「북한자료센터 소장 음반 목록」에는 통일부 산하의 북한자료센터가 소장하고 있는 카트리지, 릴 테이프, 엘피(LP), 카세트테이프의 목록이 정리되어 있다.[66] 그리고 김지연의 「북한자료센터 소장 CD 음반 목록」에는 마찬가지로 북한자료센터가 소장하고 있는 시디(CD) 목록이 정리되어 있다.[67]

83~115쪽.

[64] 이소영, 「해방후 남·북한의 혼종적 음악하기」, 『한국민요학』, 29집(2010), 301~374쪽.

[65] 배인교, 「북한 초기 음악계의 동향과 교성곡 〈압록강〉」, 남북문학예술연구회, 『북한문학예술의 지형도3: 해방기 북한문학예술의 형성과 전개』(서울: 역락, 2012), 317~349쪽.

[66] 김지연, 「북한자료센터 소장 음반 목록」, 『한국음반학』, 20호(2010), 277~307쪽.

[67] 김지연, 「북한자료센터 소장 CD음반 목록」, 『한국음악사학보』, 45집(2010), 435~466쪽.

3) 연구의 방향과 과제

북한음악 연구는 1970년대 후반부터 시작해서 현재에 이르고 있다. 그 시기는 1기로 1948년 남북한 단독 정부수립 이후부터 1988년 10월 27일 월·납북 음악인들의 해금조치까지, 2기로 1988년 10월 27일 월·납북 음악인들의 해금조치 이후 2000년 첫 남북정상회담까지, 3기로 2000년 첫 남북정상회담 이후 현재까지로 구분했다. 1기는 1948년부터이지만 분단으로 인한 냉전의 영향으로 북한연구 자체가 제대로 진행되지 않았기 때문에 1978년이 되어서야 북한음악 연구가 확인된다. 그것은 장사훈·나인용·한상우의『북한의 음악』으로 정부에 의한 연구보고서의 성격이었고, 1기 기간 내내 학술 성격의 글로는 유일하게 확인된다. 이후 민주화와 함께 진행된 월·납북 음악인들의 해금조치 이후 2기가 출발하며 민간의 독자적 연구가 시작되었다. 따라서 2기부터가 북한음악 연구의 실질적 시작이라고 할 수 있다. 2기부터는 북한음악에 대한 소개와 해설이 주를 이뤘다. 3기부터는 2000년 남북정상회담 이후 학계와 함께 북한음악에 대한 일반인의 관심이 높아지면서 연구가 본격화되었다. 이 시기부터 민간과 정부 영역으로 연구가 확대되었고 연구주제와 내용이 다양화되고 심화되어 학술논문들이 다수 발표되었다. 그리고 이 시기 들어 북한음악을 주제로 한 박사학위 논문이 발표되고 북한음악을 포함하는 남북 문화예술 관련 학술지가 발행되기 시작하였다.

분야별 연구성과를 보면 전 기간에 걸쳐 북한에서 말하는 민족음악, 주체음악을 북한 정치사상의 관계와 연결해서 설명하고 있는 북한음악론 글이 많이 보인다. 이는 북한음악 자체가 사상성과 예술성의 관계에서 사상성을 가장 중요한 기준으로 제시하고 있는 특징에 따른 결과라고 할 수 있다. 이런 점에 주목해서 다른 주제의 상당수 글들도 조금씩이나

마 북한의 음악론을 언급하고 있다. 다음으로 전통음악 분야의 연구가 많은 비중을 차지하고 있다. 이 역시도 북한음악 연구의 특징 때문이다. 북한의 음악은 고전음악을 계승하고 서양음악을 수용하여 독자화하고 현대화한 음악이기 때문에 남한의 국악계에서 북한지역의 전통음악 유산과 전통음악의 현대화에 관심을 가졌고 그에 따른 연구를 내오고 있다. 따라서 북한지역의 전통음악 유산을 조사하고 정리, 해설하는 유형과 함께 개량악기와 배합관현악, 주체적 발성법과 같은 음악개량을 소개하고 그 의의를 밝히고 있는 유형이 있다. 그리고 근래 들어서 북한음악에 관한 주제와 내용이 심화 확대되면서 개별 작품분석이 등장하고 있다. 해당 사회 음악의 일반적 특징은 개별 작품의 분석으로 드러나야 하며 반대로 개별 작품의 분석으로 해당 사회의 음악특징이 설명될 수 있어야 한다. 따라서 개별 작품에 대한 분석이 진행된다는 것은 북한음악 연구가 본격화되었음을 말한다고 할 수 있다.

끝으로 지금까지 살펴본 북한음악 연구가 앞으로 진행되었으면 하는 방향, 과제에 대해서 언급하도록 하겠다. 첫째로 개별 작품의 분석이 음악학의 관점에서 더욱 심화되어야 한다. 작품분석이 단순한 음악 형식의 분석과 음악적 논의에 머물지 않고 작품을 둘러싼 미학과 세계관을 밝히고 그것의 사회적 의미까지 밝히는 과정으로 진행될 필요가 있다. 그럴 때 북한음악 연구가 음악 자체만의 논의로 머물지 않고 인간학으로서 발전될 것이라고 본다. 둘째로 북한음악 연구가 단지 북한음악 자체의 연구에 머물지 않고 남한의 음악상황에 어떤 의미를 주고 있으며 어떻게 받아들이고 비판해야 할지에 대한 연구로 나아가야 한다. 그러니까 북한음악 연구가 결국 실질적으로 남한음악 연구로 이어져야 한다는 것을 말한다. 이는 현재 외래음악인 서양음악 위주인 남한의 음악상황에서 더욱 중요하다. 또한 이러한 연구는 단지 남한음악 연구에 머물지 않고 새로

운 '민족음악', '통일음악'을 준비하는 과정이 될 것이기 더욱 의미 있는 작업이 될 것이다.

제3절 기존연구와 연구방법

1) 기존연구

여기서는 북한의 가극, 그 중에서도 혁명가극 〈피바다〉와 민족가극 〈춘향전〉을 중심으로 기존연구에 대해서 살펴보도록 하겠다.

먼저 북한의 가극 전반을 다루고 있는 연구는 찾기 힘들다. 그 중 한국비평문학회의『북한 가극·연극 40년: 5대 성과작을 중심으로』가 가극 전반을 다루고 있다고 할 수 있다.[68] 하지만 5대 가극을 중심으로 간단히 정리하고 있는 형편이고 작품분석은 거의 이뤄지고 있지 못하다. 그리고 김중현·엄국천의「북한 창극의 현대화 과정」은 간단하지만 북한의 창극사를 서술하고 있다는데 의의가 있다.[69] 그리고 이와 함께 제도적 측면과 미학적 측면으로 나누어 창극을, 이후 정착되는 "피바다식 가극"의 특징으로 구분해 분석한다. 그 밖에는 한국예술종합학교 한국예술연구소가 엮은『남북한 공연예술의 대화: 춘향전과 초기 교류공연』에서 음악극 〈춘향전〉을 중심으로 해당 작품이 창극, 민족가극으로 변화되는 과정을 역사적으로 살펴본다.[70] 길지 않은 글이지만 북한 가극사의 큰 흐름을 살펴볼 수 있다는 데에 의의가 있다.

북한가극 전반에 대한 연구는 진행되기 시작하고 있으나 심층적 연구

[68] 한국비평문학회,『북한 가극·연극 40년: 5대 성과작을 중심으로』(서울: 신원문화사, 1990).

[69] 김중현·엄국천,「북한 창극의 현대화 과정」,『중앙우수논문집』, 2집(서울: 중앙대학교 대학원, 2000), 368~421쪽.

[70] 엄국천, '북한 음악극의 역사', 이영미·엄국천·윤중강·전정임·최유준·박영정 지음, 한국예술종합학교 한국예술연구소 엮음,『남북한 공연예술의 대화: 춘향전과 초기 교류공연』, 114~149쪽.

에는 미치지 못하고 있는 현실이다.

그리고 혁명가극 〈피바다〉와 함께 "피바다식 혁명가극"의 연구 성과까지도 함께 살펴보도록 하겠다. 현재원의 「북한 혁명가극에 나타난 가요형식과 극적 효과」는 "피바다식 혁명가극"에서 부르는 혁명가요의 형식과 기능, 그리고 혁명가요가 갖는 극적 효과와 기능에 대해서 살펴본다.71) 즉 가요의 형식과 극적 효과를 객관으로 파악하고자 하는 것이다. '혁명가극 발생과 유행의 배경'에서 절가와 방창이 북한 혁명가극의 독창 양식이 아니라 우리나라 전통 시가의 3음보의 율격을 이어받은 것이라고 주장한다. 그리고 이러한 전통을 무대양식에서 잘 드러냈다고 하는 점을 인정한다. 그런데 절가와 방창을 음악양식으로 접근하지 않고 가사로만 접근해서 둘 차이를 잘 드러내고 있지 못하다. 방창은 절가를 가지고 음악을 전달하는 방식인데, 방창을 가사로만 접근했다. 그리고 북한에서 절가와 방창을 자신들의 독창적 방식이라고 하는 것은 음악양식으로서 특징을 말하는 것인데, 그런 판단에는 이르지 못했다. 다음으로 '혁명가극 가요의 형식과 기능'에서는 가요가 절가와 방창의 형식을 띠면서 극적 전개와 주제 전달을 효과 있게 하고 있다고 평가 내린다. 이는 가요가 서사 수법을 잘 이용했기 때문이라고 본다. 이 논문은 혁명가극에 대해서 기존에 각 요소에 따라 개인적으로 설명하는 수준이었던 데 반해서 가요라는 한 요소를 가지고 혁명가극의 내부 원리, 극적 효과와 기능을 파악하려고 했다는 점에서 의의가 있다. 아쉬운 점은 가극의 한 중요 부분인 음악에 대한 접근이 함께 이뤄지지 못한 점이다. 그리고 극적 효과를 조금 더 세분화해 자세하게 예를 들어 설명할 필요가 있다.

71) 현재원, 「북한 혁명가극에 나타난 가요형식과 극적 효과」, 『북한문화연구』, 제2집 (1995), 183~196쪽.

이영미의 「〈피바다〉식 혁명가극의 특성과 서사적 성격」은 "피바다식 혁명가극"의 특징 가운데 특히 방창과 흐름식 무대가 서사성과 맺는 관계를 중심으로 해석한다.[72] "피바다식 혁명가극"의 서사성 때문에 방창과 흐름식 무대가 생겨나고 발달되었다고 보는 것이다. 이 논문의 핵심은 '서사성과 형상화 방법의 상관관계'이다. 무대 밖에서 전지적 작가 시점에서 극을 이끌어가는 방창이 등장하고, 무대 전환이 막과 암전이 없이 빠르게 전환되어야 했던 것은 "피바다식 혁명가극" 자체가 주된 사건을 중심으로 갈등을 전개하는 전통 연극의 형식이 아니기 때문이라고 한다. "피바다식 혁명가극"이 여러 사건들과 행동들이 극처럼 발전하지 않고 짧은 삽화들로 나열되기 때문이라는 것이다. 이것은 바로 혁명가극이 연극이라기보다는 서사 갈래인 소설이나 극영화와 같은 특징을 갖고 있기 때문이라는 것이다. 결국 북한의 혁명가극을 근대 연극의 특징에 반하는 서사성을 받아들여 작품 내에 잘 녹여 냈다고 평가한다. 이렇게 이 논문은 북한 예술작품을 나열식으로 설명하는 것을 넘어서 본격으로 분석하는 글이다. 그리고 작품의 특성을 작품 내부 원리와 함께 설명하고 있다. 하지만 그런 서사 기법들이 한국의 근현대연극사의 특징과 맞닿아 있고 나아가 한국인 본래 심성이나 미감과 관계있다는 주장은 근거가 부족했다. 조금 더 다양한 예와 커다란 줄기 속에서 그런 주장을 해야 옳고 그름을 판단내릴 수 있을 것 같다.

이현주의 「북한 피바다식 혁명가극에 관한 소고」는 "피바다식 혁명가극"의 생성배경과 함께 "피바다식 혁명가극"이 한국의 창극이나 서양의 오페라, 뮤지컬과 같은 갈래와 어떤 관계가 있는지를 논한다.[73] 결국 주

72) 이영미, 「〈피바다〉식 혁명가극의 특성과 서사적 성격」, 『논문집』, 4권(서울: 한국예술종합학교, 2001), 119~137쪽.

73) 이현주, 「북한 피바다식 혁명가극에 관한 소고」, 『한국전통음악학』, 3호(2002), 381~402쪽.

장은 "피바다식 혁명가극"이 판소리를 원류로 하고 있다는 것이다. 혁명가극 〈피바다〉의 생성배경에 대해서는 막심 고리키의 『어머니』와 중국 『혈해지창(血海之唱)』의 영향을 받았다고 주장한다. 이 논문의 핵심은 "피바다식 혁명가극"이 어떤 장르의 영향을 받았는가 하는 부분이다. 여기서 이현주는 전통 판소리와 창극을 가지고 1926년부터 "피바다식 혁명가극"이 생기는 시기까지를 일곱 시기로 나누어서 그 발달과정을 살핀다. 즉 판소리가 여러 발달 과정을 거쳐서 "피바다식 혁명가극"으로 완성되었다는 것이다. 이러한 접근은 기존에 북한의 가극을 쉽게 서양의 오페라나 뮤지컬과 비교해서 같은 점을 부각시켰던 것에 비추어 보면 의미 있는 접근이다. 그러한 서양 갈래와 이루어진 비교가 학술 성격으로서 연구되지 않았기 때문에 더욱 그렇다. "피바다식 혁명가극"을 우리 전통 양식과의 접목 가능성과 함께 그 인과관계를 따져 보는 것은 중요하다. 그런데 이 논문은 『어머니』와 『혈해지창(血海之唱)』의 비교에서도 그렇고 판소리와 "피바다식 혁명가극"의 비교에서도 그렇고 비슷한 점과 같은 점을 지나치게 구분하지 않고 있는 것 같다. 비슷한 것은 서로 다른 것 사이에서도 발견될 수 있다. 그런데 비슷한 것을 같은 것으로 해석해서 둘 사이에 주종의 인과관계가 있는 것처럼 확대 해석한 듯 보인다. 그리고 특히 판소리와 "피바다식 혁명가극"을 작품의 실제 모습을 가지고 비교하지 않고 문학예술 문헌의 글귀만 가지고 비교했기 때문에 주장을 뒷받침하기에는 무리이다.

다음은 정종현이 쓴 「피바다와 주체문예이론의 관련 양상: 이본(異本), 작자 및 통합화 과정을 중심으로」가 있다.[74] 이 글은 혁명가극 〈피바다〉를 다룬 것이 아니고 소설 『피바다』를 다룬 논문이기 때문에 직접 상관

[74] 정종현, 「피바다와 주체문예이론의 관련 양상: 이본(異本), 작자 및 통합화 과정을 중심으로」, 『한국문학연구』, 제25권(2002), 343~362쪽.

이 없는 논문이라고 볼 수도 있다. 하지만 혁명가극 〈피바다〉와 소설 『피바다』의 원작이 연극 〈피바다〉로서 같기 때문에 극의 내용 부분을 참고할 수 있다. 그리고 이 논문이 주체문예이론 문제를 다루고 있기 때문에 참고할 만하다. 먼저 이 글은 다양한 양식을 가진 〈피바다〉가 어떻게 생겨났고 어떻게 정착되었는가를 살핀다. 그러면서 〈피바다〉는 중국의 『혈해지창』과는 다른 내용과 형식을 가지고 있다고 밝힌다. 대신 〈피바다〉는 본래 항일 투쟁 때부터 있었던 여러 설화와 이본들이 북한에 의해서 현재의 〈피바다〉로 정착되었다는 것이다. 물론 그렇기 때문에 김일성이 직접 지은 작품이 아니라고 보았다. 그리고 '『피바다』에 구현된 주체문예이론'에서 소설 『피바다』의 내용에 주체사상이 반영된 주체문예이론이 어떻게 나타나고 있는가를 밝혀낸다. 이러한 접근은 필자가 접근하려고 하는 음악사회와 예술작품의 관계와 같이 비슷한 문제의식을 갖고 있다. 이 논문은 작품과 문예이론, 사상의 관계가 설명될 필요가 있음을 보여준다. 소설 『피바다』에서 어머니를 수령의 지도를 받는 인민대중의 모범으로 형상화하여 주체문예이론을 전달하고 있다고 주장한다. 그런데 이 논문에서는 주체사상과 주체문예이론을 분명히 구분하지 않았다. 문예이론과 사상을 섞어 설명해서 논리의 일관성을 찾기 어려웠다. 그리고 민족주의 자체를 인과관계 없이 배타적 공동체 구축과 연결해서 해석하고 있다. 그래서 민족주의 추구를 배타적 공동체를 구축하려는 시도로 바로 연결시키고 있다.

민경찬의 「"피바다"식 혁명가극의 음악적 특징에 관한 연구」는 "피바다식 혁명가극"의 음악 특징을 살펴보고, 그럼으로써 북한의 문예이론이 실제 음악에 어떻게 적용되었는지를 분석하고 있다.[75] 이 글은 "피바다

75) 민경찬, 「〈피바다〉식 혁명가극의 음악적 특징에 관한 연구」, 『한국음악사학보』, 28집(2002), 123~134쪽.

식 혁명가극"의 중요 특징인 혁명가요, 절가, 방창, 관현악 편성, 음계 등을 음악의 측면에서 충실하게 설명한다. 그 간에 혁명가극의 특징 몇 가지를 설명하고 해설하는 수준에서 벗어나 전문성을 보여주고 있다. 그리고 그 특징들이 가극에서 어떻게 기능을 하고 있는가를 설명하고 있다. 그런데 글의 목적에서 문예이론이 실제 음악에 어떻게 적용되었는지를 밝히겠다고 했는데, 본문에서 그 점은 부족했다.

송명희의 「북한소설 『피바다』의 공산주의 인간학과 성숙의 플롯」은 소설 『피바다』에 관한 내용이다.76) 하지만 공산주의 인간학이라고 하는 주체문예의 창작원리가 어떻게 소설 『피바다』에 나타나는지를 살펴볼 수 있다. 그리고 주인공 어머니 순녀가 공산주의자로 성숙해 가는 과정의 구성을 주되게 살핀다. 이 글은 크게 두 부분으로 되어 있다. 공산주의 인간학이 소설 『피바다』에 어떻게 나타나는지에 관한 '주체문예이론 항목'과 '문학이론에 관한 항목'으로 되어 있다. 여기서는 주로 주체문예이론에 관한 항목을 살펴보려고 한다. 여기서 송명희는 여러 분석을 바탕으로 주인공인 어머니 순녀가 바로 공산주의 인간학의 전형임을 밝혀낸다. 순녀가 북한에서 말하는 전형의 원칙에 모두 들어맞는 인물이라는 것이다. 이 글도 역시 작품의 내용을 북한의 문예이론과 연결해서 설명하고 있다는 점에서 의미가 있다. 그런데 송명희는 이러한 공산주의 인간학의 전형이 수령만을 무조건 복종하는 인물로 그림으로써 미학을 고려하지 않고 있다고 주장한다. 계몽의 목적만이 있다는 것이다. 그러한 전형의 인물창조가 북한의 미학에 따라 생긴 것이라 본다. 물론 옳고 그른 가치판단은 자신 나름대로 따져봐야 할 문제이겠지만 송명희는 순녀와 같은 전형의 인물창조가 북한의 어떤 미학을 드러내고 있는지를 학술

76) 송명희, 「북한소설 〈피바다〉의 공산주의 인간학과 성숙의 플롯」, 『한국문학논총』, 제39집(2005), 89~115쪽.

의 측면에서 드러내지는 않고 있다.

이와 같이 "피바다식 가극"의 분석과 소설『피바다』, 가극〈피바다〉에 대한 연구가 산발적으로 진행되고 있다. 하지만 가극의 본질이라고 할 수 있는 음악적 측면은 깊이 연구되지 못하고 있다. 그리고 가극〈피바다〉 전반에 대한 연구는 진행되지 않았다.

민족가극〈춘향전〉의 연구는 적다. 대부분은 북한의 고전작품〈춘향전〉에 대한 연구가 대부분이며, 가극, 특히 음악에 주목한 연구는 드물다.[77] 민족가극〈춘향전〉을 음악적으로 분석한 논문으로는 앞에서 말했던 한국예술종합학교 한국예술연구소가 엮은『남북한 공연예술의 대화: 춘향전과 초기 교류공연』이 있다. 여기서 민족가극〈춘향전〉 전체를 다루고 있지는 못하지만 문학과 연극 관점의 연구와 함께 음악적 분석을 진행한다.[78] 북한 "피바다식 가극"의 특징인 방창과 절가 일반을 설명하는 하는 것이 아니라 실제 작품분석에서 그 효과를 밝히고 있다는 점에서 의의가 있다.

김중현의『북한 민족가극 춘향전 음악분석 연구: 제2장 사랑가를 중심으로』도 민족가극〈춘향전〉의 음악을 분석한다.[79] 하지만 제목에서 알

[77] 음악분석을 제외한 민족가극〈춘향전〉에 대한 연구 성과로는 다음이 있다. 권순종, 「전통연희의 희곡적 수용 양상: 판소리의 창극화 과정과 남·북한의 창극〈춘향전〉을 중심으로」, 남전극작포럼 엮음,『북한희곡선집』, 2(서울: 푸른사상사, 2004), 207~231쪽; 민병욱, 「민족가극〈춘향전〉 연구」,『한국문학논총』, 40집(2005), 403~436쪽; 윤용식, 「남북한 춘향전 연구의 비교 고찰: 그 주제 및 가치 평가를 중심으로」,『국어국문학』, 116권(1996), 257~279쪽; 이영미, 「북한 민족가극〈춘향전〉의 공연사적 위치와 특징」,『공연문화연구』, 6(2003), 273~303쪽; 전영선,『고전소설의 역사적 전개와 남북한의〈춘향전〉』(서울: 문학마을사, 2003).

[78] 최유준, '음악적 측면,' 이영미·엄국천·윤중강·전정임·최유준·박영정 지음, 한국예술종합학교 한국예술연구소 엮음,『남북한 공연예술의 대화: 춘향전과 초기 교류공연』, 306~322쪽.

[79] 김중현,『북한 민족가극 춘향전 음악분석 연구: 제2장 사랑가를 중심으로』(중앙대학교 대학원 석사학위논문, 2002).

수 있듯이 전체 분석이 아니라 제2장만을 분석하였다. 풍부한 악보와 함께 악기와 조성, 박자, 악곡형식 등의 세부 특징에 대해 설명하고 있으나 분석이 철저히 음악양식 자체에만 한정되어 있다.

민족가극 〈춘향전〉의 음악적 연구성과는 혁명가극 〈피바다〉에 비해서 적은 편이다. 그리고 가극 〈춘향전〉 전반에 대한 연구는 진행되지 못하고 부분적으로 이뤄지고 있다. 그리고 새롭게 탄생한 민족가극의 의미를 음악사, 가극사의 측면에서 조명하지 못하고 있는 점은 기존연구의 한계라고 할 수 있다.

이렇게 기존 연구에 대해서 살펴봤지만 북한음악 연구는 개별 음악 전체를 음악학의 관점에서, 미학과 사회학의 관점에서 연구하고 있지는 못하다. 큰 틀의 뭉뚱그린 특징이 아니라 개별 작품을 바탕으로 북한음악의 특징, 나아가 북한사회의 특징을 해석해내는 작업이 필요하다. 어쩌면 큰 틀은 그러할 때만 의미가 있다고 할 수 있겠다. 하지만 대체로 해설의 수준에서 개별 음악을 다뤘다. 나아가 작품이 품고 있는 미학과 사회학을 작품 바깥과 맺는 관계에서 작품을 해석해내는 수준의 성과들은 아직 나오지 않은 것으로 보인다. 북한음악 연구에서 음악학계에서는 주로 음악학의 관점만을, 그 밖의 학계에서는 음악학의 관점이 빠진 성과들을 내왔던 것으로 보인다.

이 책에서는 음악학적 관점에서 가극사 전반을 다루는 속에서 "피바다식 가극"의 특징을 문예이론과 함께 북한사회와 연결해서 살펴보려고 한다. 이와 함께 혁명가극 〈피바다〉와 민족가극 〈춘향전〉의 세부적 음악분석과 비교를 진행해서 북한 문학예술, 가극예술의 특징과 변화를 밝혀낼 것이다.

〈표 4〉 북한의 악기표기

북한식(한글)	북한식(외래어)	남한식
고음단소	Goumdanso	고음단소
단소	Danso	단소
고음저대	Goumzode	고음저대
중음저대	Zunumzode	중음저대
저대	Zode	저대
훌류트	Flauto	플루트
오보에	Oboi	오보에
클라리네트	Clarinetti	클라리넷
화고트	Fagotti	파곳(바순bassoon)
장새납	Zansenab	장새납
새납	Senab	새납
소피리	Sophiri	소피리
대피리	Dephiri	대피리
저피리	Zophiri	저피리
호른	Corni	호른
트롬페트	Trombe	트럼펫
트롬본	Tromboni	트롬본
튜바	Tuba	튜바
팀파니	Timpani	팀파니(가마솥북)
피아티	Piatti	심벌즈
꽹과리	Chengvari	꽹과리
바라	Vara	바라
징	Zin	징
장고	Zango	장고
소고	Tamburo	작은북(사이드 드럼)
방고	Tamburino	탬버린(방울북)
대고	Gran cassa	큰북(베이스 드럼)
목탁	Wooden gong	목탁
방울	Bell	방울
세모종	Triangolo	트라이앵글
철금	Vibrafono	비브라폰
대형목금	Marimba	마림바
전기종합악기	Electone	엘렉톤(전자 오르간)
옥류금	Ocrugm	옥류금
양금	langm	양금
가야금	Gaiagm	가야금
소해금	Sohegm	소해금
바이올린	Violini	바이올린
중해금	Zunhegm	중해금
비올라	Viole	비올라
대해금	Dehegm	대해금
첼로	Violoncelli	첼로
저해금	Zohegm	저해금
콘트라바쓰	Contrabassi	콘트라 베이스

2) 자료와 연구방법

(1) 범위와 자료

이 책의 시대 배경은 북한의 1945년 해방 이후부터 2000년까지이다. 이 기간은 해방 직후부터 남북한이 서로 다른 길을 걷게 되면서 다른 정치체제, 다른 문학예술 체계를 갖게 된 시기이다. 음악분야, 가극분야도 서로 다른 길을 걷게 되었다. 북한이 걷게 된 55년 동안 가극의 흐름과 변화를 살펴보려고 한다. 연구범위를 2000년까지로 제한한 까닭은 본문에서 자세히 서술하겠지만, 북한 종합예술의 중심이 2000년에 가극이라는 양식보다는 '대집단체조와 예술공연'으로 넘어가기 때문이다. 북한 문학예술은 해방 후 내용성과 사상성을 담아낼 수 있는 가장 사상 인식적 효과를 갖는 갈래로 가극에 주목했고 이것은 "피바다식 가극"으로 일반화되어 갔다. 하지만 2000년을 기점으로 가극보다는 '대집단체조와 예술공연'이라는 종합예술의 사상 인식적 효과에 주목했다.

〈표 4〉는 이 책에서 사용할 북한의 악기 표기에 대한 것이다. 혁명가극 〈피바다〉와 민족가극 〈춘향전〉에 사용된 악기들로서 북한식 한글, 외래어표기와 함께 남한식 표기를 제시한다. 악기에 따라 남한식 표기와 다르기 때문에 이해를 돕기 위해 미리 제시한다.[80] 남한식 표기에서 북한식 개량악기는 그대로 표기하였으며 북한식 서양악기 용어는 남한식으로 표기하였다.[81] 이후 이 책에서는 개량악기를 포함해 북한에서 사용하는 서양악기의 표기법도 북한식 그대로 사용하였다. 책에서 사용되는

[80] '악기편성,'『불후의 고전적명작 《피바다》 중에서 혁명가극 피바다 총보』(평양: 문예출판사, 1972), 8쪽;『불후의 고전적명작 《피바다》 중에서 혁명가극 《피바다》 종합총보』(평양: 문학예술출판사, 1992), 9쪽; '나오는 악기,'『민족가극 춘향전 종합총보』(평양: 문예출판사, 1991), 9쪽.

[81] 남한식 표기는 다음 책을 바탕으로 하였다. Ulrich Michels 지음, 홍정수·조선우 엮음옮김, 『개정판 음악은이』(서울: 음악춘추사, 2002).

북한식 표기의 남한식 이름은 이 표를 참고하기 바란다.

다음은 이 책에서 1차 사료로 사용한 음원과 영상, 대본, 악보를 제시하겠다. 첫째, 혁명가극 〈피바다〉의 음원은 '조선의 노래' 연속물 15~18로 1993년 광명음악사에서 발매된 시디 〈불후의 고전적명작 《피바다》 중에서 혁명가극 《피바다》〉가 사용되었다.[82] 다음은 공식 영상자료로 2001년에 목란비데오에서 발매한 피바다가극단의 비디오테이프 〈불후의 고전적명작 《피바다》 중에서 혁명가극 피바다〉가 사용되었다.[83] 이 음원과 영상은 1971년 창작 당시의 것이 아니라 배합관현악으로 재편성되어 공연된 1990년대 작품이다. 이 음원과 영상의 공연물 지휘는 인민예술가 리진수가 담당하였다. 주요배우로는 김기원(어머니1), 조청미(어머니2), 리병일(윤섭), 조경임(어린 원남), 로현욱(원남), 송희순(갑순), 최경도(을남), 김호기(응팔), 한명숙(영실), 리운룡(야학선생), 한병월(경철어머니), 김길순(복돌어머니), 최룡룩(별재로인), 선우효(수비대장), 김영원(변구장)이 등장한다. 가극대본은 1972년 1호 『조선예술』에 수록된 「가극대본－불후의 고전적 명작 《피바다》 중에서 혁명가극 《피바다》」를 사용하였다.[84] 혁명가극 〈피바다〉 창작 당시를 살펴볼 수 있는 악보로는 민족관현악으로 편성되어 1972년 문예출판사에서 출판된 『불후의 고전

82) 〈불후의 고전적명작 《피바다》 중에서 혁명가극 《피바다》 1: 조선의 노래 15집〉, KM－C－115(광명음악사, 1993); 〈불후의 고전적명작 《피바다》 중에서 혁명가극 《피바다》 2: 조선의 노래 16집〉, KM－C－116(광명음악사, 1993); 〈불후의 고전적명작 《피바다》 중에서 혁명가극 《피바다》 3: 조선의 노래 17집〉, KM－C－117(광명음악사, 1993); 〈불후의 고전적명작 《피바다》 중에서 혁명가극 《피바다》 4: 조선의 노래 18집〉, KM－C－118(광명음악사, 1993).

83) 피바다가극단, 〈불후의 고전적명작 《피바다》 중에서 혁명가극 피바다1: 비디오테이프〉, MV－1789(평양: 목란비데오, 2001); 피바다가극단, 〈불후의 고전적명작 《피바다》 중에서 혁명가극 피바다2: 비디오테이프〉, MV－1790(평양: 목란비데오, 2001).

84) 「가극대본－불후의 고전적명작 《피바다》 중에서 혁명가극 《피바다》」, 『조선예술』, 1972년 1호, 루계 185호(1972), 23~57쪽.

적명작 《피바다》 중에서 혁명가극 피바다 총보』가 사용되었다.[85] 혁명가극 〈꽃파는 처녀〉 창작 이후 배합관현악으로 재편성된 악보로는 1992년 문학예술출판사에서 출판된 『불후의 고전적명작 《피바다》 중에서 혁명가극 《피바다》 종합총보』가 사용되었다.[86]

둘째, 민족가극 〈춘향전〉의 음원과 영상, 대본, 악보는 다음과 같다. 음원으로는 1988년 민족가극 〈춘향전〉의 것은 아니지만 1988년 민족가극 〈춘향전〉에도 부분적으로 사용된 음악이 포함된 1964년 창극 〈춘향전〉의 공연실황을 담은 시디 〈북한창극 춘향전 CD1~3〉이 참고로 사용되었다.[87] 이 창극은 국립민족예술극장이 창작 공연한 작품으로 1964년 7월 6일(월)에 공연되었다. 조령출이 대본을 맡았고 리면상·신영철이 작곡을 맡았다. 주요배역은 박용수(춘향), 김정화(몽룡), 김혜옥(향단), 김명곤(방자), 김기원(월매), 리봉익(변학도)이 등장한다. 영상자료는 1989년 제13차 세계청년학생축전에서 공연한 실황을 평양의 룡남에서 발매한 비디오테이프 〈민족가극 춘향전〉이 사용되었다.[88] 그리고 1990년 평양예술단이 일본에서 공연한 실황을 일본 도쿄 총련영화에서 발매한 비디오테이프 〈민족가극 춘향전〉을 사용하였다.[89] 이 공연은 일본조선문화교류협회 주최와 NHK·朝日新聞社 후원으로 개최되었다. 또 공연실황이 아닌 공식 영상은 목란비데오에서 발매한 비디오테이프 〈민족가극 춘향전〉이 사용되었다.[90] 가극대본은 1989년 4호 『조선예술』에 수록된 「민족가극

85) 『불후의 고전적명작 《피바다》 중에서 혁명가극 피바다 총보』(1972).

86) 『불후의 고전적명작 《피바다》 중에서 혁명가극 《피바다》 종합총보』(1992).

87) 국립민족예술극장, 〈북한창극 춘향전(1964.07.06) CD1~3〉, NSC-159(서울: 신나라, 2006).

88) 평양예술단, 〈민족가극 춘향전(제13차 세계청년학생축전): 비디오테이프〉(평양: 룡남, 1989).

89) 평양예술단, 〈민족가극 춘향전(일본공연, 주최 일본조선문화교류협회, 후원 NHK·朝日新聞社): 비디오테이프〉(도쿄: 총련영화, 1990).

춘향전(가극대본)」을 사용하였다.[91] 노래악보로는 1989년 문예출판사에서 출판된『민족가극 춘향전 노래집』이[92] 사용되었으며 총보로는 1991년 문예출판사에서 출판된『민족가극 춘향전 종합총보』가 사용되었다.[93]

셋째, 혁명가극 〈피바다〉와 민족가극 〈춘향전〉을 비롯한 가극들의 노래악보는 다음과 같은 자료가 사용되었다. 1973년 문예출판사에서 출판된『혁명가극선곡집』과[94] 2004년 문학예술출판사에서 출판된『조선노래대전집: 2판』,[95] 2004년 조선콤퓨터쎈터 삼지연정보쎈터 · 문학예술출판사에서 시디로 발매한『조선노래대전집 삼일포 2.0』,[96] 2008년의『5대혁명가극 노래집』이[97] 그것이다.

다음으로 중요한 1차 사료로 사용할 연속간행물은 다음과 같다. 먼저 1949년부터 현재까지 해마다 조선중앙통신사에서 발행하고 있는『조선중앙년감』이 있다.[98]『조선중앙년감』은 한 해 북한의 정치 · 경제 · 사회 · 문화 등의 모든 분야에서 일어난 사실들을 정리한다. 그 중에서 문학예술부분과 함께 음악, 무대예술부분을 보면 음악적 사실들을 찾아낼 수 있다.

1980년대 중반부터 1990년대 초반까지의 음악사를 살펴 볼 수 있는 자료는 연간 간행물로『조선음악년감』을 들 수 있다.[99]『조선음악년감』은

90) 평양예술단, 〈민족가극 춘향전: 비디오테이프〉(평양: 목란비데오, 연도미상).

91) 「민족가극 춘향전(가극대본)」,『조선예술』, 1989년 4호, 루계 388호(1989), 55~66쪽.

92) 『민족가극 춘향전 노래집』(평양: 문예출판사, 1989).

93) 『민족가극 춘향전 종합총보』.

94) 『혁명가극선곡집』(평양: 문예출판사, 1973).

95) 『조선노래대전집: 2판』(평양: 문학예술출판사, 2004).

96) 『조선노래대전집 삼일포 2.0(CD)』(조선콤퓨터쎈터 삼지연정보쎈터 · 문학예술출판사, 2004).

97) 『5대혁명가극 노래집』(평양: 문학예술출판사, 2008).

98) 『조선중앙년감』(평양: 조선중앙통신사, 1949~2000).

1985년부터 1993년까지 연도별로 출판이 되었는데 그 해의 음악과 관련된 모든 사항들이 총망라되어서 당시 음악 상황을 살피는 데 있어서 중요하다. 이 책은 그 해의 음악관련 행사 설명, 음악관련 수상내역, 새롭게 강조되는 음악이론, 김일성·김정일의 지도일지, 창작된 음악목록과 악보, 각종 잡지에 발표된 음악기사, 각 예술단체의 공연내용, 북한 예술단의 해외활동과 외국 예술단의 북한 내 활동, 음악관련 학술행사, 대중 음악경연대회, 각종 출판물, 음악인의 소개, 음악관련 자투리 소식 등을 담고 있다.

그리고 월간잡지『조선예술』이 사용되었다.『조선예술』은 1956년부터 1961년까지 조선연극인동맹중앙위원회·조선무용가동맹중앙위원회 기관지로 조선예술사에서 발행되었으며100) 1962년부터 1968년 3호까지는 조선문학예술총동맹출판사에서 발행되었다.101) 이 잡지에서는 극을 중심으로 하는 가극관련 글을 살필 수 있다. 그리고『조선예술』은 1968년 4호부터 종합예술잡지로 바뀌어 1992년 5호까지 문예출판사에서 발행되었으며102) 1992년 6호부터 현재까지 문학예술종합출판사에서 발행되고 있다.103) 종합예술잡지인『조선예술』은 월별로 음악뿐만 아니라 무대예술 분야까지를 포괄하고 있기 때문에 문학예술의 커다란 기조부터 가극 부문의 세부 특징까지도 살필 수 있는 중요하고 방대한 자료이다.

음악전문잡지로는『조선음악』이 1955년부터 계간으로 발행되었다. 그러다가 1957년 1호부터 조선작곡가동맹중앙위원회 기관지(월간)로 조선음악사에서 발행되었다. 1953년 해산되었던 조선문학예술총동맹이 다시

99) 『조선음악년감』(평양: 문예출판사·문학예술종합출판사, 1985~1993).

100) 『조선예술』(평양: 조선예술사, 1956~1961).

101) 『조선예술』(평양: 조선문학예술총동맹출판사, 1962~1968).

102) 『조선예술』(평양: 문예출판사, 1968~1992).

103) 『조선예술』(평양: 문학예술종합출판사, 1992~2000).

〈표 5〉 분석대상(1차 사료)

구분	혁명가극 〈피바다〉	민족가극 〈춘향전〉	가극
음원	• 〈불후의 고전적명작 《피바다》 중에서 혁명가극 《피바다》 1~4: 조선의 노래 15~18집〉, KM-C-115-8(광명음악사, 1993).	• 국립민족예술극장, 〈북한창극 춘향전(1964.07.06.) CD1~3〉, NSC-159(서울: 신나라, 2006).	
영상	• 피바다가극단, 〈불후의 고전적명작 《피바다》 중에서 혁명가극 피바다1~2: 비디오테이프〉, MV-1789~90(평양: 목란비데오, 2001).	• 평양예술단, 〈민족가극 춘향전(제13차 세계청년학생축전): 비디오테이프〉(평양: 룡남, 1989). • 평양예술단, 〈민족가극 춘향전(일본공연, 주최 일본조선문화교류협회, 후원 NHK·朝日新聞社): 비디오테이프〉(도쿄: 총련영화, 1990). • 평양예술단, 〈민족가극 춘향전: 비디오테이프〉(평양: 목란비데오, 연도미상).	•
대본	• 「가극대본-불후의 고전적명작 《피바다》 중에서 혁명가극 《피바다》」, 『조선예술』, 1972년 1호, 루계 185호(1972), 23~57쪽.	• 「민족가극 춘향전(가극대본)」, 『조선예술』, 1989년 4호, 루계 388호(1989), 55~66쪽.	
악보	• 『불후의 고전적명작 《피바다》 중에서 혁명가극 피바다 총보』(평양: 문예출판사, 1972). • 『불후의 고전적명작 《피바다》 중에서 혁명가극 《피바다》 종합총보』(평양: 문학예술출판사, 1992).	• 『민족가극 춘향전 노래집』(평양: 문예출판사, 1989). • 『민족가극 춘향전 종합총보』(평양: 문예출판사, 1991).	• 『혁명가극선곡집』(평양: 문예출판사, 1973). • 『조선노래대전집: 2판』(평양: 문학예술출판사, 2004). • 『조선노래대전집 삼일포 2.0 (CD)』(조선콤퓨터쎈터 삼지연정보쎈터·문학예술출판사, 2004). • 『5대혁명가극 노래집』(평양: 문학예술출판사, 2008).
연속 간행 물	• 『조선중앙년감』(평양: 조선중앙통신사, 1949~2000). • 『조선음악년감』(평양: 문예출판사, 1985~1991). • 『조선음악년감』(평양: 문학예술종합출판사, 1992~1993). • 『조선예술』(평양: 조선예술사, 1956~1961). • 『조선예술』(평양: 조선문학예술총동맹출판사, 1962~1968). • 『조선예술』(평양: 문예출판사, 1968~1992). • 『조선예술』(평양: 문학예술종합출판사, 1992~2000). • 『조선음악』(평양: 조선문학예술총동맹출판사, 1966~1967). • 『음악연구』(평양: 윤이상음악연구소 1988~1991). • 『음악세계』(평양: 윤이상음악연구소 1992~2000).		

결성되면서 1961년부터는 조선음악가동맹중앙위원회 기관지(월간)로 조선문학예술총동맹출판사에서 발행되었다. 1967년 9호까지 발행이 확인되고 있으나 종간된 날짜는 확인하지 못하였다.[104] 『조선음악』은 1950~1960년대 북한 유일의 월간 음악전문잡지로서 모든 음악이론과 실제가 망라되어 있기 때문에 중요하다. 그리고 1967년 유일지배체제 확립 이전 자료에서는 서로 의견을 달리하는 글들이 함께 실려서 북한 음악계의 중요한 논쟁들도 살필 수 있다.

또 다른 음악전문잡지로는 『음악연구』가 있는데, 이 잡지는 윤이상음악연구소가 1988년부터 반년간으로 발행하였다.[105] 윤이상음악과 함께 음악전문가들을 대상으로 민족 고전음악과 서구 고전음악을 소개하였다. 그러다가 1992년 봄호부터는 제목을 『음악세계』로[106] 바꾸어 대중음악잡지로 발행해오고 있다.[107] 이 음악잡지에는 특히 『조선예술』과 달리 서구 고전음악에 대한 글들이 많이 실리기 때문에 북한음악계가 서구 고전음악을 바라보는 관점과 음악적 사실들에 대해서 살펴볼 수 있다는 데에 의의가 있다.

〈표 5〉는 위에서 설명한 이 책의 분석대상으로 삼은 중요 1차 사료를 정리한 표이다.

(2) 연구방법

연구방법으로는 먼저 구체적인 작품분석의 방법론이 필요하다. 이 책은 혁명가극 〈피바다〉와 민족가극 〈춘향전〉이라는 음악작품을 분석함을

104) 글쓴이가 구한 것은 1966년 1호부터 1967년 9호까지와 기타 부분적인 자료들이다. 『조선음악』(평양: 조선문학예술총동맹출판사, 1966~1967).

105) 『음악연구』(평양: 윤이상음악연구소 1988~1991).

106) 『음악세계』(평양: 윤이상음악연구소 1992~2000).

107) 「독자여러분께 알립니다」, 『음악세계』, 1992년 봄호, 루계8호(1992), 116쪽.

기본으로 한다. 그렇기 때문에 작품분석이 가장 기초가 된다. 영상물과 악보를 중심으로 '기술·분석 방법' 가운데 '양식·특성 분해 방법'을 사용하려고 한다.[108] 특정 음악양식을 확립하기 위하여 활용하는 표현요소로서 음높이, 음길이, 음세기, 음빛깔(음색)과 함께 그 구성과 형식 등의 측면을 분석할 것이다.

이러한 구체적인 작품분석을 바탕으로 해당 작품이 갖고 있는 세계관과 미학을 파악하기 위해서 '음악미학 방법론'이 필요하다. '음악미학'은 보통 음악이 의미하는 것을 설명하기 위한 시도들을 가리킨다. 음악과 음악이 아닌 것의 차이점, 인간의 삶에서 차지하는 음악의 위치, 그리고 인간의 본성과 역사의 이해에 대한 관련성, 음악 해석과 감상의 근본 원칙들, 음악에 있어서 탁월함과 위대함의 성격과 근거, 음악과 다른 예술뿐만 아니라 관련 분야들과 맺는 관계, 그리고 현실 체계에 있어서 음악의 지위 등을 설명하려는 시도들을 가리킨다.[109] 이 책에서는 북한이라는 현실 체계에 있어서 음악의 지위 등을 설명하기 위해 음악미학의 방법론이 필요하다고 할 수 있다. 미학은 정보가 아닌 해석들을 교환한다. 즉 음악미학은 음악양식의 구체정보가 아니라 해석을 교환하게 된다. 이것은 북한의 음악이, 특히 "피바다식 가극"이 표현하고자 하며 담고 있는 '아름다움'이란 무엇인가에 대한 질문이다. 달리 말하면 어떤 음악을 좋은 음악이라고 보고 있으며, 이러한 음악으로 표현하고자 하는 미학은 무엇인가에 대한 질문이다.

작품분석과 그를 둘러싼 세계관과 미학이 북한의 사회역사적 토대에서 어떤 역할을 하였는가를 살펴보기 위해서 음악사회학의 방법론이 필

108) 야마구치 오사무(山口修) 지음, 노동은 옮김, 「V. 종족음악학방법」, 노동은 엮음, 『음악학』(안성: 국악대학, 2001), 35~36쪽.

109) F. E. 스파르쇼트 지음, 조영주 옮김, 「음악미학: 음악의 의미와 가치에 관한 철학」, 『음악학』, 1집(1988), 209~254쪽.

요하다. 이것은 "피바다식 가극"의 운영원리를 밝히고 이것이 북한 사회에서 갖는 의미를 설명하려는 이 책의 연구목적을 위해서 필요하다. 음악사회학은 전통의 음악사가 작품 중심으로, 작품의 양식적 · 미학적 · 분석적 측면에 치중하여 기술되었다는 점을 비판한다. 그래서 양식적 · 미학적 · 분석적 측면을 바탕으로 하지만 그 보다는 사회가 음악에 미친 영향이 어떻게 구체적으로 작품에 형상화되는가에 대한 관점이 주를 이룬다. 달리 얘기하면 음악이 사회 안에서 차지하는 의미 또는 역할에 대한 질문이다. 음악을 하나의 사회문화적 현상으로 본다.[110] 대표가 되는 경우가 사회학자 막스 베버가 음높이에 대한 분석으로 음악사회학을 적용시켜 서양사회의 합리화 과정을 설명한 것이다.[111] 특히 개인들의 자율적 음악관이 중심이 아닌 북한음악은 바로 이러한 음악사회학 방법론으로 보는 것이 그 특징을 잘 드러낼 수 있다. 음악사회학 방법론을 적용하기 알맞은 음악이 북한음악이다. 사회통합과 긴장관리라는 구조 – 기능주의적 패러다임이 적용될 수 있다.

[110] 오희숙, 「제13장 음악사회학」, 홍정수 · 허영한 · 오희숙 · 이석원, 『음악학』(서울: 심설당, 2008), 327~356쪽 참고.

[111] Max Weber, *Die rationalen und soziologischen Grundlagen der Musik*(München: Drei Masken Verlag A. –G., 1921); 막스 베버 지음, 이건용 옮김, 『음악사회학』 (서울: 민음사, 1993).

제4절 분석틀과 구성

1) 분석틀

이 책의 분석틀은 크게 역사 분석과 체계 분석으로 접근하였다. 다음은 개별 음악작품, 즉 혁명가극 〈피바다〉와 민족가극 〈춘향전〉의 분석틀이 된다. 그리고 두 작품의 비교도 이러한 분석틀에 따라 이루어질 것이다.

〈표 6〉 음악예술의 분석틀

역사	사회역사 토대			
체계	세계관과 미학원칙	내용	악(樂)	생각
	구체적인 작품분석	형식	음(音)	구성원칙 / 음향재료 −음높이 −음길이 −음세기 −음빛깔

첫째, 역사 분석은 북한 "피바다식 가극"의 사회역사 토대에 대해서 살펴보도록 하는 것을 목표로 한다. 이에 따라 "피바다식 가극"이라는 현상

제 I 장 서 론 77

을 해방 후부터 2000년까지 시대구분을 해서 역사적으로 분석해 보겠다. 시대구분은 "피바다식 가극"이 정립되어 가는 과정을 기준으로 했다. 이 과정은 가극논쟁기와 "피바다식 가극" 수립기, 확산기, 변화기로 이름 붙여 서술하였다. 그리고 혁명가극 〈피바다〉와 민족가극 〈춘향전〉은 자체의 역사적 접근으로 개별 작품분석에서 자세히 살펴보도록 할 것이다.

둘째, 체계 분석은 '1. 세계관과 미학원칙', '2. 구체적인 작품분석'으로 나누어서 "피바다식 가극"과 함께 혁명가극 〈피바다〉와 민족가극 〈춘향전〉을 살펴보도록 하겠다. '세계관과 미학원칙'은 내용, '구체적인 작품분석'은 형식에 해당한다. 이러한 '내용과 형식'의 구분은 근대 철학의 문제점과 같이 '몸과 마음'의 분리라는 형태로 현실을 극단으로 갈라버릴 수 있다. 그런데 실제로 이러한 이분법은 본래 사물과 현상을 잘 해석하고자 하는 발명된 개념적 범주일 뿐이며, 이러한 개념적 범주의 효과는 충분히 입증되었다. 하지만 이러한 개념적 범주가 현실을 다시 재규정하여 본래 분리된 현실인 것으로 착각하게 만들어 버리기도 했다. 그래서 다시 이러한 이분법과 달리 전일적, 총체적 인식과 분석을 요구하고 있다. 하지만 이러한 문제제기와 방법론 역시 사물과 현상을 나누어 살펴보는 방법론과 함께 할때 그 의미가 온전히 유지될 것이다. 이러한 결합은 양 방법론간의 화학적 결합으로써 가능하다. 그래서 '세계관과 미학원칙'과 '구체적인 작품분석', '내용'과 '형식'은 위아래 선으로 연결되어 있다. '음악'의 '음'과 '악'도 마찬가지이며 '생각'과 '음향재료 · 구성원칙'도 마찬가지이다. 내용에 해당하는 것이 음악의 '악'과 '생각'이다.[112] 이러한 '악'이자 '생각'은 형식에 해당하는 '음', 즉 '음향재료 · 구성원칙'에서

112) '음악', '음'과 '악'에 대한 문제는 다음 글을 참고하기 바란다. 노동은, 『노동은의 두 번째 음악상자』(고양: 한국학술정보, 2001), 9~22쪽.

어떤 것을 선택하고 어떻게 구성할 것인가에 대한 질문이다. 달리 말하면 내가, 우리가 '음'으로 그리고자 하는 '미학'은 무엇이며 그 세계는 어떤 것인가 하는 것이다.[113]

이것을 이 책과 연결해서 말하자면, 북한이 "피바다식 가극"으로 그리고자 하는 미학은 무엇이며 세계는 무엇인가를 어떤 '음', '구성원칙·음향재료'를 선택하고 어떻게 구성하고 있는 가로 설명해 보고자 한다. '악'에 해당하는 세계관과 미학은 대본과 극구성을 중심으로 설명할 것이다. '음'에 해당하는 '구성원칙·음향재료'은 구성원칙과 음향재료로 나누어 살펴볼 것이다. 먼저 구성원칙을 구체적인 음악형식, 음악극작술의 측면에서 분석할 것이다. 그리고 음향재료를 '1. 음높이, 2. 음길이, 3. 음세기, 4. 음빛깔'이라는 음의 속성으로 나누어 볼 수 있다. 이런 속성을 "피바다식 가극"의 특성에 맞게 절가와 방창, 관현악으로 나누어 살펴볼 것이다. 세부적으로 절가는 '음높이'로서 선법 중심의 '선율'(음역, 조성)과 '음길이'로서 박자-장단으로 나눌 것이다. 그리고 '음빛깔'로서 '성악과 관현악'이라는 항목으로 분석하려고 한다. 또 음세기에 대해서는 큰 틀에서 간단히 살펴보도록 한다. 이 분석을 정리하면 다음의 〈표 7〉과 같다. 사회역사적 토대에 따라 음악예술은 달라지며 음악예술은 미학과 운영원리에 따라서 대본이 구성되고 극작술이 운용된다. 이러한 미학과 운영원리, 그에 따른 대본과 극작술은 음높이와 음길이, 음세기, 음빛깔이라는 속성을 바깥으로 해서 음악양식의 형태를 띤다. 이러한 음의 속성을 북한의 "피바다식 가극"은 음악적 측면에서 절가와 방창, 관현악, 음악극작술이라는 구성원칙, 즉 자신들의 방법론으로 특화시켰다.

113) Ulrich Michels 지음, 홍정수·조선우 편역, 『개정판 음악은이』, 13, 106~107쪽 참고.

〈표 7〉 "피바다식 가극"의 분석틀

사회역사 토대

절가		방창		
	음높이	음길이		
		미학 운영원리 · 대본		
	음빛깔	음세기		
음악 극작술		관현악		

이러한 방식은 "피바다식 가극" 일반과 함께 작품 하나에, 혁명가극 〈피바다〉와 민족가극 〈춘향전〉의 개별 작품에 해당하는 것이다. 이러한 개별 작품에 대한 분석은 당연하게도 서로 다른 결과를 내놓을 것이다. 이러한 다른 결과에 대해 두 작품을 비교해 보려고 한다. 이 두 작품은 모두 북한이 자랑하는 "피바다식 가극"의 대표작품이다. 그렇기 때문에 기본 토대는 같은 점에 있으며, 그것은 바로 "피바다식 가극"의 운영원리와 음악특징이다.

다음의 〈표 8〉은 혁명가극 〈피바다〉와 민족가극 〈춘향전〉의 비교분석 틀이다.

〈표 8〉 가극 〈피바다〉와 〈춘향전〉의 비교분석틀

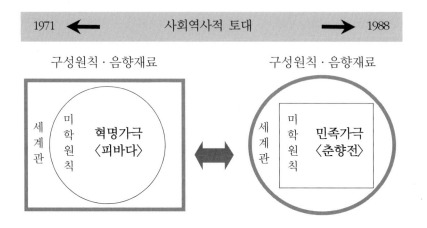

가극 〈피바다〉는 "피바다식 혁명가극"의 대표작이고 가극 〈춘향전〉은 "피바다식 민족가극"의 대표작이다. 위 표와 같이 이 두 작품은 사회역사적 토대가 다르다. 추구했던, 작품을 둘러싼 세계관과 미학원칙도 다를 수 있다. 세계관과 미학원칙이 다르다면 그것에 의해서 선택되고 짜인 형식, 음(音)인 음향재료와 구성원칙도 다를 것이다. 그래서 이러한 두 가극의 공통점과 차이점을 살펴보려고 한다. 그 공통점과 차이점은 당연하게도 두 가극을 둘러싼 음악적 사실과 함께 문학예술계의 흐름, 나아가 북한 사회의 변화과정과 지향에 대해 도움말을 줄 것이다.

2) 구성

이 책은 서론과 결론을 제외하고 모두 4개의 장으로 구성되어 있다. 이 4개의 장은 모두 독립되어 있으나 개별 장들은 위 분석틀에서 제시한 분석틀에 따라 구성되어 있다. 그 구성은 첫째 사회역사적 토대, 둘째 세계관과 미학, 셋째 작품분석이다.

먼저 'Ⅱ장 북한의 "피바다식 가극"'에서는 북한이 완성한 가극양식으로서 "피바다식 가극"에 대한 일반적 특징에 대해서 살펴보도록 할 것이다. 먼저 가극의 형성과정을 시대구분을 통한 가극사로 살펴볼 것이다. 그리고 미학과 대본에서는 "피바다식 가극" 일반에 나타나는 미학과 운영원리를 제시하고 대본과 극구성에 대해서 서술할 것이다. 이러한 미학과 운영원리에 관한 사항은 이 책에서 일관되게 적용되는데, 이는 연구방법에서 말한 음악미학의 관점과 음악사회학의 관점에 따른 것이다. 그리고 가극양식에서는 가극의 양식 중 음악에 관한 음악극작술과 절가, 방창, 성악과 관현악에 대해서 자세히 서술하도록 할 것이다. 이러한 가극양식의 분석틀은 혁명가극 〈피바다〉와 민족가극 〈춘향전〉의 분석에도 해당된다.

다음으로 Ⅲ장과 Ⅳ장에서는 실제 가극 작품인 혁명가극 〈피바다〉와 민족가극 〈춘향전〉을 분석할 것이다. 먼저 가극사에서 집중하지 못했던 개별 작품의 창작과정과 그 이후 공연 상황에 대해서 서술할 것이다. 그리고 마찬가지로 개별 작품의 미학과 운영원리를 파악하고 대본과 극구성에 대해서 분석할 것이다. 그리고 음악의 양식적 특징을 '가극양식'이라는 항목에서 자세히 분석하려고 한다.

마지막으로 위에서 진행한 개별 가극의 분석을 바탕으로 같은 "피바다식 가극"인 혁명가극 〈피바다〉와 민족가극 〈춘향전〉을 비교하려고 한다. 이러한 비교로 북한 가극사의 성립과 변화과정의 원인과 결과를 추적할 것이다. 그리고 그 변화가 개별 작품에서 어떻게 드러나고 있느냐를 분석하고자 한다. 이것은 두 개별 작품인 혁명가극 〈피바다〉와 민족가극 〈춘향전〉이 어떻게 같고 어떤 점이 다른 것인가의 비교로 서술될 것이다. 이러한 분석 역시 미학과 대본, 가극양식, 사회변화와의 관계라는 틀로 진행될 것이다.

이러한 모든 과정은 북한의 "피바다식 가극"이 어떤 특징을 바탕으로 북한 사회에서 어떤 역할을 하고 있는지를 밝히는 것이 될 것이다. 그리고 세부적으로 혁명가극 〈피바다〉와 민족가극 〈춘향전〉이라는, 시대와 양식을 달리하는 작품에서 어떻게 다르게 나타나고 있는가를 밝히는 과정도 함께 할 것이다.

제Ⅱ장 북한의 "피바다식 가극"

제1절 가극의 형성과정

1) 가극 논쟁기(1945~1967)

(1) 가극논쟁 준비기(1945~1953)

본격적인 가극 형성과정 논의 전에 먼저 북한 북한문학예술계와 가극사의 커다란 흐름을 간단히 보겠다. 다음은 그에 관한 시대구분의 표이다.

〈표 9〉 북한 문학예술과 가극의 시대구분

연도	1945~	1953~	1956~	1961~	1967~	1971~	1988~
사건	해방	문예총 해산	8월 전원회의	문예총 복구	4기 15차 전원회의	가극 〈피바다〉	가극 〈춘향전〉
사상	주체이전				주체확립		
이념	사회주의				항일혁명		· 항일혁명 · 민족전통
논쟁	논쟁				종결 -주체문예-		
	사회주의 외부	사회주의 내부					
	자본주의	사대주의		복고주의 (자유주의)			
이론	·	·	현대성 민족성	민족성 통속성	·	·	·
비판	부르주아 음악인	남로당계	소련계	남도 음악인	갑산계	·	·
가극	논쟁				수립	확산	변화
	준비	심화		정리			
피바 다식	피바다식 이전					피바다식	
가극 양식	창극-가극			창극-가극- 민족가극	민족가극	피바다식 혁명가극	피바다식 -혁명가극- -민족가극-
작품	가극 〈춘향전〉 (48)	1.창극 〈춘향전〉 (54) 2.가극 〈콩쥐 팥쥐〉 (54)	1.창극 〈춘향전〉 (56) 2.가극 〈밀림아 이야기하라〉(58)	1.창극 〈강건너 마을에서 새 노래 들려온다〉(60) 2.가극 〈인간에 대한 지극한 사랑〉(61) 3.민족가극 〈붉게 피는 꽃〉(62)	〈해빛을 안고〉 (68)	혁명가극 〈피바다〉(71)	민족가극 〈춘향전〉 (88)

위 표를 보면 첫 번째로 문학예술계의 시대구분에 따라 그에 해당하는 문학예술계의 사건과 사상, 이념을 제시했다. 그리고 두 번째로 문학예술계의 논쟁과 그에 해당하는 세부 이론을 정리했다. 그와 함께 문학예술인 내부에서 진행된 비판이 어느 음악인들을 향한 것이었는가를 제시하였다. 세 번째로 가극사와 함께 "피바다식 가극"을 중심으로 그 양식이 정립되어가는 과정을 시대 구분하였다. 또 해당 시대를 대표하는 작품을 예로 들었다. 이러한 전체 흐름에 따라 가극사를 서술하도록 하겠다.

1945년 해방 이후 북한의 창극계나 가극계 뿐만 아니라 음악예술계 전반의 역량과 기반은 부족했다. 일제강점기 말기 일제의 군국주의가 기승을 부리면서 그나마 부족했던 음악, 문화예술계의 기반은 무너진 상태였다. 특히 민족문화 분야는 일제의 억압 속에서 더욱 어려운 실정이었다. 게다가 정치, 경제의 중심뿐만 아니라 문화예술, 음악의 중심지는 경성을 중심으로 이뤄지고 있었기 때문에 북쪽 지역의 역량과 기반은 더욱 부족했다. 해방 이후 이러한 현실의 가극계는 거의 모든 것을 새롭게 시작할 수밖에 없었다. 게다가 가극은 어느 정도의 경제력을 바탕으로 인적, 물적 토대가 많이 필요했기 때문에 짧은 시간에 정상화되기 어려운 갈래였다.

해방과 함께 음악단체들은 전 지역에서 결성되고 활동하였다. 초기 그 성격은 크게 기존의 상업 흥행예술을 주로 하는 악극단이나 가극단의 음악단체와 역사적 현실과 민족음악을 고민하는 음악동맹류와 같은 새로운 단체들로 구분할 수 있다. 해방 직후에는 중앙정부가 없었고 북쪽 지역의 음악계를 통합적으로 지도할 수 있는 기관이 없었다. 이러한 상황에서 지방 음악단체들의 독자활동이 주로 이뤄졌다. 이 당시 창극과 가극의 공연들은 지방단체들이 개별로 진행한 것으로서 북한 가극사의 두

드러진 흐름으로 나타나지는 않는다.

1946년 3월 25일에는 카프(KAPF, 조선프롤레타리아예술가동맹 Korea Artista Proleta Federatio) 작가, 예술가들을 중심으로 예술인들의 첫 사회조직인 북조선예술총련맹이 건설되고,[1] 9월 27일에 작곡·연주·평론분과위원회를 둔 김동진 위원장의 북조선음악동맹이 결성되었다.[2] 얼마 지나지 않아 김동진이 부르주아 음악가로 비판받으면서 부위원장이었던 리면상(李冕相, 1908~1989)이 위원장의 자리를 맡는다. 그리고 10월 13일에 북조선예술총련맹 전체대회가 개최되어 북조선문학예술총동맹으로 개편되었고, 그 산하에 북조선음악동맹(중앙위원회 구성: 위원장, 부위원장 서기장, 상무위원, 작곡·성악·기악·경음악분과위원회)이 구성되었다.[3] 이후 1947년 2월 19일 북조선인민위원회가 수립되면서 중앙 차원의 관리가 이뤄지고 연주단체가 음악창작과 연주, 보급의 종합 거점으로 성장하게 된다.

먼저 조선고전악유산을 계승·발전시킬 목적으로, 평양예술단을 거쳐 현재 국립민족예술단으로 이어지는 전통음악 단체인 '조선고전악연구소(소장 안기옥安基玉 1894~1974, 음악가 김진명 등)'가 1947년 4월 평양에 창립된다. 조선고전악연구소는 민족고전악 중 특히 인민적 요소를 가진

[1] 리히림, 「해방후 10년간의 조선 음악」, 리히림 외, 『해방후 조선음악』(1956), 4쪽; 「조선작곡가 동맹 연혁: 1955년 8월 현재」, 리히림 외, 『해방후 조선음악』(1956), 233~234쪽; 문하연·문종상, 『조선음악사: 초판』(평양: 고등교육도서출판사, 1966), 256쪽; 리히림·함덕일·안종우·장흠일·리차윤·김득청, 『해방후 조신음익』(1979), 23쪽; 사회과학원 력사연구소, 『조선전사24: 현대편─민주건설사2』(평양: 과학, 백과사전출판사, 1981), 388쪽.

[2] 『조선중앙년감: 1950년판』(평양: 조선중앙통신사, 1950), 360쪽.

[3] 「조선작곡가 동맹 연혁: 1955년 8월 현재」, 235~236쪽; 문하연·문종상, 『조선음악사: 초판』, 256쪽; 리히림·함덕일·안종우·장흠일·리차윤·김득청, 『해방후 조선음악』(1979), 25쪽; 〈부록3〉 북한 연표(1945~2007)」, 정영철 외, 『조선로동당의 역사학: 조선로동당사 비교연구』(서울: 선인, 2008), 312~315쪽.

민요와 민속악 등을 연구하게 되며 이후 창극 창작활동을 벌이게 된다.[4]

조선고전악연구소에서 출발해서 중앙의 대표 민족음악단체로 이어져 온 현재 국립민족예술단의 연혁을 보면 다음과 같다.

〈표 10〉 국립민족예술단의 연혁

순서	날짜	이름	비고
1	1947.04.00.	조선고전악연구소	.
2	1948.02.18	국립가극장 조선고전악연구소	.
3	1948.12.00.	문화선전성 고전악단	.
4	1949.07.00.	국립예술극장 협률단	.
5	1951.00.00.	국립예술극장 고전악단	1951년초
6	1952.11.27.	국립고전예술극장	.
7	1956.04.00.	국립민족예술극장	조선로동당 3차대회 (4월 23일) 이후
8	1965.11.00.	국립민족가극극장	.
9	1969.04.00.	국립민족가극극장	국립민족가극극장과 국립가극극장 통합
10	1972.01.13.	혁명가극 〈피바다〉1조 공연조 (피바다가극단)	영화음악단을 기본으로 국립민족가극극장 일부
11	1972.03.21.	영화음악극장	영화음악단, 피바다가극단
12	1972.04.00.	평양예술단	창립
13	1975.00.00.	모란봉예술단	.
14	1987.00.00.	평양예술단	8월 이후 개칭
15	1992.00.00.	국립민족예술단	.

[4] 『조선중앙년감: 1949년판』(평양: 조선중앙통신사, 1950), 144쪽; 주영섭, 「국립 예술 극장 연혁: 1948년~1955년」, 리히림 외, 『해방후 조선음악』(1956), 132쪽; 한응만, 「국립 민족 예술 극장 연혁」, 리히림 외, 『해방후 조선음악』(1956), 170쪽; 문하연·문종상, 『조선음악사: 초판』, 257쪽; 리히림·함덕일·안종우·장흠일·리차윤·김득청, 『해방후 조선음악』(1979), 65쪽; 최석봉, 「안기옥과 그의 음악활동」, 『조선예술』, 1994년 8호, 루계 452호(1994), 63쪽.

위 표와 같이 조선고전악연구소는 1947년 4월 창립되었고 민족가극
〈춘향전〉(1988)을 만든 평양예술단을 거쳐 현재 국립민족예술단으로 이
어진다.

그리고 1947년 5월에 현재 피바다가극단으로 이어지는 국립 북조선가
극단이 창립된다.5) 북조선가극단에서 출발해서 중앙의 대표 가극단체로
이어져온 현재 피바다가극단의 연혁을 보면 다음과 같다.

〈표 11〉 피바다가극단의 연혁

순서	날짜	이름	비고
1	1947.05.00.	북조선가극단	·
2	1948.02.18.	국립가극장 가극단	·
3	1948.12.00.	국립예술극장 가극단	·
4	1965.11.00.	국립가극극장	·
5	1969.04.00.	국립민족가극극장	국립민족가극극장과 국립가극장 통합
6	1972.01.13.	'혁명가극 〈피바다〉1조 공연조'(피바다가극단)	영화음악단을 기본으로 국립민족가극극장 일부

위 표의 피바다가극단은 혁명가극 〈피바다〉(1971)를 만든 가극단으로
서, 앞의 국립민족예술단과 함께 단체의 연혁을 염두에 두면서 가극사를
보면 효과적이기 때문에 미리 제시한다.

이렇게 조선고전악연구소와 북조선가극단이 창립되면서 전통음악극인
창극과 서양음악극인 가극의 역사가 본격으로 시작되었다. 그리고 1948
년 2월 18일 북조선인민위원회의 결정에 따라 기존의 국립교향악단과 국
립합창단, 북조선가극단, 조선고전악연구소가 통합되어 국립가극장(지휘

5) 주영섭, 「국립 예술 극장 연혁: 1948년~1955년」, 132쪽; 리히림 · 함덕일 · 안종
우 · 장흠일 · 리차윤 · 김득청, 『해방후 조선음악』(1979), 65쪽.

박한민 · 김기덕, 총장 강호)이 창설된다. 국립가극장은 국립합창단, 국립
교향악단, 국립가극단 3개 단체로 구성되었으며 조선고전악연구소가 직
속으로 소속되었다.[6] 이로써 창극단체와 가극단체가 '국립가극장'이라는
하나의 커다란 단체에 소속되어 활동하게 된다. 물론 활동은 독자적으로
따로 이루어진다. 이로써 차츰 중앙 차원의 국가적 지도로 연주단체들이
움직이게 되고, 각 분야, 성악 · 기악 · 가극 · 전통음악 등의 분야가 교류
하면서 발전하게 되는 기반을 갖추게 된 것이다.

　1948년 5월에는 국립가극장 창립공연으로 가극 〈춘향전〉이 공연되었
다. 이 가극은 서유럽의 가극양식에 바탕을 둔 것으로서 〈방자의 아리
야〉를 비롯한 여러 아리아들이 사용되었다.[7] 이후 북한식 가극인 "피바다
식 가극"에서는 이러한 서유럽 가극의 아리아(aria)와 레치타티보(recitativo)
가 사용되지 않고 모두 절가로 구성되어 나타난다. 아리아는 일반적으로
성악 갈래인 오페라 · 오라토리오 · 칸타타 등에 나오는 선율적인 독창곡
으로서 원래는 오페라 등 대규모 악곡 중의 일부를 이룬다. 이야기의 내
용을 주로 담당하며, 그다지 선율적이 아닌, 언어에 가까운 낭송적 노래
인 레치타티보의 대비어이다. 레치타티보가 문학적 요구를 담당해서 줄
거리 전개를 맡는다면 아리아는 음악적 요구를 담당해서 음악적 기교를
맡았다.[8] 아리아와 레치타티보는 오페라가 변화하면서 다양한 양식들을
만들어냈으며, 음악극의 중심인 '음악'을 담당하는 아리아는 가극의 꽃으

[6] 리히림, 「해방후 10년간의 조선 음악」, 11쪽; 주영섭, 「국립 예술 극장 연혁: 1948
　　년~1955년」, 133쪽;『조선중앙년감: 1949년판』, 144쪽; 문종상, 「해방후 음악 예술
　　의 발전」, 리령 · 문종상 · 문의영 · 정지수 · 박종성,『빛나는 우리 예술』(평양: 조
　　선예술사, 1960), 218쪽.

[7] 리히림, 「해방후 10년간의 조선 음악」, 26쪽; 주영섭, 「국립 예술 극장 연혁: 1948
　　년~1955년」, 138쪽;『조선중앙년감: 1949년판』, 144쪽.

[8] '레치타티보,' '아리아,' 편집국 엮음,『음악대사전』(서울: 세광음악출판사, 1996),
　　322~323, 997~998쪽; Ulrich Michels 지음, 홍정수 · 조선우 편역,『개정판 음악은
　　이』, 147쪽 참고.

로 대접받았다.

1948년 12월에는 중앙과 지방예술단체들을 통합 정비하면서 중앙의 국립가극장을 국립예술극장으로 개칭하고 종합예술단체로 개편하였다.[9) 그리고 이와 함께 국립가극장의 조선고전악연구소를 문화선전성 직속 고전악단으로 개편하였다.[10) 이로써 이전의 국립가극장보다 더욱 확대된 종합예술단체로서 연주단체들이 국가적 지도체계에 편입되어 관리 운영되어 갔다. 다음해 1949년 3월에는 예술단체들의 국가적 지도체계 편입과 함께 문학예술총동맹 제3차 대회가 개최되었다. 이 대회로 중앙과 각 동맹 지도부가 새로운 간부들로 구성되어 국가적 지도체계를 새롭게 갖추었으며, 총동맹은 민주주의 민족문화건설을 목표로 하였다. 이 대회에서는 문예총 제8차 중앙위원회 2개년계획 문학예술실천과업에 따라 생산현장의 써클군중문화사업 협조와 다양한 주제의 현대작품 창작을 결의하였다. 그리고 '고상한 사실주의 창작방법'과 '선진적 쏘베트 문학 섭취'를 논의했다. 또 해방 후부터 진행된 문학예술계 사상투쟁의 하나로 편협한 민족주의와 세계주의, 형식주의를 배격하고 고상한 애국주의와 국제주의를 강화하였다.[11)

개편된 국립예술극장은 1949년 8월에 월북한 남로당계 김순남(金順男, 1917~1983) 작곡의 가극 〈인민유격대〉를 창작 공연하였다. 북한 음악계에서 해방 직후 종파주의자로서 부르주아 반동음악가로 비판받은 김동진에[12) 뒤이어 중요인물로 비판받게 된 김순남은 서울 출생으로 일제강

9) 주영섭, 「국립 예술 극장 연혁: 1948년~1955년」, 133쪽; 문하연·문종상, 『조선음악사: 초판』, 257쪽; 리히림·함덕일·안종우·장흠일·리차윤·김득청, 『해방후 조선음악』(1979), 257쪽.

10) 한웅만, 「국립 민족 예술 극장 연혁」, 171쪽.

11) 리면상, 「음악동맹」, 『문학예술』, 2권 8호(1949), 91~98쪽; 『조선중앙년감: 1950년판』, 352~353쪽.

12) 북한음악계의 비판 이후 월남하게 된 김동진의 비판에 대한 자세한 내용은 다음

점기 일본에서 음악공부를 하고 돌아온 작곡가이다. 김순남은 해방 후 조선프롤레타리아예술연맹에서 민족음악운동을 벌였다. 이후 1947년 10월 월북한 림화(林和, 1908~1953)를 뒤따라 1948년 월북하여 활동하다가 1953년 권력투쟁에 의해서 남로당계와 함께 숙청되었다.[13] 이 작품은 상연 당시는 정상급 지휘자와 주요배우들이 참가하고 70여명의 국립예술극장 가극단 성원이 참여한 장막가극의 중요 작품이었다. 그러나 1953년 이후 김순남이 숙청되면서 이 가극은 '조선가극의 정상적인 발전을 반대하고 조선음악을 비판하고 혁신할 목적이었으나, 모다니즘 작품의 비참한 시험 무대로 끝났다'고 비판받는다.[14] 이 가극의 자세한 내용은 알 수 없으며 이후 가극사에서도 전혀 언급되지 않는다. 그리고 다음달 1949년 9월에는 리면상 작곡의 가극 〈꽃신〉이 창작 공연되었다.[15] 이 작품은 전래 설화를 소재로 한 작품이며 이후 다시 〈콩쥐 팥쥐〉라는 이름으로 개작된다. 이 가극은 1948년 2월 10일 소련 공산당 중앙위원회 결정 '브·무라델리의 오페라 '위대한 친선'에 관한 전연맹공산당(볼세비끼) 중앙위원회 결정서'에 입각한 첫 작품으로 평가된다. 무라델리(Muradeli)의 오페라 〈위대한 친선〉(Velikaia Druzhba)은 1947년 소련 혁명 30주년 작품으로 발표되었으나 사회주의 사실주의에 맞지 않는다는 비판을 받았다. 이는 스탈린 시기 소련의 소위 문화숙청이 벌어진 1948년 2월 10일 당중앙위원회의 결의에 따른 것이었다. 이 결정서는 북한에도 커다란 영향을 끼쳤

글을 참고하기 바란다. 김완우, 「성악 예술의 사상 예술성을 더욱 제고시키자: 二월 二七일 성악 예술인 열성자 회의 보고 요지」, 황철 외, 『생활과 무대』(평양: 국립출판사, 1956), 65~66쪽.

[13] 노동은, 『김순남 그 삶과 예술』(서울: 낭만음악사, 1992), 385~434쪽 참고.

[14] 리히림, 「해방후 10년간의 조선 음악」, 31쪽; 주영섭, 「국립 예술 극장 연혁: 1948년~1955년」, 138쪽.

[15] 김경희·림상호, 『《피바다》식 혁명가극1: 주체음악총서(4)』(평양: 문예출판사, 1991), 11~12쪽.

다. 이 결정서에는 전통과 인민성 강조, 자본주의와의 투쟁, 연주곡목 개선, 형식주의 비판을 중심으로 하는 사회주의 사실주의 주장 등이 담겨 있다.[16] 가극 〈꽃신〉은 음악에서는 대화가 있는 가극에서 대화가 없는 가극으로 이행하기 시작했으며 전적으로 음악적 수단에 의하여 극적 발전이 이뤄진 첫 작품이었다. 또 이 가극의 부정적 주인공들인 계모와 팥쥐는 처음부터 콩쥐와는 정반대로 성격화되었는데, 계모는 6/8박자와 5음계에 기초한 음조로 형상되었다.[17] 이렇게 긍정인물과 부정인물들의 음조가 대비되면서 극적 진행을 이끄는 방식은 이후 "피바다식 가극"인 혁명가극 〈피바다〉나 민족가극 〈춘향전〉에서도 큰 틀에서 유지된다.

문화선전성 직속 고전악단은 다시 1949년 7월 국립예술극장 협률단(내부에 민족기악중주단 구성)으로 개편되었다. 그리고 6.25전쟁이 시작되고 나서는 전시상황에 맞게 거의 단막짜리 가극과 창극들이 창작 공연되었다. 그리고 1951년 2월부터는 국립예술극장에서 교양과목으로 배우수업과 무용 실기를 실시하기 시작하면서[18] 배우들에게 음악 능력만이 아니라 무대배우로서 연기력과 춤실력을 요구하게 된다. 이는 종합극인 가극발전의 밑바탕이 된다. 그리고 1951년 초 전시 체제에 따라 국립예술극장 내 협률단을 국립예술극장 고전악단으로 발족하였다.[19] 이후 전쟁이

16) 주영섭, 「국립 예술 극장 연혁: 1948년~1955년」, 135쪽. 결의문 내용은 다음 글을 보기 바란다. 「브·무라델리의 오페라 『위대한 친선』에 관한 전련맹공산당(볼세비끼) 중앙위원회 결정서」, 『문학예술』, 창간호(1948), 71~78쪽; 「부록 6. 무라델리의 오페라 The Great Friendship 에 대하여: 1948년 2월 10일의 연방 공산당 중앙위원회의 결의문」, 문성호, 「소련의 음악정책과 사회주의 리일리즘」, 『낭만음악』, 2001년 봄호, 13권 2호, 통권 50호(2001), 233~238쪽.

17) 리히림, 「해방후 10년간의 조선 음악」, 26쪽; 주영섭, 「국립 예술 극장 연혁: 1948년~1955년」, 135, 138쪽; 문하연·문종상, 『조선음악사: 초판』, 278, 281~282, 362쪽; 사회과학원 력사연구소, 『조선전사24: 현대편－민주건설사2』, 440쪽.

18) 주영섭, 「국립 예술 극장 연혁: 1948년~1955년」, 147쪽.

19) 위의 글, 143쪽; 한웅만, 「국립 민족 예술 극장 연혁」, 172쪽; 리히림·함덕일·안종우·장흠일·리차윤·김득청, 『해방후 조선음악』(1979), 126쪽.

소강상태에 빠지고 장기간 이어지면서 1952년부터는 창극과 가극활동이
정상화되어 가기 시작한다.

김일성은 1951년 6월 30일 작가, 예술가들과 한 담화「우리 문학예술의
몇 가지 문제에 대하여」에서 과거 문학예술에서 인민적 요소를 가진 것
들을 발전시킬 것과[20] 1951년 12월 12일 세계청년학생예술축전에 참가하
였던 예술인들 앞에서 한 연설「우리 예술을 높은 수준에로 발전시키기
위하여」에서 예술에서 민족적 형식에 민주주의적 내용을 담을 것을 요구
한다. 그러면서 민족 유산인 전통음악이 중시되고 현대화가 본격적으로
제기된다.[21] 이에 따라 1952년 11월 27일에는 국립예술극장의 고전악단
을 분리하여 국립고전예술극장으로 발족시켰다. 이는 창극을 중심으로
전통음악의 현대화를 목표로 하는 전문예술단체를 발족시켰다는 데에
의의가 있다. 국립고전예술극장의 사업으로는 1. 창극창조와 기타 창조
사업, 2. 민족고전예술가들의 신인육성사업, 3. 민족유산 비판과 수집정
리·이론화를 진행하였다. 그리고 신인육성에는 서양음악교육의 방식을
받아들여 악전학습과 코르위붕겐(Chorübungen, 시창교본)에 의한 음정훈
련, 악보에 의한 연주 학습을 진행하였다. 그리고 예술교양사업에는 '배
우수업'과 '악전', '예술일반론', '로어' 등의 과목을 가르쳤다.[22] 이로써 창
극을 비롯한 고전예술이 체계화, 전문화되면서 본격적으로 현대화의 길
을 걸었다. 1953년 9월에는 국립예술극장이 소련의 행정체계를 본받아

[20] 「우리 문학예술의 몇가지 문제에 대하여: 작가, 예술가들과 한 담화, 1951년 6월
30일」, 김일성, 『사회주의문학예술론』(평양: 조선로동당출판사, 1975), 53~62쪽
참고.

[21] 「우리 예술을 높은 수준에로 발전시키기 위하여: 세계청년학생예술축전에 참가하
였던 예술인들 앞에서 한 연설, 1951년 12월 12일」, 김일성, 『사회주의문학예술론』,
63~67쪽 참고.

[22] 리히림, 「해방후 10년간의 조선 음악」, 11쪽; 주영섭, 「국립 예술 극장 연혁: 1948
년~1955년」, 157쪽; 한웅만, 「국립 민족 예술 극장 연혁」, 174~175쪽; 리히림·함
덕일·안종우·장흠일·리차윤·김득청, 『해방후 조선음악』(1979), 126쪽.

연출행정부서를 신설하고 가극과 무용극의 창조를 위하여 미술부를 확장하였다.[23]

위에서 살펴본 것과 같이 이 시기는 해방 후부터 6.25전쟁까지로 북한의 정치, 경제가 안정되지 못한 상황이었다. 그에 맞게 창극과 가극분야도 첫 걸음 정도를 뗀 시기라고 할 수 있다. 그래서 창극은 전통 창극양식을, 가극은 서양 오페라 양식을 벗어나지 못한 때였다. 하지만 전통 창극에서 합창과 합주, 민요를 도입하기 시작하였으며, 가극에서는 아리아와 레치타티보를 중심으로 하는 서양 오페라양식을 러시아 번역 가극을 통해서 습득하기 시작하였다. 그리고 내용면에서는 주로 전래 설화를 위주로 하는 창극과 가극이 많았지만, 차츰 당시 현실을 담아내려는 창극과 가극들이 출현하기 시작하였다. 이 시기는 민족적 양식의 문제가 제기되기 시작했으나 북한식 가극양식이 본격 논의되기 전의 준비기라고 할 수 있다.

(2) 가극논쟁 심화기(1953~1961)

이 시기는 북한식 가극을 수립하기 위한 논쟁이 시작된 때이다. 이것은 북한사회가 전후 체제가 안정되기 시작한 것과 흐름을 같이 한다. 1952년 말부터 1953년까지 이어진 남로당계 숙청의 여파가 문학예술계와 음악계에도 이어지게 된다. 전후부터 이어진 리승엽을 중심으로 하는 남로당계에 대한 견제와 숙청작업은 1952년 12월 15일 김일성이 당중앙위원회 제5차 전원회의에서 한 보고 「당의 조직적사상적강화는 우리 승리의 기초: 조선로동당 중앙위원회 제5차전원회의에서 한 보고, 1952년 12월 15일」을 기점으로 일단락되게 된다.[24] 이후 이 보고는 회의결정서로

23) 주영섭, 「국립 예술 극장 연혁: 1948년~1955년」, 160쪽.

채택되고 1953년까지 '종파' 청산작업이 이루어진다. 문학예술계, 음악계
도 이 결정에 따라 '종파' 청산작업이 이루어진다. 이 보고에 나타난 내용
을 살펴보면 다음과 같다.

사상 사업에서 형식주의와 자유주의, 사대주의, 복고주의를 비판하고
있으며, 문예총 내부의 지방주의, 종파주의를 강하게 비판한다. 이는 림
화, 김남천, 김순남을 중심으로 하는 남로당계를 지목하는 것이다. 이러
한 보고와 결정에 따라서 문학예술계에서는 남로당계의 '종파' 청산이 이
루어졌으며 그 내용은 '부르죠아 꼬스모뽈리찌즘', '형식주의적 자연주의
적 무사상성'의 비판이었으며 그 대안으로 '사회주의 레알리즘'을 제시하
게 된다. 이에 따라 조일명(문화선전성 부상)이 숙청되고, 1953년 8월 림
화가 간첩행위와 국가변란으로 김남천, 설정식과 함께 사형에 처해졌다.
그리고 작곡가 김순남도 숙청되었으며 리건우도 평작곡가로 강등된다.

이는 1953년 국립예술극장의 사상 사업으로 이어졌다. 「당의 조직적사
상적강화는 우리 승리의 기초」에 입각해서 사상사업, 즉 전원회의 문헌
토의사업이 진행된 것이다. 그 내용은 1. 비판사업, 2. 자연주의·형식주
의 작품과 이론의 분석·비판·폭로, 3. 종파분자들의 작품 상연중지, 4.
맑스-레닌주의 미학 리론 강연이다. 여기서 말하는 '종파분자'는 조일명
(문화선전상 부상)에 의해 조종된 김순남과 추종자, 동정자들(리건우 등)
을 말하는 것이다. 이에 따라 자연주의, 형식주의 작품으로 김순남의 곡
을 분석하는 사업을 전개하였다. 국립예술극장 작가부에서 김순남의 논
문과 작품 〈진격〉(교향악 〈영웅 김창걸〉의 서곡, 1951)의 문제점을 지적
하는 활동을 진행하였다. 그리고 림화, 김남천을 비판하며 소위 '사대주
의와 민족허무주의, 부르죠아사상잔재를 극복하고 음악에서 주체를 세우

24) 「당의 조직적사상적강화는 우리 승리의 기초: 조선로동당 중앙위원회 제5차전원회
의에서 한 보고, 1952년 12월 15일」, 김일성, 『김일성저작집7: 1952.1~1953.7』(평
양: 조선로동당출판사, 1980), 386~430쪽.

기 위한 투쟁'을 전개했다. 또 문학예술계의 자유주의적 경향과 종파주의 잔재를 반대하는 활동도 함께 전개되었다.[25)]

이러한 종파청산과 사상교양 사업은 1953년 동안 이어졌으며 문학예술 계에서는 1953년 9월 26일 제1차 전국 작가, 예술인 대회(~27일)에서 일단 락되게 된다. 이 대회에서는 리승엽 세력의 숙청을 결정한 1953년 8월 5 일 조선로동당 중앙위원회 전원회의(~9일) 결정을[26)] 받들어 문학예술부 문에 제시한 과업들의 실천대책을 토의하였다. 이와 동시에 조선문학예 술총동맹을 해산하고 문예총 산하 3개 동맹(문학, 음악, 미술)이 각각 독 립된 창작 단체로 새로 발족할 것을 결정하였다. 이에 따라 작가동맹, 작 곡가동맹, 미술가동맹이 독립해서 발족하게 된다. 그리고 이와 함께 국립 예술극장의 작가부를 해산하게 된다. 이러한 결정은 문학예술계, 특히 문 예총이 남로당계의 림화 세력에 의해서 좌우되었다고 판단했기 때문이 다. 그래서 문예총 중앙을 해산하게 된 것이며, 국립예술극장의 작가부도 림화와 김순남의 거점으로 판단했기 때문에 해산을 결정하게 되었다. 이 대회의 결정과 실천대책들은 문학예술계에서 림화, 음악예술계에서 김순 남으로 대표되는 남로당계의 세력을 무력화시키기 위한 조치였다. 이와 함께 제시된 문학예술계의 지침으로는 노동계급의 가장 선진적 인물의 전형 창조와 애국주의와 대중적 영웅주의를 강조하였으며 작가, 예술가 들이 현실 속에 참여할 것을 독려하였다.[27)]

25) 리히림, 「해방후 10년간의 조선 음악」, 55~56쪽; 주영섭, 「국립 예술 극장 연혁: 1948년~1955년」, 158쪽; 리히림·함덕일·안종우·장흠일·리차윤·김득청, 『해 방후 조선음악』(1979), 142쪽; 조선로동당 중앙위원회 당력사연구소, 『조선로동당 력사』(평양: 조선로동당출판사, 2004), 241쪽.

26) 「자료 3-박헌영의 비호 하에서 리승엽도당들이 감행한 반당적 반국가적 범죄적 행위와 허가이의 자살사건에 대하여: 전원회의 제6차 회의 결정서, 1953년 8월 5 일~9일」, 『북한관계사료집 30』(과천: 국사편찬위원회, 1998), 386~396쪽.

27) 『조선중앙년감: 1954~1955년판』(평양: 조선중앙통신사, 1954), 458쪽; 『해방후 10 년 일지: 1945~1955』(평양: 조선중앙통신사, 1955), 189쪽; 리히림, 「해방후 10년간

이러한 대회의 결정에 따라서 기존의 조선음악동맹은 1953년 9월 29일 작곡가, 평론가, 음악이론가들의 전문 단체인 조선작곡가동맹(중앙위원·상무위원·위원장·부위원장·서기장·위원·후보위원, 작곡·아동·고전·평론 등 각 창작 분과위원회 구성)으로 축소되어 출발하였다. 그리고 기존의 연주부문 동맹원들은 소속되어 있는 해당 기관 또는 해당 단체에 속하게 되었다. 그리고 이전까지 존재하던 조선음악동맹의 각 도위원회들을 해체하였으며 지방에 있는 작곡가들까지 직접 중앙위원회의 지도를 받게 되었다. 중앙의 지도를 위해 각 도에 작곡가 반을 설치하게 된다. 이는 조선음악동맹의 세력을 축소시키면서, 지방의 위원회들을 해체하고 작곡가들을 관리함으로써 철저히 중앙의 통제를 따르게 하기 위한 조치였다. 새로 출발한 조선작곡가동맹은 강령에 '사회주의레알리즘과 함께 맑스-레닌주의 사상교양'과 '내용에 있어서 사회주의적이며 형식에 있어서 민족적인 원리'를 제시하였다.[28] 이는 남로당계 문학예술인들의 작품과 사상이 사회주의 사실주의와 맞지 않다는 비판에 따른 것으로서 이후 철저히 사회주의 사실주의에 입각한 활동을 제시한 것이다.

위와 같은 이 시기 북한 사회 전체의 흐름, 그에 따른 문학예술계, 음악계의 변화는 가장 큰 비판 '사대주의의 문제'에서 출발한다. 남로당계의 소위 '종파성'과 함께 지적된 것이 바로 '꼬쓰모뽈리찌즘(kosmopolitizm)'과 함께 서양음악, 특히 부르주아음악을 중시하는 태도였다. 당시 소련

의 조선 음악」, 62쪽; 라화일, 「해방후 10년간의 아동음악」, 리히림 외, 『해방후 조선음악』(1956), 100쪽; 「조선작곡가 동맹 연혁: 1955년 8월 현재」, 242~243쪽; 사회과학원 력사연구소, 『조선전사29: 현대편-사회주의건설사2』(평양: 과학,백과 사전출판사, 1981), 291쪽.

28) 『조선중앙년감: 1954~1955년판』, 458쪽; 리히림, 「해방후 10년간의 조선 음악」, 60쪽; 라화일, 「해방후 10년간의 아동음악」, 100쪽; 「조선작곡가 동맹 연혁: 1955년 8월 현재」, 242~243쪽; 사회과학원 력사연구소, 『조선전사29: 현대편-사회주의건설사2』, 291쪽.

과[29] 북한에서 '꼬쓰모뽈리찌즘'은 '나는 세계의 공민'이라는 구호 아래 애국심을 부인하며 자기 조국에 대한 사랑과 자기 민족문화에 대한 긍지를 거부하는 설교로 비판받고 있었다.[30] 김순남의 현대 음악적 기교나 서양음악의 보편성을 수용하려는 모습을 '꼬쓰모뽈리찌즘'의 음악적 표현으로 보았으며, 민족음악을 무시하려는 것으로 평가하였다.[31] 결국 민족전통음악을 중시하는 흐름으로 기울기 시작하였으며 이는 사회주의적 내용에 민족적 형식이라는 북한 문학예술계의 원리 중 '민족적 형식'에 대한 고민으로 이어지게 된다.

스탈린도 언급한 바 있듯이[32] 이러한 '사회주의적 내용에 민족적 형식' 원리는 북한만의 것이 아니라 소련을 위시한 사회주의 문예이론에 따른 것이다.[33] 소련은 알다시피 다민족 사회주의 국가였다. 그에 따라 하나의 사회주의적 이상을 공유하지만 여러 민족들을 통합시킬 필요에 의해서 다민족형식을 취했다. 러시아적 시각을 갖고 있던 소련 지도자들은 비러시아계 민족들을 경제적·정치적 중앙집권화와 문화적·사회적 자치가 결합한 체제로 통합하려 하였다. 이것이 바로 소련 민족주의의 바탕을 이뤘다.[34] 물론 정치·경제와 마찬가지로 실제 중심은 러시아와 러

29) 엘·끄닛뻬르 지음, 리석홍 옮김, 「꼬쓰모뽈리찌즘을 반대하고 로씨야 민족적 쓰따일을 위하여」, 리히림 외, 『음악유산계승의 제문제』(평양: 조선작곡가동맹중앙위원회, 1955), 145~151쪽.

30) '꼬쓰모뽈리찌즘,' 엘. 찌모페예브·엔. 웬그로브 지음, 최철윤 옮김, 『문예소사전』(평양: 조쏘출판사, 1958), 14쪽.

31) 김순남 음악의 민족성과 현대성 문제는 다음 글을 참고하기 바란다. 이건용, 「김순남·이건우의 가곡에 대한 양식적 검토」, 6~36쪽; 노동은, 『김순남 그 삶과 예술』.

32) 이은영, 『소련의 음악이념과 음악양식과의 관계: 1932년~1953년을 중심으로』(서울대학교 대학원 석사학위논문, 1988), 16쪽.

33) 소련음악의 민족적 형식을 중심으로 하는 '사회주의적 내용과 민족적 형식'에 관한 내용은 다음 글을 참고하기 바란다. 게·아쁘레쌴 지음, 리석홍 옮김, 「음악의 민족적 특수성에 관하여」, 리히림 외, 『음악유산계승의 제문제』, 135~144쪽.

34) 존 M. 톰슨 지음, 김남섭 옮김, 『20세기 러시아 현대사』(서울: 사회평론, 2004),

시아 민족음악이었다. 어쨌든 이러한 원칙에 따라 소련에서는 세계음악, 현대음악보다는 민요, 민속음악이 강조되었고 북한도 이러한 문예이론의 영향을 받았다.

이러한 바탕에서 1953년부터 창극과 가극활동이 이뤄졌고, 그에 따른 성과는 1954년부터 나타난다. 그 중 가극의 첫 작품으로는 이전 시기의 〈꽃신〉을 복구 개작한 〈콩쥐 팥쥐〉를 들 수 있으며, 창극으로는 〈춘향전〉을 들 수 있다. 1954년 10월 7일에 창작 공연된 가극 〈콩쥐 팥쥐〉는 국립예술극장이 전쟁이 끝난 후 내놓은 첫 가극이다. 연출의 독자성이 확립되었으며 가극의 지휘 기능이 높아졌다고 평가된다. 이 가극은 1949년에 창작 공연되었던 〈꽃신〉을 복구 개작한 작품으로 당시 높이 평가되었다. 1955년 6월 유럽과 중국에서 공연되었으며 8월 폴란드의 바르샤바에서 열린 제5차 세계청년학생축전에 참가했다. 그리고 1955년 제2회 조선인민군 창건 기념문학예술상에서 리면상은 이 가극으로 1등을 차지했다.[35]

그리고 1954년 창극으로 12월에 국립고전예술극장이 창작 공연한 창극 〈춘향전〉이 있다. 이 창극에서 작가와 연출가는 이전 〈춘향전〉에서 나타난 속된 표현들을 고쳤으며 지명, 인명 등을 우리말로 고쳐서 한문을 적게 쓰기 위한 노력을 했다. 그리고 작곡에서도 이전에 대사를 많이 씀으로써 음악적 형상의 통일을 방해했던 결함을 없애기 위해서 대사들을 아니리나 소리(창)로 부르도록 노력했다. 주목할 점은 처음으로 30여명으로 구성된 민족관현악 반주를 도입한 것이다. 이 창극에서부터 대사를 많이

17쪽.

[35] 『해방후 10년 일지: 1945~1955』, 192쪽; 리히림, 「해방후 10년간의 조선 음악」, 71쪽; 주영섭, 「국립 예술 극장 연혁: 1948년~1955년」, 162, 165쪽; 「조선작곡가 동맹 연혁: 1955년 8월 현재」, 247쪽; 리히림·함덕일·안종우·장흠일·리차윤·김득청, 『해방후 조선음악』(1979), 201, 215쪽.

줄여서 음악을 기본 틀로 하는 음악극의 형태를 갖추어 나아가기 시작했으며 본격적으로 민족관현악의 형태가 갖추어지게 됐다. 하지만 작품에서 극적 집약성이 부족하고 중요한 장면에서 세부 묘사가 모자란 점, 음악의 단조로움, 배우들의 창과 기악 연주가 통일되지 못한 점이 지적되었다. 그리고 음악이 작품의 주제를 충분히 형상하지 못한 점도 함께 지적되었다. 하지만 1955년 제2회 조선인민군 창건 기념문학예술상에서 박동실·조상선·안기옥은 이 창극의 성과를 인정받아 3등을 차지했다.[36]

　1955년부터 1956년까지는 1952년~1953년의 남로당계 숙청에 이어 소련계와 연안계 세력이 숙청되는 기간이다. 특히 소련계는 남로당계가 숙청되면서 문학예술계에서 더욱 부각되었다. 당 선전과 사상 사업을 소련계가 주도하였다. 1955년 12월 26일 조선로동당 중앙위원회 상무위원회 회의(~27일)에서는 '문학예술분야에서 반동적부르죠아사상과의 투쟁을 더욱 강화할데 대한 문제'를 토의하게 된다.[37] 그리고 이틀 후 12월 28일에는 김일성이 당 선전선동 간부들 앞에서 발표한 「사상사업에서 교조주의와 형식주의를 퇴치하고 주체를 확립할데 대하여」에서[38] 소련계인 박창옥과 리태준, 기석복을 실명으로 거론하면서 비판한다.[39] 이후 1956년 박창옥, 리태준(문학), 기석복(문학), 정률(문학)은 숙청되게 된다. 박창옥은

36) 한응만, 「국립 민족 예술 극장 연혁」, 183쪽; 「조선작곡가 동맹 연혁: 1955년 8월 현재」, 247쪽; 문하연·문종상, 『조선음악사: 초판』, 338~341쪽.

37) 「위대한 수령 김일성동지께서 문학예술부문사업을 령도하신 주요일지(11월)」, 『조선예술』, 1995년 11호, 루계 467호(1995), 12쪽; 「위대한 수령 김일성동지께서 문학예술부문사업을 령도하신 주요일지(12월)」, 『조선예술』, 1995년 12호, 루계 468호(1995), 15쪽.

38) 「사상사업에서 교조주의와 형식주의를 퇴치하고 주체를 확립할데 대하여: 당선전선동일군들앞에서 한 연설, 1955년 12월 28일」, 김일성, 『사회주의문학예술론』, 68~95쪽.

39) 리히림·함덕일·안종우·장흥일·리차윤·김득청, 『해방후 조선음악』(1979), 149, 224~226쪽.

1946년 8월 북조선로동당 창립대회 때부터 선전선동부부장으로 활동하기 시작했으며, 1948년 3월 제2차 당 대회를 앞두고 당선전부장이 되었다. 이후 선전선동부장, 당 선전선동담당비서를 지냈으며 1956년 숙청 당시는 국가계획위원장을 맡고 있었다. 소련계가 당시 선전선동분야, 문학예술 분야를 맡고 있다시피 한 상황에서 이들에 대한 비판 지점은 '미제국주의의 간첩 남로당계 박헌영'에 대한 비판과 마찬가지로 우리의 문화, 주체적인 문화가 아닌 소련식, 교조주의, 민족허무주의 문화에 대한 것이었다.[40] 림화와 김순남으로 대표되는 남로당계의 사대주의에 대한 비판 분위기가 계속 이어지고 있는 셈이다. 계속해서 1956년 1월 18일 열린 조선로동당 중앙위원회 제11차 상무위원회 결정 「문학예술분야에서 부르죠아 사상과의 투쟁을 더욱 강화할데 대하여」에서는 '종파분자'들의 실명을 일일이 언급하며 반동적 부르주아사상과 미국식 반동문화를 반대하는 투쟁을 벌이기로 결정하였다.[41] 이 결정에 따라 다양한 문예전선에서 반동적 사상에 반대하는 교양자료집들이 출판되어 문학예술계에서 이른바 반종파투쟁이 벌어진다.[42] 따라서 박헌영, 리승엽과 함께 림화와 리태준, 김남천 등을 지지 옹호한 허가이 등을 비판하였다. 또 허가이의 종파적 관료주의를 답습했다고 하는 반당반혁명종파분자 박창옥, 박영빈

40) 천현식, 「조선로동당의 문학예술사」, 정영철 외, 『조선로동당의 역사학: 조선로동당사 비교연구』(서울: 선인, 2008), 200쪽.

41) 당중앙위 상무위원회, 「자료1─문학예술분야에서 부르죠아 사상과의 투쟁을 더욱 강화할데 대하여: 조선로동당 상무위원회 제11차 회의 결정, 1956년 1월 18일」, 『북한관계사료집 30』, 819~828쪽.

42) 대표가 되는 교양자료는 다음과 같다. 『문예 전선에 있어서의 반동적 부르죠아 사상에 반대하여: 자료집1』(평양: 조선작가동맹출판사, 1956); 『문예 전선에 있어서의 반동적 부르죠아 사상에 반대하여: 자료집2』(평양: 조선작가동맹출판사, 1956); 『교원들에게 주는 참고자료2 〈교원용〉: 문예 전선에서의 반동적 이데올로기와의 투쟁을 강화하자』(평양: 교육도서출판사, 1956); 『문예 전선에 있어서의 반동적 부르죠아 사상을 반대하여3』(평양: 조선작가동맹출판사, 1958).

(당정치위원)을 비롯한 기석복, 전동혁(문학), 정률의 오류로 인한 사대주의와 민족허무주의, 주체 확립 부족을 비판하였다. 음악예술분야에서는 '김순남과 일부 추종자들의 반동적인 부르죠아 이데올로기가 기석복, 정률 등의 비호로 다시 춤을 추기 시작'하였다고 지적하였다. 소위 '예술은 다만, 아름다워야 한다'는 구호를 들고 예술의 탐미주의와 형식주의를 고취하였으며 무사상성을 조장했다는 것이었다.[43]

이에 따라 1956년 2월 27일 각 부문별 전국무대예술인 열성자회의가 진행되었다. 회의에는 1800여명이 참가하여 예술의 민족적 특성, 전통을 무시 또는 과소평가하는 허무주의적 편향을 일소하고 무대 예술 창조 사업 분야에서 주체를 살릴 데 대한 문제를 토의하였다. 이와 아울러 예술평론 사업의 강화, 신인 육성, 극장과 작가와의 연계 강화, 연주곡목의 사상성 제고, 극장 본위주의 타파, 예술가들의 사상적 단결의 공고화 등이 토의되었다. 그리고 연극, 무대미술, 성악, 기악, 무용 등 5개 부문별 연구회를 조직할 것을 결정하였다. 회의에서는 작곡가 김순남이 집중적으로 비판받았다. 이어 1956년 2월부터 4월까지 3개월간 1955년도 예술교양사업을 총화하면서 종파청산과 주체 확립이 진행되었다.[44] 이러한 비판은 이후 출판물들에서도 확인된다. 1956년 2월 27일 열린 각 부문별 전국무대예술인 열성자회의를 기념해 1956년 7월 13일 발간한 『생활과 무대』와[45] 해방후 10년 동안의 음악을 정리하기 위해 조선작곡가동맹 중앙위

43) 당중앙위 상무위원회, 「자료1-문학예술분야에서 부르죠아 사상과의 투쟁을 더욱 강화할네 대하여: 소선로농낭 상부위원회 제11차 회의 결정, 1956년 1월 18일」, 819~828쪽; 한경수, 「조선 로동당 중앙 위원회 상무 위원회 제11차회의 결정 《문학 예술 분야에서 반동적 부르죠아 사상과의 투쟁을 더욱 강화할 데 대하여》와 예술인들의 과업」, 『조선예술』, 1959년 1호, 루계 29호(1959), 44~45쪽; 문종상, 「해방후 음악 예술의 발전」, 85쪽; 사회과학원 력사연구소, 『조선전사29: 현대편-사회주의건설사2』, 295쪽.

44) 황철 외, 『생활과 무대』; 『조선중앙년감: 1957년판』, 113쪽.

45) 『조선중앙년감: 1957년판』(평양: 조선중앙통신사, 1957), 113쪽; 서동만, 『북조

원회에서 1956년 11월 10일 발행한『해방후 조선음악』에서 김동진과 함께 김순남에 대한 비판이 집중되고 있다. 이 자료들에서 김순남이 꼬쓰모뽈리찌즘, 즉 세계주의를 주장하며 소련과 북한이 주장하고 있는, 국제주의와 함께 하는 민족주의를 거부하고 있다고 비판하였다. 그 증거로서 위에서 언급한 두 출판물 모두에서 김순남이 1949년에 쓴「서양음악과 조선음악과의 차이」를 들고 있으며[46] 김순남의 음악작품을 비판하고 있다. 이 글에서 김순남은 음악의 기원을 메소포타미아 평원으로 가리키며, 이후 각 지역의 음악들이 민족적 특성을 띠었으나 현대에 들어서는 국제적 공통성을 띠었다고 보고 있다. 이는 소련과 북한에서 민족예술을 경시하는 사상적 근거가 된다고 비판했던 '유일조류' 이론과 연결시킬 수 있는 대목이라고 할 수 있다. 그리고 김순남이 조선음악을 비롯한 동양음악을 서양음악에 비해 화성이 없는 등 원시적인 음악으로 지적하고 있으며, 현대화하고 발전해야 할 상태라고 지적하고 있음은 분명하다. 어쨌든 이러한 관점은 동양이나 우리나라 음악이 독자화한 미학을 이해하지 못한, 서양음악을 완전한 것으로 배운 유학파 작곡가의 한계라고 볼 수 있다. 이는 근대화 이후 당시까지 한반도를 이끌어갔던, 서양학문을 기본으로 하는 지식인계급이 당시 조선의 과제를 서양의 합리성과 과학을 받아들여 현대화해야 하는 것으로 판단했던 한 모습을 보여준다고 할 수 있다.[47]

선사회주의체제성립사: 1945~1961』(서울: 선인, 2005), 533쪽. 김순남에 대한 자세한 비판 내용은 다음 글을 참고하기 바란다. 김완우, 「성악 예술의 사상 예술성을 더욱 제고시키자: 二月 二七日 성악 예술인 열성자 회의 보고 요지」, 황철 외,『생활과 무대』, 45~50쪽; 김기덕, 「음악 예술(기악) 분야에서 반사실주의적 경향들과의 투쟁을 계속 강화하자: 二月 二七日 성악 예술인 열성자 회의 보고 요지」, 황철 외,『생활과 무대』, 66~73쪽.

46) 김순남, 「서양음악과 조선음악과의 차이」, 김순남 외,『음악써-클원수첩: 군중문화총서VI』(평양: 북조선직업총동맹군중문화부, 1949), 13~16쪽.

47) 이러한 관점은 근현대 시기 서양음악의 대표 작곡가인 홍난파가 1936년 쓴 글에서

또 1956년 8월초 조선작곡가동맹 제2차 중앙위원회 전원회의가 진행되었다. 이 회의에서는 1956년 4월 23일 조선로동당 제3차대회 결정 정신을 따라 현실 속에 깊이 침투하는 동시에 반사실주의적 형식주의와 모더니즘을 반대하여 사회주의 사실주의를 고수할 것을 결정하였다.[48] 창작사업에서는 2개년 전망계획 작성과 작곡가들의 광산, 공장, 농어촌 및 생산직장 현지파견을 결정하였다.[48] 그리고 당 대회 이후 국립고전예술극장이 국립민족예술극장으로 개칭되고 창극단과 민요단이 만들어지면서 창극과 함께 여러 가지 형식의 민요작품들을 발전시키게 되었다. 또 국립민족예술극장 조사연구실이 인민창작연구소로 독립하였다. 그리고 국립예술극장이 개건 확장되면서 국립교향악단이 독립되고 국립예술극장은 가극과 무용을 전문적으로 창작 공연하게 되었다. 독립된 국립교향악단은 관현악과 합창을 전문적으로 맡아 수행하게 되었다.[49] 두 달 후 1956년 10월 14일부터 16일까지는 이러한 흐름에 따라 제2차 조선작가대회가 개최되었다.[50]

이러한 문학예술계의 흐름과 함께 진행된 북한 사회 전반의 변화에 반대해 소위 '8월 종파사건'인 당 중앙위 8월 전원회의(30~31) 사건이 일어난다. 하지만 이 사건이 실패하면서 앞에서 언급한 박창옥을 비롯한 소련계와 최창익을 비롯한 연안계 김강(문화선전상 부상), 홍순철(대외문화연락위원회 부위원장), 한효(카프출신 문예 비평가) 등이 숙청되었다. 이

도 살펴볼 수 있다. 홍난파, 「동서양음악의 비교」, 『신동아』, 6권 6호(1936), 64~68쪽; 김수현·이수정 엮음, 『한국근대음악기사자료집 권6: 잡지편(1936)』(서울: 민속원, 2008), 292~296쪽.

[48] 『조선중앙년감: 1957년판』, 112쪽.

[49] 『조선중앙년감: 1957년판』, 112쪽; 문종상, 「해방후 음악 예술의 발전」, 255쪽; 리히림·함덕일·안종우·장흠일·리차윤·김득청, 『해방후 조선음악』(1979), 156, 209쪽.

[50] 『조선중앙년감: 1957년판』, 111쪽; 「〈부록3〉 북한 연표(1945~2007)」, 362쪽.

들은 당 정책을 왜곡하고 민족 배타주의를 퍼뜨렸으며 음악계의 현대음악 발전을 저해했다고 비판받았다.[51]

1956년 창작 공연된 〈솔개골 사람들〉은 조기천 원작의 서사시 〈백두산〉을 가극화한 것으로서 1930년대 김일성 중심의 항일 유격투쟁의 혁명전통을 담은 첫 가극이라는 점이 중요하다. 이 가극은 1955년 4월 1일 조선로동당 중앙위원회 4월 전원회의 결정인 「당원들의 계급적 교양사업을 일층 강화할데 대하여」에서 당과 정부차원에서 항일무장투쟁 형상작품을 강조한 데에 따라 만들어진 것으로 보인다. 1952~1953년 '종파 청산' 이후 이어지는 계속된 흐름 속에서 계급교양의 중요성이 제기되었다. 그에 대한 방법으로 이 글에서는 항일무장투쟁과 애국주의적 투쟁모습을 형상한 작품들을 창작 발행하도록 지시한다.[52] 물론 이는 출판기관에 대한 지시였지만, 이러한 정책과 분위기는 문학예술 창작에도 이어졌을 것임에 분명하다. 그리고 1955년 12월 28일 주체사상의 시원이라고 일컬어지는 김일성의 연설 「사상사업에서 교조주의와 형식주의를 퇴치하고 주체를 확립할데 대하여」를 통해 '주체 확립'이 제기되고 있었다. 김일성 중심의 항일무장투쟁을 혁명전통화하기 위하여 1930년대 항일무장투쟁을 그린 문학예술작품이 요구되었고, 가극 〈솔개골 사람들〉이 창작되어 1956년에 상연된 것이다. 그리고 음악적으로는 긍정, 부정 인물을 구별되는 음조로 구성한 점과 성악이나 관현악의 표현 가능성을 광범위하게 동원한 것을 성과로 평가한다. 하지만 민족적 성격의 결여와 함께 민요의 본래 성격을 손상시킨 점, 혁명가요와 민요를 소홀히 다룸으로써 청중들

51) 한경수, 「조선 로동당 중앙 위원회 상무 위원회 제11차회의 결정 《문학 예술 분야에서 반동적 부르죠아 사상과의 투쟁을 더욱 강화할 데 대하여》와 예술인들의 과업」, 『조선예술』, 1959년 1호, 루계 29호(1959), 47쪽.

52) 「당원들의 계급적 교양사업을 일층 강화할데 대하여: 조선로동당 중앙위원회 4월 전원회의 결정, 1955년 4월 1~4일」, 『북한관계사료집』 30, 628쪽.

의 공감을 불러일으키지 못한 점은 비판받는다.[53] 어쨌든 이 가극은 위에서도 말했듯이 항일혁명투쟁, 그 중에서도 김일성 중심의 항일혁명투쟁을 중심으로 하는 첫 작품이라는 데에 의의가 있다. 가극분야에서 김일성 중심의 유일지배체제를 구축하기 위한 작업이 1956년 종파 청산작업과 함께 시작되었음을 작품으로 보여준다. 이러한 흐름은 결국 1971년 혁명가극 〈피바다〉에서 그 결말과 매듭을 짓게 된다.

1957년 창극계에서는 판소리와 창극의 연계성과 함께 전통성, 현대성 논쟁이 『조선예술』을 중심으로 벌어졌다. 창극 〈심청전〉(1955)과 창극 〈춘향전〉(1956)에서 전통적 형식과 민족적 색채가 사라졌음을 지적한다. 그와 함께 판소리와 창극의 연계성과 창극의 전통성을 주장하는 윤세평,[54] 고정옥,[55] 한효,[56] 김삼불과[57] 판소리와는 단절된 창극의 독자성과 종합극의 지향을 갖기 위해서는 현대성을 추구해야 한다고 주장하는 안영일,[58] 김학문,[59] 신불출과[60] 같은 인물들이 논쟁을 벌였다. 이 논쟁은 드

53) 『조선중앙년감: 1957년판』, 113, 114쪽; 문하연·문종상, 『조선음악사: 초판』, 346~347쪽; 사회과학원 력사연구소, 『조선전사29: 현대편―사회주의건설사2』, 341쪽.

54) 윤세평, 「고전 작품의 무대 예술화에 있어서의 몇가지 문제」, 『조선예술』, 1957년 6호, 루계 10호(1957).

55) 고정옥, 「창극의 발전 과정과 그 인민성」, 『조선예술』, 1957년 11호, 루계 15호(1957), 11~18쪽. 기타 참고자료는 『평양신문』 1957년 9월 12일자, 『대학신문』 1957년 10월 11일자; 신불출, 「판소리와 창극에 관한 나의 견해」, 『조선예술』, 1957년 12호, 루계 16호(1957), 13쪽 참고.

56) 한효, 『조선 연극사 개요』(평양: 국립출판사, 1956).

57) 『평양신문』 1957년 9월 7~8일; 신불출, 「판소리와 창극에 관한 나의 견해」, 『소선예술』, 1957년 12호, 루계 16호(1957), 13쪽 참고.

58) 안영일, 「창극 발전을 저해하는 독단적 견해에 대하여」, 『조선예술』, 1957년 9호, 루계 13호(1957), 7~14쪽.

59) 김학문, 「창극 발전을 위한 길에서 제기되는 몇가지 문제」, 『조선예술』, 1957년 10호, 루계 14호(1957), 12~19쪽.

60) 신불출, 「판소리와 창극에 관한 나의 견해」, 『조선예술』, 1957년 12호, 루계 16호(1957), 13~15쪽.

러내지는 않았으나 서양 오페라를 중시하는 사대주의와 전통만을 고집하는 복고주의라는 비판을 서로 진행한 셈으로서, 그 결말은 창극의 현대화를 주장한 쪽이 승리하게 된다. 이는 당시 특히, 1961년 4차 당 대회 이후 북한 사회, 그리고 문학예술계의 주된 기조가 현대성 추구였다는 점에서 전통성을 강조한 세력이 승리할 수 없는 싸움이었다. 당시 북한은 민족성이든 주체성이든 북한사회의 현대화에 이바지하는 데 목표를 두었다. 현대화는 경제면에서도 마찬가지였다. 해방 후 온전한 독립국가를 건설하지도 못한 상태에서 전쟁을 겪었기 때문에 전후복구건설과 함께 논의될 수 있는 것은 바로 현대화였던 것이다. 하지만 현대화라는 것이 위 사람들의 주장을 봐서도 알 수 있지만 소련을 거친 서양문화였던 것에 문제가 있다. 전통의 현대화, 창극의 현대화가 단기간에 걸쳐 급속히 이루어지는 속에서는 주체적인 오랜 논의를 거친 숙고의 과정을 겪기 힘들었다. 그렇기 때문에 빠른 시일 내에 현대화를 진행하기 위해서는 음악극, 가극의 전통으로 이미 가지고 있던 서양의 오페라가 모범이 될 수밖에 없었다. 결국 적어도 1967년 이전까지는, 특히 창극계에서 양식적으로는 서양 오페라의 것을 본떠서 실험하는 방식으로 현대화가 진행된다.

어쨌든 이 논쟁은 길게는 1950년대 말까지 이어졌으며, 성악분야에서 1957년부터 1961년까지 『조선음악』에서 진행된 민족적 특성을 구현하기 위한 발성과 창법문제의 논쟁과[61] 함께 북한 음악계의 민족적 특성과 현대성 구현을 둘러싼 논쟁을 보여준 하나의 사건이다. 그리고 가극에 대한 논쟁이 심화되는 것을 보여주는 것이다.

1958년에는 가극 〈밀림아 이야기하라〉가 창작 공연되었다. 이 가극은 카프 출신 극작가인 송영(宋影, 1903~1979)이 1956년에 발표한 답사기행

[61] 리히림 · 함덕일 · 안종우 · 장흠일 · 리차윤 · 김득청, 『해방후 조선음악』(1979), 212쪽.

문집 『백두산은 어디서나 보인다』를[62] 바탕으로 황남도립극장이 만든 연극 〈애국자〉(1956, 원제 〈백두산은 어데서나 보인다〉)가 좋은 반응을 얻자 〈밀림아 이야기하라〉라는 제목으로 가극화한 것이다. 이후에 다시 가극영화화 하기도 할 정도로 중요한 의의를 부여한 작품이다. 가극 〈솔 개골 사람들〉에 이어 1930년대의 혁명 투쟁을 주제로 창작한 두 번째 장막가극이다. 이 가극은 긍정적 주인공 – 공산주의 전형들이 등장함으로써 항일무장투쟁 시기 창작된 〈혈해〉(피바다)에서 시작된 혁명적 낙관성이 특징인 사회주의적 영웅성의 전통을 계승하였다고 평가된다. 그리고 항일 무장 세력과 인민과의 관계를 표현하였으며 그럼으로써 영웅 – 서사시적인 가극 형성사업에 기여하였다. 이 가극으로 혁명적 주제 문제는 해결을 보게 되었다고 평가하며 가극발전에서 획기적인 의의를 부여한다. 하지만 해방 후 이어진 가극 양식이 집대성되어 중요한 기초를 놓았으나 가극형식의 낡은 틀에서는 벗어나지 못하였다고 본다. 1970년대에 창작된 "피바다식 가극"과 비교해 방창이 도입되지 못하였고 대화창(레치타티보)이나 아리아조(아리아소 arioso)의 노래가 남아 있어서 극의 사실성을 표현하지 못하였다고 평가된다. 아리아조는 전형적인 레치타티보(세코 레치타티보, recitativo secco)와 달리 관현악반주와 완전한 악보형태로 감정을 전달하기 위한 것으로서 낭송을 중심으로 하는 레치타티보와 아리아의 중간 성격의 음악이다.[63] 어쨌든 북한음악에서 중시하는 '선율을 중심으로 하는 노래'가 아니라는 점에서는 대화창이나 아리아조는 같은 평가를 받았으며 "피바다식 가극"에서는 사용되지 않았다. 음악의 성과로는 극작술 발전, 민족적 음악어 사용, 민족적 대화창 양식의 모색, 예술적 기교 성과를 들 수 있다. 그리고 이전 가극양식에서 사용된 것과 같

62) 송영, 『백두산은 어데서나 보인다』(평양: 민주청년사, 1956).

63) Ulrich Michels 지음, 홍정수 · 조선우 엮음옮김, 『개정판 음악은이』, 147쪽.

이 기본 갈등이 음조 갈등으로 구성되었다. 주인공 최병훈을 비롯한 긍정적 인물은 인민음악, 판소리, 현대 군중가요들에 기초해서 표현되고 그 활동은 기본 줄거리에 따라 진행되었다. 그에 반해 일제 침략자들의 형상은 일본의 〈기미가요〉와 일본 군가에 기초하며 무기력하고 생기가 없게 표현됨으로써 음조로 두 진영을 선명하게 대립시켰다. 1959년 처음으로 실시된 '인민상'에서 가극 〈밀림아 이야기하라〉의 작가 송영, 작곡가 리면상·신도선, 연기자 김완우는 인민상 계관인 칭호를 받았다.[64] 그리고 1972년 평양예술단은 이 가극을 다시 "피바다식"으로 개작 발표하였으며, 이 가극은 이후 5대 혁명가극의 하나가 되었다.

1950년대 후반에는 1950년대 중반의 소련계와 연안계 숙청에 이어서 작은 규모이나 이른바 세 번째 '종파 청산'이 진행된다. 1946년 문예총 부위원장을 지냈고, 1956년에는 문화선전성 부상까지 지냈던 남로당계 문학가 안막(安漠, 1910~?)이 미 고용간첩혐의와 함께 형식주의, 예술지상주의로 1959년 4월 작가대회에서 숙청되었다.[65] 그와 함께 서만일(문학), 윤두헌(문학)도 함께 숙청되었다. 또 그의 부인인 무용가 최승희도 간첩방조와 함께 개인 이기주의, 자유주의라는 명목으로 활동이 중지되었다.[66] 이들은 크게 문학예술계의 관점에서는 주로 '자유주의', 즉 당성에 대한 비판으로 숙청되게 된다. 이로써 기존의 남로당계나 소련계, 연안계

64) 『조선중앙년감: 1959년판』(평양: 조선중앙통신사, 1960), 223; 『조선중앙년감: 1960년판』(평양: 조선중앙통신사, 1960), 242쪽; 문종상, 「해방후 음악 예술의 발전」, 87, 268~271쪽; 문하연·문종상, 『조선음악사: 초판』, 268~271, 316, 348, 349~360, 361쪽; 「가극예술에 대하여: 문학예술부문 창작가들과 한 담화, 1974년 9월 4~6일」, 김정일, 『김정일 선집4: 1974』(평양: 조선로동당출판사, 1994), 345쪽; 리히림·함덕일·안종우·장흠일·리차윤·김득청, 『해방후 조선음악』(1979), 202, 354쪽; 사회과학원 력사연구소, 『조선전사29: 현대편－사회주의건설사2』, 341쪽.
65) 동서문제연구소 엮음, 『북한인명사전』(서울: 중앙일보사, 1990), 219쪽 참고.
66) 김민혁, 「문학 예술 분야에서의 부르죠아 사상의 표현을 반대하여」, 『조선예술』, 1959년 2호, 루계 30호(1959), 31~35쪽.

와 같이 일정한 정치적 세력을 형성하였던 외부 세력들, 김일성 중심의 항일무장세력을 뺀 세력들은 문학예술계에서 사라지게 된 것이다. 이러한 일련의 종파청산으로 결국 북한의 가극은 내용면에서는 사상성을 강조하며 항일무장투쟁이 중요한 주제가 되었다. 그리고 형식면에서는 서양의 현대음악과 유럽의 오페라를 거부하고 쉬운 가극을 추구하게 되었다.

그리고 1950년대 후반에 이전의 창극과 성악분야에서 진행되었던 민족적 특성에 관한 논쟁이 작품의 '내용과 형식'의 문제로 제기된다. 이것이 '내용과 형식'에 관한 1차 논쟁이라고 할 수 있다. '내용과 형식'의 문제는 2차로 1960년대 중반 본격적인 논쟁으로 이어진다. 1950년대 후반 민족적 특성으로 민족예술, 즉 전통예술의 형식에 기반을 둔 문학예술을 강조하는 흐름을 비판하며 『조선예술』 1959년 2호에 김창석과[67] 김민혁이[68] 글을 싣는다. 이들 모두 사회주의 사실주의를 위해서 민족적 특성을 중요시해야 한다고 강조한다. 하지만 그 민족적 특성이 민족적 형식에서만 표현되는 것이 아니라는 점과 함께 민족적 형식을 답습해서 표현되는 것도 아니라고 주장한다. 그러면서 민족적 특성에서 중요한 것은 형식이 아닌 내용, 특히 형식이 담아내고 있는 사상정신적 특성이라고 강조한다. 이 논리는 일종의 복고주의에 대한 비판이라고 할 수 있다. 이 논쟁이 본격적으로 진행되지는 않은 것으로 보이지만, 당시 문학예술계, 음악계의 '내용과 형식'의 문제에 관한 관점을 살필 수 있다는 데에 의의가 있다. 이 논쟁의 결과는 1960년대 중반 이후를 거치면서 현재 북한음악의 특징이라고 할 수 있는 사상성과 예술성의 문제로 확정된다고 볼 수 있다. 즉

[67] 김창석, 「조선 로동당에 의한 사회주의 사실주의 문학 예술의 발전」, 『조선예술』, 1959년 2호, 루계 30호(1959), 17쪽.

[68] 김민혁, 「문학 예술 분야에서의 부르죠아 사상의 표현을 반대하여」, 『조선예술』, 1959년 2호, 루계 30호(1959), 31~35쪽.

사상성이 우위에 서는 속에서 예술성을 확립한다는 원리는 바로 내용이 우위에 서는 속에서 형식을 확립한다는 것과 같은 맥락이다. 어쨌든 이 시기의 흐름은 차츰 민족적 특성에서 형식보다는 내용이 강조되어 가고 있으며 이는 가극 창작에도 영향을 미치게 된다. 이는 항일무장투쟁을 중심으로 하는 사회주의 건설이라는 내용이 민족적 특성에서 중요한 기준점이라는 설명과 연결된다.

(3) 가극논쟁 정리기(1961~1967)

이 시기는 이전에 북한식 가극, 뒤에 "피바다식 가극"을 건설하기 위해 진행되었던 논쟁이 정리되어 가는 때이다. 이 때부터 이전 논쟁의 결과로 '민족가극'이라는 이름의 양식이 새롭게 나타난다. 그 첫 가극은 1962년 창작 공연된 민족가극 〈붉게 피는 꽃〉이다. 이 민족가극은 창극을 현대화하였으며, 가극을 주체화한 양식으로 평가받는다.

1960년 11월 27일 김일성이 작가, 작곡가, 영화부문 간부들 앞에서 「천리마시대에 맞는 문학예술을 창조하자」라는 담화를 발표했다. 그 담화를 보면 문학예술총동맹의 재결성 필요를 언급하였다.[69] 이에 따라 이 시기의 첫 사건으로 1961년 3월 작가, 예술인 대회에서 조선문학예술총동맹이 다시 결성되어 문학예술총동맹결성대회를 개최하였다. 조선문학예술총동맹은 1953년 해산되었고 작가동맹, 작곡가동맹, 미술가동맹으로 분리되어 활동해왔다. 이것은 남로당계가 문예총 중앙을 장악하고 있었기 때문이었다. 그런데 논쟁 심화기를 거치면서 '종파청산'의 과정을 거치고 김일성 중심의 세력들이 문학예술계를 장악했기 때문에 다시 결성된 것이다. 다시 결성된 문예총 산하에는 작가동맹, 미술가동맹, 작곡가동맹,

[69] 「천리마시대에 맞는 문학예술을 창조하자: 작가, 작곡가, 영화부문일군들과 한 담화, 1960년 11월 27일」, 김일성, 『사회주의문학예술론』, 160~177쪽.

그리고 새로 발족한 연극인동맹, 영화인동맹, 무용가동맹, 사진가동맹이 포함되었다. 그럼으로써 문예총은 명실 공히 모든 문학예술분야를 아우르는 중앙단체가 되었다. 기존의 작곡가동맹은 음악가동맹으로 개칭되어 중앙의 작곡가뿐만 아니라 전체 작곡가, 음악 평론가, 연주가들을 망라해 결성되었다. 음악가동맹은 결성과 함께 단결을 강조하며 집체적 지도를 실현하게 된다.[70]

문예총의 재결성은 단지 문예총 중앙의 재결성으로 끝나지 않는다. 이 것은 바로 문학예술계 사회단체 중앙의 결성과 함께 당의 유일지도체계가 문예총 중앙을 거쳐서 실현되게 되었다는 것을 말한다. 이것은 김일성이 1961년 3월 4일에 발표한 「문학예술총동맹의 임무에 대하여: 조선문학예술총동맹 중앙위원회 집행위원들앞에서 한 연설」에 나타난다.[71] 이 글에서는 먼저 문학예술에 대한 지도체계에 대해서 언급한다. 이전 남로당계나 소련계에 의해서 문학예술계가 영향을 받았다는 문제를 지적한다. 그리고 각 정파나 개인, 또는 행정 간부들에 의한 문학예술 지도가 아니라 전문가 집단에 의한 집단적 지도를 강조한다. 이는 사회주의의 집단주의를 실현하는 하나의 방법으로 해석할 수도 있다. 그리고 문화성은 국가행정기관이며 문예총은 작가, 예술인들의 사회단체임을 분명히 하면서 모두 당의 지도에 따라 협력할 것을 강조한다. 이것이 바로 당의 유일지도체계 아래 행정의 문화성과 사회단체 문예총의 활동을 명시하는 것이다.

그리고 이 시기는 민족가극이 등장하고 창극과 가극이 민족가극으로

[70] 『조선중앙년감: 1962년판』(평양: 조선중앙통신사, 1962), 273쪽; 문하연·문종상, 『조선음악사: 초판』, 383쪽; 리히림·함덕일·안종우·장흠일·리차윤·김득청, 『해방후 조선음악』(1979), 157쪽; 사회과학원 력사연구소, 『조선전사30: 현대편－사회주의건설사3』(평양: 과학,백과사전출판사, 1982), 238쪽.

[71] 「문학예술총동맹의 임무에 대하여: 조선문학예술총동맹 중앙위원회 집행위원들앞에서 한 연설, 1961년 3월 4일」, 김일성, 『사회주의문학예술론』, 178~189쪽.

정리되어 가는 시기이다. 그 과정에서 **첫 번째 방향으로, 민요를 바탕으로
해서 사회주의적이며 혁명적인 주제를 반영한 민족가극양식을 발전시키는
사업과 두 번째 방향으로, 전통적인 고전을 민요를 바탕으로 하면서 현대화
하기 위한 사업이 진행되었다.**[72] 이러한 두 방향은 차츰 사회주의적이며
혁명적인 주제, 특히 바로 이전 시기에 찾아내고 정리하였던 북한식 주
체 확립을 위한 항일혁명투쟁을 주제로 하는 방향으로 모아지게 된다.
그러한 항일혁명문학예술이라는 내용을 이제 모든, 다양한 분야의 역량
을 동원해서 종합예술양식인 가극, 즉 새로운 민족가극으로 확립해 나아
가고 정리해 나아가는 때가 바로 이 시기이다. 그 출발을 알리는 것이 바
로 문예총 중앙의 재결성이라고 할 수 있다. 이에 따라 중앙과 함께 지방
의 연주단체들에서도 큰 규모의 가극들이 창작되었다.

이 기간 창극의 첫 작품으로 창극 〈강건너 마을에서 새 노래 들려 온
다〉를 들 수 있다. 비록 1960년의 작품이지만 이 창극에서부터 남도판소
리에 의한 창극이 아니라 서도민요에 의한 창극 양식이 확립되었기 때문
이다. 가극으로는 1961년에 기존의 서양식 오페라의 대화창과 아리아를
극복하고 가요와 민요로 창작한 가극 〈인간에 대한 지극한 사랑〉을 이
시기의 첫 작품으로 들 수 있다. 그리고 앞에서 언급한 민족가극 〈붉게
피는 꽃〉이 있다.

1960년에 창작 공연된 창극 〈강건너 마을에서 새 노래 들려 온다〉는
창극이 민족가극으로 전환되는 분기점의 작품이라고 할 수 있다. 이 창
극은 6.25전쟁 시기에 남편과 자식을 잃은 식구들이 난관과 어려움을 극
복하면서 사회주의 농업협동조합을 꾸려가는 모습을 그려낸 사회주의적
애국주의 작품이다. 이 작품은 창극분야에서 전후 사회주의적 현실을 취

72) 리히림 · 함덕일 · 안종우 · 장흠일 · 리차윤 · 김득청, 『해방후 조선음악』(1979),
283쪽.

급한 첫 작품으로 농촌의 당적 인간 - 전형을 창조하는 데 성공하였다고 평가된다. 이 창극부터 본격적으로 창극현대화의 과업이 수행되었다. 창극 〈황해의 노래〉(1959)와 함께 서도민요를 바탕으로 하여, 시대적 미감에 맞지 않다고 본 남도식 판소리창극에 마침표를 찍은 작품이다. 서도민요에 기초하였고, 민요들과 현대가요들을 이용하였다. 〈룡강기나리〉, 〈타령〉을 비롯한 서도민요의 음조를 기본바탕으로 하여 새로운 음악을 창작하기도 하였다. 그리고 등장인물들을 다양한 민요로 성격화하고 그들의 집단 노동과 생활을 민요합창으로 표현하는 등 새로운 음악극작술을 개척하였다.[73]

1961년 작품으로 가극 〈인간에 대한 지극한 사랑〉이 있다. 화상당한 소년의 생명을 구하기 위해 힘쓴 주인공 강시준을 비롯한 당의 보건 간부들, 즉 천리마기수들의 미담을 내용으로 한 가극이다. 처음으로 천리마 시대의 현실을 훌륭히 반영한 가극이자, 가극창조의 형식에서 낡은 틀을 깨고 현대성을 해결하여 새 국면을 열어 놓은 가극으로 평가된다. 인물들 사이의 갈등이 주가 되지 않고 주인공을 비롯한 새 인간형들의 행동선을 따라 극을 발전시키고 주제를 해명함으로써 극작술과 갈등에 대한 옛 개념을 깨뜨렸다는 것이다. 그리고 부자연스러운 표현을 담은 대화창을 제거하고 대사를 도입하였을 뿐만 아니라 민요식 가요들로 극을 발전시켜나감으로써 가극형식의 인민성 문제를 해결하였다. 이는 이후 정착되는 "피바다식 가극"의 절가를 위주로 하는 가극의 초기 모습이라고 할 수 있다. 또 극 정황에 맞게 대화와 노래를 적절히 배합함으로써 모든 것

73) 문종상, 「해방후 음악 예술의 발전」, 268쪽;『조선중앙년감: 1961년판』(평양: 조선중앙통신사, 1961), 220, 224쪽; 신영철, 「민족 가극의 음악 양식을 확립하기 위하여」,『조선음악』, 1966년 5호, 루계 100호(1966), 13쪽; 문하연·문종상,『조선음악사: 초판』, 314, 346쪽; 리히림·함덕일·안종우·장흠일·리차윤·김득청,『해방후 조선음악』(1979), 203~205, 255쪽; 사회과학원 력사연구소,『조선전사29: 현대편-사회주의건설사2』, 340쪽.

을 성악 수단에만 의존하던 기존 가극의 틀을 깨뜨렸다고 평가된다.[74]

1962년 3월 11일에 김일성이 모란봉극장에서 예술인들의 종합공연을 보고 「우리 예술가들이 천리마 현실을 진실하게 묘사할 데 대한 문제에 대하여」라는 교시를 내렸다.[75] 이 교시에서 이전에는 우선 양악연주가가 절대 다수를 차지했고 일부는 민족음악을 허무적으로 대하는 경향이 있음을 지적한다. 그리고 민족음악은 소수인원으로 편대를 조직해 농촌공연이나 하고 대편대로는 공연할 수 없는 것으로 여겼기 때문에 군, 로동자구 등에서 하는 공연에 민족음악 종목은 편성조차 하려고 하지 않았다고 비판한다.[76] 주장의 요점은 조선음악을 민족음악 유산에 기초하여 발전시키라는 것이다. 그런데 민족적 선율을 바탕으로 하는 민족적 특성을 강조하지만, 민족적 특성은 고정 불변한 것이 아니라 변화 발전하는 것이라고 주장한다. 그래서 탁성(濁聲), 쐑소리를 고집하며 민족악기의 개량사업을 반대하는 세력을 복고주의로 비판하기도 한다. 또 서도민요를 중심으로 하며, 개량 민족악기의 민족관현악을 위주로 하는 민족음악을 주장한다.[77] 이러한 음악의 특성이 바로 민족적 특성이며, 북한이 주장하고 있는 현대성이라고 할 수 있다. 교시 이후 민족음악 학습체계를 확립하는 데 관심을 가지면서 서도민요를 연구하였고 극장체계가 민족음

74) 『조선중앙년감: 1962년판』, 274쪽; 김최원, 「가극 예술의 가일층의 발전을 위하여」, 『조선음악』, 1966년 6호, 루계 101호(1966), 14쪽; 문하연·문종상, 『조선음악사: 초판』, 384쪽; 리히림·함덕일·안종우·장흠일·리차윤·김득청, 『해방후 조선음악』(1979), 202~203, 255, 354쪽; 사회과학원 력사연구소, 『조선전사29: 현대편—사회주의건설사2』, 341쪽; 사회과학원 력사연구소, 『조선전사30: 현대편—사회주의건설사3』, 293~294쪽.

75) 사회과학원 력사연구소, 『조선전사: 년표2』(평양: 과학백과사전종합출판사, 1991), 340쪽.

76) 『조선중앙년감: 1963년판』(평양: 조선중앙통신사, 1963), 242, 244쪽; 홍신곤, 「민족음악을 발전시키려는 일념에서」, 『조선음악』, 1966년 12호, 루계 107호(1966), 22쪽.

77) 문하연·문종상, 『조선음악사: 초판』, 380~386쪽.

악 연주단체로 전환되어 갔다.[78]

위와 같은 기조에 따라 민요극이라고도 불린 새로운 양식의 명칭인 민족가극이 1962년에 등장한다. 민족가극 〈붉게 피는 꽃〉이 그것이다. 6.25 전쟁의 후퇴시기 용감히 싸운 여성의 전형적 형상을 창조한 작품이다. 이전 시기부터 시작되어 진행된, 민요를 바탕으로 해서 현대 주제를 다루는 새로운 민족가극양식을 확립하는 사업이 이 가극에서 본격화되었다. 노래들은 양성을 전문으로 하던 평안북도가무단 배우들에 의하여 민족적 감정에 맞게 형상화되었다. 서도민요를 바탕으로 한 연하고 부드러운 주제가를 가극전반에 일관시켰으며 민요풍의 행진곡을 개척하였다. 그리고 남성합창을 4성부로, 여성합창은 3성부로 구분하여 완전한 합창형식을 적용하였다. 또 민족악기로 민족관현악을 꾸려서 화성과 복성적 수법을 다양하게 활용하였다.[79] 이렇듯 이 작품은 서도민요를 가극의 중심노래로 적용시키고 민족관현악을 사용하면서도 서양의 합창과 복성, 화성을 받아들여 새로운 민족가극 양식의 출발을 알린 가극이라는 점에서 매우 중요하다.

1964년 11월 7일 김일성이 문학예술부문 간부들 앞에서 「혁명적 문학예술을 창작할데 대하여」를 발표한다. 이 교시는 매우 중요하다. 이후 전개될 북한식 주체음악의 내용과 형식을 보여주고 있다는 점에서 그렇다. 첫째 내용의 문제로 혁명전통교양을 위한 항일 빨치산을 소재로 한 혁명적 문학예술 창조를 강조한다. 지난 1953년 항일전적지 답사 이후 축적된 자료와 그와 함께 진행된 주체 확립에 따라 문학예술의 정통성을 항일

78) 『조선중앙년감: 1963년판』, 242, 244쪽; 홍신곤, 「민족음악을 발전시키려는 일념에서」, 『조선음악』, 1966년 12호, 루계 107호(1966), 22쪽.

79) 리히림·함덕일·안종우·장흠일·리차윤·김득청, 『해방후 조선음악』(1979), 254, 282, 292~293쪽; 사회과학원 력사연구소, 『조선전사30: 현대편—사회주의건설사3』, 294, 295쪽.

빨치산에서 찾고 있음을 대내외적으로 공식화하고 있는 점이다. 그리고 두 번째로 형식의 문제로서 북한음악의 민족성과 현대성에 대한 관점을 알 수 있다. 이 교시는 음악계의 복고주의를 반대하는 투쟁의 계기를 마련하였다. 복고주의를 비판하며 남도창의 쐑소리를 제거하고 민족악기를 개량할 것을 지시한다. 1962년 3월 11일의 교시에서도 드러났지만, 1960년대 초반부터 진행된 민족음악의 현대화가 일정한 틀을 갖춰 나아가게 된다. 이 현대화는 창극과 가극분야에서 서도성음을 바탕으로 하는 '민족가극' 형태가 기존 창극과 가극의 발전방향으로 굳어지게 되는 것과 같다. 이러한 방향에 서양 오페라의 전통을 이어받은 가극계는 지난 전쟁 후부터 진행된 사대주의와 서양 부르주아 음악에 대한 비판으로 일정하게 공감대가 형성되어 있었다. 하지만 남도음악을 바탕으로 하는 음악인들, 특히 창극의 원류인 판소리의 전통을 가지고 있는 전통 창극인들은 공감하지 못한 상황이었다. 이는 서로 다른 미학의 문제였으나 국가 중심의 유일체제인 북한 사회주의에서는 받아들여지지 않았다. 조선인민의 본래 성음이라고 해석된 서도민요의 성음을 위주로 할 것이 결정되었다. 그리고 그와 다른 의견을 가졌던 월북 남도음악가인 안기옥, 조상선, 공기남은 복고주의자라는 비판으로 1961년 숙청된다.[80] 이러한 복고주의에 대한 비판은 1960년대 중반까지 진행된다. 하지만, 완전히 음악계만의 논쟁과 흐름이었기 때문에 지난 시기 사대주의와 같이 북한 사회 전반의 문제는 아니었다. 복고주의자로 비판받은 이들은 남쪽 출신이었으나 상대적으로 정치 분야와 거리를 두고 있었으며, 그 숫자도 적었기 때문이다. 1950년대 사대주의 비판과 1960년대 복고주의 비판으로 1970년대 북한식 민족음악, 주체음악이 형성되어 가는 것이다. 이 결과물이 바로 혁

80) 이기봉, 『북의 문학과 예술인』(서울: 사사연, 1986), 322~323쪽; 노동은, 「북한의 민족음악」, 410~411쪽.

명가극 〈피바다〉라고 할 수 있다. 이러한 음악정책에 따라 전통음악의 탁성 제거가 제시됐다. 성악분야에서는 서도소리를 중심으로 하며 남도창의 쐑소리를 제거하는 것이었다. 그리고 기악에서는 탁하고 거친 쇠소리를 뺀 부드럽고 유순한 소리를 위한 악기개량이었다.

한 달 후 쯤 1964년 12월 8일에 조선예술영화촬영소에서 당중앙위원회 정치위원회 확대회의가 열리고 이틀 후 12월 10일 김정일은 문학예술부문 간부들 앞에서 「혁명적인 문학예술작품창작에 모든 힘을 집중하자」라는 연설을 한다.[81] 이 연설에서도 김일성 중심의 혁명역사와 혁명전통을 주제로 문학예술작품을 창조할 것을 주장한다. 그리고 혁명적 대작 창작사업을 주장한다. 전투적 소품들은 사람들의 세계관을 근본적으로 변혁시키는데 일정한 제한성이 있음을 지적한다. 혁명적 대작이 혁명투쟁의 본질과 합법칙성, 혁명적 세계관 형성발전 과정을 전면적으로 폭넓고 깊이 있게 밝혀낸다는 것이다. 그럼으로써 사람들의 세계관 형성발전에 커다란 영향을 줄 수 있다고 강조한다. 이러한 주장은 이후 민족가극 양식의 실험을 거쳐서 1971년에 가극 〈피바다〉라는 '혁명적 대작'으로 나타난다.

[81] 「혁명적인 문학예술작품창작에 모든 힘을 집중하자: 문학예술부문 일군들 앞에서 한 연설, 1964년 12월 10일」, 김정일, 『김정일 선집1: 1964~1969』(평양: 조선로동당출판사, 1992), 45~60쪽.

2) "피바다식 가극" 수립기(1967~1971)

이 때는 지난 시기 전개된 '민족적 특성'에 대한 2가지 논의가 정리되어 "피바다식 가극"의 가장 중요한 특징인 '항일혁명가요'로 정립되는 시기이다.

그 첫 번째는 '내용과 형식'의 관계에서 '내용', 즉 사상성의 우위이다. 1966년에는 1950년대 후반부터 이어져온 음악의 민족적 특성 중 '내용과 형식'에 관한 논쟁이 확인된다. 1966년 『조선음악』 2호와 3호에 '우리 음악에서 민족적 특성을 더욱 강화하자'라는 특집을 만들어 음악의 민족적 특성을 논의하였다. 이는 1959년에 확인하였던 1차 논쟁에 이은 '내용과 형식'에 관한 2차 논쟁이라고 할 수 있다. 내용과 형식 중 내용의 중요성을 강조하는 입장으로는 김성철,[82] 문종상,[83] 원홍룡,[84] 송덕상을[85] 들 수 있다. 그리고 형식을 강조하는 리창구,[86] 김준도,[87] 안기영,[88] 리광엽이[89] 있다. 내용을 중시하는 사람들은 민족적 특성은 고정불변한 것이 아니라고 보며, 형식으로 결정 나는 것이 아니라고 주장한다. 그러면서

82) 김성철, 「음악에서 민족적 특성 구현 문제: 교향시곡 《향토》를 중심으로」, 『조선음악』, 1966년 2호, 루계 98호(1966), 5~7쪽.

83) 문종상, 「혁명적인 음악창작의 가일층의 앙양을 위하여」, 『조선음악』, 1966년 2호, 루계 98호(1966), 2~4쪽.

84) 원홍룡, 「민족적 특성에 대한 생각」, 『조선음악』, 1966년 3호, 루계 98호(1966), 2~4쪽.

85) 송덕상, 「민족적 특성은 어떻게 구현되는가」, 『조선음악』, 1966년 2호, 루계 98호(1966), 12~14쪽.

86) 리창구, 「우리 노래에서 민족적 특성에 대한 몇 가지 의견」, 『조선음악』, 1966년 2호, 루계 98호(1966), 8~9쪽.

87) 김준도, 「사색과 독창성」, 『조선음악』, 1966년 3호, 루계 98호(1966), 4~5쪽.

88) 안기영, 「폭 넓고 다양하게」, 『조선음악』, 1966년 3호, 루계 98호(1966), 6쪽.

89) 리광엽, 「조선 바탕에 튼튼히 발을 붙이고」, 『조선음악』, 1966년 3호, 루계 98호(1966), 6~7쪽.

민족적 특성의 문제에서 민족적 주제와 비장성과 같은 정서가 중요한 것이라고 본다. 그리고 형식을 중시하는 사람들은 현대악기의 주법을 무비판적으로 모방하는 사례들을 비판하면서 민요와 그에 기초한 음조를 활용해야 민족적 특성을 지켜낼 수 있다고 주장한다. 그런데 형식을 중시하는 사람들의 주장을 자세히 살펴보면 내용과 형식의 논점에서 형식의 중요성을 강조하면서도 마찬가지로 내용과 주제, 사상의 중요성을 함께 강조한다. 그래서 사실 이러한 내용과 형식의 중요성을 주장하는 두 쪽의 대비는 언뜻 보면 명확히 구분되지 않는다. 형식을 강조하는 사람들도 내용의 중요성을 강조하면서 그와 함께 놓치지 말아야 할 점, 함께 고려해야할 점으로 형식의 중요성을 강조한다. 이것을 보면 1960년대 중반에 들어서 이미 '내용과 형식' 논쟁에서 이미 내용이 우선한다는데 대해서 합의가 이뤄져 가고 있음을 확인할 수 있다. 이는 앞서 얘기했지만, 사상성과 예술성의 관계에서 사상성의 선차적 중요성과 같은 맥락이다. 그 사상성을 담아낼 내용으로 김일성 중심의 항일무장투쟁이 선택된다. 이러한 민족적 특성 논쟁의 결과는 김일성 중심의 항일혁명투쟁을 중심으로 하는 국가 건설에서 당연한 것이라고 할 수 있다. 민족적 특성으로 내용이 우선하여 '항일무장투쟁이 선택된 것이다. 그리고 이러한 결론은 이전 시기 두 방향에서 진행되던 민족가극 양식의 방법론 중에서 민족고전의 현대화가 아닌 사회주의적이며 혁명적인 주제를 반영한 민족가극 양식을 발전시키는 방법으로 정리된다.

　두 번째는 음악에서 통속성을 강조하며 민족적 형식으로 항일혁명가요를 제시하는 것이다. 1966년 2월 4일 김일성은 「통속적인 군중가요를 더 많이 창작할데 대하여」라는 교시를 내린다. 이 교시에 따라서 3월 16일 조선음악가동맹은 중앙위원회 제4차 전원회의 확대회의를 열어 '통속

적인 군중가요를 더 많이 창작할데 대한 수상 동지의 1966년 2월 4일 교시' 관철을 위한 대책을 토의한다.[90] 그리고 4월 30일 김일성은 2월 4일 교시의 내용을 정식화해 작곡가들에게 「혁명적이며 통속적인 노래를 많이 창작할데 대하여」라는 담화를 발표한다.[91] 이어 『조선음악』 1966년 4호부터 9호까지 6회분에 걸쳐 '군중가요창작에 더욱 힘을 집중하자'라는 특집이 진행된다. 여기서 인민들이 쉽고 편하게 부를 수 있는 군중가요 창작에 집중하자는 구호 아래 군중가요의 평이성, 통속성, 대중성, 민족성, 인민성들이 논의된다. 이 중 군중가요의 특징을 한 단어로 말해주는 것이 바로 통속성이었다. 또 계속해서 그 해 9월 1일부터 10월 31일까지 '혁명적이며 통속적인 가요를 전 군중적으로 창작하며 근로자들 속에서 재능 있는 창작신인들을 선발 육성할 목적'으로 조선음악가동맹 중앙위원회에서 군중가요 현상모집을 진행한다.[92] 이렇게 1966년 내내 통속성 있는 군중가요를 강조한 뜻은 그 모범으로서 '항일혁명가요'의 중요성을 부각시키기 위함이었다.

항일혁명가요의 중요성은 위에서 말한 「혁명적이며 통속적인 노래를 많이 창작할데 대하여」라는 담화에 잘 나와 있다. 이 글에서 혁명적이며 통속적인 노래로 항일혁명투쟁시기의 '혁명가요'를 제시한다. 그러면서 통속적이라고 해서 일제 강점기의 유행가처럼 지어서는 안 된다고 강조할 뿐 아니라 혁명성을 지키기 위해서 민요곡을 그대로 써서도 안 된다고 주장한다. 우리나라의 민요곡들은 부드럽고 서정적인 맛은 있으나 씩씩한 맛은 적다고 하면서 〈춘향전〉과 같은 민족가극에는 어울리지만 혁

[90] 최창림, 「조선 음악가 동맹 중앙 위원회 제4차 전원 회의 확대 회의 진행」, 『조선음악』, 1966년 5호, 루계 100호(1966), 6쪽.

[91] 「혁명적이며 통속적인 노래를 많이 창작할데 대하여: 작곡가들과 한 담화, 1966년 4월 30일」, 김일성, 『사회주의문학예술론』, 403~413쪽.

[92] 「군중가요 현상모집 요강」, 『조선음악』, 1966년 9호, 루계 104호(1966), 7쪽.

명적인 노래에는 어울리지 않는다고 지적한다. 이러한 논의가 중요한 까닭은 작은 규모이지만 기본이라고 보는 '노래'를 중시하기 때문이다. 북한에서는 '가사와 선율이 함께 하는 짧은 음악인 노래'를 기초로 삼아 모든 양식의 음악들로 확대해 나아간다. 그렇기 때문에 '노래'가 음악의 중심이라고 할 수 있다. 그리고 이를 사회주의 사실주의 방법론인 '민족적 형식과 사회주의적 내용'이라는 문제로 확대해서 설명한다. 민족적 형식은 옛날 것인 낡은 민족예술형식이 아니라고 지적한다. 이러한 음악관은 위에서 '내용과 형식' 논쟁에서 내용의 우위성을 말했던 결론과 하나로 모아진다. 즉 내용이 우선이기 때문에 낡은 민족예술 형식이 아닌 현대적 민족예술 형식인 항일혁명가요가 중요하다는 논리이다. 그리고 항일혁명가요는 위에서 말한 '노래'의 전형이 된다. 이는 이전 시기 두 방향에서 진행되던 민족가극 양식의 방법론 중에서 민족고전의 현대화가 아닌 사회주의적이며 혁명적인 주제를 반영한 민족가극양식을 발전시키는 방법으로 드러난다. 여기서 '내용과 형식'의 관계에서 사회주의적이며 혁명적인 성격은 '내용'이라는 문제로 표현되었지만, 통속성과 민족적 형식의 문제에서는 사회주의적이며 혁명적인 '형식', 즉 항일혁명가요로 드러난다. 이러한 조건에서 이번 시기인 '"피바다식 가극" 수립기'가 전개된다.

이것은 북한 사회 전반의 혁명전통에 대한 강조와 흐름을 같이 한다. 북한에서 1966년 10월 5일부터 12일까지 열린 조선로동당 2차 대표자회의에서 김일성이 한 연설 「현정세와 우리 당의 과업」[93] 이후로 혁명전통 수립이 본격화한다. 그리고 결정적으로 1967년 5월 4일부터 8일까지 열린 조선로동당 중앙위원회 4기 15차 전원회의를 기점으로 북한 사회는 혁명전통 가운데에서도 수령 김일성의 항일무장투쟁을 유일한 전통으로

93) 「현정세와 우리 당의 과업: 조선로동당대표자회의에서 한 보고, 1966년 10월 5일」, 김일성, 『김일성 저작집20: 1965.11~1966.12』(평양: 조선로동당출판사, 1982), 376~469쪽.

하는 수령제 국가를 수립하게 된다. 그 중심에는 후계자 김정일이 있었다. 김정일은 지난 시기 1964년부터 조선예술영화촬영소를 현지지도하며 영화예술사업을 이끌기 시작했다. 이어서 북한 사회의 가장 커다란 특징이라고 할 수 있는 수령제가 확립된 제4기 제15차 당중앙위원회 전원회의를 열게 된 결정적인 사건, 갑산계 사건을 김정일이 해결하면서 후계자의 면모를 드러낸다. 갑산계의 박금철·리효순이 문학부문과 연극부문에서 자신들을 내세우면서 김일성의 절대 권력에 도전했던 것을 영화예술을 지도하면서 문학예술에 대한 관심이 높았던 김정일이 미리 발각해내고 처리해 내었던 것이다. 이러한 성과에 따라 1967년 9월 확대정치위원회에서 선전선동부 문학예술지도과장을 맡게 되었다. 이러한 김정일의 활동은 단순히 직함의 문제뿐만이 아니라 '수령' 김일성의 뒤를 이을 후계자의 위치를 점하게 되는 과정과 연결된다. 이로써 북한 내부에 마지막으로 남아 있던 소위 '종파분자'들이 척결되고 김일성 유일사상체계가 확립·공고화되었으며 김정일은 후계자로서 위치를 갖춰 나아가게 되었다.[94]

당 중앙위원회 4기 15차 전원회의에서는 박금철의 부인을 주인공으로 형상화한 연극 〈일편단심〉을 창작 공연하는 등의, 갑산계가 벌인 김일성 중심의 수령제를 반대하는 활동이 비판되며 갑산계가 숙청되었다. 이에 따라 종파주의, 지방주의, 수정주의, 복고주의, 사대주의를 비판하며 박금철(당 조직담당비서), 리효순(당 선전선동부장), 김도만(사상담당비서), 고혁(선전선동부 문학예술지도과장), 허석선(당 교육과학부장), 리송운(검찰소장), 김왈용(직업총동맹 위원장), 리호철(사회안전성부장), 허학송(황해남도 도당위원장) 등이 숙청되었다.[95] 그리고 1967년 5월 30일 김정

94) 천현식, 「조선로동당의 문학예술사」, 188~189쪽.
95) 황지철·김득청·현수웅, 『20세기 문예부흥과 김정일5: 음악예술』(평양: 조선문학예술총동맹 중앙위원회, 2002), 133쪽; 정영철, 『김정일 리더십 연구』(서울: 선인,

일은 문학예술부문 간부들 앞에서 「문학예술부문에서 당의 유일사상체계를 튼튼히 세울데 대하여」라는 연설을 했다.[96] 그 연설에서는 4기 15차 전원회의 결과에 따라 수령을 중심으로 하는 당의 유일사상체계를 세울 것을 요구했다. 그리고 항일혁명문학예술 전통을 계승 발전시키기 위해서 '수령님께서 창작하신 불후의 고전적명작'들을 다시 문학예술작품으로 옮기는 사업을 지시했다. 그러기 위해서는 유일사상체계에 맞게 문학예술사업에서도 당중앙인 김정일이 제시한 '유일적 지도체계'를 세울 것을 강조하였다. 이어 선전선동분야와 문학예술분야의 유일적 지도체계를 위해서 1967년 9월에는 당정치위원회 확대회의가 열렸다. 회의에서 김정일이 당 선전선동부 문학예술지도과장에 임명되었고 이후 문학예술 전반에 대한 지도와 검열을 시작했다. 김정일이 가장 중요하게 여긴 분야가 영화였는데, 이 때부터 영화예술분야에서 유일지도를 관철하였다. 철저히 문학예술인들의 집체적 토의를 거쳐 창작사업을 하도록 했으며, 나아가 작품의 종자에 대해서는 문화성과 당중앙의 비준을 받도록 했다. 이것은 문학예술의 작품창작이 당의 유일지도에 의해 이루어지도록 한다는 것을 의미한다. 그리고 작품의 심의에서도 '집체적 유일심의체계'를 만듦으로써 문학예술인들의 주관적, 기관 본위주의적 편향을 차단하고 당정책에 의거해서 작품을 창작하도록 지도한다.[97]

이에 따라 북한 사회 전반과 함께 문학예술부문에서 김일성 중심의 유일사상체계를 위한 혁명전통이 수립되어 간다. 당시 조선음악가동맹중앙위원회 기관지 『조선음악』을 보면 당 중앙위원회 4기 15차 전원회의 이

2005), 154~155쪽.

96) 「문학예술부문에서 당의 유일사상체계를 튼튼히 세울데 대하여: 문학예술부문 일군들 앞에서 한 연설 1967년 5월 30일」, 김정일, 『주체혁명위업의 완성을 위하여1: 1964~1971』(평양: 조선로동당출판사, 1987), 24~29쪽.

97) 정영철, 『김정일 리더십 연구』, 161, 163쪽.

후 5호가 발행되지 않고 5 · 6 합병호로 발행되었다. 이후 발행에서는 표지 뒤, 목차 앞에 주로 항일무장투쟁 시기 가요악보를 싣고 있으며, 첫 글로 김일성의 교시나 연설을 수록하게 된다. 그리고 잡지 앞부분에 이전과는 달리 음악관련 글뿐만 아니라 정치관련 글, 주로 혁명전통에 관한 글들이 수록되었으며 잡지 전반에 김일성 중심의 항일혁명전통에 관한 주제나 소재의 글들이 증가하였다.98) 예를 들어 1967년 5 · 6호에는 리차윤의 「혁명의 위력한 무기 ─ 항일혁명가요」가 실렸으며,99) 5 · 6호, 7호, 8호, 9호까지 4회에 걸쳐 문종상의 「혁명가요와 항일무장투쟁시기의 음악생활」이 연재된다.

그리고 김정일의 1967년 6월 7일 연설 「당의 유일사상교양에 이바지할 음악작품을 더 많이 창작하자」에서는 구라파식 가극을 본뜨지 말고 당의 유일사상에 맞는 '우리 식의 가극' 창조를 주장한다.100) 그리고 7월 3일 담화 「작가, 예술인들 속에서 당의 유일사상체계를 철저히 세울데 대하여」에서는 문학예술계 '종파분자'들의 행적을 작품의 예를 들어 비판하면서 수령에게 무조건 충성하는 공산주의 혁명가의 전형을 창조하도록 지시한다. 그와 함께 김일성이 창작한 불후의 고전적명작을 여러 가지 문학예술형식으로 옮기는 사업을 강조한다. 또 수령형상 창조를 위한 전문적인 창작기지와 창작역량을 꾸려나갈 것을 지시한다.101) 여기서 말하는

98) 『조선음악』, 1967년 5 · 6호, 루계 112 · 113호(1967).

99) 리차윤, 「혁명의 위력한 무기─항일혁명가요」, 『조선음악』, 1967년 5 · 6호, 루계 112 · 113호(1967), 38~40쪽.

100) 「당의 유일사상교양에 이바지할 음악작품을 더 많이 창작하자: 문학예술부문 일군 및 작곡자들 앞에서 한 연설, 1967년 6월 7일」, 김정일, 『김정일 선집1: 1964~1969』, 205~217쪽.

101) 「작가, 예술인들 속에서 당의 유일사상체계를 철저히 세울데 대하여: 당사상사업부문 및 문학예술부문 책임일군들과 한 담화, 1967년 7월 3일」, 김정일, 『김정일 선집1: 1964~1969』, 274~286쪽.

창작기지는 1967년 2월에 창립된 조선예술영화촬영소 백두산창작단과 6월 20일에 창립된 4.15문학창작단을 말한다. 그 중 백두산창작단은 〈피바다〉, 〈꽃파는 처녀〉, 〈한 자위단원의 운명〉을 영화와 가극으로 옮기는 작업을 주도한다.

이 시기는 북한 사회 전반에 걸쳐 김일성 중심의 수령제 국가가 건설되기 시작하며, 그에 걸맞게 문학예술이 항일혁명문학예술을 위주로 내용과 형식을 만들어 나아가게 된다. 민족가극을 발전시켜 나아가는 가극 분야도 마찬가지였다.

이 시기부터 창극이라는 형태는 창작되지 않으며 가극과 민족가극으로 나눌 수 있다. 중앙의 작품들은 민족가극으로 만들어지고 있으며 가극은 주로 지방가무단에서 창작되었다.

1968년 6월 1일에는 민족가극 〈해빛을 안고〉가 창작 공연되었다. 이 작품은 연극 〈해발〉을 각색한 것이다. 항일무장투쟁시기 김일성의 지하공작임무를 받고 수령에 대한 끝없는 충실성과 혁명정신을 발휘한 공산주의자의 전형으로 김정숙을 그린, 혁명전통을 주제로 한 작품이다. 수령에 대한 흠모와 충실성을 반영한 것으로 평가되는 민족음악분야의 명곡 〈김일성장군님은 우리의 태양〉을 주제가로 삼았다. 이 주제가를 서경, 4장, 8장에 3회나 반복하였다. 이렇듯 이 작품은 주제가를 반복 사용하여 기둥노래로 삼는 음악극작술을 발전시켰다. 그리고 주제가와 함께 음악을 주인공의 성격발전을 해명하는 음악으로 형상화하였다. 음악은 민요 언어와 혁명가요 음조에 기초하여 가요식으로 전환시켜 민족적 특성과 통속성을 구현하였다. 그리고 적들의 음악을 종전에는 흔히 외국풍의 괴이한 억양과 음조에 기초해서 대화창으로 처리했으나 그 대신 말과 억양을 따서 관현악과 배합하면서 적들 개개의 성격적 특질을 구체적으로 살렸다. 하지만 내용은 혁명적이었으나 형식은 전체적으로 서양식 대화창

을 그대로 사용하는 등 낡은 틀에서 벗어나지 못하였다고 평가된다.[102] 이 작품의 주제가를 반복 사용하여 기둥노래로 삼는 방법이나 주제가로 주인공의 성장과정을 보여주는 방법은 가극양식에서 처음 확인되는 것이다. 작품의 성과에 따라서 이 음악극작술은 "피바다식 가극"의 중요한 방법의 하나로 받아들여져 정착된다. 이렇듯 큰 틀에서 논의되어 오던 북한식 가극이 방법론에서도 구체성을 띠면서 해결되고 있었다. 그리고 민요와 혁명가요의 음조를 사용한 점은 "피바다식 가극"의 것과 일맥상통하지만 음조에만 머물고, "피바다식 가극"과 같이 절가로 일관되지는 못하였다.

1969년 4월에는 기존에 창극을 창작해 오던 국립민족가극극장과 가극을 창작하던 국립가극극장이 통합되어 국립민족가극극장으로 개편되었다.[103] 이것은 기존의 창극, 가극, 민족가극이 이제 '민족가극'으로 통일되었다는 것을 뜻한다. 이는 전통과 서양의 결합을 통한, 즉 이제 북한만의 고유한 가극양식이 정립되어감을 말한다. 물론 아직 완성되지는 않았지만, 이제 가극단체의 통합으로 서로의 특성과 성과를 온전히 하나의 단체에서 교류하고 실험하게 되었다. 이것은 1971년 '혁명적 민족가극

102) 김일룡, 「연극과 가극: 민족가극 《해빛을 안고》를 창조하고」, 『조선예술』, 1968년 12호, 루계 149호(1968), 105쪽; 송석환, 「가극음악의 성격화문제: 민족가극 《해빛을 안고》의 음악형상을 창조하고」, 『조선예술』, 1968년 12호, 루계 149호(1968), 108~110쪽; 『조선중앙년감: 1969년판』(평양: 조선중앙통신사, 1969), 286쪽; 「가극예술에 대하여: 문학예술부문 창작가들과 한 담화, 1974년 9월 4일~6일」, 293쪽; 리히림·함덕일·안종우·장흠일·리차윤·김득청, 『해방후 조선음악』(1979), 355쪽; 사회과학원 력사연구소, 『조선전사31: 현대편-사회주의건설사4』(평양: 과학,백과사전출판사, 1982), 316쪽; 「혁명가극의 탄생을 예고한 뜻깊은 선언」, 『조선예술』, 1996년 1호, 루계 469호(1996), 13쪽; 황지철·김득청·현수웅, 『20세기 문예부흥과 김정일5: 음악예술』, 266쪽; '해빛을 안고,' 『전자사전프로그람 《조선대백과사전》』(2001~2005 백과사전출판사·2001~2005 삼일포정보센터).

103) 리히림·함덕일·안종우·장흠일·리차윤·김득청, 『해방후 조선음악』(1979), 378쪽.

〈피바다〉'로 나타난다.

3) "피바다식 가극" 확산기(1971~1988)

1971년 7월 17일 드디어 이후 "피바다식 가극"의 모범과 시작으로 불리는 '혁명적 민족가극 〈피바다〉'가 탄생된다. 이 가극 〈피바다〉의 창작은 3개 단체의 협력과 활동으로 진행되었다. 첫째 단체는 조선예술영화촬영소의 '백두산창작단'이다. 둘째 단체는 1969년 4월 국립민족가극극장과 국립가극극장이 통합된 '국립민족가극극장'이고, 셋째 단체는 '조선예술영화촬영소 영화음악단'이다. 당시 민족가극 〈피바다〉 창작과정에서 조선예술영화촬영소의 백두산창작단은 대본을, 나머지 조선예술영화촬영소 영화음악단과 국립민족가극극장이 함께 주로 연기와 노래, 연주 등의 실연을 담당하였다. 그 중 영화음악단은 음악극인 가극의 음악을 담당하고 국립민족가극극장은 극을 담당하였던 것으로 보인다.

조선고전악연구소와 북조선가극단에서 출발해 혁명가극 〈피바다〉를 담당했던 국립민족가극극장의 형성과정은 앞에서 살펴보았고, 여기서는 조선예술영화촬영소 백두산창작단과 영화음악단의 형성과정에 대해서 살펴보도록 하겠다.

혁명가극 〈피바다〉의 대본을 담당한 조선예술영화촬영소의 백두산창작단은 1967년 2월에 창립된다. 이 백두산창작단은 김정일에 의해서 만들어진 단체로서, 주로 김일성의 혁명역시와 혁명가징을 취급한 혁명영화들을 창조하며 항일무장투쟁 시기에 김일성이 창작한 '불후의 고전적 명작'들을 영화로 옮기는 역할을 담당한다.[104] 이 단체는 영화

104) 「문학예술작품에 당의 유일사상을 구현하기 위한 사업을 실속있게 할데 대하여: 문학예술부문 책임일군들 앞에서 한 연설, 1967년 8월 16일」, 김정일, 『김정일선집1: 1964~1969』, 302쪽;「백두산창작단의 창작솜씨를 따라 배우자: 불후의 고전적명작 《한 자위단원의 운명》을 영화에 옮기는 과정에서 백두산창작단 창조집

혁명에 주로 참여하였고, 가극혁명에도 관여하였다. 그 과정에서 사상
주제를 담당하는 내용을 책임지는 지도부의 역할을 했던 것으로 보인
다. 그렇기 때문에 이 단체에서 혁명가극 〈피바다〉의 대본을 책임진
것이다. 즉 수령 중심의 유일지배체제 구축을 위한 사상선전사업과 그
에 따른 문학예술사업의 핵심단위로서 김정일의 직접 지도를 받는 유
일지도체계의 통로였다. 이 단체는 조선예술영화촬영소 안에 생겼으
나 내용면에서는 독자적으로 활동한 것으로 보인다. 그리고 이후에는
완전히 독립해서 활동한 것으로 보이며 1990년대 초반까지 활동이 확
인된다.[105]

조선예술영화촬영소의 역사를 보면 다음과 같다. 조선예술영화촬영소
는 1946년 2월 북조선공산당 중앙조직위원회 선전선동부 안에 시보영화
와 역사자료 촬영을 위한 '영화반'(촬영반)에서 출발한다. 이 영화반은 '영
화제작소'로 발전하였고[106] 1947년 2월 6일 북조선림시인민위원회 '북조
선국립영화촬영소'로 정식 출발했다.[107] 그러다가 1957년에 국립영화촬
영소가 예술영화촬영소와 기록영화촬영소로 분리되었고 예술영화 제작
을 위해 '조선예술영화촬영소'가 운영되었다.[108]

단이 이룩한 귀중한 경험」, 『조선예술』, 1971년 1호, 루계 174호(1971), 53쪽; '백
두산창작단,' 사회과학원 주체문학연구소, 『문학예술사전(중)』(평양: 과학백과사
전종합출판사, 1991), 155쪽.

[105] 1991년에 출판된 『문학예술사전(중)』을 보면 '백두산창작단'이 조선예술영화촬영
소 항목이 아니라 독립된 항목으로 수록되어 있다. 그리고 이후 사전류에서는 아
예 '백두산창작단'이 확인되지 않는다. 사회과학원 주체문학연구소, 『문학예술사
전(중)』, 155~156쪽.

[106] 사회과학원 력사연구소, 『조선전사24: 현대편-민주건설사2』, 392쪽.

[107] 『해방후 10년 일지: 1945~1955』, 75쪽; 문의영, 「해방후 영화 예술의 발전」, 리
령·문종상·문의영·정지수·박종성, 『빛나는 우리 예술』, 128쪽; 사회과학원
력사연구소, 『조선전사24: 현대편-민주건설사2』, 392쪽; '조선예술영화촬영소,'
사회과학원 주체문학연구소, 『문학예술사전(중)』, 522쪽.

[108] 『북한용어 400선집』(서울: 연합뉴스, 1999), 311쪽.

이러한 조선예술영화촬영소에 1958년 5월 7일 내각결정 45호에 따라서 관현악단이 꾸려지게 되었고 1959년도에는 40여명의 관현악단이 구성되었다. 이것이 바로 조선예술영화촬영소 영화음악단의 시초이다. 이 관현악단에 더해 1965년에는 조선예술영화촬영소 합창단(20명)이 창립된다. 그와 함께 조선예술영화촬영소에는 영화예술극장이 꾸려져 관현악단과 합창단이 그 속에서 활동하게 된다.[109] 그리고 1968년 10월 25일 김정일의 지시에 따라 양악관현악단만 있던 영화예술극장에 민족관현악단이 꾸려지게 된다.[110] 그리고 결국 1969년 11월 25일 조선예술영화촬영소 영화예술극장 소속의 관현악단과 합창단, 음악실이 합쳐져 영화음악단으로 개편되어 영화음악만을 전문으로 다루게 된다. 그에 더해 1970년에는 문학예술혁명에서 영화예술에 힘을 집중하여 그 성과를 문학예술전반에 일반화하기 위한 조치로 조선예술영화촬영소 영화음악단에 국립교향악단과 조선인민군 2.8영화촬영소(1959년 창립, 1970년 '조선 2.8예술영화촬영소'로 개칭, 1995년 '조선인민군 4.25예술영화촬영소'로 개칭) 관현악단을 병합하고, 그 외 5개 중앙예술단체 연주가를 선발 보충하여[111] 명실공히 북한 문학예술계의 최대, 최고의 음악단체가 구성된다.

이러한 영화음악단은 현재 '영화 및 방송음악단'으로 이어지고 있는데, 그 연혁을 보면 다음과 같다.

109) 김광수, 「좌담회―위대한 향도따라 35년: 영화 및 방송음악단 창작가, 예술인들과 나눈 이야기」, 『조선예술』, 1993년 5호, 루계 437호(1993), 42쪽.

110) 「음악창작방향에 대하여: 창작가들과 한 담화, 1968년 10월 25일」, 김정일, 『김정일 선집1: 1964~1969』, 406쪽; 「위대한 령도자 김정일동지께서 문학예술부문사업을 령도하신 주요일지(12회)」, 『조선예술』, 1996년 3호, 루계 471호(1996), 17쪽.

111) 리히림·함덕일·안종우·장흠일·리차윤·김득청, 『해방후 조선음악』(1979), 378쪽; 김광수, 「좌담회―위대한 향도따라 35년: 영화 및 방송음악단 창작가, 예술인들과 나눈 이야기」, 『조선예술』, 1993년 5호, 루계 437호(1993), 43쪽.

〈표 12〉 영화 및 방송음악단의 연혁

순서	날짜	이름	비고
1	1958.05.07.	조선예술영화촬영소 관현악단(양악)	40명
2	1965.00.00.	조선예술영화촬영소 영화예술극장(관현악단-양악, 합창단)	합창단 20명
3	1968.10.25.	조선예술영화촬영소 영화예술극장(관현악단-양악, 민족관현악단, 녀성기악중주조, 합창단)	
4	1969.11.25.	조선예술영화촬영소 영화음악단	관현악단(양악) · 민족관현악단 · 합창단 · 음악실
5	1970.00.00.	조선예술영화촬영소 영화음악단	국립교향악단과 조선인민군 2.8영화촬영소 관현악단 병합, 그 외 5개 중앙예술단체 연주가 선발보충
6	1972.01.13.	'혁명가극 〈피바다〉1조 공연조'(피바다가극단)	영화음악단을 기본으로 국립민족가극극장 일부
7	1972.03.21.	영화음악극장	영화음악단 · 피바다가극단
8	1978.03.27.	영화 및 방송음악단	영화음악극장 해소

위 표를 보면 알 수 있듯이 조선예술영화촬영소 영화음악단의 성원들은 1972년 1월 13일에 국립민족가극극장 성원과 함께 선발되어 '피바다가극단'이 된다. 그리고 1972년 3월 21일에는 영화음악극장에 소속되어 활동하다가[112] 1978년 3월 27일 영화음악극장이 해소되면서 영화와 방송음악을 담당하는 '영화 및 방송음악단'이 되어[113] 현재까지 활동해오고 있

112) 리히림 · 함덕일 · 안종우 · 장흠일 · 리차윤 · 김득청, 『해방후 조선음악』(1979), 470쪽; 김득청, 『주체적음악연주: 주체음악총서11』(평양: 문예출판사, 1992), 201쪽; 김광수, 「좌담회—위대한 향도따라 35년: 영화 및 방송음악단 창작가, 예술인들과 나눈 이야기」, 『조선예술』, 1993년 5호, 루계 437호(1993), 43쪽.
113) 김광수, 「좌담회—위대한 향도따라 35년: 영화 및 방송음악단 창작가, 예술인들과 나눈 이야기」, 『조선예술』, 1993년 5호, 루계 437호(1993), 43쪽.

다. 피바다가극단은 형식상 영화음악극장에 소속되어 있었으나 거의 독
자적 활동을 벌인 것으로 보인다.

이렇게 완성된 민족가극 〈피바다〉는 하나의 모범으로 "피바다식 가극"
이 되어 여러 작품으로 확산된다. 가극 〈피바다〉가 창조된 직후 7월 30일
김정일은 조선인민군협주단 책임 간부에게 6.25전쟁 때 간호사로 활동하
다 전사한 안영애(1929~1951)를 원형으로 형상한 예술영화 〈한 간호원에
대한 이야기〉(조선2.8예술영화촬영소, 1970)를 바탕으로 새로운 가극을
창조하라고 지시하였다.114) 이후 창작사업이 벌어졌고 10월 28일 김정일
은 당시 제목이었던 가극 〈한 간호원에 대한 이야기〉(이후 〈당의 참된
딸〉)의 노래가 좋고 관현악에서 민요가 바탕이 된 음악을 양악기로 잘 표
현했다고 평가하였다. 하지만 가사와 선율에서 대화창의 요소를 철저히
제거하지 못했고, 방창이 극적행동과 맞물리지 못하며 형식도 다양하지
못하다고 지적하였다.115) 그리고 11월 15일 첫 시연회가 〈당의 참된 딸〉
이라는 이름으로 열렸으며116) 11월 16일, 18일 창작일군협의회가 평양대
극장에서 진행되었다.117) 결국 가극 〈피바다〉가 창작된 지 불과 5개월
뒤인 1971년 12월 11일 가극 〈당의 참된 딸〉이 창작 공연되었다. 이 가극
은 6.25전쟁 때 시련을 뚫고 당이 맡긴 임무를 끝까지 수행하였으며 생명
의 마지막 순간까지 당에 충직하였던 당원 여전사의 이야기이다. 주요배

114) 지영복, 「조선로동당원 강연옥의 빛나는 형상을 창조하는 길에서」, 『조선예술』,
　　　1973년 10호, 루세 205호(1973), 64쪽; 황지철·김득청·현수웅, 『20세기 문예부
　　　흥과 김정일5: 음악예술』, 320쪽.
115) 「《피바다》식 혁명가극 창작원칙을 철저히 구현하여 사상예술성이 높은 혁명가극
　　　을 창조하자: 문학예술부문 일군들과 한 담화, 1971년 10월 28일」, 김정일, 『김정
　　　일 선집2: 1970~1972』(평양: 조선로동당출판사, 1993), 358쪽.
116) 지영복, 「조선로동당원 강연옥의 빛나는 형상을 창조하는 길에서」, 『조선예술』,
　　　1973년 10호, 루계 205호(1973), 65쪽.
117) 「위대한 령도자 김정일동지께서 문학예술부문사업을 령도하신 주요일지(16회)」,
　　　『조선예술』, 1996년 7호, 루계 475호(1996), 13쪽.

역은 지영복(강연옥), 리동섭(기창), 임덕수(최성림)가 맡았다. 수령에게 충직한 당적 인간이란 어떤 사람이며 어떻게 살아야 하는가에 대해 예술적 해답을 준 혁명가극으로서, 정치적 생명을 주는 수령에 대한 충실성을 그 성격의 핵으로 밝혔다고 평가된다. 혁명적 민족가극 〈피바다〉에 의하여 개척된 절가, 방창, 무대미술과 무용에 의한 가극창작원칙에 철저히 의거하였다. 그와 함께 녀성방창과 남성방창을 밀접히 결합시켰으며 방창의 기능을 여러 가지로 확대하였다. 그리고 관현악은 양악관현악을 사용하였다.[118)

1972년 가극 〈밀림아 이야기하라〉가 새롭게 "피바다식"으로 재창조되었다. 이는 1958년 창작되었던 〈밀림아 이야기하라〉가 형식에서는 한계와 부족한 점이 있었으나 내용에서 우수한 평가를 받았기 때문이다. "피바다식 가극"으로 각색되어 재창조사업이 진행되었고 1972년 4월 3일 첫 시연회가 열렸다.[119) 그리고 결국 4월 18일 혁명가극 〈밀림아 이야기하라〉가 1972년 4월 국립민족가극극장의 뒤를 이어 새로 창단된 평양예술단의 작품으로 창작 공연되었다. 이 작품은 공산주의적 혁명가의 전형을 그린 가극으로 가극 〈피바다〉의 모범에 철저히 의거하여 창작된 5대 명

118) 『조선중앙년감: 1972년판』(평양: 조선중앙통신사, 1972), 342쪽; 리히림·함덕일·안종우·장흠일·리차윤·김득청, 『해방후 조선음악』(1979), 440, 442, 443, 445~446쪽; 사회과학원 력사연구소, 『조선전사33: 현대편-사회주의건설사6』(평양: 과학,백과사전출판사, 1982), 318쪽; 류춘하, 「영광의 기념사진을 우러르며」, 『조선예술』, 1993년 2호, 루계 434호(1993), 29쪽; 임덕수, 「인물에 대한 깊은 탐구와 감정조직」, 『조선예술』, 1993년 2호, 루계 434호(1993), 30쪽; 리동섭, 「언제나 연기를 진실하게」, 『조선예술』, 1993년 2호, 루계 434호(1993), 32쪽; 「위대한 령도자 김정일동지께서 문학예술부문사업을 령도하신 주요일지(16회)」, 『조선예술』, 1996년 7호, 루계 475호(1996), 12, 13쪽; 『인민상계관작품 혁명가극 《당의 참된 딸》 종합총보』(평양: 문학예술종합출판사, 1994).

119) 한석교, 「혁명가극 《밀림아 이야기하라》에 깃든 불멸의 이야기」, 『조선예술』, 1986년 11호, 루계 359호(1986), 10쪽; 김경희·림상호, 『《피바다》식 혁명가극1: 주체음악총서(4)』, 114쪽.

작 가운데 하나이다. 수령이 이끄는 혁명의 길에서 성장해가는 조선인민
혁명군 대원이며 공작원인 최병훈이 주인공이다. 이 가극은 정치적 생명
을 주는 수령에 대한 충성심을 가지고 조국과 인민에 대한 사랑과 혁명
적 의지를 발휘하는 공산주의 혁명가를 그린 작품으로 평가된다. 그리고
방창의 기능이 더욱 확대되어 주인공의 노래를 먹임소리(메기는 소리)로
하고 먹임소리를 방창으로 받아넘겨 그의 심정을 부각하는 등 등장인물
들이 공개할 수 없는 내면독백을 표현하였다. 관현악은 창조 당시는 양
악관현악으로 만들어졌으나 혁명가극 〈꽃파는 처녀〉에서 배합관현악이
완성된 이후 민족목관악기와 양악관현악을 결합한 부분배합관현악을 사
용하였다. 절가와 방창, 그에 기초한 음악극작술이 발전하면서 가극음악
이 한 걸음 더 발전한 것으로 평가된다. 또한 무용과 미술은 음악과 함께
종합예술로서 갖는 가극의 특성과 기능을 더욱 발전시켰다고 본다.[120]

혁명가극 〈밀림아 이야기하라〉가 끝난 이후 1972년 9월에는 조선문학
예술총동맹 산하 창작가들의 사상투쟁회의가 개최되었다. 이 회의는 문
예총 산하 당원들과 창작가들 속에서 나타나는 사상생활과 창작생활의
결함들을 해결하기 위해서 개최되었다. 며칠간 회의 중 9월 6일 김정일
은 「문학예술작품창작에서 혁명적인 전환을 일으킬데 대하여」라는 결론
을 발표한다.[121] 문학예술작품의 본질적인 결함으로 첫째 1967년 당중앙

120) 『조선중앙년감: 1973년판』(평양: 조선중앙통신사, 1973), 265쪽; 「민족악기에 양
악기를 배합한 주체적관현악은 관현악발전에서 새시대를 열어놓은 위대한 력사적
변혁」, 『조선예술』, 1974년 11·12호, 루계 218호(1974), 69쪽; 리히림·함덕일·
안종우·장흠일·리차윤·김득청, 『해방후 조선음악』(1979), 440, 442, 445, 446
쪽; 사회과학원 력사연구소, 『조선전사33: 현대편－사회주의건설사6』, 318쪽; 정
봉섭, 『음악작품형식』(평양: 예술교육출판사, 1989), 284쪽; 「위대한 령도자 김정
일동지께서 문학예술부문사업을 령도하신 주요일지(18회)」, 『조선예술』, 1996년
9호, 루계 477호(1996), 12쪽; '송영,' 『전자사전프로그람 《조선대백과사전》』.
121) 「문학예술작품창작에서 혁명적인 전환을 일으킬데 대하여: 조선문학예술총동맹
산하 창작가들의 사상투쟁회의에서 한 결론, 1972년 9월 6일」, 김정일, 『김정일

위 4기 15차 전원회의에서 폭로 비판된 '반당반혁명종파분자'들의 잔재와 벌인 투쟁을 철저히 진행하지 못한 것을 들고 있다. 따라서 남아 있는 창작가들의 수정주의·사대주의·봉건유교사상·가족주의 등의 사상이 비판되었다. 둘째 수령에 대한 충성의 열정이 부족한 점이 지적되고 폭로 비판되었다. 이것을 해결하기 위해서는 당의 유일사상체계를 강화하고 수령의 혁명사상과 주체적인 문예사상으로 무장할 것을 요구했다. 또 창작가들의 자유주의 경향과 문예총 산하 일부 도지부에서 가족주의가 자라나 분파적인 행동이 나타나는 현상이 비판되었다. 그래서 문예총은 교양단체로서 맹원들을 교양하는 일에만 전념하고 창작과 행정적인 사업의 조직과 지도는 모두 당과 문화성에서 담당할 것을 지시하였다. 그리고 문화성 작품국가심의위원회에서는 영화문학작품심의만 하도록 하며, 문학작품심의는 김일성이 제시한 3위1체의 원칙에 따라 당, 사회단체(문예총), 국가기관(문화성)으로 구성된 작품국가심의위원회에서 하도록 하였다. 또 4기 15차 전원회의 이후 작품의 창작자 명의를 '집체작'으로만 밝히고 있는데 그렇게 하지 말고 창작자의 이름을 밝혀서 '문화로력보수'도 줄 것을 요구하였다. 그리고 음악분야에서는 민족음악과 그 형식을 새롭게 발전시키는데 혁명가극 〈피바다〉의 노래와 그 형식을 널리 일반화할 것을 제시하였다. 또 혁명가극 창작원칙과 방도들에 대한 학습조직과 혁명가극 〈피바다〉와 〈꽃파는 처녀〉에 대한 연구토론회도 조직하여 계속해서 "피바다식 가극"을 일반화하도록 하였다. 이러한 일련의 조치들은 바로 수령에 대한 유일사상체계 수립을 위해서 진행된 당적 통일을 위한 것이었다.

이러한 정책에 따라 1972년 11월 30일 "피바다식 가극"으로 창작된 혁명가극 〈꽃파는 처녀〉는 일제강점기 창작 공연된 가극 〈꽃파는 처녀〉(오

선집2: 1970~1972』, 432~460쪽.

가자 삼성학교)에 기초한 것이다. 1930년 11월 7일 가극 〈꽃파는 처녀〉가
진행된 연예공연에는 합창 〈혁명가〉와 연극, 노래, 춤이 함께 공연되었
다. 이 가극은 같은 '불후의 고전적 명작'들인 연극 〈피바다〉와 연극 〈한
자위단원의 운명〉과는 달리 가극의 형태였으며 1970년대 혁명가극 발전
의 시원을 열어놓은 것으로 평가된다. 주인공 꽃분이와 그 일가가 당하
는 생활과 비극적인 운명에 대한 예술적 형상으로 당시 인민이 당하는
고통과 불행을 그렸다. 그리고 인간의 존엄과 자주성, 빼앗긴 나라를 다
시 찾는 길은 오직 혁명투쟁에 나서는 길이라는 점을 제시하였다.[122] 따
라서 이러한 중요한 의미가 있는 일제강점기 가극 〈꽃파는 처녀〉를 발굴
하는 사업을 벌였으며 1971년 3월 2일 김정일 참석으로 불후의 고전적명
작 〈꽃파는 처녀〉 발굴사업에 참가하였던 문학예술 간부들과 창작가들
이 모임을 가졌다. 이 자리에서 김정일은 발굴 작업에 만족을 표시하였
다.[123] 이후 "피바다식 가극"이 성공을 거두며 여러 가극들이 창작 공연
되었고, 1972년 7월에는 완성된 가극대본과 함께 혁명가극 〈꽃파는 처
녀〉의 창조집단과 지휘부가 구성된다.[124] 이에 따라 창작사업이 본격화
되었고 10월 19일 관통련습,[125] 10월 22일·30일 무대련습,[126] 10월 31일
관통련습, 11월 27일 검열공연을[127] 거쳐 11월 29일에는 평양대극장에서

122) 사회과학원 력사연구소, 『조선전사16: 현대편－항일무장투쟁사1』(평양: 과학,백
　　　과사전출판사, 1981), 274~275, 312~316쪽.

123) 황지철·김득청·현수웅, 『20세기 문예부흥과 김정일5: 음악예술』, 339쪽; 조선
　　　로동당 중앙위원회 당력사연구소, 『조선로동당력사』, 381쪽.

124) 황지철·김득청·현수웅, 『20세기 문예부흥과 김정일5: 음악예술』, 340쪽.

125) 위의 책, 347쪽.

126) 「위대한 령도자 김정일동지께서 문학예술부문사업을 령도하신 주요일지(19회)」,
　　　『조선예술』, 1996년 10호, 루계 478호(1996), 23쪽; 「위대한 령도자 김정일동지께
　　　서 문학예술부문사업을 령도하신 주요일지(20회)」, 『조선예술』, 1996년 11호, 루
　　　계 479호(1996), 17쪽.

127) 「생동하고 론리적인 세부형상의 명안」, 『조선예술』, 1989년 3호, 루계 387호

시연회를 갖게 된다.[128] 결국 1972년 11월 30일 혁명가극 〈꽃파는 처녀〉
는 첫 공연을 가졌다. 처음에는 피바다가극단에서 창조했으나 1973년 상
반기부터는 조선예술영화촬영소 영화예술극장 녀성기악중주조(1968)에
서 출발한 만수대예술단이 평양가무단을 잇는 국립가무단을 병합하면서
종합예술단체로 개편되어 이 가극을 담당하게 되었다. 혁명가극 5대 명
작 가운데 하나로서 "피바다식 혁명가극" 창작의 모든 성과를 집대성하여
그 원칙과 방도를 완벽하게 구현한 가장 사상예술성이 높은 본보기 작품
이자 계급교양의 위대한 교과서로 평가된다. '설움과 효성의 꽃바구니가
투쟁과 혁명의 꽃바구니로 된다.'는 종자를 가지고 꽃분이 일가의 눈물
나는 생활과 성장과정을 그렸다. 그리고 미해결로 남아있던 부정인물들
의 노래까지 절가화함으로써 가극의 모든 가사를 절가화하였다. 그럼으
로써 가극음악의 절가화를 완성하였다. 그와 함께 부정인물의 노래를 진
한 민요풍으로 한 것은 낡은 세력인 부정인물의 낡은 사상을 성격화한
것이다. 방창 사용에서는 방창을 많이 넣어 극 발전에서 그 기능과 수법
을 더욱 다양화하였다. 그리고 방창이 작품의 주제를 철학적으로 제기하
고 끌고나감으로써 주제를 해명하는 데 적극 참여하였다. 또한 방창을
독창, 2중창 등 다양한 형식으로 편성함으로써 그 형상적 기능을 확대했
다. 창작과정 초기에는 관현악을 양악관현악으로 편성했으나 완성과정에
서 민족관현악과 양악관현악을 배합함으로써 가극에서 처음으로 민족악
기에 양악기를 배합한 배합관현악의 주체적관현악이 탄생되었다. 이는
민족악기와 양악기를 전면으로 배합한 전면배합관현악이었다. 무용에서
는 제3자의 입장에서 주인공들을 동정하거나 그의 정신세계를 대변하는
방식을 적용하였다.[129]

(1989), 7쪽.

128) 위의 글, 7쪽; 「몸소 이른새벽에」, 『조선예술』, 1991년 12호, 루계 420호(1991),
4쪽.

1972년 5월 16일 김정일은 문화성 책임 간부와 한 담화「금강산을 노래하는 새로운 가극을 만들데 대하여」에서 금강산을 노래하는 새로운 가극을 만들도록 지시하였다. 이 날 원작으로 1969년 조선예술영화촬영소에서 만든 예술영화 〈금강산처녀〉의 이야기를 제시하였다. 그리고 1973년 4월 6일 가극 〈금강산처녀〉의 시연회가 열렸으며 이 날 가극의 제목이 〈금강산의 노래〉로 바뀌게 된다.130) 이어 4월 13일 혁명가극 〈금강산의 노래〉 검열공연이 진행된다.131) 결국 4월 15일 김일성의 생일에 맞춰 평양예술단이 혁명가극 〈금강산의 노래〉 첫 공연을 진행하였다. 일제강점기에 나라 없고 땅 없는 '죄'로 생이별을 당하였던 황석민 일가가 20여 년 만에 다시 만나게 되는 이야기로 북한 사회주의제도의 우월성을 형상하였다. 혁명가극 5대 명작 가운데 하나로서 혁명가극의 주제를 사회주의 현실 영역까지 넓혔다는 데 의의를 둔다. 갈등이 없이는 극이 이루어질 수 없다고 본 기존의 갈등이론과 달리 극적 성격을 가진 인물들의 대립과 충돌 없이 긍정인물만으로도 강한 극성을 가질 수 있음을 보여주고

129) '꽃파는 처녀,'『문학예술사전』(평양: 과학백과사전출판사, 1972), 1018~1020쪽;
『조선중앙년감: 1973년판』, 265, 273쪽; 석유균,「충성의 꽃을 붉게 피워 가리라: 피바다가극단 예술인들을 찾아서」,『조선예술』, 1974년 11・12호, 루계 218호 (1974), 88쪽; 리히림・함덕일・안종우・장흠일・리차윤・김득청,『해방후 조선음악』(1979), 440, 441~442, 443, 445, 446, 447~448, 459쪽; 사회과학원 력사연구소,『조선전사33: 현대편－사회주의건설사6』, 318~321쪽; 리문일,「좌담회－주체예술의 화원을 활짝 꽃피워온 영광에 찬 20년을 더듬으며: 만수대예술단 조직 20돐에 즈음하여 창작가, 예술인들과 함께」,『조선예술』, 1989년 11호, 루계 395호 (1989), 14쪽; 정봉섭,『음악작품형식』, 284쪽; 김경희・림상호,『《피바다》식 혁명가극1: 주체음악총서(4)』, 50쪽;「위대한 령도자 김정일동지께서 문학예술부문사업을 령도하신 주요일지(20회)」,『조선예술』, 1996년 11호, 루계 479호(1996), 18쪽; 황지철・김득청・현수웅,『20세기 문예부흥과 김정일5: 음악예술』, 202, 206쪽.
130) 황지철・김득청・현수웅,『20세기 문예부흥과 김정일5: 음악예술』, 359~360쪽.
131) 박명선,「가극무용으로 된 《사과풍년》」,『조선예술』, 1993년 3호, 루계 435호 (1993), 10쪽; 황지철・김득청・현수웅,『20세기 문예부흥과 김정일5: 음악예술』, 363쪽.

있다고 평가된다. 마찬가지로 "피바다식" 음악극작술의 원칙을 구현한 작품으로 민족적이며 인민적인 절가로 일관시키고 방창을 가극음악에 전면적으로 도입하였다. 그 중 방창이 설화적 기능을 활용하여 회상장면에 사용됨으로써 과거와 현재를 연결시키고, 극중 사연을 관객에게 암시하였다. 관현악은 민족목관악기와 양악관현악을 결합한 부분배합관현악을 사용하였다. 그리고 움직이는 류동식배경막과 류동환등배경 등 새로운 수법들을 사용하여 입체적인 무대미술을 창조하였다.[132]

1972년 5월 29일에는 함경남도예술단이 가극 〈한 자위단원의 운명〉을 창작하여 량강도에서 공연하였다. 이 작품의 창작과정에 중앙의 창작가들과 심의조 성원들이 참가하였으나 "피바다식 가극" 창작원칙에 맞지 않다고 평가되었다. 그 이후 재창조사업이 진행되어서 1973년 9월 4일에 수정공연이 열렸으며 1974년 3월 11일 다시 공연되었다.[133] 이러한 과정을 거쳐 수정 보완되었고 결국 1974년 4월 24일 "피바다식"으로 혁명가극 〈한 자위단원의 운명〉이 완성되어 공연되었다. 이 가극은 김일성 부대가 1936년 2월 남호두회의 이후 장백지구로 이동하는 시기 1936년 8월 만강에서 김일성이 창작했다고 하는 연극 〈한 자위단원의 운명〉을 혁명가극으로 만든 것이다. '자위단에는 들어도 죽고 안들어도 죽는다.'는 종자를 가지고 일제통치의 사회에서 인간의 자주성을 옹호하는 길은 오직 제국

132) 「민족악기에 양악기를 배합한 주체적관현악은 관현악발전에서 새시대를 열어놓은 위대한 력사적변혁」, 『조선예술』, 1974년 11·12호, 루계 218호(1974), 69쪽; 『조선중앙년감: 1974년판』(평양: 조선중앙통신사, 1974), 221, 218쪽; 리히림·함덕일·안종우·장흠일·리차윤·김득청, 『해방후 조선음악』(1979), 440, 442, 443~444, 446쪽; 사회과학원 력사연구소, 『조선전사33: 현대편－사회주의건설사6』, 321~322쪽; 오완국, 「《피바다》 식 가극의 주제령력을 넓혀나갈 웅대한 구상을 안으시고: 혁명가극 《금강산의 노래》에 깃든 불멸의 이야기중에서」, 『조선예술』, 1987년 1호, 루계 361호(1987), 18쪽; 정봉섭, 『음악작품형식』, 284쪽.

133) 황지철·김득청·현수웅, 『20세기 문예부흥과 김정일5: 음악예술』, 374, 375, 376~377쪽.

주의를 반대하는 길뿐이라는 혁명의 길을 제시하였다. 1930년대를 배경
으로 하여 착취와 천대를 받는 가난한 농촌청년들이 일제의 폭압기구인
자위단에 끌려가 고생하는 과정을 그린 작품이다. 주인공 갑룡이는 식민
지반봉건사회에서 착취 받고 억압당하는 근로대중의 전형적 생활감정과
자주성을 빼앗긴 인간의 전형적 성격을 표현하였다. 마찬가지로 "피바다
식 가극" 창조의 원칙과 방법들을 구현하였다. 그리고 노래들은 유순하
고 인민적이고 통속적인 절가들로 이루어졌고 방창은 다양하고 풍부한
기능으로 작품의 사상을 부각시키고 있다고 평가된다. 관현악은 민족악
기와 양악기가 전면적으로 배합된 전면배합관현악을 사용하였다. 그리고
무대미술은 민족적 특성과 입체성을 구현하였고, 필요한 대목들에 넣은
무용 또한 극발전에 잘 맞으면서도 하나의 완성된 형식을 갖추었다고 평
가된다.[134] 이 작품은 중앙의 예술단이 아닌 도예술단이 창작한 작품으
로 우수한 성과를 인정받았다. 하지만 도예술단이라는 한계 때문인지 김
일성이 만든 작품에 따라 붙는 '불후의 고전적 명작'을 옮긴 작품임에도
불구하고 5대 명작 가운데는 끼지 못했다. 이러한 까닭은 가극의 양식적
완성도의 문제라기보다도 사상주제의 측면에서 내용상 수령이 작품 내
에서 제대로 형상되지 못했기 때문으로 판단된다.

그리고 1975년 이후로 여러 가극들이 창조되었으나 공식적으로 "피바
다식 가극"으로 인정받은 작품은 많지 않다. 또 창작된 가극들은 주로 중
앙의 작품들이 아니라 도예술단의 작품이다. 이것은 "피바다식 가극"이

134) 최창호, 「또하나의 《피바다》 식 혁명가극창조에 깃든 어버이수령님의 뜨거운 사랑
과 당의 끝없는 배려」, 『조선예술』, 1974년 7호, 루계 214호(1974), 69쪽; 『조선중
앙년감: 1975년판』(평양: 조선중앙통신사, 1975), 373, 374, 386, 390쪽; 리히림·
함덕일·안종우·장흠일·리차윤·김득청, 『해방후 조선음악』(1979), 441~442
쪽; 사회과학원 력사연구소, 『조선전사22: 현대편−항일무장투쟁사7』(평양: 과학,
백과사전출판사, 1981), 157, 205~211쪽; 정봉섭, 『음악작품형식』, 284쪽; 「위대
한 수령 김일성동지께서 문학예술부문사업을 령도하신 주요일지(4월)」, 『조선예
술』, 1995년 4호, 루계 460호(1995), 13쪽.

확산되면서 1972년 말부터 1973년 초에 걸쳐 각 도에 있던 가무단이 가극
도 할 수 있도록 확대되어 도예술단으로 개편되고[135] 가극분야에서 이룩
된 성과들이 각 도예술단으로 확산된 결과이다. 하지만 그 성과는 기대
에 미치지 못하였다. 이러한 전체 흐름은 다음 시기를 여는 가극으로 꼽
힌 민족가극 〈춘향전〉의 창작 이전까지 이어진다. 이러한 결과에 따라
김정일은 1979년 2월 22일 조선로동당 중앙위원회 선전선동부, 무대예술
부문 책임 간부들과 한 담화「혁명가극 〈피바다〉 공연의 높은 수준을 견
지할데 대하여」에서 가극은 중앙예술단체에서도 창조하기 매우 힘든 것
이라고 강조하면서 도예술단에서는 기구를 줄여서 가극보다 음악무용종
합공연을 하도록 지시하였다.[136] 이 지시가 있은 후로 지금까지 도예술
단에서는 가극을 창조하지 않는다.

1980년에는 조선로동당 제6차 대회가 10월 10일부터 14일까지 열렸다.
이 대회는 통일방안으로 '고려민주연방공화국'이 제안되는 등 여러 가지
가 논의되었지만, 김정일이 대외적으로 후계자로 공식화되었다는[137] 데
에도 의의가 높다. 이 때는 1970년대 미중 화해 분위기 이후 1979년 중국
이 미국과 국교를 수립하면서 국제적으로는 북한에게 독자의 길을 갈 것
을 요구하고 있었다. 이러한 분위기에 맞춰 1978년 12월 25일 김정일은
「당의 전투력을 높여 사회주의 건설에서 새로운 전환을 일으키자」에서
1980년대 후반 본격화되는 '우리식 사회주의'의 원형 "우리 식대로 살아나
가자"를 제시하였다.[138] 이어 김정일 시대를 여는 당 6차대회가 열린 것

135) 리히림·함덕일·안종우·장흠일·리차윤·김득청, 『해방후 조선음악』(1979),
 471쪽.

136) 「혁명가극 《피바다》 공연의 높은 수준을 견지할데 대하여: 조선로동당 중앙위원
 회 선전선동부, 무대예술부문 책임일군들과 한 담화, 1979년 2월 22일」, 김정일,
 『김정일 선집6: 1978~1980』(평양: 조선로동당출판사, 1996), 266쪽.

137) 「〈부록3〉 북한 연표(1945~2007)」, 416쪽.

138) 「당의 전투력을 높여 사회주의 건설에서 새로운 전환을 일으키자: 조선로동당 중

이며 이러한 흐름은 1982년 주체사상을 정식화하는 김정일의 논문 「주체사상에 대하여」 발표까지 이어진다.[139] 즉 북한사회의 변화가 김정일 중심의 주체화로 본격화하고 있음을 보여준다.

이에 맞춰 문학예술계에서는 1980년 12월 21일부터 23일까지 평양대극장에서 조선음악가동맹 제4차 대회가 열렸으며[140] 이어 1981년 3월 29일부터 4월 1일까지 평양대극장에서 전국문화예술인 열성자대회가 열렸다. 전국문화예술인 열성자대회에서는 김일성이 로동당 제6차 대회에서 제시한 과업 관철을 위한 토론 및 보고회가 진행되었다.[141] 이 대회 기간 중인 3월 31일 김정일이 당 6차대회에서 후계자로 공식화되고 난 후 문학예술을 주제로 해서 처음으로 발표한 중요한 자료가 발표되었다. 그것은 전국문화예술인열성자대회 참가자들에게 보낸 서한 「주체적문학예술을 더욱 발전시키기 위하여」이다. 이 글에서 김정일은 당 6차대회 정신을 받들어 문학예술부문의 김일성주의화를 주장한다. 가극분야에서는 새로운 주제의 가극을 창작하도록 요구한다. 그 주제들은 첫째 혁명투쟁, 둘째 인민들의 행복한 생활, 셋째 민족고전작품들이었다.[142] 이 중 첫째, 둘째 주제는 이미 1971년 가극 〈피바다〉가 창조된 이후 완성되고 일반화되어간 주제였다. 하지만 세 번째의 민족고전작품은 가극 〈피바다〉 이후에는 창작되지 않았다. "피바다식 가극" 수립기에서 말했듯이 가극 〈피바

양위원회 조직지도부, 선전선동부 책임일군협의회에서 한 연설, 1978년 12월 25일」, 김정일, 『김정일 선집6: 1978~1980』, 202~226쪽.

139) 「주체사상에 대하여: 위대한 수령 김일성동지 탄생 70돐기념 전국주체사상토론회에 보낸 론문, 1982년 3월 31일」, 김정일, 『김정일 선집7: 1981~1983』(평양: 조선로동당출판사, 1996), 143~216쪽.

140) 「〈부록3〉 북한 연표(1945~2007)」, 416쪽.

141) 편집부 엮음, 『잃어버린 산하: 북한 문화예술 자료집』(서울: 정음사, 1988), 160쪽; 「〈부록3〉 북한 연표(1945~2007)」, 417쪽.

142) 「주체적문학예술을 더욱 발전시키기 위하여: 전국문화예술인열성자대회 참가자들에게 보낸 서한, 1981년 3월 31일」, 김정일, 『김정일 선집7: 1981~1983』, 42~54쪽.

다)가 창작되면서 사상성을 가장 효과적으로 담보할 수 있는 항일혁명문학예술이 최고의 지위를 차지하게 되었기 때문이다. 그런데 다시 민족고전을 주제로 하는 작품을 요구하고 있는 것은 위에서 살펴본 1970년대 말 1980년대 북한 사회의 주체화 과정의 특징을 보여주는 것이다.

이러한 흐름에 따라 당은 문학예술 부문에 시대적 요구에 따라 민족고전들을 여러 예술형식들에 옮기는 사업을 활발히 진행할 것을 지시했다. 그리고 먼저 민족고전작품의 하나인 〈춘향전〉을 각색한 영화를 그의 본보기작품으로 만들어내도록 하였다.[143] 그 결과로 1980년 조선예술영화촬영소에서는 고전소설 『춘향전』을 각색해서 예술영화 〈춘향전〉(전·후, 영화문학 백인준·김승구, 연출 유원준·윤룡규)을 창작하였다.[144] 이 작품은 역사주의적 원칙과 현대성의 원칙을 훌륭히 결합한 것으로 평가되며 사랑을 기본선으로 하면서도 봉건적 신분제도의 철폐를 기본 주제사상으로 하였다.[145] 이러한 기본 주제사상은 1988년 민족가극 〈춘향전〉의 바탕이 된다. 바로 이 민족고전이 김정일이 말한 새로운 주제를 가진 가극의 중요한 밑거름인 것이다.

4) "피바다식 가극" 변화기(1988~2000)

1988년은 "피바다식 가극" 변화기의 첫 해로 민족가극 〈춘향전〉이 만들어진 해이다. 혁명가극이 유일한 중심을 차지하던 이전 시기와는 달리 새롭게 '민족가극'이라는 명칭이 다시 등장한 것이 바로 "피바다식 가극"의 변화를 의미한다. 이는 달리 말하면 "피바다식 민족가극"이라고 할 수 있다. '우리식'과 민족주의, 민족문화에 대한 강조와 함께 1980년대 들어

143) 『조선중앙년감: 1981년판』(평양: 조선중앙통신사, 1981), 285쪽.

144) '춘향전,' 『전자사전프로그람 《조선대백과사전》』.

145) 『조선중앙년감: 1981년판』, 285쪽.

서면서 분위기가 바뀌고 있었다.

이전의 항일혁명문학예술을 중심으로 하는 문학예술은 항일무장투쟁 시기 문학예술을 기본으로 하고 있다는 점에서 '민족' 문학예술이라는 측면이 부족했다. 항일무장투쟁이 정치 사상적인 면에서는 정당하게도 민족의 해방, 전통적 민족의 이해를 구현한 것이었다. 하지만 그 시기의 문학예술은 일제 강점기의 엄혹한 시기의 것이었다. 게다가 한반도를 떠난 만주 지역이라는 한계를 가진 것으로 전통의 민족문화를 제대로 담아낼 수 없었다. 그렇기 때문에 문학예술의 한 분야인 항일혁명문학예술은 전통 민족 문학예술의 관점에서 보면 한계를 가질 수밖에 없었다. 물론 1967년 이후에도 항일혁명문학예술과 함께 전통 민족문화가 계승되긴 했지만 그 주도권은 항일혁명문학예술에 있었기 때문에 일정한 편향들이 보였다. 이러한 편향들에 대한 제자리 찾기 움직임이 1980년대 들어 전통 민족문화에 대한 관심으로 나타났다고 할 수 있다. 그리고 이러한 움직임은 주체사상이 1980년대 중반 사상체계로 완전히 정립되면서 문학예술 내부의 주체화가 민족문화에 대한 강조와 연결되었다고 판단된다. 물론 중심은 아직까지도 항일혁명문학예술에 있었다. 그런데 1980년대 중후반 이후 소련을 포함한 동구 사회주의권이 몰락해 가면서 조선민족제일주의, 우리식 사회주의가 더욱 강조된다.[146]

1986년 3월 27일부터 28일끼지 열린 조선문학예술총동맹 제6차 대회[147] 이후 1986년 5월 17일 김정일은 문학예술 간부들과 한 담화 「혁명적문학예술작품창작에서 새로운 앙양을 일으키자」에서 '조선민족제일'을

146) 천현식, 「조선로동당의 문학예술사」, 208쪽.

147) 「축하문: 조선문학예술총동맹 제6차대회 앞」, 「남조선 작가, 예술인들에게 보내는 호소문」, 『조선예술』, 1986년 6호, 루계 354호(1986), 4~5, 35쪽; 편집부 엮음, 『잃어버린 산하: 북한 문화예술 자료집』, 273쪽.

주장한다.[148] 이 글은 문학예술이 사상, 기술, 문화의 3대혁명에 따라 진
전된 인민들의 지향과 창조, 건설의 현실을 따라가지 못하고 있다고 평
가한다. 그리고 작품창작에 자연주의, 복고주의, 수정주의를 비롯한 이색
적인 경향이 남아있다고 비판한다. 이에 따라 이 글에서 주체사상을 담
는, 수령을 형상하는 혁명전통의 문학예술 창조를 강조하고, 항일혁명투
쟁시기 작품을 여러 문학예술작품으로 옮기는 사업을 다시 강조한다. 이
러한 강조는 이전과 크게 다르지 않다. 하지만 이와 함께 조선민족제일
을 형상하여 민족적 자존심을 주제로 하는 작품 창작을 주장한다. 이것
은 이전과는 질적으로 다른 것이다. 항일혁명문학예술의 강조에 뒤이어
민족적 작품을 강조하며 민족적 작품에 새로운 의미와 위상을 부여한 것
이다. 이는 문학예술작품 창작에서 주체를 세우는 것과 연결된다. 1980년
대 초중반 주체사상의 정립과 함께 나타난 민족주의, 민족적 작품은 1970
년대 이전까지 강조되어온 민족고전 작품과는 질적으로 다른 위상을 갖
게 되었다. 그리고 작품심의 사업에서 당의 유일적 영도와 함께 문학예
술부문 전문가들이 집체적 심의를 하게 했으며 문예총 중앙위 아래 동맹
들에 전임 간부들을 배치하도록 하는 등의 조치를 진행했음을 밝힌다.
이는 이전 시기까지 진행되어온 심의사업들이 문학예술전문가들보다는
행정 관료에 의해서 주로 진행되어 왔음을 반성하는 조치였다. 이는 사
상성과 예술성의 문제에서 사상성을 강조하면서 일정하게 예술성이 떨
어졌음을 지적하는 것이며 새로운 문학예술분야의 발전을 위해서 문학
예술 전문가들에 의해 예술성을 담보하려는 시도라고 할 수 있다. 가극
분야에 대한 지적에서는 5대 혁명가극 이후에 크게 자랑할 만한 가극을
내놓지 못하고 있음을 지적하면서 새로운 작품창작을 요구한다. 이는 5

148) 「혁명적문학예술작품창작에서 새로운 앙양을 일으키자: 문학예술부문 일군들과
한 담화, 1986년 5월 17일」, 김정일, 『김정일 선집8: 1984~1986』(평양: 조선로동
당출판사, 1998), 364~399쪽.

대 혁명가극 창작 이후 계속 지적되어온 것이었고, 이러한 요구가 당시
까지 이어져오고 있음을 보여준다.

이러한 요구는 1987년 11월 30일 김정일의 「작가, 예술인들 속에서 혁
명적 창작기풍과 생활기풍을 세울데 대하여」에서 더욱 분명해진다.[149]
이 글에서 '조선민족제일주의'를 구현한다는 것이 '민족적 형식에 주체사
상을 담는다.'는 것을 의미한다고 정식화한다. 이것은 사회주의적 사실주
의를 '민족적 형식에 사회주의적 내용을 담는다.'는 것으로 정식화한 것
과 대비된다. 이는 '주체적 사실주의', '조선민족제일주의적 사실주의'라고
할 수 있다. 이를 위해서 민족적 음악 창작을 과제로 제시한다. 이것은
1989년 개최 예정인 제13차 세계청년학생축전을 위한 새로운 작품으로
민족적 선율의 음악을 창작하라는 요구로 이어진다. 이와 함께 이전 담
화와 마찬가지로 5대 혁명가극 이후 중앙예술단체에서 새로운 가극을 만
들지 못하고 있다고 지적하면서 새로운 가극을 요구한다. 이러한 북한사
회와 문학예술계의 흐름에 맞게 1980년대 중반 이후 종합예술잡지『조선
예술』을 보면 가극 관련글과 함께 민족음악 관련글이 증가한다.

그 중요한 분기점이 '조선민족제일주의'가 본격으로 주창되고 '우리식
사회주의'가 함께 정식화된 김정일의 연설 「조선민족제일주의정신을 높
이 발양시키자」가 발표된 1989년이라고 할 수 있다.[150] '우리식 사회주의'
에 대한 완전한 정식화는 이듬해인 1990년 발표한 김정일의 연설 「우리
나라 사회주의는 주체사상을 구현한 우리 식 사회주의이다」에서 볼 수

149) 「작가, 예술인들 속에서 혁명적 창작기풍과 생활기풍을 세울데 대하여: 조선로동
당 중앙위원회 선전부 책임일군들 및 문학예술부문 일군들과 한 담화, 1987년
11월 30일」, 김정일, 『김정일 선집9: 1987~1989』(평양: 조선로동당출판사, 1997),
72~97쪽.

150) 「조선민족제일주의정신을 높이 발양시키자: 조선로동당 중앙위원회 책임일군들
앞에서 한 연설, 1989년 12월 28일」, 김정일, 『김정일 선집9: 1987~1989』,
443~468쪽 참고.

있다.151)

그럼으로써 1980년대 중후반 이후 주체의 관점에서 민족문화에 대해 재조명을 해오던 북한은 1990년대에 공세를 띠면서 우리식, 북한식 사회주의를 지향하는 문학예술을 재창조해 내려고 하였다. 그러한 출발점이 바로 1988년 하반기에 완성 공연된 '민족가극 〈춘향전〉'이라고 할 수 있다. 민족가극 〈춘향전〉은 민족문화유산 재창조의 본보기 작품으로 여겨졌다.152) 이 가극은 다음해 1989년 7월 1일부터 8일까지 평양에서 열렸던 제13차 세계청년학생축전에서 7만 명 대공연 〈축전의 노래〉, 혁명가극 〈꽃파는 처녀〉와 함께 공연되었다.153) 이러한 흐름은 1970년대 이후 체제 완성을 도모했던 북한이 1980년대 중후반 주체사상의 정립이라는 내적 조건과 사회주의권 몰락이라는 외적 조건 하에서 제2의 체제정비와 도약을 가능하게 하고 인민을 통합시킬 사상문화생활의 핵인 문학예술을 고전 문화유산에서 찾은 것이다. 전통의 현대화와 민족주의적 사회주의를 민족가극으로 모색했다고 할 수 있다.154)

그리고 1991년 7월 17일 발표한 김정일의 「음악예술론」에서는155) 민족음악을 강조하며 현대성의 원칙과 역사주의적 원칙 준수를 요구한다. 그

151) 「우리 나라 사회주의는 주체사상을 구현한 우리 식 사회주의이다: 조선로동당 중앙위원회 책임일군들앞에서 한 연설, 1990년 12월 27일」, 김정일, 『김정일 선집 10: 1990』(평양: 조선로동당출판사, 1997), 471~510쪽 참고.

152) 『민족가극 춘향전 종합총보』, 1쪽.

153) 네보이쇼, 「인간의 참된 사랑을 진실하게 이야기해주는 가극이다」, 『조선예술』, 1989년 7호, 루계 391호(1989), 12쪽; 「혁명승리의 신심을 안겨주는 참된 교과서: 혁명가극 《꽃파는 처녀》에 대한 평양축전참가자들의 반향」, 『조선예술』, 1989년 9호, 루계 393호(1989), 20쪽; 『조선중앙년감: 1990년판』(평양: 조선중앙통신사, 1990), 164쪽.

154) 천현식, 「조선로동당의 문학예술사」, 209쪽.

155) 「음악예술론, 1991년 7월 17일」, 김정일, 『김정일 선집11: 1991.1~1991.7』, 379~582쪽.

러면서 가극분야에서 "피바다식 가극"의 주제와 양상을 다양하게 개척할 것을 요구하며 현대물과 고전물을 배합하여야 한다고 강조한다. 이어 고전물의 성공적인 예로서 민족가극 〈춘향전〉을 들고 있다. 이 가극이 민족가극의 모범이 되어 '5대 혁명가극'과 같이 이후 '5대 민족가극'으로 확대하여 창작할 계획을 세웠다. 그 작품들은 〈심청전〉, 〈박씨부인전〉, 〈장화홍련전〉, 〈흥부전〉이다.[156] 이 작품들 중 민족가극 〈심청전〉(1993), 민족가극 〈박씨부인전〉(1995)의 창작은 확인되나 민족가극 〈장화홍련전〉과 민족가극 〈흥부전〉은 확인되지 않는다. 어쨌든 민족가극 〈춘향전〉의 창작은 혁명가극 〈피바다〉와 같은 성과를 내지는 못했으나 혁명가극과는 다른 방식으로 북한 문학예술계에서 모범이 될 전망을 가졌던 작품이었다.

1992년 5월 23일에는 김정일이 문학예술부문 간부 및 창작가, 예술인들과 한 담화 「다부작예술영화 〈민족과 운명〉의 창작성과에 토대하여 문학예술건설에서 새로운 전환을 일으키자」를 발표한다.[157] 이 글에서 무대예술부문의 혁신을 요구하며 그 중에 가극을 강조한다. 5대 혁명가극을 창조한지 20년이 지났으나 그 동안 자랑할 만한 가극이 없다고 지적하면서 1990년대에 새로운 5대가극 창조를 제시하였다. 그 중 현재 '조국해방전쟁승리 40돐'을 계기로 창작하고 있는 로력영웅 진응원(1924~1990, 강철용해공)을 원형으로 하는 가극(1995년 〈사랑의 바다〉)부터 잘 준비하

156) 이것은 음악학자 노동은이 1990년 12월 서울에서 열린 '90 송년통일전통음악회'에서 국립민족예술단 백순희와 한 담화에서 확인한 사실이다. 그리고 민족가극 〈춘향전〉 창작 직후에는 '춘향전식 민족가극'이라는 용어도 사용된 흔적이 보인다. 「북한 중앙음악단체의 현황과 전망」, 노동은, 『한국음악론』(고양: 한국학술정보, 2002), 513쪽; 「친애하는 지도자 김정일동지께서 민족가극 《춘향전》과 관련하여 가르치심을 주시였다」, 『조선음악년감 1990』(평양: 문예출판사, 1991), 48쪽.

157) 「다부작예술영화 《민족과 운명》의 창작성과에 토대하여 문학예술건설에서 새로운 전환을 일으키자: 문학예술부문 일군 및 창작가, 예술인들과 한 담화, 1992년 5월 23일」, 김정일, 『김정일 선집13: 1992.2~1994.12』(평양: 조선로동당출판사, 1998), 61~112쪽.

여 우수한 혁명가극으로 만들라고 지시한다. 이는 민족가극 〈춘향전〉의
창작과 함께 혁명가극에서도 새로운 혁신과 작품을 요구하고 있는 것이
다. 이렇게 민족가극과 혁명가극이라는 두 방식은 북한 가극계의 창작방
향이 되었으며 이러한 기조가 이후에도 적용되었다. 또한 이렇듯 새로운
가극의 창작을 요구하고 있으면서도 명작으로 일컬어지는, 이전에 창작
된 가극도 더욱 다듬어 새롭게 재창조되었다. 1992년 10월 8일에는 조선
인민군협주단이 혁명가극 〈당의 참된 딸〉을,[158] 1995년에는 국립민족예
술단이 혁명가극 〈금강산의 노래〉를[159] 재창조하였다.

1993년에는 '전승 40돐기념'으로 강선로동계급의 투쟁을 주제로 하는
혁명가극 〈백양나무〉와[160] 민족가극 〈심청전〉을 창작 공연하였다.[161]
1995년 10월에는 혁명가극 〈사랑의 바다〉가 창작 공연되었다. 주요배역
은 최경욱(주인공), 방영희(주인공 애인), 정동철(세포비서)이었다. 이 작
품은 당창건 50돐을 기념해서 다부작예술영화 〈민족과 운명〉(로동계급
편)을 각색한 것이다. 주인공 강태관 일가와 진응산(실제인물 진응원) 등
서로 다른 운명의 길을 걷던 사람들이 수령의 품에서 하나가 되는 과정
을 그렸다.[162] 그리고 민족가극으로는 평양예술단이 1990년부터 창작 작

158) 「조선인민군 최고사령관이신 김정일동지께서 혁명가극 《당의 참된 딸》 공연을
관람하시였다」, 『조선예술』, 1992년 12호, 루계 432호(1992), 4쪽.

159) 『조선중앙년감: 1996년판』(평양: 조선중앙통신사, 1996), 237쪽.

160) 「우리 당 문예로선을 옹호관철해나갈 불같은 일념을 안고」, 『조선예술』, 1991년
10호, 루계 418호(1991), 12쪽; 『조선중앙년감: 1996년판』, 212쪽.

161) 「무대예술작품창조에서 새로운 혁신: 문화예술부 무대예술지도국 부국장 최창일
동무와 나눈 이야기」, 『조선예술』, 1993년 5호, 루계 437호(1993), 17~18쪽; 『조
선중앙년감: 1996년판』, 212쪽; 황영남, 「충성의 열정으로 불타는 작곡가: 피바다
가극단 작곡가 인민예술가 강기창동무」, 『조선예술』, 1996년 1호, 루계 469호
(1996), 41쪽; 황지철·김득청·현수웅, 『20세기 문예부흥과 김정일5: 음악예술』,
384쪽.

162) 김초옥, 「가극혁명의 불길은 계속 타오른다: 피바다가극단을 찾아서」, 『조선예술』,
1995년 5호, 루계 461호(1995), 28~30쪽; 렴광식, 「당창건 50돐을 뜻깊게 장식한

업을 진행해오던[163] 민족가극 〈박씨부인전〉(국립민족예술단, 서경·10경·종경, 대본 리동희·홍기풍, 작곡 신영철, 연출 김일룡·정덕원·리정식, "피바다식 민족가극", 봉화예술극장)이 1995년 10월 창작 공연되었다. 등장인물은 송영숙(박씨), 리창호(시백), 독고찬욱(득춘), 김은경(강씨), 최수복(계화), 김영일(송도사), 함종덕(경조), 김현옥(경조 처), 김설화(기용대), 박영철(호종대)이었다. 이 작품은 조선시대에 나라를 지키기 위해 외래침략자들을 반대하여 싸운 박씨 부인의 애국충정을 노래한 고전소설 『박씨부인전』에 기초해서 창작한 가극이다.[164]

그리고 1997년 6월 19일 김정일은 「혁명과 건설에서 주체성과 민족성을 고수할데 대하여」라는 글에서[165] 1980년대 중후반부터 강조되어 왔고 가극분야에서는 민족가극으로 나타났던 민족주의와 사회주의, 주체성의 관계에 대해서 정식화한다. 여기서 사회주의와 주체성을 강조하는 민족주의의 공통성을 강조하면서 현대 국제사회에서 민족주의의 필요성과 중요성을 강조한다. 민족유산계승의 중요성을 언급하며 허무주의와 복고주의 배격을 강조한다. 그리고 민족유산에 대해 민족적 입장과 계급적 립장, 역사주의적 원칙과 현대성의 원칙을 옳게 결합시킬 것을 요구한다. 그래서 낡은 것, 사회주의에 맞지 않는 것은 버리고 진보적이고 인민적인 것을 내세우고 발전시킬 것을 강조한다. 이와 같이 이 글은 민족주의

　　10월의 공연무대: 조선로동당창건 50돐을 맞으며 각 예술단들에서 진행한 공연소식」, 『조선예술』, 1995년 11호, 루계 467호(1995), 23~24쪽.

163) 리문일, 「민족예술의 화원을 아름답게 가꿔가는 미더운 창조집단: 평양예술단을 찾아서」, 『조선예술』, 1990년 3호, 루계 399호(1990), 17쪽.

164) 렴광식, 「당창건 50돐을 뜻깊게 장식한 10월의 공연무대: 조선로동당창건 50돐을 맞으며 각 예술단들에서 진행한 공연소식」, 『조선예술』, 1995년 11호, 루계 467호(1995), 24쪽; 「사진과 글－민족가극 박씨부인전」, 『음악세계』, 루계 19호(1996), 16~21쪽.

165) 「혁명과 건설에서 주체성과 민족성을 고수할데 대하여, 1997년 6월 19일」, 김정일, 『김정일 선집14: 1995~1999』(평양: 조선로동당출판사, 2000), 306~333쪽.

와 사회주의, 주체성의 관계를 정식화고 있다는 점에서 중요하다.

위에서 살펴본 것과 같이 가극예술의 발전은 1988년 민족가극 〈춘향전〉의 창작 이후 "피바다식 민족가극"과 기존의 "피바다식 혁명가극"이라는 2개의 방식으로 진행되었다. 민족가극으로는 〈춘향전〉, 〈심청전〉, 〈박씨부인전〉이 창작되었다. 혁명가극으로는 〈백양나무〉와 〈사랑의 바다〉가 눈에 띄며 나머지로는 〈혁명의 승리가 보인다〉, 〈어머님의 당부〉가 확인된다. 혁명가극을 보면 피바다가극단에 의해서 작품이 창작되어 왔으나 성과를 크게 인정받는 작품은 눈에 띄지 않는다. 이들의 작품들 중 5대 혁명가극과 견줄만한 작품은 창작되지 않았다. 그리고 민족가극 역시 활성화되지 못했다. 앞서 얘기했듯이 계획되었던 5대 민족가극 중 〈장화홍련전〉과 〈흥부전〉은 창작되지 않았으며 1995년 이후로는 민족가극 창작이 전혀 확인되지 않는다.

이러한 까닭 중 가장 큰 것은 1990년대 중반 고난의 행군 때문이다. 1990년대 초반 사회주의권의 몰락과 1990년대 중반 수해로 극심해진 경제난 때문에 북한은 체제 위기를 걱정할 지경이었다. 게다가 1994년 북한의 사상적, 정치적 '수령'인 김일성이 사망하면서 북한은 일종의 비상시국이었다. 그래서 정치, 경제뿐만 아니라 문학예술계는 더욱 어려운 시기였다. 게다가 가극이라는 무대예술은 종합예술로서 많은 자본과 물적 토대가 필요한 갈래이다. 당과 정부의 지원과 함께 많은 인원과 대규모 장치가 동원되는 가극은 주목받을 수 없었다. 그렇기 때문에 새로운 민족가극이나 혁명가극의 실험과 창작과정이 제대로 진행되지 않았다.

어쨌든 이러한 경제위기에 이은 체제위기는 비상 국면을 만들어 내었고 북한은 1998년 헌법 개정으로 북한 최고 권력의 위치인 국방위원장에 김정일을 앉힘으로써 완전한 후계체제를 마무리 지었다. 이러한 과정은

바로 선군정치 체제가 본격으로 시작되었음을 말하는 것이다. 북한은 선
군정치를 앞세워 체제를 수호하고 강성대국을 건설해 나아가고자 했다.
1980년대 중후반 이후 위기는 체제 외적 조건에 의한 위기 측면이 강했지
만 1990년대 중후반 위기는 체제 내적 위기 측면이 강하다고 할 수 있다.
그럼으로써 그 돌파구로 선군사상, 선군문화가 강조되고 문학예술도 선
군 문학예술이 강조된다. 하지만 이는 1980년대 후반, 1990년대 초반에
새로운 모색이 성과를 내지 못함에 따라 문학예술계의 '현상유지'라는 측
면이 계속 이어진 상황이라고 할 수 있다. 문학예술의 발전보다는 체제
수호의 사상 문화생활 정비라는 측면이 더 강하기 때문이다. 이는 이 시
기를 마감하는 예술작품인 '대집단체조와 예술공연 〈백전백승 조선로동
당〉(2000)'의 성격을 보아도 알 수 있다. 이 공연의 주제는 체제 위기 속
에서, 조선로동당을 중심으로 하는 당적 통일을 강조하는 것으로 예술성
보다는 사상성이 강조된다. 작품의 양식도 '대집단체조와 예술공연'으로
서 항일혁명문학예술의 대표인 '혁명가극'이나 민족고전작품의 현대화인
'민족가극'과는 달리 내용성을 강조한다. 이 공연은 2002년 '대집단체조와
예술공연 〈아리랑〉'으로 확대 발전되고 있으며, 이러한 상황은 현재까지
이어진다.[166]

166) 천현식, 「조선로동당의 문학예술사」, 210~211쪽.

제2절 미학과 대본

1) 미학과 운영원리

(1) 미학

첫째, "피바다식 가극"은 북한의 '미학', 특히 '음악미학'을 잘 보여준다. 구체적인 음악미학은 내용미학과 감정미학이다. "피바다식 가극"의 음악미학은 음악이 독자적인 양식, 형식 그 자체로 아름다움을 느끼는 것이 아니라, 음악과 사람과의 관계 속에서 정서를 교환하게 되면서 아름다움을 느낀다는 관점을 갖는다. 예술의 본질, 의미, 혹은 아름다움이라는 것이 대상의 형식에 있는가 내용에 있는가하는 물음에 따라 음악미학은 형식미학과 내용미학으로 나눌 수 있다.[167] 형식미학은 음악적 자율성을 주장하며, 음악적 구조에 관한 형식원리의 음악미를 중시하는 것이다.[168] 내용미학은 음악을 실체와 소통하기 위한 수단으로 보며 음악이 무엇을 어떻게 전달하느냐의 음악미를 중시한다. 이러한 구분에 따라 당연하게도 북한은 음악적 자율성을 주장하는 형식미학을 비판하고 있으며 이는 사회주의 사실주의의의 중요한 관점과도 연결된다. 소련에서 사회주의 사실주의가 공포된 1934년 제1차 작가총회의 중요한 결론 중 하나가 경향성과 함께 예술을 위한 예술을 거부한다는 것이다. 이는 사회주의 사실주의가 철저히 경향적이며 정치적인 방법론으로서, 음악과 함께 예술이 형식만을 따지는 형식주의가 아닌 어떻게 내용을 담아내느냐에 관한

167) 조영주, 「음악미학의 이해」, 『음악과 민족』, 2호(1991), 22쪽.

168) 형식미학에 대해서는 대표 음악학자인 한슬릭의 다음 책을 참고하기 바란다. 에두아르트 한슬릭 지음, 대학음악저작연구회 옮김, 『음악미론』(서울: 삼호출판사, 1989).

이론이기 때문이다.[169] 그리고 이러한 연장선에서 북한의 음악미학은 음악을 통해 듣는 사람과의 정서와 감정 교류를 중시하는 정서이론, 감정미학의 전통을 잇는다고 할 수 있다. 이러한 북한의 미학, 즉 음악미학 때문에 "피바다식 가극"에서는 사건을 기본으로 하는 것이 아니라 '감정조직'을 기본으로 하는 극작술을 사용한다.[170] 이로써 가극이 관객들의 통일된 감정훈련을 가능하게 하는 기제가 될 수 있었던 것이다. 이는 감정, 감성의 중요성과 효용성을 중요시했다는 점에서 의미가 있다. 이것은 달리 말하면 작품중심의 음악미학이 아니라 듣는 사람의 경험을 중시하는 음악미학이라고 할 수 있다.[171]

둘째, 본성과 양육의 논쟁에서 철저히 '양육'을 지지하는 세계관, 즉 인간개조라는 세계관을 갖는다. 이는 결국 북한 문예이론 중 하나인 '공산주의적 인간학'과 연결된다.[172] 이 이론은 공산주의 혁명투사들의 전형을 창조하고 그들의 생활을 보여줌으로써 사람들을 주체형의 공산주의자로 키운다는 것이다. 이것은 수용자가 예술작품에 자신을 동화시키는 '감정이입이론'을[173] 전제로 하고 있기 때문에 가능하다. 이러한 새로

169) 문성호, 「소련의 음악정책과 사회주의 리얼리즘」, 135, 174~186쪽; 이은영, 『소련의 음악이념과 음악양식과의 관계: 1932년~1953년을 중심으로』, 21~28쪽.

170) 「가극예술에 대하여: 문학예술부문 창작가들과 한 담화, 1974년 9월 4~6일」, 384~386쪽.

171) 자세한 북한의 음악미학에 대해서는 다음 글을 참고하기 바란다. 한슬릭의 형식미학에 대한 반론이 주를 이룬다. 심성록, 「음악에 대한 《형식주의》 리론의 발생과 그 변천」, 『조선예술』, 2000년 10호, 루계 526호(2000), 62~63쪽; 심정록, 「음악에 대한 《순수주의》 리론의 반동성」, 『조선예술』, 2000년 11호, 루계 527호(2000), 77~78쪽; 심정록, 「음악에 대한 《형식주의》 리론의 세계관적기초」, 『조선예술』, 2000년 12호, 루계 528호(2000), 59~60쪽.

172) 사회과학원 문학연구소, 『주체사상에 기초한 문예리론』(평양: 사회과학출판사, 1975), 52~53쪽.

173) 오희숙, 「11장 음악미학」, 홍정수·허영한·오희숙·이석원, 『음악학』(서울: 심설당, 2008), 299쪽.

운 공산주의적 인간의 창조에 대한 관념은 본성과 양육이라는 오랜 논쟁에서 철저히 '양육'에 무게를 두고 있는 북한 문예이론의 특징을 보여준다. 이는 정신적 발달을 포함한 모든 문화적 과정을 비생물학적 과정, 즉 타고나지 않는 것으로 여기는 생각으로서174) 새로운 문화, 새로운 감정과 이성을 가진 인간을 창조하고 그를 모범으로 따라 배우게 해서 그러한 전형을 인민대중들 속에 일반화시키는 것이다. 그럼으로써 새로운 인간의 창조라는 궁극적 목표를 달성하겠다는 것이다. 사회적 조건만 갖춰준다면 개인의 감정과 의식 상태까지도 개조 가능하다는 것이다.175) 하지만 최근 들어 인지과학, 진화심리학의 발달로 인해 그간 생물학적 본성이 간과되고 사회적 양육의 가능성만이 중요시되는 상황을 비판하고 있는 시점에서176) 이러한 인간 개조가 가능할는지, 양육의 가능성을 극대화하기 위해서라도 어떠한 인간의 본성에 주목하고 기반을 둬야 하는지에 대한 점검과 반성이 필요할 것이다. 이는 인간의 사회성 문제를 다루는 사회학이 자연과학과 밀접히 연관되면서부터 시작될 수 있을 것이라 본다.

셋째, 사실주의, 특히 사회주의 사실주의의 배경이 있다. 북한의 미학은 아름다움의 정점으로서 '신'이나 '절대성'을 추구하지 않는다는 점에서

174) 백영제, 「예술발생의 생물학적 배경」, 박만준 외 지음, (사)부산민주항쟁기념사업회 부설 민주주의사회연구소 엮음, 『사회생물학, 인간의 본성을 말하다』(부산: 산지니, 2010), 278쪽. 문화, 특히 예술이 인간의 본성으로서 생물학적 과정임을 주장하고 있는 글로는 다음 책이 있다. 엘렌 디사나야케 지음, 김한영 옮김, 『미학적 인간: 호모 에스테티쿠스』(고양: 위즈덤하우스, 2009).

175) 장대익, 「사회생물학과 진화론적 환원주의」, 최재천 · 김환석 · 장대익 · 이정덕 · 전중환 · 이병훈 · 김동광 · 김세균, 『사회생물학 대논쟁』(서울: 이음, 2011), 72~74쪽.

176) 양육과 본성의 논쟁에서 본성이 기본임을, 그리고 매우 중요함을 지적하고 있는 글로는 다음을 참고하기 바란다. 스티븐 핑커 지음, 김한영 옮김, 『빈 서판: 인간은 본성을 타고 나는가』(서울: 사이언스북스, 2009).

낭만주의 미학과는 다르다. 이렇게 음악과 사람과의 관계를 중요시하는 관점은 사회현실을 음악작품에서 드러내려고 하는 사실주의의 발현으로 나타난다. 그리고 이는 다시 개인보다는 사회주의적 지향인 집단주의를 반영하는 사회주의 사실주의의 미학으로 이어진다. 인간사회의 해방적 가치를 중요시하는 사회주의 사실주의와 맞닿아 있다.[177] 그렇기 때문에 추구해야할 아름다운 사회주의적 이상을 현실에 반영하기 위한 수단으로서 예술을 도구화하는 것이다.[178] 추구해야할 현실을 반영하는 '반영론'과 '전형이론'을 "피바다식 가극"에 구현한다. 북한의 사회주의 사실주의는 이에 머물지 않고 1980년대 이후 '주체 사실주의'라는 이름으로 '수령'과 '민족' 개념을 포함시킨 주체사상에 기반을 둔 북한식 사실주의를 추구한다. 주체 사실주의에 따라 등장한 것이 민족가극 〈춘향전〉(1988)이라고 할 수 있다.

넷째, 음악예술에서 민족적 양식으로 표현되는 민족주의이다. 민족주의 성향은 '개인이라는 개념'과 함께 '인간 보편성 목록'에 포함되는 인간의 보편적 특징이다.[179] 이는 소련 중심의 사회주의에서는 '사회주의적 내용에 민족적 형식'이라는 문예이론으로 이론화되었다. 이러한 문예이론을 북한에서도 받아들였고 민족적 양식의 강조에 따라 초기 문학예술계의 건설과정부터 우리나라의 민요와 민속 음악이 중요시되었다. 이에 따라 북한식 음악을 '민족음악'으로 개념화하였으며 이를 1980년대 중후

177) 사회주의 사실주의에 기반을 둔 스탈린 시기 소련의 음악정책은 다음 글을 참고하기 바란다. 문성호, 「소련의 음악정책과 사회주의 리얼리즘」, 141~167쪽.

178) 스테판 코올 지음, 여균동 옮김, 『리얼리즘의 역사와 이론』(서울: 한밭출판사, 1985), 149~150쪽.

179) '개인이라는 개념,' '자민족 중심주의,' '집단 구성원을 편드는 성향,' '집단 내외의 구분,' '집단적 정체성,' '혈연집단,' 「부록: 도널드 E. 브라운의 인간 보편성 목록」, 스티븐 핑커 지음, 김한영 옮김, 『빈 서판: 인간은 본성을 타고 나는가』, 761, 765, 766쪽.

반 주체사상의 확립 이후 민족주의를 전면화하면서 '주체음악'으로 재개 념화하였다. 이러한 민족적 양식은 "피바다식 가극"에서도 구현되었다. 혁명가극 〈피바다〉의 창작 초기 이름이 '혁명적 민족가극'이었으며, 1980 년대 후반 새로운 "피바다식 가극"으로 탄생된 〈춘향전〉은 '민족가극'으로 불렸다. 이러한 민족적 양식은 단순히 전래의 민족양식을 재현하는 것이 아니라 전통음악을 바탕으로 외래음악을 비판적으로 받아들여 창 조적으로 계승한다는 입장을 가졌다. 물론 이러한 민족적 양식은 시대의 변화에 따라 변화를 보이고 있다.

다섯째, 사회주의 국가인 북한의 유물론이라는 사상적 배경에서 나오 는 '결정론의 세계관'이다. 무목적성의 변화나 우연을 인정하지 않고 필 연과 합법칙성을 기본으로 하는 사회주의 사상과 생각을 같이 한다. 세 상을 선과 악이 대비되는 것으로 파악하면서, '선'이 승리하고, 가장 중요 한 근본 고리가 해결됨으로써 전체 문제가 해결되는 결정론을 배경으로 한다. 이것은 인과론에 기본을 두면서, 우연과 변화를 받아들이지 않는 목적론적 세계관과 비슷해지는 경향이 있다. 우연과 변화가 일어나는 현 실 속에서, 이런 결정론에 따르면 우연과 변화가 일어나는 사건들은 부 수적인 것들이 되어버리거나 결정과정을 방해하는 것들이 되어버린다. 이런 세계관은 "피바다식 가극"에 극명하게 드러난다. 선악의 대비라는 이야기가 대본으로 구성되고, '선'이 승리하며 모든 문제가 해결되는 방 향에 맞게 모든 가극양식들이 구성된다. 그 방향을 방해하는 요소들은 제거되고, 제거되지 않더라도 중요하지 않게 처리된다.

(2) 운영원리[180]

① 감정훈련

"피바다식 가극"의 운영원리는 바로 북한 사회의 운영원리를 작품의 내용과 형식으로 구현해 보여주는 것이다. 결국 이 작품들을 본다는 것은 극장 밖 세상의 운영원리를 배우는 효과를 갖는다. 이것은 말과 글로 배우는 학교교육이나 사회교육으로는 달성하기 힘든 효과를 갖는다. 이성적으로 학교교육이나 사회교육으로 북한사회의 운영원리를 배울 수는 있겠으나 그것은 피부, 즉 몸으로 와 닿지 않으며 그 내용은 시공간적으로 한계가 있을 수밖에 없다. 이것을 해결해주는 것이 바로 예술이다. 그 중 으뜸으로 꼽을 수 있는 것이 바로 "피바다식 가극"이다. 북한에서는 인간의 감정세계, 정서세계를 깊이 파고드는 것이 예술의 본성 특히 가극의 본성으로부터 제기되는 기본요구로 판단한다. 특히 가극이 음악을 기본형상수단으로 하는 예술로서 인간의 구체적인 사상 감정과 생활이 안겨주는 정서를 음악으로 형상한다고 본다.[181] 즉 음악을 일반적으로 감정의 예술, 감성의 예술이라고 하는 것도 이와 관련되어 있다.

따라서 극장이라는 공간에서 북한 사회 운영원리의 내용과 형식을 하나의 이야기가 있는 음악작품으로 듣고 보는 과정은 역사책이나 교양도서 몇 권을 읽는 것보다 훨씬 큰 효과를 갖는다. 머리로는 주인공들의 발걸음을 따라가며 몸으로는 음악을 느끼면서 그들과 같은 감정을 공유한다. 이는 이른바 '경계상실'의 효과를 갖는다. 그렇기 때문에 "피바다식

180) 음악사회학의 관점에서 이 항목의 운영원리로 제시하고 있는 "피바다식 가극"의 감정훈련과, 집단주의, 위계화에 대한 자세한 설명은 다음 글을 참고하기 바란다. 이 항목의 논지와 상당 부분은 다음 글을 요약한 것이다. 천현식, 「피바다식 혁명가극'과 감정훈련: '집단주의'와 '지도와 대중'을 중심으로」, 『현대북한연구』, 13권 3호(2010), 201~240쪽.

181) 김회원, 『《피바다》 식 혁명가극2: 주체음악총서(5)』(평양: 문예출판사, 1991), 54쪽.

가극"은 단일한 사건의 길지 않은 줄거리를 가지고, 사건중심이 아닌 감정조직을 기본으로 해서 극을 조직하게 된다. 그러면서 그들의 생활방식을 이해하게 되고 그들의 슬픔과 기쁨에 맞춰 함께 슬퍼하고 기뻐하게 된다. 이성과 감성의 일치, 몸과 마음의 일체감을 느끼게 된다. 그리고 가극으로 일체감을 느낀 뒤에 하는 당 활동과 학습활동은 책과 자료들의 효과를 극대화시켜 준다. 그리고 이러한 방식은 전형의 일반화를 특징으로 하는 북한의 대중교양 방식의 하나이다. 이것이 바로 인식교양과 대중동원이라는 북한 문학예술의 특징을 단적으로 드러내는 측면이고, 이러한 역할을 가장 훌륭하게 수행한 작품이 바로 "피바다식 가극"이다. 북한 사회의 운영원리가 담겨있는 이러한 "피바다식 가극"으로 북한 인민의 일체화된 '감정훈련'을 진행한 것이다. 이것이 바로 북한 문학예술에서 강조하는 인식 교양적, 대중동원적 기능이다. 북한은 "피바다식 가극"에서 이러한 감정훈련으로 어떤 북한 사회의 운영원리를 구현하고 있는가? 그것은 집단주의와 위계화이다.

② 집단주의

북한 사회의 어떤 운영원리가 "피바다식 가극"에 드러나고 있는 것인가? 그것은 먼저 근대 시기의 합리화 과정에서 생긴, 세계를 구조화, 체계화하는 관점이다. 여기에서 집단과 사회의 관점을 중요하게 생각하는 '사회주의' 일반의 지향이 나타나게 된다. 북한의 '집단주의'는 이러한 연장선상의 개념이라고 할 수 있다. 북한은 개인의 의미와 역할에 주목하기 보다는 집단의 의미와 역할에 주목한다. 집단주의를 구현한 것이 바로 "피바다식 가극"이다. 가극이라는 것 자체가 총체예술로서 다양한 문학예술의 갈래들이 함께 하는 것이며, 많은 수의 배우들과 연주자, 무대기술자들이 필요하게 된다. 이러한 가극의 창작과정, 공연과정은 집단의 힘을 전제로

하지 않으면 가능하지 않다. 개인주의가 끼어들 자리가 없다. 또한 가극연출가의 임무로 가극창조의 전 과정에서 창조집단의 사상교양사업을 중심으로 할 것을 요구한다. 사상의지의 단합만이 가극이라는 집단의 공동 창조물을 가능하게 한다는 점을 강조한다.[182] 그리고 당위원회의 집체적 지도하에 진행되는 대안의 사업체계를 문학예술의 창조체계와 지도체계에 적용해서 모범과 전형으로 만들어낸 것이 또한 "피바다식 가극"이다. 이는 작게는 "피바다식 가극"의 창조과정을 말하지만 이것을 보는 관객인 인민대중과 함께 생각해 보면 북한 사회의 운영원리를 가극창조과정으로, 그 결과물로서 교양하는 것이라고 할 수 있다. 사상의지적 단결로 집단주의를 구현하고 있는 조국을 위해 살자는 것으로 말이다.

그리고 또한 "피바다식 가극"은 내용에서도 당연하게 개인의 가치를 실현하거나 보여주는 것이 아니라 개인과 집단의 문제, 집단의 문제들을 위주로 한다. 또 "피바다식 가극"의 가장 큰 특징인 절가와 방창이라는 요소도 결국 배우와 관객, 전체 인민대중의 집단주의화를 위한 기제라고 할 수 있다. 그리고 예를 들어 화성에서 인민들의 알기 쉽고 공감하기 좋은 3도 화성을 기본으로 하면서 불협화음이나 복잡한 화성수법을 사용하지 않는 점도 바로 이런 집단주의화를 위한 음악 양식적 특징이라고 할 수 있다. 이것은 선율 중심을 지켜내기 위한 것이기도 하다. 이러한 음악적 특징들이 바로 집단성을 가치로 하는 문학예술의 인민성을 구현하는 과정이라고 할 수 있다. 집단의 가치를 위해서 움직이는 집단의 예술, 그것이 바로 "피바다식 가극"이다.

③ 위계화

북한은 이러한 집단주의화에 머물지 않는다. 그 집단주의 구성을 중요

182) 「가극예술에 대하여: 문학예술부문 창작가들과 한 담화, 1974년 9월 4~6일」,
453~454쪽.

한 것과 중요하지 않은 것으로 나눠 구조화한다. 그리고 중요도에 따라 선후관계를 나눈다. 이것은 결국 사회를 계층화하게 되고 서열화하게 된다. 이러한 가치는 수평성과 탈중심성을 강조하는 연대의 개념보다는 수직성과 중심성을 전제로 하는 통합의 개념을 중시하는 것이다.[183] 이것은 좌파, 사회주의 가치라기보다는 우파, 민족주의 가치이다. 통합을 강조하는 북한 사회의 특징을 보여준다고 할 수 있다. 그리고 중요하지 않은 것은 중요한 것에 종속되는 처지에 놓이게 된다. 중요한 것이 해결되면, 해결되어야 종속되는 것들과 함께 전체가 합리적으로 해결된다는 관점이다.

이러한 관점은 1930년대부터 본격화한 소련식 사회주의와 일맥상통하지만 1920년대 사회주의 혁명 직후의 이상주의적 열망과는 다른 것이다. 소련의 1920년대는 사회주의 혁명의 이상적 성격, 즉 민주주의와 평등에 집중했으며 이는 위계화된 구조보다는 만인의 평등에 초점을 맞춘 위계화되지 않은 사회를 그려냈다. 그러한 사건 중에 문화예술, 음악분야의 '지휘자 없는 악단'의 등장이 있다. 지휘자 없는 악단은 1922년 모스크바의 '지휘자 없는 제1교향악단'에서 출발하였다. 이 악단에는 악단의 위계화된 구조의 상징이라고 할 수 있는 지휘자가 없었다. 연주자들이 지휘자를 앞에 두고 지휘자를 보고 연주하는 것이 아니라 큰 반원을 그려 둘러 앉아 서로 보면서 연주하는 방식이었다. 그리고 함께 연주곡목을 골랐으며 모두가 같은 봉급을 받았다. 그럼으로써 민주적이고 사회주의적이며 평등주의적인 연주자들의 공동체를 추구했다. 이 악단이 성공을 거두면서 1928년에는 소련에 11개의 지휘자 없는 악단이 활동하였다. 이러한 문화예술계의 이상주의적인 활동은 1930년대 스탈린주의에 의해서 사

183) 구갑우 · 김기원 · 김성천 · 서영표 · 안병진 · 안현효 · 은수미 · 이강국 · 이건범 · 이명원 · 이병민 · 조형근 · 최현 · 황덕순, 『좌우파사전: 대한민국을 이해하는 두 개의 시선』(고양: 위즈덤하우스, 2010), 47~48쪽.

라져갔다. 1932년 '지휘자 없는 제1교향악단'은 해산되었다.[184] 이와 같이 소련 사회주의 초기에는 이상주의적 열정에 따라 위계화된 구조를 목표로 하지 않았다. 하지만 스탈린주의가 본격화하면서 위계화된 사회가 구성되었으며 이는 1948년부터 본격화한 북한의 사회주의에도 이어지게 되었다. 그에 따라 북한음악에서 지휘자는 악단의 사령관으로 일컬어진다.[185]

이러한 위계화된 구조 자체는 자연과 사회에 일반화되어 있는 현상이고 그 효용성은 인정받을 수도 있다. 하지만, 모든 것들이 맞물려 돌아가는 구조화된 사회라는 점은 문제가 있다. 이것은 마르크스레닌의 변증법적 유물론이 갖는 세계관의 하나라고 볼 수 있다. 그런데 사회적 인과관계는 대개 세부적이거나 전문적인 문제에 이르게 되면 효력을 상실한다.[186] 그리고 인간사회에서 중요한 것과 중요하지 않은 것들이라는 선험론적 전제는 중요성을 누가 결정할 것인가의 문제로 바뀌어 버리게 되어 문제이다. 여기서 바로 북한 사회 일반의 운영원리 '수령 – 당 – 대중'의 개념이 등장한다. 대중은 당의 지도를 받아야만 하고 당은 수령의 지도를 받아야만 한다. 수령은 당의 지도를 받고 당은 대중의 지도를 받는 것이 아니다. 그리고 당을 지도하는 수령은 다시 대중의 지도로 순환되지 않고 거기서 멈춰버린다. 물론 수령의 지도는 대중에 의해서 검증된다. 이것은 당의 무오류성, 수령의 무오류성을 전제로 하기 때문에 가능하다. 무오류성이라는 것은 인간사회에서는 있을 수 없는 개념으로서 인간의 욕망을 담아낸 '신'의 개념에서나 가능한 허상일 뿐이다. 물론 세계는 얽히고설키어 있으며 부분적으로 상당한 인과관계를 맺는다. 그러한

184) 존 M. 톰슨 지음, 김남섭 옮김, 『20세기 러시아 현대사』, 290~291쪽.

185) '지휘자는 악단의 사령관이다.' 김정일, 『음악예술론』, 180~191쪽.

186) 버트런드 러셀 지음, 서상복 옮김, 『러셀 서양철학사』(서울: 을유문화사, 2010), 921쪽.

인과관계를 좌우하는 중요한 관계가 있을 수 있다. 그러할 때 중요한 것을 위주로 문제를 풀어 나아가는 방법은 매우 효과적이다. 하지만 그 방법은 어느 때, 어느 곳이나 절대화되는 것이 아니라 특정한 시공간 속에서 달라진다. 어느 순간, 어느 곳에서 중요한 것과 중요하지 않은 것이 뒤바뀌게 되고, 중요하고 중요하지 않은 것의 의미가 사라져 버리는 것, 그것은 바로 동양의 음양 원리에서 잘 드러난다. '음'이나 '양'이나 어느 시간, 어느 공간에 있느냐에 따라 '음'의 성질, '양'의 성질을 띨 뿐이며, 무엇과 함께 존재하느냐에 따라서도 '음'과 '양'은 뒤바뀌게 된다. 이것은 우연과 변화로 설명할 수 있다. 우연과 변화는 인간을 포함한 자연사회의 기본원리라고 할 수 있다. 위계화는 이러한 우연과 변화의 결과물로 나타나야지 결과물 이전에 대상의 기준으로 설정되어서는 안 된다. 그렇다면 우연과 변화는 일어나기 힘들 것이다.

다음 표는 위에서 살펴본 "피바다식 가극"의 운영원리가 북한음악사회에 적용되는 흐름을 음악을 매개로 나타낸 것이다.

〈표 13〉 북한 음악사회의 흐름

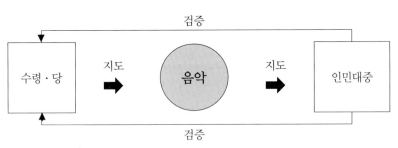

위와 같이 북한의 음악은 북한 사회의 지도부인 '수령·당'과 '인민대중'의 중간에 위치해서 둘 사이를 이어준다. 북한에서도 말하고 있듯이

'수령·당'의 지도는 매우 중요하다. 인민대중이 바른 길을 가기 위해서는 '수령·당'의 지도가 필요하다고 말한다. 위 표는 이러한 지도가 인민대중에게 전달되는 과정과 그러한 음악 작품을 예로 들어 그린 것이다. 이것은 사상 인식적 효과를 크게 가지고 있는 "피바다식 가극"의 전달과정과 같다. '수령·당'은 인민대중을 포함한 나라의 지향과 정책에 따라 음악을 만들고 인민대중들이 향유하게끔 한다. 그 효과는 사상·정치의 통합과 함께 정책을 알리고 받아들이게 하며 생활의 정서적 측면을 높이는 효과를 갖는다. 음악에 대한 인민대중들의 반응과 요구는 다시 '수령·당'에게 어떠한 방식으로든 전달되고 검증된다. 결국 순환구조가 반복되게 된다.

2) 대본과 극구성

(1) 대본과 구성원리

집단주의와 함께 위계화라는 운영원리가 바로 "피바다식 가극"에서 나타난다. 내용을 보면 '항일혁명투쟁'이 중심을 이루면서 항상 중요한 주인공과 부수적인 배역이 정해지게 되고, 또 다시 주인공 중에서도 긍정주인공과 부정주인공이 설정된다. 그리하여 결국 내용은 긍정주인공을 둘러싸고 진행되며 긍정주인공을 둘러싼 주요모순이나 갈등이 해결되면 극은 끝나게 된다. 이것도 선후관계로 진행된다. 그리고 무대미술의 중요한 창조원칙 중 하나는 주인공들의 운명선을 따라 장면을 설정하는 것이다.[187] 이것은 논의의 여지가 없는 "피바다식 가극"의 전개방법이며 북한 문학예술의 일반적 특징이라고 할 수 있다.

[187] 김죄원·강진·황지철·주문걸·조인규·현수웅, 『《피바다》식 혁명가극리론: 친애하는 지도자 김정일동지의 문예리론총서26』(평양: 문예출판사, 1985), 277~278쪽.

이러한 줄거리의 구조는 음악형식의 위계구조와 같은 방식으로 조직
된다. 다음 표는 가극대본과 음악형식의 위계화를 대비시킨 것이다.

〈표 14〉 대본과 음악형식의 위계구조

순서	가극대본	⬌	음악형식
1	주인공	⬌	주제가
2	긍정주요배역	⬌	기둥노래
3	부정주요배역		첫노래
4	기타 배역		주제선율

가극대본이 주인공 1명을 위주로 모든 것이 전개되듯이 음악형식에서
는 주제가를 중심으로 가극음악이 구성된다. 그리고 그 다음으로 가극대
본에서 중요한 것이 긍정 주요배역이듯이 가극음악에서는 기둥노래가
주제가 다음으로 중요한 역할을 한다. 가극대본의 중요한 시점에서 주인
공과 긍정 주요배역들이 이야기를 끌고 나가듯이, 바로 그 대목에서 주
제가와 기둥노래들이 그대로 반복되거나 가사를 달리하여 반복되며 가
극음악의 중심을 잡는다. 주제가 또한 기둥노래의 역할을 함으로 기둥노
래라고 할 수 있다. 이렇게 반복되어 극과 음악의 중심을 잡는 기둥노래
는 가극의 형성과정에서 살펴보았듯이 "피바다식 가극" 이전 서양 오페라
의 영향을 받아 활용된, 바그너에서 완성된 지도동기(Leitmotiv)와 대별된
다. 지도동기는 극 전개의 주요방식으로 관현악의 수 십 개 짧은 동기
(motiv)들이 끊임없이 사건전개 때마다 활용되어 반복된다. 동기는 음악
을 구성하는데 있어서 의미를 갖는 최소의 단위를 가리킨다.[188] 반면 기

188) Ulrich Michels 지음, 홍정수·조선우 엮음옮김, 『개정판 음악은이』, 109, 421쪽
 참고.

등노래는 마찬가지로 극 전개의 주요방식이지만 성악곡인 노래가 절가의 형태로 반복되는 것이다. 이는 첫째, 기악성과 성악성의 차이이고[189] 둘째, (지도)동기와 노래곡의 차이이다. 첫째 차이는 선율중심의 성악곡이라는 북한음악의 특징을 지도동기로는 구현하기 힘들다는 점에서 북한음악, 즉 "피바다식 가극"에는 기둥노래가 적당함을 보여준다. 이는 가사를 중심으로 주제를 전달하는 사상 인식적 효과를 갖기에는 당연하게도 성악성을 담보하는 기둥노래가 적당하다는 것을 뜻한다. 물론 관현악에서도 기둥노래의 선율이 부분적으로 반복되는 형태가 있으나 그것은 "피바다식 가극"에서 부차적인 것이다. 그리고 둘째 차이는 (지도)동기와 하나의 완전한 덩어리인 상대적으로 긴 노래곡, 절가라는 점이다. 수 십 개에 이르는 짧은 동기들의 구성과는 달리 2~3회 정도 반복되는 완전한 긴 노래곡은 음악전문가가 아닌 일반 관객들도 이해하기에 쉽다.[190] 이는 가극 전반을 이해하는 데 중요한 역할을 한다. 이는 예술성을 담보하면서도 인민성을 중요시하는 북한음악, "피바다식 가극"에 적당한 방법론이다. 이러한 차이로 북한은 기둥노래를 지도동기와는 질적으로 다른 독창적인 방법론으로 평가하고 있다. 음악극의 음악과 언어의 충돌을 절가로 해결하고 그 절가를 반복하는 형태로 전문가 위주의 오페라를 대중적으로 만들어 내었다는 데 기둥노래의 의미가 있다.

　그리고 부정주요배역이나 기타 배역들이 줄거리의 중요한 대목에서 극을 끌고 나가지 않듯이 부정주요배역들이나 기타배역들은 주제가나 기둥노래와 연결되지 않는다. 위 표와 같이 가극대본에서는 긍정주요배역에 이어 부정주요배역이 그 다음 위치를 차지하고 끝으로 기타 배역들이 위치를 차지하게 되는 위계구조를 갖는다. 가극음악도 이와 마찬가지

189) 김최원, 『《피바다》 식 혁명가극2: 주체음악총서(5)』, 26쪽 참고.
190) 위의 책, 78쪽 참고.

인데, 주제가와 기둥노래와 함께 가극의 첫노래가 또 중요하다. 그래서 당연히 첫 노래는 주인공이나 긍정 주요배역이 부르게 되며, 그 노래는 주제가나 기둥노래가 된다. 이것은 가극의 주제사상을 처음에 명확히 제시하는 효과와 함께 앞으로 진행될 가극음악의 중심을 잡는 의미가 있다. 그리고 주인공이 기타배역들과 함께 장면마다 연기를 하면서 극을 이끌어 나가듯이, 주제가나 기둥노래는 해당 노래의 주제선율이 관현악으로 부분적으로 사용되거나 변형되어 극의 중간 중간 사용되기도 한다.

또 작품에 따라 정도는 다르지만, 이러한 긍정주인공의 문제 해결과정을 둘러싼 상황에서 수령의 지도가 따르게 된다. 그러한 지도가 따르지 않는다면 문제의 해결은 가능하지 않다는 점을 창조성원들과 함께 관객들에게 교양한다. 이러한 내용의 흐름과 형식의 통일된 형태를 보이게 하는 것이 바로 방창의 역할이다. 창극에서 유래한 방창이라는 형식은 절가에 있는 "피바다식 가극"의 내용을 담아 극의 방향을 조정한다. 극의 중요시점에 등장해서 줄거리의 나아갈 방향을 배우와 관객에게 알려준다. 방창의 주된 기능은 객관적 서술이지만 엄밀한 의미에서 객관적 설명이라고 할 수 없다. 제3자의 주관적 서술이라고 할 수 있다.[191] 물론 내용상 객관적 서술도 있지만 주관적 서술이 결정적 역할을 한다. 무대 속의 배우가 아니라 무대 밖의 배우에 해당한다고 할 수 있다. 무대 밖에서 가극의 중요한 대목에서 객관적, 주관적 서술을 담당하는 방창이라는 집단의 목소리는 일종의 전지적 작가 시점의 서술과 비슷하다고 할 수 있다. 그렇기 때문에 창작가의 대변자이자, 평가자, 해설자, 극진행의 인도자 역할까지도 겸한다.[192] 무대라는 현실공간과는 다른 곳에 음성만이 들리는 초월적 존재와 같은 것이 실존한다는 것을 집단의 목소리로 보여

191) 김준규, 『《피바다》 식 가극의 방창에 관한 연구』(평양: 사회과학출판사, 1984), 10~12쪽.

192) 위의 책, 57쪽.

주고 있으며, 또한 그 초월적 존재의 가르침에 따라서 현실이 굴러간다는 것을 보여주는 것이라 할 수 있다. 그렇기 때문에 방창은 무대 위 배우들의 성음과 다르게 설정된다. 방창만의 독자적인 발성 특징과 음빛깔이 있다. 고음을 기본으로 하면서 떨림이 거의 없는 밝고 투명한 아름다운 음빛깔이 바로 방창 발성의 음악적 특징이다.193) 방창은 서양의 오페라에서는 볼 수 없는 "피바다식 가극"만의 독특한 방식으로서 앞에서 얘기한 '지도와 대중'을 배우와 관객들에게 내면화 시킨다. 이는 가극에서 전하고자 하는 내용을 효과적으로 전달하는 방식으로서 문제는 관객들에게 해석의 여지를 두지 않는다는 점이다. 게다가 방창은 관객들의 심리를 대변하고 반영하는 역할까지 하는데,194) 이것은 말하자면, 관객의 반응과 감정을 특정 방향으로 방창이 지도하고 있는 것이다. 관객들이 가극을 보고 내용과 형식에서 이러저러하게 개인별로 해석할 여지가 없다.

이러한 특징들은 극 전개에서 단일사건이 지배하게 되면서 강화된다. 유일한 하나의 사건이 극에서 전개되면서 하나의 사건에만 집중하게 된다. 2, 3가지의 사건들이 얽혀서 입체화되는 경우가 없다. 그리고 이와 함께 극의 정황과 인물의 행동은 서로 독립되어 진행되지 않으며 항상 정황과 인물의 행동은 일치하여야 한다는 점이 특징이다.195) 극 전개에 있어서 일종의 '유일'론이라고 할 수 있으며, 도식성이 문제가 될 수 있다.

또 다른 특징으로는 '1인물 1성격'이다. 이것은 대본의 내용을 위계화하는 데 중요한 조건이다. 1인물에 2개 이상의 성격이 부여되면 안 된다. 그렇게 되면 이야기 줄거리의 위계구조는 무너지게 된다. 그렇게 되면

193) 위의 책, 20~21쪽.

194) 위의 책, 153~164쪽.

195) 「가극예술에 대하여: 문학예술부문 창작가들과 한 담화, 1974년 9월 4~6일」, 390~391쪽.

결국 선악의 대비 속에 선명한 사상주제를 전달하려는 "피바다식 가극"의
인식 교양적 효과는 달성될 수 없게 된다. 이것은 문학예술의 인민성을
달성하려는 방법의 하나로도 볼 수 있으며 내용과 형식에서 내용을 중시
하며, 사상성과 예술성에서 사상성이 주도하는 원리의 일면을 보여준다.

(2) 종자와 주제가

가극대본은 위에서 살펴본 대본과 극작술의 원리를 바탕으로 해당 작
품마다 특정한 종자를 관통시킨다. 종자는 북한에서 새롭게 만든 개념이
다. 북한의 해설에 따르면 종자는 작가가 자기의 계급적 입장과 사상적
관점으로부터 출발하여 생활 속에서 인간문제를 탐구하는 과정에서 찾
아낸 사상적 알맹이다. 그리고 거기에는 작가가 말하려는 기본문제가 있
고 형상의 요소들이 뿌리내릴 바탕이 있다. 또 종자는 형상의 모든 요소
들을 하나로 통일시켜 작품을 유기적으로 구성하는 기초로, 작품의 생명
을 규정하는 핵이 된다. 문학예술작품에서 소재와 주제, 사상은 종자를
기초로 하여 유기적인 연관 속에서 하나로 통일된다.[196] 종자는 소재이
면서 주제이기도 하고 사상이기도 하다. 위계화된 세계관에서 작품세계
의 중심이면서 근본, 모든 것의 문제를 풀어낼 실마리가 바로 종자이다.
종자를 잘 잡으면 나머지 문제는 저절로, 손쉽게 해결되는 것이다. 그래
서 문학예술작품을 빨리 만들면서도 작품의 질을 보장하는 속도전이 가
능하게 된다. 그렇기 때문에 종자는 분명해야 하며, 확실해야 한다. 다른
의견이 제시될 여지가 없어야 한다.

북한 가극의 종자를 대표로 제시하면 다음과 같다.[197]

196) '종자,' 사회과학원 주체문학연구소, 『문학예술사전(중)』, 544~545쪽.

197) 김경희 · 림상호, 『《피바다》 식 혁명가극1: 주체음악총서(4)』, 54~55쪽; 「민족가극
 《춘향전》 이 기념비적 걸작으로 창조되기까지」, 『조선예술』, 1989년 5호, 루계
 389호(1989), 11쪽; 강진, 「민족가극 《춘향전》 에서의 극조직의 새로운 형상적 특

〈표 15〉 가극의 종자

순서	제목	종자	내용
1	피바다	수난의 피바다를 투쟁의 피바다로 만들어야 한다.	자주성을 찾기 위한 혁명투쟁의 진리
2	당의 참된 딸	사상적 핵－오직 수령님만을 믿고 따르며 일편단심 수령님께 충성 다하는 인민군	수령관
3	꽃파는 처녀	설음과 효성의 꽃바구니가 투쟁과 혁명의 꽃바구니로 된다.	자주성을 찾기 위한 혁명투쟁의 진리
4	한 자위단원의 운명	자위단에는 들어도 죽고 안들어도 죽는다.	자주성을 찾기 위한 혁명투쟁의 진리
5	남강마을 녀성들	조국이 있어야 가정도 행복도 있다.	조국애
6	춘향전	사상적 핵－사람들을 빈부귀천에 따라 갈라 놓는 봉건사회에서는 신분이 다른 사람들과는 서로 사랑할 수도 함께 살수도 없다.	계급갈등

위 표 중에서도 종자가 잘 잡힌 대표작품으로는 혁명가극 〈피바다〉, 혁명가극 〈꽃파는 처녀〉, 혁명가극 〈한 자위단원의 운명〉이 꼽힌다. 먼저 혁명가극 〈피바다〉의 종자는 '수난의 피바다를 투쟁의 피바다로 만들어야 한다.'이다. 그리고 혁명가극 〈꽃파는 처녀〉의 종자는 '설음과 효성의 꽃바구니가 투쟁과 혁명의 꽃바구니로 된다.'이다. 또 혁명가극 〈한 자위단원의 운명〉의 종자는 '자위단에는 들어도 죽고 안들어도 죽는다.'이다. 이렇게 종자는 모두 다르지만 세 가극 모두 자주성을 찾기 위한 혁명투쟁의 진리를 밝힌 작품으로 평가받는다. 민족가극 〈춘향전〉에서는 '종자'라는 명칭으로 개념이 밝혀져 있지 않으며 그에 해당하는 '사상적 핵'으로 작품을 설명하고 있다.

그리고 가극음악에서 가극대본의 종자에 해당하는 것이 바로 주제가 이다. 주제가는 가극의 주제사상과 기본 음악감정, 주인공의 성격을 밝힌

성」, 『조선예술』, 1989년 5호, 루계 389호(1989), 15쪽 참고.

음악이다. 그리고 기둥노래는 가극의 인물선과 사건선을 끌고 나아가는 데서 주제가 못지않게 중요한 역할을 하는 노래이다.[198]

<표 16> 가극의 주제가와 기둥노래

순서	제목	주제가	기둥노래
1	피바다	피바다가	• 울지 말아 을남아(첫 노래) • 《토벌》가 • 녀성들도 모두다 힘을 합치면 • 녀성해방가
2	당의 참된 딸	어디에 계십니까 그리운 장군님	• 아 당원이란 어떤 사람들인가(첫 노래)
3	밀림아 이야기하라	설레이는 밀림아 이야기하라	• 혁명하는 길에서는 살아도 죽어도 영광이라네
4	꽃파는 처녀	꽃파는 처녀(첫노래) 해마다 봄이 오면	• 정성이면 돌에도 꽃핀다더니
5	금강산의 노래	금강산의 노래	• 금강산에 선녀들이 내린다 하지만 • 그립던 아버지를 눈앞에 두고
6	한 자위단원의 운명	가련한 신세	• 얼마나 기다리던 아들이던가
7	춘향전	사랑가	• 리별가 • 그리워 달려가는 이 마음 끝없건만 • 이 봄을 안아보자 • 봄나비 날아들 때

<표 16>은 북한 가극의 주제가와 기둥노래를 대표로 제시한 것이다.[199] 이 표는 명작으로 꼽히는 5대 명작인 혁명가극 <피바다>, 혁명가

198) 김최원, 『《피바다》식 혁명가극2: 주체음악총서(5)』, 97쪽.

199) 「우리나라 사회주의제도에 대한 다함없는 송가: 《피바다》식 가극예술이 낳은 또 하나의 새로운 명작, 혁명가극 《금강산의 노래》에 대하여」,『조선예술』, 1973년 8호, 루계 203호(1973), 30~31쪽; 「혁명투사의 전형창조에서 새 경지를 개척한 《피바다》식 혁명가극 《밀림아 이야기하라》에 대하여」,『조선예술』, 1973년 9호, 루계 204호(1973), 55쪽; 안종우, 「《피바다》식 가극이 개척한 독창적인 음악극작술의 특성」,『조선예술』, 1975년 8호, 루계 226호(1975), 41쪽; 송영복, 「오늘뿐아니라 먼 후날에도 불리워질 노래: 혁명가극 《꽃파는 처녀》의 주제가 《해마다 봄이

극 〈당의 참된 딸〉, 혁명가극 〈밀림아 이야기하라〉, 혁명가극 〈꽃파는 처녀〉, 혁명가극 〈금강산의 노래〉의 주제가와 기둥노래를 정리하였다. 그리고 혁명가극 〈한 자위단원의 운명〉, 민족가극 〈춘향전〉의 주제가와 기둥노래를 제시하였다. 이 가극들은 모두 "피바다식 가극"이다. "피바다식 가극"은 위와 같이 모두 주제가와 기둥노래들 몇 개로 크게 구조화된다.

오면》에 대하여」, 『조선예술』, 1989년 3호, 루계 387호(1975), 14~15쪽; 「민족가극 《춘향전》이 기념비적 걸작으로 창조되기까지」, 『조선예술』, 1989년 5호, 루계 389호(1989), 13쪽; 김경희 · 림상호, 『《피바다》식 혁명가극1: 주체음악총서(4)』, 110쪽; 홍선화, 「혁명가극 《피바다》의 음악양상적특징」, 『조선예술』, 1993년 11호, 루계 443호(1993), 20쪽 참고.

제3절 가극양식

1) 음악극작술

중요한 것들이 부수적인 것들을 틀어쥐고 해결해 나아가는 점은 "피바다식 가극"의 음악양식에서도 드러난다. 음악극이라는 점에서 보면 주된 것, 결정적인 것은 바로 극진행의 내용을 담당하는 대본이다. 대본으로 드러나는 극의 내용이 음악극조직에서도 가장 중요하다. 노래와 관현악도 기존 가극처럼 음악 자체의 논리를 우선시하는 것이 아니라, 극의 내용 전개의 논리에 따라 배치되는 극작술을 따르게 된다.[200] "피바다식 가극"은 음악극의 두 요소인 음악과 언어의 관계에서 '언어'의 완전한 승리를 선언한 셈이다. 오페라 즉, 음악극의 역사는 창조 초기부터 음악과 언어의 싸움이었다고 할 수 있다. 오페라 역사의 첫 시기는 언어, 즉 가사의 중요성이 절대적이었으며 그 주도권은 가극의 변화와 개혁 과정에서 왔다 갔다 하게 된다.[201]

다음의 〈표 17〉은 "피바다식 가극"이 '음악극'으로서 갖는 중요도에 따른 위계구조를 보여주는 표이다. 표를 보면 북한 "피바다식 가극" 요소의 중요도를 파악할 수 있다. 음악극을 음악과 극양식(연기, 무용, 무대미술)으로 나눈다면 음악이 더 중요한 위치를 차지한다. 그리고 음악을 노래와 관현악으로 나눈다면 노래가 중요하다. 그리고 노래를 가사와 선율로 나눈다면 대본과 연결되는 가사가 중요하다.

200) 「가극예술에 대하여: 문학예술부문 창작가들과 한 담화, 1974년 9월 4~6일」, 315쪽.

201) 허영한, 『마법의 성 오페라 이야기2』(서울: 심설당, 2008), 169~172쪽 참고. 음악과 언어를 중심으로 하는 오페라의 전통과 개혁에 관한 글은 다음을 참고하기 바란다. '제11장 오페라에 있어서 전통과 개혁,' 칼 달하우스 지음, 조영주·주동률 옮김, 『음악미학』(서울: 이론과 실천, 1987), 99~106쪽.

〈표 17〉 음악극의 위계구조

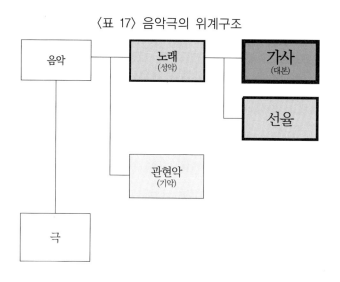

이것은 문학예술 작품의 사상성과 예술성의 관계에서 주된 것이 사상성이라는 점과 연결된다. 그리고 음악을 예로 들면 노래와 관현악에서는 노래가 중요한 것이다. 노래 중에서는 가사와 선율 중에서 가사가 중요한 것이다. 가사가 결정적인 역할을 한다는 점은 바로 대본이 결정적인 역할을 한다는 점과 연결된다. 이러한 배경에서 음악양식으로서 절가가 선택되는 것이다. 절가형식의 노래는 북한에서도 인식하고 있듯이 가사와 곡을 일체화하기 적당한 형식이다. 그래서 대본의 기초가 되는 절가의 작사 방법은 매우 중요하며 그 원칙을 정해둘 정도이다. 우리말의 특성을 살려, 선율의 몇 개 음에 한 글자를 붙이는 것(1자 다음식, melismatic style, 다음적 형식)이 아니라 한 음에 글자 하나씩을 붙이고(1자 1음식, syllabic style, 단음적 형식), 가사의 구절과 선율의 마디를 일치시키고, 가사의 강세를 선율의 강박과 일치시키는 것들이다.[202] 그리고 발성과 악

202) 「가극예술에 대하여: 문학예술부문 창작가들과 한 담화, 1974년 9월 4~6일」,

기의 음빛깔에서 민족음악의 특징으로 얘기하는 '부드럽고 우아하며 맑은 소리'도 이렇게 가사를 중시하는 가치관에 따라 해석되고 상정되는 것으로 판단된다. 내용이 담긴 가사를 제대로 전달하고 음미하려면 '거칠고 탁한 소리'보다는 '부드럽고 맑은 소리'가 더 효과적이기 때문이다. 그리고 세부적으로는 노래 중에서도 주제가가 있고 기둥노래가 있으며 그렇지 못한 일반 노래가 있다. 그 중 주제가가 가극 전반의 노래를 지배하고 있으며, 그 다음으로 기둥노래가 주제가를 보조한다. 또 선율 중에서도 주제가의 선율이 기악의 주제선율이 되며, 관현악의 짜임도 주제가, 주제선율로 구성되게 된다.[203] 그리고 주제선율과 주제가, 기둥노래는 가극에서 1번만 쓰이는 것이 아니라 그 중요도에 따라 주요대목에서 반복되어 쓰인다. 이것을 바로 '음악의 선을 세운다'고 표현한다.[204]

그리고 내용을 담당하는 가사를 제외하고 '음악극'인 가극을 주도하는 '음악'의 특징을 보면 선율중심이 명확하다. 이는 북한음악 전반의 특징이기도 한데, 가사를 제외한 음악의 구성요소를 선율과 화성, 장단, 짜임새로 들고 있지만, 그 중에서 가장 기본이 되면서 중요한 요소로 선율을 들고 있다. 김정일『음악예술론』작곡 항목의 첫 번째가 바로 '1) 음악은 선률의 예술이다'이다.[205] 중요성을 강조하는 정도가 아니라 음악의 근본적 특징을 선율로 가리키면서 이 밖에 모든 요소들을 선율을 중심으로 배치하며 보조하게 만든다. 선율을 다른 요소들과는 달리 독자적이며 자

338~339쪽; 김최원 · 강진 · 황지철 · 주문걸 · 조인규 · 현수웅,『《피바다》식 혁명가극리론: 친애하는 지도자 김정일동지의 문예리론총서26』, 104~105쪽.

203) 김최원 · 강진 · 황지철 · 주문걸 · 조인규 · 현수웅,『《피바다》식 혁명가극리론: 친애하는 지도자 김정일동지의 문예리론총서26』, 215~217쪽

204) 「가극예술에 대하여: 문학예술부문 창작가들과 한 담화, 1974년 9월 4~6일」, 386~390쪽

205) 김정일,『음악예술론』, 50~74쪽.

립적인 요소로 보기 때문에 중요시하는데, 그러한 강조는 선율이 분명하고 강조되어야 가사전달을 효과적으로 할 수 있기 때문이다. 즉 선율을 강조한다는 것은 가사를 가진 노래를 강조하는 것이고 노래를 강조한다는 것은 근본적으로 가사, 즉 내용을 담아내는 사상성을 예술성보다 중요시하기 때문이다. 그리고 선율 하나로 된 단성음악(모노포니, Monophony)과 다성음악으로서 주선율을 반주로 보조하는 주성음악(호모포니, Homophony)은 물론이며, 다성음악의 다른 형태로서 각 성부들이 독자성을 가지면서 선율적 어울림을 강조하는 복성음악(폴리포니, Polyphony)의 경우에도 주선율과 그에 종속되는 선율로 가른다.206) 화성과 장단, 악기편성, 짜임새, 리듬 모두 선율을 살리는 데 복종되어야 한다.207) 그리고 편곡도 선율을 중심으로 할 것을 요구한다. 이러한 위계화는 또한 선율의 중요한 구성요소인 음계에서 반드시 중심음을 상정하는, 조식(선법)이 분명한 조성음악만을 음악의 본질을 구현하고 있는 것으로 판단하는 음악관에서도 나타난다. 음계에서도 중요한 음과 중요하지 않은 음이 구분된다. 조식이 없는 선율은 선율이 아니며 음악이라고 할 수도 없다고 본다.208) 조성, 즉 중심음이 불분명하거나 없는 음악들을 반동적이며 인민을 타락시키는 것으로 규정한다. 그래서 조성음악의 거부로 나타난 무조음악이나 12음 기법을 사용한 현대음악을 거부한다.

이렇게 절가 중에서도 주제가를, 노래에서도 선율중심, 선율 중에서도 주제선율, 음계구성에서도 중심음을 상정하며 규정하는 이러한 방식은 음악이라는 양식이나 가극의 내용에만 그치지 않는다. 전체의 운명을 좌우하는 근본적 원인, 흡사 제1원인과 같은, 중심을 놓고 전체를 파악하는

206) 정봉섭, 『음악작품형식』, 26~27쪽; Ulrich Michels 지음, 홍정수·조선우 엮음옮김, 『개정판 음악은이』, 95쪽 참고.

207) 김정일, 『음악예술론』, 54~56쪽.

208) 위의 책, 71쪽. 북은 현대음악가 윤이상도 조성 회복을 높이 평가한다.

사고방식은 바로 북한 사회의 세계관이자 가치관과 연결된다.

2) 절가

(1) 선율

① 선율과 조성

북한의 음악은 철저히 선율중심이다. 김정일『음악예술론』작곡 항목의 첫 번째가 바로 '음악은 선률의 예술이다'이다. 이는 북한 건국 초기부터 형식주의 음악 배격과 함께 지켜온 원칙이다.[209] 선율은 높이를 달리하는 음이 차례차례로 연접·연속하여 음높이에 의한 선을 형성하면서 생긴다. 그리고 '위치에너지'의 대비로서 갖는 역학적인 변화의 양상과, 개개의 악음이 지니는 시가(時價), 거기에 이따금 삽입되는 쉼표의 시가에 의하여 생기는 다양한 리듬과 유기적으로 결합되어 어떤 정돈된 음악적 표현을 가져오는 단음의 흐름을 말한다. 이러한 정의는 선율의 근본적인 개념으로 선율은 음의 공간성과 시간성을 모두 갖는다.[210] 하지만 이 선율 개념이 실제 사용되는 예를 보면 종종 그 시간적 측면이 소홀하게 되어, 선율은 단지 선율적 음정의 집합으로만 지각되는 경우가 많다. 그에 따른 것이 서양에서 음악의 3요소로 말하는 선율, 리듬, 화성의 구분이다. 이와 같이 선율과 리듬이 분리된 개념으로 사용된다. 그리고 오히려 리듬이 강조되면 '선율감'은 떨어진다. 음의 강약에 몰입하게 되면 음의 높낮이에 둔감하게 되는 현상 때문이다. 이런 실제 현상 때문에 북한음악에서도 선율의 요소에 박자, 음고, 조식, 속도, 음색, 강세와 함께 리듬을 포함시키면서도[211] 실제 서술에서 선율은 리듬과 대비되는 개념

209) 리면상, 「음악동맹」, 『문학예술』, 1949년 8호(1949), 96쪽.
210) '선율,' 편집국 엮음, 『음악대사전』, 825쪽.

으로 사용된다. 음악의 요소에 화성, 형식, 악기편성과 함께 선율과 리듬
을 분리하여 따로 설정한다. 편곡에서도 선율본위를 강조하고 있으며 그
대비로서 리듬본위면 안 된다고 강조한다.[212] 그리고 수평적 흐름인 선
율에 대비하여 수직적 흐름인 화성도 대비되어 사용되는데, 그러한 화성
에서도 2도 진행을 선율진행이라고 부르기도 한다.[213] 결국 선율진행은
도약하지 않는 음고의 수평진행을 위주로 한다. 달리 말하면 북한음악은
리듬이 강조되지 않으며 화성도 강조되지 않는다. 선율이 강조되는 속에
서 리듬과 화성을 사용한다. 이것은 결국 북한음악은 상대적으로 리듬감
이 떨어지고 화성이 화려하지 않다는 것을 의미한다. 그리고 이는 우리
나라 전통음악의 가장 중요한 특징이라고까지 얘기할 수 있는 장단감이
떨어지는 현상을 낳는다. 장단이 바로 리듬과 연결된 개념이기 때문이다.
이러한 특징은 "피바다식 가극"에도 일관되게 유지된다. 이렇게 북한에서
선율을 강조하는 까닭은 가사 전달을 위한 것이다. 선율본위라는 것은
다양한 강약에 의한 강세가 없는 순차적 선율진행에 의한 완만한 진행을
말한다. 그리고 다양한 수직적 화음, 화성에 의한 다양한 음들의 나열과
달리 하나의 주제 선율이 분명한 진행을 말한다. 이것은 가사 전달을 분
명하게 해준다. 만약 리듬감과 화성이 화려하고 복잡한 음악이라면 가
사 전달에 집중하기 힘들 것이다. 이렇듯 이러한 선율본위의 북한음악
은 가사전달을 쉽게 하기 위한 역할을 맡는다. 반복하지만 이는 내용성
의 강조와 함께 "피바다식 가극", 북한음악, 북한 문학예술의 인식 교양
적 의의 때문이다. 이는 소련 중심의 사회주의 문학예술에도 나타나는
특징이다.

211) '선률,' 『조선말대사전(1)』, 1739쪽.

212) 김정일, 『음악예술론』, 54, 94쪽.

213) '선율,' 편집국 엮음, 『음악대사전』, 826쪽.

그리고 북한의 선율은 한 마디로 '민족적 선율'이라고 일컫는다. 북한이 말하는 '민족적 선율'에 대해 살펴보도록 하겠다. "피바다식 가극"을 바로 이 '민족적 선율'을 바탕으로 해서 노래의 선율을 유순하고 아름답게 만들었다는 것이다. 그리고 "피바다식 가극"의 노래를 민족적 특성과 현대인들의 감정에 맞게 만든 우리 식 노래의 빛나는 모범이라고 평가한다.[214]

이럴 때 얘기하는 민족적 선율의 특징은 무엇인가? 민족적 선율의 바탕은 '맑고 유순하고 아름다운 선률이며 오르내림이 심하거나 꼬불랑거리'지 않는 것이다. 그리고 순차적 선율진행을 위주로 하는 것이라고 제시한다. 그렇기 때문에 부르면 선명하여 알기 쉽고 부르기 쉽다고 주장한다.[215] 여기서 말하는 순차적 선율진행은 선율의 진행방법 가운데 하나로서 선율이 진행할 때 바로 옆의 2도음 이하로 진행하는 것을 말한다. 그와 반대로 3도 이상으로 진행할 때는 도약진행이라고 말한다.[216] 이러한 진행방법은 진행방향(상행, 하행)과 함께 선율의 특징을 구성하는 요소이다.[217] 순차적 선율진행을 위주로 한다는 것은 음과 음 사이의 선율진행에서 2도 이하로, 주로 음계음의 바로 위 아래로 완만하게, 도약하는 느낌이 없게 진행하며 선율을 구성한다는 뜻이다. 그렇기 때문에 선율의 오르내림이 심하지 않고 '꼬불랑'거리지 않게 되며, 고음역보다는 보통 사람들이 쉽게 부를 수 있는 중간음역이 중심이 된다.

그리고 이러한 순차적 선율진행을 위주로 하는 유순한 선율의 절가를 서양의 오페라식 가극과 대비되는 "피바다식 가극"의 특징으로 본다. 이

214) 김경희 · 림상호, 『《피바다》식 혁명가극1: 주체음악총서(4)』, 98~100쪽.

215) 위의 책, 94, 98~100쪽.

216) Ulrich Michels 지음, 홍정수 · 조선우 엮음옮김, 『개정판 음악은이』, 576쪽.

217) 김홍인, 『개정증보판 음악의 기초이론: 이론과 실습』(서울: 수문당, 2009), 181~182쪽.

러한 절가형태와 선율진행은 서양의 정격 오페라에 절가가 사용되지 않는 것과 함께 오페라의 아리아라고 하는 화려한 기교를 자랑하는 노래양식과 대비된다. 북한에서 비판하며 극복했다고 주장하는 '구라파가극'은 오페라가 시작된 이탈리아에서 정격화된 오페라 세리아(Opera seria)이다. 이 오페라 세리아는 심각한 내용의 규모가 큰, 노래 중심의 오페라이다. 극보다는 음악을 중요시한다. 그렇기 때문에 내용보다는 형식 중심이다. 음악 중심적인 특징은 특히 많은 아리아에서 분명하게 나타난다. 아리아는 일체의 무대 행위를 중단시키면서 일정한 감정을 표출한다. 이렇듯 음악의 중심인 아리아는 음악적으로 화려함을 추구하며 가수의 성악 기교를 보여준다.[218] 이러한 아리아는 절가 형식이 아닌 통절형식일 뿐만 아니라 선율진행에서도 순차진행보다는 도약진행을 바탕으로 고음을 주로 쓰며 많은 변화와 화려함을 추구한다는 점에서 "피바다식 가극"과 다르다. 즉 절가형식이라는 구조적인 차이뿐만 아니라 선율진행에서도 차이를 보인다.

절가는 완결된 선율이 반복되면서 가사내용의 변화발전에 따라 형상이 전개되어 나아가는 음악형식이다.[219] '절가'라고 하는 것은 유절형식의 가요를 말하는 것이다. 유절(有節)이라는 것은 즉 '절'이 있다는 것이다. 1절, 2절 할 때의 '절'이다. 우리가 흔히 아는 1절, 2절로 나누어진 간단한 노래들은 모두 유절형식, 즉 절가이다. 이러한 유절형식은 2개 이상의 절을 가진 가사에 하나의 선율이 반복되는 것을 말한다. 반대로는 통절(通節)형식의 가요가 있다. '통절'이라 함은 절이 나뉘지 않고 하나로 되어 있다는 뜻이다. 이는 사실 유절형식에 대비되어 의미를 갖는 개념으로서, 유절가요가 아닌 것은 모두 통절가요이다. 흔히 유절가요에 비해

[218] Ulrich Michels 지음, 홍정수·조선우 엮음옮김,『개정판 음악은이』, 283, 341쪽.
[219] 김정일,『음악예술론』, 75쪽.

통절가요가 음악적 다양성을 추구하게 되면서 예술가요로 불리기도 한
다.[220] 절가는 '가사'의 변화에 따라 노래가 전개되는 것이다. 즉 통절가
요와 달리 중심이 '가사'이다. 이러한 절가는 음악이 상대적으로 간단하
여 쉽고 가사도 확실히 전달할 수 있지만 단순해질 우려가 있으며 다양
한 방법과 함께 하지 않는다면 지루해질 수 있는 단점이 있다. 절가형식
을 선택했다는 점에서도 북한음악, "피바다식 가극"은 내용 중심, 사상성
중심, 인식 교양적 문학예술임을 보여준다.[221]

이러한 일련의 특징들은 가극배우들뿐만 아니라 관객, 나아가 모든 인
민들을 대상으로 하는 인민성을 바탕으로 하기 때문에 나타나는 특징이
다. 높지 않은 중간음역, 절가형식, 완만한 순차 선율진행, 가사 중시의
특징은 통속성을 바탕으로 인민성을 구현하기 위한 장치들이다. 이는 결
국 "피바다식 가극"이 사상성과 예술성의 관계에서 사상성이 중심이 되어
인식 교양적 기능을 수행하기 위한 것이다.

그리고 선법성, 조성에 대해서 살펴보도록 하겠다. 선법성(旋法性,
modality)은 음의 계단인 음계에서 중심음이 포함된 개념이다. 그리고 조
성(調性, tonality)은 으뜸음에 의하여 질서와 통일을 갖게 된 여러 음의 체
계적 현상이다.[222] 이 책에서 쓸 '조성'의 개념은 온음계에 입각한 기능화
성에 의한 조성이 아니라 본래 의미로서 으뜸음에 의한 지배적 관계를
의미한다. 이런 의미에서 선법성이 더욱 체계화된 조성은 중심음, 으뜸음
이라는 공통점으로 일맥상통하게 된다. 음악에 사용되는 음들은 실제 음
악에 놓이면서 질서를 갖는다. 그런 과정에서 중요한 음과 중요하지 않
은 음들로 구분되어 사용될 수 있다. 그것은 어떻게 표현되고 알 수 있을

220) 이성천, 『음악통론과 그 실습』(서울: 음악예술사, 2001), 135쪽 참고.
221) 절가에 대한 조금 더 자세한 내용은 다음 글을 참고하기 바란다. 천현식, 「피바다
식 혁명가극과 감정훈련: '집단주의'와 '지도와 대중'을 중심으로」, 223~226쪽.
222) '조성,' 편집국 엮음, 『음악대사전』, 1292쪽.

까? 우리의 뇌는 특정한 음들이 얼마나 자주 등장하며, 강박과 약박의 패턴에서 어디에 등장하는지, 얼마나 오래 음이 지속되는지를 꼼꼼히 추적한다. 그럼으로써 선법성, 조성이 확립된다. 조성을 확립하는 가장 쉬운 방법은 으뜸음을 여러 번, 크게 그리고 길게 연주하는 것이다. 그리고 으뜸음으로 시작해서 으뜸음으로 끝난다면 더욱 확실하다.[223] 그리고 하강하여 종지하는 방식은 일반적으로 누그러뜨림, 안정, 정지와 완료를 나타낸다. 반면에 상승하는 방식은 의문문, 놀람, 각성을 나타낸다.[224] 그렇기 때문에 특히 종지음이 중요하다. 음빈도, 음 지속시간, 음세기와 더불어 종지와 시작에 의해서 조성은 확립된다. 하지만 모든 음악이 중심음이나 으뜸음의 개념이 있는 것은 아니다. 소위 선법성이 불분명한, 조성이 흐릿한 음악이 있을 수 있다. 아니 존재할 뿐만 아니라 그 자체로 완전한 음악일 수 있으며 감동과 만족을 줄 수 있다. 실제로 그런 음악들은 존재한다. 하지만 상당수의 음악들이 선법성, 조성을 갖고 있으며 근대 이후 서유럽의 양식화된 음악들은 조성이 확립된 음악이다.

이러한 선법성과 조성을 설명하는 까닭은 이러한 음체계가 철저히 중심음이나 으뜸음을 둘러싼 위계화라는 사실 때문이다. 북한의 음악은 철저히 조성음악이다. 물론 당연하게도 가극의 음악 역시 으뜸음이 분명하고 해당 으뜸음으로 종지를 하는 조성음악이다. 이것은 가극의 내용과 양식에서 드러나는 위계화와 함께 그 효과를 발휘한다. 음계음들 사이에도 위계구조가 형성되는 것이다. 이것은 배우들과 관객, 인민들에게 각인된다. 북한음악에서는 조식, 즉 선법이 없는 음악을 인정하지 않는다.[225] 중심음을 기준음으로 하는, 선법이 없는 음악은 인민음악이 아닌 형식주

223) 대니얼 J. 레비틴 지음, 장호연 옮김 『뇌의 왈츠: 세상에서 가장 아름다운 강박』 (서울: 마티, 2008), 56쪽.
224) 엘렌 디사나야케 지음, 김한영 옮김, 『미학적 인간: 호모 에스테티쿠스』, 313~314쪽.
225) 김정일, 『음악예술론』, 70~71쪽.

의 부르주아 음악으로 취급한다. 이러한 조성음악은 쉽고 선명한 음악을 추구하는 방식이면서도 위계화를 체험하게 하는 효과를 갖는다. 그리고 이러한 쉽고 분명한 음악은 화성에서도 드러난다. 특히 노래의 화성에서는 정격3화음(장·단 3화음)을 위주로 하면서 불협화음이나 복잡한 화성 수법을 대체로 사용하지 않는다.[226] 이는 화성을 강조하여 선율이 흐려지는 것을 방지하는, 선율을 강조하기 위함이기도 하다.

그리고 민족적 선율의 특징을 갖고 있는 것이 바로 인민음악인 민요라고 본다. 하지만 민요가 민족적 선율의 대표 갈래라고 하면서도 현대 인민의 미감에 맞지 않게 민요 선율을 되살리는 것은 복고주의라고 비판한다.

먼저 그와 함께 제시하고 있는 원칙을 눈여겨보아야 한다. 그 원칙은 민족적 선율은 고정불변한 것이 아니라는 주장이다. 음악유산에는 옛날부터 전해오는 민요만 있는 것이 아니라 1920년대의 진보적인 가요도 있고 항일혁명투쟁시기에 널리 창작 보급된 혁명가요도 있으며 해방 후 창작된 대중가요도 있음을 주장한다. 그러면서 이러한 가요들은 다 자기의 뚜렷한 민족적 선율을 가지고 있을 뿐 아니라 씩씩한 맛이 부족한 지난날 민요선율의 제한성을 극복한 측면도 가지고 있다고 한다. 그래서 이런 우수한 선율이 점차 고유한 민족적 선율로 굳어지면서 우리 음악에 확고히 자리 잡게 되었다는 것이다.[227] 이러한 논리는 민족적 선율만이 아니라 민족음악에도 해당되는 것이며, 그 뿐만 아니라 민족문화유산관에도 적용되는 논리이다. 북한의 민족문화유산은 남쪽의 일반 인식과 같이 전통 고전문화에만 해당되는 것이 아니라 조선민족의 자주적 발전과정에서 중요한 역할을 한 혁명적 문화유산, 특히 항일무장투쟁 시기 문

226) 위의 책, 97쪽.
227) 김경희·림상호, 『《피바다》 식 혁명가극1: 주체음악총서(4)』, 94, 95, 96쪽.

화유산을 포함한다. 포함하고 있을 뿐만 아니라 오히려 항일혁명문학예술이 조선민족의 자주적 발전과정에서 매우 중요한 역할을 했다고 보기 때문에 더 중요하다.[228] 이와 같이 민족적 선율, 즉 민족음악에도 민요뿐만 아니라 일제강점기 진보적인 가요와 북한 역사의 기점이 되고 있는 항일무장투쟁시기의 음악, 해방 후 창작가요까지 포함한다. 1920년대 진보적 가요에 대한 주목은 북한음악의 뿌리가 일정 정도 거기에 두고 있기 때문이기도 하지만 더욱 중요한 것은 김일성의 아버지 김형직이 지었다고 하는 가요들인 〈전진가〉 등의 가요들이 당시 작품이기 때문인 것으로 보인다.

다음은 민족음악의 범위와 특징을 나타내는 표이다.

<표 18> 민족음악의 범위와 특징

민족음악에는 전통고전유산인 민요와 함께 1920년대 진보적 가요와 항일혁명가요, 창작가요가 포함된다. 이들의 음악적 특징은 아름답고 우아하고 유순함을 가지고 있고 그와 함께 씩씩함도 함께 갖는다. 기존 민요에 해당하는 특징이 바로 아름답고 우아하고 유순한 것이다. 하지만 기존 민요에는 씩씩한 맛이 없다고 보고 있으며, 이를 보완하는 것이 바로 1920년대 진보적 가요와 항일혁명가요, 창작가요라고 본

228) 더 자세한 북한의 민족문화유산관에 대해서는 다음 글을 참고하기 바란다. 천현식, 「조선로동당의 문학예술사」, 171~173쪽.

다. 기존 민요가 씩씩한 맛이 없는 것은 전통 장단의 여느박, 고동박이
2박자보다는 3박자인 것들이 많아서 빠르고 절도 있는 장단보다는 유
장하며 출렁이는 장단이 많기 때문이기도 하다. 이러한 특징 전체를
민족음악의 특징, 민족적 선율의 특징이라고 본다. 어쨌든 이들 음악
들 중에서 가장 중요한 것은 바로 항일혁명가요이다. 이러한 항일혁명
가요를 기본 바탕으로 한 것이 바로 혁명가극 〈피바다〉이며 이러한 형
태가 "피바다식 가극"에 기본 형태로 자리 잡게 된다. 이것은 일정하게
양식적 특징을 갖게 되었으며 1980년대 이에 대한 반성, 즉 민족 전통
에 대한 강조에 따라 민족가극 〈춘향전〉이라는 민요에 중심을 둔 다른
양식이 등장하게 된다.

　항일혁명가요를 큰 줄기로 하는 이러한 민족음악관은 수령 김일성을
중심으로 하는 새로운 국가건설의 과정에서 민족에 대한 개념과 함께 민
족음악에 대한 개념도 수령의 항일혁명투쟁 시기 음악을 중심으로 설정
하였기 때문이었다. 그럼으로써 민요와 함께 민족음악에 대한 개념은 폭
넓어졌다. 하지만 음악적 특징의 기본으로는 아름답고 우아하고 유순함
을 들고 있다. 이러한 특징이 본래 조선 사람들의 민족적 정서이며 감정
이라고 본다. 이러한 정서와 감정이 민요유산에 잘 드러나고 있음을 강
조한다.[229]

② 선율과 가사

　위 선율 설명과 같이 선율의 강조와 절가형식은 주제사상, 즉 가사 전
달을 위함이다. 그렇기 때문에 선율과 가사의 문제가 제기된다. 선율에
맞게 가사를 붙이는 방법, 즉 가사의 내용을 흐트러짐 없이 전달하기 위
한 방법이다. 이를 북한에서는 가사와 곡을 밀착시킨다고 표현한다. 당

[229] 김경희·림상호, 『《피바다》식 혁명가극1: 주체음악총서(4)』, 98쪽.

연히 가사와 곡을 밀착시키는 것은 절가로 된 노래 창작에서 나서는 원칙적 요구라고 본다. 그리고 가사와 곡을 밀착시켜야 가사의 뜻을 잘 전달할 수 있으며 선율의 가창적 본성에 맞게 선율의 자연스러운 흐름을 보장할 수 있다고 주장한다. 이는 가사를 가진, 가사를 중시하는 노래에는 자연스러운 현상이다.

가사와 곡을 밀착시키는 방법으로 3가지를 제시한다. 첫째, 선율의 한 음에 글자 두자씩 붙이는 일이 없어야 한다. 선율의 한 음에 하나의 소리마디를 붙이는 것은 노래창작의 일반적 원칙이다. 이것은 1자 1음식을 말하는 것이다. 이와 대비되는 것은 1자 다음식이다. 둘째, 가사의 구절과 선율의 마디를 맞추는 것이 중요하다. 이는 가사 내용에 따른 구분점과 음악의 선율형태가 갖는 구분점을 마디로 맞춰 통일시키자는 것이다. 셋째, 가사와 곡은 그 억양과 음조의 고저장단이 잘 조화되고 강약이 맞아야 한다. 가사에는 시적 억양과 운율에서 생기는 박자와 강약이 있는 만큼 그 강세가 선율의 강박과 잘 맞아떨어지게 하는 것이 좋다. 이는 음악의 강세와 가사의 강세를 맞추라는 뜻이다. 가사와 선율이 분리되지 않게 하기 위함이다.[230] 이는 노래에서 음악의 선율과 리듬이 외적 틀을 제공하고 말의 구조가 내적 틀을 제공하기 때문이다. 음악에는 음높이, 음세기, 음길이를 통해 다른 음들보다 강조되는 음들이 있다. 이런 강세가 가사에 제약을 가해 가사는 선율에 맞는 옷으로 만들어진다.[231] 이는 노래에서 나타나는 보편적 특징이다. 이러한 원칙은 "피바다식 가극"에서도 일관되게 적용된다.

230) 김정일, 『음악예술론』, 60~61쪽; 김경희·림상호, 『《피바다》식 혁명가극1: 주체음악총서(4)』, 107~109쪽.

231) 대니얼 J. 레비틴 지음, 장호연 옮김, 『호모 무지쿠스, 문명의 사운드트랙을 찾아서: 뇌, 진화, 인간의 본성 그리고 여섯 가지 노래』(서울: 마티, 2009), 30쪽.

(2) 박자와 장단

① 박자

리듬은 음의 길이를 가리키는 개념으로서 한 음의 길이와 다른 음의 길이가 갖는 관계를 가리킨다. 그리고 박자는 발을 세게 또는 약하게 구르는 패턴이 단위를 이루는 방식을 가리킨다.[232] 위 선율 항목에서 이야기했듯이 북한음악, "피바다식 가극" 음악의 특징은 선율위주이기 때문에 상대적으로 리듬에 관한 논의는 많지 않다. 그리고 리듬에 변화를 많이 주거나 화려하게 하지 않는다.

하지만 박자에서 민족적 특성 논의가 이뤄진다. 북한에서는 우리나라 민요에는 약박으로 시작되는 선율이 별로 없다고 말한다. 이것은 우리말로 된 시가의 운율적 특성과 관련되어 있다고 보는데, 조선말로 된 시가는 '력점'(강박)이 언제나 시구절의 첫머리에 순하게 나타나기 때문이라고 한다. 이에 따라 우리 민족은 예로부터 선율에서도 약기(弱起)박자를 쓰지 않고 강박으로 시작되는 정박자를 써왔다는 것이다. 그러므로 전문적인 음악교육을 받지 않은 우리의 일반대중은 약기박자(弱起拍子)의 노래를 부르기 힘들어한다고 주장한다. 약기박자라 하면 강박이 아닌 약한 박자로 시작하는 것을 말한다. 전형적인 예로 못갖춘마디로 시작하는 음악을 약기박자로 시작한다고 할 수 있다. 물론 갖춘마디에서도 이는 사용될 수 있다. 이러한 특징에 대한 분석은 남쪽에서도 함께 인식하고 있는 것이다.[233] 〈애국가〉의 전통성 논의에서도 '동해물과' 선율이 문제가 되고 있는 것은 약기박으로 시작되기 때

232) 대니얼 J. 레비틴 지음, 장호연 옮김『뇌의 왈츠: 세상에서 가장 아름다운 강박』, 80쪽. 이와 함께 혼동되어 쓰이는 '템포'는 빠르기의 개념으로서 음악 작품의 보폭을 나타낸다. 즉 얼마의 빠르기로 음악에 맞춰 발을 구르는가를 결정하는 것이다.

233)「국악과 양악의 차이: 주로 서양말과 우리말의 차이에 대해」, 이혜구,『한국음악서설』(서울: 서울대학교출판부, 1985), 425~429쪽.

문이다. '동'에 강세가 있지 않고 '해'에 있어서 가사 인식에서 '동해물'
이 아니라 '해물과'가 도드라지게 된다. 이와 같이 우리나라 말의 가사
와 일치되지 않는다는 것이다. 이러한 특징은 가사와 선율만이 아니라
장단으로만 이뤄지는 음악이나 기악곡에서도 일관되게 나타나는 특징
이다. 물론 그렇다고 북한에서 약기박자를 절대로 써서는 안 된다고
하는 것은 아니며 민족적 특성을 살린 노래에는 약기박자가 위주가 되
어서는 안 된다는 것을 말함이다.[234] 이러한 원칙은 마찬가지로 "피바
다식 가극"에서도 지켜진다.

다음으로는 박자체계에 대해서 살펴보겠다. 먼저 종족음악학에서 말
하는 일반적 박자체계에 대한 분류를 표로 제시하면 다음과 같다.[235]

[234] 김정일, 『음악예술론』, 63~64쪽.

[235] Paul Creston 지음, 최동선 옮김, 『리듬 원리』(서울: 세광음악출판사, 1991),
26~28쪽 참고.

〈표 19〉 종족음악학 박자 분류

구분	2박자	3박자
2박자계	2/2(♩) 2/4(♩) 2/8(♪)	6/4 (♩.) · 2/ ♩ 6/8 (♩.) · 2/ ♩ 6/16(♪) · 2/ ♪
3박자계	3/2(♩) 3/4(♩) 3/8(♪)	9/4 (♩.) · 3/ ♩ 9/8 (♩.) · 3/ ♩ 9/16(♪) · 3/ ♪
4박자계	4/2(♩) 4/4(♩) 4/8(♪)	12/4 (♩.) · 4/ ♩ 12/8 (♩.) · 4/ ♩ 12/16(♪) · 4/ ♪
5박자계	5/2(♩) 5/4(♩) 5/8(♪)	15/4 (♩.) · 5/ ♩ 15/8 (♩.) · 5/ ♩ 15/16(♪) · 5/ ♪
6박자계	6/2(♩) 6/4(♩) 6/8(♪)	18/4 (♩.) · 6/ ♩ 18/8 (♩.) · 6/ ♩ 18/16(♪) · 6/ ♪
7박자계	7/2(♩) 7/4(♩) 7/8(♪)	21/4 (♩.) · 7/ ♩ 21/8 (♩.) · 7/ ♩ 21/16(♪) · 7/ ♪

※ 박자 옆 괄호는 박자계를 구성하는 단위박

위 표와 같이 박자는 크게 박자계의 단위박 구성에 따라, 괄호의 표시와 같이 단위박이 민음표로 된 2박자와 점음표로 된 3박자로 나뉜다. 2박자의 경우 괄호 안의 단위박 민음표와 '숫자로 표시된 박자'의 아래 숫자가 일치한다. 하지만 3박자의 경우 괄호 안의 단위박 점음표와 '숫자로 표시된 박자'의 아래 숫자가 일치하지 않는다. 예를 들어 3박자 4박자계의 12/8박자를 보면 괄호 안의 단위박은 점4분음표인데 반해 '숫자로 표시된 박자' 표시의 아래 숫자는 8분음표이다. 이는 서양의 박자표시에 점음표를 표시할 수 있는 숫자가 없기 때문에 단위박보다 아래층위의 박자를 사용하여 '숫자로 표시된 박자'의 아래 숫자로 표시하기 때문이다. 실제 음악은 3박자에 표기한 '음표와 숫자 표기를 함께 한 방식'이 맞다. 12/8박자는 '4/ ♩.'라는 박자를 숫자로 표기하기 위한 방편인 것이다. 이러

한 2박자와 3박자의 여느박, 고동박의 개수에 따라 2개면 2박자계, 3개면 3박자계가 된다. 여느박, 고동박인 4분음표가 2개면 2/4박자로 '2박자 2박자계'에 속하게 되는 것이고, 점4분음표가 2개면 2/♩., 즉 6/8박자로 '3박자 2박자계'에 속하게 되는 것이다. 이러한 2박자와 3박자가 함께 섞여서 사용되기도 한다.

다음은 북한의 박자분류이다.[236]

<표 20> 북한의 박자분류

구분	2박자 계통	3박자 계통
단순박자	2/2 2/4 2/8	3/2 3/4 3/8
복합박자	4/2 4/4 4/8	6/4 6/8 9/4 9/8 12/4 12/8
혼합박자	5/4(2+3, 3+2) 5/8(2+3, 3+2) 7박자 8박자 9박자 12박자 15박자 18박자	
교체박자		

※ 2박자계통에서는 2제곱한 복합박자만 사용

[236] 황민명, 『음악기초리론(3판)』(평양: 2.16예술교육출판사, 2000), 61~66쪽 참고.

북한의 박자분류는 먼저 박자표기의 아래 박자가 아닌 위 박자를 기준으로 2박자 계통과 3박자 계통으로 나누고 그것을 기준으로 아래 박자를 2, 4, 8로 구성하여 단순박자로 분류한다. 그리고 박자의 위 박자표기가 제곱이 되는 것들은 복합박자로 분류한다. 그리고 박자의 혼합을 혼합박자, 박자가 교체되어 나타나면 교체박자로 분류한다.

"피바다식 가극", 특히 혁명가극들에서는 위 리듬분류 중 독일식 분류법인 폴 크레스톤의 종족음악학적 분류에 따르면 대부분 2박자가 쓰인다. 그 중에서도 2박자 4박자계인 4/4박자가 많이 쓰이고 그와 함께 2박자 2박자계인 2/4박, 그리고 2박자 3박자계인 3/4박자가 쓰인다. 그리고 상대적으로 적지만 3박자 2박자계인 6/8박자가 3박자에서는 많이 쓰이며, 드물게 3박자 4박자계인 12/8박자가 쓰인다. 북한식 분류에 따르더라도 2박자계통의 박자가 많이 쓰인다.

북한식 분류는 영미식과 독일식이 혼합된 형태여서 일관되지 못하고 복잡한 측면이 있다. 이 책에서는 일관성 있는 종족음악학 박자분류법으로 사용되는 독일식의 폴 크레스톤의 분류법으로 논의를 전개하겠다.[237] 결과를 보면 "피바다식 가극"에는 여느박, 고동박이 3박자보다는 2박자인 음악이 많다. 그리고 2박자와 3박자가 혼합되어 쓰이는 것이 드물다. 하지만 전통음악은 3박자가 빈도와 중요성 면에서 더 크다. 또 3박자 중심이며 2박자와 3박자가 혼합되는 장단이 많다. 이것은 서양음악이나 중국음악, 일본음악과 대별되는 점이다. 물론 서양음악도 중세음악에는 3박자 형태가 중심이었으나 현재 주류를 차지하는 근대 이후 음악은 2박자이다.[238] 전통음악이 3박자 중심이라는 사실은 북한에서도 인정하고 있으며[239] 남한 쪽에서도 공히 인정된다. 3박자 중에서는 특히 3박자 4박자

237) 박자의 여러 분류방식은 다음 글을 참고하기 바란다. 노동은,『노동은의 세 번째 음악상자』(파주: 한국학술정보, 2010), 50쪽.
238) 노동은,『노동은의 두번째 음악상자』, 44~46쪽.

계의 12/8박자 음악들인 굿거리, 중중모리, 덩덕궁이 등이 많이 쓰인
다.[240) 북한에서 기존 민요가 씩씩한 맛이 없다고 보는 것은 전통 장단의
여느박, 고동박이 2박자보다는 3박자인 것들이 많아서 빠르고 절도 있는
장단보다는 유장하며 출렁이는 장단이 많기 때문이기도 하다.

이렇게 "피바다식 가극", 특히 혁명가극에서는 3박자보다는 2박자가 중
심이며 혼합박자가 쓰이지 않고 균등한 박자가 주로 쓰인다. 이것은 리
듬을 강조하지 않는 선율 중심의 음악이기 때문이다. 그래서 리듬감이
두드러지지 않으며 단순한 박자가 위주이고 균등한 구조를 갖게 된다.
결국 단점으로 심심하고 밋밋한 음악이 될 수 있다. 이것은 선율을 고려
하지 않고 가사에서 운율과 억양을 조성하거나, 단어와 시구 등에서 박
절 리듬적 분할성이 일정하게 고정되지 못하고, 소리의 높이와 강세가
빈번하고 무리하게 변화될 때는 선율을 유순하고 아름답게 붙일 수 없다
고 판단하기 때문이다.[241)

② 장단

장단은 전통음악에서 매우 중요한 개념이다. 전통음악에서는 선율보
다도 더욱 중요하게 여겨지기도 한다. 그래서 전통음악 연구에서 장단연
구는 논외가 될 수 없다.[242) 하지만 북한의 장단에 대한 개념은 서양의
'리듬' 개념을 벗어나지 못한다.[243) 그런데 북한에서도 민족적 선율에 바

239) 한영애, 『조선장단연구』(평양: 예술교육출판사, 1989), 200쪽.
240) 이보형, 「장단의 여느리듬형에 나타난 한국음악의 박자구조연구: 원형태 성악곡
 을 중심으로」, 『국악원 논문집』, 3집(1996), 109쪽.
241) 김최원·강진·황지철·주문걸·조인규·현수웅, 『《피바다》식 혁명가극리론: 친
 애하는 지도자 김정일동지의 문예리론총서26』, 104쪽.
242) 이보형, 「박, 박자, 장단의 층위(層位)와 변이(變移)유형」, 『한국음악연구』, 40집
 (2006), 209~210쪽.
243) 한영애, 『조선장단연구』, 151~164쪽 참고.

탕을 둔 "피바다식 가극" 음악에서 선율 다음으로 중요한 것을 조선장단을 잘 살려 씀으로써 가극음악의 민족적 성격을 강화하는 것이라고 본다. 그리고 다양하고 풍부한 조선장단을 잘 살려 쓴 노래들로 "피바다식 가극"의 가무노래를 든다.[244] "피바다식 가극"에서 장단성이 살아 있는 노래들은 주로 전통 고전춤에 바탕을 둔 가무노래들이 많다. 하지만 가무노래들은 전체 노래를 보면 많지 않으며, 가무노래를 제외한 노래들에서는 전체적으로 봐서 장단성이 강한 노래들이 많지 않다. 이는 북한음악 전반의 현상이다. 특히 전통음악에 뿌리를 두지 않고 서양음악에 영향을 많이 받은 음악일수록 장단감이 살아 있지 않은 곡들이 대부분이다. 그리고 "피바다식 혁명가극"에는 장단이 많이 사용되지 못했다. 이것은 위 박자 항목에서 살펴보았듯이 박자 사용에서부터 우리나라 장단의 기본을 이루는 3박자가 아니라 2박자를 기본으로 하면서 혼합박자를 거의 사용하지 않은 것과 같은 맥락이다.

위에서 살펴본 절가는 "피바다식 가극"에서 가장 중요한 특징이자 구성요소이다. 절가와 함께 중요한 요소로 꼽는 방창도 하나의 방식으로서, 방창을 구성하는 알맹이로 절가를 쓰기 때문이다. 이렇게 모든 노래들이 절가로 이루어질 뿐만 아니라 절가인 기둥노래들이 반복되는 "피바다식 가극"의 방법, 즉 절가가 중심이 되는 것은 북한식 가극의 특징이다. 하지만 이렇게 노래가 중심이 되는 가극은 소련의 이른바 '송-오페라(Song-Opera)'에서 먼저 보인다. 송-오페라는 소련에서 1936년의 문화숙청 이후에 사회주의 사실주의에 맞는 대표적 음악양식으로 발달하였다. 기존의 오페라 양식에 '노래'를 첨가한 것으로 주로 대중노래나 민속노래를 바탕으로 하는 군중가요가 사용된다.[245] 이러한 방식은 오페라를 지나치

244) 김경희·림상호, 『《피바다》 식 혁명가극1: 주체음악총서(4)』, 103쪽.

245) '송-오페라(Song-Opera)의 발달,' 이은영, 『소련의 음악이념과 음악양식과의 관계: 1932~1953년을 중심으로』, 38~43쪽.

게 단순화하고 수준을 낮췄다는 비판을 받았다. 하지만 사회주의가 추구한 인민성의 문제를 해결하는 방법으로 소련의 오페라에서 사용한 것이다. 그럼으로써 전문가 위주의 오페라를 이해하기 쉽게 만들었고 인민들에게 다가가기 쉽게 만들었다는 점에서 의의를 찾을 수 있다. 이러한 '송-오페라'의 성과를 전면적이며 핵심적으로 구현한 것이 바로 "피바다식 가극"의 절가 사용이라고 할 수 있다. 그런 점에서 "피바다식 가극"은 소련 오페라의 성과를 이어 받으면서도 독창성을 발현한 것으로 볼 수 있다.

3) 방창

방창(傍唱)은 일제강점기 판소리에 연극, 가극 요소를 접목시켜 발전시킨 창극에서 출발한 것이다. 창극의 초기 형태, 즉 협률사 시기의 창극은 아주 소박한 형태였다. 인물별로 배역은 설정되었으나 중심적 역할은 무대의 연기자와 달리 막 뒤에서 창(노래)을 담당하는 사람인 '창군'과 해설적 가창자인 '방창자'가 맡았다. 판소리는 인물의 형상, 사건의 발단, 정경묘사를 할 때 한 사람인 광대의 독연으로 되어 있기 때문에 불가피하게 3인칭 서술로 되어 있다. 판소리의 이와 같은 특징들은 초기 창극에 그대로 옮겨져서 무대 밖 방창자가 등장한 것이다.[246] 초기 창극에 있어서 방창은 작품의 극적 발전을 이끌고 나아가는 인도자의 역할을 수행하였으며 작품의 연주에서는 가창 예술의 높은 구현자였다.[247] 방창은 정경의 묘사부터 사건의 발전 인물들의 내면적 감정까지도 제3자가 막 뒤에서

246) 안영일, 「창극 발전을 저해하는 독단적 견해에 대하여」, 『조선예술』, 1957년 9호, 13호(1957), 9, 10, 11쪽.

247) 박동실, 「창극이 걸어온 길을 더듬어」, 『조선음악』, 1966년 5호, 루계 100호 (1966), 26~27쪽.

노래하는 것을 가리킨다.[248] 현재 남쪽의 창극에서는 '도창'(導唱)이라는
형태로 남아 있다.

 그래서 해방 후 창극의 발전 과정에서 방창은 창극의 전통으로 중요하
게 사용되었다. 하지만 서양 오페라의 영향을 받으면서 무대 위에서 모
든 노래들이 이뤄지는 방향으로 개혁되었고 방창은 밀려나게 되었다. 그
과정에서 방창의 전통성을 강조하는 사람들과 방창의 역할을 줄여서 무
대 위의 배우들에게 맡겨야 한다는 사람들 간에 논쟁이 벌어지기도 하였
다. 이는 가극사에서 살펴본 창극의 전통성과 현대성 논쟁과 함께 진행
되었다. 결국 현대성 구현이 주류를 이루게 되면서 방창은 창극에서 사
라져갔다.

 하지만 민족가극을 거쳐 "피바다식 가극"이 수립되면서 지난 시기의
방창에 주목하였다. 그래서 방창은 다시 적용되었을 뿐만 아니라 "피바
다식 가극"에서 없으면 안 되는 중요한 역할을 맡게 되었다.[249] 방창은
"피바다식 가극"에서 무대 앞쪽에 있는 관현악단 구덩이(피트pit, 복스
box)의 관현악단 양옆에 합창단의 형태로 위치한다. 관현악단 구덩이는
오케스트라 피트, 오케스트라 복스라고도 하며 서양 오페라에서 관객들
이 무대에 집중하기 위해서 무대 앞을 구덩이와 같이 파서 관현악단을
두는 곳이다.

 〈그림 1〉은 오케스트라 피트가 잘 보이는 서양 오페라의 한 장면이다.
이 그림은 1740년 이탈리아 테아트로 레지오 극장의 공연 장면이다.[250]
그림의 아래 관객석과 배우가 있는 무대 사이에 구덩이 형태로 가로로

248) 한웅만, 「민족 예술 유산의 계승 발전의 길에서」, 신고송 외, 『무대예술과 사상성』
 (평양: 국립출판사, 1955), 118쪽.
249) "피바다식 가극"의 방창에 대한 조금 더 자세한 내용은 다음 글을 참고하기 바란
 다. 천현식, 「피바다식 혁명가극'과 감정훈련: '집단주의'와 '지도와 대중'을 중심
 으로」, 226~229쪽.
250) 레슬리 오레이 지음, 류연희 옮김, 『오페라의 역사』(서울: 동문선, 1997), 86쪽.

길게 관현악단이 위치해 있다. 이것이 바로 오케스트라 피트이다. 지휘자는 무대를 바라보면서 연주를 할 수 있으며 관객들은 음악을 들으면서 관현악단이 보이지 않아 무대에 집중할 수 있다. 위와 같이 관현악단만이 위치한 피트 양 옆으로 북한에서는 방창단을 두어 "피바다식 가극"만의 특성을 구현하고 있다.

〈그림 2〉는 가극 등의 음악극을 반주할 때 사용하는 전면배합관현악 악기배치로서 양 옆 방창의 위치를 알 수 있다.[251] 관현악단의 맨 왼쪽에는 '녀성방창', 오른쪽에는 '남성방창'을 둔다.

실제 가극장면에서 방창의 위치를 살펴보면 〈그림 3〉과 같다.

251) 박정남, 『배합관현악 편성법』(평양: 문예출판사, 1990), 152쪽.

〈그림 1〉 오케스트라 피트(pit)

〈그림 2〉 전면배합관현악의 배치와 방창

〈그림 3〉 민족가극 〈춘향전〉의 방창

사진의 위 장면은 민족가극 〈춘향전〉의 마지막으로 무대 막이 내려가고 있는 장면이다.[252] 무대 앞에 관현악단의 구덩이가 보이며 관현악단의 지휘지기 손을 들어 지휘한다. 그리고 양옆에 서있는 방창단이 보인다. 왼쪽이 녀성방창단이며 오른쪽이 남성방창단이다. 그리고 아래 왼쪽 사진은 녀성방창단이 노래 부르는 정면 모습으로, 여자들은 한복을 입는다. 아래 오른쪽 사진은 남성방창단의 옆모습으로, 위쪽으로 무대 배우들

252) 평양예술단, 〈민족가극 춘향전: 비디오테이프〉.

의 모습과 방창단 앞에 관현악단의 모습이 함께 보인다. 남자 방창단은
양복을 입는다.

　방창은 전통 창극에서 빌려 온 개념이지만, 기본 발상과 개념만 같을
뿐이다. 그에 기초해서 매우 다양한 기능을 하고 있으며 다양한 형태를
구성한다. 먼저 방창의 다양한 형식을 살펴보면 다음과 같다.253)

<표 21> 방창의 형식

분석	분류	여성	남성	혼성
1	독방창	녀성방창	남성방창	·
2	2 · 3중방창	녀성2 · 3중방창	남성2 · 3중방창	남녀2 · 3중방창
3	소방창	녀성소방창	남성소방창	남녀소방창
4	대방창	녀성대방창	남성대방창	남녀대방창
5	대중창		·	

　위 표와 같이 방창은 크게 독방창과 2 · 3중방창, 소방창, 대방창, 대중
창으로 나눈다. 그리고 남성과 여성, 남녀 혼성의 구성을 갖는다.

　방창은 음빛깔이나 창법에서 등장인물의 노래와 구별되는 특성을 가
진다.254) 앞에서 설명했듯이 방창은 무대라는 현실공간과는 달리 초월적
존재와 같은 집단의 목소리이다. 그렇기 때문에 방창은 무대 위 배우들
의 음빛깔과 다르게 설정된다. 주로 고음을 기본으로 하는 소방창 형식
의 중창과 같은 대중적 성격의 합창을 위주로 하고 있으며 떨림이 거의
없는 맑고 투명한 아름다운 음빛깔을 추구한다. 등장인물들의 노래는 인
물들의 성음적 특성이나 그의 성격, 극적 정황과 장면의 내용, 성부구성
에 따라 음빛깔의 변화가 다양하고 개성적으로 나타난다. 하지만 방창은

253) 정봉섭, 『음악작품형식』, 280~281쪽 참고.
254) 김경희 · 림상호, 『《피바다》 식 혁명가극1: 주체음악총서(4)』, 43쪽.

많은 가수들의 음빛깔을 단일한 성부로 통일시킨 보다 일반적이고 객관적인 맑고 부드러운 음빛깔을 띠게 된다. 이는 초월적 집단의 목소리인 방창이 추구하는 역할과 기능에 따른 것이다.

방창은 위에서 정리한 형식으로 다양한 기능이 개발되어 "피바다식 가극"에 적용되었다. 다음은 방창의 형상적 기능이다.[255]

첫째, 방창은 등장인물들의 내면세계를 보여주고 부각시킨다. 둘째, 방창은 극 정황을 제시하며 설명하여 준다. 방창은 제시된 정황과 환경에서 등장인물들이 진행하고 있는 행동의 본질적 내용과 필연성, 그 성격을 더욱 뚜렷이 밝혀준다. 셋째, 방창은 작품의 이야기를 전개시키며 극을 발전시킨다. 넷째, 방창은 음악과 극을 조화롭게 결합시키며 연기의 진실성을 보장한다. 다섯째, 방창은 무대생활을 지속적으로 자연스럽게 보여준다.

여섯째, 방창은 관객들의 심리를 대변하면서 그들을 극의 세계로 끌어들인다. 북한에서는 무대예술작품이 관객의 의식을 지배하려면 작품이 제기하는 주제 사상적 내용의 직접적 체현자인 등장인물들과 관객이 하나의 사상감정으로 숨쉬고 움직이도록 극이 예술적으로 잘 조직되어야 한다고 본다. 이러한 역할을 방창이 주도적으로 맡는다. 이것이 "피바다식 가극"의 방창이 가진 가장 중요한 역할이다. 이것을 세부적으로 보면 다음과 같은 역할로 나눌 수 있다. 1. 관객의 입장에서 긍정인물들의 심리와 행동에 대한 깊은 동정을 표시한다. 2. 부정인물들에 대한 관객의 견해와 평가를 여러 가지 형식으로 능동적으로 반영한다. 3. 등장인물들에 대한 관객의 여러 가지 견해와 감정을 대변한다. 4. 극적생활에 대한 평가로써 관객의 지지와 동정을 더욱 북돋아준다. 이러한 방창의 기능이 갖는 궁극적인 목표는 관객의 반응과 감정을 지도하는 역할이다. 관객들

255) 김준규, 『《피바다》식 가극의 방창에 관한 연구』, 58~166쪽.

은 무대 위 배우들의 연기를 보면서 흐름을 쫓아가지만 방창이 계속해서 길을 제시하고 극이 의도하는 감정을 집단의 목소리로 지도한다. 관객들이 다른 반응을 하거나 감정을 느낄 여지를 없앤다. 북한의 문학예술에서 추상성, 해석의 다양성은 허락되지 않는다. 방창은 특히 "피바다식 가극"의 인식 교양적 기능을 담당하는 중요한 기능이다.

"피바다식 가극"의 방창이 제3자의 입장에서 객관적 서술과 정서를 서술하고 있기는 하지만 순수한 의미에서 객관적 설명이란 없다. 제3자이지만 주관적 평가를 계속 내린다. 제3자의 주관적 설명이라고 할 수 있다. 거기에는 창작가의 사상 미학적 평가가 반영될 수도 있고 객관의 심정이 반영될 수도 있으며 작품세계에 대한 사회적인 평가나 관심, 염원이 반영될 수도 있다. 방창은 등장인물들과 관객의 사상감정을 반영하며 창작가의 사상미학적 의도를 표현하는 대변자, 평가자, 해설자이다. 그리고 방창 그 자체는 어떤 일정한 고정된 형식의 틀 속에 매여 있는 것이 아니라 가극의 모든 형상수단들과 유기적으로 연결되어 있다.[256] 방창이라는 방식과 그 방식에 담아내는 내용은 "피바다식 가극"의 모든 것이다. 그럼으로써 만능의 열쇠가 된다. 이러한 방창은 북한 사회의 원리인 '지도와 대중', '지도와 피지도'의 구분에서 '지도'를 가극에서 담당하고 있다. 방창은 지도의 목소리, 지도자의 목소리이다. 하지만 개인의 목소리가 아니라 방창단, 즉 집단의 목소리이다. 그리고 무대라는 현실의 소리가 아니라 배우들이 움직이는 무대 밖 비현실의 소리이다. 이렇게 현실과 다른 소리의 특징은 무대배우들과 다른 음빛깔에서도 드러난다. 이것은 극장 밖 현실에서 인민의 집단 목소리를 대변하는 당과 수령의 목소리에 해당한다고 할 수 있다. 그럼으로써 당과 수령의 목소리는 개인의 목소리가 아니라 집단의 목소리가 된다. 방창은 집단주의와 '지도와 대중'의

256) 위의 책, 10, 18, 57, 75쪽.

위계화된 감정을 훈련하는 기능을 갖는다. 문제는 위에서 살펴보았듯이 방창이 극진행에 있어서 해석의 여지를 없애고 있으며 나아가 "피바다식 가극" 작품 자체가 갖는 해석의 여지도 없애 버리는 점이다. 예술작품은 관객에 따라 여러 해석의 여지가 있을 수 있는데 그 여지를 두지 않는다. 집단의 일원으로서 추구해야할 가치를 완전히 유일화해서 통일시켜 버린다. 이런 점은 주체사상의 기본이라고 할 수 있는 자주성, 의식성, 창조성을 당과 수령의 지도로 인해서, 제대로 보장하고 있지 못한 현실을 보여주는 것이라고도 할 수 있다.

4) 성악과 관현악

(1) 성악

"피바다식 가극"의 성악은 북한에서 말하는 '우리식 창법'을 사용한다. 북한의 우리식 창법의 정립은 성악분야의 발전과 함께, "피바다식 가극"의 창법을 찾아 나아가는 과정이었다. 초기 북한의 성악 분야는 판소리 발성과 서양성악의 발성이 중심이었다. 서양성악은 통일되어 있었다. 그리고 전통성악 분야에서는 남도음악의 판소리가 지배적이었다. 판소리는 근대 이후 남도음악의 정수로서 북한 지역의 소리가 아니었다. 하지만 해방 이전 한반도에서는 성악분야를 서울을 중심으로 활동했던 남도 성악인이 주도했으며, 가극사에서 살펴보았듯이 해방 이후 북한에서도 조상선을 중심으로 하는 남노음악인이 주도하였다. 물론 평양을 중심으로 김진명 등의 서도소리 음악가들이 있었지만, 중심은 남도 음악인들이었다. 특히 창극계는 더욱 그러했다. 게다가 6.25전쟁 당시 박동실, 안기옥, 정남희 등의 남도 음악 명인들이 대거 월북하면서 그 중심은 완전히 남도음악의 판소리였다.

　그래서 북한 초기 성악분야의 우리식 창법 논쟁은 판소리와 서양성악 사이에서 진행되었다. 다음은 판소리 발성과 서양성악 발성을 비교한 표이다.257)

〈표 22〉 판소리와 서양성악 발성 비교

구분	판소리	서양성악	비고
호흡중심	하복부(단전)	하복부(단전)	들이쉬기
발성방법	후두사용 (탁성)	후두 미사용 (맑은소리)	내쉬기
발성위치	상악동 흉성	전두동 두성	.
음빛깔	말	공명(배음)	.
음높이	중음·저음 위주	고음 위주	

　그리고 다음은 발성을 비교하기 위해 제시한 호흡기관과 공명위치 그림이다. 왼쪽은 호흡기관에 관한 그림이고 오른쪽은 머리뼈 공기구멍의 공명위치에 관한 그림이다.258)

257) 이 표는 글쓴이가 다음 글들을 참고하여 정리한 것이다. 권오성, 「판소리 발성법의 특성: 조상선의 글을 중심으로」, 『국악원논문집』, 17집(2008), 3~34쪽; 김기령, 「한국 판소리의 가창적 특징」, 『판소리연구』, 2집(1991), 37~47쪽; 이수진, 『Belcanto 창법과 판소리 창법의 비교 연구: 호흡법을 중심으로』(경희대학교 대학원 석사학위논문, 1993); 조상선, 「선조들의 성악 유산을 계승발전시키자 1」, 『조선음악』, 1961년 8호, 루계 56호(1961), 34~40쪽; 조상선, 「선조들의 성악 유산을 계승발전시키자 2」, 『조선음악』, 1961년 9호, 루계 57호(1961), 35~41쪽; 타라 맥켈리스터 비얼 지음, 박미경 옮김, 「판소리의 호흡과 발성에 관한 비교문화적 고찰」, 『학술자료집1』(서울: 한국예술종합학교 연극원, 2000), 63~136쪽.

258) '호흡기관,' http://100.naver.com/100.nhn?type=image&media_id=566651&docid=20197, 검색일: 2011년 11월 5일; '부비동(副鼻洞, 코곁굴, sinuses),' http://cafe.naver.com/7505coby/21, 검색일: 2011년 11월 5일.

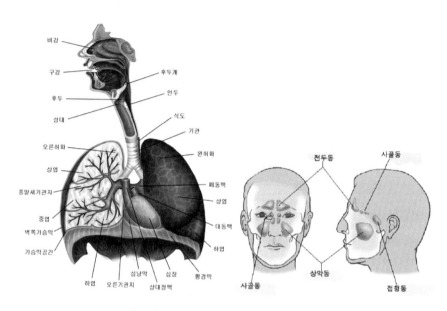

비강
구강
후두
성대
오른허파
상엽
종말세기관지
중엽
벽쪽가슴막
가슴막공간
하엽
오른기관지
심낭막
하엽
상대정맥
후두개
인두
식도
기관
왼허파
폐동맥
상엽
대동맥
하엽
심장
횡경막

전두동
사골동
사골동
상악동
접형동

〈그림 4〉 호흡기관과 공명 위치

　호흡중심은 판소리나 서양성악이나 하복부의 단전으로 다르지 않다. 하지만 발성방법에서 판소리는 왼쪽 그림에서 볼 수 있는 후두(喉頭)를 사용하여 탁성을 사용하는 데 반해 서양성악은 후두를 사용하지 않으며 맑은 소리를 낸다. 발성위치는 판소리가 흉성과 함께, 머리 공명에서는 오른쪽 그림과 같이 코 주위 안쪽의 상악동(上顎洞, 위턱굴)을 사용한다. 그에 반해 서양성악은 두성을 주로 사용하며, 그 중에서도 이마 쪽의 전두동(前頭洞, 이마굴)에 중심을 둔다. 음빛깔에서 판소리는 사람의 말하는 소리를 위주로 하고 서양성악은 배음(倍音, overtone) 공명을 기준으로 한다. 배음은 자연 대상이 갖는 여러 진동을 일컫는 것으로서 어떤 소리가 울릴 때 귀에 쉽게 들리는 지배적인 주파수(소리)와 함께 여러 주파수

가 동시에 진동하는 현상을 말한다.[259] 즉 물리적 자연현상에 기준을 두는 공명이라고 보면 된다. 끝으로 음높이에서 판소리는 중음과 저음 위주인데 반해 서양성악은 고음 위주이다.

이러한 차이 속에서 주로 판소리의 남도 성악이 서양의 정식화되고 합리화된 발성 체계를 배우는 방식으로 현대화 과정이 진행되었다. 하지만 차츰 북한 지역의 중심인 평양을 기반으로 하는 서도소리가 주목받게 된다. 이는 1953년 이후 남로당계 문학예술인들이 비판받게 되고 1960년대 남도음악인들이 복고주의자로 비판받게 되면서 진행된 김일성 중심의 항일무장세력의 소위 주체화 과정이 진행되면서 나타난 현상이다. 김일성 중심의 항일무장세력이 북한 사회에서 중심을 차지하면서 북한 전통음악의 중심도 평양 중심의 서도음악으로 전환되어 간다. 전통음악의 중심이 서도음악으로 전환된 것은 겉으로는 조선 인민의 음악 감성이 서도소리의 특징과 같다는 주장이었지만, 결국 북한 지역 인민들의 기호에 맞는 음악들로 중심을 바꿨다는 것을 의미한다. 탁성을 쓰지 않는다는 점에서 상대적으로 서도소리는 남도 판소리와 비교해 서양성악에 가까웠다.

결국 전통 발성에서 서도소리를 바탕으로 하고, 서양성악을 받아들인 이른바 '우리 식 창법'을 만들어 내게 된다. 이러한 '우리식 창법'의 발성은 위에서 설명한 판소리와 서양성악의 중간 형태라고 할 수 있다. 하지만 상대적으로는 판소리보다 서양성악에 가깝다. 그 중 민성은 전통 서도민요에 기초하여 현대화한 발성이고 양성은 서양성악에 기초해서 '우리식'으로 만든 발성이다. 이 두 가지 모두 '우리식 창법'에 해당한다.

다음은 '우리 식 창법'에 대한 전반적 설명과 '우리식 창법'에 해당하는 민성과 양성에 대한 특징을 정리한 표이다.[260]

259) 대니얼 J. 레비틴 지음, 장호연 옮김 『뇌의 왈츠: 세상에서 가장 아름다운 강박』, 61~62쪽 참고.

〈표 23〉 '우리식 창법'과 민성·양성

우리 식 창법		
• 인민의 민족적정서와 현대적 미감이 옳게 구현된 창법 • 시대의 요구를 반영한 것으로 전통성과 혁신성이 공존 • 유순하고 편안하게 불러서, 맑고 선명하며 부드럽고 고우며 여무지고 후련한 소리로 우아하게 내는 발성법 • 거칠고 투박하지 않고, 어둡고 침침하지 않으며, 오므라지거나 지르지 않는 소리	민성	• 민요에 기초한 성악 • 독특한 굴림과 롱성이 특징 • 악보에 그려진 음을 골격으로 다양한 형태의 미분음을 넣고 섬세한 굴림을 써서 음악을 감칠맛 나게 함 • 굴림에는 1~2음 사이에서 장식적으로 짧게 된 것과 여러 개의 음을 연결시키면서 선율적으로 길게 된 것이 있음 • 민요를 현대적 미감에 맞게 지나치게 굴림소리로 부르거나 롱성을 너무 진하게 주지 않음
	양성	• 현대적인 가요에 기초한 성악 • 음악문화의 교류과정에서 이미 오래전부터 우리나라 음악예술에 존재 • 세월이 흐르며 민족적 특성과 민족음악의 특성이 침투 • 일반가요의 창법으로 적당 • 힘있고 폭넓게 형상하는 기교 • 민족적 정서에 맞게, 지르고 높이 뽑지 않는 소리 • 악기의 음빛깔에서는 양악기의 둔탁하고 예리한 소리를 지양

260) 강시종, 「주체적인 발성법의 본질에 대하여」, 『조선예술』, 1974년 1호, 루계 208호 (1974), 121~123쪽; 김명림, 「가사발음을 유순하게」, 『조선예술』, 1974년 5호, 루계 212호(1974), 116~117쪽; 최관형, 「민요를 아름답고 유순하게 부르도록」, 『조선예술』, 1980년 5호, 루계 281호(1980), 36~37쪽; 최정대, 「민족성악 실천과 교육에서 해결되여야 할 문제」, 『조선예술』, 1986년 4호, 루계 352호(1986), 54~56쪽; 안병국, 「민족성악성음설정에서의 몇가지경험」, 『조선예술』, 1987년 2호, 루계 362호(1987), 66~68쪽; 리창섭, 「민요가수와 발성호흡」, 『조선예술』, 1988년 3호, 루계 375호 (1988), 49~50쪽; 손유경, 「성악음악연주형상에서 우리 식 창법」, 『조선예술』, 1993년 11호, 루계 443호(1993), 54·55쪽; 박재천, 「성악적공명의 과학적인 발성원리와 방법」, 『조선예술』, 1993년 12호, 루계 444호(1993), 48~50쪽; 황학일, 「발성에서 우리 인민의 정서에 맞지 않는 소리를 어떻게 고칠것인가(1)」, 『조선예술』, 1995년 10호, 루계 466호(1995), 55~56쪽; 박재환, 「성악적목소리음색을 우리 식으로 구현하여야 한다」, 『조선예술』, 1996년 5호, 루계 473호(1996), 62쪽; 손유경, 「주체의 과학적인 발성법과 창법의 기술적요구」, 『조선예술』, 1996년 5호, 루계 473호(1996), 54~55쪽; 김정일, 『음악예술론』, 144~150쪽; '창법,' 사회과학원 주체문학연구소, 『문학예술사전(하)』, 26~27쪽; '창법,'『전자사전프로그람 《조선대백과사전》』; 황지철·김득청·현수웅, 『20세기 문예부흥과 김정일5: 음악예술』, 153~154, 393, 397쪽 참고.

위와 같이 우리식 창법은 민족적 정서와 현대적 미감이 합쳐진 것으로 유순하고 맑고 선명하며, 부드럽고 고운 소리라고 한다. 그리고 탁하지 않으며 지르지 않는 소리라고 규정한다. 이러한 전체 특징에 따라 민성과 양성은 다른 차이를 보인다. 민성은 민요, 즉 서도민요에 기초한 발성이다. 하지만 전통 서도민요와 달리 지나치게 굴림을 주거나 롱성을 쓰지 않는다. 굴림은 굴림소리를 말하며 선률음과 그 2도 위에 놓인 음을 고르게 빠른 속도로 엇바꾸어 연주하는 장식 소리이고[261] 롱성은 민요창법의 하나인 떨림소리를 말한다.[262] 굴림소리와 롱성을 남쪽에서는 구분하지 않고 떠는 소리, 요성(搖聲)이라고 부른다. 이렇듯 전통음악의 발성을 기본으로 하지만 이전의 전통음악과 같이 굵은 굴림이나 진한 롱성을 쓰지는 않는다. 반면 양성은 현대적인 가요에 기초한 발성이다. 이러한 양성을 이미 오래전부터 우리나라에 존재해온 것으로 보면서 민족음악의 특성이 함께 존재하는 것으로 파악한다. 그래서 일반가요에 적당한 소리로 판단하고 있지만 기존의 서양발성과 같이 높이 지르지는 않는다. 그리고 양악기 사용에서는 둔탁하고 예리한 소리를 지양한다.

이렇듯 우리식 창법에는 민성과 양성이 동시에 존재하는 것으로 분류한다. 그런데 민족음악 논의와 같이 조선음악과 서양음악의 관계를 조선음악을 중심으로 서양음악을 복종시킨다는 식의 논리는 적용시키지 않는다. 물론 민족음악에도 전통음악에 기반을 둔 음악과 서양음악에 기반을 둔 음악이 존재하는 것은 사실이다. 어쨌든 발성에서는 '민성을 양성에 복종'시킨다거나 '민성을 중심으로 양성을 혼합'한다는 논리는 제시되지 않는다. 반면 민성과 양성을 2개의 발성법으로 공식화한다.

이와 같은 민성과 양성은 다음 항목에서 살펴볼 배합관현악의 성과를

261) '굴림소리,' 사회과학원 주체문학연구소, 『문학예술사전(상)』(평양: 과학백과사전 종합출판사, 1988), 249쪽.

262) '롱성,' 『전자사전프로그람 《조선대백과사전》』.

받아들여 배합합창의 형태로 사용되기도 하였다. 조선인민군협주단이 '녀성민요독창과 남성합창'의 형태로 1977년에 만든 〈만풍년의 우리 조국 온 세상에 자랑하세〉(작사 김두일, 작곡 엄하진)와[263] 1978년에 만든 〈바다의 노래〉(작사 김순석, 작곡 박한규)가 그것이다.[264] 이 노래들은 전통민요와 같이 '메기고 받는 형식'의, 녀성민요독창이 민성으로 메기고 남성합창이 양성으로 받는 형식을 취했다.[265] 하지만 이러한 배합합창의 형태는 보편화되지 않았으며, 가극양식에서는 사용되지 않은 것으로 보인다.

우리식 창법은 민성과 양성으로 구분되고 있으며 "피바다식 가극"의 창법에 적용된다. "피바다식 가극"의 첫 작품인 혁명가극 〈피바다〉를 모범으로 하는 혁명가극에는 우리식 창법에서 민성보다는 양성이 우세하다. 민성이 쓰이지 않은 것은 아니지만 양성이 양적으로 많이 쓰이며 중요하게 쓰였다. 이것은 혁명가극의 음악적 원천을 항일혁명가요에 두고 있기 때문이다. 항일혁명가요는 민요보다는 현대가요에 기반을 둔 민족음악이기 때문이다.

(2) 관현악

관현악의 역사는 북한식 관현악인 배합관현악을 완성시키는 과정이었다. 이는 주로 전통악기를 개량하는 과정이었다. 전통음악의 현대화 과정과 함께 음악에서 '주체'를 세우는 문제에서 당연하게도 악기개량이 논

263) 『조선노래대전집: 2판』, 631쪽.

264) 위의 책, 593~594쪽.

265) 리히림·함덕일·안종우·장흠일·리차윤·김득청, 『해방후 조선음악』(1979), 437쪽; '《만풍년의 우리 조국 온 세상에 자랑하세》,' 사회과학원 주체문학연구소, 『문학예술사전(상)』, 690~691쪽; '《바다의 노래》,' '《만풍년의 우리 조국 온 세상에 자랑하세》,' 『전자사전프로그람 《조선대백과사전》』; 황지철·김득청·현수웅, 『20세기 문예부흥과 김정일5: 음악예술』, 164쪽.

의되기 시작하였다. 이미 1954년 10월 고전음악에 관한 음악관계자 좌담회에서는 성악에서 탁성 제거, 남녀성부의 분리 확립, 평균율 문제가 논의되었다.[266] 그리고 1955년 국립고전예술극장 조사연구실은 「조선 민족악기 복구 개조를 위한 몇가지 문제」라는 글에서 이미 민족악기 개량 원칙의 대강을 정했다.[267] 이 글에서 조사연구실은 악기개량의 기준으로 음량, 음역, 음색, 형태를 정했다. 결론은 음량과 음역은 민족적 특성으로 삼을 수 없다고 규정하였으며 음색과 형태는 민족적 특성의 하나로 삼을 수 있다고 규정하였다. 즉 민족악기들의 본질적인 특성은 음색과 형태에 있음을 결정한 것이다. 그래서 음량과 음역에서는 전면적 개량이 이루어지게 되고 음색과 형태는 민족적 특성을 지키면서 개량이 진행되게 된다. 이는 현재까지도 이어지는 악기개량의 원칙이다. 결국 음량은 대폭 커지는 방향으로, 음역도 대폭 확대되는 방향으로 개량이 이루어지게 된다. 그런데 음률의 문제는 제기되지 않았다. 이미 음률의 문제는 평균율로 의견이 모아졌기 때문이다. 이 평균율 논의와 다성음악인 화성음악 논의는 함께 진행된다. 평균율은 한 옥타브를 수학적으로 균등하게 12개의 음정으로 나눈 것이다.[268] 이로써 같은 음질서의 선법으로 바꾸는 조옮김과 다른 음질서의 선법으로 바꾸는 조바꿈 등의 변조가 가능하게 된다. 그리고 다성음악의 현대화된 형태인 화성음악도 가능하게 된다. 이 부분들은 악기개량에서 커다란 문제가 되지 않고 있는데, 그 인식에서 단선율로 된 우리의 음악을 낙후한 것으로 판단하고 있기 때문이다. 그리고 한 옥타브의 12개 음이 균등하지 못한 우리의 음률체계를 민족적

266) 「고전 음악의 발전을 위하여: 1954년 10월 음악 관계자 좌담회 회의록 발췌」, 리히림 외, 『음악유산계승의 제문제』, 23~37쪽.

267) 국립고전예술극장 조사연구실, 「조선 민족 악기 복구 개조를 위한 몇가지 문제」, 김강 외, 『무대예술의 가일층의 발전을 위하여』(평양: 국립출판사, 1955), 78~138쪽.

268) Ulrich Michels 지음, 홍정수·조선우 엮음옮김, 『개정판 음악은이』, 19쪽.

특수성으로 보지 않는다. 반면 평균율을 전 세계적으로 보편화되고 현대
화된 음률 체계로 판단하고 있는 점은 흥미롭다. 단선율과 함께 균등하
지 않은 우리의 음률체계는 서양음악과는 다른 전통음악의 특수성임에
도 불구하고 이렇게 인식하고 있다. 단선율과 우리의 음률체계는 서양과
비교해서 우열의 관계가 아니라 추구하는 미학과 세계관의 차이에 따라
선택된 음재료의 차이일 뿐이다. 하지만 북한에서는 이것을 우열의 문제
로 파악했다. 사실 이것은 우열의 문제로 본 것이라기보다는 실재하는
북한 음악사회의 현실을 받아들였기 때문이라고 판단한다. 당시 북한은
전통음악보다는 서양음악의 토대가 훨씬 강했던 까닭이다.

그리고 민족음악연구소가 1960년 4월에 창립되어 민족악기 연구사업
과 개량사업을 본격적으로 진행하였다. 이후 토론과 연구 사업을 바탕으
로 1961년 조선로동당 제4차 대회 경축 민족악기 전람회에서는 복구 개
량된 민족악기 90여 점이 전시되었다. 그리고 1963년에 열린 민족악기 전
람회에서는 150여 점의 복구 · 개량, 창안된 악기들이 전시되었다. 이 시
기를 크게 보면 '민족 특수의 고전문화와 사회주의 보편의 외래문화'가
북한식으로 정리되어 가는 때라고 할 수 있다. 1967년 이후에는 이전 시
기 사업에서 얻은 경험에 기초해서 악기개량이 완성단계에 들어갔다. 기
악분야에서는 악기개량의 성과로 모든 민족악기들에서 탁성이 완전히
제거되어 맑고 고운 음빛깔이 났고, 음역 · 음량을 확대해서 다양한 표현
이 가능하게 되었다. 음정은 모든 음악에서 완전히 서양 평균율로 확립
되었다. 그리고 1968년 '공화국창건 20돐'을 맞아서는 민족악기의 개량사
업을 대중화하고 성과를 전국으로 알리기 위해 전국개량악기전람회가
열렸다.[269]

[269] 리히림 · 함덕일 · 안종우 · 장흠일 · 리차윤 · 김득청, 『해방후 조선음악』(1979),
216~218, 293~294, 382~383쪽 참고.

　정리하면 결국 음빛깔에서 북한 지역이 중심이 된 전래 서도민요의 전통성을 바탕으로 하였지만 현대 서양음악의 맑고 고운 소리도 받아들였다. 그래서 예를 들어 전통 대금에서 떨리면서 탁한 소리를 내는 갈대청을 없앴고 고운 소리를 위해서 대나무가 아닌 자단이나 박달나무를 사용했다. 그리고 가야금의 줄을 명주실에서 화학섬유나 쇠줄로 바꿔 사용했다. 반면 1960년대 개발되었던 민족 금관악기 '라각'은 날카로운 소리 때문에 전통 소리와 맞지 않다고 하여 지금은 쓰고 있지 않다. 배합관현악에서는 서양 금관악기만을 쓴다. 음량은 현대 산업화된 대중사회에 맞게끔 전체적으로 키우는 방향으로 개량이 이루어졌다. 기존의 전통악기들은 사랑방에서 연주하는 실내악 위주의 악기들이어서 작고 은은한 소리를 위한 작은 음량을 갖고 있다. 하지만 현재는 커다란 음악당에서 관현악을 연주할 수 있게끔 악기의 음량을 키웠다. 반면에 새납은 본래 야외음악에 사용했던 악기이기 때문에 음량을 줄여야 했다. 공연장을 위주로 하는 현대 공연문화에 맞게끔 음량을 조절했다. 그리고 개량된 21현 가야금과 같이 공명이 크도록 악기의 구조나 재질도 바꾸었다. 음역은 현대성을 강조해서 다양한 음정을 내서 합주를 할 수 있도록 확대하였다. 관악기는 구멍 수를 늘리고, 현악기는 줄의 수를 늘려서 여러 소리를 낼 수 있도록 음역을 확대하였다(13구의 단소, 21현 가야금, 4현 해금 등). 그리고 전통악기 음역의 원칙을 저음역, 중음역, 고음역이라는 틀에 맞추어서 규격화하고 확대하였다. 또 해금속(屬) 악기와 같이 소해금, 중해금, 대해금, 저해금으로 악기들을 4성부로 개발해서 관현악 합주에 자유롭게 사용하도록 하였다(고음단소－단소, 고음저대－저대, 소피리－대피리－저피리 등). 음정은 서양식 12평균율로 확립하여 조옮김과 조바꿈을 주로 하는 서양의 조성음악이나 그에 바탕을 둔 합주, 관현악을 하도록 하였

다. 그리고 정확한 음정을 위해서 관악기에는 누르개장치(건鍵, key)를 달아서 운지를 손쉽게 하도록 하였다. 그리고 이렇게 기존 악기를 개량하는 것과 달리 전통악기인 공후를 기초로 해서 새로운 민족악기 '옥류금'을 만들어 내기도 하였다.

이러한 악기개량에 따라 "피바다식 가극"의 관현악은 완성되었다. 그 과정을 다음 관현악 구성과 실제 가극의 예를 보면서 설명하도록 하겠다.[270]

〈표 24〉 "피바다식 가극"의 관현악

구분		구성	가극
민족관현악		민족악기	〈피바다〉(1971, 초기)
양악관현악		양악기	〈당의 참된 딸〉(1971) 〈밀림아 이야기하라〉(1972, 초기)
배합 관현악	부분배합 관현악	민족목관악기+양악관현악	〈밀림아 이야기하라〉(1972, 후기) 〈금강산의 노래〉(1973)
	전면배합 관현악	민족관현악+양악관현악	〈피바다〉(1971, 후기) 〈꽃파는 처녀〉(1972) 〈한 자위단원의 운명〉(1974) 〈춘향전〉(1988)

악기개량과 함께 초기에는 서양관현악을 기준으로 민족관현악이 새롭게 꾸려졌다. 그에 따라 1971년 창작 당시 혁명가극 〈피바다〉가 민족관현악으로 창작되었다. 이후 민족관현악에 대한 평가가 진행되고 그 한계가 지적되었다. 민족악기만으로 편성된 민족관현악은 그 음빛깔이 연하고 아름답고 처량하여 인민의 민족적 정서에 잘 맞았다고 평가된다. 하지만 그 소리의 폭이 넓지 못하며 씩씩하고 장중한 맛이 적어 투쟁하는

270) 정봉섭, 『음악작품형식』, 284쪽; 박정남, 『배합관현악 편성법』, 149~152쪽.

시대, 혁명하는 인민의 기상을 노래하는 데서는 일정한 약점을 가지고 있다고 지적되었다. 반면 양악관현악은 그 소리가 크고 폭이 넓어 전투적인 기백을 표현하는 데서는 효과가 있지만 쟁쟁하고 어두우며 예리하고 둔탁한 음빛깔 때문에 인민의 민족적 감정에 잘 맞지 않는다고 보았다.[271] 이에 따라 1972년 혁명가극 〈꽃파는 처녀〉의 창작 과정에서 민족관현악과 양악관현악이 배합된 배합관현악이 만들어졌다. 민족 개량악기들은 한층 양악기와 합주하는 데 초점이 맞춰져 개량되었다. 그리하여 배합관현악에서 민족관현악은 음빛깔을 살리고, 양악관현악은 음량을 줄였지만 씩씩한 맛을 살리는 방식으로 정리·발전되었다. 그 결과물이 1972년 11월 혁명가극 〈꽃파는 처녀〉의 전면배합관현악이다. 이러한 배합관현악이 창작됨에 따라 연구는 거듭되었고 전면배합관현악과 부분배합관현악이라는 2개의 형태가 정착되었다. 부분배합관현악은 민족목관악기를 양악관현악과 배합한 것이다. 전면배합관현악은 민족관현악과 양악관현악 자체의 특성을 각각 살려 1대 1로 배합한 것이다. 민족목관악기는 민족적 성격을 나타내는 가장 성공적인 개량악기로 평가받는데, 이는 민족목관악기가 조선 민족의 정서와 비위에 맞는 음빛깔을 가지기 때문이라는 것이다. 따라서 배합관현악의 민족적 성격은 민족목관악기가 담당하고 있다.[272] 이러한 배합관현악 창작에 따라 혁명가극 〈피바다〉가 전면배합관현악으로, 1972년 4월 양악관현악으로 창작되었던 혁명가극 〈밀림아 이야기하라〉가 부분배합관현악으로 재편성되어 창작되었다. 그리고 1973년 혁명가극 〈금강산의 노래〉는 부분배합관현악으로, 1974년 혁명가극 〈한 자위단원의 운명〉은 전면배합관현악으로 창작되었다. 혁명가극 〈당의 참된 딸〉은 1971년 양악관현악으로 창작되어 현재까지 이

271) 황지철·김득청·현수웅, 『20세기 문예부흥과 김정일5: 음악예술』, 202쪽.

272) 서태석, 「주체적인 배합관현악의 탄생과 그 형상적특성」, 『조선예술』, 1983년 7호, 루계 319호(1983), 37쪽.

어지고 있다. 1988년 새롭게 탄생된 "피바다식 민족가극" 〈춘향전〉은 전면배합관현악으로 창작되었다.

이렇듯 북한 가극에는 민족관현악과 양악관현악, 배합관현악이 사용되었다. 하지만 민족관현악은 1971년 혁명가극 〈피바다〉 창작 당시까지만 쓰였고 현재는 쓰이지 않고 있다. 따라서 민족악기만으로 이루어진 민족관현악의 독자적 발전은 실패한 것으로 볼 수 있다. 결국 현재 쓰이고 있는 관현악은 양악관현악과 배합관현악이다. 그 중 배합관현악은 북한 가극의 민족적 특성을 구현하는데 중요하게 사용되고 있으며 부분배합관현악과 전면배합관현악으로 나뉜다. 배합관현악은 서양관현악의 기본 편성을 바탕으로 하였으며, 민족관현악에 양악관현악의 음빛깔을 강화했다는 점에서 민족관현악보다 더 양악화하였다고 할 수 있다.

제4절 소결

　북한의 "피바다식 가극"은 전통의 창극과 서양 오페라를 이어받은 것이다. 해방 후 1950년대까지 두 갈래는 서로 독자의 길을 걸었다. 창극은 현대화라는 과제를 가지며 진행되었고 가극은 민족화라는 과제를 가졌다. 이러한 두 방향은 창극이 가극화하고 가극이 창극화하는 방향으로 진행되기도 했다. 결국 이러한 두 갈래는 1960년대 민족가극이라는 양식으로 만났다. 이는 창극이나 서양 오페라식의 가극과 다른 북한만의 고유한 가극이었다. 민족가극은 첫 번째 방향으로 서도민요를 바탕으로 해서 사회주의적이며 혁명적인 주제를 반영한 민족가극양식을 발전시키는 사업이 진행되었다. 그리고 두 번째 방향으로 전통적인 고전을 마찬가지로 서도민요를 바탕으로 하면서 현대화하기 위한 사업이 진행되었다. 민족성을 중시하는 정책에 따라 서도민요를 바탕으로 하고자 하였지만, 사회주의적이며 혁명적인 주제를 다루느냐 전통 고전작품을 다루느냐에 대한 차이에 따라 그 성격은 달라질 수밖에 없었다. 첫 번째 방향은 서양 오페라 전통의 가극계에서 주로 진행된 방식이었고 두 번째 방향은 창극계에서 주로 진행된 방식이었다. 이러한 두 가지 방향은 차츰 사회주의적이며 혁명적인 주제, 북한식 주체 확립을 위한 항일혁명투쟁을 주제로 하는 방향으로 모아지게 된다. 이는 1967년을 기점으로 김일성 중심의 항일무장투쟁을 북한사회의 근본으로 삼게 되면서 확립되었다. 결국 첫 번째 방식의 민족가극이 주류를 차지하게 된 것이다.

　그에 따라 창작된 가극이 바로 혁명가극 〈피바다〉였다. 혁명가극 〈피바다〉는 일제강점기 수령을 정점으로 하는 항일무장투쟁을 다루고 있었

기 때문에 수령 중심의 유일지배체제를 구축하기 위한 북한 사회의 방향과 가장 일치하는 작품이었다. 이 작품은 하나의 모범이 되었으며 특히 1970년대 초중반에 "피바다식 가극"으로 양식화되었다. 이러한 양식에 따라 사회주의적이며 혁명적인 주제의 가극들이 계속 창작되었다. 그것들은 우리가 흔히 아는 5대 혁명가극이다.

　이러한 "피바다식 가극"들은 소재와 주제를 달리했지만 북한 문학예술이 추구한 미학과 운영원리들을 담아내고 있다. "피바다식 가극"의 미학을 살펴보면 음악미학으로 내용미학과 감정미학의 특징을 보여주고 있다. 그리고 철저히 양육에 무게를 둔 인간개조론, 소련과 사회주의 국가들에서 일반화된 사회주의 사실주의, 민족적 양식, 결정론의 세계관을 갖고 있다. 이러한 미학을 바탕으로 "피바다식 가극"은 집단주의와 위계화된 질서를 구현하고 있다. 이러한 집단주의와 위계화된 질서는 북한 사회의 일반적 특징이라고 할 수 있다. 이러한 일반적 특징이 가극작품에서도 나타나고 있으며 이러한 집단주의와 위계화된 질서는 감정훈련이라는 운영원리에 따라 "피바다식 가극"에 나타난다. 그것은 가극의 내용에서도 마찬가지이고 가극의 양식에서도 마찬가지이다. "피바다식 가극"은 사건을 위주로 하지 않으며 감정조직을 위주로 한다. 이러한 감정조직을 바탕으로 집단주의와 위계화된 질서가 구현된다. 이 방법들의 구체화된 형태가 바로 "피바다식" 극작술이다. 그것들은 절가와 방창, 배합관현악, 음악극작술, 우리식 무용과 무대미술이다. 그 중 가장 중요한 특징은 가사 중심의 쉬운 유절형식의 절가로 가극음악 전반을 일관시킨 점이다. 또한 절가들에서도 주제가와 기둥노래를 두어서 위계화된 질서를 형성하고 있다. 그리고 집단과 지도자의 목소리를 들려주는 방식의 방창이 중요하다. 방창에 의해서 집단의 목소리와 함께 지도자의 목소리가 가극

전반에 깔리게 되고 이는 집단주의와 함께 '지도와 대중'을 체험하는 효과를 갖는다. 이것이 바로 감정훈련의 한 예라고 할 수 있다.

이러한 북한 사회의 운영원리 학습은 이성에 호소하는 방식이 아니라 가극을 통한 감정훈련으로 진행되었기 때문에 더욱 효과적이었다. 이러한 감정훈련은 북한 인민의 통일된 집단 감정을 만드는 데에 중요한 역할을 하였다. "피바다식 혁명가극"은 1967년 이후 북한의 유일체제를 건설하는 과정에서 북한의 새로운 인간형, 즉 '집단주의'를 실현하면서도 위계구조를 체득하고 있는 인간을 만들기 위한 기제였다.[273]

"피바다식 가극"은 단지 극장에서 감상하는 것에 그치지 않고 노래 따라 부르기 운동이라는 형태로도 활용되었다.[274] 극장에서 보고 마는 것만이 아니라 일상생활, 노동현장에서 가극의 노래를 부르게 되면 해당 가극을 재경험하게 되는 효과를 갖는다. 이는 가극을 보면서 느꼈던 감정을 재확인하게 되는 효과를 갖게 되어 공연장과 일상 현장, 노동현장을 이어주는 역할을 한다.

그리고 혁명가극 〈피바다〉가 극장에서 보고 마는 감상용, 교양용 문학예술 작품이 아니었다는 것은 '〈피바다〉근위대'의 조직과 활동으로 알 수 있다. 가극 〈피바다〉의 성공과 함께 〈피바다〉근위대가 조직되기 시작하

273) 천현식, 「'피바다식 혁명가극'과 감정훈련: '집단주의'와 '지도와 대중'을 중심으로」, 231~232쪽 참고.

274) 「불후의 고전적명작 《피바다》 중에서 혁명가극 《피바다》 노래를 따라배우자」, 『조선예술』, 1973년 1호, 루계 196호(1973), 34~37쪽; 「불후의 고전적명작 《피바다》 중에서 혁명가극 《피바다》 노래를 따라배우자」, 『조선예술』, 1973년 2호, 루계 197호(1973), 74~76쪽; 「불후의 고전적명작 《피바다》 중에서 혁명가극 《피바다》 노래를 따라배우자」, 『조선예술』, 1973년 3호, 루계 198호(1973), 48~51쪽; 「불후의 고전적명작 《피바다》 중에서 혁명가극 《피바다》 노래를 따라배우자」, 『조선예술』, 1973년 5호, 루계 200호(1973), 52~54쪽; 「불후의 고전적명작 《피바다》 중에서 혁명가극 《피바다》 노래를 따라배우자」, 『조선예술』, 1973년 6호, 루계 201호(1973), 35~37쪽; 「불후의 고전적명작 《피바다》 중에서 혁명가극 《피바다》 노래를 따라배우자」, 『조선예술』, 1973년 7호, 루계 202호(1973), 47~49쪽.

였다. 〈피바다〉근위대는 가극 〈피바다〉의 주인공처럼 수령에 충성하며 민족과 국가에 충실한 대원들을 가리킨다. 이러한 모범 작업반에 '〈피바다〉근위대' 칭호가 주어지며 '〈피바다〉근위대 붉은기'가 내려졌다. '〈피바다〉근위대'에 관한 자세한 내용은 다음 항목에서 자세히 살펴보겠다. 이렇듯 "피바다식 가극"은 문학예술 작품만이 아니라 작품을 보고 느꼈던 공감과 감동을 극장을 벗어난 현실, 즉 노동현장으로 연결시키는 대중운동의 도구였다. 즉 "피바다식 가극"은 극장을 벗어난 현실, 북한 사회로 이어져 '경계상실'의 효과를 목표로 하는 작품이었다.

제Ⅲ장 **혁명가극
〈피바다〉**

제1절 〈피바다〉의 형성

혁명가극 〈피바다〉는 항일무장투쟁시기 1936년 처음 공연되었던 연극 〈혈해〉에서 출발한다. 그리고 "피바다식 가극"의 첫 시작으로 1971년 7월 17일 완성되었다. 먼저 혁명가극 〈피바다〉의 연혁을 보면 다음과 같다. 중요작품은 진한 글씨로 표시하였다.

〈표 25〉 혁명가극 〈피바다〉의 연혁

순서	연도	갈래	제목	극단	구성	대본	작곡	기타
1	1936.08.00.	**연극**	**혈해**	·	2막3장	김일성	·	40~45분
2	1959.00.00.	가극	혈해	황해북도립예술극장	단막	·	·	·
3	1969.00.00.	영화	피바다	조선예술영화촬영소 백두산창작단	1·2부	·	·	·
4	1971.07.17.	가극	피바다	백두산창작단·영화음악단·국립민족가극극장(피바다가극단)	7장9경	백두산창작단	강기창 김건일 김기명 김기흥 김덕수 김영규 김영도 김윤붕 리건우 리면상 리 석 리정언 리학범 성동춘 정세룡	혁명적민족가극 –피바다식 혁명가극 연출 리인철 민족관현악 – 전면배합관현악 평양대극장 배역 어머니 김기원, 갑순 류영옥, 변구장 김영원

위 표와 같이 혁명가극 〈피바다〉의 원형은 1936년에 처음 공연되었던 연극 〈혈해〉이다. 연극 〈혈해〉는 김일성의 부대가 1936년 2월 남호두회의 이후 장백지구로 이동하며 1936년 8월 무송현 만강부락에서 체류할 때 2막 3장으로 40~45분 정도 공연되었다. 당시 연극 〈혈해〉(2막 3장)와 함께 연극 〈성황당〉(1막), 〈경축대회〉(2막)가 함께 공연되었다.1) 그리고 1939년 9월 김일성부대가 시난차 전투에서 승리한 후 연극 〈혈해〉와 〈경축대회〉가 공연되었다고 한다.2) 이렇듯 일제강점기 항일무장투쟁 당시 공연되었다고 하는 연극 〈혈해〉, 즉 연극 〈피바다〉는 1953년 9월 초순부터 12월 하순까지 100여 일 간 '김일성원수 항일유격투쟁전적지조사단(국립중앙해방투쟁박물관, 과학원력사연구소, 작가, 영화촬영반, 사진사, 화가)'이 만주일대 유격지대에서 항일혁명운동의 역사를 수집 발굴하면서 처음 공개된다.3)

이러한 발굴사업과 함께 북한의 수령제 국가는 시작되었다고 할 수 있다. 물론 당시는 김일성 중심의 세력으로 권력이 집중되지 않았던 시기이지만, 수차례의 권력투쟁을 거치면서 김일성 중심의 세력이 북한 사회를 지도하게 되었다. 그리고 권력 집중은 이러한 일제강점기 항일무장투

1) 박영순, 「항일 유격대의 연극 활동에 대한 나의 회상」, 『조선예술』, 1959년 3호, 루계 31호(1959), 21쪽; 김동규, 「만강에서의 연예공연: 항일 빨찌산 참가자들의 회상기」, 『조선음악』, 1967년 7호, 루계 114호(1967), 8~11쪽; 사회과학원 력사연구소, 『조선전사22: 현대편-항일무장투쟁사7』, 157, 205, 208, 211, 221쪽; 『위대한 주체사상의 빛발아래 개화발전한 항일혁명문학예술』(평양: 사회과학출판사, 1971), 205~206, 216쪽; 「불후의 고전적명작 《피바다》를 영화로 완성하는데서 나서는 몇가지 문제: 영화예술부문 일군들과 한 담화, 1969년 9월 27일」, 김정일, 『김정일 선집1: 1964~1969』, 483쪽.

2) 리령, 「항일 빨찌산의 혁명적 연극의 고상한 사상-예술적 전통」, 『조선예술』, 1959년 4호, 루계 32호(1959), 28쪽; 안영일, 「연극에서의 항일 유격대 형상」, 『조선예술』, 1959년 4호, 루계 32호(1959), 32쪽.

3) '송영', 『전자사전프로그람 《조선대백과사전》』; 송영, 『백두산은 어데서나 보인다』, 1~2, 137~144쪽.

쟁의 발굴과 함께 진행된 '수령형상화' 작업의 과정과 함께 진행되었다. 위에서 언급한 작품들은 김일성이 직접 만들었다고 하여 이후 '불후의 고전적 명작'이라는 수식어가 붙는다.

1953년 발굴사업 직후에는 이 발굴사업과 관련된 기록들이 나타나지 않고 있으며 1956년도부터 기록이 등장한다. 이는 1956년 진행된 남로당계 사건 이후 권력이 김일성 중심으로 넘어오면서 김일성 중심의 혁명전통 수립사업이 공개적으로 진행된 때문으로 보인다. 위에서 말한 1953년 '김일성원수 항일유격투쟁전적지조사단'에 참가했던 작가 송영의 답사기행문집도 실제로는 답사기행 다음해 1954년 3월에 썼으나 1955년 8월에 고쳐 쓴 후『백두산은 어데서나 보인다』라는 제목으로 1956년 4월 30일에 출판되었다. 그리고 1956년에 출판된 한효의『조선 연극사 개요』의 '三. 현대 연극의 장성' 중 'ㄱ. 항일 빨찌산들의 연극'에서 송영의 책을 예로 들면서 연극 〈피바다〉와 함께 〈성황당〉, 〈경축대회〉를 언급한다.[4] 이 글에서는 연극 〈피바다〉와 함께 항일 빨치산들의 연극을 우리나라 현대연극의 새로운 발전을 가져온 작품으로 평가한다.[5]

그 이후 김일성이 창작했다고 하는 연극 〈피바다〉의 중요성은 계속해서 강조되었으며 1959년에는 황해북도 도립예술극장에서 집체작으로 가극 〈혈해〉(단막)를 창작 공연하였다.[6] 이 가극 〈혈해〉에 대해서 자세한 내용은 알 수 없지만 1953년 '김일성원수 항일유격투쟁전적지조사단'이 찾아낸 혁명연극 〈혈해〉를 가극화한 것으로 판단된다.[7] 연극 〈혈해〉는

[4] 한효,『조선 연극사 개요』, 280~291쪽.

[5] 일제강점기 〈피바다〉라는 작품에 대한 원작이나 작자들에 관한 내용은 다음 글을 참고하기 바란다. 정종현,「피바다와 주체문예이론의 관련 양상: 이본(異本), 작자 및 통합화 과정을 중심으로」, 343~362쪽.

[6]『조선중앙년감: 1960년판』, 241, 242쪽.

[7] 송영,『백두산은 어데서나 보인다』, 1~2, 137~144쪽.

김일성 중심의 세력들이 북한 사회를 주도하면서 1930년대 항일혁명투쟁이 중요하게 되고 항일혁명문학예술이 강조됨에 따라 중요성이 부각되었다. 그 결과가 1971년 혁명가극 〈피바다〉로 탄생된 것인데, 그러한 과정에서 가극 〈혈해〉가 일제강점기 혁명연극 〈혈해〉를 가지고 처음으로 작품화한 것으로 보인다. '혈해(血海)'의 순 한글은 '피바다'로서 1960년대 중반까지는 섞여서 쓰이다가 '피바다'로 굳어진다. 그런데 황해북도 도립예술극장이 창작해서 1959년에 공연하였다는 사실 말고는 다른 사항을 찾아 볼 수가 없다. 이 가극은 다른 자료에서는 확인되지 않고『조선중앙년감』1960년판에서만 확인된다. 연극 〈피바다〉의 중요성이 강조되면서 만들어졌던 것으로 보이나 성공을 거두지는 못했다. 그 까닭은 〈피바다〉의 복원이 제대로 진행되지 않은 상태에서 중앙의 극장이 아니라 도립예술극장에서 만든 것이고 단막으로 만들어진 짧은 작품이기 때문으로 보인다. 어쨌든 이 가극은 당시 김일성 창작의 '불후의 고전적 명작'으로 지명되지 않았지만, 김일성이 창작하고 항일무장투쟁을 주제로 하는 작품 중 처음 창작 공연되었다는 점에서 의의가 있다. 하지만 위에서 언급한 사실 외에는 알려진 것이 없다.

이러한 관련 책자의 발간과 그에 따른 가극의 창작 이후 1967년까지 계속해서 김일성을 중심으로 하는 북한 사회의 '혁명전통' 수립과 함께 연극 〈피바다〉를 비롯한 항일무장투쟁시기 작품들의 의의가 강조되었다.

특히 연극 〈피바다〉는 중요한 사회주의 사실주의 작품으로 항일무장투쟁의 의의를 확대하고 제국주의의 본질을 선명히 하는, 인식 교양적 의의를 갖는 최고의 작품으로 평가되었다. 1967년 4월 당중앙위원회 제4기 15차 전원회의 이후 수령 중심의 유일지배체제가 수립되면서 북한은 '수령 김일성'을 중심으로 하는 소위 혁명전통 수립사업을 본격으로 전개

해 나아간다. 이러한 흐름에 따라 1967년 2월에 김일성의 혁명 활동을 영화로 옮기는 사업의 거점으로 조선예술영화촬영소 백두산창작단이 창립되었다.

이후 1969년 백두산창작단은 예술영화 〈피바다〉를 창작하였고 김정일의 지도와[8] 조선영화인동맹중앙위원회의 '예술영화 〈피바다〉에 대한 연구모임' 등을 거쳐[9] 1969년 광폭예술영화 〈피바다〉(1, 2부)를[10] 완성 상연하였다.[11] 이것은 항일무장투쟁시기 연극 〈피바다〉를 처음으로 공식적으로 작품화한 것이며 이른바 '불후의 고전적명작'을 영화로 옮기는 사업의 처음이었다. 예술영화 〈피바다〉가 완성 공연되던 1969년 9월 27일 김정일은 영화예술부문 간부들에게 「불후의 고전적명작 〈피바다〉를 영화로 완성하는데서 나서는 몇가지 문제」라는 담화를 발표했다. 여기서 불후의 고전적 명작 〈피바다〉를 내용과 형식, 창조 체계와 방법의 모든 영역에서 주체사상의 요구를 전면적으로 구현하고 있으며, 극예술만이 아니라 모든 종류의 형태와 문학예술창작에서 확고히 틀어쥐고 나아가야 할 창작 원칙과 방도를 완벽하게 체현하고 있다고 평가하였다.[12] 이

8) 「위대한 수령 김일성동지께서 문학예술부문사업을 령도하신 주요일지(9월)」, 『조선예술』, 1995년 9호, 루계 465호(1995), 16쪽.

9) 「혁명적문학예술창조에서의 빛나는 모범: 조선영화인동맹중앙위원회에서 예술영화 《피바다》(1부)에 대한 연구모임을 크게 가지였다」, 『조선예술』, 1970년 1호, 루계 162호(1970), 85쪽.

10) 조선예술영화촬영소 백두산창작단, 〈예술영화 피바다(1969) 1부, 2부: 비디오테이프〉(평양: 목란비데오, 2006).

11) 「사진－예술영화 피바다(제1부)」, 『조선예술』, 1970년 1호, 루계 162호(1970), 77쪽; 『조선중앙년감: 1970년판』(평양: 조선중앙통신사, 1970), 293쪽; 사회과학원 력사연구소, 『조선전사31: 현대편－사회주의건설사4』, 289쪽; 「불후의 고전적명작 《피바다》를 영화로 완성하는데서 나서는 몇가지 문제: 영화예술부문 일군들과 한 담화, 1969년 9월 27일」, 484쪽; 조선로동당 중앙위원회 당력사연구소, 『조선로동당력사』, 338쪽.

12) 「불후의 고전적명작 《피바다》를 영화로 완성하는데서 나서는 몇가지 문제: 영화에

렇듯 이 영화의 의미는 '수령 중심의 유일지배체제'를 당과 정부뿐만 아
니라 전 인민들에게 사상적으로 교양하기 위한 첫 작업이라는 데 있다.
이것은 유일지배체제가 당과 정부의 권력수립이라는 데 머무는 것이 아
니라 북한 사회, 전 인민을 포함한 국가 차원의 전략임을 보여주는 것이
다. 이러한 〈피바다〉를 앞세운 사상교양의 전략이 성공하느냐는 유일지
배체제가 인민들에게 뿌리내려 김일성 중심의 수령제 국가를 세울 수 있
느냐를 결정짓는 것이었다.

그리고 1969년 11월 25일 조선예술영화촬영소 영화예술극장 소속의 관
현악단과 합창단, 음악실이 합쳐져 개편된 영화음악단이[13] 1970년 12월
25일 '불후의 고전적명작 《피바다》의 노래묶음 영화음악조곡' 등의 곡목
으로 1, 2부를 공연하였다. 이 공연은 민족관현악과 양악관현악을 혁신하
고 '쩍소리'와 '쇠소리'를 완전히 없앴으며 민족음악의 현대성을 구현하였
다고 평가된다.[14] 이 공연은 북한음악계가 50년대 중반부터 진행한 민족
악기, 민족음악의 개량과 서양음악의 주체화 과정이 1960년대 중반 이후
일정한 성과를 내고 있음을 보여주었으며, 그 성과의 방향을 보여주었다.
위에서 말한 '쩍소리'는 민족음악의 성악, 특히 남도 판소리의 탁성을 말
하는 것이다. 북한의 음악계는 남도 판소리의 '쩍소리', 즉 탁성을 제거하
고 서도민요를 중심으로 하는 발성을 발전시켰다. 그래서 맑고 부드러우
면서 고운 소리를 만들어냈다. 그리고 '쇠소리'는 민족음악의 기악, 악기
의 탁한 소리를 말하는 것이다. 당연하게도 기악의 음빛깔도 성악의 발
성과 같은 방향으로 개량되어 나아갔다. 이러한 작업은 조선예술영화촬

술부문 일군들과 한 담화」, 1969년 9월 27일, 479, 481~482쪽.

[13] 리히림·함덕일·안종우·장흠일·리차윤·김득청, 『해방후 조선음악』(1979),
378쪽; 김광수, 「좌담회 – 위대한 향도따라 35년: 영화 및 방송음악단 창작가, 예술
인들과 나눈 이야기」, 『조선예술』, 1993년 5호, 루계 437호(1993), 43쪽.

[14] 리차윤, 「혁명적이면서도 예술성이 높은 음악형상」, 『조선예술』, 1971년 5호, 루계
178호(1971), 31~35쪽.

영소 영화음악단의 양악관현악단과 민족관현악단에서도 진행되었다. 그리고 그 성과는 영화 〈피바다〉의 음악에도 반영되었으며 혁명가극 〈피바다〉로 이어진다.

1971년 3월 2일 김정일과 불후의 고전적명작 〈꽃파는 처녀〉 발굴사업에 참가하였던 문학예술 간부, 창작가들의 만남이 있었다. 여기서 김정일은 발굴작업에 만족을 표시하였으며, 김일성이 창작한 〈피바다〉를 비롯한 불후의 고전적명작들을 발굴하여 영화와 가극, 소설로 옮겨 혁명적 문학예술의 본보기로 내세울 것을 선언하였다. 그리고 〈피바다〉를 시작으로 가극혁명을 일으킬 것을 지시하였다.[15]

이후 조선예술영화촬영소 백두산창작단이 대본, 영화음악단이 음악, 국립민족가극극장과 국립가극극장이 1969년 4월 통합한 국립민족가극극장이 연기를 맡아 1971년 3월 20일 가극 〈피바다〉의 시연회가 평양대극장에서 개최되었다. 이 공연은 첫 시연회였으며 김정일이 첫 현지지도를 가졌다.[16] 이 날 김정일은 문학예술부문 간부들, 창작가들과 만난 자리에서 불후의 고전적명작 〈피바다〉를 우리식으로 만들어 가극혁명을 일으키도록 강조하면서 작곡가 리면상을 비롯한 문학예술부문 간부와 창작가들에게 사업을 지시하였다.[17] 리면상은 북한의 음악계를 대표하는 인물로서 혁명가극 〈피바다〉(1971)와 민족가극 〈춘향전〉(1988)에도 참가하여 북한의 가극을 발전시킨 대표 인물이다. 북한의 가극 중 수많은 작품에 작곡가로 참가하여 활동하였으며 1989년 죽을 때까지 거의 모든 시

15) 황지철 · 김득청 · 현수웅, 『20세기 문예부흥과 김정일5: 음악예술』, 339쪽; 조선로동당 중앙위원회 당력사연구소, 『조선로동당력사』, 381쪽.

16) 송석환, 「혁명가극 《피바다》에 깃든 불멸의 이야기」, 『조선예술』, 1986년 7호, 루계 355호(1986), 6쪽; 황지철 · 김득청 · 현수웅, 『20세기 문예부흥과 김정일5: 음악예술』, 162~163, 268, 270쪽.

17) 함덕일, 「은혜로운 당의 품속에서(2)」, 『조선예술』, 1996년 3호, 루계 471호(1996), 19쪽.

기를 조선음악가동맹의 대표로 활동하였다. 리면상은 1930년대 일본에서
음악공부를 하고 돌아와 주로 대중음악과 신민요를 작곡한 작곡가로서
대중음악계에서 활발히 활동하였다. 하지만 일본의 1937년 중국 침략전
쟁과 1942년 미국 침략전쟁을 거치면서 친일행위를 하게 되어 2009년 남
한에서 펴낸『친일인명사전』에 등재되기도 한다. 그는 일제 말기에는 주
로 악극과 가극 창작에 참여하면서 가극음악의 작곡가로 활동하였다. 이
를 바탕으로 1946년 고향인 함흥으로 돌아간 뒤 북한음악계에서 가극을
중심으로 활동하게 되었다.[18]

　혁명가극 〈피바다〉 창작 초기에는 가극노래 창작과 형상에서 잘못된
편향들이 나타났음이 지적되었다. 그 중 하나는 아리아나 대화창의 틀에
서 확실히 벗어나지 못한 것이었고, 다른 하나는 민족적인 색채를 살린
다고 하면서 너무 민요식으로만 노래를 지으려고 한 것이다. 그 중 특히
문제는 민성과 양성을 갈라 보아야 한다며 방창곡을 옛날 민요식으로 형
상하려고 한 점이다. 이러한 지적에 따라 아리아나 대화창은 절가로 바
뀌었고 방창곡은 민성과 양성으로 가르지 않게 되었다.[19] 그리고 3월 24
일에는 가극 〈피바다〉의 대본이 정리되었으며[20] 6월에는 가극 〈피바다〉
의 대본 수여식이 평양대극장에서 진행되었다.[21] 이에 따라 완결된 대본

18) 리면상에 대한 자세한 내용은 다음 글을 보기 바란다. 「이면상」, 친일인명사전편찬
위원회, 『친일인명사전: 친일문제연구총서 인명편2』(서울: 민족문제연구소, 2009),
835~838쪽; 「은혜로운 당의 품속에서」, 『조선예술』, 1996년 2호, 루계 470호
(1996), 21~23쪽; 함덕일, 「은혜로운 당의 품속에서(2)」, 『조선예술』, 1996년 3호,
루계 471호(1996), 18~19쪽; 함덕일, 「은혜로운 당의 품속에서(3)」, 『조선예술』,
1996년 5호, 루계 473호(1996), 27~29쪽.

19) 송석환, 「혁명가극 《피바다》에 깃든 불멸의 이야기」, 『조선예술』, 1986년 7호, 루
계 355호(1986), 6쪽; 황지철·김득청·현수웅, 『20세기 문예부흥과 김정일5: 음악
예술』, 162~163, 268, 270쪽.

20) 황지철·김득청·현수웅, 『20세기 문예부흥과 김정일5: 음악예술』, 272쪽.

21) 「뜻깊은 대본수여식」, 『조선예술』, 1996년 11호, 루계 479호(1996), 6쪽.

에 따라 창작이 가속화되었으며 7월 8일 가극 〈피바다〉의 장면별 무대관
통련습이 평양대극장에서 진행되었다.[22] 그리고 그 다음날인 7월 9일에
는 가극 〈피바다〉의 시연회가 다시 진행되었다.[23]

드디어 1971년 7월 17일(토) 오후 5시 평양대극장에서 7장 9경의 혁명
적 민족가극 〈피바다〉가 공연되었다. 다음 표는 당일 공연되었던 혁명적
민족가극 〈피바다〉의 세부 내용을 정리한 것이다.

<표 26> 혁명적 민족가극 〈피바다〉의 창작내역

구분	내용
날짜	1971년 7월 17일(토) 오후 5시
장소	평양대극장
극단	백두산창작단 · 영화음악단 · 국립민족가극극장(피바다가극단)
구성	7장 9경
연출	리인철
대본	조선예술영화촬영소 백두산창작단(집체)
작곡	집체(강기창, 김건일, 김기명, 김기홍, 김덕수, 김영규, 김영도, 김윤붕, 리건우, 리면상, 리석, 리정언, 리학범, 성동춘, 정세룡 등)
배우	김기원(녀성중음, 어머니), 김영원(남성고음, 변구장), 류영옥(녀성고음, 갑순), 박충원(남성저음, 별재로인) 등
음악	민족관현악

위 표와 같이 이 가극에 참여한 극단은 조선예술영화촬영소 백두산창
작단과 조선예술영화촬영소 영화음악단, 그리고 국립민족가극극장이었
다. 이후 이 단체들을 중심으로 '피바다가극단'이 조직되었다. 그 중 대본
은 백두산창작단이 썼으며 음악은 영화음악단이, 배우연기는 국립민족가

22) 황지철 · 김득청 · 현수웅, 『20세기 문예부흥과 김정일5: 음악예술』, 285, 293쪽.
23) 림채강, 「좌담회─5대혁명가극의 주인공들과 함께」, 『조선예술』, 1986년 7호, 루
 계 355호(1986), 45쪽.

극극장이 맡았다. 그리고 연출은 리인철이 담당하였으며 음악은 창작 당시는 민족관현악을 사용하였다. 작곡은 집체작으로서 리면상이 지휘를 맡아 진행했으며 배우는 당시 최고의 배우들로 구성되었다.[24]

1971년 7월 17일 지난 3월부터 진행된 '불후의 고전적명작 〈피바다〉'의 가극화 작업이 끝나고 혁명적 민족가극 〈피바다〉가 창작 공연되었다. 창작집단은 공연에 앞서 공개 당총회를 개최하였으며, 가극 〈피바다〉가 성공적인 평을 받은 이후 가극에 참여한 예술인들은 입당을 하거나 공훈예술가·공훈배우 칭호, 표창급수 등을 받았다. 창작 당시 가극 〈피바다〉를 규정하는 첫 수식어는 '혁명적 민족가극'이었다. '혁명가극'은 이후에 붙여진 개념이다. 가극 〈피바다〉의 규정은 처음에는 이전부터 모색해온 '민족가극'이었다. 그러한 민족가극의 규정 속에서 '혁명적'이라는 수식어가 따라 붙었다. 하지만 1972년 중반부터 '혁명가극'이 공식화된다. 이 작품은 5대 혁명가극 중 하나이면서 혁명가극의 시발점으로 혁명적이며 민족적인 음악형상과 사실주의적 일반화를 구현한 사회주의 사실주의 혁명가극으로 평가받는다. '수난의 피바다를 투쟁의 피바다로 만들어야 한다.'는 종자를 가지고 혁명에 대하여 알지 못하던 소박한 조선여성이 계급투쟁의 시련을 헤쳐 가며 혁명조직의 지도 밑에 혁명가로 자라나는 과정을 그렸다. 그럼으로써 피압박무산대중이 나아갈 길은 오직 혁명의 길이라는 점을 제시한다. 이와 함께 자연발생적인 투쟁은 실패를 면할 수 없으며 혁명은 오직 수령의 지도 밑에 정확한 혁명노선에 기초하여 진행되어야 함을 주장한다. 그리고 제국주의자들에게 억압당하는 인민들의 민족해방과 혁명투쟁에 관한 문제를 무산자대중의 계급해방문제와 갖는 통일 속에서 제기함으로써 식민지 조선의 반일민족해방투쟁과 공산주의운

[24] 김덕균·김득청 엮음, 『조선민족음악가사전(상)』(연길: 연변대학출판사, 1998) 참고.

동 발전의 합법칙성을 형상하였다고 평가된다. 양식면에서는 기존 서양의 오페라식 가극이나 우리나라 창극에서 완전히 벗어나 인민적이며 민족적인 예술형식에 기초하여 현대화되고 통속화된 가극형식을 창조하였다고 평가된다. 그리고 대사와 기존 가극의 대화창들을 절가화된 가사로 고치고 유순하며 부드러운 민족적 선율을 사용함으로써 가극의 모든 노래들을 가요명곡으로 일관시키는 방법을 사용했다. 또 방창을 도입하고 적극적으로 활용하였는데, 이것이 가극의 인민성과 민족적 특성을 규정하여 "피바다식 가극" 양식을 개척하는 데 중요한 역할을 하였다. 가극의 기본형상수단인 음악의 기능과 역할을 대폭 높였던 것이다. 처음에는 개량한 민족악기를 위주로 하는 민족관현악으로 창조되었으나 1972년 말 혁명가극 〈꽃파는 처녀〉에서 민족관현악과 양악관현악을 함께 사용하는 배합관현악이 확립된 이후 전면배합관현악으로 개편되었다. 그리고 음악과 갖는 통일 속에서 무용과 무대미술의 역할을 크게 높임으로써 무용과 무대미술이 가극의 중요하고 필수적인 형상수단이 되었다. 또 〈한 자위단원의 운명〉을 영화로 옮기는 사업과 함께 가극 〈피바다〉의 창작과정에서 종자를 잡고 진행되는 속도전의 창작방법론이 적용되어 성공을 거두었다.[25] 이후 "피바다식 가극" 창조과정에도 이 방법론이 일반화되었다.

25) 「영화예술론, 1973년 4월 11일」, 김정일, 『김정일 선집3: 1973』, 365~366쪽; 김기원, 「불멸의 기념비적명작 혁명가극 《피바다》의 어머니역을 창조하기까지」, 『조선예술』, 1973년 9호, 루계 204호(1973), 117~120쪽, 『조선중앙년감: 1973년판』, 265쪽; 박윤경, 「충성의 한길로 달려온 혁명가극 《피바다》의 창조자들」, 『조선예술』, 1979년 7호, 루계 271호(1979), 13쪽; 리히림·함덕일·안종우·장흠일·리차윤·김득청, 『해방후 조선음악』(1979), 470쪽; 사회과학원 력사연구소, 『조선전사22: 현대편-항일무장투쟁사7』, 205~208쪽; 송석환, 「혁명가극 《피바다》에 깃든 불멸의 이야기」, 『조선예술』, 1986년 7호, 루계 355호(1986), 7쪽; 정봉섭, 『음악작품형식』, 284쪽; 리문일, 「혁명가극의 주인공으로 20년: 피바다가극단 인민배우 김기원 동무」, 『조선예술』, 1991년 7호, 루계 415호(1991), 41쪽; 리인철, 「감정조직을 기본으로 하는 새로운 극작술을 창시하시여」, 『조선예술』, 1991년 7호, 루계 415호

당일 공연 관람 후 김정일은 창조성원들 앞에서「혁명가극〈피바다〉
는 우리식의 새로운 가극」이라는 연설을 했다. 여기서 절가와 방창을 잘
사용해서 주체적 가극건설의 기본원칙인 인민성과 민족적 특성, 통속성
을 구현했으며 국제무대에서도 공연할 수 있게 되었다고 평가하였다. 하
지만 방창 문제를 완전히 해결하지 못한 점과 4장의 주인공 어머니와 경
철 어머니 상봉장면의 노래가 아직 절가화되지 못했다고 지적하였다.[26]
이러한 문제들은 1971년 12월 13일 가극〈피바다〉시연회(평양예술극장)
와 같은 개작과정을 거치며 고쳐진다. 그리고 1971년 10월 28일에는 김정
일이 문학예술부문 간부들에게 담화「〈피바다〉식 혁명가극 창작원칙을
철저히 구현하여 사상예술성이 높은 혁명가극을 창조하자」를 발표하였
다.[27]

이러한 성공적 평가에 따라 1971년 11호『조선예술』에 조선음악가동맹
중앙위원회는「사상성과 예술성이 완벽하게 결합된 혁명적이며 인민적
인 가극예술의 빛나는 모범: 불후의 고전적명작 《피바다》에서 혁명적민
족가극 《피바다》에 대하여」를 발표한다. 이 글에서 혁명적 민족가극〈피

(1991), 42쪽; 류영옥,「갑순역을 창조하던 뜻깊은 나날」,『조선예술』, 1991년 7호,
루계 415호(1991), 44쪽; 류인호,「《피바다》식 무용이 태어나던 때를 회고하며:
피바다극단 무용지도원 공훈배우 한은하동무와 나눈 이야기」,『조선예술』, 1991년
7호, 루계 415호(1991), 47쪽; 함덕일,「은혜로운 당의 품속에서(3)」,『조선예술』,
1996년 5호, 루계 473호(1996), 27쪽;「위대한 령도자 김정일동지께서 문학예술부
문사업을 령도하신 주요일지(15회)」,『조선예술』, 1996년 6호, 루계 474호(1996),
13쪽; 김초옥,「독특한 형상으로 인기있는 가극배우: 피바다가극단 인민배우 김영
원동무」,『조선예술』, 1996년 7호, 루계 475호(1996), 49쪽;「정치적생명을 안겨주
신 위대한 사랑」,『조선예술』, 1996년 10호, 루계 478호(1996), 5쪽; 황지철·김득
청·현수웅,『20세기 문예부흥과 김정일5: 음악예술』, 316~317쪽; 조선로동당 중
앙위원회 당력사연구소,『조선로동당력사』, 381쪽.

26)「혁명가극 《피바다》는 우리식의 새로운 가극: 혁명가극 《피바다》창조성원들 앞에
서 한 연설, 1971년 7월 17일」, 김정일,『김정일 선집2: 1970~1972』, 291~297쪽.

27)「위대한 령도자 김정일동지께서 문학예술부문사업을 령도하신 주요일지(16회)」,
『조선예술』, 1996년 7호, 루계 475호(1996), 12~13쪽.

바다〉를 김일성의 주체적 문예사상과 혁명적 민족가극 건설에 관한 미학 사상을 완벽하게 구현한 것으로 평가하며 사회주의 사실주의 가극예술 의 모범으로 규정하였다. 내용은 혁명적인 것, 사회주의적인 것으로 일관 했으며 형식은 혁명적 내용에 맞게 인민적, 민족적, 현대적인 것으로 되 었다고 평가되었다. 그리고 가극의 중요한 의의로 사상성과 예술성의 완 벽한 결합을 제시하였다. 그 방법으로 절가, 방창, 음악극작술, 민족무용, 사실주의미술로 나눠 설명한다.[28] 그리고『조선예술』1972년 1호에 혁명 가극 〈피바다〉가 특집형태로 편성되었다. 표지그림으로 가극 〈피바다〉 의 장면이 쓰였으며 내용에 '가극대본'과 함께 대표 노래들(숫자보)과 기 사들이 게재되었다.[29] 1972년에는『불후의 고전적명작 〈피바다〉중에서 혁명가극 〈피바다〉노래집』(32곡)이 문예출판사에서 출판되었고,[30] 1972 년 김일성의 생일인 4월 15일에는 초기 민족관현악으로 이루어진『불후 의 고전적명작 《피바다》 중에서 혁명가극 피바다 총보』가 출판되었다.[31] 그리고 피바다가극단은 1972년 가극 〈피바다〉창조에 대한 공로로 '김일 성훈장'을 받았다.

이와 같이 북한은 혁명적 민족가극 〈피바다〉를 대단한 성공작품으로 평가했다. 이에 따라 1971년 9월 28일부터 12월 9일까지 '피바다가극조'는 중국에서 가극 〈피바다〉를 50여 회나 공연하였다.[32] 그리고 1972년 1월

28) 조선음악가동맹 중앙위원회, 「사상성과 예술성이 완벽하게 결합된 혁명적이며 인 민적인 가극예술의 빛나는 모범: 불후의 고전적명작 《피바다》에서 혁명적민족가극 《피바다》에 대하여」, 『조선예술』, 1971년 11호, 루계 183호(1971), 22~31쪽.

29) 『조선예술』, 1972년 1호, 루계 185호(1972).

30) 「새로 나온 책—불후의 고전적명작 《피바다》 중에서 혁명가극 《피바다》 노래집」, 『조선예술』, 1972년 12호, 루계 195호(1972), 61쪽.

31) 『불후의 고전적명작 《피바다》 중에서 혁명가극 피바다 총보』(1972).

32) 『조선중앙년감: 1974년판』, 232쪽; 리히림·함덕일·안종우·장흠일·리차윤·김 득청, 『해방후 조선음악』(1979), 479쪽.

말부터 2개월간 알제리(1월 26일~2월 8일), 루마니아(2월 9일~22일), 소련 (2월 23일~3월 6일)을 방문 공연하였다.[33]

가극 〈피바다〉는 1972년 1월 10일 검열공연을[34] 끝으로 또 하나의 분 기점을 맞게 된다. 1971년 완성 이후로 가극 〈피바다〉는 당적, 대중적 관 람과 검열을 거치면서 항일혁명문학예술의 '모범'으로 확정되었다. 이러 한 모범의 근거지이자 전파자 역할을 하게 될 '피바다가극단'이 1972년 1 월 13일 창립된다. 이 때까지는 국립민족가극극장과 국립가무단, 영화음 악단 등이 가극 〈피바다〉 1조와 2조로 구성되어 2개조로 활동하면서 창 작과 공연을 진행해왔다. 하지만 이 날 평양예술극장에서 영화음악단을 기본으로 국립민족가극극장과 국립가무단의 성원들을 편입시켜 가극 〈피바다〉 1조 공연조로 통일, 즉 '피바다가극단'을 조직 창립하였다. 이 날 피바다가극단의 명단이 발표되었으며 피바다가극단을 무대예술부문 의 본보기단체로 만들 것을 지시하였다. 이 날 피바다가극단의 창립일을 가극 〈피바다〉의 첫 공연날인 1971년 7월 17일로 선포하였다.[35]

그리고 2월 17일부터 3월 1일까지 가극 〈피바다〉의 성공에 힘입어 '혁 명가극건설에 관한 주체적문예사상연구모임'이 평양대극장에서 진행되 었다. 폐막일인 3월 1일 모임에서는 "피바다식 혁명가극" 창조의 성과와

33) 『조선중앙년감: 1972년판』, 339쪽; 리히림 · 함덕일 · 안종우 · 장흠일 · 리차윤 · 김 득청, 『해방후 조선음악』(1979), 479쪽.

34) 「위대한 령도자 김정일동지께서 문학예술부문사업을 령도하신 주요일지(17회)」, 『조선예술』, 1996년 8호, 루계 476호(1996), 9쪽.

35) 리히림 · 함덕일 · 안종우 · 장흠일 · 리차윤 · 김득청, 『해방후 조선음악』(1979), 470쪽; 박진후, 「피바다가극단의 창립을 선포하시여」, 『조선예술』, 1991년 7호, 루 계 415호(1991), 6쪽; 류인호, 「 《피바다》 식무용이 태여나던 때를 회고하며: 피바다 극단 무용지도원 공훈배우 한은하동무와 나눈 이야기」, 『조선예술』, 1991년 7호, 루계 415호(1991), 46쪽; 김광수, 「좌담회 - 위대한 향도따라 35년: 영화 및 방송음 악단 창작가, 예술인들과 나눈 이야기」, 『조선예술』, 1993년 5호, 루계 437호 (1993), 43쪽; 「위대한 령도자 김정일동지께서 문학예술부문사업을 령도하신 주요일 지(17회)」, 『조선예술』, 1996년 8호, 루계 476호(1996), 9쪽.

경험을 총화하고 이를 일반화하는 원칙을 제시하였다. 그리고 지방예술
단체들에서도 "피바다식 혁명가극"을 창조할데 대한 과업을 제시하였다.
이 날 김정일은 「혁명가극건설에서 이룩한 성과를 공고발전시킬데 대하
여」라는 결론을 발표하였다. 결론에서 "피바다식 가극" 창작의 성과로 다
음을 제시하였다. 첫째, 수령의 혁명사상으로 일관된 주체적인 문학예술
을 발전시켰다. 둘째, 문학예술에서 혁명전통을 계승 발전시켰고 당성 ·
로동계급성 · 인민성을 구현하였다. 셋째, 종자론과 인간학으로서의 문학
이론 등 문예이론을 창조했으며 작가 · 예술인들이 문예이론을 체득하였
다. 넷째, 공산주의적 창조체계와 지도체계를 확립하였다. 다섯째, 수령
에게 충실한 작가 · 예술인들을 조직하였으며 집단주의 정신이 발휘되었
다.[36] 이로써 혁명가극 〈피바다〉가 문학예술로서 가지는 성과를 천명했
을 뿐 아니라 북한 사회가 앞으로 꾸려갈 원리를 혁명가극 〈피바다〉가
체현하고 있음을 공식화하였다.

이후 1972년 3월 21일에는 영화음악극장을 조직해서 산하에 영화음악
단과 피바다가극단을 구성하였다. 이렇게 됨으로써 영화혁명의 음악부문
을 담당했던 영화음악극장은 영화음악창조와 함께 "피바다식 가극"의 창
조를 담당한다. 또 교향악을 비롯한 기악작품창조를 기본으로 하면서 음
악무용종합공연도 함께 진행하는 음악부문의 총체적 거점이 되었다.[37]

36) 「혁명가극건설에서 이룩한 성과를 공고발전시킬데 대하여: 혁명가극건설에 관한
 위대한 수령님의 문예사상 연구모임에서 한 결론, 1973년 3월 1일」, 김정일, 『김정
 일 선집3: 1973』, 22~23쪽; 남포시예술단, 「가극 《연풍호》가 대작으로 되기까지」,
 『조선예술』, 1986년 1호, 루계 349호(1986), 33쪽; 「위대한 령도자 김정일동지께서
 문학예술부문사업을 령도하신 주요일지(21회)」, 『조선예술』, 1996년 12호, 루계
 480호(1996), 19쪽; 황지철 · 김득청 · 현수웅, 『20세기 문예부흥과 김정일5: 음악
 예술』, 355~356쪽.

37) 리히림 · 함덕일 · 안종우 · 장흠일 · 리차윤 · 김득청, 『해방후 조선음악』(1979),
 470쪽; 김득청, 『주체적음악연주: 주체음악총서11』, 201쪽; 김광수, 「좌담회 - 위대
 한 향도따라 35년: 영화 및 방송음악단 창작가, 예술인들과 나눈 이야기」, 『조선예

1972년 4월에는 국립민족가극극장을 이어받아 가극을 전문으로 하며 음악무용공연도 함께 하는 평양예술단을 새로 창립하였다. 이로써 가극, 특히 "피바다식 가극"의 거점이 되는 영화음악극장과 함께 평양예술단이 생기면서, 피바다가극단과 더불어 중요 가극단 2개가 구성되었다.[38] 이후 피바다가극단은 1972년 11월 30일에 가극 〈꽃파는 처녀〉를 창작하게 되고 평양예술단은 1972년 4월 18일에 가극 〈밀림아 이야기하라〉와 1973년 4월 15일 가극 〈금강산의 노래〉를 만들게 된다. 이렇게 되면서 1971년 12월 11일에 창작 공연된 조선인민군협주단의 가극 〈당의 참된 딸〉과 함께 5대 혁명가극이 "피바다식"으로 만들어졌다. 이후 혁명가극 〈피바다〉는 국내에서는 수령을 중심으로 하는 유일지배체제를 강화하는 사상인식적 교양자료로서 계속해서 공연되었으며 해외에서는 북한을 대표하는 작품으로서 곳곳에서 공연되었다. 그리하여 1978년 6월 25일에는 평양대극장에서 500회 공연을 맞이했으며[39] 1986년 1월 15일에는 1000회 공연을 진행했다.[40] 물론 아직까지도 고전작품으로서 국내와 해외에서 계속해서 공연되고 있다. 그리고 1992년 11월 15일에 전면배합관현악 편성으로 된『불후의 고전적명작 《피바다》 중에서 혁명가극 《피바다》 종합총보』가 발행되었다.[41] 또 연극 〈피바다〉를 기원으로 하는 〈피바다〉라는 소재는 1973년에 문예출판사의『장편소설 피바다』와[42] 김영규·김윤봉 작곡

술』, 1993년 5호, 루계 437호(1993), 43쪽.

38) 리히림·함덕일·안종우·장흠일·리차윤·김득청, 『해방후 조선음악』(1979), 471쪽; 김득청, 『주체적음악연주: 주체음악총서11』, 200~201쪽.

39) 류영옥, 「영원히 《갑순》 이와 함께 살리라」, 『조선예술』, 1979년 7호, 루계 271호(1979), 9쪽; 김원균, 「뜨거운 은정」, 『조선예술』, 1988년 1호, 루계 373호(1988), 19쪽; 리문일, 「혁명가극의 주인공으로 20년: 피바다가극단 인민배우 김기원동무」, 『조선예술』, 1991년 7호, 루계 415호(1991), 41쪽.

40) 박윤경, 「불패의 생활력을 지닌 혁명가극 《피바다》 : 혁명가극 《피바다》의 1,000회 공연에 즈음하여」, 『조선예술』, 1986년 2호, 루계 350호(1986), 58쪽.

41) 『불후의 고전적명작 《피바다》 중에서 혁명가극 《피바다》 종합총보』(1992).

의 〈교향곡 피바다〉로도 창작되었다.[43]

위에서 살펴본 것과 같이 혁명가극 〈피바다〉를 전형으로 해서 1970년
대 이후 5대 혁명가극과 함께 "피바다식 가극"이 창조되었다. 북한은 항
일무장투쟁의 내용을 가극이라는 양식에 담아냈고 그 안에 '집단주의'와
'지도와 대중'으로 대표될 수 있는 위계구조라는 북한 사회의 원리들을
담아냈다. 이것의 향유와 학습은 머리로 이루어진 것이 아니라 가극을
통한 감정훈련으로 진행되었기 때문에 더욱 효과적이었고 이 감정훈련
은 북한 인민의 통일된 집단 감정을 만드는 데에 중요한 역할을 하였다.
그 대표가 바로 "피바다식 혁명가극"이라고 할 수 있다.

혁명가극 〈피바다〉가 이렇듯 극장에서 보고 마는 감상용, 교양용 작품
이 아니었다는 것은 '〈피바다〉근위대'의 조직과 활동으로도 알 수 있다.
'근위대(近衛隊)'는 북한의 『조선말대사전』에 따르면 '당과 수령을 가까이
에서 목숨으로 옹호보위하는 군대의 가장 충직한 전투대오 또는 그 대오
의 한 성원'이나 '어떤 부분에서 적극적으로 싸워나가는 선진분자들로 조
직된 대오'를 가리킨다.[44] 혁명가극 〈피바다〉의 성공과 함께 〈피바다〉근
위대가 조직되기 시작하였다. 〈피바다〉근위대는 가극 〈피바다〉의 주인
공처럼 수령에 충성하며 민족과 국가에 충실한 대원들을 가리키는 것으
로 모범적인 작업반에 '〈피바다〉근위대' 칭호가 주어지며 '〈피바다〉근위
대 붉은기'가 내려졌다. 이는 '〈꽃파는 처녀〉근위대'로 이어졌다. 1973년
1월 안주탄광에서 〈피바다〉근위대가 제일 먼저 조직되고 문덕의 협동농
장에 〈꽃파는 처녀〉근위대가 처음 조직되었다. 이후 전국의 공장, 기업
소와 농촌들에서 〈피바다〉근위대와 〈꽃파는 처녀〉근위대가 조직되었다.

42) 『장편소설 피바다』(평양: 문예출판사, 1973).

43) 〈교향곡 피바다〉, 『조선음악전집 8』(평양: 문예출판사, 1991), 3~108쪽.

44) '근위대,' 『조선말대사전(1)』, 383쪽.

이렇게 하나의 모범을 정하고 이를 전파하는 방식의 운동은 공업과 농업 분야에서 혁신과 비약을 일으켜 사상, 기술, 문화의 3대혁명을 힘차게 추진하기 위한 것이었다. 〈피바다〉와 〈꽃파는 처녀〉와 같은 불후의 고전적 명작들을 혁명의 교과서로 삼아 명작의 주인공처럼 살며 일하려는 혁명적 기풍을 일으키려는 데 목적이 있었다. 근위대들은 1975년 11월 발기한 3대혁명붉은기쟁취운동에서도 중요한 역할을 수행했는데, 이 3대혁명붉은기쟁취운동의 최초 발원지는 검덕광산과 청산협동농장의 〈피바다〉근위대와 〈꽃파는 처녀〉근위대였다.[45] 1974년에는 〈피바다〉 근위대원들과 〈꽃파는 처녀〉 근위대원들의 모습을 형상한 〈《피바다》 근위대의 노래〉(작사 안정기, 작곡 오완국, 내림마장조, 4/4박자), 〈《꽃파는 처녀》 근위대의 노래〉를 만들어 발표하기도 하였다.[46]

이렇듯 혁명가극 〈피바다〉는 혁명가극 〈꽃파는 처녀〉와 함께 문학예술 작품만이 아니라 작품을 보고 느꼈던 공감과 감동을 극장을 벗어난 현실, 즉 노동현장으로 연결시키는 대중운동의 도구였다. 이 운동을 지도한 사람은 혁명가극 〈피바다〉와 "피바다식 가극" 혁명을 주도했던 김정일이었다. 이러한 방식은 북한의 대중운동 방식의 하나로 굳어졌으며 현재까지도 이어진다. 2010년 경희극 〈산울림〉(국립연극단)의 재창조와 전국적 관람, 그리고 이어지는 '청년동맹일군들의 실효모임'이 바로 그것이다.[47] '실효모임'이라는 것은 주로 문학예술작품을 통하여 사상정신적으

45) 홍국원, 「《피바다》 근위대의 붉은 기발을 높이 휘날리며」, 『조선예술』, 1974년 4호, 루계 211호(1974), 66~71쪽;『조선중앙년감: 1974년판』, 254쪽; 사회과학원 력사연구소, 『조선전사32: 현대편－사회주의건설사5』(평양: 과학,백과사전출판사, 1982), 154쪽; 정영철, 『김정일 리더십 연구』, 279~280쪽.

46) 〈《피바다》 근위대의 노래(악보)〉,『조선예술』, 1975년 1호, 루계 219호(1975), 표지 3쪽; 〈《꽃파는 처녀》 근위대의 노래(악보)〉,『조선예술』, 1975년 2호, 루계 220호(1975), 표지 3쪽;『조선중앙년감: 1975년판』, 396쪽.

47) 「청년동맹일군들의 경희극 《산울림》 실효모임」,『조선중앙통신』, 2010년 6월 11일자, http://www.kcna.co.jp/calendar/2010/06/06－11/2010－0611－011.html, 검

로 배운 내용을 사업과 생활에 구현하여 실제 효과를 내기 위하여 결의를 다지는 모임을 말한다.[48] 이것은 위에서 말했던 〈피바다〉근위대 조직과 〈피바다〉근위대 붉은기 수여와 같은 문학예술 작품을 모범으로 하는 대중운동 방식이다. 그리고 〈피바다〉근위대가 김정일이 후계자로서 지휘했던 대중운동이었다면 2010년 경희극 〈산울림〉운동은 김정은이 후계자로서 진행한 대중운동이라는 점에서 흥미롭다. 김정일이 후계자로서, 문학예술계에서 시작하여 정치·군사 부문으로 확대되어 가는 과정에서 진행했던 권력획득과 검증방식을 김정은도 이어받고 있는 것으로 보인다. 어쨌든 북한에서 혁명가극 〈피바다〉는 문학예술작품의 모범으로서 그치는 것이 아니라 극장을 벗어난 현실, 북한 사회로 이어져 '경계상실'의 효과를 목표로 하는 작품이었다.

색일: 2011년 11월 5일.

[48] '실효모임,' 『조선말대사전(2)』(평양: 사회과학출판사, 1992), 1933쪽.

제2절 〈피바다〉의 미학과 대본

1) 미학과 운영원리

혁명가극 〈피바다〉의 미학과 운영원리는 위 항목에서 설명했던 "피바다식 가극"의 미학과 운영원리에 기반을 둔다. 혁명가극 〈피바다〉가 "피바다식 가극"의 모범이 되었기 때문이다. 여기서는 일반적인 "피바다식 가극"의 미학과 운영원리가 아닌 혁명가극 〈피바다〉만의 미학과 운영원리에 대해서 서술하도록 하겠다. 그런데 혁명가극 〈피바다〉의 운영원리는 앞에서 설명한 "피바다식 가극"의 운영원리인 '감정훈련을 바탕으로 집단주의와 위계화'를 고스란히 적용시키고 있다. 그렇기 때문에 추가 설명은 하지 않겠으며 앞으로 설명할 민족가극 〈춘향전〉과 달리 혁명가극 〈피바다〉에 특징적으로 나타나고 있는 미학을 주로 살펴보려고 한다.

먼저 혁명가극 〈피바다〉의 수식어를 살펴보자. 혁명가극 〈피바다〉의 첫 공연 당시의 명칭은 '혁명적 민족가극'이었다. 당시 창극과 가극을 극복하고 새로운 '민족가극' 양식을 만들어 내는 시기였기 때문에 '민족가극'이라는 수식어가 붙었다. 하지만 가극 〈피바다〉가 탄생되면서 '민족가극' 양식은 "피바다식 가극" 양식으로 정착되었고 이름도 바뀐 셈이다. '민족가극'이 "피바다식 가극"으로 확립되었다. 그렇게 되면서 가극 〈피바다〉는 창작된 1971년 다음해인 1972년부터 '혁명가극 〈피바다〉'로 규정되었다. 가극 〈피바다〉는 '혁명적 가극 〈피바다〉'였으며 이것을 정식화해서 '혁명가극 〈피바다〉'가 되었다.

여기서 혁명적, 혁명이라 함은 내용의 측면과 양식의 측면 두 가지를 포함한다. 먼저 내용의 측면에서 '혁명'이라 함은 이전의 내용과 다르게

수령 김일성을 중심으로 하는 항일무장투쟁 시기의 활동을 담아냈다는 점이다. 물론 이러한 내용은 1956년 가극 〈솔개골 사람들〉에서부터 시작되었으나 내용과 형식면에서 인정받지 못했다. 혁명가극 〈피바다〉가 수령 중심의 항일무장투쟁시기의 활동을 담아낸 공히 인정되는 첫 작품이었다. 그리고 양식의 측면에서 '혁명'이라 함은 기존의 창극양식과 가극양식을 혁파한 작품이라는 것을 의미한다. 그것은 절가와 방창, 음악극작술, 관현악, 무용, 무대미술에 관한 "피바다식 가극"의 양식을 가리킨다.

이에 따라 『조선말대사전』에 수록된 혁명가극의 정의는 '《피바다》 식 가극의 독창적인 창작 원칙과 방도에 의하여 창작된 새로운 형식의 우리식 가극작품'으로 설명된다.[49]

다음 표는 이러한 창작과정을 거친 혁명가극 〈피바다〉의 미학적 창작 방향을 보여준다.

〈표 27〉 혁명가극 〈피바다〉의 미학적 창작 방향

[49] '혁명가극,' 위의 책, 945쪽.

북한은 문학예술에서 주체를 강조했으며 주체, 즉 '우리식'을 확립하는 과정을 거쳐 혁명가극 〈피바다〉를 창작하였다. 위 표와 같이 그 방식에는 2가지가 영향을 미쳤다. 첫 번째는 서양음악으로 근대화하는 방식이다. 즉 북한음악을 서양음악의 합리성과 보편성에 맞게 개조하는 것이다. 두 번째는 전통음악으로 민족화하는 방식이다. 이는 북한음악을 전통음악의 전통성과 특수성을 구현하면서 현대화하는 것이다. 물론 이 2가지 방식은 항상 함께 공존했지만 어디에 방점이 찍히느냐에 따라 구분한 것이다.

그런데 혁명가극 〈피바다〉는 주체의 근원을 전근대인 조선 시대가 아닌 일제강점기, 즉 서양 제국주의 세력들의 틈바구니 속에서 새로운 근대 국가를 건설하기 위한 움직임이 시작된 시기의 항일무장투쟁으로 잡았다. 그렇기 때문에 음악의 근원도 '항일혁명가요'로 잡았다. 항일혁명가요가 사회주의 사실주의에서 말하는 사회주의적 내용이자 민족적 형식의 토대가 된 것이다. 이러한 항일혁명가요는 혁명가극 〈피바다〉의 근원이었다. 그렇기 때문에 민족화보다는 근대화에 무게가 실렸다. 물론 혁명가극 〈피바다〉에도 전통음악의 요소가 살아있고 외래의 것인 서양음악이 민족화하는 모습도 보인다. 하지만 위 표와 같이 무게 중심에서는 근대화가 강조되었다. 이것의 바탕은 사회주의의 근대화된 감정훈련을 목표로 한 것이었다. 결국 '서양화된 근대성'을 보여주고 있으며 근대화가 서양화와 동일시되는 결과를 낳게 되었다. 처음에는 혁명가극 〈피바다〉가 민족관현악으로 연주되었으나 나중에는 배합관현악으로 바뀌게 된 것도 그러한 경향의 결과이다. 물론 배합관현악도 민족악기의 특성을 살리고 있지만 양악관현악을 기본으로 민족악기의 특성을 배합하는 방식이었다. 혁명가극 〈피바다〉는 조선독립과 사회주의 건설을 위해 근대화를 명제로 주체를 서양화하는 방식이었다.

2) 대본과 극구성

(1) 대본

혁명가극 〈피바다〉는 사회적 존재인 인간에게 있어서 자주성은 생명이며 자주성은 오직 투쟁을 통해서만 쟁취할 수 있고 옹호 고수할 수 있다는 혁명의 진리를 주인공들의 형상을 통하여 표현하고자 한다.[50] 예를 들어 부녀회장을 외부의 명망 있는 인물이 아니라 해당 마을의 부녀회원 중에서 뽑은 것은 자주성을 강조하는 대목이다. 그리고 '수난의 피바다를 투쟁의 피바다로 만들어야 한다.'는 종자를 조선 독립을 위한 발전과 함께 투사로 자라나는 인간성격 발전과정을 통하여 해명한다.[51] 그런데 이 모든 과정은 가극에 직접 출현하지는 않지만 백두산으로 암시되는 김일성 수령을 중심으로 하는 항일무장투쟁과 함께 하는 것이었다. 이는 수령을 정점으로 인민대중들이 자주성을 발휘하게 되는 것을 묘사한다.

밖으로 드러난 내용은 평범한 어머니가 수령을 그리며 토벌대에 대항해 투사가 되는 것이다. 이는 우여곡절에 찬 어머니일가의 생활과 어머니의 성격발전과정을 통하여 그려진다. 하지만 그 안에 숨은 내용은 식민지 조선민족이 수령을 따라 외세인 일제에 대항해 자주적 사회주의 국가를 건설하는 과정이다. 이렇듯 어머니의 투쟁과 함께 1930년대 일제강점기의 시대상을 함께 보여줄 수 있었던 까닭은 주인공 어머니일가의 생활을 그리면서도 단순히 일개 가정의 범위에 머무르지 않았기 때문이다. 혁명가극 〈피바다〉는 그 시기의 정치, 경제, 문화, 군사의 나양한 면을 그리면서 당시 사회의 문제를 드러냈다.[52] 예를 들어 아들 원남을 군대, 즉 유격대에 보내는 과정에서 식구들이 아들의 개인적인 목숨보다는 일제

50) 안희열, 『문학예술의 종류와 형태: 주체적문예리론연구(22)』, 250쪽.

51) 김경희 · 림상호, 『 《피바다》 식 혁명가극1: 주체음악총서(4)』, 54쪽.

52) 위의 책, 65~66쪽.

에 대항해 싸우는 민족적 대의를 앞에 두는 모습이 그것이다. 이는 개인의 목숨보다 사회정치적 생명이 강조되는 것이라고 할 수 있다.

(2) 극구성

다음 표는 혁명가극 〈피바다〉의 장, 경 구분이다. 장과 경은 본래 숫자로만 구분되어 있었으나 글쓴이가 내용에 따라 제목을 붙였다.

〈표 28〉 혁명가극 〈피바다〉의 구성

번호	구분	
1	1장 원한의 피바다	
2	2장 야학방·어머니와 공작원	1경 야학방
3		2경 어머니와 공작원
4	3장 어머니와 녀성들·부녀회장 어머니	1경 어머니와 녀성들
5		2경 부녀회장 어머니
6	4장 부녀회원들의 폭약운반	
7	5장 어머니 체포	
8	6장 을남의 죽음과 항전의 피바다	
9	7장 성시공격과 어머니와 원남의 상봉	

위 표와 같이 혁명가극 〈피바다〉는 7장 9경으로 이루어져 있다. 2장과 3장이 2경으로 나누어져 있다.

'1장 원한의 피바다' 장면에서는 어머니와 원남, 갑순, 을남의 장면으로 시작된다. 이어서 남편 윤섭이 토벌대에 의해서 죽고 어머니와 아이들은 백두산을 바라보며 새롭게 살 곳을 찾아 떠난다. '2장 1경 야학방'에서는 어머니의 식구가 새롭게 정착한 마을의 야학 장면이 제시된다. 마을 사람들은 야학선생을 중심으로 일제에 대항해서 싸울 준비를 한다. '2장 2경 어머니와 공작원'에서는 공작원이 맡긴 임무를 수행하던 중 어머니가 글을

몰라 구장에게 속게 된다. 이 사건을 기회로 어머니는 글을 배우게 된다. 그리고 원남은 유격대에 참가한다. '3장 1경 어머니와 녀성들'에서는 어머니가 마을 여성들에게 단결의 힘을 가르친다. '3장 2경 부녀회장 어머니'에서는 부녀회장으로 어머니가 뽑힌다. '4장 부녀회원들의 폭약운반'에서는 어머니와 부녀회원들이 일제 수비대를 속이고 유격대에 폭약을 운반한다. '5장 어머니 체포' 장면에서는 어머니가 체포되어 고문을 당하면서도 버티게 되고 풀려난다. '6장 을남의 죽음과 항전의 피바다'에서는 왜병들이 유격대 공작원을 숨긴 을남을 죽이고 마을을 토벌한다. 이에 군중들이 폭동을 일으킨다. '7장 성시공격과 어머니와 원남의 상봉'에서는 군중들과 유격대의 합작으로 성시공격이 성공하고 마을은 해방구가 된다. 그리고 어머니와 유격대원 원남이 상봉하게 되고, 모두가 〈혁명가〉를 부르면서 끝난다.

〈표 29〉는 혁명가극 〈피바다〉의 장, 경 구분과 노래목록이다. 1972년판 『불후의 고전적명작 《피바다》 중에서 혁명가극 피바다 총보』에 따른 장, 경 구분과 노래제목이다. 그리고 1992년판 『불후의 고전적명작 《피바다》 중에서 혁명가극 《피바다》 종합총보』에 추가된 노래를 포함시켰다.[53] 이 표는 노래와 관현악, 장면을 모두 포함한 것으로서 첫 번째 칸은 가극 전체 구성의 순서를 표시한 것이다. 두 번째와 세 번째 칸은 장과 경을 표시한 것이다. 그리고 네 번째 칸은 노래와 관현악 장면을 서술한 것이다. 다섯 번째 칸은 많은 노래들을 구분하기 위해서 글쓴이가 붙인 노래번호이다. 여섯 번째 칸은 노래제목이다. 마지막으로 일곱 번째 칸은 반복되는 주제가와 기둥노래들을 노래번호와 제목, 그리고 반복되는 형태로 표시한 것이다. 반복되는 형태는 뒤에서 설명할 '음악극작술'을 참고하기 바란다.

53) 『불후의 고전적명작 《피바다》 중에서 혁명가극 피바다 총보』(1972); 『불후의 고전적명작 《피바다》 중에서 혁명가극 《피바다》 종합총보』(1992) 참고.

〈표 29〉 혁명가극 〈피바다〉의 구성과 삽입곡

번호	구분		번호	제목	기타
01	서곡 관현악		63	피바다가	63. 피바다가(관현악)
02	갑순과 어머니의 자장가		01	울지 말아 을남아	·
03	윤섭, 달삼과 청년들의 중창		02	캄캄한 어둠속에 갈 길 모르네	·
04	마을청년들의 중창		03	우리 마을에 큰 야단났소	·
05	방창		04	가난한 살림에도 살뜰한 정 오고가네	·
06	갑순의 노래		05	소쩍새	·
07	원남과 갑순의 노래		06	아버지가 없으면 우린 못 살아	01. 울지 말아 을남아(선율)
08	어머니의 노래와 방창		07	낯 설은 땅에 와서	·
09	윤섭의 노래	1장	08	죽는 한이 있어도 싸워야 하리	·
10	어머니와 윤섭의 노래		09	우리 서로 의지하며 살아 갑시다	·
11	원한의 피바다장면		63	피바다가	63. 피바다가(관현악)
12	윤섭의 화형장면과 방창		10	《토벌》가	·
13	어머니의 노래와 방창		11	원한을 품고	·
14	방창과 류랑민들의 합창		12	류랑의 노래	·
15	숲속장면		00	·	·
16	갑순과 원남의 노래		13	소쩍새야	05. 소쩍새(선율)
17	방창과 어머니의 노래		10	《토벌》가	10. 《토벌》가(반복)
18	별재로인의 노래		14	피바다에 잠긴 땅	·
19	방창		15	아 백두산	·
20	처녀들의 중창		16	새봄이 왔네	·
21	수비대장과 구장놈의 야학방수색장면과 남성방창	1경	17	조선의 백두산에 어찌 비기랴	·
22	야학방처녀들의 노래		18	웬일인가	·
23	야학선생과 청년들의 합창		19	우리는 피 끓는 무산청년이다	·
24	원남, 갑순, 을남의 노래		20	우리 엄마 기쁘게 한번 웃으면	·
25	칠성의 체포장면	2장	00	·	·
26	별재로인의 노래와 남성소방창(1992)		21	조용하던 우리 마을 이 산속에도	·
27	어머니의 노래와 방창	2경	22	이 마음 놓이지 않는구나	·
28	어머니와 원남, 갑순의 노래		23	조국의 광복 위해 싸우렵니다1	·
			24	조국의 광복 위해 싸우렵니다2	

번호	구분			번호	제목	기타
29			어머니와 공작원의 노래	25	혁명은 아무리 간고하여도	·
30			구장, 수비대장의 출현과 응팔의 노래	26	아리랑 아리랑 아라리요1	·
				27	아리랑 아리랑 아라리요2	·
				26	아리랑 아리랑 아라리요1	·
31			방창	28	첫 임무 받아 안고	·
32			구장의 노래	29	성시로 간다니 거 참 잘됐수다	·
33			야학선생 구출장면	00		·
34			공작원의 노래와 방창	30	녀성들도 모두다 힘을 합치면	·
35			방창	31	어머니는 글을 배우네	·
36	2장	2경	어머니와 갑순의 2중창	32	사랑하는 오빠를 유격대에 보내자요	·
37			방창과 갑순의 노래	33	그 앞길 밝혀 다오	·
38			원남, 갑순, 영실의 3중창	34	혁명의 한길에서 싸워 가리라	33. 그 앞길 밝혀다오(선율-나란한조)
39			원남과 영실의 노래(1992)	35	반갑게 다시 만날 그날은 오리	·
40			어머니의 노래와 방창	36	비가 오나 눈이 오나	·
41			어머니, 원남의 노래와 방창	37	광복의 새날 안고 돌아 오너라	·
42	3장	1경	방창	38	녀성해방가	·
43			공작원과 어머니의 노래	39	혁명임무 기어이 완수하리라	·
44			복돌 어머니의 독창과 녀인들의 중창	40	살아 갈 길 생각하니 막막하구나	·
45			복돌 어머니, 칠성 어머니의 독창과 2중창	41	피 맺힌 이 원한 기어이 풀리	·
46			어머니의 독창과 녀성들의 중창 및 방창	30	녀성들도 모두다 힘을 합치면	30. 녀성들도 모두다 힘을 합치면(반복)
47		2경	처녀들의 가무	42	유격대원호의 노래	·
48			녀성들의 중창	43	부녀회장이 누굴가1	·
				44	부녀회장이 누굴가2	·
49			구장과 응팔의 노래	45	자네 자위단원에 안들겠나1	·
				46	자네 자위단원에 안들겠나2	·
50			어머니와 부녀회원들의 노래	47	원쑤들의 총칼이 우리 앞길 막아도	·
				38	녀성해방가	38. 녀성해방가(관현악)
51	4장		방창	48	캄캄한 막장속에	·
52			굴 무너지는 장면	00	·	·
53			방창과 어머니의 노래	10	《토벌》가	10. 《토벌》가(반복)

번호	구분		번호	제목	기타
54		어머니와 경철어머니의 상봉장면	00	·	·
55	4장	어머니와 경철어머니, 광산 부녀회원들의 중창	49	고향에 간다한들 내 어이살리1	·
			50	고향에 간다한들 내 어이살리2	30. 녀성들도 모두다 힘을 합치면(선율)
56		어머니와 경철 어머니의 노래	51	혁명 위한 한길로 나가게 하자요	·
57		왜군오장과 왜병들의 노래	52	몽땅몽땅 체포하라	·
58		어머니와 귀순, 광산부녀회원들의 중창	53	자유 권리 찾기 위해 싸워 가리라	·
59	5장	방창	54	어머니는 굴함없이 싸워 갑니다	·
60		왜군 수비대장과 왜병들의 노래	55	어서 대답하여라	·
61		구장의 노래	56	사람의 목숨은 하나라오	·
62		꿈장면 무용과 방창	57	광복의 새날에 다시 만나리	28. 첫 임무 받아 안고(선율)
63		갑순, 을남의 2중창과 방창	58	일편단심 붉은 마음 간직합니다	·
64	6장	갑순의 노래	59	사랑하는 을남이는 어데로 갔나	·
65		을남의 노래	60	기럭기럭 기러기야	·
66		갑순의 노래	61	어머니를 위하여 약을 사왔나	01. 울지 말아 을남아(선율)
67		어머니의 노래	62	귀여워라 내 아들아	36. 비가 오나 눈이 오나(선율)
68		공작원의 투쟁장면	00	·	·
69		을남의 죽음과 항전의 피바다장면	63	피바다가	·
70		노호하는 군중	00	·	·
71		어머니의 노래와 군중들의 합창	64	판가리싸움에 일어나라	·
72	7장	수비대장과 왜병들의 노래	65	수상한 사람들 모조리 체포하라	·
73		성시공격 장면	38	녀성해방가	38. 녀성해방가(관현악)
74		합창	66	오매에도 그립던 혁명군이 왔네	·
75		합창과 무용	67	총 동원가	·
76		어머니와 원남의 상봉장면	00	·	·
77		어머니의 독창과 군중들의 합창	68	혁명만이 살길이다	·
78		합창	69	혁명가	·

위 표와 같이 혁명가극 〈피바다〉의 노래와 관현악, 장면을 비롯한 모든 구성은 78개로 되어 있다. 이 중 2장 2경의 '별재로인의 노래와 남성소방창'과 '원남과 영실의 노래'는 창작 당시는 없던 것으로 이후 추가된 노래이다. 이를 제외하면 창작 당시는 76개로 이루어졌다. 이 중 노래는 반복되는 것을 포함해 69개, 관현악은 2개, 장면은 7개로 이루어져 있다. 당연하게도 노래는 모두 절가들로 구성되어 있다.

위와 같은 구조의 혁명가극 〈피바다〉는 "피바다식 가극"의 극작술과 마찬가지로 주제가와 기둥노래를 설정하여 노래들 사이에 위계구조를 설정한다. 그리고 주제가와 기둥노래를 반복하면서 극을 구성해 나아간다.

다음 표는 혁명가극 〈피바다〉의 주제가와 기둥노래이다.

〈표 30〉 혁명가극 〈피바다〉의 주제가와 기둥노래

번호	구분	제목(반복횟수)
1	주제가	피바다가(3)
2	기둥노래	울지 말아 을남아(3)
3		《토벌》가(3)
4		녀성들도 모두다 힘을 합치면(3)
5		녀성해방가(3)
6		소쩍새(2)
7		첫 임무 받아 안고(2)
8		그 앞길 밝혀 다오(2)
9		비가 오나 눈이 오나(2)

혁명가극 〈피바다〉의 주제가는 〈피바다가〉로서 3번 반복된다. 〈피바다가〉는 제목부터 혁명가극 〈피바다〉와 같은 노래이며 이 가극의 종자인 '수난의 피바다를 투쟁의 피바다로 만들어야 한다.'를 표현하는 데서도

중요한 역할을 한다. 그리고 〈피바다가〉는 1971년 혁명가극 〈피바다〉의 창작과정에서 새롭게 창작한 노래가 아니라 이른바 항일무장투쟁시기에 창작되어 불린 항일혁명가요였다. 이 노래가 주제가가 되어서 혁명가극 〈피바다〉의 세계관과 미학을 보여주는 핵심 역할을 하고 있다.

　　그리고 북한 측 연구 자료에서는 제2주제가로 〈일편단심 붉은 마음 간직합니다〉를 꼽는다.[54] 이 노래는 1971년 혁명가극 〈피바다〉 창작과정에서 새로 만든 노래로서 어머니가 고문을 당하고 난 뒤에도, 혁명과 수령 김일성을 은유하는, 붉은 마음을 지키겠다고 다짐하는 노래이다. 하지만 이 노래는 그대로 혹은 선율만이라도 가극의 다른 부분에서 반복되어 불리지 않는다. 그 대신 북한측 자료에서는 〈일편단심 붉은 마음 간직합니다〉에서 파생된 선율들이 여러 곡에서 쓰이고 있다고 주장한다. 하지만 실제 노래를 분석해 보면 그 파생된 선율의 사용관계를 정확히 파악하기 힘들다. 어찌되었든 이 노래는 가극의 다른 부분에서 그대로 반복되거나 선율이 반복되지 않으면서, 기둥노래로서 갖는 역할을 제대로 하고 있지 못하다. 그래서 주제가나 기둥노래에서 제외하였다. 하지만 〈일편단심 붉은 마음 간직합니다〉가 제2주제가로 중시되는 까닭은 혁명가극 〈피바다〉에서 '수령'을 형상하는 노래이기 때문으로 보인다. 그래서 김정일은 이 노래의 세부형상을 지도하기도 하였다.[55] 이런 까닭으로 이 노래는 중시되었고 명곡으로 인정받는다.

　　다음으로 기둥노래로는 모두 8개가 사용되었다. 그 중 3번이나 반복되어 쓰인 기둥노래들은 가극의 첫 노래로 주인공이 부른 〈울지 말아 을남아〉와 〈《토벌》가〉, 〈녀성들도 모두다 힘을 합치면〉, 〈녀성해방가〉(1924

54) 홍선화, 「혁명가극『피바다』의 음악양상적특징」, 『조선예술』, 1993년 11호, 루계 443호(1993), 20쪽.

55) 김경희·림상호, 『《피바다》식 혁명가극1: 주체음악총서(4)』, 146~147쪽.

년, 작사 유지영, 작곡 윤극영, 〈고드름〉 선율) 4곡이다. 그리고 2번 쓰인 기둥노래들은 〈소쩍새〉, 〈첫 임무 받아 안고〉, 〈그 앞길 밝혀 다오〉, 〈비가 오나 눈이 오나〉 4곡이다.

제3절 〈피바다〉의 가극양식

1) 음악극작술

혁명가극 〈피바다〉는 가극양식 중 형식에서도 당연히 "피바다식 가극"과 같이 위계구조를 갖는다. 그 중에서도 이 항목에서는 주제가와 기둥노래가 실제 가극의 어떤 위치에서 어떤 역할을 하고 있는지 살펴보는 것을 위주로 그 위계구조를 파악하도록 하겠다.

먼저 반복되어 가극의 위계구조를 형성하는 주제가와 기둥노래들을 장·경 구분에 따라 정리하면 다음 〈표 31〉과 같다.

〈표 31〉 혁명가극 〈피바다〉의 구성과 주제가·기둥노래

번호	구분			제목(반복형태)
01	1장		서곡 관현악	63. 피바다가(관현악)
02			갑순과 어머니의 자장가	01. 울지 말아 을남아
06			갑순의 노래	05. 소쩍새
07			원남과 갑순의 노래	01. 울지 말아 을남아(선율)
11			원한의 피바다장면	63. 피바다가(관현악)
12			윤섭의 화형장면과 방창	10. 《토벌》가
16			갑순과 원남의 노래	05. 소쩍새(선율)
17			방창과 어머니의 노래	10. 《토벌》가(반복)
·	2장	1경	·	
31		2경	방창	28. 첫 임무 받아 안고
34			공작원의 노래와 방창	30. 녀성들도 모두다 힘을 합치면
37			방창과 갑순의 노래	33. 그 앞길 밝혀 다오
38			원남, 갑순, 영실의 3중창	33. 그 앞길 밝혀다오(선율―나란한조)

번호	구분			제목(반복형태)
40			어머니의 노래와 방창	36. 비가 오나 눈이 오나
42	3장	1경	방창	38. 녀성해방가
46			어머니의 독창과 녀성들의 중창 및 방창	30. 녀성들도 모두다 힘을 합치면(반복)
50		2경	어머니와 부녀회원들의 노래	38. 녀성해방가(관현악)
53	4장		방창과 어머니의 노래	10. 《토벌》가(반복)
55			어머니와 경철어머니, 광산 부녀회원들의 중창	30. 녀성들도 모두다 힘을 합치면(선율)
62	5장		꿈장면 무용과 방창	28. 첫 임무 받아 안고(선율)
66	6장		갑순의 노래	01. 울지 말아 을남아(선율)
67			어머니의 노래	36. 비가 오나 눈이 오나(선율)
69			을남의 죽음과 항전의 피바다장면	63. 피바다가
73	7장		성시공격 장면	38. 녀성해방가(관현악)

그리고 다음 〈표 32〉는 주제가와 기둥노래들이 반복되는 형태와 상징하는 내용을 나타낸다.

〈표 32〉 혁명가극 〈피바다〉의 주제가·기둥노래의 반복과 상징

번호	제목	반복형태	내용−줄거리
1	63. 피바다가(3)	관현악	일제의 학살
2	01. 울지 말아 을남아(3)	선율	갑순의 인정
3	05. 소쩍새(2)	선율	아버지 생각
4	10. 《토벌》가(3)	반복	일제의 억압
5	28. 첫 임무 받아 안고(2)	선율	해방의 희망
6	30. 녀성들도 모두다 힘을 합치면(3)	반복·선율	단결의 사상(어머니)
7	33. 그 앞길 밝혀 다오(2)	선율	원남의 무장투쟁
8	36. 비가 오나 눈이 오나(2)	선율	어머니의 자식사랑
9	38. 녀성해방가(3)	관현악	혁명투쟁의 승리

위 표에서 3번 반복되고 있는 주제가는 진한 글씨와 짙은 음영으로 표시했으며 그 밖의 3번 반복되는 기둥노래들은 옅은 음영으로 표시하였다. 그리고 2번 반복되는 기둥노래들은 음영을 주지 않았다. 그리고 '반복과 상징'을 나타낸 표의 노래는 '노래번호. 노래제목(반복횟수)'의 형태로 표시하였다. 예를 들어 〈피바다가〉는 '63. 피바다가(3)'으로 표시되어 있는데, 이는 63번의 노래번호를 가진 〈피바다가〉가 3번 반복되었다는 것을 뜻한다.

주제가와 기둥노래들이 반복되는 방식을 살펴보자. "피바다식 가극"에서 절가인 주제가와 기둥노래들이 반복되는 방식은 4가지로 구분할 수 있다. 첫째, 처음 불렸던 노래가 그대로 반복되어 불리는 방식이다. 둘째, 처음 불렸던 노래에서 선율은 그대로 반복하고 가사를 새로 바꾸어 부르는 방식이다. 셋째, 노래를 관현악으로 반복하는 방식이다. 넷째, 처음 불렸던 노래에서 선율의 부분을 따서 새로운 노래에 적용하여 반복하는 방식이다. 이를 첫째 경우는 '반복', 둘째 경우는 '선율', 셋째 경우는 '관현악', 넷째 경우는 '부분'으로 표기하였다.

이렇게 구분해 볼 때 가극 〈피바다〉의 주제가와 기둥노래들에서는 넷째 경우인 선율의 부분을 따서 반복되는 방식은 확인되지 않는다. 첫째 경우인 노래를 그대로 반복하는 방식과 둘째 경우인 가사만을 달리해서 반복하는 방식, 그리고 노래를 관현악으로 반복하는 방식만이 있다. 네번째 방식은 관현악의 반주 부분에서 보인다. 기둥노래인 〈《토벌》가〉는 첫째 방식으로 그대로 반복된다. 그리고 기둥노래 〈울지 말아 을남아〉, 〈소쩍새〉, 〈첫 임무 받아 안고〉, 〈그 앞길 밝혀 다오〉, 〈비가 오나 눈이 오나〉는 둘째 방식으로 가사만을 달리해서 반복된다. 주제가인 〈피바다가〉와 기둥노래 〈녀성해방가〉는 관현악으로 반복한다. 끝으로 기둥노래

〈녀성들도 모두다 힘을 합치면〉은 첫째 방식과 둘째 방식이 함께 사용된다.

이러한 주제가와 기둥노래들은 단순한 반복에 그치지 않고 반복됨으로써 주제가와 기둥노래들이 특정 역할을 담당한다. 그 중에서 혁명가극 〈피바다〉의 주제가와 기둥노래는 내용, 즉 줄거리를 표현하여 기둥을 형성한다. 주제가 〈피바다가〉는 '일제의 학살'을 그려낸다. 1장 '서곡'에서 관현악으로 울리면서 극의 처음에 혁명가극 〈피바다〉의 내용과 주제를 암시한다. 그리고 다시 1장 '원한의 피바다장면'에서 왜병들이 마을을 학살하는 곳에서 관현악으로 반복된다. 또 혁명가극 〈피바다〉의 절정장면인 6장 '을남의 죽음과 항전의 피바다장면'에서 을남이 죽은 후 갑순의 독창과 마을사람들의 합창, 방창에 의해 불리면서 일제의 학살에 맞선 인민대중의 봉기를 독려한다. 여기서 갑순이 혁명의 어려움을 첫 1절로 노래한다. 그리고 마을 사람들의 합창으로 을남의 죽음에 빗대어 혁명에 희생된 사람들의 원한을 2절로 노래한다. 끝으로 방창이 무산계급의 투쟁을 독려하고 무산정권 수립을 제시하는 3절을 부른다.

다음은 이러한 6장 〈피바다가〉의 구조를 나타낸 표이다.

〈표 33〉 혁명가극 〈피바다〉의 6장 〈피바다가〉의 구조

위와 같이 절정 장면인 6장의 〈피바다가〉는 갑순과 마을사람들, 방창으로 확대되는 과정을 거친다. 결국 갑순 개인의 문제는 마을 사람들, 집단의 문제로 확대되고 이는 다시 집단을 대변하는 방창인 '지도'의 목소리, 즉 '지도자'의 목소리에 의해 갈 길이 제시된다. 이렇듯 집단주의와 위계화, 그리고 '지도와 대중'이라는 상황을 직접 체험하게 되고 이는 음악으로, 감정으로 몸에 새겨진다. 그리고 이는 결국 혁명가극 〈피바다〉의 종자인 '수난의 피바다를 투쟁의 피바다로 만들어야 한다.'는 명제를 실현한다. 이 〈피바다가〉는 수난의 피바다가 투쟁의 피바다로 바뀌게 되는 계기를 마련한다. 이러한 집단주의와 위계화는 혁명가극 〈피바다〉 곳곳에서 발견할 수 있다.

그리고 기둥노래인 〈울지 말아 을남아〉는 1장 '갑순과 어머니의 자장가'에서 처음 불리고 다음으로 1장 '원남과 갑순의 노래'에서 가사를 달리해서 불린다. 그리고 6장 '갑순의 노래'에서 다시 가사를 달리해서 불린다. 이렇듯 〈울지 말아 을남아〉는 '갑순이의 식구들에 대한 인정'을 그린다. 〈소쩍새〉는 1장에서 '갑순의 노래'와 '갑순과 원남의 노래'에서 반복되면서 어린 자식들이 일제에 의해 죽은 '아버지를 그리워하는 모습'을 노래한다. 〈《토벌》가〉는 1장 '윤섭의 화형장면과 방창'에서 처음 불리고 다시 1장 '방창과 어머니의 노래'에서 그대로 반복된다. 그리고 4장 '방창과 어머니의 노래'에서 다시 그대로 반복되면서 '일제의 억압'을 그린다. 〈첫 임무 받아 안고〉는 2장 2경 '방창'에서 처음 불리고 5장 '꿈장면 무용과 방창'에서 가사를 달리해서 불리면서 '해방의 희망'을 노래한다. 〈녀성들도 모두다 힘을 합치면〉은 2장 2경 '공작원의 노래와 방창'에서 처음 불리고 3장 1경 '어머니의 독창과 녀성들의 중창 및 방창'에서 그대로 반복된다. 다시 4장 '어머니와 경철어머니, 광산 부녀회원들의 중창'에서 가사를 바

꿔 반복되며 어머니를 중심으로 '단결의 사상'을 그려낸다. 2장 2경에서는 공작원이 어머니에게 단결의 힘을 가르치고, 3장 1경에서는 어머니가 여성들에게 단결의 힘을 가르친다. 그리고 4장에서는 어머니와 부녀회원들이 다함께 단결의 힘을 노래한다. 이렇듯 〈녀성들도 모두다 힘을 합치면〉은 3번이나 단결의 사상이라는 같은 내용을 노래하면서도 주인공 어머니가 혁명에 대해 깨닫는 과정과 함께 단결의 힘이 점증되는 모습을 보여준다. 〈그 앞길 밝혀 다오〉는 2장 2경 '방창과 갑순의 노래'에서 처음 불리고 바로 이어서 나란한조로 조바꿈을 하여 '원남, 갑순, 영실의 3중창'에서 불리면서 '원남의 무장투쟁'을 그린다. 〈비가 오나 눈이 오나〉는 2장 2경 '어머니의 노래와 방창'에서 원남을 유격대에 보내는 마음을 담아 처음 불리고 6장 '어머니의 노래'에서 가사가 바뀌어 어머니를 위해 물고기를 잡아온 을남을 기특해하며 불린다. 이와 같이 〈비가 오나 눈이 오나〉는 '어머니의 자식 사랑'을 노래한다. 〈녀성해방가〉는 3장 1경 '방창'에서 처음 불렸으며 3장 2경 '어머니와 부녀회원들의 노래'에서 관현악으로 연주되고 7장 '성시공격 장면'에서 다시 관현악으로 연주되며 '혁명투쟁의 승리'를 그린다. 3장 1경에서는 방창으로 불리면서 여성인 어머니가 혁명투쟁의 진리를 깨닫게 될 것을 암시한다. 그리고 3장 2경 폭약을 유격대에 보낼 것을 결의하는 장면과 7장 성시공격 장면에서는 관현악 반주로 해당 장면을 강조한다.

다음은 혁명가극 〈피바다〉의 주제가와 기둥노래의 위계화와 반복구조를 한 눈에 보여주는 전체 표이다. 주제가는 짙은 음영으로 표시하였고, 3번 반복되는 기둥노래는 옅은 음영으로 표시하였다. 노래제목을 앞의 '극구성'에서 정리한 전체 구조의 표에서는 노래번호로 표시하였고, 반복되는 노래는 반복 형태를 함께 적었다.

〈표 34〉 혁명가극 〈피바다〉의 주제가와 기둥노래 구조(전체)

〈표 35〉 혁명가극 〈피바다〉의 주제가와 기둥노래 구조(부분)

번호	구분			1	2	3	4	5
01	1장		서곡 관현악	63. 피바다가 (관현악)				
02			갑순과 어머니의 자장가		01. 울지말아 을남아			
07			원남과 갑순의 노래		01. 울지말아 을남아(선율)			
11			원한의 피바다 장면	63. 피바다가 (관현악)				
12			윤섭의 화형장면과 방창			10. 《토벌》가		
17			방창과 어머니의 노래			10. 《토벌》가		
·	2장	1경	·					
34		2경	공작원의 노래와 방창				30. 녀성들도 모두다 힘을 합치면	
42			방창					38. 녀성해방가
46	3장	1경	어머니의 독창과 녀성들의 중창 및 방창				30. 녀성들도 모두다 힘을 합치면	
50		2경	어머니와 부녀회원들의 노래					38. 녀성해방가 (관현악)
53	4장		방창과 어머니의 노래			10. 《토벌》가		
55			어머니와 경철어머니, 광산부녀회원들의 중창				30. 녀성들도 모두다 힘을 합치면(선율)	
·	5장		·					
66	6장		갑순의 노래		01. 울지말아 을남아(선율)			
69			을남의 죽음과 항전의 피바다 장면	63. 피바다가				
73	7장		성시공격 장면					38. 녀성해방가 (관현악)

위 표는 혁명가극 〈피바다〉의 주제가와 기둥노래 구조의 부분만을 나타낸 것이다. 주제가와 3번 반복되는 기둥노래만을 표시한 것이다.

2) 절가

(1) 선율

구체적인 작품분석 가운데 작품의 형식을 이루는 '음'(音) 중에서 '음높이'를 중심으로 혁명가극 〈피바다〉의 음악을 분석하도록 하겠다. 음높이에 따라서 확정되는 음률체계와 그것을 바탕으로 하는 음계와 선법을 위주로 살펴보겠다. 음계와 선법은 서로 명확히 구분되어 쓰이지 않고 종종 섞여 쓰인다. 이 책에서는 음계를 음기능을 배제한 음의 계단, 즉 한 옥타브에 쓰인 음의 개수에 따른 계단으로 사용할 것이다. 선법은 중심음으로 대표되는 음기능을 포함하는 음계로 사용할 것이다. 이러한 음계와 선법을 북한의 고전(전통)음악과 남한의 전통선법, 그리고 서양의 장단조선법, 일본의 근대선법인 요나누키 장단음계와 비교하면서 혁명가극 〈피바다〉가 민족적 정통성을 어떻게 구현하고 있는지 분석해 보고자 한다. 이것은 세계관과 미학원칙으로서 표명되는, 줄거리가 갖는 '내용성'이 어떻게 '음'(音)의 형식, 그 중에서도 '음높이'와 통일적으로 나타나는지를 확인할 수 있다. 그리고 사용되는 음역과 화음도 함께 따져볼 것이다.

이에 따라 혁명가극 〈피바다〉의 단선율과 가사로 이루어진 '노래'를 음역과 최저음, 최고음, 시작음, 종지음, 음비중, 음계로 정리하였다. 그리고 근친관계에 따라 해석 가능한 남북한의 전통선법과 서양의 장단조 선법에 따라 분석하였다. 또 임시표의 사용여부와 사용된 화음에 대해서 간단히 정리하였다. 다음 표가 그것이다.[56]

56) 『조선노래대전집: 2판』, 243, 269, 280, 282, 1389~1404, 1709, 1710쪽 참고.

〈표 36〉 혁명가극 〈피바다〉의 노래-음높이

번호	노래 제목	음역	최저음	최고음	시작음	종지음	음비중	음계	전통선법 (북한, 남한)	서양 조성	임시	화음
01	울지 말아 을남아	2	다 $(c^1, 미)$	무 $(e^{b2}, 솔)$	바 $(f^1, 라)$	바 $(f^1, 라)$	다 $(c, 미)$	7음	-계면5도 -'다$(c, 미)$ 계면2(완4)	바단조 (fm)	×	7 화음
02	캄캄한 어둠속에 갈 길 모르네	2	가 $(a, 미)$	바 $(f^2, 도)$	가 $(a^1, 미)$	라 $(d^1, 라)$	가 $(a, 미)$	7음	-계면5도 -'가$(a, 미)$ 계면2(완4)	라단조 (dm)	×	변격 화음
03	우리 마을에 큰 야단났소	2	무 $(e^{b1}, 솔)$	사 $(g^2, 시)$	다 $(c^2, 미)$	바 $(f^2, 라)$	다 $(c, 미)$	7음	-계면5도 -'다$(c, 미)$ 계면2(완4)	바단조 (fm)	×	정3 화음
04	가난한 살림에도 살뜰한 정오 고가네	2	라 $(d^1, 미)$	바 $(f^2, 솔)$	사 $(g^1, 라)$	사 $(g^1, 라)$	사 $(g, 라)$	7음	-계면5도 -'라$(d, 미)$ 계면2(완4)	사단조 (gm)	○	7 화음
05	소쩍새	2	다 $(c^1, 솔)$	라 $(d^2, 라)$	가 $(a^1, 미)$	바 $(f^1, 도)$	가 $(a, 미)$ 다 $(c, 솔)$	7음 (5음)	-평조1변 -'다$(c, 솔)$ 평조1(완4)	바장조 (FM)	×	정3 화음
06	아버지가 없으면 우리 못 살아	2	다 $(c^1, 미)$	무 $(e^{b2}, 솔)$	바 $(f^1, 라)$	바 $(f^1, 라)$	다 $(c, 미)$	7음	-계면5도 -'다$(c, 미)$ 계면2(완4)	바단조 (fm)	×	7 화음
07	낯 설은 땅에 와서	2	다 $(c^1, 솔)$	바 $(f^2, 도)$	다 $(c^1, 솔)$	바 $(f^1, 도)$	다 $(c, 솔)$	5음	-평조1변 -'다$(c, 솔)$ 평조1(완4)	바장조 (FM)	×	7,9 화음
08	죽는 한이 있어도 싸워야 하리	2	가 $(a, 미)$	라 $(d^2, 라)$	다 $(c^1, 솔)$	바 $(f^1, 도)$	바 $(f, 도)$	5음	-평조1변 -'다$(c, 솔)$ 평조1(완4)	바장조 (FM)	×	7 화음
09	우리 서로 의지하며 살아 갑시다	2	다 $(c^1, 도)$	마 $(e^2, 미)$	다 $(c^1, 도)$	다 $(c^1, 도)$	다 $(c, 도)$	5음	-평조1변 -'샤$(g, 솔)$ 평조1(완4)	다장조 (CM)	×	변격 화음
10	《토벌》가	2	다 $(c^1, 도)$	마 $(e^2, 미)$	다 $(c^1, 도)$	다 $(c^1, 도)$	사 $(g, 솔)$	5음	-평조1변 -'샤$(g, 솔)$ 평조1(완4)	다장조 (CM)	×	정3 화음
11	원한을 품고	2	무 $(e^{b1}, 라)$	수 $(g^{b2}, 도)$	누 $(b^{b1}, 미)$	무 $(e^{b1}, 라)$	누 $(b^b, 미)$	6음	-계면5도 -'누$(b^b, 미)$ 계면2(완4)	내림마 단조 $(e^b m)$	×	7 화음
12	류랑의 노래	2	루 $(d^{b1}, 솔)$	수 $(g^{b2}, 도)$	루 $(d^{b1}, 솔)$	수 $(g^{b1}, 도)$	루 $(d^b, 솔)$	5음	-평조1변 -'루$(d^b, 솔)$ 평조1(완4)	내림사 장조 $(G^b M)$	×	정3 화음
13	소쩍새야	2	루 $(d^{b1}, 솔)$	무 $(e^{b2}, 라)$	누 $(b^{b1}, 미)$	수 $(g^{b1}, 도)$	누 $(b^b, 미)$ 루 $(d^b, 솔)$	7음 (5음)	-평조1변 -'루$(d^b, 솔)$ 평조1(완4)	내림사 장조 $(G^b M)$	×	정3 화음

번호	노래 제목	음역	최저음	최고음	시작음	종지음	음비중	음계	전통선법 (북한, 남한)	서양조성	임시	화음
14	피바다에 잠긴 땅	2	구 (A♭, 솔)	무 (e♭1, 레)	루 (d♭, 도)	루 (d♭, 도)	루 (d♭, 도)	5음	-평조1변 -구'(a♭, 솔) 평조1(완4)	내림라 장조 (D♭M)	×	정3 화음
15	아 백두산	2	누 (b♭, 솔)	사 (g2, 미)	누 (b♭1, 솔)	무 (e♭2, 도)	무 (e♭, 도)	5음	-평조1변 -'누'(b♭, 솔) 평조1(완4)	내림마 장조 (E♭M)	×	정3 화음
16	새봄이 왔네	2	다 (c1, 도)	바 (f2, 파)	사 (g1, 솔)	다 (c2, 도)	다 (c, 도)	7음 (5음)	-평조1변 -'사'(g, 솔) 평조1(완4)	다장조 (CM)	×	정3 화음
17	조선의 백두산에 어찌 비기랴	2	무 (e♭1, 라)	구 (a♭2, 레)	무 (e♭1, 라)	무 (e♭1, 라)	누 (b♭, 미)	7음	-계면5도 -'누'(b♭, 미) 계면2(완4)	내림마 단조 (e♭m)	×	정3 화음
18	웬일인가	2	무 (e♭1, 도)	사 (g2, 미)	사 (g1, 미)	누 (b♭1, 솔)	누 (b♭, 솔)	5음	-평조4도 -'누'(b♭, 솔) 평조1(기음)	·	×	7 화음
19	우리는 피 끓는 무산 청년이다	2	라 (d1, 시)	사 (g2, 미)	사 (g1, 미)	무 (e♭1, 도)	무 (e♭, 도)	7음 (5음)	-평조1변 -'누'(b♭, 솔) 평조1(완4)	내림마 장조 (E♭M)	×	정3 화음
20	우리 엄마 기쁘게 한 번 웃으면	2	다 (c1, 솔)	바 (f2, 도)	가 (a1, 미)	바 (f1, 도)	다 (c, 솔)	5음	-평조1변 -'다'(c, 솔) 평조1(완4)	바장조 (FM)	×	7 화음
21	조용하던 우리 마을이 산속에 도(1992)	3	가 (A, 라)	사 (g2, 솔)	가 (A, 라)	가 (a1, 라)	가 (a, 라)	7음	-계면5도 -'마'(e, 미) 계면2(완4)	가단조 (am)	×	7 화음
22	이 마음 놓이지 않는 구나	2	다 (c1, 미)	무 (e♭2, 솔)	다 (c1, 미)	바 (f1, 라)	다 (c, 미)	7음	-계면5도 -'다'(c, 미) 계면2(완4)	바단조 (fm)	×	정3 화음
23	조국의 광복 위해 싸우렵니다1	2	누 (b♭, 도)	라 (d2, 미)	누 (b♭, 도)	누 (b♭1, 도)	누 (b♭, 도)	5음	-평조1변 -'바'(f, 솔) 평조1(완4)	내림나 장조 (B♭M)	×	7 화음
24	조국의 광복 위해 싸우렵니다2	2	라 (d1, 미)	사 (g2, 라)	라 (d2, 미)	누 (b♭1, 도)	누 (b♭, 도)	5음	-평조1변 -'바'(f, 솔) 평조1(완4)	내림나 장조 (B♭M)	×	정3 화음
25	혁명은 아무리 간고 하여도	2	누 (b♭, 미)	무 (e♭2, 라)	무 (e♭1, 라)	무 (e♭1, 라)	누 (b♭, 미)	7음	-계면5도 -'누'(b♭, 미) 계면2(완4)	내림마 단조 (e♭m, 화성)	○	변격 화음
26	아리랑 아리랑 아라 리요1	1	바 (f1, 솔)	라 (d2, 미)	다 (c2, 레)	바 (f1, 솔)	다 (c, 레)	5음	-평조4도 -'누'(b♭, 솔) 평조1(기음)	·	×	6화음 변격 화음
27	아리랑 아리랑 아라 리요2	2	무 (e♭1, 레)	바 (f2, 미)	누 (b♭1, 라)	누 (b♭1, 라)	바 (f, 미)	5음	-계면5도 -'바'(f, 미) 계면2(완4)	내림나 단조 (b♭m)	×	6,7 화음 변격 화음

번호	노래 제목	음역	최저음	최고음	시작음	종지음	음비중	음계	전통선법 (북한, 남한)	서양조성	임시	화음
28	첫 임무 받아 안고	2	다 (c¹, 미)	바 (f², 라)	다 (c¹, 미)	바 (f¹, 라)	다 (c, 미)	7음	-계면5도 -'다'(c, 미) 계면2(완4)	바단조 (fm, 화성)	○	7화음
29	성시로 간 다니 거참 잘됐수다	2	누 (b♭, 레)	바 (f², 라)	누 (b♭¹, 레)	구 (a♭¹, 도)	다 (c, 미)	5음	-평조1변 -'무'(e♭, 솔) 평조1(완4)	내림가장조 (A♭M)	×	변격화음
30	녀성들도 모두다 힘을 합치면	2	다 (c¹, 도)	마 (e², 미)	마 (e¹, 미)	다 (c¹, 도)	다 (c, 도)	5음	-평조1변 -'사'(g, 솔) 평조1(완4)	다장조 (CM)	×	정3화음
31	어머니는 글을 배우네	2	누 (b♭, 미)	수 (g♭², 도)	무 (e♭¹, 라)	무 (e♭¹, 라)	무 (e♭, 라)	7음	-계면5도 -'누'(b♭, 미) 계면2(완4)	내림마단조 (e♭m, 화성)	○	7화음
32	사랑하는 오빠를 유격대에 보내자요	2	무 (e♭¹, 라)	수 (g♭², 도)	누 (b♭¹, 미)	무 (e♭¹, 라)	무 (e♭, 라)	7음	-계면5도 -'누'(b♭, 미) 계면2(완4)	내림마단조 (e♭m)	×	7화음
33	그 앞길 밝혀 다오	2	누 (b♭, 레)	사 (g², 시)	다 (c¹, 미)	바 (f¹, 라)	바 (f, 라)	7음	-계면5도 -'다'(c, 미) 계면2(완4)	바단조 (fm)	×	정3화음
34	혁명의 한 길에서 싸워 가리라	2	무 (e♭¹, 솔)	구 (a♭², 도)	무 (e♭¹, 솔)	구 (a♭¹, 도)	무 (e♭, 솔)	7음	-평조1변 -'무'(e♭, 솔) 평조1(완4)	내림가장조 (A♭M)	×	7화음
35	반갑게 다시 만날 그 날은 오리 (1992)	2	마 (e¹, 라)	사 (g², 도)	나 (b¹, 미)	마 (e¹, 라)	나 (b, 미)	7음	-계면5도 -'나'(b, 미) 계면2(완4)	마단조 (em, 화성)	○	정3화음
36	비가 오나 눈이 오나	2	라 (d¹, 라)	바 (f², 도)	가 (a¹, 미)	라 (d¹, 라)	가 (a, 미)	7음	-계면5도 -'가'(a, 미) 계면2(완4)	라단조 (dm, 화성)	○	7화음
37	광복의 새 날 안고 돌아 오너라	2	무 (e♭¹, 솔)	구 (a♭², 도)	무 (e♭¹, 솔)	구 (a♭¹, 도)	구 (a♭, 도)	5음	-평조1변 -'무'(e♭, 솔) 평조1(완4)	내림가장조 (A♭M)	×	정3화음
38	녀성해방가	2	라 (d¹, 솔)	마 (e², 라)	나 (b¹, 미)	사 (g¹, 도)	라 (d, 솔)	5음	-평조1변 -'라'(d, 솔) 평조1(완4)	사장조 (GM)	×	7화음
39	혁명임무 기어이 완수하리라	2	다 (c¹, 도)	마 (e¹, 미)	사 (g¹, 솔)	다 (c², 도)	다 (c, 도)	5음	-평조1변 -'사'(g, 솔) 평조1(완4)	다장조 (CM)	×	변격화음
40	살아 갈 길 생각 하니 막막하구나	2	무 (e♭¹, 솔)	사 (g², 시)	다 (c2, 미)	바 (f¹, 라)	바 (f, 라)	6음	-계면5도 -'다'(c, 미) 계면2(완4)	바단조 (fm)	×	7화음
41	피 맺힌 이 원한 기어이 풀러	2	다 (c¹, 미)	바 (f², 라)	다 (c², 미)	바 (f¹, 라)	다 (c, 미)	7음	-계면5도 -'다'(c, 미) 계면2(완4)	바단조 (fm)	×	7화음

번호	노래 제목	음역	최저음	최고음	시작음	종지음	음비중	음계	전통선법 (북한, 남한)	서양 조성	임시	화음
42	유격 대원호의 노래	2	다 (c^1, 미)	바 (f^2, 라)	구 (a^{b1}, 도)	구 (a^{b1}, 도)	무 (e^b, 솔)	5음	-평조1변 -'무(e^b, 솔) 평조1(완4)	내림가 장조 (A^bM)	×	7 화음
43	부녀 회장이 누굴가 1	2	다 (c^1, 라)	사 (g^2, 미)	바 (f^1, 레)	무 (e^{b1}, 도)	누 (b^b, 솔)	5음	-평조1변 -'누(b^b, 솔) 평조1(완4)	내림마 장조 (E^bM)	×	정3 화음
44	부녀 회장이 누굴가 2	2	무 (e^{b1}, 솔)	바 (f^2, 라)	무 (e^{b1}, 솔)	구 (a^{b1}, 도)	구 (a^b, 도)	5음	-평조1변 -'무(e^b, 솔) 평조1(완4)	내림가 장조 (A^bM)	×	정3 화음
45	자네 자위단원에 안 들겠나1	2	무 (e^{b1}, 솔)	구 (a^{b2}, 도)	누 (b^{b1}, 레)	구 (a^{b1}, 도)	구 (a^b, 도)	6음 (5음)	-평조1변 -'무(e^b, 솔) 평조1(완4)	내림가 장조 (A^bM)	×	정3 화음
46	자네 자위단원에 안 들겠나2	2	무 (e^{b1}, 솔)	바 (f^2, 라)	바 (f^1, 라)	무 (e^{b1}, 솔)	무 (e^b, 솔)	5음	-평조4도 -'누(b^b, 솔) 평조1(기음)	·	×	변격 화음
47	원쑤들의 총칼이 우리 앞길 막아도	2	루 (d^{b1}, 도)	바 (f^2, 미)	바 (f^1, 미)	루 (d^{b1}, 도)	구 (a^b, 솔)	5음	-평조1변 -'구(a^b, 솔) 평조1(완4)	내림라 장조 (D^bM)	×	7 화음
48	캄캄한 막장속에	2	가 (A, 미)	사 (g^1, 레)	가 (A, 미)	라 (d^1, 라)	가 (a, 미)	7음	-계면5도 -'가(a, 미) 계면2(완4)	라단조 (dm)	×	정3 화음
49	고향에 간 다한들 내 어이살리1	2	다 (c^1, 라)	무 (e^{b2}, 도)	사 (g^1, 미)	다 (c^1, 라)	다 (c, 라)	7음	-계면5도 -'샤(g, 미) 계면2(완4)	다단조 (cm, 화성)	○	6,7 화음 변격 화음
50	고향에 간 다한들 내 어이살리2	2	다 (c^1, 도)	마 (e^2, 미)	마 (e^1, 미)	다 (c^1, 도)	다 (c, 도)	5음	-평조1변 -'샤(g, 솔) 평조1(완4)	다장조 (CM)	×	정3 화음
51	혁명 위한 한길로 나 가게 하자 요	2	다 (c^1, 솔)	바 (f^2, 도)	다 (c^1, 솔)	바 (f^1, 도)	다 (c, 솔)	7음	-평조1변 -'다(c, 솔) 평조1(완4)	바장조 (FM)	×	7 화음
52	몽땅몽땅 체포하라	2	바 (f^1, 라)	구 (a^{b2}, 도)	다 (c2, 미)	바 (f^2, 라)	다 (c, 미)	6음	-계면5도 -'다(c, 미) 계면2(완4)	바단조 (fm)	×	7 화음
53	자유 권리 찾기 위해 싸워 가리 라	2	다 (c^1, 미)	바 (f^2, 라)	무 (e^{b1}, 솔)	구 (a^{b1}, 도)	구 (a^b, 도)	7음 (5음)	-평조1변 -'무(e^b, 솔) 평조1(완4)	내림가 장조 (A^bM)	×	7 화음
54	어머니는 굴함없이 싸워 갑니 다	2	다 (c^1, 미)	사 (g^2, 시)	다 (c^1, 미)	바 (f^1, 라)	다 (c, 미)	7음	-계면5도 -'다(c, 미) 계면2(완4)	바단조 (fm)	×	7 화음
55	어서 대답 하여라	2	무 (e^{b1}, 솔)	사 (g^2, 시)	바 (f^1, 라)	바 (f^1, 라)	다 (c, 미)	7음	-계면5도 -'다(c, 미) 계면2(완4)	바단조 (fm)	×	정3 화음

번호	노래 제목	음역	최저음	최고음	시작음	종지음	음비중	음계	전통선법 (북한, 남한)	서양조성	임시	화음
56	사람의 목숨은 하나라오	2	무 (e♭1, 솔)	바 (f2, 라)	무 (e♭1, 솔)	구 (a♭1, 도)	구 (a♭, 도)	6음 (5음)	-평조1변 -'무'(e♭, 솔) 평조1(완4)	내림가장조 (A♭M)	×	정3화음
57	광복의 새 날에 다시 만나리	2	다 (c1, 미)	구 (a♭2, 도)	다 (c1, 미)	바 (f1, 라)	다 (c, 미)	7음	-계면5도 -'다'(c, 미) 계면2(완4)	바단조 (fm)	×	정3화음
58	일편단심 붉은 마음 간직합니다	2	다 (c1, 미)	바 (f2, 라)	다 (c1, 미)	바 (f1, 라)	다 (c, 미)	7음	-계면5도 -'다'(c, 미) 계면2(완4)	바단조 (fm)	×	7화음
59	사랑하는 을남이는 어데로 갔나	2	다 (c1, 미)	바 (f2, 라)	무 (e♭1, 솔)	구 (a♭1, 도)	무 (e♭, 솔)	6음 (5음)	-평조1변 -'무'(e♭, 솔) 평조1(완4)	내림가장조 (A♭M)	×	7화음
60	기럭기럭 기러기야	2	루 (d♭1, 도)	루 (d♭2, 도)	구 (a♭1, 솔)	루 (d♭1, 도)	누 (b♭, 라)	5음	-평조1변 -'구'(a♭, 솔) 평조1(완4)	내림라장조 (D♭M)	×	정3화음
61	어머니를 위하여 약을 사왔나	2	다 (c1, 미)	무 (e♭2, 솔)	바 (f1, 라)	바 (f1, 라)	다 (c, 미)	7음	-계면5도 -'다'(c, 미) 계면2(완4)	바단조 (fm)	×	7화음
62	귀여워라 내 아들아	2	라 (d1, 라)	바 (f2, 도)	가 (a1, 미)	라 (d1, 라)	가 (a, 미)	7음	-계면5도 -'가'(a, 미) 계면2(완4)	라단조 (dm, 화성)	○	7화음
63	피바다가	2	바 (f1, 솔)	사 (g2, 라)	바 (f1, 솔)	누 (b♭1, 도)	바 (f, 솔)	5음	-평조1변 -'바'(f, 솔) 평조1(완4)	내림나장조 (B♭M)	×	7화음
64	판 가리 싸움에 일어나라	2	다 (c1, 미)	구 (a♭2, 도)	다 (c1, 미)	바 (f2, 라)	다 (c, 미)	7음	-계면5도 -'다'(c, 미) 계면2(완4)	바단조 (fm)	×	7화음
65	수상한 사람들 모조리 체포하라	2	다 (c1, 미)	구 (a♭2, 도)	바 (f1, 라)	바 (f1, 라)	다 (c, 미)	6음	-계면5도 -'다'(c, 미) 계면2(완4)	바단조 (fm)	×	6화음
66	오매에도 그립던 혁명군이 왔네	2	무 (e♭1, 도)	사 (g2, 미)	무 (e♭2, 도)	무 (e♭2, 도)	무 (e♭, 도)	6음 (5음)	-평조1변 -'무'(e♭, 도) 평조1(완4)	내림마장조 (E♭M)	×	정3화음
67	총 동원가	2	라 (d1, 솔)	마 (e2, 라)	라 (d1, 솔)	사 (g1, 도)	라 (d, 솔)	7음	-평조1변 -'라'(d, 솔) 평조1(완4)	사장조 (GM)	×	7화음
68	혁명만이 살길이다	2	누 (b♭, 미)	구 (a♭2, 레)	누 (b♭1, 미)	무 (e♭1, 라)	무 (e♭, 라)	7음	-계면5도 -'누'(b♭, 미) 계면2(완4)	내림마단조 (e♭m)	○	7화음
69	혁명가	2	라 (d1, 솔)	마 (e2, 라)	라 (d1, 솔)	사 (g1, 도)	사 (g, 도)	6음	-평조1변 -'라'(d, 솔) 평조1(완4)	사장조 (GM)	×	7화음

위와 같이 혁명가극 〈피바다〉에 나오는 노래는, 같은 선율의 다른 가사인 노래까지 포함해서 모두 69곡이다. 먼저 표기에 대해서 설명하면 다음과 같다. 음이름은 기본으로 한글식 음표기인 '다라마바사가나'를 쓰겠다. 그에 보조로 더 보편으로 쓰는 영어식 표기인 'CDEFGAB'를 괄호로 함께 표기하겠다. 그리고 괄호 안에 그와 함께 조성에 따르는 해당 노래의 계이름도 함께 표기하였다. '한글 음이름(영어 음이름, 계이름)'의 방식이며, 다장조에서 '한 점 옥타브'의 '다'음을 예로 들어보면 '다(c^1, 도)'로 표기된다.

음이름에 대한 한글표기와 영어표기, 그리고 올림표와 내림표에 대한 표기방법은 다음과 같다.[57]

〈악보 1〉 음이름

한 글	다	라	마	바	사	가	나
영 어	C	D	E	F	G	A	B
올 림	도	로	모	보	소	고	노
겹올림	됴	료	묘	뵤	쇼	교	뇨
내 림	두	루	무	부	수	구	누
겹내림	듀	류	뮤	뷰	슈	규	뉴

위와 같이 한글 '다라마바사가나'를 기본으로 올림은 'ㅗ'와 겹올림은 'ㅛ'를, 내림은 'ㅜ'와 겹내림은 'ㅠ'를 쓸 것이다. '다'(C)음의 올림(#)은 '도', 겹올림(x)은 '됴'이고, 내림(♭)은 '두'이고 겹내림(♭♭)은 '듀'이다.

57) Ulrich Michels 지음, 홍정수 · 조선우 엮음옮김, 『개정판 음악은이』, 83쪽.

그리고 음역에 따른 옥타브 상의 음높이 기록은 다음 악보를 기준으로 쓸 것이며, 한글 음이름의 팔호 안에 보편화된 영어 음이름으로 표기할 것이다.[58]

〈악보 2〉 음높이의 기록

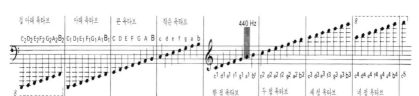

위 악보와 같이 예를 들어 한 점 옥타브의 표준음고인 440헤르츠(Hz)의 '가'음은 'a¹'로, 1옥타브 위인 두 점 옥타브의 '가'음은 'a²'로 표기한다. 반대로 1옥타브 아래인 작은 옥타브의 '가'음은 'a'로, 2옥타브 아래인 큰 옥타브의 '가'음은 'A', 3옥타브 아래인 아래 옥타브의 '가'음은 'A₁', 4옥타브 아래인 겹 아래 옥타브의 '가'음은 'A₂' 방식으로 표기한다.

먼저 혁명가극 〈피바다〉의 음역에 대해서 살펴보도록 하겠다. 69곡 중에서 대부분인 67곡이 2옥타브 이내의 곡이다. 그리고 1옥타브 이내의 곡이 1개, 3옥타브 이내의 곡이 1개이다. 그런데 3옥타브 이내의 곡인 〈조용하던 우리 마을 이 산속에도〉는 처음 창작 당시인 1971년에는 작곡되지 않았던 곡이다. 이후에 새로 작곡되어 1992년판 배합관현악으로 편성되어 새로 발행된 『불후의 고전적명작 《피바다》 중에서 혁명가극 《피바다》 종합총보』에 〈반갑게 다시 만날 그날은 오리〉와 함께 수록되었다. 그렇게 보면 1971년 창작 당시 모든 곡은 2옥타브를 넘지 않는 음역을 가

58) 위의 책, 68쪽.

졌다. 이는 당연하게도 좁은 음역의 곡이어야 배우가 부르기 쉬울 뿐만
아니라 관객들인 인민들이 따라 부르기 쉽기 때문이다. 게다가 혁명가극
〈피바다〉의 노래들은 가극무대가 있는 극장에서만 불리는 곡이 아니었
다. 노래들은 모두 절가식의 노래로서, 그 중 명곡들은 개별 곡들로 떼어
져 따라 배우기 활동이 벌어졌다. 이는 명작으로 일컬어지는 다른 가극
의 노래들에도 적용된 방식으로 가극의 사상성과 내용성을 가극무대만
이 아니라 일상생활에서도 쉽게 전달하기 위한 것이었다. 그렇기 때문에
개별 노래들의 음역은 넓지 않은, 2옥타브 이내였다.

다음은 혁명가극 〈피바다〉에 사용된 노래 전체의 음역이다.

〈악보 3〉 혁명가극 〈피바다〉의 노래 음역

혁명가극 〈피바다〉에 쓰인 노래들의 음역을 모두 확인해 보면 69곡 중
3곡을 제외한 66곡이 위 악보에서 볼 수 있듯이 최저음 '작은 옥타브'의
'구'(a^b)음부터 최고음인 2옥타브 위 '두 점 옥타브'의 '구'(a^{b2})음까지 2옥타
브 이내의 음들이 쓰인다. 그리고 66곡 이외에 〈피바다에 잠긴 땅〉과 〈조
용하던 우리 마을 이 산속에도〉, 〈캄캄한 막장속에〉에서만 최저음이 낮은
음역대인 '큰 옥타브'의 '가'(A)음까지 쓰인다. 이 중 〈피바다에 잠긴 땅〉과
〈조용하던 우리 마을 이 산속에도〉은 남자노인인 '별재로인'을 표현한다.
그리고 〈캄캄한 막장속에〉도 막장 속에서 일하는 남자 노동자들의 암울한

현실을 남성방창으로 노래하기 위한 것이었다. 이렇듯 절대 다수는 2옥타브 이내, 대략 녀성중음(메조소프라노)의 음역에 가까운, '한 점 옥타브'와 '두 점 옥타브' 음역의 음들을 사용하고 있지만 노인이나 암울한 상황을 드러내기 위하여 이보다 낮은 남성중음(바리톤) 음역까지 쓰고 있다.

서양음악의 성악가 음역은 대략 다음과 같다. 이 음역은 일반적인 경우이며 성악가에 따라 위 아래로 다소 차이가 날 수 있다.[59]

<p align="center">〈악보 4〉 성악가의 음역</p>

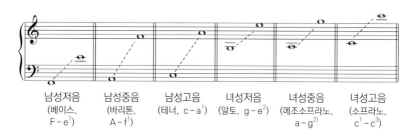

위 악보와 같이 69곡 중 66곡이 사용된 음역 '구(a^b) — 구(a^{b2})'은 대략 녀성중음에 가깝다. 그리고 나머지 2곡이 사용된 최저음인 '가(A)'까지의 음역은 남성중음의 음역이라고 할 수 있다.

다음은 음계에 대해서 살펴보겠다. 앞에서 살펴본 음높이의 종합표에서 음계만을 정리하면 다음과 같다.

<p align="center">〈표 37〉 혁명가극 〈피바다〉의 음계</p>

번호	음계	조성	조표	제목
01	5음	·	·	웬일인가
02	5음	·	·	아리랑 아리랑 아라리요1

59) 허영한, 『마법의 성 오페라 이야기2』, 20쪽; 강효순, 『성악기초지식: 대중음악총서 9』(평양: 조선음악출판사, 1959), 16쪽 참고.

번호	음계	조성	조표	제목
03	5음	·	·	자네 자위단원에 안들겠나2
04	5음	단조	내림나단조(b♭m)	아리랑 아리랑 아라리요2
05	5음	장조	다장조(CM)	혁명임무 기어이 완수하리라
06	5음	장조	다장조(CM)	고향에 간다한들 내 어이살리2
07	5음	장조	다장조(CM)	우리 서로 의지하며 살아 갑시다
08	5음	장조	다장조(CM)	녀성들도 모두다 힘을 합치면
09	5음	장조	다장조(CM)	《토벌》가
10	5음	장조	내림라장조(D♭M)	피바다에 잠긴 땅
11	5음	장조	내림라장조(D♭M)	원수들의 총칼이 우리 앞길 막아도
12	5음	장조	내림라장조(D♭M)	기럭기럭 기러기야
13	5음	장조	내림마장조(E♭M)	부녀회장이 누굴가1
14	5음	장조	내림마장조(E♭M)	아 백두산
15	5음	장조	내림사장조(G♭M)	류랑의 노래
16	5음	장조	바장조(FM)	죽는 한이 있어도 싸워야 하리
17	5음	장조	바장조(FM)	우리 엄마 기쁘게 한번 웃으면
18	5음	장조	바장조(FM)	낯 설은 땅에 와서
19	5음	장조	사장조(GM)	녀성해방가
20	5음	장조	내림가장조(A♭M)	유격대원호의 노래
21	5음	장조	내림가장조(A♭M)	성시로 간다니 거 참 잘됐수다
22	5음	장조	내림가장조(A♭M)	부녀회장이 누굴가2
23	5음	장조	내림가장조(A♭M)	광복의 새날 안고 돌아 오너라
24	5음	장조	내림나장조(B♭M)	피바다가
25	5음	장조	내림나장조(B♭M)	조국의 광복 위해 싸우렵니다2
26	5음	장조	내림나장조(B♭M)	조국의 광복 위해 싸우렵니다1
27	6음	단조	내림마단조(e♭m)	원한을 품고
28	6음	단조	바단조(fm)	몽땅몽땅 체포하라
29	6음	단조	바단조(fm)	수상한 사람들 모조리 체포하라
30	6음	단조	바단조(fm)	살아 갈 길 생각하니 막막하구나
31	6음(5음)	장조	내림마장조(E♭M)	오매에도 그립던 혁명군이 왔네
32	6음	장조	사장조(GM)	혁명가
33	6음(5음)	장조	내림가장조(A♭M)	사랑하는 을남이는 어데로 갔나
34	6음(5음)	장조	내림가장조(A♭M)	자네 자위단원에 안들겠나1
35	6음(5음)	장조	내림가장조(A♭M)	사람의 목숨은 하나라오
36	7음	단조	다단조(cm, 화성)	고향에 간다한들 내 어이살리1
37	7음	단조	라단조(dm, 화성)	캄캄한 어둠속에 갈 길 모르네

번호	음계	조성	조표	제목
38	7음	단조	라단조(dm, 화성)	귀여워라 내 아들아
39	7음	단조	라단조(dm, 화성)	비가 오나 눈이 오나
40	7음	단조	라단조(dm)	캄캄한 막장속에
41	7음	단조	내림마단조(e♭m, 화성)	혁명은 아무리 간고하여도
42	7음	단조	내림마단조(e♭m, 화성)	혁명만이 살길이다
43	7음	단조	내림마단조(e♭m)	사랑하는 오빠를 유격대에 보내자요
44	7음	단조	내림마단조(e♭m, 화성)	어머니는 글을 배우네
45	7음	단조	내림마단조(e♭m)	조선의 백두산에 어찌 비기랴
46	7음	단조	마단조(em, 화성)	반갑게 다시 만날 그날은 오리
47	7음	단조	바단조(fm)	그 앞길 밝혀 다오
48	7음	단조	바단조(fm)	이 마음 놓이지 않는구나
49	7음	단조	바단조(fm)	광복의 새날에 다시 만나리
50	7음	단조	바단조(fm, 화성)	첫 임무 받아 안고
51	7음	단조	바단조(fm)	울지 말아 을남아
52	7음	단조	바단조(fm)	어서 대답하여라
53	7음	단조	바단조(fm)	판가리싸움에 일어 나라
54	7음	단조	바단조(fm)	아버지가 없으면 우리 못 살아
55	7음	단조	바단조(fm)	피 맺힌 이 원한 기어이 풀리
56	7음	단조	바단조(fm)	어머니를 위하여 약을 사왔나
57	7음	단조	바단조(fm)	일편단심 붉은 마음 간직합니다
58	7음	단조	바단조(fm)	어머니는 굴함없이 싸워 갑니다
59	7음	단조	바단조(fm)	우리 마을에 큰 야단났소
60	7음	단조	사단조(gm)	가난한 살림에도 살뜰한 정 오고가네
61	7음	단조	가단조(am)	조용하던 우리 마을 이 산속에도
62	7음(5음)	장조	다장조(CM)	새봄이 왔네
63	7음(5음)	장조	내림마장조(E♭M)	우리는 피 끓는 무산청년이다
64	7음(5음)	장조	내림사장조(G♭M)	소쩍새야
65	7음	장조	바장조(FM)	혁명 위한 한길로 나가게 하자요
66	7음(5음)	장조	바장조(FM)	소쩍새
67	7음	장조	사장조(GM)	총 동원가
68	7음(5음)	장조	내림가장조(A♭M)	자유 권리 찾기 위해 싸워 가리라
69	7음	장조	내림가장조(A♭M)	혁명의 한길에서 싸워 가리라

위 표에서 음계 옆의 괄호는 표면적 출현음과 달리 비중이 극히 적게

등장한 음을 제외한, 7음계이지만 5음계에 가까운 특성을 띠고 있는 음계
를 표시한 것이다. 위 음계의 비율을 통계 내어 정리해 보면 다음과 같다.

〈표 38〉혁명가극 〈피바다〉의 음계 비율

음수	비율	음수	비율	조성	비율
5·6음	35(51%)	5음	26(74%)	단조	1(4%)
				장조	22(96%)
		6음	9(26%)	단조	4(44%)
				장조	5(56%)
7음	34(49%)			단조	26(76%)
				장조	8(24%)

서양음계는 7음계 중심이다. 그리고 우리나라 음계는 5음계 중심이다. 이
런 기본적인 차이로 음계는 일정하게 민족성을 가늠할 수 있다. 혁명가극
〈피바다〉의 음계를 분석해 보면 5음계와 6음계를 합친 노래는 35곡으로
51%를 차지하고 있으며 7음계 노래는 34곡으로 49%를 차지한다. 이와 같이
5·6음계 노래와 7음계 노래의 비율은 51% 대 49%로 거의 같게 구성되어 있다.
5·6음계 노래 중에서는 5음계 노래가 26곡으로 74%를 차지하고 있으
며 6음계 노래는 9곡으로 26%를 차지한다. 기본은 5음계 노래가 차지한
다. 그리고 5음계 노래 중에서는 장조 노래가 22곡으로 96%를 차지한다.
이러한 결과를 보면 7음계를 제외한 5·6음계 노래 중에서는 5음계 노래
가 중심이며 장조 노래가 대다수를 차지한다. 5음계 장조가 중심이다. 7
음계 노래를 보면 단조곡이 26곡으로 76%를 차지한다. 결국 7음계 단조
곡이 중심이다. 음계의 결론을 보면 5음계 장조곡과 7음계 단조곡이 대
등하게 사용된다. 이러한 5음계 장조곡은 민족적 특성을 담당하며 씩씩
하고 힘찬 도약하는 선율을 만들어낸다. 이는 혁명가극 〈피바다〉의 이른

바 '혁명성'을 맡는다. 반면 7음계 단조곡이 서정성과 비장성을 맡는다.

다음은 조성(調性)에 관한 분석이다. 조성은 음계를 구성하는 음들 중에서 음악적 구성에 따라 자주, 강하게, 오래 지속되는 음에 의해 확립된다. 이러한 음이 으뜸음이며 음빈도, 음세기, 음지속시간에서 우위를 갖는다. 이 으뜸음이 정해지면서 그 외의 음들은 이 으뜸음에 종속되고, 으뜸음에 따라 배치되는 것이다. 이는 결국 음들을 중요한 것과 중요하지 않은 것으로 나누는 방식이다.

북한음악은 1920~1930년대 항일혁명음악을 근본으로 두고 있다. 그런데 이 시기는 우리나라의 근대음악과 전통음악이 서로 영향을 미치던 시기이다. 우리나라의 근대음악은 서양음악과 일본음악의 영향이 혼합된 형태였다. 그렇기 때문에 북한음악의 형성에는 크게 2가지 근대음악과 전통음악이 영향을 미쳤다고 할 수 있으며, 그러한 근대음악으로 다시 서양음악과 일본음악의 영향을 상정할 수 있다. 물론 모든 음악, 문화가 서로 영향을 받으면서 생겨나고 발전되지만, 우리나라 근대 시기는 그러한 영향관계가 대단히 복잡한 시기였다. 식민지 시기를 거치면서 주체적인 전통음악의 발전을 모색하지 못했다. 그리고 서양음악이 힘의 음악으로 주류를 차지하게 되었다. 그와 함께 일본 제국주의는 문화통치로 일본의 음악문화를 우리나라에 퍼뜨렸으며 이는 일본과 우리나라의 일체화를 위한 것이었다.

이러한 상황에 따라 북한의 음악문화 역시 혼종성(混種性, hybridity)을 바탕으로 형성되었다. 그렇기 때문에 해석의 다양성과 영향관계의 다양성을 갖는다. 하나의 방법론으로만 해석해서는 섣부른 결론을 내올 수 있다. 그래서 여기서는 북한음악에 영향을 미친 전통선법과 서양 근대음악의 장단조 선법을 중심으로 조성을 살펴보면서 일본음악의 영향까지

도 함께 검토하려고 한다.

다음의 〈표 39〉는 필자가 북한 전통선법에[60] 대응해서 근친성에 따라 서양의 장단조, 일본 근대선법, 남한의 선법과 민요토리를 정리한 표이다.

북한음악은 전통음악을 바탕으로 서양음악을 수용해왔음을 밝히고 있다. 그래서 북한에서 정리하고 있는 전통선법에 따라 나머지 서양 장단조 체계와 일본 근대음계를 대응시켰다. 그리고 이해를 돕기 위해서 그에 해당하는 남쪽의 선법과 민요토리를 추가하였다. 물론 이러한 관계는 대응되는 선법들이 완전히 일치함을 뜻하지 않는다. 예를 들어 전통선법은 5음계를 기본으로 하고 있으나 서양의 장단조 선법은 7음계를 기본으로 한다. 그렇기 때문에 중심음을 기준으로 해당하는 선법과 가장 비슷한 선법들이 선택되어 근친성을 나타낸 것이라고 할 수 있다.

[60] 리창구, 『조선민요의 조식체계』(평양: 예술교육출판사, 1990).

〈표 39〉 북한 조식체계의 비교

북한		서양	일본	남한	
이름 (**추음**- **지배**-**간접지배**)		근대	근대	선법	민요(토리)
평조 4도안정형 (**솔**라**도**레미)		·	·	평조1(기음종지)	(창부타령)
평조 제1변형 (**솔**라**도**레미)		장조	요나누키 장음계	평조1(완4위 종지)	성주푸리
평조5도 안정형 (**레**미**솔**라**도**)		·	·	평조2(완4위 종지)	(수심가)
평조 제2변형 (**레**미**솔**라**도**)		·	·	평조2(기음종지)	(수심가)
계면조4도 안정형 (**라도레**미솔)		·	·	계면조1(기음종지)	한강수타령
계면조 제1변형 (**라도레**미솔)		·	·	계면조1(완4위 종지)	(한강수타령)
계면조 5도안정형 (**미솔라도**레)		단조	요나누키 단음계	계면조2(완4위 종지)	(육자배기) (메나리)
계면조 제2변형 (**미**솔**라**도레)		·	·	계면조2(기음종지)	(메나리)

　서양의 장조는 북한의 평조 제1변형과 주음이 같으며 구성음이 비슷하다. 그리고 단조는 계면조 5도안정형과 주음이 같으며 구성음과 선법적 주요음(1, 4, 5음)이 비슷하다. 일본의 요나누키 장음계는 북한의 평조 제1변형과 주음이 같으며 구성음이 비슷하다. 그리고 요나누키 단음계는 계면조 5도안정형과 주음은 같으나 구성음은 다르다. 위 표를 참고하여 혁명가극 〈피바다〉의 전통성과 외래문화 수용의 모습을 살펴보고자 한다.

　혁명가극 〈피바다〉를 분석해보면 북한음악 일반과 마찬가지로 철저히 으뜸음, 중심음을 갖고 있는 조성음악이다. 그 중에서도 서양의 장단조 조성체계에 기본을 둔다. 그래서 서양 장단조 체계에 따라 주음(으뜸음)

의 역할과 주음과 종지음의 일치를 중심으로 장단조를 구분해 표로 정리
하면 다음과 같다.

<표 40> 혁명가극 <피바다>의 장단조

번호	조성	조표	음수	제목
01	·	·	5음	아리랑 아리랑 아라리요1
02	·	·	5음	웬일인가
03	·	·	5음	자네 자위단원에 안들겠나2
04	단조	다단조(cm, 화성)	7음	고향에 간다한들 내 어이살리1
05	단조	라단조(dm)	7음	캄캄한 막장속에
06	단조	라단조(dm, 화성)	7음	귀여워라 내 아들아
07	단조	라단조(dm)	7음	캄캄한 어둠속에 갈 길 모르네
08	단조	라단조(dm, 화성)	7음	비가 오나 눈이 오나
09	단조	내림마단조(e^bm)	6음	원한을 품고
10	단조	내림마단조(e^bm, 화성)	7음	혁명은 아무리 간고하여도
11	단조	내림마단조(e^bm, 화성)	7음	어머니는 글을 배우네
12	단조	내림마단조(e^bm, 화성)	7음	혁명만이 살길이다
13	단조	내림마단조(e^bm)	7음	조선의 백두산에 어찌 비기랴
14	단조	내림마단조(e^bm)	7음	사랑하는 오빠를 유격대에 보내자요
15	단조	마단조(em, 화성)	7음	반갑게 다시 만날 그날은 오리
16	단조	바단조(fm)	6음	수상한 사람들 모조리 체포하라
17	단조	바단조(fm)	6음	몽땅몽땅 체포하라
18	단조	바단조(fm)	6음	살아 갈 길 생각하니 막막하구나
19	단조	바단조(fm)	7음	어서 대답하여라
20	단조	바단조(fm)	7음	울지 말아 을남아
21	단조	바단조(fm)	7음	피 맺힌 이 원한 기어이 풀리
22	단조	바단조(fm)	7음	그 앞길 밝혀 다오
23	단조	바단조(fm)	7음	어머니를 위하여 약을 사왔나
24	단조	바단조(fm)	7음	광복의 새날에 다시 만나리
25	단조	바단조(fm, 화성)	7음	첫 임무 받아 안고
26	단조	바단조(fm)	7음	일편단심 붉은 마음 간직합니다
27	단조	바단조(fm)	7음	아버지가 없으면 우리 못 살아
28	단조	바단조(fm)	7음	판가리싸움에 일어 나라
29	단조	바단조(fm)	7음	이 마음 놓이지 않는구나

번호	조성	조표	음수	제목
30	단조	바단조(fm)	7음	우리 마을에 큰 야단났소
31	단조	바단조(fm)	7음	어머니는 굴함없이 싸워 갑니다
32	단조	사단조(gm)	7음	가난한 살림에도 살뜰한 정 오고가네
33	단조	가단조(am)	7음	조용하던 우리 마을 이 산속에도
34	단조	내림나단조(b^bm)	5음	아리랑 아리랑 아라리요2
35	장조	다장조(CM)	5음	고향에 간다한들 내 어이살리2
36	장조	다장조(CM)	5음	우리 시로 의지하며 살아 갑시다
37	장조	다장조(CM)	5음	혁명임무 기어이 완수하리라
38	장조	다장조(CM)	5음	《토벌》가
39	장조	다장조(CM)	5음	녀성들도 모두다 힘을 합치면
40	장조	다장조(CM)	7음(5음)	새봄이 왔네
41	장조	내림라장조(D^bM)	5음	원쑤들의 총칼이 우리 앞길 막아도
42	장조	내림라장조(D^bM)	5음	기럭기럭 기러기야
43	장조	내림라장조(D^bM)	5음	피바다에 잠긴 땅
44	장조	내림마장조(E^bM)	5음	부녀회장이 누굴가1
45	장조	내림마장조(E^bM)	5음	아 백두산
46	장조	내림마장조(E^bM)	6음(5음)	오매에도 그립던 혁명군이 왔네
47	장조	내림마장조(E^bM)	7음(5음)	우리는 피 끓는 무산청년이다
48	장조	바장조(FM)	5음	죽는 한이 있어도 싸워야 하리
49	장조	바장조(FM)	5음	우리 엄마 기쁘게 한번 웃으면
50	장조	바장조(FM)	5음	낯 설은 땅에 와서
51	장조	바장조(FM)	7음	혁명 위한 한길로 나가게 하자요
52	장조	바장조(FM)	7음(5음)	소쩍새
53	장조	내림사장조(G^bM)	5음	류랑의 노래
54	장조	내림사장조(G^bM)	7음(5음)	소쩍새야
55	장조	사장조(GM)	5음	녀성해방가
56	장조	사장조(GM)	6음	혁명가
57	장조	사장조(GM)	7음	총 동원가
58	장조	내림가장조(A^bM)	5음	부녀회장이 누굴가2
59	장조	내림가장조(A^bM)	5음	성시로 간다니 거 참 잘됐수다
60	장조	내림가장조(A^bM)	5음	광복의 새날 안고 돌아 오너라
61	장조	내림가장조(A^bM)	5음	유격대원호의 노래
62	장조	내림가장조(A^bM)	6음(5음)	사랑하는 을남이는 어데로 갔나
63	장조	내림가장조(A^bM)	6음(5음)	자네 자위단원에 안들겠나1

번호	조성	조표	음수	제목
64	장조	내림가장조(A♭M)	6음(5음)	사람의 목숨은 하나라오
65	장조	내림가장조(A♭M)	7음	혁명의 한길에서 싸워 가리라
66	장조	내림가장조(A♭M)	7음(5음)	자유 권리 찾기 위해 싸워 가리라
67	장조	내림나장조(B♭M)	5음	피바다가
68	장조	내림나장조(B♭M)	5음	조국의 광복 위해 싸우렵니다2
69	장조	내림나장조(B♭M)	5음	조국의 광복 위해 싸우렵니다1

위 표와 같이 혁명가극 〈피바다〉는 악보를 서양 오선보에 두고 있으면서 으뜸음 위주로 대개의 음악들이 구성되어 있다. 그리고 조성파악에서 중요한 종지도 장단조 체계에 따라 3곡을 뺀 모든 곡들이 으뜸음으로 이루어진다.

서양의 장단조로 해석되지 않는 〈웬일인가〉와 〈아리랑 아리랑 아라리요1〉, 〈자네 자위단원에 안들겠나2〉를 제외하고 위 장단조 조성의 비율을 통계 내어 보면 다음과 같다.

〈표 41〉 혁명가극 〈피바다〉의 장단조 비율

장단조	비율	구분	비율
단조	31(47%)	자연단음계	23(74%)
		화성단음계	8(26%)
장조	35(53%)	자연장음계	35(53%)

위 표를 보면 장조(Major scale) 노래는 35곡으로 53%를 차지하며 단조(Minor scale) 노래는 31곡으로 47%를 차지한다. 장조 노래와 단조 노래는 53% 대 47%로 장조 노래가 조금 더 많으나 의미를 둘 만큼의 차이는 아니다.

단조 노래 중에서는 자연단음계(Natural minor scale)가 23곡으로 74%를 차지하고 있으며 화성단음계(Harmonic minor scale)가 8곡으로 26%를 차

지한다. 기본은 자연단음계가 차지한다. 단조 노래 중에서는 자연단음계
가 대다수이다. 장조 노래는 모두 자연장음계로 구성되어 있다. 혁명가
극 〈피바다〉의 장단조 조성체계의 결론은 장단조가 비슷한 비율로 구성
되어 있으며 단조에서는 자연단음계가 중심이다. 이렇게 혁명가극 〈피바
다〉의 조성은 3곡을 제외하고 모두 서양의 장단조 체계에 따라 해석이
가능하다.

다음으로 북한의 전통선법 이론에 따라 혁명가극 〈피바다〉의 노래들
을 분석해보도록 하겠다.

다음은 북한 전통선법이 정리된 악보이다.[61]

〈악보 5〉 북한의 전통선법

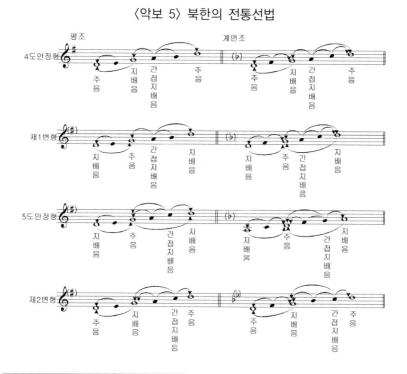

61) 위의 책, 100쪽.

위 악보와 같은 북한의 전통선법 이론에 따라 혁명가극 〈피바다〉를 보면 3곡을 제외하고 평조 제1변형과 계면조 5도안정형과 근친성을 갖는다 (표 '혁명가극 〈피바다〉의 노래—음높이' 참고). 이는 구성음에 있어서 전통음악과 서양음악이 5음계와 7음계로 그 음수가 다른 것을 제외하고, 으뜸음·중심음을 가지고 내린 분석이다. 평조 제1변형은 서양의 장조에 해당하고 계면조 5도안정형은 서양의 단조에 해당한다. 평조 제1변형과 계면조 5도안정형에 속하지 않는 3곡은 모두 5음계의 평조 4도안정형으로서 〈웬일인가〉와 〈아리랑 아리랑 아라리요1〉, 〈자네 자위단원에 안들겠나2〉이다. 이 3곡은 서양 장단조체계에 따라서 해석이 되지 않는 노래이다. 즉 서양의 장단조 체계의 으뜸음인 계명 '도'와 '라'로 종지하지 않는다. 조표에 따른 으뜸음과 종지음이 장단조체계에 따라 일치하지 않는다. 평조 제1변형과 계면조 5도안정형의 경우는 서양의 장조와 단조와 근친성을 갖고 있으나, 이 3곡은 서양의 장조와 단조로는 해석되지 않는 전통선법의 특징을 갖고 있다. 이러한 평조 4도안정형은 남쪽으로 치면 구성음의 밑음인 기음(基音)으로 종지하는 평조에 해당하며 민요토리는 창부타령 토리에 가깝다. 그런데 〈웬일인가〉의 경우는 6마디의 짧은 곡으로 독립된 노래라고 하기에는 어렵다. 이 곡을 빼고 〈아리랑 아리랑 아라리요1〉, 〈자네 자위단원에 안들겠나2〉는 선법뿐만 아니라 장단과 창법 등에서 전형적인 민요풍의 노래이다. 〈아리랑 아리랑 아라리요1〉은 응팔이 구장과 수비대장이 주인공 어머니를 의심하는 상황을 돌리기 위해서 술에 취한 척 하면서 부르는 노래이다. 〈자네 자위단원에 안들겠나2〉는 구장이 응팔에게 자위단원에 들라고 하면서 부르는 노래이다. 이렇듯 이러한 전통선법의 노래들은 주인공이 부르거나 긍정적인 상황에서 부르는 노래가 아니라 부차 인물이 술에 취해 부를 때 등장하거나 부정인물의 노래로

사용된다. 가극에서 진한 민요풍의 노래는 현대성을 띠지 못하고 있으며 전근대성을 띠고 있다고 할 수 있다.

　다음으로 북한음악에 영향을 미친 근대음악으로 일본음악을 들 수 있다. 이는 북한의 이른바 혁명가요 중 일부가 일본노래에서 가사만을 바꾼 것이라는 사실에 의해서도 밝혀졌다.[62] 이는 혁명가극 〈피바다〉가 혁명가요를 근본으로 하고 있다는 점에서 중요하다. 하지만 이는 북한음악만에 해당하는 것은 아니다. 근대 시기 만주에서 활동했던 독립군의 군가에서도 나타나고 있는 사실이다. 당시 일본의 노래는 우리나라에서 서양음악과 함께 힘의 음악이자 세련된 음악의 위치를 차지했던 것이 사실이다. 이것은 전통음악의 쇠퇴와 함께 일어난 현상으로 분단 이전 한반도에서 일어난 일반적 현상이다. 이는 우리나라가 일제강점기를 거치면서 일본음악을 받아들이게 되었고, 서양음악도 상당부분 일본을 거쳐 받아들이게 되었기 때문에 발생한 현상이라고 할 수 있다. 그래서 여기서는 북한에서는 일본음악을 어떻게 받아들이고 비판하고 있는지와 함께 항일혁명가요가 중심이 된 1971년의 혁명가극 〈피바다〉에 일본음악이 영향을 미쳤는지를 따져보도록 하겠다. 일본의 근대음계 이론에 따라 혁명가극 〈피바다〉의 노래들을 분석해보겠다.

　근대 시기 우리나라에 영향을 끼친 일본의 근대음계 이론은 요나누키 음계로서 이것은 일본의 전통 5음계를 바탕으로 서양의 장단조 /음계를 받아들여 근대화한 음계이다.[63] 이 음계는 일제 강점기 한반도에 들어와

[62] 민경찬, 「북한의 혁명가요와 일본의 노래」, 『한국음악사학보』, 20집(1998), 125~157쪽.

[63] 일본음계에 대해서는 다음 글을 참고하기 바란다. 노동은, 『노동은의 세 번째 음악상자』, 28~49쪽.

유행했으며 유행가와 군가에 많이 사용되었다. 그리고 현재까지 대중음악인 트로트음악으로 이어져 온다.

다음 악보는 일본의 근대음계인 요나누키 음계이다.[64]

〈악보 6〉 요나누키 음계

요나누키 음계는 우리나라 전통음계와 같이 5음으로 구성되어 있는 5

64) 이 악보는 다음 글을 참고로 글쓴이가 작성한 것이다. 『標準 音樂辭典』의 번역은 음악학자 강태구의 도움을 받았다. '크ナぬき,' 淺香 淳 編, 『標準 音樂辭典』(東京: 音樂之友社, 1989), 1322~1323; 기시베 시게오(岸邊成雄)·요코미치 마리오(橫道 萬里雄)·깃카와 에이시(吉川英史)·호시 아키라(星旭)·고이즈미 후미오(小泉文 夫) 지음, 이지선 옮김, 『일본음악의 역사와 이론』(서울: 민속원, 2003), 182쪽; 이영미, 『세시봉, 서태지와 트로트를 부르다』(서울: 두리미디어, 2011), 29~30쪽 참고.

음계이다. 그 중 요나누키 장음계는 계명으로 '도레미솔라'의 구성음을 가지고 있으며 주음은 '도'음이다. 그리고 주음 '도'음과 함께 '미', '솔', '라' 음이 주요음이다. 그리고 요나누키 단음계는 우리나라 전통음계의 특징 인 반음 없는 5음계와는 달리 반음이 있는 5음계이다. 구성음은 계명으 로 '라시도미파'로서 주음은 '라'이면서 2~3음과 4~5음이 반음인 것이 특 징이다.

다음으로 북한음악에서 일본음악을 어떻게 바라보고 있는지 살펴보겠 다. 북한음악에서도 일본음악이 언급된다. 그 중 한 예를 보면 남한의 왜 색 음악문화를 비판하면서 1960년대 음악인 〈동백아가씨〉를 대표로 꼽는 다. 그러면서 음악 특징을 '미야꼬부시'의 곡조라고 비판한다.[65] 미야꼬 부시음계는 일본 전통음계로서 서양의 장조 7음계의 영향으로 생긴 요나 누키 단음계의 전신이다. 〈동백아가씨〉는 다장조를 기준으로 바사구다루 (FGA$^\flat$CD$^\flat$, 라시도미파)의 구성음을 갖고 있으면서 주음은 '바'(F, 라)음 으로 전형적인 요나누키 단음계라고 할 수 있다.[66] 이와 함께 혁명가극 〈밀림아 이야기하라〉의 노래 〈우리를 데리고 어데로 가느냐〉와 함께 해 당 가극에서 일본 군가풍의 노래가 쓰이고 있다고 설명한다.[67] 그런데 이 노래는 화성단음계와 요나누키 단음계가 섞인 음계라고 할 수 있으며 그 중에서도 요나누키 단음계가 지배적인 음계이다. 이렇듯 요나누키 단 음계를 일본 음계의 전형으로 꼽는다. 반면 요나누키 장음계는 전혀 언 급되지 않는다. 북한에서는 요나누키 장음계를 일본음악의 음계로 언급 하지 않고 있으며 일본음악의 전형으로 요나누키 단음계를 제시한다. 사

[65] 한준길, 「나날이 썩어들어가는 남조선 음악」, 『조선음악』, 1967년 1호, 루계 108호 (1967), 38~39쪽.

[66] 〈동백아가씨〉에서는 5음 밖에 '누'(B$^\flat$, 레)음이 3번 출현하나 음계 구성음에서 제 외될 수 있는 정도이다.

[67] 문하연·문종상, 『조선음악사: 초판』, 360쪽.

실 요나누키 장음계의 구성음 자체는 계명으로 '도레미솔라'로 '북한 조식
체계의 비교' 표에서 살펴본 것과 같이 북한에서 말하는 평조 제1변형(남
쪽의 평조1 선법)과 같다. 그리고 이러한 5음계는 세계적으로 흔히 보이
는 5음계로서 보편화된 음계이다. 그래서 구성음 자체만을 가지고는 영
향관계를 가리기 힘들다. 선법성과 함께 시김새, 음빛깔 등이 함께 고려
되어야 유사성을 가려낼 수 있다.

이러한 북한의 일본음악관을 바탕으로 혁명가극 〈피바다〉의 조성을
분석해보면 요나누키 단음계에 해당하는 노래는 전혀 보이지 않는다. 5
음계의 단조곡으로는 1곡 〈아리랑 아리랑 아라리요2〉가 보이는데 이 노
래는 전통 민요를 바탕으로 하여 구성음 자체가 전혀 다르다. 이렇게 혁
명가극 〈피바다〉에 일본음악의 전형으로 꼽고 있는 요나누키 단음계를
쓰지 않고 있는 것은 북한에서 혁명가극 〈피바다〉를 일본음악의 영향권
에서 벗어나 작곡하였음을 알려준다.

혁명가극 〈피바다〉의 음악은 전통선법의 영향을 받았다고 할 수 있다.
하지만 그와 함께 서양 장단조 조성체계의 영향을 강하게 받았다. 이와 같
이 북한의 음계와 함께 조식(선법)체계는 전통선법을 바탕으로 서양의 장단
조체계의 영향을 받은 5음계적 대소조 체계(평조 제1변형과 계면조 5도안
정형에 기초)와 서양 장단조 조성체계를 그대로 받아들인 7음계 장단조 체
계를 같이 사용한다. 북한의 음악기초이론 책인 『음악기초리론』의 '조식과
조성' 항목에서도 음악일반을 5음계적 대소조와 7음계 대소조로 나누어 서
술한다.[68]

서양의 7음계 장단조와 다른 북한의 5음계적 대소조체계는 독자성을
갖고 있으면서도 서양의 7음계 장단조와 함께 연주할 수 있다는 장점이
있다. 이는 전통선법을 바탕으로 하면서도 서양의 7음계를 받아들인 것

[68] 황민명, 『음악기초리론(3판)』, 178~188쪽.

으로, 반대로 7음계의 구성음에서 5음계로 구성음만 바꾼 효과를 갖기 때문이다. 북한에서는 이러한 5음계적 대소조 체계 중에서 대조 구성음의 혁명가요 음계를 평조 제1변형의 전통선법이 서양의 7음계와의 교류 속에서 5음계적 장조로 발전한 것으로 분석한다. 이를 북한에서는 대조적 5음계조식이라고 부른다.[69] 이는 소조적 5음계조식인 5음계적 단조에도 해당되는 내용이다. 어쨌든 전통선법의 여러 가지를 이러한 장조적 선율과 단조적 선율로 계통화시키는 방식은 북한이 전통을 현대화한 결과였으며 이와 함께 서양의 7음계 장단조를 받아들인 점은 외래것을 받아들인 결과였다고 할 수 있다. 이렇게 장단조의 양대 선법으로 정리되는 방식은 소위 제3세계에서 서유럽음악을 받아들이면서 발생한 일반적 현상이다. 위에서 말한 일본의 근대음계인 요나누키 장단음계도 서양의 장단조를 일본식으로 받아들인 결과였다. 이것은 제3세계의 선법들이 서양의 장단조 체계와 유사성을 갖고 있기 때문에 가능한 것이었다. 이러한 장조적 선율과 단조적 선율의 발전은 근대에 나타난 세계의 공통적 현상과 연관된다는 점에서 북한음악의 보편성을 보여주고 있다.[70]

위에서 살펴보았듯이 혁명가극 〈피바다〉는 철저히 중심음을 위주로 하는 조성음악이다. 하지만 조바꿈이나 조옮김이 개별 노래에서는 거의 이루어지지 않는다. 그리고 임시표도 많이 사용되지 않는다. 이는 본래 음계음들을 위주로 한다는 것을 의미한다. 또 화음에서도 정격3화음을 위주로 하고 있으며 변격화음(증·감3화음, 2·4도화음)을 거의 사용하지 않는다. 변격화음을 사용하더라도 질가인 개별 노래에서 사용하기보다

[69] '5. 우리나라 근대 및 현대 음악에서 민요조식의 발전(개관),' 리창구, 『조선민요의 조식체계』, 173~180쪽.

[70] 음악학자 쿠르트 작스는 이러한 장단조의 계통화를 인종이나 지방에 한정되지 않는 전 인류를 포함하는 공통적인 내재적 힘으로 추정한다. 쿠르트 작스 지음, 편집부 옮김, 『음악의 기원(하)』(서울: 삼호출판사, 1988), 185~186쪽.

반주인 관현악에서 주로 사용한다.

이러한 사실들은 어찌 보면 변화가 적어서 음악적 구성을 평이하게 만들 수 있다. 하지만 이는 쉬운 음악을 만드는 바탕이 되어 인민성을 보장하고 사상 주제적 내용을 잘 전달할 수 있는 인식교양적 효과를 노린 것이다.

(2) 박자와 장단

① 박자

구체적인 작품분석 가운데 작품의 형식을 이루는 '음'(音)의 '음길이'로 혁명가극 〈피바다〉의 음악을 분석하도록 하겠다. 음길이에 따라서 확정되는 마디구조와 박자체계를 살펴보겠다. 그리고 박자체계를 분석해서 전통의 장단체계와 비교하면서 민족적 전통성을 어떻게 구현하고 있는지 분석해 보고자 한다. 이것은 세계관과 미학원칙으로서 표명되는 줄거리가 갖는 '내용성'이 어떻게 '음'(音)의 형식, 그 중에서도 '음길이'와 통일적으로 나타나는지를 확인하려는 것이다.

이에 따라 혁명가극 〈피바다〉의 '노래'를 마디를 바탕으로 한 노래형식 구조와 박자, 박자주기, 박자체계, 기타 등으로 정리하였다. 다음은 혁명가극 〈피바다〉 노래의 음길이에 관한 표이다.

〈표 42〉 혁명가극 〈피바다〉의 노래-음길이

번호	노래 제목	마디구조	박자	박자주기	박자체계	기타
01	울지 말아 을남아	16(4×4)	6/8	강약	3박자 2박자계	·
02	캄캄한 어둠속에 갈 길 모르네	24(4×6)	4/4	강약	2박자 4박자계	·
03	우리 마을에 큰 야단났소	16(4×4) 24(4×6)	2/4 4/4	강약 강약	2박자 2박자계 2박자 4박자계	·
04	가난한 살림에도 살뜰한 정 오고가네	16(4×4)	3/4	강약	2박자 3박자계	못갖춘마디
05	소쩍새	16(4×4)	6/8	강약	3박자 2박자계	·
06	아버지가 없으면 우리 못 살아	16(4×4)	6/8	강약	3박자 2박자계	·

번호	노래 제목	마디구조	박자	박자주기	박자체계	기타
07	낯 설은 땅에 와서	8(4×2)	12/8	장단	3박자 4박자계	·
08	죽는 한이 있어도 싸워야 하리	24(4×6)	6/8	강약	3박자 2박자계	·
09	우리 서로 의지하며 살아 갑시다	16(4×4)	3/4	강약	2박자 3박자계	·
10	《토벌》가	12(4×3)	3/4	강약	2박자 3박자계	·
11	원한을 품고	16(4×4)	6/8	강약	3박자 2박자계	·
12	류랑의 노래	24(4×6)	3/4	강약	2박자 3박자계	·
13	소쩍새야	16(4×4)	6/8	강약	3박자 2박자계	·
14	피바다에 잠긴 땅	24(4×6)	3/4	강약	2박자 3박자계	·
15	아 백두산	25(4×6+1)	4/4	강약	2박자 4박자계	못갖춘마디
16	새봄이 왔네	24(4×6)	6/8	강약	3박자 4박자계	·
17	조선의 백두산에 어찌 비기랴	16(4×4)	4/4	강약	2박자 4박자계	·
18	웬일인가	6(2×3)	6/8	강약	3박자 2박자계	·
19	우리는 피 끓는 무산청년이다	6(2×3) 16(4×4)	4/4	강약	2박자 4박자계	·
20	우리 엄마 기쁘게 한번 웃으면	16(4×4)	4/4	장단 강약	2박자 4박자계	혼합 (노래·후렴)
21	조용하던 우리 마을 이 산속에도(1992)	24(4×6)	6/8	강약	3박자 2박자계	·
22	이 마음 놓이지 않는구나	16(4×4)	4/4	강약	2박자 4박자계	약기박
23	조국의 광복 위해 싸우렵니다1	16(4×4)	3/4	강약	2박자 3박자계	·
24	조국의 광복 위해 싸우렵니다2	16(4×4)	3/4	강약	2박자 3박자계	못갖춘마디
25	혁명은 아무리 간고하여도	16(4×4)	3/4	강약	2박자 3박자계	못갖춘마디
26	아리랑 아리랑 아라리요1	8(4×2)	6/8	강약	3박자 2박자계	·
27	아리랑 아리랑 아라리요2	20(4×5) 2	6/8	강약	3박자 2박자계	·
28	첫 임무 받아 안고	16(4×4)	4/4	강약	2박자 4박자계	약기박
29	성시로 간다니 거 참 잘됐수다	22	6/8	강약	3박자 2박자계	4/4, 1마디
30	녀성들도 모두다 힘을 합치면	8(4×2)	4/4	강약 장단	2박자 4박자계	혼합
31	어머니는 글을 배우네	24(4×6)	4/4	강약	2박자 4박자계	약기박
32	사랑하는 오빠를 유격대에 보내자요	16(4×4)	6/8	강약	3박자 2박자계	·
33	그 앞길 밝혀 다오	20(4×5)	6/8	강약	3박자 2박자계	·
34	혁명이 한길에서 싸워 사리라	16(4×4)	6/8	강약	3박자 2박자계	·
35	반갑게 다시 만날 그날은 오리(1992)	16(4×4)	6/8	강약	3박자 2박자계	·
36	비가 오나 눈이 오나	16(4×4)	4/4	강약	2박자 4박자계	·
37	광복의 새날 안고 돌아 오너라	16(4×4)	3/4	강약	2박자 3박자계	·
38	녀성해방가	12(4×3)	2/4	강약(×2)	2박자 2박자계	·
39	혁명임무 기어이 완수하리라	16(4×4)	3/4	강약	2박자 3박자계	·
40	살아 갈 길 생각하니 막막하구나	16(4×4)	6/8	강약	3박자 2박자계	·
41	피 맺힌 이 원한 기어이 풀리	16(4×4)	6/8	강약	3박자 2박자계	·

번호	노래 제목	마디구조	박자	박자 주기	박자체계	기타
42	유격대원호의 노래	16(4×4)	4/4	강약	2박자 4박자계	·
43	부녀회장이 누굴가1	11	4/4	강약 장단	2박자 4박자계	혼합
44	부녀회장이 누굴가2	8(4×2)	6/8	강약	3박자 2박자계	·
45	자네 자위단원에 안들겠나1	15	12/8 4/4	장단 장단	3박자 4박자계 2박자 4박자계	4/4는 12/8의 변화박자
46	자네 자위단원에 안들겠나2	15	12/8	장단	3박자 4박자계	6/8, 1마디
47	원쑤들의 총칼이 우리 앞길 막아도	16(4×4)	3/4	강약	2박자 3박자계	·
48	캄캄한 막장속에	23	6/8	강약	3박자 2박자계	3/4, 3마디
49	고향에 간다한들 내 어이살리1	16(4×4)	6/8	강약	3박자 2박자계	·
50	고향에 간다한들 내 어이살리2	8(4×2)	4/4	강약 장단	2박자 4박자계	혼합
51	혁명 위한 한길로 나가게 하자요	16(4×4)	3/4	강약	2박자 3박자계	·
52	몽땅몽땅 체포하라	16	4/4	강약	2박자 4박자계	·
53	자유 권리 찾기 위해 싸워 가리라	16(4×4)	3/4	강약	2박자 3박자계	·
54	어머니는 굴함없이 싸워 갑니다	16(4×4)	4/4	강약	2박자 4박자계	·
55	어서 대답하여라	15 12(4×3)	3/4 4/4	강약 강약	2박자 3박자계 2박자 4박자계	·
56	사람의 목숨은 하나라오	10	12/8	장단	3박자 4박자계	6/8 1마디
57	광복의 새날에 다시 만나리	16(4×4)	4/4	강약	2박자 4박자계	약기박
58	일편단심 붉은 마음 간직합니다	16(4×4)	4/4	강약	2박자 4박자계	·
59	사랑하는 을남이는 어데로 갔나	16(4×4)	3/4	강약	2박자 3박자계	·
60	기럭기럭 기러기야	8(4×2)	6/8	강약	3박자 2박자계	·
61	어머니를 위하여 약을 사왔나	16(4×4)	6/8	강약	3박자 2박자계	·
62	귀여워라 내 아들아	16(4×4)	4/4	강약	2박자 4박자계	·
63	피바다가	11	6/8	강약	3박자 2박자계	·
64	판가리싸움에 일어 나라	16(4×4)	4/4	강약	2박자 4박자계	·
65	수상한 사람들 모조리 체포하라	43	4/4	장단	2박자 4박자계	2/4, 4마디
66	오매에도 그립던 혁명군이 왔네	8(4×2)	4/4	강약	2박자 4박자계	3/4, 2마디
67	총 동원가	16(4×4)	2/4	강약(×2)	2박자 2박자계	·
68	혁명만이 살길이다	24(4×6)	4/4	강약	2박자 4박자계	·
69	혁명가	32(4×8)	2/4	강약(×2)	2박자 2박자계	못갖춘마디

위 표의 노래제목 다음 첫 칸은 전체 마디수를 나타낸다. 그리고 괄호로 해당 마디가 어떻게 구성되어 있는지를 함께 표시했다. 두 번째 칸은 박자이다. 세 번째 칸은 해당 노래의 박자가 생성되는 주기를 서양 박자

의 강약주기박자인지 전통장단에 따른 장단주기박자인지를 표시한 것이다.[71] 네 번째 칸은 박자체계를 분류법에 따라 분석한 것이다. 그리고 다섯 번째 칸은 기타 항목이다.

먼저 마디를 기준으로 하는 노래 형식의 구조를 살펴보도록 하겠다. 이 구조는 악구(4마디)를 기준으로 이의 반복 형태로 분석하였다. 혁명가극 〈피바다〉는 서양의 형식구조에 바탕을 둔다. 마디의 구성이 대개 서양의 마디 기준인 강약주기박자에 의해서 구성되기 때문이다. 전통음악의 마디를 결정하는 장단주기박자에 의하여 이루어지는 곡은 적다. 서양 오선보 기보체계를 받아들였다는 점에서 이 결과는 당연하다고 볼 수 있다. 하지만 어쨌든 전통음악의 주기를 고려한 결정은 아니라고 할 수 있다. 보통 서양식 강약주기박자로 마디 2개가 장단 하나의 길이에 해당한다.

69곡 중에 장단주기박자에 의해서만 박자가 결정된 곡은 5곡, 장단주기박자와 강약주기박자가 섞여 쓰인 곡은 4곡으로, 합쳐서 9곡이다. 장단주기박자에 의해서만 결정된 5곡은 〈낯 설은 땅에 와서〉, 〈자네 자위단원에 안들겠나1〉, 〈자네 자위단원에 안들겠나2〉, 〈사람의 목숨은 하나라오〉, 〈수상한 사람들 모조리 체포하라〉이다. 섞여 쓰인 곡은 〈우리 엄마 기쁘게 한번 웃으면〉, 〈녀성들도 모두다 힘을 합치면〉, 〈부녀회장이 누굴가1〉, 〈고향에 간다한들 내 어이살리2〉이다. 이 곡들 중에서 〈낯 설은 땅에 와서〉를 제외하고 장단주기박자로만 구성된 노래는 민요풍이면서 모두 부정인물들의 노래이다. 섞여 쓰인 노래들은 긍정인물들의 노래이며 민요풍에 가깝지는 않다. 혁명가극 〈피바다〉의 박자주기를 보면 장단감을 띠는 장단주기박자 노래들은 많지 않지

71) 이보형, 「전통음악의 양악보에서 장단주기박자와 강약주기박자」, 『한국음악연구』, 45집(2009), 251~303쪽.

만 부정인물들이 담당한다. 이는 전통성을 부정성과 연결하고 있다고 할 수 있다.

그리고 혁명가극 〈피바다〉의 노래 형식을, 악절(8마디)을 하나의 음악형상을 가지고 있는 가장 작은 음악작품구조라고 보는 북한의 음악형식 개념에 따라 악절을 기준으로 분석해 보려고 한다.[72] 그 아래 단위로는 악구가 있고 악구는 동기로 구성된다. 그에 따라 혁명가극 〈피바다〉의 노래들이 어떤 형식을 띠고 있는지 볼 것이다.

다음은 북한의 음악작품 형식 중 노래에 적용 가능한 가요형식만을 뽑아서 정리한 표이다.[73]

<표 43> 가요 형식

이름		마디	동기	악구	악절	방식
1부분		8	4	2	1	가
2부분		16	8	4	2	가나
3부분	단순3부분	24	12	6	3	가나가 가나다
	복합3부분	40	20	10	5	가나가 (16−8−16)

위에서 제시한 동기와 악구, 악절의 마디 수가 고정된 것은 아니다. 기본적으로 적용되는 마디 수를 제시한 것이다.

이러한 형식에 따라 혁명가극 〈피바다〉의 노래형식을 분류하면 다음과 같다.

72) 정봉섭, 『음악작품형식』, 69쪽.

73) 위의 책, 69~145쪽 참고.

〈표 44〉 혁명가극 〈피바다〉의 노래 형식

이름		곡수	곡수(기타)	악절(마디)
1부분		8	2	1(8)
2부분		37	4	2(16)
3부분	단순3부분	9	2	3(24)
	복합3부분	·	·	5(40)
기타		10		·

앞에서 얘기했듯이 악절이 음악형상을 갖는 가장 작은 단위이듯이 음악형식은 악절 하나인 1부분형식부터 분류되는데, 혁명가극 〈피바다〉는 1부분형식이 전체 69곡 중 8곡이다. 1부분형식의 마디수와 일치하지는 않지만 1부분형식에 해당하는 곡은 2곡이다. 1부분형식이 한 번 더 반복된 2부분형식은 37곡으로 가장 많다. 그리고 2부분형식의 마디 수와 일치되지는 않지만 2부분형식에 포함시킬 수 있는 곡이 4곡이다. 3부분형식은 모두 단순3부분형식으로 9곡이다. 그리고 단순3부분형식에 포함시킬 수 있는 기타의 곡이 2곡이다. 어떤 분류에도 속하지 않는 곡은 10곡이다. 그런데 이 10곡은 대개가 부정인물들의 노래이다. 부정인물들의 노래는 음악형상을 갖는 악절이 구성되지 않고 있으며 그에 따라 노래의 균형이 이뤄지지 않는다. 이것은 부정인물들의 부정성, 악한 이미지를 형식에서도 특수성과 불균등함으로 표현하기 위해 의도된 것이라고 볼 수 있다. 당연하게도 주인공이나 긍정인물들의 노래는 악절이 구성되며, 균형도 보장받는다.

다음은 혁명가극 〈피바다〉의 박자체계에 대해 정리한 표이다. 다음의 곡수는 72곡으로 실제 곡수보다 많다. 이는 한 곡에서 혼합되어 쓰이는 박자를 따로 계산하였기 때문이다.

〈표 45〉 혁명가극 〈피바다〉의 박자체계

번호	박자체계	박자	노래
01	2박자 2박자계	2/4	우리 마을에 큰 야단났소
02	2박자 2박자계	2/4	총 동원가
03	2박자 2박자계	2/4	녀성해방가
04	2박자 2박자계	2/4	혁명가
05	2박자 3박자계	3/4	어서 대답하여라
06	2박자 3박자계	3/4	가난한 살림에도 살뜰한 정 오고가네
07	2박자 3박자계	3/4	자유 권리 찾기 위해 싸워 가리라
08	2박자 3박자계	3/4	류랑의 노래
09	2박자 3박자계	3/4	조국의 광복 위해 싸우렵니다2
10	2박자 3박자계	3/4	조국의 광복 위해 싸우렵니다1
11	2박자 3박자계	3/4	우리 서로 의지하며 살아 갑시다
12	2박자 3박자계	3/4	《토벌》가
13	2박자 3박자계	3/4	사랑하는 을남이는 어데로 갔나
14	2박자 3박자계	3/4	혁명은 아무리 간고하여도
15	2박자 3박자계	3/4	혁명임무 기어이 완수하리라
16	2박자 3박자계	3/4	피바다에 잠긴 땅
17	2박자 3박자계	3/4	혁명 위한 한길로 나가게 하자요
18	2박자 3박자계	3/4	원쑤들의 총칼이 우리 앞길 막아도
19	2박자 3박자계	3/4	광복의 새날 안고 돌아 오너라
20	2박자 4박자계	4/4	우리 마을에 큰 야단났소
21	2박자 4박자계	4/4	우리는 피 끓는 무산청년이다
22	2박자 4박자계	4/4	우리 엄마 기쁘게 한번 웃으면
23	2박자 4박자계	4/4	조선의 백두산에 어찌 비기랴
24	2박자 4박자계	4/4	이 마음 놓이지 않는구나
25	2박자 4박자계	4/4	아 백두산
26	2박자 4박자계	4/4	캄캄한 어둠속에 갈 길 모르네
27	2박자 4박자계	4/4	녀성들도 모두다 힘을 합치면
28	2박자 4박자계	4/4	부녀회장이 누굴가1
29	2박자 4박자계	4/4	일편단심 붉은 마음 간직합니다
30	2박자 4박자계	4/4	첫 임무 받아 안고
31	2박자 4박자계	4/4	광복의 새날에 다시 만나리
32	2박자 4박자계	4/4	귀여워라 내 아들아
33	2박자 4박자계	4/4	어머니는 글을 배우네
34	2박자 4박자계	4/4	어서 대답하여라
35	2박자 4박자계	4/4	어머니는 굴함없이 싸워 갑니다
36	2박자 4박자계	4/4	몽땅몽땅 체포하라

번호	박자체계	박자	노래
37	2박자 4박자계	4/4	판가리싸움에 일어 나라
38	2박자 4박자계	4/4	비가 오나 눈이 오나
39	2박자 4박자계	4/4	수상한 사람들 모조리 체포하라
40	2박자 4박자계	4/4	자네 자위단원에 안들겠나1
41	2박자 4박자계	4/4	오매에도 그립던 혁명군이 왔네
42	2박자 4박자계	4/4	혁명만이 살길이다
43	2박자 4박자계	4/4	고향에 간다한들 내 어이살리2
44	2박자 4박자계	4/4	유격대원호의 노래
45	3박자 2박자계	6/8	피 맺힌 이 원한 기어이 풀리
46	3박자 2박자계	6/8	피바다가
47	3박자 2박자계	6/8	소쩍새야
48	3박자 2박자계	6/8	새봄이 왔네
49	3박자 2박자계	6/8	웬일인가
50	3박자 2박자계	6/8	죽는 한이 있어도 싸워야 하리
51	3박자 2박자계	6/8	혁명의 한길에서 싸워 가리라
52	3박자 2박자계	6/8	고향에 간다한들 내 어이살리1
53	3박자 2박자계	6/8	그 앞길 밝혀 다오
54	3박자 2박자계	6/8	아버지가 없으면 우리 못 살아
55	3박자 2박자계	6/8	사랑하는 오빠를 유격대에 보내자요
56	3박자 2박자계	6/8	소쩍새
57	3박자 2박자계	6/8	조용하던 우리 마을 이 산속에도
58	3박자 2박자계	6/8	울지 말아 을남아
59	3박자 2박자계	6/8	성시로 간다니 거 참 잘됐수다
60	3박자 2박자계	6/8	아리랑 아리랑 아라리요2
61	3박자 2박자계	6/8	아리랑 아리랑 아라리요1
62	3박자 2박자계	6/8	원한을 품고
63	3박자 2박자계	6/8	반갑게 다시 만날 그날은 오리
64	3박자 2박자계	6/8	기럭기럭 기러기야
65	3박자 2박자계	6/8	어머니를 위하여 약을 사왔나
66	3박자 2박자계	6/8	캄캄한 막장속에
67	3박자 2박자계	6/8	부녀회장이 누굴가2
68	3박자 2박자계	6/8	살아 갈 길 생각히니 막막하구나
69	3박자 4박자계	12/8	사람의 목숨은 하나라오
70	3박자 4박자계	12/8	자네 자위단원에 안들겠나2
71	3박자 4박자계	12/8	낯 설은 땅에 와서
72	3박자 4박자계	12/8	자네 자위단원에 안들겠나1

위 박자분석의 비율을 앞에서 설명한 종족음악학 박자분류에 따라 통계 내어 보면 다음의 〈표 46〉과 같다.

〈표 46〉 혁명가극 〈피바다〉의 박자 비율

박자	비율	박자계	비율
2박자	44(58%)	2박자계	4(9%)
		3박자계	15(34%)
		4박자계	25(57%)
3박자	32(42%)	2박자계	28(88%)
		4박자계	4(12%)

먼저 2박자와 3박자의 큰 분류에서는 2박자가 44곡으로 58%이며 3박자는 32곡으로 42%이다. 3박자의 곡이 2박자의 곡보다 12곡 즉 16%가 적다.

2박자의 박자계를 살펴보면 2, 3, 4박자계가 쓰인다. 그 중에서 2박자계는 4곡으로 9%, 3박자계는 15곡으로 34%, 4박자계는 25곡으로 57%를 차지한다. 2박자에서는 3박자계와 4박자계가 주로 쓰였으며, 그 중에서도 4박자계가 절반 이상 쓰였다. 2박자에서는 '2박자 4박자계'가 많이 쓰였다. 3박자의 박자계는 2, 4박자계가 쓰였다. 그 중에서 2박자계가 28곡으로 88%를 차지해서 4곡의 12%를 차지한 4박자계보다 월등히 많이 쓰였다. 그러므로 3박자에서는 '3박자 2박자계'가 주로 쓰였다.

앞에서 이야기 했지만 우리 전통음악에는 3박자와 함께 2박자와 3박자가 혼합된 형태가 많이 쓰인다. 그렇게 볼 때 혁명가극 〈피바다〉는 상대적으로 2박자가 더 많이 쓰이고 있어서 민족 전통성이 약하다고 할 수 있다. 특히 서양의 기본박자라고 할 수 있는 4/4박자의 2박자 4박자계가 많이 쓰이는 것도 서양음악으로 기울어져 있음을 나타낸다.

그리고 박자체계에서 민족적 전통성을 판단해 볼 수 있는 기준으로는

"피바다식 가극" 일반의 박자 항목에서 지적했듯이 '약기(弱起)박자'이다. 전통음악에는 약기박이 거의 없고 첫 시작이 강박이라고 지적하였다. 이에 따라 혁명가극 〈피바다〉의 약기박자(弱起拍子) 곡을 분류해 보면 다음과 같다.

〈표 47〉 혁명가극 〈피바다〉의 약기(弱起)박자

순서	분류	노래제목
1	못갖춘마디	가난한 살림에도 살뜰한 정 오고가네
2		아 백두산
3		조국의 광복 위해 싸우렵니다
4		혁명은 아무리 간고하여도
5		혁명가
6	약기박	이 마음 놓이지 않는구나
7		첫 임무 받아 안고
8		어머니는 글을 배우네
9		광복의 새날에 다시 만나리

먼저 곡 자체가 못갖춘마디로 시작하는 방식과 갖춘마디지만 약박으로 시작하는 곡으로 구분하여 살펴보았다. 69곡 중에 못갖춘마디는 5곡, 약박으로 시작하는 곡은 4곡으로 모두 9곡, 13%를 차지한다. 전체 곡 중에 대부분이 강박과 갖춘마디로 시작하고 있어서 전통음악의 박자감에서 벗어나지 않았다고 할 수 있다.

② 장단

박자 항목에서 살펴보았듯이 2박자에서는 '2박자 4박자계'가 많이 쓰이고 3박자에서는 '3박자 2박자계'가 주로 쓰였다. 전통음악의 박자는 3박자, 그 중에서도 3박자 4박자계가 많이 쓰인다. 하지만 혁명가극 〈피바

다〉에서는 2박자가 더 우세하게 쓰였다. 그리고 2박자 중에서 많이 쓰인 2박자 4박자계의 4/4박자라고 하더라도 같은 4/4박자를 쓰는 동살풀이나 휘모리장단과는 다른 형태가 대부분이었다. 그리고 3박자에서는 3박자 2박자계의 6/8박자가 대부분을 차지하였다. 우리 전통음악에서 가장 많이 쓰이고 있는 3박자 4박자계의 12/8박자는 많이 쓰이지 않았다. 3박자 4박자계의 절반인 3박자 2박자계의 6/8박자는 북한에서 전통음악의 12/8박자의 절반 형태로 전통성을 담아내는 방편으로 많이 쓰이는 박자이다. 실제 혁명가극 〈피바다〉에서도 상대적으로 민요풍의 노래들에 이 박자를 많이 쓴다.

다음 표는 혁명가극 〈피바다〉에서 장단이 쓰인 노래들이다.

<표 48〉 혁명가극 〈피바다〉의 장단

순서	장단	박자	노래제목
1	안땅	4/4	42. 유격대 원호의 노래
2	중중모리	12/8	45. 자네 자위단원에 안들겠나1
3			56. 사람의 목숨은 하나라오
4	굿거리	12/8	46. 자네 자위단원에 안들겠나2
5	중모리풍	6/8	01. 울지 말아 을남아
6			06. 아버지가 없으면 우린 못 살아(01. 반복)
7			61. 어머니를 위하여 약을 사왔나(01. 반복)
8			05. 소쩍새
9			13. 소쩍새야(05. 반복)
10	중모리	12/8	07. 낯 설은 땅에 와서

혁명가극 〈피바다〉에 장단이 쓰인 것으로 확인된 곡은 모두 10곡으로 전체 69곡에 비하면 매우 적다고 할 수 있다. 장단이 가극에서 그리 중요하게 사용되지는 않았음을 알 수 있다.

사용된 장단은 안땅, 중중모리, 굿거리, 중모리이다. 2박자로는 2박자
4박자계인 4/4박자의 안땅 장단이 쓰인 〈유격대 원호의 노래〉의 노래가
유일하다.74) 3박자로는 나머지 9곡이 쓰인다. 3박자 4박자계로는 12/8박
자의 중중모리장단이 쓰인 〈자네 자위단원에 안들겠나1〉·〈사람의 목숨
은 하나라오〉와 굿거리장단이 쓰인 〈자네 자위단원에 안들겠나2〉가 있
다. 그리고 나머지는 중모리가 쓰인 곡으로 〈울지 말아 을남아〉(6/8)와
〈소쩍새〉(6/8), 〈낯 설은 땅에 와서〉(12/8)가 있다.

흔히 보는 중모리를 남쪽에서는 보통 12/4박자로 표기하고 있으며 박
자구조는 2박자 12박자계로 해석한다. 하지만 북한에서는 여느박, 즉 고
동박을 남쪽과 같이 4분음표로 삼지 않고 점4분음표로 삼아서 12/8로 표
기한다.75) 즉 여느박보다 상층위인 대박을 여느박으로 삼은 셈이다. 결
국 3박자 4박자계의 박자로 해석된다. 남쪽에서는 흔히 보는 보통의 중
모리를 2박자로 분류하고 있으나76) 이런 해석에 따라 북한에서는 3박자
로 구분하고 있는 점이 다르다. 그리고 〈낯 설은 땅에 와서〉는 중모리를
3박자 4박자계의 12/8박자로 원래 표기 그대로 썼으나 나머지 〈울지 말
아 을남아〉와 〈소쩍새〉는 두 마디로 나누어 6/8박자로 표기했다. 이는
〈울지 말아 을남아〉와 〈소쩍새〉를 중모리 장단은 아니지만 중모리풍의
곡으로 만들었기 때문이다.

전형적인 전통장단의 박자인 12/8박자가 쓰인 4곡을 보면 중중모리, 굿
거리, 중모리의 장단이 쓰였다. 그런데 중모리 1곡을 제외한 3곡, 즉 중중
모리 2곡과 굿거리 1곡은 모두 부정인물들의 노래에 쓰인다. 속도가 느

74) '안땅 장단'은 남쪽의 동살풀이에 해당하는 장단이다. '안땅'은 '안당'이라고도 하며
　　진도 씻김굿 절차의 하나로 조상께 굿하는 것을 알리는 절차이다. 이 절차에서
　　쓰는 장단이 동살풀이인데, 이 절차 이름을 따서 북한에서는 동살풀이를 안땅 장단
　　이라고 부른다.
75) 한영애, 『조선장단연구』, 227쪽.
76) 이보형, 「전통음악의 양악보에서 장단주기박자와 강약주기박자」, 274~276쪽.

린 3박자 4박자계인 중모리를 제외하고 속도가 중모리보다 빠르고 서로 비슷한 중중모리장단과 굿거리장단을 부정인물에 사용함으로써 부정성과 전통 장단을 연결시킨다. 이 점은 혁명가극 〈꽃파는 처녀〉에서 부정인물들의 노래를 진한 민요풍으로 해서 성격화시키고 있는 점과 같다고 할 수 있다. 북한에서는 전통성이 진한 장단의 박자로 12/8박자의 중중모리와 굿거리를 부정인물과 연결시킨다. 그 대신 12/8박자의 절반인 6/8박자의 중모리나 반굿거리, 반살풀이를 전통성이 진하지 않으면서 전통을 현대화한 박자로 인식하고 있음을 알 수 있다. 이는 전통장단의 본모습인 장단주기박자를 따르지 않고 장단을 잘라내어 서양식 강약주기박자로 바꾸어 마디로 사용하고 있음을 보여주는 것이다. 이는 혁명가극 〈피바다〉의 음악에서 서양화가 전통의 현대화보다 강조되고 있는 일면을 보여준다.

3) 방창

"피바다식 가극" 일반에서 살펴보았던 방창의 기능에 따라 혁명가극 〈피바다〉에서 다양하게 쓰인 방창의 형상적 기능을 정리하여 그 특징을 살펴보도록 하겠다. 방창은 절가와 함께 "피바다식 가극", 혁명가극 〈피바다〉에서 대단히 많이 쓰일 뿐만 아니라 중요하게 쓰인다. 여기서는 혁명가극 〈피바다〉 창작 직후인 1972년에 출판된 『불후의 고전적명작 《피바다》 중에서 혁명가극 피바다 총보』의 차례에 기록되어 있는 각 장면별 제목의 방창에 대해서만 그 기능을 분류할 것이다.

방창의 형상적 기능에 따른 분류표는 〈표 49〉와 같다.[77] 이 표와 같이 많은 방창들이 다양한 기능으로 혁명가극 〈피바다〉에 쓰인다. 그리고 앞에서 살펴본, 음악의 뼈대를 세우는 반복되는 절가들이 다양한 기능의 방창으로 쓰이고 있음도 알 수 있다. 여기서는 반복되는 절가를 중심으로 방창의 기능에 대해서 살펴보도록 하겠다.

〈표 49〉 혁명가극 〈피바다〉의 방창

순서	구분	극번호와 제목	노래번호와 제목
1	등장인물 내면세계 개방과 부각	33. 2장 2경 방창	28. 첫 임무 받아 안고
		35. 2장 2경 방창	31. 어머니는 글을 배우네
		40. 2장 2경 어머니의 노래와 방창	36. 비가 오나 눈이 오나
		63. 5장 갑순, 을남의 2중창과 방창	58. 일편단심 붉은 마음 간직합니다
2	극정황 제시와 설명	05. 1장 방창	04. 가난한 살림에도 살뜰한 정 오고가네
		08. 1장 어머니의 노래와 방창	07. 낯 설은 땅에 와서
		12. 1장 윤섭의 화형장면과 방창	10. 《토벌》가
		13. 1장 어머니의 노래와 방창	11. 원한을 품고
		19. 1장 방창	15. 아 백두산
		37. 2장 2경 방창과 갑순의 노래	33. 그 앞길 밝혀 다오

[77] 김준규, 『《피바다》 식 가극의 방창에 관한 연구』, 58~166쪽 참고.

순서	구분	극번호와 제목	노래번호와 제목
		51. 4장 방창	48. 캄캄한 막장속에
3	작품 이야기 전개와 극발전	53. 4장 방창과 어머니의 노래	10. 《토벌》가
		26. 2장 2경 별재로인의 노래와 남성소방창(1992)	21. 조용하던 우리 마을 이 산속에도
		42. 3장 1경 방창	38. 녀성해방가
		59. 5장 방창	54. 어머니는 굴함없이 싸워 갑니다
		62. 5장 꿈장면 무용과 방창	57. 광복의 새날에 다시 만나리
4	음악과 극의 조화와 결합, 연기의 진실성 보장	08. 1장 어머니의 노래와 방창	07. 낯 설은 땅에 와서
		13. 1장 어머니의 노래와 방창	11. 원한을 품고
		27. 2장 2경 어머니의 노래와 방창	22. 이 마음 놓이지 않는구나
		31. 2장 2경 방창	28. 첫 임무 받아 안고
		34. 2장 2경 공작원의 노래와 방창	30. 녀성들도 모두다 힘을 합치면
		35. 2장 2경 방창	31. 어머니는 글을 배우네
		41. 2장 2경 어머니, 원남의 노래와 방창	37. 광복의 새날 안고 돌아 오너라
		46. 3장 1경 어머니의 독창과 녀성들의 중창 및 방창	30. 녀성들도 모두다 힘을 합치면
		62. 5장 꿈장면 무용과 방창	57. 광복의 새날에 다시 만나리
		63. 5장 갑순, 을남의 2중창과 방창	58. 일편단심 붉은 마음 간직합니다
5	무대생활을 지속적으로 자연스럽게 보여줌	19. 1장 방창	15. 아 백두산
		31. 2장 2경 방창	28. 첫 임무 받아 안고
		62. 5장 꿈장면 무용과 방창	57. 광복의 새날에 다시 만나리
		63. 5장 갑순, 을남의 2중창과 방창	58. 일편단심 붉은 마음 간직합니다
6	관객심리 대변과 극세계로 끌어들임	21. 2장 1경 수비대장과 구장놈의 야학방수색장면과 남성방창	17. 조선의 백두산에 어찌 비기랴
		62. 5장 꿈장면 무용과 방창	57. 광복의 새날에 다시 만나리

첫 번째, 등장인물의 내면세계를 알려주고 부각시키는 방창에는 33. 2장 2경 방창 〈첫 임무 받아 안고〉와 35. 2장 2경 방창 〈어머니는 글을 배우네〉, 40. 2장 2경 어머니의 노래와 방창 〈비가 오나 눈이 오나〉, 63. 5장 갑순, 을남의 2중창과 방창 〈일편단심 붉은 마음 간직합니다〉가 쓰였다.

그 중 반복되는 절가인 '방창 〈첫 임무 받아 안고〉'는 어머니가 정치공작원 조동춘에게서 유격대의 작전이 적힌 쪽지를 전달해 달라는 임무를 받고 등장한다. 쪽지를 받은 어머니가 혁명의 길에 나서면서 느끼는, 설레는 내면세계를 방창으로 표현한다. 그리고 '어머니의 노래와 방창 〈비가 오나 눈이 오나〉'는 유격대에 입대하는 원남을 위해 군복을 짜 주면서 등장한다. 혁명을 위해 유격대에 자식을 보내는 어머니의 기쁜 마음을 어머니의 노래와 함께 방창이 노래한다.

두 번째, 극 정황을 제시하고 설명하는 방창에는 05. 1장 방창 〈가난한 살림에도 살뜰한 정 오고가네〉와 08. 1장 어머니의 노래와 방창 〈낯 설은 땅에 와서〉, 12. 1장 윤섭의 화형장면과 방창 〈 《토벌》 가〉, 13. 1장 어머니의 노래와 방창 〈원한을 품고〉, 19. 1장 방창 〈아 백두산〉, 37. 2장 2경 방창과 갑순의 노래 〈그 앞길 밝혀 다오〉, 51. 4장 방창 〈캄캄한 막장속에〉가 쓰였다. 그 중 반복되는 절가인 '윤섭의 화형장면과 방창 〈 《토벌》 가〉'는 어머니의 남편 윤섭이 왜놈들에 의해 화형을 당하고 난 후 등장한다. 원남과 갑순이 아버지의 죽음 이후 어머니 품에 안겨 울고 있는 극정황을 제시한다. 또 '돈이 없고 무기 없는 우리 민족은 총에 맞고 칼에 찔려 죽은자 중에 네 아버지 그 가운데 한사람이다'라는 가사로 남편인 윤섭 개인의 죽음과 민족의 운명을 빗대어 극정황을 설명한다. '방창과 갑순의 노래 〈그 앞길 밝혀 다오〉'는 유격대에 원남을 보내기로 한 후 군복을 짓기로 하면서 등장한다. 이 방창에서는 어머니와 갑순이 군복을 짓고 있는 극 정황을 설명한다.

셋째, 작품이야기를 전개시키고 극을 발전시키는 방창에는 53. 4장 방창과 어머니의 노래 〈 《토벌》 가〉, 26. 2장 2경 별재로인의 노래와 남성소방창 〈조용하던 우리 마을 이 산속에도〉(1992), 42. 3장 1경 방창 〈녀성해

방가〉, 59. 5장 방창 〈어머니는 굴함없이 싸워 갑니다〉, 62. 5장 꿈장면 무용과 방창 〈광복의 새날에 다시 만나리〉가 쓰였다. 그 중 반복되는 절가인 '방창과 어머니의 노래 〈《토벌》가〉'는 일제의 의해 강제 동원된 조선인민인 광부들이 갱구가 무너져 죽은 후 등장한다.

방　창: 어머니 어머니는 왜 우십니까
　　　　어머니가 울으시면 울고싶어요
　　　　품안에 안기여서 울음을 운다

어머니: 억눌리고 짓밟히는 인민을 위해
　　　　이 한목숨 다 바쳐 싸워가리라
　　　　혁명의 붉은 맹세 굳게 다진다[78]

위와 같이 방창이 어머니에게 왜 우냐고 질문을 하고 그 다음 어머니는 대답을 한다. 이렇듯 방창은 어머니의 맹세를 위해 먼저 질문을 하는 방식으로 작품의 이야기를 전개, 발전시킨다. 그리고 '방창 〈녀성해방가〉'는 3장 1경 처음에 등장한다. 3장 1경은 어머니가 여인들에게 단결의 힘을 강조하는 장면이다. 이 장면을 전개시키고 발전시키기 위해서 3장 1경 처음에 등장한다.

넷째, 음악과 극의 조화와 결합, 연기의 진실성을 보장하는 방창에는 08. 1장 어머니의 노래와 방창 〈낯 설은 땅에 와서〉와 13. 1장 어머니의 노래와 방창 〈원한을 품고〉, 27. 2장 2경 어머니의 노래와 방창 〈이 마음 놓이지 않는구나〉, 31. 2장 2경 방창 〈첫 임무 받아 안고〉, 34. 2장 2경 공작원의 노래와 방창 〈녀성들도 모두다 힘을 합치면〉, 35. 2장 2경 방창 〈어머니는 글을 배우네〉, 41. 2장 2경 어머니, 원남의 노래와 방창 〈광복

78) 「가극대본—불후의 고전적명작 《피바다》 중에서 혁명가극 《피바다》」, 『조선예술』, 1972년 1호, 루계 185호(1972), 46쪽.

의 새날 안고 돌아 오너라〉, 46. 3장 1경 어머니의 독창과 녀성들의 중창
및 방창 〈녀성들도 모두다 힘을 합치면〉, 62. 5장 꿈장면 무용과 방창
〈광복의 새날에 다시 만나리〉, 63. 5장 갑순, 을남의 2중창과 방창 〈일편
단심 붉은 마음 간직합니다〉가 쓰였다. 그 중 반복되는 절가인 '공작원의
노래와 방창 〈녀성들도 모두다 힘을 합치면〉'은 어머니가 구장의 술수에
넘어간 뒤 항일유격대 정치공작원 조동춘이 어머니와 함께 여성들의 힘
을 강조하고 난 후 등장한다. 그리고 '어머니의 독창과 녀성들의 중창 및
방창 〈녀성들도 모두다 힘을 합치면〉'은 어머니가 여인들에게 부녀회 조
직을 위해 설득하는 장면에서 등장한다. 이 노래는 가사 자체가 녀성들
의 단결과 해방을 노래하는 것이다. 이렇듯 두 장면 모두 음악과 극의 조
화와 결합, 그리고 연기의 진실성 보장을 위해 방창이 쓰였다.

다섯째, 무대생활을 지속적으로 자연스럽게 보여주는 방창에는 19. 1
장 방창 〈아 백두산〉과 31. 2장 2경 방창 〈첫 임무 받아 안고〉, 62. 5장
꿈장면 무용과 방창 〈광복의 새날에 다시 만나리〉, 63. 5장 갑순, 을남의
2중창과 방창 〈일편단심 붉은 마음 간직합니다〉가 쓰였다. 그 중 반복되
는 절가인 '방창 〈첫 임무 받아 안고〉'는 등장인물의 내면세계를 알려주
고 부각시키는 방창에도 쓰였다. 정치공작원 조동춘에게서 유격대의 작
전을 전달해 달라는 쪽지를 받은 어머니의 설렘과 맹세가 담긴 내면세계
를 방창으로 표현했었다. 이 방창은 이와 함께 무대생활을 지속적으로
자연스럽게 보여주는 역할도 한다.

 △ 조동춘 어머니에게 쪽지를 준다.
 방　창: 설레이는 마음으로 첫임무 받아안고
　　　　 어머니는 지난날을 생각합니다
　　　　 남편과 아들만을 믿고 살던 어머니
　　　　 오늘은 혁명의 길 나섰습니다.

△ 조동춘 나간다
△ 어머니 쪽지를 들고 생각에 잠긴다
방 창: 높이 뛰는 가슴을 조용히 달래가며
혁명임무 다하리라 맹세합니다
피맺힌 원한속에 살아오던 어머니
오늘은 혁명의 길 나섰습니다.[79]

위와 같이 어머니가 쪽지를 받고 나서 방창이 어머니의 내면세계를 노래한다. 그리고 조동춘이 나가고 어머니가 쪽지를 들고 생각에 잠기고 난 후 다시 방창이 등장하여 혁명의 길에 나서는 어머니의 심정을 노래한다. 이렇듯 방창은 무대의 생활 장면을 자연스럽게 이어주는 역할을 한다.

여섯째, 관객심리를 대변하고 관객을 극의 세계로 끌어들이는 방창에는 21. 2장 1경 수비대장과 구장놈의 야학방수색장면과 남성방창 〈조선의 백두산에 어찌 비기랴〉, 62. 5장 꿈장면 무용과 방창 〈광복의 새날에 다시 만나리〉가 쓰였다. 이 중에 반복되는 절가는 없으며 '수비대장과 구장놈의 야학방수색장면과 남성방창 〈조선의 백두산에 어찌 비기랴〉'를 예로 들어 보겠다. 이 방창은 어머니가 사는 마을에서 청년들이 야학방에서 조선 독립에 관한 이야기를 나누던 중 구장과 수비대장이 나타나자 칠판에 후지산(富士山)을 그려놓고 지리를 배우는 척하여 속여 넘기는 장면에 등장한다.

방 창: 속는줄도 모르고 우쭐렁거리며
수비대장 제고향 자랑까지 하누나
부사산이 좋다고 제아무리 뽐내도
조선의 백두산에 어찌 비기랴

△ 구장놈과 수비대장놈은 야학방에서 마당으로 나온다
구　　장: 저 중위님, 우리 부락은 념려마십시오
방　　창: 세상형편 모르고 앞잡이 구장놈은
　　　　　모범부락 문제없다 아첨까지 하누나
　　　　　수비대장 칼자루를 철꺼덕거리며
　　　　　포대공사 다그치라 호통만치네[80]

위와 같이 방창 가사를 보면 속고 있는 구장과 대장을 조롱하는 관객의 심리를 대변하고 있다고 할 수 있으며, 이러한 장치는 관객을 극의 세계로 끌어들이기 위함이다. 이러한 기능은 "피바다식 가극"에 사용되는 방창의 핵심기능이다. 이는 관객의 반응과 감정을 방창이라는 기능으로 정해주는 효과를 갖는다. 이러한 기능은 가극에서 말하고자 하는, 가극을 보고 관객들이자 인민들이 이해하고 느끼기 바라는 것을 '지도'하는 역할을 맡는다. 혁명가극 〈피바다〉의 이 방창은 관객들이 백두산으로 표상되는 조선을 사랑하게 하며 일본 제국주의를 조롱하게끔 하는 역할을 맡는다.

80) 위의 글, 33쪽.

4) 성악과 관현악

(1) 성악

혁명가극 〈피바다〉 성악의 음빛깔은 제Ⅱ장의 '성악' 항목에서 살펴본 것과 같이 우리식 창법을 기초로 한다. 우리식 창법은 유순하고 부드러우면서도 맑고 선명한 것이다. 반면 거칠고 어두운 소리가 아니다. 이런 기초 아래 민성과 양성으로 구분이 가능하다. 민성은 민요에 기초한 성악으로서 굴림과 롱성이 특징이다. 반면 양성은 현대적인 가요에 기초한 성악으로서 힘차고 폭넓은 창법이면서 높이 지르지 않는다. 그리고 둔탁하고 예리한 소리를 지양한다.

이러한 기준으로 볼 때 혁명가극 〈피바다〉는 우리식 창법 중에 양성을 기초로 한다. 현대적 가요에 기초하여 힘차고 폭넓은 소리를 주로 내는 반면 민요에 기초한 굴림소리와 롱성이 잘 쓰이지 않는다. 이는 혁명가극 〈피바다〉가 담고 있는 내용, 즉 줄거리가 일제 강점기 일본 제국주의와 싸우는 항일무장투쟁을 담고 있기 때문이다. 이러한 내용을 담기에는 민요가 적당하지 않으며 굴림소리나 롱성보다는 힘차고 폭넓은 소리가 적당하다. 이는 일제의 압제를 뚫고 항일무장투쟁이 승리하는 주제를 표현하기에도 적당하다고 할 수 있다. 이렇듯 가극의 내용과 주제에 따라 형식이 결정되는 것이며, 가극의 형식에 따라 내용과 주제가 드러나게 된다.

(2) 관현악

혁명가극 〈피바다〉의 관현악은 1971년 7월 17일 창작 당시는 민족악기를 개량하여 편성한 민족관현악이었다. 그런데 1972년 11월 30일 혁명가극 〈꽃파는 처녀〉에서 개량된 민족악기와 서양 관현악기를 같은 비율로 배합한 전면배합관현악이 새롭게 등장하게 된다. 혁명가극 〈꽃파는 처녀〉는 이른바 5대 혁명가극 중에서 4번째로 만들어진 가극이다. 이전에 만들어진 5대 혁명가극 중 〈피바다〉를 제외한 〈당의 참된 딸〉·〈밀림아 이야기하라〉는 창작 당시 양악관현악으로 창작되었다. 이렇게 보면 민족관현악의 혁명가극 〈피바다〉 이후 혁명가극 〈꽃파는 처녀〉에서 민족관현악이 부분적이나마 다시 사용된 것이다. 혁명가극 〈꽃파는 처녀〉의 배합관현악이 창작되고 성공적이라는 평가를 받음에 따라 혁명가극 〈피바다〉가 민족관현악에서 전면배합관현악으로 개편되었다.

1971년 민족관현악의 혁명가극 〈피바다〉 이후 민족관현악에 대한 평가가 진행되고 그 한계가 지적되었음을 알 수 있다. 그런데 아쉽지만 글쓴이는 민족관현악의 혁명가극 〈피바다〉를 듣거나 본적이 없다. 전면배합관현악으로 편성되어 1990년대에 제작된 것으로 추정되는 혁명가극 〈피바다〉만을 경험하였다. 그래서 민족관현악에 대해서는 악보만을 가지고 서술하겠다.

먼저 민족관현악으로 된 1972년판 혁명가극 〈피바다〉의 총보를 보면 다음과 같다.[81]

81) 『불후의 고전적명작 《피바다》 중에서 혁명가극 피바다 총보』(1972), 9쪽.

〈악보 7〉 혁명가극 〈피바다〉의 총보(1972)

제 1 장

때 : 1930년대초 어느해 여름. 곳: 어느 산간마을
무대: 귀틀집이 한일에 치우쳐있고 그앞으로 산경사를 타고 돌밭이 뻗어있다. 멀리에 밀림이 보인다.

1. 서곡 관현악 《피바다가》

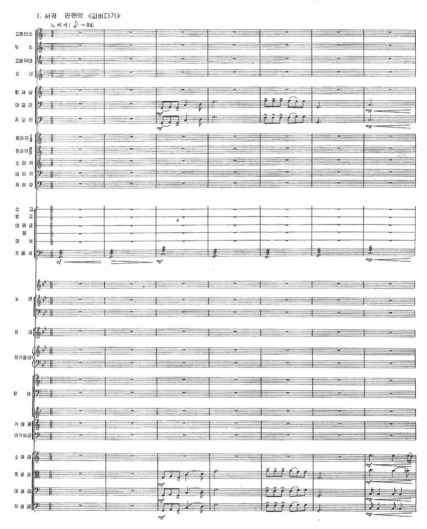

〈표 50〉 혁명가극 〈피바다〉의 관현악(민족관현악, 1972)

구분			악기	개수
민족목관악기	단소·저대속	단소속	고음단소	1
			단소	3
		저대속	고음저대	2
			저대	4
	새납·피리속	새납속	장새납	2
		피리속	대피리	2
			저피리	2
민족금관악기			중라각	4
			소라각	2
			대라각	2
			저라각	1
타악기	양악무률타악기		소고(사이드 드럼)	1
			방고(탬버린)	1
	민족타악기		대제금	1
			징	1
	양악무률타악기		대북	1
			조률북	1
성악			노래	·
양악유률타악기	양악유률타악기		철금(비브라폰)	1
건반악기	건반악기		전기풍금	1
민족현악기	민족지탄		양금	3
			가야금	4
			대가야금	2
	해금속		소해금	20
			중해금	8
			대해금	6
			저해금	4

이 총보는 1972년 4월 15일 김일성의 생일에 출판된 혁명가극 〈피바다〉 총보의 첫 장으로서, 서곡 관현악 〈피바다〉의 첫 부분이다. 1971년 7월 17일 창작당시 혁명가극 〈피바다〉의 민족관현악은 당시 가극이나 창극을 거친 '민족가극' 관현악의 모든 성과를 집약한 것이다.

이 악보에 기초해서 관현악의 구성을 현재 북한의 악기학 분류에 따라 표로 정리하면 〈표 50〉과 같다.[82] 표를 보면 민족악기로 목관악기와 금관악기, 현악기가 쓰였다. 타악기로는 민족타악기와 양악타악기가 함께 쓰였다. 그리고 건반악기로는 양악 건반악기가 쓰였다. 민족악기가 기본이자 대다수를 차지했으며 타악기로 양악기를 보조로 썼다. 그리고 건반악기로 양악 건반악기를 썼다. 목관악기로는 단소속(屬)으로 고음단소·단소, 저대속으로 고음저대·저대, 새납속으로 장새납, 피리속으로 대피리·저피리가 쓰였다. 그리고 금관악기로는 소라각·중라각·대라각·저라각이 쓰였다. 현악기는 민족지탄악기로 양금·가야금·대가야금, 해금속으로 소해금·중해금·대해금·저해금이 쓰였다. 타악기로는 민족타악기 대제금·징이 쓰였다. 양악타악기로는 대북·조률북·철금(비브라폰)이 쓰였다. 대북과 조률북은 양악기로 추정되나 정확히 어떤 서양악기에 해당하는 지는 불분명하다. 건반악기는 양악기로 전기풍금이 쓰였다. 그리고 철금은 타악기지만 음정이 정해져 있는 유률타악기로서 전기풍금과 함께 묶일 수 있다.

이를 종족음악학의 악기분류법에 따라 분류하면 다음과 같다.[83]

82) '악기편성,' 『불후의 고전적명작 《피바다》 중에서 혁명가극 피바다 총보』(1972), 8쪽; 박정남, 『배합관현악 편성법』.

83) 에릭 호른보스텔·쿠르트 작스, 「악기분류법」, 박미경 엮음옮김, 『탈脫 서양 중심의 음악학: 종족음악학의 이론과 방법론1』(서울: 동아시아, 2000), 95~127쪽; Ulrich Michels 지음, 홍정수·조선우 엮음옮김, 『개정판 음악은이』, 63쪽 참고.

〈표 51〉 혁명가극 〈피바다〉(1972)의 종족음악학 악기분류

구분	이름	구분	이름
1. 몸울림악기 (Idiophones)	대제금	4 공기울림악기 (Aerophones)	고음단소
	징		단소
	철금		고음저대
2 막울림악기 (Memmbranophones)	소고		저대
	방고		장새납
	대북		대피리
	조률북		저피리
3 줄울림악기 (Chordophones)	양금		소라각
	가야금		중라각
	대가야금		대라각
	소해금		저라각
	중해금	5 전자울림악기 (Electrophones)	전기풍금
	대해금		
	저해금		

이 분류법에 따르면 공기울림악기가 가장 많이 쓰이고 있으며 다음으로 줄울림악기가 많이 쓰인다. 그리고 막울림악기와 몸울림악기는 상대적으로 적게 쓰인다. 전자울림악기는 전기풍금만이 쓰이고 있다. 이와 같이 북한의 악기학과 종족음악학 악기 분류를 보면 혁명가극 〈피바다〉가 서양의 음악은 아니지만 서양 음악의 관현악법을 기본으로 따르고 있기 때문에 서양관현악의 악기구성과 같음을 보여준다.

전체 악기의 특징을 보면 전통악기를 음역대에 따라 세분화하고 있음을 알 수 있다. 단소는 고음단소와 단소, 저대는 고음저대와 저대, 피리는 대피리와 저피리, 가야금은 가야금과 대가야금으로 개량되었다. 이는 전통악기를 기본으로 음역을 확대하였기 때문이다. 금관악기와 해금속 악

기는 커다란 틀에서 서양 관현악 편성에 맞게 개량된 악기이다. 해금속
악기를 소·중·대·저해금으로 개량했는데, 이것은 서양의 바이올린속
악기인 바이올린·비올라·첼로·콘트라베이스에 해당하게 전통악기인
해금을 개량한 것이다. 그 중에서 소해금이 서양의 바이올린에 해당하여
20대의 대편성으로 관현악의 주선율을 담당하고 있다. 그런데 이 악기는
근래에 민족적 색채가 줄어들었다고 문제점이 지적되고 있다.[84] 금관악
기는 현재까지 이어지지 않는다.

현재 쓰이지 않는 금관악기인 라각은 전통악기인 나각을 현대화한 것
이라고 주장한다. 다음은 전통악기인 나각이다.[85]

〈그림 5〉 전통악기 '나각'

위 그림과 같이 전통 나각은 자연물인 소라를 거의 그대로 사용한 악
기이다. 그리고 본래 전통 관현악에는 예전부터 금관악기가 편성되어 있
지 않았다. 그래서 북한에서는 서양관현악 편성과 같이 민족관현악에 금
관악기를 편성하기 위해서 전통악기를 현대화했다고 하는 소·중·대·

[84] 한남용, 「해금속악기들을 완성시키는것은 주체적음악예술발전의 요구」, 『조선예술』,
1986년 6호, 루계 354호(1986), 47~49쪽.

[85] '나각,' http://gugakisearch.naver.com/dbplus.naver?pkgid=201007130&query=
%EB%82%98%EA%B0%81&id=0000000492a2, 검색일: 2011년 11월 5일.

저라각을 만들어 추가한 것이다. 이렇게 북한은 라각이 전통악기를 현대
화한 것이라고 하지만 그 모습을 보면 전통의 현대화라고 보기에는 힘들
다.

다음은 전통악기인 나각을 개량한 북한 라각의 모습이다.[86]

〈그림 6〉 개량된 '라각'

위 악기는 개량된 '라각'의 모습이다. 위 악기가 4가지의 라각 중 어느
라각에 해당하는지는 정확히 알 수 없으며 현재 전통이 끊어진 상태여서
악기에 대한 자세한 내용도 알 수는 없다. 그런데 형태가 서양악기인 '호
른'과 비슷한 것으로 볼 때 그에 해당하여 개량된 중라각으로 추정할 수
있다. 이 악기는 나팔꼭지와 구부러진 금속관에 나팔이 연결되어 있고
음정을 조절할 수 있는 3개의 누르개가 장치되어 있다. 위와 같은 형태를
볼 때 라각은 전통악기인 나각과도 전혀 다른 모습으로 서양악기에 가까
운 모습이다. 라각은 서양의 관현악에 기본으로 쓰이는 금관악기인 트롬
페트·호른·트롬본·튜바에 해당하게 개량되었다.

4가지 소·중·대·저라각의 음역을 보면 다음과 같다.

86) 라각에 대한 참고글과 그림, 악보는 다음 글에서 인용하였다. '라각,' 『문학예술사
전』(1972), 250쪽.

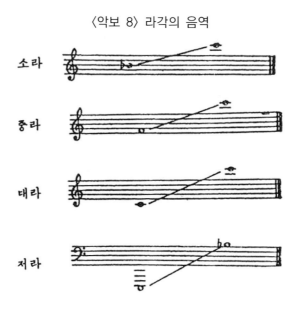

〈악보 8〉 라각의 음역

소·중·대·저라각은 트롬페트·호른·트롬본·튜바에 해당하게 개량되었다. 소라각은 트롬페트, 중라각은 호른, 대라각은 트롬본, 저라각은 튜바에 해당하는 것이다. 위 악보를 트롬페트·호른·트롬본·튜바와 비교해보면 음역이 정확히 일치하지는 않지만 대략의 음역구분이 비슷하다.

이렇듯 라각은 전통악기인 나각을 개량했다고 하지만 재질과 형태가 서양악기와 비슷했다. 게다가 음빛깔도 금관이라는 재질에 따라 유순하고 부드러움을 추구하는 민족적 색깔을 내기에는 부족했을 것이다. 그렇기 때문에 중·소·대·저라각은 배합관현악의 혁명가극 〈피바다〉에 사용되지 않았을 뿐만 아니라 1972년 이후 북한음악에서도 보이지 않는다. 그리고 이후 음악관련 책에서도 전혀 언급되지 않는다. 배합관현악에서는 서양의 금관악기가 독자적으로 쓰인다.

그리고 전통악기인 대가야금도 이후 쓰이지 않는다. 타악기는 민족악기로 대제금과 징 밖에는 쓰이지 않았다. 게다가 이 악기들은 리듬의 중심을 잡는 악기들이 아니다. 그리고 당시는 4부 합창과 함께 화성을 적용하고 있는데, 민족관현악의 화성을 맡는 건반악기로 양악기인 전기풍금을 쓰고 있다. 이러한 민족관현악의 편성에서 이후 배합관현악으로 정리되면서 민족악기의 음빛깔을 담당하는 주된 악기군은 목관악기와 현악기가 된다.

이러한 과정은 혁명가극 〈피바다〉가 창작 공연된 이후 민족관현악의 성과와 한계에 대해 토론이 벌어지면서 진행되었을 것이다. 그 과정에서 민족관현악의 한계가 민족금관악기와 함께 지적되었고, 혁명가극 〈꽃파는 처녀〉의 전면배합관현악 완성 이후 개편되어 전면배합관현악으로 편성된다.

전면배합관현악으로 편성된 1992년판 혁명가극 〈피바다〉의 총보를 보면 〈악보 9〉와 같다.[87] 이 총보는 1992년 출판된 혁명가극 〈피바다〉 총보의 첫 장으로서, 서곡 관현악 〈피바다〉의 첫 부분이다. 이를 표로 정리하면 〈표 52〉와 같다.

87) 『불후의 고전적명작 《피바다》 중에서 혁명가극 《피바다》 종합총보』(1992), 9쪽.

〈악보 9〉 혁명가극 〈피바다〉의 총보(1992)

〈표 52〉 혁명가극 〈피바다〉의 관현악(전면배합관현악, 1992)

구분			악기
민족목관악기	단소 · 저대속	단소속	고음단소
			단소
		저대속	고음저대
			중음저대
			저대
양악목관악기	훌류트속		훌류트
	클라리네트속		클라리네트
민족목관악기	새납 · 피리속	새납속	장새납
		피리속	대피리
			저피리
금관악기			호른
			트롬페트
			트롬본
			튜바
양악무률타악기			팀파니
			피아티(심벌즈)
			방고(탬버린)
			소고(사이드 드럼)
			대고(베이스 드럼)
성악			노래
양악유률타악기 건반악기	양악유률타악기		철금(비브라폰)
	건반악기		전기종합악기
민족현악기	민족지탄		옥류금
			양금
			가야금
민족현악기 양악현악기	해금속 바이올린속		소해금
			바이올린
			중해금
			비올라
			대해금
			첼로
			저해금
			콘트라바스

〈표 53〉 혁명가극 〈피바다〉의 배합관현악(민족 · 양악 비교, 1992)

● 민족악기 　　　　　　　　　　● 양악기

구분			악기	구분		악기
민족목 관악기	단소 · 저대속	단소속	고음단소			
			단소			
		저대속	고음저대			
			중음저대			
			저대			
				양악 목관악기	훌류트속	훌류트
					클라리네트속	클라리네트
민족목 관악기	새납 · 피리속	새납속	장새납			
		피리속	대피리			
			저피리			
				금관악기		호른
						트롬페트
						트롬본
						튜바
				양악무률타악기		팀파니
						피아티(심벌즈)
						방고(탬버린)
						소고(사이드 드럼)
						대고(베이스 드럼)
성악			노래	성악		노래
				양악유률타악기	양악유률타악기	철금(비브라폰)
				건반악기	건반악기	전기종합악기
민족 현악기	민족지탄		옥류금			
			양금			
			가야금			
	해금속		소해금	양악 현악기	바이올린속	바이올린
			중해금			비올라
			대해금			첼로
			저해금			콘트라바스

위와 같이 혁명가극 〈피바다〉는 민족관현악과 양악관현악을 전면 배합한 전면배합관현악으로 개편하였다. 이 전면배합관현악 편성을 민족악기와 양악기로 나눠 살펴보면 〈표 53〉과 같다. 이 표를 살펴보면 배합관현악에서 추구하는 음빛깔을 추측할 수 있다. 먼저 크게 관악기와 현악기, 타악기, 건반악기로 묶어 분류해 볼 수 있다. 이에 따르면 관악기가 가장 많은 수를 차지하여 음빛깔을 담당하고 있고 다음으로 현악기가 많이 사용된다. 그 다음으로 타악기, 건반악기가 차지한다.

이것을 민족악기와 양악기로 구분해보면 다음과 같다. 관악기에서 목관악기는 민족목관악기가 다수를 차지하고 있어서 음빛깔을 민족목관악기가 담당하고 있다고 할 수 있다. 그리고 금관악기는 양악 금관악기만이 쓰인다. 금관악기의 음빛깔은 서양악기가 담당한다. 그리고 현악기로서 지탄악기(指彈樂器), 즉 발현악기(撥絃樂器)인 뜯는 현악기로는 민족악기만이 쓰인다. 하지만 지탄악기는 뜯는 주법의 특성과 작은 음량 때문에 관현악에서 주선율을 담당하기 어려운 악기이다. 그래서 주선율은 찰현악기(擦絃樂器), 즉 문지르는 현악기가 담당한다. 문지르는 현악기를 보면 민족악기인 해금속악기와 양악기인 바이올린속 악기가 1대 1로 쓰인다. 이것은 양을 비교한 것이지만 해당 음역을 담당하는 악기의 구분에서도 마찬가지이다. 해금속악기인 소·중·대·저해금과 바이올린속악기인 바이올린·비올라·첼로·콘트라바스가 대응된다. 소해금은 바이올린, 중해금은 비올라, 대해금은 첼로, 저해금은 콘트라바스에 해당하는 것이다. 이렇듯 문지르는 악기는 민족악기와 서양악기가 1대 1로 대응해서 쓰인다. 이렇게 두 악기를 1대 1로 대응해서 쓰는 것은 음빛깔 때문이다. 음높이가 평균율로 통일되어 있고 음세기도 큰 차이가 나지 않는 것으로 보아 음빛깔의 문제로 볼 수 있다. 서양악기인 바이올린속 악기와

다른 민족악기인 해금속악기의 음빛깔을 혁명가극 〈피바다〉의 배합관현악에서 모두 살리려는 의도이다. 하지만 앞에서 말했듯이 음빛깔 때문에 배합관현악에서 살려 쓰고 있는 개량 해금이 근래에 음빛깔에서 민족적 색채가 적음이 지적되고 있으며 재개량이 논의된다. 그렇다면 해금의 재개량은 민족적 색채를 강화하는 방향으로 이루어질 것으로 예상된다.

정리하면 혁명가극 〈피바다〉의 전면배합관현악은 관악기 중 목관악기의 영역은 민족목관악기가 담당하고 있다. 반면 금관악기의 영역은 서양의 금관악기가 담당하고 있지만 전체 관악기의 비중을 볼 때는 관악기 음빛깔을 보조하는 역할을 한다. 이는 음빛깔에서 민족적 선율을 위해 금관악기의 크고 날카로운 소리보다는 민족목관악기의 부드럽고 고운 소리가 중요하게 쓰이고 있음을 보여준다. 그리고 전체 배합관현악에서도 민족목관악기를 특히 강조한다. 북한에서는 민족관현악에서 해금속, 배합관현악에서 현악기가 주선율을 담당한다고 말하면서도 그에 못지않게 민족목관악기의 영향력에 대해서 중요하게 언급한다. 배합관현악에서 민족적 특성, 즉 민족적 음빛깔을 좌우하는 악기로 민족목관악기를 꼽고 있다. 그리고 현악기에서는 해금속 악기와 바이올린속 악기로 대표되는 민족악기와 서양악기가 1대 1로 동등하게 쓰이고 있다. 하지만 실제로는 해금속악기의 음빛깔이 뚜렷하게 살지 못하고 있음을 알 수 있다. 즉 바이올린속 악기가 주도적인 위치를 차지하고 있는 것이다. 그리고 타악기에서는 민족타악기가 하나도 쓰이지 않고 있고 모두 서양타악기가 쓰인다. 이것은 민족타악기의 과학화, 합리화 과정에서 당시의 개량 성과가 상당히 부족함을 보여준다. 그리고 건반악기로는 서양의 전기종합악기가 쓰인다.

혁명가극 〈피바다〉의 관현악은 초기 전부 민족악기로 구성하여 민족

관현악을 실험하였다. 이는 1950~1960년대 민족악기 개량의 모든 성과를
결집한 것이었다. 이는 주체의 현대화 과정에서 민족악기라는 재래의 것
을 서양화하는 방식이었으며 서양관현악을 민족악기에 맞게 토착화하는
것이었다. 하지만 민족금관악기의 폐기에서 단적으로 드러나듯 민족악기
개량에 한계를 느꼈고, 이후 양악관현악을 전면적으로 배합하여 전면배
합관현악을 구성하였다. 이는 민족악기와 서양악기가 서양관현악법에 맞
게 구성된 것이었다. 이러한 배합관현악은 민족목관악기를 민족악기의
특성으로 강조하였지만 주선율은 전통적 음빛깔을 제대로 유지하지 못
한 해금속 악기와 함께 바이올린속 악기가 담당하였다. 그리고 혁명가극
이 갖는 진취적이고 힘찬 음빛깔은 양악 타악기와 금관악기가 담당하게
되면서 서양화된 관현악에 가깝게 되어 버렸다.

제4절 소결

　예술성과 완성도는 혁명가극 〈꽃파는 처녀〉가 더 좋은 평가를 받지만 혁명가극 〈피바다〉는 "피바다식 가극"의 전형을 처음 구현하였다는 점에서 중요하다. 혁명가극 〈피바다〉에 의해서 북한식 가극이 출발하였다. 혁명가극 〈피바다〉는 평범한 어머니가 수령을 그리며 토벌대에 대항해 투사가 되었듯이 식민지 조선민족의 투쟁을 독려하는 작품이다. 사회주의 국가건설을 위한 항일무장투쟁을 그리고 있다. 그럼으로써 1960~1970년대 당시 북한 인민의 단결과 투쟁을 수령중심으로 강화할 것을 주문한다. 이 가극은 '수령 중심의 유일지배체제'를 당과 정부뿐만 아니라 전 인민에게 사상적으로 교양하기 위한 것이다. 이것은 유일지배체제가 당과 정부의 권력수립이라는 데 머무는 것이 아니라 북한 사회, 전 인민을 포함한 국가 차원의 전략임을 보여주는 것이다.

　이러한 혁명가극 〈피바다〉의 사회역사적 토대에 따른 대본과 의미는 작품형식에서도 나타나고 있다. 종합예술로서의 가극과 주제가, 기둥노래 중심의 중층화를 매개로 한 근대양식의 음악훈련은 집단주의와 수령 중심의 위계화를 목표로 하였으며 이는 북한식 사회주의의 근대화된 감정훈련이었다. 이에 따라 음악양식의 세부 특징에서는 재래것을 중심에 두고 외래것을 토착화하는 방식이 중심이 되지 않았다. 반대로 외래것을 받아들이면서 재래것을 서양화하는 방식이었다. 이러한 방식은 혁명가극 〈피바다〉의 미학이 표면적으로는 민족성을 추구하였지만 근대화를 서양화와 동일시한 결과 서양화된 근대성의 성격을 띠게 만들었다.

　주제에서는 사회주의 주제, 소위 혁명적 주제를 다루게 되었으며 소재

는 항일무장투쟁이 선택되었다. 세부적인 음악특징은 현대가요 선율을 중심으로 구성되었다. 2옥타브 이내의 넓지 않은 음역으로 구성되어 있으며 다음으로 살펴볼 민족가극 〈춘향전〉과 달리 도약 선율이 상대적으로 많이 사용되어 힘차고 씩씩한 느낌을 주고 있다. 그리고 중심음, 으뜸음을 위주로 하는 조성음악의 특징을 갖고 있다. 박자에서는 2박자가 우세하게 쓰이고 있으며 장단감은 그리 많이 느낄 수가 없다. 강한 음세기를 보여주고 있으며, 관현악은 배합관현악이지만 양악관현악이 우세하게 사용되고 있다. 음빛깔에서도 양성을 위주로 씩씩하고 힘찬 색깔이 나타나고 있다. 이러한 특징들은 바로 항일혁명음악의 특징이라고 할 수 있다. 항일혁명음악이 전통음악의 영향보다는 서양 근대음악의 영향을 받았으며 무장투쟁을 독려하는 힘차고 강한 음악이었기 때문이다.

제Ⅳ장 민족가극
〈춘향전〉

제1절 〈춘향전〉의 형성

　민족가극 〈춘향전〉은 우리 민족의 고전작품으로서 조선시대 판소리에 이어 일제강점기에는 창극과 가극으로 창작되었다. 그리고 해방 후 북한에서 창극과 민족가극으로 수차례 창작되었다. "피바다식 가극"으로는 1988년 12월 19일에 민족가극 〈춘향전〉이라는 이름으로 창작 공연되었다.

　먼저 민족가극 〈춘향전〉의 연혁을 보면 〈표 54〉와 같다. 중요작품은 진한 글씨로 표시하였다. 〈춘향전〉은 해방 이후 가극과 연극, 창극으로 창작 공연되었다. 1945년 해방 직후에는 함경남도 음악건설동맹의 악단 '함향'에서 리면상 작곡의 가극으로 창작 공연되었다. 하지만 이 때의 가극은 일제강점기 때의 가극과 다를 바 없었을 것으로 추정된다. 그리고 1948년 3월에는 국립가극장의 조선고전악연구소가 창극 〈춘향전〉을 창작 공연하게 된다.[1] 당시 창극은 아마도 조선고전악연구소 소장이자 작곡가인 안기옥이 새롭게 작곡한 것이 아니라 기존의 창극 〈춘향전〉의 가락을 기본으로 해서 편곡한 작품일 것이다. 전남 나주 출신의 가야금 명인인 안기옥은 1946년 6월 북한으로 넘어가서 초창기 북한의 전통음악을 대표하며 활동한 음악가로서 창극 창작에 큰 역할을 하였다.[2]

[1] 한웅만, 「국립 민족 예술 극장 연혁」, 171쪽; 리히림·함덕일·안종우·장흠일·리차윤·김득청, 『해방후 조선음악』(1979), 57쪽; 사회과학원 력사연구소, 『조선전사24: 현대편—민주건설사2』, 440쪽.

[2] 「인민배우 안기옥의 음악활동」, 장영철, 『조선음악명인전1』(평양: 윤이상음악연구소, 1998), 279~288쪽 참고.

〈표 54〉 민족가극 〈춘향전〉의 연혁

순서	연도	구분	극단	구성	작사/각색/대본	작곡	기타
1	1945.00.00.	가극	악단 함향	·	·	리면상	·
2	1947.08.20.	연극	·	·	·	·	·
3	1948.03.00.	창극	국립가극장 조선고전악 연구소	·	·	안기옥	
4	1948.05.00.	가극	국립가극장 가극단	5막	작사 박세영	리면상	지휘 박광우 연출 라웅 배역 김완우 황신자 우철선 장소 국립가극장
5	1952.04.00.	창극	국립예술극장 고전악단	6막 7장	각색 김아부	박동실 조상선 정남희	연출 주영섭 배역 강갑순 김진명 림소향 조해숙
6	1954.12.00.	창극	국립고전예술 극장	장막	각색 조운 박태원	박동실 조상선 안기옥	연출 안영일 장치 서옥린 배역 춘향 강갑순 리몽룡 공기남 월매 림소향 방자 조상선 향단 리순희 변학도 정남희 김진명
7	1956.01.07.	창극	국립고전예술 극장	·	각색 김아부	편곡 박예섭	연출 김영희
8	1962.00.00.	창극	음악대학	·	·	·	·
9	1964.00.00.	창극	국립민족예술 극장	·	대본 조령출	리면상 신영철	지휘 박승완 연출 김영희 미술 서옥린
10	1960년대 중반	민족 가극	국립민족가극 극장	·	·	·	
11	1980.00.00.	영화	조선예술영화 촬영소	전·후	영화문학 백인준 김승구	·	연출 유원준·윤룡규
12	1988.12.19.	민족 가극	평양예술단	서장·종장, 7장12경	각색 조령출 작사 조령출 류민호 리정술 최로사 한찬보	강기창 강청 김기명 김승곤 도영섭 리면상 신영철 림대식 박동관 서정건 설명순 성동춘 엄하진 오창선 유명천 조일룡 한시형 허금종	피바다식 민족가극 전면배합관현악 만수대예술극장 배역 춘향 송영숙 월매 렴길숙 몽룡 송성주 방자 양정회 향단 최수복 변학도 최선오

그리고 1948년 5월 공연된 국립가극장 가극단의 가극 〈춘향전〉부터 북한의 가극이 본격화되었다고 할 수 있다. 5막으로 작사는 박세영, 작곡은 리면상이 맡았다. 1948년 2월 18일에 처음 창립된 북한 국립가극장의 창립공연 작품이었다. 이 작품은 서양의 오페라양식에 따라 창작된 것으로서 당시 북한의 가극역량을 모두 보여준 것이었다.

1952년 4월에는 창극 〈춘향전〉이 창작 공연되었으며 이 창극은 이전의 〈춘향전〉과 달리 봉건 지배계급들의 착취와 인민의 항의를 담아 사회 계급적 관계를 강화하였다.[3] 그리고 창극으로서 북한의 역량을 보여준 첫 작품으로는 1954년 12월에 국립고전예술극장이 창작 공연한 창극 〈춘향전〉을 꼽을 수 있다.

이어 1956년 1월 7일 창극 〈춘향전〉이 창작 공연되었다. 이 창극은 기존의 판소리 전통의 창극과는 달리 일제 강점기 이후 한반도에서도 명성을 떨치고 있던, 배우가 배역과 동일한 심리체험을 해야 한다는 사실주의 연기 교본 『배우수업』의[4] 저자 소련의 스타니슬랍스키(Constantin Stanislavski, 1863~1938) 체계를 적용한 창극이다. 이 연기 방법론은 북한의 초기 무대예술계에도 커다란 영향을 미쳤다.[5] 그럼으로써 이 작품은 창극의 음악극화를 더욱 시도하였다. 전통 창극에서 무대배우와 달리 해설자로서 가창을 담당한 방창(傍唱)을 최소화는 대신 등장인물의 대사와 새로 설치한 오케스트라 피트의 민족관현악으로 그 역할을 대신하게 하였다. 그리고 독창, 합창들의 성악 장면과 함께 서곡, 관현악, 간주 등의 민족관현악과 무용을 결합시킴으로써 음악극의 창조를 성공적으로 진행하였다고 평가된다. 그리고 작곡가와 연출가는 합창을 창극에 과감하게

[3] 문하연·문종상, 『조선음악사: 초판』, 306쪽.

[4] 끄. 쓰. 쓰따니쓸라브쓰끼 지음, 최창엽 옮김, 『배우수업: 체험과정』 상·하(평양: 국립출판사, 1954).

[5] 까·에쓰·쓰따니쓸라브쓰끼 지음, 김덕인 옮김, 「체험의 예술」, 황철 외, 『생활과 무대』, 119~131쪽.

도입하였으며 민족관현악 반주에서도 이전 〈춘향전〉의 경험과 성과에 기초하여 다양한 연주 형식과 능동적인 역할을 발전시켰다. 그리고 초보적이지만 각 인물들의 지도동기들과 극행동의 흐름을 음악적으로 형상하였다. 이렇듯 이 창극은 배우의 연기법과 함께 서양 오페라의 방법론 등을 적극 받아들인 작품이라고 할 수 있다. 이전 시기의 사대주의에 대한 비판에서 출발한 민족전통에 대한 중시와 민족적 형식에 대한 문제가 틀을 잡아 나아가고 있음을 보여준다. 창극을 중시하면서도 창극 현대화의 방향을 서양의 오페라와 연기체계를 받아들이는 것으로 진행하였다. 이러한 방향이 진행되면서 그 편향성이 비판받게 되지만, 어쨌든 당시는 창극에 서양 오페라의 방법론을 적극 적용하고 시도하는 시기라고 할 수 있다. 그리고 이 작품은 전통을 바탕으로 판소리 〈춘향전〉에서 모범적인 음악장면들을 인용했을 뿐만 아니라 음악극작술의 요구에 맞는 새로운 음악장면들을 창작하여 작품을 한층 풍부화시킨 새로운 음악극의 모범으로 평가된다.[6]

1962년 3월 11일에 김일성이 모란봉극장에서 종합공연을 보고 내린 「우리 예술가들이 천리마 현실을 진실하게 묘사할 데 대한 문제에 대하여」라는 교시의, 민족음악을 강조하는 지침에 따라 음악대학이 〈춘향전〉 현대화사업으로 진행하여 창극 〈춘향전〉을 1962년에 창작 공연하였다. 음악에 복성, 화성과 함께 개량된 악기에 의한 관현악 편성 등의 새로운 여러 표현 수단을 도입하였다. 또 탁성을 제거하고 남녀성부를 구분했으며 가사에서 어려운 한문투를 없애기 위해 노력하였다. 또 민요음조의 맑고 아름

6) 한응만, 「국립 민족 예술 극장 연혁」, 184쪽; 안영일, 「창극 발전을 저애하는 독단적 견해에 대하여」, 『조선예술』, 1957년 9호, 루계 13호(1957), 12쪽; 김학문, 「창극 발전을 위한 길에서 제기되는 몇가지 문제」, 『조선예술』, 1957년 10호, 루계 14호(1957), 13쪽; 문종상, 「해방후 음악 예술의 발전」, 264~265쪽; 리히림·함덕일·안종우·장흠일·리차윤·김득청, 『해방후 조선음악』(1979), 201, 215쪽; 사회과학원 력사연구소, 『조선전사29: 현대편─사회주의건설사2』, 294쪽.

다운 목소리로 춘향을 비롯한 등장인물을 형상하였다.[7]

또 1964년도에 창극 〈춘향전〉을 창작 공연하였다. 이 창극에서는 지난 시기의 판소리 창극에서 완전히 탈피하여 한시조의 대사를 현대에 맞게 고쳤다. 그리고 음악을 민요 또는 신민요의 인민적인 음조로 일관시켰으며 남도민요의 음조들도 이용하였다. 판소리 〈춘향전〉의 시대적 제약성을 극복하였으며 주인공들의 성격을 사실주의적으로 천명하였다고 평가된다.[8]

1960년대 중반에는 국립민족가극극장이 민족가극 〈춘향전〉을 창작 공연하였다. 이 작품은 당시 두 방향에서 진행되던 민족가극의 방법론 중에서 두 번째 방향인 전통적인 고전을 민요를 바탕으로 하면서 현대화한 첫 작품이며, 이 시기 창극의 현대화과정을 마무리 지은 작품이다. 창극 〈춘향전〉을 현대화하는 사업으로 등장인물들의 성격에서 비본질적이며 흥미본위주의적인 요소들을 제거하고 사실주의적인 요소들, 특히 봉건제도의 사회 계급적 모순으로 빚어지는 인물들의 심리세계를 그렸다. 그리고 이전의 작품에서도 노력했던 것과 같이 가사에서 한문투를 없애고 한글로 바꾸는 방향으로 창작이 진행되었다. 또한 노래가 기존 창극배우들이 아니라 새로 성장한 민족성악 배우들에 의해 형상됨으로써 기존 판소리의 쐑소리가 한층 더 제거되고 민요와 같이 맑고 고운 노래로 불렸다. 그리고 남녀성부를 구분하는 문제를 완전히 해결하고 개량악기에 의거한 민족관현악의 표현기능과 역할을 높였다. 또한 이 작품의 음악은 기

7) 신영철, 「민족 가극의 음악 양식을 확립하기 위하여」, 『조선음악』, 1966년 5호, 루계 100호(1966), 12쪽; 문하연·문종상, 『조선음악사: 초판』, 385~386쪽; 리히림·함덕일·안종우·장흠일·리차윤·김득청, 『해방후 조선음악』(1979), 219, 298쪽.

8) 『조선중앙년감: 1965년판』(평양: 조선중앙통신사, 1965), 177쪽; 신영철, 「민족 가극의 음악 양식을 확립하기 위하여」, 『조선음악』, 1966년 5호, 루계 100호(1966), 13쪽.

존 판소리가 아니라 인민대중이 즐겨 부르고 부르기 쉬운 통속적인 가요를 사용했다.[9] 이는 민족가극 양식을 확립하고 발전시키는 데 지침이 되었으며 "피바다식 가극"의 가장 중요한 음악 특징인 절가로 발전하는 토대가 되었다.

그런데 이렇게 창극과 가극, 민족가극을 거쳐 북한의 우리식 가극 정립과정에 큰 역할을 한 〈춘향전〉을 중심으로 하는 민족고전작품들은 뒤로 밀려난다. 이것은 1970년대 "피바다식 가극"이 북한의 창극과 가극을 통합, 개혁한 이래로 북한 항일혁명전통이 중시되었기 때문이다. 결국 〈춘향전〉의 창작은 이후 이뤄지지 않았다. 하지만 1979년 말부터 북한이 내외 정세 속에서 '우리식'을 강조하고 '민족주의'에 주목하게 되면서 민족고전작품이 다시 부각된다. 그 결과로 창작된 작품이 1980년의 예술영화 〈춘향전〉이다. 이 영화는 조선예술영화촬영소의 작품으로 1960년대 후반 조선예술영화촬영소 백두산창작단에 의해서 출발한 영화혁명, 그리고 그에 이은 가극혁명을 떠올리게 하는 시작이었다. 이러한 흐름은 1980년대 중반 '조선민족제일주의'와 '우리식 사회주의'를 거쳐 1988년 말 "피바다식 민족가극"이라는 새로운 갈래를 만들어 내었다. 그것이 바로 국립민족가극극장을 이은 평양예술단이 1988년에 만든 민족가극 〈춘향전〉이었다. 이는 민족고전으로는 처음 창작된 "피바다식 가극"이었다.

이는 한 마디로 '혁명가극'에서 '민족가극'으로 전환하였음을 의미한다. 물론 혁명가극이 폐기된 것은 아니었고 기존의 혁명가극이라는 외바퀴에 민족가극이라는 바퀴가 하나 더해져서 두 바퀴로 굴러가는 "피바다식 가극"이 되었다고 할 수 있다. 그것을 표로 정리해보면 다음과 같다.

9) 박용자, 「《춘향전》을 농장원들 속에서 공연: 황북도 가무단의 농촌 순회공연」, 『조선음악』, 1966년 9호, 루게 104호(1966), 37쪽; 리히림·함덕일·안종우·장흠일·리차윤·김득청, 『해방후 조선음악』(1979), 283, 292쪽; 사회과학원 력사연구소, 『조선전사30: 현대편─사회주의건설사3』, 296쪽.

〈표 55〉 "피바다식 가극"의 변화

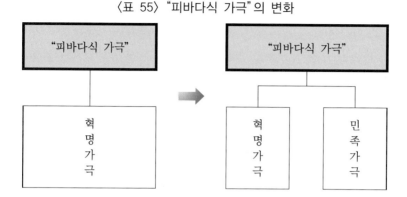

"피바다식 가극"은 혁명가극이자 "피바다식 가극"인 〈피바다〉로부터 시작되었다. 이후 1970년대까지 혁명가극 〈피바다〉를 모범으로 이것을 확산시키는 방식으로 가극사가 진행되었다. 하지만 1988년 민족가극 〈춘향전〉이 탄생하면서 "피바다식 가극"에는 전형으로 혁명가극 〈피바다〉와 함께 민족가극 〈춘향전〉이 추가되었다. 이제 이 2가지의 "피바다식 가극"을 모범으로 이것을 확산시키는 방식으로 가극사가 진행되게 된다.

이는 혁명가극이 갖고 있는 한계와 부족함을 민족가극이라는 다른 갈래로 메우려는 시도이자, 북한 사회의 일정한 변화를 반영하는 것이다. 혁명가극이 내용면에서 고유한 민족의 이야기를 담아내지 못했으며 음악양식에서도 근대 이전의 전통보다는 근대에 형성된 새로운 전통에 기대고 있기 때문이었다. 그렇기 때문에 북한 가극계는 북한 사회의 새로운 전망에 따라 "피바다식"을 기본으로 하면서도 민족고전의 줄거리를 바탕으로 하는 속에서 근대 이전의 전통 음악양식을 더해 민족가극 〈춘향전〉을 새롭게 내놓았다.

민족가극 〈춘향전〉의 창작은 1988년부터 평양예술단에 의해서 시작되었다. 최종 완성 이전의 첫 번째 공연은 8월 28일 봉화예술극장에서 진행되었다. 이 날 공연은 봉건적 신분제도의 반동성인 빈부귀천에 대한 사

상적 대를 바로 세우지 못하였다고 평가되었다. 그리고 노래들이 인민의 민족적 정서에 맞는 유순한 우리식으로 되지 못하고 오르내림이 심했다고 평가된다. 그리고 한문투, 옛날 말투와 함께 대화식 선율과 음조에서 고투가 나는 노래들이 적지 않음이 지적되었다. 주제선율에 기초하여 가극음악이 관통되지 못했음도 지적되었다. 또 "피바다식 가극"이 확립되기 이전 창극과 민족가극으로 각색한 작품들에 남아 있던 옛날 투가 가시지 못한 노래들을 그대로 이용한 것들도 지적되었다. 전체적으로 기존 "피바다식 가극"의 정립으로 극복되었다고 본 사상성의 문제와 양식의 문제가 가극 전반에 남아 있었음이 비판되었다.

그리고 1988년 10월 28일 민족가극 〈춘향전〉이 다시 만수대예술극장에서 공연되었다. 이 날 김정일이 민족가극 〈춘향전〉을 보고 창조성원들과 함께 한 자리에서 「민족가극 〈춘향전〉 창조에서 제기되는 몇가지 문제에 대하여」라는 담화를 발표했다.[10] 여기서 다시 여러 가지 문제점들이 지적되었다. 먼저 사상성에서 이전 공연과 마찬가지로 봉건제도의 반동성을 폭로하는 사상적 대를 바로 세우지 못했다고 평가되었다. 그리고 월매를 봉건사회의 기생으로만 생각하여 괴벽한 인물로 형상하다보니 그가 부르는 노래도 다 판소리같이 지르는 식으로 된소리가 되어 현대적 미감에 맞지 않게 복고주의적인 냄새가 난다고 지적되었다. 월매를 계급적으로 혁명가극 〈꽃파는 처녀〉의 꽃분이 어머니나 혁명가극 〈피바다〉의 을남이 어머니와 같은 인물이라는 견해를 가지고 형상하도록 지시하였다. 이에 따라 결국 월매의 노래들도 춘향과 이몽룡처럼 유순하고 아

10) 「친애하는 지도자 김정일동지께서 민족가극 《춘향전》 창조성원들과 한 담화 《민족가극 〈춘향전〉 창조에서 제기되는 몇가지 문제에 대하여》 를 발표하시였다」, 『조선음악년감 1989』(평양: 문예출판사, 1990), 13~14쪽; 「위대한 령도자 김정일동지께서 무대예술부문과 미술부문 사업을 령도하신 주요일지(38회)」, 『조선예술』, 1998년 3호, 루계 495호(1998), 16쪽; 황지철 · 김득청 · 현수웅, 『20세기 문예부흥과 김정일5: 음악예술』, 380, 383쪽.

름답게 만들 것이 요구되었다. 마찬가지로 방자와 향단도 근로하는 계급
의 출신인 만큼 저속한 인물로 형상하지 말 것이 지시되었다.[11]

그리고 드디어 3달 정도가 지난 1988년 12월 19일(월) 만수대예술극장
에서 서장·종장, 7장 12경의 민족가극 〈춘향전〉이 공연되었다. 다음 표
는 당일 공연되었던 민족가극 〈춘향전〉의 세부 내용에 대한 것이다.[12]

〈표 56〉 민족가극 〈춘향전〉의 창작 내역

구분	내용
날짜	1988년 12월 19일(월)
장소	만수대예술극장
극단	평양예술단
구성	서장, 종장, 7장 12경
작사	류민호, 리정술, 조령출, 최로사, 한찬보
작곡	강기창, 강청, 김기명, 김승곤, 도영섭, 리면상, 림대식, 박동관, 서정건, 설명순, 성동춘, 신영철, 엄하진, 오창선, 유명천, 조일룡, 한시형, 허금종
배우	송영숙(녀성고음, 춘향), 렴길숙(녀성저음, 월매), 송성주(남성고음, 몽룡), 양정회(남성저음, 방자), 최수복(녀성고음, 향단), 최선오(남성저음, 변학도), 리운홍(남성고음, 호장)
음악	전면배합관현악

위 표와 같이 이 가극의 창작단체는 1972년 4월에 국립민족가극극장의
뒤를 이어 창단한 평양예술단이다. 하지만 새로운 양식의 가극을 창작하
는 과정에서 평양예술단 뿐만 아니라 만수대예술단과 피바다가극단을
비롯한 중앙예술단체들에서 창작가들과 창조성원들이 선발되어 창작과

11) 「위대한 령도자 김정일동지께서 무대예술부문과 미술부문 사업을 령도하신 주요
 일지(38회)」, 『조선예술』, 1998년 3호, 루계 495호(1998), 16쪽; 「인물성격의 본색
 을 찾아주시여」, 『조선예술』, 1998년 5호, 루계 497호(1998), 5~7쪽; 황지철·김득
 청·현수웅, 『20세기 문예부흥과 김정일5: 음악예술』, 380, 381쪽.
12) 김덕균·김득청 엮음, 『조선민족음악가사전(상)』; 『조선노래대전집: 2판』, 1559~
 1573쪽; 『민족가극 춘향전 종합총보』, 8쪽 참고.

정에 참여했다. 음악은 민족관현악과 양악관현악이 1대 1로 배합된 전면
배합관현악을 사용하였다. 주요배역으로는 송영숙(춘향), 렴길숙(녀성저
음가수, 월매), 송성주(몽룡), 양정회(방자), 최수복(향단), 최선오(변학도),
리운홍(남성고음가수, 호장)이 연기하였다.

전체 작사가와 작곡가는 위 표와 같지만 세부 곡목의 작곡가를 표시하
면 다음과 같다.[13]

<표 57> 민족가극 <춘향전>의 작사가와 작곡가

번호	제목	작곡	작사	번호	제목	작곡	작사
01	아름다운 내 사랑	오창선	류민호 리정술 조령출 최로사 한찬보	27	춘향아 어려워 말아	신영철	류민호 리정술 조령출 최로사 한찬보
02	에헤야 봄이로세	신영철		28	부녀자의 정절에도 귀천이 있으리까	신영철	
03	꽃노래	신영철		29	꽃잎은 떨어져 짓밟히는가	림대식	
04	남원의 좋은 경치 자랑을 하자	서정건		30	한자두자 피눈물로 편지를 쓰네	림대식	
05	이 봄을 안아보자	박동관		31	오리정 가을날에 바래주던 내 님아	박동관	
06	춘향으로 말한다면	신영철		32	농부가	리면상·신영철	
07	그른래력 들어보아라	엄하진		33	탈춤	·	
08	그대모습 꽃인가	설명순		34	한양천리를 언제 가랴	신영철	
09	나도 모를 이 마음	성동춘		35	기러기 천리길 오고가건만	설명순	
10	봄나비 날아들 때	강 청		36	포악한 그 정사에 원성이 높구나	조일룡	
11	봄향기 못잊어 찾아왔구나	오창선		37	춘향아씨 살았구나	서정건	
12	백년가약 안되리다	강 청		38	귀한 딸 살리려고 어머니는 비네	강기창	
13	이 일을 어이하랴	설명순		39	하늘도 무정하다 억울한 세상	오창선	
14	그리워 달려가는 이 마음 끝없건만	신영철		40	그리웁던 그 모습은 여기 없구나	리면상·신영철	
15	아 내 마음 알아다오	설명순		41	이제야 오셨는가	도영섭	

13) 『조선노래대전집: 2판』, 1559~1573쪽 참고.

번호	제목	작곡	작사	번호	제목	작곡	작사
16	그 사랑 꽃피여났네	조일룡		42	유언가	설명순	
17	사랑가	오창선		43	꽃을 드리다	리면상·신영철	
18	가랑잎이 설레여도 님이 오는가	허금종		44	패랭이 춤	·	
19	나도 가지	성동춘		45	저 님아 술 부어라	김기명	
20	내가 가면 아주 가랴	조일룡		46	지화자	리면상·신영철	
21	내 딸을 두고 간다 어인 말인가	조일룡		47	거지량반 저 나그네 누구인가	박동관	
22	리별가	설명순		48	기름고 높을고	김승곤	
23	아 빈부귀천 원쑤로다	설명순		49	'암행어사 출도'	·	
24	태평세월 즐기리라	신영철		50	푸르른 소나무가 눈비에 변하리까	도영섭	
25	기생점고	한시형		51	꿈과 같이 만났네	설명순	
26	우리 백성 살려주오	오창선		52	남원땅의 경사로세	유명천	
				53	세월아 전하라 춘향이야기	오창선	

위 표와 같이 민족가극 〈춘향전〉의 작사와 작곡은 집체작이었다. 작사자로는 류민호, 리정술, 조령출, 최로사, 한찬보 5명이 참여하였고, 작곡가로는 강기창, 강청, 김기명, 김승곤, 도영섭, 리면상, 림대식, 박동관, 서정건, 설명순, 성동춘, 신영철, 엄하진, 오창선, 유명천, 조일룡, 한시형, 허금종 18명이 참여하였다. 이러한 노래들은 1988년 창작 당시 새롭게 창작된 노래들도 있지만 이전에 창작된 노래들도 함께 포함되어 있다.[14] 내용면에서는 조선 민족에게 가장 인기 있는 고전작품인 춘향과 몽룡의 사랑이야기를 바탕으로 하면서 계급적 갈등을 부각시켰다. 양식에서는 "피바다식"의 창작방법론에 바탕을 두면서도 전통적 음악양식을 살렸다. 그럼으로써 1970년대 이전의 '민족가극'이 아니라 새로운 "피바다식 민족가극"을 탄생시켰다.

1975년 모란봉예술단으로 이름을 바꿨던 평양예술단이 1987년 다시 평

[14] 국립민족예술극장, 〈북한창극 춘향전(1964.07.06) CD1~3〉, NSC-159 참고.

양예술단으로 활동하게 되면서 민족가극 〈춘향전〉을 "피바다식"으로 처음 창작한 것이다. 이 가극은 1970년대 가극혁명 당시 영화를 바탕으로 가극혁명이 일어났던 것과 같이 1980년 창작된 예술영화 〈춘향전〉에[15] 기초를 두고 창작되었다. 이렇듯 민족가극 〈춘향전〉은 '주체시대'의 민족가극으로서 가극혁명의 출발을 알리며 또 다른 우리식 민족가극의 본보기로 창조되었다. 민족고전유산을 계승 발전시키는 데서 가극의 기본형상수단인 노래와 본래 고전작품 원전이 담고 있는 기본사상, 내용과 형식, 인물들의 성격을 비롯하여 지금 시대의 미감과 정서적 요구에 맞게 발전시키는데서 나서는 모든 미학적 문제들을 완벽히 해결하였다고 평가된다. 그럼으로써 민족고전작품을 현대성의 원칙에서 가장 올바르게 창조하였다고 본다. 그 특징으로 다음을 꼽는다. 첫째, 주체적인 관점에서 분석평가하고 역사주의 원칙과 현대성의 원칙을 결합하여 지금 시대 인민들의 미감에 맞게 각색하면서도 사상적 대를 올바르게 세웠다. 지금 시대 인민들의 미감에 맞을 뿐 아니라 교양적인 작품이 되기 위해서 각색에서 복고주의적인 경향을 철저히 없애고 현대성의 원칙을 옳게 구성하였다. 그리하여 민족가극 〈춘향전〉은 춘향과 이몽룡의 사랑문제만 보여주는 것이 아니라 빈부귀천, 봉건적 신분에 따라 사랑도 할 수 없게 하는 봉건제도의 반동성을 비판하는 것을 기본 핵으로 설정하였다. 둘째, 주체적 문예이론의 요구대로 주체적 관점에 서서 당대 사회 인물들의 성격도 계급적 관점에서 분석평가하고 그에 입각하여 올바로 규정하는 문제를 해결하였다. 특히 월매를 봉건사회의 기생으로만 생각하여 괴벽한 인물로 형상하지 않고 계급적으로 혁명가극 〈꽃파는 처녀〉의 꽃분이 어머니나 혁명가극 〈피바다〉의 을남이 어머니와 같은 인물로 형상하였다. 그리고 방자와 향단도 저속한 인물로 형상하지 않고 근로계급으로 형상

15) 『조선중앙년감: 1981년판』, 285쪽.

하였다. 이렇게 되면서 사상적 핵인 빈부귀천과 봉건적 신분제도의 반동성을 폭로하는 기본사상이 명백해졌다. 셋째, 민족음악유산을 지금 시대 인민들의 미감에 맞게 계승 발전시켜 새로운 민족가극 음악을 창조하였다. 부정인물들을 제외하고 월매의 노래들도 춘향과 이몽룡처럼 유순하고 아름답게 만들었다. 그리고 노래 선율뿐 아니라 가사와 대사의 표현도 지금 시대 인민들에게 맞게 현대화하였다. 이렇게 되면서 음악창작에서 양상을 전반적으로 밝고 아름답게 하였으며 관현악에서는 주체적 배합관현악으로 전면배합관현악을 썼다. 그리고 주제가 〈사랑가〉를 새로 만들었으며, 〈리별가〉, 〈봄 나비 날아들 때〉, 〈유언가〉를 민족적 선율을 바탕으로 현대적 미감에 맞게 명곡으로 창작하였다. 넷째, 민족가극 〈춘향전〉을 "피바다식 가극"의 창작원칙에 기초하여 완전히 새롭게 창조하였다. 음악극조직에서 음악조직을 논리적으로 하며 관현악에서 주체적인 선율의 관통과 주요장면의 집중점을 설정하였다.[16] 이와 같이 당시 민족가극 〈춘향전〉의 성과는 커다란 평가를 받았다.

공연 당일 김정일은 민족가극 〈춘향전〉을 보고 창조성원들과 함께 한 자리에서 「민족가극 〈춘향전〉은 사상예술성이 높은 우리 식 가극이다」라는 담화를 발표하였다.[17] 여기서 김정일은 민족가극 〈춘향전〉을 민족고전작품을 현대화한 '우리 식 가극'으로 평가하였다. 그리고 민족고전유

[16] 「사진―민족가극 춘향전」, 『조선예술』, 1989년 4호, 루계 388호(1989), 25쪽; 「민족가극 《춘향전》이 기념비적 걸작으로 창조되기까지」, 『조선예술』, 1989년 5호, 루계 389호(1989), 10~14쪽; 류광호, 「립체적인 흐름식 무대미술의 새로운 경지에로: 민족가극 《춘향전》의 무대미술을 두고」, 『조선예술』, 1989년 5호, 루계 389호(1989), 33쪽; 『민족가극 춘향전 종합총보』, 1~4쪽; 「위대한 령도자 김정일동지께서 무대예술부문과 미술부문 사업을 령도하신 주요일지(38회)」, 『조선예술』, 1998년 3호, 루계 495호(1998), 16쪽; 『조선노래대전집: 2판』, 1559~1573쪽.

[17] 「친애하는 지도자 김정일동지께서 민족가극 《춘향전》 창조사업을 지도하시면서 가르치심을 주시였다」, 『조선음악년감 1989』, 14~16쪽; 「위대한 령도자 김정일동지께서 무대예술부문과 미술부문 사업을 령도하신 주요일지(38회)」, 『조선예술』, 1998년 3호, 루계 495호(1998), 16쪽.

산을 계승 발전시키는 데서 제기되는 가극의 모든 미학적 문제들을 완벽히 해결함으로써 민족고전작품을 현대성의 원칙에서 가장 올바르게 창조하였다고 평가하였다. 이러한 평가에 따라 음악가동맹 주최로 1989년 1월 24일 '민족가극 〈춘향전〉창조에서 이룩한 성과를 일반화하기 위한 주체적문예사상연구모임'이 700여명의 예술단체지도 간부와 창작가, 예술인, 평론가들의 참여로 평양극장에서 열렸다. 모임에서는 민족가극 〈춘향전〉의 성과를 예술창조사업에 구현하기 위한 토론이 진행되었다.[18] 그리고 1989년 3월 30일에는 『민족가극 춘향전 노래집』이 발행되었다. 그리고 『조선예술』 1989년 4호와 5호에 걸쳐 민족가극 〈춘향전〉을 특집형태로 편성해 〈춘향전〉의 장면을 표지로 삼고 화보, 가극대본, 관평, 배우들의 소감 등을 수록하였다.[19] 다음해 1991년 1월 20일에는 『민족가극 춘향전 종합총보』가 발행되었으며 그 해 김일성의 생일인 4월 15일에는 조령출이 윤색과 주해를 한 소설 『춘향전: 조선고전문학선집41』이 새롭게 발행되었다.[20]

이러한 성공적 평가에 따라 민족가극 〈춘향전〉이 1989년 새해경축 공연으로 1월 3일에 무대에 올랐다.[21] 그리고 1989년 7월 1일부터 8일까지 평양에서 진행된 제13차 세계청년학생축전에서 7만명 대공연 〈축전의 노래〉와 혁명가극 〈꽃파는 처녀〉 등과 함께 공연되었다.[22] 이 공연은 세계

[18] 「민족가극 《춘향전》 창조에서 이룩한 성과를 일반화하기 위한 주체적문예사상 연구모임」, 『조선음악년감 1990』, 358쪽.

[19] 『조선예술』, 1989년 4호, 루계 388호(1989); 『조선예술』, 1989년 5호, 루계 389호 (1989).

[20] 조령출 윤색·주해, 『춘향전: 조선고전문학선집41』(평양: 문예출판사, 1991)

[21] 「친애하는 지도자 김정일동지께서 민족가극 《춘향전》과 관련하여 가르치심을 주시였다」, 『조선음악년감 1990』, 47~48쪽.

[22] 네보이쇼, 「인간의 참된 사랑을 진실하게 이야기해주는 가극이다」, 『조선예술』, 1989년 7호, 루계 391호(1989), 12쪽; 「혁명승리의 신심을 안겨주는 참된 교과서: 혁명가극 《꽃파는 처녀》에 대한 평양축전참가자들의 반향」, 『조선예술』, 1989년 9호, 루계 393호(1989), 20쪽; 『조선중앙년감: 1990년판』, 164쪽.

인들 앞에 북한의 대표작품으로 민족가극 〈춘향전〉을 선보인 것이라는
데에 의의가 있다. 또한 제13차 세계청년학생축전은 아시아대륙에서 처
음 열리면서 북한 사회가 독자적인 국가로서 그 위상을 떨치기 위해서
모든 노력을 다해 준비해왔던 행사였다. 그렇기 때문에 지난 1980년대에
계속되어온 민족주의 강조의 흐름을 세계인들 앞에서 문학예술작품으로
선보이기 위해서 민족가극 〈춘향전〉을 준비한 것이다. 그리고 1991년 4
월에는 제9차 4월의 봄 친선예술축전에서도 공연되었다.[23] 이렇게 대내
외에 성공적 작품으로 선전하였던 민족가극 〈춘향전〉은 1991년 7월 17일
김정일이 북한의 음악론을 총정리한 「음악예술론」에서도 강조된다. 이
글에서는 가극분야에 "피바다식 가극"의 주제와 양상을 다양하게 개척할
것을 요구하며 현대물과 고전물을 배합하여야 한다고 강조한다. 그와 함
께 고전물 가극의 모범으로 민족가극 〈춘향전〉을 들고 있다.[24]

　1988년 "피바다식 가극"으로 '민족가극'이라는 이름을 가진 〈춘향전〉이
창조되고 이후 1992년 평양예술단에서 이름을 바꾼 국립민족예술단이 민
족가극으로 1993년 〈심청전〉과 1995년 〈박씨부인전〉을 차례로 창작 공연
하였다. 이 민족가극들도 모두 양식적 특성에서 보면 "피바다식 가극"이
다. 이 가극들 역시 민족가극 〈춘향전〉과 마찬가지로 "피바다식 가극"으
로 통일되면서 사라졌던 민족고전물을 소재로 했다. 그리고 가극의 세부
양식적 측면에서도 이전과 달리 민족적 특성을 강조한다.

[23] 「제9차 4월의 봄 친선예술축전에 참가한 예술인들의 반향중에서」, 『조선예술』,
　　1991년 7호, 루계 415호(1991), 9쪽.
[24] 김정일, 『음악예술론』, 130쪽.

제2절 〈춘향전〉의 미학과 대본

1) 미학과 운영원리

민족가극 〈춘향전〉의 미학과 운영원리는 마찬가지로 "피바다식 가극"의 미학과 운영원리에 기반을 둔다. 그렇기 때문에 여기서는 민족가극 〈춘향전〉만의 미학과 운영원리에 대해서 서술하도록 하겠다. 그런데 운영원리에서 민족가극 〈춘향전〉이 내용에서 위계화의 정점으로 수령을 형상하고 있지는 못하나 큰 틀에서는 앞에서 설명한 "피바다식 가극"의 운영원리인 '감정훈련을 바탕으로 집단주의와 위계화'를 적용시키고 있다. 따라서 여기서는 혁명가극 〈피바다〉와 달리 민족가극 〈춘향전〉에만 특징적으로 나타나고 있는 미학을 주로 살펴보려고 한다.

가극 〈춘향전〉의 수식어는 민족가극이다. '민족가극'이라는 수식어는 1960년대 중반 이후 서양 오페라를 이어받은 가극과 전통 판소리를 이어받은 창극을 이른바 '우리식', 즉 북한식의 가극으로 정립하는 과정에서 새로운 가극으로 개념화한 용어이다. 그러다가 이 '민족가극'이라는 용어는 "피바다식 가극"으로 정착, 확립되면서 폐기되었다. 이후에 그 완성도가 부족해서 "피바다식 가극"을 붙이기 힘든 경우가 생길 수는 있어도 북한 가극의 모든 지향점은 "피바다식 가극"이었다. 그리고 "피바다식 가극"은 주로 '혁명가극'이라는 이른바 혁명적 내용과 그에 따른 양식을 위주로 발전하여 왔다. 그런데 1988년에 다시 민족가극이라는 수식어가 붙는 〈춘향전〉이 창작되었다. 물론 이 역시 "피바다식 가극"이었음은 분명하다. 이러한 민족가극 〈춘향전〉도 "피바다식 가극"이었지만 이전에 주류를 차지했던 '혁명가극'이 아니라 민족적 내용과 그에 따른 양식을 위주로 하는 '민족가극'이라는 점에서 중요하다.

그러면 먼저 일반적인 '민족가극'의 사전 정의에 대해서 살펴보도록 하겠다.

> 자기 민족이 창조하고 계승발전시켜 오는 가극. 민족적인 색채와 특성이
> 뚜렷하고 그 나라 인민들의 사상감정과 기호에 맞게 만들어 진것으로서
> 유럽식가극에 대비하여 이르는 말이다.[25]

위 인용글과 같이 민족가극은 유럽식 가극, 즉 서양 오페라에 대비하여 그 밖의 민족들이 자신들의 감정과 사상에 맞게 양식화한 가극을 말한다.

이러한 민족가극이라는 일반적 정의와 함께 북한에서 정립한 민족가극은 '서도민요를 바탕으로 하는 인민적이고 통속적인 새로운 현대적 양식의 가극'으로 정의된다.[26] 민족가극이라는 일반적 정의와 함께 북한만의 특징은 '서도민요를 바탕으로 하는 가극'이라는 점이다. 이는 내용과 형식에서 형식에 해당하는 정의이다. 내용에 관한 사항은 정의되지 않는다. 기존의 전통 창극은 주로 전래 설화를 그 내용으로 했으나 민족가극이 새로운 시대에 맞는 현실주제를 탐구하게 되면서 현대에 맞는 주제를 모색하고 적용하였기 때문이다. 하지만 민요를 바탕으로 하면서 현대 주제를 다루기에는 괴리감이 있었을 것이다. 그리고 북한이 일제 강점기 김일성의 항일무장투쟁을 유일한 정통성으로 삼으면서 고전작품에 바탕을 둔 민족가극 양식은 사라졌다. 이는 앞의 '가극의 형성과정'에서 살펴보았듯이 전래 설화를 바탕으로 하는 민족가극이 등장하지 않는 것으로 알 수 있으며, 이와 달리 이른바 혁명적 민족가극, 혁명가극이 보편화되

25) '민족가극,' 『조선말대사전(1)』, 1229쪽.

26) '민족가극,' 『전자사전프로그람 《조선대백과사전》』; '민족가극,' 사회과학원 주체문학연구소, 『문학예술사전(상)』, 805~806쪽 참고.

어 갔다.

이러한 고전작품에 바탕을 둔 민족가극의 맥이 "피바다식 혁명가극"이 주류를 차지한 이후 사라졌다가 민족가극 〈춘향전〉으로 재등장하였다. 이는 혁명가극류의 "피바다식 가극"의 전통과 이전의 고전작품에 바탕을 둔 민족가극의 전통이 합쳐진 형태이다. 달리 이야기하면 "피바다식 가극"양식을 토대로 고전작품에 바탕을 둔 민족가극의 전통을 접목시킨 것이다.

다음 표는 이러한 창작과정을 거친 민족가극 〈춘향전〉의 미학적 창작 방향을 보여준다.

〈표 58〉 민족가극 〈춘향전〉의 미학적 창작 방향

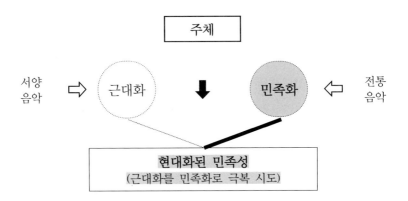

혁명가극 〈피바다〉 논의에서 살펴보았듯이 북한의 "피바다식 혁명가극"은 주체를 확립하는 과정에서 주로 근대화하는 방식과 민족화하는 방식 2가지 중 상대적으로 서양식으로 근대화하는 방식을 선택했다. 하지만 이러한 흐름으로 인해 가극양식의 민족성이 약화되었음이 지적되었고, 1980년대 들어 북한사회에서 민족주의가 강조되면서 방향을 틀게 된

다. 그래서 서양식으로 근대화하는 방식과는 달리 민족화하는 방식으로서 민족가극 〈춘향전〉이 설정되었다. 이는 혁명가극이라는 수레바퀴와 함께 굴러가는 또 다른 수레바퀴를 만드는 작업이었다. 이는 북한 사회의 1980년대 중후반 이후 현재까지 이어지는 민족주의적 사회주의를 구현하고자 하는 흐름을 보여준다. 이것이 바로 '조선민족제일주의'를 기치로 하는 '우리식 사회주의'이다. 민족가극 〈춘향전〉은 민족적 형식과 함께 민족적 내용을 강화한 작품이라고 할 수 있다. 민족주의의 민족화된 감정훈련을 목표로 한 것이었다. 결국 '현대화된 민족성'을 보여주고 있으며 근대화를 민족화로써 극복하고자 하는 시도였다. 이것은 내용과 형식 중에서 내용을 우선시하는 북한 문학예술의 특징 때문에 더욱 중요하다. 물론 계급갈등이라는 주제를 다루고 있지만 소재는 민족적 내용임에 틀림없다. 이는 소련을 위시한 사회주의 문예이론의 하나인 '민족적 형식에 사회주의적 내용'이라는 원리가 북한에서 민족가극 〈춘향전〉에 이르러 민족적 내용이 강화된 형태로 방향을 틀었다는 점에서 매우 중요하다. 민족가극 〈춘향전〉은 민족주의를 위해 전통성을 강조하며 주체를 민족화하는 방식이었다. 이는 사회주의 사실주의에서 주체 사실주의로 변한 북한 문예이론의 모습을 보여주는 일면이다.

2) 대본과 극구성

(1) 대본

민족가극 〈춘향전〉은 춘향과 몽룡 사이의 사랑문제만 보여주는 것이 아니다. 종자에 해당하는 기본사상은 '빈부귀천에 따라 사람을 차별하고 신분이 서로 다른 사람들끼리는 사랑도 할 수 없고 살수도 없게 되어 있는 봉건적인 신분제도의 반동성을 폭로'하는 것이다.[27] 즉 사람을 신분에

따라 갈라놓고 차별하는 것을 비판하는 것이 민족가극 〈춘향전〉의 핵이다.

이는 주인공들의 극적 관계를 보아도 알 수 있다. 천민출신의 춘향과 양반출신의 몽룡 사이에 맺어지는 사랑도 빈부귀천 때문에 우여곡절을 겪게 되고 이별을 하게 된다. 이렇듯 극조직의 이별과 시련 모두가 빈부귀천에 따라 시작되고 심화된다. 이는 줄거리의 전개와 갈등 전개에서도 마찬가지이다. 그리고 이와 같은 민족가극 〈춘향전〉의 짜임새는 극조직의 모든 형상요소들이 원작의 종자를 깊이 있게 밝히는 방향으로 유기적으로 맞물려 있다고 평가된다.[28]

주인공들의 성격도 기본사상에 따라 새롭게 형성되었다. 월매가 처한 사회를 〈꽃파는 처녀〉에서 나오는 꽃분이의 어머니나 〈피바다〉에서 나오는 을남의 어머니가 살던 사회와 같이 모두 계급사회로 빗대고 있다. 이에 따라 월매를 계급적으로 꽃분이의 어머니나 을남의 어머니와 같은 처지에 있는 인물이라는 견지에서 형상하도록 요구한다.[29] 그래서 월매의 성격을 기존 판소리와 같이 천하고 우악스러운 성격으로 그리지 않고 천대받고 버림받는 천민계급을 표상하는 식으로 묘사한다. 그리고 방자, 향단이의 형상도 이전의 판소리와 같이 천한 행동으로 웃음을 주는 것과는 다르게 형상되었다. 모두 근로계급의 출신에 맞게 춘향을 성심성의껏 도와주는 인물로 형상하였다. 하지만 이렇게 월매나, 방자, 향단이의 성격이 무게감을 갖고 점잖게만 그려져서 이전의 창극에서 나타나는 해학과 웃음은 찾아보기 힘들다. 예를 들어 이몽룡이 춘향을 처음 찾아가는 대목에서 월매가 이몽룡과 방자를 알아보지 못해 벌어지는 해학적인 장

27) 「민족가극 《춘향전》이 기념비적 걸작으로 창조되기까지」, 『조선예술』, 1989년 5호, 루계 389호(1989), 10~11쪽.

28) 강진, 「민족가극 《춘향전》에서의 극조직의 새로운 형상적 특성」, 『조선예술』, 1989년 5호, 루계 389호(1989), 15쪽.

29) 「민족가극 《춘향전》이 기념비적 걸작으로 창조되기까지」, 『조선예술』, 1989년 5호, 루계 389호(1989), 11~12쪽.

면 등은 찾아볼 수가 없다.[30]

이렇듯 민족가극 〈춘향전〉은 양반과 상민들의 계급적 대립을 바탕으로 춘향의 몽룡에 대한 절개를 그린다. 이것으로 계급관계에서 해방된 북한의 사회주의제도의 우월성을 느끼게 하고 춘향과 몽룡의 참된 사랑으로 고상한 도덕과 윤리를 교양하는데 의의를 두고 있다.[31] 하지만 궁극적으로는 정신적 생명을 중시하는 춘향의 자주성을 보여주는데 그 목표가 있다. 춘향은 계급적 대립에 맞서 자주성을 실현하는 인물로 나타난다. 즉 죽음에도 굴하지 않는 모습은 육체적 생명이 아닌 정신적 생명을 중시하는 사상을 표현한다.

(2) 극구성

민족가극 〈춘향전〉의 극구성에 대해서 살펴보도록 하겠다. 다음 표는 민족가극 〈춘향전〉의 장, 경 구분을 정리한 것이다.[32]

〈표 59〉 민족가극 〈춘향전〉의 구성

번호	구분	
1	서장 사랑의 노래	
2	1장 광한루의 봄	
3	2장 부용당의 봄밤·시내가·꽃피는 부용당·사랑가	1경 부용당의 봄밤
4		2경 시내가
5		3경 꽃피는 부용당
6		4경 사랑가
7	3장 부용당의 가을	
8	4장 남원관가	

[30] 국립민족예술극장, 〈북한창극 춘향전(1964.07.06) CD1~3〉, NSC−159 참고.

[31] 김창해·함원식, 「우리 식 민족가극예술의 기념비적걸작 민족가극 《춘향전》에 대하여」, 『조선음악년감 1990』, 159~160쪽.

[32] 『민족가극 춘향전 종합총보』 참고.

번호	구분	
9	5장 농부가	
10	6장 눈물의 부용당 · 옥중에서	1경 눈물의 부용당
11		2경 옥중에서
12	7장 사또생일잔치 · 고생끝에 락이 왔네	1경 사또생일잔치
13		2경 고생끝에 락이 왔네
14	종장 전하리 춘향의 노래	

위 표와 같이 민족가극 〈춘향전〉은 서장, 종장과 함께 7장 12경으로 구성되어 있다. 모두 14장면인 14경으로 이루어진 셈이다.

'서장 사랑의 노래' 장면에서는 〈사랑가〉 선율인 〈아름다운 내사랑〉이 흘러나오며 민족가극 〈춘향전〉의 주제와 내용을 암시한다. 그리고 '1장 광한루의 봄'에서는 춘향과 몽룡이 만나는 장면이 제시된다. '2장 부용당의 봄밤 · 시내가 · 꽃피는 부용당 · 사랑가'는 4경으로 구성되어서 춘향과 몽룡이 빈부귀천의 어려움에도 불구하고 사랑을 맹세하게 되고 사랑을 나누는 장면이다. '3장 부용당의 가을'은 몽룡이 한양으로 떠나게 되면서 춘향과 이별하는 장면이다. '4장 남원관가'는 변학도가 남원 사또로 부임하여 기생점고나 하고 농민들의 사정은 돌보지 않는 사실을 알려준다. 그리고 춘향을 불러 수청을 들게 하고 이를 거절하자 춘향을 감옥에 가둔다. '5장 농부가'에서는 이몽룡이 암행어사로 남원에 와서 농군들의 〈농부가〉 모습을 지켜보는 장면이다. 여기서 변학도의 잘못된 정치와 함께 춘향의 소식을 이몽룡이 듣게 된다. 그리고 방자가 이몽룡이 암행어사가 된 것을 알아채고 춘향이 살아나게 되었음을 기뻐한다. 6장은 '1경 눈물의 부용당'과 '2경 옥중에서'로 나눈다. 이몽룡이 월매의 집에 거지의 행색으로 찾아간 장면과 월매, 향단과 함께 옥중의 춘향을 만나러 가는 장면이 그려진다. '7장 사또생일잔치 · 고생끝에 락이 왔네'에서는 변학도

의 생일잔치에 이몽룡이 암행어사로 출도하여 변학도를 혼내는 장면과
함께 춘향과 만나면서 행복한 결말을 맺는 장면이다. '종장 전하리 춘향
의 노래'는 서장과 맞물려 〈사랑가〉 선율로 〈세월아 전하라 춘향이야기〉
를 부르며 마치는 장면이다.

　다음은 민족가극 〈춘향전〉의 구조와 노래목록이다. 1991년에 출판된
『민족가극 춘향전 종합총보』에 따른 장, 경 구분과 노래제목이다.[33]

<p align="center">〈표 60〉 민족가극 〈춘향전〉의 구성과 삽입곡</p>

번호	구분		번호	노래 제목	기타	
01	서장 사랑의 노래	관현악과 남녀방창	01	아름다운 내 사랑	·	
02		녀성방창과 처녀들의 가무	02	에헤야 봄이로세(1964)	·	
03		춘향과 향단의 2중창	03	꽃노래(1964)	·	
04	1장 광한루의 봄	남성방창과 방자의 노래	04	남원의 좋은 경치 자랑을 하자	·	
05		남성방창과 몽룡의 노래	05	이 봄을 안아보자	·	
06		방자의 노래와 남성방창	06	춘향을 말한다면(1964)	작곡	
07		남성방창과 방자, 향단의 노래	07	그른래력 들어보아라	·	
08		녀성방창과 몽룡, 춘향의 노래 및 남성방창	08	그대모습 꽃인가	·	
09	2장	1경 부용당의 봄밤	녀성방창과 춘향의 노래	09	나도 모를 이 마음(1964)	작곡
10			월매의 노래	10	봄나비 날아들 때	·
11			녀성방창과 몽룡의 노래	11	봄향기 못잊어 찾아왔구나	·
12			월매의 노래	12	백년가약 안되리다	10. 봄나비 날아들 때 (선율-장2↓)
13		2경 시내가	남성방창과 방자, 향단의 2중창	13	이 일을 어이하랴	·
14			녀성방창과 춘향의 노래	14	그리워 달려가는 이 마음 끝없건만	·
15		3경 꽃피는 부용당	몽룡, 춘향의 노래와 남녀방창	15	아 내 마음 알아다오	08. 그대모습 꽃인가 (선율)
16			녀성방창과 남성방창	16	그 사랑 꽃피여났네	·

<hr>

33) 위의 책 참고.

번호	구분		번호	노래 제목	기타	
17	4경 사랑가	춘향, 몽룡의 2중창과 남녀방창 및 무용	17	사랑가	01. 아름다운 내 사랑 (선율)	
18	3장 부용당의 가을	녀성방창과 춘향의 노래	18	가랑잎이 설레여도 님이 오는가	·	
19		향단의 노래와 춘향, 향단의 2중창	19	나도 가지	·	
20		몽룡, 춘향의 노래와 남성방창	20	내가 가면 아주 가랴	·	
21		월매의 노래	21	내 딸을 두고 간다 어인 말인가	20. 내가 가면 아주 가랴(선율-완4↓)	
22		녀성방창과 춘향, 몽룡의 노래 및 남녀방창	22	리별가	·	
23		남녀대방창과 춘향의 노래	23	아 빈부귀천 원쑤로다	22. 리별가(선율)	
24	4장 남원관가	변학도의 노래	24	태평세월 즐기리라		
25		호장과 사령들의 노래	25	기생점고(1964)	개사	
26		농군들의 노래와 남성방창	26	우리 백성 살려주오	·	
27		변학도와 목랑청의 노래	27	춘향아 어려워 말아	·	
28		춘향의 노래	28	부녀자의 정절에도 귀천이 있으리까	14. 그리워 달려가는 이 마음 끝없건만(선율)	
29		녀성2중창과 녀성방창	29	꽃잎은 떨어져 짓밟히는가		
30		남녀방창	30	한자두자 피눈물로 편지를 쓰네	29. 꽃잎은 떨어져 짓밟히는가(선율)	
31	5장 농부가	몽룡의 노래	31	오리정 가을날에 바래주던 내 님아	05. 이 봄을 안아보자 (선율)	
32		남녀대합창	32	농부가(1964)	편곡	
33		무용	00	탈춤	·	
34		방자의 노래와 남성방창	33	한양천리를 언제 가랴		
35		춘향의 독방창	34	기러기 천리길 오고가건만		
36		몽룡의 노래	35	포악한 그 정사에 원성이 높구나	20. 내가 가면 아주 가랴(선율)	
37		방자의 노래와 남성방창	36	춘향아씨 살았구나	04. 남원의 좋은 경치 자랑을 하자(선율)	
38	6장	1경 눈물의 부용당	녀성방창과 월매, 향단의 2중창	37	귀한 딸 살리려고 어머니는 비네	·
39			월매의 노래	38	하늘도 무정하다 억울한 세상	·
40			남성방창과 몽룡의 노래	39	그리웁던 그 모습은 여기 없구나	·
41		2경 옥중	녀성방창과 춘향, 몽룡의 노래	40	이제야 오셨는가	·

번호	구분		번호	노래 제목	기타
42	에서	춘향의 노래와 남녀방창	41	유언가	34. 기러기 천리길 오고가건만(선율)
43	1경 사또 생일 잔치	녀성방창과 무용	42	꽃을 드리다(1964)	·
44		무용	00	패랭이 춤	·
45		변학도의 노래	43	저 님아 술 부어라	·
46		남녀방창과 무용	44	지화자(1964)	·
47		남성방창	45	거지량반 저 나그네 누구인가	·
48	7장	변학도, 목랑청의 노래와 관장들의 노래	46	기름고 높을고	·
49		암행어사출도	00	·	·
50	2경 고생 끝에 락이 왔네	춘향과 부인들의 노래	47	푸르른 소나무가 눈비에 변하리까	40. 이제야 오셨는가(선율)
51		춘향, 몽룡의 2중창과 대중창	48	꿈과 같이 만났네	·
52		월매와 방자, 부인들의 노래	49	남원땅의 경사로세	·
53	종장 전하리 춘향의 노래	대합창과 춘향, 몽룡의 노래 및 대중창과 무용	50	세월아 전하라 춘향이야기	01. 아름다운 내 사랑(선율)

위 표는 노래와 관현악, 장면을 모두 포함한 것이다. 먼저 첫 번째 칸은 전체 구성의 순서를 표시한 것이다. 두 번째와 세 번째 칸은 장과 경을 표시한 것이다. 그리고 네 번째 칸은 노래와 관현악 장면을 서술한 것이다. 다섯 번째 칸은 글쓴이가 노래 구분을 위해 붙인 노래번호이다. 여섯 번째 칸은 노래제목이다. 제목 옆 괄호의 '1964' 표시는 1964년 창극 〈춘향전〉에 이미 쓰였던 곡을 표시한 것이다.[34] 마지막으로 일곱 번째 칸은 반복되는 주제가와 기둥노래들을 노래번호와 반복되는 형태로 표시한 것이다. 반복되는 형태는 뒤에서 설명할 '음악극작술'을 참고하기 바란다. 그리고 1964년 창극에 쓰였던 곡 중에 그대로 쓰이지 않은 곡이 어떻게 고쳐 쓰였는지를 표시하였다.

[34] 국립민족예술극장, 〈북한창극 춘향전(1964.07.06) CD1~3〉, NSC-159 참고.

위 표와 같이 민족가극 〈춘향전〉의 노래와 관현악, 장면을 비롯한 모든 구성은 53개로 구성되어 있다. 이 중 노래는 50개, 독립된 춤은 2개, 장면은 1개로 이루어져 있다. 음악들은 모두 절가화된 노래들로 구성되어 있다.

그리고 민족가극 〈춘향전〉은 "피바다식 가극"의 극작술과 마찬가지로 주제가와 기둥노래를 설정하여 노래들 사이에 위계구조를 설정한다. 그리고 주제가와 기둥노래를 반복하면서 극을 구성한다. 〈표 61〉은 민족가극 〈춘향전〉의 주제가와 기둥노래이다. 민족가극 〈춘향전〉의 주제가는 〈사랑가〉(작곡 오창선)이다. 〈사랑가〉는 민족가극 〈춘향전〉의 핵심 소재인 춘향과 몽룡의 사랑을 노래한다. 이 〈사랑가〉 선율은 서장, 종장과 함께 3번이나 반복된다. 다음으로 기둥노래는 모두 10개가 사용되었다. 그중 3번이나 반복되어 쓰인 기둥노래는 〈내가 가면 아주 가랴〉 1곡이다. 그리고 2번 쓰인 기둥노래들은 〈남원의 좋은 경치 자랑을 하자〉, 〈이 봄을 안아보자〉, 〈그대모습 꽃인가〉, 〈봄나비 날아들 때〉, 〈그리워 달려가는 이 마음 끝없건만〉, 〈리별가〉, 〈꽃잎은 떨어져 짓밟히는가〉, 〈기러기 천리길 오고가건만〉, 〈이제야 오셨는가〉 10곡이다.

〈표 61〉 민족가극 〈춘향전〉의 주제가와 기둥노래

번호	구분	제목(반복횟수)
1	주제가	17. 사랑가(3)
2	기둥노래	04. 남원의 좋은 경치 자랑을 하자(2)
3		05. 이 봄을 안아보자(2)
4		08. 그대모습 꽃인가(2)
5		10. 봄나비 날아들 때(2)
6		14. 그리워 달려가는 이 마음 끝없건만(2)
7		20. 내가 가면 아주 가랴(3)
8		22. 리별가(2)

번호	구분	제목(반복횟수)
9		29. 꽃잎은 떨어져 짓밟히는가(2)
10		34. 기러기 천리길 오고가건만(2)
11		40. 이제야 오셨는가(2)

그리고 민족가극 〈춘향전〉은 혁명가극 〈피바다〉와 비교하여 매우 분명하게 긍정인물과 부정인물을 각각 성격화하였다. 이러한 성격화의 내용을 보면 부정인물을 전근대로, 긍정인물을 현대성으로 상징하여 극을 구성하였다. 이러한 성격화는 음악양식의 세부 특징으로 표현되었다. 다음은 그러한 성격화에 관한 표이다.

〈표 62〉 민족가극 〈춘향전〉의 인물 성격화

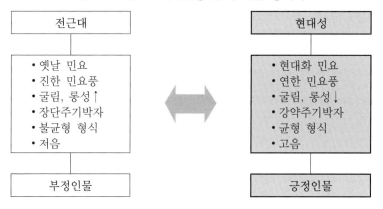

위 표와 같이 음악양식을 보면 전근대를 상징하는 부정인물들은 옛날 민요식으로 부른다. 옛날 민요식은 이른바 진한 민요풍이라고 얘기할 수 있으며, 굴림과 롱성의 굴곡을 크게 쓴다. 그리고 전통장단의 박자주기인 장단주기박자에 따라서 마디구분을 하고 있으며 장단을 살려 쓴다. 또 북한 음악형식의 기본인 악절이 형성되지 않아서 불균형 형식이 이루어진다. 그리고 음역에서는 저음을 주로 쓴다. 이러한 대표 인물로는 변학

도를 들 수 있다.

다음으로 현대성을 상징하는 긍정인물들은 현대화한 민요를 추구한다. 현대화한 민요는 연한 민요풍이라고 얘기할 수 있으며, 굴림과 롱성의 굴곡을 크지 않게 쓴다. 그리고 서양음악의 박자주기인 강약주기박자에 따라서 마디구분을 한다. 또 북한 음악형식의 기본인 악절이 형성되어 균형 잡힌 형식이 이루어진다. 그리고 음역에서는 상대적으로 고음을 쓴다. 이러한 대표 인물로는 춘향을 들 수 있다.

제3절 〈춘향전〉의 가극양식

1) 음악극작술

민족가극 〈춘향전〉의 가극양식 중 형식도 "피바다식 가극"과 같은 위계구조를 갖는다. 그 중에서도 이 항목에서는 주제가와 기둥노래가 실제 가극에서 어떤 위치에서 어떤 역할을 하고 있는지 살펴보는 것으로 그 위계구조를 파악하도록 하겠다.

먼저 반복되어 가극의 위계구조를 형성하는 주제가와 기둥노래들을 장·경 구분에 따라 보면 다음과 같다.

〈표 63〉 민족가극 〈춘향전〉의 구성과 주제가·기둥노래

번호	구분			노래 제목
01	서장 사랑의 노래	관현악과 남녀방창		17. 사랑가(선율)
04	1장 광한루의 봄		남성방창과 방자의 노래	04. 남원의 좋은 경치 자랑을 하자
05			남성방창과 몽룡의 노래	05. 이 봄을 안아보자
08			녀성방창과 몽룡, 춘향의 노래 및 남성방창	08. 그대모습 꽃인가
10	2장	1경 부용당의 봄밤	월매의 노래	10. 봄나비 날아들 때
12			월매의 노래	10. 봄나비 날아들 때(선율 - 장2↓)
14		2경 시내가	녀성방창과 춘향의 노래	14. 그리워 달려가는 이 마음 끝없 건만
15		3경 꽃피는 부용당	몽룡, 춘향의 노래와 녀방창	08. 그대모습 꽃인가(선율)
17		4경 사랑가	춘향, 몽룡의 2중창과 남녀방창 및 무용	17. 사랑가
20	3장 부용당의 가을		몽룡, 춘향의 노래와 남성방창	20. 내가 가면 아주 가랴
21			월매의 노래	20. 내가 가면 아주 가랴(선율 - 완4↓)
22			녀성방창과 춘향, 몽룡의 노래 및 남녀방창	22. 리별가
23			남녀대방창과 춘향의 노래	22. 리별가(선율)

번호	구분		노래 제목	
28	4장 남원관가	춘향의 노래	14. 그리워 달려가는 이 마음 끝 없건만(선율)	
29		녀성2중창과 녀성방창	29. 꽃잎은 떨어져 짓밟히는가	
30		남녀방창	29. 꽃잎은 떨어져 짓밟히는가 (선율)	
31	5장 농부가	몽룡의 노래	05. 이 봄을 안아보자(선율)	
35		춘향의 독방창	34. 기러기 천리길 오고가건만	
36		몽룡의 노래	20. 내가 가면 아주 가랴(선율)	
37		방자의 노래와 남성방창	04. 남원의 좋은 경치 자랑을 하자(선율)	
·	6장	1경 눈물의 부용당	·	
41		2경 옥중에서	녀성방창과 춘향, 몽룡의 노래	40. 이제야 오셨는가
42			춘향의 노래와 남녀방창	34. 기러기 천리길 오고가건만(선율)
·	7장	1경 사또생 일잔치	·	
50		2경 고생 끝에 락이 왔네	춘향과 부인들의 노래	40. 이제야 오셨는가(선율)
53	종장 전하리 춘향의 노래	대합창과 춘향, 몽룡의 노래 및 대중창과 무용	17. 사랑가(선율)	

그리고 다음 표는 주제가와 기둥노래들이 반복되는 형태와 그것이 상징하는 내용을 나타낸다.

〈표 64〉 민족가극 〈춘향전〉의 주제가 · 기둥노래의 반복과 상징

번호	노래번호 – 제목	반복형태	내용 – 감정
1	17. 사랑가(3)	선율	사랑(춘향 – 몽룡)
2	04. 남원의 좋은 경치 자랑을 하자(2)	선율	기쁨(방자)
3	05. 이 봄을 안아보자(2)	선율	여유(몽룡)
4	08. 그대모습 꽃인가(2)	선율	사랑(춘향 – 몽룡)
5	10. 봄나비 날아들 때(2)	선율	자식사랑(월매)
6	14. 그리워 달려가는 이 마음 끝없건만(2)	선율	그리움(춘향)
7	20. 내가 가면 아주 가랴(3)	선율	갈등(계급)

번호	노래번호-제목	반복형태	내용-감정
8	22. 리별가(2)	선율	이별의 아픔(춘향-몽룡)
9	29. 꽃잎은 떨어져 짓밟히는가(2)	선율	억압(계급)
10	34. 기러기 천리길 오고가건만(2)	선율	슬픔(춘향)
11	40. 이제야 오셨는가(2)	선율	지조(춘향)

　위 표를 보면 먼저 3번 반복되고 있는 주제가는 진한 음영으로 표시했으며 그 밖의 3번 반복되는 기둥노래는 연한 음영으로 표시하였다. 그리고 2번 반복되는 기둥노래들은 음영을 주지 않았다. 그리고 노래는 '노래번호. 노래제목(반복횟수)'의 형태로 표시하였다. 앞에서 말했듯이 노래번호는 많은 가극의 노래들을 구분하기 위해서 글쓴이가 순서에 따라 붙인 것이다.

　반복되어 가극의 틀을 잡는 주제가와 기둥노래는 위와 같다. 다음으로 그 주제가와 기둥노래들이 반복되는 방식은 혁명가극 〈피바다〉에서 살펴본 것과 같다. 4가지로 구분할 수 있다. 첫째, 처음 불렸던 노래가 그대로 반복되어 불리는 방식이다. 둘째, 처음 불렸던 노래에서 선율은 그대로 반복하고 가사를 새로 바꾸어 부르는 방식이다. 셋째, 노래를 관현악으로 반복하는 방식이다. 넷째, 처음 불렸던 노래에서 선율의 부분을 따서 새로운 노래에 적용하여 반복하는 방식이다. 이를 첫째 경우는 '반복', 둘째 경우는 '선율', 셋째 경우는 '관현악', 넷째 경우는 '부분'으로 표기하였다. 이렇게 구분해 볼 때 민족가극 〈춘향전〉의 주제가와 기둥노래들에서는 첫째, 셋째, 넷째 경우는 확인되지 않는다. 둘째 경우인 처음 불렸던 노래에서 선율은 그대로 반복하고 가사를 새로 바꾸어 부르는 방식만이 쓰인다. 다양한 방법의 반복되는 절가가 아니라 1가지만의 방법이 쓰이고 있는 것이 특이하다. 물론 이 4가지의 방법에는 포함시키지 않았으나

절가 선율의 부분이 관현악 반주에 삽입되어 사용되는 사례는 곳곳에서
보인다. 하지만 절가 자체를 통으로 하는 반복에서는 둘째 경우인 선율
만 반복하는 방법이 쓰인다. 또 주제가와 기둥노래들의 반복은 단순한
반복에 그치지 않는다. 반복됨으로써 주제가와 기둥노래들이 공통으로
가극의 특정 역할을 담당한다.

그 중에서 민족가극 〈춘향전〉은 내용과 관련되는 '감정'을 표현하여 기
둥을 형성한다. 주제가인 〈사랑가〉 선율은 위 표와 같이 '사랑', 즉 춘향과
몽룡의 '사랑'을 그려낸다. 서장에서 제일 먼저 〈아름다운 내 사랑〉으로
등장하여 가극 전체의 줄거리와 함께 '사랑'의 감정을 담아낸다. 그리고
2장 4경 '사랑가' 전체를 뒤덮으며 〈사랑가〉를 노래한다. 이 장면은 민족
가극 〈춘향전〉의 핵심소재인 '사랑'이 가장 극적으로 표현되는 장면이다.
그리고 종장에서 〈세월아 전하라 춘향이야기〉로 춘향과 몽룡의 사랑을
노래하며 마지막을 장식한다. 이렇게 반복되는 절가의 균형적 배치는 민
족가극 〈춘향전〉의 주제가에서 가장 돋보인다. 처음과 끝, 그리고 중간
에 주제가가 배치된다.

그리고 기둥노래인 〈내가 가면 아주 가랴〉는 3장 부용당의 가을 중 '몽
룡, 춘향의 노래와 남성방창'으로 처음 불리고 다음으로 바로 이어 '월매
의 노래'에서 가사를 달리하면서 완전4도 아래로 조옮김되어 불린다. 그
리고 5장 농부가 중 '몽룡의 노래'에서 다시 불린다. 3장에서는 몽룡과 춘
향이 이별을 아파하며 부르는 노래이고 뒤이어 부르는 월매의 노래에서
는 월매가 춘향을 두고 떠나는 몽룡에게 빈부귀천 때문에 이별해야 하는
안타까운 마음을 노래한다. 그리고 5장 농부가에서는 몽룡이 변학도의
포악한 정사를 규탄하며 춘향의 억울함을 노래한다. 이렇듯 이 노래에서
는 빈부귀천으로 헤어지는 상황과 변학도의 포악한 정사를 규탄하고 있
는 것과 같이 '갈등' 특히 계급갈등의 감정을 드러낸다.

다음으로 〈남원의 좋은 경치 자랑을 하자〉는 방자의 노래로 '기쁨'을 표현한다. 그리고 〈이 봄을 안아보자〉는 몽룡의 노래로 '여유'를 표현한다. 〈그대모습 꽃인가〉는 춘향과 몽룡의 노래로 주제가인 〈사랑가〉와 함께 '사랑'을 표현한다. 〈봄나비 날아들 때〉는 월매의 노래로 '사랑', 특히 자식사랑을 표현한다. 〈그리워 달려가는 이 마음 끝없건만〉은 춘향의 노래로 '그리움'을 표현한다. 그리고 명곡으로 꼽히는 〈리별가〉는 춘향과 몽룡의 노래로 '이별의 아픔'을 표현한다. 〈꽃잎은 떨어져 짓밟히는가〉는 방창의 노래로 옥중에서 죽게 될 처지에 빠진 춘향을 노래하며 계급갈등에 의한 '억압'을 표현한다. 〈기러기 천리길 오고가건만〉은 춘향의 노래로 '슬픔'을 표현한다. 〈이제야 오셨는가〉는 춘향의 노래로 '지조'를 드러낸다.

이렇듯 민족가극 〈춘향전〉은 본래 "피바다식 가극"이 감정조직을 기본으로 하는 극작술을 구현했듯이 반복되는 절가를 '감정'을 기본으로 해서 구성하였다. 이 점에서 반복되는 절가로 '줄거리'를 표현한 혁명가극 〈피바다〉와 다르며 "피바다식 가극"의 감정조직 극작술을 잘 구현하였다고 평가할 수 있다.

〈표 65〉는 민족가극 〈춘향전〉의 주제가와 기둥노래의 위계화와 반복구조를 한 눈에 보여주는 전체 표이다. 주제가는 짙은 음영으로 표시하였고, 3번 반복되는 기둥노래는 옅은 음영으로 표시하였다. 노래제목을 전체구조의 표에서는 앞의 '극구성'에서 정리한 노래번호로 표시하였고, 반복되는 노래는 반복 형태를 함께 적었다.

〈표 65〉 민족가극 〈춘향전〉의 주제가와 기둥노래 구조(전체)

번호	장	경	노래내용	1	2	3	4	5	6	7	8	9	10	11
01	서장	사랑의 노래	관현악과 남녀방창	17.선율										
04	1장 광한루의 봄		남성방창과 방자의 노래			04								
05			남성방창과 몽룡의 노래				05							
08			녀성방창과 몽룡, 춘향의 노래 및 남성방창					08						
10	2장	1경 부용당의 봄밤	월매의 노래						10					
12			월매의 노래						10.선율 장2↓					
14		2경 시내가	녀성방창과 춘향의 노래							14				
15		3경 꽃피는 부용당	몽룡, 춘향의 노래와 남녀방창					08.선율						
17		4경 사랑가	춘향, 몽룡의 2중창과 남녀방창 및 무용	17	17									
20	3장 부용당의 가을		몽룡, 춘향의 노래와 남성방창		20									
21			월매의 노래		20.선율 원4↓									
22			녀성방창과 춘향, 몽룡의 노래 및 남녀방창									22		
23			남녀대방창과 춘향의 노래							14.선율				
28	4장 남원관가		춘향의 노래								22.선율			
29			녀성2중창과 녀성방창									29		
30			남녀방창									29.선율		
31	5장 농부가		몽룡의 노래				05.선율							
35			춘향의 독방창										34	
36			몽룡의 노래		20.선율									
37			방자의 노래와 남성방창			04.선율								
·	6장	1경 눈물의 부용당	·											
41		2경 옥중에서	녀성방창과 춘향, 몽룡의 노래											40
42			춘향의 노래와 남녀방창										34.선율	
·	7장	1경 사또생일잔치	·											
50		2경 고생끝에 락이 왔네	춘향과 부인들의 노래											40.선율
53	종장	전하리 춘향의 노래	대합창과 춘향, 몽룡의 노래 및 대중창과 무용	17.선율										

〈표 66〉 민족가극 〈춘향전〉의 주제가와 기둥노래 구조(부분)

번호	구분		1	2	
01	서장 사랑의 노래	관현악과 남녀방창	17. 사랑가 (선율)		
·	1장 광한루의 봄	·			
·	2장	1경 부용당의 봄밤 ·			
·		2경 시내가 ·			
·		3경 꽃피는 부용당 ·			
17		4경 사랑가	춘향, 몽룡의 2중창과 남녀방창 및 무용	17. 사랑가	
20	3장 부용당의 가을	몽룡, 춘향의 노래와 남성방창		20. 내가 가면 아주 가랴	
21		월매의 노래		20. 내가 가면 아주 가랴(선율－완4↓)	
·	4장 남원관가	·			
36	5장 농부가	몽룡의 노래		20. 내가 가면 아주 가랴(선율)	
·	6장	1경 눈물의 부용당 ·			
·		2경 옥중에서 ·			
·	7장	1경 사또생일잔치 ·			
·		2경 고생끝에 락이 왔네 ·			
53	종장 전하리 춘향의 노래	대합창과 춘향, 몽룡의 노래 및 대중창과 무용	17. 사랑가 (선율)		

위 표는 민족가극 〈춘향전〉의 주제가와 기둥노래 구조의 부분만을 나타낸 것이다. 주제가와 함께 3번 반복되는 기둥노래만을 표시하였다. 3번 반복되는 노래 중 주제가는 〈사랑가〉이고, 기둥노래는 〈내가 가면 아주 가랴〉이다.

2) 절가

(1) 선율

구체적인 작품분석 가운데 작품의 형식을 이루는 '음'(音)에서 '음높이'를 중심으로 민족가극 〈춘향전〉을 분석하도록 하겠다.

이에 따라 민족가극 〈춘향전〉에서 단선율과 가사로 이루어진 '노래'를 음역과 최저음, 최고음, 시작음, 종지음, 음비중, 음계로 정리하였다. 그리고 근친관계에 따라 해석 가능한 남북한의 전통선법과 서양의 장단조 선법에 따라 분석하였다. 그리고 임시표의 사용여부와 사용된 화음에 대해서 간단히 정리하였다. 다음 표가 그것이다.[35]

35) 『조선노래대전집: 2판』, 1559~1573쪽 참고.

〈표 67〉 민족가극 〈춘향전〉속의 노래-음높이

번호	노래 제목	음역	최저음	최고음	시작음	종지음	음비중	음계	전통선법 (북한, 남한)	서양 조성	임시	화음
01	아름다운 내 사랑	2	도 (c#1, 실)	바 (f2, 도)	가 (a1, 미)	라 (d1, 라)	라 (d, 라)	7음	-계면5도 -'가'(a, 미) 계면2(완4)	라단조 (dm, 화성)	×	6,7 화음
02	에헤야 봄이로세	2	다 (c1, 미)	누 (b♭2, 시)	다 (c2, 미)	바 (f1, 라)	다 (c, 미)	7음	-계면5도 -'다'(c, 미) 계면2(완4)	바단조 (fm, 화성)	×	6 화음
03	꽃노래	2	나 (b, 솔)	소 (g#2, 미)	나 (b1, 솔)	마 (e1, 도)	마 (e, 도)	5음	-평조1변 -'나'(b, 솔) 평조1(완4)	마장조 (EM)	×	7 화음
04	남원의 좋은경치 자랑을 하자	2	누 (b♭, 솔)	무 (e♭2, 도)	사 (g1, 미)	무 (b♭1, 도)	사 (g1, 미)	6음	-평조1변 -'누'(b♭, 솔) 평조1(완4)	내림마장조(E♭M)	×	6,7 화음
05	이 봄을 안아보자	2	무 (e♭1, 도)	사 (g2, 미)	누 (b♭1, 솔)	무 (e♭1, 도)	누 (b♭, 솔)	7음	-평조1변 -'누'(b♭, 솔) 평조1(완4)	내림마장조(E♭M)	×	7 화음
06	춘향으로 말한다면	2	다 (c1, 솔)	마 (e2, 시)	라 (d1, 라)	바 (f1, 도)	가 (a, 미)	7음	-평조1변 -'다'(c, 솔) 평조1(완4)	바장조 (FM)	×	7 화음
07	그른래력 들어보아라	2	다 (c1, 솔)	라 (d2, 라)	가 (a1, 미)	바 (f1, 도)	바 (f, 도)	6음	-평조1변 -'다'(c, 솔) 평조1(완4)	바장조 (FM)	×	정3 화음
08	그대모습 꽃인가	2	무 (e♭1, 솔)	바 (f2, 라)	다 (c2, 미)	바 (f1, 라)	바 (f, 라)	7음	-계면5도 -'다'(c, 미) 계면2(완4)	바단조 (fm, 화성)	×	7 화음
09	나도 모를 이 마음	2	라 (d1, 시)	사 (g2, 미)	사 (g1, 미)	다 (c2, 라)	사 (g, 미)	7음	-계면5도 -'사'(g, 미) 계면2(완4)	다단조 (cm, 화성)	×	7 화음
10	봄 나비 날아들 때	2	사 (g, 미)	다 (c2, 라)	사 (g1, 미)	다 (c1, 라)	사 (g, 미)	7음	-계면5도 -'사'(g, 미) 계면2(완4)	다단조 (cm)	×	7 화음
11	봄향기 못 잊어 찾아 왔구나	2	루 (d♭1, 도)	수 (g♭2, 파)	바 (f1, 미)	누 (b♭1, 라)	바 (f, 미)	7음	-계면5도 -'바'(f, 미) 계면2(완4)	내림나단조(b♭m)	×	7 화음
12	백년가약 안되리다	2	바 (f, 미)	누 (b♭1, 라)	바 (f1, 미)	누 (b♭1, 라)	바 (f, 미)	7음	-계면5도 -'바'(f, 미) 계면2(완4)	내림나단조(b♭m)	×	7 화음
13	이 일을 어이하랴	2	나 (b, 솔)	마 (e2, 도)	나 (b, 솔)	마 (e1, 도)	소 (g#, 미)	7음	-평조1변 -'나'(b, 솔) 평조1(완4)	마장조 (EM)	×	정3 화음
14	그리워 달려가는 이 마음 끝없 건만	2	라 (d1, 미)	바 (f2, 솔)	사 (g1, 라)	사 (g1, 라)	사 (g, 라)	7음	-계면5도 -'라'(d, 미) 계면2(완4)	사단조 (gm, 가락)	×	6,7 화음
15	아 내 마음 알아다오	2	무 (e♭1, 솔)	바 (f2, 라)	다 (c2, 미)	바 (f1, 라)	바 (f, 라)	7음	-계면5도 -'다'(c, 미) 계면2(완4)	바단조 (fm, 화성)	×	7 화음
16	그 사랑 꽃피여났네	2	다 (c1, 미)	바 (f2, 라)	무 (e♭1, 솔)	구 (g♭1, 도)	누 (b♭, 레)	5음	-평조1변 -'무'(e♭, 솔) 평조1(완4)	내림가장조(A♭M)	×	7 화음
17	사랑가	2	도 (c#1, 실)	바 (f2, 도)	가 (a1, 미)	라 (d1, 라)	라 (d, 라)	7음	-계면5도 -'가'(a, 미) 계면2(완4)	라단조 (dm, 화성)	×	6,7 화음
18	가랑잎이	2	라	바	가	라	라	7음	-계면5도	라단조	×	7

번호	노래 제목	음역	최저음	최고음	시작음	종지음	음비중	음계	전통선법 (북한, 남한)	서양 조성	임시	화음
	설레여도 님이 오는가		(d¹, 라)	(f², 도)	(a¹, 미)	(d¹, 라)	(d, 라)		-'가'(a, 미) 계면2(완4)	(dm, 화성)		화음
19	나도 가지	2	무(e♭¹, 라)	수(g♭², 도)	누(b♭¹, 미)	무(e♭¹, 라)	무(e♭, 라)	7음	-계면5도 -'누'(b♭, 미) 계면2(완4)	내림마단조(e♭m, 가락)	○	7화음
20	내가 가면 아주 가랴	2	라(d¹, 미)	사(g², 라)	라(d², 미)	사(g¹, 라)	라(d, 미)	7음	-계면5도 -'라'(d, 미) 계면2(완4)	사단조(gm, 화성)	×	6,7 화음
21	내딸을 두고 간다어 인말인가	2	가(a, 미)	라(d², 라)	가(a¹, 미)	라(d¹, 라)	가(a, 미)	7음	-계면5도 -'가'(a, 미) 계면2(완4)	라단조(dm, 화성)	×	6,7 화음
22	리별가	2	누(b♭, 미)	수(g♭², 도)	누(b♭, 미)	무(e♭¹, 라)	누(b♭, 미)	7음	-계면5도 -'누'(b♭, 미) 계면2(완4)	내림마단조(e♭m)	○	7화음
23	아 빈부귀천 원쑤로다	2	누(b♭, 미)	수(g♭², 도)	누(b♭, 미)	무(e♭¹, 라)	누(b♭, 미)	7음	-계면5도 -'누'(b♭, 미) 계면2(완4)	내림마단조(e♭m)	○	6,7 화음
24	태평세월 즐기리라	2	누(B♭, 솔)	다(c¹, 라)	다(c¹, 라)	무(e♭, 도)	무(e♭, 도)	7음	-평조1번 -'누'(b♭, 솔) 평조1(완4)	내림마장조(E♭M)	×	7화음
25	기생점고	2	무(e♭¹, 솔)	바(f², 라)	무(e♭¹, 솔)	구(g♭¹, 도)	무(e♭, 솔)	6음	-평조1번 -'무'(e♭, 솔) 평조1(완4)	내림가장조(A♭M)	×	정3 화음
26	우리 백성 살려주오	2	다(c¹, 미)	바(f², 라)	바(f¹, 라)	바(f¹, 라)	바(f, 라)	7음	-계면5도 -'다'(c, 미) 계면2(완4)	바단조(fm)	×	7화음
27	춘향아 어려워 말아	2	가(A, 미)	라(d¹, 라)	가(a, 미)	바(f, 도)	라(d, 라)	6음	-평조1번 -'다'(c, 도) 평조1(완4)	바장조(FM)	×	정3 화음
28	부녀자의 정절에도 귀천이 있으리까	2	라(d¹, 미)	바(f², 솔)	사(g¹, 라)	사(g¹, 라)	사(g, 라)	7음	-계면5도 -'라'(d, 미) 계면2(완4)	사단조(gm, 화성)	×	6,7 화음
29	꽃잎은 떨어져 잿밟하는가	2	루(d♭¹, 솔)	수(g♭², 도)	누(b♭¹, 미)	수(g♭¹, 도)	수(g♭, 도)	7음	-평조1번 -'루'(d♭, 솔) 평조1(완4)	내림사장조(G♭M)	○	7화음
30	한자두자 피눈물로 편지를 쓰네	2	루(d♭, 솔)	수(g♭¹, 미)	누(b♭, 미)	수(g♭, 도)	수(g♭, 도)	7음	-평조1번 -'루'(d♭, 솔) 평조1(완4)	내림사장조(G♭M)	○	7화음
31	오 리 정 가을날에 바래주던 내 님아	2	무(e♭¹, 도)	사(g², 미)	누(b♭¹, 솔)	무(e♭¹, 도)	누(b♭, 솔)	7음	-평조1번 -'누'(b♭, 솔) 평조1(완4)	내림마장조(E♭M)	×	7화음
32	농부가	3	라(d, 미)	사(g², 라)	라(d, 미)	사(g², 라)	라(d, 미)	5음	-계면5도 -'라'(d, 미) 계면2(완4)	사단조(gm)	×	7화음
33	한양천리를 언제 가랴	2	다(c¹, 라)	무(e♭², 도)	사(g¹, 미)	다(c¹, 라)	다(c, 라)	6음	-계면5도 -'사'(g, 미) 계면2(완4)	다단조(cm)	×	7화음
34	기러기 천리길 오고 가건만	2	누(b♭, 라)	바(f², 미)	바(f¹, 미)	누(b♭¹, 라)	루(d♭¹, 도)	7음	-계면5도 -'바'(f, 미) 계면2(완4)	내림나단조(b♭m)	○	7화음
35	포악한 그 정사에 원	2	라(d¹, 미)	사(g², 라)	라(d², 미)	사(g¹, 라)	라(d, 미)	7음	-계면5도 -'라'(d, 미) 계면2(완4)	사단조(gm,	×	6,7 화음

번호	노래 제목	음역	최저음	최고음	시작음	종지음	음비중	음계	전통선법 (북한, 남한)	서양 조성	임시	화음
	성이 높구나								계면2(완4)	화성)		
36	춘향아씨 살았구나	2	누 (b♭, 솔)	무 (e♭2, 도)	사 (g1, 미)	무 (e♭1, 도)	사 (g, 미)	6음	-평조1변 -'누'(b♭, 솔) 평조1(완4)	내림마장조(E♭M)	×	6,7 화음
37	귀한 딸 살리려고 어머니는 비네	2	누 (b♭, 솔)	무 (e♭2, 도)	사 (g1, 미)	무 (e♭1, 도)	무 (e♭, 도)	6음	-평조1변 -'누'(b♭, 솔) 평조1(완4)	내림마장조(E♭M)	×	7 화음
38	하늘도 무정하다 억울한 세상	2	고 (a#, 로)	라 (d2, 솔)	나 (b, 미)	마 (e1, 라)	마 (e, 라)	7음	-계면5도 -'나'(b, 미) 계면2(완4)	마단조 (em)	○	7 화음
39	그리웁던 그 모습은 여기 없구나	2	라 (d1, 미)	바 (f2, 솔)	라 (d2, 미)	사 (g1, 라)	라 (d, 미)	6음	-계면5도 -'라'(d, 미) 계면2(완4)	사단조 (gm)	×	정3 화음
40	이제야 오셨는가	2	라 (d1, 라)	바 (f2, 도)	가 (a1, 미)	라 (d1, 라)	라 (d, 미)	7음	-계면5도 -'가'(a, 미) 계면2(완4)	라단조 (dm, 화성)	×	6,7 화음
41	유언가	2	가 (a, 라)	마 (e2, 미)	마 (e1, 미)	가 (a1, 라)	다 (c, 도)	7음	-계면5도 -'마'(e, 미) 계면2(완4)	가단조 (am)	○	7 화음
42	꽃을 드리리다	2	루 (d♭1, 파)	바 (f2, 라)	바 (f2, 라)	무 (e♭1, 솔)	무 (e♭, 솔)	6음	-평조4도 -'부'(f♭, 솔) 평조1(기음)	.	×	정3 화음
43	저 님아 술 부어라	2	누 (b♭, 솔)	다 (c2, 라)	누 (b♭, 솔)	무 (e♭1, 도)	무 (e♭, 도)	5음	-평조1변 -'누'(b♭, 솔) 평조1(완4)	내림마장조(E♭M)	×	정3 화음
44	지화자	2	라 (d1, 라)	바 (f2, 도)	다 (c2, 솔)	바 (f1, 도)	라 (d, 라)	5음	-평조1변 -'다'(c, 솔) 평조1(완4)	바장조 (FM)	×	7 화음
45	거지량반 저 나그네 누구인가	2	루 (d♭1, 파)	바 (f2, 라)	무 (e♭1, 솔)	구 (g♭1, 도)	무 (e♭2, 솔)	6음	-평조1변 -'무'(e♭, 솔) 평조1(완4)	내림가장조(A♭M)	×	7 화음
46	기름고 높을고	2	나 (b, 미)	사 (g2, 도)	나 (b1, 미)	사 (g1, 도)	사 (g, 도)	6음	-평조1변 -'라'(d, 솔) 평조1(완4)	사장조 (GM)	×	정3 화음
47	푸르른 소나무가 눈비에 변하리까	2	라 (d1, 라)	바 (f2, 도)	가 (a1, 미)	라 (d1, 라)	라 (d, 라)	7음	-계면5도 -'가'(a, 미) 계면2(완4)	라단조 (dm, 화성)	×	6,7 화음
48	꿈과 같이 만났네	2	나 (b, 미)	사 (g2, 도)	나 (b, 미)	마 (e1, 라)	마 (e, 라)	7음	-계면5도 -'나'(b, 미) 계면2(완4)	마단조 (em)	○	7 화음
49	남원땅의 경사로세	2	다 (c1, 솔)	바 (f2, 도)	바 (f1, 도)	바 (f1, 도)	바 (f, 도)	6음	-평조1변 -'다'(c, 솔) 평조1(완4)	바장조 (FM)	×	7 화음
50	세월아 전하라 춘향 이야기	2	로 (d#1, 실)	가 (a2, 레)	보 (f#2, 시)	마 (e2, 라)	마 (e, 라)	7음	-계면5도 -'나'(b, 미) 계면2(완4)	마단조 (em, 화성)	×	7 화음

위와 같이 민족가극 〈춘향전〉에 나오는 노래는, 같은 선율에 다른 가사의 노래까지 포함해서 모두 50곡이다. 음이름에 대한 표기방법은 혁명가극 〈피바다〉에서 설명한 것과 같다.

먼저 음역에 대해서 살펴보도록 하겠다. 50곡 중에서 1곡을 제외한 49곡이 2옥타브 이내의 곡이다. 이는 혁명가극 〈피바다〉와 마찬가지로 "피바다식 가극"에서 적용되는 방식이다. 당연하게도 좁은 음역의 곡이어야 일반 관객들이 따라 부르기 쉬우며 인민들의 노동현장, 일상생활에서도 불리기 쉽기 때문이다. 그렇기 때문에 개별 노래들의 음역은 넓지 않은 2옥타브 이내이다.

다음은 민족가극 〈춘향전〉에 사용된 노래 전체의 음역이다.

<악보 10> 민족가극 〈춘향전〉의 노래 음역

가(A) — 누(b$^{b2}$)

민족가극 〈춘향전〉에 쓰인 노래들의 음역을 모두 확인해 보면 위 악보와 같이 최저음이 '큰 옥타브'의 '가'(A)음부터 최고음이 3옥타브 위의 '두점 옥타브'의 '누'(b$^{b2}$)음까지 3옥타브를 조금 넘는 음을 쓴다. 혁명가극 〈피바다〉와는 달리 상대적으로 넓은 음역의 음들이 쓰인다. 하지만 개별 곡들을 보면 절대 다수가 2옥타브 이내 음역을 사용한다. 그리고 변학도와 같은 악역을 표현하기 위하여 4장 변학도의 노래 〈태평세월 즐기리라〉는 '누(Bb, 솔)'음, 마찬가지 4장 변학도와 목랑청의 노래 〈춘향아 어려워 말아〉는 '가(A, 미)'음까지의 저음을 사용한다.

다음은 음계에 대해서 살펴보겠다. 앞에서 살펴본 음높이의 종합표에

서 음계만을 정리하면 다음과 같다.

〈표 68〉 민족가극 〈춘향전〉의 음계

번호	음수	조성	조표	노래 제목
01	5음	단조	사단조(gm)	농부가
02	5음	장조	내림마장조(E♭M)	저 님아 술 부어라
03	5음	장조	마장조(EM)	꽃노래
04	5음	장조	바장조(FM)	지화자
05	5음	장조	내림가장조(A♭M)	그 사랑 꽃피여났네
06	6음	·	·	꽃을 드리다
07	6음	단조	다단조(cm)	한양천리를 언제 가랴
08	6음	단조	사단조(gm)	그리웁던 그 모습은 여기 없구나
09	6음	장조	내림마장조(E♭M)	춘향아씨 살았구나
10	6음	장조	내림마장조(E♭M)	남원의 좋은 경치 자랑을 하자
11	6음	장조	내림마장조(E♭M)	귀한 딸 살리려고 어머니는 비네
12	6음	장조	바장조(FM)	춘향아 어려워 말아
13	6음	장조	바장조(FM)	남원땅의 경사로세
14	6음	장조	바장조(FM)	그른래력 들어보아라
15	6음	장조	사장조(GM)	기름고 높을고
16	6음	장조	내림가장조(A♭M)	기생점고
17	6음	장조	내림가장조(A♭M)	거지량반 저 나그네 누구인가
18	7음	단조	다단조(cm)	봄나비 날아들 때
19	7음	단조	다단조(cm, 화성)	나도 모를 이 마음
20	7음	단조	라단조(dm, 화성)	사랑가
21	7음	단조	라단조(dm) - 화성	아름다운 내 사랑
22	7음	단조	라단조(dm, 화성)	이제야 오셨는가
23	7음	단조	라단조(dm, 화성)	푸르른 소나무가 눈비에 변하리까
24	7음	단조	라단조(dm, 화성)	내 딸을 두고 간다 어인 말인가
25	7음	단조	라단조(dm, 화성)	가랑잎이 설레여도 님이 오는가
26	7음	단조	내림마단조(e♭m, 가락)	나도 가지
27	7음	단조	내림마단조(e♭m)	리별가
28	7음	단조	내림마단조(e♭m)	아 빈부귀천 원쑤로다

번호	음수	조성	조표	노래 제목
29	7음	단조	마단조(em)	꿈과 같이 만났네
30	7음	단조	마단조(em, 화성)	세월아 전하라 춘향이야기
31	7음	단조	마단조(em)	하늘도 무정하다 억울한 세상
32	7음	단조	바단조(fm)	우리 백성 살려주오
33	7음	단조	바단조(fm, 화성)	에헤야 봄이로세
34	7음	단조	바단조(fm, 화성)	아 내 마음 알아다오
35	7음	단조	바단조(fm, 화성)	그대모습 꽃인가
36	7음	단조	사단조(gm, 가락)	그리워 달려가는 이 마음 끝없건마
37	7음	단조	사단조(gm, 화성)	내가 가면 아주 가랴
38	7음	단조	사단조(gm, 화성)	포악한 그 정사에 원성이 높구나
39	7음	단조	사단조(gm, 화성)	부녀자의 정절에도 귀천이 있으리까
40	7음	단조	가단조(am)	유언가
41	7음	단조	내림나단조(b♭m)	기러기 천리길 오고가건만
42	7음	단조	내림나단조(b♭m)	백년가약 안되리다
43	7음	단조	내림나단조(b♭m)	봄향기 못잊어 찾아왔구나
44	7음	장조	내림마장조(E♭M)	오리정 가을날에 바래주던 내 님아
45	7음	장조	내림마장조(E♭M)	태평세월 즐기리라
46	7음	장조	내림마장조(E♭M)	이 봄을 안아보자
47	7음	장조	마장조(EM)	이 일을 어이하랴
48	7음	장조	바장조(FM)	춘향으로 말한다면
49	7음	장조	내림사장조(G♭M)	꽃잎은 떨어져 짓밟히는가
50	7음	장조	내림사장조(G♭M)	한자두자 피눈물로 편지를 쓰네

위 음계를 바탕으로 비율을 통계 내어 보면 다음의 〈표 69〉와 같다. 7음계 노래는 33곡으로 67%를 차지하고 있으며 5음계와 6음계를 합친 노래는 16곡으로 33%를 차지한다. 이와 같이 7음계 노래와 5·6음계 노래의 비율이 67% 대 33%로 7음계 곡이 훨씬 많게 구성되어 있다.

〈표 69〉 민족가극 〈춘향전〉음계의 비율

음수	비율	음수	비율	조성	비율
5·6음	16(33%)	5음	5(31%)	단조	1(20%)
				장조	4(80%)
		6음	11(69%)	단조	2(18%)
				장조	9(82%)
7음	33(67%)			단조	26(79%)
				장조	7(21%)

　5·6음계 노래 중에서는 5음계 노래가 5곡으로 31%를 차지하고 있으며 6음계 노래가 11곡으로 69%를 차지한다. 6음계 노래가 훨씬 더 많이 차지한다. 그리고 5음계 노래 중에서는 장조 노래가 4곡으로 80%를 차지한다. 6음계 노래 중에서도 장조 노래가 9곡으로 82%를 차지한다. 이러한 결과를 보면 7음계를 제외한 5·6음계 노래 중에서는 6음계 노래가 중심이며 장조 노래가 대다수를 차지한다. 6음계 장조곡이 가장 많다. 7음계 노래를 보면 단조곡이 26곡으로 79%를 차지한다. 결국 7음계 단조곡이 중심이다. 음계의 전체 결론을 보면 7음계 단조곡이 가장 많이 사용된다.

　다음은 조성에 관한 분석이다. 민족가극 〈춘향전〉을 분석해보면 북한 음악 일반, 혁명가극 〈피바다〉와 마찬가지로 철저히 조성음악이다. 그 중에서도 서양의 장단조 조성체계에 기본을 둔다.

　그래서 서양 장단조 체계에 따라 주음(으뜸음)과 종지음의 일치를 중심으로 장단조를 구분해 표로 정리하면 다음과 같다.

〈표 70〉 민족가극 〈춘향전〉의 장단조

번호	조성	조표	음수	제목
01	·	·	6음	꽃을 드리리다
02	단조	다단조(cm)	6음	한양천리를 언제 가랴
03	단조	다단조(cm)	7음	봄나비 날아들 때
04	단조	다단조(cm, 화성)	7음	나도 모를 이 마음
05	단조	라단조(dm, 화성)	7음	사랑가
06	단조	라단조(dm, 화성)	7음	이제야 오셨는가
07	단조	라단조(dm, 화성)	7음	내 딸을 두고 간다 어인 말인가
08	단조	라단조(dm) - 화성	7음	아름다운 내 사랑
09	단조	라단조(dm, 화성)	7음	푸르른 소나무가 눈비에 변하리까
10	단조	라단조(dm, 화성)	7음	가랑잎이 설레여도 님이 오는가
11	단조	내림마단조(e$^\flat$m)	7음	리별가
12	단조	내림마단조(e$^\flat$m)	7음	아 빈부귀천 원쑤로다
13	단조	내림마단조(e$^\flat$m, 가락)	7음	나도 가지
14	단조	마단조(em)	7음	꿈과 같이 만났네
15	단조	마단조(em, 화성)	7음	세월아 전하라 춘향이야기
16	단조	마단조(em)	7음	하늘도 무정하다 억울한 세상
17	단조	바단조(fm, 화성)	7음	아 내 마음 알아다오
18	단조	바단조(fm, 화성)	7음	에헤야 봄이로세
19	단조	바단조(fm, 화성)	7음	그대모습 꽃인가
20	단조	바단조(fm)	7음	우리 백성 살려주오
21	단조	사단조(gm)	5음	농부가
22	단조	사단조(gm)	6음	그리웁던 그 모습은 여기 없구나
23	단조	사단조(gm, 가락)	7음	그리워 달려가는 이 마음 끝없건마
24	단조	사단조(gm, 화성)	7음	포악한 그 정사에 원성이 높구나
25	단조	사단조(gm, 화성)	7음	내가 가면 아주 가랴

번호	조성	조표	음수	제목
26	단조	사단조(gm, 화성)	7음	부녀자의 정절에도 귀천이 있으리까
27	단조	가단조(am)	7음	유언가
28	단조	내림나단조(b^bm)	7음	봄향기 못잊어 찾아왔구나
29	단조	내림나단조(b^bm)	7음	기러기 천리길 오고가건만
30	단조	내림나단조(b^bm)	7음	백년가약 안되리다
31	장조	내림마장조(E^bM)	5음	저 님아 술 부어라
32	장조	내림마장조(E^bM)	6음	춘향아씨 살았구나
33	장조	내림마장조(E^bM)	6음	귀한 딸 살리려고 어머니는 비네
34	장조	내림마장조(E^bM)	6음	남원의 좋은 경치 자랑을 하자
35	장조	내림마장조(E^bM)	7음	오리정 가을날에 바래주던 내 님아
36	장조	내림마장조(E^bM)	7음	이 봄을 안아보자
37	장조	내림마장조(E^bM)	7음	태평세월 즐기리라
38	장조	마장조(EM)	5음	꽃노래
39	장조	마장조(EM)	7음	이 일을 어이하랴
40	장조	바장조(FM)	5음	지화자
41	장조	바장조(FM)	6음	춘향아 어려워 말아
42	장조	바장조(FM)	6음	남원땅의 경사로세
43	장조	바장조(FM)	6음	그른래력 들어보아라
44	장조	바장조(FM)	7음	춘향으로 말한다면
45	장조	내림사장조(G^bM)	7음	한자두자 피눈물로 편지를 쓰네
46	장조	내림사장조(G^bM)	7음	꽃잎은 떨어져 짓밟히는가
47	장조	사장조(GM)	6음	기름고 높을고
48	장조	내림가장조(A^bM)	5음	그 사랑 꽃피여났네
49	장조	내림가장조(A^bM)	6음	거지량반 저 나그네 누구인가
50	장조	내림가장조(A^bM)	6음	기생점고

위 표와 같이 민족가극 〈춘향전〉은 으뜸음을 위주로 거의 모든 음악들이 구성되어 있으며 조성음악에서 중요한 종지도 장단조 체계에 따라 1곡을 뺀 모든 곡들이 으뜸음으로 이루어진다.

서양의 장단조로 분석되지 않는 〈꽃을 드리다〉를 제외하고 위 장단조 조성의 비율을 통계 내어 보면 다음과 같다.

〈표 71〉 민족가극 〈춘향전〉의 장단조 구성

장단조	비율	구분	비율
단조	29(59%)	자연단음계	13(45%)
		화성단음계	14(48%)
		가락단음계	2(7%)
장조	20(41%)	자연장음계	20(41%)

위 표를 보면 단조 노래는 29곡으로 59%를 차지하며 장조 노래는 20곡으로 41%를 차지한다. 단조 노래와 장조 노래는 59% 대 41%로 단조노래가 조금 더 많다.

단조 노래 중에서는 자연단음계가 13곡으로 45%를 차지하고 있으며 화성단음계가 14곡으로 48%를 차지한다. 그리고 가락단음계(Melodic minor scale)는 2곡으로 7%를 차지한다. 단조 노래 중에서는 자연단음계와 화성단음계가 중요하게 쓰인다. 화성단음계의 많은 사용은 혁명가극 〈피바다〉와는 전혀 다른 모습으로서, 화성을 더욱 중요하게 사용하고 있음을 알 수 있다. 화성단음계는 자연단음계에서 화성적 진행을 강조하기 위해서 음계음에서 7음을 반음 올려서 사용하는 음계이기 때문이다. 어쨌든 전체적으로 이는 조성, 중심음을 위주로 위계구조를 강화하고 있음을 보여주는 특징이라고 할 수 있다. 그리고 장조 노래는 모두 자연장음계로 구성되어 있다. 민족가극 〈춘향전〉의 장단조 조성체계의 결론은 단

조가 더 많은 비율을 차지하고 있으며 단조에서는 기본인 자연단음계와 함께 화성단음계가 많이 사용되고 있는 점이 특징이다.

이러한 분석에 따르면 오히려 혁명가극 〈피바다〉보다 전통음계인 5음계와는 달리 서양의 장단조 음계와 같은 7음계가 더 많이 보인다. 이러한 현상은 민족성을 강조했다고 하는 민족가극 〈춘향전〉에 걸맞지 않다고 할 수 있다. 그런데 북한에서는 단지 음계인 5음계와 7음계를 대응해서 민족성을 파악할 수 있다고 보지는 않는다.[36] 음계를 둘러싼 다른 사항들까지 함께 고려해 보아야 한다는 것이다.

이 문제는 북한에서 말하는 민족적 선율에 대한 이해에서부터 출발해야 한다. 앞에서 이야기했지만, 북한에서 말하는 민족적 선율은 서도민요를 바탕으로 한 부드럽고 유순한 선율이다. 이러한 부드럽고 유순한 선율의 특징이 순차진행을 위주로 하면서 도약진행을 섞어 쓰는 것이라고 주장하였다. 이러한 순차진행을 위주로 하는 부드럽고 유순한 선율을 위해서 7음계를 활용하고 있는 것이다. 5음계에서는 당연히 순차진행(2도 이내)과 함께 도약진행(3도 이상)이 등장할 수밖에 없다. 우리나라의 5음음계는 반음이 없는 5음 음계로서 장2도와 단3도로 구성되어 있다. 이렇게 5음계 음악에서 도약진행으로 발생하는 강한 성격의 선율을 전통 민요에서는 선율을 이루는 주요 골격음의 앞이나 뒤에서 그 음을 꾸며주는 역할을 하는 장식음인 시김새로[37] 중화시키게 된다. 이러한 시김새가 바로 북한에서 말하는 굴림소리와 롱성에 해당하는 것이다. 그런데 이러한 시김새, 즉 굴림소리와 롱성을 많이 쓰는 것을 북한에서는 현대 인민들의 감성에 맞지 않는 옛날 사람들의 감성이라고 규정한다. 그렇기 때문에 현대 민요에서도 굴림이나 롱성을 진하게 쓰지 않는 것을 원칙으로

36) 김정일, 『음악예술론』, 71쪽.
37) '시김새,' 편집국 엮음, 『음악대사전』, 957쪽.

한다. 이렇게 굴림이나 롱성을 진하게 쓰지 않으면서 부드럽고 유순한 선율을 만들기 위해서 7음계가 쓰인 것이다. 반음(단 2도)과 온음(장 2도)으로만 구성되어 있는 7음 음계를 쓰게 되면 상대적으로 순차진행을 위주로 하기가 쉽기 때문이다. 그렇게 되면 부드럽고 유순한 선율을 표현하는데 유리하다. 그렇다고 굴림이나 롱성이 쓰이지 않는 것이 아니라 진하지 않은 평이한 굴림이나 롱성이 쓰인다.

다음은 이러한 방식의 굴림이나 롱성이 쓰인 예를 볼 수 있는 민족가극 〈춘향전〉의 '1장 광한루의 봄'에서 등장하는 첫 곡 '녀성방창과 처녀들의 가무 〈에헤야 봄이로세〉'이다.[38]

다음의 〈악보 11〉에는 롱성이 따로 표기되어 있지 않지만 첫 줄의 첫째 마디와 둘째 마디 끝소리 '세~~'에서나 셋째 줄 셋째 마디의 '실버들'의 '실'에서는 얕은 롱성이 등장한다. 그리고 마지막 줄의 끝마디 에서 '아~~' 하는 대목에서는 '바-사-바($f^2-g^2-f^2$, 라-시-라)'로 굴림소리와 비슷한 형태가 나타난다.

그리고 박자분석에서 언급하겠지만, 이러한 노력과 함께 박자에서도 2박자 대신 3박자를 씀으로써 조금 더 출렁이며 느린 유장한 선율, 즉 부드럽고 유순한 선율과 어울리게 하였다. 이렇게 되면서 1자 1음식의 가사 붙이기가 상대적으로 지켜지지 않게 되었다. 혁명가극 〈피바다〉에 비하여 1자 다음식의 가사붙이기가 많이 보인다. 이는 굴림소리와 롱성을 사용하고, 게다가 3박자를 사용하면서 가사 1자를 여러 음에 걸쳐 소리내기 때문이다.

이것은 항일혁명가요를 근본으로 하는 혁명가극 〈피바다〉의 씩씩한 선율에 대응하는 민족적 선율을 창작, 해결하는 방식이었다. 그럼으로써 민족가극 〈춘향전〉은 유순하고 부드러운 민요를 바탕으로 하는 민족적

38) 『조선노래대전집: 2판』, 1560쪽.

선율을 구현하게 되었다.

〈악보 11〉 에헤야 봄이로세

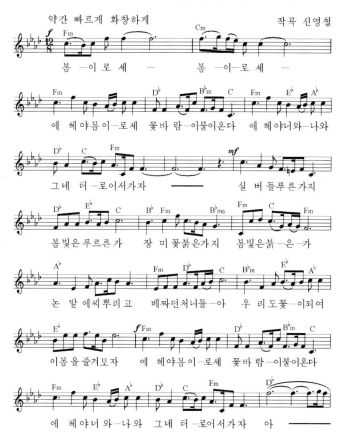

다음으로 북한의 전통선법 이론에 따라 민족가극 〈춘향전〉의 노래들
을 분석해보면 1곡을 제외하고 평조 제1변형과 계면조 5도안정형이 쓰이
고 있다. 이 선법들은 서양의 장조, 단조와 근친성을 갖고 있다. 이는 혁
명가극 〈피바다〉와 같다고 할 수 있다. 평조 제1변형과 계면조 5도안정

형에 속하지 않는 1곡은 평조 4도안정형으로서 〈꽃을 드리리다〉이다. 이 선법도 혁명가극 〈피바다〉에서 평조 제1변형과 계면조 5도안정형에 속하지 않은 3곡과 같은 것이다. 이러한 평조 4도안정형은 남쪽으로 치면 구성음의 밑음인 기음(基音)으로 종지하는 평조1형에 해당하며 창부타령 토리에 가깝다. 〈꽃을 드리리다〉는 혁명가극 〈피바다〉의 〈웬일인가〉와 〈아리랑 아리랑 아라리요1〉, 〈자네 자위단원에 안들겠나2〉와 같이 역시 주음이 분명하고 그 다음에 지배음, 간접지배음으로 구성되는 방식의 선법성이 분명하다는 점에서 크게 다르지 않다. 〈꽃을 드리리다〉는 '7장 1 경 사또 생일잔치' 첫 장면에서 변학도의 생일잔치를 축하하며 무희들이 부르는 노래이다. 혁명가극에서 사용된 것과 같이 부정인물을 묘사하는 데 쓰인다. 마찬가지로 진한 민요풍의 노래는 현대성을 띠지 못하고 있으며 전근대성을 표현한다.

그리고 일본 근대음악의 영향관계를 따져보기 위해서 민족가극 〈춘향 전〉의 조성을 분석해보면 북한에서 일본 근대음계의 전형으로 말하는 요 나누키 단음계에 해당하는 노래는 전혀 보이지 않는다. 이렇듯 민족가극 〈춘향전〉에서도 혁명가극 〈피바다〉와 마찬가지로 일본 근대음악 선법의 영향을 찾아 볼 수는 없었다.

위와 같은 사실로 보아 큰 틀에서 민족가극 〈춘향전〉에서는 혁명가극 〈피바다〉와 같은 선법적 질서를 보인다. 전통선법을 이어받고 있으며 그 와 함께 서양 장단조 조성체계의 영향을 강하게 받았다고 할 수 있다. 마 찬가지로 민족가극 〈춘향전〉에서도 전통선법을 바탕으로 서양의 장단조 체계의 영향을 받은 5음계적 대소조 체계와 서양 장단조 조성체계를 그 대로 받아들인 7음계 장단조 체계를 같이 사용한다. 그 중에서 민족적 선 율을 전통 5음계가 아닌 7음계로 구현한 점이 특징이다. 어쨌든 민족가 극 〈춘향전〉은 철저히 조성음악이다. 하지만 혁명가극 〈피바다〉와 마찬

가지로 조바꿈이나 조옮김은 개별 노래에서 거의 발견되지 않는다. 그리고 임시표가 많이 사용되지는 않지만 혁명가극 〈피바다〉에 비해서는 많이 사용된다. 그리고 변격화음은 사용되지 않는 반면 정격3화음과 함께 상대적으로 6, 7화음이 많이 쓰인다. 이는 혁명가극 〈피바다〉와 다르게 6, 7화음을 많이 써서 음악적 다양성을 추구한 점이라고 할 수 있다.

(2) 박자와 장단

① 박자

구체적인 작품분석 가운데 '음길이'를 중심으로 민족가극 〈춘향전〉의 음악을 분석하도록 하겠다. 음길이에 따라서 확정되는 마디구조와 박자체계를 살펴보겠다. 그래서 전통의 장단체계와 비교하면서 민족적 전통성을 어떻게 구현하고 있는지 분석해 보고자 한다. 이것은 세계관과 미학원칙으로 드러나는 줄거리가 갖는 '내용성'이 어떻게 '음'(音)의 형식, 그 중에서도 '음길이'와 통일적으로 나타나는지를 확인하려는 것이다.

이에 따라 민족가극 〈춘향전〉의 '노래'를 마디를 바탕으로 한 노래형식 구조와 박자, 박자주기, 박자체계, 기타 등으로 정리하였다. 다음은 민족가극 〈춘향전〉속 노래의 음길이에 관한 표이다.

〈표 72〉 민족가극 〈춘향전〉속의 노래 – 음길이

번호	노래제목	마디구조	박자	박자주기	박자체계	기타
01	아름다운 내 사랑	24(4×6)	4/4	강약 장단	2박사 4박자계	혼합, 3빅자
02	에헤야 봄이로세	7+16(4×4)+6	12/8	장단	3박자 4박자계	굿거리
03	꽃노래	12(4×3)	12/8	장단	3박자 4박자계	굿거리
04	남원의 좋은 경치 자랑을 하자	24(4×6)	4/4	강약	2박자 4박자계	안땅

번호	노래제목	마디구조	박자	박자주기	박자체계	기타
05	이 봄을 안아보자	16(4×4)	6/8	강약	3박자 2박자계	·
06	춘향으로 말한다면	20(4×5)+2	3/4	강약	2박자 3박자계	3박자
07	그른래력 들어보아라	8(4×2)+2	4/4	강약	2박자 4박자계	3박자
08	그대모습 꽃인가	16(4×4)	4/4	강약	2박자 4박자계	·
09	나도 모를 이 마음	16(4×4)	6/8	강약	3박자 2박자계	·
10	봄나비 날아들 때	12(4×3)+2	6/8	강약	3박자 2박자계	·
11	봄향기 못잊어 찾아왔구나	16(4×4)	6/8	강약	3박자 2박자계	·
12	백년가약 안되리다	12(4×3)+2	6/8	강약	3박자 2박자계	·
13	이 일을 어이하랴	16(4×4)+1	4/4	강약	2박자 4박자계	3박자
14	그리워 달려가는 이 마음 끝없건만	16(4×4)	4/4	강약	2박자 4박자계	·
15	아 내 마음 알아다오	16(4×4)	4/4	강약	2박자 4박자계	·
16	그 사랑 꽃피여났네	16(4×4)	6/8	강약	3박자 2박자계	·
17	사랑가	16(4×4)	4/4	강약	2박자 4박자계	3박자
18	가랑잎이 설레여도 님이 오는가	16(4×4)	4/4	강약	2박자 4박자계	약기박
19	나도 가지	16(4×4)	6/8	강약	3박자 2박자계	반굿거리
20	내가 가면 아주 가랴	16(4×4)	6/8	강약	3박자 2박자계	
21	내 딸을 두고 간다 어인 말인가	16(4×4)	6/8	강약	3박자 2박자계	·
22	리별가	16(4×4)	6/8	강약	3박자 2박자계	못갖춘마디
23	아 빈부귀천 원쑤로다	16(4×4)	6/8	강약	3박자 2박자계	못갖춘마디
24	태평세월 즐기리라	11	12/8 6/8	장단 강약	3박자 4박자계 3박자 2박자계	혼합, 굿거리
25	기생점고	11	12/8 6/8	장단 강약	3박자 4박자계 3박자 2박자계	혼합, 굿거리
26	우리 백성 살려주오	16(4×4)	4/4	강약	2박자 4박자계	·
27	춘향아 어려워 말아	17(4+4+5+4)	6/8	강약	3박자 2박자계	반굿거리
28	부녀자의 정절에도 귀천이 있으리까	16(4×4)	4/4	강약	2박자 4박자계	·
29	꽃잎은 떨어져 짓밟히는가	16(4×4)	6/8	강약	3박자 2박자계	·
30	한자두자 피눈물로 편지를 쓰네	16(4×4)	6/8	강약	3박자 2박자계	·
31	오리정 가을날에 바래주던 내 님아	16(4×4)	6/8	강약	3박자 2박자계	·

번호	노래제목	마디구조	박자	박자 주기	박자체계	기타
32	농부가	45(4+5+4+4+6+5 +4+6+4+3)	6/8 12/8 6/4 3/4	강약 장단 강약 장단	3박자 2박자계 3박자 4박자계 2박자 6박자계 2박자 3박자계	혼합 메기고 받기 굿거리
33	한양천리를 언제 가랴	16(4×4)	6/8	강약	3박자 2박자계	반굿거리
34	기러기 천리길 오고가건만	12(4×3)+2	4/4	강약	2박자 4박자계	·
35	포악한 그 정사에 원성이 높구나	16(4×4)	6/8	강약	3박자 2박자계	·
36	춘향아씨 살았구나	24(4×6)	4/4	강약	2박자 4박자계	안땅
37	귀한 딸 살리려고 어머니는 비네	16(4×4)	4/4	강약	2박자 4박자계	·
38	하늘도 무정하다 억울한 세상	16(4×4)	6/8	강약	3박자 2박자계	·
39	그리웁던 그 모습은 여기 없구나	16(4×4)	6/8	강약	3박자 2박자계	·
40	이제야 오셨는가	16(4×4)	4/4	강약	2박자 4박자계	·
41	유언가	12(4×3)+2	4/4	강약	2박자 4박자계	·
42	꽃을 드리리다	23	18/8	강약	3박자 6박자계	진양
43	저 님아 술 부어라	16(4×4)	6/8	강약	3박자 2박자계	굿거리
44	지화자	12(4×3)	12/8	장단	3박자 4박자계	굿거리
45	거지량반 저 나그네 누구인가	12(4×3)	12/8	장단	3박자 4박자계	자진모리
46	기름고 높을고	16(4×4)	6/8	강약	3박자 2박자계	굿거리
47	푸르른 소나무가 눈비에 변하리까	16(4×4)	4/4	강약	2박자 4박자계	·
48	꿈과 같이 만났네	24(4×6)	6/8	강약	3박자 2박자계	못갖춘마디
49	남원땅의 경사로세	12(4×3)+2	12/8	장단	3박자 4박자계	자진모리
50	세월아 전하라 춘향이야기	36(4×9)+1	4/4	강약 장단	2박자 4박자계	혼합, 3박자

먼저 마디를 기준으로 하는 노래 형식의 구조를 살펴보도록 하겠다. 이 구조는 악구(4마디)를 기준으로 이의 반복 형태로 분석하였다. 민족가극 〈춘향전〉은 서양의 형식구조에 바탕을 둔다. 마디의 구성이 서양의

마디 기준인 강약주기박자에 의해서 구성되기 때문이다. 대부분이 전통음악의 마디를 결정하는 장단주기박자에 의하여 이루어지지 않는다. 서양 오선보 기보체계를 받아들였다는 점에서 이 결과는 당연하다고 볼 수 있다. 하지만 어쨌든 혁명가극 〈피바다〉와 같이 전통음악의 주기를 고려한 결정은 아니라고 할 수 있다. 보통 서양식 강약주기박자로 마디 2개가 장단 하나의 길이에 해당한다.

50곡 중에 장단주기박자에 의해서만 박자가 결정되는 곡은 5곡, 장단주기박자와 강약주기박자가 섞여 쓰이고 있는 곡은 5곡으로 합쳐서 10곡이다. 장단주기박자에 의해서만 결정되는 5곡은 〈에헤야 봄이로세〉, 〈꽃노래〉, 〈지화자〉, 〈거지량반 저 나그네 누구인가〉, 〈남원땅의 경사로세〉이다. 섞여 쓰이는 곡은 〈아름다운 내 사랑〉, 〈태평세월 즐기리라〉, 〈기생점고〉, 〈농부가〉, 〈세월아 전하라 춘향이야기〉이다. 이 곡들은 박자뿐만 아니라 선율도 민요풍의 노래들로서 2부류로 나눌 수 있다. 〈에헤야 봄이로세〉, 〈꽃노래〉, 〈남원땅의 경사로세〉, 〈아름다운 내 사랑〉, 〈농부가〉, 〈세월아 전하라 춘향이야기〉(〈아름다운 내 사랑〉 반복) 6곡은 긍정주인공들이 부르는 노래이다. 그리고 나머지 〈지화자〉, 〈거지량반 저 나그네 누구인가〉, 〈태평세월 즐기리라〉, 〈기생점고〉 4곡은 부정주인공들이 부르는 노래이다. 혁명가극 〈피바다〉에서는 전통성을 띠는 장단주기박자로 구성된 노래들을 부정인물들이 맡으면서 부정성과 연결시켰는데, 민족가극 〈춘향전〉에서는 박자주기의 전통성을 부정성과 연결시켜 쓰지 않는다. 이는 민족가극 〈춘향전〉 자체가 민족적 전통성을 바탕으로 하는 작품이기 때문으로 보인다.

그리고 민족가극 〈춘향전〉의 노래 형식을 악절(8마디)을 하나의 음악형상을 가지고 있는 가장 작은 음악작품구조라고 보는 북한의 음악형식 개념에 따라 악절을 기준으로 분석하려고 한다. 그 아래 단위로는 악구

가 있고 악구는 다시 동기로 구성된다. 이러한 노래형식에 따라 민족가
극 〈춘향전〉의 노래를 분류하면 다음과 같다.

〈표 73〉 민족가극 〈춘향전〉의 노래 형식

이름		곡수	곡수(기타)	악절(마디)
1부분		·	9	1(8)
2부분		29	4	2(16)
3부분	단순3부분	4	1	3(24)
	복합3부분	·	·	5(40)
기타		4		·

　악절이 음악형상을 갖는 가장 작은 단위이듯이 악절 하나인 1부분형식
부터 분류되는데, 1부분형식은 전체 50곡 중 1곡도 없다. 1부분형식의 마
디수와 일치하지는 않지만 1부분형식에 해당하는 곡은 9곡이다. 그리고
1부분형식이 한 번 더 반복된 2부분형식이 29곡으로 가장 많다. 2부분형
식의 마디 수와 일치되지는 않지만 2부분형식에 포함시킬 수 있는 곡은
4곡이다. 그리고 3부분형식은 모두 단순3부분형식으로 4곡이다. 단순3부
분형식에 포함시킬 수 있는 기타의 곡이 1곡이다. 어떤 분류에도 속하지
않는 곡은 4곡이다. 그런데 어떤 분류에도 속하지 않는 이 4곡은 모두 민
요풍으로 서양식 악절로 구성되지 않는다. 이 노래들 중 3곡은 〈태평세
월 즐기리라〉, 〈기생점고〉, 〈꽃을 드리리다〉와 같이 부정인물들의 곡이
고 나머지 1곡은 농민들의 모습을 그린 〈농부가〉이다. 이렇듯 대개가 부
정인물들의 노래이다. 부정인물들의 노래는 음악형상이 표현되는 악절이
구성되지 않고 있으며 그에 따라 노래의 균형이 이뤄지지 않는다. 이것
은 부정인물들의 부정성, 악한 이미지를 형식에서도 표현하기 위해 의도
된 것이라고 볼 수 있다. 이는 혁명가극 〈피바다〉와 같은 방식이다. 반면

〈농부가〉는 전통 민요를 거의 그대로 반복하는 것이어서 서양식 형식구
조와는 다른 노래이다.

다음은 민족가극 〈춘향전〉의 박자체계에 대해 정리한 표이다. 다음의
곡수는 55곡으로 실제 곡수보다 많다. 이는 한 곡에서 혼합되어 쓰이는
박자를 따로 계산하였기 때문이다.

〈표 74〉 민족가극 〈춘향전〉의 박자체계

번호	박자체계	박자	제목
1	2박자 3박자계	3/4	농부가
2	2박자 3박자계	3/4	춘향으로 말한다면
3	2박자 4박자계	4/4	푸르른 소나무가 눈비에 변하리까
4	2박자 4박자계	4/4	유언가
5	2박자 4박자계	4/4	남원의 좋은 경치 자랑을 하자
6	2박자 4박자계	4/4	그른래력 들어보아라
7	2박자 4박자계	4/4	그리워 달려가는 이 마음 끝없건마
8	2박자 4박자계	4/4	그대모습 꽃인가
9	2박자 4박자계	4/4	아름다운 내 사랑
10	2박자 4박자계	4/4	이 일을 어이하랴
11	2박자 4박자계	4/4	사랑가
12	2박자 4박자계	4/4	아 내 마음 알아다오
13	2박자 4박자계	4/4	가랑잎이 설레여도 님이 오는가
14	2박자 4박자계	4/4	우리 백성 살려주오
15	2박자 4박자계	4/4	부녀자의 정절에도 귀천이 있으리까
16	2박자 4박자계	4/4	세월아 전하라 춘향이야기
17	2박자 4박자계	4/4	이제야 오셨는가
18	2박자 4박자계	4/4	춘향아씨 살았구나
19	2박자 4박자계	4/4	귀한 딸 살리려고 어머니는 비네
20	2박자 4박자계	4/4	기러기 천리길 오고가건만
21	2박자 6박자계	6/4	농부가
22	3박자 2박자계	6/8	내 딸을 두고 간다 어인 말인가
23	3박자 2박자계	6/8	리별가

번호	박자체계	박자	제목
24	3박자 2박자계	6/8	내가 가면 아주 가랴
25	3박자 2박자계	6/8	태평세월 즐기리라
26	3박자 2박자계	6/8	저 님아 술 부어라
27	3박자 2박자계	6/8	한양천리를 언제 가랴
28	3박자 2박자계	6/8	나도 모를 이 마음
29	3박자 2박자계	6/8	아 빈부귀천 원쑤로다
30	3박자 2박자계	6/8	꿈과 같이 만났네
31	3박자 2박자계	6/8	봄향기 못잊어 찾아왔구나
32	3박자 2박자계	6/8	기생점고
33	3박자 2박자계	6/8	기름고 높을고
34	3박자 2박자계	6/8	농부가
35	3박자 2박자계	6/8	백년가약 안되리다
36	3박자 2박자계	6/8	이 봄을 안아보자
37	3박자 2박자계	6/8	봄나비 날아들 때
38	3박자 2박자계	6/8	그 사랑 꽃피여났네
39	3박자 2박자계	6/8	나도 가지
40	3박자 2박자계	6/8	한자두자 피눈물로 편지를 쓰네
41	3박자 2박자계	6/8	포악한 그 정사에 원성이 높구나
42	3박자 2박자계	6/8	춘향아 어려워 말아
43	3박자 2박자계	6/8	하늘도 무정하다 억울한 세상
44	3박자 2박자계	6/8	그리웁던 그 모습은 여기 없구나
45	3박자 2박자계	6/8	꽃잎은 떨어져 짓밟히는가
46	3박자 2박자계	6/8	오리정 가을날에 바래주던 내 님아
47	3박자 4박자계	12/8	꽃노래
48	3박자 4박자계	12/8	기생점고
49	3박자 4박자계	12/8	태평세월 즐기리라
50	3박자 4박자계	12/8	거지량반 저 나그네 누구인가
51	3박자 4박자계	12/8	농부가
52	3박자 4박자계	12/8	에헤야 봄이로세
53	3박자 4박자계	12/8	남원땅의 경사로세
54	3박자 4박자계	12/8	지화자
55	3박자 6박자계	18/8	꽃을 드리리다

위 박자분석의 비율을 앞에서 설명한 종족음악학적 박자분류에 따라 통계 내어 보면 다음과 같다.

〈표 75〉 민족가극 〈춘향전〉의 박자 비율

박자	비율	박자계	비율
2박자	21(37%)	3박자계	2(10%)
		4박자계	18(85%)
		6박자계	1(5%)
3박자	35(63%)	2박자계	25(71%)
		4박자계	8(23%)
		6박자계	1(6%)

먼저 2박자와 3박자의 큰 분류에서는 2박자가 21곡으로 37%이며 3박자는 35곡으로 63%이다. 3박자의 곡이 2박자의 곡보다 14곡 즉 26%가 많다.

2박자의 박자계를 살펴보면 3, 4, 6박자계가 쓰였다. 그 중에서 3박자계는 2곡으로 10%, 4박자계는 18곡으로 85%, 6박자계는 1곡으로 5%를 차지한다. 2박자에서는 '2박자 4박자계'가 주로 쓰였다. 3박자의 박자계는 2, 4, 6박자계가 쓰였다. 그 중에서 2박자계가 25곡으로 71%를 차지해서 23%를 차지한 4박자계보다 월등히 많이 쓰였다. 4박자계는 8곡 23%가 쓰였다. 6박자계는 1곡만이 쓰였다. 그러므로 3박자에서는 '3박자 2박자계'가 주로 쓰였다.

앞에서 이야기 했지만 우리 전통음악에는 3박자와 함께 2박자와 3박자가 혼합된 형태가 많이 쓰인다. 민족가극 〈춘향전〉은 3박자와 2박자가 3:2의 비율로 쓰이고 있어서 3박자가 더 많이 쓰인다. 즉 민족 전통성이 강하다고 할 수 있다. 2박자에서 서양의 기본박자라고 할 수 있는 4/4박자의 2박자 4박자계가 많이 쓰이고 있는 점은 혁명가극 〈피바다〉와 같은 현상이다. 하지만 3박자가 더 사용되고 있음은 의미 있는 수치라고 본다.

그런데 3박자에서 많이 쓰인 박자계는 3박자 2박자계로서 전통음악에서 가장 많이 쓰이는 3박자 4박자계의 절반에 해당하는 박자이다. 이는 강약주기박자에 해당하는 서양식 박자구조에 맞추기 위해서 장단감을 상대적으로 제쳐두었기 때문에 발생한 현상이다. 그리고 3박자 4박자계는 8곡으로 혁명가극 〈피바다〉보다 2배로 늘어난 숫자를 보이는데, 이는 전통성을 강조한 것이다. 이러한 12/8박자는 장단주기박자에 의해서 표기되고 불린 노래들이다.

그리고 박자체계에서 민족적 전통성을 판단해 볼 수 있는 또 다른 기준으로는 "피바다식 가극" 일반의 박자 항목에서 지적했듯이 '약기(弱起)박자'이다. 전통음악에는 약기박이 거의 없고 첫 시작이 강박이라고 지적하였다. 이에 따라 민족가극 〈춘향전〉의 약기박자 곡을 분류해 보면 다음과 같다.

〈표 76〉 민족가극 〈춘향전〉의 약기(弱起)박자

순서	분류	노래제목
1	못갖춘마디	22. 리별가
2		23. 아 빈부귀천 원쑤로다(22. 반복)
3		48. 꿈과 같이 만났네
4	약기박	18. 가랑잎이 설레여도 님이 오는가

위와 같이 곡 자체가 못갖춘마디로 시작하는 방식과 갖춘마디지만 약박으로 시작하는 곡으로 구분하여 살펴보았다. 모두 50곡 중에 못갖춘마디는 3곡(선율반복 1곡 포함), 약박으로 시작하는 곡은 1곡으로 모두 4곡, 8%를 차지한다. 전체 곡 중에 대부분이 강박과 갖춘마디로 시작하고 있어서 전통음악의 박자감을 잘 갖고 있다고 할 수 있다. 이는 혁명가극 〈피바다〉에 비해 5%가 더 낮은 비율이다.

② 장단

박자 항목에서 살펴보았듯이 2박자에서는 '2박자 4박자계'가 많이 쓰이고 3박자에서는 '3박자 2박자계'가 주로 쓰인다. 그런데 민족가극 〈춘향전〉에서는 그 중 3박자가 더 우세하게 쓰인다. 3박자에서는 3박자 2박자계의 6/8박자가 대부분을 차지하였다. 6/8박자는 북한에서 전통음악의 12/8박자 절반 형태인 반굿거리, 반살풀이를 표기하는 박자로서 전통성을 담아내는 방편으로 많이 쓰인다. 그리고 우리 전통음악에서 가장 많이 쓰이고 있는 3박자 4박자계의 12/8박자는 민족가극 〈춘향전〉의 자체 비율로는 많이 쓰이고 있지 않지만, 혁명가극 〈피바다〉에 비해서는 3배 가까이 많이 쓰였다.

이는 장단의 사용과 밀접한 관계를 보인다. 다음은 민족가극 〈춘향전〉에서 장단이 쓰인 노래이다.

〈표 77〉 민족가극 〈춘향전〉의 장단

순서	장단	박자	노래제목
1	안땅	4/4	04. 남원의 좋은 경치 자랑을 하자
2			36. 춘향아씨 살았구나(04. 반복)
3	자진모리	12/8	45. 거지량반 저 나그네 누구인가
4			32. 농부가
5			49. 남원땅의 경사로세
6	중중모리	6/8	32. 농부가
7	반굿거리	6/8	19. 나도 가지
8			27. 춘향아 어려워 말아
9			32. 농부가
10			33. 한양천리를 언제 가랴
11	굿거리	6/8	43. 저 님아 술 부어라
12			46. 기름고 높을고
13		12/8	02. 에헤야 봄이로세
14			03. 꽃노래

15			24. 태평세월 즐기리라
16			25. 기생점고
17			44. 지화자
18	진양	18/8	42. 꽃을 드리리다

위 표와 같이 장단이 쓰인 노래는 한 곡에 장단이 섞여 쓰인 곡 〈농부가〉를 중복 계산하면 18곡이다. 이는 혁명가극 〈피바다〉의 10곡에 비해 많이 쓰인 것이다. 이것을 전체 곡수의 비율로 계산하면 혁명가극 〈피바다〉는 69곡 중의 10곡으로 14%이고 민족가극 〈춘향전〉은 50곡 중의 18곡으로 36%이다. 2배가 넘는 비율이다. 그리고 무용 탈춤 장면의 타령 장단과 패랭이춤 장면의 자진타령 장단까지 포함하면 더욱 많다. 그리고 노래 앞뒤의 관현악 부분에서도 장단이 많이 쓰인다.

남쪽의 동살풀이에 해당하는 안땅 장단(4/4)은 〈남원의 좋은 경치 자랑을 하자〉, 〈춘향아씨 살았구나〉(반복)에서 쓰였다. 자진모리 장단(12/8)은 〈거지량반 저 나그네 누구인가〉, 〈농부가〉, 〈남원땅의 경사로세〉에서 쓰였다. 중중모리 장단(12/8)은 〈농부가〉에서 6/8박자의 형태로 쓰였다. 반굿거리 장단(6/8)은 〈나도 가지〉, 〈춘향아 어려워 말아〉, 〈농부가〉, 〈한양천리를 언제 가랴〉에서 쓰였다. 굿거리 장단(12/8)은 6/8박자의 형태로 〈저 님아 술 부어라〉, 〈기름고 높을고〉에서 쓰였다. 그리고 12/8 본래 박자로는 〈에헤야 봄이로세〉, 〈꽃노래〉, 〈태평세월 즐기리라〉, 〈기생점고〉, 〈지화자〉에서 쓰였다. 진양 장단(18/8)은 〈꽃을 드리리다〉에서 쓰였다. 중중모리와 굿거리장단은 장단주기박자로는 12/8박자이나 〈농부가〉와 〈저 님아 술 부어라〉, 〈기름고 높을고〉에서는 강약주기박자인 6/8박자로 구성하여 마디를 표기하였다. 하지만 장단감을 보면 6/8박자 2마디를 단위로 장단감이 형성된다. 그리고 18/8박자의 3박자 6박자계, 6박 장단인 진양 장단이 사용된 점 또한 눈여겨 볼만하다. 이는 전통 판소리나 산조,

남도민요에서 주로 쓰이는 장단으로 북한에서 1970년대 이후에는 거의 쓰이지 않았기 때문이다. 이 노래는 이미 작곡되어 1964년 창작된 창극 〈춘향전〉에 쓰였다가 반복된 것이다.[39]

이들 장단이 쓰인 곡들 중에서 가장 많은 곡을 작곡한 이는 신영철이다. 12/8박자의 굿거리장단 8곡 중에서 5곡과 함께 반굿거리장단 4곡 중에서 3곡이 신영철이 작곡한 것이다(섞여 쓰인 〈농부가〉 포함). 전체 17곡 중에서 8곡이 신영철이 작곡한 것으로 그는 민족가극 〈춘향전〉의 전통음악적 장단감을 강화한 작곡가였다. 물론 이러한 노래들은 선율에서도 민족성을 띤다. 이 중 〈농부가〉와 〈지화자〉는 리면상과 공동 작곡한 곡이다.

신영철은 서양음악 전공자이지만 신민요와 전통음악에 관심을 가졌고 주로 민족 고전음악을 작곡했다. 다음은 북한 작곡가들의 작곡 경향에 관한 그림이다.[40]

39) 국립민족예술극장, 〈북한창극 춘향전(1964.07.06) CD1~3〉, NSC-159.

40) 박순아, 「금강산가극단: 재일동포가 해외에서 유지한 한국전통음악문화」, 『음악과 문화』, 25호(2011), 78쪽.

〈그림 7〉 북한 작곡가의 작곡 경향

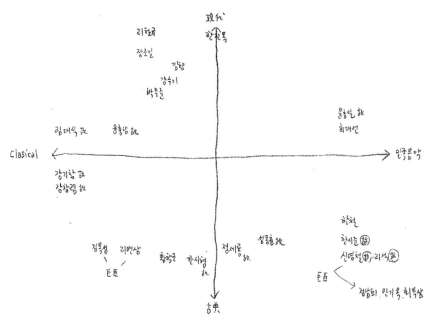

위 그림은 금강산가극단 작곡가 고명수가 북한 작곡가들의 작곡 경향에 관해 그린 것이다. 가로막대는 지역적으로 서양고전음악과 우리나라 민족음악의 경향이고, 세로막대는 시대적으로 현대음악과 전통고전음악의 경향이다. 위 표에 의하면 신영철은 민족음악이자 고전음악의 끝점, 오른쪽 아래에 해당한다. 남쪽 출신의 전통음악계 실기인이자 작곡가였던 정남희와 안기옥, 최옥삼을 제외하면, 신영철은 실질적으로 작곡가들 중에서 가장 전통 고전음악이자 우리나라의 민족음악에 가까운 작곡을 했던 음악가이다. 신영철은 1956년과 1964년 창극 〈춘향전〉 작곡에 참여하였고[41] 1988년 민족가극 〈춘향전〉에도 참여했다. 그리고

41) 한국예술종합학교 한국예술연구소 엮음, 『한국 작곡가 사전』(서울: 시공사, 1999), 265쪽.

민족가극 〈심청전〉(1993) · 〈박씨부인전〉(1995)에서도 중요한 역할을 하였다.[42]

그리고 2박자로 표기된 노래들에서도 여느박, 고동박이 3박자를 형성하는 리듬을 쓰는 곡들이 보인다. 2박자로 표기된 노래라면 당연히 2박자로 여느박, 고동박의 리듬들이 집합되어 쓰여야 하지만 그렇지 않은 곡들이 6곡(4개 선율) 보인다. 이는 실제 2박자의 표기로 되어 있으나 3박자의 박자감을 최대한 표현하고 있는 것이다. 이것이 일정하게 전통음악의 장단감을 보이는 곡들과 연결된다. 다음이 그 표이다.

〈표 78〉 민족가극 〈춘향전〉 2박자 노래 중의 3박자 곡목

순서5	박자	노래제목
1	3/4	06. 춘향으로 말한다면
2	4/4	01. 아름다운 내 사랑
3		07. 그른래력 들어보아라
4		13. 이 일을 어이하랴
5		17. 사랑가(01. 반복)
6		50. 세월아 전하라 춘향이야기(01. 반복)

위 표와 같이 3/4박자의 〈춘향으로 말한다면〉은 2박자 3박자계의 노래이지만 여느박, 고동박이 4분음표 3개로 구성되지 않고 점4분음표 2개로 구성된다. 이럼으로써 결국 3박자 2박자계인 6/8박자와 다를 바 없이 리듬구성을 이룬다. 그리고 3/4박자 2마디가 묶여서 6/8박자 2개인 3박자 4박자계 12/8박자의 장단감을 형성한다. 그리고 4/4박자이나 선율 곳곳에서 점4분음표의 여느박, 고동박 리듬이 보이는 곡은 〈아름다운 내 사랑〉, 〈그른래력 들어보아라〉, 〈이 일을 어이하랴〉,

42) 김덕균 · 김득청 엮음, 『조선민족음악가사전(상)』, 327쪽.

〈사랑가〉(01. 반복), 〈세월아 전하라 춘향이야기〉(01. 반복)가 있다. 이렇듯 2박자이지만 3박자의 느낌을 보이는 곡들이 상당수 보인다는 점은 3박자를 위주로 하는 전통음악의 성격을 드러내는 것이라고 할 수 있다.

3) 방창

"피바다식 가극" 일반에서 살펴보았던 방창의 기능에 따라 민족가극 〈춘향전〉에서 다양하게 쓰인 방창의 형상적 기능을 정리하여 그 특징을 살펴보도록 하겠다. 방창은 민족가극 〈춘향전〉에서도 많이 쓰이며 중요하게 쓰인다. 여기서는 1991년에 출판된 『민족가극 춘향전 종합총보』의 차례에 기록되어 있는 각 장면별 제목의 방창에 대해서만 그 기능을 분류할 것이다.

방창의 형상적 기능에 따른 분류는 다음과 같다.[43]

〈표 79〉 민족가극 〈춘향전〉의 방창

순서	구분	극번호와 제목	노래번호와 제목
1	등장인물 내면세계 개방과 부각	09. 2장 1경 녀성방창과 춘향의 노래	09. 나도 모를 이 마음
		14. 2장 2경 녀성방창과 춘향의 노래	14. 그리워 달려가는 이 마음 끝없건만
		16. 2장 3경 녀성방창과 남성방창	16. 그 사랑 꽃피여났네
		20. 3장 몽룡, 춘향의 노래와 남성방창	20. 내가 가면 아주 가랴
		22. 3장 녀성방창과 춘향, 몽룡의 노래 및 남녀방창	22. 리별가
		35. 5장 춘향의 독방창	34. 기러기 천리길 오고가건만

43) 황병철, 「우리 식 민족가극발전의 새 시원을 열어놓은 본보기음악: 민족가극 《춘향전》 의 음악형상을 놓고」, 『조선예술』, 1989년 5호, 루계 389호(1989), 35쪽 참고.

순서	구분	극번호와 제목	노래번호와 제목
2	극정황 제시와 설명	05. 1장 남성방창과 몽롱의 노래	05. 이 봄을 안아보자
		08. 1장 녀성방창과 몽롱, 춘향의 노래 및 남성방창	08. 그대모습 꽃인가
		13. 2장 2경 남성방창과 방자, 향단의 2중창	13. 이 일을 어이하랴
		37. 5장 방자의 노래와 남성방창(04. 선율)	36. 춘향아씨 살았구나
		38. 6장 1경 녀성방창과 월매, 향단의 2중창	37. 귀한 딸 살리려고 어머니는 비네
		40. 6장 1경 남성방창과 몽롱의 노래	39. 그리웁던 그 모습은 여기 없구나
3	작품이야기 전개와 극발전	06. 1장 방자의 노래와 남성방창	06. 춘향으로 말한다면
		07. 1장 남성방창과 방자, 향단의 노래	07. 그른래력 들어보아라
		11. 2장 1경 녀성방창과 몽롱의 노래	11. 봄향기 못잊어 찾아왔구나
		15. 2장 3경 몽롱, 춘향의 노래와 남녀방창(08. 선율)	15. 아 내 마음 알아다오
		18. 3장 녀성방창과 춘향의 노래	18. 가랑잎이 설레여도 님이 오는가
		29. 4장 녀성2중창과 녀성방창	29. 꽃잎은 떨어져 짓밟히는가
		34. 5장 방자의 노래와 남성방창	33. 한양천리를 언제 가랴
4	음악과 극의 조화와 결합, 연기의 진실성 보장	01. 서장 관현악과 남녀방창	01. 아름다운 내 사랑
		09. 2장 1경 녀성방창과 춘향의 노래	09. 나도 모를 이 마음
		17. 2장 4경 춘향, 몽롱의 2중창과 남녀방창 및 무용(01. 선율)	17. 사랑가
		43. 7장 1경 녀성방창과 무용	42. 꽃을 드리리다
		46. 7장 1경 남녀방창과 무용	44. 지화자
5	무대생활을 지속적으로 자연스럽게 보여줌	02. 1장 녀성방창과 처녀들의 가무	02. 에헤야 봄이로세
		04. 1장 남성방창과 방자의 노래	04. 남원의 좋은 경치 자랑을 하자
		30. 4장 남녀방창(29. 선율)	30. 한자두자 피눈물로 편지를 쓰네
		41. 6장 2경 녀성방창과 춘향, 몽롱의 노래	40. 이제야 오셨는가
6	관객심리 대변과 극세계로 끌어들임	23. 3장 남녀대방창과 춘향의 노래(22. 선율)	23. 아 빈부귀천 원쑤로다
		26. 4장 농군들의 노래와 남성방창	26. 우리 백성 살려주오
		47. 7장 1경 남성방창	45. 거지량반 저 나그네 누구인가

위와 같이 많은 방창들이 다양한 기능으로 가극에 쓰인다. 그리고 앞에서 살펴본, 음악의 뼈대를 세우는 반복되는 절가들이 다양한 기능의 방창으로 쓰이고 있음도 알 수 있다. 반복되는 절가를 중심으로 방창의 기능에 대해서 살펴보도록 하겠다.

첫 번째, 등장인물의 내면세계를 알려주고 부각시키는 방창에는 09. 2장 1경 녀성방창과 춘향의 노래 〈나도 모를 이 마음〉, 14. 2장 2경 녀성방창과 춘향의 노래 〈그리워 달려가는 이 마음 끝없건만〉, 16. 2장 3경 녀성방창과 남성방창 〈그 사랑 꽃피여났네〉, 20. 3장 몽룡, 춘향의 노래와 남성방창 〈내가 가면 아주 가랴〉, 22. 3장 녀성방창과 춘향, 몽룡의 노래 및 남녀방창 〈리별가〉, 35. 5장 춘향의 독방창 〈기러기 천리길 오고가건만〉이 쓰였다. 그 중 반복되는 절가인 '녀성방창과 춘향의 노래 〈그리워 달려가는 이 마음 끝없건만〉'을 보면 다음과 같다.

> 녀성방창; 서산에 지는 해는 노을을 남기고
> 도련님 그 소식은 시름을 남기네
> 애태우며 잠 못드는 그 모습을 그려보며
> 걸음걸음 자욱마다 생각도 깊어지네[44]

이 방창은 몽룡이 춘향을 찾아왔다가 청혼을 거절당하고 난 뒤 장면에서 춘향이 몽룡을 그리는 마음을 표현한다. 그리고 '몽룡, 춘향의 노래와 남성방창 〈내가 가면 아주 가랴〉'와 '녀성방창과 춘향, 몽룡의 노래 및 남녀방창 〈리별가〉'는 몽룡이 한양으로 떠나게 되면서 춘향에게 이별을 고하는 장면에서 서로의 슬픈 마음을 표현한다. '춘향의 독방창 〈기러기 천리길 오고가건만〉'은 춘향이 옥중에 갇힌 마음을 적은 편지 내용을 방창

44) 「민족가극 춘향전(가극대본)」, 『조선예술』, 1989년 4호, 루계 388호(1989), 58쪽.

으로 노래하는 장면이다.

두 번째, 극정황을 제시하고 설명하는 방창에는 05. 1장 남성방창과 몽룡의 노래 〈이 봄을 안아보자〉, 08. 1장 녀성방창과 몽룡, 춘향의 노래 및 남성방창 〈그대모습 꽃인가〉, 13. 2장 2경 남성방창과 방자, 향단의 2중창 〈이 일을 어이하랴〉, 37. 5장 방자의 노래와 남성방창 〈춘향아씨 살았구나〉(04. 선율), 38. 6장 1경 녀성방창과 월매, 향단의 2중창 〈귀한 딸 살리려고 어머니는 비네〉, 40. 6장 1경 남성방창과 몽룡의 노래 〈그리웁던 그 모습은 여기 없구나〉가 쓰였다. 그 중 반복되는 절가인 '남성방창과 몽룡의 노래 〈이 봄을 안아보자〉'는 다음과 같다.

> 남성방창; 꽃피는 봄이 와도 그 봄을 알았던가
> 담장높은 책방에서 글만 읽던 도련님
> 인생의 봄을 찾아 여기에 나왔구나
> 책에선 못본 세상 오늘에 보는구나[45]

위와 같이 이 방창은 이몽룡이 광한루에 나온 극 정황을 설명하는 장면에서 등장한다. '녀성방창과 몽룡, 춘향의 노래 및 남성방창 〈그대모습 꽃인가〉'는 광한루에서 춘향과 몽룡이 처음 만난 애틋한 정황을 묘사하며 등장한다.

셋째, 작품이야기를 전개시키고 극을 발전시키는 방창에는 06. 1장 방자의 노래와 남성방창 〈춘향으로 말한다면〉, 07. 1장 남성방창과 방자, 향단의 노래 〈그른래력 들어보아라〉, 11. 2장 1경 녀성방창과 몽룡의 노래 〈봄향기 못잊어 찾아왔구나〉, 15. 2장 3경 몽룡, 춘향의 노래와 남녀방창 〈아 내 마음 알아다오〉(08. 선율), 18. 3장 녀성방창과 춘향의 노래

45) 위의 글, 56쪽.

〈가랑잎이 설레여도 님이 오는가〉, 29. 4장 녀성2중창과 녀성방창 〈꽃잎은 떨어져 짓밟히는가〉, 34. 5장 방자의 노래와 남성방창 〈한양천리를 언제 가랴〉가 쓰였다. 그 중 반복되는 절가인 '녀성2중창과 녀성방창 〈꽃잎은 떨어져 짓밟히는가〉'는 4장 끝에서 춘향이 변학도의 수청을 거절하고 난 후 옥에 갇히게 되는 장면을 노래한다.

넷째, 음악과 극의 조화와 결합, 연기의 진실성을 보장하는 방창에는 01. 서장 관현악과 남녀방창 〈아름다운 내 사랑〉, 09. 2장 1경 녀성방창과 춘향의 노래 〈나도 모를 이 마음〉, 17. 2장 4경 춘향, 몽룡의 2중창과 남녀방창 및 무용 〈사랑가〉(01. 선율), 43. 7장 1경 녀성방창과 무용 〈꽃을 드리리다〉, 46. 7장 1경 남녀방창과 무용 〈지화자〉가 쓰였다. 그 중 반복되는 절가인 '관현악과 남녀방창 〈아름다운 내 사랑〉'은 다음과 같다.

　　　녀성방창;　사랑사랑 내 사랑이야
　　　　　　　　꽃과 같은 내 사랑이야
　　　　　　　　그 어디에 피였나
　　　　　　　　가슴속에 피였네
　　　　　　　　아름다운 내 사랑아

　　　　　　　　눈서리에 상할세라
　　　　　　　　찬바람에 질세라
　　　　　　　　옥과 같이 소중히
　　　　　　　　금과 같이 소중히
　　　　　　　　고이 지킨 내 사랑아
　　△ 춘향과 몽룡 순결한 사랑의 아름다운 2인조형을 이룬다.
　　　혼성방창;　아─펼쳐보자
　　　　　　　　아름다운 그 이야기
　　　　　　　　절개높은 그 사랑

변치 않은 그 사랑
춘향의 노래
△ 방창이 울리는속에 그 조형뒤로 커다란 부채가 펼쳐지며 부채우에
자막이 나타난다.[46]

이 방창은 서장에서 처음 울리는 노래로서 앞으로 펼쳐질 극을 소개한
다. 주제가 〈사랑가〉 선율이 극의 내용 즉, 사랑과 결합되고 있음을 볼 수
있다.

다섯째, 무대생활을 지속적으로 자연스럽게 보여주는 방창에는 02. 1
장 녀성방창과 처녀들의 가무 〈에헤야 봄이로세〉, 04. 1장 남성방창과 방
자의 노래 〈남원의 좋은 경치 자랑을 하자〉, 30. 4장 남녀방창 〈한자두자
피눈물로 편지를 쓰네〉(29. 선율), 41. 6장 2경 녀성방창과 춘향, 몽룡의
노래 〈이제야 오셨는가〉가 쓰였다. 그 중 반복되는 절가인 '남성방창과
방자의 노래 〈남원의 좋은 경치 자랑을 하자〉'는 몽룡과 방자가 무대로
등장하는 모습을 표현한다. 그리고 '녀성방창과 춘향, 몽룡의 노래 〈이제
야 오셨는가〉'는 몽룡이 월매, 향단과 함께 춘향이 있는 감옥을 찾아가는
장면을 표현한다. 방창이 계속 되는 속에서 암전이 되고 다시 밝아지면
서 무대가 옥중으로 바뀌게 된다.

여섯째, 관객심리를 대변하고 관객을 극의 세계로 끌어들이는 방창에
는 23. 3장 남녀대방창과 춘향의 노래 〈아 빈부귀천 원쑤로다〉(22. 선율),
26. 4장 농군들의 노래와 남성방창 〈우리 백성 살려주오〉, 47. 7장 1경 남
성방창 〈거지량반 저 나그네 누구인가〉가 쓰였다. 이 중에 반복되는 절
가는 없으며 '남성방창 〈거지량반 저 나그네 누구인가〉'를 예로 들어 보
겠다. 이 방창은 변학도의 생일잔치에 몽룡이 나타나 큰 상 앞으로 가서

46) 위의 글, 55쪽.

안주를 마구 집어 자기 상으로 가져다 놓을 때 등장한다. 그 내용은 호화로운 잔칫상을 받은 변학도가 몽룡을 쫓아낼 꾀를 내고 있는 모습을 묘사한다. 이 방창은 관객들에게 변학도의 욕심과 부정성을 이끌어냄으로써 관객 심리를 대변한다.

4) 성악과 관현악

(1) 성악

민족가극 〈춘향전〉의 성악이 가진 음빛깔은 마찬가지로 우리식 창법을 기초로 한다. 우리식 창법은 유순하고 부드러우면서도 맑고 선명한 것이다. 반면 거칠고 어두운 소리가 아니다. 이런 기초 아래 민성과 양성으로 구분 가능하다. 민성은 민요에 기초한 성악으로서 굴림과 롱성이 특징이다. 반면 양성은 현대적인 가요에 기초한 성악으로서 힘차고 폭넓은 창법이면서 높이 지르지 않는다. 그리고 마찬가지로 둔탁하고 예리한 소리를 지양한다.

이러한 기준으로 볼 때 민족가극 〈춘향전〉은 우리식 창법 중에 민성에 기초한다. 민요에 기초한 굴림소리와 롱성을 많이 쓰는 반면 현대적 가요에 기초한 힘차고 폭넓은 소리를 별로 쓰지 않는다. 이는 민족가극 〈춘향전〉이 담고 있는 내용, 즉 줄거리가 민족 전통의 전래 이야기를 담고 있기 때문이다. 이러한 내용을 담기에는 힘차고 폭넓은 소리인 현대가요가 적당하지 않으며 굴림소리나 롱성을 쓰는 민성이 적당하기 때문이다. 민성은 사랑을 소재로 하며 '사람들을 빈부귀천에 따라 갈라놓는 봉건사회에서는 신분이 다른 사람들과는 서로 사랑할 수도, 함께 살수도 없다'는 주제를 표현하기에도 적당하다. 이렇듯 가극의 내용과 주제에 따라 형식이 결정되는 것이며, 가극의 형식에 따라 내용과 주제가 드러나게

된다.

이와 함께 음빛깔에서 "피바다식 가극" 이전부터 적용되어 오던 궁정인물과 부정인물의 서로 다른 성격화를 사용한다. 음역에 따라 성격화를 진행하고 있는데, 이렇게 음역에 따른 음빛깔의 차이에 따라 배역을 정하는 관습은 서양 오페라에서 관행화되어온 것이다. 그리고 이러한 관습은 우리의 창극이나 여러 다른 음악극에서도 흔하게 볼 수 있는 방식이다. 음역은 음높이에도 연결되지만 특정한 음높이의 음계를 말하는 것이 아니기 때문에 음빛깔과도 관계가 있다. 서양 오페라의 관행을 살펴보면 다음과 같다. 일단 서양의 오페라는 음역에 따라 그 배역의 성격도 어느 정도 결정된다. 낮은 음역이 악역을 담당하고 높은 음역이 선한 역이나 주인공이 된다. 남성의 경우 악역은 주로 낮은 음역인 바리톤과 베이스가 담당한다. 반면에 여성 악역은 메조소프라노와 알토가 맡는다. 그리고 바리톤과 베이스는 우스꽝스러운 광대나 놀림의 대상이 되는 늙은이, 투덜대기를 일삼는 하인 역을 맡는다. 반면에 주인공인 사랑하는 남녀는 거의 모든 경우 소프라노와 테너가 담당한다.[47)]

이러한 성격화에 따라 춘향을 비롯한 긍정인물들이 부르는 노래들은 거의 평이하면서도 부드럽고 유순한 선율로, 상대적으로 높은 음으로 이루어진다. 반면 부정인물들은 옛날투로 이루어져 있으며 주로 낮은 음을 사용한다. 부정인물의 대표인물인 변학도가 특히 그러하며 목랑청도 그렇다. 그리고 노래선율에서 판소리 투가 나게 함으로써 서도민요를 바탕으로 하는 민성과 대비시킴으로써 부정성을 부각한다. 여기서 말하는 옛날투라는 것은 민요에 기초한 평이한 굴림소리와 롱성이 아니라 진한 굴림소리와 롱성을 말한다. 즉 굴곡이 심하고 위 아래

47) 허영한, 『마법의 성 오페라 이야기2』, 21쪽.

로 심하게 떠는 발성을 말한다. 혁명가극 〈피바다〉보다 이러한 발성의 성격화에 따른 대비는 민족가극 〈춘향전〉에서 더욱 분명하게 나타난다.

(2) 관현악

1988년 12월 19일 창작 당시 민족가극 〈춘향전〉의 전면배합관현악은 "피바다식 혁명가극"이 주류를 차지하면서 맥이 끊긴 '민족가극'의 한 방식을 복원하면서 민족가극의 배합관현악으로 모든 성과를 종합하고 체계화한 것이다.

먼저 민족가극 〈춘향전〉의 총보를 보면 〈악보 12〉와 같다.[48] 1991년 1월 20일 출판된 민족가극 〈춘향전〉 종합총보의 첫 장으로서, 서장 '사랑의 노래' 첫 번째 쪽이다. 그리고 다음의 〈표 80〉은 민족가극 〈춘향전〉의 총보에 기초해서 관현악의 구성을 현재 북한의 악기학 분류에 따라 정리한 것이다.

[48] 『민족가극 춘향전 종합총보』, 10쪽.

〈악보 12〉 민족가극 〈춘향전〉의 총보

서 장
사랑의 노래

〈표 80〉 민족가극 〈춘향전〉의 관현악(전면배합관현악)

구분			악기
민족목관악기	단소·저대속	단소속	단소
		저대속	고음저대
			중음저대
			저대
양악목관악기	훌류트속		훌류트
	클라리네트속		클라리네트
민족목관악기	새납·피리속	새납속	장새납-새납
		피리속	대피리
			저피리
금관악기			호른
			트롬페트
			트롬본
			튜바
양악무률타악기			팀파니
			피아티(심벌즈)
민족타악기			꽹과리
			바라
			징
			장고
양악무률타악기			소고(사이드 드럼)
			방고(탬버린)
			대고(베이스 드럼)
기타타악기			목탁
			방울
양악무률타악기			세모종(트라이앵글)
성악			노래
양악유률타악기·건반악기	양악유률타악기		철금(비브라폰)
			대형목금(마림바)
	건반악기		전기종합악기(엘렉톤)
민족현악기	민족지탄		옥류금
			양금
			가야금
민족현악기·양악현악기	해금속 바이올린속		소해금
			바이올린
			중해금
			비올라
			대해금
			첼로
			저해금
			콘트라바쓰

민족악기로는 목관악기와 타악기, 현악기가 쓰였다. 양악기로는 목관악기와 금관악기, 타악기, 건반악기, 현악기가 쓰였다. 목관악기와 타악기, 현악기는 민족악기와 양악기가 함께 쓰였으나 금관악기와 건반악기는 양악기로만 구성되어 있다. 목관악기에서 민족악기는 단소속의 단소와 저대속의 고음저대 · 중음저대 · 저대, 새납속의 장새납(새납), 피리속의 대피리 · 저피리가 쓰였다. 양악기는 훌류트속의 훌류트와 클라리네트속의 클라리네트가 쓰였다. 목관악기에서는 양적으로 민족악기는 7개, 양악기가 2개로 민족목관악기가 음빛깔을 주도하고 있음을 알 수 있다. 현악기에서 민족악기는 민족지탄악기의 옥류금 · 양금 · 가야금, 해금속의 소해금 · 중해금 · 대해금 · 저해금이 쓰였다. 양악기는 바이올린속의 바이올린 · 비올라 · 첼로 · 콘트라바쓰가 쓰였다. 현악기에서는 해금속과 바이올린속 악기가 1대 1로 대응하고 있는 반면, 민족지탄악기가 추가되어 있어서 민족 음빛깔을 더욱 도드라지게 한다. 타악기에서 민족악기는 꽹과리와 바라, 징, 장고가 쓰였고, 양악기 중 무률타악기는 팀파니와 피아티, 소고, 방고, 대고, 세모종이 쓰였다. 그리고 기타 타악기로는 목탁과 방울이 쓰였는데, 전문악기라고 할 수는 없지만 전통악기에 가깝다. 이러한 계산으로 타악기의 양적인 비율을 보면 민족악기 6개와 양악무률타악기 6개로 민족악기와 양악기가 1대 1의 비율을 보인다. 양악유률타악기는 타악기이지만 리듬악기가 아니라 고정된 음높이를 연주하는 악기로서 건반악기와 함께 묶여 분류된다. 이러한 양악유률타악기 · 건반악기에서 유률타악기로는 철금과 대형목금이, 건반악기로는 전기종합악기가 쓰였다. 끝으로 금관악기는 호른 · 트롬페트 · 트롬본 · 튜바가 쓰였다.

위와 같이 민족가극〈춘향전〉의 관현악은 민족관현악과 양악관현악을 전면 배합해서 전면배합관현악으로 구성하였다. 이 전면배합관현악편성을 민족악기와 양악기로 나눠 살펴보면 다음과 같다.

〈표 81〉 민족가극 〈춘향전〉의 관현악의 배합관현악(민족·양악 비교)

● 민족악기

구분			악기
민족목관악기	단소·저대속	단소속	단소
		저대속	고음저대
			중음저대
			저대
민족목관악기	새납·피리속	새납속	장새납-새납
		피리속	대피리
			저피리
민족타악기			꽹과리
			바라
			징
			장고
기타 타악기			목탁
			방울
성악			노래
민족현악기	민족지탄		옥류금
			양금
			가야금
민족현악기	해금속		소해금
			중해금
			대해금
			저해금

● 양악기

구분		악기
양악목관악기	훌류트속	훌류트
	클라리네트속	클라리네트
금관악기		호른
		트롬페트
		트롬본
		튜바
양악무률타악기		팀파니
		피아티(심벌즈)
양악무률타악기		소고(사이드 드럼)
		방고(탬버린)
		대고(베이스 드럼)
양악무률타악기		세모종(트라이앵글)
성악		노래
양악유률타악기·건반악기	양악유률타악기	철금(비브라폰)
		대형목금(마림바)
	건반악기	전기종합악기(엘렉톤)
양악현악기	바이올린속	바이올린
		비올라
		첼로
		콘트라바쓰

위 표로 전체 악기의 특징을 보면 전통악기를 혁명가극 〈피바다〉와 같이 음역대에 따라 세분화하고 있음을 알 수 있다. 저대속은 고음저대와 저대, 피리는 대피리와 저피리, 해금속은 소·중·대·저해금으로 개량되었다. 이는 전통악기를 기본으로 음역을 확대한 것이다. 그리고 민족가극 〈춘향전〉에서 추구하는 음빛깔을 추측할 수 있다. 먼저 악기군을 관악기와 현악기, 타악기, 건반악기로 묶어 분류해 볼 수 있다. 이에 따르면 관악기가 가장 많은 수를 차지하여 음빛깔을 담당한다. 다음으로 타악기 12개, 현악기 12개로 두 악기군이 비슷한 비율로 사용된다. 끝으로 양악 유률타악기·건반악기가 구성된다.

이것을 민족악기와 양악기로 구분해보면 다음과 같다. 관악기에서 목관악기는 민족목관악기가 다수를 차지하고 있어서 음빛깔을 민족목관악기가 담당하고 있다고 할 수 있다. 그리고 금관악기는 양악 금관악기만이 쓰인다. 즉 금관악기의 음빛깔은 서양악기가 담당한다. 그리고 현악기로서 지탄악기(指彈樂器), 즉 발현악기(撥絃樂器)인 뜯는 현악기로는 민족악기만이 쓰인다. 하지만 주선율은 찰현악기(擦絃樂器), 즉 문지르는 현악기가 담당한다. 문지르는 현악기를 보면 민족악기 해금속악기와 양악기 바이올린속 악기의 개수가 4대 4로 쓰인다. 이렇듯 문지르는 악기는 민족악기와 서양악기가 1대 1로 대응해서 쓰인다. 이렇게 두 악기를 1대 1로 대응해서 쓰는 것은 혁명가극 〈피바다〉와 마찬가지로 음빛깔 때문이다. 음높이가 평균율로 통일되어 있고 두 악기군이 음세기에서도 큰 차이가 나지 않는 것으로 보아 음빛깔의 문제인 것이다. 이는 배합관현악의 일관된 의도이다. 타악기는 위에서 얘기했듯이 1대 1의 비율이다. 타악기에서 민족악기가 양악기와 비슷한 비율로 쓰인 것은 혁명가극 〈피바다〉와 비교해서는 대폭 민족악기, 즉 민족적 음빛깔이 강화되었음을 보여준다.

　정리하면 민족가극 〈춘향전〉의 전면배합관현악은 관악기 중 목관악기의 영역은 민족목관악기가 담당하고 있다. 금관악기는 서양의 금관악기가 담당하고 있지만 전체 관악기의 비중을 볼 때는 관악기 음빛깔을 보조하는 역할을 한다. 이는 음빛깔에서 민족적 선율을 위해 금관악기의 크고 날카로운 소리보다는 민족목관악기의 부드럽고 고운 소리가 중요하게 쓰이고 있음을 보여준다. 현악기에서 지탄악기로는 민족악기만이 쓰임으로 해서 민족적 음빛깔을 낸다. 민족악기인 해금속 악기와 서양악기인 바이올린속 악기가 1대 1로 동등하게 쓰인다. 타악기에서는 혁명가극 〈피바다〉와 비교해서 민족악기가 대폭 강화되었다. 이러한 민족악기의 강화는 민족가극 〈춘향전〉이 민족가극으로서 갖는 특성을 최대한 살리기 위함임을 알 수 있다. 그리고 건반악기로는 서양의 전기종합악기가 쓰였다.

　민족가극 〈춘향전〉의 관현악은 서양화된 민족성에 치우친 혁명가극 〈피바다〉의 반성에 따라 민족화, 서양관현악의 토착화에 주목했다. 하지만 모범으로 굳어진 배합관현악법에 따라 타악기의 음빛깔에서 민족적 음빛깔을 강조한 민족 타악기를 추가하는 데 그칠 수밖에 없었음은 한계로 지적될 수 있다.

제4절 소결

민족가극 〈춘향전〉은 이전의 혁명가극 〈피바다〉와는 다른 "피바다식 가극"이다. 1970년대에는 혁명가극 〈피바다〉를 모범으로 하는 "피바다식 혁명가극"이 유일한 방향이었다. 하지만 1980년대 들어서면서 북한은 주체사상을 정리하고 민족주의를 강조하면서 전통고전문화에 대한 관심을 높이게 된다. 이러한 결과물로 나온 것이 바로 1988년의 민족가극 〈춘향전〉이다. 이로써 "피바다식 가극"은 혁명가극과 민족가극이라는 2개의 수레바퀴를 갖게 되었다. 물론 혁명가극에서 민족가극으로 대체된 것은 아니지만 민족가극이라는 새로운 양식이 등장했다는 것만 해도 커다란 변화라고 할 수 있다. 이것이 북한의 가극, 음악, 사회의 변화까지도 보여주고 있기 때문이다. 북한 인민들의 감성을 일제강점기 항일무장투쟁을 중심으로 근대 국가건설을 강조하는 사회주의적 지향으로 형성하는 것이 아니라 전통성을 강조하는 민족주의로 형성하고자 하는 의도를 볼 수 있다. 이것은 북한이 갖는 국가 차원의 전략이 일정한 변화를 보여주고 있음을 나타낸다. 민족가극 〈춘향전〉은 천민인 춘향이 양반인 변학도의 수청을 거부하고 지조를 지켰듯이 피지배계급이 계급적 억압을 이겨내고 자주와 자존을 고수한다는 주제를 담고 있다. 1980년대 중후반 소련의 해체와 사회주의권 몰락의 과정에서 자주와 자존을 지키는 민족주의를 주장하고 있다.

이러한 민족가극 〈춘향전〉의 사회역사적 토대에 따른 대본과 의미는 작품형식에서도 나타나고 있다. 종합예술로서의 가극과 주제가, 기둥노래 중심의 중층화를 매개로 한 전통양식의 음악훈련은, 마찬가지로 집단주의와 수령 중심의 위계화를 목표로 하였지만, 혁명가극 〈피바다〉와 달

리 북한식 사회주의의 민족화된 감정훈련이었다. 이에 따라 음악양식의 세부 특징에서는 재래것을 중심에 두고 외래것을 토착화하는 방식이 강조되었다. 이러한 방식은 민족가극 〈춘향전〉의 미학적 창작방향이 민족성을 현대화하는 결과를 낳았으며 이는 현대화된 민족성이라고 부를 수 있다. 이는 전통음악의 창조적 계승과 외래문화의 비판적 수용이라는 한국문화의 역사적 과제를 일정부분 풀어냈다는 점에서 높이 평가할 수 있다.

이에 따라 가극의 주제에서는 민족주의를 다루게 되었으며 소재는 민족고전작품이 선택되었다. 세부적인 음악특징은 민요 선율을 중심으로 구성되었다. 물론 이는 북한식으로 현대화된 민요 선율이다. 마찬가지로 2옥타브 이내의 넓지 않은 음역으로 구성되어 있으며 혁명가극 〈피바다〉와 달리 순차 진행의 선율이 많이 사용되어 유순하고 부드러운 느낌을 주고 있다. 하지만 마찬가지로 중심음, 으뜸음을 위주로 하는 조성음악의 특징을 갖고 있다. 박자에서는 3박자가 우세하게 쓰이고 있으며 장단감이 많이 강화되었으며 장단도 많이 쓰였다. 상대적으로 약한 음세기를 보여주고 있으며 관현악은 배합관현악이지만 민족관현악이 대등하게 사용되어 혁명가극 〈피바다〉의 전면배합관현악에서 양악관현악이 우세한 것과는 다른 점이다. 음빛깔에서는 민성을 위주로 유순한 성음과 롱성이 많이 나타나고 있다. 이것들은 바로 북한의 현대화된 민요의 특징이라고 할 수 있다. 현대화하였지만 북한의 민요는 전통음악의 특징을 담아낸 것이었다.

제Ⅴ장 〈피바다〉와 〈춘향전〉비교

제1절 미학과 대본

1) 미학

"피바다식 가극"의 미학을 내용미학·감정미학의 음악미학과 인간개조, 사실주의, 민족적 양식, 결정론으로 정리하였다. 이러한 미학이 "피바다식 가극"의 실제 운영에서 어떻게 드러나고 있는지를 살펴보겠다. 그리고 이것이 혁명가극 〈피바다〉와 민족가극 〈춘향전〉에서 어떻게 같고 다르게 나타나는지 비교해 보겠다. 개별 작품이 갖는 미학적 창작방향은 다음의 '사회와의 관계'에서 따로 역사적 변화와 함께 설명하도록 하겠다.

다음 표는 "피바다식 가극" 일반에서 나타나는 미학을 나타낸 것이다.

〈표 82〉 "피바다식 가극"의 미학

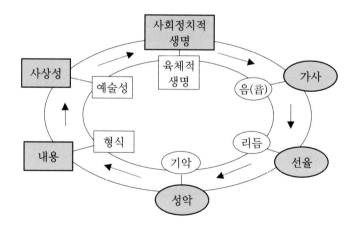

위 표에서 동그라미는 음악양식에 해당되는 기준이고 네모는 음악양식을 넘어선 문예이론에 해당하는 개념이라고 할 수 있다. 그리고 각 기준과 개념들은 서로 상대가 되는 대립쌍을 형성한다. 그리고 이 대립쌍은 미학적 원칙에 따라 중요도가 나누어지며 중요한 것에 음영을 주고 큰 도형으로 만들어 바깥에 위치하게 하였다. 그 영향관계는 앞서 말한 대립쌍의 중요도에 따라 화살표 방향의 개념에 영향을 미치게 된다. 이러한 관계는 계속 영향을 미치는 순환관계를 이룬다.

먼저 음악에서 '음'(音)과 '가사'의 관계에서 출발해 보자. "피바다식 가극"의 기본인 절가를 이루는 노래는 음과 가사로 구성된다. 그 중에서 중요한 것은 음이 아니라 가사이다. 이는 음악극이라는 측면에서 가극역사의 처음부터 지금까지 계속되어 오는 음악과 시(詩)의 경쟁, 즉 음악과 언어의 경쟁에서 언어의 승리를 보여주는 것이기도 하다. 적어도 북한 가극에서 이에 대한 논쟁은 다시 제기되지 않는다. 그리고 음악은 크게 음길이의 '리듬'과 음높이의 '선율'로 나눌 수 있다. 이 둘의 관계는 앞서 노래에서 가사가 중요했던 사실에서 영향을 받아 선율이 강조된다. 가사를 충실히 전달하기 위해서는 리듬이 강조되기 보다는 선율이 강조되어야 하기 때문이다. 그리고 음악예술은 다른 갈래인 극과 결합한 극음악을 제외하고는 성악과 기악으로 나눌 수 있다. 이 둘의 관계는 앞서 음악의 리듬과 선율에서 선율이 중요했던 사실에서 영향을 받아 성악이 강조된다. 선율을 충실히 표현하기 위해서는 기악보다는 성악이 적당하다. 선율이 강조되기 위해서는 기악의 기교보다 가창성이 보장되어야 하기 때문이다. 그 때문에 북한은 기악의 연주에서도 선율을 살리기 위해서 노래를 기본으로 하여 작곡을 하고 있으며 가창성을 중시한다. 이러한 가사, 선율, 성악 중심의 음악은 사실 "피바다식 가극"에만 해당하는 것은 아니다. 북한 음악 전반에 걸친 특징이라고 할 수 있다. 그리고 이는 북

한 음악만의 특징도 아니며 소련을 비롯한 사회주의 사실주의에 바탕을
둔 사회주의 음악의 특징이다. 이는 북한음악의 특징이 사회주의 일반의
보편성을 갖고 있음을 보여준다. 북한음악의 기초가 마련된 1950년대까
지 소련음악의 영향은 정치, 경제의 영향과 마찬가지로 절대적이었다. 그
에 따라 소련의 사회주의 사실주의에 기초한 북한음악의 특징인 가사와
선율, 성악을 중시하는 기본틀이 마련되었다.[1]

 이와 같은 대립쌍과 강조점은 문예이론에서도 일관되게 적용된다. 문
학예술의 양식은 먼저 내용과 형식의 관계로 파악할 수 있다. 이 둘의 관
계는 앞서 기악과 성악에서 성악이 중요했던 사실에서 영향을 받아 내용
이 강조된다. 성악은 앞서 설명했듯이 가사를 담아내는 선율을 표현하는
방식이었다. 이에 따라 형식보다는 내용이 강조되게 된다. 그리고 문학
예술은 미학적 평가의 기준에 따라 사상성과 예술성의 대립쌍이 형성된
다. 이 둘의 관계는 앞서 내용과 형식에서 내용이 중요했듯이 사상성이
강조된다. 내용을 강조하기 위해서는 예술성보다 사상성을 중요시해야
되기 때문이다. 그리고 문예이론에서 사상성을 담보하는 사상 주제적 측
면을 '사회정치적 생명'과 '육체적 생명'으로 나눌 수 있다. 이 둘의 관계
는 앞서 사상성과 내용성의 관계에서 사상성이 중요했듯이 '사회정치적
생명'이 강조된다. 사상성을 표현하기 위해서는 육체적 생명을 주제로 하
기보다는 사회정치적 생명을 강조해야 되기 때문이다. 이러한 사회정치
적 생명을 강조하는 문제는 다시 노래 구성단위의 가사와 음(音)의 문제
에서 가사를 강조하는 관계로 이어진다. 이러한 문예이론 역시 북한만의
특징이라기보다는 소련을 비롯한 사회주의 사실주의에 바탕을 둔 사회
주의 문학예술의 특징이라고 할 수 있다. 이는 마찬가지로 북한 문학예

[1] 이은영, 『소련의 음악이념과 음악양식과의 관계: 1932년~1953년을 중심으로』,
 29~38, 54~57쪽.

술의 특징이 사회주의 일반의 보편성을 갖고 있음을 보여준다. 이 책에서 논의하고 있는 "피바다식 가극"을 포함한 북한의 문예이론 전반도 소련을 중심으로 하는 사회주의 문예이론의 보편성을 갖고 있다.[2]

이렇듯 노래, 음악에서 출발한 대립쌍의 개념과 중요도는 문예이론의 관계로 이어지고 다시 되돌아온다. 물론 당연하게도 대립쌍의 중요도는 상대적인 것으로 중요하지 않은 기준과 개념을 무시해야 하는 것을 뜻하지는 않는다. 중요한 기준과 개념의 주도성과 상대적 중요도를 나타내는 것이다.

위에서 살펴본 음악과 문학예술의 대립쌍과 그 중요도는 앞서 말한 미학관에 따른 것이라고 할 수 있다. 북한의 음악미학은 감정미학과 내용미학임을 말했다. 형식미학이 아닌 감정을 강조하고 내용을 강조하기 위해서는 음(音)보다는 가사에 치중해야 하며 형식보다는 내용에 주목해야 한다. 그리고 인간개조라는 공산주의 인간학의 미학은 사실주의, 특히 사회주의 사실주의라고 하는 미학과 연결되어 사상성과 예술성의 관계에서 사상성을 강조한다. 그래서 인간을 개조하고 사회주의적 지향을 달성하기 위한 방식을 그 미학으로 삼는다. 이는 육체적 생명보다는 사회정치적 생명을 강조하는 것과 그 괘를 같이 한다. 인간이 개조될 수 있다는 전제가 없다면 이러한 관계는 성립할 수 없다. 또 사회주의적 사실주의라고 하는 것은 현실에 기반을 두지만 현실에 없는 이상향, 즉 문학예술로 치면 전형, 모범을 만들기 위한 사실주의이다. 그러기 위해서는 내용이 강조되고 사상성, 사회정치적 생명이 강조된다. 현실을 첫 번째가 아닌 두 번째로 배치해야 하기 때문이다. 그리고 예술성보다는 사상성을

2) 북한의 문예이론과 소련의 문예이론의 유사성을 확인함으로써 북한 문예이론의 사회주의적 보편성을 확인할 수 있는 글은 다음이 있다. 게오르기·후보브 지음, 리백구 옮김, 「음악과 현대성: 쏘베트 음악 발전의 제과업」, 리히림 외, 『음악유산계승의 제문제』, 170~202쪽.

우위에 두면서 인간개조를 추구하는 미학은 민족적 양식의 강조와 연결된다. 민족적 양식은 해당 인민들에게 가장 쉽게 접근할 수 있으며 가장 깊이 공감할 수 있는 방식이기 때문이다. 민족적 양식이 구현될 때 사상성이 강조될 수 있고 이는 인간개조로 이어질 수 있다. 그리고 이러한 미학은 결정론적 세계관에 입각해 있다고 할 수 있다. 사회주의라는 지향 자체가 자본주의의 필연적 몰락을 전제로 한 이론으로서 경제 관계, 즉 토대의 변화에 따라 상부구조와 전체가 바뀐다는 결정론에 입각해 있다. 북한의 문학예술 역시 이러한 결정론에 따라 모든 부수적인 것들이 기본 고리의 변화에 따라 결정되는 것으로 묘사된다. 위 "피바다식 가극"의 미학에 관한 표도 결국 결정론적 세계관에 따라 그 중요도와 순환관계가 그려지게 되었다고 할 수 있다.

이러한 미학의 측면에서 보면 혁명가극 〈피바다〉와 민족가극 〈춘향전〉은 원칙들을 매우 충실히 구현한다. 전체 특징을 보면 이러한 원칙들에서 두 가극 모두 크게 벗어나지 않는다. 이는 두 가극이 모두 "피바다식 가극"이라는 같은 미학과 운영원리를 기반으로 해서 개별 작품에서 차이를 보이고 있기 때문이다. 이는 어찌 보면 북한 사회가 1967년 주체 확립 이후 이른바 북한식 사회주의, 즉 '우리식 사회주의'라는 틀에서 벗어나지 않았기 때문이라고 할 수 있다. 그러한 큰 틀에서 방향성이 변화를 갖고 있다.

혁명가극 〈피바다〉와 민족가극 〈춘향전〉은 내용미학과 감정미학을 중심으로 하는 음악미학과 결정론적 세계관은 크게 다르지 않게 지켜진다. 두 가극 모두 내용을 중시하며 감정을 중시하는 가극이다. 혁명가극 〈피바다〉는 일제에 맞서 싸우는 항일무장투쟁을 주제로 하여 그 수난과 억압, 그리고 승리를 감정의 고저에 따라 조직한다. 민족가극 〈춘향전〉은 사랑을 둘러싼 계급갈등을 주제로 하여 마찬가지로 억압을 이겨내 승리

를 거두는 과정을 감정미학에 따라 조직한다. 그런데 인간개조와 사회주의적 사실주의는 상대적으로 민족가극 〈춘향전〉에서 제대로 구현되지 못했다고 할 수 있다. 혁명가극 〈피바다〉에서는 어머니를 주인공으로 하여 공산주의 인간학으로 표현되는 인간개조가 철저히 구현되었다. 그리고 이를 사회주의적 지향을 담아내는 사실주의 기법으로 그려졌다. 하지만 민족가극 〈춘향전〉에서는 주인공 춘향에게서 인간개조라는 측면은 그리 중요하지 않았다. 정절을 끝까지 지켜낸 측면으로는 인간개조를 그려내기에는 부족했다. 그리고 당연하게도 봉건시대를 배경으로 하는 내용이었기 때문에 사회주의적 지향을 드러낼 수가 없었다. 이는 어쩌면 민족고전을 현대화하는 과정에서 필연적으로 마주해야 하는 문제이다. 민족고전을 그 당시 그대로의 주제와 내용을 바탕으로 현대화한다면 어떠한 양식적 변화에도 마찬가지로 사회주의적 지향을 드러내는 사회주의적 사실주의를 표현하기는 힘들다. 이는 인민대중의 자주성 실현이라든가 수령관을 중시하는 주체 사실주의 측면에서도 마찬가지이다. 민족고전이 배경으로 하고 있는 사회는 자본주의 사회가 아니라 봉건제 사회이기 때문이다. 그리고 꼭 사회주의적 지향이 아니더라도 민족가극 〈춘향전〉에서 몽룡과 춘향의 사랑이 맺어지는 결말로는 해당 가극의 종자에 해당하는 사상적 핵인 계급갈등이 전혀 해결되지 않는다. 그리고 결말 이후의 전망에 대해서도 전혀 전형, 모범을 제시하고 있지 못하다. 반면 기본적으로 민족적 양식을 구현하고 있다는 점에서는 같으나 세부 양식의 측면에서 보면 민족가극 〈춘향전〉이 혁명가극 〈피바다〉에 비해서 민족적 양식을 더 충실히 구현하고 있다.

2) 대본

사회역사적 토대에 따라 달리 나타난 혁명가극 〈피바다〉와 민족가극 〈춘향전〉의 대본에 대해서 살펴보도록 하겠다. 다음 표는 가극양식과 대비되는 두 가극의 내용에 대한 것으로 혁명가극 〈피바다〉와 민족가극 〈춘향전〉의 대본을 비교한 것이다.

〈표 83〉 가극 〈피바다〉와 〈춘향전〉의 대본 비교

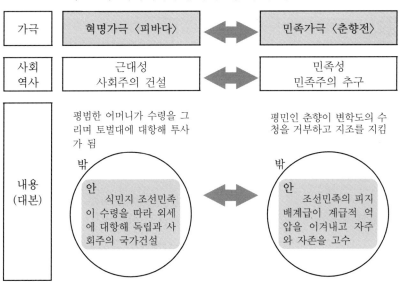

위 표와 같이 두 가극은 사회역사 토대에 따라서 내용이 결정된다. 두 가극 모두 안으로 품고 있는 뜻과 밖으로 드러내는 이야기로 구분할 수 있다.

혁명가극 〈피바다〉는 근대성을 내세우는 사회주의 건설을 사회역사적 토대로 삼는다. 그에 따라 내용, 즉 대본이 구성된다. 밖으로 드러나는 이야기는 평범한 어머니가 수령을 그리며 토벌대에 대항해 투사가 되는

과정을 그린다. 하지만 안으로 품은 뜻은 식민지 조선민족이 수령을 따라 외세에 대항해 조선독립과 사회주의 국가 건설의 과정을 보여주고 있는 것이다. 이것이 바로 북한의 당과 정부가 인민들이 혁명가극 〈피바다〉를 보고 극장 밖에서 실현했으면 하는 삶의 자세이다. 물론 극장 밖이 일본 제국주의 시대는 아니다. 1970년대라면 미 제국주의를 상대로 하는 것이다. 극장 안에서 어머니가 수령을 그리며 일제에 대항해 싸움을 벌였듯이, 극장 밖에서는 인민 개인이 어머니가 되어 수령에 대해 충성을 다하며 미 제국주의에 대항해서 북한의 수령제 사회주의를 건설해 나아가는 것이다.

반면 민족가극 〈춘향전〉은 민족성을 내세우는 민족주의를 사회역사적 토대로 삼는다. 그에 따라 내용, 즉 대본이 구성된다. 밖으로 드러내는 이야기는 천민인 춘향이 양반인 변학도의 수청을 거부하고 지조를 지키고 사랑을 이루는 과정을 그린다. 하지만 안으로 품은 뜻은 조선민족의 피지배계급이 계급적 억압을 이겨내고 자주와 자존을 고수, 건설하는 과정을 보여준다. 마찬가지로 이렇게 안으로 품은 뜻이 바로 북한의 당과 정부가 민족가극 〈춘향전〉을 보고 극장 밖에서 실현했으면 하는 삶의 자세일 것이다. 1980년대 중후반 이후 다른 사회주의 국가와는 달리 민족적 자긍심을 바탕으로 '우리식 사회주의'를 고수해 나아가는 것이다. 그런데 이것은 극장 밖 현실에 적용 가능한 숨은 뜻이 되기에는 적당하지 않다. 극장 밖 북한 사회는 사회주의가 '완전승리'한 사회는 아니지만 자본주의가 철폐된 사회주의 국가이다. 더군다나 봉건제 사회는 더더욱 아니다. 그렇기 때문에 계급적 억압은 존재하지 않는다. 전통적 문화유산을 봄에 따라 조선 민족에 대한 자존감과 긍지를 높일 수는 있으나 극장 안의 대본인 내용과 극장 밖의 삶의 현실이 자연스레 연결되지 않는다. 이것이 바로 민족가극이 갖는 한계일 것이다. 민족가극 〈춘향전〉은 전통에 대한

주목과 민족의 자존과 자긍심을 공고히 하는 데는 성과를 거두었다. 그리고 북한의 주체성 강화에 도움을 주었다. 하지만 문학예술의 측면에서 보면 극장 안과 극장 밖을 이어줄 인식 교양적 작품인 우리식 가극의 '고전'이 되기에는 부족하다.

이는 혁명가극 〈피바다〉와 민족가극 〈춘향전〉의 주제를 조금 더 자세히 살펴보면 더욱 확실해진다.

다음은 두 가극의 주제를 비교한 표이다.

〈표 84〉 가극 〈피바다〉와 〈춘향전〉의 주제 비교

번호	피바다	춘향전
1	제국주의와 사회주의 대립(반제국)	양반과 상민들의 대립(반계급)
2	어머니의 자주성	춘향의 자주성
3	어머니의 수령에 대한 충성	춘향의 몽룡에 대한 절개
4	육체적 생명이 아닌 사회정치적 생명	육체적 생명이 아닌 정신적 생명

먼저 혁명가극 〈피바다〉는 위에서 살펴보았듯이 반제국주의를 둘러싼 근대 사회주의국가 건설이 커다란 주제이다. 민족가극 〈춘향전〉은 양반과 상민들의 대립을 둘러싼 조선민족의 계급갈등과 철폐가 주제이다. 주인공을 위주로 그 활동과 지향을 살펴보면 〈피바다〉의 어머니는 일제에 대항해 자주성을 지키며 성시를 열어젖힌다. 이는 작품에 직접 드러나지 않지만 암시되는 수령에 대한 지도와 그에 대한 충성을 뜻한다. 반면 〈춘향전〉은 변학도의 계급적 억압에 대항해 자주성을 지키며 정절을 지킨다. 그리고 결국 몽룡과 사랑을 이룬다. 그런데 이러한 몽룡에 대한 절개는 작품의 주제인 계급 철폐와 연결되지 않는다. 사랑을 이룬 것은 춘향의 절개 때문이기도 하지만 몽룡의 성공 때문이기도 하다. 게다가 천민인 춘향이 사랑을 이룬 몽룡은 양반계급이다. 결국 둘의 사랑은 사실 계

급갈등 해소에 어떤 영향도 미치지 못한다. 그리고 '어머니'나 '춘향' 모두가 육체적 생명에서 벗어난 점은 같지만 춘향은 정신적 생명을 추구하였고 어머니는 사회정치적 생명을 추구했다는 점에서 다르다. 춘향의 정신적 생명 중시는 주제인 계급갈등의 철폐에 아무런 도움이 되지 못한다. 아주 개인적인 의로움일 뿐이다. 반면 어머니가 중시한 사회정치적 생명은 마을사람들, 그리고 민족과 국가라는 집단으로 확대되어 집단주의적 자주성 실현으로 이어진다. 그리고 결정적으로 민족가극 〈춘향전〉으로는 북한 사회가 추구하는 북한 식 사회주의의 중심인 '수령'을 형상할 수가 없다. 그렇기 때문에 당연하게도 민족가극 〈춘향전〉에는 간접적으로도 '수령'이 암시될 수 없었다. 혁명가극 〈피바다〉에서는 비록 수령에 대한 직접적인 언급은 없었으나 백두산으로 상징되는 김일성과 항일무장투쟁 세력들이 어머니와 마을 사람들을 단결시키고 추동하는 원동력이었다.

이는 결국 민족가극 〈춘향전〉의 종자가 제대로 잡히지 않았음을 말해준다. 민족가극 〈춘향전〉에 관한 여러 글들을 확인해도 '종자'가 무엇이라는 직접적인 언급은 찾아볼 수 없다. 기본사상만이 '빈부귀천에 따라 사람을 차별하고 신분이 서로 다른 사람들끼리는 사랑도 할 수 없고 살수도 없게 되어 있는 봉건적인 신분제도의 반동성을 폭로'하는 것으로 제시된다. 반면 혁명가극 〈피바다〉의 종자는 분명하게 제시된다. 혁명가극 〈피바다〉의 종자는 '수난의 피바다를 투쟁의 피바다로 만들어야 한다.'이다. 종자는 형상의 모든 요소들을 하나로 통일시켜 작품을 유기적으로 구성하는 기초로, 작품의 생명을 규정하는 핵이 된다고 주장한다. 그리고 문학예술작품에서 소재와 주제, 사상은 종자를 기초로 하여 유기적인 연관 속에서 하나로 통일된다고 한다. 즉 **종자는 소재이면서 주제이고 사상이다.** 그런데 민족가극 〈춘향전〉의 종자가 제대로 잡히지 않았다는 점은

소재와 주제, 사상이 일치하지 않고 있다는 점에서 알 수 있다. 명백히 소재는 춘향과 몽룡의 사랑이다. 그런데 주제는 계급갈등이며 사상은 계급갈등의 철폐이다. 춘향과 몽룡의 사랑으로는 계급갈등이 묘사되거나 철폐될 수 없다.

이에 따라 북한 문학예술의 주요 특징 중 하나인 선악대비가 모호하다. 이몽룡은 굳이 따지자면 선한 존재이면서 양반이어서 작품의 주제인 계급갈등을 흐리고 있는 인물이다. 이는 대립점을 모호하게 만들고 여러 갈등선을 만들게 하여 내용 중심성과 인민성이 제대로 발휘되지 못하게 만든다. 이러한 민족가극 〈춘향전〉의 여러 갈등선을 북한에서는 '극조직의 립체적인 짜임새'라고 긍정적으로 평가한다. 춘향을 비롯한 천민과 변학도를 비롯한 양반계급을 긍정·부정인물들의 갈등관계만으로 보여주지 않는다는 것이다. 그래서 춘향과 몽룡 간의 사랑관계와 그로부터 파생되는 월매와 맺는 극적관계, 방자와 향단의 해학적인 인정관계와 대조적인 사랑선, 춘향을 동정하며 칭송하는 인민들의 인정선, 변학도와 몽룡 사이에 얽혀있는 양반계급의 내부갈등선을 입체적으로 설정하였다는 것이다. 이에 따라 민족가극 〈춘향전〉이 7개의 장면에다 서장과 종장 그리고 장 내부의 경을 합해 14장면을 포괄하는 다장면구성형식으로 구성되어 있음을 긍정적으로 평가한다.[3] 하지만 이러한 긍정, 부정인물들의 대립점이 모호함에 따라 선악대비를 불분명하게 만들고 있다. 게다가 여러 관계를 설정하여 보여주기 때문에 극 자체의 전개가 불확실해지고 있다. 그리고 7장 9경의 혁명가극 〈피바다〉보다 많아진 다장면구성은 관객의 눈을 흐리게 만들었다. 이는 북한의 "피바다식 가극"이, 나아가 문학예술이 맡고 있는 역할이 바로 사상 인식적 교양물이라는 점에서 문제이다.

3) 강진, 「민족가극 《춘향전》 에서의 극조직의 새로운 형상적 특성」, 『조선예술』, 1989년 5호, 루계 389호(1989), 16쪽.

사건과 주제를 명료하게 제시하지 못하고 있다. 결국 북한의 미학을 제대로 담아내지 못한다. 이러한 내용 구성으로는 사상 인식적 효과를 제대로 달성하기 힘들다. 또한 이러한 소재와 주제로는 민족가극 〈춘향전〉이 혁명가극 〈피바다〉의 창작과 그 이후 진행된 '〈피바다〉근위대' 칭호와 '〈피바다〉근위대 붉은기' 수여라는 대중운동 방식으로 확대될 수는 없었을 것이다.

결국 민족가극 〈춘향전〉은 민족적 형식을 바탕으로 하면서도 현대성을 온전히 구현하지 못한 한계를 보이고 있다. 이러한 까닭은 민족가극 〈춘향전〉이 갖는 내용의 한계 때문이다. 민족가극 〈춘향전〉의 내용으로는 북한이 추구하는 사회주의적 지향을 담아낼 수 없었다. 하지만 민족가극 〈춘향전〉은 가장 대중적이면서, 오랜 기간 수차례에 걸쳐 창작해오면서 쌓았던 방법론을 갖고 있던 작품이었기 때문에 "피바다식 민족가극"의 첫 출발이 되었던 것으로 보인다.

제2절 가극양식

1960년대 후반 유일체제 수립과정에서 북한의 문학예술은 소위 주체의 확립을 추구했다. 그 이전 1950년대부터 음악계는 양적으로 토대를 갖춰 나아가면서 전통음악과 서양음악 사이에서 '주체'를 만들어 가고 있었다. 이 주체 확립과정은 북한음악을 근대화하는 방식이었다. 그런데 이러한 근대화는 서양화로 인식되었고 결국 전통음악에 의한 민족화는 제대로 이루어지지 못했다.

예를 들어 서양음악, 서양악기를 세계적으로 널리 일반화된 것으로 보았다. 그리고 음악예술이 일정하게 발전한 나라들에서 민족관현악과 함께 양악관현악이 존재하는 것으로 보았다.[4] 이에 따라 초기 혁명가극 〈피바다〉의 민족관현악에 있어서도 그 편성은 양악관현악의 기본 편성을 받아들였다. 그리고 이후 배합관현악에서도 양악관현악에 민족악기의 특성을 살려 배합하는 방식을 취했다. 이는 세계를 민족국가 단위로 보면서 제국주의 세력과 자주 독립국가들의 힘의 관계로 보는 정치경제적 측면과는 사뭇 다른 현실인식이다. 물론 이러한 현실을 민족적으로 수용하는 주체적 과정을 거치게 된다. 하지만 위와 같은 인식은 일정하게 식민지 과정을 거치면서 타자에 의해서 주어진 현실을 수용하는 현실론의 모습을 보여주는 것이다. 이는 북한 사회에서 서양음악의 위상에도 해당되는 인식이다. 이것이 결국 북한이 비판하고 있는, 음악예술을 정치경제와는 독립된 갈래로 나누어 생각하는 '순수예술론'의 측면인지 현실적이고 유연한 인식과 방식인지는 논쟁의 여지가 있다고 본다. 그리고 민족악기 개량의 문제에서도 음고(음정)의 민족적 특성 문제도 제대로 논의

4) 한중모·정성무, 『주체의 문예리론 연구』(평양: 사회과학출판사, 1983), 520쪽.

되지 못하고 현실이라는 측면에서 평균율로 통일되었다.

그리고 선율의 중시와 함께 리듬에 기초한 민족적 양식인 장단에 주목하지 못한 점이 있다. 북한은 사상성과 예술성의 관계에서 사상성을 결정적인 것으로 보기 때문에 음악에서 사상성을 좌우하는 가사를 중요시한다. 그렇기 때문에 가사가 있는 노래를 중요시한다. 또 그래서 노래의 중심이 되는 선율을 중요시한다. 반면에 리듬은 부차적인 요소이다. 물론 엄밀한 의미에서 리듬은 선율의 요소 가운데 하나이다. 하지만 선율은 음높이라는 공간적 측면을 중요시하기 때문에 반대되는 음길이의 시간적 측면인 리듬을 대립되는 개념으로 사용하는 경향이 있다. 그리고 실제 리듬의 강조는 선율의 흐름인 선율성을 방해하는 측면이 있다. 이렇듯 선율을 강조하는 북한음악에서는 선율성을 해칠 가능성이 있는 리듬에 대해 배타적이며 다양한 변화를 허락하지 않는다. 유순한 선율성을 살리기 위해서 박절리듬적 분할성을 일정하게 가지면서, 소리의 높이와 강약을 빈번하거나 지나치게 쓰지 않는다.[5] 결국 리듬감이 떨어지게 된다. 또 2, 3마디마다 박자가 변하는 교체박자(다박자, multimeter)나 둘 이상의 박자가 동시에 나타나는 혼합박자(복합박자, polymeter)는[6] 잘 쓰지 않는다. 쓰더라도 혁명가극 〈꽃파는 처녀〉의 제6장 지주처 환각장면의 관현악과 같이 5/8박자 혼합박자의 리듬과 자유박자를 사용하여 선율성을 기괴하게 만듦으로써 부정인물의 부정성을 표현하는 방식으로 적용된다.[7]

[5] 김최원 · 강진 · 황지철 · 주문걸 · 조인규 · 현수웅, 『《피바다》식 혁명가극리론: 친애하는 지도자 김정일동지의 문예리론총서26』, 104쪽.

[6] 괄호의 '복합박자'는 북한식 '복합박자'가 아니고 '혼합박자'의 남쪽식 다른 표기이다. 황민명, 『음악기초리론(3판)』, 60~66쪽 Paul Creston 지음, 최동선 옮김, 『리듬원리』, 13쪽.

[7] '제6장 1경 2. 지주처의 환각장면,'『불후의 고전적 명작 《꽃파는 처녀》를 각색한 혁명가극 꽃파는 처녀 총보』(평양: 문예출판사, 1974), 410~414쪽; 최경수 · 김

북한에서 재즈와 록음악을 반대하는 까닭 중 하나가 여기에 있는데, 이 음악들이 선율에 주목하기 보다는 부차적이라고 보는 리듬과 음빛깔을 강조한다고 보기 때문이다. 재즈와 록음악이 선율을 괴벽하게 기형화하거나 단조로운 리듬의 무미건조한 부속물로 만들어서 선율을 농락하고 모독하고 있다고 본다.[8] 이러한 관점은 북한만의 음악관이 아니라 소련을 비롯한 사회주의 음악의 보편적 특성이다. 선율을 강조하지 않고 리듬이 강조된 이러한 음악들은 소련음악에서도 거부되었다.[9] 결국 재즈와 록음악이 선율보다는 리듬을 더 강조하고 전자음과 같이 자연스럽지 못한 음빛깔을 강조하는 데 더 치중한다는 것이다. 이런 경향 때문에 우리 민족음악의 중요한 특징인 장단에 대해서도 리듬의 연장으로만 받아들이게 되었다. 하지만, 리듬에 기초한 민족적 양식인 장단은 그 자체만으로도 음악이 된다. 하지만 이렇게 장단만으로 이루어진, 선율이 빠진 음악은 북한음악계에서는 진정한 음악이라고 평가하지 않는다. 이것은 당연하게도 장단만으로 이루어진 음악이 갖는 한계, 사상성을 담보하기 어렵다는 점 때문이다.

이러한 까닭으로 결국 서양화된 근대성을 낳게 되었다. 이것은 근대화가 서양화와 동일시된 결과였다. 이것은 주체의 근원을 현대 시기의 항일혁명문학예술로 설정했기 때문이다. 그 근원이 이미 일제강점기 주체적으로 수용하지 못한 서양음악 영향의 항일혁명문학예술이었다는 점이 문제였다. 물론 이러한 항일혁명문학예술을 개조하고 변화시킬 수 있었다면 모르겠으나, 항일혁명문학예술은 북한 사회에서 그 자체로 완전무결한 것이었으며, 손을 댈 수 있는 것이 아니었다. 완전한 모범이사 전형이다. 그렇기 때문에 '민족적 선율'의 정의와 범주도 민요의 개념과 달리

용세, 『가극과 연극감상』(평양: 문예출판사, 1983), 36쪽.

[8] 김정일, 『음악예술론』, 53~54쪽.

[9] 이은영, 『소련의 음악이념과 음악양식과의 관계: 1932년~1953년을 중심으로』, 55쪽.

폭이 넓고 유연하다. 민족적 선율의 특징을 폭넓게 '아름답고 우아하고
유순한 것'으로 규정하고, 민족음악의 범주도 민요, 신민요, 항일혁명가
요, 해방 후 창작가요를 포괄한다. 이런 규정과 범주는 민족적 선율을 고
정불변한 것으로 보지 않기 때문에 가능하다. "피바다식 가극"은 이러한
폭넓은 민족음악 가운데에서 조선 인민의 민족적 정서와 비위에 맞는 조
선적인 음조와 선율을 적극 찾아내어 음악창작에 이용한 것으로 평가받
는다.[10] 그리고 전통적 색채가 분명한 '진한 민요풍'의 노래는 현대화되
지 못한 낡은 풍의 노래로 평가받는 정도가 아니라 오히려 예술적으로
가장 완성됐다고 하는 혁명가극 〈꽃파는 처녀〉에서 부정인물을 형상하
여 착취계급의 반동적인 본질을 드러내는 데 일관되게 쓰였다. 그리고
혁명가극 〈피바다〉에서도 '제5장 1. 구장의 노래 〈사람의 목숨은 하나라
오〉라는 진한 민요풍의 노래는 부정인물인 구장을 성격화하는 데 쓰이고
있다.[11] 결국 중심은 민족음악으로 평가받는 항일혁명가요였다. 온전히
주체적으로 수용하지 못한 항일혁명가요의 내용과 형식이 바로 전형이
자 모범이 된다. 이러한 결과에 따라 1970년대 혁명가극 〈피바다〉는 "피
바다식 가극"으로 일반화된다.

　이러한 흐름에 반해 1980년대 들어서 앞에서 얘기한 주체의 민족화가
중요하게 제기되었다. 이는 북한 사회에서 주체사상이 완전히 정리되고
민족주의가 강조되면서 나타났다. 그래서 이전에 흐름이 끊긴 민족가극
이 "피바다식"을 받아들여 나타났다. 그것이 바로 민족가극 〈춘향전〉이
다. 당연하게도 주제에서부터 내용, 음악양식에서도 전통성과 민족성이

10) 「가극예술에 대하여: 문학예술부문 창작가들과 한 담화, 1974년 9월 4~6일」,
　　333~335쪽; 김경희 · 림상호, 『《피바다》 식 혁명가극1: 주체음악총서(4)』, 95~96쪽.
11) '제5장 1. 구장의 노래 《사람의 목숨은 하나라오》', 『불후의 고전적명작 《피바
　　다》 중에서 혁명가극 피바다 총보』(1972), 355~356쪽; 최경수 · 김용세, 『가극과
　　연극감상』, 77~78쪽.

강조되었다.

다음은 위에서 설명한 혁명가극 〈피바다〉와 민족가극 〈춘향전〉의 음악양식에 나타나는 특징을 표로 정리한 것이다.

〈표 85〉 가극 〈피바다〉와 〈춘향전〉 음악형식의 비교

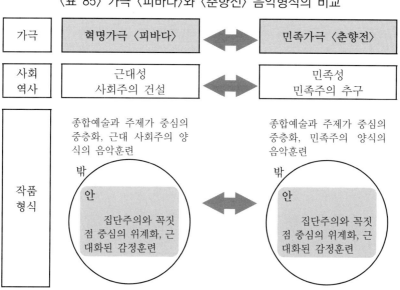

위 표에서 보듯 혁명가극 〈피바다〉는 근대성을 내세우는 사회주의 건설을 사회역사적 토대로 삼는다. 그에 따라 작품의 형식이 구성된다. 밖으로 드러나는 형식은 종합예술과 주제가 중심의 중층화를 바탕으로 근대 사회주의 양식의 음악을 훈련하는 과정이다. 반대로 안으로 품은 뜻은 집단주의와 꼭짓점 중심의 위계화를 바탕으로 근대화된 감정훈련을 목표로 하는 것이다. 이것이 북한의 당과 정부가 인민들이 혁명가극 〈피바다〉를 보고 극장 밖에서 실현했으면 하는 삶의 방식이다. 극장 안에서 종합예술과 주제가 중심의 중층화를 바탕으로 근대 사회주의 양식의 음

악을 경험하였듯이, 극장 밖에서도 집단주의와 위계화를 받아들이며 근대화된 감정 상태를 유지하길 바라는 것이다. 이는 수령제의 사회주의 국가건설을 위한 것이다. 하지만 근대화가 서양화와 동일시된 까닭에 표면적으로는 민족성을 명시했지만 서양화에 치우친 양식이었다.

민족가극 〈춘향전〉은 민족성을 내세우는 민족주의를 사회역사적 토대로 삼는다. 그에 따라 작품의 형식이 구성된다. 밖으로 드러나는 형식은 종합예술과 주제가 중심의 중층화를 바탕으로 민족주의양식, 즉 전통음악에 바탕을 둔 음악을 훈련하는 과정이다. 반대로 안으로 품은 뜻은 집단주의와 꼭짓점 중심의 위계화를 바탕으로 민족화된 감정훈련을 목표로 하는 것이다. 이것이 마찬가지로 북한의 당과 정부가 민족가극 〈춘향전〉을 보고 극장 밖에서 실현했으면 하는 삶의 방식이다. 극장 안에서 종합예술과 주제가 중심의 중층화를 바탕으로 민족양식의 음악을 경험하였듯이, 극장 밖에서도 집단주의와 위계화를 받아들이며 민족화된 감정 상태를 유지하길 바라는 것이다. 즉 조선민족제일주의와 우리식 사회주의를 쉽게 받아들이게 하기 위함이다.

물론 거듭 얘기했지만, 이 2가지 방식은 하나를 택하는 것이 아니라 함께 병행하는 것이다. 이 의미는 북한 사회가 이 2가지 방식을 인민들이 모두 체험하고 있기를 바란다는 것이다.

다음은 혁명가극을 대표하는 가극 〈피바다〉와 민족가극을 대표하는 가극 〈춘향전〉의 주제가를 분석해 보겠다. 혁명가극 〈피바다〉와 민족가극 〈춘향전〉을 대표하는 주제가를 분석함으로써 혁명가극과 민족가극의 음악특징의 실제에 대해서 자세히 알아 볼 수 있다.

먼저 혁명가극 〈피바다〉의 주제가 〈피바다가〉를 살펴보도록 하겠다. 다음 악보는 '제6장 6. 을남의 죽음과 항전의 피바다장면 《피바다가》'의 〈피바다가〉 대목을 뽑아서 만든 것이다.[12]

〈악보 13〉 피바다가

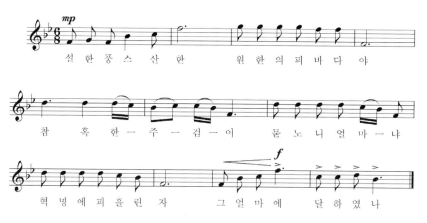

이 노래는 왜놈들에 의한 을남의 죽음을 소재로 하고 있다. 을남이 왜놈들에게 죽은 다음 갑순이 슬퍼하며 〈피바다가〉를 부른다. 일제에 대항하는 인민의 투쟁을 주제로 하고 있다. 다음으로 음악양식에 대해서 음높이와 음길이, 음세기, 음빛깔로 나누어 살펴보도록 하겠다.

첫째, 음높이는 다음과 같다. 최저음은 바(f^1, 솔)음, 최고음은 사(g^2, 라)음으로 2옥타브를 넘지 않는 음역을 가지고 있다. 이는 혁명가극과 민족가극에 동일하게 나타나는 특징이다. 그리고 조성을 결정하는 데 중요한 시작음은 바(f^1, 솔)음, 종지음은 누(b^{b1}, 도)음이다. 그리고 음비중에서는 바(f, 솔)음이 가장 많은 비중을 차지하였다. 바(f, 솔)음과 누(b^{b1}, 도)음이 가장 중요하게 쓰인 노래로서 중심음을 설정하고 있는 조성음악이다. 그리고 출현음수는 5음이다. 이를 바탕으로 전통선법을 판단해보면 음계음들이 '바사**누**다라(FGBbCD, 솔라**도**레미)'로 평조 제1변형(**솔라도**레미)에 해당한다. 남쪽의 전통선법으로는 '평조 중 기음의 4도 위 종지'에 해

12) 『불후의 고전적명작 《피바다》 중에서 혁명가극 피바다 총보』(1972), 407~409쪽.

당한다. 출현음수와 선법이 모두 전통선법에 해당하여 전통성을 살리고 있다. 출현음은 5음이지만 서양 장단조로 판단해보면 장조로서 내림나장조(B^bM)의 조성을 갖고 있다. 서양식 조표에 따른 으뜸음과 종지음이 장조의 으뜸음인 계명 '도'로 일치하고 있다. 'Ⅲ장-3절-2)절가-(1)선율'에서 설명했듯이 이는 결국 5음계의 전통선법을 바탕으로 서양의 7음계 장단조를 받아들이는 과정에서 정착된 '5음계적 대조(5음계 장조)'에 해당하는 곡이다. 〈피바다가〉는 항일무장투쟁시기 음악으로 일본음악의 영향을 생각해 볼 수 있으나 일본음악의 영향은 보이지 않는다. 이러한 선법의 특징은 전통음악의 창조적 계승과 외래음악의 비판적 수용으로 평가할 만하다. 그리고 임시표는 사용되지 않고 있으며 화음은 3화음을 위주로 하며 7화음이 추가로 사용되었다.[13] 이는 듣기 쉽고 부르기 쉬운 음악을 위한 것이다.

음길이는 다음과 같다. 마디는 11마디로 악절(8마디)을 기준으로 하는 북한음악의 형식에 맞지 않아 균형감을 주지 못하고 있다. 1부분형식(8마디)의 변형에 해당한다. 박자는 6/8박자로 3박자 2박자계의 체계를 갖고 있어서 전통음악에서 주되게 쓰이는 3박자가 사용되고 있다. 하지만 박자주기는 서양박자의 강약주기로 구성되어 있어서 전통음악의 장단주기를 사용하지 않고 있음은 전통성을 온전히 재현하지 않고 있음을 보여준다. 그에 따라 장단감이 살지 않고 있으며 이는 〈피바다가〉가 선율 중심의 노래임을 보여준다.

음세기에서는 을남이를 죽인 왜놈들의 분노를 표현하며 강하고 큰 소리를 사용하고 있다. 그리고 음빛깔은 을남의 죽음을 슬퍼하면서 부르는 노래지만 슬픔에 젖지 않으며 전체적으로 양성 중심으로 씩씩하고 웅장해서 왜놈들과 싸울 결의를 다지는 다음 장면을 준비하고 있다.

13) 화음은 다음 악보를 참고하였다. 〈피바다가〉, 『조선노래대전집: 2판』, 243쪽.

관현악은 처음에 민족관현악으로 만들어져서 전통음악의 특성을 강조했으나 1972년 이후 수정되어 배합관현악으로 편성되었다. 결국 배합관현악에서는 현대화를 강조하며 양악관현악이 상대적으로 우세하게 사용되었다. 그리고 시김새에서는 롱성을 거의 사용하지 않는다. 이렇게 배합관현악으로 양악관현악을 중요하게 사용하거나 롱성을 사용하지 않는 것은 전통음악의 음빛깔보다는 서양음악의 음빛깔을 강조하는 역할을 하고 있다. 이것은 전체적인 음빛깔에서 씩씩하고 웅장함을 추구한 까닭이기도 하다.

다음은 민족가극 〈춘향전〉의 주제가 〈사랑가〉를 살펴보도록 하겠다. 다음 악보는 '제2장 4경 사랑가' 의 〈사랑가〉 대목을 뽑아서 만든 것이다.[14]

〈악보 14〉 사랑가

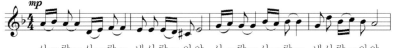

사－랑－사－랑－ 내사랑－이야 사－랑－사－랑－ 내사랑－이야

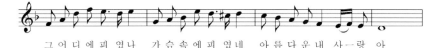

그 어 디 에 피 였 나 가 슴 속 에 피 였 네 아 름 다 운 내 사 －랑 아

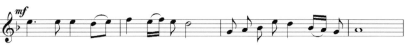

달 보 다 도 － 고 운－사랑 꽃 보 다 도 고 운－사 랑

언 제 봐 도 나 의 님 어 데 가 도 나 의 님 천 금 같 은 내 사 －랑 아

14)『민족가극 춘향전 종합총보』, 174~177쪽.

이 노래는 혼인을 약속한 춘향과 몽룡의 사랑을 소재로 하고 있다. 춘향과 몽룡이 방창과 함께 둘의 사랑을 노래한다. 계급을 극복한 사랑을 주제로 하고 있다. 다음으로 혁명가극 〈피바다〉와 마찬가지로 음악양식에 대해서 음높이와 음길이, 음세기, 음빛깔로 나누어 살펴보도록 하겠다.

첫째, 음높이는 다음과 같다. 최저음은 도($c^{\#1}$, 실)음, 최고음은 바(f^2, 도)음으로 2옥타브를 넘지 않는 음역을 가지고 있다. 이는 혁명가극과 민족가극에 동일하게 나타나는 특징이다. 그리고 조성을 결정하는 데 중요한 시작음은 가(a^1, 미)음, 종지음은 라(d^1, 라)음이다. 그리고 음비중에서는 라(d, 라)음이 가장 많은 비중을 차지하였다. 음비중과 종지음이 같은 라(d, 라)음으로, 마찬가지로 중심음을 설정하고 있는 조성음악이다. 그리고 출현음수는 7음으로 전통음계의 5음과는 다르다. 이를 바탕으로 전통선법을 판단해보면 출현음은 다르지만 음계음들이 '**라**마바사가누다(D EFGABbC, **라**시도레미파솔)'로 계면조 5도안정형(**미**솔**라**도**레**)과 주음이 같다. 남쪽의 전통선법으로는 '계면조 중 기음의 4도 위 종지'에 해당한다. 하지만 7음을 사용하는 서양 장단조로 판단해보면 서양식 조표에 따른 으뜸음과 종지음이 단조의 으뜸음인 계명 '라'로 일치하고 있듯이 단조로서 라단조(dm)의 조성을 갖고 있다. 그 중에서도 화성단음계를 섞어서 사용하고 있다. 서양음악의 영향을 받은 '7음계적 소조(7음계 단조)'에 해당하는 곡이다. 이러한 전반적 선법의 특징은 서양음악의 7음계를 받아들인 것으로 볼 수 있다. 하지만 'Ⅳ장 3절 2)절가 (1)선율' 항목에서 설명했듯이 출현음수만을 가지고 서양화한 것으로만 단정 짓기는 무리이다. 북한의 인식이 5음계와 7음계의 차이로 민족성을 파악해서는 안 된다고 보고 있다. 이러한 7음계의 적극적 사용은 전통에 바탕을 두었지만 현대화한 민족적 선율을 만들기 위한 것이었다. 그것은 바로 북한에서 말하는 민족적 선율, 즉 서도민요를 바탕으로 하는 부드럽고 유순한 선

율을 위해 도약진행보다는 순차진행을 선택했기 때문에 나타난 현상이다. 순차진행을 위주로 하는 유순한 민족적 선율을 위해, 상대적으로 도약진행을 하게 되는 5음계가 아닌 7음계를 받아들인 것이다. 그럼으로써 복고주의라고 비판하는 진한 민요풍의 굴림이나 롱성을 진하지 않게 쓸 수 있게 되었다. 이는 또 다른 북한만이 진행한 전통음악의 창조적 계승과 외래음악의 비판적 수용이라고 할 수 있다. 그리고 임시표는 〈피바다가〉와 마찬가지로 사용되지 않고 있지만 화음은 3화음 위주에서 7화음과 6화음이 추가로 사용되었다.15) 이는 〈피바다가〉보다 다양한 화음을 사용함으로써 화려함을 추구한 것이라고 할 수 있다.

음길이는 다음과 같다. 마디는 16마디로 악절(8마디)을 기준으로 하는 북한음악의 형식에 맞게 균형감을 갖고 있다. 2부분형식(8×2, 16마디)이다. 박자는 4/4박자로 2박자 4박자계의 체계를 갖고 있어서 서양박자에서 주로 쓰이는 2박자로 구성되어 있다. 그리고 박자주기도 서양박자의 강약주기로 구성되어 있으며 장단감도 뚜렷하지 않다. 이 곡 역시 장단감이 뚜렷하지 않으며 리듬이 단순한 것들로 이루어져 있어서 선율중심의 음악임을 알 수 있다. 그런데 실제 음악을 보면 3박자(♩)를 여느박, 고동박으로 하는 리듬꼴들이 곳곳에서 형성되고 있어서 전형적인 2박자의 곡으로 보기에는 힘들다. 이는 현대 인민들의 감성에 익숙해진 2박자의 4/4박자를 사용했지만 실제 음악에서는 전통의 3박자를 사용하려고 한 흔적이라고 할 수 있다.

음세기에서는 춘향과 몽룡이 사랑을 속삭이고 있는 노래로서 세지 않은 소리를 사용하고 있다. 그리고 춘향과 몽룡의 사랑을 노래하는 장면에 맞게 음빛깔은 전체적으로 민성을 중심으로 유순하고 부드럽다. 관현악은 〈피바다가〉에 비해 상대적으로 민족관현악이 우세하게 사용되었으며, 특히 민족타악기로 민족음악의 음빛깔을 도드라지게 하고 있다. 그리

15) 화음은 다음 악보를 참고하였다. 〈사랑가〉, 『조선노래대전집: 2판』, 1564쪽.

고 시김새에서는 롱성을 진하지는 않지만 뚜렷하게 사용하고 있다. 북한에서는 진한 롱성이나 굴림소리는 오히려 복고주의라고 비판받고 있어서 이러한 연한 롱성이나 굴림소리가 현대화된 전통으로 취급받고 있다. 이렇게 배합관현악에서 민족관현악을 우세하게 사용하거나 롱성을 사용하는 것이 전통음악의 음빛깔을 강조하는 역할을 하고 있다.

다음은 위에서 살펴본 〈피바다가〉와 〈사랑가〉의 음악특징을 표로 정리 비교한 것이다.

〈표 86〉 〈피바다가〉와 〈사랑가〉의 비교

구분			피바다가	사랑가
내용	소재		왜놈들에 의한 을남의 죽음	춘향과 몽룡의 사랑
	주제		일제에 대항한 인민의 투쟁	계급을 극복한 사랑
형식	음높이	최저음	바(f^1, 솔)	도($c^{\#1}$, 싈)
		최고음	사(g^2, 라)	바(f^2, 도)
		음역	2옥타브	2옥타브
		시작음	바(f^1, 솔)	가(a^1, 미)
		종지음	누(b^{b1}, 도)	라(d^1, 라)
		음비중	바(f, 솔)	라(d, 라)
		출현음수	5음	7음
		유사 전통선법	평조 제1변형	계면조 5도안정형
		남쪽 전통선법	'바'(f, 솔) 평조1(완4)	'가'(a, 미) 계면2(완4)
		서양 장단조	내림나장조(B^bM)	라단조(dm, 화성)
		임시표	×	×
		화음	7화음	6, 7화음
	음길이	가요형식	1부분	2부분
		마디	11	16(8×2)

구분			피바다가	사랑가
		박자	6/8	4/4
		박자주기	강약	강약
		박자체계	3박자 2박자계	2박자 4박자계(+3박자)
		장단	장단감 ↓	장단감 ↓
	음세기		강함	약함
음빛깔	음빛깔	음빛깔	양성(씩씩, 힘참)	민성(유순, 부드러움)
		관현악	양악관현악 ↑	민족관현악 ↑
		시김새	롱성 · 굴림×	롱성 · 굴림○

위와 같이 표로 정리한 〈피바다가〉의 음악특징들을 보면 소재와 주제에서 일제강점기 일제에 대항하는 인민들의 투쟁을 담고 있기 때문에 인민성을 구현한 쉬운 음악의 절가이면서도 전통성과 서양음악의 특징을 함께 담아내고 있다. 음높이에서는 전통음악을 바탕으로 하면서도 서양음악을 받아들인 5음계적 대조를 사용했다. 음길이에서는 3박자를 사용하였지만 장단감이 부족했다. 그리고 강한 음세기를 보였다. 음빛깔에서도 양성을 중심으로 힘차고 씩씩함을 보였으며 롱성을 사용하지 않고 양악관현악이 우세함으로써 서양음악의 성격이 더 강하게 드러났다. 이렇게 전체적인 음악특징을 보면 전통성을 계승하긴 했지만 현대화된 서양음악에 무게가 실려 있어서 근대 서양화된 양식의 음악훈련을 목표로 한 노래였다고 할 수 있다.

다음으로 〈사랑가〉의 음악특징을 정리해보면 〈피바다가〉와 마찬가지로 소재와 주제가 널리 알려진 민족고전 작품이기 때문에 인민성을 구현한 쉬운 음악의 절가이면서도 전통성과 서양음악의 특징을 함께 담아내고 있다. 음높이에서는 서양의 7음계를 사용했지만 이는 북한에서 말하는 유순하고 부드러운 민족적 선율을 위한 것이었다. 7음계적 소조를 민족적 선율로 만들어내는데 사용했다. 음길이에서는 2박자를 사용하였고, 장단감이 부족했지만 3박자의 리듬꼴들을 사용하여 현대화된 전통성을 구현하려는 노력을 보였다. 그리고 강하지 않은 음세기를 보였다. 음빛

깔에서도 민성을 중심으로 유순하고 부드러움을 보였으며 롱성을 사용하고 민족관현악을 우세하게 사용함으로써 전통음악의 성격이 더 강하게 드러냈다. 이렇게 〈사랑가〉는 서양음악을 받아들였지만 전체적인 음악특징을 보면 음높이(선법), 음길이(박자), 음빛깔(배합관현악, 롱성)에서 현대화된 전통음악을 추구하였다. 결국 〈피바다가〉에 비해 전통음악에 무게가 실려 있어서 〈사랑가〉는 현대에 맞는 전통양식의 음악훈련을 목표로 한 노래였다고 할 수 있다.

위에서 살펴본 주제가를 염두에 두면서 혁명가극 〈피바다〉와 민족가극 〈춘향전〉의 음악 양식적 특징에 대해서 정리해 보도록 하겠다.

〈표 87〉은 혁명가극 〈피바다〉의 음악양식에 초점을 맞춰 작성한 표이다. 표와 같이 혁명가극 〈피바다〉는 근대성의 사회주의 건설이라는 사회역사적 토대 아래 감정훈련과 집단주의, 위계화를 실현하기 위해서 "피바다식 가극"의 독창적인 방법론을 만들었다. 그것이 바로 절가와 방창, 우리식 관현악, 음악극작술이다. 이것이 바로 "피바다식 가극"이 갖고 있는 보편성이다. 이것은 당연하게도 또 다른 "피바다식"의 민족가극인 〈춘향전〉에도 고스란히 적용된다.

하지만 그 세부 음악양식에서는 다른 특색을 보여준다. 특색을 음높이, 음길이, 음세기, 음빛깔로 나누어 보면 다음과 같다. 음높이에서는 2옥타브 정도의 넓지 않은 음역을 사용하며 조성중심의 음악이다. 그리고 현대가요선율을 주로 쓰며 상대적으로 순차진행보다는 도약진행이 많이 쓰인다. 음길이에서는 전통박자에서 주로 쓰이는 3박자가 아닌 2박자가 더 많이 쓰이고 있으며 장단감이 두드러지지 않는다. 음세기에서는 주제가 혁명적이기 때문에 상대적으로 강하고 큰 소리가 많이 쓰인다. 음빛깔 중 성악에서는 양성을 위주로 하며 씩씩하고 폭넓은 현대 가요의 빛깔이 많이 쓰이며 관현악에서도 양악관현악이 주도한다.

〈표 87〉 혁명가극 〈피바다〉의 음악양식

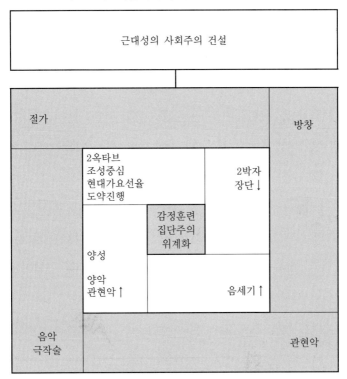

다음의 〈표 88〉은 민족가극 〈춘향전〉의 음악양식에 초점을 맞춰 작성한 표이다. 표와 같이 민족가극 〈춘향전〉은 전통성을 바탕으로 하는 민족성의 민족주의라는 사회역사적 토대 아래 감정훈련과 집단주의, 위계화를 실현하기 위해서 새로운 "피바다식 민족가극"을 만들었다. 그 특징을 음높이, 음길이, 음세기, 음빛깔로 나누어 보면 다음과 같다. 먼저 음높이의 음역에서는 2옥타브 정도의 넓지 않은 음역과 서양 장단조가 중심이 되는 조성음악이라는 점은 혁명가극 〈피바다〉와 다르지 않다. 반면에 현대가요 선율과 함께 민요바탕의 선율이 혁명가극 〈피바다〉에 비해 상당히 많이 쓰인다. 음

〈표 88〉 민족가극 〈춘향전〉의 음악양식

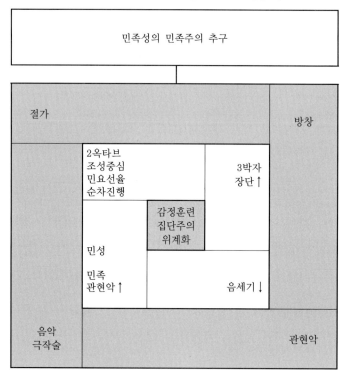

길이에서는 전통박자에서 주로 쓰는 3박자가 근대 서양음악에서 많이 쓰는 2박자보다 더 많이 쓰인다. 게다가 장단을 많이 사용하고 있어서 장단감이 두드러지는 것이 혁명가극 〈피바다〉와 구별되는 점이다. 음세기에서는 사랑을 주제로 하는 고전작품이고 민요를 바탕으로 하는 유순한 음악이기 때문에 상대적으로 약하고 작은 소리가 많이 쓰인다. 음빛깔 중 성악에서는 민성을 위주로 하며 유순하고 롱성을 많이 쓰는 민요의 음빛깔이 많이 보인다.

그리고 관현악에서는 혁명가극 〈피바다〉와 달리 민족악기가 강화되었다. 이를 자세히 살펴보도록 하겠다. 〈표 89〉는 혁명가극 〈피바다〉의 전

면배합관현악과 민족가극 〈춘향전〉의 전면배합관현악을 민족악기와 양
악기로 구분하여 비교한 표이다. 이 표를 보면 혁명가극 〈피바다〉와 민
족가극 〈춘향전〉의 양악기 구성은 거의 차이가 없다. 하지만 민족악기를
보면 민족가극 〈춘향전〉에서 타악기가 대폭 강화되어 1대 1의 구성을 갖
는다. 민족타악기로 꽹과리와 바라, 징, 장고가 쓰이고 있어서 혁명가극
〈피바다〉와 달리 전통 리듬과 장단이 강조된다. 그리고 기타 타악기로
사용되고 있는 목탁과 방울도 민족적 색채를 강화하고 있다. 이렇듯 민
족가극 〈춘향전〉의 배합관현악 구성에서는 혁명가극 〈피바다〉의 배합관
현악과 다르게 민족타악기가 강화되어 민족적 특성을 드러내고 있다.

〈표 89〉 가극 〈피바다〉와 〈춘향전〉의 배합관현악 비교

혁명가극 〈피바다〉

● 민족악기

구분			악기
민족목관악기	단소·저대속	단소속	고음단소
			단소
		저대속	고음저대
			중음저대
			저대
민족목관악기	새납·피리속	새납속	장새납
		피리속	대피리
			저피리
성악			노래
민족현악기	민족지탄		옥류금
			양금
			가야금
	해금속		소해금
			중해금
			대해금
			저해금

● 양악기

구분		악기
양악목관악기	홀류트속	홀류트
	클라리네트속	클라리네트
금관악기		호른
		트롬페트
		트롬본
		튜바
양악무률타악기		팀파니
		피아티(심벌즈)
		방고(탬버린)
		소고(사이드 드럼)
		대고(베이스 드럼)
성악		노래
양악유률타악기·건반악기	양악유률타악기	철금(비브라폰)
	건반악기	전기종합악기
양악현악기	바이올린속	바이올린
		비올라
		첼로
		콘트라바스

민족가극 〈춘향전〉

● 민족악기

구분			악기
민족목관악기	단소·저대속	단소속	단소
		저대속	고음저대
			중음저대
			저대
민족목관악기	새납·피리속	새납속	장새납 – 새납
		피리속	대피리
			저피리
민족타악기			꽹과리
			바라
			징
			장고
기타 타악기			목탁
			방울
성악			노래
민족현악기	민족지탄		옥류금
			양금
			가야금
민족현악기	해금속		소해금
			중해금
			대해금
			저해금

● 양악기

구분			악기
양악목관악기	홀류트속		홀류트
	클라리네트속		클라리네트
금관악기			호른
			트롬페트
			트롬본
			튜바
양악무률타악기			팀파니
			피아티(심벌즈)
			소고(사이드 드럼)
			방고(탬버린)
			대고(베이스 드럼)
			세모종(트라이앵글)
성악			노래
양악유률타악기·건반악기	양악유률타악기		철금(비브라폰)
			대형목금(마림바)
	건반악기		전기종합악기(엘렉톤)
양악현악기	바이올린속		바이올린
			비올라
			첼로
			콘트라바쓰

제3절 사회변화와의 관계

앞에서 살펴본 혁명가극 〈피바다〉와 민족가극 〈춘향전〉의 미학과 대본, 가극양식을 바탕으로 두 가극의 성립을 사회변화와의 관계로 살펴보겠다. 북한은 주체사상이 제기되고 수령제 국가를 세워나가기 시작한 1960년대 중후반부터 음악극의 인식 교양적 특징에 주목했다. 그 결과물인 "피바다식 가극"은 서양 오페라의 전통을 바탕으로 하는 '가극'과 우리나라 판소리 전통을 바탕으로 하는 '창극'을 기초로 하였다. 이들은 우리나라 근대시기, 즉 일제강점기부터 토착화해오던 음악극이었다. 이러한 전통이 해방 후 북한에 이어졌고, 두 전통은 서로 다른 길을 걸었다. 가극은 서양의 오페라를 충실히 받아들이는 방식이었고, 창극은 정식화된 음악극으로 발전할 것을 모색하였다. 이 두 갈래의 발전은 결국 판소리 전통과 오페라의 음악극양식을 절충하고 받아들여 독자화하는 방식으로 진행되었다.

이러한 두 갈래 길은 1960년대 초중반을 거치면서 북한식의 주체화가 제기되며 새로운 전기를 맞이한다. 서양과 전통의 두 음악극은 북한식의 가극으로 즉, '민족가극'으로 통합되었고 민족가극은 독자화하는 길을 걸었다. 그럼으로써 가극과 창극이라는 양식 이외에 '민족가극' 양식이 실험되고 창작되었다. 이러한 실험과 창작의 과정은 궁극적으로는 한 줄기를 향하는 것이었지만, 두 방향으로 진행되었다.

앞의 가극 형성과정 중 가극의 논쟁 정리기에서 살펴보았듯이 민요를 바탕으로 해야 한다는 '주체'의 관점은 공통으로 가지고 있었지만 두 방향이었다. 그것은 지난 시기 가극의 전통을 잇는 '사회주의적이며 혁명적 주제를 담아내는 민족가극'과 창극의 전통을 잇는 '전통 고전을 현대화하

는 민족가극'이었다. 이는 지난 시기에 비하면 상대적인 차이였지만, 북한의 나아길 길을 판단해 보는 중요한 갈림길이었다.

 다음은 이러한 북한의 "피바다식 가극"의 형성과정을 나타낸 표이다.

〈표 90〉 "피바다식 가극"의 형성과정

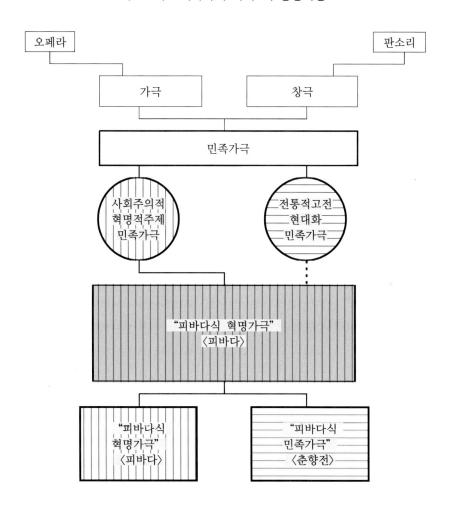

위 표와 같이 이러한 갈림길에서 북한은 김일성의 항일무장투쟁을 뿌리로 하는 사회주의 국가를 건설하기로 한 것에 따라 '사회주의적이며 혁명적 주제를 담아내는 민족가극'을 '민족가극'의 대표로 삼게 되었다. 혁명가극 〈피바다〉의 창작초기 수식어는 '혁명적 민족가극'이었다. 이는 민족가극에서 '혁명적' 주제의 갈래가 그 열매를 맺었음을 보여주는 것이다. 이로써 전통 고전을 현대화하는 민족가극은 그 흐름이 끊겼다.

이제 혁명가극 〈피바다〉를 본보기로 하는 "피바다식 가극", 즉 "피바다식 혁명가극"이 가극계의 본류를 차지하게 되었고, 이러한 주제와 양식은 일반화되어 갔다. 결국 "피바다식 가극"은 일정한 양식으로 정착해 갔으며, 그 주제는 이른바 혁명적 주제, 즉 항일무장투쟁이나 6.25전쟁 등을 주로 다뤘다. 이것은 대단한 성공을 거두었다. 이를 바탕으로 김정일은 문학예술계를 장악했으며 후계자의 위치를 차지해 나아가는 발판으로 삼았다. 그리고 이 "피바다식 가극"은 북한 인민 전체를 교양하는 사상인식적 교양물의 위치를 차지하였다. 이는 가극을 통해 집단주의와 위계화의 감정훈련을 시킴으로써 인민들을 일체화시키기 위한 과정이었다. 그리고 수 십 차례의 해외공연으로 북한의 체제와 위상을 선전하는 역할도 맡았다.

하지만 위에서 말했듯이 이 혁명가극은 서양 오페라의 전통을 이은 '가극'을 그 줄기로 하였기 때문에 민족적 색채가 그리 뚜렷하지 않았다. 이는 주제와 함께 양식에서도 드러난 문제였다. 그리고 이후 1980년대 들어서 북한에서 민족주의가 강조되고 주체사상이 완전히 체계화되면서 전통과 고전에 대한 관심이 높아졌다. 이는 달리 말하면 인민들을 교양할 교양물로서 혁명적 주제와 다른 민족 고유의 자존감을 강화할 주제의 가극이 필요하게 되었다는 것을 의미한다.

그러한 요구에 따라 지난 시기 흐름이 끊긴 '전통 고전을 현대화한 민족

가극'에 주목하게 되고 이것을 다시 창작하게 되었다. 그 시작이 바로 민족가극 〈춘향전〉이다. 물론 이는 북한 가극의 모범으로 굳어진 "피바다식" 양식을 기본으로 하는 것이었다. 하지만 주제와 내용이 달라지면서 그 세부 음악특징에서도 일정한 변화가 나타난다. 이는 당연하게도 민족적 전통을 강조하기 위함이었고 그 변화는 세부 음재료에서 드러났다.

물론 이렇게 "피바다식 민족가극"이 부각되었지만 "피바다식 혁명가극"도 계속해서 창작 공연되었다. 그 중요성이 떨어진 것이 아니었다. 위 표와 같이 "피바다식 가극"이 혁명가극과 민족가극이라는 두 개의 수레바퀴를 갖게 된 것이다.

이러한 혁명가극과 민족가극의 미학적 창작방향을 살펴보면 다음 표와 같다.

<표 91〉 혁명가극과 민족가극의 미학적 창작 방향

위와 같이 "피바다식 가극"은 북한에서 1960년대부터 강조하기 시작한 '주체'의 강조에 따라 그 방향이 2가지로 진행되었다. 물론 이는 두 방향

은 상대화시킨 것으로서 한 쪽 방향에 무게 중심을 두었다는 것이지 다른 방향을 무시하였다는 것은 아니다. 혁명가극 〈피바다〉는 주체를 근대화하는 방식에 치우쳤다. 이는 기존 북한 사회가 안고 있던 음악문화, 즉 재래의 것을 서양음악 영향으로 근대화하는 방식이었다. 북한은 정권이 확립되면서부터 주체의 강조와 함께 '우리식'이라는 북한만의 고유한 문화를 수립하기 위해 노력했다. 이것의 바탕은 사회주의의 근대화된 감정훈련을 목표로 한 것이었다. 어쨌든 '우리식'의 근원은 김일성의 항일무장투쟁이었으며 문학예술분야에서는 항일혁명문학예술이었다. 그래서 혁명가극 〈피바다〉는 항일혁명문학예술의 대표로서 사회주의 사실주의를 적용하였으며 일제강점기를 배경으로 한 항일무장투쟁을 소재와 주제로 하였다. 결국 이를 표현할 음악은 항일혁명음악의 특성에 따라 자연스럽게 전통음악보다는 서양음악에 가까웠던 것이다. 그리고 이렇게 주체를 근대화하는 방법은 근대화를 서양화로 인식한 한계를 가지고 있었기 때문에 선택된 것이라고 할 수 있다. 결국 서양화된 근대성을 바탕으로 주체가 확립되었다. 결과적으로 일정하게 민족의 전통성은 부족하였다. 이는 앞에서 살펴본 혁명가극 〈피바다〉의 분석에서 알 수 있다. 혁명가극 〈피바다〉는 내용과 주제가 북한의 국가 이상에 맞게 구성되어 있다고 할 수 있으나 양식은 서양화되어 있다.

이것에 대한 반성에서 다른 방향인 주체를 민족화하는 방향으로서 민족가극 〈춘향전〉이 설정되게 되었다. 혁명가극 〈피바다〉라는 수레바퀴에 현대화된 민족성을 구현하기 위한 장치인 수레바퀴를 하나 더 달았다고 할 수 있다. 이는 근대화를 민족화로써 극복하고자 하는 바람을 담은 것이기도 하다. 이것이 바로 '조선민족제일주의'를 기치로 하는 '우리식 사회주의'의 결과이다. 이것의 바탕은 민족주의의 민족화된 감정훈련을 목표로 한 것이었다. 혁명가극 〈피바다〉가 북한이 말하는 사회주의적 내

용의 작품이라고 하면 상대적으로 민족가극 〈춘향전〉은 민족적 내용의
작품이라고 할 수 있다. 이러한 내용의 차이에 따라 형식에서도 차이를
보인다. 그럼으로써 혁명가극 〈피바다〉를 비롯한 이전의 "피바다식 혁명
가극"에서 보여준 사회주의 사실주의와는 다른 '주체 사실주의'를 적용하
기 시작한 작품이라고 할 수 있다. 이는 민족주의적 사회주의를 구현하
고자 하는 북한 사회의 1980년대 중후반 이후 흐름을 보여준다. 하지만
민족가극 〈춘향전〉은 주체 사실주의를 적용했다고 하기에는 부족하다.
'주체 사실주의'는 내용에서 주체사상을 기반으로 하고 있으며 양식에서
는 민족적 형식을 강조한다.16) 민족가극 〈춘향전〉이 민족적 형식을 강화
했다는 데에 있어서는 의의를 둘 수 있다. 하지만 내용면에서는 주체사
상에 기반을 둔 주체 사실주의를 적용했다고 보기에는 힘들다. 인민대중
의 자주성이나 수령관이라는 측면에서 민족고전을 내용으로 하는 민족
가극 〈춘향전〉의 내용은 적당하지 않았다.

　　결국 "피바다식 민족가극"은 "피바다식 혁명가극"에서 부족했던 민족성
을 강화해서 양식면에서 전통음악의 창조적 계승과 외래문화의 비판적
수용이라는 성과를 얻었으나 내용, 즉 주제가 국가 이상에 맞게 현대화
되어 양식과 통일되어야할 과제를 안고 있다.

16) '주체사실주의,'『전자사전프로그람 《조선대백과사전》』.

제Ⅵ장 결 론

 이 책에서는 북한을 이해하는 분야로서 북한의 음악, 그 중에서도 '가극'을 선택하였다. 북한에 대한 정치, 경제 분야의 이해는 상대적으로 많은 연구가 진행되었다고 본다. 하지만 보통 사람들의 일상사를 지배하는 문화 분야, 그 중에서도 가장 보편화되고 대중화된 음악분야는 상대적으로 이해가 부족하다. 이 책은 그러한 음악분야에 대한 이해를 목표로 한다. 이는 북한이라는 나라의 보통 사람들이 사는 삶을 이해하는 데 도움이 될 것이다.

 그 가운데에서도 '가극'분야는 음악과 언어가 공존하는 갈래이다. 음악만으로 이루어진 것이 아니라 이야기가 있는 음악이라는 점에서 가극은 옛 소련을 위시한 사회주의 국가와 함께 북한에서도 중요시된다. 가극은 국가, 즉 당과 인민을 이어주는 중요한 역할을 담당하였다. 음악만으로는 부족한 사상성과 내용성을 담보하기에 적당한 갈래가 가극이었다. 그래서 당과 국가는 인민들을 사상 인식적으로 교양하고 통일시키기 위한 갈래로 가극을 활용하였다. 물론 이러한 가극의 특성은 가극 자체의 보편적 특성에 따른 것이다. 서양 가극의 기원은 그리스 시대까지 올라가며 현재까지 이야기를 전달하는 음악으로서 최고의 지위를 차지해왔다. 이러한 효과를 극대화기 위해서 이야기와 음악 이외의 모든 예술 갈래들을 등장시키는 총체예술로까지 확대되어 왔다.

 이렇게 사회주의 국가들이 주목해온 사상 인식적 보편성에 따라 북한도 마찬가지로 '가극'이라는 갈래에 국가 건설 초기부터 주목해왔다. 그럼으로써 결국 북한만의 특수성을 담은 '혁명적 민족가극'인 "피바다식 가극"을 만들어냈다. 이러한 "피바다식 가극"을 선도한 것이 바로 혁명가

극 〈피바다〉(1971)였다. 이후 이 방식은 일반화되었다. 하지만 1988년에 같은 "피바다식 가극"이지만 새로운 미학적 창작방향에 따른 주제와 특징을 갖는 민족가극이 등장하였다. 그것이 바로 민족가극 〈춘향전〉이다. 이 책은 바로 이러한 가극양식의 일관된 관철과 변화 속에서 북한가극의 특징을 살펴보았다.

북한의 "피바다식 가극"은 음악사회학의 관점에서 보면 북한 사회의 운영원리인 집단주의와 위계화된 구조질서를 인민대중에게 통일된 감정으로 내재화시키는 감정훈련의 기제이다. 감정훈련은 북한 사회 일반에서 구현되고 있는 원리를 가극이라는 작품에서 가극양식에 맞게 구현하여 동일한 감정을 인민들이 작품을 보면서 훈련하는 것이다. 이는 극장밖 사회에서 책이나 선전물, 연설과 같은 문자 형태로 이성에 호소하는 방식과 다르다. 가극은 짧은 시간에 글자가 아닌 음악으로 감정에 호소하는 방식으로서, 상대적으로 대중적이며 쉽다. 물론 이론적이고 자세한 방식으로 진행되지 못하는 한계가 있겠지만 사회주의 사회의 인민성을 담보하기에는 적당한 수단이다. 이러한 "피바다식 가극"에서 첫 번째로 구현하고 있는 운영원리는 '집단주의'이다. 북한은 제국주의로 표현되는 현대 자본주의의 문제를 극복하고 사회주의 정신을 실현하기 위해 집단주의를 강조했다. 이에 따라 가극을 총체예술로 극대화해 "피바다식" 가극이라는 집단주의적 음악양식을 만들었고 그 내용에서도 집단주의의 힘을 강조하는 작품을 창작하였다. 두 번째로는 북한 사회의 운영원리인 위계화된 구조 질서를 구현하고 있다. 북한에서 말하는 '집단주의'의 집단은 지위와 처지에 따라 역할과 권한을 부여받는다. 근본적인 것과 주변적인 것, 중요한 것과 중요치 않은 것들을 설정하여, 근본적인 것과 중요한 것을 중심으로 문제를 바라보고 해결하는 세계관을 갖는다. 이것은 결국 사회를 계층화하게 되고 서열화하게 된다. 이러한 가치는 수평성과

탈중심성을 강조하는 연대의 개념보다는 수직성과 중심성을 전제로 하는 통합의 개념을 중시하는 것이다. 그리고 이러한 위계의 정점에 나타나는 형태가 '지도와 대중'이라는 원리이다. 이러한 '위계'와 '지도와 대중'이 바로 "피바다식 가극"의 내용과 형식에 공통으로 담겨 있다. 이러한 운영원리를, 학습이 아닌 예술 작품의 감상으로, 통일된 감정을 목표로 훈련시켜서 북한 사회의 일체화를 시도한다. 이러한 일체화는 특히 혁명가극 〈피바다〉에서 시작되어 '〈피바다〉근위대' 칭호와 '〈피바다〉근위대 붉은기' 수여라는 대중운동 방식으로 확대되었다. 작품을 보고 느꼈던 공감과 감동을 극장을 벗어난 현실, 즉 노동현장으로 연결시켜낸 것이다. 이는 "피바다식 가극"이 극장을 벗어난 현실, 북한 사회로 이어져 '경계상실'의 효과를 낳고 있음을 보여준다.

그런데 1980년대 민족주의가 강조되고 혁명가극의 서양화된 일정한 편향에 대한 반성이 있던 속에서 인민들을 하나로 묶을 새로운 작품을 만들어내야 했다. 그러한 모색이 혁명가극과는 다른 방식의 민족주의적 내용과 형식을 강화한 민족가극 〈춘향전〉이었다. 하지만 이러한 "피바다식 민족가극"은 주제와 내용면에서 현대 북한 사회의 현실을 담아내지 못했고 수령관을 담보하지 못했기 때문에 성공을 거두지 못했다. 게다가 이러한 전략은 1980년대 후반 동구권이 몰락하고 북한 자체도 1990년대 중반 자연재해를 겪게 되면서 동력을 상실해 가는 과정을 겪게 되어 제대로 진행되지 못했다. 이것은 김일성이라고 하는 수령을 중심으로 하던 수령제 사회주의가 유일무이했던 수령 김일성을 잃는 상황을 겪게 되면서 변화와 개혁보다는 체제유지라고 하는 경직성을 띠었던 흐름과 함께 진행되었다.

이러한 혁명가극 〈피바다〉와 민족가극 〈춘향전〉은 "피바다식"이라는 보편성과 함께 '혁명'과 '민족'이라는 다른 수식어처럼 사회역사적 토대의

차이에 따라 특수성을 갖는다. 다음은 먼저 혁명가극 〈피바다〉와 민족가극 〈춘향전〉이 "피바다식 가극"으로서 갖는 보편성을 정리한 표이다.

〈표 92〉 "피바다식 가극"의 특징

구분	피바다식 가극
미학	1. 내용미학과 감정미학 2. 양육의 인간개조론 3. 사회주의 사실주의 4. 민족적 양식 5. 결정론의 세계관
운영원리	1. 감정훈련 2. 집단주의 3. 위계화
극작술	1. 절가 2. 방창 3. 배합관현악 4. 음악극작술 5. 우리식 무용과 무대미술

위 표와 같이 혁명가극 〈피바다〉와 민족가극 〈춘향전〉은 "피바다식 가극"의 미학과 운영원리, 극작술에서 같은 점을 갖는다. 첫 번째, 미학은 내용미학과 감정미학, 양육의 인간개조론, 사회주의 사실주의, 민족적 양식, 결정론의 세계관이다. 사실 이러한 미학은 "피바다식 가극"만이 갖는 특수한 미학은 아니다. 북한음악, 나아가 북한 문학예술, 문예이론이 갖는 보편적인 특성이다. 그리고 또 이러한 미학은 북한만의 특수한 미학이라고 볼 수 없다. 이러한 특징들은 소련 중심의 기존 사회주의 문학예술의 보편성을 북한도 받아들인 것이다. 1967년 유일지배체제 성립 이후 소련의 영향에 대한 언급들이 사라지고 모든 문예이론들이 '수령'과 '지도자동지'의 활동을 중심으로 재해석되고 정리되었다. 하지만 그러한 문예이론들은 대부분 소련의 사회주의 사실주의의 정책화 과정에서 제기된 사회주의 국가의 보편적 문제들이었다. 이러한 문예이론들을 북한은 자

기들의 문학예술 현실에 맞게 정리, 적용시켰으며 그들만의 특수성을 발
휘하였다. 그리고 북한에서는 "피바다식 민족가극"인 민족가극 〈춘향전〉
을 주체 사실주의를 구현한 작품으로 기존 사회주의 사실주의와 구분하
려고 하고 있다. 하지만 실제 분석을 보면 사회주의 사실주의 일반에 기
초를 두는 면이 더 크다. 작품의 내용과 형식에서 민족성이 더 강화된 것
을 두고 하는 주장인데, 사실 민족성 추구는 사회주의 사실주의의 특징
이기도 하다. 그런 점에서 민족성 강화만을 갖고 주체 사실주의라는 새
로운 사실주의로 명명하기에는 힘들다. 오히려 수령형상이라는 주체 사
실주의의 특징이 민족가극 〈춘향전〉의 내용에서는 전혀 구현되지 못한
한계를 보이고 있다. 두 번째, 북한에서 사회주의 일반과 달리 독자화한
운영원리는 감정훈련과 집단주의, 위계화이다. 세 번째, "피바다식" 극작
술은 우선 음악양식에서 절가와 방창, 우리식 관현악(배합관현악), 음악
극작술을 가리킨다. 그리고 음악 외적으로 우리식의 무용과 무대미술이
있다. 이러한 "피바다식" 극작술이 바로 북한만이 갖는 가극의 특수성이
라고 할 수 있다.

다음은 혁명가극 〈피바다〉와 민족가극 〈춘향전〉이 혁명가극과 민족
극으로서 갖는 특수성을 정리한 표이다.

〈표 93〉 혁명가극과 민족가극의 비교

구분	혁명가극 〈피바다〉	민족가극 〈춘향전〉
미학	서양화된 근대성	현대화된 민족성
주제	사회주의(혁명적 주제)	민족주의
소재	항일무장투쟁 (6.25전쟁, 사회주의 조국건설)	민족고전
음속성	1. 음높이: 현대가요선율 2. 음길이: 2박자, 장단↓ 3. 음세기: 강함 4. 음빛깔: 양성(양악관현악↑)	1. 음높이: 민요선율 2. 음길이: 3박자, 장단↑ 3. 음세기: 약함 4. 음빛깔: 민성(민족관현악↑)

위 표와 같이 "피바다식 가극"이 갖는 공통성과 함께 혁명가극 〈피바다〉와 민족가극 〈춘향전〉은 다른 점을 갖는다. 다른 점은 미학적 창작방향과 주제, 소재, 음의 속성이다.

혁명가극 〈피바다〉와 민족가극 〈춘향전〉은 사회역사적 토대의 차이에 따라 개별 가극의 미학적 창작방향이 다르게 나타났다. 혁명가극 〈피바다〉는 서양음악의 영향으로 근대화하는 방식이었다. 그런데 근대화가 서양화와 동일시되면서 서양화된 근대성을 띠게 되었다. 민족가극 〈춘향전〉은 전통음악의 영향으로 민족화하는 방식이었다. 이는 근대화를 민족화로 극복하고자 하는 시도였다. 이에 따라 주제와 소재가 달라졌다. 주제와 소재의 차이는 1960~1970년대 사회주의 건설을 위한 북한식 항일혁명문학예술 중심의 혁명가극과 달리 민족가극은 1980년대 중후반 민족주의 강조에 따라 민족 고전을 소재로 하고 있기 때문에 발생한다. 민족가극 〈춘향전〉은 민족 고전작품이 주된 소재이며, 이에 따라 주제가 정해지기 때문에 이른바 사회주의 혁명적 주제, 즉 현대의 항일무장투쟁이나 6.25전쟁, 그리고 사회주의 조국 건설이라는 주제를 담아내기는 어렵다. 그러기에 민족가극 〈춘향전〉은 봉건사회의 계급갈등만을 다루었다. 하지만 고전 작품으로 민족주의를 고취하는 데 효과적이다. 그런데 이는 현대 북한 인민들이 현실에서 체험할 수 없는 주제라는 한계가 있다. 그리고 음의 속성도 다르게 나타난다. 물론 전체 특징이 극명하게 대립되지는 않는다. 하지만 음의 속성인 음높이, 음길이, 음세기, 음빛깔에서 혁명가극 〈피바다〉는 상대적으로 현대가요인 항일혁명가요에 기초하고 있고, 민족가극 〈춘향전〉은 전통 서도민요에 기초했다. 이에 따라 혁명가극 〈피바다〉는 현대 서양가요의 음속성에 가깝고 상대적으로 민족가극 〈춘향전〉은 전통 민요의 음속성을 띤다. 북한에서는 이러한 민족적 형식의 강화를 주체 사실주의의 영향으로 주장한다. 민족주의적 성격과 민족

양식의 부족이라는 혁명가극 〈피바다〉의 반성에서 출발한 〈춘향전〉으로 대표되는 민족가극은 양식에서 전통을 현대화하고 외래문화의 비판적 수용이라는 점에서 진일보했으나 내용과 주제가 현대화되어 양식과 통일되어야 하는 과제를 안고 있다. 그리고 이를 통해서 혁명가극 〈피바다〉와 함께 새롭게 민족적으로 현대화된 가극을 만들어 현대 북한 사회의 통일된 감정훈련을 가능하게 할 작품으로 거듭날 것이 요구된다.

북한의 가극은 "피바다식 가극"이라는 공통점에서 알 수 있듯이 소련 중심의 사회주의 영향을 받은 미학이나 운영원리와 같은 본질이 변하지는 않았다. 하지만 북한 사회에서 수령을 정점으로 하는 방식과 같이 가극양식에서도 주제나 주인공을 정점으로 하는 근본주의적 관점을 더 극대화하고 있는 점은 다른 점이라고 할 수 있다. 그리고 사회적역사적 토대가 변함에 따라 미학적 창작방향, 소재와 주제, 그리고 음속성에서 변화를 보였다. 이는 1960, 1970년대 북한사회가 자주성을 중심으로 하는 사회주의 건설을 과제로 삼았던 데 반해서, 1980년대 들어서면서 민족주의를 주장하며 전통문화를 강조하였기 때문이다.

하지만 북한은 1990년대 중반 경제위기에 이은 체제위기의 비상 국면을 맞았고 선군정치를 앞세워 체제를 수호하고 강성대국을 건설해 나아가고자 했다. 그럼으로써 그 돌파구로 선군사상, 선군문화가 강조되고 문학예술에서도 선군 문학예술이 강조되었다. '대집단체조와 예술공연 〈백전백승 조선로동당〉(2000)'과 그것을 이어받아 현재까지 진행되고 있는 '대집단체조와 예술공연 〈아리랑〉(2002)'이 그 내표작이다. 이 공연들은 이전보다 특히 사상성이 강조된다. 작품의 양식도 '대집단체조와 예술공연'으로서 항일혁명문학예술의 대표인 '혁명가극'이나 민족고전작품의 현대화인 '민족가극'과는 달리 내용성이 강조된다. 앞으로 사상성과 예술성, 전통성과 현대성이 통일된 새로운 가극작품이 만들어진다면 하나의 모

범, 표본이 되어 북한 사회에 새로운 영향을 미칠 수 있을 것이다. 그러한 작품이 나타난다면 북한의 정치·경제 상황이 정상 궤도에 들어섰음을 의미하는 것이기도 한다는 점에서 눈여겨 볼 필요가 있다.

부록

〈부록 1〉 가극목록

연도	창극	가극	민족가극	피바다식 가극	
				혁명가극	민족가극
1945	민주건설시기 (1945.08~1950.06): 〈계월향〉	민주건설시기 (1945.08~1950.06): • 〈금강산 팔선녀〉 (장연극우회, 작곡 안기영) • 〈콩쥐 팥쥐〉(장연극우회, 작곡 최관수) • 〈산하유정〉(장연극우회, 작곡 최관수) • 〈마을의 제비〉(장연군이동예술대, 오페레타, 작 김해몽, 작곡 최관수) • 〈조국〉(함북관현악단, 작곡 김기덕) • 〈승냥이 없는 동산〉(작곡 한시형, 아동가극, 1945~55) • 〈춘향전〉(악단 함향, 작곡 리면상) • 〈별 있는 거리풍경〉(사리원시 가극단 효종, 1막, 각색 강승한, 작곡 김옥성, 연출 박봉운, 지휘 김옥성, 프랑스 혁명극본 번역)	·	·	·
1946	·	• 〈락랑공주〉(사리원시 가극단 효종, 4막 5장, 작 강승한, 작곡 김옥성·조영, 연출 박봉운, 지휘 김옥성) • 〈바다의 노래〉(사리원시 가극단 효종, 4막, 작 강승한, 작곡 리조영, 연출 박기황, 지휘 리조영)	·	·	·

연도	창극	가극	민족가극	피바다식 가극	
				혁명가극	민족가극
1947	·	• 〈심청전〉(북조선 가극단, 작사 탁진, 작곡 리면상) • 〈금강산 팔선녀〉 (북조선가극단, 대본 박세영, 작곡 리면상, 국립연극극장, 4709, 이후 〈견우직녀〉로 개칭 복구개작)	·	·	
1948	• 〈춘향전〉(국립가 극장 조선고전악연 구소, 작곡 안기옥, 4803) • 〈흥부전〉(국립가 극장 조선고전악연 구소, 각색 김영팔, 작곡 안기옥, 480815)	• 〈행복의 길〉(국립 가극장 가극단, 1막, 작사 탁진, 작곡 리면 상, 4802) • 〈춘향전〉(국립가 극장 가극단, 5막, 작 사 박세영, 작곡 리면 상, 4805) • 〈양산촌〉(국립가 극장 가극단, 1막, 작 사 송영, 작곡 한시 형 · 우철선 · 김옥성, 4808) • 〈온달〉(국립예술 극장 가극단, 4막, 대 본 주영섭, 작곡 황학 근, 4812)	·	·	·
1949	• 〈박긴다리〉(문화 선전성 고전악단, 작 사 김영팔, 작곡 안기 옥 · 김진명, 연출 주 영섭, 4905) • 〈장화홍련전〉(국 립예술극장 협률단, 3막, 작사 김영팔, 작 곡 안기옥 · 김진명)	• 〈카르멘〉(국립예 술극장 가극단, 4막, 작사 메리메, 작곡 비 제, 4905) • 〈인민유격대〉(국 립예술극장 가극단, 4막, 작사 조령출, 작 곡 김순남, 4908) • 〈꽃신〉(국립예술 극장 가극단, 5막, 대 본 조령출, 작곡 리면 상, 4909, 이후 〈콩쥐 팥쥐〉로 개칭) • 〈지리산〉(작곡 김 원균) • 〈꽃신〉(강원도립 악단, 대본 조령출, 작곡 리면상, 4910)	·	·	·

연도	창극	가극	민족가극	피바다식 가극	
				혁명가극	민족가극
1950	• 〈량반과 춤〉(국립예술극장 협률단, 1막, 작사 주영섭, 작곡 김진명) • 〈춘향전 중 '어사와 월매의 상봉〉(국립예술극장 협률단, 5011)	• 〈눈내리는 산〉(국립예술극장 가극단, 2막, 작사 리서향·주영섭, 작곡 황학근, 5002) • 〈금란의 달〉(함남도립악단, 작 리태하, 작곡 함홍근, 5005) • 〈마을의 경사〉(국립예술극장 가극단, 1막, 작사 탁진, 작곡 한시형, 5006) • 〈장화홍련전〉(함남도립악단, 작 황민, 작곡 윤명기, 500625~500710) • 〈귀 큰 왕〉(황해도립악단, 4막, 작 강승한, 작곡 장락희, 5005)	·		·
1952	• 〈춘향전〉(국립예술극장 고전악단, 6막 7장, 각색 김아부, 작곡 박동실·조상선·정남희, 5204) • 〈리순신장군 출진〉(국립고전예술극장, 5막 2장, 희곡 박태원, 작곡 정남희·박동실·조상선, 안무 류대복, 5212)	• 〈진격의 노래〉(국립예술극장 가극단, 1막, 작사 주영섭, 작곡 윤승진) • 〈우물가에서〉(국립예술극장 가극단, 1막, 작사 리서향, 작곡 리면상) • 〈앞마을 뒷마을〉(국립예술극장 가극단, 1막, 작사 탁진, 작곡 리면상) • 〈청년근위대〉(국립예술극장 가극단, 4막, 작사 파제예브 말리슈꼬, 작곡 메이뚜스, 러시아가극) • 〈샘터 마을의 전설〉(평북도이동예술대, 황해도이동예술대, 4막, 작 정서촌, 작곡 공익화) • 〈고향의 바다〉(강원도 도립예술극장, 3막, 작 김상민, 작곡 김영배)	·	·	·

연도	창극	가극	민족가극	피바다식 가극	
				혁명가극	민족가극
		• 〈봄〉(강원도 도립예술극장, 2막, 작 오운선, 작곡 박수일) • 〈경쟁의 노래〉(함남도립예술극장, 1막, 작 리태하, 작곡 함홍근) • 〈빨찌산의 노래〉(함남도립예술극장, 1막, 작 리태하, 작곡 함홍근) • 〈마을의 자랑〉(함남도립예술극장, 1막, 작 리태하, 작곡 함홍근)			
1953	·	전후시기(1953~): • 〈내고향 배나무골〉(단막, 대본 리선용, 작곡 김혁) • 〈설한산〉(단막, 작곡 리순영) • 〈예브게니 오네긴〉(국립예술극장 가극단, 러시아, 5310 이후) • 〈나의 고지〉(국립예술극장 가극단, 2막, 작사 리선용, 작곡 리건우, 5311) • 〈아름다운 친선〉(국립예술극장 가극단, 1막, 작사 조령출, 작곡 리면상, 5311)	·		
1954	• 〈춘향전〉(국립고전예술극장, 장막, 각색 조운·박태원, 작곡 박동실·조상선·안기옥, 5412)	• 〈콩쥐 팥쥐〉(국립예술극장 가극단, 5막, 작사 조령출, 작곡 리면상, 541007), 〈꽃신〉의 복구개작)	·	·	·
1955	• 〈심청전〉(국립고전예술극장, 장막, 각색 김아부, 작곡 정남희·박동실, 연출 김영희, 550710)	• 《〈바라이데〉 노래 부르며 앞으로〉(국립예술극장 가극단, 3막, 작사 박근상, 편곡 집체) • 〈청년근위대〉(국립예술극장 가극단 재창조, 4막, 작사 파제예브 말리슈꼬, 작곡	·		·

연도	창극	가극	민족가극	피바다식 가극	
				혁명가극	민족가극
		메이뚜스, 러시아가극, 550410) • 〈금란의 달〉(함남도립예술극장, 국립예술극장 가극단, 4막, 대본 리태하, 작곡 함홍근, 편곡 김영구, 연출 리문섭, 지휘 박근상) • 〈승냥이 없는 동산〉(아동가극, 작곡 한시형) • 〈꿀벌과 여우〉(아동가극, 작곡 리조영)			
1956	• 〈춘향전〉(국립민족예술극장, 각색 김아부, 편곡 박예섭, 연출 김영희, 560107)	• 〈솔개골 사람들〉(국립예술극장 가극단, 장막, 대본 탁진, 작곡 문경옥, 연출 리문섭, 지휘 리형운, 조기천 원작 〈백두산〉) • 〈과수원의 전설〉(국립예술극장 가극단, 1막, 작 정서촌, 작곡 정종길, 연출 박창환, 지휘 김관일)	·	·	·
1957	• 〈흥부전〉(국립민족예술극장)	• 〈이완 쑤싸닌〉(국립예술극장 가극단, 작곡 글린까, 러시아가극) • 〈온달과 공주〉(국립예술극장 가극단, 대본 주영섭, 작곡 황학근·김길학, 〈온달〉의 복구개작) • 〈견우직녀〉(국립예술극장 가극단, 4막 6장과 종장, 대본 박세영, 작곡 리면상·김영규, 〈금강산 팔선녀〉의 복구개작)	·	·	·
1958	• 〈흥부전〉(국립민족예술극장, 3막, 대본 김아부, 조상선·류대복 작곡) • 〈배뱅이〉(국립민족예술극장, 장막, 대	• 〈밀림아 이야기하라〉(국립예술극장 가극단, 서막 5막 7장, 대본 송영, 작곡 리면상·신도선, 연출 리문섭)	·	·	·

연도	창극	가극	민족가극	피바다식 가극	
				혁명가극	민족가극
	본 조령출, 작곡 김진명·류대복) • 〈원앙새〉(평북도립예술극장, 대본 김우철, 작곡 백도성) • 〈선화공주〉(국립민족예술극장, 장막, 대본 조령출, 작곡 조상선, 편곡 신영철, 5812)				
1959	• 〈황해의 노래〉(국립민족예술극장, 4막 6장, 대본 박팔양, 작곡 정남희·조상선 편곡 신영철, 지휘 안성현, 연출 김영희) • 〈장화홍련전〉(국립민족예술극장, 장막, 대본 조령출, 작곡 김진명, 지휘 박승완, 연출 우철선)	• 〈설한산에서〉(함남도립예술극장, 단막, 대본 집체, 작곡 황순현) • 〈혈해〉(황북도립예술극장, 단막, 집체작)	·		
1960	• 〈강건너 마을에서 새 노래 들려 온다〉(국립민족예술극장 민요단, 4막, 대본 신고송, 김진명·윤영환 작곡, 지휘 박승완, 연출 우철선)	• 〈조선의 어머니〉(국립예술극장 가극단, 4막, 대본 박혁, 작곡 리면상·리정언·김길학, 연출 리문서·김린식, 지휘 허재복)	·		
1961	·	• 〈평로공〉(국립예술극장 가극단) • 〈초소〉(철도성예술극장) • 〈인간에 대한 지극한 사랑〉(함경남도가무단−흥남지구창작단, 작사 집체, 작곡 고인환)	·	·	
1962	• 〈춘향전〉(음악대학) • 〈홍루몽〉(국립민족예술극장, 윤색 조령출, 작곡 리면상·신영철)	• 〈이것은 전설이 아니다〉(함경남도가무단, 작 위장혁·박근, 작곡 황순현·전두철, 연출 윤봉) • 〈어머니 품〉(작사 박준택, 작곡 정종길·장락희)	• 〈붉게 피는 꽃〉(평안북도가무단, 민요극, 작 백인준, 작곡 집체)	·	·

연도	창극	가극	민족가극	피바다식 가극 혁명가극	민족가극
1963	·	사회주의건설시기 (1961.9~1966.10): • 〈전사의 고향〉 • 〈등대〉(사회안전 성 군악단) • 〈포화속으로〉(작 곡 리정언) • 〈금강산 팔선녀〉 (강원도가무단, 대본 박세영, 작곡 리변상) • 〈해바라기〉(인민 군 제1협주단, 작곡 최향일 · 김경수) • 〈피여난 꽃송이〉 (량강도가무단, 작곡 박수일 · 김경옥) • 〈바다의 불사조〉 (함경남도가무단) • 〈붉은매〉(민족보 위성 군종별 협주단)	·		
1964	• 〈춘향전〉(국립민 족예술극장, 대본 조 령출, 작곡 리면상 · 신영철, 지휘 박승완, 연출 김영희, 미술 서 옥린)	• 〈바다의 처녀들〉 (평안남도가무단, 대 본 조령출, 작곡 김옥 성 · 김복윤 · 강기 창 · 리동종, 지휘 장 철수, 연출 김봉길, 안무 조도현, 6404)	• 〈독로강반에 핀 꽃〉(자강도가무단, 대본 우길명 · 한선 숙, 작곡 김명록, 연 출 집체, 지휘 리원 웅, 6404)	·	
1965	·	• 〈원한의 분계선〉 (국립예술극장 가극 단, 집체작)	사회주의건설시기1 (1960년대 중반): • 〈춘향전〉(국립민 족가극극장) • 〈녀성혁명가〉(조 선인민군협주단, 6장, 집체작)	·	·
1966	• 〈투쟁은 멈출 수 없다〉(음악대학, 작 곡 박예섭, 연도추정)	사회주의건설시기2 (1966.10~1970.11): • 〈밀림의 력사〉 • 〈태양을 따라서〉 (자강도 가무단, 8장) • 〈후계자〉(가제, 국 립가극극장, 집체작, 발표추정) • 〈팔려 간 처녀〉(량 강도 가무단) • 〈삼태성은 변하지 않는다〉(함남도가무	• 〈무궁화꽃수건〉 (평안북도가무단, 대 본 집체작, 작곡 윤영 환 · 계경상, 지휘 백 도성, 6608) • 공연 〈춘향전〉(황 북도 가무단, 대본 조 령출, 작곡 리면상 · 신영철, 연출 김춘빈, 지휘 최몽남, 66년 봄)		

연도	창극	가극	민족가극	피바다식 가극	
				혁명가극	민족가극
		단, 대본 위장혁, 작곡 황순현, 660312) • 〈온달전〉(연도추정) • 〈한 혁명가〉(연도추정)	• 〈청춘의 나래〉(국립민족가극극장, 집체작, 661210)		
1967	• 〈흥부전〉(국립민족가극극장, 창조중)	• 〈선희〉(국립가극극장, 작곡 리면상·강기창) • 〈4천만의 념원을 안고〉(국립가극극장, 6712) • 〈불멸의 력사〉(철도성예술극장, 6712) • 〈전하라 압록강아〉(자강도가무단, 6712)	·	·	·
1968	·	·	• 〈해빛을 안고〉(국립민족가극극장, 서경과 8장, 원작 전병설·리성준, 각색 집체, 680601)	·	·
1969	·	• 〈백두산의 녀대원〉(량강도 가무단)	• 〈금강산 팔선녀〉(국립민족가극극장)	·	·
1970	·	·	• 〈오직 한길로〉(국립민족가극극장)		·
1971	·	• 〈혁명의 노래〉(량강도 가무단) • 〈은혜로운 해빛아래〉(평안북도가무단)	• 〈영원한 흐름〉(황해남도가무단, 6장, 대본 김죽성·한도수)	• 〈피바다〉(백두산창작단·영화음악단·국립민족가극극장-피바다가극단, 7장 9경, 피바다식 혁명가극, 집체작, 작곡 리면상 등, 연출 리인철, 혁명적민족가극, 민족관현악-전면배합관현악, 710717) • 〈당의 참된 딸〉(조선인민군협주단, 집체작, 피바다식 혁명가극, 양악관현악, 711211)	·
1972	·	·	·	• 〈은혜로운 해빛아래〉(평안북도가무단, 6장, 19721023) • 〈어버이품〉(함경북도가무단)	·

연도	창극	가극	민족가극	피바다식 가극	
				혁명가극	민족가극
				• 〈은혜로운 품속에서〉(함경남도가무단) • 〈한 렬사가족에 대한 이야기〉(황해북도가무단) • 〈분계선녀성들〉(개성시가무단) • 〈남강의 어머니〉(강원도가무단) • 〈철의 력사와 함께〉(평안남도가무단) • 〈청춘과원〉(평양가무단) • 〈조국진군의 길에서〉(철도성예술극장) • 〈밀림아 이야기하라〉(평양예술단, 5막, 대본 송영, 작곡 리면상 등, 집체작, 양악관현악 – 부분 배합관현악, 720418) • 〈꽃파는 처녀〉(피바다가극단, 집체작, 전면배합관현악, 721130)	
1973	.	.	.	• 〈금강산의 노래〉(평양예술단, 7장, 부분 배합관현악, 730415) • 〈남강마을 녀성들〉(강원도예술단, 7장, 배합관현악, 730828) • 〈연풍호〉(평안남도예술단, 7장, 730919) • 〈통일의 광장에서 다시 만나리〉(창조중, 731008)	.
1974	.	.	.	• 〈한 자위단원의 운명〉(함경남도예술단, 집체작, 7장, 전면배합관현악, 740424) • 〈청춘과원〉(평양청년가극단, 6장, 740203)	.

연도	창극	가극	민족가극	피바다식 가극	
				혁명가극	민족가극
				• 〈두만강반의 아침노을〉(함경북도예술단, 7장) • 〈해빛을 안고〉(량강도예술단, 7장, 지휘 안준호, 7410)	
1975	·	·	·	• 〈호수가의 이야기〉(음악무용이야기 〈락원의 노래〉 전신, 751003) • 〈밝은 태양아래에서〉(조선인민군협주단, 7장, 751022)	·
1978	·	·	·	• 〈쇠물이 흐른다〉(함경북도예술단) • 〈보통강의 노래〉(모란봉예술단) • 〈태양의 빛을 따라〉(함경남도예술단)	·
1979	·	·	·	• 〈철에 대한 이야기〉(함경북도예술단)	·
1983	·	·	·	• 〈금강산 팔선녀〉(강원도예술단, 6장)	·
1985	·	·	·	• 〈어머니의 소원〉(금강산가극단)	·
1986	·	·	·	• 〈해빛을 안고〉(량강도예술단, 지휘 안준호) • 〈금수강산〉(창조 중)	·
1988	·	·	·	·	• 〈춘향전〉(평양예술단, 서장·종장, 전 7장 8경, 각색 조령출, 작곡 집체, 전면 배합관현악, 만수대예술극장, 881219)
1992	·	·	·	• 〈당의 참된 딸〉(조선인민군협주단, 재창조, 연출 량인오, 2.8문화회관, 921008)	·
1993	·	·	·	• 〈백양나무〉(피바다가극단) • 〈철의 신념〉(가제, 피바다가극단, 창조 계획)	• 〈심청전〉(국립민족예술단)

연도	창극	가극	민족가극	피바다식 가극	
				혁명가극	민족가극
				• 〈도라지꽃〉(가제, 피바다가극단, 창조 계획)	
1995	·	·	·	• 〈사랑의 바다〉(다부작예술영화 〈민족과 운명(로동계급편)〉, 피바다가극단, 작곡 강기창·김기명, 지휘 리진수, 연출 리인철, 무대미술 황룡수, 무용안무 김해춘, 9510) • 〈금강산의 노래〉(재창조)	• 〈박씨부인전〉(국립민족예술단, 서경·10경·종경, 대본 리동희·홍기풍, 작곡 신영철, 연출 김일룡·정덕원·리정식, 9510)
1996	·	·	·	『내나라』(가극대본) 『아리랑』(가극대본) 『우리 님 영웅되셨네』(가극대본)	·
1997	·	·	·	• 〈혁명의 승리가 보인다〉(피바다가극단)	·
1999	·	·	·	• 〈어머님의 당부〉(국립연극단)	·

〈부록 2〉 가극대본

01. 1952.09.00. 탁진, 「가극 앞마을 뒷마을(1막)」(가극대본), 『문학예술』, 1952년 9월호, 5권 9호 (평양: 문예총출판사, 1952), 69~87쪽.

02. 1972.01.00. 「가극대본 불후의 고전적명작 《피바다》 중에서 혁명가극 피바다」, 『조선예술』, 1972년 1월호, 루계 185호(평양: 문예출판사, 1972), 23~57쪽.

03. 1972.06.00. 「가극대본 인민상계관작품 혁명가극 당의 참된 딸」, 『조선예술』, 1972년 6월호, 루계 190호(평양: 문예출판사, 1972), 34~63쪽.

04. 1972.11.00. 「혁명가극 밀림아 이야기하라」(가극대본), 『조선예술』, 1972년 11월호, 루계 194호(평양: 문예출판사, 1972), 32~59쪽.

05. 1973.04.00. 「가극대본 불후의 고전적명작 《꽃파는 처녀》를 각색한 혁명가극 꽃파는 처녀」, 『조선예술』, 1973년 4월호, 루계 199호(평양: 문예출판사, 1973), 17~60쪽.

06. 1973.08.00. 「가극대본 혁명가극 금강산의 노래」, 『조선예술』, 1973년 8월호, 루계 203호(평양: 문예출판사, 1973), 33~60쪽.

07. 1974.02.00. 「가극대본 가극 연풍호」(서장, 1~3장), 『조선예술』, 1974년 2월호, 루계 209호(평양: 문예출판사, 1974), 81~99쪽.

08. 1974.03.00. 「가극대본 가극 연풍호」(4~7장, 종장), 『조선예술』, 1974년 3월호, 루계 210호(평양: 문예출판사, 1974), 60~76쪽.

09. 1974.06.00. 「가극대본 혁명가극 남강마을녀성들」, 『조선예술』, 1974년 6월호, 루계 213호(평양: 문예출판사, 1974), 96~120쪽.

10. 1974.08.00. 「가극대본 혁명가극 청춘과원」, 『조선예술』, 1974년 8월호, 루계 215호(평양: 문예출판사, 1974), 92~121쪽.

11. 1975.04.00. 「가극대본 불후의 고전적명작 《한 자위단원의 운명》을 각색한 혁명가극 한 자위단원의 운명」, 『조선예술』, 1975년 4월호, 루계 222호(평양: 문예출판사, 1975), 13~44쪽.

12. 1976.07.00. 「가극대본 혁명가극 밝은 태양 아래에서」, 『조선예술』, 1976년 7월호, 루계 236호(평양: 문예출판사, 1976), 67~92쪽.

13. 1978.02.00. 「혁명가극 두만강반의 아침노을」(가극대본, 서장, 1~3장), 『조선예술』, 1978년 2월호, 루계 254호(평양: 문예출판사, 1978), 50~64쪽.

14. 1978.03.00. 「혁명가극 두만강반의 아침노을」(가극대본, 4~7장, 종장), 『조선예술』, 1978년 3월호, 루계 255호(평양: 문예출판사, 1978), 51~64쪽.

15. 1980.06.00. 「가극대본 철에 대한 이야기」, 『조선예술』, 1980년 6월호, 루계 282호(평양: 문예출판사, 1980), 32~56쪽.

16. 1987.12.00. 「혁명가극 해빛을 안고」(가극대본), 『조선예술』, 1987년 12월호, 루계 372호(평양: 문예출판사, 1987), 29~42쪽.

17. 1989.04.00. 「민족가극 춘향전」(가극대본), 『조선예술』, 1989년 4월호, 루계 388호(평양: 문
예출판사, 1989), 55~66쪽.

〈부록 3〉 주요음악예술문헌

번호	날짜	글쓴이	제목	출처[1]
1	19430915	김일성	조선혁명가들은 조선을 잘 알아야 한다(발췌): 조선인민혁명군정치간부 및 정치교원들 앞에서 한 연설 - 1. 조국에 대한 학습을 잘할데 대하여	사문, 1~14
2	19460323	김일성	20개조정강: 방송연설	저작2, 125~127
3	19460524	김일성	문화인들은 문화전선의 투사로 되여야 한다: 북조선 각 도인민위원회, 정당, 사회단체 선전원, 문화인, 예술인대회에서 한 연설	사문, 15~19
4	19460808	김일성	음악예술인들은 새 민주조선 건설에 적극 이바지하여야 한다: 중앙교향악단창립공연을 보시고 예술인들 앞에서 한 연설	사문, 20~22
5	19460927	김일성	애국가와 인민군행진곡을 창작할데 대하여: 작가들과 한 담화	사문, 23~26
6	19460928	김일성	민주건설의 현계단과 문화인의 임무: 제2차 북조선 각 도인민위원회, 정당, 사회단체 선전원, 문화인, 예술인대회에서 한 연설	사문, 27~35
7	19461203	당중앙상무위	사상의식 개혁을 위한 투쟁전개에 관하여: 북조선로동당 중앙상무위원회 제14차 회의 결정서	북사30, 59~61
8	19470328	당중앙상무위	북조선에 있어서의 민주주의 민족문화 건설에 관하여: 북조선로동당 중앙상무위원회 제29차 회의 결정서	북사30, 162~166
9	19470430	김일성	혁명군대의 참다운 문예전사가 되라: 보안간부훈련대대부협주단 지도일군 및 배우들과 한 담화	사문, 36~41
10	19470916	당중앙상무위	북조선 문학예술총동맹 사업(주로 문학분야) 검열총화에 관하여: 북조선로동당 중앙상무위원회 제43차 회의 결정서	북사30, 263~268
11	19470916	김일성	문학예술을 발전시키며 군중문화사업을 활발히 전개할데 대하여: 북조선로동당 중앙위원회에서 한 결론	저작3, 435~442
12	19471110	당중앙상무위	군중문화사업 강화를 위하여: 북조선로동당 중앙상무위원회 제48차 회의 결정서	북사30, 305~308
13	19480208	김일성	우리 인민의 정서와 요구에 맞게 민족무용을 발전시키자: 무용연구소 교원, 학생들에게 한 훈시	저작4, 108~111
14	19500804	김일성	전시환경에 맞게 문화선전사업을 강화하자: 문화선전상과 한 담화	전집12, 201~205
15	19501224	김일성	우리의 예술은 전쟁승리를 앞당기는데 이바지하여야 한다: 작가, 예술인, 과학자들과 한 담화	사문, 42~52
16	19510327	김일성	당원들과 근로자들 속에서 정치사상교양사업을 개선강화할데 대하여: 조선로동당 중앙위원회 조직위원회에서 한 결론	전집13, 300~303

번호	날짜	글쓴이	제목	출처1)
17	19510630	김일성	우리 문학예술의 몇가지 문제에 대하여: 작가, 예술가들과 한 담화	사문, 53~62
18	19511212	김일성	우리 예술을 높은 수준에로 발전시키기 위하여: 세계청년학생예술축전에 참가하였던 예술인들앞에서 한 연설	사문, 63~67
19	19521215	김일성	당의 조직적사상적강화는 우리 승리의 기초: 조선로동당 중앙위원회 제5차전원회의에서 한 보고	저작7, 386~430
20	19530805	당중앙위 전원회의	박헌영의 비호 하에서 리승엽도당들이 감행한 반당적 반국가적 범죄적 행위와 허가이의 자살사건에 관하여: 조선로동당 중앙위원회 전원회의 제6차 회의 결정서	북사30, 386~396
21	19550401	당중앙위 전원회의	당원들의 계급적 교양사업을 일층 강화할데 대하여: 조선로동당 중앙위원회 4월 전원회의 결정	북사30, 615~630
22	19550401	김일성	당원들속에서 계급교양사업을 더욱 강화할데 대하여: 조선로동당 중앙위원회 전원회의에서 한 보고	저작9, 245~267
23	19551228	김일성	사상사업에서 교조주의와 형식주의를 퇴치하고 주체를 확립할데 대하여: 당선전선동일군들앞에서 한 연설	사문, 68~95
24	19560118	당중앙 상무위	문학예술분야에서 부르죠아 사상과의 투쟁을 더욱 강화할데 대하여: 조선로동당 상무위원회 제11차 회의 결정	북사30, 819~828
25	19560423	김일성	조선로동당 제3차대회에서 한 중앙위원회사업총화보고(발췌) - Ⅲ. 당 - 3. 당사상사업	사문, 96~111
26	19560830	당중앙위 전원회의	최창익·윤공흠·서휘·리필규·박창옥 등 동무들의 종파적 음모행위에 대하여: 조선로동당 중앙위원회 전원회의 결정	북사30, 784~789
27	19581014	김일성	작가, 예술인들 속에서 낡은 사상잔재를 반대하는 투쟁을 힘있게 벌릴데 대하여: 작가, 예술인들 앞에서 한 연설	사문, 121~129
28	19581120	김일성	공산주의교양에 대하여: 전국 시, 군 당위원회 선동원들을 위한 강습회에서 한 연설	저작12, 580~606
29	19590226	김일성	당사업방법에 대하여(발췌): 생산기업소 당조직원 및 당위원장들, 도, 시, 군 당위원장들의 강습회에서 한 연설 - 3. 당교양사업과 당일군들의 자체수양에 대하여	사문, 130~131
30	19590701	김일성	사회주의예술의 우월성을 온 세상에 널리 시위하자: 제7차세계청년학생축전에 참가할 예술인들과 한 담화	사문, 132~143
31	19600218	김일성	새 환경에 맞게 군당단체의 사업방법을 개선할데 대하여: 강서군당위원회 전원회의에서 한 연설	저작14, 94~121

번호	날짜	글쓴이	제목	출처1)
32	19600908	김일성	인민군대내에서 정치사업을 강화할데 대하여(발취): 조선로동당 인민군위원회 전원회의 확대회의에서 한 연설 - 2. 정치사업을 앞세울데 대하여	사문, 144~159
33	19601127	김일성	천리마시대에 맞는 문학예술을 창조하자: 작가, 작곡가, 영화부문일군들과 한 담화	사문, 160~177
34	19610304	김일성	문학예술총동맹의 임무에 대하여: 조선문학예술총동맹 중앙위원회 집행위원들앞에서 한 연설	사문, 178~189
35	19610307	김일성	군중예술을 더욱 발전시키자: 전국농촌예술소조축전참가자들과 한 담화	사문, 190~197
36	19610911	김일성	조선로동당 제4차대회에서 한 중앙위원회사업총화보고(발취) - Ⅱ. 위대한 전망 - 5. 과학문화의 발전	사문, 220~225
37	19620311	김일성	우리 예술가들이 천리마 현실을 진실하게 묘사할데 대한 문제에 대하여	조음66, 380~386 년표2, 340
38	19620503	김일성	출판사업과 학생교양사업을 강화할데 대하여: 출판보도일군 및 민청일군들과 한 담화 - 1. 출판사업에 대하여 - 2. 학생교양사업에 대하여	사문, 236~247
39	19630208	김일성	우리의 인민군대는 로동계급의 군대, 혁명의 군대이다. 계급적정치교양사업을 계속 강화하여야 한다(발취): 인민군부대 정치부련대장이상간부들 및 현지 당, 정권기관 일군들앞에서 한 연설 - 1. 군인들과 근로자들 속에서 계급교양을 더욱 강화할 필요성에 대하여 - 2. 계급교양의 기본내용에 대하여 - 3. 계급교양에서 문학예술의 역할을 높일데 대하여	사문, 248~296
40	19640108	김일성	문학예술작품에서의 갈등문제에 대하여: 연극《아침노을》을 보시고 연극예술인들과 한 담화	사문, 297~304
41	19641107	김일성	혁명적문학예술을 창작할데 대하여: 문학예술부문일군들앞에서 한 연설	사문, 305~322
42	19641208	김일성	혁명교양, 계급교양에 이바지할 혁명적영화를 더 많이 만들자: 조선로동당 중앙위원회 정치위원회 확대회의에서 한 연설	사문, 323~340
43	19641210	김정일	혁명적인 문학예술작품창작에 모든 힘을 집중하자: 문학예술부문 일군들앞에서 한 연설	선집1, 45~60
44	19660204	김일성	깊이있고 내용이 풍부한 영화를 더 많이 창작하자: 영화문학작가, 영화연출가들 앞에서 한 연설	사문, 374~403
45	19660430	김일성	혁명적이며 통속적인 노래를 많이 창작할데 대하여: 작곡가들과 한 담화	사문, 403~413
46	19670530	김정일	문학예술부문에서 당의 유일사상체계를 튼튼히 세울데 대하여: 문학예술부문 일군들앞에서 한 연설	위업1, 24~29

번호	날짜	글쓴이	제목	출처1)
47	19670607	김정일	우리 인민의 감정에 맞는 명곡을 많이 창작하자: 영화음악작곡가들과 한 담화	위업1, 30~32
48	19670607	김정일	당의 유일사상교양에 이바지할 음악작품을 더 많이 창작하자: 문학예술부문 일군 및 작곡자들 앞에서 한 연설	선집1, 205~217
49	19670703	김정일	작가, 예술인들 속에서 당의 유일사상체계를 철저히 세울데 대하여: 당사상사업부문 및 문학예술부문 책임일군들과 한 담화	선집1, 274~286
50	19670816	김정일	문학예술작품에 당의 유일사상을 구현하기 위한 사업을 실속있게 할데 대하여: 문학예술부문 책임일군들앞에서 한 연설	선집1, 298~305
51	19681025	김정일	음악창작방향에 대하여: 창작가들과 한 담화	선집1, 400~408
52	19690312	김일성	청년기동선동대활동을 널리 벌려 대중을 당정책관철에로 힘있게 불러일으키자: 제2차 전국청년기동선동대경연대회종합공연을 보시고 사로청일군들과 한 담화	사문, 482~487
53	19690927	김정일	불후의 고전적명작 〈피바다〉를 영화로 완성하는데서 나서는 몇가지 문제: 영화예술부문 일군들과 한 담화	선집1, 479~494
54	19691205	김일성	청소년들에 대한 공산주의적교육 교양의 몇가지 문제(발취): 조선로동당 중앙위원회 제4기 제20차 전원회의 확대회의에서 한 결론 - Ⅱ. 당의 전투적후비대로서의 사회주의 로동청년동맹의 기능과 역할을 더욱 높일데 대하여 - 4. 청소년들을 혁명적인 문화예술작품을 가지고 널리 교양할데 대하여	사문, 488~502
55	19700109	김정일	작가, 예술인들 속에서 혁명적창작기풍을 세울데 대하여: 문학예술부문 지도일군 및 예술인들 앞에서 한 연설	위업1, 151~159
56	19700112	김정일	영화예술부문 사업을 개선하는데서 나서는 몇 가지 문제에 대하여: 위대한 수령님의 문예사상 연구모임에서 한 결론	위업1, 160~184
57	19700217	김일성	교육과 문학예술은 사람들의 혁명적세계관을 세우는데 이바지하여야 한다: 과학교육 및 문학예술부문일군협의회에서 한 연설	사문, 503~524
58	19700217	김일성	민족문화유산계승에서 나서는 몇가지 문제에 대하여: 과학교육및문학예술부문일군협의회에서 한 연설	사문, 525~538
59	19701102	김일성	조선로동당 제5차대회에서 한 중앙위원회사업총화보고(발취) - Ⅱ. 우리 나라 사회주의제도를 공고발전시키기 위하여 - 2. 사회주의문화건설 - 3. 사상혁명, 온 사회의 혁명화, 로동계급화	사문, 539~554

번호	날짜	글쓴이	제목	출처[1]
60	19710212	김정일	영화창작사업에서 나서는 몇가지 문제: 영화문학 작가들과 연출가들 앞에서 한 연설	선집2, 135~150
61	19710215	김정일	영화창작에서 새로운 양양을 일으킬데 대하여: 위 대한 수령님의 문예사상 연구모임에서 한 결론	선집2, 151~237
62	19710717	김정일	혁명가극〈피바다〉는 우리식의 새로운 가극: 혁명 가극〈피바다〉창조성원들앞에서 한 연설	선집2, 291~297
63	19711016	김정일	예술작품은 창작가의 열정과 탐구의 열매이다: 위 대한 수령님의 문예사상 연구모임에서 한 연설	선집2, 332~348
64	19711022	김일성	조선2.8예술영화촬영소의 몇가지 과업에 대하여: 조선2.8예술영화촬영소 일군들앞에서 한 연설	사문, 555~569
65	19711028	김정일	〈피바다〉식혁명가극 창작원칙을 철저히 구현하 여 사상예술성이 높은 혁명가극을 창조하자: 문학 예술부문 일군들과 한 담화	선집2, 349~363
66	19720514	김일성	일본전국혁신시장회대표단과 한 담화(발취)	사문, 570~571
67	19720811	김정일	영화문학창작에서 새로운 혁명적 고조를 일으킬 데 대하여: 영화문학작가협의회에서 한 연설	위업2, 10~29
68	19720906	김정일	문학예술작품창작에서 혁명적인 전환을 일으킬 데 대하여: 조선문학예술총동맹산하 창작가들의 사상투쟁회의에서 한 결론	선집2, 432~460
69	19721006	김일성	일본 정치리론잡지『세까이』편집국장과 한 담화 (발취)	사문, 585~588
70	19721227	김일성	조선민주주의인민공화국 사회주의헌법(발취) - 제3장 문화	사문, 589~591
71	19730219	김정일	혁명가극 건설에서 얻은 경험을 널리 일반화할데 대하여	.
72	19730301	김정일	혁명가극건설에서 이룩한 성과를 공공발전시킬 데 대하여: 혁명가극건설에 관한 위대한 수령님의 문예사상 연구모임에서 한 결론	선집3, 21~29
73	19730328	김정일	문화예술부 정치국 사업을 개선강화할데 대하여: 문화예술부 책임일군들과 한 담화	위업2, 88~99
74	19730411	김정일	영화예술론	선집3, 30~404
75	19731105	김정일	항일유격대식학습방법을 널리 받아들여 김일성 주의학습에서 새로운 전환을 이룩하자: 제1차 전 국예술인학습경연대회 참가자들앞에서 한 연설	선집3, 452~502
76	19740904	김정일	가극예술에 대하여: 문학예술부문 창작가들과 한 담화(~6일)	선집4, 289~455
77	19750506	김정일	우리의 주체예술을 더욱 발전시키기 위하여: 조선 로동당 중앙위원회 선전선동부 및 문화예술부문 일군들앞에서 한 연설	선집5, 128~144

번호	날짜	글쓴이	제목	출처[1]
78	19751005	김정일	음악무용창작에서 당의 방침을 옳게 구현하자: 문화예술부문 책임일군 및 조선인민군협주단창작가들과 한 담화	선집5, 190~209
79	19751022	김정일	혁명가극창조에서 사상예술성을 높이기 위하여: 문화예술부문 책임일군 및 혁명가극《밝은 태양 아래에서》창조성원들과 한 담화	선집5, 210~230
80	19790222	김정일	혁명가극《피바다》공연의 높은 수준을 견지할데 대하여: 조선로동당 중앙위원회 선전선동부, 무대예술부문 책임일군들과 한 담화	선집6, 256~272
81	19801010	김일성	조선로동당 제6차대회에서 한 중앙위원회사업총화보고	저작35, 290~387
82	19810331	김정일	주체적문학예술을 더욱 발전시키기 위하여: 전국 문화예술인열성자대회 참가자들에게 보낸 서한	선집7, 42~54
83	19820721	김정일	문학예술작품창작에서 혁명적고조를 일으키자	·
84	19860517	김정일	혁명적문학예술작품창작에서 새로운 양양을 일으키자: 문학예술부문 일군들과 한 담화	선집8, 364~399
85	19871130	김정일	작가, 예술인들 속에서 혁명적 창작기풍과 생활기풍을 세울데 대하여: 조선로동당 중앙위원회 선전부 책임일군들 및 문학예술부문 일군들과 한 담화	선집9, 72~97
86	19881219	김정일	민족가극《춘향전》은 사상예술성이 높은 우리 식 가극이다: 민족가극《춘향전》창조원들과 한 담화	음연89, 14~16
87	19910717	김정일	음악예술론	선집11, 379~582
88	19920523	김정일	다부작예술영화〈민족과 운명〉의 창작성과에 토대하여 문학예술건설에서 새로운 전환을 일으키자: 문학예술부문 일군 및 창작가, 예술인들과 한 담화	선집13, 61~112
89	19970619	김정일	혁명과 건설에서 주체성과 민족성을 고수할데 대하여	선집14, 306~333

[1] 출처는 줄임말을 썼으며, 자세한 서지사항은 참고자료를 확인하기 바란다. '사문'→『사회주의문학예술론』, '저작'→『김일성 저작집』, '북사'→『북한관계사료집』, '전집'→『김일성 전집』, '조음'→『조선음악사: 초판』(1966), '년표'→『조선전사: 년표2』, '선집'→『김정일 선집』, '위업'→『주체혁명위업의 완성을 위하여』, '음연'→『조선음악년감』.

〈부록 4〉 북한음악 연구성과 목록

번호	분류2)	연도	연구	특징
01	성과	2006	천현식, 「노동은의 북한음악연구」, 강태구 · 강현정 · 김수현 · 김은영 · 장혜숙 · 조경자 · 천현식, 『노동은과 민족음악, 그 길 함께 걷다』(서울: 민속원, 2006), 148~173쪽.	노동은의 북한음악 연구성과
02	성과	2009	박은옥, 「중국과 한국에서의 북한음악연구」, 『남북문화예술연구』, 2009 하반기, 통권 5호(2009), 19~51쪽.	중국과 한국의 북한음악 연구성과
03	단행	1978	장사훈 · 나인용 · 한상우, 『북한의 음악』(서울: 국토통일원 정책기획실, 1978).	• 최초 연구이자 최초의 단행본(연구보고서) • 정부연구 • 역사와 이론, 곡분석
04	단행	1989	한상우, 『북한 음악의 실상과 허상』(서울: 신원문화사, 1989).	• 최초의 단일 학자 단행본 • 이론과 창작, 국악, 음악사 • 『조선통사(하)』(평양: 사회과학출판사, 1987)의 문학사 시기구분에 따라 5시기로 나누고 있으며 시기마다 중요한 음악을 예로 들어서 북한음악사 정리 • 음악사를 당시의 기존 문학사 시기구분에 따름 • 음악의 실례를 중심으로 해서 전체적인 북한음악사 흐름을 살펴보기 힘듬 • 사료의 출처가 밝혀져 있지 않음
05	단행	1989	서우석 · 김광순 · 전지호 · 민경찬, 『1945년 이후 북한의 음악에 관한 연구』(서울: 서울대학교 사회과학연구소, 1989).	• 단행본(연구보고서) • 해방 후부터 1970년까지의 음악정책과 음악사를 서술 • 전면적이지 못하고 음악 사료를 2개 정도의 북한 단행본을 중심으로 했다는 점에서 한계
06	단행	1990	한국비평문학회, 『북한 가극 · 연극 40년: 5대 성과작을 중심으로』(서울: 신원문화사, 1990).	· 가극 · 소개와 해설 위주 · 음악 위주 아님
07	단행	2000	장기범 · 정영일 · 이도식 · 김대원, 『남북한 초.중등 음악과 교육과정 및 교과서 비교 분석 연구』(서울: 서울교육대학교 통일대비 교육과정 연구위원회, 2000).	• 교육학계 성과(연구보고서) • 교육과정과 교과서 분석, 남북비교

2) 분류는 줄임말을 썼다. '성과'→기존연구, '단행'→단행본, '논문'→일반논문, '학위'→박사학위논문.

번호	분류2)	연도	연구	특징
08	단행	2001	권오성·고방자·강영애·백일형·한 영숙·이윤정·김현경·송민혜·김지 연·최유이·이수연·송은도, 『북한음 악의 이모저모』(서울: 민속원, 2001).	• 민간 자율의 2번째 단행본 • 기존 발표논문 모은 여러명의 저자 • 일관된 구성이 아니고 전문학자 위 주 아님 • 전통음악 위주
09	단행	2002	김연갑, 『북한아리랑 연구』(서울: 청 송, 2002).	• 아리랑에 한정 • 음악 전문서적 아님
10	단행	2002	황준연·신대철·권도희·성기련, 『북 한의 전통음악』(서울: 서울대학교출판 부, 2002).	• 전통음악 분야의 첫 단행본 • 음악예술과 함께 전통음악 전체 망 라 • 보존과 개량 관점
11	단행	2003	이영미·엄국천·윤중강·전정임·최 유준·박영정 지음, 한국예술종합학 교 한국예술연구소 엮음, 『남북한 공 연예술의 대화: 춘향전과 초기 교류공 연』(서울: 시공사·시공아트, 2003).	• 음악전문서적 아님 • 음악교류사와 전망 • 북한의 가극사와 민족가극 〈춘향 전〉의 음악분석
12	단행	2005	노동은·김수현·천현식, 『북한 전통 음악 연구』(안성: 중앙대학교 국악대 학, 2005).	• 연구보고서 형태의 여러 저자 • 전통음악 단행본 • 전통음악 현대화 초점
13	단행	2006	이현주, 『북한음악과 주체철학』(서울: 민속원, 2006).	• 박사학위 논문 출판 • 두 번째 단독 저자의 단행본 • 주체사상과의 관계, 음악사, 혁명가 극, 성악곡 변용 중심
14	단행	2007	김영운·김혜정·이진원, 『북녘 땅 우 리소리: 악보자료집』(서울: 민속원, 2007).	• 악보자료집 위주 • 서도민요 중심의 전통민요 연구
15	학위	2003	이현주, 『북한음악의 변용과 철학사상 적 근거』(영남대학교 대학원 박사학위 논문, 2003).	• 첫 박사학위 논문 • 주체사상과의 관계, 음악사, 혁명가 극, 성악곡 변용 중심
16	학위	2012	천현식, 『북한 가극의 특성과 변화: 혁 명가극에서 민족가극으로』(북한대학 원대학교 박사학위논문, 2012).	• 두 번째 박사학위 논문 • 북한 가극 중심 • 개별 작품 분석과 함께 북한음악의 음악사회학 분석
17	논문	1984	한상우, 「노래보다 가사 전달 중시하는 음악」, 『북한』, 1984년 3월호, 통권 147 호(1984), 78~85쪽.	• 북한음악 특징 약술 • 학술논문 아님
18	논문	1985	한만영, 「부록: 평양예술단의 두가지 형태의 음악」, 『민족음악학』, 7집 (1985), 47~54쪽.	• 1985년 9월 21~22일 평양예술단 서 울 국립극장 공연 평가
19	논문	1988	이건용, 「김순남·이건우의 가곡에 대 한 양식적 검토」, 『낭만음악』, 창간호, 1988년 겨울호, 통권1호(1988), 6~36쪽.	• 북한 정부 수립 이후 음악연구가 아 님 • 월북 작곡가의 해방기 작품 연구 • 작품분석 연구(음악분석 중심) • 1988년 해금 이후 첫 북한음악 연구

번호	분류2)	연도	연구	특징
20	논문	1989	노동은, 「북한의 음악문화」, 『실천문학』, 1989년 여름호, 통권 14호(1990), 130~150쪽.	• '음악의 정의', '음악사회의 전체적 구조', '음악문예소조 활동', '전문음악가 조직', '시대구분과 작품'들의 북한음악 전반 • 음악의 정의와 음악론 등으로 철학적 접근, 음악사회의 운영원리에 따라 그 구조를 파악
21	논문	1991	노동은, 「북한의 민족음악」, 노동은·이건용, 『민족음악론』(서울: 한길사, 1991), 353~454쪽.	• 북한음악의 정의, 종류, 문예정책, 음악기관, 교육기관, 음악사, 실제이론 등 거의 전 분야를 서술
22	논문	1992	노동은, 「북한의 민족음악현황과 과제」, 『중앙음악연구』, 3집(1992), 13~19쪽.	• 북한의 민족음악과 서양음악의 구분과 적용, 민족음악에서 민요와 아악의 관계, 민족음악과 주체음악의 관계에 대해서 실제 예와 함께 서술
23	논문	1993	이성천, 「북한의 음악교육(1)」, 『국악과교육』, 11집(1993), 21~41쪽.	• 음악학자의 음악교육연구 • 교육제도, 교육과정 • 인민학교 1, 2학년 음악교과서 분석
24	논문	1994	이춘길, 「북한음악론의 현단계」, 『낭만음악』, 1994년 봄호, 6권 2호, 통권 22호(1994), 55~70쪽.	• 북한음악론을 김정일의 『음악예술론』(평양: 조선로동당출판사, 1992)으로 파악 분석
25	논문	1994	노동은, 「남북통일음악 발전계획」, 『전통공연예술 진흥방안』, 94국악의 해 전통공연예술 진흥을 위한 심포지움 발표문(1994. 11. 30), 47~92쪽.	• 남북한의 전통음악이 장기적으로 통일을 대비할 수 있는 분야임을 총체적으로 밝히며 정책 대안으로 '통일음악위원회' 제안 • 남북한 교류방침 제안 • 1995년 '범민족통일음악회'와 1998년 '윤이상통일음악회'에 참여하고 실제 작품교류에 적용
26	논문	1995	현재원, 「북한 혁명가극에 나타난 가요형식과 극적 효과」, 『북한문화연구』, 제2집(1995), 183~196쪽.	• 국문학자의 성과 • "피바다식 혁명가극"에서 부르는 혁명가요의 형식과 기능, 극적 효과와 기능 • 절가와 방창을 음악양식으로 접근하지 않고 가사로 접근
27	논문	1995	신대철, 「통일문화 시각으로 본 북한의 민족음악」, 『통일문제연구』, 12(1995), 17~58쪽.	• 민족음악의 관점에서 북한의 민족음악, 주체음악분석 • 김정일의 『음악예술론』(평양: 조선로동당출판사, 1992) 중심
28	논문	1997	오금덕, 「북한의 주체음악 개황」, 『한국음악사학보』, 19집(1997), 23~33쪽.	• 북한의 음악을 주체사상의 측면에서 형식과 명곡문제, 대중화문제 등을 주제로 연구

번호	분류2)	연도	연구	특징
29	논문	1998	민경찬, 「북한의 혁명가요와 일본의 노래」, 『한국음악사학보』, 20집(1998), 125~157쪽.	• 북한의 혁명가요에 영향을 미친 일본의 노래 확인
30	논문	1998	송방송, 「북한의 주체사상과 민족음악」, 『한국음악사학보』, 21집(1998), 11~41쪽.	• 사회주의 문예이론, 주체사상의 관점에서 북한의 민족음악을 이론적으로 검토
31	논문	1998	권오성, 「북한의 민족성악의 개념과 실제」, 『이혜구박사구순기념 음악학논총』(서울: 이혜구학술상운영위원회, 1998), 27~44쪽.	• 북한의 민족성악의 개념 • 집체의 『민족성악교측본』(평양: 문예출판사, 1970) 소개
32	논문	1999	신대철, 「북한 민족음악의 실체(Ⅰ): 북한 문화예술론과 음악론의 흐름에 기초하여」, 『이화음악논집』, 3집(1999), 181~198쪽.	• 해방 이후 역사적 배경과 함께 북한의 사회주의 사실주의와 주체 문예사상, 주체음악론 연구
33	논문	2000	김중현 · 엄국천, 「북한 창극의 현대화 과정」, 『중앙우수논문집』, 2집(2000), 368~421쪽.	• 간단하지만 북한의 창극사를 서술 • 제도적 측면과 미학적 측면으로 나누어 창극을 이후 정착되는 "피바다식 가극"의 특징으로 구분해 분석
34	논문	2000	민경찬, 「음악 부문의 교류와 정부 · 민간 역할 분담 및 정책개발」, 『남북한 문화 교류협력의 현황과 과제』(서울: 한국문화정책개발원, 2000), 47~49쪽.	• 남북한 음악교류의 항목을 제시하고 '남북문화예술교류 심의위원회' 제안
35	논문	2000	이현주, 「북한음악의 정체성에 관한 연구」, 『한국전통음악학』, 1호(2000), 185~220쪽.	• 음악용어, 조식, 노래, 악기, 특성에 대해 서술
36	논문	2000	윤명원, 「남 · 북한 음악용어의 비교」, 『한국전통음악학』, 1호(2000), 341~363쪽.	• 북한의 언어정책과 함께 남북한 음악용어 비교
37	논문	2000	민경찬, 「북한음악의 새로운 동향」, 『한국예술종합학교 논문집』, 3집(2000), 149~177쪽.	• 1990년대 창작된 음악을 바탕으로 북한음악의 새로운 특징 연구
38	논문	2000	장기범, 「북한의 음악: 철학, 형식, 종류에 대한 고찰」, 『음악교육연구』, 19집(2000), 161~180쪽.	• 북한음악의 철학적 배경, 형식과 종류 • 음악교육과 악곡
39	논문	2001	권오성, 「북한의 '조선음악사' 기술의 현황과 문제점」, 『동양예술』, 3호(2001), 99~110쪽.	• 문성렵의 『조선음악사1』(평양: 과학백과사전종합출판사, 1988)과 분성렵 · 박우영의 『조선음악사2』(평양: 과학백과사전종합출판사, 1990)의 해설과 문제점 지적

번호	분류2)	연도	연구	특징
40	논문	2001	이영미, 「〈피바다〉식 혁명가극의 특성과 서사적 성격」, 『한국예술종합학교 논문집』, 4권(2001), 119~137쪽.	• "피바다식 혁명가극"의 특징 가운데 특히 방창과 흐름식 무대가 서사성과 맺는 관계를 중심으로 해석 • 작품의 특성을 작품 내부 원리와 함께 설명
41	논문	2002	이현주, 「북한 피바다식 혁명가극에 관한 소고」, 『한국전통음악학』, 3호(2002), 381~402쪽.	• "피바다식 혁명가극"의 생성배경과 함께 한국의 창극이나 서양의 오페라, 뮤지컬과 같은 갈래와 어떤 관계가 있는지를 연구 • 북한의 가극이 판소리를 원류로 하고 있다고 주장 • 혁명가극 〈피바다〉가 막심 고리키의 『어머니』와 중국 『혈해지창(血海之唱)』의 영향이라고 주장
42	논문	2002	노동은, 「북한중앙음악단체의 현황과 전망」, 『한국음악사학보』, 28집(2002), 65~122쪽.	• 북한의 대표 음악단체들을 특징과 함께 다루고 있음
43	논문	2002	민경찬, 「북한의 '아리랑축전'과 음악」, 『민족무용』, 1호(2002), 93~111쪽.	• 아리랑 축전에 사용된 음악을 연구
44	논문	2002	민경찬, 「〈피바다〉식 혁명가극의 음악적 특징에 관한 연구」, 『한국음악사학보』, 28집(2002), 123~134쪽.	• "피바다식 혁명가극"의 음악 특징을 살펴봄으로써 북한의 문예이론이 실제 음악에 어떻게 적용되었는지 분석 • "피바다식 혁명가극"의 중요 특징인 혁명가요, 절가, 방창, 관현악 편성, 음계 등을 음악의 측면에서 설명
45	논문	2005	이춘길, 「60~70년대 북한 음악예술정책의 전개에 대한 고찰: 김정일의 음악부문 지도활동을 중심으로」, 『음악과 민족』, 30호(2005), 261~280쪽.	• 김정일이 주도했던 1960~1970년대의 문학예술혁명을 음악분야를 중심으로 연구 • 가극혁명과 김정일의 「영화예술론」(『김정일 선집3: 1973』(평양: 조선로동당출판사, 1996) 음악 중심
46	논문	2007	전영선, 「김정일 시대 통치스타일로서 '음악정치'」, 『현대북한연구』, 10권 1호(2007), 51~85쪽.	• 김정일 시대 '음악정치'의 배경과 이념화 과정, 효과 분석
47	논문	2007	권오성, 「난계 박연선생에 대한 북한 음악계의 평가에 대하여」, 『한국음악연구』, 42집(2007), 313~319쪽.	• 해방 이후부터 현재까지 조선의 악학자인 박연에 대한 북한의 평가 소개
48	논문	2007	권오성, 「남북음악 공동연구의 필요성 및 방안」, 『남북문화예술연구』, 2007 하반기, 통권 1호(2007), 13~27쪽.	• 남북 음악학자들이 공동 연구할 수 있는 분야와 방안 제시
49	논문	2007	한영화, 「북한의 전문 피아노 연주자 교육 연구」, 『음악교육공학』, 6호(2007), 55~69쪽.	• 탈북 음악가의 인터뷰와 피아노 교재로 북한의 전문 피아노 연주자 교육 제도와 교재분석

번호	분류2)	연도	연구	특징
50	논문	2007	권도희, 「북한의 민요연구사 개관」, 『동양음악』, 29집(2007), 217~240쪽.	• 북한 민요사연구를 개괄하고 성과와 한계 지적
51	논문	2008	권오성, 「판소리 발성법의 특성: 조상선의 글을 중심으로」, 『국악원논문집』, 17집(2008), 3~34쪽.	• 1961년 북한의 음악잡지 『조선음악』에 수록된 월북 판소리 음악인 조상선의 「선조들의 성악 유산을 계승발전시키자 1」(『조선음악』, 1961년 8호, 루계 56호, 1961, 34~40쪽)과 「선조들의 성악 유산을 계승발전시키자 2」(『조선음악』, 1961년 9호, 루계 57호, 1961, 35~41쪽)를 중심으로 북한의 판소리 발성법을 소개
52	논문	2009	배인교, 「1950~60년대 북한 전통 음악인들의 활동 양상 검토: 창극 관련 음악인을 중심으로」, 『판소리연구』, 28집(2009), 137~169쪽.	• 창극 음악인을 중심으로 하면서 재북국악인과 월북국악인으로 나누어 1950~1960년대 북한의 전통음악인 활동 정리
53	논문	2010	한승호, 「북한 은하수관현악단의 2010년 〈설명절음악회〉 공연 연구」, 『북한학연구』, 6권 1호(2010), 205~228쪽.	• 은하수관현악단의 2010년 〈설명절음악회〉 공연의 특징과 정책 함의 연구
54	논문	2010	이소영, 「해방후 남·북한의 혼종적 음악하기」, 『한국민요학』, 29집(2010), 301~374쪽.	• 근대 시기 서양음악, 일본음악 등의 외래음악의 영향을 받은 한국음악의 혼종성 연구 • 민요 〈노들강변〉을 제재로 남북한으로 나누어 분석비교
55	논문	2010	배인교, 「북한의 민요식 노래와 민족장단」, 『우리춤연구』, 12집(2010), 147~180쪽.	• 『조선민족음악전집: 민요풍의 노래편1』(평양: 예술교육출판사, 2000)의 민요식 노래를 제재로 장단의 변화를 시대에 따라 고찰 • 1970년대 주체사상 확립 이후 3소박보다는 2소박, 흥겨우면서도 유순한 장단 사용 주장
56	논문	2010	배인교, 「박연에 대한 북한 학계의 연구성과와 평가」, 『한국음악연구』, 48집(2010), 217~236쪽.	• 박연에 대한 북한의 연구성과를 시기별로 나누어 살핌 • 북한음악사에서 박연이 갖는 위치 조명
57	논문	2010	최영애, 「북한음악과 사회주의적 사실주의」, 『남북문화예술연구』, 2010 상반기, 통권 6호(2010), 169~193쪽.	• 주체음악의 기본을 사회주의 사실주의로 보며 이것이 김일성 찬양과 연결된다는 점을 주장
58	논문	2010	김지연, 「북한자료센터 소장 음반 목록」, 『한국음반학』, 20호(2010), 277~307쪽.	• 북한자료센터가 소장하고 있는 카트리지, 릴 테이프, 엘피(LP), 카세트 테이프의 목록
59	논문	2010	박균열·성현영·양희천, 「북한의 학교 음악교육 변천」, 『통일전략』, 10권 3호(2010), 145~180쪽.	• 소련 군정기와 직후의 학교음악교육 연구 • 소련과 공산주의 교육 영향 연구

번호	분류2)	연도	연구	특징
60	논문	2010	배인교,「북한음악의 유형분류와 체계 연구」,『남북문화예술연구』, 2010 상반기, 통권 6호(2010), 63~91쪽.	• 북한음악의 분류체계를 남한의 기존 연구와 함께 고찰
61	논문	2010	이현주,「 《꽃파는 처녀》의 음악적 특성 연구」,『남북문화예술연구』, 2010 상반기, 통권 6호(2010), 93~128쪽.	• 혁명가극 〈꽃파는 처녀〉의 내용과 함께 음악분석 • 음악적 측면의 성공요인 정리
62	논문	2010	천현식,「'피바다식 혁명가극'과 감정 훈련: '집단주의'와 '지도와 대중'을 중심으로」,『현대북한연구』, 13권 3호(2010), 201~240쪽.	• 북한의 유일체제를 유지하는 원리의 하나로 문학예술, 특히 "피바다식 혁명가극"을 통한 '감정훈련'에 대해 논함 • 구성요소를 분석하여 공적 교육에서 이뤄지는 교육보다 효과적으로 새로운 인간형, 즉 '집단주의'를 실현하면서도 '지도와 대중'의 관계를 체득하고 있는 인간을 만들기 위한 과정을 기술
63	논문	2010	김지연,「북한자료센터 소장 CD음반 목록」,『한국음악사학보』, 45집(2010), 435~466쪽.	• 북한자료센터가 소장하고 있는 씨디(CD)의 목록
64	논문	2010	노동은,「북한의 전통음악론」,『한국근대음악사론』(파주: 한국학술정보, 2010), 207~248쪽.	• 전통음악의 개념과 함께 음악요소 서술
65	논문	2010	배인교,「북한 초기 음악계의 동향과 교성곡〈압록강〉」, 남북문학예술연구회,『북한문학예술의 지형도3: 해방기 북한문학예술의 형성과 전개』(서울: 역락, 2012), 317~349쪽.	• 해방기 음악상황과 함께 당시를 배경으로 1949년에 창작된 김옥성의 교성곡〈압록강〉의 평가변화 고찰
66	논문	2011	임경화,「북한 노래의 탄생: 사회주의 체제 형성기 인민가요 성립 고찰」,『북한연구학회보』, 15권 2호(2011), 327~352쪽.	• 해방 이후 1950년까지 노래 중심의 북한 음악정책 연구 • 정부 중심의 음악정책과 함께 인제군 사례 연구 • 북한의 민족문화 형성의 초기 시기로 중요함을 주장
67	논문	2011	노동은,「북한 민족관현악, 그 소통과 혁신」,『음악과문화』, 24호(2011), 5~45쪽.	• 북한의 민족관현악이 민족음악 건설에서 대중과의 소통과 혁신을 가져왔음을 주장
68	논문	2011	이수원,「북한 음악을 통해 본 경제발전전략: 김정은 공식등장 이후 김정일이 관람한 공연을 중심으로」,『북한학보』, 36집 1호(2011), 177~212쪽.	• 김정은 등장 이후 김정일 공식관람 공연으로 북한의 경제발전 전략을 고찰
69	논문	2011	배인교,「북한음악과 민족음악: 김정일『음악예술론』을 중심으로」,『남북문화예술연구』, 2011 상반기, 통권 8호(2011), 39~73쪽.	• 김정일의『음악예술론』(평양: 조선로동당출판사, 1992)을 중심으로 북한의 민족음악 고찰 • 민족음악이 적용된 노래들을 분석

〈부록 5〉 음악예술관련 일지(~2000)

* 가극을 기본으로 하면서 음악예술관련 사건과 함께 중요 문헌이나 책들을 함께 수록하고 중요
 자료의 경우 내용을 요약하였다.
* 고유명사와 관련용어를 북한식으로 그대로 표기하였다.
* 사실관계 외의 작품이나 글에 대한 평가는 1차 사료의 성격을 살리기 위해 북한의 견해를 수록
 하였다.
* 사건의 시간적 배열을 위해 앞에 기록된 연도표시를 임의로 정한 경우가 있기 때문에 앞에
 기록된 연도와 본문의 시기 표시가 함께 기록된 경우 본문의 시기 표시가 우선한다.

1924.00.00.	염군사 연극부, 음악부 조직.
1925.08.24.	조선프롤레타리아문학예술동맹 결성(카프, KAPF)과 음악부 조직.
1926.12.15.	불후의 고전적명작 〈조선의 노래〉를 김일성이 1926년 12월 15일 무송에서 새날소년동맹을 결성한 후 가사를 쓰고 곡을 지어 새날소년동맹원들에게 보급.
1927.00.00.	김일성이 무송에서 'ㅌ·ㄷ' 성원들 지도 연극 〈안중근 이등박문을 쏘다〉 첫 공연을 조직진행.
1927.09.00.	조선프롤레타리아문학예술동맹 조직개편(재조직)과 함께 음악부를 음악동맹으로 개편.
1930.00.00.	1930년대 전반기 두만강연안 지역에 창설된 유격구들에서 혁명가요보급사업 전개.
1930.09.00.	1930년 가을 김일성이 오가자에서 혁명연극 불후의 고전적명작 〈성황당〉 창작.
1930.11.07.	혁명가극 〈꽃파는 처녀〉(오가자 삼성학교) 창조공연. 이 날 가극 〈꽃파는 처녀〉가 진행된 연예공연에는 합창 〈혁명가〉와 연극, 노래, 춤이 함께 공연. 이 가극은 같은 '불후의 고전적 명작'들인 일제 강점기 창작된 연극 〈피바다〉와 연극 〈한 자위단원의 운명〉과는 달리 가극의 형태로서 1970년대 혁명가극 발전의 시원을 열어놓은 것으로 평가. 주인공 꽃분이와 그 일가가 당하는 생활과 비극적인 운명에 대한 예술적 형상으로 당시 인민이 당하는 고통과 불행을 일반화. 인간의 존엄과 자주성, 빼앗긴 나라를 다시 찾는 길은 오직 혁명투쟁에 나서는 길이라고 제시.
1933.00.00.	안도에서 혁명연극 〈승냥이와 여우는 때려잡아야 하다〉 창조공연.
1933.00.00.	혁명가요 〈유격대행진곡〉 창작.
1933.05.10.	조선성악연구회 창립. 1928년에 처음으로 조직된 전국명창대회를 통하여 당시 이름 있는 음악가들이 한자리에 모이게 된 것을 계기로 창극을 되살리려는 기운이 더욱 높아짐. 그 후 조선음률협회(1930년)와 전국적인 규모의 조선성악연

구회(이사장 이동백, 성악 · 기악연구부, 교습부, 흥행부)가 조직되면서 창극이 본격적으로 창조 공연. 이 시기에 창조 공연된 창극작품들은 〈춘향전〉, 〈흥보전〉, 〈심청전〉, 〈배비장전〉, 〈옥루몽〉등이었는데 20세기 초 협률사 때의 것에 비하여 내용과 형식에서 일보 전진.

1933.10.00.	왕청현 요영구에서 아동단유희대 조직.
1934.00.00.	혁명연극 불후의 고전적명작 혁명연극 〈승냥이〉를 요영구 유격구역에서 창조 공연.
1934.04.00.	불후의 고전적명작 〈조선인민혁명군〉을 김일성이 반일인민유격대를 조선인민혁명군으로 개편한 후 조선인민혁명군의 전투적인 군가로 창작.
1934.06.00.	항일유격대 안도현 대전자를 해방한 후 연예공연.
1934.07.00.	1934년 여름 아동단유희대 북만에 파견.
1934.07.00.	1934년 여름 요영구목재소 노동자들 앞에서 혁명연극 〈아버지와 남편을 찾는 사람들〉 공연.
1934.07.00.	소왕청 연예대 주보중공작부대 초청공연을 북만에서 진행.
1934.12.00.	1934년 겨울 로야령에서 김일성이 혁명가요 불후의 고전적명작 〈반일전가〉 창작.
1936.00.00.	1930년대 후반 연예공연들에서 혁명연극 〈피바다〉(혈해, 40~45분 정도) · 〈한 자위단원의 운명〉 · 〈경축대회〉와 〈조국광복회 10대 강령가〉를 비롯한 많은 작품을 공연.
1936.00.00.	1930년대 후반 조선성악연구회가 창극 〈배비장전〉, 창극 〈추풍감별곡〉 창조공연
1936.07.01.	림강현 시난차(西南岔)진공 전투계획 3번에 문화공작반의 연예회(〈유격대 행진곡〉, 〈사계가〉) 계획.
1936.08.00.	1936년 2월 남호두회의 이후 장백지구로 진출하며 무송현 만강부락에서 김일성의 6사부대가 체류할 때 김일성이 혁명연극 〈피바다〉(혈해, 2막 3장)와 〈한 자위단원의 운명〉 창작공연. 연극 〈성황당〉(1막), 연극 〈경축대회〉(2막)과 함께 공연.
1936.09.24.	창극 〈춘향전〉(조선성악연구회, 6막8장) 창조공연. 기악의 표현성이 동반되지 않음.
1936.11.00.	창극 〈흥보전〉(조선성악연구회, 5막14장) 창조공연. 기악의 표현성이 동반되지 않음.
1936.12.00.	창극 〈심청전〉(조선성악연구회, 4막9장) 창조공연. 기악의 표현성이 동반되지 않음.
1937.00.00.	성악 수업을 거친 젊은 음악가들에 의하여 첫 가극 창조 운동이 전개되었고 가극 〈춘향전〉과 〈견우직녀〉를 창조공연. 가극은 서구 가극 작품들 중에서 유

명한 아리아들과 노래들을 선택하여 묶은 '서구 가극 아리아 연곡'으로 구성. 그러나 창작된 가극은 구라파가극의 도식적인 틀을 그대로 본 딴 것으로서 인민의 시대적 지향과 민족적 정서에 맞지 않음. 이 창조경험으로 형식은 내용에 상응해야 하며 민족적이어야 한다는 교훈을 얻음.

1937.06.00. 1937년 6월초 백두산 근거지에서 군민련환대회 축하공연. 국내진공작전의 승리를 축하하며 조선인민혁명군 부대들과 조국광복회 장백현위원회 대표들, 장백현 19도구 인민들이 참가.

1938.00.00. 5.1절 기념 경축공연.

1939.09.00. 김일성부대가 시난차 전투에서 승리한 후 연극 〈피바다〉(혈해)와 〈경축대회〉 공연.

1939.12.00. 륙과송-쟈신즈 전투에서 승리를 한 항일 유격대원들이 집단적으로 입대한 200여명의 노동자들을 환영하여 신입대원환영 연예공연(연극, 가극, 노래와 춤) 진행.

1940.00.00. 1940년대에 첫 가극창작운동 전개.

1940.00.00. 설명절 축하공연.

1940.00.00. 창극 〈옥루몽〉(조선성악연구회) 창조공연. 창극에서 일정한 규모의 기악합주 도입. 현금, 가야금, 해금, 양금 등의 현악기와 저, 단소, 피리 등의 관악기, 장고가 도입되어 8명이 합주. 기악적 표현성이 성악적 표현성을 받쳐 주어 창극의 형상력 강화.

1941.00.00. 가극 〈콩쥐 팥쥐〉(작곡 안기영) 창조공연. 이 가극은 사실주의적 가극 창조사업에서 거둔 첫 열매로서 민요 선율로 구성.

1942.00.00. 가극 〈견우직녀〉(작곡 안기영) 창조공연. 이 시기에 창작된 가극 작품들과 마찬가지로 〈6자 백이〉와 〈아리랑〉 등의 민요를 내용에 맞게 이용하고 있으며, 소의 독창곡 〈금킹 점고〉와 견우·직녀·소·사슴의 혼성 제창곡 〈초당 별곡〉들은 단가풍으로 작곡.

1942.02.16. 김정일 출생(~2011.12.17.)

1942.08.29. 리면상, 「악극의 지위」, 『매일신보』(~9월 2일).

1943.00.00. 가극 〈춘향전〉(작곡 리면상) 창조공연.

1945.08.15. 8.15 해방.

1945.08.15. 해방 이후 〈춘향전〉(악단 함향, 작곡 리면상) 창조공연

1945.08.15. 해방 이후 가극 〈별 있는 거리풍경〉(사리원시 가극단 효종, 1막, 각색 강승한, 작곡 김옥성, 연출 박봉운, 지휘 김옥성, 프랑스 혁명극본 번역) 창조공연.

1945.08.15. 해방 이후 서영모의 〈깃발〉, 〈은하수〉가 실린 동요곡집(평양: 아동문예사, 1945) 발행. 해당 작품의 순수예술 예찬, 무사상성, 허무주의, 주일 학교식 창가

의 심미주의적 감정을 비판.

1945.10.00.	해주음악학원 설립. 북한 최초의 음악교육기관으로 바이올린, 피아노, 성악의 3과를 두었으며 학생수는 30여명이었다. 교수내용은 주로 음악 이론과 실기이며 일반과목은 가르치지 않음.
1945.10.10.	조선공산당 서북 5도 당원 및 열성자 연합대회와 조선공산당 북조선분국 조직 결정(~13일, 책임자 김용범, 평양).
1945.10.20.	조선공산당 북조선분국 결성.
1945.10.23.	조선로동당출판사 창립.
1945.10.29.	소련 영화 수입 계약 체결.
1945.11.01.	조선공산당 북조선분국 중앙 기관지 『정로』 창간.
1945.11.11.	조쏘문화협회 창립.
1945.12.00.	해주례악연구소 창설.
1945.12.13.	평양 인민극장에서 소련군 주최로 쏘련군 음악회 개최.
1945.12.24.	연극동맹 조직.
1946.00.00.	1946년~1950년경 북조선농민동맹 각 도위원회 산하에 농촌 선전계몽을 목적으로 한 이동연예대로 도농민동맹 이동예술대 조직.
1946.00.00.	가극 〈락랑공주〉(사리원시 가극단 효종, 4막 5장, 작 강승한, 작곡 김옥성·조영, 연출 박봉운, 지휘 김옥성) 창조공연.
1946.00.00.	가극 〈바다의 노래〉(사리원시 가극단 효종, 4막, 작 강승한, 작곡 리조영, 연출 박기황, 지휘 리조영) 창조공연.
1946.00.00.	해주음악학원이 해주예술학교로 발족. 예과 1년, 본과 3년의 전문학교로서 야간음악 실기과도 두어 직장, 학교 등의 신인 교양.
1946.00.00.	황학근의 신작 『동요곡집』(평양: 아동문화사, 1946) 발행.
1946.02.00.	북조선공산당 중앙조직위원회 선전선동부 안에 시보영화와 역사자료촬영을 위한 '영화반'('촬영반'이라고도 함)이 조직되어 활동했으며 그 후 곧 영화제작소(국립영화촬영소의 모체)로 발전.
1946.02.01.	평남지구예술동맹 결성.
1946.02.08.	북조선림시인민위원회 수립.
1946.03.23.	'20개조정강' 발표. ⑰ 민족문화, 과학 및 예술을 적극적으로 발전시키며 극장, 도서관, 라디오방송국 및 영화관의 수효를 확대할 것. ⑲ 과학과 예술에 종사하는 인사들의 사업을 장려하며 그들에게 방조를 줄것.
1946.03.25.	카프작가, 예술가들을 중심으로 작가와 예술인들의 첫 조직인 북조선예술총련맹과 그 산하 북조선음악건설동맹을 조직. 이후 기관의 월간잡지 『문화전선』, 『조선문학』, 『문학예술』 등을 발간함으로써 작가, 예술인들의 창작활동을 고무

하고 사상교양사업 진행.

1946.05.21.	모스크바 예술인들을 맞이하여 평양 인민극장에서 조 · 쏘문화교류좌담회 개최.
1946.05.23.	평양에서 활동하던 '조선예술좌', '인민극단' 등을 망라하여 중앙예술공작단(국립연극극장 전신) 창립모임이 평양 3 · 1극장에서 진행. 그에 뒤따라 각 도에서도 예술공작단이 조직.
1946.05.24.	평양에서 선전사업의 당면 제과업을 토의결정하기 위하여 북조선 각 도 인민위원회, 정당, 사회단체 선전원 문화인 예술인 대회 진행(~25일). 대회에서 북조선림시인민위원회 위원장 김일성이 〈문화와 예술은 인민을 위한 것으로 되여야 한다〉 연설.
1946.05.27.	평양시 소련군대 구락부(클럽)에서 소련 연극인들의 조쏘 친선 교환연극의 밤 개최.
1946.05.28.	북조선예술인연락회의 개최.
1946.06.07.	조쏘문화협회와 문예총 주최로 평양시 소련 군대구락부에서 '조쏘예술교환의 밤'을 개최하고 대가무극 〈봉산탈춤〉(전 5장)을 상연.
1946.07.00.	1946년 하반기 각 도예술공작단내에 음악부를 발족하고 자립음악단체들을 정리하여 도 소재지에 집중시킴. 그럼으로써 1946년 하반기부터 1947년 상반기에 걸쳐 중앙의 각 부문별 음악전문단체들과 각 도의 음악전문단체들 조직.
1946.07.00.	중앙교향악단 조직(평양).
1946.07.01.	조쏘문화협회 주최로 평양에서 '쏘련 소개전람회' 개최.
1946.07.24.	모스크바 대극장 예술가들로 조직된 음악 · 무용 · 예술단의 공연 평양에서 진행.
1946.08.08.	중앙교향악단 창립공연.
1946.08.10.	방쏘 문화인 사절단 일행 25명 소련으로 출발(~10월 17).
1946.08.12.	북조선 건설을 촬영하여 소개하기 위해 소련 하바롭스크 영화촬영소의 촬영반 일행 6명 평양에 도착.
1946.08.28.	북조선로동당 창립대회(~30일).
1946.09.01.	북조선림시인민위원회 주최, 북조선예술련맹 후원으로 평양시내 각 극장에서 학생절 축전 진행.
1946.09.02.	첫 문학예술출판기관으로 문화전선사(문예출판사 전신)가 창립되어 『문화전선』(『조선문학』 전신) 창간.
1946.09.07.	최승희 무용연구소 연구생 45명 첫 입소식 거행.
1946.09.09.	평양음악학교 개교.
1946.09.27.	북조선음악동맹 결성(위원장 리면상, 작곡 · 연주 · 평론분과위원회).
1946.09.30.	조쏘문화협회에서 고리끼 서거 10주년 기념전람회를 2주일 간에 걸쳐 개최.

1946.10.13.	북조선예술총련맹을 북조선문학예술총동맹으로, 그 산하에 북조선음악동맹(중앙위원회 구성: 위원장, 부위원장 서기장, 상무위원, 작곡·성악·기악·경음악분과위원회)으로 개편.
1946.10.15.	각 도 대표 400여명 참석 하에 북조선 문화인 전체대회 개최(~16일). 조선 문화인의 당면한 근본문제, 선거와 문화인의 과업, 소련문화의 섭취, 과학·기술·교육·문화 등 민족문화를 재건하기 위한 문화인의 제 임무와 과업을 토의 결정.
1946.11.00.	제1차 북조선문학예술인 대회.
1946.11.19.	고전무용 봉산탈춤보존회 결성과 김일성 위원장의 표창금 전달식(황해도 사리원 극장).
1946.12.00.	북조선문학예술총동맹 개편.
1946.12.03.	북조선로동당 14차 중앙상무위원회는 〈사상의식개혁을 위한 투쟁전개에 관하여〉(건국사상동원운동)라는 결정을 발표하고 전역에 이 운동을 전개 .
1946.12.05.	북조선통신사 창립(조선중앙통신사 전신).
1946.12.13.	중앙교향악단 공연(~15일, 슈벨트 작곡 〈미완성 교향곡〉).
1946.12.20.	북조선 문예총에서 가을에 발간된 시집『응향』의 반동성을 토의하고 작품의 반동성에 대한 투쟁 강화를 호소.
1947.00.00.	『인민가요집』 출판.
1947.00.00.	1947년~1952년 사이 김순남의 〈소년단 깃발 높이〉를 비롯한 아동가요들을 '비론리적이며 무질서한 음정 비약과 불규칙적인 불안정한 리듬을 란발하는 반당반인민적 꼬쓰모뽈리즘적 부루죠아 사상'으로 비판.
1947.00.00.	1947년부터 1948년에 걸쳐 각 도, 시, 군 청년구락부를 중심으로 합창활동(평양시음악써클합창단, 김일성종합대학합창단 등)과 수백명대합창공연 진행.
1947.00.00.	1947년부터 해마다 정기적으로 전문예술인들과 예술써클원들이 참가하는 전국예술축전 진행.
1947.00.00.	1947년부터 흥남비료공장 로동자악단을 비롯하여 전국의 공장, 기업소, 농촌, 어촌, 가두, 학교, 군부대들에 음악예술써클을 전면적으로 조직.
1947.00.00.	가극 〈심청전〉(북조선가극단, 작사 탁진, 작곡 리면상) 창조공연.
1947.00.00.	교통성협주단, 내무성협주단 조직.
1947.01.09.	북조선림시인민위에서 '국립극장 설치에 관한 건' 공포. 중앙교향악단을 국립교향악단(2관 편성, 지휘자 김기덕)과 국립합창단으로 개편하여 국립극장 설치.
1947.01.21.	조쏘문화협회와 문학예술총동맹에서 레닌 서거 23주년 기념행사 거행.
1947.02.00.	소련 음악사절단이 방문 공연하고 조쏘음악인 음악회 개최.
1947.02.04.	북조선음악인대표자연석회의 개최.

1947.02.04.	조쏘문화협회 확대중앙위원회 개막(~6일).
1947.02.06.	북조선림시인민위원회 '북조선국립영화촬영소(조선예술영화촬영소 전신)' 설립 결정 채택. 영화제작소를 모체로 하여 총면적 5만평에 달하는 북조선국립영화촬영소 건설.
1947.02.19.	북조선인민위원회 수립.
1947.02.22.	보안간부훈련대대부협주단(조선인민군협주단 전신)이 20여 명으로 창립.
1947.03.00.	1947년 봄 소련 대외문화련락협회 평양문화회관의 쏘베트음악연구분과위원회 (작곡가 리면상 위원장)의 막대한 역할. 소련작곡가동맹은 이 분과위원회를 통하여 재조선 작곡가들의 작품에 통신비평을 하고, 쏘베트 음악미학과 이론에 관한 연구발표회 조직.
1947.03.16.	레닌그라드 음악인들을 맞이하여 조쏘교환음악회(평양시 인민극장) 개최.
1947.03.28.	당중앙위원회 제29차 상무위원회 결정 〈북조선에 있어서의 민주주의민족문화 건설에 관하여〉는 문학예술, 출판물(1946년 출판 원산의『응향』, 함흥의『문장독본』등에 남아있는 정치적 무관심성과 무사상성 등 군중과 인민에게 해독을 주는 일체 부패한 사상들에 대하여 높은 경각성을 가지고 완강히 투쟁하도록 호소. 음악예술인들은 당의 호소를 받들어 소수 반동음악가들(김동진, 서영모, 은하수 – 추정)을 고립숙청하고 통일단결을 강화.
1947.04.00.	인민예술극장(1948년 평양시립극장으로 개칭), 해방예술극장(1948년 평남도립극장으로 개칭) 창립.
1947.04.00.	해방 후 평양에 첫 민족음악단체인 조선고전악연구소(소장: 안기옥, 음악가: 김진명 등) 창립. 조선고전악유산을 계승발전시킬 목적으로 조직되었으며 민족고전악 중 특히 인민적 요소를 가진 민요와 민속악 등을 연구.
1947.04.05.	북조선직업총동맹에서 각 직장에 문화 써클 조직을 결정.
1947.04.17.	북소선인민위원회 결정에 따라 각 도예술공작단 음악부가 각 도이동예술대 음악부로 개편. 도이동예술대는 음악, 무용, 연극 등의 종합단체로서 정원 21명으로 구성되었으며 초기는 6개 도에 각 1대씩 조직. 이동예술대는 문화선전부의 직접 관리 지도에 의해 운영.
1947.04.30.	보안간부훈련대대부협주단 5·1절 기념으로 첫 공연. 김일성이 보안간부훈련대대부협주단 지도일군 및 배우들과 〈혁명군대의 참다운 문예전사가 되라〉 담화.
1947.05.00.	국립 북조선가극단 창립.
1947.05.01.	북조선영화동맹에서 영화예술가와 기술자 양성기관인 영화연구소를 신설하고 연구생 모집과 예술영화 시나리오 모집을 발표.
1947.06.02.	북조선영화동맹 영화연구소 개소.
1947.06.29.	북조선 애국가 제정(박세영 작사, 김원균 작곡).
1947.07.00.	1947년 여름 북조선음악동맹은 각 시 군 이하의 동맹조직을 발전적으로 해소하

고 동맹조직을 도 단위까지 구성. 이와 함께 동맹 맹원으로는 주로 전문적이며 직업적인 작곡가, 연주가, 평론가를 망라.

1947.07.15. 조쏘문화협회 주최로 소련 '태평양함대' 연극단이 국립극장에서 특별공연(~19일).

1947.07.20. 모란봉 야외극장 개관식.

1947.07.27. 교통국 취주악단 공연.

1947.08.03. 제1차 세계청년학생축전 참가(심창실 · 최승희 · 안기옥 · 김인선, 체스꼬슬로벤스꼬 쁘라하 - 체코 프라하). 무용음악 종합공연에서 단체 우등상 획득.

1947.08.14. 국립교향악단과 무용연구소 종합공연.

1947.08.20. 연극 〈춘향전〉 공연.

1947.08.23. 지방순회공연을 위한 보안간부훈련대대부협주단 시연회.

1947.09.00. 가극 〈금강산 팔선녀〉(북조선가극단, 대본 박세영, 작곡 리면상, 이후 〈견우직녀〉) 창조공연. 견우와 직녀의 행복한 생활을 그린 서정가요 - 이야기적 양식의 가극으로서 해방 후 인민 민주주의 제도하의 새 생활을 그림.

1947.09.00. 정지수무용연구소 창립.

1947.09.01. 평양과 각 도에 산재하여 있던 음악연구소들을 통합한 토대 위에서 평양음악전문학교(3년제, 미술과, 성악과 기악과) 창설. 당시 평양음악전문학교와 해주예술전문학교 교원은 문하연, 김완우, 강효순, 리광엽, 김재섭, 남원우, 림은옥, 박광우, 원흥룡, 리근강, 김태섭이었고 북조선음악동맹 리면상, 박영근 등의 음악인이 도움.

1947.09.16. 8.15해방 기념 중앙준비위원회 중앙심사위원회에서 8.15해방 2주년 기념 예술축전에 입상한 개인과 단체 명단 발표. 안기옥의 '가야금 독주' 1등, 해주예술학교 음악과 1 · 2등 없는 3등.

1947.09.16. 김일성 위원장이 북조선로동당 중앙상무위원회 제43차 회의에서 결론 〈문학예술을 발전시키며 군중문화사업을 활발히 전개할데 대하여〉 발표. 회의 결정서 〈북조선 문학예술총동맹 사업(주로 문학분야) 검열총화에 관하여〉 채택. 당문화인부 강화를 위해 문화인부부장으로 류문화 임명 결정. 수업공식 극장위원회를 해체하고 인민위원회 선전부 내에 극장관리기관 신설 결정.

1947.10.00. 해주예술학교를 발전적으로 해산하고 교육국 직할의 해주음악전문학교를 창설. 3년제 기술전문학교로서 성악, 피아노, 바이올린 3과를 두고 새로 작곡과를 증설. 학생 수는 창립 당시 약 40명이었고 1949년 9월에는 100여명으로 늘어남.

1947.11.07. 미국 문화인들에게 보낸 소련작가동맹의 서한 〈미국 문화인들이여 당신들은 누구를 지지하는가?〉를 찬동 지지하여 북조선 작가들(리기영, 한설야 외 18명)이 〈우리는 세계평화와 인류의 행복을 위하여 싸운다〉라는 제목의 서한을 소련작가동맹에 전달.

1947.11.10.	북조선로동당 중앙위원회 상무위원회 제48차 회의 결정 〈군중문화사업 강화를 위하여〉 채택
1947.11.28.	소련 태평양함대연극단 국립극장에서 〈로씨야 문제〉를 공연.
1947.11.29.	내무성협주단 종합공연.
1948.00.00.	고전악단에서 작곡가에 의해 민요와 민속악 등이 채집되고 유종섭 · 김태경이 연구.
1948.00.00.	김동진이 〈소년단원의 노래〉 등이 수록된 『동요곡집 새나라』(청년생활사, 1948) 발행. 이 노래들은 인간 증오의 사상과 희롱과 조롱으로 일관된 음악이며, 반동성을 갖고 있고, 민족적 특수성을 왜곡하고 있으며, 진보적 민주주의 사상을 거세하고 있다고 비판.
1948.00.00.	농민예술단(농맹 산하) 조직.
1948.00.00.	무용가단체로는 최승희 무용연구소와 정지수 무용연구소가 활동.
1948.00.00.	조쏘문화의 교류는 각계인사들의 소련국가 방문, 유학생(46년이래 3회에 걸쳐 소련 각 대학에 파견) · 시찰단의 파견, 소련서적의 번역출판, 소련 영화, 연극의 소개, 조쏘문화인의 교환, 쏘련사정전람회 등 각 방면으로 진행.
1948.00.00.	중앙음악 단체로 북조선문학예술총동맹(문학 · 연극 · 음악 · 미술 · 사진 · 무용 · 영화, 지역: 평양 · 신의주 · 해주 · 원산 · 함흥 · 청진) 산하에 음악동맹(위원장 리면상, 작곡분과―리면상, 성악분과―김완우, 기악분과―김기덕, 조선악분과―안기옥)이 있으며 사무소는 평양특별시 경제리 문예총회관. 음악무용단체로는 국립예술극장 가극단(탁진, 국립예술극장 내), 국립예술극장 교향악단(김기덕, 국립예술극장 내), 국립예술극장 합창단(김완우, 국립예술극장 내), 최승희무용연구소(최승희, 평양 경제리), 정지수무용연구소(정지수, 평양 삼녀중구내), 고전익단(김영팔, 평양 도산리), 조선인민군협주단(정률성, 조선인민군총사령부), 봉산탈춤보존회(이동백, 사리원시)가 있음.
948.00.00.	중앙의 주요 악단 외에는 내무성음악단, 교통성음악단 등이 활동. 지방악단으로는 원산음악단, 수상보안대음악단, 신의주합창단, 청진합창단, 사리원음악연구소, 재령악단, 함흥고전악단, 흥남로근악단, 평양청년음악단 등이 있음.
1948.00.00.	평양 시내 각 직장을 연합한 400여명의 써클원들로 구성된 종합 대합창단 조직 지도(강장일).
1948.00.00.	평양음악학교(교장 문하연)가 168명의 학생들이 민주주의적민족음악의 수립을 위해서 공부. 연 2회의 정기(춘추) 연주회와 매월 1회의 교내연구발표회. 직장 노동자 사무원들의 위안 및 음악보급연주회, 국가적 행사에 연예대로 참가하고 선거 때는 선전연예공작대로 각 도에 파견, 5회에 걸쳐서 쏘련군환송음악회 개최. 학제는 본과(3년) 사범과(2년)이며 성악과, 기악과, 작곡과로 구성.

1948.01.08.	인민예술극단의 연극 〈리순신장군〉 공연(평양) 개시.
1948.02.00.	조쏘친선을 주제로 한 〈행복의 길〉(국립가극장 가극단, 1막, 탁진 작사, 리면상 작곡, 지휘자 우철선, 연출자 림하순, 주요배역 김완우 등의 출연자수 30명, 장소 국립가극장) 창조공연.
1948.02.08.	김일성이 무용연구소 교원, 학생들에게 〈우리 인민의 정서와 요구에 맞게 민족무용을 발전시키자〉를 훈시.
1948.02.10.	소련 공산당 중앙위원회 결정 〈브·무라델리의 오페라 '위대한 친선'에 관한 전연맹공산당(볼셰비끼) 중앙위원회 결정서〉 채택. 전통과 인민성 강조, 자본주의 투쟁, 레빠또리(레퍼토리) 개선, 사회주의 레알리즘 주장.
1948.02.18.	북조선인민위원회의 결정에 따라 국립교향악단과 국립합창단, 북조선가극단, 조선고전악연구소가 통합되어 국립가극장 창설(오페라 발레뜨 씸포니아극장, 지휘 박한민·김기덕, 총장 강호). 국립합창단, 국립교향악단, 국립가극단 3개 단체로 구성 창립되었고 조선고전악연구소가 직속으로 소속.
1948.03.00.	창극 〈춘향전〉(조선고전악연구소, 작곡 안기옥, 4803) 창조공연.
1948.03.06.	소련의 피아니스트 쏘꼬로브의 연주회 개최(평양국립극장).
1948.03.27.	북조선로동당 제2차대회 진행(~30일, 평양)
1948.04.19.	남북 제정당 ·사회단체 대표자 연석회의 개막(평양).
1948.05.00.	국립가극장 창립공연으로 가극 〈춘향전〉(국립가극장 가극단, 5막, 작사 박세영, 작곡 리면상, 지휘 박광우, 연출 라웅, 주요배역 김완우·황신자·우철선 등의 출연자 60명, 장소 국립가극장) 창조공연. 〈방자의 아리야〉를 비롯한 여러 아리야 사용.
1948.05.08.	리기영·한설야 등 작가, 예술인들이 과학자, 교수 등과 함께 남북연석회의를 계기로 벌어진 남한 사태와 관련해서 미군 하지 중장에게 공개 서한 발표.
1948.06.14.	조선영화문학창작사 설립.
1948.06.25.	조쏘문화교류를 위한 쏘련대외문화련락협회 평양문화회관 개관(현재 회원 수는 75만 6352명).
1948.08.00.	가극 〈양산촌〉(국립가극장 가극단, 1막, 작사 송영, 작곡 한시형·우철선·김옥성, 지휘 우철선, 연출 탁진, 주요배역 황신자·차계룡 등의 출연자 40여명, 장소 국립가극장) 창조공연. 조쏘 친선을 주제로 한 이 가극은 생활적 장면의 일화를 보여줌에 불과했으나 현실적 주제에 기초한 민족 가극에 일정한 기여.
1948.08.00.	창극 〈흥부전〉(국립가극장 조선고전악연구소, 각색 김영팔, 작곡 안기옥)을 8.15를 맞아 창조공연.
1948.08.06.	8.15해방 3주년기념 북조선문학예술축전 개막(~28일).
1948.08.21.	해주에서 조선최고인민회의 대의원선거를 위한 남조선인민대표자대회 개막(~26일). 축하예술공연 진행(김순남 참가).

1948.08.25.	8.15해방 3주년 기념 문학예술축전 심사위원회 심사결과 발표(축전 참가자 2,892명, 신인 2,745명). 안기옥 '가야금 독주' 1등 수상.
1948.09.02.	최고인민회의 제1차 회의 경축 국립가극장과 평양시립예술극단 공연.
1948.09.09.	조선민주주의인민공화국 정부 수립.
1948.09.12.	국립 음악학교 개설.
1948.10.03.	제3차 소련 유학생 60명 평양 출발.
1948.10.05.	북조선로동당 중앙위원회 상무위원회 제11차 회의에서 〈북조선문학예술총동맹 사업검열에 대하여〉 결정 채택.
1948.10.05.	소련군 환송을 위한 국립가극장의 교향악단·합창단 합동공연, 조선고전악연구소의 창극 〈흥부전〉공연(~6일).
1948.10.07.	최승희 무용연구소에서 소련군대 환송 특별무용공연 진행.
1948.10.08.	김일성 북조선로동당 중앙위원회 선전선동부장에게 '반동적인 부르죠아 문예사상과 리론을 폭로하고 당의 문예사상을 옹호할데 대하여' 교시.
1948.10.26.	평양지구 문학예술인들 모하트(모스크바예술아카데미 극장) 창립 50주년 기념대회 진행.
1948.12.00.	국립가극장을 국립예술극장으로 개칭. 중앙과 지방예술단체들을 통합 정비하여 중앙에는 창극과 가극 및 무용극, 민족기악과 관현악, 합창 등 종합연주단체 (가극단, 교향악단, 합창단) 창립.
1948.12.00.	민간설화를 소재로 한 가극 〈온달〉(국립예술극장, 4막, 대본 주영섭, 작곡 황학근, 지휘 박광우, 연출 주영섭, 주요배역 김완우·강장일·류은경 등의 출연자 70명, 장소 국립예술극장) 창조공연. 가극은 처음으로 오페라형식을 구체화시킨 것으로 평가되며 선진적 오페라의 구성법과 레찌따찌보(레치타티보) 등을 도입하였고 특히 〈을미나의 아리아〉가 애창. 민주건설 시기에 창작된 장막 가극 작품들 중에서 영웅-서사시 양식을 지향한 유일한 작품.
1948.12.00.	조선고전악연구소가 문화선전성 직속 고전악단으로 개편.
1948.12.25.	소련군 철수.
1948.12.25.	쏘련대외문화련락협회 함흥문화회관 개관.
1949.00.00.	『백곡집』 출판.
1949.00.00.	1949~1950년 2개년 인민경제계획에 관한 법령에 준거한 문예총 제8차 중앙위원회 2개년계획 문학예술실천과업에 따라 동맹원들은 공장, 광산, 농촌, 어장 등 생산직장에 장기 주재하여 근로인민들의 써클 군중문화사업을 협조, 그리고 근로자, 농민 출신의 신인들을 지도육성하는 한편 애국적 전형들을 실지 현장에서 취재작품화하는 창조사업을 항시적 체제로 추진 전개. 또한 고상한 사실주의 창작방법에 의거하고, 편협한 민족주의와 세계주의·형식주의의 반동사

상을 배격분쇄, 인민들을 고상한 애국주의와 국제주의 사상으로 세워내기 위한 민주주의민족문화건설을 위해 노력.

1949.00.00.	1949년부터 1950년 각 도이동예술대음악부가 도립악단(전문음악단체)으로 개편.
1949.00.00.	가극 〈지리산〉(작곡 김원균) 창조공연. 이 가극은 '남조선 인민들의 항쟁'을 취재한 것으로, 작곡분야에서 일제잔재가 완전히 소탕되고 선율의 민족적형식과 민주주의적인 악상표현을 살려내고 있음을 보여줌.
1949.00.00.	국립예술극장은 〈온달〉, 〈지리산〉, 〈인민유격대〉, 〈꽃신〉 등의 가극과 〈카르멘〉 등 번역가극을 공연, 국립예술극장 내에 편입된 협률단도 창극 〈흥부전〉, 〈박긴다리〉(5월) 등을 공연.
1949.00.00.	로동자예술단(직총 산하) 조직.
1949.00.00.	신문은 『문화전선』(북조선문예총 기관지, 책임주필 안함광, 평양), 『조쏘친선』(조쏘문화협회 중앙위원회 기관지, 조쏘친선사 발간, 책임주필 박길룡, 평양), 잡지는 『조쏘문화』(조쏘문화협회 소속, 조쏘문협중앙본부 소재), 『문학예술』(문예총 소속, 문화전선사 소재) 발행.
1949.00.00.	음악단체로 국립예술극장내의 교향악단, 합창단, 가극단을 선두로 인민군대연주단, 내무성구락부 관현악조·합창조·취주악조, 교통성음악단, 원산실내악단, 함흥근로악단, 청진음악단, 고전악단, 농민악단이 활동.
1949.00.00.	음악레코드를 직접 생산하여 〈쓰딸린대원수의 노래〉, 〈김일성장군의 노래〉, 〈인민공화국선포의 노래〉 등을 취입.
1949.00.00.	조선 방문 소련예술단은 국립음악학교를 방문해서 방조를 주었으며 모스크바음악대학 부교수 에밀리야노바 여사와 국제음악콩쿨 수상자 씨쯔꼬벳쯔키는 교원과 학생들을 직접 교수.
1949.00.00.	청년예술단(민청 산하) 조직.
1949.02.22.	방소 대표단(단장 김일성 수상) 일행 모스크바로 떠남(~4월 7일).
1949.02.26.	문학예술총동맹 산하 각 동맹 중앙위 위원장 다시 선출. 문학동맹 안함광, 연극동맹 신고송, 예술동맹 정광철, 음악동맹 리면상, 영화위원회 주인규, 무용위원회 최승희, 사진예술동맹 리문빈.
1949.03.00.	문학예술총동맹 제3차 대회 개최. 중앙과 각 동맹 지도부가 새로운 간부들로 구성해서 민주주의민족문화건설 추진 계획. 문예총 제8차 중앙위원회 2개년계획문학예술실천과업에 따라 생산현장의 써클군중문화사업을 협조하며 다양한 주제의 현대작품 창작 결의. 고상한 사실주의창작방법과 선진적 쏘베트 문학 섭취 논의. 편협한 민족주의와 세계주의, 형식주의를 배격하고 고상한 애국주의와 국제주의 강화.
1949.03.01.	내각 대학제에 의한 국립음악학교 창설에 관한 결정 채택. 평양음악전문학교와

해주음악학원을 통합하여 대학제에 의한 국립음악학교(본과 3년, 연구부 2년의 5년제 첫 콘서바토리)가 평양에 창립(학장 안막, 부학장 문하연, 교무부장 함기형, 작곡학부장 정률성, 기악학부장 리광엽, 성악학부장 강효순, 민족음악학부장 황병덕, 강좌성원 황국근 등). 본과는 전문학교 정도의 중등음악간부 양성을 목적으로 하였으며 연구부는 본과 졸업자로서 대학과정 안에 의한 고등음악간부양성 목적. 민족음악·성악·기악·작곡의 4학부가 설치되었으며 맑스-레닌주의 강좌를 비롯한 각 전문별 강좌들이 설치. 맑스-레닌주의 미학과 김일성의 교시, 조선로동당의 제결정, 소련공산당 중앙위원회의 1948년 오페라 〈위대한 친선〉 결정에 입각 설치. 교원 외의 예술가 한설야, 리기영, 조기천, 최승희, 신고송의 방조.

1949.03.17. '조선과 쏘련 사이의 경제적 및 문화적 협조에 관한 협정' 조인(4월26일 최고인민회의 상임위에서 비준).

1949.04.27. 조쏘문화협회(회원 130만 여명) 제3차대회가 김일성수상과 김두봉위원장, 소련특명전권대사 쓰띠꼬브 참석 하에 개최(~29일, 평양 모란봉극장).

1949.05.00. 가극 〈카르멘〉(국립예술극장 가극단, 4막, 작사 메리메, 작곡 비제, 지휘 김기덕, 연출 리석진, 주요배역 강장일·박광우·심창실·류은경 등의 출연자 90명, 장소 국립예술극장) 첫 창조공연. 이 번역가극의 창조를 거쳐 선진 오페라의 다양한 형식과 방법을 습득하였고 음악 연주와 연기, 무대미술이 일보 전진.

1949.05.00. 창극 〈박긴다리〉(고전악단, 작사 김영팔, 작곡 안기옥·김진명, 연출 주영섭) 창조공연.

1949.05.03. 인민군예술경연대회 종합공연.

1949.05.19. 조선인민군예술극장 첫 공연으로 소련작가 이와노브 원작인 연극 〈장갑렬차〉 상연(인민군 구락부).

1949.06.00. 국립음악학교 제1회 졸업생(작곡 6명, 성악 17명, 기악 9명) 배출. 제1회 본과 졸업생 작품발표회(작곡 조길석·김제선, 가창 조정숙 등) 개최.

1949.06.00. 현재 2198개의 음악예술써클이 조직되었고 3만 9429명의 음악써클원들이 활동.

1949.06.06. 조쏘문화협회 중앙위원회 위원장 리기영이 모스크바에서 개최되는 뿌쉬낀 탄생 150주년 기념회의에 참가차 모스크바를 향하여 평양 출발. 뿌쉬낀 탄생 150주년 기념 보고대회 각지에서 진행.

1949.06.16. 문화선전성에서 '8.15해방 4주년 기념 전국문학예술축전에 관한 규정' 발표.

1949.06.16. 북조선 문예총 제3차 대회(1949년 2월 27일) 결정을 구체화하는 방법의 하나로서 동맹원들의 현지 파견 지도하에 평양 곡산, 평양 화학 두 공장에서 련합문학써클 좌담회 진행.

1949.06.23. 유적유물보존사업을 강화할데 대한 내각 지시.

1949.07.00. 1949년 7월 이후 창극 〈장화홍련전〉(국립예술극장 협률단, 3막, 작사 김영팔,

작곡 안기옥·김진명, 연출 우철선, 각색 김영팔, 주요배역 김진명·지만수·강갑순, 장소 국립예술극장) 창조공연. 창극이 나아갈 진로가 개척되었으며 중앙과 지방에서 커다란 성과.

1949.07.00. 문화선전성 직속 고전악단이 국립예술극장내의 협률단(내부에 민족기악중주단 조직)으로 편입.

1949.07.18. 내각 제21차 전원회의에서 김일성이 〈문화선전사업을 강화하며 대외무역을 발전시킬데 대하여〉 발표.

1949.07.23. 세계 민청 제2차 대회에 참가할 조선대표 일행(6명)과 세계청년학생축전에 참가할 조선대표 일행(39명) 웽그리아(헝가리) 부다페스트로 출발(~9월 29일).

1949.08.00. 가극 〈인민유격대〉(국립예술극장 가극단, 4막, 작사 조령출, 작곡 김순남, 지휘 박광우, 연출 리석진, 주요배역 김완우·강장일 등의 출연자 70명, 장소 국립예술극장) 창조공연. 이후 이 가극을 작곡자 김순남이 조선가극의 정상적인 발전을 반대하고 조선음악을 비판하여 혁신할 목적으로 만든 것이었으나, 모다니즘 작품의 비참한 시험 무대로 끝났다고 비평.

1949.08.01. 8.15해방 4주년 기념 경축예술 공연 대회(~9월 2일) 개막. 16개의 중앙 및 도의 전문연극단 가극단, 7개의 음악 및 무용단, 6개의 각 도 예술대, 8개의 각 도 종합 써클단 참가.

1949.08.14. 김일성 수상이 작곡가 리면상·김원균·김순남·황학근 4명에게 피아노 1대씩을 주는 수여식 거행.

1949.08.23. '조쏘 친선과 쏘베트 문화 순간' 중앙준비위원회 결성.

1949.08.27. 쏘련대외문화련락협회 원산문화회관 개관.

1949.09.00. 1949년 가을 모스크바음악대학 출신 싸엔코녀사가 국립음악학교 교수 사업에서 직접 교원과 학생들에게 방조(피아노, 성악, 작곡).

1949.09.00. 가극 〈꽃신〉(국립예술극장 가극단, 5막, 대본 조령출, 작곡 리면상, 지휘 박광우·박근상, 연출 탁진, 주요배역 류은경·황신자·김완우·심창실 등의 출연자수 70명, 장소 국립예술극장, 이후 〈콩쥐 팥쥐〉로 개칭) 창조공연. 이 가극은 1948년 2월 10일 소련 공산당 중앙위원회 결정 〈브·무라델리의 오페라 '위대한 친선'에 관한 전연맹공산당(볼세비끼) 중앙위원회 결정서〉에 입각한 첫 작품. 콩쥐 팥쥐 전래이야기를 바탕으로 한 이 가극은 서정적인 가요-이야기적 양식으로 민족가극의 나아갈 길을 찾았으며, 전후 시기에 이르기까지 평양과 각 지방의 무대들에서 대중들의 교양적 역할을 수행. 그리고 가극음악 발전에서 대화를 가진 가극에서 대화가 없는 가극의 이행을 가져다주고, 전적으로 음악적 수단에 의하여 극적 발전이 성격화되는 가극 양식이 형성된 첫 작품. 이 가극의 부정적 주인공들인 계모와 팥쥐는 처음부터 콩쥐와는 정반대로 성격화(계모는 낡은 것으로 6/8박자와 5음계에 기초한 음조).

1949.09.03.	소련 유학생 일행 평양 출발.
1949.10.00.	가극 〈꽃신〉(강원도립악단, 대본 조령출, 작곡 리면상, 콩쥐 리선실, 왕자 문진호, 계모 방옥녀) 창조공연. 이 가극은 원산을 비롯해 북반부 각지를 연 150회에 걸쳐 순회공연.
1949.10.14.	조쏘친선과 소비에트문화순간(旬間, ~23일) 진행. 조쏘 친선과 쏘베트 문화순간 경축 종합써클대회가 평양시에서 개최. 이후 소련예술대표단(피아니스트 니나 에밀리야노바, 리안)이 전국순회공연 진행. 순간 중에 중앙과 각 도 전문예술단체들에서 소련의 문학예술인들의 작품으로 83회 공연.
1949.10.15.	김일성이 묘향산 박물관 및 휴양소 일군들과 〈민족문화유산을 잘 보존하여야 한다〉 담화.
1949.10.21.	'조쏘친선과 쏘베트 문화순간'을 축하하여 모스크바 드라마극장 총장 브·이·다르끼체브를 단장으로 한 쏘련예술대표단(피아니스트 느·브·에미랴노바, 소프라노 그·브·그리고리얀, 바이올리니스트 느·그·씨꼬베쯔끼 등) 10명 방문. 평양·청진·성진·함흥·흥남·원산·강계·신의주·남포·해주 등지에서 음악무용 등 19회의 공연과 조선 문학예술인들과 함께 좌담회를 진행하고 귀국(~11월 15일).
1949.10.22.	조소친선과 소비에트문화순간 경축 음악회(~23일, 평양 국립예술극장).
1949.11.00.	아세아부녀대표대회 참가 공연(~12월, 북경). 류은경·고만수·백운복·한부용·김관보 참가.
1949.11.06.	사회주의 10월 혁명 32돐 경축 조선예술인들과 소련예술인들의 종합공연.
1949.12.13.	전국문학예술축전 지도위원회에서 8.15해방 4주년 기념 전국문학예술축전 수상작품과 입상자 발표.
1949.12.14.	문화선전성에서 동기 농한기 때 문화선전사업을 전개하기 위하여 전문예술가로 편성된 문화선전연예대를 조직하여 각지에 파견하여 전국농촌동기군중문화지도사업 실시(~1950년 3월).
1949.12.15.	김순남, 「서양음악과 조선음악과의 차이」, 김순남 외, 『음악써-클원수첩: 군중문화총서Ⅵ』(평양: 북조선직업총동맹군중문화부, 1949), 13~16쪽.
1950.00.00.	1950년 이후 1951년 2월 이전까지 김형로, 권원한(성악), 고종익(성악), 조경(성악), 왕선화(성악), 김점순 등 음악예술인 월북.
1950.00.00.	남쪽 음악가 안기영·신용·정익하·최선자·최종선, 음악학도 전우봉·김해명 월북.
1950.00.00.	창극 〈량반과 춤〉(국립예술극장 협률단, 1막, 작사 주영섭, 작곡 김진명, 연출 우철선, 주요배역 김진명·지만수·로해숙, 장소 국립예술극장) 창조공연.
1950.01.02.	조선인민군협주단 공연.

1950.02.00.	가극 〈눈내리는 산〉(국립예술극장 가극단, 2막, 작사 리서향·주영섭, 작곡 황학근, 지휘 김기덕, 연출 리서향·주영섭, 주요배역 김완우·강장일·지경팔·심창실·고만수·류은경·박광우 등의 출연자 40명, 장소 국립예술극장). 남쪽 인민들의 빨찌산 투쟁을 주제로 한 이 가극은 생활적 장면의 일화를 보여줌에 불과했으나 현실적 주제에 기초한 민족가극을 개척하는 길에 일정한 기여.
1950.02.10.	조국전선 호소문 지지 평양시 문화인 대회에서 '전 조선문화인들에게 보내는 호소문' 발표.
1950.02.13.	작가, 예술가, 과학자, 교수, 철학가 등 43명이 소위 '유·엔 조선위원단'에 보내는 공개서한 발표.
1950.05.00.	적고(赤袴) 농민 봉기를 소재로 한 가극 〈금란의 달〉(함남도립악단, 대본 리태하, 작곡 함홍근) 창조공연.
1950.05.00.	황해도립악단이 조직되어 창립 기념으로 가극 〈귀 큰 왕〉(황해도립악단, 4막, 대본 강승한, 작곡 장락희) 공연.
1950.06.00.	1950년 6월말 현재 조쏘문화협회에는 1만 7034개 조쏘반에 183만 8,500여명의 회원이 소속. 1950년도 상반기에 협회가 진행한 각종 보고대회, 보고회, 강연회, 좌담회가 12만 1,387회.
1950.06.00.	가극 〈마을의 경사〉(국립예술극장 가극단, 1막, 작사 탁진, 작곡 한시형, 지휘 박근상, 연출 김영희, 주요배역 서하영·김경목 등의 출연자 40명, 장소 국립예술극장). 남쪽 인민들의 빨찌산 투쟁을 주제로 한 이 가극은 생활적 장면의 일화를 보여줌에 불과했으나, 현실적 주제에 기초한 민족 가극의 노정을 개척하는 길에 일정한 기여.
1950.06.00.	국립음악학교 제2회 졸업 공연(작곡 8명, 성악 25명, 기악 17명)이 수일간에 걸쳐 개최. 국립음악학교 관현악단 합창단과 민족음악학부 학생들이 민족음악을 가지고 공연.
1950.06.00.	북조선직업총동맹, 농민동맹, 민청, 문예총 등의 지도에 의하여 군중문화보급 사업이 광범한 규모로 진행. 1950년 6월 현재 6,536개의 음악예술써클이 조직되어 11만 6,916명의 음악써클원들이 활동.
1950.06.07.	소련방문 공화국 예술단 일행(단장 문화선전상 허정숙, 김완우·류은경·김기덕) 첫 소련 친선방문을 위해 모스크바로 출발(~7월).
1950.06.18.	소련방문 공화국 예술대표단 모스크바 챠이꼽쓰끼 음악회관에서 첫 공연.
1950.06.25.	6.25전쟁 발발
1950.06.25.	6.25전쟁 이후 전쟁시기 국립음악학교 교수 집단은 학장 안막, 부학장 리광엽, 교무부장 함기형, 성악학부장 문하연, 기악학부장 황국근, 작곡학부장 원흥룡, 합창관현악단장 권원식, 성악기술강좌장 김진하, 기악기술강좌장 림은옥, 교수 안기영. 최고인민회의 상임위원회는 문화건설사업에 대해서 안막, 리광엽, 함

기형, 문하연, 림은옥, 김상운, 남원우, 안기영, 신용에게 훈장과 공로메달 수여.

1950.06.25. 함남도립악단 창립공연으로 가극 〈장화홍련전〉(함남도립악단, 작 황민, 작곡 윤명기)이 6.25전쟁이 발발한 6월 25일부터 7월 10일까지 도내 주요도시에서 순회상연.

1950.07.00. 1950년 7월 중순 서울에서 남쪽 예술인들로 조직된 전선경비사령부협주단 창립.

1950.07.00. 1950년 7월 중순부터 조선인민군협주단은 4개의 소편대로 활동. 제1조는 전선 동부(낙동강계선까지), 제2조는 전선서부(대전과 광주, 순천 방면까지), 제3조는 평양주변, 제4조는 서울주변 담당. 이 시기 소편대공연은 제1부에서는 독창과 중창 등 음악소품과 무용소품을, 제2부에서는 단막가극 혹은 노래이야기로 진행.

1950.07.00. 내무성협주단이 합창 〈김일성장군의 노래〉·〈인민공화국 선포의 노래〉·〈법성포배노래〉·〈방아노래〉, 독창 〈산업건국의 노래〉·〈밭갈이노래〉·〈조국보위의 노래〉·〈진군 또 진군〉, 트럼베트독주와 취주악합주 〈산으로 바다로 가자〉(정시영 지휘), 관현악 〈환희〉(박한민 지휘)의 종목을 가지고 서울 국도극장에서 공연(~8월).

1950.07.00. 해주음악전문학교의 첫 졸업생 14명(작곡 4명, 성악 6명, 피아노 4명) 배출.

1950.07.01. 평양문화회관에서 쏘련대외문화련락협회 원산과 함흥시 문화회관의 조쏘문화협회 이양식 거행.

1950.07.05. 서울시내 수도극장, 국도극장, 시공관 등에서 시민, 노동청년, 학생, 의용군을 초청하여 평양청년예술대표단의 위안연예공연 1주일간에 걸쳐 진행.

1950.07.14. 조선인민군협주단 서울 부민관에서 '서울해방경축공연' 진행(~14일). 공연종목은 합창 〈김일성장군의 노래〉·〈어머니의 노래〉·〈압록강〉(류광준 지휘), 노래와 춤 〈해방된 마을에서의 휴식〉, 관현악 〈고향〉.

1950.07.17. 소련 내각 직속 예술위원회의 초청에 의하여 소련을 방문중이던 조선예술대표단 일행이 귀국하여 문화예술인 및 학생 150여 명으로 구성된 서울시 해방 경축 방문단, 대남 국립예술공작대로 서울에 파견(평양 출발). 조선인민군협주단과 내무성협주단도 파견. 인민군협주단은 소, 중, 편대로 나뉘어 서울주변에 주둔한 인민군부대들과 야전병원을 찾아 공연활동 진행(~8월 2일).

1950.08.03. '미제 침략자와 리승만 매국 도당들의 파괴로부터 조국의 민족문화 수호를 위한 남반부 과학, 문화예술인들 총궐기 대회'가 서울 단성사에서 개최.

1950.08.05. 조선문화단체총련맹에서 '조쏘 친선의 날'을 설정하고 조쏘문화교류 연예대회를 개최(~6일).

1950.09.03. 조쏘문화협회 서울시지부 주최로 '조쏘 친선 및 쏘베트문화의 밤' 진행.

1950.09.10. 서울에서 '국립민족예술극장', '국립서울예술극장', '국립서울극장' 발족.

1950.10.00.	1950년 하반기(11월 이전 추정) 후퇴시기 정남희, 조상선, 림소향, 박동실, 공기남 등 월북.
1950.10.03.	평양시 문화인 궐기대회에서 인민군 장병들 및 서울시민들에게 격려의 메시지 발송.
1950.11.05.	김일성이 자강도 만포군 고산면에서 문화선전상에게 '남조선에서 월북한 작가, 예술인들을 잘 돌봐주며 신문, 방송, 통신사업을 강화할데 대하여' 교시.
1950.11.06.	조선인민군협주단 공연.
1950.11.11.	김일성이 자강도 만포군 고산면에서 예술인들과 담화 '예술을 무기로 인민군대와 인민들을 전쟁승리에로 고무할데 대하여' 교시.
1950.12.00.	1950년말 국립예술극장이 자강도 만포로 후퇴.
1950.12.23.	자강도 강계에서 진행된 조선로동당 중앙위원회 제3차 전원회의(21~23일)에서 '공화국북반부의 문학예술단체와 남반부의 문학예술단체들을 통합할데 대한 결정'을 채택. 전원회의 경축기념공연에 국립예술극장 예술인들이 참여하여 창극 〈춘향전 중 '어사와 월매의 상봉'〉(국립예술극장 협률단, 배우 정남희, 안기옥, 림소향, 공기남)와 기악곡들을 공연.
1951.01.00.	1951년초 전시 체제에 맞는 조직체로 개편하기 위한 조치로 국립예술극장 내 협률단을 국립예술극장 고전악단으로 발족.
1951.01.09.	조선인민과 중국인민지원군 부대들의 투쟁과 전선용사들을 위문하기 위하여 북경인민예술극원 부원장 구양산존, 신화사 기자 화산 등 중국의 작가, 음악가, 기자 일행 평양 도착.
1951.02.00.	1951년 2월 이후, 남반부에서 들어온 정남희, 조상선, 림소향, 박동실, 공기남 등이 국립예술극장 고전악단으로 편입.
1951.02.00.	국립예술극장에서 교양과목으로 배우수업과 무용실기를 실시하기 시작.
1951.02.00.	자강도 만포에 있던 국립예술극장 주력부대가 평양으로 돌아옴.
1951.03.00.	공화국 음악교육을 통괄할 데 대한 시책에 의하여 해주음악전문학교를 국립음악학교에 통합.
1951.03.03.	문화선전성 주최로 방문 중인 중국 군사위원회 총정치부 박애, 상해 해방일보 유시평 등 신문기자들과 조선문학예술인들의 좌담회 진행.
1951.03.10.	북조선문학예술총동맹과 남조선문화단체총련맹 중앙위원회 연합회의(~11일). 이 회의에서 조선문학예술총동맹 합동 결정.
1951.03.12.	평양에서 전국 작가, 예술인대회가 열려 이 대회에서 북조선문학예술총동맹에 남조선문화단체총련맹을 합쳐 하나의 조직인 조선문학예술총동맹으로 통합. 산하에 북조선음악동맹과 남조선음악동맹을 통합한 조선음악동맹(중앙위원회 구성: 위원장 리면상, 부위원장 김순남, 서기장, 상무위원, 작곡·연주·고전음

악·평론분과위원회) 구성. 조선음악동맹은 국립예술극장, 철도성예술극장, 방송위원회, 조선인민군협주단, 내무성협주단, 농민예술단, 보위성군악단, 로동자예술단에 초급위원회 설치.

1951.03.28. 조쏘문화협회 주최로 러시아 작곡가 무쏘르그쓰끼 서거 70주년 추모의 밤 진행.

1951.04.30. 5.1절 경축 음악무용종합공연.

1951.05.00. 국립예술극장 하기 단기강습회 조직(~7월).

1951.06.00. 1951년 여름 제4차 국제청년예술작품 콩쿨에서 작곡가 리면상의 〈청년평화투사행진곡〉 수상.

1951.06.00. 내각지시로 창작가들에게 창작기금을 제정.

1951.06.03. 평양시에서 조쏘문화협회 주최로 쏘련대외문화련락협회에서 고정 및 이동영사기를 비롯하여 다량의 문화기재를 보내준 데 대한 평양시 감사 보고회 진행.

1951.06.27. 제1차 방화예술대단 중국 방문 공연(~8월 13일, 심창실·강장일·류광덕 외).

1951.06.30. 김일성이 작가, 예술가들과 〈우리 문학예술의 몇가지 문제에 대하여〉 담화.

1951.07.07. 1951년 6월 30일 김일성의 담화 〈우리 문학예술의 몇가지 문제에 대하여: 작가, 예술가들과 한 담화〉에 따라 함흥, 신의주를 비롯한 북반부 각 도에서 작가 예술가들의 열성자 회의 진행.

1951.07.14. 일시 중단하였던 국립음악학교가 평안남도 대동군 기암리에서 교육사업 다시 시작.

1951.07.14. 제3차 세계청년학생축전(베를린)에 참가할 조선대표단(대표 20명, 예술 및 체육인 120명) 평양 출발(~10월 1일).

1951.07.28. 인민군 제4차 종합예술경연대회 진행(~8월 5일).

1951.08.00. 모란봉지하극장 건설.

1951.08.02. 제3차 세계청년학생축전 참가(~18일, 김경목·안기옥·최영애 외).

1951.08.25. 농유럽 인민민주주의국가 순회공연(~11월 30일, 독일·뽈스까·체코·웽그리야·루믜니야·볼가리야).

1951.09.22. 제3차 세계청년학생축전에서 조선예술단이 음악과 무용 각각 1등과 3등 입상.

1951.10.00. 국립음악학교가 평안북도 룡천군 동산면 동산리로 이전. 해주예술전문학교를 병합.

1952.00.00. (연도추정) 국립음악학교 학생인 김최원, 방선영, 허재복, 홍수표 등이 모스크바 레닌그라드 음악대학으로 유학.

1952.00.00. 가극 〈경쟁의 노래〉(함남도립예술극장, 1막, 작 리태하, 작곡 함홍근) 창조공연.

1952.00.00. 가극 〈고향의 바다〉(강원도 도립예술극장, 3막, 작 김상민, 작곡 김영배) 창조공연.

1952.00.00. 가극 〈마을의 자랑〉(함남도립예술극장, 1막, 작 리태하, 작곡 함홍근) 창조공연.

1952.00.00. 가극 〈봄〉(강원도 도립예술극장, 2막, 작 오운선, 작곡 박수일) 창조공연.

1952.00.00.	가극 〈빨찌산의 노래〉(함남도립예술극장, 1막, 작 리태하, 작곡 함홍근) 창조공연.
1952.00.00.	가극 〈샘터 마을의 전설〉(평북도이동예술대, 황해도이동예술대, 4막, 작 정서촌, 작곡 공익화) 창조공연.
1952.00.00.	가극 〈앞마을 뒷마을〉(국립예술극장 가극단, 1막, 작사 탁진, 작곡 리면상, 지휘 박근상, 연출 우철선, 주요배역 윤소남·김현옥·김홍길·김현수, 장소 모란봉지하극장·전선·직장·농촌) 공연. 전시하 후방 농민들이 도운 미풍을 내용으로 한 이 가극은 어느 곳에서라도 상연할 수 있어서 거의 대부분의 지방 음악 단체들에서 전선과 후방을 순회 공연하여 큰 성과를 거둠. 1954년 제1회 조선인민군 창건 기념문학예술상에서 리면상은 가극 〈우물가에서〉·〈아름다운 친선〉, 가요 〈압록강 2천리〉·〈문경고개〉와 함께 가극 〈앞마을 뒷마을〉로 1등을 받음.
1952.00.00.	가극 〈우물가에서〉(국립예술극장 가극단, 1막, 작사 리서향, 작곡 리면상, 지휘 홍승학, 연출 우철선, 주요배역 강장일·왕선화·김형로, 장소 모란봉지하극장·전선·직장·농촌) 공연. 전선과 후방의 연계와 성원이 내용인 이 가극은 어느 곳에서라도 상연할 수 있어서 거의 대부분의 지방 음악 단체들에서 전선과 후방을 순회 공연하여 큰 성과를 거둠. 1954년 제1회 조선인민군 창건 기념 문학예술상에서 리면상은 가극 〈앞마을 뒷마을〉·〈아름다운 친선〉, 가요 〈압록강 2천리〉·〈문경고개〉와 함께 가극 〈우물가에서〉로 1등을 받음.
1952.00.00.	가극 〈진격의 노래〉(국립예술극장 가극단, 1막, 작사 주영섭, 작곡 윤승진, 지휘 박광우, 연출 김영희, 주요배역 신윤구·김점순·신우후·김홍길, 장소 국립예술극장－모란봉지하극장).
1952.00.00.	가극 〈청년근위대〉(국립예술극장 가극단, 4막, 작사 파제예브 말리슈꼬, 작곡 메이뚜스, 지휘 박광우, 연출 리서향, 주요배역 강장일·류은경·리관규·신윤구·김경목·조경·김형로·리경팔·심창실, 장소 국립예술극장, 러시아 원작) 창조공연. 남쪽에는 '젊은 근위대', '젊은 친위대' 등으로 알려짐.
1952.00.00.	각 도, 시, 군들에서 예술써클경연과 조선인민군 제5차 군무자종합예술경연대회 조직.
1952.00.00.	김순남, 「음악을 어떻게 감상할 것인가」, 『청년문예써클 자료집』 2권(1952).
1952.01.00.	1952년초 군중음악예술을 더욱 대중화하기 위하여 전문적 성격을 띤 시, 군 전시 연예공작대들을 해산하고 그 성원들을 직장과 농촌예술써클의 핵심으로 파견.
1952.01.00.	1952년초 전문음악단체들이 소편대공작에서 돌아와 본래대로 예술창조활동을 심화. 각 도의 이동예술대들이 음악무용종합예술단체인 도립예술극장으로 통합되어 음악무용종합공연과 함께 가극도 창작공연.
1952.01.00.	신해방지구인 개성시에 시립극장 창립.
1952.01.29.	조선인민군협주단과 예술극단 배우들의 대우를 개선할데 대한 조선인민군 최

고사령관 명령 제057호 하달.

1952.02.24. 조쏘문화협회 리기영 위원장이 고골리 서거 100주년 기념추모회 참가를 위해 모스크바로 출발.

1952.02.27. 개성 시립예술극장 창립공연.

1952.03.00. 1952년 봄 모란봉지하극장 건설.

1952.03.00. 각 도의 도립악단들 도립예술극장 음악무용부에 편입.

1952.03.30. 작가 예술가들 미제의 세균 만행을 규탄하는 성명서 발표.

1952.03.31. 중국의 작가 파금을 비롯한 중국 문화대표단 일행 방문.

1952.04.00. 창극 〈춘향전〉(국립예술극장 고전악단, 6막 7장, 작곡 박동실·조상선·정남희, 각색 김아부, 연출 주영섭, 주요배역 강갑순·김진명·림소향·조해숙) 창조공연. 봉건 착취배들의 가렴주구에 대한 인민의 항의와 사회계급적 관계 강화.

1952.04.04. 중국의 문화대표단을 환영하여 조선문학예술총동맹에서 좌담회 진행.

1952.05.29. 무대예술인들을 우대함에 관한 내각결정 제108호 '무대예술인들을 우대할데 대하여' 발표. 조선민주주의인민공화국 인민배우, 공훈배우 및 공훈예술가 칭호 제정.

1952.06.04. 최고인민회의 상임위원회를 통하여 민족예술발전에 크게 기여한 예술인들에게 인민배우, 공훈배우 및 공훈예술가칭호를 수여할데 대한 정령 채택. 공훈배우 안기옥.

1952.06.14. 국립예술극장 몽고방문예술단 우란바돌(울란바토르) 방문 공연(~8월 6일, 최문기·박광우·류은경 외).

1952.06.25. 국립예술극장에서 6.25 '미제 반대 투쟁의 날' 특별공연.

1952.07.19. 내각 결정 제135호로 홍명희 부수상을 위원장으로 하는 예술가 영예 칭호 심사위위원회 조직.

1952.09.00. 1952년 하반기부터 농한기를 이용하여 전국 각지에서 도, 시, 군 단위로 되는 음악예술써클 지도성원들의 단기강습 진행.

1952.09.06. 농촌리민주선전실장 및 시, 군인민위원회 문화선전과 지도원 강습실시에 관한 내각지시.

1952.10.26. 조선방문 중국문예공작단 공연.

1952.10.31. 조선 국립영화촬영소와 중국 북경 영화촬영소 공동 제작의 기록영화 〈미국 침략자들의 세균전 만행에 대한 폭로 및 반대 투쟁〉 중문판 완성.

1952.11.00. 신해방지구인 개성시에 이동예술대 창립.

1952.11.01. 내각 결정에 의하여 국립음악학교의 명칭이 (평양)음악대학으로 변경(예과 2년, 학부 3년제의 5년제 학제).

1952.11.16. 조선인민군협주단 공연.

1952.11.25. '민족적 음악의 옳바른 계승과 음악에 있어서의 민족적 형식에 대한 문제'를

토의하기 위한 제9차 시인 작곡가 연석회의 개최(~26일).

1952.11.27. 국립예술극장 직속 고전악단이 분리되어 국립고전예술극장으로 발전. 1. 창극 창조와 기타 창조사업, 2. 민족고전예술가들이 극히 적은 실정의 신인육성사업, 3. 민족유산 비판과 수집정리 · 이론화. 신인육성에는 악전학습과 '코류분겡'에 의한 음정훈련, 악보에 의한 연주 학습. 예술교양사업에는 '배우수업'과 '악전', '예술일반론', '로어' 등의 과목 실시.

1952.12.00. 창극 〈리순신장군 중에서 '출진 1막'〉(국립고전예술극장, 5막 2장, 작사 조령출, 작곡 조상선) 창조공연. 전통적인 창극형식으로 싸우는 현실에 직접 이바지 하려는 지향을 보여주고 있으며, 처음으로 합창과 안쌈불(앙상블)이 도입되고 민요를 대담하게 도입.

1952.12.15. 「로동당의 조직적 사상적 강화는 우리 승리의 기초」 문헌에 입각한 국립예술극장의 사상사업(전원회의문헌토의사업) 진행. 1. 비판사업, 2. 자연주의 · 형식주의 작품과 이론의 분석 · 비판 · 폭로, 3. 종파분자들의 작품 상연중지, 4. 맑스 – 레닌주의 미학 이론 강연. 종파분자는 조일명(문화선전상 부상)에 의해 조종된 김순남과 추종자, 동정자들(리건우). 이후 김순남의 곡을 분석하는 사업을 전개하고 작가부에서 김순남의 논문과 작품 〈진격〉(교향악 〈영웅 김창걸〉의 서곡, 1951)의 독소를 폭로. 사대주의와 민족허무주의, 부르죠아사상잔재를 극복하고 음악에서 주체를 세우기 위한 투쟁 강화(임화, 김남천 포함). 자유주의적 경향과 종파주의 잔재 반대.

1952.12.15. 당중앙위원회 전원회의(~18일) 제5차 회의 결정서 〈'로동당의 조직적 사상적 강화는 우리의 승리의 기초'에 대하여〉 채택.

1953.00.00. 소련 모스크바, 레닌그라드 음악대학 유학생들이 귀환. 문종상 · 오매훈 · 김희렬 · 리경린 등이 음악대학 교수로 보충, 국립예술극장에는 가극단 – 김완우, 무용단 – 조성찬 · 김종화, 교향악단 – 백고산, 연출지휘부 – 리형운 · 문경옥 · 한백남이 활동.

1953.00.00. 예술단이 유럽 사회주의나라들을 방문하여 공연.

1953.00.00. 창극 〈리순신장군〉(국립고전예술극장, 희곡 박태원, 작곡 박동실 · 조상선, 안무 류대복, 희곡 박태원, 장치 채남인, 주요배역 리순신 장군 – 정남희, 송희립 – 김진명, 조말산 – 조상선, 오범동 – 공기남, 돌쇠엄마 – 림소향, 리왜 – 김영원) 창조공연. 이 가극에서는 처음으로 합창을 도입하였으며 민요를 대담하게 도입하는 등 창극 창조를 위한 안쌈불(앙상블)을 형성하는데 첫걸음이 됨. 하지만 아직 창극으로서 인물들의 성격을 집체적으로 묘사하며 극적 형상의 통일을 위한 창극으로서 가져야 할 음악적 형상을 충분히 표현하지 못하였고, 연기에는 음악 유산의 계승과 관련한 음정, 음계, 음역 등 중요한 문제의 미해결로

인한 많은 제약성이 있었음. 그리고 인민들의 형상이 정당하게 묘사되지 못하고 이순신장군만 따라 다니는 사람들로 묘사하여 리순신 장군은 전지전능한 영웅으로 우상화. 1954년 제1회 조선인민군 창건 기념문학예술상에서 박동실은 창극〈리순신장군 중에서 '로량대전'〉으로 2등 수상.

1953.01.00.	1953년초 평양에서 예술가대회 개최. 이 기간 국립고전예술극장에서는 각 도의 도립예술극장과 이동예술대로부터 30여명의 강습생이 파견되어 와서 1개월간 부문별로 지도받음.
1953.01.22.	'조선인민군창건 5주년 기념 문학예술상' 제정(내각 결정 제6호).
1953.01.31.	1953년 1월 22일 내각 결정 제6호에 의하여 홍명희, 허정숙, 리문일 등을 위원으로 하는 '조선인민군 창건 5주년 기념 문학예술상' 수여위원회 조직.
1953.02.00.	1953년 2월초부터 철도성예술단이 중국 방문공연(~5월 11일).
1953.02.03.	조선 철도예술단 일행(130여명) 중화인민공화국 중앙인민정부 철도부의 초청으로 중국으로 출발(~5월 24일).
1953.02.07.	조선인민군협주단 공연.
1953.02.07.	중국 방문 조선 철도예술단 중국 북경에서 첫 공연.
1953.02.08.	2.8절을 계기로 조직된 국립예술극장 소편대 1211고지 전방초소 방문공연.
1953.04.02.	제4차 세계청년학생축전(루마니아 부카레스트)에 참가위해 각국 순회공연(~8월 16일, 김완우·백고산·박광우 등).
1953.04.18.	문화선전성 주최로 제1회 쏘련영화축전(6일간) 평양에서 진행.
1953.05.01.	5·1절 경축공연(모란봉지하극장). 공연 곡목은 무반주합창곡〈건설의 노래〉(작곡 리면상) 등.
1953.05.03.	조선인민군 제6차 군무자종합예술경연대회 평양에서 진행(~16일).
1953.05.04.	문화선전성 대외문화련락국에서 체코슬로바키야에 22종의 조선 고전악기 기증.
1953.05.09.	조선인민군협주단 소련 문화성의 초청으로 모스크바를 향하여 출발(~10월 1일).
1953.05.17.	5·1절을 계기로 전국예술경연대회(~28일, 모란봉지하극장, 화선악기합주 연주) 개최. 10개 종합예술단 및 조선인민군종합예술단과 함께 10만 여 명의 써클원들이 참가. 경연대회를 앞두고 화선악기 제작사업이 더욱 활발히 벌어짐.
1953.05.29.	소련 문화성의 초청으로 소련을 방문 중인 조선인민군협주단이 모스크바 챠이꼽쓰끼 음악당에서 연주회 진행.
1953.05.30.	조선방문 중인 중국인문예공작단 제1분단 평양에서 초대 공연(~6월 2일).
1953.06.00.	국립고전예술극장 창립 후 모란봉지하극장에서 민족음악무용종합공연으로 첫 공연(1. 합창, 2, 제창·중창·대창, 3. 독창, 4. 노래와 기악, 5. 기악합주 및 독주, 6. 무용). 처음으로 민요들을 전통적 창법에 기초하여 합창으로 연주. 민족

	창법과 음계, 화음구성에 결함. 민족적 안쌈불의 필요성 제기.
1953.06.14.	모란봉극장을 건설할데 관한 내각지시.
1953.06.23.	뽈스까 방문 조선인민군협주단 와르샤와(바르샤바)에서 첫 공연.
1953.07.00.	조선로동당중앙위원회가 아동문학 작가들을 중심으로 작곡가 및 아동관계자 협의회를 소집.
1953.07.11.	평화와 친선을 위한 제4차 세계청년학생축전(루마니아 부카레스트)에 참가할 조선청년예술 대표 일행 평양 출발.
1953.07.27.	6.25전쟁 휴전
1953.07.27.	전후 3개년 인민경제계획 기간에 콘첼트영화 〈아름다운 노래〉 창조. 가극, 교향악, 합창, 민족기악합주, 중창, 병창, 독창, 무용 등 민족예술부문에서 전쟁시기와 전후 시기에 달성한 우수한 곡목 14종을 수록.
1953.07.27.	전후 국립고전예술극장에 인민창작연구실이 설치되었으며 전체 음악분야가 민족음악유산에 대한 연구사업 진행.
1953.07.27.	전후 조선작곡가동맹에서는 맹원들의 교양을 위하여 「음악과 현대성」, 「사회적 의식 형태로서의 예술」, 「가극 창작의 몇가지 문제」, 「19세기 로씨야 고전 작곡가들의 생애와 예술」 등 연구 자료 발행.
1953.07.27.	전후 평양시립극장을 해산하고 그 역량을 개성시립극장에 편입하였으며 개성 이동예술대를 더욱 확장 강화하고 농민예술단을 해산, 그 역량을 로동자예술단에 편입. 한편 각 도립이동예술대와 도립극장을 합동함으로써 지방극장들의 연극, 음악 및 무용 등 각 장르의 역량을 강화. 국립예술극장 부속예술학교(1953년 11월)와 국립극장 부속학교 신설.
1953.07.27.	전후시기 음악대학 음악학강좌장 김희렬은 처음으로『시창훈련기본』, 피아노강좌장 리경린은『피아노교측본』을 발간. 성악학부장 문하연은 '사범전문학교 음악교수법' 서술과 '어린이용 음악의 이야기'를 발표, 작곡강좌장 원흥룡은 '화성학 및 복성음악 교과서'를 번역 출판, 민족기악강좌장 황순창은 처음으로 '가야금교과서' 발간, 민족성악강좌장 신용은 '민족가요기본'을 창작.
1953.07.27.	전후시기 음악대학은 대학합창단, 관현악단, 민족음악합주단 사업을 진행.
1953.07.27.	전후시기 음악대학은 소련, 중국 및 기타 인민민주주의 국가들로부터 막대한 원조를 받음.
1953.07.27.	전후시기 음악대학은 학생과학연구협회를 중심으로 분과별로 연구사업을 전개. 특히 민족음악연구 조직에서 민족악기개량에 대한 연구발표회를 진행, 피아노연구 조직에서 기악연주의 사실주의적 연주방법에 대한 논문을 발표.
1953.07.27.	휴전 직후 2개월간에 걸쳐 성악가들과 기악연주가들을 위한 전국적인 강습 진행.
1953.08.02.	제4차 세계청년학생축전(루마니아 부카레스트) 참가 ―해조음79, 215
1953.08.05.	조선로동당 중앙위원회 전원회의(~9일) 제6차 회의 결정서 '박헌영의 비호 하에

서 리승엽도당들이 감행한 반당적 반국가적 범죄적 행위와 허가이의 자살사건에 관하여' 채택.

1953.08.06.	리승엽 일파 사형 언도.
1953.08.19.	조선인민군 제6차 군무자예술경연종합공연.
1953.09.00.	1953년 9월 초순부터 100여 일간 김일성원수 항일유격투쟁전적지조사단(국립중앙해방투쟁박물관, 과학원력사연구소, 작가, 영화촬영반, 사진사, 화가)이 만주일대의 유격지대에서 항일혁명운동의 역사 수집(~12월 하순). 혁명연극 〈혈해〉(피바다) · 〈경축대회〉 · 〈성황당〉 등을 발굴.
1953.09.00.	국립예술극장이 소련의 행정체제를 본받아 연출행정부서를 신설, 가극 무용극의 창조와 관련하여 미술부를 확장.
1953.09.01.	음악대학 학제를 예과 2년 학부 4년제로 개편(학부 3년제를 4년제로 개편). 개편과 함께 1953~1954학년도부터 쏘련 음악대학의 교과과정안을 참고한 신과정안 적용. 맑스-레닌주의 사회 · 경제 · 정치 · 미학과목, 음악사, 음악작품해부, 음악이론과 역사과목 신설.
1953.09.08.	러시아의 작가 레브 똘쓰또이 탄생 125주년 기념 보고회 조쏘문화협회 주최로 진행.
1953.09.26.	제1차 전국 작가, 예술인 대회 개최(~27일). 당중앙위원회 제6차 전원회의(리승엽 일파 숙청)가 문학예술부문 앞에 내세운 과업들의 실천대책을 토의 강구. 동시에 조선문학예술총동맹을 발전적으로 해산하고 문예총 산하 3개 동맹(문학, 음악, 미술)이 각각 독립된 창작 단체로 신발족할 것을 결정(작가동맹, 작곡가동맹, 미술가동맹). 이와 함께 국립예술극장의 작가부 해산. 노동계급의 가장 선진적인물의 전형을 창조, 애국주의와 대중적영웅주의 강조, 작가 · 예술가들의 현실 속 참가 독려.
1953.09.28.	문예총을 해소하고 작가동맹 조직(위원장 천세봉).
1953.09.29.	조선음악동맹은 작곡가, 평론가, 음악이론가들의 전문 단체인 조선작곡가동맹(중앙위원 · 상무위원 · 위원장 · 부위원장 · 서기장 · 위원 · 후보위원, 작곡 · 아동 · 고전 · 평론 등 각 창작 분과위원회)으로 새 출발하였으며 기존의 연주부문 맹원들은 소속되어 있는 해당 기관 또는 해당 단체로 이관. 강령에 사회주의레알리즘과 함께 맑스-레닌주의 사상교양이 제시. 내용에 있어서 사회주의적이며 형식에 있어서 민족적인 원리를 제시. 종전까지 존재하던 각 도 위원회들을 해체하고 지방에 있는 작곡가들까지 직접 중앙위원회의 지도를 받게 되었으며, 그것을 위하여 각 도에 작곡가반을 설치.
1953.10.00.	1953년 10월 이후 가극 〈예브게니 오네긴〉(국립예술극장 가극단, 러시아번역가극) 창조공연.
1953.10.00.	모스크바대극장 예술인들이 가극 〈이완 쑤싸닌 Ivan Susanin〉의 일체 창작재료

	를 보내옴.
1953.10.20.	함경남도예술극장 공연.
1953.11.00.	가극 〈나의 고지〉(국립예술극장 가극단, 2막, 작사 리선용, 작곡 리건우, 지휘 박근상, 연출 최창엽, 주요배역 리관규 · 강순자 · 왕선화 · 신덕원 · 김영진 · 정영원 · 윤소남 · 김홍길 · 리선화, 장소 모란봉지하극장)에 인민군대의 투쟁모습을 담아 창조공연.
1953.11.00.	가극 〈아름다운 친선〉(국립예술극장 가극단, 1막, 작사 조령출, 작곡 리면상, 지휘 홍승학, 연출 리문섭, 주요배역 강장일 · 박영덕 · 김경목 · 지순화 · 김현옥, 장소 모란봉지하극장) 창조공연. 1954년 제1회 조선인민군 창건 기념문학예술상에서 리면상은 가극 〈앞마을 뒷마을〉 · 〈우물가에서〉, 가요 〈압록강 2천리〉 · 〈문경고개〉와 함께 조중친선을 주제로 한 가극 〈아름다운 친선〉으로 1등을 받음.
1953.11.00.	국립극장 부속예술학교 건립.
1953.11.00.	쏘련문화견학단에 국립예술극장이 참가하여 파견(리서향, 김기덕, 정지수 등). 모스크바 대극장과 기타 극장들 견학(~54년 2월).
1953.11.00.	예술인회의 진행.
1953.11.01.	제3차 조선방문 중국인민위문단(단장 장운계) 예술공연.
1953.11.13.	러시아 작곡가 챠이꼽쓰끼 서거 60주년 기념의 밤을 조쏘문화협회 중앙위원회와 조선작곡가동맹 중앙위원회 공동 주최로 진행.
1953.11.23.	'조선과 중국 간 경제 및 문화합작에 관한 협정' 체결.
1953.12.00.	각 극장 예술인들과 책임 일꾼 및 각 도 문화선전부장 연석회의 개최.
1953.12.00.	국립예술극장 예술사업으로 3개월 계획수립과 실천(~1954년 2월). 대오페라바레트극장을 지향. 오페라, 바레트, 씸포니를 능히 형상할 수 있도록 가극단은 연기, 무용단은 선진 무용의 섭취와 민족 고전 계승, 교향악단은 세계적 고전을 더욱 높은 수준에서 연주할 수 있는 기능을 소유, 연출부는 연출 기능의 제고. 맑스-레닌주의 미학 연구.
1954.00.00.	끄. 쓰. 쓰따니쓸라브쓰끼 지음, 최창엽 옮김, 『배우수업: 체험과정』상, 하(평양: 국립출판사, 1954).
1954.00.00.	문종상, 〈민족음악유산계승사업에 있어서의 몇가지 문제〉(연도추정) 발표.
1954.00.00.	중등전문교육과정인 예술학교는 3년과정, 고등교육인 예술대학은 학부 예과 2년과 학부 본과 4년의 6년과정. 음악대학은 민족음악학부(민족성악과, 민족기악과), 성악학부(성악과), 기악학부(피아노과, 바이올린과, 첼로과), 작곡학부(작곡리론과)로 구성.
1954.01.00.	1954년 상반기에 조쏘문화협회에서 소련 노래집 1,300부와 각종 단행본 22종,

『조쏘문화』,『조쏘친선』등 정기간행물과 기타 단행본 80만 6,200부를 출판 배포.

1954.02.09.	제1회 조선인민군 창건 5주년 기념 문학예술상 수상 작품 발표. 음악 1등 리면상 가극 〈우물가에서〉·〈앞마을 뒷마을〉·〈아름다운 친선〉, 가요곡 〈압록강 2천리〉·〈문경고개〉, 음악 2등 리정언, 가극 2등 가극 〈청년 근위대〉·창극 〈춘향전〉, 무용3등 〈고지의 깃발〉·〈따따르춤〉(안무 정지수).
1954.02.17.	김일성이 당중앙위원회 과학교육부 일군에게 '문예총 당단체를 강화하고 핵심대렬을 놀일데 대하여' 교시.
1954.03.00.	1954년 봄 국립예술극장 부속예술학교는 3년제의 학제를 가진 평양종합예술학교로 통합 개편. 음악대학과는 달리 학업과 예술활동을 밀접히 결합시켜서 배운 지식을 실지 무대를 통하여 공고화시키며 기동선전대와 공연도 함께 진행. 이후 단막가극 〈우물가에서〉 재형상 공연.
1954.03.00.	외국을 방문하는 예술단의 공연을 보고 김일성이 민족성악에서 남녀성부를 구분할 데 대하여 제시.
1954.03.00.	제2차 중국 방문 조선인민대표단 예술단이 북경과 주요 도시 공연(~6월, 리서향 등).
1954.03.15.	문화유물 및 천연기념물보존사업을 강화할데 관한 내각지시.
1954.03.21.	로동당 중앙위 전원회의를 개최하여 당 조직 문제에 대하여 논의. 김일, 박창옥을 당 부위원장에서 해임하고 내각 부수상으로 임명. 당 조직부장 박영빈, 간부부장 박금철 증원.
1954.03.29.	문화선전성에서 8.15해방 9주년 기념 써클문예작품을 현상모집.
1954.03.29.	철도성예술단 방송합창단 공연.
1954.04.20.	음악대학 평안남도 대동군 와우리로 이전. 이후 조선작곡가동맹의 현역 작곡가들인 신도선, 김길학, 리정언, 한시형 등이 음악대학 작곡학부의 학생들을 교수. 공훈배우 김완우와 바이올리니스트 백고산, 리계성 등이 연주학부생들을 교수. 공훈배우 안기옥, 국립최승희무용연구소의 최옥삼 등의 고전음악가들이 음악대학 민족음악학부생들을 지도.
1954.05.00.	음악관계자협의회 소집. 첫째, 작곡가들이 당의 정책과 생활을 연구함이 미흡, 둘째, 형식주의·모다니즘의 부르죠아 음악사상 반대투쟁을 깜빠니야(캠페인)적으로 전개하여 반사실주의적 잔재 남음. 사회주의사실주의와 음악예술의 당성 제고 필요.
1954.05.01.	5·1절 기념 써클 공연대회.
1954.05.01.	5·1절을 계기로 중요한 생산 직장 복구 현장, 농촌, 지원군, 인민군 부대에 지도자들 파견.
1954.06.00.	1954년 6월말 현재 각 직장 기업소들과 농촌, 학교 등에 조직되어 있는 써클

수는 9만 9,981개이며 써클원 수는 40만 7,000여명.

1954.06.01.	조선방문 쏘련예술단(단장 음악가 예·아브크쎈찌예브) 첫 일행 9명 평양에 도착. 6월 3일 2번째 일행 12명(소련 인민 배우이며 쓰딸린상 계관인 소련 국립아까데미야 대극장 가수 므·미하일로브 등) 도착(~28일).
1954.06.01.	조쏘문화협회와 작곡가동맹 공동 주최로 러시아 작곡가이며 고전음악가인 미하일 글린까 탄생 150주년 기념의 밤 진행.
1954.06.06.	조선방문 쏘련예술단 평양시 환영 대회에서 공연.
1954.07.00.	황해북도 중화군 소삼정농업협동조합을 비롯한 각 공장, 기업소들에 예술써클의 운영체계를 세우고 써클활동 진행.
1954.07.01.	조선인민군 제7차 군무자예술경연대회 진행(~8일). 10여개의 군무자 종합예술써클단체 참가, 15일 심사결과 발표(단체상 1등 오상형 소속 구분대 예술써클).
1954.07.12.	함경북도 도립예술극장 음악무용종합공연.
1954.07.16.	'안똔 체호브 서거 50주년 추모의 밤'을 조선평화옹호 전국민족위원회와 조쏘문화협회와 작가동맹 공동 주최로 진행.
1954.07.24.	8.15 해방 9주년 기념 전국예술축전 평양에서 개막. 축전 준비기간에 7개의 생산 직장과 학교 기관들의 써클을 지도.
1954.07.27.	조선방문 쏘련예술단을 위하여 조선예술단체들의 환송종합공연.
1954.08.01.	쏘련대외문화련락협회 재조선문화회관 기관지『쏘베트신보』를 조쏘문화협회에 이관.
1954.08.03.	내각 수상 김일성을 비롯한 당과 정부요인들의 참관 하에 8.15해방 기념 전국예술축전 각 도 종합공연 진행.
1954.08.07.	내각 수상 김일성을 비롯한 당과 정부요인들, 사회단체 지도 일군들의 참관 하에 조선인민군 제7차 군무자 예술경연대회에 참가한 각 군부대 써클원들의 종합공연 진행.
1954.08.10.	김일성이 조선로동당 중앙위원회 정치위원회 회의에서 결론 〈문학예술을 더욱 발전시키기 위하여〉 제시.
1954.08.12.	모란봉극장 준공.
1954.09.00.	8.15 해방 9주년 경축 전국예술축전 총화와 무대예술 발전 토의.
1954.09.01.	조쏘문화협회가 새 기관지『조쏘친선』(조쏘문화협회 중앙위원회 기관지, 조쏘친선사 발간) 창간.
1954.09.18.	쏘련대외문화련락협회 조선주재문화회관 기관지『쏘베트 신보』주필 브·브·유르사노브 이하 성원들 조쏘문화교류를 마치고 귀국.
1954.09.23.	8.15해방 9주년 기념 전국예술축전 심사위원회에서 축전에 참가한 각 예술단체과 개인들에 대한 심사결과 발표(음악무용단체상 1등 조선인민군써클 종합예술단).

1954.09.27.	8.15해방 9주년 기념 전국예술축전 총화대회(~29일).
1954.09.29.	'쏘베트 작가 느 · 아 · 오쓰뜨롭쓰끼 탄생 50주년 기념의 밤' 조쏘문화협회와 작가동맹 공동주최로 개최.
1954.10.01.	중화인민공화국 창건 5주년 기념 중국영화상영순간 평양에서 개막.
1954.10.07.	가극 〈콩쥐 팥쥐〉(국립예술극장 가극단, 5막, 작사 조령출, 작곡 리면상, 지휘 박광우 · 박근상, 연출 주영섭 · 우철선, 주요배역 김점순 · 오영애 · 신덕원 · 강장일 · 신윤구 · 김형로 · 강증녀 · 박충원 · 고종익 · 윤소남 · 김경순 · 김기옥 · 권원한, 장소 모란봉극장, 〈꽃신〉의 복구개작) 창조공연. 이 가극은 국립예술극장이 정전 후에 처음 내놓은 오페라로서 연출의 독자성이 확립되었으며 오페라 바레트 지휘 기능이 제고. 이 가극은 1955년 6월 국제축전에 참가해서 유럽과 중국에서 공연했으며 1955년 8월 뽈스까의 와르샤와에서 열린 제5차 세계청년학생축전에 참가. 그리고 1955년 제2회 조선인민군 창건 기념문학예술상에서 리면상은 이 가극으로 1등을 받음.
1954.10.08.	'영국 작가 헨리 필딩 서거 200주년 추모의 밤'이 평화옹호 전국민족위원회와 작가동맹 공동주최.
1954.10.12.	조선방문 루마니아예술단(단장 루마니아 인민공화국 문화성 음악국 부국장 꼰쓰딴찐 고르쟌, 18명) 평양 도착.
1954.11.03.	국립 최승희무용연구소가 무용극 〈사도성의 이야기〉 공연.
1954.11.15.	작가동맹 직속 작가학원 개교.
1954.11.20.	작가동맹에서 18세기 조선실학파의 사상가이며 문학가인 연암 박지원의 작품 연구 발표회 진행.
1954.11.21.	국립영화촬영소에서 예술영화 〈빨찌산의 처녀〉 완성.
1954.11.27.	조선방문 볼가리야 인민군협주단(단장 미론 리또브, 100명) 평양 도착(1955년 1월 4일 귀국).
1954.11.29.	북한이 국제라디오와 TV방송기구 가입.
1954.12.00.	창극 〈춘향전〉(국립고전예술극장, 장막, 각색 조운 · 박태원, 작곡 박동실 · 조상선 · 안기옥, 연출 안영일, 장치 서옥린, 주요배역 춘향-강갑순, 리몽룡-공기남, 월매-림소향, 방자-조상선, 향단-리순희, 변학도-정남희 · 김진명) 창조공연. 작가와 연출가는 종래 창극의 비속화 경향을 시정하는데 주의를 돌렸으며 지명, 인명 등을 우리말로 고쳐서 한문을 적게 쓰기 위해 노력. 그리고 작곡에서도 종래에 대사를 많이 씀으로써 음악적 형상의 통일을 방해하는 결함을 제거하기 위하여 대사를 아니라나 소리로 부르게 하였으며, 처음으로 30여 명으로 구성된 민족관현악 반주를 도입. 하지만 작품의 극적 집약성의 부족, 중요한 장면에서 세부 묘사의 결핍, 음악의 단조성, 배우들의 창과 기악 연주의 통일 결핍, 음악이 작품의 주제를 충분히 형상하지 못하는 등의 일련의 부족점

	이 보임. 1955년 제2회 조선인민군 창건 기념문학예술상에서 박동실·조상선·안기옥은 이 창극으로 3등 수상.
1954.12.02.	제2차 쏘베트 작가대회에 참가할 조선작가 대표 리기영 외 1명이 모스크바로 출발.
1954.12.11.	문화선전성 레파토리위원회 제1차 위원회에서 동위원회와 중요 극장들의 1955년도 사업방향과 각 극장들의 레파토리 작성계획에 관한 문제 토의.
1954.12.22.	작가동맹 각 분과위원회에서 확대분과위원회를 진행하고 1954년도 사업총화와 1955년도 사업계획 수립. 1954년도에 극문학 부문에서는 장막극 9편, 단막극 21편, 장막가극 3편, 단막가극 2편을 비롯하여 10여 편의 스켓취, 아동극 등을 창작 발표.
1955.00.00.	1955년 현재 조쏘문화협회(중앙위원회 위원장 리기영, 부위원장 리허구) 회원 276만 3051명.
1955.00.00.	가극 《(바라이데) 노래부르며 앞으로》(3막, 작사 박근상, 편곡 집체, 지휘 박근상, 연출 리문섭, 주요배역 김형근·조경·윤소남·김홍길, 장소 국립예술극장·지방공연) 창조공연.
1955.00.00.	가극 〈금란의 달〉(국립예술극장 가극단, 4막, 대본 리태하, 작곡 함홍근, 편곡 김영구, 연출 리문섭, 지휘 박근상) 재창조공연. 서정적인 가요-이야기적 양식으로서 전쟁 전인 1950년 5월에 함남도립악단이 창조했던 가극의 복구작. 9세기 말엽 전국에서 봉건 통치배들의 수탈에 못 이겨 봉기한 적고(赤袴) 농민 폭동을 소재. 이 가극은 가극의 강력한 형식인 앙쌈불, 관현악적 수단과 씸포니즘을 충분히 구사하지 못하고 있으나 인민 음악적 성격에 기초한 풍부하고 표현적인 선율성과 선율적 스찔(스타일)의 통일성을 갖춤. 특징적인 점은 긍정적 주인공들은 표현적인 가요-로만스적 양식으로 형상화, 부정적 주인공들은 모가 사나운 레씨타티브(레치타티보)적 양식으로 민족적 성격(주로 살푸리, 굿거리장단에 기초)으로 성격화함으로써 음조적 갈등을 강조.
1955.00.00.	국립예술극장 내에 휠라르모니야(필하모니)가 조직되어 소련의 명작과 서구 고전 교향곡들을 대중 속에 해설 보급.
1955.00.00.	국제 콩클에서 바이올린 1등상(백고산), 민요가창 2등상(전우봉), 민족무용 2등상(현정숙), 민족무용 3등상(소고춤) 수상.
1955.00.00.	로동자예술단 해산.
1955.00.00.	모란봉극장을 비롯하여 각 도 소재지에 도합 12개의 극장과 문화회관이 복구 신설되었고, 중앙예술단체들로는 국립극장, 국립예술극장, 국립고전예술극장, 국립 에스뜨라다(estrade, 민족악기와 서양악기의 배합), 국립 최승희무용연구소, 국립아동예술극장과 각 도립예술극장들이 활동.

1955.00.00.	신설된 황해남도와 량강도에 도립예술극장 창립.
1955.00.00.	아동가극 〈꿀벌과 여우〉(작곡 리조영) 창조공연.
1955.00.00.	아동가극 〈승냥이 없는 동산〉(작곡 한시형) 창조공연.
1955.00.00.	영화 〈김일성원수 항일유격전적지〉 창작. 1953년 김일성의 항일유격전적지를 답사한 과학원 조사 그루빠(그룹)들의 촬영자료를 토대로 하여 화가 12명이 그린 19장의 유화로 화면이 구성된 항일유격투쟁 소개 장편역사기록영화.
1955.00.00.	음악대학발전 5개년 계획 수립. 내용은 평양에 음악대학을 건립하고 현재 예과를 4년제의 음악전문학교로 개편하여 중등음악간부 양성사업 예정. 7년제 또는 10년제의 음악중학교가 병설되고 3년제의 대학연구원이 조직될 예정. 현재 작곡학부에는 작곡과 외에 이론 및 음악사과 추가, 기악학부 소속의 피아노과는 독립학부로, 현악과는 관현악 학부로 개편될 예정. 관현악학부는 현재 바이올린, 첼로만 있으나 일체의 관악기와 타악기가 조직될 예정이며 교향악 지휘학부가 새롭게 신설될 예정.
1955.00.00.	음악잡지 『조선음악』이 계간으로 발행.
1955.00.00.	전우봉과 왕혜숙이 제5차 세계청년학생축전에 참가하였고, 전우봉은 국제학생예술축전에서 2등상 받음.
1955.00.00.	조선인민군협주단이 혼성 합창체제에서 남성합창으로 개편.
1955.02.00.	1954년 예술교양사업 총화와 예술학습망 개편. 국립예술극장 부속학교와 국립극장 부속학교를 국립종합예술학교로 통합(연기과, 성악과, 기악과, 무용과, 무대미술과, 민족음악과 6개학과 약 400여명의 학생).
1955.02.01.	국립 '에스뜨라다' 창립 첫 공연(평양).
1955.02.26.	국립극장 복구 개관.
1955.02.28.	체코슬로바키야 방문 조선문화인 대표단 쁘라가(프라하)로 출발.
1955.03.00.	1954년도 무대예술부문 인민경제계획실행 총화.
1955.03.25.	18세기 조선의 사실주의 화가 단원 김홍도 탄생 195주년 기념의 밤(과학원 물질문화사연구소와 미술가동맹 공동주최).
1955.04.02.	웽그리야 해방 10주년 기념음악회 국립극장에서 진행.
1955.04.10.	가극 〈청년근위대〉(국립예술극장 가극단 재창조, 4막 8장, 작사 파제예브 말리슈꼬, 작곡 메이뚜스, 지휘 김기덕·홍승학, 연출 리서향, 주요배역 강장일·리관규·왕선화·권원한·김점순·김경목·신윤구·박충원·김경순·강순자·김영진·고종익·김형로·리경팔·고만수·심창실·오영애·차진실, 장소 모란봉극장, 러시아번역가극). 전후 재상연한 작품으로서 소설과 영화로 잘 알려져 있는 러시아의 고라쓰노돈 애국 청년들의 음악 형상이 조선 청년들의 투지를 고무. 이 가극에서 오페라 연출의 독자성이 확립되었으며 오페라 바레트 지휘 기능이 제고되고, 가극음악과 무대음악이 성장.

1955.04.18.	레닌 탄생 85주년 기념 영화상영순간이 평양시를 비롯한 전국 각 도 소재지 영화관들에서 개막.
1955.04.20.	덴마크의 작가 안데르센 탄생 150주년 기념의 밤(평화옹호 전국민족위원회와 작가동맹, 문화선전성 대외문화련락국 공동주최).
1955.04.25.	소련 방문 조쏘문화협회 대표단 출발.
1955.04.29.	제2회 조선인민군 창건 5주년 기념 문학예술상 수여위원회에서 제2회 수상작품들을 결정 발표. 음악부문: 연출 리정언, 작사 조령출, 작곡 리면상의 가극 〈콩쥐 팥쥐〉(작곡 및 리프렛트－대본), 무대예술부문: 개성시립극장 〈다시는 그렇게 살수 없다〉, 국립예술극장 〈콩쥐 팥쥐〉, 국립 최승희무용연구소 〈사도성의 이야기〉, 신불출 〈한글을 뜯어 먹는 리승만〉, 영화부문: 〈김일성원수 항일유격전적지〉.
1955.06.00.	국립고전예술극장이 종래의 창극 민요부를 창극부, 민요부로 개편.
1955.07.10.	창극 〈심청전〉(국립고전예술극장, 장막, 각색 김아부, 작곡 정남희 · 박동실, 연출 김영희, 장치 채남인, 주요배역 심청－조해숙 · 리순희, 심봉사－조상선, 귀덕모－홍탄실, 선주(남경 상인)－김영원) 창조공연. 사실주의 연기 교본 《배우수업》의 저자 쓰따니쓸랍쓰끼 체계를 창조적으로 적용한 창극. 이 작품은 창극의 음악드라마화의 길을 한층 더 대담하게 시도. 전통 창극의 방창을 최소화는 대신 등장인물의 대사와 새로 설치한 오케스트라 복스(box, pit)의 민족관현악으로 그 역할을 대신. 그리고 독창, 합창들의 성악 장면과 함께 서곡, 관현악, 간주 등 풍부한 민족관현악과 무용을 유기적으로 결합시킴으로써 형상적으로 진실한 음악드라마적 예술을 창조하는데 성공. 작곡가와 연출가는 합창을 창극에 더욱 더 대담하게 도입하였으며 민족관현악 반주에서도 〈춘향전〉의 경험과 성과에 기초하여 다양한 연주 형식과 능동적인 역할을 발전. 그리고 초보적이나마 매개 인물들의 주도 동기(라이트모티브)들과 극 행동의 흐름을 음악적으로 형상. 1957년 8월 모스크바에서 진행된 제6차 세계청년학생축전에 참가.
1955.07.25.	8.15 해방 10주년 기념 전국예술축전 평양에서 진행(~8월 14일).
1955.07.25.	조선 · 불가리아간 문화협조에 관한 협정.
1955.08.00.	뽈스까(폴란드)의 와르샤와(바르샤바)제5차 세계청년학생축전에 예술단이 참가 후 체코슬로바키아, 루마니아, 중국 등에 초청되어 57회 공연 진행.
1955.08.00.	소련 레닌그라드 음악대학 작곡학부를 졸업한 조길석을 음악대학 교수로 보충.
1955.08.01.	조선방문 쏘련예술단 공연.
1955.08.13.	공훈예술가 칭호. 리면상(작곡), 김옥성(작곡).
1955.08.14.	국립아동예술극장 창립.
1955.08.24.	작가동맹 중앙위원회에서 '카프 창건 30주년 기념의 밤' 진행.
1955.09.24.	조선 · 알바니아간 문화협조에 관한 협정.

1955.09.27.	김일성이 문화선전상에게 사회주의적 사실주의를 민족적인 형식에 사회주의적인 내용을 담는 것이라고 제시.
1955.09.29.	몽골인민군협주단 공연.
1955.09.30.	조운·박태원·김아부, 『조선창극집』(평양: 국립출판사, 1955). 〈춘향전〉(6막 7장), 〈흥보전〉(7막 8장), 〈심청전〉(5막 10장) 수록.
1955.10.10.	김일성이 창극 〈춘향전〉을 보고 '노래를 민족적선률로 바꾸고 탁성을 없앨데 대하여' 교시.
1955.10.28.	김일성이 문화선전성 일군들에게 '문화선전성 안에 잠입했던 종파분자들의 사상여독을 뿌리빼기 위한 투쟁을 힘있게 벌리며 작가, 예술인들을 당의 계급로선으로 무장시킬데 대하여' 교시.
1955.11.21.	뽈스까군대협주단 공연.
1955.12.02.	당중앙위원회 12월 전원회의(~3일)에서 선전선동부장 박영빈 해임, 리일경 승인.
1955.12.10.	연암 박지원 서거 150주년 기념 보고대회.
1955.12.15.	최고재판소 특별 재판에서 박헌영에 사형 판결.
1955.12.26.	조선로동당 중앙위원회 상무위원회 회의(~27일)에서 문학예술분야에서 반동적 부르죠아사상과의 투쟁을 더욱 강화할데 대한 문제를 토의.
1955.12.28.	당선전선동일군들 앞에서 김일성이 〈사상사업에서 교조주의와 형식주의를 퇴치하고 주체를 확립할데 대하여〉 발표. 이후 1956년까지 박창옥, 리태준, 기석복, 정률 숙청.
1956.00.00.	1956년부터 매해 1회씩 신진음악회 개최.
1956.00.00.	가극 〈과수원의 전설〉(1막, 작 정서촌, 작곡 정종길, 연출 박창환, 지휘 김관일) 창조공연.
1956.00.00.	가극 〈솔개골 사람들〉(국립예술극장 가극단, 장막, 대본 탁진, 작곡 문경옥, 연출 리문섭, 지휘 리형운). 이 작품은 조기천 원작의 서사시 〈백두산〉을 가극화한 것으로서 1930년대 김일성에 의하여 지도된 공산주의자들의 항일 유격투쟁의 혁명전통을 담은 첫 장막가극. 장점으로는 긍정, 부정 인물을 구별되는 음조로 구성한 점과 성악수단·관현악의 표현 가능성을 광범위하게 동원한 것. 단점으로 민족적 성격의 결여와 민요의 본래 성격 손상, 혁명가요와 민요를 소홀히 함으로써 청중들의 공감을 불러일으키지 못함.
1956.00.00.	국립예술극장이 가극 〈콩쥐 팥쥐〉로 지방과 생산기업소들에서 순회공연.
1956.00.00.	대동문영화관 건축.
1956.00.00.	문화선전성 기관지로 『써클원 문예』(조선예술사 발행) 발간.
1956.00.00.	민족악기 복구제작 사업에서 1956년 1월에 완성을 본 '민족악기도감'과 '민족악기론'에 근거하여 비파·월금·공후를 비롯한 23점의 민족악기가 복구 제작되

어, 이미 도입된 대쟁·소·운라 등이 국립민족예술극장 민족관현악단에 도입. 채보에서는 민요 40여곡, 불가(佛歌) 70여곡이 새로 발굴되어 '조선 말의 인또나 찌야(intonation, 음조)에 관하여', '민족적 창법의 제 특징' 등의 연구사업이 초보 적으로 완성. 한편『우륵의 생애와 예술』과 함께 '가야금 교측본'이 작성 완료. 그리고 '조선연극개관'과 '조선고전극집', '판소리의 형성과 그 발전' 등의 연구사 업 마무리.

1956.00.00. 예술잡지『조선예술』이 조선연극인동맹중앙위원회와 조선무용가동맹중앙위 원회의 기관지로 조선예술사에서 발행.

1956.00.00. 제3회 조선인민군 창건 5주년 기념 문학예술상 수여. 1등 가요 리면상〈우리는 승리했네〉,〈대동강〉,〈평화친선의 노래〉.

1956.00.00. 황남도립예술극장이 연극〈백두산은 어데서나 보인다〉(일명 애국자, 대본 송 영, 연출 라웅, 송영의 가극대본〈밀림아 이야기하라〉에 기초하여 각색) 창조공 연. 1930년대 공산주의자들의 혁명 전통을 형상한 당시까지의 연극 중 획기적 인 성과작.

1956.00.00. 희곡『춘향전』(평양: 국립출판사, 1956).

1956.01.07. 창극〈춘향전〉(연출 김영희) 창조공연. 풍부한 음악유산에 기초하여 창작된 새 로운 음악드라마 예술의 첫 모범적인 작품. 사실주의 연기 교본『배우수업』의 저자 쓰따니쓸랍쓰끼 체계를 창조적으로 적용한 창극. 판소리〈춘향전〉에서 고전적 의의를 가진 모범적인 음악장면들을 인용하고 음악극작술의 요구에 적 응한 새로운 음악장면들이 창작되어서 작품이 한층 풍부화. 전통 창극의 방창 을 최소화는 대신 등장인물의 대사와 새로 설치한 오케스트라 복스의 민족관현 악으로 그 역할을 대신. 그리고 전형적인 창극, 독창 장면들과 아울러 응답식인 안쌈불, 대규모의 합창 장면, 대편성의 민족관현악의 도입, 초보적이나마 매개 인물들의 주도 동기(라이트모티브)들과 극 행동의 흐름을 음악적으로 형상하 는 등 음악극작술의 표현수단을 충분히 구사하면서 음악드라마 예술로서 창극 의 양식을 완성시키는데 역할.

1956.01.18. 조선로동당 중앙위원회 제11차 상무위원회 결정〈문학예술분야에서 부르죠아 사상과의 투쟁을 더욱 강화할데 대하여〉에서 반동적 부르죠아사상과 미국식반 동문화를 반대하는 투쟁을 벌이기로 결정. 그에 따라 박헌영, 리승엽과 함께 림화와 이태준, 김남천 등을 지지 옹호한 허가이 등을 비판. 그리고 허가이의 종파적 관료주의를 답습했다고 하는 반당반혁명종파분자 박창옥, 박영빈을 비 롯한 일부 분자들(기석복, 전동혁, 정률)의 오류(사대주의와 민족허무주의, 주 체확립 부족) 폭로. 음악예술분야에서는 김순남과 일부 추종자들의 반동적인 부르죠아 이데올로기가 기석복, 정률 등의 비호로 다시 춤을 추기 시작하였다 고 비판. 소위 '예술은 다만, 아름다워야 한다'는 구호를 들고 예술의 탐미주의

와 형식주의를 고취하였다고 무사상성을 조장했다고 평가.

1956.02.00.	1955년도 예술교양사업을 총화(~4월).
1956.02.00.	내각결정 제32호 결정 정신에 기초하여 풍부한 레파토리 원천 탐구를 위한 영화 및 무대예술부문 전반에 걸친 문예작품현상모집 진행.
1956.02.00.	소련공산당 제20차 대회에서 평화적 공존을 주장하고 스탈린 개인숭배 비판.
1956.02.07.	중국인민위문단 총단문공단 공연.
1956.02.10.	김일성이 문화선전상에게 평양종합예술학교의 예술인양성사업 교시.
1956.02.27.	'조선·일본간 문화교류와 재일조선 공민 문제에 대한 회담'에 관하여 평화옹호 전국민족위원회와 일·조협회 대표간 공동성명 발표.
1956.02.27.	각 부문별 전국무대예술인 열성자회의 진행. 1800여명이 참가하여 예술에서 민족적 특성, 전통을 무시 또는 과소평가하는 허무주의적 편향을 일소하고 무대예술 창조 사업 분야에서 주체를 살릴 데 대한 문제를 토의. 이와 아울러 예술평론 사업의 강화, 신인 육성, 극장과 작가와의 연계 강화, 예술적 마스쩨르스트보(мастерство, 솜씨)의 완성, 레파토리의 사상성 제고, 극장 본위주의 타파, 예술가들의 사상 의지적 단결의 공고화 등이 토의. 그리고 연극, 무용, 성악, 기악, 곡예, 무대미술 등 5개 부문별 연구회를 조직할 것을 결정. 대회에서 작곡가 김순남이 집중적으로 비판받음. 결의문 〈무대 예술인들의 당면과업〉 채택. 연극인 열성자 회의 보고 〈애국주의적 사상 교양자로서의 연극 예술의 사회 인식적 기능을 더욱 제고시키자〉(황철), 무용 예술인 열성자 회의 보고 〈무용 예술의 가일층의 발전을 위하여〉(최승희), 성악 예술인 열성자 회의 보고 〈성악 예술의 사상 예술성을 더욱 제고시키자〉(김완우), 기악 예술인 열성자 회의 보고 〈음악 예술(기악) 분야에서 반사실주의적 경향들과의 투쟁을 계속 강화하자〉(김기덕), 곡예 예술인 열성자 회의 보고 〈곡예 예술의 높은 발전을 위하여〉(박경화), 무대 미술인 열성자 회의 보고 〈무대 미술의 발전을 위하여〉(김일영).
1956.03.01.	김일성이 문화선전성 책임일군과 〈문화선전사업을 개성강화하는데서 나서는 몇가지 문제에 대하여〉 담화.
1956.04.02.	내각 '영화예술의 발전대책에 관한 결정 제32호' 채택.
1956.04.03.	조선대외문화연락협회 창립(위원장 서철).
1956.04.23.	국립 최승희무용연구소가 조선로동당 제3차 대회를 경축하여 해방 후 조선인민이 걸어온 영웅적 서사시를 형상화한 민족무용극 〈맑은 하늘 아래〉(안무·연출 최승희, 작곡 최옥삼) 상연.
1956.04.23.	조선로동당 3차대회(4월 23일) 이후 국립고전예술극장이 국립민족예술극장으로 개칭되고 창극단과 민요단이 만들어지면서 창극과 함께 여러 가지 형식의 민요작품들을 발전. 그리고 국립민족예술극장 조사연구실이 인민창작연구소로 독립. 국립예술극장이 개건 확장되면서 국립교향악단이 독립되고 가극과

무용을 전문적으로 창작공연. 국립교향악단은 관현악과 합창을 전문적으로 맡아 수행. 그리고 방송위원회 내에 방송예술단을 조직하였고 내무성군악대 내에 연극부를 신설.

1956.04.23. 조선로동당 제3차 대회는 문학예술사업의 보다 높은 발전을 위하여 당은 우리 나라 고전들과 우수한 전통을 계승 발전시키며 문학예술분야에서 반동적 부르 죠아사상을 반대하는 사상투쟁을 완강히 전개하고, 사회주의적 사실주의 창작 방법에 엄격히 입각하여 자연주의, 순수 예술주의의 각종 표현들을 반대하며 인민대중의 기대에 수응하는 우수한 작품들을 창작하기 위하여 투쟁할 것을 결정. 당 3차대회 이후 시기에 문학예술분야에서 반동적 부르죠아사상을 반대 하여 견결한 사상투쟁을 벌이며 사회주의사실주의 창작방법을 고수발전 시키 는데 노력. 그리고 창조적 영역에서 현대성이 지배적인 경향이 되고 민족악기 개량사업이 활발히 벌어짐. 일부 악기들에서 쩍소리를 없애고 맑고 처량한 음 색을 얻어냄. 또 대부분의 악기들을 종래의 5음률로부터 12음률로 개조하여 전조의 가능성을 가지게 함. 전반적인 악기군들의 음역을 확대.

1956.04.30. 송영의『백두산은 어데서나 보인다』출판 이후. 한효,『조선연극사개요』(평양: 국립출판사, 1956). '三. 현대 연극의 장성' 중 'ㄱ. 항일 빨찌산들의 연극'에서 송영의『백두산은 어데서나 보인다』를 예로 들면서 연극〈피바다〉와 함께〈성 황당〉,〈경축대회〉을 언급. 연극〈피바다〉와 함께 항일 빨찌산들의 연극을 현 대 연극의 새로운 발전을 가져온 작품으로 평가.

1956.04.30. 송영의 1953년 '김일성원수 항일유격투쟁전적지조사단' 답사기행문집 발행. 책 은 답사기행 다음해 1954년 3월에 썼으나 1955년 8월에 고쳐 쓴 후에 1956년 4월 30일 출판. 송영,『백두산은 어데서나 보인다』(평양: 민주청년사, 1956).

1956.05.05. 국립예술극장 개관 경축 공연.

1956.05.10. 정학모·윤세평 주해,『춘향전』(평양: 국립출판사, 1956).

1956.05.11. 조선·폴란드 간 문화협조에 관한 협정 체결.

1956.05.12. 조선·루마니아 간 문화협조에 관한 협정.

1956.05.14. 조선·몽골 간 문화협조에 관한 협정.

1956.05.15. 체코슬로바키야 문화대표단 방문(~6월 16일).

1956.05.25. 『문예 전선에서의 반동적 이데올로기와의 투쟁을 강화하자: 교원들에게 주는 참고 자료2-교원용』(평양: 교육도서출판사, 1956). 박헌영, 리승엽, 림화, 리태 준, 김남천이 문학예술 분야에 미친 '반동적 부르죠아 이데올로기'에 대해서 비 판. 그 중 림화가 1948년 해주에서 열린 인민대표회의에서 북조선 문예총과 황해도립극장의 도움을 뿌리치고 남조선 예술가들만의 예술공연을 준비하였 음을 비판. 그리고 6월 28일 서울 진주 후에 문화선전성 지도로 서울예술극장이 조직되고 있음에도 불구하고 종파분자 김순남을 중심으로 '문련'(조선문화단체

총연맹) 직속 교향악단을 조직하려고 시도했음을 지적.

1956.06.12.	조선·독일민주주의공화국 간 경제 및 문화협조에 관한 협정.
1956.06.20.	조선·헝가리 간 문화협조에 관한 협정.
1956.06.28.	전국학생소년예술축전 종합공연.
1956.07.00.	전국 연출가 강습회(~8월).
1956.07.01.	『문예 전선에 있어서의 반동적 부르죠아 사상을 반대하여: 자료집 1』(평양: 조선작가동맹출판사, 1956). 박헌영, 리승엽, 림화, 리태준, 김남천이 문학예술 분야에 미친 '반동적 부르죠아 이데올로기'에 대해서 비판.
1956.07.06.	몽고 문화대표단 방문(~8월 5일).
1956.08.00.	1956년 8월초 조선작곡가동맹 제2차 중앙위원회 전원회의 진행. 조선로동당 제3차대회 결정 정신을 받들어 현실 속에 깊이 침투하는 동시에 반사실주의적 형식주의와 모다니즘을 반대하여 사회주의 사실주의를 고수할 것을 결정. 그리고 창작사업에서 2개년 전망계획 작성과 작곡가들의 광산, 공장, 농어촌 및 생산직장 현지파견을 결정.
1956.08.00.	평양종합예술학교의 무용과와 국립최승희무용연구소를 통합하여 평양무용학교 창설.
1956.08.00.	평양종합예술학교의 성악과, 기악과, 민족음악과가 음악대학으로 통합되고 무용과는 무용학교로 발전되면서 종합예술학교는 발전적으로 해소.
1956.08.05.	8.15 해방 11주년 기념 전국청년학생예술축전 진행(~26일).
1956.08.06.	체코슬로바키야 음악예술단 방문공연(~30일).
1956.08.16.	소련 문화대표단 방문(~8월 29일).
1956.08.27.	웽그리야 예술단 방문공연(~9월 27일).
1956.08.30.	조선로동당 중앙위 8월 전원회의 개최(~31일, 8월 종파사건 발생). 이후 최창익 도당들과 사상적으로 결탁한 긴강(1955년 4월 내가 문화선전상 부상), 홍순철(56년 7월 현재 대외문화연락위원회 부위원장), 한효(카프출신 문예 비평가)와 함께 문학예술 분야에 잠입한 소위 불순분자들을 폭로 분쇄. 당 정책을 왜곡하여 민족 배타주의를 퍼뜨리며 현대음악의 발전을 저해했다고 비판.
1956.09.05.	국립최승희무용연구소 무용가들이 볼가리야(불가리아), 루마니야, 알바니야 방문위해 출국.
1956.09.05.	조선·소련 간 문화협조에 관한 협정 체결.
1956.09.08.	9·9절 기념 평양 제1중학교 학생예술써클공연.
1956.09.10.	『문예 전선에 있어서의 반동적 부르죠아 사상을 반대하여: 자료집 2』(평양: 조선작가동맹출판사, 1956). 박헌영, 리승엽, 림화, 리태준, 김남천이 문학예술 분야에 미친 '반동적 부르죠아 이데올로기'에 대해서 비판.
1956.09.15.	예술잡지 『조선예술』(교육문화성 기관잡지)이 창간되어 조선예술사에서 발행

	되었으며 연극·영화·무용을 위주로 하는 기사를 주로 수록. 조선예술사는 무대, 영화 일군들을 위한 이론 교양자료들을 출판.
1956.09.18.	최승희 무용단(100여명) 5개월간 볼가리야, 루마니야, 알바니야, 체코슬로바키야, 소련 방문공연(~1957년 1월).
1956.10.14.	제2차 조선작가대회 개최(~16일). 사회주의적사실주의 창작방법 강조, 당정책 연구와 현실침투 강화, 창작에서의 도식주의와 평론에서의 사회학적비속화를 극복, 주제의 풍부성과 형식의 다양성을 보장하며 창작가들의 개성적 특성을 강조.
1956.10.21.	국립민족예술극장 예술단 창극 〈춘향전〉과 〈심청전〉을 가지고 중국을 방문공연(~1957년 1월 12일).
1956.10.28.	조선문화대표단 월남 방문(~12월 18일).
1956.11.02.	조선·몽골 간 경제 및 문화협조에 관한 협정 체결(평양).
1956.11.10.	리히림 외, 『해방후 조선음악』(평양: 조선작곡가동맹중앙위원회, 1956).
1956.11.10.	조선문화대표단 소련 방문(~12월 17일).
1956.12.00.	1956년말 현재 써클 수는 5만 1540개이며 부문별에 있어서 전후 음악, 무용, 연극, 문학, 체육의 5개 부문의 써클에서 미술, 농악, 수예, 종합 등 4개 부문 써클들이 늘어 점차 다양화.
1956.12.00.	당중앙위원회 12월 전원회의에서 천리마운동을 주창.
1956.12.05.	볼가리야 예술단 방문공연(~27일).
1956.12.06.	조선작가동맹 중앙위 기관지 『문학신문』 창간.
1956.12.30.	렴정권 역주, 『악학궤범』(평양: 국립출판사, 1956).
1957.00.00.	1957~1961년 기간 성악분야에서 사대주의, 교조주의적 편향을 없애고 주체를 튼튼히 세우며 사실주의적 연주형상체계를 확립하는 문제가 특히 중요하게 나서면서 민족적 특성을 구현하기 위한 발성과 창법문제를 가지고 『조선음악』을 통해 지상토론 진행.
1957.00.00.	1957년부터 1년을 기간으로 하는 예술인들의 현지파견사업이 당의 지도 밑에서 체계적으로 진행.
1957.00.00.	1차 5개년 인민경제계획 수행기간(1957~1961)에 창극영화 〈심청전〉, 가극영화 〈밀림아 이야기하라〉(58~60년 사이), 음악영화 〈금강산처녀〉 창작. 전면적인 민족음악의 도입을 위한 시도.
1957.00.00.	50여종의 민족악기가 신작 또는 개작되어 민족관현악단을 조직할 수 있었으며, 함남을 비롯한 지방예술극장들에서도 민족기악집단들과 민요집단들을 조직.
1957.00.00.	가극 〈견우직녀〉(국립예술극장 가극단, 4막 6장과 종장, 대본 박세영, 작곡 리면상·김영규, 〈금강산 팔선녀〉의 복구개작) 창조공연. 이 가극에는 〈직녀의

아리야〉, 〈선녀들의 합창〉 등의 아담하고 정다우며 매우 친근한 선율적 형상들
이 적지 않음. 하지만 전체적으로 등장인물의 성격화와 음악 형식의 번잡성으
로 인해 청중들의 공감을 불러일으킬 만한 강한 사상—형상적 생활력이 부족.

1957.00.00. 가극 〈온달과 공주〉(국립예술극장 가극단) 창조공연. 민족 고전을 왜곡하고 비
속화하는 엄중한 과오를 범했다고 평가. 이를 선조들이 창조한 민족 고전 작품
에 대한 성실치 못한 태도에서 기인된 것으로 판단. 그리고 당정책에 대한 자유
주의적인 태도 때문에 부르죠아 미학의 잔재가 남아 있으며, 극에서 인민대중
의 역할을 과소평가했다고 평가.

1957.00.00. 가극 〈이완 쑤싸닌 Ivan Susanin〉(국립예술극장 가극단, 작곡 글린까, 러시아
번역가극) 창조공연. 1953년 10월에 모스크바 예술인들이 이 가극의 일체 창작
재료를 보내왔으며, 러시아 10월 혁명 40주년을 기념하여 소련의 연출가, 지휘
자, 미술가들이 방문하여 기념작품인 연극 〈크레믈리의 종소리〉(국립연극극
장), 〈교향곡〉 및 〈협주곡〉(국립교향악단)과 함께 가극 〈이완 쑤싸닌〉의 창조
사업에 참가.

1957.00.00. 국립영화촬영소를 예술영화촬영소와 기록영화촬영소로 분리.

1957.00.00. 글린까 서거 100주년 기념회 개최.

1957.00.00. 루마니야 인민공화국 창건 10주년 기념 '루마니야 작곡가 조르제. 에네쓰꾸 기
념의 밤' 개최.

1957.00.00. 사회주의 10월 혁명 40주년 기념으로 방문한 소련 지휘자 공훈배우 까. 꼰드라
쉰의 공동작업으로 국립교향악단의 음악회 개최.

1957.00.00. 신재효 탄생 145주년 기념준비위원회 사업 진행.

1957.00.00. 월남예술단(베트남 인민군 총정치국 선동훈련국 부국장 오흥강 단장, 84명), 독
일농촌예술단(독일 문화성 군중문화국 부국장 하인쯔 크노르 단장, 49명), 소련
바쉬끼르 민족무용단, 루마니야 연주단, 파란 피아노독주가들이 방문 공연.

1957.00.00. 음악대학이 예비과, 전문부, 학부를 두고 10년제로 학제를 늘림.

1957.00.00. 음악출판사로 '조선음악사'가 설립되어 음악평론과 이론서적, 악보, 잡지를 출판.

1957.00.00. 조선로동당 제3차 대회(1956.04.23.)와 조선로동당 중앙위원회 1956년 12월 전
원회의 결정정신을 극장예술창조 분야에 구체화하기 위한 '극장예술기준창조
준칙'이 제정. 이에 입각하여 예술창조 집단들에서는 예술창조사업에서 제도와
질서, 새로운 극장 윤리도덕, 예술창조사업과 경제조직사업을 유기적으로 통일
시킴에 있어서 엄격한 절약제도들이 수립.

1957.00.00. 조선작곡가동맹 중앙위원회 기관잡지 『조선음악』이 월간으로 조선음악사에서
발간. 그리고 1957년도부터 『조선영화』(교육문화성 기관잡지, 조선예술사 발
행), 『조선미술』(조선미술가동맹 중앙위원회 기관지, 조선미술사 발행)이 새로
발간.

1957.00.00.	창극 〈흥보전〉(국립민족예술극장) 창조공연.
1957.01.00.	조선작곡가동맹 중앙 상무위원회 1월 회의에서 '조선로동당 12월 전원회의에 근거한 금후 창작방향을 토의. 일부 작곡가들의 현실생활에 대한 주관적 견해가 창작상에서 발로시키고 있는 결함(주제와 내용의 불일치, 내부적 갈등 발전의 결핍, 무개성적인 유형성)과 민족음악유산의 연구와 그 전통의 계승을 소극적으로 진행하고 있다는 사실을 지적.
1957.03.25.	함경남도 도립예술극장 공연.
1957.04.06.	평양음악대학 창립 8돐 기념공연.
1957.06.00.	소련예술단(단장 엠·뻬·따라쏘브)이 친선방문하여 창극 〈심청전〉 관람.
1957.06.00.	윤세평, 「고전 작품의 무대 예술화에 있어서의 몇가지 문제」, 『조선예술』, 1957년 6월호, 통권 10호(평양: 조선예술사, 1957). 최근 창작된 창극 〈심청전〉(1955)과 창극 〈춘향전〉(1956)에서 창극의 전통적 형식과 민족적 색채가 상실되었다고 지적. 판소리의 특성과 전통에 의하여 규정되기보다는 현대적인 연극 수법과 가극 형식을 도입하여 판소리를 제약하고 있다고 비판. 창극의 고유한 도창(導唱), 방창(傍唱), 해설적 가창)과 같은 창극형식을 대폭 없앴으며 연극적인 대화나 오페라적 합창과 무용을 난잡하게 삽입했음을 지적. 윤세평은 남원 출신으로 해방 후 조선프롤레타리아문학동맹을 결성했으며 이후 월북한 평론가로서 창극 〈춘향전〉 합평회에서 탁성은 창극에 고유한 것이며 탁성 자체에 '민족적 멋'이 있다고 주장. 이후 고정옥(『조선예술』, 1957년 11월호와 『평양신문』, 1957년 9월 12일자, 『대학신문』, 1957년 10월 11일), 한효(『조선연극사 개요』, 1956년), 김삼불(『평양신문』, 1957년 9월 7~8일)이 판소리와 창극의 연계성과 전통성을 강조하며 지지. 그리고 안영일(『조선예술』, 1957년 9월호), 김학문(『조선예술』, 1957년 10월호), 신불출(『조선예술』, 1957년 12월호)이 창극의 독자성과 현대화에 방점을 두며 반대하여 1957년말 즈음까지, 길게는 1950년대 말까지 논쟁.
1957.06.02.	일본 신극 대표단과 북한 대외문화연락협회 대표단 간 쌍방 문화교류 촉진을 위한 합의서 조인.
1957.06.08.	소련예술단 공연.
1957.06.13.	친선방문한 소련 예술단 예술인들과 각 갈래별로 좌담회 개최. 국립음악대학에서는 음악가들과 모임이 진행. 소련예술단 단장 레흐·아꼬브레흐, 독창가수 이리나 체르낀바에바, 독주가 알렉싼드르 레즈치꼬브, 우라지미르 나고르니 등이 참여하여 개별지도, 토론회, 환영공연, 소련예술단의 모범공연 등이 진행.
1957.07.00.	월남예술단 공연.
1957.07.29.	제6차 세계청년학생축전 참가(~8월 10일, 모스크바) 축전 기간에 예술단은 대민족 꼰첼트 12회, 국제 꼰첼트 14회, 창극 〈심청전〉 4회 공연 진행. 국제예술콩

쿨(7월 30일~8월 7일)에 참가.

1957.08.00. 1957년 8월 27일 최고인민회의 선거를 맞아 국립음악대학, 국립연극학교, 국립
무용학교 학생들로 최고인민회의선거 선전연예대가 편성되어 약 20일간 각지
에서 선거 경축공연 진행.

1957.08.00. 루마니야 연주가들 방문 친선공연.

1957.08.00. 인도문화협회 대표단 방문.

1957.08.02. 안주탄광과 문덕군내 농업협동조합 예술써클원들 공연.

1957.08.03. 최고인민회의 상임위가 1. 교육문화성과 지방경리성 설치, 2. 건설성을 건설건
재공업성으로 바꿈, 3. 사법상 허정숙, 교육문화상 한설야, 건설건재공업상 최
재하 임명, 4. 문화선전성, 도시경영성 폐지 등 정령 채택.

1957.08.18. 프랑스 예술인단 북한 도착.

1957.08.30. 제6차 세계청년학생축전에 참가했던 조선청년예술단이 모란봉극장에서 귀환
공연(~9월 1일). 이후 2편대로 나누어 원산, 청진 등 동해안 지구를 약 15일간
순회공연.

1957.09.00. 안영일, 「창극 발전을 저해하는 독단적 견해에 대하여」, 『조선예술』, 1957년 9
월호, 통권 13호(평양: 조선예술사, 1957), 7~14쪽. 1957년 6월 『조선예술』에 발
표된 윤세평의 「고전 작품의 무대 예술화에 있어서의 몇가지 문제」에 대하여
민족적 특성만을 신성 불가침한 것으로 우상화하면서 보수주의적으로 대하는
그릇된 편향이라고 비판. 창극을 판소리의 극 음악적 지향성의 토대 위에서
새로운 형식으로 만들어진 음악극 – 오페라로 규정하여 독자성을 강조. 창극에
서 방창은 본질적인 특징이 아니며 1955년에서 1956년에 걸쳐 창작된 창극 〈심
청전〉과 창극 〈춘향전〉에서도 방창을 아예 없앤 것이 아니라 해설이 필요한
대목에만 사용했음을 주장. 그리고 현대성에 맞게 중창, 대창, 합창과 함께 민
족관현악, 무용의 사용이 창극의 음악극 양식으로서 갖는 위치를 공고히 해주
고 있다고 주장. 그리고 당시 창극 형상에서 명확한 자기 주제성과 라이트모찌
브를 가지고 있지 못한 형편인데, 창극 〈심청전〉과 창극 〈춘향전〉에서 초보적
이나마 매개 인물들의 주도동기(라이트모티브)들과 극 행동의 흐름을 음악적
으로 형상하려고 했음을 높이 평가. 창극이 종합적 무대예술인 민족음악극으로
전진해야 함을 강조하며 그러기 위한 과제로 민족관현악, 남녀 성부 구분, 화성
도입, 과학적 발성법, 발림 즉 율동적 연기에 대한 문제를 제시.

1957.10.00. 김학문, 「창극 발전을 위한 길에서 제기되는 몇가지 문제」, 『조선예술』, 1957년
10월호, 통권 14호(평양: 조선예술사, 1957), 12~19쪽. 창극을 판소리와 다른 독
립된 갈래로 보면서 종합 음악극으로서 제기되는 현대화 과제를 제시. 먼저
1957년 6월 『조선예술』에 발표된 윤세평의 「고전 작품의 무대 예술화에 있어서
의 몇가지 문제」를 비판하며 도창과 방창을 없애고 대사나 관현악, 무용 등의

다양한 수단으로 그것을 극복하는 것이 창극이 종합극으로서 지향해야 할 점이라고 주장. 그리고 화성의 도입과 남녀성부를 비롯한 성부구분 제시. 그리고 탁성을 무리한 목사용과 지나친 음역의 사용으로 생긴 자연스럽지 못한 발성이라고 비판. 이렇게 해야 새로운 지방 민요의 인또나찌아(intonation, 음조)에 의한 창작적 창극, 흔히 말하는 민요극과 사회주의 건설을 위한 현실적인 주제를 가진 창극으로 한 걸음 나아갈 수 있다고 주장.

1957.10.00.	사회주의 10월 혁명 40주년 경축 공연.
1957.10.00.	윤두헌, 「제6차 세계청년학생축전에서 조선예술이 거둔 성과에 대하여」, 『조선예술』, 1957년 10월호, 통권 14호(평양: 조선예술사, 1957). 민족음악이 박물관적 존재로 간주되고 서양음악만이 음악으로 대접받는 현실을 비판. 인민들 속에 이미 존재하고 있는 요소들인 민족음악을 위주로 음악예술을 발전시켜야 한다고 주장.
1957.10.18.	8.15 해방 12주년 기념 및 사회주의 10월 혁명 40주년 기념 전국예술축전 진행(~11월 10일). 축전에서 대작주의가 배제되어 군중문화예술을 위주로 하였으며 고전유산의 발굴과 계승이 전반적인 혁신성을 띠고 반영.
1957.10.29.	전국예술축전 공연. 전국 로동자, 농민예술축전초대공연(모란봉극장).
1957.11.00.	고정옥, 「창극의 발전 과정과 그 인민성」, 『조선예술』, 1957년 11월호, 통권 15호(평양: 조선예술사, 1957), 11~18쪽. 창극의 전통을 고대의 악극에서부터 찾으며 판소리와 창극의 연계성과 전통성을 강조. 이와 함께 창극을 서유럽식 가극으로 만들어 버리거나 또는 일반 연극에 접근시킨 그릇된 계승 방법은 창극의 인민성을 말살하는 결과라고 주장. 그리고 민족적 형식을 바꿔서 오페라식 발성법으로 노래를 부른다면 대중이 외면하게 될 것이며 그것은 민족적 특성을 버리면서 현대화하는 길이라고 지적.
1957.11.20.	조선·월남간 문화협조에 관한 협정 체결.
1957.12.00.	신불출, 「판소리와 창극에 관한 나의 견해」, 『조선예술』, 1957년 12월호, 통권 16호(평양: 조선예술사, 1957), 13~15쪽. 창극이 판소리의 '창', 그러니까 음악적 요소만을 이어받은 새로운 극양식이라고 주장하며 독자성을 주장. 당시 이와는 다른 반대 의견으로 판소리와 창극의 연계성과 전통성을 주장하던 윤세평, 한효, 고정옥, 김삼불을 비판. 그리고 방창과 도창을 제3자(소리꾼)의 객관적 서술로 된 판소리에 있어서만 허락되고, 제3자적 서술을 거부하는 창극에서는 기본적으로 허락되지 않는다고 평가.
1957.12.00.	한형원, 「예술인들의 사상 예술적 교양 문제에 대한 고찰」, 『조선예술』, 1957년 12월호, 통권 16호(평양: 조선예술사, 1957), 5~8쪽. 국립예술극장 지도부가 당 정책에 따른 예술인들의 정치 교양사업을 등한히 한 결과 량강도립예술극장 지도부를 비롯한 일부 극장 간부들이 국가 재산을 낭비하였고, 민족예술극장에

서는 제도와 질서가 확립되지 못했음을 지적. 이러한 문제들은 당정책에 대한 예술인들의 자유주의적 태도 때문이라고 비판. 그러한 예시로 국립예술극장의 가극 〈온달과 공주〉(1957)을 들고 있는데, 이 가극에 부르죠아 미학의 잔재 요소들이 남아 있으며 인민 대중의 역할을 과소평가했다고 지적. 그리고 이러한 창조의 자유주의적 태도로 예술단체들에서 레퍼토리의 방향이 왜곡되거나 계약금이 무원칙하게 지불되었고 작품이 제 때에 창조되지 못했음도 비판.

1957.12.01.	경음악 작품발표회.
1957.12.08.	실내악 작품발표회.
1958.00.00.	1958~1960년 사이 가극영화 〈밀림아 이야기하라〉 창작. 시나리오 〈백두산은 어데서나 보인다〉를 대본으로 하여 각색하여 가극화했던 것을 가극영화화.
1958.00.00.	1958년에 창작가들의 대열을 공고화, 유산연구사업을 본격적으로 심화, 현대음악에서 민족적 특성을 본질적으로 구현, 작곡가들 창작 생활과 창작활동에서 부르죠아 사상잔재를 철저하게 근절하기 위하여 투쟁.
1958.00.00.	가극 〈밀림아 이야기하라〉(국립예술극장 가극단, 5막, 대본 송영, 작곡 리면상·신도선, 연출 리문섭) 창조공연. 카프 출신 극작가인 송영이 1956년에 발표한 답사기행문집 『백두산은 어디서나 보인다』를 바탕으로 황남도립극장이 만든 연극 〈애국자〉(1956, 원제 〈백두산은 어데서나 보인다〉)가 좋은 반응을 얻자 〈밀림아 이야기하라〉라는 제목으로 가극화, 이후에는 다시 가극영화화. 1930년대의 혁명 투쟁을 주제로 〈솔개골 사람들〉에 이어 창작된 두 번째 장막가극으로서 긍정적 주인공—공산주의 전형들이 등장함으로써 항일무장투쟁 시기 창작된 〈혈해〉(피바다)에서 시작된 혁명적 낙관성이 특징인 사회주의적 영웅성의 전통을 계승하였으며 항일 빨찌산과 인민과의 관계를 천명하여 영웅—서사시적인 민족가극 형성사업에 기여. 이 가극으로 혁명적 주제문제는 해결을 보게 되어 내용에서는 근본적인 변화가 일었고 가극발전에서 획기적인 의의 획득. 해방 후부터 가극창작에서 형성발전하여 오던 민족가극 스찔(스타일)이 집대성되었으며 가극예술의 발전을 위하여 사실주의적인 예술적 형상의 아주 중요한 기초를 놓았으나 가극형식의 낡은 틀에서는 벗어나지 못함. 방창이 도입되지 못하였고 대화창이나 아리아조(arioso)의 노래가 남아 있어서 극의 사실성을 표현하지 못함. 1959년 처음으로 실시된 '인민상'에서 가극 〈밀림아 이야기하라〉의 작가 송영, 작곡가 리면상·신도선, 연기자 김완우가 인민상 계관인 수상. 가극의 음악특징으로는 치밀한 극작술 발전, 민족적 향기의 음악어, 민족적 레씨타티브(레치타티보) 양식의 해결, 각이한 표현 수단들의 사실주의적 적용, 높은 예술적 기교 성과. 그리고 기본 갈등이 음조적 갈등으로 공고화되는데, 최병훈을 비롯한 긍정적 형상은 인민음악, 판소리, 현대 군중가요들에 기초

한 형식으로서 표현되고 기본 줄거리 선에 입각하여 부단한 운동과 발전을 보여주는데 반해 일제 침략자들의 형상은 일본 〈기미가요〉와 군가에 기초하며 무기력하고 생기가 없어서 음조적으로 두 진영을 명료하게 성격화.

| 1958.00.00. | 공화국 창건 10주년을 맞아 문화와 예술에 특출한 공헌을 한 문화인과 예술인들과 예술 작품에 인민상을 수여할 데 대한 정령 발표. |

1958.00.00.　공화국 창건 10주년을 맞아 문화와 예술에 특출한 공헌을 한 문화인과 예술인들과 예술 작품에 인민상을 수여할 데 대한 정령 발표.

1958.00.00.　문학예술분야 출판사로 '국립문학예술서적출판사'가 설립되어 러시아 고전문학 및 쏘베트 근대문학 작품을 비롯한 각국의 문학작품들을 번역출판. 그리고 군중문화사가 신설되어 군중문화, 써클원들에게 주는 참고자료, 과학지식 보급을 위한 강연 자료들과 정치, 포스터, 사진 전람 화보, 그림 연극 등을 출판. 조선음악사는 조선음악출판사로 개칭.

1958.00.00.　민족가극 〈고운비단〉(평북도립예술극장) 창조공연.

1958.00.00.　창극 〈배뱅이〉(국립민족예술극장, 장막, 대본 조령출, 작곡 김진명·류대복) 창조공연. 이 창극은 굿의 형식으로 봉건적 신분제도의 비인도주의적인 본질, 봉건 양반계급들의 몽매성과 위선, 온갖 미신과 종교사상의 허위성을 신랄하게 폭로하고 있는 인민의 예지와 통찰력이 전형적으로 표현된 풍자적 작품. 서도 판소리 〈배뱅이굿〉을 바탕으로 서도소리에 기초한 첫 작품으로서 창극양식을 풍부화했으며 창극창작에서 과거의 창극 작품들을 복구하는 것이 아니라 우리 작곡가에 의한 독자적인 창작이 시작되었다는데 의의. 이 창극은 서도소리만이 아니라 남도창의 진양조 음조까지도 이용하고 있으며 서도민요의 음조에 근거한 창극 창작의 가능성을 실증. 그리고 음조적 갈등의 원칙이 적용되었는데, 배진사를 비롯한 봉건세력들은 경박하고 엉뚱하고 우스꽝스러운 음조에 기초하여 형상화되었으며 봉건 신분제도의 희생자인 배뱅이 명도 등은 깊이 있고 정서성이 풍부한 음조로 형상되어 작품의 사상을 부각하는데 이바지.

1958.00.00.　창극 〈원앙새〉(평북도립예술극장, 대본 김우철, 작곡 백도성) 창조공연. 향토적 전설로서 그 음악어는 서도지방의 일반화된 민요적 음조에 기초하여 새로운 양식을 개척함에 있어서 기여.

1958.00.00.　창극 〈흥보전〉(국립민족예술극장, 장막, 3막, 작곡 류대복) 창조공연. 판소리와 남도민요를 바탕으로 현대적인 정서를 구현하기 위한 창극. 이 창극에서 3막 서두 〈새타령〉에서 방창의 수법을 도입하여 그것을 극적 발전의 강력한 수단으로 이용하였으며 관현악의 역할을 한층 제고함으로써 단지 창의 반주 기능뿐만 아니라 성격화의 독자적인 기능을 담당.

1958.01.20.　조선·수리아 간 문화협조에 관한 협정 체결.

1958.02.07.　당중앙위 상무위원회 〈영화사업을 가일층 발전시킬데 대하여〉 결정.

1958.02.07.　조선인민군협주단 음악무용종합공연.

1958.03.03.　전국민족음악단기강습회(40일간) 개최.

1958.03.03.	조선로동당 제1차 대표자대회 개최(김두봉 숙청).
1958.04.18.	조선·독일민주주의공화국 간 문화 및 과학 협조에 관한 협정 체결.
1958.05.00.	예술단이 소련과 뽈스카(폴란드), 민주독일(동독)을 방문공연.
1958.05.07.	조선예술영화촬영소에 40여명의 관현악단(영화 및 방송음악단의 전신) 조직.
1958.05.11.	음악가 박연 서거 500주년, 탄생 580주년 기념 보고회 진행.
1958.06.10.	평양시립극장 배우들이 야외예술공연.
1958.06.27.	조선로동당 중앙위원회 상무위원회 회의에서 대중정치사업과 군중문화사업을 개선할데 대한 문제 토의.
1958.06.30.	조선민주주의인민공화국 과학원 고전연구실 옮김,『삼국사기: 상』(평양: 조선민주주의인민공화국 과학원, 1958).
1958.07.00.	예술단이 몽골을 방문공연.
1958.07.04.	대외문화연락위원회 창설 결정.
1958.09.08.	공화국 창건 10주년기념 대음악회 음악무용서사시 〈영광스러운 우리조국〉(3천여명) 공연.
1958.09.10.	음악무용서사시 〈영광스러운 우리 조국〉 공연.
1958.09.11.	교육문화상 한설야 해임, 리일경 임명.
1958.10.07.	아시아·아프리카 작가회의 가입.
1958.10.14.	김일성의 연설 〈작가, 예술인들 속에서 낡은 사상잔재를 반대하는 투쟁을 힘있게 벌릴데 대하여: 작가, 예술인들 앞에서 한 연설〉에서 개인 이기주의, 공명주의, 자유주의, 가족주의를 비판(최승희 거론). 작품으로 예술영화 〈불길〉과 최승희의 무용극 〈백향전〉 거론.
1958.10.15.	전국예술축전에 참가한 단체들의 종합공연.
1958.10.28.	공화국창건 10주년 경축 전국예술축전에 참가한 예술써클원들의 종합공연.
1958.11.00.	예술단이 웰남(베트남)과 중국 방문공연.
1958.11.03.	예술잡지『조선예술』의 독자회가 황남도립예술극장 회의실에서 극장 예술인들 약 60여명이 참가하여 진행.
1958.12.00.	예술단이 아랍련합공화국(이집트와 시리아연합) 방문공연.
1958.12.00.	창극 〈선화공주〉(국립민족예술극장, 장막, 대본 조령출, 작곡 조상선, 편곡 신영철) 창조공연. 봉건적 신분제도를 반대하며 인도주의와 서동과 선화의 사랑을 주제로 한 남도판소리제 창극.
1958.12.05.	당 전국 작가, 예술인 협의회 소집.
1958.12.13.	평양시의 직장 및 학교 예술써클원 공연.
1958.12.27.	김일성이 창극 〈선화공주〉를 보고 예술작품에서 정치성과 예술성을 옳게 결합시키고 음악과 무용에서 주체를 철저히 세우며, 고전작품형상에서 계급적 원칙을 지킬데 대하여 교시.

1958.12.30.	문종상 엮음, 『세계가곡선집: 고전가극중에서 아리야편』, 1집(평양: 조선음악출판사, 1958). 가극 〈이완 쑤사닌〉·〈눈 처녀〉·〈루쓸란과 류드밀라〉·〈삐꼬바야 다마〉·〈뜨라비아따〉·〈리고렛또〉·〈카르멘〉·〈진주잡이〉·〈사랑의 샘〉·〈예브게니 오네긴〉·〈5월의 밤〉·〈할까〉·〈팔리운 색씨〉·〈싸드꼬〉·〈파우쓰트〉·〈휘가로의 결혼〉·〈돈쥬안〉의 아리아 수록.
1958.12.31.	평양시 예술인들의 음악무용종합공연.
1959.00.00.	가극 〈설한산에서〉(함남도립예술극장, 단막, 대본 집체, 작곡 황순현) 창조공연.
1959.00.00.	가극 〈혈해(피바다)〉(황북도립예술극장, 단막, 집체작) 창조공연.
1959.00.00.	각 도(시)립 예술극장에 부설되어 있는 상설 써클 지도자 양성반에서 2491명, 무용학교에 설치된 무용써클 지도자 양성반에서 80명을 양성.
1959.00.00.	류대복, 『해금교측본』 발행.
1959.00.00.	음악창작분야에서 작곡가들이 천리마 시대의 생동한 현실을 위한 음악적 소재를 탐구하기 위하여 현실 속에 침투하는 기풍이 보다 제고. 개별적인 작곡가들과 집체적 창작 그루빠(작가, 작곡가들을 배합한 집단)들이 현지에 파견되는 한편 민족음악전문 작곡가들과 현대음악 작곡가들이 배합되어 창작사업을 진행. 그리하여 음악창작에서는 보다 왕성한 창조적 분위기가 조성되었으며 현대적 주제에 의한 창작을 비롯하여 우수한 작품들이 창작.
1959.00.00.	창극 〈장화홍련전〉(국립민족예술극장, 장막, 대본 조령출, 작곡 김진명, 지휘 박승완, 연출 우철선) 창조공연. 서도 판소리에 기초한 창극으로서 그 가능성을 확인.
1959.00.00.	창극 〈황해의 노래〉(국립민족예술극장, 4막6장, 대본 박팔양, 작곡 정남희·조상선, 지휘 안성현, 연출 김영희) 창조공연. 전쟁시기 공화국의 첫 여성 영웅 조옥희의 투쟁을 주제로 한 작품으로서 창극에서 처음으로 현대적 주제로 사회주의 시대의 정신을 반영하여 공산주의자들이 기본 주인공으로 등장. 창극 양식과 주제 분야에서 전환의 계기가 되는 작품이며 창극에서 현대성문제를 해결하는데 혁신적 의의를 가지고 창극이 전통적인 역사−전설의 세계에서 혁명적 현실 세계로 이행하게 해준 작품. 그리고 창극이 재래로 쓰던 음조적 범위를 대담하게 벗어나서 폭을 확대한데 의의. 음악적 특징으로 재래의 남도 판소리제 창극음악 음조가 지배적이나 새로운 음악 표현성들이 도입되어 현대적인 성격 창조의 강력한 수단으로 되었는데, 대합창 장면에서 1930년대의 혁명가요에 기초하여 형성된 군중음악의 성과를 이용. 이는 아직 판소리창극의 제한성을 벗어나지는 못했지만 �쌕소리를 숭상하는 완고한 복고주의자들과 투쟁을 벌이면서 창극의 형상수단을 혁신해온 창조적 노력의 결실. 다른 특징은 극적

갈등을 음악적으로 천명하려는 시도로서 두 적대적 진영을 음조적으로 확연하게 구분하여 성격화하려는 시도가 명백. 조옥희를 비롯한 긍정적 주인공들은 음악의 전반적 흐름으로 보아 고전적인 창이 가지는 음조와 때로는 극적 요구에 따라 군중가요 음조에 의하여 형상화하고 다정하고 유창하게 흐르는 풍부한 선율성으로 안받침. 반면 미제 침략자들은 선율성이 약하고 공허한 토막소리, 외침, 음화(音畵)가 생기 없고 무표정한 음조에서 형상화. 그리고 녀성 제창의 방창을 사용하였으며 합창과 중창이 군중의 성격화를 위한 능동적인 수단으로서 인민대중의 역할을 뚜렷이 보여주는 새로운 음악극작술의 매우 중요한 역할.

1959.00.00. 함북도립예술극장 예술단이 중국 길림성 방문공연.

1959.01.00. 리령, 「조선 연극사 서술에서 제기되는 몇 가지 문제」, 『조선예술』, 1959년 1월호, 통권 29호(평양: 조선예술사, 1959), 50~59쪽. 조선연극사의 시기구분과 서술체계에 대해 제시. 시기구분과 서술체계에서 1930년대의 중요성을 강조하면서 김일성을 위시한 공산주의자들의 항일무장투쟁시기에 발생한 사회주의적 사실주의연극과 카프 영향의 국내 연극운동을 설정. 그리고 1956년에 발행된 한효의 『조선연극사개요』에 대해서 판소리와 창극에 대해 부당한 견해를 유포했으며 이것은 한효가 림화의 '유일조류론'에 공명한 까닭이라고 비판.[3] 또 당시 진행되고 있던 판소리와 창극의 전통성 문제에서 연속성과 독자성 논쟁을 정리하며 판소리와 창극의 독자성을 의견으로 제시. 먼저 판소리가 문학적 측면에서 드라마, 소설, '판소리문학'의 복합형태라는 견해. 다음으로 무대예술형태에서 음악(성악), 연극(독연형태)이라는 견해. 세 번째로 판소리와 창극의 관계에서 판소리가 창극의 낮은 단계, 맹아, 맹아이면서 독자적 형식, 맹아가 아니라는 견해. 네 번째로 창극이 음악이 주도하는 민족오페라, 창과 극의 통일형식이라는 견해들이 제출되었다고 정리. 글쓴이는 판소리는 문학적 측면에서 판소리문학이며 무대예술형태에서는 연극이 아니라 음악(성악)이라고 주장. 이어 오직 프롤레타리아 연극−사실주의적인 드라마적 연극만이 인민적인 연극의 진정한 계승자라고 강조.

1959.01.00. 한경수, 「조선로동당 중앙위원회 상무위원회 제11차 회의 결정 《문학예술분야에서 반동적 부르죠아 사상과의 투쟁을 더욱 강화할데 대하여》와 예술인들의 과업: 문학예술에 관한 당 문헌연구를 위하여」, 『조선예술』, 1959년 1월호, 통권 29호(평양: 조선예술사, 1959), 42~49쪽. 1956년 1월 18일 결정에 대한 해설글로

[3] '유일조류론'은 세계 문명의 예술이 메소포타미아에서 발생하여 현재까지 유일하게 발전하였다는 것으로서 서양 중심의 사상이라고 비판받았다. 그로 인해 민족주의 예술, 특히 조선 민족음악의 독자적 발전을 부정하는 것으로 평가되었다. 리히림, 「해방후 10년간의 조선음악」, 31쪽 참고.

서 음악예술 분야에서 김순남과 그의 일부 추종자들의 탐미주의와 형식주의, 무사상성을 비판. 그 중 정률은 '동양음악이 현대인의 복잡한 감정을 표현할 수 없는 낙후한 것이며 따라서 조선민족음악에서는 아무것도 취할 것이 없다고 역설함으로써 우리 민족음악을 모독하였을 뿐만 아니라 형식주의와 모더니즘적인 서구음악을 극구 찬양하면서 민족고전악의 발전을 이모저모로 저해하였던 것이다'며 비판.

1959.01.01. 새해경축음악무용종합공연(~2일).

1959.01.09. 음악무용서사시 〈영광스러운 우리 조국〉 공연.

1959.01.10. 가극 〈밀림아 이야기하라〉 공연.

1959.02.00. 김민혁, 「문학예술분야에서 부르죠아 사상의 표현을 반대하여」, 『조선예술』, 1959년 2월호, 통권 30호(평양: 조선예술사, 1959), 31~35쪽. 첫째로 윤두헌이 『조선예술』 1957년 10월호에 발표한 민족음악을 강조한 글을 비판. 이 견해를 민족적 배타주의라고 규정지으며 민족적 특성이 단순히 재래의 외형상 형식의 답습에서 표현되는 것이 아니라 인민들의 생활과 역사에서 발전된 정신적 특성과 그 표현 수단들의 특성에서 나타난다고 주장. 두 번째로 서만일이 『해방후 우리문학』(평양: 작가동맹출판사, 1958)에 쓴 「작가와 시대정신」을 비판하며 부르조아적인 창작의 자유를 주장하고 있다고 비판. 세 번째로 『조선예술』 1958년 10월호에 발표한 안막의 시 「벽화」, 「춤」을 무내용적인 형식주의, 예술 지상주의라고 비판.

1959.02.00. 김창석, 「조선로동당에 의한 사회주의 사실주의 문학예술의 발전」, 『조선예술』, 1959년 2월호, 통권 30호(평양: 조선예술사, 1959), 10~17쪽. 사회주의 사실주의를 위해서 민족적 특수성을 위해 부르죠아 민족주의와 꼬스모뽈리찌즘(세계주의)에 대항해 적극적인 투쟁을 전개할 것을 주장. 이와 함께 예술에서 민족적 특성은 비단 민족적 형식에서만 표현되는 것이 아니고 무엇보다도 중요하게 내용, 특히 민족적 성격의 창조에서 표현된다고 강조. 최근 문학예술 분야에서 조선음악의 민족적 특성이 오지 민족악기를 사용할 때만 발휘될 수 있다고 보며 현대음악 발전을 억압하는 오류를 범한 음악가들을 비판.

1959.02.21. 조선·중국 간 문화협조에 관한 협정 체결.

1959.03.20. 함경북도 도립예술극장 공연.

1959.03.24. 함경남도 도립예술극장 공연.

1959.04.00. 리령, 「항일 빨찌산의 혁명적 연극의 고상한 사상 – 예술적 전통」, 『조선예술』, 1959년 4월호, 통권 32호(평양: 조선예술사, 1959), 26~29쪽. 항일무장투쟁 시기에 창조된 연극 중에서 군중들의 가장 열렬한 지지와 사랑을 받은 작품으로 연극 〈혈해〉(피바다), 〈경축대회〉, 〈성황당〉을 지목. 특히 〈혈해〉는 가장 비장하고도 격동적인 형상으로 사실주의적 일반화를 실현했다고 평가. 그리고 민족

해방투쟁의 본질적 측면인 빨찌산 투쟁의 승리와 적 멸망의 불가피성을 가장 선명하고 전형적으로 묘사하였다고 평가.

1959.04.00. 작가대회 개최. 미 고용간첩 혐의로 안막 숙청.

1959.05.13. 조선과 웽그리아(헝가리) 예술인들의 친선예술공연.

1959.06.23. 체스꼬슬로벤스꼬(체코) 예술인들 공연.

1959.07.02. 제7차 세계청년학생축전(~8월 4일, 오지리 원 - 오스트리아 빈) 참가.

1959.07.10. 8.15 해방 기념 전국예술축전 개막.

1959.07.23. 조선 · 이라크 간 문화협조에 관한 협정 체결.

1959.08.06. 평안북도 삭주군 예술써클공연이 삭주군 군중문화회관에서 진행.

1959.08.10. 조선민주주의인민공화국 과학원 고전연구실 옮김, 『삼국사기: 하』(평양: 조선민주주의인민공화국 과학원, 1959).

1959.08.20. 제7차 세계청년학생축전에 참가했던 예술인들의 귀환공연.

1959.08.21. 첫 번째 인민상 계관인 칭호. 가극 〈밀림아 이야기하라〉의 작가 송영, 작곡가 리면상 · 신도선, 연기자 김완우 수상.

1959.09.03. 황해제철소 로동자예술써클공연.

1959.10.15. 음악무용서사시 〈영광스러운 우리 조국〉 공연.

1959.10.25. 조중친선협회 · 조선작곡가동맹중앙위원회 · 교육문화성 공동주최로 '중국음악주간' 개막식(모란봉극장)이 진행되었고, 이어 국립민족예술극장 · 국립예술극장 · 국립교향악단 · 보위성협주단 · 국립음악대학 합동으로 '중국음악의 밤' 공연(허재복 지휘). 중국음악주간에는 이외에도 '중국음악감상의 밤', 내무성 군악단이 출연하는 '중국 취주악의 밤', 보위성 군악대가 출연하는 '중국 취주악의 밤' 등이 함께 진행.

1959.12.05. 평양시 근로자 예술써클공연.

1959.12.21. 학생예술선전대가 농촌순회공연을 위한 시연회 진행.

1959.12.31. 평양시 예술인 음악무용종합공연.

1960.00.00. 1960년 현재 6만 2,743개의 문예써클(음악, 무용, 연극, 영화 등)가 조직되어 125만 2,000명의 써클원들이 활동.

1960.00.00. 1960년대 전반기에 서양악기를 조선음악에 적극 복종시킬데 대한 당의 방침이 성과를 내기 시작.

1960.00.00. 가극 〈조선의 어머니〉(국립예술극장 가극단, 4막, 대본 박혁, 작곡 리면상 · 리정언 · 김길학, 연출 리문서 · 김린식, 지휘 허재복) 창조공연. 조국의 광복을 위하여 자기의 남편과 아들을 바쳐 완강히 싸워 이긴 조국광복회원 연보매 어머니의 형상을 구현한 작품. 1930년대의 혁명 투쟁을 주제로 〈솔개골 사람들〉, 〈밀림아 이야기하라〉에 이어 창작된 세 번째 장막가극으로서 공산주의자 - 혁

명가의 전형을 창조한 가극 〈밀림아 이야기하라〉에서 달성한 여러 성과를 계속 공고화한 작품. 가극의 음악특징으로 관현악의 비중은 커졌으며 민요풍의 합창을 사용하고 있으며, 유도 동기－주제들이 주인공들의 성격화에 중요한 수단으로 광범위하고 적극적으로 이용된 점은 긍정적이나 이를 다양하게 발전시키지는 못함. 그리고 가극에서 성악적인 선율의 표현성이 주도적 역할을 하고 있으나 노래들 간에 강한 성격적 대조가 이루어지지 못하고 있어서 단조로움을 드러냄. 또 긍정적 주인공들은 인민음악적 기초와 아름답고 유창한 선율적 표현성을 드러내고 있으나 적대적 역량들은 주로 일본 노래와 유행가적 음조에서 성격화.

1960.00.00. 농촌부문전국예술축전 진행. 창성군 예술써클원 집체창작 음악무용서사시 〈황금산의 노래〉 참가.

1960.00.00. 문학예술분야 출판사로 '조선문학예술총동맹출판사'가 설립되어 조선의 고대 및 현대문학, 음악, 미술, 작품들과 사진작품을 출판하고 소련을 비롯한 사회주의 진영 제 국가와 기타 나라들의 문학예술작품들을 번역 출판.

1960.00.00. 음악무용서사시 〈영광스러운 우리 조국〉(보강 개작) 인민상 계관작품 수상.

1960.00.00. 작곡가들이 현실 속에 더욱 깊이 침투하여 천리마 기수들을 보다 많이 형상하며, 창작에서 장르와 형식의 다양성과 창작적 기량을 높이기 위하여 민족고전음악 연구사업을 보다 강화하는데 집중. 그리고 종래의 집체창작방법을 한 계단 발전시켜 직접 현지에 내려가서 집체적으로 창작하며 거기에서 군중 합평회를 가지는 기풍을 강화.

1960.00.00. 전국농촌써클경연대회.

1960.00.00. 창극 〈강건너 마을에서 새 노래 들려 온다〉(국립민족예술극장 민요단, 4막, 대본 신고송, 작곡 김진명·윤영환, 지휘 박승완, 연출 우철선) 창조공연. 전쟁시기에 남편과 자식을 잃은 유가족들이 난관과 애로를 극복하면서 사회주의적 대가정인 농업협동조합을 꾸려가며 보람 있는 생활을 창조하고 있는 모습을 사회주의적 애국주의로 일반화. 이 작품은 창극분야에서 사회주의적 현실을 취급한 첫 작품으로 농촌의 당적 인간－전형을 창조하는데 성공. 이 창극에서부터 본격적으로 창극현대화의 과업 수행이 심화. 창극 〈황해의 노래〉와 함께 서도민요를 바탕으로 하여 시대적 미감에 맞지 않는 판소리창극에 종지부를 찍고 민족가극양식을 새롭게 개척. 서도민요의 음조에 기초하여 향토성이 농후한 민요들과 현대가요적 음조들을 이용하였는데, 〈룡강기나리〉, 〈타령〉을 비롯한 서도민요의 음조를 기본바탕으로 하여 새로운 음악양상을 창조. 그리고 등장인물들을 다양한 민요적 언어로 성격화하고 그들의 집단 노동과 생활을 민요안삼불(앙상블, 합창)로 반영하는 등 새로운 음악극작술 개척.

1960.00.00. 혁명문학에 대한 연구론문집『항일무장투쟁과정에서 창조된 혁명적 문학예술』

과 종합평론집 『문예전선에 있어서의 반동적 부르죠아사상을 반대하여』 출판.

1960.01.20.	조선로동당 중앙위원회 1959년 12월 확대전원회의 정신에 근거하여 작가동맹 중앙위 제5차 확대전원회의 개최(~21일).
1960.01.21.	뽈스까 마좁쉐가무단 공연.
1960.02.21.	조선인민군협주단 공연.
1960.02.27.	창극 〈황해의 노래〉 공연.
1960.03.00.	김재하가 『조선예술』 1960년 3월호부터 6월호까지 4회에 걸쳐 〈항일무장투쟁 과정에 창조된 혁명적 연극〉을 연재.
1960.03.02.	문학예술총동맹 결성 대회(~3일).
1960.04.00.	유산연구 사업에 따라 거점이 되는 민족음악연구소 창립.
1960.06.00.	8.15 해방 15주년 기념 전국예술축전 평양에서 진행(~10월, 전문예술단체 음악무용경연, 연극경연, 생산직장·학교부문 써클경연 부문).
1960.06.00.	조선음악가동맹 중앙위원회에서 민족음악전문가들이 관계자들과 협의회를 진행. 민족관현악의 편성기준, 각 악기들의 조현과 음역, 음부기호의 결정, 총보 기록순서 등의 문제에 대해 합의.
1960.06.20.	전국예술축전에 참가한 중앙과 일부 지방 예술단체들의 음악무용종합공연 진행.
1960.07.05.	평안북도 창성군 예술써클종합공연.
1960.07.17.	평안북도 삭주군 예술써클종합공연.
1960.08.00.	민족적 형식에 사회주의적 내용을 가진 평양대극장 건설.
1960.08.09.	전국예술축전에 참가한 단체들의 음악무용종합공연.
1960.08.13.	평양대극장(2,300여석)이 인민군거리와 쓰딸린거리가 잇닿은 대동강변에 준공.
1960.08.21.	쏘련예술단 공연.
1960.08.29.	조선·쿠바 간 문화협조에 관한 협정 체결.
1960.09.01.	1960년 9월 1일부터 예술부문 각 대학에 써클 지도자 양성을 위한 특설반 설치.
1960.09.01.	함경남도 도립예술극장 배우들과 로동자예술써클원들의 종합공연.
1960.09.05.	조선인민군 종합예술공연.
1960.10.27.	벌가리아국립가무단 공연.
1960.10.27.	조선로동당 중앙위원회 상무위원회 회의에서 '북과 남의 경제문화교류와 협조를 실현할데 대한 문제' 등을 토의.
1960.11.27.	김일성이 작가, 작곡가, 영화부문 일군들과 〈천리마시대에 맞는 문학예술을 창조하자〉 담화. 담화에서 문예총 재결성 필요를 언급하고 서도창으로 부른 창극 〈강건너 마을에서 새 노래 들려온다〉 노래의 민족적 특성을 높이 평가.
1960.12.09.	조선로동당 중앙위원회 상무위원회 회의에서 교육문화성을 교육성과 문화성으로 가르며 작곡가동맹의 역할을 높이고 문학예술총동맹을 내올데 대하여 교시.
1960.12.20.	리령·문종상·문의영·정지수·박종성, 『빛나는 우리 예술』(평양: 조선예술

	사, 1960).
1960.12.31.	전국농업열성자대회 경축 종합공연. 공연에서 김일성이 음악에서의 주체는 조선사람의 비위와 정서에 맞게 하는 것이라고 발언.
1961.00.00.	(연도추정) 복고주의자들과 투쟁.
1961.00.00.	120명의 전문 예술인들을 공장 기업소에 파견하여 야간 예술학교 운영.
1961.00.00.	1960년 11월 27일 교시 〈천리마시대에 맞는 문학예술을 창조하자〉 정신에 따라 민족악기 개량사업이 군중적 운동으로 전개. 그에 따라 민족악기의 종수가 확대되었으며, 음역의 확장, 음색의 조화, 음량의 증대 문제 등에서도 성과를 달성. 그리고 현행 악기들의 질이 제고되어 일부 악기들이 독주악기로서 민족관현악에 참가.
1961.00.00.	1961년 봄에 1960년 11월 27일 김일성의 교시 〈천리마시대에 맞는 문학예술을 창조하자〉에 따라 가극 〈평로공〉(국립예술극장 가극단), 〈초소〉(철도성예술극장) 창작발표. 이 작품들은 크게 성공하지는 못했지만 노동계급을 형상한 첫 가극이라는 점에서 의의 있는 작품들이며 이를 계기로 하여 가극에서 천리마기수들의 형상창조 문제가 본격화.
1961.00.00.	가극 〈인간에 대한 지극한 사랑〉(함경남도가무단 · 흥남지구창작단 집체작) 창조공연. 화상당한 한 소년의 생명을 구원하기 위해 주인공 강시준을 비롯한 당의 보건일군들, 즉 천리마기수들의 공산주의적 미담을 내용으로 한 서정 심리적인 가극. 처음으로 천리마시대의 현실을 훌륭히 반영한 가극으로서, 사회주의기초건설시기(1956.5~1961.8) 인민적이며 혁명적인 가극창조의 길에서 현대성을 해결하며 새 국면을 열어 놓음. 이 가극은 가극 〈밀림아 이야기하라〉와는 달리 가극형식에서 낡은 틀을 깨고 새로운 발전단계의 측면을 보여준 의의 있는 작품. 주인공을 비롯한 새 인간들의 아름다운 행동으로 극을 발전시키고 주제를 해명함으로써 극작술과 갈등에 대한 낡은 개념을 깨뜨림. 부자연스러운 표현을 담은 대화창을 제거하고 대사를 도입하였을 뿐만 아니라 민요바탕의 가요식 노래들로 가극음악을 꾸미면서 극을 발전시켜나감으로써 가극형식의 인민성문제를 해결. 극정황에 맞게 대화와 노래를 적절히 배합함으로써 모든 것을 성악적 수단에만 의거하던 종래가극의 낡은 틀을 깨뜨림.
1961.00.00.	개성학생소년궁전 건축.
1961.00.00.	도립예술극장이 음악무용소품을 기본으로 하면서 가극도 창조하는 도립가무단과 연극을 전문으로 하는 도립극장으로 분리.
1961.00.00.	음악창작 분야에서 사회주의 대고조 속에서 발현된 천리마현실을 반영한 음악작품을 창조하는데 역량 집중.
1961.00.00.	전국농촌써클경연대회.

1961.00.00.	전국예술축전 조직진행.
1961.00.00.	조선로동당 4차대회 기념 음악무용서사시 〈붉은 서광〉 창작.
1961.01.00.	음악잡지 『조선음악』이 1961년 1월호부터 조선음악가동맹중앙위원회 기관지로 발행.
1961.01.17.	조선영화인동맹 결성.
1961.01.18.	조선무용가동맹 결성.
1961.01.19.	조선연극인동맹 결성.
1961.01.20.	조선음악가동맹 결성.
1961.01.21.	문화상에 박웅걸 임명.
1961.01.21.	조선로동당 제4차대회 경축 전국예술축전 농촌부문 써클경연 진행(~2월 11일).
1961.01.24.	모란봉극장에서 전국농촌예술써클축전에 참가한 평양시와 평안남도 예술써클 종합공연.
1961.01.28.	예술인들의 물질적 대우를 제고할데 관한 내각명령.
1961.01.28.	전국농촌예술써클축전에 참가한 황해남북도 예술써클 종합공연.
1961.02.04.	전국농촌예술써클축전에 참가한 평안북도, 개성시 예술써클 종합공연.
1961.02.08.	전국농촌예술써클축전에 참가한 강원도, 자강도 예술써클 종합공연.
1961.03.00.	1961년 봄 가극 〈평로공〉(국립예술극장 가극단)과 〈초소〉(철도성예술극장) 창조공연. 1960년 11월 27일 김일성의 교시 〈천리마시대에 맞는 문학예술을 창조하자〉에 따라 창작한 가극으로서, 크게 성공하지는 못했지만 노동계급을 형상한 첫 가극이라는 점에서 의의. 이를 계기로 가극에서 천리마기수들의 형상창조 문제가 본격화.
1961.03.00.	작가, 예술인 대회에서는 1953년 분리되었던 조선문학예술총동맹이 다시 결성되어 5차(?) 문학예술총동맹결성대회 진행. 산하에 작가동맹, 미술가동맹, 작곡가동맹, 그리고 새로 발족한 연극인동맹, 영화인동맹, 무용가동맹, 사진가동맹이 포함. 작곡가동맹은 음악가동맹으로 개칭되어 전체 작곡가, 음악 평론가, 연주가들을 망라해서 단결을 강화하며 집체적 지도를 실현.
1961.03.02.	대학예술동맹결성.
1961.03.04.	김일성이 〈문학예술총동맹의 임무에 대하여: 조선문학예술총동맹 중앙위원회 집행위원들앞에서 한 연설〉 발표. 문학예술에 대한 집체적 지도를 주장하며 사대주의 비판과 공산주의 교양 강조.
1961.03.04.	조선문학예술총동맹 중앙위원회 개최.
1961.03.05.	김정일이 「항일혁명문학예술은 우리 문학예술의 유일한 혁명전통」 논문 발표.
1961.03.07.	김일성이 전국농촌예술써클축전 참가자들과 〈군중예술을 더욱 발전시키자〉 담화.
1961.04.02.	신포시 로동자, 학생예술써클종합공연.

1961.04.02.	함흥시 로동자, 학생예술써클공연.
1961.05.06.	흥남비료공장 로동자문화회관에서 2.8비날론공장 준공 경축 로동자, 군인 예술써클종합공연.
1961.05.07.	흥남비료공장 로동자문화회관에서 가극 〈인간에 대한 지극한 사랑〉 공연.
1961.05.12.	청진시 예술써클종합공연.
1961.05.14.	함경북도 예술써클종합공연.
1961.05.25.	자강도 예술써클종합공연.
1961.06.06.	소년단의 1946년 6월 6일 창립을 기념하는 6·6절을 맞아 개성학생소년궁전 (700여석 관람석) 창립.
1961.06.06.	조선소년단창립 15돐 기념 평양시 어린이들의 집단체조 〈공산주의건설의 후비대〉와 전국소년예술종합공연 진행.
1961.06.14.	조선·기네(기니) 간 문화협조협정 체결.
1961.06.27.	알바니아민족가무단 공연.
1961.06.29.	조선로동당 제4차 대회 경축 전국예술축전 중 전문부문과 음악무용부문 진행 (~8월 2일).
1961.07.00.	1961년 여름 전국생산직장써클경연대회.
1961.07.00.	1961년 여름 전국유자녀학원예술써클경연대회.
1961.07.05.	조선·말리 간 문화협조에 관한 협정 체결.
1961.07.27.	최고인민회의 '인민예술가 칭호를 제정함에 관하여' 정령 발표. 김옥성, 리면상 수여.
1961.07.30.	평안북도 창성군 예술써클종합공연.
1961.08.00.	조상선, 「선조들의 성악 유산을 계승발전시키자 1」, 『조선음악』, 1961년 8월호, 통권56호(평양: 조선음악가동맹 중앙위원회, 1961), 34~40쪽. 판소리 탁성의 비전통성과 비과학성을 지적.
1961.08.07.	평안북도 삭주군 군중문화회관에서 예술써클종합공연.
1961.08.12.	평안북도 도립예술극장에서 평안북도 예술써클 및 도립예술극장 배우들의 종합공연.
1961.08.14.	조선로동당 제4차대회 경축 전국예술축전에 참가한 로동자예술써클종합공연.
1961.08.19.	조선로동당 제4차대회 경축 전국소년예술써클종합공연.
1961.09.00.	사회주의건설시기1(1961년 9월~1966년 10월)에 새로 창안 제작된 금관악기들을 도입하여 104종의 민족악기들로 편성된 대관현악편성에 의거하여 혁명적주제의 교향곡 〈3천만의 념원을 안고〉 창작.
1961.09.00.	조상선, 「선조들의 성악 유산을 계승발전시키자 2」, 『조선음악』, 1961년 9월호, 통권57호(평양: 조선음악가동맹 중앙위원회, 1961), 35~41쪽. 민족성악의 발성에서 호흡의 근저가 하복부에 있으며 작용 범위와 성음이 상악강(상악동)에 설

치되어 있음을 설명. 이와 함께 민족성악의 특징인 기교나 미분음을 제거하려는 시도를 비판. 당시 민족성악에서 성부 구분을 위한 당적 방침이 확고히 제시되는 등 일정한 전진이 있었으나 수업 체계는 이미 수립된 양악 수업체계에 덧붙여 진행되고 있는 상황을 비판. 그래서 민족성악에서 유일교수체계를 수립하고 유일적 지도체계 도입을 주장.

1961.09.00.	조선로동당 4차대회 경축 민족악기전람회 개최. 발굴한 고악기 7점, 복구악기 31점, 개량·창안 악기 42점, 악기부속 2점, 현행 악기 15점 전시.
1961.09.00.	조선로동당 4차대회 경축음악공연.
1961.09.11.	조선로동당 4차 전당대회(~18일)를 개최하였고. 당 제4차대회 경축 음악무용서사시 〈영광스러운 우리조국〉 공연.
1961.09.17.	조선로동당 제4차대회 경축 전국소년예술써클 종합공연.
1961.09.22.	황해제철소 로동자예술써클공연.
1961.09.29.	김일성종합대학 학생들의 예술써클공연.
1961.09.30.	강원도 예술써클종합공연.
1961.10.01.	김일성종합대학 창립 15돐 기념 학생예술써클공연.
1961.10.02.	강원도립예술극장 음악무용종합공연.
1961.10.06.	함흥시 로동자예술써클종합공연.
1961.11.00.	1961년 11월 중순부터 약 2개월간에 걸쳐 평양가무단이 소련, 뽈스까, 체스꼬슬로벤스꼬 방문공연.
1961.11.00.	예술잡지 『조선예술』이 조선문학예술총동맹출판사에서 발행.
1961.12.00.	1961년말 현재 197만 1,000여명을 망라한 8만 5,400여개의 음악, 무용, 연극, 영화 등 각종 문예 써클들이 운영.
1961.12.00.	군중예술의 발전을 위하여 454명의 전문예술인들을 현지에 파견하여 농촌써클 지도자 강습을 각 시, 군들에서 조직진행(~1962년 2월).
1961.12.15.	전국유자녀학원 및 초등학원 예술써클종합공연.
1961.12.28.	전국청년기동선동대 종합공연. 이 공연 이후 김일성의 지시에 따라 기동예술선전대가 시·군·공장·광산·기업소에 주로 설치.
1962.00.00.	1962년 문학예술의 중요한 성과 중 하나는 1930년대의 공산주의 투사들의 빛나는 전형을 각 예술형태를 통하여 창조한 것. 그리고 유산계승에서 복고주의를 반대 배격하고 계승과 혁신의 맑스-레닌주의적 원칙을 철저히 고수하는데서 성과를 달성. 또 다른 성과 중 하나는 극음악의 왕성한 창작. 민족적인 가극전통에 기초하여 새로운 주제사상적 내용에 상응한 현대적 미감에 맞는 훌륭한 음악형식을 창조.
1962.00.00.	1962년부터 매해 전국음악무용개인경연대회 조직.

1962.00.00. 가극 〈어머니 품〉(작곡 전종길 · 장락희) 창조공연. 천리마 시대에 맞는 형식으로 형상화하려는 지향이 공고화된 가극으로서 천리마 기수들의 정신세계를 체현한 인물 리만성으로 노동계급의 집단적 영웅주의와 인간개조사상을 반영. 가극창작에서 현대성문제가 성과적으로 해결되고 있음을 확증.

1962.00.00. 가극 〈이것은 전설이 아니다〉(함경남도가무단, 작 위장혁 · 박근, 작곡 황순현 · 전두철, 연출 윤봉) 창조공연. 천리마 시대에 맞는 형식으로 형상화하려는 지향이 공고화된 가극으로서 6.25전쟁시기 평범한 농민당원인 리만식 인민의 영웅적 투쟁을 주제. 이 가극은 전후시기와 1960년대 전반기에 이르기까지 가극 〈밀림아 이야기하라〉, 가극 〈인간에 대한 지극한 사랑〉과 함께 종래의 가극 형식으로서는 높은 수준에 이름. 그리고 가극 〈인간에 대한 지극한 사랑〉이 이룩한 창조적 성과와 경험에 기초하여 창조되어 종래가극의 음악극작술과 음악형식에 의존하면서도 가요를 바탕으로 하여 가요적인 언어를 적극 받아들이고 필요한 대목에 대사를 도입.

1962.00.00. 민족가극 〈붉게 피는 꽃〉(민요극, 평안북도가무단, 작 백인준, 작곡 집체) 창조공연. 전쟁의 후퇴시기 용감히 싸운 조선여성의 전형적 형상을 창조. 이전 시기부터 시작된 민요바탕에서 현대적 주제를 다루는 새로운 민족가극양식을 확립하는 사업이 이 가극으로 본격화. 노래들이 얼마 전까지만 하여도 양성을 전문으로 하던 배우들에 의하여 민족적 감정에 맞게 형상화. 서도민요를 바탕으로 연하고 부드러우면서도 민요를 바탕으로 한 주제가를 가극전반에서 일관. 남성합창을 4성부로, 녀성합창은 3성부로 구분하고 민족관현악에서 화성과 복성적 수법을 다양하게 활용함으로써 그의 표현적 기능을 높이고 민요풍의 행진곡을 개척.

1962.00.00. 예술잡지 『조선예술』이 조선예술사에서 조선문학예술총동맹출판사로 바뀌어 발행.

1962.00.00. 음악무용극 〈밝은 태양아래〉 공연. 창작가들이 현대성과 민족적 특성을 더욱 부각하기 위하여 1930년대의 혁명가요들의 음조적 특성을 기본으로 함. 그리고 가장 대중적이며 생기있는 민요음악의 선율들을 직접 혹은 간접적으로 이용하였고 현대가요 창작에서 달성한 경험들과 특징을 창조적으로 도입.

1962.00.00. 창극 〈홍루몽〉(작곡 리면상 · 신영철, 중국원작) 창조공연. 민요 음조, 특히 신민요 음조에 기초하여 창극의 음악언어를 갱신하였으며 중국 음악의 선율적 투도 이용. 생활적 정서에 매우 친근한 신민요 음조에 의한 창극의 성공적인 창조는 창작가들의 독창적이며 개성적인 음악적 탐구에 의해서 가능하였으며 민족 가극 음악 창작에서 새로운 스찔(스타일)을 개척. 그런데 〈홍루몽〉이 나온 후 소위 〈홍루몽〉 음조, 즉 신민요 선율 언어에 대한 지나친 편중이 나타나면서 음악에 대한 모방과 신민요 음조를 창작적 개성이 없이 이용.

1962.01.08.	전국예술축전 농촌부문써클경연(~23일, 평양).
1962.01.15.	문학예술부문 일군협의회 진행.
1962.01.16.	황해남도 농촌부문예술써클 종합공연.
1962.01.18.	함경남도와 강원도 농촌부문예술써클 종합공연.
1962.01.24.	신천군예술써클 종합공연(신천영화관).
1962.01.31.	내각결정 제6호 〈군중문화사업과 대중정치사업을 개선강화할데 대하여〉에 의하여 박물관, 영화관, 도서관, 문화회관, 구락부 및 민주선전실 등 군중문화회관의 군중문화사업이 강화.
1962.01.31.	방송예술극장 예술인 공연(해주공산대학 회의실).
1962.02.09.	가극 〈이것은 전설이 아니다〉 공연.
1962.03.09.	조선·쏘련 간 문화 및 과학협력협정 체결.
1962.03.11.	3월 11일 이후 창극 〈춘향전〉(음악대학) 창조공연. 김일성의 1962년 3월 11일 교시에 따라 음악대학 창조집단이 창극 〈춘향전〉 현대화 사업을 교육에서부터 실현하기 위해서 천리마 현실과 시대의 미감에 적응하게 창조. 음악이 복성, 화성, 개량된 악기에 의한 관현악 편성 등 새로운 여러 표현 수단을 도입. 탁성을 제거하고 남녀성부를 구분하며 가사에서 어려운 한문투를 없애기 위해 노력. 그에 따라 민요음조의 맑고 아름다운 목소리로 춘향을 비롯한 등장인물을 형상.
1962.03.11.	김일성이 〈우리 예술가들이 천리마 현실을 진실하게 묘사할 데 대한 문제에 대하여〉 교시. 이전에는 우선 양악연주가가 절대다수를 차지했고 일부는 민족음악을 허무적으로 대하는 경향이 있음. 그들은 민족음악은 소수인원으로 편대를 조직해 농촌공연이나 하고 대편대로는 공연할 수 없는 것으로 여겼기 때문에 군, 로동자구 등에서 하는 공연에는 민족음악종목은 편성조차 하려고 하지 않음. 하지만 이 교시를 바탕으로 새로운 천리마의 현실을 전통적인 민족예술을 담는 것과 음악 창작분야에서 현대성과 민족적 특성 구현의 성과를 달성(민족적 선율에 기초한 격정 높은 음악의 창조와 조선악기의 개량에 의한 전투적인 음악연주의 길 개척, 민족관현악 구성의 기초 축성). 교시 이후 민족음악학습체계를 확립하는데 선차적인 관심을 두면서, 관서지방의 민요(서도민요) 가락을 위주로 연구하여 극장이 민족음악연주단체로 전환. 그리하여 각 갈래에 걸쳐 일련의 민족음악안삼불(민요합창, 민요중창, 가야금병창, 가무 등)을 시도.
1962.03.20.	전국로동자예술써클경연(~4월 3일).
1962.03.30.	조선·알바니아 간 문화협조에 관한 의정서 조인(평양).
1962.04.14.	김정일이 평양음악대학 악기공장 지배인과 민족악기 개량사업 논의지도.
1962.05.14.	평양예술대학 창립.
1962.05.21.	군무자예술경연대회(~6월 10일).

1962.06.13.	국립예술극장(150명)이 중국 5개 도시에서 25회 공연.
1962.07.15.	전국혁명학원 및 초등학원 예술써클축전(~21일).
1962.07.15.	평안북도 삭주군 예술써클종합공연.
1962.07.19.	평안북도 창성군 및 벽동군 예술써클종합공연(창성군 군중문화회관).
1962.07.31.	제8차 세계청년학생축전 예술콩쿨(~8월 4일, 헬싱키) 참가.
1962.08.02.	조선인민군협주단이 소련의 모스크바, 레닌그라드를 비롯한 도시에서 20여회 공연.
1962.08.03.	전국소년예술써클축전(~12일).
1962.08.16.	전국혁명학원 및 초등학원 예술써클종합공연.
1962.08.19.	제8차 세계청년학생축전에 참가했던 예술단의 귀환공연.
1962.08.27.	학생들과 근로자들의 예술써클종합공연(황해북도 도립극장).
1962.09.06.	조선로동당 중앙위원회 정치위원회 회의에서 문학예술총동맹사업에 대한 문제 토의.
1962.09.08.	청진지구 예술써클종합공연.
1962.09.11.	함흥시 로동자, 학생예술써클종합공연.
1962.09.21.	김정일이 김일성종합대학 군사야영생들과 담화에서 새로 만든 현악기의 이름을 '어은금'으로 이름붙임.
1962.10.26.	쏘련군대 붉은기협주단(185명)이 방문하여 평양을 비롯한 지방에서 공연(~11월 17일).
1962.11.00.	김재하, 「우리 나라에서 사회주의 사실주의 연극의 발생 발전5: 7. 혁명연극에서 갈등과 전형적인 것」, 『조선예술』, 1962년 11월호, 통권 75호(평양: 조선예술사, 1962), 42~45쪽. 연극 〈혈해〉(피바다)를 혁명연극의 갈등과 전형성의 예로 들면서 인식 교양적 기능을 강조.
1962.12.00.	1962년 말 현재 623개의 구락부와 2만 7,835개의 민주선전실 운영. 9만 3,900여개의 예술써클이 운영. 3만 3,000여개의 기동예술선동대가 조직.
1962.12.00.	김재하, 「우리 나라에서 사회주의 사실주의 연극의 발생 발전6: 혁명연극에서의 가요」, 『조선예술』, 1962년 12월호, 통권 76호(평양: 조선예술사, 1962), 34~36쪽. 연극 〈혈해〉(피바다)의 〈피바다가〉, 연극 〈혈해의 노래〉의 〈혁명군의 노래〉, 연극 〈경축대회〉의 '유격대원이 부르는 노래'를 예로 들면서 혁명연극 가요의 선동성과 호소성을 강조.
1962.12.00.	김재하, 「조선연극개관5 – 1930년~1945년 연극: 항일무장투쟁 과정에서 창조공연된 혁명연극」, 『조선예술』, 1962년 12월호, 통권 76호(평양: 조선예술사, 1962), 38~42쪽. 연극 〈혈해〉(피바다)를 인식교양적 의의와 함께 가장 많이 공연되고 가장 큰 공명을 일으킨 해방 전 사회주의적 사실주의 연극의 최고봉으로 평가.

1962.12.23.	황해남도 농업부문예술써클 종합공연.
1962.12.31.	새해 경축 음악무용종합공연.

1963.00.00.　가극 〈금강산 팔선녀〉(강원도가무단, 대본 박세영, 작곡 리면상) 창조공연. 공화국 창건 15주년 기념 가극축전 참가.

1963.00.00.　가극 〈바다의 불사조〉(함경남도가무단) 창조공연. 어로일군들의 대중적 영웅주의와 불굴의 투쟁정신을 형상한 가극으로서 천리마기수들을 형상화함에 있어서 극음악분야에서 문제로 남아있던 로동계급－천리마기수의 전형적 형상을 창조.

1963.00.00.　가극 〈붉은매〉(민족보위성 군종별 협주단) 창조공연.

1963.00.00.　가극 〈피여난 꽃송이〉(량강도가무단, 작곡 박수일 · 김경옥) 창조공연. 공화국 창건 15주년 기념 가극축전 참가.

1963.00.00.　가극 〈해바라기〉(인민군 제1협주단, 작곡 최향일 · 김경수) 창조공연. 인민상 계관작품인 연극 〈해바라기〉에 기초한 가극으로서 항일혁명투쟁시기 여성혁명가의 혁명적 신조와 투쟁정신을 형상. 당의 혁명전통을 주제로 하여 근로자들에 대한 혁명전통교양에 크게 이바지. 공화국 창건 15주년 기념 가극축전에 참가.

1963.00.00.　공화국창건 15돐 기념 전국예술축전 조직진행. 이 축전에 중앙의 연주단체들과 지방가무단들이 가극 혹은 음악무용소품으로 참가.

1963.00.00.　문학예술부분 잡지로 『조선문학』 · 『청년문학』 · 『아동문학』(월간, 조선작가동맹중앙위원회 기관 잡지, 문예총출판사), 『조선미술』(분기간, 조선미술가동맹중앙위원회 기관 잡지, 문예총출판사), 『조선음악』(격월간, 조선음악가동맹중앙위원회 기관 잡지, 문예총출판사), 『조선예술』(월간, 조선연극인동맹중앙위원회 기관 잡지, 문예총출판사), 『조선영화』(월간, 조선영화인동맹중앙위원회 기관잡지, 문예총출판사), 『써클원문예』(월간, 군중문화출판사) 발행.

1963.00.00.　민족악기전람회 개최. 이 전람회로 민족악기 개량사업이 전군중적운동으로 벌어졌음을 보여주었는데, 전람회에는 중앙과 지방의 음악극장들, 악기공장들이 참가하여 150여점의 복구개량, 창안 제작한 악기들 출품.

1963.00.00.　중국 번역극인 가극 〈홍루몽〉, 〈네온등 밑의 초병〉이 공연.

1963.01.00.　김재하, 「우리 나라에서 사회주의 사실주의 연극의 발생 발전7: 혁명연극에서의 결말에 대하여」, 『조선예술』, 1963년 1월호, 통권 77호(평양: 조선예술사, 1962), 24~27쪽. 혁명연극 〈혈해〉(피바다)를 낙천적 비극으로 평가하면서 그 결말이 항일 빨찌산들의 투쟁의 의의를 확대하고 그 본질을 선명히 하였다고 평가.

1963.02.08.　김일성이 〈우리의 인민군대는 로동계급의 군대, 혁명의 군대이다. 계급적정치교양사업을 계속 강화하여야 한다〉에서 수정주의자들의 계급성 반대를 비판하

고 '쟈즈'(재즈)등의 퇴폐적이며 형식주의적인 반동적 부르죠아 비판. 당시 문학예술의 지도적 지위(한설야 추정)를 차지하고 있던 교조주의자, 사대주의자들이 국제적으로 대두한 현대수정주의자들에 편승하고 서양음악에 대한 숭배사상에 빠져있음을 비판.

1963.04.15. 전국음악무용개인경연대회(민족성악, 민족기악, 현대성악, 현대기악) 진행(~5월 9일).

1963.04.27. 조선 · 캄보디아 간 문화 및 과학협정 체결.

1963.04.30. 평양시 예술인들의 음악무용종합공연.

1963.07.13. 평안북도 운산군 예술써클종합공연.

1963.07.16. 평안북도 삭주군 예술써클종합공연.

1963.07.17. 조선 · 루마니아 간 문화 및 과학협정 조인.

1963.07.21. 평안북도 창성군 군중문화회관에서 학생들과 군예술써클원들의 예술써클종합공연.

1963.07.26. 전국로동자예술써클축전 진행(~8월 8일).

1963.08.12. 량강도가무극장에서 량강도 도예술써클종합공연.

1963.08.13. 공화국 창건 15주년 기념 전국예술축전무대 진행(~12월 28일). 이 기간에 열린 음악무용 부문-가극축전에 전국의 각 가무극장들과 인민군 산하 협주단에서 14편의 가극작품을 가지고 참가. 〈금강산 팔선녀〉(강원도가무단, 대본 박세영, 작곡 리면상), 〈해바라기〉(인민군 제1협주단, 작곡 최향일 · 김경수), 〈피여난 꽃송이〉(량강도가무단, 작곡 박수일 · 김경옥) 등의 작품이 참가했는데, 가극부문 단체상 1등에 〈금강산 팔선녀〉와 〈해바라기〉가 수상.

1963.08.14. 량강도가무단 종합공연.

1963.08.20. 군무자예술써클경연대회 진행(~9월 28일).

1963.08.22. 공화국창건 15돐 경축 전국로동자예술축전 종합공연.

1963.09.00. 중국 상해 실험가극원무극단이 방문하여 평양과 지방에서 공연.

1963.09.08. 공화국창건 15돐 경축 음악무용서사시 〈영광스러운 우리 조국〉 공연.

1963.09.25. 『가극 창극 선곡집』(평양: 조선문학예술총동맹출판사, 1963). 가극 〈꽃신〉 · 〈견우 직녀〉 · 〈솔개골 사람들〉 · 〈금란의 달〉 · 〈밀림아 이야기하라〉 · 〈조선의 어머니〉 · 〈인간에 대한 지극한 사랑〉 · 〈이것은 전설이 아니다〉 · 〈어머니 품〉, 음악무용극 〈밝은 태양 아래〉, 창극 〈춘향전〉 · 〈심청전〉 · 〈선화 공주〉 · 〈배뱅이〉 · 〈황해의 노래〉 · 〈홍루몽〉 · 〈강 건너 마을에서 새 노래 들려 온다〉의 아리아와 주제가들이 수록.

1963.09.30. 첫 학생절을 계기로 평양학생소년궁전 개관. 7층으로 된 극장건물(좌석 수 1,500석)과 교양부, 예술부, 체육부, 미술부, 과학기술부, 동식물 연구부, 대중사업부, 사업방법 연구부 등 8개의 부서들에 70여 개의 연구써클 구성.

1963.10.00.	일본민족가무단(36명) 공연.
1963.10.01.	전국학생예술써클종합공연.
1963.10.21.	인도네시아인민문화련맹가무단(30명) 공연.
1963.10.30.	조선인민군 군무자예술경연 종합공연.
1963.11.00.	루마니야가무단(50여 명)이 방문하여 평양과 지방에서 공연(~12월).
1963.11.05.	김일성이 작가들과 〈혁명적대작을 더 많이 창작하자〉 담화.
1963.11.06.	평양가무단이 인도네시아에서 진행된 제1차 신흥세력 경기대회(~19일, 가네포) 국제예술공연(7일)에 참가.
1963.11.15.	조선·인도네시아 간 통상 과학 문화 기술협정 조인.
1963.12.00.	1963년말 현재 826개의 구락부와 근로자들에 대한 사상교양사업과 문화생활을 위한 2만 9,863개의 민주선전실 운영. 그리고 21개의 극장과 561개의 영화관 운영. 그리고 공장, 기업소, 협동농장, 학교들과 시·군 소재지들에 170여 개의 야간예술학교, 각 도에서 동기농촌예술써클지도자 강습소 운영. 생산단위를 중심으로 조직된 각종 예술써클 단체수는 11만 2,210개이며 203만 2천여 명의 써클원들이 활동.
1963.12.28.	『세계가곡선집』, 제2집(평양: 조선문학예술총동맹출판사, 1963). 가곡들과 함께 '가극 영창곡 편'에 가극 〈쌈쏜과 달리라〉·〈라 토스카〉·〈마르타〉·〈일 트라바토레〉·〈에르나니〉·〈파우스트〉·〈운명의 힘〉·〈라보엠〉·〈토스카〉의 아리아 수록.
1963.12.31.	평양시 학생소년 설맞이공연.
1964.00.00.	가극 〈바다의 처녀들〉(평안남도가무단, 대본 조령출, 작곡 김옥성·김복윤·강기창·리동종, 지휘 장철수, 연출 김봉길, 안무 조도현) 창조공연. 어린 처녀무 전수에서 어로공으로, 선장으로, 영웅으로 자라나는 여성－천리마기수의 성격 장성과정을 소박하게 형상한 가극. 천리마기수들을 형상화함에 있어서 극음악 분야에서 문제로 남아있던 로동계급－천리마기수의 전형을 창조.
1964.00.00.	민족관현악에 양금이 추가.
1964.00.00.	창극 〈춘향전〉(국립민족예술극장, 대본 조령출, 작곡 리면상·신영철, 지휘 박승완, 연출 김영희, 미술 서옥린) 창조공연. 지난 시기의 판소리 창극에서 완전히 탈피하여 한시조의 가사(대사)를 현대인의 감정에 적합하게 고쳤고 음악을 민요 또는 신민요의 인민적인 음조로 일관하였으며 남도 민요의 음조들도 이용. 판소리 〈춘향전〉의 시대적 제약성을 극복하였으며 주인공들의 성격을 사실주의적으로 천명한 성과. 이 시기에 민요를 바탕으로 하여 사회주의적이며 혁명적인 주제를 반영한 민족가극양식을 발전시키는 사업과 함께 전통적인 고전을 민요 바탕위에서 현대화하기 위한 사업도 동시에 벌임. 그 중 창극 〈춘향

전)을 현대화하는 사업은 등장인물들의 성격에서 비본질적이며 흥미본위주의적인 요소들을 제거하고 사실주의적인 요소들, 특히 봉건제도의 사회계급적 모순으로 빚어지는 인물들의 심리세계를 그림. 그리고 작품의 진보적인 사상과 인민성을 살리는 한편 가사에서 한문투를 없애고 조선어로 바꾸는 방향으로 진행. 또한 새로 자라난 민족성악 배우들에 의하여 형상되어 창극에서 고질화된 쐑소리를 없애고 맑고 아름다운 목소리를 냄. 그리고 남녀성부를 구분하는 문제를 완전히 해결하고 낡은 판소리음악을 민요를 비롯한 가장 보편화되고 인민적인 기초를 가진 음악으로 전환했으며 개량악기에 의거하여 민족관현악의 표현기능과 역할을 높임. 이는 고전가극작품을 민요바탕에서 현대적미감에 맞게 개조완성한 첫 작품인 동시에 이 시기 창극의 현대화과정을 일단 결속지은 의의. 김일성은 〈춘향전〉의 음악을 인민가요로 하라고 지도했으며, 이는 당시 가극, 민족가극양식을 확립 발전시키는데 지침이 되었고 이후 가극음악의 절가화 방침에 의하여 가극혁명과정에서 전면적으로 실현.

1964.00.00.	평양교예극장 건축.
1964.00.00.	학생소년궁전에는 사회주의로동청년동맹 중앙위원회 직속 청년극장 창조집단, 평양대극장에는 국립민족예술극장과 국립예술극장 창조집단이 활동.
1964.01.00.	1964년 1월 중순부터 전국농촌부문예술써클축전 진행(~2월 상순, 평양).
1964.01.01.	새해경축 음악무용종합공연.
1964.04.16.	음악무용종합공연 진행(평양대극장).
1964.04.25.	민족가극 〈독로강반에 핀 꽃〉(자강도가무단, 대본 우길명·한선숙, 작곡 김명록, 연출 집체, 지휘 리원웅) 창조공연. 천리마기수인 로력영웅 박관옥 여교원을 그린 작품으로서 사회주의제도의 우월성을 긍정적인 사실만으로 형상할 수 있다는 것을 확증하였다고 평가. 이 가극은 민족가극 〈붉게 피는 꽃〉과 함께 민요를 바탕으로 현대 주제를 다룬 새로운 민족가극양식 확립을 본격화한 작품.
1964.04.27.	자강도 학생소년예술써클종합공연.
1964.04.29.	자강도 예술써클종합공연.
1964.05.16.	민청 제5차대회 경축 전국청년학생 예술써클종합공연.
1964.05.28.	황해남도 도립극장에서 도예술써클종합공연.
1964.06.19.	김정일이 김일성종합대학 졸업 후 당중앙위원회 조직지도부 중앙기관지도과 지도원으로 당사업 시작.
1964.06.20.	평양학생소년궁전에서 학생소년들의 종합예술공연 진행.
1964.06.22.	평양학생소년궁전에서 유치원어린이들의 예술써클종합공연 진행.
1964.06.30.	기네공화국(기니) 제2국립무용단이 방문공연(~7월 6일).
1964.07.12.	평안북도 벽동군 예술써클종합공연.
1964.07.17.	전국음악무용개인경연 진행(~24일, 평양).

1964.07.18.	조선인민군 제13차 군무자예술써클경연대회 진행(~8월 30일).
1964.08.10.	평안북도 가무극장에서 도예술써클종합공연.
1964.09.10.	평안북도 가무단 음악무용서사시극 〈비단나라〉 공연.
1964.09.16.	조선·알제리 간 문화협정에 관한 협정 조인(알제리).
1964.09.19.	조선·예멘 간 문화협조에 관한 협정서 조인(평양).
1964.09.21.	뽈스까 연주가들 방문공연(~10월 7일).
1964.09.29.	조선인민군 제13차 군무자예술경연 종합공연.
1964.09.30.	문화대표단과 평양가무단이 로므니아, 알바니아, 아랍련합공화국(이집트), 알제리, 말리, 기네, 가나, 이라크, 웽그리아를 방문공연(~1965년 1월 23일).
1964.10.08.	라오스 애국전선당 예술단이 방문공연(~24일).
1964.10.20.	일본 마쯔야마 발레단이 방문공연(~31일).
1964.10.24.	평양학생소년궁전에서 예술써클종합공연.
1964.11.02.	평양학생소년궁전에서 학생소년예술써클 종합공연.
1964.11.03.	꽁고(브) 디아브와 가무단이 방문하여 공연(~14일).
1964.11.06.	꾸바 연주가가 방문하여 공연(~26일).
1964.11.07.	김일성이 문학예술부문일군들 앞에서 한 교시 〈혁명적 문학예술을 창작할데 대하여〉 발표. 혁명전통교양을 위한 항일빨찌산을 소재로 한 혁명적 문학예술 창조를 강조. 그리고 음악계의 복고주의(안기옥, 조상선, 공기남)를 반대하는 투쟁의 획기적 계기를 마련. 그에 따라 전통음악의 탁성제거를 제시했는데, 성악의 쐑소리 제거와 기악의 쇳소리를 뺀 악기개량을 강조. 이러한 흐름이 1960년대 전반에 진행.
1964.12.08.	조선예술영화촬영소에서 당중앙위원회 정치위원회 확대회의 개최. 회의에서 김일성이 '혁명교양, 계급교양에 이바지하는 혁명영화를 더 많이 만들데 대하여' 연설. 이와 함께 김일성이 조선예술영화촬영소를 현지 지도했으며 김정일에게 영화예술사업을 지도할 데 대하여 위임.
1964.12.10.	김정일이 문학예술부문 일군들 앞에서 〈혁명적인 문학예술작품창작에 모든 힘을 집중하자〉 연설. 판소리와 쐑소리 발성법을 비판하고 있으며, 사람들의 세계관을 근본적으로 변혁시킬 수 있는 혁명적 대작을 요구.
1964.12.13.	평양가무단(지휘자 김진영 단장)이 캄보쟈(캄보디아)와 버마, 웽남민주공화국(베트남) 방문공연(~1965년 1월 21일). 웽남민주공화국에서 가극 〈밀림아 이야기하라〉 번역상연.
1964.12.22.	아랍련합공화국(이집트) 레다 민족무용단이 방문공연(~30일).
1965.00.00.	가극 〈원한의 분계선〉(국립예술극장 가극단, 집체작) 창조공연. 남반부 인민들의 혁명투쟁을 주제로 한 첫 가극작품. 작품이 대본에서부터 전적으로 작곡가

	들에 의하여 창작되었다는데 의의가 있으나 극 구성을 비롯한 일련의 부족점이 있음.
1965.00.00.	김옥성 사망(1916.~)
1965.00.00.	민족가극 〈녀성혁명가〉(조선인민군협주단, 6장, 집체작) 창조공연. 항일투쟁시기 여성유격대원의 혁명가적 성격을 다룬 혁명전통주제의 가극. 이전 시기부터 시작된 민요바탕에서 현대적 주제를 다루는 새로운 민족가극양식을 확립하는 사업이 본격화된 작품 중 하나. 항일투사－공산주의자의 전형적 형상을 창조하였으며 항일투쟁시기에 창조된 혁명가요들을 효과적으로 이용하고 민요를 바탕으로 한 가요행진곡을 도입함으로써 작품의 혁명적이며 낭만적인 기백을 선명하게 표현. 새로 창안 제작된 금관악기들을 대담하게 도입하여 민족관현악의 표현기능을 훨씬 높임.
1965.00.00.	작곡가, 연출가, 지휘자 등 창조성원들이 집체적으로 대본을 창작하여 가극 〈후계자〉(가제) 창조.
1965.00.00.	제4차 전국학생소년 방송예술축전.
1965.00.00.	조선예술영화촬영소에 합창단(20명)을 만들면서 영화예술극장 조직.
1965.02.07.	함경남도 도립예술극장에서 가극 〈바다의 불사조〉 공연.
1965.02.24.	조선인민군협주단 음악무용종합공연.
1965.02.26.	평안남도 가무극장에서 가극 〈바다의 처녀들〉 공연.
1965.04.00.	조선예술단이 인도네시아를 방문공연.
1965.05.07.	강원도 가무단이 가극 〈금강산팔선녀〉 공연.
1965.05.09.	조선인민군협주단이 가극 〈녀성혁명가〉 공연.
1965.06.00.	조선로동당 창건 20주년 기념 음악작품 현상모집(~8월 31일).
1965.06.04.	인도네시아문화사절단 예술공연 진행.
1965.07.20.	조선로동당 창건 20주년 경축 전국예술축전 음악무용부문 진행(~30일, 평양).
1965.07.24.	조선로동당 창건 20주년 경축 전국소년예술축전(~8월 5일).
1965.08.05.	평안북도 삭주군 종합예술공연.
1965.08.06.	평안북도 창성군 약수중학교 학생소년예술써클공연.
1965.08.11.	음악무용서사시 〈영광스러운 우리 조국〉 공연.
1965.08.14.	조선인민군 종합예술공연.
1965.09.03.	전국학생소년예술써클⁴⁾ 종합공연.
1965.09.08.	조선로동당 창건 20주년 경축 전국대학고등기술학교학생예술축전(~14일).
1965.10.04.	음악무용서사시 〈영광스러운 우리 조국〉 공연.
1965.10.11.	조선로동당창건 20돐 경축 음악무용종합공연.
1965.11.00.	국립교향악단의 합창단과 중창단, 국립무용극장의 일부 성원들을 통합하여 음

4) 1965년까지는 소조를 '써클'로 불렀으며 이후는 현재와 같이 '소조'로 부르고 있다.

악무용공연을 전문으로 하는 국립가무단이 새로 조직됨에 따라 국립교향악단은 기악을 전문으로 하는 연주단체로 개편. 또한 같은 시기에 국립예술극장은 가극을 전문으로 하는 국립가극극장으로, 국립민족예술극장은 민족가극을 전문으로 하는 국립민족가극극장으로 개편.

1965.11.00.　조선음악가동맹 민족음악분과에서 창극 〈심청전〉에 대한 합평회 진행.

1965.11.13.　모란봉극장에서 공훈배우 김영길 독창회 개최(~14일).

1965.11.20.　친선 방문한 뽈쓰까 국립 실롱스크 가무단의 첫 공연(모란봉극장, 19일 입국).

1965.11.23.　조선음악가동맹 극음악분과에서 평양 시내 및 각 도 작곡가들에 대한 창작 세미나 진행(~24일).

1965.12.04.　모란봉극장에서 혁명적인 가요 신작발표회(~5일) 개최.

1965.12.27.　1965년 12월 16일 김일성의 〈기록영화를 잘 만들데 대하여: 영화부문일군들과 한 담화〉 교시 연구 토론회(~28일) 진행. 1. 음악예술의 사회교양적 기능, 2. 현시기 대중가요의 사상 주제, 3. 가요의 평이성과 대중성, 4. 대중가요 창작 경험과 생활체험.

1966.00.00.　(연도추정) 창극 〈투쟁은 멈출 수 없다〉(음악대학, 작곡 박예섭).

1966.00.00.　모란봉극장에서 군무자예술소조종합공연 진행.

1966.00.00.　전국예술축전 조직진행.

1966.00.00.　제5차 전국학생소년 방송예술축전.

1966.00.00.　체스꼬슬로벤스꼬(체코슬로바키아) 국립민족가무단 방문공연.

1966.00.00.　평양가무단 몽골, 뽈쓰까, 소련, 꾸바 58회에 걸쳐 순회공연.

1966.01.00.　국립민족가극극장에서 새해를 맞아 창극 〈심청전〉(김준도 작곡, 김영희 연출, 심봉사 리봉익, 심청이 김옥선) 공연.

1966.01.00.　조선음악가동맹 극음악분과에서 지난해에 창조한 가극 〈후계자〉(가제, 국립가극극장, 집체작)에 대한 시연회와 작품창작 지도사업 진행.

1966.01.10.　조선음악가동맹에서 '1965년 12월 16일 수상동지 교시 집행을 위한 시인, 작곡가들과의 연석회의' 진행.

1966.01.28.　작곡가들이 평양시 중화군과 황해남도 신천군 일대 협동농장에 나가 창작한 작품들 중 농촌 주제의 노래들로 현지 군중합평회 조직(~2월 10일).

1966.02.00.　1966년 2월 『조선예술』에 '우리 음악에서 민족적 특성을 더욱 강화하자'라는 특집을 만들어 김성철, 리창구, 김원균, 송덕상의 글들로 음악의 민족적 특성을 논의.

1966.02.00.　김성철, 「음악에서 민족적 특성 구현 문제: 교향시곡 《향토》를 중심으로」, 『조선음악』, 1966년 2월호, 루계 98호(평양: 조선문학예술총동맹 출판사, 1966), 5~7쪽. 음악에서 민족적 특성은 음조, 조식, 리듬 등 일련의 표현수법으로 드러나

는 형식으로 결정나는 것이 아니라 인민들의 절실한 감정을 담아내어 사실주의
적으로 생활에 대해 진실하게 묘사하고 있는가가 결정한다고 주장. 총적으로
작품의 음악형상에서 그 사상주제적 내용이 인민들의 성격적 특질을 얼마나
뚜렷하게 부각시켰는가가 중요.

1966.02.00.　　리창구, 「우리 노래에서 민족적 특성에 대한 몇 가지 의견」, 『조선음악』, 1966년
2월호, 루계 98호(평양: 조선문학예술총동맹 출판사, 1966), 8~9쪽. 김원균의
〈반제투쟁가〉(1963)를 둘러싸고 민족적 특성 문제가 논의되고 있음을 언급하며
음악에서 민족적 특성문제는 먼저 음악-정서적으로 표현된 사상-주제적 내
용에서 찾아야 함을 주장. 하지만 〈반제투쟁가〉에 민족적 정서, 음악언어가 더
뚜렷했어야 함을 아쉬워함. 이어 주체사상을 확고히 반영한 사회주의 사실주의
음악을 위해서는 인민의 민족음악 유산, 특히 전통적인 음악언어와 거기에 기
초한 정서적 성격을 현대성의 기초에서 최대한 발휘할 것을 주장. 여기서 중요
한 자리는 특히 진보적인 민요 유산의 계승이라고 강조. 마지막으로 하나의
편향으로서 민족의 전통적인 정서를 지나치게 외면하는 현상을 지적하면서 민
요의 사상-정서적 체득과 함께 그 주요한 표현 수단인 음조에 대해 세심하고
도 의식적인 연구가 필요하다고 주장. 그리고 다른 편향으로 음악의 민족적
특성을 고정 불변한 것으로 인식하면서 작품에 반영된 시대정신과 사상을 보지
못하는 현상을 함께 지적.

1966.02.00.　　문종상, 「혁명적인 음악창작의 가일층의 앙양을 위하여」, 『조선음악』, 1966년
2월호, 루계 98호(평양: 조선문학예술총동맹 출판사, 1966), 2~4쪽. 1930년대 김
일성에 의해 진행된 항일투쟁, 그것이 혁명의 뿌리이므로 작곡가들은 이것을
후대들에게 영원히 남겨줄 수 있는 고전적 작품창작을 위해 투쟁해야 함을 강
조. 그리고 최근 민족적 특성에 관한 논쟁이 벌어짐을 언급하며, 민족적 특성에
서 형식 표현 수단들로부터 출발하지 말고 인민의 사상 정서 세계가 어떻게
구현되고 있는 가로 판단해야 함을 강조. 최근 창작된 혁명적 음악들에서 전통
적인 민요나 판소리의 특징인 절박하고 절절한 심정을 토로하는 비장성이 새로
운 미학적 질로 구현되고 있는데, 바로 이것이 민족적 특성을 드러내는 인민의
사상정서 세계 가운데 하나임을 주장.

1966.02.00.　　송덕상, 「민족적 특성은 어떻게 구현되는가」, 『조선음악』, 1966년 2월호, 루계
98호(평양: 조선문학예술총동맹 출판사, 1966), 12~13쪽. 민족적 특성을 강화하
는 것은 주체를 확립하는데 중요한 문제라고 지적. 창작실천에서 편향들이 나
타나는데, 먼저 민족적 특성을 고정 불변하는 것으로 생각하면서 민요의 선율
-음조적, 리듬적 투를 모방하거나 기계적으로 재현하는 경향을 들고 있음. 주
로 민족성악작품이나 민족무용곡들에서 나타남. 다른 하나는 민족적 특성이란
그 범주가 넓으며 고정불변한 것이 아니며 현대적 미감에 맞아야 한다는 논리

로 민족음악유산과 멀어지는 경향. 주로 현대음악 창작분야와 민족음악 창작분야 일부에서 나타난다고 지적. 이어 지난날 성과작 중에 논란을 낳고 있는 작품으로 〈문경고개〉, 〈내 나라〉, 〈황금나무 능금나무 산에 심었고〉등을 들고 있음. 그리고 민족적 특성을 구현한 모범적 작품으로는 〈매봉산 타령〉, 〈법성포 배노래〉, 〈청산벌에 풍년이 왔네〉를 들고 있음. 그리고 민족적 특성 강화 함께 인민성을 강조하면서 선율진행을 까다롭게 하거나 부르기 힘들게 '고조점'으로 높은 음을 강조하지 말 것을 요구.

1966.02.04. 김일성 '통속적인 군중가요를 더 많이 창작할데 대하여' 교시.

1966.02.07. 조선음악가동맹 평남도지부에서 도내 작곡가, 평론가를 위하여 신인창작가강습 진행(~16일).

1966.02.13. 조선음악가동맹 함북도지부가 청진시 군중문화회관에서 최근 도내 작곡가들이 창작한 작품들로 대중합평회 진행.

1966.02.24. 조선음악가동맹 중앙위원회에서 최근년간 음악창작 및 이론 실천상에서 제기되고 있는 일련의 문제들을 가지고 1965년도 작품미학리론연구토론회 진행(~3월 9일). 문종상 부위원장의 〈1965년도 혁명적인 음악작품 창작정형에 대하여〉 보고 이후 지난해 창작된 성과작품들을 듣고 주제 장르별로 제기되는 문제들에 대한 의견 교환. '혁명적 음악창작에서 제기되는 리론실천상 문제', '통속적인 군중가요창작에서 제기되는 문제', '혁명적인 군중가요와 사회주의 건설주제의 가요에서 정서문제', '통속적인 기악곡 창작에서 제기되는 문제', '중창 및 무반주 합창, 관현악과 합창 창작에서 제기되는 문제', '관현악과 실내악 문제에 대하여', '가무 가야금병창에서 제기되는 문제', '가극의 다양한 쟌르와 형식 개척', '민족가극의 음악양식을 확립할데 대하여', '민족음악창작에서 제기되고 있는 몇 가지 문제', '우리 음악에서 민족적 특성을 강화할데 대하여', '우리 음악에서 니타나고 있는 류사성과 도식주의를 극복하고 개성을 강화할데 대하여'.

1966.03.00. 1966년 3월『조선예술』에서도 2월호에 이어 '우리 음악에서 민족적 특성을 더욱 강화하자'라는 특집을 만들어 원흥룡, 김준도, 안기영, 리광엽, 김정일의 글들로 음악의 민족적 특성을 논의.

1966.03.00. 1966년 봄 사리원시에 위치한 황북도가무단이 농촌 순회공연에서 〈춘향전〉(대본 조령출, 작곡 리면상 · 신영철, 연출 김춘빈, 지휘 최몽남) 공연.

1966.03.00. 김정일, 「민족적인 정서와 노래 형상」, 『조선음악』, 1966년 3월호, 루계 98호(평양: 조선문학예술총동맹 출판사, 1966), 7~8쪽. 성악가들의 실천에서 민요의 정서를 체득하여 자기의 노래에 구현하기 위한 노력이 부족함을 지적. 정서를 파악하기 위해서는 민요선율보다 우선 장단에 익숙해야 함을 강조. 그리고 가사의 발음 문제를 해결해야 함을 덧붙임.

1966.03.00. 김준도, 「사색과 독창성」, 『조선음악』, 1966년 3월호, 루계 98호(평양: 조선문학

예술총동맹 출판사, 1966), 4~5쪽. 민족음악 창작에서 음악유산에서 긍정적이고 진보적인 요소들을 낡은 것으로 속단하여 버리고 현대성을 구현한다는 구실로 현대악기의 주법을 무비판적으로 모방하는 등 새로운 내용과 형식을 고안해 내려고만 하는 문제를 비판.

1966.03.00. 리광엽, 「조선 바탕에 튼튼히 발을 붙이고」, 『조선음악』, 1966년 3월호, 루계 98호(평양: 조선문학예술총동맹 출판사, 1966), 6~7쪽. 음악작품들 중에는 아직도 민족적 향기가 덜 풍기거나 매우 약하며 심지어는 우리 작곡가의 작품이라고 인정하기 어려운 것도 극히 부분적으로나마 있음을 비판. 그리고 민족음악에 내재하는 제반 특징을 더욱 훌륭히 계승 발전시키기 위한 노력보다 현대음악에서 취한 기존 지식으로 만족하는 경향들이 있음을 지적.

1966.03.00. 안기영, 「폭 넓고 다양하게」, 『조선음악』, 1966년 3월호, 루계 98호(평양: 조선문학예술총동맹 출판사, 1966), 6쪽. 음악의 구분이 민족음악과 현대음악으로 나뉘고 있는 상황에서 젊은 민족음악 작곡가들이 현대성의 출구를 서양음악에서만 찾을 것이 아니라 조금 더 민요적인 향기가 나는 노래들에서 찾을 것을 요구.

1966.03.00. 원흥룡, 「민족적 특성에 대한 생각」, 『조선음악』, 1966년 3월호, 루계 98호(평양: 조선문학예술총동맹 출판사, 1966), 2~4쪽. 음악에서 민족적 특성 문제는 첫째, 민족적인 주제를 탐구하며, 둘째, 민족적 성격을 반영하고, 셋째, 민족적인 음악 표현수단을 이용하는 것이라고 주장.

1966.03.09. 평양시 가두녀맹예술소조종합공연.

1966.03.12. 일본 공산당대표단 환영 음악무용서사시 〈영광스러운 우리 조국〉 공연.

1966.03.12. 함남도 가무단의 한 편대는 지방을 순회하며 6.25전쟁시기 인민군과 후방 인민들의 투쟁을 주제로 한 가극 〈삼태성은 변하지 않는다〉(대본 위장혁, 작곡 황순현) 공연(~4월말).

1966.03.16. 조선음악가동맹중앙위원회 제4차 전원회의 확대회의. '통속적인 군중가요를 더 많이 창작할데 대한 수상 동지의 1966년 2월 4일 교시' 관철을 위한 대책 토의.

1966.03.18. 조선음악가동맹이 각도 예술창조 일군들과 협의회 진행.

1966.04.00. 『조선예술』 1966년 4월호부터 9월호까지 6회분에 걸쳐 '군중가요창작에 더욱 힘을 집중하자'라는 특집이 수록. 인민들이 쉽고 편하게 부를 수 있는 군중가요 창작에 집중하자는 구호 아래 군중가요의 평이성, 통속성, 대중성, 민족성, 인민성들이 논의.

1966.04.00. 김광현이 『조선예술』 1966년 4월호부터 8월호까지 5회에 걸쳐 가극대본을 중심으로 「가극극작법」을 연재.

1966.04.00. 김순남, 「현실 속에서 배운것」, 『조선음악』, 1966년 4월호, 루계 99호(평양: 조선문학예술총동맹출판사, 1966), 16~17쪽.

1966.04.00.	박동실이 『조선예술』 1966년 4월호부터 6월호까지 3회에 걸쳐 일제강점기 자신이 활동했던 광주의 양명사 활동을 중심으로 「창극이 걸어 온 길을 더듬어」를 연재. 초기 창극에서 나타난 창군에 의한 방창 등과 같은 당시 공연방식을 서술.
1966.04.03.	조선음악가동맹 중앙위원회에서 작곡가들의 평북도 정주군 서호리 현지 파견 사업 실시(~9일).
1966.04.03.	조선음악가동맹 함남도지부에서 지도하고 있는 신포지구의 신인창작소조원들이 신포시 군중문화회관에서 창작한 18편의 작품으로 신작발표회 진행.
1966.04.12.	조선음악가동맹 중앙위원회 제41차 집행위원회 진행. 토의안건 1. 민족 기악곡 창작과 악기개량 사업을 개선강화할데 대하여, 2. 1965년 12월 16일과 1966년 2월 4일 수상동지 교시집행을 위한 사업계획 토의.
1966.04.19.	국립교향악단 소연주실에서 국립교향악단 부속 음악학원(바이올린과·첼로과·피아노과, 학제는 유치반 3년·인민반 4년·중등반 3년의 10년) 개원식 진행.
1966.04.19.	조선음악가동맹 극음악분과에서 량강도가무단에서 상연할 가극 〈팔려 간 처녀〉에 대한 창작지도사업과 가극 〈온달전〉·〈한 혁명가〉에 대한 합평회 진행(~25일).
1966.04.25.	조선음악가동맹 중앙위원회에서 최근 창작된 가요연구토론회 진행.
1966.04.26.	흥남구역 인민위원회 회의실에서 조선음악가동맹중앙위원회가 조직한 동해안지구 현지파견에 따라 현지에서 창작된 군중가요에 대한 합평회 진행.
1966.04.29.	조선음악가동맹 중앙위원회 주최로 '피아노음악의 밤'(평양음악대학 음악당) 진행.
1966.04.30.	김일성이 〈혁명적이며 통속적인 노래를 많이 창작할데 대하여〉 교시. 이후 사회주의건설시기2(1966.10~1970.11)에 음악창작의 통속성구현에서 개척된 긍정적인 성과와 새로운 시도들이 음악예술의 전반에서 인민성을 더욱 강화하는데 크게 이바지. 그리고 사회주의건설시기3(1970.11~1979)에 가극혁명과 주체적인 교향곡창작을 믿음직하게 담보하는 중요한 조건이 됨.
1966.05.00.	박동실, 「창극이 걸어 온 길을 더듬어」, 『조선음악』, 1966년 5월호, 루계 100호 (평양: 조선문학예술총동맹 출판사, 1966), 26~27쪽. 창군은 흔히 '창 대는 사람'이라고도 불렸으며 창군이 부르는 노래 자체에 대하여는 '방창'이라고 칭하였음. 초기 창극에서 창군의 방창은 작품의 극적 발전을 이끌고 나가는 인도자의 역할을 수행하였으며 작품의 연주에서는 가창 예술의 높은 구현자. 창군의 방창이 창극에서 큰 비중을 차지하게 된 것은 창극 발전의 과도기적 현상으로서 이 문제는 현재 창극의 역사적 발전 과정에서 중요한 연구 대상. 혼자서 부르는 판소리는 제3자의 입장에서 광대 자신의 말로 주위 환경과 주인공이 처한 처지 또는 사건 발전의 경로, 심지어 옷차림, 사람의 움직임 등 세부에 이르기까지 묘사하는 객관적 서술이 큰 비중을 차지. 하지만 창극은 그와는 달리 무대극적

양식으로, 매개 등장인물들의 직접적인 생활 체험에 의한 행동의 예술. 그런데 당시 창극에서는 판소리에서 특징적인 객관적 서술 대목이나 부차적 사건 또는 섬세한 세부 묘사에 이르는 방대한 분량의 가창 대목들이 대부분 그대로 도입되었으며, 이것을 해결하기 위해 등장인물들이 아닌 창군이 설정되어 이 대목들을 노래. 창군의 방창은 초기 창극 작품에서 반드시 필요한 인도자이며 친절한 해설자인 동시에 총체적인 예술적 종합자. 따라서 이 시기의 창극에서 창군은 대개가 이미 명성을 떨치고 있던 명창들이거나 그 집단에서 가장 높은 수준의 광대를 선발.

1966.05.00. 신영철, 「민족 가극의 음악 양식을 확립하기 위하여」, 『조선음악』, 1966년 5월호, 루계 100호(평양: 조선문학예술총동맹 출판사, 1966), 12~14쪽. 고전적인 창극 창작과 그 음악 양식을 확립하여 민족가극 양식을 확립하는데 중요한 문제를 제기. 첫째, 대본을 현대성의 견지에서 개작 혹은 새로 창작. 둘째, 민족 가극 창작가는 민요, 신민요, 판소리 유산을 비롯하여 산조와 아악에 이르기까지의 기악 유산, 즉 우리 음악 유산의 모든 재부를 깊이 체득. 기본적으로는 우리 인민들에게 친숙한 부드럽고 연한 민요에 철저히 의거. 셋째, 극성을 강화하고 평이성을 기함. 민족 가극이 판소리 음조에서 벗어나 대담하게 민요에 바탕을 두게 된 것도 바로 대중이 알아듣기 쉬운 말을 하자는 것. 판소리의 치명적 결함은 감정 표현의 노출, 선율성과 가요성의 결핍, 선율 전개에서의 완고한 도식적 틀. 넷째, 전통적인 음악형식들을 창조적으로 계승 발전시키는 한편 현대 가극의 음악 표현 형식들을 대담하게 도입. 다양한 2중창과 성악 안삼불을 더 많이 이용. 까다로운 중창 등의 이용은 민족가극의 체질에 적합하지 않음. 대사를 절약하고 음악 대화에 우리말의 억양에 맞게 선율성을 부여.

1966.05.00. 채기덕이 『조선예술』 1966년 5월호부터 1967년 1월호까지, 4월호부터 5·6월호까지 11회에 걸쳐 「민족음악에서 장단의 억양」을 연재.

1966.05.00. 편집부, 「가극 《카르멘》은 어떻게 세상에 나왔는가?」, 『조선음악』, 1966년 5월호, 루계 100호(평양: 조선문학예술총동맹 출판사, 1966), 38~39쪽.

1966.05.01. 조선소년단 창립 20주년기념 전국소년예술축전 진행(~6월 13일, 1차 도·직할시별 심사와 제2차 종합심사).

1966.05.01. 평양가무단 민족가무공연.

1966.05.05. 조선음악가동맹 평론 및 연출분과에서 가극연출가들을 위한 단기강습 진행(~12일). 강습회에는 중앙극장들과 각 도 가무단 가극연출가 20여명이 참가. 창극 〈춘향전〉과 〈심청전〉의 연출가 김영희, 가극 〈밀림아 이야기하라〉의 연출가 리문섭, 〈이것은 전설이 아니다〉의 연출가 윤봉이 연출경험 발표.

1966.05.06. 조선음악가동맹에서 민요가수들을 위한 가곡, 가사, 시조 전습회 진행(~21일)되어 중앙극장에서 10명, 지방가무단들에서 20명의 민요가수들 참가. 강사로

평양음악대학 한경심, 선우일선, 최명주 교원들이 출연해서 〈화편〉, 〈평시조〉, 〈관산용마〉를 배움. 평양음악대학 음악연구소 실장 박은용이 〈가곡, 가사, 시조란 무엇이며 왜 배워야 하는가〉와 음악연구소 연구사 신용이 〈민족성악연주의 몇 가지 특성〉에 대하여 강의.

1966.05.09.	조선음악가동맹 중앙위원회에서 4월 30일 교시 집행을 위한 연구토론회 진행.
1966.05.10.	조선음악가동맹 중앙위원회에서 제42차 집행위원회 진행. '1961년 5월 3일 수상 동지의 교시 집행을 위한 아동음악분과 사업정형'에 대한 문제와 '4월 30일 교시 집행 계획서 심의 및 조직문제' 등이 토의.
1966.05.11.	조선음악가동맹 중앙위원회에서 평양 시내 작곡가들을 중심으로 4월 30일 교시 연구토론회 진행.
1966.05.13.	조선음악가동맹 중앙위원회에서는 사리원에서 서해지구 작곡가들에 대한 창작지도사업 진행.
1966.05.21.	조선음악가동맹 중앙위원회에서 함남도내 작곡가들에 대한 창작지도 사업 진행(~28일).
1966.05.23.	조선대외문화련락협회 초청으로 일본 전국근로자음악협의회 련락회의 대표단(단장 일본 전국근로자협의회 련락회의 사무국장 마끼노 히로유끼)이 평양을 방문(~6월 2일).
1966.05.30.	조선음악가동맹 중앙위원회에서 일본 전국근로자음악협의회 련락회의 대표단과 좌담회.
1966.06.00.	김최원, 「가극 예술의 가일층의 발전을 위하여」, 『조선음악』, 1966년 6월호, 루계 101호(평양: 조선문학예술총동맹 출판사, 1966), 14~17쪽. 최근 가극들에서 나타나는 문제점들에 대해서 지적. 1. 가극대본에서 주인공의 역할이 홀시되고 있고, 대본과 음악의 관계에 대해서 연구가 부족. 2. 음악형상에서 주인공이 극적으로 성격화되지 못하고 있으며 음악언어의 유사성이 나타남. 3. 관현악의 역할을 높여야 함. 등장인물의 유도동기가 기계적으로 반복되는 경우가 있는데, 다양한 성격의 음악, 장르, 리듬, 음조가 필요. 4. 레시타티브와 대사를 각기 자기의 독특한 효력에 맞게 사용해야 함. 다양한 레시타티브를 사용해야 하고 대사를 남용하지 말아야 함. 5. 음악 언어의 민족적 풍격 강화 필요. 현재 가극 음악언어는 주로 현대 가요식 음악언어인데, 민요 바탕의 민족적 음조 개발과 조선음악 장단의 사용필요. 6. 가극 다양한 장르와 형식 개척 필요. 특히 서정 심리적 가극과 희가극이 부족.
1966.06.11.	꾸바음악단 공연(모란봉극장). 꾸바 세네꾸텔레비죤방송국의 연주가와 가수 등 6명으로 구성.
1966.06.11.	모란봉극장에서 공훈배후 최창은독창회 개최.
1966.06.12.	문하연·문종상, 『조선음악사: 초판』(평양: 고등교육도서출판사, 1966).

1966.06.18.	평양가무단의 민족관현악연주회가 모란봉극장과 천리마문화회관에서 진행 (~30일). 최근 민족관현악 편성도 현대교향악 편성을 그대로 모방하며 개량하는 악기의 종류와 형태도 현대악기들을 모방하려는 일련의 시도들이 제기. 하지만 평양가무단 연주집단은 민족기악유산을 대대적으로 복구하고 새로운 민족관현악을 발전시키는데 커다란 성과를 달성. 공연종목으로는 민족관현악 〈경축서곡〉(작곡 신영철, 지휘 박승완, 〈돈돌라리〉주제와 〈능수버들〉의 음조)·〈그날은 오리라〉(작곡 신영철, 지휘 박승완), 퉁소협주곡 〈연풍대〉(편곡 정세룡, 지휘 김영주), 삼현륙각 〈령산회상〉 중에서 〈념불〉·〈굿거리〉, 관중주 〈초소의 봄〉(작곡 공영송), 고음저대독주 〈양어장의 아침〉, 장새납독주 〈봄맞이〉 등. 민족관현악에서 해결해야 할 점으로 첫째, 민족적 선율이나 음조에 기초를 둔 다양한 주제의 민족관현악 작품이 필요. 둘째, 악기개량이 계속 필요. 해금류의 음량을 배가해야 하며 라각류, 즉 금관악기의 창안 제작이 필요하고 피리에 대한 음색을 조절할 필요. 그리고 쌕소리는 철저히 제거해야겠지만 우리 악기의 고유한 울림 및 음색과 형태를 유지.
1966.07.00.	리창구가 『조선예술』1966년 7월호, 8월호, 10월호, 12월호, 1967년 1월호, 2월호까지 6회에 걸쳐 「조선 민요 조식의 연구」를 연재. 우리나라 민요조식이 정연한 규정성을 가지고 높은 수준에서 발달된 복잡한 체계를 가지고 있는 만큼 단순히 5음계적 음렬에서 모든 계단이 각각 주음으로 되어 5개의 조식을 구성하는 5음조식체계의 이론을 우리 민요조식체계 전반에 기계적으로 이용할 수 없다고 주장. 그렇기 때문에 아악의 5조 이론이나 7음계체계의 이론도 기계적으로 이용될 수 없음을 지적하며 우리의 민요조식을 7음계의 부속물이나 분산물로 보는 것을 결코 용납할 수 없다고 주장.
1966.07.00.	박은용, 「민요 조식의 기능적 특성 (2)」, 『조선음악』, 1966년 7월호, 루계 102호 (평양: 조선문학예술총동맹 출판사, 1966), 23~25쪽. 대조식(장음계)적인 우리 민요 조식들에서는 대3도(장3도, 주음과 관계)적 지주가 약하게 되는데서 소3도(단3도)에 대한 계단음 관계가 상대적으로 강화. 소3도는 대3도보다 연하고 부드럽게 울려서 조선 민요의 우아한 풍격과 부드러움의 조식적 기초를 이룸. 조선민요 조식은 그 형태들이 매우 다양하더라도 반음 없는 5음계가 중심으로, 그 계단들의 형성에서 소위 '악마의 음정'이라고 하는 증4도와 감음정들이 없음. 따라서 극단적 긴장성을 낳을 수 있는 외적 조건들이 없음. 결국 불안정음들의 성격적 이용으로 내적 긴장성에 의의를 부여. 이러한 특성은 일본의 5음 조식인 '음선법'(陰旋法, 미야코부시, '미파라시도미')이 소2도(단2도), 소3도, 증4도가 형성되어 직관적인 긴장성, 보다 애절한 색채 등을 나타낼 수 있는 외적 조건들을 전제한 것과 다름.
1966.07.12.	김일성이 평양음악대학 현지교시 '음악교육에서 주체를 더욱 튼튼히 확립할데

대하여' 지도. '우리의 음악은 민족음악이 주체가 되여야 한다. 민족악기를 가지고도 현대의 것을 할 수 있도록 하여야 한다. 양악과 민족음악을 다 같이 발전시키되 민족음악을 더 발전시켜야 한다. 그래야 민족음악을 바탕으로 해서 양악이 올바르게 발전된다. 자라나는 후대들에게 어려서부터 우리의 것으로 가르쳐야 음악에서도 주체가 철저하게 선다.'를 강조.

1966.08.00.　　민족가극 〈무궁화 꽃수건〉(평안북도가무단, 장막, 대본 집체작, 작곡 윤영환·계경상, 지휘 백도성) 신의주에서 첫 창조공연. 1930년대 동만에서 있었던 실화에 기초해서 만들어진 가극으로 주인공 김명순이 혁명전사답게 꿋꿋하게 걸어가는 혁명의 길을 민족가극의 풍부한 형상적 수단으로 보여줌. 샤회주의기초건설시기(1956.5~1961.8)에 창작된 대표적인 민족가극으로 혁명전통을 주제로 항일혁명투쟁시기 여성혁명가－공산주의자의 전형적 형상을 창조. 이전 시기부터 시작된 민요바탕에서 현대적 주제를 다루는 새로운 민족가극양식을 확립하는 사업이 본격화되었고 〈무궁화 꽃수건〉을 포함한 이 시기 민족가극발전에서 이룩된 성과들에 기초하여 민족가극창작에서 제기되는 일련의 문제들, 현대성, 민족적 특성, 통속성과 같은 문제들에 해답을 줌. 평안북도가무단은 양악연주가들이 많고 민족음악창작 경험이 거의 없는 실정이었으나 양악을 전공하던 성악가들이 민족성악을 배웠고 양악기 연주자들도 민족악기를 배워 연주하고 조선장단을 습득하는 등 이 가극을 창조하는 과정에서 민족음악을 위주로 하는 극장으로 발전. 그리고 극장 내에서 해결하기 힘든 문제는 국립민족가극극장의 도움을 받음. 음악형상은 아름다움과 소박성, 내적호소성이 유기적으로 결합되어 있는 민요를 바탕으로 새롭고 다양한 선율음조를 창조하고 그것으로 주인공의 정신세계와 성격 장성과정을 묘사.

1966.08.01.　　평양음악대학 음악당에서 14회 졸업생들의 졸업공연(~3일).

1966.08.04.　　국립교향악단 창립 20주년 기념연주회 진행(~8일, 모란봉극장).

1966.08.10.　　전국음악무용축전(~9월 26일, 평양)이 10개의 지방가무단이 모두 참가하여 진행.

1966.08.14.　　평안북도 삭주군 로동자종합예술소조 및 평안북도가무단 공연.

1966.08.20.　　평안북도가무단이 민족가극 〈무궁화꽃수건〉 공연(창성군중문화회관).

1966.08.25.　　신의주시 예술종합공연(평안북도 가무극장).

1966.08.27.　　평양학생소년궁전극장에서 국립교향악단 음악연주회 진행(~28일).

1966.09.00.　　김윤봉, 「탐구와 노력의 열매: 관현악과 합창 《남녘의 원한을 잊지 말어라》에 대하여」, 『조선음악』, 1966년 9월호, 루계 104호(평양: 조선문학예술총동맹 출판사, 1966), 14~17쪽. 최근 인민들로부터 높은 평가를 받고 있는 관현악과 합창 〈남녘의 원한을 잊지 말어라〉(작시 김만섭, 작곡 김순남)에 대해 뛰어난 작품이라고 평론.

1966.09.00.　　김학문, 「음악에서 주체를 더욱 철저히 확립하자」, 『조선음악』, 1966년 9월호,

루계 104호(평양: 조선문학예술총동맹 출판사, 1966), 2~4쪽. 최근 민족음악계에 예술의 낡은 형식을 이상화하는 복고주의적 경향이 있음을 지적. 이어서 민족음악에서는 혁명적 현실을 전면적으로 반영할 수 있는 현대성 문제를 해결하지 못하였고 양악계통에서는 서양의 고전적 양식을 벗어나지 못하고 인민의 미감에 맞도록 민족적 특성 문제를 해결하지 못함. 음악예술에서 주체를 철저히 확립하기 위해서는 민족음악을 선차적으로 발전시켜야 하며 양악이 그것을 토대로 하여 인민들의 감정에 맞는 음악을 창조해야 함.

1966.09.01. 혁명적이며 통속적인 가요를 전 군중적으로 창작하며 근로자들 속에서 재능있는 창작신인들을 선발 육성할 목적으로 조선음악가동맹 중앙위원회에서 군중가요 현상모집 진행(~10월 31일).

1966.09.05. 조선음악가동맹 제44차 집행위원회에서 전국음악무용축전 음악부문연구토론회 진행(~7일).

1966.10.00. 박은용, 「음악에서 민족적특성을 강화할데 대하여」, 『조선음악』, 1966년 10월호, 루계 105호(평양: 조선문학예술총동맹 출판사, 1966), 2~5쪽. 사회주의사실주의창작방법에 있어서 민족적 특성을 살리는 문제는 좌우경적 편향을 제거하면서 진행되어야 함. 그 중에서 현 단계의 실정으로 보아 전통을 계승할데 대한 문제가 중요. 전통과 관련하여 민족음악언어의 민족적 음악형식에 더 큰 관심을 돌려야 함. 1. 기존 음악언어의 기본요소를 발전 완성. 2. 현실적인 예술적 의의를 쟁취. 3. 개성적인 음악형상을 창조.

1966.10.00. 안종우, 「군중가요에서 민족적풍격문제」, 『조선음악』, 1966년 10월호, 루계 105호(평양: 조선문학예술총동맹 출판사, 1966), 6~8쪽.

1966.10.05. 조선로동당 2차 대표자회의(~12일). 김일성 수상 〈현정세와 우리 당의 과업〉 연설.

1966.10.18. 조선음악가동맹 평론분과에서 가극연출에 대한 연구토론회 진행.

1966.10.27. 조선음악가동맹 제46차 집행위원회에서 평론 및 음악과학사업을 발전시킬데 대하여 토의.

1966.10.27. 평양시 학생소년예술소조원 종합공연.

1966.11.00. 리면상, 「음악에서 혁명적기치를 더욱 높이 들자」, 『조선음악』, 1966년 11월호, 루계 106호(평양: 조선문학예술총동맹 출판사, 1966), 2~5쪽. 2차 당대표자회와 연설 〈현정세와 우리 당의 과업〉에 따른 음악예술계의 과업으로 항일혁명전통을 계승한 주체사상을 실현할 전면적인 민족적 특성을 제시.

1966.11.00. 최선, 「통속성과 민족적바탕문제」, 『조선음악』, 1966년 11월호, 루계 106호(평양: 조선문학예술총동맹 출판사, 1966), 10~11쪽.

1966.11.07. 게. 게. 웨렙까명칭 우크라이나 국립공훈민족합창단이 공연(~13일, 평양대극장).

1966.11.22. 조선음악가동맹 민족음악분과위원회에서 관계자들 모임. 현재까지 복구 개량

된 민족악기들을 기준으로 하여 민족관현악의 총보기록순서에 대해 합의.

1966.12.00. 김중일, 「혁명가요에 대한 생각」, 『조선음악』, 1966년 12월호, 루계 107호(평양: 조선문학예술총동맹 출판사, 1966), 6~9쪽. 혁명가요에서 민족적 모호성이 나타 나고 있는데, 민족적 특성을 해결해야 가요창작에서 질적 비약을 가져올 것이 라고 주장.

1966.12.00. 민족가극 〈무궁화꽃수건〉에 관한 4개의 주장글과 수기. 박은용, 「녀성혁명투사 의 숭고한 형상: 민족가극 《무궁화꽃수건》을 보고」; 윤영환·계경상, 「민족가극 《무궁화꽃수건》을 쓰고」; 홍신곤, 「민족음악을 발전시키려는 일념에서」; 장명 식, 「첫 무대를 밟고」, 『조선음악』, 1966년 12월호, 루계 107호(평양: 조선문학예 술총동맹 출판사, 1966).

1966.12.00. 한시형, 「《조선무곡》을 쓴 나의 경험」, 『조선음악』, 1966년 12월호, 루계 107호 (평양: 조선문학예술총동맹 출판사, 1966), 12~14쪽. 민족적 선율에 맞는 새로운 화성을 찾기 위해 시도. 1. 서구라파의 3도 축적으로 된 화성체계 대신에 4도, 5도 축적의 체계를 사용했고, 그래서 전곡에 주3화음이 나오지 않음. 2. 화성진 행에서 종전의 3도 진행도 약간 사용하면서 2도, 4도 병진행을 많이 사용. 3. 많은 전조를 하지 않음.

1966.12.09. 조선음악가동맹 제49차 집행위원회에서 동맹 제5차 전원회의 및 미학총화준비 정형 그리고 맹원들에 대한 미학학습총화문제 토의.

1966.12.10. 국립교향악단이 음악대학 음악당에서 웰남작곡가 황비엘의 교향곡 〈나의 조 국〉 연주(~11일).

1966.12.10. 국립민족가극극장이 민족가극 〈청춘의 나래〉(집체작)를 10일부터 대극장에서 공연. 견방직공장 2중천리마작업반의 생활을 한 방직공의 성격발전으로 형상.

1966.12.10. 민족음악분과협의회에서 혁명적인 민족가극을 보다 왕성하게 창작할데 대한 문제 토의.

1966.12.13. 행정협의회에서 음악운동을 한 계단 발전시킬데 대한 문제를 토의.

1966.12.20. 피아노음악 신작발표회 개최(음악대학 음악당).

1966.12.24. 조선음악가동맹 조직선전부에서 각도 지부장협의회 진행.

1966.12.25. 예술인들 꾸바 아바나 까로시야로르까 극장에서 공연.

1967.00.00. 가극 〈선희〉(국립가극극장, 작곡 리면싱·강기장) 장조공연. 1930년대를 배경 으로 혁명전통을 주제로 한 가극이었으나 종래의 낡은 가극형식의 틀에서 크게 벗어나지 못함.

1967.00.00. 평양대극장에는 평양가무단과 국립민족가극극장, 국립가극극장 창조집단이 위치.

1967.01.00. 리봉학, 「당대표자회와 올해 우리 음악의 과업」, 『조선음악』, 1967년 1월호, 루

계 108호(평양: 조선문학예술총동맹 출판사, 1967), 2~4쪽. 1966년 10월 열린 2차 당대표자회의 과업을 받아 금년도에 전체음악가들은 창작상 중심고리를 민족음악을 위주로 발전시킬데 대한 당의 음악발전방침을 철저히 관철. 민족음악의 다양한 장르와 형식을 탐구 · 개척, 민족악기 복구개량사업 더욱 활발히 진행, 통속적이며 혁명적인 군중가요 창작, 가요창작에서 통속성과 민족적 특성 강화, 극음악 중에서도 민족가극을 비롯한 민족적형식의 극음악 창작에 더욱 노력, 계속된 민족음악유산 발굴과 정리 요구.

1967.01.00.	전국예술소조독창경연(~3월, 민족성악 · 현대성악).
1967.01.01.	조선음악가동맹 중앙위원회와 조선작가동맹 중앙위원회가 군중가요작곡 및 가사 현상모집 실시(~2월 28일).
1967.01.13.	조선음악가동맹 제5차 전원회의 확대회의 개최. '혁명적인 음악작품을 보다 왕성하게 창작하며 민족음악을 위주로 발전시킬데 대한 수상동지의 교시'를 받들고 민족음악창작을 앞세우면서 음악예술의 모든 분야에서 일대 비약을 일으키기 위한 구체적인 대책 수립.
1967.02.00.	국립가극극장의 지휘자, 연주가들이 평양견방직공장에서 가극에 대한 이야기 모임 진행.
1967.02.00.	국립민족가극극장에서 창극 〈홍보전〉 창조중.
1967.02.00.	리면상, 「당대표자회결정을 실천하기 위한 우리 음악의 과업」, 『조선음악』, 1967년 2월호, 루계 109호(평양: 조선문학예술총동맹 출판사, 1967), 2~7쪽. 당대표자회 결정을 실천하기 위한 음악의 과업으로 가장 중요한 것은 혁명투사들의 전형적 성격을 창조하여 혁명전통 주제를 개척하는 문제로서 특히 가극과 같은 극음악분야의 중대한 과업으로 제시. 다음으로 조국해방전쟁 주제의 창작을 제시. 그리고 사상—미학적 과업에서 가장 중요한 것은 음악에서 전면적으로 민족적 특성을 선명하게 구현하고 주체를 철저히 확립하는 문제. 아직 민족음악을 위주로 발전시킬데 대한 당의 방침이 철저히 집행되지 못하고 있음을 지적. 민족음악은 과학적 기초가 매우 빈약한 상태에서 양악화하는 편향, 양악(현대음악)은 남의 틀에 앉아 창작하는 현상을 지적.
1967.02.00.	민족가극극장이 원산에서 민족가극 〈심청전〉, 국립가극극장이 남포 · 청진에서 가극 〈선희〉 공연.
1967.02.00.	조선예술영화촬영소 백두산창작단 창립. 김정일에 의해서 만들어진 단체로서, 김일성의 혁명역사와 혁명가정을 취급한 혁명영화들을 창조하며 항일무장투쟁 시기에 김일성이 창작한 '불후의 고전적 명작'들을 영화로 옮기는 역할을 담당.
1967.02.00.	조선인민군 창건 19돐을 기념하는 조선인민군협주단의 음악무용종합공연이 진행(평양대극장).

1967.02.21. 민족악기개량 및 민족관현악편성에서 달성한 경험들을 일반화하기 위한 전문일
군들의 협의회 진행(~24일, 평양대극장 회의실). 민족악기전문가, 연주가, 지휘
자, 작곡가, 민족악기연구사, 악기공장의 악기제작사와 문화성, 조선음악가동맹
중앙위원회, 평양음악대학들의 관계일군들이 참가. 민족관현악편성에서 금관
악기를 더 많이 도입하여 모든 민족관현악단들에서는 서정적인 것으로부터 혁
명적이며 전투적인 음악에 이르기까지의 모든 선율을 훌륭히 연주할 수 있도록
하기 위한 구체적인 대책들이 제기. 지난 경험에 토대하여 민족관현악에서 가장
합리적이라고 할 수 있는 편성기준, 즉 악기들의 조현 및 민족악기 편성에서
기본편성에 사용되는 악기와 특수악기들에 대해 합의. 협의회에서 발표된 개량
악기들은 평양가무단의 소해금·중해금·대비파·고음단소·단소·저대(죽관
악기)·고음저대(죽관악기)·장새납·소피리·대피리·저피리·대금, 민족가
극극장의 소해금·소해금(지판)·중라각·대피리·저피리·대금·장고·조률
북, 무용극장의 소비파·중비파·저비파·대양금·장새납·대장고·제금, 방송
예술극장의 대피리, 청년극장의 중해금(지판이 있는 것), 사회안전성군악단의
저대(금관악기)·고음저대(금관악기), 개성시가무단의 아금.

1967.03.00. 김최원, 「혁명투사의 형상을 적극 창조하자」, 『조선음악』, 1967년 3월호, 루계
110호(평양: 조선문학예술총동맹 출판사, 1967), 16~19쪽. 오늘의 정세는 인민대
중을 공산주의적 혁명정신으로 교양하는 혁명적 음악작품을 창작할 것을 요구.
이를 위해 혁명전통 주제를 오늘의 시대적 요구에 맞게 구현해야 하는데, 우선
음악창작에서 혁명투사의 전형적 형상을 창조하는 것이 중요. 가극창작에서는
항일투사들과 인민군영웅들의 전형적 형상들을 대담하게 취급해야 함. 이전과
달리 민족적 자각과 계급적인 자각으로부터 출발하여 혁명의 길에 나서서 조국
과 인민의 운명을 어깨에 지고 혁명가적인 투지와 지혜로써 고난과 시련을 이
겨가는 항일투사의 형상을 적극 구현해야 함. 또한 한 평범한 전사가 조국해방
전쟁의 포화 속에서 당과 수령의 전사로, 혁명가로 장성하여 가는 과정을 그려
야 함. 이러한 것은 전형적 환경에서 전형적 성격을 창조하는 과정이어야 함.

1967.04.00. 신영철이 『조선예술』 1967년 4월호, 5·6월호, 7월호, 8월호, 9월호 이후까지
「민족관현악편성을 어떻게 할것인가」를 연재.

1967.04.00. 전국청년예술소조주제공연경연(~6월).

1967.04.00. 제6차 전국소년학생방송예술축전(~8월).

1967.04.15. 평양가무단과 로동자예술소조원들의 음악무용종합공연.

1967.05.04. 조선로동당 중앙위원회 4기 15차 전원회의(~8일). 이 전원회의 이전에 박금철
의 부인을 주인공으로 형상화한 연극 〈일편단심〉 창조공연 등 김일성 중심의
수령제를 반대하는 활동이 발각되어 회의에서 갑산계 숙청. 종파주의, 지방주
의, 수정주의, 복고주의, 사대주의로 박금철, 리효순, 김도만(사상담당비서), 고

	혁(선전선동부 문학예술지도과장), 허석선(당 교육과학부장), 리송운(검찰소장), 김왈용(직업총동맹 위원장), 리호철(사회안전성부장), 허학송(황해남도 도당위원장) 등이 숙청. 이러한 결과로 북한 사회 전반과 함께 문학예술부문에서 김일성 중심의 유일사상체계를 위한 혁명전통 수립. 음악예술부문에서는 양악기를 숭배하는 현상을 비판.
1967.05.30.	김정일이 문학예술부문 일군들 앞에서 〈문학예술부문에서 당의 유일사상체계를 튼튼히 세우는데 대하여〉 연설.
1967.06.00.	리차윤, 「혁명의 위력한 무기-항일혁명가요」, 『조선음악』, 1967년 5·6월호, 루계 112·113호(평양: 조선문학예술총동맹 출판사, 1967), 38~40쪽. 항일혁명가요는 음악에서 현대성문제, 특히 현대적주제 문제를 해결하였다는데 가장 큰 의의. 그리고 대부분이 8소절 혹은 16소절로 된 악절, 또는 2부분형식의 단순한 구조형식을 띠어 인민적 특성이 구현된 대중성을 띤 간결한 선율형식으로 구성. 선율형상에서는 밝고 청명한 성격, 낙천성, 강한 호소성을 가진 밝은 대조적 성격을 띤 5음 조식으로 구성. 가장 보편적 의의를 갖는 것은 인민음악의 고유한 음조적투로서 첫째, 4음(5음계 계단에서)에서 주음으로 4도 상승진행(쏠-도)와 둘째, 3음에서 4음으로 올라가는 계단적 진행(미-쏠)이 있으며 모두 강박에서 시작. 첫째 4도상승진행의 첫 음조는 다음에 오는 지주음인 3음(미)로 계속 상행하여 '쏠-도-미'의 경향을 이루면서 진취적 성격, 강한 호소성을 표현. 둘째 3음-4음의 계단식 진행은 다음 계단인 5음(라)로 상행하여 '미-쏠-라'의 경향을 이루면서 명쾌하고 즐겁고 약동적인 선율형상을 표현.
1967.06.00.	문종상이 『조선예술』 1967년 5·6월호, 7월호, 8월호, 9월호까지 4회에 걸쳐 「혁명가요와 항일무장투쟁시기의 음악생활」을 연재. 혁명가요가 사회주의적 음악예술의 첫 모범이자 당성, 계급성, 인민성을 구현한 작품임을 강조하면서 혁명가요의 사상주제적 내용과 함께 음악적 특질을 설명.
1967.06.00.	보천보전투승리 30주년과 보천보전투승리기념탑 제막을 경축하는 량강도가무단의 음악무용조곡 〈혁명의 기발아래〉 공연.
1967.06.00.	조선로동당 중앙위원회 4기 15차 전원회의(~8일) 이후 『조선음악』 5월호가 발행되지 않고 5~6월 합병호로 발행. 이후 발행에서는 표지 뒤, 목차 앞에 주로 항일무장투쟁 시기 가요악보를 싣고 있으며 첫 글로 김일성의 교시나 연설을 수록. 그리고 잡지 앞부분에 이전과는 달리 음악관련 글뿐만 아니라 정치관련 글, 주로 혁명전통에 관한 글들을 수록. 또 잡지 전반에 항일혁명전통에 관한 주제나 소재의 글들이 증가.
1967.06.07.	김정일이 〈우리 인민의 감정에 맞는 명곡을 많이 창조하자〉 발표.
1967.06.08.	보천보전투승리 30돐과 보천보전투승리기념탑 제막을 경축하는 량강도예술소조종합공연(평양대극장) 진행.

1967.06.12.	국가학위학직 및 인민상수여위원회는 상무위원회를 열어 재일동포들이 창작한 대음악무용서사시 〈조국의 해빛아래〉에 인민상과 금메달 수여 결정.
1967.06.20.	4.15문학창작단 창립. 김정일에 의해서 만들어진 단체로서, 김일성의 혁명역사와 혁명가정을 취급한 소설을 창조하며 항일무장투쟁 시기에 김일성이 창작한 '불후의 고전적 명작'들을 소설로 옮기는 역할을 담당.
1967.06.21.	조선음악가동맹 함남도지부에서는 도내 작곡가들을 위해서 집중창작조직사업 (~7월 20일) 진행. 당의 유일사상체계 확립을 위하여 당과 수령에 대한 주제, 혁명전통주제, 수상동지의 현지교시관철을 위한 노동계급의 투쟁모습을 내용으로 하는 가요창작 지도사업.
1967.07.00.	「항일무장투쟁시기의 혁명적연극은 계급교양에 철저히 복무하였다: 계급교양과 연극예술2」, 『조선예술』, 1967년 7월호, 루계 131호(평양: 조선문학예술총동맹 출판사, 1967), 21~24쪽. 연극 〈피바다〉와 함께 연극 〈성황당〉·〈안중근 이등박문을 쏘다〉 등에 혁명적 투쟁을 위한 계급교양의 의의를 부여.
1967.07.00.	김동규, 「만강에서의 연예공연: 항일 빨찌산 참가자들의 회상기」, 『조선음악』, 1967년 7월호, 루계 114호(평양: 조선문학예술총동맹 출판사, 1967), 8~11쪽. 1936년 여름 김일성이 이끈 6사부대가 무송현 만강부락에 머물면서 김일성이 직접 만들어 공연했다고 하는 '한 자위단원의 운명'(2막) 주제의 연극을 소개.
1967.07.00.	문종상, 「혁명가요와 항일무장투쟁시기의 음악생활(2)」, 『조선음악』, 1967년 7월호, 루계 114호(평양: 조선문학예술총동맹 출판사, 1967), 23~31쪽. 혁명가요의 사상 – 주제적 내용과 음악적 특질에 대해서 설명. 혁명가요의 구조는 표현적 간결성을 띠고 있는데, 8소절 혹은 16소절의 정방형의 구조적원칙이 지배적. 박자는 주로 2박자 혹은 4박자 계통의 행진곡적 리듬이 압도적으로 많은데 이는 전투적 성격과 강한 호소성을 지님. 음조적 투에서는 많은 혁명가요들이 '쏠 – 도'의 화성적 음조가 첫 동기적 기초를 이루고 이밖에도 '미 – 쏠'의 상행운동의 음조도 첫 동기적 기초를 이루는 경우가 꽤 있음. 이러한 음조적 투는 계속 변주적변형의 발전원칙에 기초하여 선율형상을 발전시킴. 또 혁명가요들은 거의 예외 없이 5음조식의 각이한 형태들에 기초하고 있는데, 그 중에서도 주로 대조적 경향을 가진 형태들의 지배적으로 적용. 그리고 혁명가요 중에는 이미 군중들에게 알려진 곡조에 기초하여 변형시킨 것들이 있음을 지적. 〈민족해방가〉는 1930년대 〈풍운아〉의 노래곡조에 기초, 〈어머니 리별〉도 1930년대 〈봄노래〉를 변형.
1967.07.03.	김정일이 당사상사업부문 및 문학예술부문 책임일군들과 〈작가, 예술인들 속에서 당의 유일사상체계를 철저히 세울데 대하여〉 담화. 문학예술창조의 모든 문제를 당중앙에 집중하고 당중앙을 통하여 수령의 지도와 결론을 받고 처리하는 사업체계와 혁명적 규율을 세우도록 지시. '당중앙' 용어가 처음으로 확인.

1967.07.10.	1966년 7월 12일 김일성의 평양음악대학 현지교시 1주년 기념 음악회와 연구발 표회가 진행(~16일). 음악리론 및 과학연구발표회, 학부종합음악회, 전문부종 합음악회, 피아노음악의 밤, 림근제피아노독주회, 대학종합음악회.
1967.08.00.	「음악가들속에서 당정책학습을 더욱 강화하자」,『조선음악』, 1967년 8월호, 루 계 115호(평양: 조선문학예술총동맹 출판사, 1967), 17~19쪽.
1967.08.16.	김정일이 문학예술부문 책임일군들 앞에서 〈문학예술작품에 당의 유일사상을 구현하기 위한 사업을 실속있게 할데 대하여〉 연설. 김일성이 직접 창작한 '불 후의 고전적 명작'들을 여러 가지 문학예술형식으로 옮기는 사업을 전개할 것 과 그 시작을 영화예술 부문에서 시작하라고 지시.
1967.09.00.	갑산계의 박금철·리효순 사건의 여파가 선전선동분야에서 가장 극심하게 나 타나자 당정치위원회 확대회의를 소집. 이 회의에서 김정일이 당 선전선동부 문학예술 지도과장에 임명되었고 이후 문학예술 전반에 대한 지도와 검열을 시작. 김정일이 가장 중요하게 여긴 분야가 영화였는데, 이때부터 영화예술분 야에서는 유일지도를 관철. 철저히 문학예술인들의 집체적 토의를 거쳐 창작사 업을 하도록 했으며, 나아가 작품의 종자에 대해서는 문화성과 당중앙의 비준 을 받도록 했음. 이것은 문학예술의 작품창작이 당의 유일지도에 의해 이루어 지도록 한다는 것을 의미하며 작품의 심의에서도 '집체적 유일심의체계'를 만 듦. 이로써 문학예술인들의 주관적, 기관본위주의적 편향을 차단하고 당정책에 의거해서 작품이 창작되도록 지도.
1967.09.00.	문화성 희곡창작사에서 극문학창작사업을 위하여 극작품 현상모집 실시(~9월 30일, 희곡·가극·무용극·인형극).
1967.10.26.	음악무용종합공연(평양학생소년궁전) 진행.
1967.11.00.	한웅만,「극장사업에서 대안의 사업체계를 철저히 관철하자」,『조선예술』, 1967 년 11월호, 루계 135호(평양: 조선문학예술총동맹 출판사, 1967), 20~23쪽. 첫째 로 극장사업에서 당위원회의 집체적 지도를 정확히 보장. 개별적인 예술활동가 의 재능에 기대를 걸어서는 안 되고 창조사업, 공연활동, 배우들의 사상수양과 자질향상문제, 극장의 살림살이문제들을 반드시 당위원회에서 집체적으로 토 의결정. 그리고 결정된 문제들의 집행에서 가장 중요한 것은 정치사업을 선행 해야 하며 해당 결정을 철저히 집행. 둘째 대안의 사업체계에서 생산지도에 있어서 기사장을 중심으로 하는 생산참모부에 모든 부문을 집중하는 것과 마찬 가지로 극장에서는 총장, 예술부총장이 기본생산지도성원들인 창조지도일군 들에게 모든 부문을 집중시킴. 극장의 창조계획 작성으로부터 대본확보, 창조 과제의 수행, 배우들에 대한 실기교양사업에 대한 사업체계 확립. 셋째로 책임 지도일군들을 중심으로 창조지도일군들과 간부들의 참가로 배우들과 무대미 술부일군들의 경험과 지혜가 반영되도록 계획작성체계 확립. 그리고 노동행정

사업을 강화하여 창작사업과 조직사업을 강화.

1967.11.11. 황해제철소 로동자예술소조공연.

1967.12.00. 가극 〈4천만의 념원을 안고〉(국립가극극장) 창조공연. 김일성이 지도한 항일유격대의 혁명투쟁 노정을 서사시적화폭으로 만든 가극.

1967.12.00. 가극 〈불멸의 력사〉(철도성예술극장) 창조공연. 1937년 보천보전투승리경축대회부터 간삼봉전투까지 역사적 시기를 배경으로 김일성의 지도와 김일성에 대한 항일유격대원들과 인민들의 충실성을 형상.

1967.12.00. 전국예술축전(음악, 무용부문) 진행. 가극부문 1등 〈4천만의 념원을 안고〉(국립가극극장), 2등 〈불멸의 력사〉(철도성예술극장), 3등 〈전하라, 압록강아〉(자강도 가무단) 수상.

1967.12.25. 문화성 희곡창작사에서 극문학창작사업을 위한 극작품 현상모집(희곡 · 가극 · 무용극 · 인형극) 결과 발표.

1968.00.00. 가극 〈4천만의 념원을 안고〉(국립가극극장, 평양대극장) 창조공연.

1968.00.00. 공화국창건 20주년 경축 전국학생소년 음악무용종합공연(평양학생소년궁전) 진행.

1968.00.00. 공화국창건 20주년 기념 전국개량악기전람회(평양대극장) 진행. 새로 개량 제작된 해금(함흥악기생산협동조합, 종래의 중 · 소 3현 해금에 이어 개량된 4현 해금으로서 4줄을 메운 류동지판과 활을 개방하고 공명통을 확대한 소해금, 중해금, 대해금, 저해금)과 아쟁(4현 아쟁으로서 류동지판에 4줄을 메운 소아쟁, 중아쟁, 대아쟁, 저아쟁), 가야금, 와공후(음량과 음역 확대), 대피리(천리마화평영예군인악기공장, 재래의 소피리와 대피리를 합친 음역, 키-건鍵을 장치), 라각(개천영예군인악기공장, 최근까지 사용한 소라각과 중라각에 대라각과 저라각을 제작하여 4성부의 금관군 형성, 양악금관악기에 비해 소리가 웅장하면서 부드러움), 조률북(음정을 가진 타악기), 제금(개성악기공장, 심벌즈와 바라 형태), 장새납(평양악기공장), 양금 등을 전시.

1968.00.00. 대중교양의 거점으로 각 도 · 시(구역) · 공장 · 기업소에 있는 로동자문화회관과 협동농장에 있는 구락부, 농촌리 · 작업반 · 동 · 인민반에 있는 민주선전실과 교양실을 운영..

1968.00.00. 민수녹일(농녹)성악단이 방문 공연.

1968.00.00. 조선음악가동맹 중앙위원회에서 공화국창건 20주년 기념 가요현상모집.

1968.01.00. 1968년초 민족관현악을 한 단계 발전시키기 위한 조치로 가야금이나 비파와 같은 종래의 뜯음줄악기를 위주로 하는 편성체계에서 해금을 위주로 하는 편성체계로 바꿈. 이후 1970년대 초 해금속이 민족관현악의 주선율악기로 통일되었고 악기이용과 편곡에서 민족목관악기를 적극 살려 씀.

1968.01.00.	조선인민군창건 20돐 경축 전국로동자예술축전(음악, 무용, 가무, 화술, 교예, 무대미술) 진행(~2월, 평양).
1968.02.07.	조선인민군창건 20주년 기념 조선인민군협주단의 음악무용서사시 〈수령님께 드리는 충성의 노래〉(평양대극장) 공연.
1968.04.00.	예술잡지 『조선예술』이 조선연극인동맹·조선무용가동맹 기관지(조선문학예술총동맹출판사 발행)에서 종합예술잡지(문예출판사)로 바뀌어 발행.
1968.04.20.	김일성 탄생 56돐 경축 평양시 여성들과 유치원어린이들의 예술소조 음악무용 종합공연(평양대극장).
1968.04.25.	조선인민군협주단 공연.
1968.05.00.	박형섭, 「민족악기 개량사업을 일층 개선하자」, 『조선예술』, 1968년 5월호, 루계 142호(평양: 문예출판사, 1968), 81~82쪽. 현재 민족악기 개량의 성과로 고음단소, 고음저대, 대피리, 저음피리, 대비파, 저피바, 장새납의 창안되고 해금, 대해금, 4현 아쟁, 단소, 저대 등의 많은 악기들은 12반음체계로 개량되고 음역, 음량도 확대되었으며 금관악기로 라각을 개량 도입하여 울림을 풍부화시킴. 이렇듯 민족관현악은 새롭고 풍부한 음향과 다양한 표현능력을 가지고 혁명적이며 전투적인 음악 연주가 가능해짐. 부분적으로는 일부 개량악기들에서 형태와 음색, 표현기능에서 본래의 우수한 민족적인 특징이 상실되는 현상과 거문고와 통소와 같은 악기가 외면되고 있다고 문제제기.
1968.05.00.	제2차 전국천리마작업반운동선구자대회 경축 평양가무단 음악무용종합공연 (가요 〈10대정강의 노래〉 포함).
1968.05.01.	조선경비대 예술소조원의 종합예술공연 〈영원히 수령께 충성하리라〉 진행(평양).
1968.06.00.	문화성 희곡창작사에서 극문학작품 현상모집(희곡, 가극대본, 무용극대본, 인형극대본) 실시(~12월 31일).
1968.06.01.	공화국창건 20주년 경축 대음악무용서사시 〈위대한 수령께 영광을 드립니다〉 공연(도쿄 쎈다가야 도꾜도립체육관).
1968.06.01.	민족가극 〈해빛을 안고〉(국립민족가극단, 서경과 8장, 원작 전병설·리성준, 각색 집체, 평양대극장) 창조공연. 연극 〈해발〉을 각색한 것으로서 항일투쟁시기 김일성의 지하공작임무를 받고 수령에 대한 끝없는 충실성과 혁명정신을 발휘한 공산주의자의 전형으로 김정숙을 그린 혁명전통주제 작품. 수령에 대한 흠모와 충실성을 반영한 민족음악분야의 명곡 〈김일성장군님은 우리의 태양〉을 주제가로 삼아 서경, 4장, 8장에 3회나 반복하는, 주제가를 반복 사용하여 기둥노래로 삼는 음악극작술을 발전. 그리고 주제가와 함께 음악을 주인공의 성격발전 해명에 복종되는 음악으로 형상화. 음악을 민요언어와 혁명가요 음조에 기초하여 가요식으로 전환시켜 민족적 특성과 통속성을 구현. 그리고 적들의

음악을 종전에는 흔히 외국풍의 괴이한 억양과 음조에 기초해서 대화창으로 처리했으나 대신 말과 억양을 따서 관현악과 배합하면서 적들 개개의 성격적 특질을 구체적으로 해명. 하지만 내용은 혁명적이었으나 형식은 서양식 대화창을 그대로 사용하는 등 낡은 틀에서 벗어나지 못함. 이 시기 민족가극분야에서 창작된 대표작품으로서 1970년대 초 가극혁명을 앞두고 1960년대 후반기에 창조된 마지막 작품.

1968.07.00.　「영광스러운 항일무장투쟁과정에 창조된 혁명연극(3)」, 『조선예술』, 1968년 7월호, 루계 144호(평양: 문예출판사, 1968), 58~63쪽. 1936년 여름 조선인민혁명군 6사부대가 만강부락에 체류할 때 창조 공연한 연극 〈피바다〉·〈경축대회〉·〈성황당〉·〈한 자위단원의 운명〉을 소개.

1968.07.17.　공화국창건 20돌 기념 전국학생소년예술축전 진행(~29일, 평양학생소년궁전극장).

1968.07.31.　조선예술단이 제9차 세계청년학생축전(~8월 3일, 벌가리아 쏘피아) 참가.

1968.08.00.　정용호, 「민족악기개량과 관현악편성」, 『조선예술』, 1968년 8월호, 루계 145호(평양: 문예출판사, 1968), 90~91쪽. 민족악기 개량에서 해결해야 할 문제로 '쐑소리'를 제거하면서 해당악기의 고유한 음색적 특질을 풍부히 하며 음량과 음역을 더 확대하여 표현능력을 제고할 것을 요구. 그리고 악기의 모양에서 민족적 특징을 살리면서도 연주활동에 편리하며 보기 좋게, 간편하게 만들 것을 제기. 하지만 부분적으로 악기들이 가진 원형의 특색을 찾아볼 수 없거나 겉모양에만 신경을 쓰는 경우가 발견. 큰 음량의 장새납을 비판하며 괘를 사용하는 현악기들을 조금 더 대담하게 개량해야 하고, 새로운 악기, 특히 고음과 저음을 담당할 금관악기를 만들어 내야 함을 강조. 그리고 주선율을 취주악기가 아니라 현악기가 담당하기로 의견을 통일한 이후 현악기 중 주선율을 해금과 비파, 아쟁 중 어느 것이 담당하느냐가 해결되지 않았음을 지적하며 아쟁으로 의견을 제시.

1968.08.01.　평안북도 창성군 약수중학교 학생들의 예술소조공연.

1968.08.04.　사회안전성 연극단과 군악단 공연.

1968.08.15.　중앙방송예술단 공연.

1968.08.28.　음악무용서사시극 〈영광스러운 우리조국〉 시연회 ─조예9508성, 10

1968.09.00.　공화국 창건 20돌 경축 평양시 여성들과 유치원어린이들의 예술소조종합공연.

1968.09.00.　제7차 전국학생소년방송예술축전 진행(~11월).

1968.09.02.　남포혁명학원에서 혁명학원학생들의 예술공연.

1968.09.11.　공화국창건 20주년 경축 평양시내 3천명 예술인들의 대음악무용서사시 〈영광스러운 우리조국〉(평양대극장) 공연.

1968.09.17.　조선민주주의인민공화국 창건 20주년기념 전국학생소년음악무용종합공연.

1968.10.15.	문화성에서 초청한 꾸바민요가수단(4명)이 평양과 원산, 개성에서 공연.
1968.10.25.	김정일이 예술영화 〈마을사람들속에서〉의 영화음악에서 민족관현악편성에 전기종합악기와 첼로를 배합하여 배합관현악을 시도할 것을 지시.
1968.10.25.	김정일이 음악창작가들과 〈음악창작방향에 대하여〉 담화. 조선예술영화촬영소에 민족관현악단 조직을 지시. 이후 조선예술영화촬영소 영화예술극장에 기존의 관현악단과 합창단에 이어 민족관현악단을 조직. 그리고 1968년에 녀성기악중주조 조직.
1968.11.00.	전국음악무용개인경연(성악, 기악, 무용부문) 진행.
1968.12.04.	박동실 사망.
1969.00.00.	1960년대 후반(1969년 추정) 평양가무단이 국립가무단으로 개칭되어 대표적인 음악무용종합예술단체로 활동.
1969.00.00.	1969년 작품창작에서 '혁명의 수령 김일성동지의 위대한 형상에 바쳐진 작품들과 위대한 혁명적 가정을 형상화한 작품'들을 수많이 창조한 것이 작가, 예술인들이 거둔 가장 커다란 성과로 평가.
1969.00.00.	가극 〈백두산의 녀대원〉(량강도 가무단) 항일유격대 내용으로 창조공연.
1969.00.00.	대음악무용서사시 〈영광스러운 우리 조국〉(평양대극장) 공연.
1969.00.00.	민족가극 〈금강산 팔선녀〉(국립민족가극극장, 평양대극장) 창조공연. 이 가극의 음악으로 창작된 민족관현악 〈맑은 아침의 나라〉와 〈은하수 강반에서〉는 이 시기 민족악기 개량에서 이룩된 혁신적 성과에 기초. 종래의 민족관현악편성이 가지고 있던 부족함들을 퇴치하고 민족악기의 고유한 특성을 살린 맑고 우아하고 처량하며 연하고 부드러운 관현악적 음색을 해결함으로써 주체적이며 현대적인 민족관현악양식을 확립하는데 긍정적인 기여.
1969.00.00.	민족가극 〈해빛을 안고〉(국립민족가극극장, 평양대극장) 공연.
1969.00.00.	음악무용종합공연 〈4월에 드리는 노래〉(국립민족가극극장, 평양대극장) 공연.
1969.00.00.	조선영화인동맹중앙위원회에서 예술영화 〈피바다〉(1부)에 대한 연구모임 진행.
1969.00.00.	조선예술영화촬영소 배우단 제1·4·5 작업반 '천리마작업반'칭호 수여식 진행.
1969.00.00.	평양시 로동자예술소조원들의 종합공연(평양대극장).
1969.01.00.	전국농업근로자예술소조경연(~2월).
1969.02.00.	문화성 희곡창작사에서 극문학작품 현상모집(희곡, 가극대본, 무용극대본, 인형극대본) 결과 발표.
1969.02.00.	전국청년기동선동대경연.
1969.02.00.	조선예술영화촬영소 영화예술극장 예술인들의 무대공연(평양학생소년궁전). 녀성기악중주조의 녀성기악중주 등.

1969.03.11.	만수대의사당 무대에서 전자가야금 연주.
1969.03.15.	평양음악대학 학생들 공연(평양대극장).
1969.04.00.	국립민족가극극장과 국립가극극장이 통합되어 국립민족가극극장으로 개편.
1969.04.00.	전국음악무용소품축전.
1969.05.01.	5·1절 경축 평양시 예술인들의 음악무용종합공연. 관현악에서 쇠소리가 많이 나는 문제 지적.
1969.07.31.	자강도 예술소조종합공연.
1969.08.00.	평양가무단이 소련 방문 공연.
1969.08.15.	조선예술영화촬영소 관현악단과 합창단 공연. 민족관현악과 녀성기악중주의 발전을 볼 수 있었던 공연. 민족관현악 〈맑은 아침의 나라〉·〈은하수 강반에서〉는 종전의 민족악기와 일부개량악기들이 가지고 있던 결함인 쌕소리와 쇠소리를 현저히 극복하고 우아하고 처량하며 연하고 부드러워진 맑은 소리를 냄. 특히 종래 해금의 코맹맹이소리가 극복되고 맑고 부드러워진 음색을 얻은 새로 개량된 4현해금은 다른 개량악기들과 주로 선율, 화성적으로 잘 결합되면서 관현악 전반의 음색을 더욱 부드럽고 연하게 하는데 일정하게 기여. 그리고 관현악편성에서 금관악기를 중라각 3개만 인입하여 소리를 부드럽게 한 점, 주선율을 해금을 비롯한 부드러운 음색을 가진 악기들에 교체하여 부여한 점, 매 악기들에 주로 부드럽고 따뜻한 울림구인 중음구를 널리 사용한 점, 째지는 소리를 피하고 민족악기의 고유한 특징을 살린 점 등이 부드럽고 맑은 음색을 내는데 기여. 그리고 민족성악발성법을 살려 민족성악의 특징을 살림.
1969.08.23.	사회안전성 군악단과 연극단 공연.
1969.09.00.	김정일 가극혁명 선포.
1969.09.00.	조선예술영화촬영소 영화예술극장 내의 녀성기악중주조를 독립시켜 녀성기악중주단(녀성기악중주조와 남녀중창조, 독창가수)을 조직. 이후 녀성기악중주단을 다시 국가중창단으로 확대발전.
1969.09.06.	민족가극 〈금강산 팔선녀〉 공연.
1969.09.26.	예술영화 〈피바다〉 상연(완성 이전).
1969.09.27.	국가행사공연에서 국가중창단 첫 공연(만수대의사당). 녀성기악중주와 독창, 중창 등. 이 국가중창단은 뒤에 만수대예술단으로 발전되며 이 날을 만수대예술단의 조직일로 결정.
1969.09.27.	김정일이 영화예술부문 일군들과 〈불후의 고전적명작 〈피바다〉를 영화로 완성하는데서 나서는 몇가지 문제〉 담화. 불후의 고전적 명작 〈피바다〉를 내용과 형식, 창조 체계와 방법의 모든 영역에서 주체사상의 요구를 전면적으로 구현하고 있으며 극예술만이 아니라 모든 종류의 형태와 문학예술창작에서 확고히 틀어쥐고 나가야 할 창작 원칙과 방도를 완벽하게 체현하고 있다고 평가.

1969.10.00.	전국대학 및 고등기술학교 학생들의 예술소조경연(~11월).
1969.10.00.	조선음악가동맹 중앙위원회에서 군중가요현상응모작품 심사결과 발표.
1969.10.01.	민족가극 〈금강산팔선녀〉(국립가극단) 공연.
1969.10.03.	최고인민회의 상임위원회에서 평양음악대학에 국기훈장 제1급을 수여할데 대한 정령 채택.
1969.10.04.	김정일이 문학예술부문 일군 및 창작가들과 〈국가중창단을 본보기예술단체로 잘 꾸려야 한다〉 담화.
1969.10.22.	평양음악대학 창립 20주년 기념 음악공연(평양음악대학 음악당). 음악공연에 김일성이 현지지도를 했으며, 창립20주년을 맞아 조선로동당 중앙위원회와 공화국 내각에서 공동축하문, 최고인민회의 상임위원회에서 국기훈장 제1급 수여. 이 공연성과의 첫 번째는 모든 곡목이 수령 김일성동지에 대한 충성심을 노래, 두 번째는 기악음악에서 인민가요들을 널리 이용, 세 번째는 개량한 민족악기의 훌륭한 연주. 가야금합주 〈첫봉화〉·〈혁명가요묶음〉에서 개량가야금을 사용했는데 줄을 18현으로 늘리고 7음계 조율법을 적용, 종래 가야금보다 작게 하면서도 음량이 커지고 음색이 부드러워짐. 그리고 전조가 쉽게 반음조절장치를 설치하였으며 부두줄을 없애고 가야금을 받침대에 올려놓음. 특히 과거 가야금연주법과는 달리 왼손과 오른손을 동시에 사용하는 연주법을 도입. 그리고 해금독주 〈경축〉에서 사용된 해금은 명주실로 된 줄을 쇠줄로 바꿔 탁성이 없어지고 맑고 아름다운 음색을 내게 하였으며 공명통을 개량하여 음량을 증대하고 음색을 부드럽게 하였음. 그리고 활을 개방하여 원활한 연주를 가능케 하였으며 류동지판에 4선을 메워놓음으로써 롱현연주, 튕기는 연주, 복음연주, 배음에 이르는 기술적 가능성을 얻은 것이 성과.
1969.11.00.	전국로동자예술소조축전(~12월).
1969.11.02.	김일성이 각도 가무단의 양악기사용에서 양악기를 써서 더 좋은 것은 양악기로 형상해야 한다고 강조.
1969.11.25.	조선예술영화촬영소 영화예술극장 소속의 관현악단과 민족관현악단, 합창단, 음악실을 합하여 영화음악단으로 개편.
1969.12.00.	1969년 말 조선예술영화촬영소 백두산창작단(김일성의 혁명활동을 영화로 옮기는 사업의 거점)에서 불후의 고전적명작 〈피바다〉를 광폭예술영화 〈피바다〉(1, 2부)로 완성. 이 작업은 불후의 고전적명작을 영화로 옮기는 사업의 처음.
1969.12.24.	새해경축연회공연 시연회.
1969.12.31.	국가중창단 새해경축연회공연 시연회.
1969.12.31.	새해경축 중앙예술단체들의 음악무용종합공연.
1970.00.00.	가요 〈대를 이어 충성을 다하렵니다〉 창작(연도추정). 김정일을 후계자로 추대

하는 노래.

1970.00.00.　군중문화회관에서 영화상영과 감상모임, 노래보급, 예술소조공연, 강연회, 독
　　　　　　서발표회, 전람회, 독주회, 독창회, 시랑송회 등 다양한 형식과 방법으로 김일
　　　　　　성의 혁명사상과 당정책을 침투.

1970.00.00.　문예총 중앙위원회 전원회의가 개최되어 문예총 중앙위원회 위원들, 산하 각
　　　　　　동맹 중앙위원들과 작가, 예술인들, 관계부문 일군들 참가. 회의에서 청소년들
　　　　　　을 혁명적인 문학예술작품으로 교양할데 대한 김일성의 교시와 사회주의적 민
　　　　　　족문화건설에서 민족문화유산을 옳게 계승발전시킬데 대해서, 근로자들의 공
　　　　　　산주의적 혁명사상, 혁명적세계관 확립에 이바지할 문학예술작품을 더 많이
　　　　　　창작할데 대한 교시를 관철하기 위한 과업 토의.

1970.00.00.　문예총 중앙위원회에서 광폭예술영화 〈한 자위단원의 운명〉에 대한 영화인,
　　　　　　작가, 예술인들의 연구모임 진행. 회의에서 영화 〈한 자위단원의 운명〉을 감상
　　　　　　하고 평론가들과 작가들, 배우들의 토론 진행.

1970.00.00.　문학예술혁명에서 영화예술에 힘을 집중하여 그 성과를 문학예술전반에 일반
　　　　　　화하기 위해 조선예술영화촬영소 영화음악단에 국립교향악단과 조선인민군
　　　　　　2.8영화촬영소 관현악단 병합, 그 외 5개 중앙예술단체 연주가 선발보충.

1970.00.00.　민족가극 〈금강산팔선녀〉(평양대극장) 조선로동당 제5차대회 경축공연.

1970.00.00.　민족가극 〈오직 한길로〉(국립민족가극극장, 평양대극장)가 전쟁시기 인민의
　　　　　　투쟁을 주제로 조선로동당 제5차대회를 경축하여 공연.

1970.00.00.　악기개량사업에서 주로 악기의 음량을 풍부화하며 소리에서 탁성을 제거하는
　　　　　　성과가 컸으며, 가야금과 양금, 단소를 비롯한 다양한 민족악기들의 형태가 세
　　　　　　련되어지고 구조에서도 한결 발전. 그 결과로 오늘날 음악의 창작과 연주, 대중
　　　　　　음악생활의 모든 영역에서 민족음악이 기본으로 발전하게 되었으며, 나라 곳곳
　　　　　　에 개량된 민족악기의 각종 중주단, 합주단이 조직.

1970.00.00.　음악무용서사시 〈영광스러운 우리 조국〉 조선로동당 제5차대회 기념 재창조
　　　　　　경축공연.

1970.00.00.　제1차 예술인체육대회.

1970.00.00.　조선로동당 제5차대회 경축 〈음악무용종합공연〉(평양대극장) 진행.

1970.00.00.　조선로동당 제5차대회 경축 조선인민군 제14차 군무자예술소조경연종합공연.

1970.00.00.　조선예술영화촬영소 백두산창작단 창조성원들이 항일무장투쟁시기 창작된
　　　　　　〈한 자위단원의 운명〉을 화면에 옮기는 사업에서 이룩한 경험을 교환하는 모임
　　　　　　(평양)이 진행. 영화인과 작가, 예술인, 예술부문 대학 교직원, 학생들, 문예작
　　　　　　품창작기관 일군들 참가.

1970.00.00.　조선예술영화촬영소 백두산창작단에서 불후의 고전적명작 〈한 자위단원의 운
　　　　　　명〉을 예술영화 〈한 자위단원의 운명〉으로 재현. 〈한 자위단원의 운명〉의 영화

	화 작업을 문학예술부문에서 속도전과 대안의 사업체계의 본보기로 제시.
1970.00.00.	조선예술영화촬영소 영화음악단과 배우들이 황해제철소와 룡성기계공장에서 공연.
1970.00.00.	조선음악가동맹 중앙위원회에서 혁명적인 문학예술작품을 가지고 청소년들을 널리 교양하기 위하여 통속적이며 혁명적인 노래를 창작보급할데 대한 김일성의 교시(1969년 12월 당중앙위원회 전원회의 확대회의) 연구회 진행(작곡가, 연주가, 평론가 참가).
1970.01.01.	조선음악가동맹 중앙위원회에서 당 제5차대회를 맞아 신인음악작품현상모집 진행(~7월 31일).
1970.01.09.	김정일이 문학예술부문 지도일군 및 예술인들 앞에서 〈작가, 예술인들 속에서 혁명적창작기풍을 세울데 대하여〉 연설.
1970.01.13.	'조선인민군 2.8영화촬영소'를 '조선2.8예술영화촬영소(1996년 '4.25예술영화촬영소'로 다시 개칭)'로 개칭.
1970.01.14.	국가중창단 종합공연.
1970.01.15.	조선작가동맹 중앙위원회와 문예출판사, 씨나리오창작사, 희곡창작사가 조선로동당 제5차대회 경축 신인문학작품(소설, 시문학, 가사, 극문학 – 가극대본 포함, 아동문학, 씨나리오, 평론, 대중문예, 예술적 산문) 현상모집 실시(~8월 31일).
1970.01.27.	김일성이 문화성 일군들에게 '예술공연편대들을 인민군부대들에 파견할데 대하여' 교시.
1970.01.30.	영화예술인들 무대공연시연회.
1970.02.02.	영화예술인들 무대공연시연회(평양대극장).
1970.02.17.	김일성이 과학교육 및 문학예술부문 일군협의회에서 〈교육과 문학예술은 사람들의 혁명적세계관을 세우는데 이바지하여야 한다〉, 〈민족문화유산계승에서 나서는 몇가지 문제에 대하여〉 연설. 연설에서는 민족문화유산계승의 원칙으로 인민성과 진보성을 제시하고 있다. 그리고 복고주의를 비판하고 있으며 서양악기는 세계 공통적인 것으로서 무조건 반대하지 말고 조선음악에 맞게 받아들이라고 주장. 이 연설 이후 1970년대에 수정주의적 요소와 복고주의적 경향 비판.
1970.03.08.	3 · 8국제부녀절 60돐경축 전국녀성예술소조경연대회와 종합공연.
1970.04.30.	국가중창단 음악무용종합공연 시연회.
1970.05.00.	리히림, 「민족음악의 특성을 잘 살리고 정치성과 예술성을 훌륭히 결합시키자」, 『조선예술』, 1970년 5월호, 루계 166호(평양: 문예출판사, 1970), 24~29쪽. 첫째로 민족음악의 현대화 성과와 함께 민족악기에서 탁성이 제거됐으나 거친 소리가 남아 있으며 쇠소리가 나는 경우가 있음을 지적. 이와 함께 민족관악기들이 대체로 나무통이었으나 일부 개량 관악기들에서 서양악기와 같이 쇠를 쓰는

것과 민족관현악편성이 양악관현악편성을 기계적으로 따라가려는 편향으로
민족적 특성을 잃어버림을 지적. 둘째로 통속적이고 혁명적인 노래 창작에서
예술성과 정치성을 함께 보장해야 함을 주장.

1970.05.25.　국가중창단 제1차 개별기량발표회.

1970.05.31.　함경북도 및 청진시 로동자, 학생예술소조 종합공연.

1970.06.00.　문화성 희곡창작사에서 1969년도 극문학현상응모작품 심사결과 발표.

1970.06.00.　방선영, 「우리 음악연주에서 민족적특성과 현대성을 더 잘 구현하자」, 『조선예
술』, 1970년 6월호, 루계 167호(평양: 문예출판사, 1970), 32~36쪽. 성악의 탁성과
악기의 쇠소리를 제거한 점에서 민족적 특성의 현대화 구현을 높이 평가하면서
민족음악의 현대화 문제들을 언급.

1970.06.17.　평양시 어린이들의 춤과 노래공연.

1970.06.18.　김정일이 작가 연출가들과 〈사회주의 현실을 반영한 혁명적 영화를 더 많이
창작하자〉 담화.

1970.06.20.　원산시에서 조선인민군협주단 음악무용종합공연 시연회.

1970.07.00.　김중일, 김최원, 장흠일이 『조선예술』 1970년 7월호(「혁명적가요예술에 대한 김
일성동지의 지도사상」), 8월호(「항일혁명가요의 사상예술적특성」), 9월호(「혁
명적가요창작앞에 나서는 몇가지 문제」)까지 3회에 걸쳐 「항일혁명가요의 빛나
는 전통을 이어 통속적이며 혁명적인 가요예술을 더욱 발전시키자」를 연재.

1970.08.03.　사회안전성예술단 공연.

1970.08.10.　평안북도 창성군 약수중학교 학생과 창성군 예술소조원 공연.

1970.08.14.　평양시학생소년예술소조 종합공연(평양학생소년궁전).

1970.09.02.　김일성이 문화성일군들에게 '수요강연회, 토요학습시간에 노래보급사업을 진
행할데 대하여' 교시.

1970.10.23.　조선인민군협주단 음악무용종합공연 시연회.

1970.10.30.　김정일이 평양대극장에서 국립악기연구소에서 새로 만든 악기를 보고 연구사
업 지시.

1970.11.02.　조선로동당 5차대회(~13일)에서 김일성 수상을 당중앙위 총비서로 추대.

1970.11.14.　조선로동당 제5차대회 경축 전국학생소년예술소조 종합공연.

1970.12.00.　김일성이 악기연구사업과 제작사업을 밀접히 결합시켜 통일적으로 진행하도
록 지시. 이에 따라 개량 제작된 악기들의 감정사업을 연주실현과 결부하여
진행하였고, 해금속이 먼저 감정되고 제작에 들어간 뒤, 고음단소와 단소, 고음
저대와 저대, 대피리, 장새납 등이 제정되고 제작.

1970.12.22.　평양악기공장에서 만든 전자종합민족악기 '충성-5'형의 연주. 곡목 〈풍년가〉
와 〈눈이 내린다〉 연주. 전자장치에 의하여 양악기뿐만 아니라 장새납, 피리,
해금을 비롯한 11가지 악기소리 표현. 조절장치에 따라 한 가지의 악기소리를

각각 따로 낼 수도 있고 몇 개의 악기 또는 11개의 악기소리를 동시에 낼 수 있음.

1970.12.25. 조선예술영화촬영소 영화음악단 공연. '불후의 고전적명작 《피바다》의 노래묶음 영화음악조곡' 등의 곡목으로 1, 2부 공연. 민족관현악과 양악관현악을 혁신하고 �꽥소리와 쇠소리를 완전히 없앴으며 민족음악의 현대성을 구현.

1970.12.31. 평양시 예술인들의 음악무용종합공연.

1971.00.00. '김일성농지혁명력사연구실노록해설가요' 64편과 '혁명과 건설에 괸힌 위대한 수령 김일성동지의 교시해설가요' 100편 창작.

1971.00.00. 『양악기악곡집』, 『민족성악교측본』 발간.

1971.00.00. 가극 〈혁명의 노래〉(량강도 가무단) 창조공연.

1971.00.00. 민족가극 〈영원한 흐름〉(황해남도가무단, 6장, 대본 김죽성·한도수) 창조공연.

1971.00.00. 영예군인모범무대 공연(평양).

1971.00.00. 제2차 예술인체육대회.

1971.00.00. 조선음악가동맹 평안남도지부가 령대탄광에서 생활연구사업과 창작조직사업 진행. 사업으로 46편의 음악작품 창작보급과 합평회·연구토론회, 예술소조들의 신작발표회와 노래보급, 기동선전대 공연활동, 작곡가들과 공훈탄부들의 상봉모임, 김일성 교시학습과 교시작품연구회, 민족음악장단·민족관현악편성법·작품분석·실용화성학 강습 진행.

1971.00.00. 조선음악가동맹에서 신인음악작품현상모집.

1971.00.00. 조선직업총동맹 제5차대회(1971년 12월 10일~14일) 경축 전국로동자예술소조 종합공연.

1971.00.00. 토지개혁법령발포 25돐 기념 전국농업근로자예술소조경연.

1971.00.00. 평양학생소년궁전의 대중정치활동실과 군중문화부일군들이 여러 학교 학생들로 '소년선전예술대'를 조직하여 시내 건설장을 순회하면서 사회정치활동 진행.

1971.01.00. 「백두산창작단의 창작솜씨를 따라 배우자: 불후의 고전적명작 《한 자위단원의 운명》을 영화에 옮기는 과정에서 백두산창작단 창조집단이 이룩한 귀중한 경험」, 『조선예술』, 1971년 1월호, 루계 174호(평양: 문예출판사, 1971), 53~64쪽. 〈한 자위단원의 운명〉을 영화화하는 과정에 대해 소개하고 있으며 특히 이 과정을 기업소관리운영과 같이 청산리정신, 청산리방법과 대안의 사업체계를 구현한 결과라고 설명. 대안의 사업체계와 같이 집체성을 보장하였으며 촬영소 내의 당위원회가 모든 영화제작사업을 지휘하면서 당위원회들과 당원들에게 분공사업을 조직. 그리고 창조 전 기간에 걸쳐 임시 당세포사업을 진행하게 되면서 당위원회와 당세포위원회가 정치사업을 앞세워 창조과정에 참여. 또 참모부의 기능과 역할이 높아지면서 사업을 종합적으로 지도하게 되었고 예술

지도사업과 기술지도 사업을 강화.

1971.02.00.	전국농업근로자예술소조축전.
1971.02.05.	사로청 창립 25돐 기념 평양시 청년학생예술소조종합공연.

1971.02.12. 김정일이 영화문학창작가들과 연출가들 앞에서 〈영화창작사업에서 나서는 몇 가지 문제〉 연설. 문학예술부문의 튼튼한 기초가 마련되었다고 평가.

1971.02.15. 김정일이 '위대한 수령님의 문예사상 연구모임'에서 〈영화창작에서 새로운 앙양을 일으킬데 대하여〉 결론. 〈한 자위단원의 운명〉의 영화화 작업을 문학예술부문에서 속도전과 대안의 사업체계의 본보기로 제시하며 널리 일반화시킬 것을 지시. 대안의 사업체계를 적용해서, 이전에는 영화촬영소들에서 총장의 유일관리제가 운영되었으나 이제는 당위원회의 집체적 지도를 보장하고, 위가 아래를 돕고, 영화창작사업을 통일적으로 종합적으로 지도할 것을 제시.

1971.03.00. 조선소년단창립 25돐 기념 제10차 전국학생소년방송예술축전(~7월).

1971.03.02. 김정일이 불후의 고전적명작 〈꽃파는 처녀〉 발굴사업에 참가하였던 문학예술일군들과 창작가들을 만난 자리에서 발굴작업에 만족을 표시. 이 자리에서 김일성이 창작한 〈피바다〉를 비롯한 불후의 고전적명작들을 발굴하여 영화와 가극, 소설로 옮겨 혁명적 문학예술의 본보기로 내세우려 한다고 선언.

1971.03.04. 토지개혁법령발포 25돐 기념 전국농업근로자예술소조축전 종합공연.

1971.03.20. 혁명가극 〈피바다〉(국립민족가극단, 평양대극장, 대본 백두산창작단) 첫 시연회와 김정일 첫 현지지도. 혁명가극 〈피바다〉를 창조하던 초기에는 가극노래창작과 형상에서 편향들이 나타남. 그 중 하나는 아리아나 대화창의 낡은 틀에서 대담하게 벗어나지 못하는 것이었고 다른 하나는 민족적인 색채를 살린다고 하면서 너무 민요식으로만 노래를 지으려고 한 것. 그 중 특히 문제는 민성과 양성을 갈라 보아야 한다며 방창곡을 옛날 민요식으로 형상하려고 한 것. 이후 방창곡은 민성과 양성으로 가르지 않음. 이날 김정일이 문학예술부문 일군과 창작가들을 만난 자리에서 불후의 고전적명작 〈피바다〉를 우리식으로 만들어 가극혁명을 일으키도록 지시. 작곡가 리면상을 비롯한 문학예술부문 일군과 창작가들에게 혁명가극창조 사업을 지시.

1971.03.24.	혁명가극 〈피바다〉 대본 정리.
1971.04.00.	당중앙위원회 상무위원회 북청확대회의 10돐 기념 북청군예술소조종합공연.
1971.04.00.	전국음악무용소품축전.
1971.04.19.	김정일이 국가중창단의 이름을 만수대예술단으로 할데 대하여 지시.
1971.05.06.	만수대예술단 예술인들 기량발표회.
1971.06.00.	혁명가극 〈피바다〉 대본 수여식 평양대극장에서 진행.

1971.06.28. 사로청 제6차대회 경축 대집단체조 〈로동당의 기치따라〉가 공연되고, 김일성이 인민상 수여를 교시.

1971.07.00. 리창구, 「어버이수령님의 교시를 높이 받들고 민족음악을 위주로 발전시키는 길에서」, 『조선예술』, 1971년 7월호, 루계 180호(평양: 문예출판사, 1971), 34~37 쪽. 민족음악의 발전과정을 중심으로 서술하며, 음악생활에 두 가지 음악, 민족 음악과 양악이 존재하는 객관적 현실을 인정하며 민족음악과 양악을 다 같이 발전시켜야 함을 지적. 하지만 민족음악을 더 발전시켜야 하며 양악도 민족음 악을 바탕으로 발전시켜야 함을 강조.

1971.07.08. 혁명가극 〈피바다〉의 장면별 무대관통련습(평양대극장) 진행.

1971.07.09. 혁명가극 〈피바다〉의 시연회 진행.

1971.07.17. 1971년 7월 17일 오후 5시 지난 3월부터 진행된 '불후의 고전적명작 〈피바다〉'의 가극화 작업이 끝나고 혁명적 민족가극 〈피바다〉(영화음악단·국립민족가극 극장-이후 피바다가극단, 7장 9경, 대본 백두산창작단, 작곡 리면상 등, 연출 리인철, 민족관현악-이후 전면배합관현악, 평양대극장)가 창작 공연. 창작집 단은 공연에 앞서 공개당총회를 개최하였으며 〈피바다〉가극이 성공적인 평을 받은 이후 참여한 예술인들은 입당을 하거나 공훈예술가·공훈배우 칭호, 표창 급수 등을 받음. 주요배역은 어머니 김기원, 갑순 류영옥, 변구장 김영원. 이 작품은 김일성의 항일무장세력이 1936년 2월 남호두회의 이후 장백지구로 이동 하면서 1936년 만강에서 창조공연한 것. 5대 혁명가극 중 하나이면서 혁명가극 의 시발점으로 혁명적이며 민족적인 음악형상과 사실주의적 일반화를 구현한 사회주의적사실주의 혁명가극으로 평가. 이 작품은 '수난의 피바다를 투쟁의 피바다로 만들어야 한다'는 종자를 가지고 혁명에 대하여 알지 못하던 소박한 조선여성이 계급투쟁의 시련을 헤쳐 가며 혁명조직의 지도 밑에 혁명가로 자라 나는 과정을 그림. 그럼으로써 피압박무산대중이 나아갈 길은 오직 혁명의 길 이라는 점을 제시. 이와 함께 자연발생적인 투쟁은 실패를 면할 수 없으며 혁명 은 오직 수령의 영도 밑에 정확한 혁명노선에 기초하여 진행되어야 함을 주장. 또한 반혁명적 폭력에는 반드시 혁명적 폭력으로 맞서 싸워야만 승리할 수 있 음을 제시. 그리고 제국주의자들에게 억압당하는 인민들의 민족해방과 혁명투 쟁에 관한 문제를 무산자대중의 계급해방문제의 통일 속에서 제기함으로써 식 민지 조선의 반일민족해방투쟁과 공산주의운동 발전의 합법칙성을 형상하였 다고 평가. 양식면에서는 종래 유럽의 오페라식 가극이나 우리나라 창극에서 완전히 벗어나 인민적이며 민족적인 예술형식에 기초하여 현대화되고 통속화 된 가극형식을 창조하였다고 평가. 대사와 종래 가극의 대화창(레치타티보)들 을 절가화된 가사로 고치고 그에 아름다우며 유순하며 부드러운 민족적 선율을 밀착시킴으로써 가극의 모든 노래들을 가요명곡으로 일관시키는 방법을 사용. 그리고 방창을 도입하고 적극적으로 활용하였는데, 이것이 가극의 인민성과 민족적 특성을 규정하여 "피바다식 가극" 양식을 개척하는 데 중요한 역할. 또

가극의 기본형상수단인 음악의 기능과 역할을 높임. 처음에는 개량한 민족악기를 위주로 하는 민족관현악으로 창조되었으나 1972년 말 혁명가극 〈꽃파는 처녀〉에서 민족관현악과 양악관현악을 함께 사용하는 배합관현악이 확립된 이후 전면배합관현악으로 개편. 그리고 음악과 갖는 통일 속에서 무용과 무대미술의 역할을 매우 높임으로써 무용과 무대미술이 가극의 중요하고 필수적인 형상수단이 됨. 〈한 자위단원의 운명〉을 영화로 옮기는 사업과 함께 〈피바다〉가극의 창작과정에서 속도전의 창작방법론이 적용되어 성공을 거두었으며 이후 "피바다식 가극" 창조과정에도 이러한 방법론이 일반화.

1971.07.17. 김정일이 혁명가극 〈피바다〉 창조성원들앞에서 〈혁명가극 〈피바다〉는 우리식의 새로운 가극〉 연설. 절가와 방창을 잘 사용해서 주체적 가극건설의 기본원칙인 인민성과 민족적 특성, 통속성을 구현했으며 국제무대에서도 공연할 수 있다고 평가. 하지만 방창문제를 완전히 해결하지 못한 점과 4장의 주인공 어머니와 경철 어머니의 상봉장면의 노래가 아직 절가화되지 못했다고 지적.

1971.07.24. 혁명가극 〈피바다〉 공연.

1971.07.29. 조선인민군협주단 음악무용종합공연 시연회.

1971.07.30. 김정일이 조선인민군협주단 책임일군에게 6.25전쟁 때 간호사로 활동하다 전사한 안영애(1929~1951)를 원형으로 형상한 예술영화 〈한 간호원에 대한 이야기〉(조선2.8예술영화촬영소, 1970)를 바탕으로 새로운 가극을 창조하라고 지시. 이후 혁명가극 〈당의 참된 딸〉 창작.

1971.08.00. 조선중앙방송위원회 방송예술선동대가 천리마희천공작기계공장에서 〈피끓는 청춘을 수령님께 바치여〉 공연.

1971.08.07. 조선인민군협주단 예술공연 시연회.

1971.08.13. 혁명가극 〈피바다〉 공연.

1971.08.22. 혁명가극 〈피바다〉 공연.

1971.08.24. 가극 〈은혜로운 해빛아래〉(평안북도가무단, "피바다식" 이전) 공연. 김정일 현지지도.

1971.08.24. 문화성과 조선음악가동맹, 조선무용가동맹의 주최로 중앙 및 각 도 음악무용예술단체들의 교양지도원, 음악무용부문 강사들이 참가한 전국음악무용가들의 강습이 함경남도 신포에서 진행(~9월 6일). 강습에는 김일성의 문학예술부문 교시와 문예정책을 비롯한 음악무용리론강습, 무용기본동작 · 조선장단 등의 실기강습 실시.

1971.09.06. 문예출판사 창립 25돐 기념보고회(천리마문화회관).

1971.09.07. 량강도가무단이 가극 〈혁명의 노래〉("피바다식" 이전)와 음악무용종합공연 진행.

1971.09.08. 공화국창건 23돐 경축 평안북도예술소조 종합공연.

1971.09.28. 피바다가극단이 중국에서 혁명가극 〈피바다〉 50여회 공연(~12월 9일).

1971.10.16.	김정일이 '위대한 수령님의 문예사상연구모임'에서 〈예술작품은 창작가의 열정과 탐구의 열매이다〉 연설. 영화예술의 예술적 측면이 무대예술의 세계화에 비해 뒤떨어지고 있다고 평가.
1971.10.28.	김정일이 가극 〈한 간호원에 대한 이야기〉(당의 참된 딸)의 노래가 좋고 관현악에서 민요가 바탕이 된 음악을 양악기로 잘 표현했다고 평가. 하지만 가사와 선율에서 대화창의 요소를 철저히 뿌리빼지 못했으며 방창이 극적행동과 맞물리지 못하고 형식도 다양하지 못하다고 지적.
1971.10.28.	김정일이 문학예술부문 일군들과 〈《피바다》식 혁명가극 창작원칙을 철저히 구현하여 사상예술성이 높은 혁명가극을 창조하자〉 담화.
1971.11.00.	조선음악가동맹 중앙위원회, 「사상성과 예술성이 완벽하게 결합된 혁명적이며 인민적인 가극예술의 빛나는 모범: 불후의 고전적명작 《피바다》에서 혁명적민족가극 《피바다》에 대하여」, 『조선예술』, 1971년 11월호, 루계 183호(평양: 문예출판사, 1971), 22~31쪽. 혁명적민족가극 〈피바다〉를 김일성동지의 주체적문예사상과 혁명적민족가극 건설에 관한 미학사상을 완벽하게 구현한 것으로 평가하며 사회주의적사실주의가극예술의 모범으로 규정. 내용은 혁명적인 것, 사회주의적인 것으로 일관하며 형식이 혁명적 내용에 맞게 인민적이며 민족적이며 현대적인 것으로 평가. 그 방도로서 절가, 방창, 음악극작술, 민족무용, 사실주의미술을 설명. 가극에서 기둥을 이루는 노래로 혁명가요-절가 〈피바다가〉와 〈《토벌》가〉를 설명. 그리고 가극의 중요한 의의로 사상성과 예술성의 완벽한 결합을 주장.
1971.11.02.	김정일이 혁명가극 〈한 간호원에 대한 이야기〉(〈당의 참된 딸〉) 주제가 가사 〈어디에 계십니까 그리운 장군님〉을 지음.
1971.11.15.	혁명가극 〈당의 참된 딸〉 첫 시연회 .
1971.11.16.	혁명가극 〈당의 참된 딸〉 창작일군협의회(평양대극장) 진행.
1971.11.18.	혁명가극 〈당의 참된 딸〉 창작일군협의회 진행 -조예9607정, 13
1971.11.24.	혁명가극 〈당의 참된 딸〉의 노래 〈남천강 푸른 물결아〉로 창작된 여러 편의 곡을 김정일이 지도.
1971.12.00.	1971년 말부터 1972년 초에 걸쳐 만수대예술단이 싱가포르, 버마, 인도, 프랑스 방문공연.
1971.12.00.	1971년 말부터 1972년 초에 걸쳐 피바다가극단이 중국, 알제리, 로므니아, 소련 방문공연.
1971.12.05.	만수대예술단 외국방문공연 시연회.
1971.12.11.	혁명가극 〈당의 참된 딸〉(조선인민군협주단, 집체작, "피바다식 혁명가극", 양악관현악, 인민상계관작품, 이전제목 〈한 간호원에 대한 이야기〉, 평양대극장). 가극의 5대명작 가운데 하나로서 전쟁시기 엄혹한 시련을 뚫고 당과 혁명이

맡겨준 임무를 끝까지 수행하였으며 자기 생명의 마지막 순간까지 당에 충직하였던 당원 여전사의 이야기. 배역은 강연옥－지영복, 기창－리동섭, 최성림－임덕수. 수령에게 충직한 당적인간이란 어떤 사람이며 어떻게 살아야 하는가에 예술적 해답을 준 혁명가극으로서 수령에 대한 충실성을 그 성격의 핵으로 밝힘. 공산주의 새 인간학의 주체적 음악예술로서 사람들에게 정치적 생명을 주는 노동계급의 수령과 수령님께 충실한 공산주의혁명가를 노래. 혁명적민족가극 〈피바다〉에 의하여 개척된 새 형의 혁명적가극 창작원칙 즉 절가, 방창, 무대예술과 무용에 의한 가극창작원칙에 철저히 의거함으로써 형상의 심도와 폭을 더욱 높이 끌어올림. 특히 녀성방창과 남성방창을 밀접히 결합시켰으며 방창의 기능을 여러모로 확대.

1971.12.13.	혁명가극 〈피바다〉 시연회(평양예술극장).
1971.12.29.	혁명가극 〈피바다〉 공연(평양예술극장).
1971.12.30.	『위대한 주체사상의 빛발아래 개화발전한 항일혁명문학예술』(평양: 사회과학출판사, 1971).
1971.12.30.	새해경축공연 시연회(평양대극장).
1972.00.00.	'위대한 수령님의 주체적이며 혁명적인 문예사상연구학술토론회'가 진행되어 영화부문일군들과 작가, 예술인들, 문예부문의 대학교원들, 과학일군들 참가.
1972.00.00.	『불후의 고전적명작 〈피바다〉 중에서 혁명가극 〈피바다〉 노래집』(평양: 문예출판사, 1972).
1972.00.00.	김일성 60돐 기념 전국학생소년예술축전, 전국녀성예술소조 종합공연.
1972.00.00.	김일성의 「혁명적민족가극건설에 관한 주체적미학사상의 빛나는 승리」 해설 논문 발표.
1972.00.00.	전국음악무용부문 신인개인경연(평양, 성악·기악·무용·교예부문)이 진행되어 중앙예술단체와 예술부문대학, 지방예술단체의 음악무용부문 신인들 200여 명 참가.
1972.00.00.	전국의 공장, 기업소 노동자들과 농업근로자들 속에서 '〈피바다〉근위대'와 '〈꽃파는 처녀〉근위대'가 광범히 조직되어 작품의 주인공들처럼 노동과 생활에서 공산주의적 혁명적 기풍을 발양.
1972.00.00.	조선예술영화촬영소에서 인민상계관작품인 혁명가극 〈당의 참된 딸〉을 영화로 촬영.
1972.00.00.	중앙군중문화회관이 각 도(직할시), 시(구역), 군들에 설치되어 있는 군중문화회관들의 운영에 대한 방법적 지도사업, 예술소조책임자 양성사업, 근로대중 속에서 문학예술인 육성사업, 군중가요 및 군중무용 보급사업, 전국예술소조경연과 종합공연 및 중요행사공연작품의 준비사업, 예술소조경연작품의 심사사

업 진행. 회관의 예술부에는 연출·무용·성악·기악·지도원, 창작부에는 작가·작곡가·안무가, 미술부에는 미술가·조명·장치 지도원, 신인지도부에는 신인강습조직지도를 위한 예술가 배속. 1972년에는 15회의 예술소조경연을 조직 진행하였으며 북청에서 전국군중문화일군강습 진행.

1972.00.00. 총련은 김일성의 생일 60돐을 기념하여 1만여 명의 재일조선청소년학생들이 출현하는 대집단체조 〈수령님께 드리는 충성의 노래〉 창조.

1972.00.00. 평양시 예술인들 음악무용종합공연(평양대극장).

1972.00.00. 피바다가극단이 혁명가극 〈피바다〉의 창조에 대한 공로로 '김일성훈장'을 받음.

1972.01.00. 「가극대본 불후의 고전적명작 《피바다》 중에서 혁명가극 피바다」, 『조선예술』, 1972년 1월호, 루계 185호(평양: 문예출판사, 1972), 23~57쪽.

1972.01.00. 『조선예술』 1972년 1월호에 혁명가극 〈피바다〉가 특집형태로 편성. 표지그림이 혁명가극 〈피바다〉의 장면이며, 내용에 대본과 함께 대표 노래들(숫자보)과 기타 기사들이 게재.

1972.01.00. 1972년 1월말부터 2개월간 피바다가극단이 알제리, 로므니아, 소련에서 혁명가극 〈피바다〉 공연.

1972.01.00. 조선인민군 제15차 예술경연.

1972.01.00. 조선인민군협주단 조선인민군연극단 병합.

1972.01.10. 혁명가극 〈피바다〉 검열공연.

1972.01.12. 전국농업근로자예술소조축전(~2월초).

1972.01.13. 평양예술극장에서 영화음악단을 기본으로 국립민족가극극장의 일부성원들을 편입시켜 혁명가극 〈피바다〉 1조 공연조, 즉 '피바다가극단'을 조직(가극단 창립일은 1971년 7월 17일 첫 공연일로 선포). 이전까지 민족가극단과 국립가무단, 영화음악단 등이 혁명가극 〈피바다〉 1조와 2조로 나누어져 2개조로 활동하면서 창조와 공연 진행. 이 날 피바다가극단의 명단이 발표되었으며 김정일이 피바다가극단을 무대예술부문의 본보기단체로 만들데 대해 지시.

1972.01.18. 전국학생소년예술축전(~2월 7일).

1972.01.19. 혁명가극 〈피바다〉 시연회.

1972.01.22. 외국방문을 위한 만수대예술단의 시연회.

1972.01.26. 피바다가극단이 알제리에서 혁명가극 〈피바다〉 공연(~2월 8일).

1972.01.27. 외국방문 만수대예술단 제2차 시연회.

1972.01.29. 혁명가극 〈당의 참된 딸〉 검열공연.

1972.02.00. 만수대예술단이 프랑스 빠리에서 음악무용종합공연.

1972.02.00. 미술가동맹 중앙위원회, 「불후의 고전적명작 《피바다》 중에서 혁명적민족가극 《피바다》의 무대미술은 조선적이며 현대적인 무대미술의 모범」, 『조선예술』, 1972년 2월호, 루계 186호(평양: 문예출판사, 1972), 40~45쪽. 혁명적민족가극

〈피바다〉의 무대미술을 사회주의적사실주의의 전형으로 평가.

1972.02.00. 조선문학예술총동맹 중앙위원회, 「혁명적민족가극건설에 관한 주체적미학사상의 빛나는 승리: 불후의 고전적명작 《피바다》 중에서 혁명적민족가극 《피바다》에 대하여」, 『조선예술』, 1972년 2월호, 루계 186호(평양: 문예출판사, 1972), 32~39쪽. 혁명적민족가극 〈피바다〉를 당성과 노동계급성이 구현되고 사상성과 예술성이 완벽히 결합된 작품으로서 혁명적 가극건설에 관한 주체적 미학사상에 초석을 놓은 사회주의적가극예술로 규정. 종래의 낡은 가극을 극복한 작품으로 평가하면서 절가를 받아들인 것을 가장 큰 성과로 평가하고 방창도 함께 높이 평가. 그리고 무용과 무대미술의 성과도 함께 언급. 음악극작술에서는 절가를 필요한 대목에서 반복하는 수법을 특징으로 제시.

1972.02.00. 평양음악대학과 평양예술대학을 통합하여 평양음악무용대학으로 개편.

1972.02.02. 외국방문 만수대예술단 제3차 시연회.

1972.02.05. 만수대예술단 공연.

1972.02.05. 조선예술영화촬영소 국기훈장 제1급 수여. 최고인민회의 상임위원회는 25주년을 맞는 조선예술영화촬영소에 영화 〈내고향〉·〈피바다〉·〈한 자위단원의 운명〉의 성과를 언급하며 정령 채택.

1972.02.09. 피바다가극단이 로므니아에서 혁명가극 〈피바다〉 공연(~22일).

1972.02.10. 『혁명의 위대한 수령 김일성동지의 주체적문예사상』(평양: 사회과학출판사, 1972).

1972.02.14. 전국대학생예술축전(~25일).

1972.02.18. 혁명가극 〈당의 참된 딸〉 검열공연.

1972.02.20. 전국녀맹예술소조축전(~3월 중순).

1972.02.23. 조선농업근로자동맹 제2차대회경축 음악무용서사시극 〈위대한 수령님의 사랑이 넘쳐흐르는 땅〉 공연.

1972.02.23. 피바다가극단이 소련에서 혁명가극 〈피바다〉 공연(~3월 6일).

1972.03.00. 혁명가극 〈당의 참된 딸〉에 인민상을, 조선인민군협주단 예술인들에게 공훈배우, 공훈예술가 칭호 수여 모임(평양대극장).

1972.03.08. 만수대예술단이 스위스에서 음악무용종합공연(~11일).

1972.03.09. 조선민주주의인민공화국 사회과학부문 인민상 및 학위학직심사위원회에서 조선인민군협주단에서 창조한 혁명가극 〈당의 참된 딸〉에 인민상을 수여. 조선인민군협주단이 창립 25돐을 맞아 당중앙위원회와 공화국내각의 공동축하문과 국기훈장 제1급 수여.

1972.03.15. 외국방문공연을 마치고 돌아온 피바다가극단 귀환공연(평양대극장).

1972.03.19. 조선인민군 부대군무자예술소조공연.

1972.03.21. 극장기구들을 가극혁명의 요구에 맞게 개편하기 위해서 국립가무단과 민족가

극극장을 발전적으로 해산하고 피바다가극단을 새로 만들면서 이 가극단과 이미 있던 영화음악단을 통합하여 영화음악극장을 조직. 영화음악극장은 영화음악창조와 "피바다식 혁명가극" 작품의 창조, 교향악을 비롯한 기악작품창조를 기본으로 하면서 음악무용종합공연도 진행. *연도 추정(1971년 표기자료를 1972년의 오류로 추정).

1972.03.24. 김일성 생일 60돐 경축 전국음악무용예술축전 진행(~4월 14일). 가극 〈은혜로운 해빛아래〉(평안북도가무단), 〈어버이품〉(함경북도가무단), 〈은혜로운 품속에서〉(함경남도가무단), 〈한 렬사가족에 대한 이야기〉(황해북도가무단), 〈분계선녀성들〉(개성시가무단), 〈남강의 어머니〉(강원도가무단), 〈철의 력사와 함께〉(평안남도가무단), 〈청춘과원〉(국립가무단), 〈조국진군의 길에서〉(철도성예술극장) 공연.

1972.04.00. '김일성상'계관인 리면상 수여.

1972.04.00. 국립민족가극극장을 이어받아 가극을 전문으로 하며 음악무용공연도 하는 평양예술단을 새로 창립. 이로써 가극, 특히 "피바다식 가극"의 거점이 되는 영화음악극장과 함께 평양예술단이 생기면서, 피바다가극단과 더불어 가극단 2개가 구성됨.

1972.04.00. 김일성 60돐 생일 경축 불후의 고전적명작 〈꽃파는 처녀〉를 각색한 천연색광폭예술영화 〈꽃파는 처녀〉(상·하)를 조선예술영화촬영소에서 제작.

1972.04.01. 조선인민군 군인가족예술소조종합공연.

1972.04.03. 혁명가극 〈밀림아 이야기하라〉 첫 시연회 진행. 1958년판 가극을 혁신하지 못한 것으로 평가.

1972.04.07. 평양지구 군인가족녀맹예술소조공연.

1972.04.09. 만수대예술단 음악무용종합공연.

1972.04.14. 4.15경축공연 시연회.

1972.04.14. 전국녀맹예술소조종합공연.

1972.04.15. 『불후의 고전적명작 《피바다》 중에서 혁명가극 피바다 총보』(평양: 문예출판사, 1972).

1972.04.16. 김일성 60돐 생일 경축 전국학생소년예술축전종합공연(평양학생소년궁전극장).

1972.04.18. 혁명가극 〈밀림아 이야기하라〉(평양예술단, 5막, 대본 송영, 작곡 리면상 등, 집체작, "피바다식 혁명가극", 평양대극장, 양악관현악 – 이후 부분배합관현악) 창조공연. 공산주의적 혁명가의 전형을 그린 가극으로 혁명가극 〈피바다〉의 모범에 철저히 의거하여 창작된 5대 명작 가운데 하나. 1958년 창조 공연된 가극 〈밀림아 이야기 하라〉를 "피바다식 혁명가극"이 제작되면서 다시 각색되어 재창조. 수령이 이끄는 혁명의 길에서 성장해가는 조선인민혁명군대원이며 공

작원인 최병훈의 수령에 대한 충성심, 조국과 인민에 대한 사랑과 혁명적 의지를 영웅서사시화. 〈당의 참된 딸〉과 함께 공산주의 새 인간학의 주체적 음악예술로서 사람들에게 정치적 생명을 주는 노동계급의 수령과 수령님께 충실한 공산주의혁명가를 노래. 절가들이 작품의 영웅서사시적 양상에 맞게 극적서술형태를 띠고 주어진 정황과 다양한 성격들을 충실하게 그렸으며 방창의 기능은 더욱 확대되어 주인공의 노래를 먹임소리(메기는 소리)로 하고 그것을 구절구절 받아넘겨 그의 심정을 부각하여 등장인물로서 공개할 수없는 내면독백을 대신. 이러한 절가와 방창, 그에 기초한 음악극작술이 발전하면서 가극음악이 한걸음 더 발전. 관현악은 창조 당시는 양악관현악으로 만들어졌으나 혁명가극 〈꽃파는 처녀〉에서 배합관현악이 창조 완성된 이후 민족목관악기와 양악관현악을 결합한 부분배합관현악을 사용. 무용과 미술은 음악과 함께 종합예술로서 가극의 특성과 기능을 더욱 발전.

1972.04.20.	전국대학생예술축전종합공연.
1972.04.22.	혁명가극 〈밀림아 이야기하라〉 공연.
1972.04.23.	전국로동자예술소조종합공연.
1972.04.24.	혁명가극 〈피바다〉 시연회.
1972.05.02.	사회안전성예술단체 창립 25돐을 맞아 붉은기군악단과 예술단이 국기훈장 제1급 받음.
1972.05.02.	혁명가극 〈밀림아 이야기하라〉(평양대극장) 공연.
1972.05.07.	중국상해무용극단이 방문하여 평양, 함흥, 원산 등지에서 혁명적 현대바레 〈백모녀〉·〈붉은 녀성중대〉와 피아노협주곡 〈황하〉 공연.
1972.05.09.	김일성 60돐 생일 경축 조선인민군 제15차 군무자예술소조종합공연.
1972.05.16.	김정일이 문화성 책임일군과 한 담화 〈금강산을 노래하는 새로운 가극을 만들데 대하여〉에서 금강산을 노래하는 새로운 가극을 만들데 대하여 지시. 이날 1969년 조선예술영화촬영소에서 만든 예술영화 〈금강산처녀〉의 이야기를 원작으로 제시. 이후 평양예술단이 혁명가극 〈금강산의 노래〉로 창조.
1972.05.20.	학생소년예술소조원들의 종합공연.
1972.05.23.	모택동이 '연안문예좌담회에서 한 연설' 발표 30돐을 기념하는 조중 문학예술인들의 련환대회와 련환대회경축합동예술공연(평양대극장) 진행.
1972.05.29.	가극 〈한 자위단원의 운명〉("피바다식" 이전) 량강도에서 공연. 중앙의 창작가들과 심의조 성원들이 참가하여 창조되었으나 "피바다식 가극" 창작원칙에 맞지 않다고 평가.
1972.06.00.	「가극대본 인민상계관작품 혁명가극 당의 참된 딸」, 『조선예술』, 1972년 6월호, 루계 190호(평양: 문예출판사, 1972), 34~63쪽.
1972.07.00.	완성된 가극대본과 함께 혁명가극 〈꽃파는 처녀〉의 창조집단과 지휘부를 구성.

1972.07.00.	조선무용가동맹 중앙위원회, 「가극에 무용을 잘 배합한 빛나는 본보기: 불후의 고전적명작 《피바다》 중에서 혁명가극 《피바다》 의 무용형상에 대하여」, 『조선예술』, 1972년 7월호, 루계 191호(평양: 문예출판사, 1972), 42~48쪽. 혁명가극 〈피바다〉가 가극에서 무용을 배합하는 문제, 방창의 적극적인 도입, 가극의 무용배우 위치와 기능 등과 같은 문제를 제기하고 해결.
1972.07.00.	조선음악가동맹 중앙위원회, 「위대한 수령 김일성동지의 탁월한 문예사상을 구현한 혁명가극 《피바다》 는 혁명적가극예술의 불멸의 기치」, 『조선예술』, 1972년 7월호, 루계 191호(평양: 문예출판사, 1972), 36~41쪽. 현재까지 가극예술에서 현대적주제의 가극과 애국주의교양을 목적으로 하는 사상적 내용의 작품들을 만들었지만 그 형식은 18세기 가극형식을 그대로 모방하여 공연하고 있으며 고전가극들을 상연하는 것이 많은 비중을 차지. 하지만 혁명가극 〈피바다〉에서는 새로운 사상적 내용과 형식을 개척하고 결합함에 있어서 혁명적 전환을 가져옴.
1972.07.11.	만수대예술단 예술인들 기량발표회(평양예술극장).
1972.07.20.	중앙로동자예술선전대공연.
1972.07.31.	예술영화 〈꽃파는 처녀〉가 체스꼬슬로벤스꼬의 까롤로비 바리에서 진행된 제18차 국제영화축전에서 특별상과 특별메달 받음.
1972.08.00.	전국학원부문 학생예술소조경연.
1972.08.11.	조선인민경비대예술소조 종합공연.
1972.08.16.	혁명가극 〈피바다〉 시연회.
1972.08.17.	아프리카와 구라파 나라들을 방문하는 피바다가극단 음악무용종합공연 시연회(평양예술극장).
1972.08.18.	조국방문 요꼬하마조선초급학교 음악무용소조원들 예술소조공연(평양학생소년궁전극장).
1972.08.31.	학생소년예술소조원들의 종합공연(평양학생소년궁전) 진행.
1972.09.00.	정용호, 「계급적원쑤에 대한 불타는 증오와 적개심으로 일관된 혁명투쟁의 노래: 혁명가요 《피바다가》 에 대하여」, 『조선예술』, 1972년 8·9월호, 루계 192호(평양: 문예출판사, 1972), 42~48쪽. 인민들 속에서 계급교양을 기본으로 하는 공산주의교양과 혁명전통교양의 대표 작품으로 혁명가요 〈피바다〉를 평가. 그리고 민족음악의 5음계조식을 예로 들면서 민족적 특성을 구현한 작품으로 서술. 그 민족적 특성으로 3박자 흐름과 조약보다는 순차진행을 사용한 점, 민요와 같이 한 악절의 노래로 이루어진 점을 들고 있음.
1972.09.06.	김정일이 조선문학예술총동맹 산하 창작가들의 사상투쟁회의에서 〈문학예술작품창작에서 혁명적인 전환을 일으킬데 대하여〉 결론. 사상투쟁회의에서 지난 67년 당중앙위원회 4기 15차 전원회의 이후 창작가들 속에서 반당반혁명종

파분자 청산 투쟁이 제대로 이뤄지지 않았다고 평가하며 본 회의에서 폭로비판. 문예총 산하 일부 도지부에서 가족주의가 자라나 분파적인 행동을 하는 현상이 비판되었고, 문예총은 교양단체로서 맹원들을 교양하는 일에만 전념하고 창작과 행정적인 사업의 조직과 지도는 모두 당과 문화성에서 담당할 것을 당부. 문화성 작품국가심의위원회에서는 영화문학작품심의만 하도록 하며, 문학작품심의는 김일성이 제시한 3위1체의 원칙에 따라 당, 사회단체(문예총), 국가기관(문화성)으로 구성된 작품국가심의위원회에서 하도록 함. 4기 15차 전원회의 이후 작품들을 '집체작'으로만 밝히지 말고 창작자의 이름을 밝혀서 문화로력보수도 줄 것을 요청. 민족음악과 그 형식을 새롭게 발전시키는데 혁명가극"피바다식" 노래와 그 형식을 널리 일반화할 것을 제시. 그리고 혁명가극 창작원칙과 방도들에 대한 학습조직과 혁명가극 〈피바다〉와 〈꽃파는 처녀〉에 대한 연구토론회도 조직할 것을 지시.

1972.09.06.	평양예술단이 파키스탄에서 음악무용종합공연(~20일).
1972.09.16.	가극 〈은혜로운 해빛아래〉(평안북도가무단, 평양예술극장) 공연(완성 이전).
1972.09.28.	평양예술단이 애급(이집트)에서 음악무용종합공연(~10월 8일).
1972.10.00.	조선음악가동맹 중앙위원회, 「민족음악유산을 비판적으로 계승발전시킬데 대한 우리 당의 방침」, 『조선예술』, 1972년 10월호, 루계 193호(평양: 문예출판사, 1972), 30~36쪽. 첫째로 민요를 비롯한 진보적이고 인민적인 민족음악유산을 비판적으로 계승한 작품으로 가무 〈기나리〉, 민족기악합주 〈신아우〉, 민족관현악과 합창 〈혁명을 위하여〉(〈신아우〉기초), 무반주합창 〈법성포배노래〉 제시. 둘째로 민족음악을 창조적으로 혁신하고 새 현실의 요구에 맞게 발전시킨 작품으로 혁명가극 〈피바다〉·〈당의 참된 딸〉·〈밀림아 이야기하라〉, 관현악과 합창 〈청산벌에 풍년이 왔네〉, 가요 〈10대정강의 노래〉·〈세상에 부럼없어라〉·〈밭갈이 노래〉·〈눈이 내린다〉·〈샘물터에서〉·〈끝없는 이 행복 노래부르네〉·〈비단짜는 처녀〉 제시.
1972.10.02.	혁명가극 〈밀림아 이야기하라〉 공연.
1972.10.13.	9월방직공장조업 경축 로동자예술소조종합공연.
1972.10.15.	자강도가무단 음악무용종합공연.
1972.10.19.	혁명가극 〈꽃파는 처녀〉 관통연습.
1972.10.22.	혁명가극 〈꽃파는 처녀〉 무대연습.
1972.10.23.	가극 〈은혜로운 해빛아래〉(평안북도가무단, 피바다식) 완성공연.
1972.10.30.	김정일이 문화성 책임일군에게 도연극단을 가무단에 통합하여 가극을 위주로 할 수 있게 표준기구를 짤 데 대하여 지시. 이후 1972년 말부터 1973년 초에 걸쳐 각 도에 있던 가무단의 창조역량을 가극도 할 수 있도록 확대하여 도예술단으로 개편.

1972.10.30.	혁명가극 〈꽃파는 처녀〉 무대연습.
1972.10.31.	혁명가극 〈꽃파는 처녀〉 관통연습.
1972.11.00.	「혁명가극 밀림아 이야기하라」(가극대본), 『조선예술』, 1972년 11월호, 루계 194호(평양: 문예출판사, 1972), 32~59쪽.
1972.11.00.	박종성, 「무용을 극정황에 맞게 배합하여 극도 무용도 살아나게 하는것은 가극 무용창작의 기본요구」, 『조선예술』, 1972년 11월호, 루계 193호(평양: 문예출판사, 1972), 70~73쪽.
1972.11.00.	조선음악가동맹 중앙위원회, 「혁명투사의 숭고한 혁명정신의 빛나는 형상: 《피바다》식 가극예술이 낳은 또하나의 혁명적대작 혁명가극 《밀림아 이야기하라》에 대하여」, 『조선예술』, 1972년 11월호, 루계 193호(평양: 문예출판사, 1972), 65~69쪽. 절가를 가극 전반의 음악으로 확대하고 방창의 형태를 다양하게 활용.
1972.11.03.	혁명가극 〈피바다〉 시연회.
1972.11.15.	평양시예술인들의 음악무용종합공연(평양대극장).
1972.11.27.	혁명가극 〈꽃파는 처녀〉 검열공연.
1972.11.29.	혁명가극 〈꽃파는 처녀〉 시연회(평양대극장).
1972.11.30.	혁명가극 〈꽃파는 처녀〉(피바다가극단, "피바다식", 전면배합관현악, 평양대극장) 첫 공연. 처음에는 피바다가극단에서 창조했으나 1973년 상반기에 조선예술영화촬영소 녀성기악중주조(1968)에서 출발한 만수대예술단이 평양가무단을 잇는 국립가무단을 병합하면서 종합예술단체로 개편되어 담당. 혁명가극 5대 명작 가운데 하나로서 "피바다식 혁명가극" 창작의 모든 성과를 집대성하여 그 원칙과 방도를 완벽하게 구현한 가장 사상예술성이 높은 본보기작품이자 계급교양의 위대한 교과서로 평가. '설음과 효성의 꽃바구니가 투쟁과 혁명의 꽃바구니로 된다'는 종자를 가지고 꽃분이 일가의 눈물 나는 생활과 성장과정을 그림. 그럼으로써 제국주의에서 압박받고 천대받는 식민지 인민들의 설움과 수난, 지주와 자본가들의 착취로 말미암아 겪게 되는 근로인민들의 원한을 보여줌. 그래서 결국 지주, 자본가 제도를 때려 부수고 민족적 독립과 자유를 찾기 위하여 혁명의 길을 걸어야 한다는 결론을 도출. 극작술은 생활을 따라 인간의 감정세계를 긴장과 완화, 축적과 폭발의 흐름으로 자연스럽게 펼쳐 보여주면서 성격의 본질을 정서적으로 드러내는 감정조직을 기본으로 함. 그리고 음악조직의 기본구조 중 특히 주제가를 서장에서 제시하며 꽃파는 처녀의 운명에 대하여 철학적으로 문제를 제시하고 종장에서 다른 가사에 기초하여 반복됨으로써 그에 대한 해답을 제시하는 방식을 사용. 또한 음악극작술에서 주요 등장인물들과 그들의 감정선에 주어진 여러 개의 기둥노래들을 중심으로 풀어나감. 가극의 음악을 절가－명곡으로 가득 차게 함. 그리고 미해결로 남아있던 부정인물들의 노래까지 진한 민요풍의 음조로써 착취계급의 특질을 잘 표현해서

절가화함으로써 모든 가사를 절가화. 그럼으로써 가극음악의 절가화를 완성.
방창 사용에서는 방창을 많이 넣어 극발전에서 그 기능과 수법을 더욱 높였다.
그리고 방창이 작품의 주제를 철학적으로 제기하고 그것을 끌고나감으로써 해
명하는데 적극 참여. 또한 방창을 독창, 2중창 등 다양한 형식으로 편성함으로
써 그 형상적 기능을 확대. 창작과정 초기에는 양악관현악을 편성했으나 완성
과정에서 민족관현악과 양악관현악을 배합함으로써 가극에서 처음으로 민족
악기에 양악기를 전면적으로 배합한 전면배합관현악의 주체적관현악이 탄생.
무용은 제3자의 입장에서 주인공들을 동정하거나 그의 정신세계를 대변하는
방식을 적용.

1972.12.00.	1972년말 극장의 공연활동과 좌석을 통일적으로 장악하고 관람조직에서 지령 체계를 세우며, 구경표를 군중에게 파는 전문적인 예술보급기관 중앙예술보급 사 창설.
1972.12.11.	혁명가극 〈꽃파는 처녀〉 시연회.
1972.12.23.	혁명가극 〈꽃파는 처녀〉 검열공연.
1972.12.27.	사회주의헌법 공포 발효되어 주석제 신설, 3대혁명 헌법 명문화, 사회주의적 민족문화 제시.
1972.12.28.	김일성 주석에 선출.
1972.12.31.	새해경축공연 시연회.
1973.00.00.	피바다가극단 경음악단과 영화예술인들이 황해북도 송림시 '1211고지'황해제 철소에 파견되어 공연활동. 제철소의 '〈피바다〉근위대'원들과 모임을 가지며 노동과 경제선동.
1973.00.00.	『장편소설 한 자위단원의 운명』(평양: 문예출판사, 1973).
1973.00.00.	1973년 상반기에 녀성기악중주와 중창단 중심의 만수대예술단이 국립가무단을 병합하면서 전국의 유능한 예술가들을 집결시키고 기구를 개편하여 주체적문 예사상의 본보기 예술단체를 표방하며 조직. 남성중창조, 녀성중창조, 독창· 독주가, 녀성기악중주조, 3관 편성 관현악단과 민족관현악단, 무용단(50여명), 창작가, 지휘자 300명으로 구성. 만수대예술단이 가극을 창조할 수 있는 종합예 술단체로 구성되면서 피바다가극단이 창조한 혁명가극 〈꽃파는 처녀〉를 이후 만수대예술단의 작품으로 삼아 담당.
1973.00.00.	공화국창건 25돐을 맞아 음악가동맹 중앙위원회에서 신인음악작품현상모집.
1973.00.00.	김일성 주석 추대를 축하하는 전국예술소조원들의 공연.
1973.00.00.	일본에 있는 조선예술인들과 학생들에게 무대의상과 공예품, 악보, 개량악기들 을 보냄.
1973.00.00.	전국음악무용부문 예술인들의 개인경연(평양, 사리원, 함흥)과 무용소품발표

회(평양) 진행. 경연과 발표회에서 선발된 예술인과 무용인들의 종합발표회(평양예술극장) 개최.

1973.00.00. 전국청년학생기동선전대 예술종합공연(평양학생소년궁전 극장).

1973.00.00. 제10차 세계청년학생축전에 총련의 예술인들이 참가하여 13개의 영예상과 메달 받음.

1973.00.00. 조선음악가동맹 중앙위원회에서 평양을 비롯한 전국의 작곡가들이 참가하는 민족음악강습 개최. 민족음악강습회('민족음악유산을 비판적으로 계승발전시킬데 대한 위대한 수령 김일성동지의 주체적문예사상에 대하여', '우리 나라 민족음악유산에 대하여', '우리 나라 민족음악장단에 대하여')와 5대혁명가극에 대한 방식상학(모범따라 배우기, '사상성과 예술성이 완벽하게 결합된 혁명적이고 인민적인 가극예술의 빛나는 모범' 등) 진행.

1973.00.00. 중앙예술선전대가 길주팔프공장을 시작으로 함남도, 함북도를 비롯한 여러 도들을 돌며 6000리 순회공연.

1973.00.00. 평양학생소년궁전 창립 10돐 경축 학생소년예술소조원 종합공연.

1973.01.00. 각 도예술선전대 조직.

1973.01.00. 안주탄광의 노동계급 속에서 '〈피바다〉근위대'가 제일 먼저 조직되고 문덕의 농업근로자들 속에서 '〈꽃파는 처녀〉근위대'가 처음 조직. 이후 전국의 공장, 기업소와 농촌들에서 두 근위대가 조직. 김정일의 지도로 벌어진 두 근위대의 활동은 공업 농업 분야에서 일대 혁신과 비약을 일으키면서 사상, 기술, 문화의 3대혁명을 힘 있게 추진하기 위함. 〈피바다〉와 〈꽃파는 처녀〉와 같은 불후의 고전적명작들을 혁명의 교과서, 투쟁의 무기로 삼아 명작의 주인공처럼 살며 일하려는 혁명적 기풍을 일으키는데 의의. 근위대들은 1975년 11월 발기한 3대혁명붉은기쟁취운동에서도 중요한 역할을 수행했는데, 이 운동의 최초 발원지는 검덕광산과 청산협동농장의 '〈피바다〉근위대'와 '〈꽃파는 처녀〉근위대'임.

1973.01.00. 홍국원, 「혁명투쟁의 진리를 홰불처럼 밝혀주는 영생불멸의 교과서: 불후의 고전적명작 《피바다》 중에서 혁명가극 《피바다》 의 거대한 생활력을 두고」, 『조선예술』, 1973년 1월호, 루계 196호(평양: 문예출판사, 1973), 28~33쪽.

1973.01.15. 전국붉은청년근위대예술축전(~24일, 평양학생소년궁전 극장) 진행.

1973.02.00. 「위대한 수령 김일성동지의 주체적인 문예사상과 《피바다》 식 혁명가극창작의 원칙과 방도를 빛나게 구현한 우리 시대의 혁명적대작-혁명가극 《당의 참된 딸》」, 『조선예술』, 1973년 2월호, 루계 197호(평양: 문예출판사, 1973), 88~95쪽. 절가와 방창의 역할을 발전시켰으며, 음악은 항일혁명가요의 전통을 이어받은 해방 후 가요, 특히 전시가요와 인민군대에서 널리 불리는 가요들을 바탕.

1973.02.00. 『조선예술』 1973년 2월호~3월호, 5월~7월호까지 5회에 걸쳐 「불후의 고전적명작 《피바다》 중에서 혁명가극 《피바다》 노래를 따라배우자」라는 제목으로 중요 노

래(숫자보)들을 연재.

1973.02.00.	리영환, 「가극형상을 다양하게 부각한 전투적이며 서정적인 무용: 혁명가극 《당의 참된 딸》의 무용형상에 대하여」, 『조선예술』, 1973년 2월호, 루계 197호 (평양: 문예출판사, 1973), 96~99쪽.
1973.02.03.	음악무용작품 공연(평양음악극장).
1973.02.12.	혁명가극 〈피바다〉 시연회.
1973.02.16.	만수대예술단 공연.
1973.02.16.	자강도 강계시 강계예술극장에서는 강계예술전문학교(2.16예술전문학교 전신) 창립 축하 모임 진행. 강계예술전문학교(100여명의 학생 입학)는 일반과목과 함께 음악, 무용 전문과목 6년 과정의 예과와 전문부로 구성.
1973.02.17.	혁명가극건설에 관한 주체적문예사상연구모임이 김정일의 참가 아래 진행(~3월 1일, 평양대극장). 혁명가극 〈꽃파는 처녀〉를 창조한 다음 가극혁명의 성과와 경험을 총화하고 그에 토대한 세계적인 가극을 더 많이 창작하며 문학예술 전반을 보다 새로운 창작적 앙양으로 불러일으키기 위함. 모임에는 가극혁명에 직접 참가한 중앙예술단체의 창작가, 예술인들과 함께 지방예술단체의 창작가, 예술인들, 예술부문 대학 교원들이 참가. 오후시간과 저녁시간에는 공연을 하고 오전시간만 모임을 가졌으며 경험토론회와 목요기량발표회를 진행. 김정일이 2월 17일 첫날 〈혁명가극건설에서 얻은 경험을 널리 일반화할데 대하여〉 연설. 모임에서 〈혁명의 위대한 수령 김일성동지의 혁명가극건설에 관한 주체적문예사상과 그 빛나는 승리〉라는 제목으로 가극혁명의 성과와 경험을 분석 총화 보고.
1973.02.23.	전국붉은청년학생기동선전대예술종합공연(평양학생소년궁전 극장).
1973.02.28.	혁명가극건설에 관한 주체적문예사상연구모임에서 지방예술단체예술인들의 가극창조경험 학습을 위해 가극창조경험토론회 개최.
1973.03.00.	「계급교양의 불멸의 교과서 《피바다》식 혁명가극의 가일층의 발전을 보여주는 걸출한 대작: 불후의 고전적명작 《꽃파는 처녀》를 각색한 혁명가극 《꽃파는 처녀》에 대하여」, 『조선예술』, 1973년 3월호, 루계 198호(평양: 문예출판사, 1973), 35~41쪽. 혁명가극건설에 관한 김일성의 문예사상을 가장 철저하게 구현하였다고 평가. 당의 절가화 방침을 관철하여 부정인물의 노래까지 절가화하면서 가사와 음악의 절가화를 완성.
1973.03.00.	「수령님께 충직할 일념을 안고 사회주의농촌을 꽃피워가는 《꽃파는 처녀》 근위대원들」, 『조선예술』, 1973년 3월호, 루계 198호(평양: 문예출판사, 1973), 55~57쪽. 불후의 고전적명작 〈꽃파는 처녀〉의 이름을 가진 근위대를 조직하여 천리마대진군의 길에 앞장서서 사회주의 경제건설 활동을 벌이고 있는 근위1급 문덕군의 사례를 설명.

1973.03.01.	2월 17일 개막한 혁명가극건설에 관한 주체적문예사상연구모임 폐막(평양대극장). 이 모임에서 "피바다식 혁명가극" 창조의 성과와 경험을 총화하고 이를 일반화하는 원칙을 제시하고 지방예술단체들에서도 "피바다식 혁명가극"을 창조할데 대한 과업 제시. 김정일이 〈혁명가극건설에서 이룩한 성과를 공고발전시킬데 대하여〉 결론 발표. 결론에서 "피바다식 가극" 창작의 성과로 다음을 제시. 첫째－수령의 혁명사상으로 일관된 주체적인 문학예술로 발전, 둘째－문학예술에서 혁명전통을 계승 발전시켰고 당성·로동계급성·인민성 구현, 셋째－종자론과 인간학으로서의 문학이론 등의 문예이론 창조와 작가·예술인들의 체득, 넷째－공산주의적 창조체계와 지도체계 확립, 다섯째－수령에게 충실한 작가·예술인을 꾸리고 집단주의정신 발양.
1973.03.03.	만수대예술단의 외국방문공연 시연회.
1973.03.06.	만수대예술단의 외국방문공연 시연회(평양예술극장).
1973.03.15.	만수대예술단이 영국 런던에서 음악무용종합공연(~24일).
1973.03.27.	만수대예술단이 이탈리아 로마에서 음악무용종합공연을 진행(~28일). 제노아 30일, 라스페찌야 31일, 베니스 4월 2일, 또리노 4~5일, 볼로냐 7일, 플로렌스 9일 공연.
1973.04.00.	「《피바다》 식 가극창작원칙과 방도를 빛나게 구현한 사회주의사실주의 가극예술의 기념비적대작: 불후의 고전적명작 《꽃파는 처녀》를 각색한 혁명가극 《꽃파는 처녀》에 대하여」, 『조선예술』, 1973년 4월호, 루계 199호(평양: 문예출판사, 1973), 89~96쪽. 사람이 모든 것의 주인이며 모든 것을 결정한다는 주체철학을 심오하게 구현한 작품. 그리고 절가화를 완성시켰으며 방창이 가극의 거의 모든 장면들에서 다른 성악형상수단들보다 더 많은 비중을 차지.
1973.04.00.	「가극대본 불후의 고전적명작 《꽃파는 처녀》를 각색한 혁명가극 꽃파는 처녀」, 『조선예술』, 1973년 4월호, 루계 199호(평양: 문예출판사, 1973), 17~60쪽.
1973.04.00.	「사회주의사시주의무대미술발전에서 혁명적전환을 일으킨 《피바다》 식 가극무대미술의 특출한 성과: 불후의 고전적명작 《꽃파는 처녀》를 각색한 혁명가극 《꽃파는 처녀》의 무대미술에 대하여」, 『조선예술』, 1973년 4월호, 루계 199호(평양: 문예출판사, 1973), 97~102쪽.
1973.04.06.	혁명가극 〈금강산처녀〉 시연회. 이날 제목이 〈금강산의 노래〉로 바뀜.
1973.04.10.	혁명가극 〈꽃파는 처녀〉 총보 완성.
1973.04.11.	김정일 〈영화예술론〉 발표. 계승 발전시켜야 할 음악으로 민요와 항일무장투쟁시기 혁명가요를 들고 있으며, 이를 바탕으로 인민적 절가에 의해서 음악을 발전시킬 것을 주장. 그리고 민족악기와 서양악기를 배합할데 대한 원칙을 제시. 일부 문학예술인들이 프롤레타리아독재기구인 국가문학예술행정기관들의 통제적 기능을 약화시키고 작가, 예술인들의 조직체인 문학예술동맹들을 구락

부(클럽)화하는 한편 작가, 예술인들이 창작활동에 대한 정치적 지도를 하지 않고 있으며 문학예술사업을 완전히 '자유화'하고 있다고 비판. 이에 따라 당의 영도를 실현하기 위해서 당의 유일적 지도체제를 철저히 확립할 것을 지시. 이는 당의 문예정책을 철저히 관철하는 것이며, 당원들과 예술인들 속에서 수령님의 교시와 당의 지시를 무조건 접수하고 관철함과 동시에 오직 당중앙의 유일적지도로 모든 창작활동을 벌이는 것이라고 설명. 당(령도적 역할), 사회단체(문예총, 교양자적 기능), 국가기관(문화예술부, 행정조직자적 기능)이 하나로 되는 3위1체의 방침에 따라 문학예술사업에 대한 지도와 방조를 강조. 이와 함께 새로운 지도체계로서 창작에 대한 집체적지도와 예술행정사업에 대한 당위원회의 집체적 지도를 철저히 보장할 것을 중요하게 덧붙임. 그리고 예술행정사업에서 통일적인 참모체계로서, 참모부를 내부사업 전반을 실제로 맡아보는 책임일군들의 참모장으로 하고, 행정, 예술, 기술, 제작의 모든 부문을 잘 알고 있는 일군들로 꾸렸으며, 통일적인 지령체계와 기동적인 통보체계를 가진 것으로 평가. 그리고 작품심의에서는 정책적지도와 형상적 지도를 바탕으로 하는 집체성의 원칙을 철저히 지키는 집체적 유일심의체계를 강조.

1973.04.11.	혁명가극 〈꽃파는 처녀〉 공연.
1973.04.13.	혁명가극 〈금강산의 노래〉 검열공연.
1973.04.15.	『혁명가극 선곡집』(평양: 문예출판사, 1973); 『장편소설 피바다』(평양: 문예출판사, 1973).
1973.04.15.	혁명가극 〈금강산의 노래〉(평양예술단, 7장, "피바다식 혁명가극", 부분배합관현악)가 4월의 명절을 맞아 첫 공연. 1969년 조선예술영화촬영소에서 만든 예술영화 〈금강산처녀〉의 이야기를 원작. 일제식민지 통치시기에 나라 없고 땅 없는 '죄'로 생이별을 당하였던 황석민 일가가 20여 년 만에 다시 만나게 되는 이야기로 사회주의제도의 우월성을 형상. 5대 명작 가극 가운데 하나로서 혁명가극의 주제 분야를 사회주의적 현실주제 영역까지 넓혀서 "피바다식 가극" 예술을 과시. 갈등이 없이는 극성이 이루어질 수 없다고 본 종래의 갈등이론과 달리 극적성격을 가진 인물들의 대립과 충돌이 없이도 강한 극성을 가지고 사회주의제도의 우월성을 노래. "피바다식" 음악극작술의 원칙적 요구를 빛나게 구현한 작품으로 음악을 민족적이며 인민적인 절가로 일관시키고, 방창을 가극음악에 전면적으로 도입. 방창이 설화적 기능을 활용하여 회상장면에서 극구성에 맞게 하는 방법으로 대비적 형상수법을 구사함으로써 과거와 현재를 연결시키고, 극중 사연을 관객에게 암시. 관현악은 민족목관악기와 양악관현악을 배합한 부분배합관현악을 사용. 그리고 류동식배경막과 류동환등배경 등 새로운 수법들을 받아들여 입체적이면서도 살아 움직이는 무대미술을 창조.
1973.04.19.	만수대예술단과 평양예술단에 '김일성훈장' 수여모임.

1973.04.25. 파키스탄예술단이 평양대극장에서 공연.

1973.05.00. 「주제사상이 심오한 혁명적대작창작에서 실천적모범을 보여준 기념비적작품: 불후의 고전적명작 《꽃파는 처녀》를 각색한 혁명가극 《꽃파는 처녀》에 대하여」, 『조선예술』, 1973년 5월호, 루계 200호(평양: 문예출판사, 1973), 45~51쪽.

1973.05.00. 김성칠, 「제국주의의 사상문화적침투와 반동부르죠아음악을 철저히 배격하자」, 『조선예술』, 1973년 5월호, 루계 200호(평양: 문예출판사, 1973), 113~116쪽. '쟈즈'를 조잡한 절뚝발이리듬이 기계적으로 반복되고 괴상망측하기 짝이 없는 화음을 쓰며, 저열하기 그지없는 연주수법을 쓰는 미치광이음악으로 규정. 그리고 현대음악 가운데 '12음 음악체계'가 음악형상의 기본핵인 음악주제와 선율을 거부한 나머지 음악의 조성까지 완전히 무시하여 '무조음악'을 이루고 있으며 안정감과 조화로운 울림을 주는 협화음 대신 불협화음이 우위를 차지하는 음악으로 평가.

1973.05.00. 제3차 전국청년기동선전대종합공연(평양학생소년궁전 극장).

1973.05.04. 만수대예술단과 피바다가극단의 음악무용소품 시연회(평양대극장).

1973.05.08. 혁명가극 〈꽃파는 처녀〉 검열공연.

1973.05.19. 만수대예술단이 혁명가극 〈꽃파는 처녀〉와 음악무용종목으로 중국의 베이징과 남경, 상해, 심양, 단동에서 공연(~6월 29일).

1973.05.20. 자강도 강계시에 배움의천리길학생소년궁전 창립.

1973.06.00. 재령, 은률, 태탄광산에 당, 경제, 출판보도일군, 예술인들의 경제선동대가 파견되어 항일유격대식경제선동 진행.

1973.06.00. 중앙예술단체들의 문답식학습경연 진행.

1973.06.21. 체스꼬슬로벤스꼬사회주의공화국 당 및 정부대표단이 불후의 고전적명작 혁명가극 〈피바다〉 관람(평양대극장).

1973.07.00. 1973년 7월말부터 만수대예술단이 혁명가극 〈꽃파는 처녀〉와 음악무용종합공연을 일본의 도꾜와 나고야, 오사까, 후꾸오까, 고베, 히로시마, 교또 등에서 공연(~9월 중순). 이 가극은 처음에 피바다가극단에서 창조했으나 1973년 상반기부터 만수대예술단이 종합예술단체로 개편되면서 담당.

1973.07.00. 조선인민군협주단이 뽈스까(폴란드)의 브로슬라브시에서 혁명가극 〈당의 참된 딸〉 공연.

1973.07.03. 중국방문 만수대예술단의 혁명가극 〈꽃파는 처녀〉 귀환공연.

1973.07.04. 중국방문 만수대예술단의 사업총화모임.

1973.07.24. 혁명가극 〈꽃파는 처녀〉의 외국방문공연을 위한 검열공연.

1973.07.28. 음악예술인들이 제10차 세계청년학생축전에 참가(~8월 5일, 민주독일 베를린).

1973.07.30. 만수대예술단이 일본에서 혁명가극 〈꽃파는 처녀〉 공연과 음악무용종합공연(~9월 13일).

1973.08.00.	「가극대본 혁명가극 금강산의 노래」, 『조선예술』, 1973년 8월호, 루계 203호(평양: 문예출판사, 1973), 33~60쪽.
1973.08.00.	「우리나라 사회주의제도에 대한 다함없는 송가: 《피바다》 식 가극예술이 낳은 또 하나의 새로운 명작 혁명가극 《금강산의 노래》 에 대하여」, 『조선예술』, 1973년 8월호, 루계 203호(평양: 문예출판사, 1973), 28~32, 60쪽. '수령님께서 주체사상을 구현하시여 조국강토에 펼쳐주신 지상락원 — 세상에서 가장 으뜸가는 사회주의제도에 대한 열렬한 사랑과 높은 자부심으로 근로자들을 교양하는 훌륭한 교과서'로 평가.
1973.08.00.	공화국창건 25돐 기념 전국로동자예술축전(평양음악무용대학 음악당).
1973.08.00.	공화국창건 25돐 기념 전국학생소년축전(평양학생소년궁전 극장).
1973.08.00.	모영일, 「혁명가극 《밀림아 이야기하라》 의 음악창작에서 거둔 모든 성과는 당의 직접적인 지도에 의하여 이룩된 것이다」, 『조선예술』, 1973년 8월호, 루계 203호(평양: 문예출판사, 1973), 86~90쪽. 이 글에서 '당'을 문맥상 김정일로 암시하며 김정일의 음악창작과정의 지도활동을 서술.
1973.08.00.	박종성, 「 《피바다》 식 가극무용의 원칙이 빛나게 구현된 혁명가극 《금강산의 노래》 의 무용형상」, 『조선예술』, 1973년 8월호, 루계 203호(평양: 문예출판사, 1973), 61~64쪽.
1973.08.02.	꽁고인민공화국 당 및 정부대표단이 평양학생소년궁전 예술소조원들의 종합공연 관람.
1973.08.09.	음악무용종합공연 시연회(평양대극장).
1973.08.23.	혁명가극 〈남강마을 녀성들〉 완성공연(강원도예술극장, 7장, 배합관현악). 종자는 '조국이 있어야 가정도 행복도 있다'.
1973.09.00.	「위대한 수령님의 령도아래 세계 가극역사의 새 기원을 열어놓은 우리나라 혁명적가극예술」, 『조선예술』, 1973년 9월호, 루계 204호(평양: 문예출판사, 1973), 77~84쪽. 5대혁명가극 〈피바다〉와 〈꽃파는 처녀〉, 〈밀림아 이야기하라〉, 〈당의 참된 딸〉, 〈금강산의 노래〉 의 화보 수록.
1973.09.00.	「절가와 방창에 기초한 《피바다》 식 가극음악의 위대한 생활력을 보여준 인민적이며 혁명적인 가극예술의 새로운 본보기: 불후의 고전적명작 《꽃파는 처녀》 를 각색한 혁명가극 《꽃파는 처녀》 의 음악에 대하여」, 『조선예술』, 1973년 9월호, 루계 204호(평양: 문예출판사, 1973), 44~50쪽.
1973.09.00.	「주체적인 문학예술의 새로운 앙양을 위하여」, 『조선예술』, 1973년 9월호, 루계 204호(평양: 문예출판사, 1973), 13~18쪽. 최근년 간을 문예부흥기로 평가하면서 특히 항일혁명투쟁시기에 창작 공연된 불후의 고전적명작 〈피바다〉(영화, 가극, 소설), 〈한 자위단원의 운명〉(영화, 소설), 〈꽃파는 처녀〉(영화, 가극)를 영화, 가극, 소설 등에 옮긴 위업을 높이 평가. 가극에서는 "피바다식 가극"의 탄생

을 높이 평가하며 '5대 명작'으로 〈피바다〉와 〈꽃파는 처녀〉, 〈밀림아 이야기하라〉, 〈당의 참된 딸〉, 〈금강산의 노래〉를 들고 있음. 그리고 음악부문 일군들에게 수령 김일성과 혁명적 가정을 노래한 노래들을 창작하고 수령의 교시와 당정책을 해설하는 노래를 창작하도록 강조. 그리고 '5대혁명가극'을 창조하는 과정에서 얻은 우수한 경험들과 모범을 일반화하는 사업을 전국적으로 조직하도록 강조.

1973.09.00.	「혁명투사의 전형창조에서 새 경지를 개척한 《피바다》 식 혁명가극 《밀림아 이야기하라》에 대하여」, 『조선예술』, 1973년 9월호, 루계 204호(평양: 문예출판사, 1973), 51~62쪽. 절가와 방창을 중심으로 "피바다식" 음악극작술을 철저히 구현. 그리고 가극의 관현악에서 양악기를 민족음악에 복종시킨 "피바다식" 관현악의 성과를 공고화. 우선 아름다운 절가선율을 안받침해주면서 그 형상성을 부각시키는 데 노력. 전반적으로 현의 비중을 높이고 관들의 소리가 메마르게 튀어나오는 것을 적극 피하며 부드러운 현의 울림에 싸여 들리도록 하는 한편 총체적으로는 처량하고 우아한 우리식 관현악의 울림을 얻어내는 수법 사용.
1973.09.00.	김기원, 「불멸의 기념비적명작 혁명가극 《피바다》의 어머니역을 창조하기까지」, 『조선예술』, 1973년 9월호, 루계 204호(평양: 문예출판사, 1973), 117~120쪽.
1973.09.04.	혁명가극 〈한 자위단원의 운명〉("피바다식" 이전) 수정공연.
1973.09.06.	가극 〈연풍호〉(남포예술극장) 관통훈련.
1973.09.19.	가극 〈연풍호〉(평안남도예술단 - 남포시예술단 전신, 7장) 완성공연. '메말랐던 땅들이 로동당시대에 와서 비로소 곡창지대로 전변되는 과정을 보여주며 수리화구상이 실현된 농촌'을 가극으로 창조.
1973.09.28.	평양학생소년궁전 창립 10돐 기념보고회와 학생소년예술소조원들 종합공연.
1973.10.00.	1973년 10월말부터 제1차 전국예술인학습경연대회(~11월초).
1973.10.00.	림채강, 「창작, 창조 과정을 혁명화, 로동계급화 과정으로 삼고: 혁명가극을 창조하는 예술인들의 생활에서」, 『조선예술』, 1973년 10월호, 루계 205호(평양: 문예출판사, 1973), 44~49쪽. 피바다가극단을 중심으로 혁명가극 〈피바다〉·〈꽃파는 처녀〉 창조과정에서 당위원회를 중심으로 하는 지도체계가 중요한 역할을 했음을 강조. 창조집단은 남성저음소대나 무용대대처럼 항일유격대식 조직으로 꾸려졌으며, 이를 초급당위원회에서 정치사업을 중심에 두고 지도.
1973.10.08.	가극 〈통일의 광장에서 다시 만나리〉 작업 중.
1973.10.19.	조선인민군예술소조종합공연.
1973.10.23.	학생절 10돐 기념 평양시 대학생들의 예술소조종합공연.
1973.10.25.	벌가리아인민공화국 당 및 정부대표단이 만수대예술단의 혁명가극 〈꽃파는 처녀〉 관람(평양대극장).
1973.11.00.	김길남, 「위대한 수령님의 주체사상이 빛나게 구현된 《피바다》 식 혁명가극은

우리 시대 가극의 참다운 본보기」,『조선예술』, 1973년 11월호, 루계 206호(평
양: 문예출판사, 1973), 48~52쪽.

1973.11.00. 김수조,「우리 무용은 혁명가극의 극조직과 등장인물들의 생활감정을 직접적
으로 펼쳐보여주는 위력한 수단: 혁명가극 《금강산의 노래》에서 선과장의 무용
창조를 중심으로」,『조선예술』, 1973년 11월호, 루계 206호(평양: 문예출판사,
1973), 60~63쪽.

1973.11.00. 김최원,「『피바다』식 혁명가극에서 절가의 독창성」,『조선예술』, 1973년 11월
호, 루계 206호(평양: 문예출판사, 1973), 38~46쪽. 종래 가극에서 사용된 아리아,
대화상들을 절가로 대체하고 가극 전체를 명곡－절가로 구성하였으며 절가를
중요한 대목에서 반복하는 방법을 사용.

1973.11.00. 석유균,「《꽃파는 처녀》근위대의 기치 따라: 평양과수농장 천리마 제6작업반
《꽃파는 처녀》근위대원들」,『조선예술』, 1973년 11월호, 루계 206호(평양: 문예
출판사, 1973), 60~63쪽.

1973.11.00. 정영식,「《피바다》식 무대미술의 주체적창작원칙이 빛나게 구현된 혁명가극
《금강산의 노래》의 무대미술형상에 대하여」,『조선예술』, 1973년 11월호, 루계
206호(평양: 문예출판사, 1973), 53~59쪽.

1973.11.02. '농촌에 나가 경제선동 깜빠니야(캠페인)을 벌릴데 대한 김일성의 1973년 11월
2일 교시' 이후 12월말까지 2개월 동안 각 도(직할시) 예술선전대들이 농촌공연
916회와 2천 500여회 공연.

1973.11.05. 제1차 전국예술인학습경연대회에서 김정일이 '항일유격대식 학습방법' 제시.

1973.11.06. 피바다가극단 예술인들이 승리자동차종합공장에서 정치선동과 항일유격대식
선동 예술공연(무대를 통한 예술선동, 현장기동예술선동, 고동대의 활동, 방송
기동선동공연, 정문환영, 노래보급 등). 예술인들은 직접 근로자들과 40여 일
동안 함께 생활하면서 17회의 무대공연과 60여회의 기동예술선동을 진행.

1973.11.08. 창립 10돐 기념 평양학생소년궁전의 학생소년예술소조원 종합공연.

1973.11.27. 전국재정관리일군예술소조경연대회(~12월 4일).

1973.12.00. 「퇴폐적이며 말세기적인 남조선음악예술」,『조선예술』, 1973년 12월호, 루계
207호(평양: 문예출판사, 1973), 115쪽. 남한에 왜색음악과 현대음악이 유행하고
있음을 비판.

1973.12.00. 김영규,「《피바다》식 가극에서 관현악의 위치와 역할」,『조선예술』, 1973년 12
월호, 루계 207호(평양: 문예출판사, 1973), 60~63쪽. 민족관현악에서 인민성과
현대성 문제를 해결. 당은 혁명가극 〈피바다〉·〈꽃파는 처녀〉 창작과정에서
가극의 관현악을 민족관현악으로 창조하도록 지시. 민족관현악편성에서 어색
했던 금관악기들을 도입하여 대편성의 민족관현악단을 구성. 그러나 초기에는
민족관현악을 양악화하려는 경향이 있었음. 민족관현악과 양악관현악이 주체

적인 배합관현악으로 형성되어 가는 초기의 모습을 서술.

1973.12.00. 엄영춘, 「불후의 고전적명작 《피바다》 중에서 혁명가극 《피바다》의 무용은 혁명가극무용의 보보기이다」, 『조선예술』, 1973년 12월호, 루계 207호(평양: 문예출판사, 1973), 56~59쪽. 종합예술인 가극에서 무용의 기능과 역할을 높이며 그것을 중요형상수단으로 삼음.

1973.12.00. 최언경, 「사회주의현실주제작품의 갈등문제 해결에서 이룩한 새로운 성과: 혁명가극 《금강산의 노래》를 중심으로」, 『조선예술』, 1973년 12월호, 루계 207호(평양: 문예출판사, 1973), 28~34쪽. 이 가극은 갈등이 없이도 사회주의현실주제의 작품을 창작할 수 있으며 갈등문제가 제기되지 않아도 극성이 강화될 수 있다는 것을 증명.

1974.00.00. '〈피바다〉근위대'원들과 '〈꽃파는처녀〉근위대'원들의 투쟁모습을 형상한 〈〈피바다근위대〉의 노래〉, 〈〈꽃파는처녀근위대〉의 노래〉 발표.

1974.00.00. 각 도예술선전대 창립 1돐 기념 전국예술선전대경연 진행.

1974.00.00. 경제건설을 위한 '70일 전투'를 계기로 김정일이 직접 지도했던 문예, 선전 역량이 효과를 발휘하였으며 이때부터 대경제선동이 경제건설에서 하나의 중요한 사업방법으로 굳어짐.

1974.00.00. 도예술선전대(황해북도, 강원도, 자강도, 평안남도, 함경북도예술선전대)가 승리자동차종합공장에서 정치선동과 예술공연.

1974.00.00. 만수대예술단이 벌가리아에서 혁명가극 〈꽃파는 처녀〉와 음악무용종합공연 진행.

1974.00.00. 조국을 방문한 일본의 총련예술인들이 "피바다식 혁명가극"의 성과작인 〈금강산의 노래〉를 전습 받고 돌아가 해외교포의 첫 가극단인 '금강산가극단'을 조직하여 도꾜에서 첫 공연.

1974.00.00. 조선무용가동맹 중앙위원회에서 혁명가극 《피바다》의 무용에 대한 연구모임이 진행. 무용예술인과 문학예술부문일군, 대학교원, 출판보도부문일군들이 참가.

1974.00.00. 조선문학예술총동맹 중앙위원회가 로농적위대 창건 15돐 기념 전국신인문학 및 음악작품현상모집.

1974.00.00. 조선음악가동맹 중앙위원회에서 '김일성동지의 주체적문예사상과 〈피바다〉식 가극창작의 원칙과 방도를 구현한 혁명가극 〈당의 참된 딸〉에 대한 연구모임' 진행. 모임에는 평양시내 예술인들과 조선인민군협주단 작가, 예술인들이 참가.

1974.00.00. 조선인민군 예술소조종합공연.

1974.00.00. 평양시 학생소년예술소조종합공연.

1974.00.00. 피바다가극단과 평양예술단을 비롯한 예술인들이 강선제강련합기업소(현재 천리마제강련합기업소)에서 예술선동.

1974.00.00.	피바다가극단이 룡성의 노동현장에서 예술선동활동.
1974.00.00.	혁명가극 〈두만강반의 아침노을〉(함경북도예술단, 7장) 첫 공연
1974.01.00.	『조선예술』 1974년 1월호~2월호까지 2회에 걸쳐 「불후의 고전적명작 《피바다》 중에서 혁명가극 《피바다》의 무용중에서」를 연재.
1974.01.00.	『조선예술』 1974년 1월호~3월호까지 3회에 걸쳐 「《피바다》식 가극에서 절가의 구조적분석」을 연재.
1974.01.00.	강시종, 「주체적인 발성법의 본질에 대하여」, 『조선예술』, 1974년 1월호, 루계 208호(평양: 문예출판사, 1974), 121~123쪽. 조선 사람들은 본래부터 부드러우면서도 순하고 연한 아름다운 소리를 좋아하기 때문에 발성도 마찬가지임을 주장. 주체적인 발성법의 정당성이 "피바다식 가극"들에서 확증되었다고 평가. 주체적인 발성법은 첫째, 발성기관과 공명강의 합법칙적인 운동에 의거하여 자연스럽게 내는 소리. 인위적으로 발성기관의 어느 한 부문을 억제 또는 긴장해서 내는 소리인 쌕소리, 통소리, 콧소리, 목을 눌러 내는 소리를 비판. 둘째, 언어발음의 정확한 표현과 함께 노래의 선율적 억양과 가사의 언어적 억양을 일치.
1974.01.00.	전순용, 「《피바다》식 가극에서 절가의 구조적분석(1)」, 『조선예술』, 1974년 1월호, 루계 208호(평양: 문예출판사, 1974), 69~72쪽. 절가구조의 특징을 완결된 하나의 사상 감정을 표현하는, 음악작품에서 가장 작은 단위를 가리키는 온마디의 다양성으로 보면서 그 특징을 설명. 온마디는 그 자체로써 하나의 절가를 구성하기도 하며 절가의 한 구성부분이 되기도 하는데, 구성요소로 반마디, 토막마디, 씨앗마디를 가짐. 주로 씨앗마디는 1마디(소절), 토막마디는 2마디, 반마디는 4마디로 구성되는데, 온마디는 반마디 2개로 구성되는 온마디(8마디)가 일반적이며 반마디 4개로 구성되는 온마디(16마디)도 존재. 반마디는 주로 중간마무리로 속화음이 주를 이루고 온마디의 끝은 응근마무리로 종지.
1974.01.00.	정봉석, 「《피바다》식 가극의 창조는 가극력사발전에서 일대 혁명」, 『조선예술』, 1974년 1월호, 루계 208호(평양: 문예출판사, 1974), 37~42쪽.
1974.01.01.	새해경축연회공연.
1974.01.07.	평성시에서 농촌테제발표 10돐 기념 전국농업근로자예술소조축전.
1974.02.00.	「가극대본 가극 연풍호」(서장, 1~3장), 『조선예술』, 1974년 2월호, 루계 209호(평양: 문예출판사, 1974), 81~99쪽.
1974.02.00.	「수령님께 끝없이 충직한 당원―녀전사의 빛나는 형상: 《피바다》식 가극예술의 생활력을 과시한 인민상계관작품 혁명가극 《당의 참된 딸》에 대하여」, 『조선예술』, 1974년 2월호, 루계 209호(평양: 문예출판사, 1974), 21~26쪽.
1974.02.00.	김두일, 「연풍호와 더불어 길이 전할 사랑의 서사시, 충성의 송가: 가극 《연풍호》에 대하여」, 『조선예술』, 1974년 2월호, 루계 209호(평양: 문예출판사, 1974),

58~64쪽.

1974.02.00. 전순용, 「《피바다》 식 가극에서 절가의 구조적분석(2)」, 『조선예술』, 1974년 2월
호, 루계 209호(평양: 문예출판사, 1974), 112~115쪽. 온마디를 구성하고 있는
반마디들의 다양한 선율발전을 제시. 하나, 둘째반마디가 첫째반마디의 선율을
반복 또는 그 리듬형을 본따는 형태(1. 그대로 반복, 2. 변화, 3. 선율소재에
기초, 4. 주로 리듬형 반복), 둘, 둘째반마디가 계속 발전되는 형태, 셋, 온마디가
세 개의 반마디로 이루어진 형태(1. 세 개의 반마디가 같은 리듬조직, 2. 2개의
반마디에 보충적인 1마디가 더해진 형태).

1974.02.00. 최균삼, 「불후의 고전적명작 《피바다》 중에서 혁명가극 《피바다》 에 나오는 노
래 《광복의 새날 안고 돌아오너라》 에 대하여」, 『조선예술』, 1974년 2월호, 루계
209호(평양: 문예출판사, 1974), 27~29쪽. 2개의 온마디로 이루어진 2부분형식의
절가로서 민요의 전통적인 5음계조식에 의하여 씌여졌으며 항일혁명가요의 음조
적 특성을 재현. 그리고 선율흐름이 순하고 부드러우면서도 강렬한 호소성을
띠고 있으며 선율의 리듬조직이 가사의 언어적 억양에 맞게 조화.

1974.02.03. 혁명가극 〈청춘과원〉("피바다식 혁명가극", 평양청년가극단, 6장, 전면배합관
현악, 모란봉극장) 창작공연. 온갖 난관과 시련을 이겨내며 만년대계의 청춘과
원을 일떠세운 인민군전사의 아내 주인공 성녀일가와 평양과수농장 사람들의
투쟁모습과 희망에 넘친 생활을 그림. 모든 노래를 통속적이고 인민적인 절가
로 구성. 그리고 방창과 주인공들의 노래를 예술의 여러 형상수단들을 종합적
으로 도입하여 극의 발전과 주인공의 성격형상에 맞게 결합. 민족악기에 양악
기를 전면적으로 배합하였으며, 특히 관악기들을 대목마다 효과적으로 살려
씀. 다른 가극에서는 필요한 대목에만 죽관악기를 쓰고 현악기를 기본으로 하
였는데, 이 가극의 관현악에서 5대혁명가극 이후 제기되었던 죽관악기와 현악
기의 배합문제를 성공적으로 해결. 그리고 작품의 주제사상적 내용에 맞게 무
용을 여러 장면들에 다양하게 도입함으로써 작품의 형상성을 높이고 밝고 화려
한 가극의 특징을 살림.

1974.02.11. 당중앙위 5기 8차 전원회의(~13일). 회의에서 김정일이 당정치위원으로 선출되
면서 내부적으로 후계자로 결정.

1974.02.16. 만수대예술단 경축공연.

1974.02.16. 예술교육출판사 창립.

1974.03.00. 「가극대본 가극 연풍호」(4~7장, 종장), 『조선예술』, 1974년 3월호, 루계 210호(평
양: 문예출판사, 1974), 60~76쪽.

1974.03.00. 「백두산장면무용에 대하여: 불후의 고전적명작 《피바다》 중에서 혁명가극 《피
바다》 의 무용」, 『조선예술』, 1974년 3월호, 루계 210호(평양: 문예출판사, 1974),
40~41쪽.

1974.03.00.	「혁명가극건설에 관한 위대한 수령님의 주체적문예사상과 그 구현인 당의 독창적인 문예방침의 빛나는 승리」, 『조선예술』, 1974년 3월호, 루계 210호(평양: 문예출판사, 1974), 14~19쪽.
1974.03.00.	김경수, 「우리 음악에 양악기를 철저히 복종시킨 새로운 가극관현악을 창조」, 『조선예술』, 1974년 3월호, 루계 210호(평양: 문예출판사, 1974), 49~52쪽. 혁명가극 〈당의 참된 딸〉이 "피바다식 가극" 창작방법에 기초함으로써 가극의 음악 —관현악을 양악기로 인민성과 민족적 특성, 통속성을 구현하여서, 결국 양악기를 인민의 감정에 철저히 복종시킨 모범으로 평가. 양악관현악에서 부드러운 음색과 순한 맛을 냈으며 종래 가극과 달리 관현악에서 주제 서율을 재현.
1974.03.00.	김영금, 「《피바다》 식 가극창조에서 무용배우의 위치와 역할」, 『조선예술』, 1974년 3월호, 루계 210호(평양: 문예출판사, 1974), 36~39쪽.
1974.03.00.	우연오, 「불요불굴의 반일혁명투사이신 김형직선생님께서 창조하신 혁명가요예술의 그 특성」, 『조선예술』, 1974년 3월호, 루계 210호(평양: 문예출판사, 1974), 20~25쪽. 김형직이 일제강점기에 직접 지었다고 하는 혁명가요 〈전진가〉·〈정신가〉·〈남산의 푸른소나무〉·〈명신학교가〉·〈자장가〉·〈조선의 아가야〉·〈누리에 붙는 불은 쇠사슬을 다 태워도…〉를 소개. 당대의 다른 가요와 다른 특성으로 첫째, 반일애국의 혁명사상을 강렬하게 표현, 둘째, 민족적 특성과 통속성이 구현, 셋째, 다양한 양상의 가요형식을 포함한 점을 제시. 민족적 특성으로 주로 대조적5음계조식의 음조들을 들고 있으며 통속성으로 간단한 형식과 쉬운 음진행, 좁은 음역들을 제시. 특히 〈전진가〉의 리듬조직이 부점리듬(♪♪)과 역부점리듬(♪♪)을 배합하며 3연음부를 반복 도입함으로써 당대 계몽창가들에서 볼 수 없던 행진곡적 혁명가요예술을 개척했다고 평가.
1974.03.00.	전순용, 「《피바다》 식 가극에서 절가의 구조적분석(3)」, 『조선예술』, 1974년 3월호, 루계 210호(평양: 문예출판사, 1974), 53~57쪽. 하나의 온마디로 된 구조형식의 절가보다 절대다수의 절가들이 온마디에 또 다른 온마디를 첨가하는 방법으로 확대된 구조형식, 즉 2부분형식으로 되어있음. 2부분형식은 첫째, 온마디에 온마디가 합쳐진 형태, 둘째, 겹반마디의 온마디에 온마디가 합쳐진 형태로 구성, 그리고 2부분형식은 매개 부분들의 발전 성격에 따라 반복하는 형식과 반복하지 않는 형식으로 나눔. 그리고 2부분형식에 또 하나의 온마디가 첨가되는 겹2부분형식도 존재하는데, 둘째부분의 온마디 선율이 첫째 부분인 둘째온마디의 선율을 변화시켜 반복하는 형태와 새로운 선율적 소재를 도입하여 발전하는 형태로 다시 나눔.
1974.03.11.	혁명가극 〈한 자위단원의 운명〉 공연(완성 이전).
1974.03.29.	각 도예술선전대 종합공연.
1974.04.00.	「불후의 고전적명작 《피바다》 중에서 혁명가극 《피바다》 에 나오는 노래 《어머

니는 글을 배우네》에 대하여」, 『조선예술』, 1974년 4월호, 루계 211호(평양: 문예출판사, 1974), 57~59쪽. 이 노래는 집약적으로 사상주제적 내용을 반영한 명가사를 바탕으로 절가화를 완성했으며 겹2부분의 구조형식을 가진 절가.

1974.04.00. 「위대한 수령님의 령도로 온 세상에 주체예술의 빛나는 승리를 과시한 5대혁명가극」, 『조선예술』, 1974년 4월호, 루계 211호(평양: 문예출판사, 1974), 77~81쪽. 5대혁명가극 〈피바다〉와 〈꽃파는 처녀〉, 〈밀림아 이야기하라〉, 〈당의 참된 딸〉, 〈금강산의 노래〉의 화보 수록.

1974.04.00. 김중일, 「사회주의현실주제에서 《피바다》식 가극예술의 생활력을 과시한 혁명적작품(1): 혁명가극 《금강산의 노래》에 대하여」, 『조선예술』, 1974년 4월호, 루계 211호(평양: 문예출판사, 1974), 85~91쪽.

1974.04.00. 박종성, 「《피바다》식 가극무용의 위력을 다시한번 빛나게 보여준 혁명가극무용의 모범: 불후의 고전적명작 《꽃파는 처녀》를 각색한 혁명가극 《꽃파는 처녀》의 무용에 대하여」, 『조선예술』, 1974년 4월호, 루계 211호(평양: 문예출판사, 1974), 33~37쪽.

1974.04.00. 홍국원, 「《피바다》 근위대의 붉은 기발을 높이 휘날리며」, 『조선예술』, 1974년 4월호, 루계 211호(평양: 문예출판사, 1974), 66~71쪽. '불후의 고전적명작 〈피바다〉를 혁명의 교과서로, 투쟁의 무기로 삼고 〈피바다〉의 주인공들, 공산주의자들처럼 수령님께 충성을 다하기 위해 조직된 〈피바다〉근위대' 중에 금속공장건설사업소 천리마설비조립직장 천리마연공작업반 '〈피바다〉근위대'원들이 '〈피바다〉근위대' 붉은기를 앞세워 진행하는 사회주의 건설활동을 소개.

1974.04.00. 황민명, 「가사와 곡을 밀착시킬데 대한 당의 방침은 《피바다》식 가극창조에서 나서는 기본요구」, 『조선예술』, 1974년 4월호, 루계 211호(평양: 문예출판사, 1974), 92~94쪽. 가극에서 중요한 것은 노래의 사상적 내용으로서 가사와 곡이 밀착되어야 노래의 사상성과 예술성이 높아지며 혁명적이며 인민적이며 통속적인 요구를 충족시킬 수 있음을 강조. 첫째, 대사의 핵을 따서 가사화. 음악의 문법적인 요구에 맞게, 즉 대사에 직접 곡을 붙이지 말고 노래의 형식구조적특성인 음악의 마디새와 가사적인 마디새들을 일치시키고 구체적인 선율구도적 발전에 가사를 일치. 둘째, 절가로 된 가사에 있는 억양과 리듬을 그 가사에 기초하여 만들어진 음악의 억양과 리듬과 통일. 셋째, 가사붙임에서 종전 가극처럼 음부 하나에 가사를 2개 이상, 혹은 몇 개의 음부에 가사 하나를 붙이지 말고 우리말의 특성을 살려 음부 하나에 가사 하나씩 붙임. 그래야 가사연결이 잘되고 그 발음도 섬세하고 정확해서 선율이 유순하고 부드러움. 넷째, 곡을 전체 가사의 사상감정에 철저하게 복종된 선율로 작곡.

1974.04.01. 조선문학예술총동맹 중앙위원회에서 조선로동당 창건 30돐 기념 전국문학예술작품축전 접수(~75년 6월 30일, 75년 10월 10일 심사결과 발표).

1974.04.03.	각 도예술선전대 종합공연.
1974.04.12.	평양시 보통강반에 인민문화궁전 준공.
1974.04.14.	재일조선인예술단 예술공연.
1974.04.14.	혁명가극 〈꽃파는 처녀〉를 비롯한 작품과 외국방문공연의 성과에 따라 조선민주주의인민공화국 중앙인민위원회 정령 '만수대예술단 예술인들에게 조선민주주의인민공화국 인민배우칭호와 공훈예술가 및 공훈배우 칭호를 수여함에 대하여' 채택.
1974.04.15.	만수대예술단 음악무용종합공연(평양대극장).
1974.04.24.	혁명가극 〈한 자위단원의 운명〉(함경남도예술단, 집체작, 피바다식혁명가극, 7장, 전면배합관현악, 평양대극장) 공연. 1936년 2월 남호두회의 이후 장백지구로 진출하는 시기인 1936년 8월 만강에서 김일성이 창작한 혁명연극 〈한 자위단원의 운명〉을 혁명가극으로 창조공연. '자위단에는 들어도 죽고 안들어도 죽는다'는 종자를 가지고 일제통치의 사회에서 인간의 자주성을 옹호하는 길은 오직 제국주의에 반해 무장을 하고 일어나는 길뿐이라는 혁명의 길을 제시. 이러한 철학적 원칙에서 공산주의운동의 합법칙성을 반영하면서 사람이 모든 것의 주인이며 사람이 모든 것을 결정한다는 주체철학의 근본원리를 확인. 주인공 갑룡이의 성격에는 식민지반봉건사회에서 착취 받고 억압당하는 근로대중의 전형적 생활감정과 자주성을 빼앗긴 인간의 전형적 성격이 체현. "피바다식 가극" 창조의 제 원칙과 방도들을 훌륭히 구현. 유순하고 아름다우며 인민적이고 통속적인 절가들로 이루어지고 방창들이 다양하고 풍부한 기능으로 작품의 사상을 부각. 무대미술은 민족적 특성과 입체성을 구현하였고 필요한 대목들에 넣은 무용 또한 극발전에 잘 맞물리면서도 하나의 완성된 형식을 갖춤.
1974.05.00.	「물방아간가무에 대하여: 불후의 고전적명작 《피바다》 중에서 혁명가극 《피바다》에 나오는 가무」, 『조선예술』, 1974년 5월호, 루계 212호(평양: 문예출판사, 1974), 50~53쪽.
1974.05.00.	김명림, 「가사발음을 유순하게」, 『조선예술』, 1974년 5월호, 루계 212호(평양: 문예출판사, 1974), 116~117쪽. 가사발음을 유순하게 해야 하는 까닭은 첫째, 노래의 가사를 순하고 부드럽게 표현해야 하며, 둘째, 가사에 반영된 당정책내용을 대중들이 쉽고 정확하게 이해할 수 있으며, 셋째, 노래의 형상성을 높일 수 있으며, 넷째, 민족적 정서와 감정에 맞는 주체적 성악발전을 위해서이기 때문. 소리가 1차로 발생하는 발성기관의 작동과 2차로 공명하는 발성생리학적인 과정이 자연스럽게 이뤄져야 하며 우리말인 민족어의 울림에 기초한 성악적 울림을 만들어야 함을 강조. 목을 누르거나 과장하여 지르고, 감정을 앞세우면 좋지 않음. 이어 가사발음을 유순하게 하기 위한 방법을 제시. 첫째, 자음이 다른 나라 말보다 많은 우리말의 특성에 따라 모음과 자음을 배합하여 훈련.

둘째, 가창훈련시 민요를 많이 부르기. 셋째, 정확한 발음의 문화적인 평양말 습득. 넷째, 노래의 사상감정을 체득한 후 발성 훈련.

1974.06.00.　「가극대본 혁명가극 남강마을녀성들」, 『조선예술』, 1974년 6월호, 루계 213호 (평양: 문예출판사, 1974), 96~120쪽.

1974.06.00.　김중일, 「사회주의현실주제에서 《피바다》 식 가극예술의 생활력을 과시한 혁명 적작품(2): 혁명가극 《금강산의 노래》에 대하여」, 『조선예술』, 1974년 6월호, 루 계 213호(평양: 문예출판사, 1974), 70~76쪽.

1974.06.00.　유홍섭, 「혁명가극 《당의 참된 딸》의 무대미술은 당의 독창적인 문예방침과 지 도에 의하여 창조된 《피바다》 식 무대미술의 또하나의 빛나는 성과」, 『조선예술 』, 1974년 6월호, 루계 213호(평양: 문예출판사, 1974), 62~67쪽.

1974.06.21.　함경북도예술단 음악무용종합공연.

1974.06.27.　재일조선인예술단이 혁명가극 〈금강산의 노래〉 공연(평양대극장).

1974.07.00.　「《피바다》 식 혁명가극의 또하나의 개화, 혁명교양, 계급교양의 훌륭한 교과서: 불후의 고전적명작 《한 자위단원의 운명》을 각색한 혁명가극 《한 자위단원의 운명》에 대하여」, 『조선예술』, 1974년 7월호, 루계 214호(평양: 문예출판사, 1974), 52~59쪽.

1974.07.00.　「불후의 고전적명작 《꽃파는 처녀》를 각색한 혁명가극 《꽃파는 처녀》의 무용중 에서」(꿈장면춤), 『조선예술』, 1974년 7월호, 루계 214호(평양: 문예출판사, 1974), 86~92쪽.

1974.07.26.　『위대한 수령 김일성동지의 혁명가극 건설에 관한 주체적문예사상론설집』(평 양: 문예출판사, 1974).

1974.08.00.　「가극대본 혁명가극 청춘과원」, 『조선예술』, 1974년 8월호, 루계 215호(평양: 문 예출판사, 1974), 92~121쪽.

1974.08.00.　「불후의 고전적명작 《꽃파는 처녀》를 각색한 혁명가극 《꽃파는 처녀》의 무용중 에서」(달밤장면의 춤), 『조선예술』, 1974년 8월호, 루계 215호(평양: 문예출판사, 1974), 85~87쪽.

1974.08.00.　김건남, 「《피바다》 식 가극무대미술의 조명은 무대의 립체성을 보장하는 형상 수단」, 『조선예술』, 1974년 8월호, 루계 215호(평양: 문예출판사, 1974), 50~53쪽.

1974.08.29.　금강산가극단 결성모임(도꾜 조선회관).

1974.09.00.　「꿈장면무용에 대하여: 불후의 고전적명작 《피바다》 중에서 혁명가극 《피바다》 의 무용」, 『조선예술』, 1974년 9월호, 루계 216호(평양: 문예출판사, 1974), 60~63쪽.

1974.09.00.　당대표단과 평양예술단 이딸리아공산당 기관지 『우니따』 창간 50돐 기념축전 참가.

1974.09.04.　김정일 문학예술부문 창작가들과 〈가극예술에 대하여〉 담화(~6일).

1974.09.09.　공화국창건 26돐 기념으로 금강산가극단이 혁명가극 〈금강산의 노래〉 첫 공연

(도쿄 조선회관).

1974.09.26.	재일본조선고급중학교 학생조국방문단 학생들의 예술소조공연(인민문화궁전).

1974.10.00.　「불후의 고전적명작 《꽃파는 처녀》를 각색한 혁명가극 《꽃파는 처녀》의 무용중에서」(종장의 꽃춤), 『조선예술』, 1974년 10월호, 루계 217호(평양: 문예출판사, 1974), 71~72쪽.

1974.10.00.　혁명가극 〈해빛을 안고〉(피바다식혁명가극, 량강도예술단, 7장, 지휘 안준호) 첫 공연. 김정숙이 1937년에 장백현 도천리와 국내의 신갈파지구에서 진행한 지하정치공작활동이 기본내용.

1974.10.05.　아동음악신작발표회 개최(평양학생소년궁전).

1974.10.25.　만수대예술단이 알제리를 방문하여 혁명가극 〈꽃파는 처녀〉 공연(~11월 20일).

1974.12.00.　〈민족악기에 양악기를 배합한 주체적관현악은 관현악발전에서 새시대를 열어놓은 위대한 력사적변혁」, 『조선예술』, 1974년 11·12월호, 루계 218호(평양: 문예출판사, 1974), 60~73쪽. 민족관현악의 우위를 기본으로 삼고 거기에 서양악기를 전면적으로 배합 복종시킨 새 형의 관현악을 소개. 서양악기와 관현악이 일정한 보편성을 띠고 있으나 자본주의의 식민지민족문화말살정책과 제국주의의 사상문화적 침투의 수단에서 전혀 벗어나 본적이 없음과 순수 기악적 논리에만 몰두해 음악적 사유를 중심으로 하는 서양관현악이 변화 발전해야 할 단계임을 지적. 그에 따라 주체적관현악을 악기학(울림이 맑고 부드러우며 우아하고 처량한 민족악기, 특히 목관악기를 중요시)과 악기편성법(음량이 큰 금관악기가 아니라 민족적 음색을 가진 목관악기와 현악기군을 중요시), 관현악법(음량보다는 선율적 사색을 기본으로 하는 민족음악의 관현악에서 중시하는 음색을 서양악기와 함께 복합음색을 만들어 풍부화), 연주법(민족음악과 양악의 다양한 연주법 요구)을 중심으로 설명.

1974.12.00.　「양풍과 왜색, 왜풍이 판을 치는 개같은 세상 - 남조선」, 『조선예술』, 1974년 11·12월호, 루계 218호(평양: 문예출판사, 1974), 123~124쪽.

1974.12.00.　「충성의 꽃을 붉게 피워가리라: 피바다가극단 예술인들을 찾아서」, 『조선예술』, 1974년 11·12월호, 루계 218호(평양: 문예출판사, 1974), 85~89쪽. 혁명가극 〈피바다〉·〈꽃파는 처녀〉를 창조한 피바다가극단 방문 소개. 가극단에는 '김일성동지혁명사상연구실'이 설치.

1974.12.00.　1974년말 피바다가극단 예술인들이 승리자동차종합공장에서 경제선동, 현장기동예술선동, 로력지원.

1974.12.00.　1974년말 피바다가극단을 비롯한 중앙 예술인들이 10월에 '김일성훈장'을 받은 천리마김종태전기기관차공장과 차량수리공장을 비롯한 수송전선의 현장을 찾아 예술선동활동.

1974.12.00.	박정남, 「주체시대에 새로 나온 현대적인 우리 악기 옥류금에 대하여」, 『조선예술』, 1974년 11 · 12월호, 루계 218호(평양: 문예출판사, 1974), 104~107쪽.
1974.12.00.	전순용, 「당에서 밝혀준 절가화방침은 혁명가극건설의 기본원칙의 하나」, 『조선예술』, 1974년 11 · 12월호, 루계 218호(평양: 문예출판사, 1974), 97~100쪽. 절가가 인민음악과 항일혁명가요의 기본 형식임을 강조하며 특징을 설명. 절가화의 기본요구로 첫째, 가사의 절가화, 둘째, 가사에 곡을 아름답고 유순하게 붙이기, 셋째, 절가를 가요묶음화하지 말고 극을 심화시켜 창작할 것을 제시.
1974.12.30.	『불후의 고전적명작 《꽃파는 처녀》를 각색한 혁명가극 꽃파는 처녀 총보》 (평양: 문예출판사, 1974).
1975.00.00.	강계, 함흥, 평성에 고등예술전문학교가 세워진데 이어 1975년에 평양, 혜산, 청진, 원산, 신의주, 사리원, 해주, 개성에 세워지면서 모든 도(직할시)에 고등예술전문학교가 운영. 학교는 단과대학급으로서 인민학교 졸업생과 고등중학교 재학생, 졸업생들을 예비반(3년)이나 전문반(3년), 고등반(3년)에 받아서 3~8년 동안 사상정치와 일반지식, 기악 · 무용 · 성악 · 미술학과의 전문지식을 가르침. 중앙과 지방예술단체의 창작가와 예술인, 예술소조지도원들을 양성.
1975.00.00.	검덕지구와 금성뜨락또르공장에서 예술인경제선동활동.
1975.00.00.	소년예술단이 아르헨띠나에서 공연.
1975.00.00.	유능한 작가, 작곡가, 안무가들을 동원하여 사상성과 예술성이 높은 노래와 군중무용을 창작하고 집체적 심의를 거쳐 통일적으로 아래단위에 보급하는 군중문화보급체계를 수립. 문화예술부에서는 당사상사업의 방향에 따라 군중들에게 보급할 노래곡목들을 지정하여 체계적으로 내려 보냈으며, 노래보급책임자강습과 군중무용보급책임자강습 진행. 이에 따라 1975년에 창작되어 보급된 군중무용은 〈의회주권가〉, 〈새봄〉, 〈사회주의 내조국 한없이 좋아라〉, 〈세금없는 내나라〉, 〈노들강변〉, 〈키춤〉, 〈총동원가〉, 〈인민혁명군에 어서 보내세〉, 〈단오명절〉 등.
1975.00.00.	조선로동당 창건 30돐 경축 음악축전.
1975.00.00.	조선로동당 창건 30돐 경축 전국문학예술작품현상모집.
1975.00.00.	주체철학에 따른 문학예술을 공산주의적인간학으로 정리하며, 공산주의인간학에 관한 사상을 맑스-레닌주의 문예이론을 보충하거나 부분적으로 발전시킨 것이 아닌 독창적인 문예이론으로 규정.
1975.00.00.	총련결성 20돐 기념으로 '금강산가극단'이 도꾜와 요꼬하마, 나고야, 오사까, 고베, 구라사끼, 우리와, 센다이, 삿뽀로 등 9개 도시에서 84회에 걸쳐 공연.
1975.00.00.	평양예술단이 모란봉예술단으로 개칭.
1975.00.00.	혁명가극 〈당의 참된 딸〉의 500회 공연 관련 좌담회.

1975.01.00.	〈《피바다》 근위대의 노래〉(작사 안정기, 작곡 오완국, 내림마장조, 4/4박자),『조선예술』, 1975년 1월호, 루계 219호(평양: 문예출판사, 1975), 표지3쪽.
1975.01.00.	리차윤,「민요를 계승발전시킬데 대한 수령님의 주체적문예사상은 사회주의적 민족음악건설의 확고한 지도적지침」,『조선예술』, 1975년 1월호, 루계 219호(평양: 문예출판사, 1975), 38~44쪽. 민요를 발굴 정리하여 현대적미감에 맞게 계승 발전시켜야 함을 강조하고 있으며, 혁명가극들을 민요를 바탕으로 현대적미감에 맞게 계승 발전시킨 민족음악예술의 모범으로 평가.
1975.01.00.	원무희,「불후의 고전적명작 《피바다》 중에서 혁명가극 《피바다》 의 제7장 성시 해방전투장면의 무대미술에 대하여」,『조선예술』, 1975년 1월호, 루계 219호(평양: 문예출판사, 1975), 56~58쪽.
1975.01.01.	조선인민군협주단 새해경축연회공연(인민문화궁전).
1975.01.11.	아프리카와 구라파 방문을 마치고 돌아온 만수대예술단 귀환공연.
1975.02.00.	〈《꽃파는 처녀》 근위대의 노래〉(작사 리광근, 작곡 모영일, 바단조, 4/4박자),『조선예술』, 1975년 2월호, 루계 220호(평양: 문예출판사, 1975), 표지3쪽.
1975.02.00.	김최원,「《피바다》 식 가극에서 방창의 형상적기능(1)」,『조선예술』, 1975년 2월호, 루계 220호(평양: 문예출판사, 1975), 36~41쪽. 종래 가극에서 주인공의 체험세계를 극중인물이 직접 부르는 '내면독백'으로 처리하는 방식이 아니라 방창을 사용. 이러한 방창에서 기본을 이루는 것은 가극작품의 주제사상을 체현한 주인공의 내면세계와 성격을 심오하게 부각시키는 것. 이 가운데 중요한 것은 3자의 입장에서 주인공의 내면세계를 그리며 그 성격을 심화시키는 것임을 강조.
1975.02.03.	문화예술부문일군들이 강원도예술선전대에 나가 전국방식상학 조직(~5일).
1975.02.05.	음악무용서사시극 〈두만강반에서의 한해 여름〉 공연.
1975.02.25.	『불후의 고전적명작 《한 자위단원의 운명》 을 각색한 혁명가극 한 자위단원의 운명 노래집』(평양: 문예출판사, 1975).
1975.03.00.	김린권·박창룡,「위대한 수령님의 주체적문예사상을 빛나게 구현한 《피바다》 식 가극무대미술이 거둔 찬란한 성과」,『조선예술』, 1975년 3월호, 루계 221호 (평양: 문예출판사, 1975), 37~44쪽.
1975.03.00.	김최원,「《피바다》 식 가극에서 방창의 형상적기능(2)」,『조선예술』, 1975년 3월호, 루계 221호(평양: 문예출판사, 1975), 53~59쪽. 방창이 갖는 본질적 기능 중 하나는 객관적인 묘사를 통하여 시대적배경과 사회적환경과 같은 극적 정황을 설명해주는 사실주의적 기능. 또 다른 하나는 등장인물들, 주인공들이 부르는 노래를 도와주는 기능. 결국 방창에 의해 극중인물들의 주정토로와 방창에 의한 객관적 묘사를 유기적으로 결합하고 등장인물들이 부르는 노래와 방창을 밀접히 배합하는 가극극작술 창조.
1975.03.18.	조선인민군협주단 종합공연.

1975.04.00.	「가극대본 불후의 고전적명작 《한 자위단원의 운명》을 각색한 혁명가극 한 자위단원의 운명」, 『조선예술』, 1975년 4월호, 루계 222호(평양: 문예출판사, 1975), 13~44쪽.
1975.05.00.	만수대예술단이 소련에서 혁명가극 〈꽃파는 처녀〉 공연.
1975.05.00.	자병활, 「주체적문학예술창작에서 당의 유일적지도를 확고히 보장하자」, 『조선예술』, 1975년 5월호, 루계 223호(평양: 문예출판사, 1975), 21~24쪽.
1975.05.05.	구라파와 오스트랄리아 방문 만수대예술단 음악무용종합공연 검열시연회.
1975.05.06.	김정일이 당중앙위원회 선전선동부 및 문화예술부문 일군들 앞에서 〈우리의 주체예술을 더욱 발전시키기 위하여〉 연설. 조선 인민은 유순한 노래를 좋아하며, 우아하고 소박하며 아름답고 굴곡이 심하지 않은 것이 우리 민족음악의 고유한 특성이라고 지적. 그리고 예술보급사업으로 혁명적인 노래들을 보급할 것을 강조. 그 가운데 근로자들이 즐겨 부르는 혁명가극에 나오는 노래들을 독립적으로 내보낼 수 있게 완성하는 작업을 지시. 절가화된 노래들을 절수가 적은 것은 좀 늘이고 간주도 넣어 완성할 것을 요구.
1975.05.08.	조선인민군협주단 검열공연.
1975.05.16.	『혁명가극 남강마을 녀성들 노래집』(평양: 문예출판사, 1975).
1975.05.18.	만수대예술단 가무조가 유고슬라비아 수도 베오그라드와 지방도시인 류블랴나와 자그레브들에서 음악무용종합공연(~23일).
1975.05.24.	만수대예술단이 소련의 모스크바와 레닌그라드, 끼예브에서 공연(~6월 9일).
1975.06.14.	만수대예술단이 오스트랄리아의 피스, 아델레이드, 시드니, 멜보른에서 공연(~7월 13일).
1975.06.16.	각 도예술선전대 450여명의 작가, 예술인들로 '충성의 경제선동대'가 조직되어 검덕광산에서 경제선동(~7월 18일). 경제선동으로 문화회관을 통한 예술공연, 막장예술소품공연, 고동대활동, 입출갱환영모임, 구두선동, 직관선동 등 항일유격대식경제선동활동 진행.
1975.06.25.	조선인민군 제17차 군무자예술소조경연 진행(~7월 5일, 평양).
1975.07.00.	리창구, 「우리 당의 주체적인 혁명가극창작의 제원칙을 철저히 관철하자」, 『조선예술』, 1975년 7월호, 루계 225호(평양: 문예출판사, 1975), 15~20쪽.
1975.07.01.	계층별전국예술축전(로동자, 농민, 군인, 대학생, 학생소년, 유치원 어린이).
1975.08.00.	안종우, 「《피바다》식 가극이 개척한 독창적인 음악극작술의 특성」, 『조선예술』, 1975년 8월호, 루계 226호(평양: 문예출판사, 1975), 38~44쪽. "피바다식 가극"의 음악극작술은 기본단위를 이루는 절가의 특성과 기능에서 출발. 절가의 반복에 의한 주제가와 기둥노래의 설정, 이것이 음악극작술의 기본골격을 이루고 방창과 관현악에 의해서 확대. 혁명가극 〈피바다〉의 주제가는 〈피바다가〉, 주제사상 제시는 〈《토벌》가〉, 기둥노래는 〈일편단심 붉은 마음 간직합니다〉·〈울지

말아 을남아〉·〈녀성들도 모두다 힘을 합치면〉.

1975.08.11.	전국농업근로자예술소조축전(~29일, 평양).
1975.08.12.	전국로동자예술소조축전(~9월 2일, 평양).
1975.08.17.	전국학생소년예술소조축전(~30일, 평양).
1975.09.00.	모영일, 「민족악기에 양악기를 배합한 혁명가극 《금강산의 노래》의 관현악편성에서 얻은 경험」, 『조선예술』, 1975년 9월호, 루계 227호(평양: 문예출판사, 1975), 59~61쪽.
1975.09.10.	중국예술단이 방문공연.
1975.10.03.	가극 〈호수가의 이야기〉(음악무용이야기 〈락원의 노래〉 전신, 평양대극장) 공연.
1975.10.05.	김정일이 당창건 30돐 경축 조선인민군협주단 음악무용종합공연 시연회를 보고 난 뒤 문화예술부문 책임일군 및 조선인민군협주단 창작가들과 〈음악무용 창작에서 당의 방침을 옳게 구현하자〉 담화. 노동계급을 형상한 작품을 내놓지 못한 점과 대작주의를 비판. 그리고 〈쟁강춤〉, 〈무녀춤〉과 같이 자취를 감춘 지 오래된 지난날의 낡은 것에 집착하는 복고주의를 지적.
1975.10.05.	조선로동당창건 30돐 경축 조선인민군협주단 음악무용종합공연 시연회.
1975.10.07.	2·8문화회관 개관식(6천여 석과 1100석의 극장, 1995년 4·25문화회관으로 개칭).
1975.10.08.	조선로동당창건 30돐 경축 조선인민군협주단 음악무용종합공연 시연회.
1975.10.10.	『불후의 고전적명작 《한 자위단원의 운명》을 각색한 혁명가극 한 자위단원의 운명 총보』(평양: 문예출판사, 1975).
1975.10.10.	사회과학원 문학연구소, 『주체사상에 기초한 문예리론』(평양: 사회과학출판사, 1975).
1975.10.22.	김정일이 문화예술부문 책임일군 및 혁명가극 〈밝은 태양아래에서〉 창조성원들과 〈혁명가극창조에서 사상예술성을 높이기 위하여〉 담화.
1975.10.22.	혁명가극 〈밝은 태양아래에서〉(조선인민군협주단, 7장, "피바다식 혁명가극") 첫 공연. 사회주의 현실주제의 작품으로 부정선 없이 작품 형상.
1975.10.23.	김일성과 감보자국가원수인 감보쟈민족통일전선 위원장이 혁명가극 〈밝은 태양아래에서〉 공연 관람.
1975.12.23.	음악무용소품공연(평양대극장).
1975.12.24.	음악무용이야기 〈락원의 노래〉 공연(평양대극장).
1975.12.31.	조선인민군협주단의 음악무용종합공연 시연회.
1976.00.00.	1970년대 초부터 진행한 와공후 개량사업이 끝나고 옥류금 완성.
1976.00.00.	각 도예술선전대 예술인들이 1976년 상반기 석탄생산계획을 앞당겨 끝내기 위하여 경제선동과 예술선동 진행(평북도예술선전대는 룡문탄광, 황북도예술선

전대는 령대탄광, 함남도예술선전대는 수동탄광, 개성시예술선전대는 조양탄광). 중앙의 조선2.8예술영화촬영소, 피바다가극단(덕천탄광), 모란봉예술단, 국립연극단, 평양교예단, 중앙방송예술단, 사회안전부연극단 예술인들도 각지 탄광에 나가 경제선동.

1976.00.00.	만수대예술단이 음악무용이야기 〈락원의 노래〉(집체작) 창조.
1976.02.07.	조선인민군창건 28돐 기념 평양시 학생소년들의 경축공연(평양체육관).
1976.03.00.	김두일, 「가극노래의 양상통일과 개성적인 음악형상창조」, 『조선예술』, 1976년 3월호, 루계 233호(평양: 문예출판사, 1976), 35~37쪽.
1976.03.06.	혁명가극 〈밝은 태양아래에서〉 검열공연(2.8문화회관).
1976.03.19.	권성린군부대협주단이 "피바다식 가극" 창조 제 원칙을 구현한 음악무용서사시극 〈대부대선회작전〉 공연.
1976.03.25.	혁명가극 〈밀림아 이야기하라〉 공연(평양대극장).
1976.03.31.	함경북도 학생소년예술소조종합공연.
1976.04.06.	함경북도예술단의 혁명가극 〈두만강반의 아침노을〉 공연.
1976.05.00.	만수대예술단이 핀란드와 스웨리예(스웨덴) 방문공연.
1976.05.00.	전국신인문학예술작품현상모집(~1977년 1월).
1976.06.00.	조선인민군협주단이 중국의 베이징, 남경, 무한, 광주, 상해, 심양 등지에서 혁명가극 〈당의 참된 딸〉 공연(~7월).
1976.06.02.	중국인민해방군가무단 공연.
1976.06.11.	조선소년단창립 30돐 기념 전국학생소년예술소조종합공연.
1976.06.25.	음악무용이야기 〈락원의 노래〉와 무용소품 공연(평양대극장).
1976.07.00.	「가극대본 혁명가극 밝은 태양 아래에서」, 『조선예술』, 1976년 7월호, 루계 236호(평양: 문예출판사, 1976), 67~92쪽.
1976.07.05.	량강도 삼지연군 예술소조공연.
1976.08.27.	음악무용이야기 〈락원의 노래〉 공연(평양대극장).
1976.09.00.	「《피바다》식 혁명가극은 주체사상의 요구를 빛나게 구현한 참다운 인민의 가극예술」, 『조선예술』, 1976년 9월호, 루계 238호(평양: 문예출판사, 1976), 14~21쪽.
1976.10.19.	제6차 세계청년음악가 콩클(유고슬라비아 베오그라드) 바이올린경연에서 김성호 1위.
1976.11.00.	조선인민군협주단이 웰남(베트남), 캄보쟈(캄보디아), 라오스 방문공연.
1976.12.00.	1976년말 만수대예술극장 건립, 1977년 1월 개관.
1976.12.09.	음악무용이야기 〈락원의 노래〉 검열시연회(평양대극장).
1976.12.29.	음악무용이야기 〈락원의 노래〉 검열시연회(만수대예술극장).

1977.00.00.	『장편소설 꽃파는 처녀』(평양: 문예출판사, 1977).
1977.00.00.	소년예술단이 벌가리아(불가리아)에서 공연.
1977.00.00.	중앙예술단 예술인들의 경제선동대가 전국의 수송전선에서 항일유격대식경제선동, 예술선동 진행. 피바다가극단, 모란봉예술단, 국립연극단, 평양교예단, 조선예술영화촬영소, 조선2.8예술영화촬영소, 중앙방송예술단, 철도부예술선전대, 중앙문화회관의 예술인들이 여러 편대로 나뉘어 평양 · 함흥 · 청진지구 철도국과 송림 · 해주지구의 각 분국, 그 아래의 역 · 기관차대 · 철도부문 공장 · 기업소, 철도를 지원하는 공장 · 기업소에 나가 선동활동. 각 도예술선전대는 탄광과 광산들에서, 시 · 군 기동예술선동대는 모내기를 위한 농업전선에서 활동.
1977.01.00.	농촌부문예술소조강습(성악반, 기악반, 무용반, 화술반) 진행(~2월).
1977.01.01.	만수대예술단이 음악무용이야기 〈락원의 노래〉 공연(만수대예술극장).
1977.02.12.	텔레비죤으로 음악무용이야기 〈락원의 노래〉 방송.
1977.05.07.	전국학생소년예술소조 종합공연.
1977.09.00.	최균삼, 「 《피바다》 식 가극에서 주인공이 부르는 첫노래는 명곡으로 되여야 한다」, 『조선예술』, 1977년 9월호, 루계 249호(평양: 문예출판사, 1977), 37~39쪽.
1977.09.06.	제1차 모스크바국제도서전람회(소련)에서 《혁명가극 〈밀림아 이야기하라〉 총보》 가 특별상과 메달 받음.
1977.10.04.	혁명가극 〈꽃파는 처녀〉 검열공연(만수대예술극장).
1977.10.05.	혁명가극 〈꽃파는 처녀〉 공연.
1978.00.00.	공화국창건 30돐 기념 노래보급과 군중무용 보급사업 진행.
1978.00.00.	공화국창건 30돐 기념 전국문학예술작품현상모집(문학, 음악, 예술사진).
1978.00.00.	국립연극단이 1928년 카륜의 자자툰에서 처음 공연했던 혁명연극 〈성황당〉을 다시 형상하여 공연.
1978.00.00.	전국가극및음악무용축전. 단체 가극부문 1등 〈쇠물이 흐른다〉(함경북도예술단), 〈보통강의 노래〉(모란봉예술단), 2등 〈태양의 빛을 따라〉(함경남도예술단) 수상.
1978.00.00.	전국농업근로자예술소조축전 진행.
1978.00.00.	조선로동당창건 30돐을 맞아 전국로동자예술소조축전, 전국농업근로자예술소조축전, 전국대학생예술소조축전, 전국학생소년예술소조축전, 조선인민군 제17차군무자예술소조경연 등의 예술축전 진행.
1978.00.00.	조선예술영화촬영소와 피바다가극단 편대가 금성뜨락또르공장, 조선2.8예술영화촬영소와 모란봉예술단 편대가 승리자동차종합공장, 직총중앙로동자예술선전대가 황해제철련합기업소와 강선제강련합기업소, 철도부예술선전대가 평

양과 함흥 철도국의 역과 기관차대·공장들에서 경제선동.

1978.00.00. 조선인민군협주단이 조선로동당창건 30돐 경축음악무용종합공연(흐름식 공연 형식).

1978.01.00. 농촌부문예술소조강습(성악반, 기악반, 무용반, 화술반) 진행(~2월).

1978.01.01. 조선인민군협주단이 새해경축음악무용종합공연. 이 공연에 1977년에 창작한 녀성민요독창과 남성합창 〈만풍년의 우리 조국 온 세상에 자랑하세〉(민성과 양성의 배합) 공연. 이후 이 노래는 음악무용이야기 〈락원의 노래〉와 음악무용 서사시 〈영광의 노래〉에 삽입.

1978.01.05. 각 도 예술선전대 경연대회 진행(~9일, 평양).

1978.01.25. 예술선전대 창립 5주년 기념보고회(평양) 개최. 보고회에서 문화예술부장 리창선이 제2차 7개년 경제계획 수행을 위한 정치·경제 선동에 나설 것을 촉구.

1978.01.31. 평양예술단 버마, 네팔, 방글라데슈, 싱가포르에서 공연(~3월 24일). 평양예술단에서 1975년 개칭된 모란봉예술단이 1986년까지 해외 공연 때는 '평양예술단'이라는 이름을 사용한 것으로 추정.

1978.02.00. 「혁명가극 두만강반의 아침노을」(가극대본, 서장, 1~3장),『조선예술』, 1978년 2월호, 루계 254호(평양: 문예출판사, 1978), 50~64쪽.

1978.02.20. 총련이 일본 내 '조선 음악 보급을 통한 음악교류'를 목적으로 도꾜에 '조선레코드사'를 설립.

1978.03.00. 「위대한 수령님께서 밝혀주신 《피바다》식 가극창작의 원칙과 방도」,『조선예술』, 1978년 3월호, 루계 255호(평양: 문예출판사, 1978), 24~27쪽.

1978.03.00. 「혁명가극 두만강반의 아침노을」(가극대본, 4~7장, 종장),『조선예술』, 1978년 3월호, 루계 255호(평양: 문예출판사, 1978), 51~64쪽.

1978.03.24. 조선·웰남 '78~79년도 문화교류 계획서' 조인(평양).

1978.03.26. 소련과 '78~79년도 문화협조에 대한 계획' 조인(모스크바).

1978.03.26. 총련이 조선음악연주회 개최(도꾜).

1978.03.27. 영화음악극장을 해소하고 영화와 방송음악을 담당하는 영화 및 방송음악단으로, 피바다가극단의 3관 편성 관현악단은 국립교향악단(관현악단·합창단)으로 독립.

1978.04.09. '조선·꾸바간 78~80년도 문화교류 계획서' 조인(평양).

1978.05.00. 김린권,「혁명가극 《한 자위단원의 운명》의 무대미술형상이 이룩한 빛나는 성과」,『조선예술』, 1978년 5월호, 루계 257호(평양: 문예출판사, 1978), 22~25쪽.

1978.05.01. 평양학생소년예술단 일본에서 공연(~6월 14일).

1978.05.07. 조선민주주의인민공화국과 세이셸공화국(세이셸)의 경제 및 과학기술, 문화협조에 관한 협정조인식.

1978.05.10. '조선·세네갈 간 78~79년도 문화교류 계획서' 조인(다카르).

1978.05.19.	모잠비끄 당 및 정부 대표단이 평양대극장에서 혁명가극 관람.
1978.06.04.	'조선·유고슬라비아 간 78~79년도 문화협조 계획서' 조인(평양).
1978.06.06.	'조선·몽골간 78~79년도 문화교류 계획서' 조인(평양).
1978.06.09.	평양예술단이 예멘아랍공화국, 수리아아랍공화국, 하쉐미트요르단왕국, 이라크공화국에서 공연(~7월 24일).
1978.06.12.	평양예술단이 북부예멘 수도 사나에서 공연.
1978.06.17.	조선민주주의인민공화국과 르완다공화국의 경제, 과학기술 및 문화협조에 관한 협정 조인식.
1978.06.24.	바이올리니스트 김성호 제6회 차이코프스키 국제음악 경연대회 바이올린 부문 1차 예선 통과.
1978.06.25.	혁명가극 〈피바다〉 500회 공연.
1978.07.02.	일본공연을 끝내고 귀국한 평양 학생소년예술단 종합공연(만수대예술극장).
1978.07.13.	네팔예술단 평양예술극장에서 공연.
1978.07.16.	건국 30돐 기념 예술소조축전(평안북도 안주).
1978.07.27.	국립교향악단이 중국에서 공연(~9월 5일). 베이징(7월 30일).
1978.08.00.	김두일, 「노래속에 극이 있고 극속에 노래가 있어야 한다」, 『조선예술』, 1978년 8월호, 루계 260호(평양: 문예출판사, 1978), 23~24쪽.
1978.08.00.	연극 〈성황당〉 창조.
1978.08.09.	버마 음악·무용예술단이 평양대극장에서 공연.
1978.08.11.	탄자니아와 문화협조에 관한 행정이행을 위한 '78~80년도 문화교류 계획서' 조인(탄자니아 수도 다르에스살람).
1978.08.20.	전국 가극 및 음악·무용축전 개막(평양).
1978.09.00.	조령출, 「《피바다》 식 혁명가극의 탄생」, 『조선예술』, 1978년 9월호, 루계 261호(평양: 문예출판사, 1978), 26~29쪽.
1978.09.15.	전국학생소년예술소조원 음악무용종합공연.
1978.09.18.	마다가스카르의 디디에 라치라카 말라가시 대통령이 조선인민군협주단 공연(2.8문화회관) 관람.
1978.09.20.	만수대예술단 독일민주주의공화국에서 공연(~10월 5일).
1978.09.21.	재일조선학생소년예술단 음악무용종합공연.
1978.10.02.	만수대예술단이 독일민주주의공화국 베를린에서 혁명가극 〈꽃파는 처녀〉 공연.
1978.10.07.	만수대예술단이 뽈스까에서 공연(~19일).
1978.10.15.	만수대예술단이 뽈스까에서 마지막 공연.
1978.10.21.	아프가니스탄과 문화협조협정 조인(카불).
1978.10.25.	만수대예술단이 체스꼬슬로벤스꼬에서 공연(~11월 1일).

1978.10.31.	'조선·꾸바 간 78~80년도 문화교류 계획서' 조인(아바나).
1978.11.00.	리홍수, 「가극의 가무는 극정황에 맞게 생활을 담아야 하며 춤가락이 있어야한다」, 『조선예술』, 1978년 11월호, 루계 263호(평양: 문예출판사, 1978), 24~25쪽.
1978.11.02.	만수대예술단이 웽그리아(헝가리)에서 공연(~14일).
1978.11.05.	소련배우단이 황해북도 문화회관에서 공연.
1978.11.30.	음악무용서사시 〈영광의 노래〉 첫 공연.
1978.12.00.	주문걸, 「가극무용은 주인공의 세계를 부각시키는데 복종되여야 한다」, 『조선예술』, 1978년 12월호, 루계 264호(평양: 문예출판사, 1978), 31~33쪽.
1979.00.00.	『조선명곡집6』, 『발성생리』, 『지휘기법』 등 출판.
1979.00.00.	가극 〈철에 대한 이야기〉(함경북도예술단, "피바다식 혁명가극") 창조공연. 강철로동계급을 형상.
1979.00.00.	전국텔레비죤문예소품축전(평양).
1979.01.00.	평양학생소년예술단 인도에서 공연.
1979.02.00.	1979년 2월 현재 평양대극장은 피바다가극단이 단독으로 사용하고 있으며 그 산하에 〈꽃파는 처녀〉조, 〈피바다〉조, 3관 관현악조 구성. 그리고 각 도에는 이전의 방송예술기동선동대와 예술선전대를 합친 단체와 예술단 2개의 단체가 활동.
1979.02.00.	제7차 청년예술인응변대회(평양) 개최. 대회에는 조선예술영화촬영소, 피바다가극단, 국립연극단, 만수대창작사를 비롯한 중앙예술단체들과 예술부문 대학, 문화예술부 산하 기관들이 참가.
1979.02.03.	'조선·인도 간 79~80년도 문화교류계획서' 조인(인도 뉴델리).
1979.02.19.	'조선·벌가리아 간 79~80년도 문화교류계획서' 조인(평양).
1979.02.22.	혁명가극 〈피바다〉 공연. 공연 후 혁명가극 〈피바다〉의 500회 이상의 공연을 치하하며 김정일이 조선로동당 중앙위원회 선전선동부, 무대예술부문 책임일군들과 〈혁명가극 〈피바다〉 공연의 높은 수준을 견지할데 대하여〉 담화. 그 방법으로 주단역들을 잘 훈련시켜 녹화를 해두고, 배합관현악으로 된 가극의 총보를 배합관현악으로 다시 만들 것을 제시. 도예술단에서는 가극보다는 자기 수준과 능력에 맞게 적은 인원으로 음악무용종합공연을 하도록 지시.
1979.03.05.	인도 친선대표단을 환영하는 가극 〈금강산의 노래〉 공연(모란봉극장).
1979.03.07.	전국로동자예술소조축전(~19일, 평양).
1979.03.09.	'조선·독일민주주의공화국 간 문화협조협정'과 '79~80년도 사업계획서' 조인(동베를린).
1979.03.13.	평양학생소년예술단 방글라데슈에서 공연(~27일).

1979.03.17.	방글라데슈 문화대표단 환영 문화예술인 집회(평양대극장).
1979.03.18.	'조선 · 방글라데슈 간 79~80년도 문화교류계획서' 조인.
1979.03.18.	소련배우단 원산 청년회관극장에서 2차 공연.
1979.03.21.	가나공화국 정부사절단 환영 조선인민군협주단 음악무용종합공연(2.8문화회관).
1979.03.23.	방글라데슈 문화대표단 예술공연(만수대예술극장).
1979.03.25.	평양예술단 말따 방문 공연 시작.
1979.03.29.	음악무용서사시극 〈압록강반의 해불〉 공연.
1979.04.18.	'조선 · 수리아 간 79~80년도 문화교류계획서' 조인(다마스커스).
1979.04.26.	꼴롬비아 전 하원 부의장 실베르트 부처가 혁명가극 관람(모란봉극장).
1979.04.27.	꾸바 광업상 페르난데스 일행 혁명가극 관람(모란봉극장).
1979.05.00.	혁명가극 〈피바다〉가 500회 공연(평양대극장).
1979.05.18.	국립교향악단이 로므니아(루마니아) 부쿠레슈티에서 첫 공연(~31일).
1979.06.00.	평양학생소년예술단이 유고슬라비아에서 공연.
1979.06.01.	중국문화대표단 환영 음악무용종합공연(만수대예술극장).
1979.06.12.	'조선 · 뜌니지(튀니지) 간 문화협조협정' 조인(평양).
1979.06.18.	김일성과 캄보디아의 노로돔 시하누크친왕이 청진시학생소년들의 종합공연 관람.
1979.06.21.	로므니아 대사관원들이 국립교향악단 공연 관람(모란봉극장).
1979.06.23.	량강도예술단 종합공연.
1979.06.28.	만수대예술단 파리 샹젤리제극장에서 첫 공연.
1979.06.28.	만수대예술단이 프랑스 방문 후 첫 공연으로 혁명가극 〈꽃파는 처녀〉 진행(~7월 5일, 파리 샹젤리제극장).
1979.07.00.	『조선예술』 1979년 7월호에 혁명가극 〈피바다〉의 '500회공연 기념특집'으로 주장글과 예술가들의 대담, 화보 등을 수록.
1979.07.00.	리창선, 「 《피바다》 식 가극의 불멸의 본보기〉, 『조선예술』, 1979년 7월호, 루계 271호(평양: 문예출판사, 1979), 4~6쪽.
1979.07.00.	전국 무대예술부문(음악, 무용) 예술인들이 참가하는 전국독연가경연 진행(예선 지방, 2 · 3선 평양).
1979.07.00.	평양학생소년예술단 알제리에서 공연.
1979.07.00.	황지철, 「관현악이 좋아야 노래가 살고 가극이 빛을 내게 된다」, 『조선예술』, 1979년 7월호, 루계 271호(평양: 문예출판사, 1979), 28~30쪽.
1979.07.14.	마옹 마옹카 버마수상 혁명가극 관람.
1979.07.19.	중국의 경극단 평양대극장에서 첫 공연.
1979.07.25.	중국의 경극단이 조선인민군협주단의 종합공연 관람(2.8문화회관).

1979.07.27.	중국의 경극단 원산의 청년회관극장에서 공연.
1979.08.08.	중국경극단 평안남도 안주극장에서 공연.
1979.08.19.	평양학생소년예술단 핀란드에서 공연(~29일).
1979.08.23.	시에라레온의 전인민대회의 당대표단이 평양 모란봉극장에서 혁명가극 관람.
1979.09.00.	평양학생소년예술단 중국에서 공연.
1979.09.01.	평양학생소년예술단 단마르크(덴마크)에서 공연(~9일).
1979.09.03.	'조선·요르단 간 79~80년도 문화교류계획서' 조인(요르단 암만).
1979.09.10.	이라크예술단 평양대극장에서 첫 공연.
1979.09.10.	평양학생소년예술단 노르웨이에서 공연(~20일).
1979.09.20.	전국음악무용소품축전(~10월 24일, 평양).
1979.09.30.	레닌 인민혁명당 대표단이 모란봉극장에서 혁명가극 관람.
1979.10.07.	전국 청년독창·독주중앙경연이 사로청중앙회관에서 진행(~11일).
1979.10.10.	평양학생소년예술단 중국 남경에서 공연.
1979.10.19.	평양학생소년예술단 중국 천진에서 공연.
1979.10.31.	핀란드의 네이카르트 민족음악단(단장 타파니 메카닌) 모란봉극장에서 첫 공연.
1979.11.21.	로므니아 조르디 에이스크 교향악단(단장 니콜라이 킬리노유) 평양대극장에서 첫 공연.
1979.12.15.	전국농업근로자예술소조축전 진행(~26일, 평양).
1979.12.31.	리히림·함덕일·안종우·장흠일·리차윤·김득청, 『해방후 조선음악』(평양: 문예출판사, 1979).
1980.00.00.	고전소설의 대표작 〈춘향전〉을 각색한 예술영화 〈춘향전〉(전·후편) 창조.
1980.00.00.	안기영 사망(1900.01.09.~)
1980.01.01.	조선인민군협주단 새해경축음악무용종합공연.
1980.01.07.	조선작가동맹 제3차대회 개최(~10일, 평양).
1980.01.13.	벌가리아 루세시소년예술단 평양대극장에서 공연.
1980.02.11.	'조선·체스꼬슬로벤스꼬 간 80~81년도 문화협조계획서' 조인(평양).
1980.03.09.	로동자 예술소조축전(~26일, 평양).
1980.04.05.	'조선·뜌니지 간 80~81년도 문화교류계획서' 조인(뜌니지).
1980.04.06.	파키스탄예술단 평양대극장에서 공연 .
1980.04.10.	탄자니아정부대표단 만수대예술극장에서 혁명가극 관람.
1980.04.14.	음악무용서사시극 〈백두산 서남부에서〉 공연.
1980.04.28.	프랑스 상원의 조선 경제·문화문제에 관한 접촉 및 연구그룹 대표단 평양도착.
1980.04.29.	소련배우단 평양대극장에서 공연.

1980.05.07.	평양예술단 도꾜를 비롯한 15개 도시 순회공연(~6월 27일).
1980.05.28.	레소토사절단 평양대극장에서 혁명가극 공연 관람.
1980.06.00.	「가극대본 철에 대한 이야기」,『조선예술』, 1980년 6월호, 루계 282호(평양: 문예출판사, 1980), 32~56쪽.
1980.06.16.	'조선·뽈스카 간 80~81년도 문화교류계획서' 조인(평양).
1980.06.18.	평양시 학생소년들과 어린이들의 음악무용종합공연.
1980.06.19.	'조선·로므니아 간 80~81년도 문화교류계획서' 조인(부꾸레슈띠).
1980.06.20.	'조선·가나 문화협조협정' 조인(아크라).
1980.06.21.	'조선·모잠비끄 간 80~81년도 문화교류계획서' 조인(마푸토).
1980.06.27.	'조선·유고슬라비아 간 80~81년도 문화협조계획서' 조인(베오그라드).
1980.07.03.	꽁고 로동당대표단 모란봉극장에서 혁명가극 관람.
1980.07.25.	제6차 당대회 기념 전국기동예술선동대 경연대회(~27일, 함경남도 신포).
1980.08.14.	'조선·중국 간 80년도 문화교류계획서' 조인(평양).
1980.09.24.	'조선·니까라과 간 문화협조협정' 조인(마나구아).
1980.09.25.	총련가무단 평양 인민문화궁전에서 첫 공연.
1980.09.29.	'조선·쿠웨이트 간 문화협조협정' 조인(쿠웨이트).
1980.10.10.	조선로동당 제6차 대회(~14일). 1. 고려민주연방공화국 창립방안 제의, 2. 한반도 비동맹 중립국화 주장, 3. 김정일을 당집행위원으로 선출(29명중 서열 5위). 김정일이 이 대회에서 대외적으로 후계자로 공식화.
1980.10.16.	조선로동당 제6차 대회 폐막을 맞아 조선인민군협주단 2.8문화회관에서 공연.
1980.10.23.	만수대예술단(단장 김경섭)이 이딸리아에서 혁명가극 〈꽃파는 처녀〉를 로마에서 6회, 나폴리에서 3회 공연(~11월 5일).
1980.11.00.	려원만,「불후의 고전적명작 《꽃파는 처녀》의 종자에 대하여」,『조선예술』, 1980년 11월호, 루계 287호(평양: 문예출판사, 1980), 34~36쪽.
1980.11.01.	소련 태평양함대 붉은기협주단 공연(~2일, 평양대극장).
1980.12.14.	제2차 로동자 독창 및 독주 경연대회 폐막(평양).
1980.12.17.	'조선·몽골 간 80~81년도 문화교류계획서' 조인(울란바토르).
1980.12.21.	조선음악가동맹 제4차 대회(~23일, 평양대극장).
1980.12.29.	평양음악무용대학 창립 30돐 기념 보고회 개최(대학 음악당).
1981.00.00.	문예출판사에서『고전소설 박씨부인전, 채봉감별곡』,『고전소설 홍길동전, 장화홍련전, 량반전』,『고전소설 사씨남정기, 배비장전』을 비롯하여 고전소설들을 윤색 출판.
1981.01.01.	조선인민군협주단 새해경축음악무용종합공연(2.8문화회관).
1981.01.28.	김일성 70돐 생일 기념 문예총 문예작품 현상모집(~12월) 요강 발표.

1981.02.03. '조선·파키스탄 간 81~82년도 문화교류계획' 조인(평양).

1981.03.00. 김하명, 「불후의 고전적명작 《피바다》의 종자에 대하여」, 『조선예술』, 1981년
3월호, 루계 291호(평양: 문예출판사, 1981), 9~11쪽. 종자는 '수난의 피바다를
투쟁의 피바다로 만들어야 한다'.

1981.03.22. 로동자예술소조축전(~26일, 평안북도 안주).

1981.03.29. 전국문화예술인 열성자대회(~4월 1일, 평양대극장). 대회에서 김일성이 로동당
제6차 대회에서 제시한 과업 관철을 위한 토론 및 보고회 진행.

1981.03.30. 문예총 창립 35주년 기념보고회(평양대극장).

1981.03.30. 조선·탄자니아 간 경제·기술·문화교류 확대와 비동맹운동 협조강화에 관한
공동성명.

1981.03.31. 김정일이 전국문화예술인 열성자대회 참가자들에게 〈주체적문학예술을 더욱
발전시키기 위하여〉 서한. 1970년대를 문학예술의 획기적인 발전과 높은 단계
로 올라선 문학예술의 대전성기로 규정. 그리고 반당종파분자들과 이색적인
사상조류가 철저히 극복되었다고 평가하면서 문화예술인들에게 온 사회의 김
일성주의화 위업에 나설 것을 요구. 그 중 "피바다식 혁명가극"과 "성황당식
혁명연극"의 성과가 거론되었으며 가극혁명에서 새로운 주제의 가극들인 혁명
투쟁이나 인민들의 행복한 생활을 주제로 한 작품과 민족고전작품을 만들 것을
제시.

1981.04.07. '조선·중국 간 81~82년도 문화교류계획서' 조인.

1981.04.14. '조선·짐바브웨 간 문화협정' 조인(짐바브웨 하라레).

1981.04.19. '조선·세네갈 간 81~82년도 문화교류계획서' 조인(세네갈 다까르).

1981.04.21. 가이아나 정부대표단 만수대예술극장에서 공연 관람.

1981.04.29. '조선·벌가리아 간 81~82년도 문화교류계획서' 조인(벌가리아 쏘피아).

1981.05.03. 총련대표단 평양대극장에서 음악무용종합공연 관람.

1981.05.18. '조선·독일민주주의공화국 간 81~82년도 문화 및 과학협조 사업계획서' 조인
(평양).

1981.05.23. 조선인민군협주단 중국 심양에서 방중 첫 공연.

1981.06.06. 중국 감숙성(甘肅省)가무단 평양대극장에서 첫 공연.

1981.07.00. 『조선예술』1981년 1월호에 피바다가극단의 '10돐 기념특집'을 구성해서 화보와
회고글 등을 수록.

1981.07.00. 김한숙, 「혁명가극 《피바다》의 방창을 부를 때마다」, 『조선예술』, 1981년 7월호,
루계 295호(평양: 문예출판사, 1981), 61~63쪽.

1981.07.00. 송석환·전우봉·오영애 대담, 「당의 절가화방침을 높이 받들고」, 『조선예술』,
1981년 7월호, 루계 295호(평양: 문예출판사, 1981), 65~67쪽.

1981.07.00. 엄영춘, 「《피바다》식 가극무용의 창조」, 『조선예술』, 1981년 7월호, 루계 295호

(평양: 문예출판사, 1981), 63~65쪽.

1981.07.05.	소련 국립카자흐가무단 평양대극장에서 첫 공연.
1981.07.13.	'조선·인도 간 81~82년도 문화교류계획서' 조인(평양).
1981.07.16.	피바다가극단 창립 10주년 기념보고회(평양). 보고회에서 피바다가극단의 역할과 기능강화 촉구.
1981.08.25.	'꾸바·조선 간 81~82년도 문화교류계획서' 조인(평양).
1981.09.03.	벌가리아 민속가무단 남포시에서 공연.
1981.09.05.	전국기동예술선동대경연(~12일, 남포).
1981.09.05.	전국로동자예술소조축전(~26일, 안주).
1981.09.07.	문예출판사 창립 35주년 기념보고회(모란봉극장).
1981.09.10.	메히꼬(멕시코) 교육민속무용단 평양대극장에서 공연.
1981.09.11.	벌가리아 민속가무단 만수대예술극장에서 공연.
1981.10.12.	'조선·웽그리아 간 81~82년도 문화교류사업계획서' 조인(평양).
1981.10.14.	국제음악이사회 제19차 총회(웽그리아)에 참가했던 민족음악위원회 대표단(단장 김원균) 평양으로 귀국.
1981.10.17.	조세 A. 산토스 앙골라 대통령이 김일성과 함께 만수대예술극장에서 공연 관람.
1981.10.19.	'북한·앙골라 간 경제 과학 및 문화협조에 관한 협정' 조인(평양).
1981.10.25.	사로청대회 개막을 맞아 가극공연(2.8문화회관).
1981.11.04.	소련배우단 모란봉극장에서 첫 공연.
1981.11.07.	'조선·가이아나 간 81~82년도 문화교류계획서' 조인(가이아나 죠지타운).
1981.11.18.	'조선·수리아아랍공화국 간 82~83년도 문화협정집행계획서' 조인(평양).
1981.12.00.	최창림, 「5대혁명가극총보에 깃든 이야기」, 『조선예술』, 1981년 12월호, 루계 300호(평양: 문예출판사, 1981), 81~83쪽.
1981.12.04.	'조선·우간다 간 경제·과학·기술 및 문화협조 협정' 조인(평양).
1981.12.05.	사회과학원 민족고전연구소 『리조실록』(1,163권) 10여 년 만에 완역.
1981.12.15.	'조선·탄자니아 간 81~83년도 문화교류계획서' 조인(탄자니아 다르에스살람).
1981.12.18.	제3차 독창·독주·구연 경연(~22일, 신의주).
1981.12.21.	중국당 및 정부대표단 만수대예술극장에서 공연 관람.
1981.12.31.	평양소년들의 설맞이모임공연.
1982.00.00.	1982년부터 해마다 '6월4일문학상' 제도 실시. 김정일이 군중문학창작지도체계를 새롭게 세우고 문학창작사업을 대중적으로 발전시키기 위한 대책을 세웠다고 하는 1977년 6월 4일 기념.
1982.00.00.	김일성 70돐 생일 기념 '김일성상' 계관작품 음악무용서사시 〈영광의 노래〉 창조공연.

1982.01.01.	조선인민군협주단 신년경축음악무용종합공연(2.8문화회관).
1982.01.12.	조선인민군협주단 버마에서 공연.
1982.01.26.	'조선·방글라데슈간 82~83년도 문화교류계획서' 조인(대카).
1982.02.10.	뽈스카 음악독주단 공연(모란봉극장).
1982.02.16.	제4차 전국청소년들의 충성의 축전(정치축전, 예술축전, 체육축전) 진행(~4월 15일).
1982.03.00.	가극 〈연풍호〉 500회 공연.
1982.03.00.	최균삼, 「가극의 주제와 형상방법, 표현형식의 개선에 대한 문제를 놓고」, 『조선예술』, 1982년 3월호, 루계 303호(평양: 문예출판사, 1982), 38~39쪽. 당중앙, 즉 김정일이 1970년대 문학예술의 성과를 총화하고 1980년대 문학예술의 방침을 제시했는데, 가극분야에서 새로운 다양한 주제의 가극들을 창작하도록 하며 형상방법과 표현형식을 개선하도록 지시. 주제로 첫째, 혁명투쟁, 둘째, 인민들의 행복한 생활, 셋째, 민족고전작품을 제시. 형상방법과 표현형식의 개선 원칙으로는 첫째, "피바다식 가극" 창작 원칙과 방도, 둘째, 작품의 종자와 내용에 맞는 방법을 제시. 개선 방법으로 첫째, 대전성기의 가요예술의 성과를 집대성해서 가극음악을 발전, 둘째, 방창의 형상적 기능 확대, 셋째, 가요작품연주형식과 무대음악소품연주형상에서 이룩한 성과를 가극무대 안삼불과 방창에 새로운 연주형식으로 개척, 넷째, 관현악의 기능과 역할을 높이며 형상적 기능을 최대한 이용 주장.
1982.03.06.	전국로동자예술소조축전(~24일).
1982.03.22.	'조선·쏘련간 82~83년도 문화교류정기계획서' 조인(모스크바).
1982.03.24.	조선인민군협주단 창립 35주년 기념보고회(2.8문화회관).
1982.03.29.	'조선·뽈스카 간 82~83년도 문화교류계획서' 조인(바르샤바).
1982.03.31.	전국주체사상토론회에서 김정일 논문 〈주체사상에 대하여〉 발표.
1982.04.00.	1982년부터 해마다 '4월의 봄 친선예술축전' 진행. 1982년 당시 명칭은 '위대한 수령님탄생 70돐 경축 세계 여러 나라 예술인들의 친선의 음악회'.
1982.04.14.	'조선·체스꼬슬로벤스꼬 간 82~83년도 문화협조교류계획서' 조인(쁘라하).
1982.04.14.	음악무용서사시 〈영광의 노래〉 공연(2.8문화회관).
1982.04.20.	'조선·로므니아 간 82~83년도 문화분야협정 실행계획서' 조인(평양).
1982.04.20.	'조선·체코 간 문화협조 계획서' 조인(프라하).
1982.04.25.	피바다가극단 이하 각종 공연단체 및 직총 중앙로동자 예술선전대 편대가 각 부대 순회예술공연 진행.
1982.04.28.	김일성 70돐 기념 문학예술작품 현상모집 결과 발표.
1982.05.05.	총련예술단 만수대예술극장에서 공연.
1982.06.15.	중국 국방상 경표(耿飇)가 음악무용서사시 〈영광의 노래〉 공연 관람(2.8문화회

관).

1982.06.16.	벌가리아 쏘피아 실내악단 모란봉극장에서 공연.
1982.06.23.	바이올리니스트 서윤명 차이코프스키 국제음악대회(소련)에서 입선.
1982.06.28.	타이 민족예술단 평양대극장에서 공연.
1982.07.00.	봉화예술극장 건립.
1982.07.01.	말따 수상 D. 민도프가 음악무용서사시 〈영광의 노래〉 관람(2.8문화회관).
1982.07.10.	버마 정부대표단 음악무용서사시 〈영광의 노래〉 관람(2.8문화회관).
1982.07.12.	잠비아 군사대표단 음악무용서사시 〈영광의 노래〉 관람(2.8문화회관).
1982.07.13.	3대혁명소조결성 10주년 기념 전국문학예술작품 현상공모 발표.
1982.07.14.	모란봉예술단(평양예술단 기준) 창립 10돐 기념보고회.
1982.07.21.	김정일이 〈문학예술작품창작에서 혁명적고조를 일으키자〉 발표.
1982.07.30.	조선소년단 결성 36주년 기념 전국학생소년예술소조 종합공연.
1982.08.01.	전국로동자예술소조 결성공연.
1982.08.03.	‘조선·몽골간 82~83년도 문화교류계획서’ 조인(평양).
1982.08.04.	제1회 윤이상음악회(‘윤이상 작곡의 밤’, 평양대극장) 개최. 당시 국립교향악단에 의해 교향시 〈광주여 영원히〉로 윤이상 음악이 초연되었고 이후 해마다 윤이상음악회가 개최.
1982.08.23.	버마무용단 평양대극장에서 첫 공연.
1982.09.15.	‘조선·유고슬라비아 간 82~83년도 문화협조계획서’ 조인(평양).
1982.09.29.	‘조선·나이제리아 간 82~84년도 문화 및 교육교류계획서’ 조인(라고스).
1982.10.00.	전국민족악기 독주 및 중주 경연(~11월, 평양).
1982.10.07.	뽈스카 노하르다 가무단 평양대극장에서 공연.
1982.10.11.	중국 전국인민대표대회 상무위원회 부위원장 습중훈(習仲勛)이 음악무용서사시 〈영광의 노래〉 관람(2.8문화회관).
1982.10.14.	웽그리아 두나예술단 모란봉극장에서 공연.
1982.10.18.	쏘련국립무용단 평양대극장에서 공연.
1982.10.24.	파키스탄대통령 지하울 하크가 음악무용서사시 〈영광의 노래〉 관람(2.8문화회관).
1982.10.26.	조선·파키스탄간 과학·기술·문화 협정서 평야에서 조인.
1982.10.30.	『주체의 음악예술리론: 문예리론총서 주체적문예사상 10』(평양: 문예출판사, 1982).
1982.10.30.	리비아대통령 카다피 2.8문화회관에서 음악무용서사시 〈영광의 노래〉 관람.
1982.10.31.	‘조선·벌가리아 간 83~84년도 문화교류계획서’ 조인(평양).
1982.11.02.	‘조선·리비아 간 친선 및 협조에 관한 동맹조약, 경제·과학·기술 및 문화협조 협정 조인(평양).

1982.11.18.	'조선·가나 간 82~83년도 문화교류계획서' 조인(가나 아크라).
1982.11.20.	예술선전대 창립 14주년 전국예술선전대축전 (~24일, 평양).
1982.12.28.	소련 카자흐예술단 모란봉극장에서 공연.
1983.00.00.	가극 〈금강산 팔선녀〉(강원도예술단, "피바다식 가극", 6장) 창조공연.
1983.00.00.	평남도예술단은 안주탄광련합기업소, 청년기동예술선동대는 조양탄광에서 경제선동 진행.
1983.01.08.	김정은 출생.
1983.01.09.	소련 카자흐예술단 평양대극장에서 공연.
1983.01.12.	조선인민군협주단 공연(2.8문화회관).
1983.01.15.	혁명가극 〈꽃파는 처녀〉 창작공연 10돐 기념 경축야회공연. 전반부와 후반부로 진행된 공연은 혁명가극 〈꽃파는 처녀〉·〈피바다〉·〈밀림아 이야기하라〉·〈당의 참된 딸〉, 음악무용서사시 〈영광의 노래〉·〈락원의 노래〉 장면 상연.
1983.01.25.	도예술선전대 창립 10주년 기념보고회(평양).
1983.02.04.	혁명가극 〈꽃파는 처녀〉 공연 10주년 기념행사.
1983.02.11.	인도 부통령 아담 말리크가 음악무용종합공연 관람(평양대극장).
1983.03.00.	『조선예술』 1983년 3월호에 김정일이 1973년 3월 1일에 '혁명가극건설에 관한 위대한 수령님의 문예사상연구모임'에서 한 결론 「혁명가극건설에서 이룩한 성과를 공고발전시킬데 대하여」 발표 10주년을 맞아 특집으로 글을 수록.
1983.03.00.	김최원, 「《피바다》 식 가극에서의 독창적인 음악형상」, 『조선예술』, 1983년 3월호, 루계 315호(평양: 문예출판사, 1983), 34~37쪽.
1983.03.00.	조인규, 「우리 미술발전에서 혁명적전환을 가져온 《피바다》 식 가극무대미술」, 『조선예술』, 1983년 3월호, 루계 315호(평양: 문예출판사, 1983), 38~40쪽.
1983.03.00.	주문걸, 「《피바다》 식 가극무용의 특징」, 『조선예술』, 1983년 3월호, 루계 315호(평양: 문예출판사, 1983), 41~43쪽.
1983.03.00.	평양예술단이 파키스탄 방문공연.
1983.03.02.	조선문학예술총동맹 3대혁명소조운동 10주년기념 전국문학예술작품 현상모집 심사결과 발표.
1983.03.04.	전국로동자예술소조축전(평양).
1983.03.14.	오트볼타 총리가 음악무용이야기 〈락원의 노래〉 관람(만수대예술극장).
1983.03.23.	'조선·독일민주주의공화국 간 83~84년도 문화교류계획서' 조인(베를린).
1983.03.31.	'조선·웽그리아 간 문화협조에 관한 사업계획' 조인(부다뻬슈뜨).
1983.04.05.	'조선·애급 간 문화협조에 관한 일반협조' 조인.
1983.04.08.	'조선·뜌니지 간 문화교류계획서' 조인(평양).
1983.04.08.	평양학생소년예술단 일본 공연 시작.

1983.04.13.	총련 금강산가극단 김일성 71회 생일 축하공연(모란봉극장).
1983.05.05.	'조선·꾸바 간 83~85년도 문화교류계획서' 조인(아바나).
1983.05.17.	'조선·중국 간 83~84년도 문화교류계획서' 조인(베이징).
1983.05.22.	중국 가무단 2.8문화회관에서 공연.
1983.05.30.	'조선·인도 간 83~84년도 문화교류계획서' 조인(뉴델리).
1983.06.05.	소련 키에프 실내악단 평양대극장에서 공연.
1983.06.07.	중국 가무단 만수대예술극장에서 공연.
1983.06.23.	바이올리니스트 서윤영 차이코프스키 국제음악대회(소련)에서 입선.
1983.06.27.	『조선음악전집3: 가극노래편1』(평양: 문예출판사, 1983).
1983.06.28.	타이 민족예술단 평양대극장에서 공연.
1983.07.14.	노르웨이 전 로동당 위원장 R. 울프스키가 만수대예술극장에서 공연 관람.
1983.07.16.	방글라데슈 대표단이 만수대예술극장에서 공연 관람.
1983.07.22.	전국민족기악독주 및 중주경연대회(~28일, 평양대극장).
1983.07.22.	왕재산 경음악단 창단.
1983.08.00.	평양예술단 리비아 방문공연.
1983.08.01.	제1차 녀성기악중주경연.
1983.08.03.	김일성과 독일련방공화국(서독) 작가 루이제 린저가 평양예술인 음악공연 관람.
1983.08.30.	최경수·김용세, 『가극과 연극 감상』(평양: 문예출판사, 1983).
1983.09.00.	중앙예술단체들의 녀성기악중주경연.
1983.09.00.	평양예술단이 뜌니지, 알제리, 가이아나 방문공연.
1983.09.21.	민족음악위원회 대표단(단장 김원균)과 작가동맹 대표단(단장 리맥)이 뽈스카, 스웨리예(스웨덴), 소련 방문 위해 평양 출발.
1983.09.29.	'조선·애급 간 83~84년도 문화교류계획서' 조인(평양).
1983.10.00.	평양예술단이 수리남, 뻬루 방문공연.
1983.10.09.	제6차 아시아 음악연단 및 토론회 개막(~15일, 평양 인민문화궁전).
1983.10.23.	'조선·이디오피아 간 문화협조에 관한 일반협정' 조인(평양).
1983.10.25.	제10차 전국예술인 문답식학습 경연대회 폐막(평양).
1983.10.31.	체스꼬슬로벤스꼬 모스제스 4중주단이 모란봉극장에서 연주회.
1983.11.00.	평양예술단 소편대가 영국, 프랑스, 독일 방문공연(~12월).
1983.11.00.	평양예술단이 꾸바 방문공연.
1983.11.01.	만수대예술단이 중국 방문공연(~12월 3일). 베이징 천교극장에서 첫 공연(11월 4일).
1983.11.08.	한중모·정성무, 『주체의 문예리론 연구』(평양: 사회과학출판사, 1983).
1983.11.10.	전국음악무용 개인경연(~12월 21일, 성악·기악·무용부문).
1983.12.03.	사회주의농촌문제 테제 발표 20돐 기념 전국농업근로자예술소조축전(~19일,

중앙로동자회관).

1983.12.04.	심프슨 번함 가이아나 대통령이 혁명가극 〈피바다〉 관람(평양대극장).
1984.00.00.	혁명가극배우선발경연.
1984.01.18.	파키스탄 예술단이 모란봉극장에서 공연.
1984.02.06.	2·16경축 전국로동자예술소조축전 개막(~17일, 중앙로동자회관).
1984.02.12.	조신음악가동맹 중앙위원회가 건국 36돐 기념 전국음악작품 현상모집 공모.
1984.03.15.	'조선·쏘련 간 문화협정' 체결 35돐 기념 기념집회(천리마문화회관).
1984.03.22.	'조선·뽈스까 간 84~85년도 문화교류계획서' 조인(평양).
1984.03.22.	제5차 전국학생소년예술축전 중앙대회 개최.
1984.04.00.	조선청년예술단 소련 방문공연.
1984.04.05.	평양음악무용대학 제31기 졸업식.
1984.04.08.	4·15경축 세계예술인초청 친선음악회(중앙로동자회관).
1984.04.13.	함흥대극장 준공(연건평 5만㎡, 실내 2500석, 실외 700석).
1984.04.14.	4·15경축 세계예술인초청 친선음악회 공연.
1984.04.28.	'조선·쏘련 간 84~85년도 문화교류계획서' 조인(평양).
1984.04.30.	김준규, 『《피바다》 식 가극의 방창에 관한 연구』(평양; 사회과학출판사, 1984).
1984.05.04.	'조선·유고슬라비아 간 84~85년도 문화협조계획서' 조인(베오그라드).
1984.06.00.	평양학생소년예술단 중국 방문공연.
1984.06.12.	전국영예군인예술소조경연 개막(~22일, 중앙로동자회관).
1984.06.18.	'조선·몽골 간 1985년도 문화협조계획서' 조인(평양).
1984.07.05.	전국예술선전대축전(~9일, 순천).
1984.07.18.	'조선·체스꼬슬로벤스꼬 간 84~85년도 문화협조계획서' 조인(평양).
1984.08.00.	평양학생소년예술단 희랍 방문공연(~9월).
1984.08.11.	'조선·웽그리아 간 문화협조' 조인.
1984.08.24.	'조선·말따 간 문화협조협정' 조인.
1984.08.29.	중국 흑룡강성 예술단 평양대극장에서 공연.
1984.09.00.	평양학생소년예술단 리비아 방문공연(~10월).
1984.09.15.	영예군인예술소조공연(중앙로동자회관).
1984.09.17.	평양학생소년예술단 리비아 방문공연.
1984.09.27.	윤이상의 음악을 비롯하여 조선과 외국의 음악을 연구하는 윤이상음악연구소 창립.
1984.09.29.	그루지아 가무단(단장 그루지아 작곡가동맹 서기 이바노비치)이 평양대극장에서 공연.
1984.10.00.	사회안전부협주단 중국 방문공연.

1984.10.00.	평양학생소년예술단 알제리 방문공연(~11월).
1984.10.03.	제6차 전국청년독창 · 독주 · 구연 경연(~16일, 평양).
1984.10.03.	조선인민군 제21차 군무자예술소조경연 개막(평양).
1984.10.06.	전국 학생소년 독창 · 독주 · 독무 경연대회(~11월 1일).
1984.10.11.	평양예술단 제12차 쩨르반띠노국제예술축전 참가(~11월 15일, 메히꼬 – 멕시코).
1984.10.17.	'조선 · 프랑스 간 문화교류합의서' 조인(평양).
1984.10.26.	'조선 · 웽그리아 간 문화협정에 관한 사업계획서' 조인.
1984.10.31.	뽈스카 마조대예술단 만수대예술극장에서 공연.
1984.11.06.	체스꼬슬로벤스꼬 보그단 실내악단 모란봉극장에서 공연.
1984.11.23.	전국음악무용개인경연(평양, 민족성악 · 양악성악 · 민족기악 · 양악기악 · 무용부문).
1984.11.29.	'조선 · 로므니아 간 85~86년도 문화협조계획서' 조인(부카레슈티).
1984.12.00.	조선인민군협주단 소련 방문공연.
1984.12.02.	'조선 · 방글라데슈 간 85~86년도 문화교류계획서' 조인(평양).
1984.12.05.	윤이상음악연구소 개관식(인민문화궁전). 조선음악가동맹 중앙위원회 리면상 위원장이 개관사를 하고 개관식 후에는 윤이상의 작품 관현악 〈서주와 추상〉을 감상.
1984.12.08.	조선인민군협주단 소련 방문공연(~24일).
1984.12.13.	소련 러시아 · 우랄 인민합창단 공연(만수대예술극장).
1984.12.14.	전국청년예술축전(~28일, 사로청중앙회관).
1984.12.23.	제21차 군무자예술소조경연 폐막.
1984.12.26.	전국농업근로자예술소소축전 폐막(평양).
1984.12.27.	'조선 · 세네갈 간 84~85년도 문화교류계획서' 조인(세네갈 다까르).
1984.12.28.	'조선 · 수리아랍공화국 간 85~86년 문화협정집행계획서' 조인(디마스끄).
1984.12.28.	전국 청년예술축제 폐막(사로청 중앙회관).
1984.12.29.	조국해방 40돐과 당창건 40돐 기념 조선음악가동맹 1985년 전국음악작품 현상모집 요강 발표.
1985.00.00.	'친애하는 지도자 김정일동지의 문예리론총서'『영화문학창작리론』·『연출리론』·『배우연기리론』·『촬영예술리론』·『기록, 과학, 아동영화예술리론』·『〈피바다〉식 혁명가극리론』,『주체예술의 향도성』(4, 5) 출판.
1985.00.00.	가극 〈어머니의 소원〉(금강산가극단) 창조공연.
1985.00.00.	제12차 세계청년학생축전(소련) 참가.
1985.00.00.	제8차 카라얀국제지휘자 최종결승콩클에서 만수대예술단 지휘자 김일진 1등

없는 2등 수상.

1985.00.00. 조선음악가동맹과 독일민주주의공화국 작곡가 및 음악과학자동맹의 85~86년
　　　　　　　도 음악교류계획 조인.

1985.02.00. 정봉석,「절가에 기초한 음악형식론의 창시는 우리 당이 이룩한 빛나는 업적」,
　　　　　　　『조선예술』, 1985년 2월호, 루계 338호(평양: 문예출판사, 1985), 52~54쪽.

1985.03.01. 무대 및 영화 예술부문 예술인들 공연.

1985.03.09. 만수대예술단 음악작품발표회.

1985.03.22. 당중앙위원회 일군들 예술소조종합공연.

1985.03.25. '조선·중국 간 85~86년도 문화교류계획서' 조인(평양).

1985.04.00. 리면상 '김일성훈장' 수상.

1985.04.02. 전국로동자예술소조축전 개막(~5월, 중앙로동자회관).

1985.04.03. '조선·뜌니지 간 85~86년도 문화교류계획서' 조인(뜌니지).

1985.04.06. 4월의 봄 친선예술축전 개막식(평양).

1985.04.07. '조선·독일민주주의공화국 간 85~86년 문화협조사업계획서' 조인(평양).

1985.04.25. '조선·인도 간 85~86년도 문화교류계획서' 조인(평양).

1985.04.27. 문화예술부가 당창건 40주년 기념 전국음악무용개인경연 내용 발표.

1985.04.30. 조선인민군협주단 중국 방문공연(~6월 5일).

1985.05.00. 려운산·정상진·김영애·박미순·류전현·김영란,「좌담회 가극 《어머니의
　　　　　　　소원》 창조자들과 함께」,『조선예술』, 1985년 5월호, 루계 341호(평양: 문예출판
　　　　　　　사, 1985), 38~40쪽.

1985.05.00. 조선청년예술단 5월말부터 소련 방문공연(~6월 중순).

1985.05.00. 철도예술단 중국 방문공연.

1985.05.05. 조선·베네수엘라 친선문화협회 평양에서 결성.

1985.05.07. 조선·우루과이 친선문화협회와 조선·볼리비아 친선문화협회 평양에서 결성.

1985.05.08. 평양학생소년예술단 마카오 방문공연(~10일).

1985.05.29. 남북적십자 제8차 회담이 서울에서 열려 8.15 해방 40주년 관련 쌍방예술단 교
　　　　　　　환 논의.

1985.06.03. '조선·카메룬 간 문화협조에 관한 협정' 조인(평양).

1985.06.04. 보천보경음악단이 만수대예술단의 전자음악단에서 분리되어 창립. 이후 보천
　　　　　　　보전자악단.

1985.06.23. '조선·탄자니아 간 85~86년도 문화교류계획서' 조인(평양).

1985.06.30. 김최원·강진·황지철·주문걸·조인규·현수웅,『《피바다》 식 혁명가극리론:
　　　　　　　친애하는 지도자 김정일동지의 문예리론총서6』(평양: 문예출판사, 1985).

1985.07.01. '조선·꾸바 간 86~88년도 문화교류계획서' 조인(평양).

1985.07.11. 조선음악가동맹 대표단(단장 음악가동맹 중앙위원회 부위원장 김원균) 중국

방문 뒤 평양으로 귀국.

1985.07.15.	남북적십자 고향방문단과 예술단 교환문제 판문점에서 1차 실무접촉.
1985.07.19.	남북적십자 고향방문단과 예술단 교환문제 판문점에서 2차 실무접촉.
1985.07.20.	조선인민군 제22차 군무자예술축전 개막.
1985.08.22.	남북적십자 고향방문단과 예술단 교환이 판문점 3차 실무접촉에서 합의.
1985.09.10.	전국학생소년예술축전(~22일, 평양학생소년궁전).
1985.09.15.	평양학생소년예술단 예멘민주주의인민공화국 방문공연(~27일).
1985.09.16.	'조선·알바니아 간 85~86년도 문화교류계획서' 조인(평양).
1985.09.20.	남북한 적십자 '고향방문단과 예술단' 각각 서울과 평양에 도착.
1985.09.21.	남북한 적십자 '고향방문단과 예술단' 각각 서울과 평양에서 공연(~22일).
1985.09.23.	남북한 적십자 '고향방문단과 예술단' 각각 서울과 평양으로 돌아감.
1985.09.23.	남북한 적십자 '고향방문단과 예술단'이 돌아간 이후 조선무용가동맹 중앙위원회 주최로 남한 서울예술단의 무용작품 토론회 개최. 토론회에는 중앙과 각 도 예술단의 안무가, 무용평론가, 무용배우들 600여명이 참가. 무용평론가 리만 순, 유영근, 박종성이 전통무용은 복고주의로, 현대무용은 양풍의 식민지적 무용이라고 토론.
1985.10.11.	평양학생소년예술단 말따공화국 방문공연(~18일).
1985.10.16.	만수대예술단 소련 방문공연(~31일).
1985.10.18.	만수대예술단이 소련 볼쇼이극장에서 공연.
1985.10.18.	조선로동당창건 40돐 기념 전국청년독창, 독주, 구연 경연(~21일, 신의주).
1985.10.30.	독일민주공화국(동독) 음악회(~31일, 봉화예술극장).
1985.11.06.	전국음악무용개인경연(~12월 17일, 평양, 민족성악·양악성악·민족기악·기악·무용부문).
1985.11.12.	음악무용서사시 〈영광의 노래〉 공연(2.8문화회관)과 '김일성상' 수여.
1985.11.13.	에티오피아의 멩기스투 하일레 마리암 일행이 만수대예술단 공연 관람.
1985.12.00.	전국농업근로자예술소조축전(~1986년 2월).
1985.12.00.	허상길, 「대립되는 두 성격에 대한 생동한 복성적서술: 혁명가극 《밀림아 이야기하라》 제5장 2경 홍산골장면의 음악을 놓고」, 『조선예술』, 1985년 12월호, 루계 348호(평양: 문예출판사, 1985), 40~42쪽.
1985.12.18.	조선문학예술총동맹 중앙위원회에서 음악무용서사시 〈영광의 노래〉 공연과 관련하여 제시된 당의 주체적문예사상 연구토론회(봉화예술극장) 진행. 토론회에는 평양시 창작가, 예술인들 2000여명이 참가했으며 문화예술부 부부장 김정호, 문화예술부 무대예술지도국 국장 박진후, 평양음악무용대학 학장 방선영, 조선무용가동맹 중앙위원회 부위원장 박경실, 작가 안호근이 토론.

1986.00.00.	'무용예술에서 민족적특성을 더 잘 살리자'라는 주제로 조선무용가동맹 중앙위원회 확대전원회의(평양) 진행. 회의에는 중앙과 지방의 안무가, 기술지도원, 무용배우, 예술부문 대학과 전문학교 무용교원 참가.
1986.00.00.	'와르샤와의 가을' 국제현대음악축전(뽈스까) 참가.
1986.00.00.	김일성 생일을 맞아 전국군중문학작품현상모집이 진행되어 1만 3,000여 명의 문학통신원들이 참가.
1986.00.00.	김정일의 문예리론 총서 『혁명적문학예술창조체계와 속도전』·『예술교육』·『무용예술리론』·『기악창작리론』, 『문학예술의 영재』(6권) 출판.
1986.00.00.	김정일의 문헌 〈혁명적 문학예술작품창작에서 새로운 앙양을 일으키자〉에 대한 연구토론회(평양) 진행.
1986.00.00.	제8차 챠이꼽쓰끼명칭 국제경연(소련) 성악부문에서 김진국, 조혜경 수상.
1986.00.00.	조선소년단창립 40돐 기념 청진학생소년궁전 개관.
1986.00.00.	평양예술단 제18차 국제민속무용축전(벌가리아) 참가.
1986.00.00.	황해북도예술선전대 40여 일간 만년광산에서 경제선동.
1986.01.00.	「《피바다》 식 혁명가극의 가일층의 발전, 새로운 무대예술형식의 탄생: 문학예술혁명과 빛나는 령도(22)」, 『조선예술』, 1986년 1월호, 루계 349호(평양: 문예출판사, 1986), 9~12쪽.
1986.01.05.	혁명가극 〈피바다〉 1,000회 공연.
1986.01.16.	혁명가극 〈피바다〉가 함흥대극장에서 13번 공연(~25일).
1986.02.00.	『조선예술』 1986년 2월호에 혁명가극 〈피바다〉의 '1,000회공연 기념특집'으로 예술가들의 회고글, 화보 등을 수록.
1986.02.00.	박윤경, 「불패의 생활력을 지닌 혁명가극 《피바다》: 혁명가극 《피바다》의 1,000회 공연에 즈음하여」, 『조선예술』, 1986년 2월호, 루계 350호(평양: 문예출판사, 1986), 58~59쪽.
1986.02.03.	총련 금강산가극단 중국 방문공연(~3월 6일).
1986.02.05.	'조선·애급 86~87년도 문화교류계획서' 조인(카이로).
1986.02.16.	제6차 전국청소년 충성의 축전(~4월 13일, 정치·경제·예술·체육축전).
1986.03.00.	리차윤, 「중세기 우리 나라의 귀중한 악보유산: 세종, 세조 악보에 대하여」, 『조선예술』, 1986년 3월호, 루계 351호(평양: 문예출판사, 1986), 74~76쪽.
1986.03.00.	청년중앙예술선전대 북부철길건설장 경제선동.
1986.03.16.	'조선·쏘련 간 37주년 경제·문화협정'이 체결되고 친선협회 주관으로 모스크바에서 기념야회 개최.
1986.03.27.	조선문학예술총동맹 창립 40돐 기념 제6차 대회 개최(~28일, 평양). 대회에서 문예총 규약을 개정했으며, 집행간부 선출에서 공석 중이던 위원장에 백인준(전 백두산창작단 단장), 제1부위원장에 최영화, 부위원장에 신진순을 선출했

다. 폐막에서는 '남조선 작가예술인들에게 보내는 호소문' 채택.

1986.04.04. '조선·쏘련 간 86~87년도 문화교류계획서' 조인(모스크바).

1986.04.05. 4월의 봄 친선예술축전(~20일, 평양).

1986.04.08. '조선·아프가니스탄 간 86~87년 문화교류계획서' 조인(카불).

1986.04.18. '조선·체스꼬슬로벤스꼬 간 86~87년도 문화협조계획서' 조인(쁘라하).

1986.05.00. 1986년 5월 현재 문학예술작품창작사업을 개선하기 위해서 작품심의사업과 평론활동을 강화. 작품심의사업을 당의 유일적령도 밑에 문학예술부문 전문가들이 집체적으로 진행. 그리고 작품평론을 문예총중앙위원회 아래 동맹들에 전임 일군들을 배치하여 진행.

1986.05.10. 1985년말 전국음악무용개인경연(민족성악, 양악성악, 민족기악, 양악기악, 무용부문) 심사결과 발표.

1986.05.17. 김정일이 문학예술부문 일군들과 〈혁명적문학예술작품 창작에서 새로운 앙양을 일으키자〉 담화. 문학예술이 발전하고 있지만 사상, 기술, 문화의 3대혁명에 따라 진전된 인민들의 지향과 창조와 건설의 현실을 따라가지 못하고 있다고 평가. 그리고 작품창작에 자연주의, 복고주의, 수정주의를 비롯한 이색적인 경향이 남아있다고 비판. 이에 따라 문학예술작품창작에서 주체를 세울 것을 요구하며 수령과 당의 혁명전통을 주제로 한 작품과 조선민족제일이라는 민족적 자존심을 주제로 한 작품을 많이 창작할 것을 요구. 가극창작사업도 잘되지 못하고 있음을 지적하며 분발을 촉구.

1986.05.17. 만수대예술단 음악작품발표회.

1986.05.17. 조선인민군협주단 음악무용종합공연.

1986.05.21. '조선·파키스탄 간 86~87년 문화교류계획서' 조인(평양).

1986.05.28. 평양학생소년예술단 일본 방문공연(~7월 12일).

1986.05.29. 조선음악가동맹과 쏘련작곡가동맹의 음악교류계획에 의한 쏘련음악회(봉화예술극장) 개회. 쏘련작곡가동맹 모스크바시위원회 부위원장 올레그 갈라호브 단장의 쏘련작곡가동맹 대표단이 음악회 관람.

1986.05.31. 만수대예술단 음악작품검열공연.

1986.05.31. 정무원 문화예술부장에 장철 임명.

1986.06.00. 최영남, 「장고의 리용과 우리 음악에서 민족적특성의 구현」, 『조선예술』, 1986년 6월호, 루계 354호(평양: 문예출판사, 1986), 51~52쪽. 민족음악에서 장단의 중요성을 강조하며 조선장단을 활용하는 것이 민족적 특성을 구현하는데 근본 요구임을 강조. 그렇기 때문에 장단악기의 대표인 장고를 중심으로 민족타악기를 널리 이용할 것을 요구. 그것을 위해서 작곡가들이 작품창작에 장고를 악기 편성에 적극 사용할 뿐만 아니라 장고축전이나 경연사업을 조직할 것을 주문. 특히 음악전문교육기관에서 장고를 중심으로 하는 장단교육을 실속 있게 진행

할 것을 주장.

1986.06.00.	평양영화대학 영화예술연구소, 「창작지도는 집체적유일심의의 방법으로 하여야 한다」, 『조선예술』, 1986년 6월호, 루계 354호(평양: 문예출판사, 1986), 11~13쪽.
1986.06.00.	평양학생소년예술단 일본 방문공연(~7월).
1986.06.00.	한남용, 「해금속악기들을 완성시키는것은 주체적음악예술발전의 요구」, 『조선예술』, 1986년 6월호, 루계 354호(평양: 문예출판사, 1986), 47~49쪽. 해금속악기들이 민족목관악기를 비롯한 다른 악기들과 달리 고유한 특색을 잘 살리고 있지 못함을 지적하며 바이올린을 모방하여 바이올린 소리가 나는 이름만 민족악기라고 비판. 전통 해금에서 2줄에서 4줄로 늘리고 활을 줄에서 개방하고 쎅소리를 제거한 점은 성과이지만 악기소리와 큰 관련이 있는 활과 줄, 악기재료, 악기형태들을 더 연구하여 해금의 독특한 소리를 해결하는 악기개량의 방향을 제시. 그리고 해금악기 개량사업과 함께 롱현을 비롯한 민족악기 고유의 주법을 더 탐구해 나아가는 방향도 함께 강조.
1986.07.00.	『조선예술』 1986년 7월호~8월호까지 2회에 걸쳐 박형섭이 「민요조식에 따르는 미분음현상에 대하여」를 연재.
1986.07.00.	강진, 「《피바다》 식 가극 창조와 연출형상」, 『조선예술』, 1986년 7월호, 루계 355호(평양: 문예출판사, 1986), 13~16쪽. "피바다식 혁명가극" 연출에서 중요한 것은 첫째, 가극의 무대적 특성을 옳게 살려 모든 것을 음악과 무대의 정황에 잘 복종시키도록 형상하는 것. 둘째, 음악세계에 기초하여 감정조직을 잘하는 것. 셋째, 배우와의 작업을 강조. 그 중 감정조직은 성격과 생활의 논리에 맞게 하며, 주인공의 운명선을 축으로 하는 극발전의 기승전결에 따라가면서 기본 장면의 감정조직을 잘하는 동시에, 특히 첫 장면과 절정장면의 감정조직을 잘하여여 함을 주장.
1986.07.00.	김기원·최해옥·지영복·김의용·림춘영, 「좌담회 5대혁명가극의 주인공들과 함께」, 『조선예술』, 1986년 7월호, 루계 355호(평양: 문예출판사, 1986), 44~47쪽.
1986.07.00.	송석환, 「혁명가극 《피바다》 에 깃든 불멸의 이야기」, 『조선예술』, 1986년 7월호, 루계 355호(평양: 문예출판사, 1986), 6~10쪽.
1986.07.00.	소련 오씨쁘브명칭 국립아까데미야 로씨야 민족관현악단 예술인 공연(봉화예술극장).
1986.07.15.	김정일의 조선로동당 중앙위원회 책임일군들과 한 담화 〈주체사상교양에서 제기되는 몇가지 문제에 대하여〉 발표. 사회정치적생명체론 처음 제기.
1986.07.28.	평안북도예술단 중국 료녕성 방문공연(~8월 22일).
1986.07.31.	조선음악가동맹 중앙위원회 주최 웽그리아 리스트 패랜쯔 탄생 175돐과 서거

100돐 기념 음악감상회(평양 대동강회관).

1986.08.00.　『조선예술』 1986년 8월호~9월호까지 2회에 걸쳐 김두일이 「혁명가극 《당의 참된 딸》에 깃든 불멸의 이야기」를 연재.

1986.08.00.　고등예술전문학교를 한 급 높여 예술학원으로 개칭(7개학과, 인민반 · 예비반 · 전문반 · 학부 14년 교육체계).

1986.08.00.　김영희 · 박진후 · 정래범 · 손무홍, 「좌담회 주체적인 가극연출체계를 체득하는 길에서」, 『조선예술』, 1986년 8월호, 루계 356호(평양: 문예출판사, 1986), 36~39쪽. "피바다식 혁명가극"의 연출체계는 대화창 대신 모든 노래들이 절가로 되어 있고 방창이 새로 설정되고 극중에 무용이 들어가며 무대전환이 흐름식으로 된 대본을 바탕으로 한 연출체계. 종래의 가극무대는 한 장면이 끝나면 막을 내리고 10분~30분간 무대를 준비하여 다시 막을 올리는 수법을 사용. 하지만 "피바다식 혁명가극"에서는 막을 없앴고, 하나의 장면에서도 무대를 앞, 뒤, 옆, 2중 무대 등 입체적으로 쓰면서 '경'을 설정하고 환등을 사용하는 등의 방법으로 사건과 감정흐름을 최대한 유지하는 흐름식무대연출법 사용. 혁명가극 〈피바다〉의 제6장 폭동군중장면 창조를 계기로 방창도 복스에서만 할 것이 아니라 무대 양옆에 올려 세워 극중 인물들과 교감. 그리고 사건중심의 형식주의적인 낡은 연출방법이 아니라 감정조직을 기본으로 하여 무대와 관객, 주인공이 3위 1치로 감정일치를 보게 하는 연출방법 사용.

1986.08.00.　전국 민족기악중주경연(평양).

1986.08.00.　주문걸, 「《피바다》식 가극창조와 무용형상」, 『조선예술』, 1986년 8월호, 루계 356호(평양: 문예출판사, 1986), 8~10쪽.

1986.08.00.　평양영화대학 영화예술연구소, 「창작총화에서는 전형을 일반화하여야 한다」, 『조선예술』, 1986년 8월호, 루계 356호(평양: 문예출판사, 1986), 11~13쪽. 1973년 4월 11일 김정일이 발표한 〈영화예술론〉의 '창작총화'에 대해 서술. 첫째, 창작총화는 주체적 문예사상을 기준으로 하는 주체적문예사상연구모임으로 진행한다. 둘째, 본보기로 삼을 수 있는 전형을 내놓고 널리 일반화. 셋째, 창작총화를 정상화하여 매작품별로 하는 것을 기본으로 하고 1년에 한두 번씩 여러 작품을 묶어서 종합적으로 진행. 넷째, 서로 배우려는 한 마음으로 토론에 참가. 다섯째, 창작가들의 사상관점과 사고방식, 창작태도와 창작기풍에 대한 사상적인 총화.

1986.08.05.　전국민족기악중주경연(~27일).

1986.08.09.　평양예술단 독일민주주의공화국 방문공연(~17일).

1986.08.19.　평양예술단 웽그리아 방문공연(~26일).

1986.08.21.　전국신진가수들의 독창경연(~10월 9일). 경연에는 전국의 19개 예술단체와 예술교육기관에서 선발된 120여명의 신진 성악가수들이 참가했으며, 민성과 양

성 두 부문이 1·2·3선에 걸쳐 진행.

1986.08.28.	평양예술단 벌가리아 방문공연(~30일).
1986.09.00.	윤이상음악회(이틀간, 만수대예술극장과 봉화예술극장).
1986.09.00.	함인복, 「《피바다》식 가극창조와 무대미술형상」, 『조선예술』, 1986년 9월호, 루

1986.09.00. 함인복, 「《피바다》식 가극창조와 무대미술형상」, 『조선예술』, 1986년 9월호, 루계 357호(평양: 문예출판사, 1986), 7~9쪽. "피바다식 가극"의 입체적이며 흐름식 무대미술은 주인공의 운명선을 따라 수많은 장면들을 설정하고 인물들의 감정 신을 타고 가면서 무수한 무대변화를 줌으로써 관객들이 현실그대로의 산 인간들의 모습을 직접 보는듯한 감을 느끼게 하는 효과. 그리고 통속적이며 민족적 정서를 강화기 위하여 조선화 화법의 원근투시법, 선묘법, 몰골법, 농담사용 등을 도입.

1986.09.02. '조선·유고슬라비아 간 86~87년도 문화협조계획서' 조인(평양).

1986.09.02. 문예총 산하 문예출판사 창립 40주년 기념보고회.

1986.09.04. 평양예술단 체스꼬슬로벤스꼬 방문공연(~14일).

1986.09.12. 문예출판사 '김일성훈장' 받음.

1986.09.15. 평양예술단 로므니아 방문공연(~10월 10일).

1986.09.18. 국립교향악단 '와르샤와의 가을' 국제현대음악축전 참가(~29일, 뽈스까).

1986.09.22. 제1차 뽈스까 예술단 공연(남포극장).

1986.10.00. 전국 청년기동예술선동대 건설현장 경제선동(10월말~11월초).

1986.10.00. 조선인민군협주단 혁명가극 〈당의 참된 딸〉 1000회 공연(이후 1992년까지 공연 중단).

1986.10.16. 소련군대 오중붉은기협주단 공연(만수대예술극장).

1986.10.25. 평양학생소년예술단 꾸바 방문공연(~11월 12일).

1986.10.30. '조선·앙골라 간 경제과학기술·문화협조에 관한 의정서' 조인.

1986.11.00. 권택무, 「고상한 집단주의원칙이 높이 발휘된 문예활동」, 『조선예술』, 1986년 11월호, 루계 359호(평양: 문예출판사, 1986), 50~51쪽. 항일무장투쟁시기 문학예술활동을 고상한 집단주의 원칙이 발휘된 모범으로 평가.

1986.11.00. 리재하, 「민족목관악기의 특색을 살리는 문제를 놓고」, 『조선예술』, 1986년 11월호, 루계 359호(평양: 문예출판사, 1986), 52~53쪽. 민족목관악기, 저대, 단소, 피리, 새납 등 악기들의 고유한 음색을 잘 살려야하며 롱음, 미분음을 비롯한 민요적 굴림기교들에 대한 과학적인 이해에 기초하여 현대적 미감에 맞게 연주실천에 적용해 나갈 것을 주장.

1986.11.00. 조선음악가동맹 중앙위원회 주최로 전국 작곡가들을 위한 강습(11월말~12월초, 평양). 강습에서 김정일의 〈혁명적문학예술작품창작에서 새로운 앙양을 일으키자〉에 대한 부문별 강의.

1986.11.00. 조선인민군 제23차 군무자예술소조경연 진행(11월초~12월초).

1986.11.00.	평양학생소년예술단 꾸바 아바나의 칼 맑스극장에서 공연.
1986.11.00.	황기완, 「《피바다》식 가극창조와 노래의 절가화」, 『조선예술』, 1986년 11월호, 루계 359호(평양: 문예출판사, 1986), 37~38쪽.
1986.11.00.	황룡수·서옥린·정영식·유흥섭, 「주체적인 가극무대미술이 창조되기까지」, 『조선예술』, 1986년 11월호, 루계 359호(평양: 문예출판사, 1986), 33~36쪽.
1986.11.12.	평양학생소년예술단 뻬루 방문공연(~12월 2일).
1986.11.15.	웽그리아 군협주단 공연(남포극장).
1986.11.18.	평양예술단 프랑스 방문공연(~30일).
1986.11.21.	'조선·유고슬라비아 간 문화 및 과학협조협정' 조인(평양).
1986.11.21.	'조선·짐바브웨 간 86~88년도 문화교류계획서 조인(하라레).
1986.11.25.	전국예술선전대축전(~29일, 평양극장).
1986.11.29.	'조선·중국 간 87~88년도 문화교류계획서' 조인(베이징).
1986.12.00.	강진, 「《피바다》식 가극의 창조와 연기형상」, 『조선예술』, 1986년 12월호, 루계 360호(평양: 문예출판사, 1986), 4~6쪽. 혁명적세계관을 가지고 소박하고 진실하게 인물을 그리며 배우가 아니라 실제 인물처럼 느껴지게 연기해야 함을 강조.
1986.12.00.	김락영·백환영·김일룡, 「아름답고 화려한 가극무용이 창조되기까지」, 『조선예술』, 1986년 12월호, 루계 360호(평양: 문예출판사, 1986), 10~13쪽.
1986.12.00.	인민상계관작품 혁명가극 〈당의 참된 딸〉 1,000회 공연 기념보고회(2.8문화회관).
1986.12.00.	전국 민족기악중주경연(평양) 심사결과 발표.
1986.12.04.	평양학생소년예술단 니까라과 방문공연(~17일).
1986.12.07.	'조선·벌가리아 간 87~90년 문화 및 과학협조계획서' 조인(평양).
1986.12.09.	평양예술단 오지리 방문공연(~15일).
1986.12.16.	평양학생소년예술단과 국립평양교예단 인도네시아 방문공연(~1987년 3월).
1986.12.17.	'조선·독일민주주의공화국 간 87~90년 문화 및 과학협조계획서' 조인(동베를린).
1987.00.00.	『주체적음악예술건설방침: 주체음악총서1』(문예출판사, 1987, 주체음악총서 15권으로 편집출판 예정), 『시대와 문학예술형태』, 『친애하는 지도자 김정일동지의 문학령도사』(1, 2), 『조선음악사』1(상), 『조국해방전쟁시기음악예술』, 『문학예술의 영재』(6~10권) 출판.
1987.00.00.	무용표기연구집단에서 자모결합식무용표기법 완성.
1987.00.00.	새해를 맞아 음악무용종합공연을 한 조선인민군협주단 창작가, 예술인들의 좌담회.
1987.00.00.	예술단체를 포함한 각 단체들에서 당위원회와 함께 김정일의 〈주체사상교양에

서 제기되는 몇가지 문제에 대하여〉에 대한 문헌학습 진행강화.

1987.01.00. 오완국,「《피바다》식 가극의 주제령역을 넓혀나갈 웅대한 구상을 안으시고: 혁명가극 《금강산의 노래》에 깃든 불멸의 이야기중에서」,『조선예술』, 1987년 1월호, 루계 361호(평양: 문예출판사, 1987), 16~18쪽.

1987.01.15. 전국농업근로자 예술소조축전(~17일, 평양).

1987.01.16. 제3차 전국청년예술축전 개막(~2월 2일, 사로청 중앙회관).

1987.01.18. 전국로동자예술소조축전(~2월 3일, 중앙로동자회관).

1987.01.20. 새해 경축 조선인민군협주단 음악무용종합공연(봉화예술극장).

1987.01.26. 제3차 전국청년예술축전(~2월 2일, 사로청중앙회관).

1987.02.00. 1986년 8월 21일부터 10월 7일에 진행된 전국신진가수들의 독창경연 심사결과 발표(민족성악, 양악성악).

1987.02.00. 안병국,「민족성악성음설정에서의 몇가지경험」,『조선예술』, 1987년 2월호, 루계 362호(평양: 문예출판사, 1987), 66~68쪽.

1987.02.10. 조선음악가동맹 중앙위원회 대표단(단장 부위원장 김영신)이 독일민주주의공화국(동독)으로 출발.

1987.02.21. 만수대예술단 예술공연.

1987.03.00. 박형섭,「민족타악기들의 다채로운 무대: 전국 장고 및 북 경연을 보고」,『조선예술』, 1987년 3월호, 루계 363호(평양: 문예출판사, 1987), 39~41쪽.

1987.03.00. 전국장고 및 북 경연 진행 심사결과 발표.

1987.03.06. '조선·인도 간 87~88년도 문화교류계획서' 조인(뉴델리).

1987.03.12. 4.15경축 학생소년 예술축전 개막(~4월 2일).

1987.03.16. '조선·알제리 간 87~89년도 문화협조교류계획서' 조인(알제리).

1987.03.16. '조선·웽그리아 간 87~90년도 문화교류계획' 조인(부다뻬슈뜨).

1987.03.21. '조선·알바니아 간 87~88년도 문화교류계획서' 조인(티라나).

1987.03.23. 각 도 예술선전대종합공연.

1987.04.02. 5,000명 대공연 〈행복의 노래〉 시연회(2.8문화회관).

1987.04.06. 제5차 4월의 봄 친선예술축전 개막(~19일, 2.8문화회관).

1987.04.07. 각 도예술선전대 예술인들이 제13차 세계청년학생축전 대상 건설장 예술선동(~16일).

1987.04.15. 5,000명 대공연 〈행복의 노래〉(서장과 4장·종장, 2.8문화회관).

1987.04.16. 4·15경축 평양시 예술인공연(평양극장).

1987.04.23. 평양학생소년예술단 타이 방문공연(~6월 9일).

1987.05.00. 김영희,「몸소 총연출가가 되시여: 혁명가극 《꽃파는 처녀》에 깃든 불멸의 이야기중에서」,『조선예술』, 1987년 5월호, 루계 365호(평양: 문예출판사, 1987), 9~11쪽.

1987.05.00.	자강도예술선전대 위원발전소 건설장 경제선동.
1987.06.01.	제13차 세계청년학생축전(1989년, 평양) 가요창작 현상모집(~10월 31일).
1987.06.18.	음악무용서사시 〈영광의 노래〉와 5,000명 대공연 〈행복의 노래〉 창작으로 명예

1987.06.18. 음악무용서사시 〈영광의 노래〉와 5,000명 대공연 〈행복의 노래〉 창작으로 명예칭호와 영예상 수여. 조선민주주의인민공화국 인민예술가칭호(국기훈장 제1급)는 조정림(평양 모란봉예술단 지휘자)·문윤필(무대예술창작사 미술가), 인민배우칭호(국기훈장 제1급)는 김용주(무대예술창작사 성악배우), 공훈예술가칭호(로력훈장)는 김윤(피바다가극단 미술가)·김종화(평양 긴재녀자고등중학교 체육무용교원)·량정학(사회안전부협주단 지휘자)·오봉준(평양 모란봉예술단 조명사), 김일성청년영예상은 김천일(피바다가극단 무용배우)·리춘호(평양 모란봉예술단 성악배우)·리성아(개성시예술단 무용배우), 김일성소년영예상은 김혜성(평양 긴재녀자고등중학교 학생)·김옥순(평양 률곡녀자고등중학교 학생)·최동옥(평양 봉지녀자고등중학교 학생) 수상.

1987.06.30. 리차윤, 『조선음악사1(상): 학부용 초판』(평양: 예술교육출판사, 1987).

1987.07.00. 조선공산주의청년동맹결성 전국학생소년들의 독창, 독주, 독무 경연(평양학생소년궁전 극장).

1987.07.07. 제25차 엔나국제성악콩클(~10일, 이딸리아 엔나)에서 만수대예술단 성악배우 리영욱 2위 입상.

1987.07.08. 평양모란봉예술단(단장 박진후) 유고슬라비아 방문공연(~23일).

1987.07.22. '4.15문학창작단' 창립 20주년 기념보고회.

1987.07.25. 만수대예술단의 관현악과 녀성독창, 합창 〈추억의 노래〉, 관현악과 합창 〈충성의 마음〉 검열공연.

1987.07.27. 철도예술단 창립 40주년 기념보고회.

1987.08.00. 1987년 8월 이후 모란봉예술단이 다시 평양예술단으로 개칭.

1987.08.00. 조선음악가동맹 중앙위원회(리면상 위원장, 리한룡 부위원장) 제4기 제6차 확대전원회의(평양). 회의에는 음악가동맹 리면상 위원장과 음악가동맹 중앙위원, 각도위원장, 초급단체위원장, 평양시의 음악예술인이 참가. 김정일의 〈혁명적문학예술작품창작에서 새로운 앙양을 일으키자〉에서 제시된 음악부문과업 집행정형 총화와 대책, 조직문제를 토의. '당정책가요를 많이 창작하는것은 주체적 음악예술건설에서 일관하게 견지해야 할 근본원칙의 하나', '다양한 주제의 음악작품창작에서 생활을 진실하고 풍만하게 담을데 대하여', '창작가, 예술인들의 자질과 기량을 높이는것은 창작과 창조에서 앙양을 일으키기 위한 중심고리', '음악의 종류와 양상을 다양하게 발전시킬데 대하여', '음악창작에서 민족적 선율을 살리며 민요풍의 노래를 많이 창작할데 대하여', '동맹교양사업을 맹원들의 창작실천과 더욱 밀접히 결합시킬데 대하여'라는 제목으로 토론.

1987.08.00. 황민명, 「우리 나라에서 다성음악의 발생발전에 대한 력사적고찰〉, 『조선예술』,

	1987년 8월호, 루계 368호(평양: 문예출판사, 1987), 52~54쪽. 우리나라의 다성음악은 하나의 같은 선율을 선율음조적으로 약간씩 변형하여 동시적 결합으로 이루어지는 부성적 다성(헤테로포니heterophony)으로서 원시사회부터 이어져 온 인민적 다성음악임을 주장.
1987.08.05.	소련국가안전위원회 국경경비대협주단(단장 아나똘리 까르츠미프)이 평양에 도착했으며 이후 봉화예술극장을 비롯한 여러 극장에서 공연.
1987.08.05.	평양시내 예술인들과 일본 교또시교향악단 성원 친선모임(인민문화궁전).
1987.08.24.	조선인민군협주단 몽골 방문공연(~28일).
1987.09.00.	박형섭, 「조선민요의 굴림」, 『조선예술』, 1987년 9월호, 루계 369호(평양: 문예출판사, 1987), 62~64쪽.
1987.09.00.	황민명, 「우리나라 민요조식구성체계의 기초와 조식기능의 특성」, 『조선예술』, 1987년 9월호, 루계 369호(평양: 문예출판사, 1987), 50~54쪽.
1987.09.01.	전국 시, 군 기동예술선동대 경제선동경연(~10월 1일, 광복거리 건설장).
1987.09.09.	전국예술학원학생경연 수상자들의 음악무용종합공연이 모란봉극장에서 진행.
1987.09.14.	'조선·세네갈 간 87~89년도 문화교류계획서' 조인.
1987.09.20.	전국청년기동예술선동대 집중경제선동경연(~10월 25일, 순천비날론련합기업소 건설장).
1987.09.23.	인민군 제23차 군무자예술소조축전 공연(2.8문화회관).
1987.09.28.	평안남도예술단 중국 사천성 방문공연(~10월 18일).
1987.09.29.	제23차 비오띠국제성악콩클 최종결승(~10월 3일, 이딸리아 베르첼)에서 가수 조혜정이 1등 없는 3위 입상.
1987.10.00.	김정일의 〈가극예술에 대하여〉에 대한 연구토론회(평양)가 열려 리면상, 최영화, 토론자 김득청, 김하명 등 관계부문 일군들, 중앙과 지방의 문예리론가, 창작가, 예술인이 참가. 김득청의 「친애하는 김정일동지의 문헌 《가극예술에 대하여》는 《피바다》식 가극의 새시대를 열어놓은 위대한 령도의 빛나는 총화」, 김하명의 「친애하는 김정일동지의 문헌 《가극예술에 대하여》는 문학예술의 개화발전을 힘있게 담보하는 사상리론적 기초」 토론문 제출.
1987.10.00.	리종철, 「가극혁명의 첫 봉화」, 『조선예술』, 1987년 10월호, 루계 370호(평양: 문예출판사, 1987), 9~12쪽.
1987.10.00.	윤이상음악회를 맞아 윤이상의 칸타타 〈나의 땅, 나의 민족이여〉 초연. 김일성 관람.
1987.10.05.	윤이상음악회(만수대예술극장).
1987.10.06.	조선인민군협주단 웽그리아 방문공연(~9일).
1987.10.10.	제33차 국제성악축전(프랑스)에서 성악배우 조청미 3위 입상.
1987.10.14.	전국장고 및 북 경연(~11월 4일). 본선(11월초)은 평양대극장에서, 예선경연은

지구별로 평양과 지방 도시들에서 진행되었고, 경연에 앞서 평안북도예술단극장에서 10여 일간 전국적인 장고강습 진행.

1987.10.22. 조선인민군협주단 독일민주주의공화국 방문공연(~28일).

1987.11.30. 김정일이 당중앙위원회 선전부 책임일군들 및 문학예술부문 일군들과 〈작가, 예술인들 속에서 혁명적 창작기풍과 생활기풍을 세울데 대하여〉 담화. 작가, 예술인들 속에 개인이기주의가 나타나고 현실체험을 하지 않는다고 비판. 그리고 70년대 가극혁명 이후 현재까지 새로운 가극이 나타나지 않고 있다고 평가. 문학예술은 사회정치적생명체인 수령, 당, 대중의 통일단결을 강화하고 인민의 영생하는 사회정치적생명을 빛내는데 이바지하는 주체의 문학예술임을 강조. 이에 따라 조선민족제일정신을 구현한 주체를 확고히 세워 나아가야할 것을 제시. 조선민족제일주의를 구현한다는 것은 인민의 고유한 생활감정과 정서에 맞는 민족적 형식에 인류사상발전의 최고봉을 이루는 주체사상을 담는 것임을 강조. 결국 민요를 바탕으로 하는 우리식의 작품창작을 강조하며 13차 세계청년학생축전에도 민족적 선율을 바탕으로 할 것을 지시.

1987.12.00. 〈혁명가극 해빛을 안고〉(가극대본), 『조선예술』, 1987년 12월호, 루계 372호(평양: 문예출판사, 1987), 29~42쪽.

1987.12.00. 『조선예술』 1986년 12월호~1987년 1월호까지 2회에 걸쳐 황민명이 「민요조식에 기초한 화음구성의 일반적 합법칙성과 그 특징」을 연재.

1987.12.00. 『조선예술』 1987년 12월호에 김정숙의 생일 70돐을 맞아 김정숙을 소재로 한 혁명가극 〈해빛을 안고〉을 중심으로 특집 편성해 관평과 화보, 수기, 수필, 대본을 수록.

1987.12.10. '조선·로므니아 87~90년도 문화협조계획서' 조인.

1987.12.11. 만수대예술단 음악회.

1988.00.00. 김일성의 『위대한 수령 김일성동지 문학예술령도사연구』, 김정일의 『친애하는 지도자 김정일동지 문예사상의 진리성과 독창성』·『주체적문예사상리론의 심화발전』·『종자와 그 형상』, 『우리나라 비판적사실주의문학연구』, 『조선문예발전사연구』(고대, 중세편)2, 『조선에서의 문학예술건설』 출판.

1988.01.05. 제1차 전국학생청소년예술개인경연(~2월 4일).

1988.02.00. 김득청, 「친애하는 김정일동지의 문헌 《가극예술에 대하여》는 《피바다》 식 가극의 새시대를 열어놓은 위대한 령도의 빛나는 총화」, 『조선예술』, 1988년 2월호, 루계 374호(평양: 문예출판사, 1988), 56~58쪽. 1987년 10월에 평양에서 열린 김정일의 〈가극예술에 대하여〉에 대한 연구토론회의 토론문.

1988.02.00. 김하명, 「친애하는 김정일동지의 문헌 《가극예술에 대하여》는 문학예술의 개화발전을 힘있게 담보하는 사상리론적 기초」, 『조선예술』, 1988년 2월호, 루계

374호(평양: 문예출판사, 1988), 58~59쪽. 1987년 10월에 평양에서 열린 김정일의 〈가극예술에 대하여〉에 대한 연구토론회의 토론문.

1988.02.00.	전국농업근로자예술소조축전.
1988.02.16.	2.16 강계예술학원 창립 15돐 기념보고회(강계) 개최.
1988.02.18.	전국농업근로자예술소조축전(~3월 2일, 평양, 화술·성악·무용·기악 등).
1988.03.00.	리창섭,「민요가수와 발성호흡」,『조선예술』, 1988년 3월호, 루계 375호(평양: 문예출판사, 1988), 49~50쪽.
1988.03.14.	무대 및 영화예술인들의 종합공연.
1988.04.00.	전용삼,「남조선 사이비음악의 부패성과 반동성」,『조선예술』, 1988년 4월호, 루계 376호(평양: 문예출판사, 1988), 59~60쪽.
1988.04.03.	김정일의 〈영화예술론〉 발표 15주년 기념 연구토론회.
1988.04.07.	제6차 '4월의 봄 친선예술축전(평양)' 개막.
1988.04.08.	자모식 무용표기법에 대한 발표회(~10일, 평양).
1988.04.11.	평양국제문화회관 개관.
1988.04.20.	김정일이 문화예술부문 일군들과 한 담화 〈연극예술에 대하여〉 발표.
1988.04.22.	제3차 전국청년기동예술선동대 집중경제선동경연(~5월 25일, 광복거리건설장).
1988.04.22.	피바다가극단이 대남선전을 내용으로 무용 〈남녘의 청년들〉 창작.
1988.04.25.	박영훈·리경희 표기,『혁명가극 무용총보1』(평양: 문예출판사, 1988).
1988.04.28.	생일 80돐을 맞아 작곡가 리면상의 '리면상음악작품연주회'(~29일, 모란봉극장) 개최. 리면상의 작품으로 조선인민군협주단, 피바다가극단, 국립교향악단, 평양음악무용대학의 지휘자, 연주가, 성악가들이 출연. 28일 첫 곡으로 합창 〈빛나는 조국〉, 다음 곡으로 〈승리의 5월〉이 연주, 그리고 〈눈이 내린다〉, 〈영광의 땅 보천보〉, 〈끝 없는 이 행복 노래 부르네〉, 〈어머니당이여〉, 〈봄노래〉, 〈뻐꾹새〉 등이 남성중음독창, 녀성민요독창, 녀성중창으로 연주. 그리고 녀성고음독창 〈산으로 바다로 가자〉, 남성고음독창 〈압록강 2천리〉, 관현악 〈내 고향의 정든 집〉, 녀성민요4중창 〈우리의 동해는 좋기도 하지〉, 남성저음독창 〈문경고개〉. 끝으로 남성합창 〈조국보위의 노래〉와 〈김일성대원수님 만세〉.
1988.05.00.	정봉석,「공화국기치아래 음악예술이 걸어온 40년」,『조선예술』, 1988년 5월호, 루계 377호(평양: 문예출판사, 1988), 15~17쪽.
1988.05.07.	벌가리아 국립베른민족가무단 평양에서 공연.
1988.05.17.	벌가리아 국립베른민족가무단 남포에서 공연.
1988.05.30.	평양예술단 뽈스까, 웽그리아(6월 15일~22일), 벌가리아 방문공연(~7월 13일).
1988.06.00.	「혁명전통주제와 극작품창작」,『조선예술』, 1988년 6월호, 루계 378호(평양: 문예출판사, 1988), 12~14쪽.

1988.07.00.	정봉석, 「인류가극발전의 새로운 길을 휘황히 밝혀준 력사적 문헌」, 『조선예술』, 1988년 7월호, 루계 379호(평양: 문예출판사, 1988), 23~24쪽. 김정일의 〈가극예술에 대하여〉 소개.
1988.07.07.	학생소년예술단 프랑스 방문공연(~8월 9일).
1988.07.17.	전국학생소년예술축전(~24일, 평양).
1988.07.25.	'벗들의 선률-88' 국제성악경연(~8월 18일, 몽골)에서 피바다가극단 최경애 입상.
1988.08.00.	「영화혁명, 가극혁명을 수행하던 그날의 그 정신, 그 기백으로 살며 창작하자!」, 『조선예술』, 1988년 8월호, 루계 380호(평양: 문예출판사, 1988), 8~9쪽.
1988.08.00.	박남철, 「민요와 민속무용을 적극 발굴하여 현대적 미감에 맞게 발전시키자」, 『조선예술』, 1988년 8월호, 루계 380호(평양: 문예출판사, 1988), 12~13쪽.
1988.08.00.	전국예술소조축전(안주, 사리원, 청진).
1988.08.04.	김일성과 루이제 린저가 휴전협정체결 35주년 기념 학생소년예술소조 공연 관람.
1988.08.07.	건국 40주년 기념 전국예술소조축전(~18일, 평안남도 안주).
1988.08.13.	작곡가 윤이상이 제안한 남북한 합동음악회에 대해 백인준 문예총 위원장이 윤이상에게 편지를 보내 개최에 따른 실무에 관한 의견제시.
1988.08.17.	황해북도예술단 소련 싸할린 방문공연(~29일).
1988.08.24.	조선과 소련 청년학생들의 친선증진과 학술 및 예술교류를 위한 제2회 조쏘 친선청년축전 개막(원산).
1988.08.27.	만수대예술단 음악무용종합공연.
1988.08.28.	민족가극 〈춘향전〉(평양예술단, 봉화예술극장) 공연(완성 이전). 이 날 공연은 봉건적신분제도의 반동성인 빈부귀천에 대한 사상적 대를 바로 세우지 못하였다고 평가. 그리고 인민의 민족적 정서에 맞는 유순한 우리식으로 되지 못하고 오르내림이 심한 노래들과 한문투·고투·대화식으로 된 선율, 음조에서 고투가 나는 노래들이 적지 않았고 주제선율에 기초하여 관통되지 못했음이 지적. 또 창극과 민족가극으로 각색한 작품들에 남아 있던 고티가 가시지 못한 노래들을 그대로 이용한 것들도 있었음이 지적.
1988.08.30.	문성렵, 『조선음악사1』(평양: 과학백과사전종합출판사, 1988).
1988.09.00.	박경실·김길학·김하룡·조인규·박소운, 「좌담회 공화국의 40년과 더불어 개화만발한 주체예술」, 『조선예술』, 1988년 9월호, 루계 381호(평양: 문예출판사, 1988), 51~53쪽.
1988.09.29.	혁명가극 〈꽃파는 처녀〉 검열공연.
1988.10.00.	「무용에서 민족적 특성을 옳게 살릴데 대하여」, 『조선예술』, 1988년 10월호, 루계 382호(평양: 문예출판사, 1988), 43~44쪽.
1988.10.02.	전국학생소년 독창, 독주, 독무경연(~6일, 평양학생소년궁전 극장).

1988.10.28.	김정일이 민족가극 〈춘향전〉을 보고 창조성원들과 〈민족가극 〈춘향전〉 창조에서 제기되는 몇가지 문제에 대하여〉 담화.
1988.10.28.	민족가극 〈춘향전〉(평양예술단, 만수대예술극장) 공연(완성 이전). 이전과 마찬가지로 봉건제도의 반동성을 폭로하는 사상적 대가 바로 세워 지지 못했다고 평가. 월매를 봉건사회의 기생으로만 생각하여 괴벽한 인물로 형상하다보니 그가 부르는 노래도 다 판소리같이 지르는 식으로 된소리가 되어 현대적미감에 맞지 않게 복고주의적인 냄새가 난다고 평가. 월매를 계급적으로 혁명가극 〈꽃파는 처녀〉 꽃분이의 어머니나 혁명가극 〈피바다〉의 을남의 어머니와 같은 인물이라는 견지를 세우고 형상할 것을 요구. 결국 월매의 노래들도 춘향과 이몽룡처럼 양상을 통일해 유순하고 아름답게 만들 것을 요구. 마찬가지로 방자와 향단도 근로하는 계급의 출신인 만큼 저속한 인물로 형상하지 말 것을 지시.
1988.12.00.	제7차 윤이상음악회 진행.
1988.12.00.	최언경, 「민족의 크나큰 자랑 혁명가극 《꽃파는 처녀》」, 『조선예술』, 1988년 12월호, 루계 384호(평양: 문예출판사, 1988), 16~19쪽.
1988.12.08.	김일성동지의 조선예술영화촬영소 현지 당중앙위원회 정치위원회 확대회의 지도 24돐 기념 문화예술부사적관 개관. 사적관 2관 총서관에는 김정일 동지의 예술영화 〈피바다〉 지도 영상 상영. 2관 2호실부터 5호실에는 영화부문에 대한 혁명사적물, 6호실에서 11호실에는 음악무용, 가극, 연극 등 무대예술부문과 미술부문에 대한 혁명사적물과 자료 전시.
1988.12.19.	김정일이 민족가극 〈춘향전〉을 보고 창조성원들과 〈민족가극 〈춘향전〉은 사상예술성이 높은 우리 식 가극이다〉 담화.
1988.12.19.	민족가극 〈춘향전〉(평양예술단, 서장·종장, 전7장 8경, 각색 조령출, 작사 집체 −류민호·리정술·조령출·최로사·한찬보, 작곡 집체−강기창·강청·김기명·김승곤·도영섭·리면상·신영철·림대식·박동관·서정건·설명순·성동춘·엄하진·오창선·유명천·조일룡·한시형·허금종, "피바다식 민족가극", 전면배합관현악, 만수대예술극장) 완성 공연. 주요배역은 춘향 송영숙, 월매 렴길숙(공훈배우), 몽룡 송성주, 방자 양정회(공훈배우), 향단 최수복, 변학도 최선오. 고전소설 『춘향전』을 각색하여 "피바다식"으로 첫 창조공연. 민족가극 〈춘향전〉은 주체시대의 걸출한 민족가극으로서 가극혁명의 포성이 울린데 뒤이어 또다시 우리식 민족가극의 본보기로 창조. 평양예술단 뿐만 아니라 만수대예술단과 피바다가극단을 비롯한 중앙예술단체들에서 창작가들과 창조성원들이 선발되어 창조과정에 참여. 그리고 민족고전유산을 계승 발전시키는데서 가극의 기본형상수단인 노래와 본래 고전작품 원전이 담고 있는 기본사상, 내용과 형식, 인물들의 성격을 비롯하여 지금 시대의 미감과 정서적 요구에 맞게 발전시키는데서 나서는 모든 미학적 문제들을 완벽히 해결함으로써 민족

고전작품을 현대성의 원칙에서 가장 올바르게 창조. 첫째, 주체적인 관점에서 분석평가하고 역사주의 원칙과 현대성의 원칙을 결합하여 지금 시대 인민들의 미감에 맞게 각색하면서 가극에서 사상적 대를 올바르게 세움. 지금 시대 인민들의 미감에 맞을 뿐 아니라 교양적인 의의 있는 작품이 되기 위해서는 반드시 각색에서 복고주의적인 경향을 철저히 없애고 현대성의 원칙을 옳게 구성. 그리하여 민족가극 〈춘향전〉은 춘향과 이몽룡의 사랑문제만 보여주는 것이 아니라 빈부귀천, 봉건적 신분에 따라 사랑도 할 수 없게 하는 봉건제도의 반동성을 비판하는 것을 기본핵으로 설정. 둘째, 주체적 문예이론의 요구대로 주체적 관점에 서서 당대사회 인물들의 성격도 계급적 견지에서 분석평가하고 그에 입각하여 올바로 규정하는 문제를 해명. 월매를 봉건사회의 기생으로만 생각하여 괴벽한 인물로 형상하지 않고 계급적으로 혁명가극 〈꽃파는 처녀〉 꽃분이의 어머니나 혁명가극 〈피바다〉의 을남의 어머니와 같은 인물로 형상하였으며, 방자와 향단도 저속한 인물로 형상하지 않고 근로하는 계급으로 형상. 이렇게 형상하게 되면서 사상적 핵인 빈부귀천과 봉건적 신분제도의 반동성을 폭로하는 기본사상이 명백해졌고 주인공 춘향의 형상과 함께 가극 전반의 형상수준이 높아짐. 셋째, 민족음악유산을 지금 시대 인민들의 미감에 맞게 계승 발전시켜 새로운 민족가극음악을 창조. 창조 초기에는 주제가와 부주제가를 예술영화 〈춘향전〉의 〈사랑가〉와 〈리별가〉로 선정하고 주요 인물들의 노래를 지난 시기 가극의 노래에서 옮겨 놓아서 시대적 미감에 맞지 않았음. 그리고 소아쟁을 편성에 포함시켜 독주를 시키는 등 노래와 관현악 편성, 주법에 이르기까지 전반적인 노래형상에서 옛날 맛을 내는 것이 민족적인 색깔을 진하게 내는 것으로 생각하여 음악을 형상. 그래서 복고주의 경향이 심화되고 고티가 많이 났음. 그리고 월매의 노래가 모두 판소리식 남도창제 그대로 지르는 식으로 된소리가 되었고 절가화 대신 대화창식 가창법을 그대로 쓰면서 옛날 창극식 노래를 답습. 결국 월매의 노래들도 춘향과 이몽룡처럼 양상을 통일해 유순하고 아름답게 만들었으며 노래선율뿐 아니라 가사와 대사의 표현도 지금 시대 인민들에게 맞게 현대화함. 이렇게 되면서 음악창작에서 새롭게 규정된 사상주제적 내용과 인물들의 성격에 맞게 양상을 전반적으로 밝고 아름답게 하였음. 그래서 춘향과 월매를 비롯한 긍정인물들의 노래는 현대적 미감에 맞게 새롭게 형상하고 변학도와 같은 부정인물들의 노래를 제외하고는 모든 노래들을 유순하고 소박한 조선노래의 완벽한 특징을 구현. 이에 따라 주제가 〈사랑가〉를 새로 만들었으며, 〈리별가〉, 〈봄 나비 날아들 때〉, 〈유언가〉를 민족적 선율을 바탕으로 현대적 미감에 맞게 명곡으로 창작. 넷째, 민족가극 〈춘향전〉을 "피바다식 가극"의 창작원칙에 기초하여 완전히 새롭게 창조. 음악극조직에서 음악조직을 논리적으로 하며 관현악에서 주체적인 선율의 관통과 주요장면

의 집중점을 설정. 관현악에서도 주체적 배합관현악으로 전면배합관현악을 살려 씀.

1988.12.22. 윤이상음악회를 맞아 제1회 윤이상음악연구토론회 개최(인민문화궁전, 엄숭남·정봉석 발표). 이후 해마다 윤이상음악회에 맞춰 토론회 개최.

1989.00.00. 『주체적문예리론연구』(1, 2), 『주체의 예술 리론』, 『작곡가와 우리 식 음악』, 『주체적음악예술의 혁명전통』 줄판.

1989.00.00. 재일본조선문학예술가동맹 중앙상임위원회 음악부에서 동맹 결성 30돐 기념 『대중가요 300곡집』 출판.

1989.00.00. 전국학생소년예술소조원들의 경음악 및 독창, 독주, 독무경연.

1989.00.00. 제3차 근로자들의 노래경연.

1989.00.00. 평양음악무용대학 창립 40돐 기념 예술공연.

1989.01.00. 「혁명가극 《꽃파는 처녀》 공연을 통한 사상교양사업을 힘있게 벌리는것은 우리 창작가, 예술인들 앞에 나선 중요임무」, 『조선예술』, 1989년 1월호, 루계 385호(평양: 문예출판사, 1989), 16~17쪽.

1989.01.00. 홍령월 독창회 진행(일본).

1989.01.03. 민족가극 〈춘향전〉 공연.

1989.01.24. 음악가동맹 주최로 '민족가극 〈춘향전〉 창조에서 이룩한 성과를 일반화하기 위한 주체적문예사상연구모임'(평양극장) 700여명의 예술단체 지도일군과 창작가, 예술인, 평론가들의 참여로 개최. 모임에서는 민족가극 〈춘향전〉의 성과를 예술창조사업에 구현하기 위한 토론이 진행.

1989.02.00. 『조선예술』 1989년 2월호에 혁명가극 〈꽃파는 처녀〉를 특집 편성해 관평과 해설, 노래, 화보 등을 수록.

1989.02.00. 국립교향악단 실내악단 독일민주주의공화국 방문공연.

1989.02.00. 오정애, 「오늘도 우리를 혁명투쟁에로 부르는 참된 혁명의 교과서」, 『조선예술』, 1989년 2월호, 루계 386호(평양: 문예출판사, 1989), 37~39쪽.

1989.02.00. 조인규, 「우리 시대의 기념비적 걸작: 혁명가극 《꽃파는 처녀》의 무대미술에 대하여」, 『조선예술』, 1989년 2월호, 루계 386호(평양: 문예출판사, 1989), 43~44쪽.

1989.03.00. 송영복, 「오늘뿐아니라 먼 후날에도 불리워질 노래: 혁명가극 《꽃파는 처녀》의 주제가 《해마다 봄이 오면》에 대하여」, 『조선예술』, 1989년 3월호, 루계 387호(평양: 문예출판사, 1989), 14~15쪽.

1989.03.11. 김정일이 피바다가극단에서 노동계급을 형상한 가극을 만들 것을 지시.

1989.03.11. 피바다가극단 시와 음악무용 〈충성과 효성의 노래〉 공연.

1989.03.30. 『민족가극 춘향전 노래집』(평양: 문예출판사, 1989).

1989.04.00. 〈민족가극 춘향전〉(가극대본), 『조선예술』, 1989년 4월호, 루계 388호(평양: 문

예출판사, 1989), 55~66쪽.

1989.04.00.　〈민족가극 춘향전〉(화보),『조선예술』, 1989년 4월호, 루계 388호(평양: 문예출판사, 1989), 25~35쪽.

1989.04.00.　『조선예술』1989년 4월호에 혁명가극 〈꽃파는 처녀〉를 특집 편성해 노래와 가사, 평론을 수록.

1989.04.00.　『조선예술』1989년 4월호와 5월호에 걸쳐 민족가극 〈춘향전〉을 특집형태로 편성해 《춘향전》의 장면을 표지로 삼고 화보, 대본, 관평, 배우들의 소감 등을 수록.

1989.04.00.　럼길숙,「열쇠는 어디에 있었는가」,『조선예술』, 1989년 4월호, 루계 388호(평양: 문예출판사, 1989), 54쪽.

1989.04.00.　배윤희,「꽃분이의 내면세계를 보여주는 환상장면무용의 형상적 특징에 대하여: 불후의 고전적명작 《꽃파는 처녀》를 각색한 혁명가극 《꽃파는 처녀》의 환상장면무용에 대하여」,『조선예술』, 1989년 4월호, 루계 388호(평양: 문예출판사, 1989), 45~46쪽.

1989.04.00.　송성주,「새로운 성격을 찾기까지」,『조선예술』, 1989년 4월호, 루계 388호(평양: 문예출판사, 1989), 53쪽.

1989.04.00.　송영숙,「평범한 대학생이 가극의 주인공으로: 민족가극 《춘향전》의 춘향역을 맡고」,『조선예술』, 1989년 4월호, 루계 388호(평양: 문예출판사, 1989), 51~52쪽.

1989.04.00.　제7차 4월의 봄 친선예술축전.

1989.04.00.　최선오,「부정역 인물일수록 형상은 진실하고 생동하게: 민족가극 《춘향전》 창조자들의 이야기중에서」,『조선예술』, 1989년 4월호, 루계 388호(평양: 문예출판사, 1989), 67~68쪽.

1989.04.00.　최수복,「인물의 성격과 생활을 옳바로 파악할 때: 민족가극 《춘향전》 창조자들의 이야기중에서」,『조선예술』, 1989년 4월호, 루계 388호(평양: 문예출판사, 1989), 67쪽.

1989.05.00.　「민족가극 《춘향전》이 기념비적 걸작으로 창조되기까지」,『조선예술』, 1989년 5월호, 루계 389호(평양: 문예출판사, 1989), 10~14쪽. 민족가극 〈춘향전〉을 민족가극의 본보기 가극으로 평가. 창조과정을 첫째, 사상적 대를 세움, 둘째, 등장인물들의 성격을 계급적 견지에서 규정, 셋째, 민족가극음악을 창조, 넷째, "피바다식"으로 창조한 것을 특징으로 서술.

1989.05.00.　강진,「민족가극 《춘향전》에서의 극조직의 새로운 형상적 특성」,『조선예술』, 1989년 5월호, 루계 389호(평양: 문예출판사, 1989), 15~17쪽. 극조직의 혁신적 특성으로 첫째, 형태상 특성에 맞게 가극적인 대를 바로 세우고 생활과 성격의 요구에 따라 극을 빈틈없이 짜고 있음. 원작이 가진 사상적 알맹이에 기초하여 가극적인 대를 바로 세우고 모든 극조직을 이를 밝히는데 집중. 주인공들의

극적 관계만 놓고 보아도 모든 과정을 빈부귀천에 따라 야기되고 심화되는 것으로 극을 조직. 민족가극 〈춘향전〉의 앞부분에서는 빈부귀천의 차별 때문에 우여곡절 속에서 맺어진 사랑이 끝내 가슴 아픈 이별에 이르도록 극조직을 하고 있다면 뒷부분에서는 양반악질관료 변학도가 부임해온 극적 정황 속에서 고조된 극을 계속 유지하면서 수청강요를 죽음으로 항거하며 양반의 권세 앞에서도 사랑의 절개를 지켜나가는 춘향의 고결한 형상을 통하여 부녀자의 정절에는 귀천이 따로 없다는 사상이 우러나오도록 극을 심화. 그러다가 〈사또생일잔치〉 장면에서 몽룡이 암행어사로 출도함으로써 고생 끝에 낙이 와 그들의 사랑이 행복의 대단원을 이루게 극을 조직. 결국 '빈부귀천'과 '사랑의 정절' 문제가 하나로 결합된 사상적 핵으로 극조직을 일관. 둘째, 극을 구성함에 있어서 입체적인 짜임새를 확고히 담보. 인물관계의 입체성에서 주인공 춘향을 비롯한 천민들을 일방으로 하고 변학도를 비롯한 양반계급들을 또 하나로 하는 긍부정인물들의 갈등관계만을 하나로 보여주지 않음. 대립적인 신분인 춘향과 도령의 사랑관계, 대립된 사랑관계와 월매의 극적관계, 방자와 향단의 인정관계와 사랑선, 인민들의 다양한 인정선, 변학도와 몽룡의 양반계급 내부갈등선 등을 입체적으로 설정하여 극조직. 그리고 7개의 기본 장면에 서장과 종장, 장면내부에서 변화되는 경을 합쳐서 14장면의 다장면 구성형식을 취하였지만 극조직, 특히 시공간처리에서 비약과 함축의 수법을 사용. 전반부에 춘향과 몽룡의 사랑이 결실되는 과정을 노래와 방창으로 비약, 비극적인 이별로 급전하는 과정의 계절변화는 방창과 무대미술을 배합시켜 해결. 후반부에서는 변학도의 수청강요를 거부한 후 세월의 비약을 방창 속에서 춘향의 옥중고초와 계절변화로 부각, 춘향의 편지를 〈농부가〉 장면에서 몽룡이 넘겨받는 형상처리로 자연스럽게 연결. 그리고 춘향을 죽인다는 사또 생일잔치까지의 장면조직에서도 월매의 상봉과 춘향 상봉으로 극적인 굴곡을 주었다가 암행어사 출도 장면에서 대단원을 이루도록 대조를 줌. 이러한 극조직의 혁신적 특성과 함께 민족가극 〈춘향전〉은 감정조직을 빈틈없이 "피바다식"으로 구성한 감정조직의 본보기. 첫째, 감정조직의 특징은 상봉과 이별(앞부분), 이별과 상봉(뒤부분)의 감정세계를 사랑선을 따라가며 펼쳐나가고 있는 것. 극의 단서 부분인 서장의 주제가 선율속에 감정조직의 정서적 씨앗을 미리 심어주고 키워나가면서 축적해 나가다가 결정적인 계기에서 다양하게 폭발시키는 방법을 선택. 정서적 씨앗은 빈부귀천의 차이로 이루어질 수 없는 사랑이 그 한계를 넘어 맺어지는 과정에서 생기는 갈등과 기쁨, 사랑에 대한 불같은 정절의 감정. 둘째, 흥미 있는 사건을 추구하는데 치우치지 않고 사건과 생활 속에서 구체적으로 드러나는 인물들의 사상감정을 기본으로 하여 사건선과 감정선을 유기적으로 통일. 뒷부분은 사건들이 연이어 설정되어 있어서 사건중심으로 극조직을 할 위험성이 있으나 변학도의

수청거부장면이나 옥중 장면에서 감정세계를 개방하는 방법들을 사용하는 등 장면의 사건선이 인물의 감정선을 타고 설정되고 전개되도록 극을 조직. 옥중 장면의 감정조직은 예술의 극치. 그리고 극적인 폭발계기를 마련하기 위해서 긴장과 완화의 수법으로 감정조직에서 굴곡을 다양하게 설정. 춘향에 대한 죽음이 선고되면서 생긴 긴장성을 〈농부가〉장면에서 농악과 춤판으로 완화시키고, 월매상봉과 춘향 옥중상봉 장면으로 서정심리극화해서 굴절. 이어 또다시 사또생일잔치의 풍악으로 완화시키는 데서 집중적으로 긴장과 완화의 수법을 사용.

1989.05.00.　김득청,「민족가극 《춘향전》 은 원작의 사상적 내용을 심오히 밝혀낸 명작」,『조선예술』, 1989년 5월호, 루계 389호(평양: 문예출판사, 1989), 18~19쪽.

1989.05.00.　류광호,「립체적인 흐름식 무대미술의 새로운 경지에로」,『조선예술』, 1989년 5월호, 루계 389호(평양: 문예출판사, 1989), 33~34쪽. 무대미술창조에서 〈성황당〉식 무대미술이 발전한 시점에서 보다 입체화, 현대화, 질감화하였으며 입체적인 흐름식 무대미술의 특성을 살리면서 보다 섬세하고 생동한 조형적 형상으로 창조.

1989.05.00.　리대철,「깊은 체험의 세계에서 형상의 새로운 경재를 개척한 연기형상」,『조선예술』, 1989년 5월호, 루계 389호(평양: 문예출판사, 1989), 22~23쪽.

1989.05.00.　주문걸,「민족가극 《춘향전》 에 나오는 무용은 민족가극 무용의 참다운 본보기」,『조선예술』, 1989년 5월호, 루계 389호(평양: 문예출판사, 1989), 20~21쪽. 민족가극 〈춘향전〉은 "피바다식 혁명가극" 원칙을 철저히 지킨, 우리식 민족가극의 본색에 맞게 춤동작과 춤가락, 무용의상, 소도구에 이르기까지 민족적 색채가 진한 민족가극 무용의 본보기. 무엇보다 먼저 무용이 가극의 내용과 밀착된 훌륭한 무용으로 완성되어 극발전을 힘 있게 추동하는데 이바지. 첫째, 가극의 이야기 줄거리 한 부분을 율동적인 화폭으로 생동하게 묘사(제2장 4경의 사랑가장면의 무용). 둘째, 당대 시대의 근로하는 인민들의 생활을 율동적 형상으로 훌륭히 묘사(제5장 농부가장면의 〈탈춤〉). 셋째, 변학도를 비롯한 봉건 통치배들의 부패상도 보여줌(제5장 농부가장면의 〈탈춤〉, 제7장 1경 사또생일잔치의 〈한삼춤〉, 〈패랭이춤〉, 〈과일다반춤〉. 긍정적인 주인공은 물론 부정인물들의 부패상까지도 율동적으로 묘사하면서 가극의 기본사상을 더 부각. 넷째, 조선민족의 세태풍습을 시대적 요구에 맞게 반영(제1장 광한루의 봄에 나오는 가무).

1989.05.00.　평양학생소년예술단 독일민주주의공화국 방문공연.

1989.05.00.　황병철,「우리 식 민족가극발전의 새 시원을 열어놓은 본보기음악: 민족가극 《춘향전》 의 음악형상을 놓고」,『조선예술』, 1989년 5월호, 루계 389호(평양: 문예출판사, 1989), 34~36쪽. 첫째, 모든 노래들을 민족적이면서도 현대적인 미감

에 맞는 절가로 만들고 그것을 가극음악의 기초로 삼음. 서정적인 노래와 인물들 사이에 교제와 교감을 실현하는 극적인 노래들도 모두 절가화함으로써 완결된 노래형상을 통하여 인물들의 내면세계를 정서적으로 펼쳐 보임. 춘향이를 비롯한 긍정인물들의 노래를 모두 해당 인물들의 성격과 극정황에 맞는 특색 있는 노래로서 낡고 고루한 한문투와 저속한 표현들을 없애고 평이하면서도 뜻이 깊은 아름다운 인민적 시어로 다듬어진 가사들을 유순한 선율과 예술적으로 잘 융합. 주제가인 〈사랑가〉는 부드러운 굴곡과 가벼운 율동성을 가진 짧은 동기의 대화적인 반복으로 특징적인 첫째 부분과 긴 호흡의 유창한 흐름과 의지적인 조약진행으로 이루어진 둘째 부분이 유기적으로 결합된 간결한 형식의 절가. 민족적 선율을 바탕으로 우아하고 유순한 색깔을 가진 〈나도 모를 이 마음〉, 〈그리워 달려가는 이 마음 끝없건만〉, 〈유언가〉는 춘향을 표현하는 노래, 부드럽고 은근하면서도 쓸쓸한 감을 주는 〈봄나비 날아들 때〉는 월매를 표현하는 노래. 둘째, 방창을 적극 이용함으로써 음악의 형상세계를 더욱 풍부화하여 인물들의 생활과 사상감정을 자연스럽고 진실하게 음악정서적으로 더욱 깊이 있게 보여줌. 2장 3경에서 녀성방창과 남성방창 〈그 사랑 꽃피여났네〉는 춘향과 이몽룡, 월매의 얽힌 내면세계를, 4장 마지막 장면에서 녀성방창과 혼성방창 〈꽃잎은 떨어져 짓밟히는가〉는 춘향과 월매의 심정을 표현. 그리고 여러 가지 형식의 방창과 무대노래를 배합하여 인물들의 뒤생활과 내면세계를 밝힘으로써 극을 함축하면서도 정서적 여운을 남김. 2장 2경 시내가 장면에서 남성방창과 방자, 향단의 교차로 불리는 노래 〈이 일을 어이하랴〉는 이몽룡의 뒤생활을, 5장 농부가장면에서 방자와 남성방창의 결합으로 불리는 〈춘향아씨 살았구나〉는 방자의 앞날을 예고. 셋째, "피바다식 가극"의 음악극작술 제 원칙과 방도들을 철저히 구현. 주제가와 주인공을 비롯한 주요 인물들의 성격적 특징을 진실하게 반영한 기둥노래들을 명곡으로 창작. 주제가 〈사랑가〉가 여러 번 반복되면서 춘향과 이몽룡 간의 사랑관계를 밝힐 뿐만 아니라 작품의 주제사상을 해명하는데 중추적 역할. 이와 함께 합리적인 반복을 통하여 주인공들의 성격을 여러 측면에서 보여주면서 그들의 성격발전과정을 밝혀줌. 춘향의 독창과 방창 〈그리워 달려가는 이 마음 끝없건만〉이 남원관장면에서 〈부녀자의 정절에도 귀천이 있으리까〉로 반복, 1장의 〈이 봄을 안아보자〉가 5장에서 〈포악한 그 정사에 원성이 높구나〉로 반복, 〈봄나비 날아들 때〉가 〈백년가약 안되리다〉로 반복. 넷째, 춘향을 비롯한 긍정인물들의 성격이 주로 부드럽고 유순하며 이해하기 쉽고 부르기도 쉬운 노래를 통하여 일반화되었고 부정인물들의 음악적 성격화는 멸망을 앞둔 양반통치배들의 진부한 생활감정과 포악한 성격을 드러내 보이면서 긍정인물들의 극적인 대립으로 음악의 성격적 대조를 구성. 음악의 성격적 대조는 개별적 인물들 사이뿐만 아니라 군중장면의

음악형상을 통하여서도 다양하게 표현. 1장 광한루장면의 처녀들의 가무와 5장 농부가장면의 탈춤은 민요를 그대로 이용하였거나 민족적 색깔이 보다 짙은 장단성이 강한 음악으로 형상함으로써 작품의 시대상을 보여주었으나, 사또생일잔치장면의 음악들은 노래선율뿐 아니라 성부와 관현악 편곡에서 주로 공허한 울림으로 양반통치배들의 부패 타락한 생활을 보여줌. 다섯째, 음악극조직에서 극조직과 감정조직이 치밀하게 구성. 주제사상이 집중적으로 표현되는 이별장면은 극조직의 논리성과 감정조직의 치밀성에서 대표적인 실례. 여섯째, 우리 식 배합편성의 관현악이 주인공들의 노래와 방창을 돋구어주면서 독자적인 장면을 통하여 음악의 형상세계를 더욱 넓혀 인물들의 성격과 주제사상을 진실하게 밝히는 매우 큰 역할을 하고 있음.

1989.05.02.	만경대학생소년궁전 준공.
1989.05.18.	청년중앙회관, 동평양대극장 준공식.
1989.06.00.	리호인,「혁명가극의 명곡들을 소품화하는데서 나서는 몇가지 문제」,『조선예술』, 1989년 6월호, 루계 390호(평양: 문예출판사, 1989), 23~24쪽. 본보기작품으로 성악곡은 남성독창 〈꽃보다도 네 마음이 더욱 곱구나〉(혁명가극 〈꽃파는 처녀〉), 기악곡은 교향곡 〈피바다〉(혁명가극 〈피바다〉), 기악중주 〈일편단심 붉은 마음 간직합니다〉(혁명가극 〈피바다〉), 목관3중주 〈무궁화삼형제〉(혁명가극 〈꽃파는 처녀〉 중 〈사랑하는 오빠와 우리 삼형제〉와 예술영화 〈꽃파는 처녀〉 중 〈꽃과 같이 피여 난 정성〉을 소재)을 제시.
1989.06.25.	작곡가 리면상 81살로 사망(1908년 4월 8일 출생).
1989.07.00.	평양학생소년예술단 프랑스 방문공연.
1989.07.00.	한남용,「민족음악의 본색을 잘 살리려면」,『조선예술』, 1989년 7월호, 루계 391호(평양: 문예출판사, 1989), 57~58쪽. 민족음악은 쨍쨍하고 왁왁 고거나 굴곡이 심하고 내지르지 않으며, 본래부터 선율적 정서를 중심으로 유순하고 우아하며 굴곡이 심하지 않고 소박하면서도 섬세. 이 속에서 유순하고 우아한 감을 주는 민요조식, 부드럽고 율동적인 리듬조직과 민족장단, 평이하고 소박한 선율발전수법, 롱현·미분음·끌소리와 같이 섬세하고 독특한 연주수법 등이 종합되어 함을 강조. 이를 위해 민족음악을 위한 연구, 창작, 연주, 교육, 평론활동을 요구.
1989.07.01.	제13차 세계청년학생축전(~8일, 평양). 축전에는 7만명 대공연 〈축전의 노래〉와 민족가극 〈춘향전〉, 혁명가극 〈꽃파는 처녀〉 공연.
1989.07.02.	제13차 세계청년학생축전에서 운영된 국제문예창작실을 평양학생소년궁전과 인민대학습당에서 운영.
1989.08.00.	『조선예술』 1989년 8월~9월호, 1990년 1월~2월호까지 4회에 걸쳐 백성선이「음악음향에 대한 청각작용의 특성」을 연재.

1989.08.00. 리현기, 「무대예술작품과 공연소개의 역할」, 『조선예술』, 1989년 8월호, 루계 392호(평양: 문예출판사, 1989), 52~53쪽.

1989.08.00. 오일룡, 「지휘자는 음악예술창조의 통솔자가 되여야 한다」, 『조선예술』, 1989년 8월호, 루계 392호(평양: 문예출판사, 1989), 57~58쪽.

1989.08.00. 평양예술단 소련 방문공연(~10월).

1989.08.27. 혁명가극 〈꽃파는 처녀〉 1000회 공연(만수대예술극장).

1989.09.00. 박명신, 「부정인물들의 노래 설가화완성」, 『조선예술』, 1989년 9월호, 루계 393호(평양: 문예출판사, 1989), 7~8쪽.

1989.09.00. 제8차 윤이상음악회 진행(9월말~10월초, 봉화예술극장).

1989.09.00. 조선민주주의인민공화국예술단 중국 방문공연(~10월).

1989.09.25. 사회주의나라 무용전문가들을 위한 국제토론회와 강습(~10월 1일, 평양).

1989.09.29. 혁명가극 〈꽃파는 처녀〉 검열공연.

1989.10.04. 윤이상음악연구토론회(인민문화궁전).

1989.10.16. 벨리니국제성악콩클(~21일, 이딸리아)에서 성악가수 송영태 3등 수상.

1989.10.24. 평양음악무용대학 40돐 기념보고회.

1989.11.00. 『조선예술』 1989년 11월호에 만수대예술단 조직 20돐과 혁명가극 〈꽃파는 처녀〉 1,000회 공연 기념특집을 편성해 좌담회, 수기, 화보 등을 수록.

1989.11.00. 김영희, 「나의 연출수업」, 『조선예술』, 1989년 11월호, 루계 395호(평양: 문예출판사, 1989), 22~24쪽.

1989.11.00. 박춘명, 「《협률사》, 《원각사》와 우리나라 근대극의 발전」, 『조선예술』, 1989년 11월호, 루계 395호(평양: 문예출판사, 1989), 56~58쪽.

1989.11.16. 조선악기총회사와 총련상공인들의 경영하는 유한회사 '빠꼬(PACO)'가 합영한 평양피아노합영회사 조업식 진행.

1989.12.00. 강치곤, 「향도의 해빛아래 만발한 음악예술」, 『조선예술』, 1989년 12월호, 루계 396호(평양: 문예출판사, 1989), 16~18쪽. 1980년대 음악예술의 성과에 대해 서술. 평양예술단이 창조한 민족가극 〈춘향전〉이 "피바다식 혁명가극"의 생활력을 다시금 과시했으며 민족가극발전의 새로운 이정표를 마련한 작품. 가극의 주제가인 〈사랑가〉를 비롯하여 극중 인물들의 노래와 방창들이 모두 민족적 특성과 현대성을 구현한 노래로서 전설가극의 특성을 새롭게 규정. 절가화된 가극의 노래들이 춘향을 비롯한 긍정인물들과 변학도를 비롯한 부정인물들의 성격과 현대화된 민족가극의 특색을 뚜렷하게 표현.

1989.12.00. 한시형, 「작곡가들의 현실체험과 민요발굴수집」, 『조선예술』, 1989년 12월호, 루계 396호(평양: 문예출판사, 1989), 56~59쪽.

1989.12.11. 인민배우 진례훈(금강산가극단)의 독창회(도꾜 신주꾸 아사히세이메이홀).

1990.00.00.	당창건 45돐 경축 5천명대공연 음악무용서사시 〈행복의 노래〉 재창조.
1990.00.00.	보천보전자악단 첫 공연(만수대예술극장). 만수대예술단의 경험과 성과에 토대하여 우리식, 조선식의 전자악단 창립. 악기편성에서도 전자악기만을 쓰는 것이 아니라 곡의 성격에 맞게 전자악기에 피아노를 배합하기도 하고, 전자악기에 피아노를 배합하기도 하고, 새납이나 꽹과리를 배합하기도 하면서 고유한 민족적 생각과 정서를 살림. 그리고 창작가들이 가극혁명시기에 당이 개척한 우리 식의 방창형식을 전자음악에 효과적으로 받아들임으로써 곡의 사상주제적 내용을 강조(남성기악과 방창 〈바다의 노래〉·〈적기가〉, 혼성기악과 방창 〈영천아리랑〉).
1990.00.00.	음악가 윤이상 '조국통일상' 수상.
1990.00.00.	조선음악가동맹 전국군중음악작품현상모집.
1990.00.00.	주체음악총서『주체적음악예술의 전통』·『주체의 가요예술』·『음악예술의 창작 및 창조체계』, 『우리 식 문학예술사업체계의 확립과 작가, 예술인 대오육성』, 『조선음악전집』(7), 김정일동지의『주체의 문학예술에 대하여』(4·5, 조선로동당출판사) 출판.
1990.00.00.	중국인민해방군총정치부가무단이 방문해 중앙과 지방, 인민군부대에서 공연.
1990.00.00.	평양예술단 소련, 중국 방문공연.
1990.00.00.	평양예술단이 민족가극 〈박씨부인전〉 창작작업 시작.
1990.01.00.	백영무, 「가극가사의 서정성과 극성문제」, 『조선예술』, 1990년 1월호, 루계 397호(평양: 문예출판사, 1990), 53~55쪽.
1990.01.10.	전국근로자예술소조경연(~17일, 평양과 함흥, 평성, 사리원).
1990.02.00.	「15세기에 활동한 재능있는 음악가 박연」, 『조선예술』, 1990년 2월호, 루계 398호(평양: 문예출판사, 1990), 65~66쪽.
1990.03.00.	리문일, 「민족예술의 화원을 아름답게 가꿔가는 미더운 창조집단: 평양예술단을 찾아서」, 『조선예술』, 1990년 3월호, 루계 399호(평양: 문예출판사, 1990), 16~18쪽. 고음·중음·저음의 음역과 음색을 가진 개량가야금을 만들어 가야금 3중주를 연주(〈영천아리랑〉)하고 있음과 민족가극 〈박씨부인전〉 창조작업을 시작했음을 서술.
1990.03.00.	전국학생소년예술축전(~4월, 평양학생소년궁전 극장).
1990.03.00.	중앙악기연구소, 「전기 및 전자 악기」, 『조선예술』, 1990년 3월호, 루계 399호(평양: 문예출판사, 1990), 54~55쪽. 전자악기들로서 전기현악기 - 전기기타·전기저음기타·전기강선기타·전기가야금·전기옥류금, 전기건반악기 - 가정용전기오르간·고전형전기오르간·전기손풍금·전기피아노, 전기리드악기 - 전기하모니카, 전기효과장치 - 전기북·전기소고를 소개.
1990.03.11.	금성고등학교 학생들 음악회.

1990.03.16. 청년중앙예술선전대 공연.

1990.04.00. 김정호 · 최영화 · 정영만 · 설명순 · 김유식 · 리희찬 · 김영희 · 김기원 · 엄영
 춘 · 리화순, 「좌담회 주체적문예사상의 전파자, 주체예술의 대변자: 잡지 『조
 선예술』 발간 400호를 맞으며」, 『조선예술』, 1990년 4월호, 루계 400호(평양: 문
 예출판사, 1990), 77~82쪽.

1990.04.00. 제8차 4월의 봄 친선예술축전.

1990.05.00. 전국 무용소품창작경연 및 독창, 중창 경연 심사결과 발표(무용, 민족성악, 성
 악, 중창부문).

1990.06.00. 『조선예술』 1990년 6월호~10월호까지 5회에 걸쳐 김태연이 「죽관악기의 독특
 한 주법과 연주실천에서의 다양한 적용」을 연재.

1990.06.15. 『불후의 고전적명작 《꽃파는 처녀》를 각색한 혁명가극 《꽃파는 처녀》 종합총보』
 (평양: 문예출판사, 1990).

1990.06.21. 보천보전자악단 예술인들의 독창회.

1990.06.26. 총련의 금강산가극단 창립 35돐 기념모임(도꾜).

1990.07.09. 예술인들 제9차 국제민속축전 참가공연(레일).

1990.07.14. 예술인들 제11차 국제로마리아축전 참가공연(~8월 5일).

1990.07.27. 전국영예군인예술소조경연(~8월 2일, 평양).

1990.08.00. 『조선예술』 1990년 8월호~10월호까지 5회에 걸쳐 김태연이 「죽관악기의 독특
 한 주법과 연주실천에서의 다양한 적용」을 연재.

1990.08.00. 『조선예술』 1990년 8월호~1991년 6월호까지 11회에 걸쳐 김정일의 「가극예술
 에 대하여」를 체계별로 해설 연재.

1990.08.00. 전응삼, 「친애하는 지도자 김정일동지의 불후의 고전적로작 《가극예술에 대하
 여》에 담겨진 심오한 사상리론을 깊이 학습하자」(「가극예술에 대하여」 로작해
 설1), 『조선예술』, 1990년 8월호, 루계 404호(평양: 문예출판사, 1990), 10~12쪽.

1990.09.00. 고희순, 「가극혁명에서 원칙을 지켜야 한다」(「가극예술에 대하여」 로작해설2),
 『조선예술』, 1990년 9월호, 루계 405호(평양: 문예출판사, 1990), 9~10쪽.

1990.09.01. 조선청년예술단 제11차 아세아경기대회 예술축전 참가공연(~10월 5일).

1990.09.14. 평양예술단 민족가극 〈춘향전〉과 음악무용종합공연(~10월 21일, 일본).

1990.09.29. 만수대예술단 혁명가극 〈꽃파는 처녀〉 공연(~10월 17일, 소련).

1990.10.00. 제9차 윤이상음악회(평양).

1990.10.00. 주정숙, 「《피바다》식 가극은 새로운 방식의 가극이다」(「가극예술에 대하여」 로
 작해설3), 『조선예술』, 1990년 10월호, 루계 406호(평양: 문예출판사, 1990),
 13~14쪽.

1990.10.10. 김정일이 우리 식의 민요창법을 발전시킬데 대하여 지도. 민요는 서도민요를
 기본으로 살려 나가야 하며 서도민요를 위주로 하면서 거기에 남도민요를 옳게

배합. 앞으로 서도민요와 남도민요를 6대 4의 비율로 배합. 우리나라 민요는 크게 서도민요와 남도민요로 구분. 서도민요가 노래를 자연스럽고 순하게 부르게 되어 있는 것이 특징이라면 탁성에 기초한 남도민요는 어둡고 거칠어 침침. 때문에 우리 인민의 민족적 정서를 표현하는데서 남도민요가 서도민요를 따르지 못하며 더욱이 탁성을 내는 남도창으로는 오늘의 현대적인 우리 음악을 제대로 형상할 수 없음.

1990.10.15.	제3차 윤이상음악연구토론회(인민대학습당).
1990.10.18.	범민족통일음악회 개막(~23일, 평양).
1990.10.19.	범민족통일음악회 기간 중 서울 전통음악연주단(단장 황병기) 공연(2.8 문화회관).
1990.10.21.	범민족통일음악회 기간 중 '민족음악과 조국통일 토론회'(인민문화궁전, 토론 성동춘 · 노동은 · 리준무 · 리차윤 · 리소현 · 김윤명 · 김동석 · 전우봉) 개최.
1990.10.30.	문성렵 · 박우영, 『조선음악사2』(평양: 과학백과사전종합출판사, 1990).
1990.11.00.	김수성, 「가극대본」(「가극예술에 대하여」 로작해설4), 『조선예술』, 1990년 11월호, 루계 407호(평양: 문예출판사, 1990), 10~12쪽.
1990.11.05.	전국학생소년들의 경음악 및 독창, 독주, 독무 경연(~8일, 평양학생소년궁전 극장).
1990.11.30.	김정일 「무용예술론」 발표.
1990.12.00.	윤이상관현악단(100여명의 2관 편성, 제1조 혼성현악4중주조 · 제2조 녀성현악4중주조) 창단.
1990.12.00.	「윤이상선생과 그의 창작활동」, 『조선예술』, 1990년 12월호, 루계 407호(평양: 문예출판사, 1990), 41쪽.
1990.12.00.	『조선예술』 1990년 12월호~1991년 2월호까지 3회에 걸쳐 오금덕이 「조선의 5음계적선률에 대한 화성문제」를 연재.
1990.12.00.	『조선예술』 1990년 12월호에 범민족통일음악회 특집으로 논설과 관평, 수기, 소식 등을 수록.
1990.12.00.	김길남, 「절가는 가극의 기본형상수단이다」(「가극예술에 대하여」 로작해설5), 『조선예술』, 1990년 12월호, 루계 408호(평양: 문예출판사, 1990), 10~12쪽.
1990.12.03.	피바다가극단 공훈배우 조청미 독창회(~10일, 평양대극장).
1990.12.06.	전국영예군인예술조조 종합공연(2.8문화회관).
1990.12.08.	90송년통일전통음악회가 서울에서 개최(~13일).
1990.12.09.	평양민족음악단(단장 성동춘 조선음악가동맹 중앙위원회 부위원장)이 90송년통일전통음악회에서 첫 공연(예술의 전당 음악당).
1990.12.10.	평양민족음악단이 90송년통일전통음악회에서 두 번째 공연(국립극장 대극장).

1991.00.00. 『위대한 수령 김일성동지 문학예술령도사』, 『친애하는 지도자 김정일동지의 문학예술업적』(4), 『우리 식의 무용, 연극 및 교예음악: 주체의 음악총서8』, 『민족음악의 계승발전: 주체의 음악총서10』 출판.

1991.00.00. 각 도예술선전대 경연.

1991.00.00. 예술영화 〈음악가 정률성(전, 후편)〉(조선2.8예술영화촬영소 제작, 영화문학 오혜영, 연출 조경순) 제작. 영화가 제2차 조선영화축전 1등으로 2.16영상상 수상.

1991.00.00. 제1차 2.16예술상 개인경연.

1991.00.00. 조선인민군협주단 중국 방문공연.

1991.00.00. 청소년예술단 프랑스 방문공연.

1991.00.00. 평안남도예술단 모스크바 방문공연.

1991.00.00. 평양예술단 소편대 아일랜드 방문공연.

1991.00.00. 황해남도예술단 중국 방문공연.

1991.01.00. 남상민, 「민요를 발전시켜 음악부문에서 조선민족제일주의를 구현하자」, 『조선예술』, 1991년 1월호, 루계 409호(평양: 문예출판사, 1991), 21~22쪽. 조선민족제일주의를 구현하기 위해서 민요를 발전시켜야 함과 민요발굴, 연구, 창작사업을 주장. 민요는 민족적인 5음 조식에 기초를 두고 있으며 선율발전에서 급격하고 바쁜 것보다 유순한 발전을 위주로 하고, 이에 따라 선율음조들은 2도, 3도와 그의 병합인 4도상의 순차적 진행을 기본. 그리고 양상에서는 밝고 화려하며, 박력있기 보다는 대체로 은은하고 유순하며, 처량하면서도 깊은 정서를 가짐. 지역별로는 서도지방의 것이 보다 밝고 유순하며 처량하다면 남도지방의 것들은 담담하면서도 흥겹고 유창. 또 창법기교면에서 롱성과 굴림, 잔기교를 그 주요구성요소로 사용. 창작에서는 민족성을 떠난 이색적인 것을 끌어들이려는 경향을 철저히 경계해야 하는데, 현대성과 독창성도 어디까지나 민족성과 결부되어야 함을 강조. 그리고 민요의 반주음악은 어디까지나 민족악기를 위주로 하는 것이 기본이 되어야 함도 강조.

1991.01.00. 전응삼, 「방창은 우리 식이다」(「가극예술에 대하여」 로작해설6), 『조선예술』, 1991년 1월호, 루계 409호(평양: 문예출판사, 1991), 15~17쪽.

1991.01.00. 정창룡, 「가야금독병창의 형식적특성」, 『조선예술』, 1991년 1월호, 루계 409호(평양: 문예출판사, 1991), 46~47쪽.

1991.01.11. 전국농업근로자예술소조축전(~16일).

1991.01.20. 『민족가극 춘향전 종합총보』(평양: 문예출판사, 1991).

1991.02.00. 김길남, 「관현악이 설레일 때 무대도 설레인다」(「가극예술에 대하여」 로작해설7), 『조선예술』, 1991년 2월호, 루계 410호(평양: 문예출판사, 1991), 8~10쪽.

1991.02.15. 제1차 2.16 예술상 종합공연(평양대극장). 김정일의 생일을 기념해 1991년부터 1월에서 2월 중순 기간에 평양에서 진행하는 음악, 무용예술인들의 개인기량

경연. 지난 시기 개별로 진행되던 부문별개인경연형식들로 종합한 것으로서
17살 이상의 예술인들이 참여. 성악과 기악, 무용부문으로 나뉘어 진행되며,
성악과 기악부문은 민족성악과 양악성악, 민족기악과 양악기악부문 또는 개별
악기부문으로 나뉘어 진행. 경연에 입선한 참가자들은 마지막에 종합공연을
진행.

1991.02.18.	금성고등학교 학생들의 예술소품공연.
1991.02.20.	주체문예사상에 대한 연구토론회(문예총중앙위원회 회의실).
1991.02.28.	전국음악무용축전(~3월 31일, 동평양대극장).
1991.03.00.	김길남, 「노래로 인간과 생활을 그려야 한다」(「가극예술에 대하여」 로작해설8), 『조선예술』, 1991년 3월호, 루계 411호(평양: 문예출판사, 1991), 9~11쪽.
1991.03.00.	동경수, 「우리 식 기악음악창작의 본보기작품: 관현악 《청산벌에 풍년이 왔네》의 사상예술적특성에 대하여」, 『조선예술』, 1991년 3월호, 루계 411호(평양: 문예출판사, 1991), 20~22쪽.
1991.04.00.	리숙영, 「1920년대 류행가에 대하여」, 『조선예술』, 1991년 4월호, 루계 412호(평양: 문예출판사, 1991), 57~58쪽. 1920년대 유행가에는 퇴폐적인 유행가와 소극적이지만 민족의식을 북돋아주는 진보적 유행가로 가를 수 있음을 주장. 진보적 유행가의 특징으로는 반일애국사상과 울분과 반항심의 슬픈 정서, 가사를 위주로 하는 민족적 향취를 서술.
1991.04.00.	전웅삼, 「가극무용」(「가극예술에 대하여」 로작해설9), 『조선예술』, 1991년 4월호, 루계 412호(평양: 문예출판사, 1991), 10~12쪽.
1991.04.00.	제9차 4월의 봄 친선예술축전. 축전에서 민족가극 〈춘향전〉 공연.
1991.04.00.	최동순, 「음악적리듬과 감정정서」, 『조선예술』, 1991년 4월호, 루계 412호(평양: 문예출판사, 1991), 61~64쪽. 선율에서 기본은 조식, 조성, 화성, 음색 등과 달리 음정과 리듬임을 강조하며, 리듬의 정서적 자극성이 음정보다 더 강하다고 주장. 음악적 리듬이 사람들의 감정 정서를 감수하고 일으키며(세기, 박자) 그것을 정확히 표현하는데서 매우 중요한 수단임을 강조. 또 음악적 리듬이 무시되지 않고 옳게 살려 쓰여야 감정정서를 더욱 다감하고 민족적성격의 생동성이 더욱 담보된다고 주장. 그리고 민족음악장단이 다른 나라의 리듬체계나 장단과는 달리 선율의 흐름과 속도, 박자, 억양뿐 아니라 선율의 성격까지도 충분히 나타내고 있음을 주장.
1991.04.15.	김경희·림상호, 『《피바다》 식 혁명가극1: 주체음악총서4』(평양: 문예출판사, 1991).
1991.04.15.	조령출 윤색·주해, 『춘향전: 조선고전문학선집41』(평양: 문예출판사, 1991).
1991.05.00.	고희선, 「가극무대미술」(「가극예술에 대하여」 로작해설10), 『조선예술』, 1991년 5월호, 루계 413호(평양: 문예출판사, 1991), 7~10쪽.

1991.05.02. 평양음악무용단 환동해 국제예술축전(일본) 참가.

1991.05.22. 가요 〈내 나라 제일로 좋아〉에 대한 연구토론회(국제문화회관).

1991.06.00. 권명숙, 「불굴의 신념을 안겨주는 투쟁의 노래: 혁명가요 《혁명가》에 대하여」, 『조선예술』, 1991년 6월호, 루계 414호(평양: 문예출판사, 1991), 10~11쪽. 리듬의 변화가 적고 노래의 선율적 주제가 음역적으로 한 옥타브를 거의 넘지 않는 2부분형식으로 대중이 쉽게 배우고 부를 수 있는 혁명가요의 특징을 가지는 것으로 평가.

1991.06.00. 주정숙, 「가극무대형상」(「가극예술에 대하여」 로작해설11), 『조선예술』, 1991년 6월호, 루계 414호(평양: 문예출판사, 1991), 6~9쪽.

1991.06.18. 평양음악무용대학 교원 인민배우 왕선화 독창회(~20일, 동평양대극장).

1991.06.20. 김최원, 『《피바다》 식 혁명가극2: 주체음악총서5』(평양: 문예출판사, 1991).

1991.06.27. 아. 웨. 알렉싼드로브명칭 소련군대2중붉은기협주단 공연(6월말~7월초, 평양 2.8문화회관과 지방).

1991.07.00. 『조선예술』 1991년 7월호에 피바다가극단 창립 20돐 기념특집으로 수기, 화보, 관람평 등을 수록.

1991.07.00. 류영옥, 「갑순역을 창조하던 뜻깊은 나날」, 『조선예술』, 1991년 7월호, 루계 415호(평양: 문예출판사, 1991), 44~45쪽.

1991.07.00. 류인호, 「《피바다》 식 무용이 태여나던 때를 회고하며: 피바다가극단 무용지도원 공훈배우 한은하동무와 나눈 이야기」, 『조선예술』, 1991년 7월호, 루계 415호(평양: 문예출판사, 1991), 46~47쪽.

1991.07.00. 리문일, 「혁명가극의 주인공으로 20년: 피바다가극단 인민배우 김기원동무」, 『조선예술』, 1991년 7월호, 루계 415호(평양: 문예출판사, 1991), 41쪽.

1991.07.00. 리인철, 「감정조직을 기본으로 하는 새로운 극작술을 창시하시여」, 『조선예술』, 1991년 7월호, 루계 415호(평양: 문예출판사, 1991), 42~43쪽.

1991.07.00. 박진후, 「피바다가극단의 창립을 선포하시여」, 『조선예술』, 1991년 7월호, 루계 415호(평양: 문예출판사, 1991), 6~7쪽.

1991.07.02. 전국음악무용축전 심사결과 발표.

1991.07.16. 피바다가극단 창립 20돐 기념보고회(평양대극장).

1991.07.17. 김정일 「음악예술론」(주체음악, 작곡, 연주, 음악후비육성) 발표. 혁명과 건설이 민족국가를 단위로 진행되기 때문에 주체를 세운다는 것은 민족음악을 발전시킨다는 것을 의미. 하지만 이미 우리의 것으로 토착화된 양악도 민족음악에 복종(배합관현악 등)시켜야 할 것을 제시. 민족음악의 중심은 리듬이 아닌 민족적 선율로서 인민들이 좋아하는 선율은 유순하고 아름다운 것이라고 강조. 그러한 민족음악에서 가장 중요한 것은 민요로서 그 중에서도 서도민요가 인민들의 정서에 맞다고 평가. 하지만 서도민요와 함께 남도민요도 재창조, 재형상하

여 계승해야 함을 지적. 그리고 서도민요창법이라는 것은 민요의 지역적 분포에 따르는 협소한 개념이 아니라 해방 후 당의 주체적인 민족음악 건설 방침을 구현하여 창조된 우리 식의 민요창법에 대한 포괄적인 의미. 민족악기의 경우 음량이 적고 소리가 맑지 못한 부족점 개선을 위해서 개량 필요. 민족음악은 현대성의 원칙과 역사주의적 원칙 준수를 강조. 그리고 "피바다식 가극"의 주제와 양상을 다양하게 개척할 것을 요구하며 현대물과 고전물을 배합하여야 한다고 강조. 그 예로서 민족가극 〈춘향전〉을 들고 있음.

1991.07.27.	재일본 조선문학예술가동맹 중앙위원회 기관지 『문학예술』 발간 100호 기념모임(도꾜 우에노의 이께노하다붕까쎈터).
1991.08.00.	남상민, 「주체적으로 발전한 우리의 현대음악」, 『조선예술』, 1991년 8월호, 루계 416호(평양: 문예출판사, 1991), 34~35쪽.
1991.08.01.	평안남도예술단이 소련 모스크바 친선회관에서 공연.
1991.08.17.	평양민족음악무용단이 91북남통일전통예술제 참가(소련 사할린).
1991.09.00.	리종성, 「조선민요창법중에서 굴림에 대하여」, 『조선예술』, 1991년 9월호, 루계 417호(평양: 문예출판사, 1991), 59~60쪽. 굴리는 창법의 특성으로 첫째는 선율이 아래로 내려가거나 동도로 진행될 때 보조음이나 경과음이 인입되면서 생김. 둘째는 종류가 다양하며 굴리는 대목을 형성. 셋째로 굴림은 소절의 첫 강박에서 하지 않고 상대적으로 약박에서 생김. 넷째로 일반적으로 선률음이 인성이 작용하는 방향으로 보조음이 인입되면서 생김. 굴리는 창법의 종류는 크게 장식하는 방식(앞에서 장식, 뒤에서 장식)과 선율적으로 하는 방식으로 구분.
1991.09.13.	보천보경음악단 일본에서 공연(~10월 21일, 도꾜 · 센다이 · 히로시마 · 고꾸라 · 오사까 · 교또 등).
1991.09.16.	혁명가극 〈해빛을 안고〉 500회 공연 기념보고회와 공연(량강도예술극장).
1991.09.24.	전국기악중주경연(~10월 24일, 모란봉극장).
1991.10.00.	왕재산경음악단 중국 방문공연.
1991.10.09.	중국인민무장경찰부대문공단이 방문공연(봉화예술극장). 이후 지방도시 원산과 남포, 통일거리 건설장에서 공연.
1991.10.14.	제10차 윤이상음악회(~19일, 평양).
1991.10.15.	왕재산경음악단(김제선 단장) 중국 방문공연(~26일). 상해(15일, 정무극장), 남경(18일), 베이징 순회공연.
1991.10.16.	김정일의 「미술론」 발표.
1991.10.17.	윤이상음악연구토론회(인민대학습당).
1991.11.00.	리차윤, 「민족음악유산을 통일적으로 발굴보존하고 계승발전시켜나가자」, 『조선예술』, 1991년 11월호, 루계 419호(평양: 문예출판사, 1991), 50~51쪽. 분단된 상황에서 남북, 해외 동포음악인들이 자주 왕래하면서 서로의 민족음악 발전

상황을 이해하고 민족음악유산을 통일적으로 발굴보존, 계승 발전시키기 위한 공동사업(정리, 편찬, 보존, 연구)을 벌여 통일된 민족음악을 만들 것을 주장. 이런 과정은 북반부지역의 전통음악유산과 해방 후 새롭게 개화발전한 민족음악을 남녘동포들이 보고 즐길 수 있게 될 것이고 북녘 동포들은 호남, 영남의 농악이나 남해안과 제주도 해녀들의 민요가락을 비롯한 남반부의 전통 민족음악의 본모습을 알게 될 것이라고 강조. 이런 의미에서 1990년 '범민족통일음악회'와 '90년 송년통일전통음악회', '91북남통일전통예술제'의 중요성 강조.

1991.12.05.	평양음악무용대학 음악당에서 성악부문의 제4차 전국학생청소년예술개인경연 개최.
1992.00.00.	『위대한 수령 김일성동지의 문학령도사』(1), 『음악예술론』(조선로동당출판사), 『주체적문예리론의 기본』(전3권 1－사회주의, 공산주의 문학예술의 건설, 20혁명적문학예술작품의 창조, 3－문학예술의 형태), 주체음악총서『주체적음악연구』·『주체음악예술교육』·『음악예술의 대중화』·『주체적음악예술의 방송 및 출판』·『조선식기악음악 창작』출판.
1992.00.00.	공화국 창건 44돐과 당창건기념 전국중창경연.
1992.00.00.	대공연 〈축원의 노래〉에 대한 주체적문예사상연구모임(국립연극극장).
1992.00.00.	사회안전예술단 중국 방문공연.
1992.00.00.	전국근로자예술축전.
1992.00.00.	조선인민군협주단 합창단 '조선인민군합창단'이 조선인민군공훈합창단으로 개칭.
1992.00.00.	평양예술단이 국립민족예술단으로 개칭.
1992.00.00.	피바다가극단에서 민속무용조곡 〈계절의 노래〉 창조.
1992.00.00.	혁명가극 〈꽃파는 처녀〉 1500회 공연.
1992.01.00.	「가무가 무용으로 바뀌다: 가극혁명의 나날에」, 『조선예술』, 1992년 1월호, 루계 421호(평양: 문예출판사, 1992), 12~13쪽.
1992.01.00.	『조선예술』 1992년 1월호부터 '가극혁명의 나날에'를 연재.
1992.01.20.	김정일 『주제문학론』 발표.
1992.01.27.	제2차 2·16예술상 개인경연(~2월 10일, 2.8문화회관과 모란봉극장, 민족성악·양악성악·민족기악·양악기악·무용부문).
1992.02.00.	「15년만에 깨여난 복순이: 가극혁명의 나날에」, 『조선예술』, 1992년 2월호, 루계 422호(평양: 문예출판사, 1992), 16~18쪽.
1992.02.00.	『조선식기악음악창작』을 문예출판사에서 편집출판.
1992.02.00.	김정일 50돐 경축 새로운 형식의 집단체조 〈영원히 당과 함께〉(평양체육관) 공연.
1992.02.01.	전국학생소년예술축전(~10일, 평양학생소년궁전 극장).
1992.02.14.	2·16경축 조선인민군 제24차 군무자예술축전(~6월 27일).

1992.02.15.	일본의 '김정일비서 탄생 50돐 축하예술단'이 청년중앙회관에서 공연.
1992.03.00.	장영철, 「신민요의 형성발전과 그 음악사적의의」, 『조선예술』, 1992년 3월호, 루계 423호(평양: 문예출판사, 1992), 55~58쪽. 신민요의 음악사적 의의로 첫째, 애국주의 사상감정을 불러일으킴, 둘째, 민족음악을 지켜내고 발전풍부화, 셋째, 새로운 민족가요 양식확립을 제시.
1992.03.09.	『이국의 하늘아래: 리갑준작곡집』(문예출판사) 출판 기념모임(도꾜).
1992.03.12.	전국혁명사적일군 예술소조종합공연(만수대예술극장).
1992.04.00.	제10차 4월의 봄 친선예술축전.
1992.04.00.	최춘현, 「민족목관악기를 배합한 우리 식의 경음악」, 『조선예술』, 1992년 4월호, 루계 424호(평양: 문예출판사, 1992), 76~78쪽.
1992.04.14.	김일성 80돐 경축 대공연 〈축원의 노래〉(2.8문화회관) 공연.
1992.05.00.	리종철, 「주체적문학예술의 사명과 임무를 뚜렷이 밝혀준 강령적지침: 친애하는 지도자 김정일동지의 고전적로작 《문학예술부문에서 당의 유일사상체계를 튼튼히 세울데 대하여》 발표 25돐에 즈음하여」, 『조선예술』, 1992년 5월호, 루계 425호(평양: 문예출판사, 1992), 10~12쪽.
1992.05.00.	장홍덕, 「통속적이며 세력된 우리 식 절가의 형식」, 『조선예술』, 1992년 5월호, 루계 425호(평양: 문예출판사, 1992), 38~39쪽.
1992.05.11.	사회안전부예술단 중국 방문공연(~6월 11일).
1992.05.23.	김정일이 문학예술부문 일군 및 창작가, 예술인들과 〈다부작예술영화 〈민족과 운명〉의 창작성과에 토대하여 문학예술건설에서 새로운 전환을 일으키자〉 담화. 제1~7부를 만들어낸 〈민족과운명〉의 주제가를 보천보전자악단의 대표작인 〈내 나라 제일로 좋아〉, 〈기러기떼 날으네〉로 사용. 종자는 민족의 운명이자 개인의 운명. 최근 영화예술부문에서 실시되고 있는 독립채산제를 비판하고 집단주의적 창작기풍으로 당위원회의 집체적 지도를 바로 세우고 속도전을 벌여서 우리 식 창작지도체계와 창조체계를 계승했다고 평가. 그리고 당, 문학예술행정기관, 문예총의 3위1체의 창작지도체계를 강조. 창작총화의 방침인 주체적문예사상연구모임이 형식적으로 진행되고 있음을 비판하고 문학예술작품국가심의위원회가 작품심의에서 대를 세울 것을 지시. 무대예술부문에서 혁신을 요구하며 그 중에 가극을 강조. 5대혁명가극을 창조한지 20년이 지났으나 그 동안 자랑할 만한 가극이 없다고 지적하면서 1990년대에 새로운 5대가극 창조를 제시. 음악예술부문에서는 보천보전자악단과 왕재산경음악단을 제외하고 성과가 미흡하다고 지적.
1992.05.25.	국립교향악단 일본 방문공연(~6월 5일).
1992.05.31.	국립교향악단 효고동포음악회 '7,000명이 부르는 통일의 노래' 출연(일본 고베).
1992.06.00.	「원작에 충실하여야 한다: 가극혁명의 나날에」, 『조선예술』, 1992년 6월호, 루

계 426호(평양: 문예출판사, 1992), 6~8쪽.

1992.06.00. 강영걸, 「양악현악기연주에서 민족적정서의 구현」, 『조선예술』, 1992년 6월호, 루계 426호(평양: 문예출판사, 1992), 22~24쪽.

1992.06.00. 박동식, 「명곡창작의 휘황한 앞길을 밝혀준 강령적지침: 친애하는 김정일동지의 고전적로작 《우리 인민의 감정에 맞는 명곡을 많이 창작하자》 발표 25돐에 즈음하여」, 『조선예술』, 1992년 6월호, 루계 426호(평양: 문예출판사, 1992), 12~14쪽.

1992.06.04. 중국 강소, 양주 예술단이 만수대예술극장에서 공연.

1992.06.20. 김정일, 『음악예술론』(평양: 조선로동당출판사, 1992).

1992.07.04. 금강산가극단 진례훈독창회(도꾜 신쥬꾸 야스다세이메이홀).

1992.07.04. 여름예술축전(중국)에 조선청년예술단 참가(~20일).

1992.07.09. 평양학생소년예술단 에스빠냐 방문공연(~8월 1일).

1992.07.09. 함경북도예술단 중국 방문공연(~8월 13일).

1992.08.11. 조선학생소년예술단 일본 방문공연(~9월 12일).

1992.08.11. 평양민속예술단 중국 방문공연(~29일).

1992.08.14. 제1차 범민족통일노래모임(청년중앙회관).

1992.08.28. 평양예술단 소편대 아일랜드민족문화축전 개막식에서 공연(~30일, 콜론멜).

1992.09.00. 박명선, 「가사 한자한자를 깊이 음미하시며: 가극혁명의 나날에」, 『조선예술』, 1992년 9월호, 루계 429호(평양: 문예출판사, 1992), 5~6쪽.

1992.10.00. 정룡애, 「전자악기를 조선음악에 복종시킨 우리 식 전자음악」, 『조선예술』, 1992년 10월호, 루계 430호(평양: 문예출판사, 1992), 27~28쪽.

1992.10.08. 조선인민군협주단이 혁명가극 〈당의 참된 딸〉 재창조 공연(2.8문화회관, 연출 량인오).

1992.10.20. 전국예술교육부문일군열성자대회(~21일, 평양대극장).

1992.10.21. 전국예술교육부문 독연가발표회(~23일, 평양대극장, 평양음악무용대학조·화술부문조·각도 예술학원조).

1992.10.28. 각도 예술선전대 창립 20돐 기념 예술축전(~11월 2일, 평양).

1992.11.00. 「문학예술혁명을 더욱 힘있게 벌려 주체문학예술건설에서 새로운 전환을 일으키자」, 『조선예술』, 1992년 11월호, 루계 431호(평양: 문예출판사, 1992), 4~6쪽. 김정일이 1992년 5월 23일에 발표한 담화 〈다부작예술영화 〈민족과 운명〉의 창작성과에 토대하여 문학예술건설에서 새로운 전환을 일으키자〉에 따라 1990년대 과업을 부문별로 제시. 무대예술부문 중 가극예술부문에서 새로운 5대가극창조를 주장. 특히 진응원을 원형으로 하는 노동계급 주제의 가극을 90년대 가극혁명의 첫 포성이 되도록 걸작으로 만들며 혁명적 주제와 사회주의현실 주제 가극 등 다양한 주제의 가극을 요구.

1992.11.00.	김상오, 「반선없는 가극작품의 줄거리조직」, 『조선예술』, 1992년 11월호, 루계 431호(평양: 문예출판사, 1992), 54~55쪽.

1992.11.00. 리민선, 「민족악기의 개량과 음악발전」, 『조선예술』, 1992년 11월호, 루계 431호(평양: 문예출판사, 1992), 42~44쪽. 민족악기 개량사업은 1950년대 후반기부터 진행되었고, 1961년 당 제4차대회를 계기로 민족악기 복구정비사업을 전면적으로 진행하여 60여종의 악기들이 전시회에 참여. 1960년대 후반기부터 악기개량 사업이 더욱 활발히 벌어졌고 1970년대는 새로운 민족악기를 창조. 60년대 전반기에 민족음악의 주선율을 담당하게 된 해금과 함께 양금, 단소, 저대, 새납을 소개. 그리고 민족관현악에서 분산화음을 주로 담당하던 와공후를 70년대에는 옥류금으로 개량창조.

1992.11.15. 『불후의 고전적명작 《피바다》 중에서 혁명가극 《피바다》 종합총보』(평양 문학예술종합출판사, 1992).

1992.11.28. 윤이상 생일 75돐 기념음악회(~12월 4일).

1992.11.30. 혁명가극 〈꽃파는 처녀〉 첫 공연 20돐 기념보고회(동평양대극장).

1992.12.00. 「주인공의 2중적인 성격을 살리도록: 가극혁명의 나날에」, 『조선예술』, 1992년 12월호, 루계 432호(평양: 문예출판사, 1992), 7~8쪽.

1992.12.01. 윤이상 생일 75돐 기념 음악연구토론회.

1992.12.02. 김정일의 《음악예술론》에 대한 주체적문예사상연구토론회(천리마문화회관).

1992.12.04. 김정일의 《무용예술론》에 대한 주체적문예사상연구토론회(천리마문화회관).

1992.12.23. 조선지식인대회에서 제시된 과업을 철저히 관철하기 위한 문학예술부문 창작가, 예술인들의 궐기모임(2.8문화회관).

1993.00.00. 『위대한 수령 김일성동지 문학령도사』(2), 『친애하는 지도자 김정일동지 문학령도사』(3), 『친애하는 지도자 김정일동지의 문학예술업적』(2) 출판.

1993.00.00. 가극 〈철의 신념〉(천리마의 고향 강선의 로동계급들의 투쟁모습)·〈도라지꽃〉(가제, 피바다가극단)을 창조계획.

1993.00.00. 공훈예술가 김영도 음악회.

1993.00.00. 대공연 〈축원의 노래〉 공연.

1993.00.00. 민족가극 〈심청전〉(국립민족예술단, "피바다식 민족가극") 전승 40돐 기념 창조공연.

1993.00.00. 예술전문학교 대학으로 승격(2·16강계예술대학, 평양예술대학, 청진예술대학, 함흥예술대학, 혜산예술대학, 신의주예술대학, 평성예술대학, 원산예술대학, 사리원예술대학, 해주예술대학, 개성예술대학).

1993.00.00. 전국근로자들의 텔레비죤노래경연.

1993.00.00. 전국성악지도원강습.

1993.00.00.	전국학생소년들의 독창, 독주, 독무 경연.
1993.00.00.	전승 40돐 기념 전국군중음악작품현상모집.
1993.00.00.	조선인민군협주단 인민배우 최창림독창회.
1993.00.00.	혁명가극 〈백양나무〉(피바다가극단) 전승 40돐 기념 창조공연. 강선 노동계급의 투쟁을 주제.
1993.01.00.	「깨여져나간 성벽: 가극혁명의 나날에」, 『조선예술』, 1993년 1월호, 루계 433호(평양: 문예출판사, 1993), 10~11쪽.
1993.01.00.	김재홍, 「주체의 미학관과 아름다움」, 『조선예술』, 1993년 1월호, 루계 433호(평양: 문예출판사, 1993), 53~57쪽.
1993.01.00.	박동식, 「주체적음악예술의 앞길을 휘황히 밝히는 불멸의 대강: 친애하는 지도자 김정일동지의 불후의 고전적로작 《음악예술론》에 대하여」, 『조선예술』, 1993년 1월호, 루계 433호(평양: 문예출판사, 1993), 17~20쪽.
1993.01.00.	정룡애, 「아름답고 고상한 선률본위의 우리 식 전자음악」, 『조선예술』, 1993년 1월호, 루계 433호(평양: 문예출판사, 1993), 26~29쪽.
1993.01.02.	김일성과 범민련 해외본부 의장 겸 재독음악가 윤이상 면담.
1993.01.26.	도예술선전대 창립 20돐 기념보고회(평양대극장).
1993.02.00.	량인오, 「혁명가극 《당의 참된 딸》을 재창조하던 나날에」, 『조선예술』, 1993년 2월호, 루계 434호(평양: 문예출판사, 1993), 27~28쪽.
1993.02.00.	류인호, 「주체사실주의는 우리 시대 문학예술의 가장 옳은 창작방법」, 『조선예술』, 1993년 2월호, 루계 434호(평양: 문예출판사, 1993), 56~58쪽.
1993.02.00.	류춘하, 「영광의 기념사진을 우러르며」, 『조선예술』, 1993년 2월호, 루계 434호(평양: 문예출판사, 1993), 29쪽.
1993.02.00.	리동섭, 「언제나 연기를 진실하게」, 『조선예술』, 1993년 2월호, 루계 434호(평양: 문예출판사, 1993), 32쪽.
1993.02.00.	임덕수, 「인물에 대한 깊은 탐구와 감정조직」, 『조선예술』, 1993년 2월호, 루계 434호(평양: 문예출판사, 1993), 30~31쪽.
1993.02.01.	제3차 2.16예술상 개인경연(~8일, 평양, 민족성악·민족기악·무용).
1993.02.02.	'조선·중국간 93~94년도 문화교류계획서' 조인(평양).
1993.02.02.	전국농업근로자예술소조축전(~5일, 중앙로동자회관).
1993.03.00.	박명선, 「가극무용으로 된 《사과풍년》: 가극혁명의 나날에」, 『조선예술』, 1993년 3월호, 루계 435호(평양: 문예출판사, 1993), 10~11쪽.
1993.03.00.	신경애, 「혁명가극건설에서 이룩한 성과를 창작실천에 구현하자: 친애하는 지도자 김정일동지의 고전적로작 《혁명가극건설에서 이룩한 성과를 공고발전시킬데 대하여》 발표 20돐에 즈음하여」, 『조선예술』, 1993년 3월호, 루계 435호(평양: 문예출판사, 1993), 18~19쪽.

1993.03.04. 윤이상음악당 준공.

1993.04.07. 제11차 4월의 봄 친선예술축전(~18일).

1993.04.07. 평양학생소년예술단 네팔 방문공연(~12일).

1993.04.27. 제14차 어린 음악가 국제손풍금콩클(~5월 2일, 벌가리아 치르빤). 김영성, 임명진 학생이 최고상인 특등상과 콩클컵, '벌가리아공화국 치르빤 어린 음악가 국제손풍금 콩클수상자' 칭호를 받음.

1993.05.00. 리성덕, 「문학예술혁명의 새로운 앙양을 담보하는 불멸의 강령적기치: 불후의 고전적로작 《다부작예술영화 〈민족과 운명〉의 창작성과에 토대하여 문학예술 건설에서 새로운 전환을 일으키자》 발표 1돐에 즈음하여」, 『조선예술』, 1993년 5월호, 루계 437호(평양: 문예출판사, 1993), 14~16쪽. 가극예술부문에서 진응원을 원형으로 하는 가극을 만들어야 하며 민족가극 〈심청전〉을 빨리 완성하고 민족가극 〈박씨부인전〉과 가극 〈도라지꽃〉 등의 창작준비를 해나가도록 제시.

1993.05.00. 오영기, 「조선구전동요의 지방적변동」, 『조선예술』, 1993년 5월호, 루계 437호(평양: 문예출판사, 1993), 29~30쪽.

1993.05.00. 홍영길, 「우리 식의 창작지도체계와 창조체계를 더욱 철저히 세우자」, 『조선예술』, 1993년 5월호, 루계 437호(평양: 문예출판사, 1993), 19~21쪽. 당의 유일지도 아래 문화예술부, 문예총과 함께 하는 3위1체의 원칙을 지키면서 창작총화에서는 주체적문예사상연구모임의 방법으로, 창작에는 집체성의 원칙을 세우는 우리 식 창작지도체계와 창조체계를 요구.

1993.06.00. 박명선, 「방창으로 관중을 울려야 한다: 가극혁명의 나날에」, 『조선예술』, 1993년 6월호, 루계 438호(평양: 문예출판사, 1993), 4~6쪽.

1993.06.00. 정룡애, 「연주형상의 새로운 경지를 개척한 우리 식 전자음악」, 『조선예술』, 1993년 6월호, 루계 438호(평양: 문예출판사, 1993), 42~45쪽.

1993.07.00. 「방창 《수혈의 노래》 2절이 생긴 래력: 가극혁명의 나날에」, 『조선예술』, 1993년 7월호, 루계 439호(평양: 문예출판사, 1993), 16~17쪽.

1993.07.00. 『조선예술』 1993년 7월호~1994년 1월호까지 7회에 걸쳐 김정일의 〈음악예술론〉의 해설을 연재.

1993.07.00. 김영복, 「로작해설 주체음악」(친애하는 지도자 김정일동지의 불후의 고전적로작 《음악예술론》 중에서 1), 『조선예술』, 1993년 7월호, 루계 439호(평양: 문예출판사, 1993), 18~20쪽.

1993.07.27. 전승 40돐 경축야회 〈우리는 승리하였다〉(5월1일 경기장).

1993.08.00. 「남편선을 뚜렷하게 해주도록 이끄시여: 가극혁명의 나날에」, 『조선예술』, 1993년 8월호, 루계 440호(평양: 문예출판사, 1993), 7~8쪽.

1993.08.00. 김영복, 「로작해설 작곡(1)」(친애하는 지도자 김정일동지의 불후의 고전적로작 《음악예술론》 중에서 2), 『조선예술』, 1993년 8월호, 루계 440호(평양: 문예출판

사, 1993), 9~12쪽.

1993.09.00. 김영복, 「로작해설 작곡(2)」(친애하는 지도자 김정일동지의 불후의 고전적로작 《음악예술론》 중에서 3), 『조선예술』, 1993년 9월호, 루계 441호(평양: 문예출 판사, 1993), 14~17쪽.

1993.09.27. 조선청소년예술단 중국 방문공연(~10월 11일).

1993.10.00. 김득청, 「로작해설 연주(1)」(친애하는 지도자 김정일동지의 불후의 고전적로작 《음악예술론》 중에서 4), 『조선예술』, 1993년 10월호, 루계 442호(평양: 문예출 판사, 1993), 11~13쪽.

1993.10.00. 인민예술가 김옥성음악회(동평양대극장).

1993.10.01. 제5차 전국연극축전(평양).

1993.10.12. 단군 및 고조선에 관한 학술발표회(인민대학습당).

1993.10.27. 윤이상음악회(~30일, 평양).

1993.11.00. 김득청, 「로작해설 연주(2)」(친애하는 지도자 김정일동지의 불후의 고전적로작 《음악예술론》 중에서 5), 『조선예술』, 1993년 11월호, 루계 443호(평양: 문예출 판사, 1993), 10~12쪽.

1993.11.00. 손유경, 「성악음악연주형상에서 우리 식 창법」, 『조선예술』, 1993년 11월호, 루 계 443호(평양: 문예출판사, 1993), 54~55쪽. '우리 식 창법'은 민성과 양성을 다 살려 쓰는 수법으로서, 민요와 가요가 범벅이 되어서는 안 되며 얼치기가 되어 서는 안 된다고 주장. 민성은 독특한 굴림과 롱음으로 양성과 뚜렷하게 구별되 지만 옛날식으로 지나치게 굴림소리로 부르거나 롱성을 너무 진하게 주는 것은 인민의 정서와 현대적미감에 맞지 않음. 그리고 일반가요는 양성에 맞는 창법 으로 형상하여야 제 맛이 나는데, 양성의 특성을 살리면서도 민족적정서가 넘 치게 노래를 형상여야 함을 강조. 이러한 요구가 구현되어야 양성에서 쓰이는 창법도 '우리 식 창법'이라고 말할 수 있으며, 양성도 우리 음악의 한 형태인 만큼 서양 사람의 창법과는 다른 우리 식 창법이 있기 마련임을 지적. 민성과 양성이라는 말을 쓰는 것은 다 같은 우리 음악이면서도 서로 다른 특성을 가지 고 있는 민요에 기초한 성악과 현대적인 가요에 기초한 성악을 구분하기 위함 이라고 강조.

1993.11.00. 홍선화, 「혁명가극 《피바다》의 음악양상적특징」, 『조선예술』, 1993년 11월호, 루계 443호(평양: 문예출판사, 1993), 19~21쪽. 혁명가극 〈피바다〉는 혁명적 낭 만과 전투적 기백이 넘치는 폭넓고도 거창한 영웅서사시적 양상. 이 음악양상 적 특징은 주제가인 〈피바다가〉에 집중적으로 반영되어 서곡·1장·6장에 반 복되고 있으며, 기둥노래인 〈《토벌》 가〉와 〈일편단심 붉은 마음 간직합니다〉로 보강되고 있음.

1993.12.00. 김득청, 「로작해설 연주(3): 친애하는 지도자 김정일동지의 불후의 고전적로작

《음악예술론》 중에서」(6),『조선예술』, 1993년 12월호, 루계 444호(평양: 문예출판사, 1993), 9~11쪽.

1993.12.00. 김인나,「굴신주기 수행에서 호흡조절」,『조선예술』, 1993년 12월호, 루계 444호(평양: 문예출판사, 1993), 55~56쪽. 조선춤에서는 굴신주기와 호흡조절이 중요해서 이것을 잘 해결해야 함을 주장.

1993.12.00. 박재환,「성악적공명의 과학적인 발성원리와 방법」,『조선예술』, 1993년 12월호, 루계 444호(평양: 문예출판사, 1993), 48~50쪽. 성악적 공명의 과학적 방법은 발성기관을 가장 자연스럽고 합리적으로 사용해서 두성공명과 흉성공명을 잘 배합함으로써 매개 성구를 고르게 목소리의 입체감이 나게 하는 것. 성악적 목소리의 주체적 견해는 자연스럽고 아름다우며 충실한 목소리. 이것은 발성공명기관에 아무런 장애도 받지 않고 그 활동이 능률적으로 될 때 울려나오는 목소리이며 여유 있게 아래웃소리가 통일되고 각 성구에서 공명관계 배합비율이 좋은 것이라고 주장.

1993.12.13. 조선민주주의인민공화국 예술단 중국 방문공연(~30일).

1994.00.00. 윤이상음악회.

1994.00.00. 전국 리경제선동대경연.

1994.00.00. 조청미독창회와 허광수독창회 개최.

1994.00.00. 챠이꼽스끼명칭 제10차 국제콩클독창경연에서 만수대예술단 배우 허광수 입상.

1994.00.00. 친애하는 지도자 김정일동지 문학예술업적『주체적음악예술의 찬란한 개화발전』·『군중문학예술의 찬란한 개화』,『위대한 수령 김일성동지 문학령도사』(3),『친애하는 지도자 김정일동지의 불후의 고전적로작 〈음악예술론〉 해설』,『대전성기가요의 사상예술적특성』 출판.

1994.01.00. 김영복,「로작해설 음악후비육성: 친애하는 지도자 김정일동지의 불후의 고전적로작 《음악예술론》 중에서)(7),『조선예술』, 1994년 1월호, 루계 445호(평양: 문예출판사, 1994), 16~19쪽.

1994.01.00. 박명선,「대사를 가사화해야 한다: 가극혁명의 나날에」,『조선예술』, 1994년 1월호, 루계 445호(평양: 문예출판사, 1994), 14~15쪽.

1994.01.03. 왕재산경음악단 평양대극장에서 공연(~17일).

1994.01.07. 사회주의농촌테제발표 30돐 기념 전국농업근로자예술소조축전(평양).

1994.01.18. 제4차 '2.16예술상' 개인경연(~2월 2일, 평양, 건반악기-피아노·손풍금, 성악-녀성고음·녀성저음·남성고음·남성저음, 현악기-바이올린·첼로, 관악기).

1994.01.20. 민성,「와그너의 음악리념과 창작수법」,『음악세계』, 루계 13호, 평양: 윤이상음

악연구소, 1994), 46~48쪽. 음악이념에서 첫째, 와그너(바그너)는 절대적으로 존재하는 음악실체가 아닌 음악과 인간과의 관계를 고민하여 음악 속에 의식적인 문제를 넣지 않고 발전하여온 서유럽음악에 대한 반성을 하고 있음. 둘째, 개별 예술종류가 고립되어 있으면 전체 인간을 표현할 수 없기 때문에 모두 하나로 통합되어 작품으로 만들어져야 한다고 주장. 그래서 그가 생각하는 음악에는 자연히 시, 연극, 무용 등 여러 예술들이 포함되었고 이러한 이념으로 창작한 가극음악을 음악극이라고 부름. 이러한 득징들로 인해 종래의 많은 삭곡가늘과는 달리 음악의 테두리를 벗어나 음악을 광범한 사회현상 속에 포함시킴. 창작 기법에서 여러 가지 자신만의 것들을 창조. 첫째, 무한선율로서, 이것은 와그너의 가극음악에서 단락감이 없는 가창선율을 특별히 가리키는 것. 종래의 번호가극(번호 오페라)에서 하나의 레치따티브(레치타티보)와 아리아에 의한 단락감과 그에 의한 극진행의 중단을 피하기 위한 수법. 이 수법에서는 레치따티브와 아리아라고 하는 구분이 없으며 가극전체는 하나의 연속된 흐름이며 가사가 없는 곳에서도 자주 화성상 가종지(거칫마침)를 많이 씀. 그리고 가사를 쉽게 하기 위하여 아리아보다 레치따티브에 가까운 창법을 선택. 와그너의 가극에서 무한선율은 가극의 한 장면, 심지어는 한 개 장까지도 종지 없이 관통되기도 함. 둘째, 유도동기수법을 광범하고 전면적으로 일관. 음악상의 동기의 의하여 어떤 인물, 장면 등을 나타내는 것으로서 매개의 인물들에게 주어졌을 뿐 아니라 반지, 도깨비감투, 검 등 물건들에게도 적용되어 가극마다 25~30개 정도가 사용. 유도동기는 선율 그대로를 사용하기도 하지만 장면의 성격에 따라 리듬, 음정 등을 다양하고 자유롭게 변형. 이 수법으로 가극에서 성악의 지위와 역할이 떨어지고 교향악적으로 발전하는 관현악이 우위를 차지했고 그럼으로써 가극은 관현악극으로 변함. 셋째, 가극의 서곡에서 종래처럼 시작하기에 앞서 관현악으로 가극의 총체적인 성격과 형상을 암시해주는 형태가 아니라 기악적인 쏘나타형식에서 벗어나 바로 극의 첫 장면으로 들어갈 수 있는 짧은 음악적인 도입부로 자유로운 전주곡 형태를 이용. 그리고 이 전주곡은 가극의 매 장 앞에 놓이는 것이 새로운 형태로서 그 전형은 가극 〈로엥그린〉(〈로엔그린〉, 1848). 넷째, 가극 〈트리스탄과 이졸데〉의 전주곡에서 '트리스탄화음'이라고 불리는 새로운 화성적 경향을 사용하였는데, 이는 불협화음이 해결되지 않고 지연되면서 부단히 새로운 조로 이동하여 조성의 불안정성을 보여줌. 와그너는 음악과 극을 통일시키며 음악을 오락의 도구가 아니라고 한 견해의 진보성을 가짐. 반면 그의 창작에서는 가극에서 성악의 지위를 떨어뜨리고 가극이 관현악극으로 되고만 부정적 측면이 있음. 또한 그의 가극음악에서부터 현대의 무조 및 다조음악으로 발전.

1994.01.20. 박영호, 「와그너의 가극 《로엥그린》」, 『음악세계』, 루계 13호, 평양: 윤이상음악

연구소, 1994), 49~53쪽. 와그너의 가극 〈로엔그린〉은 허위와 기만으로 가득 찬 당대사회에서 이해될 수도 인정받을 수도 없는 진보적인 사상을 지닌 예술가의 처지를 전설-신화적 형식으로 보여준 작품. 그리고 사기협잡, 탐욕을 일삼는 자들에게 천벌을 안기는 인도주의 주인공의 형상을 창조한 진보적 작품. 음악 형식상에서 볼 때 와그너의 음악구성형식을 확립한 작품. 같은 장면을 기초적 인 곡조를 가지고 일관시켰으며 개별로 떨어진 아리아나 레치따티브 안삽불 등을 피하고 희곡과 음악과의 연계를 긴밀하게 처리. 또한 작품에서 유도동기 기법을 중요시하고 음악에 풍부한 내용과 의미를 부여. 동시에 작품전체를 주 제적으로 통일시켰으며 관현악도 관악기의 수를 늘리는 방법으로 확대하여 풍 만한 울림을 내게 하였음. 음악적 성격화와 표현수법의 측면에서 가극예술의 발전에 이바지한 작품.

1994.01.20. 최춘희, 「와그너의 생애와 창작활동을 더듬어보며」, 『음악세계』, 루계 13호, 평 양: 윤이상음악연구소, 1994), 43~46쪽. 와그너(바그너)가 1840년대에 창작, 공 연한 가극들인 〈리엔찌〉(〈리엔치〉, 1842년 공연), 〈방랑하는 화란사람〉(〈방황 하는 네덜란드인〉, 1843년 공연)을, 〈탕호이저〉(〈탄호이저〉, 1845년 총보완성), 〈로엥그린〉(〈로엔그린〉, 1848년 완성)은 사실주의적 창작수법이나 음악에 의 한 성격창조에서 보나 진보적인 작품. 관현악이 역할과 표현력을 높이기 위해 서 짧은 선율의 유도동기수법이 이용되고, 서곡에서 가극의 기본사상이 암시되 는 등 이전 시기의 가극들에서는 찾아볼 수 없던 새로운 특징들이 나타났고, 이 시기 와그너는 진보적인 정치적 견해를 갖고 있었음. 하지만 이후 4부작 가극 〈니벨룽그의 반지〉(〈니벨룽의 반지〉) 창작 과정에서 혁명에 대한 신념을 잃어버렸으며 염세주의 철학에 빠졌고 초기의 이념과는 모순된 작품인 〈니벨 룽그의 반지〉의 4부 〈신들의 황혼〉을 창작. 그의 새로운 가극형식인 음악극은 음악과 극을 통일시키려는 지향으로부터 문학과 음악, 극연기, 무대미술이 하 나로 융합되어 극적내용을 감정적으로 형상하는 독특한 무대극형식. 그의 음악 극에는 구라파가극의 기본 형상수단인 아리아가 없으며 음악극 음악의 기초에 는 무한선율이 사용. 그리고 극중 인물들은 아리아가 아니라 선율성이 있고 표현력이 있는 레치따티브적인 극적선율로 노래. 따라서 번호식 가극들에서 이용되던 완결된 음악의 형식구조는 없고 선율이 종지를 피하면서 끝없이 발전 하는데 맞게 화성도 전통적인 방식에서 벗어남. 그것이 선율에 영향을 미쳐 조식과 조성이 해체. 와그너는 가극에서 노래를 배제하고 성악의 지위를 떨어 뜨림으로써 가극예술의 본성을 왜곡. 그리고 아름다운 선율과 균형 잡힌 형식 구조, 화성의 법칙성을 제거한 것은 그의 가극개혁이 지지를 받지 못하게 하는 중요한 원인. 하지만 생활의 극을 형식적으로 풍부하게 그려낸 예술적 성과와 관현악 명수로서의 솜씨로 그의 이름은 후세에까지 전하여짐.

1994.02.20.	『인민상계관작품 혁명가극 《당의 참된 딸》 종합총보』(평양: 문학예술종합출판사, 1994).
1994.03.00.	「민족음악을 시대와 인민의 요구, 지향에 맞게 발전시킨 우리 식 경음악」, 『조선예술』, 1994년 3월호, 루계 447호(평양: 문예출판사, 1994), 12~13쪽.
1994.03.00.	「우리 식 무대예술작품의 표제자막들: 가극혁명의 나날에」, 『조선예술』, 1994년 3월호, 루계 447호(평양: 문예출판사, 1994), 5~6쪽.
1994.03.00.	김민숙, 「민족적정서와 현대적미감이 옳게 구현된 기악작품: 가야금독주곡 〈초소의 봄〉에 대하여」, 『조선예술』, 1994년 3월호, 루계 447호(평양: 문예출판사, 1994), 29~31쪽.
1994.03.00.	문중식, 「극감정과 밀착시킨 전조처리」, 『조선예술』, 1994년 3월호, 루계 447호(평양: 문예출판사, 1994), 55~56쪽. "피바다식 가극"에서는 전조를 철저히 음악과 극을 밀착시키는데 맞게 처리. 혁명가극 〈피바다〉에서 노래 〈사랑하는 오빠를 유격대에 보내자요〉의 다음 노래 〈그 앞길 밝혀다오〉로 연결하는 관현악에서 소조로 된 앞뒤 노래의 조식과는 달리 관현악이 앞 노래의 동명대조(같은 으뜸음조)로 8소절의 새로운 선율을 추가. 그리고 혁명가극 〈피바다〉에서 혼성대방창 〈아 백두산〉이 끝난 다음 밝은 하속조(버금딸림조)로 전조하면서 관현악이 노래의 선율을 총연주로 반복.
1994.03.00.	백기현, 「평화적건설시기 가요음악의 정서적특성」, 『조선예술』, 1994년 3월호, 루계 447호(평양: 문예출판사, 1994), 59~60쪽.
1994.03.00.	홍선화, 「혁명가극의 주제가와 그 중추적역할: 혁명가극 《피바다》 주제가에 대하여」, 『조선예술』, 1994년 3월호, 루계 447호(평양: 문예출판사, 1994), 16~18쪽. 혁명가극 〈피바다〉의 주제가 〈피바다가〉를 뜻이 깊으면서도 통속적이고 운율적인 3절 9행의 가사로 명가사의 본보기로 평가. 9도를 넘지 않는 음역에서 11소절밖에 안 되는 간결한 악절의 구조를 가지고 있으며 5음계의 민요조식인 평조에 바탕을 두고 있다고 설명. 박자와 리듬에서는 6/8박자로 폭넓고 호소적인 진행, 동도진행과 결합된 리듬의 강약관계를 특징적으로 해서 부드러우면서도 전투적 박력을 가진 노래로 창조.
1994.03.05.	조선인민군협주단 음악무용종합공연(2.8문화회관).
1994.03.14.	전국로동자예술소조경연(평양).
1994.04.00.	제12차 4월의 봄 친선예술축전(만수대예술극장).
1994.04.00.	최태영, 「음악형상창조에 적용된 방창의 특징: 주체음악발전과 보천보전자악단」, 『조선예술』, 1994년 4월호, 루계 448호(평양: 문예출판사, 1994), 29~31쪽.
1994.04.18.	제12차 4월의 봄 친선예술축전 참가자들과 평양시내 예술인들의 친선모임(청년중앙회관).
1994.04.21.	해외 국내동포들의 민족대단결음악회.

1994.06.00. 최태영, 「민족장단과 현대장단을 다양하게 활용한 우리 식의 전자음악: 주체음악발전과 보천보전자악단」, 『조선예술』, 1994년 6월호, 루계 450호(평양: 문예출판사, 1994), 50~53쪽.

1994.06.08. 김정일의 당중앙위원회 사업시작 30돐 기념 문학예술부문 연구토론회(평양).

1994.06.30. 챠이꼽스끼명칭 제10차 국제콩클 독창경연(러시아 모스크바)에서 허광수 3등상 수상.

1994.07.00. 우연오, 「혁명적음악예술발전의 시원을 열어놓으신 위대한 업적: 불요불굴의 반일 혁명투사 김형직선생님께서 지으신 혁명가요에 대하여」, 『조선예술』, 1994년 7월호, 루계 451호(평양: 문예출판사, 1994), 27~31쪽. 김형직이 지은 〈전진가〉, 〈남산의 푸른 소나무〉, 〈자장가〉, 〈명신학교 교가〉 등과 같은 음악들을 혁명적 음악예술의 시원을 열어놓은 것으로 평가. 그 근거는 첫째, 혁명사상 '지원'의 사상을 사상미학적 기초로 둔 점, 둘째, 혁명음악이 갖추어야 할 사상주제적 내용들을 전면적으로 체현, 셋째, 혁명음악이 갖추어야 할 정서적 특징들을 풍부하게 체현, 넷째, 혁명음악이 갖추어야 할 민족적 특성, 인민적 통속성이 훌륭히 구현된 점으로 설명. 그리고 김형직의 노래는 혁명가요의 선구자적 역할을 했는데, 〈전진가〉는 혁명적 행진가요 발전의 선구자적 모범을 보인 본보기로서 4/4박자에서 점8분소리표(점8분음표)와 16분소리표의 결합의 리듬과 세가름소리(셋잇단음표)의 배합이 그 특징. 그리고 민족음악의 고유한 5음계로 되어있으며 선율리듬에서도 4/4박자의 리듬을 12/8박자의 덩덕쿵장단과 비슷한 조선장단의 율동적 특성으로 살려 씀.

1994.07.08. 김일성이 심근경색증으로 사망(1912.04.15.~, 7월 9일 정오 발표).

1994.08.00. 최석봉, 「안기옥과 그의 음악활동」, 『조선예술』, 1994년 8월호, 루계 452호(평양: 문예출판사, 1994), 63~64쪽.

1994.10.05. 단군 및 고조선에 관한 제2차 학술발표회(~7일, 인민문화궁전).

1994.10.16. 김일성 사망 100일 중앙추모회(금수산의사당).

1994.12.00. 『조선예술』 1994년 11 · 12월호~1995년 1월호까지 2회에 걸쳐 박정남이 「배합관현악에서 현악기의 편성법」을 연재.

1994.12.05. 제6차 전국연극축전 개막(평양).

1995.00.00. 『주체극문학의 새기원: 위대한 령도, 빛나는 업적』, 민족가극대본 《박씨부인전》 출판.

1995.00.00. 5대혁명가극노래묶음공연.

1995.00.00. 전국농촌 청년분조 청년작업반 예술소품중앙경연(사로청 중앙회관).

1995.00.00. 전국로동자예술소조종합공연.

1995.00.00. 전국음악무용축전.

1995.00.00.	전국음악작품창작경연.
1995.00.00.	전국음악작품현상모집.
1995.00.00.	조국해방 50돐 경축 함경남도예술단 예술인들의 음악무용종합공연(함흥대극장).
1995.00.00.	혁명가극 〈금강산의 노래〉 재창조.
1995.01.00.	「음악은 주제곡과 통일되여야 한다: 가극혁명의 나날에」, 『조선예술』, 1995년 1월호, 루계 457호(평양: 문예출판사, 1995), 9~10쪽.
1995.01.00.	김초옥, 「10월의 경축무대를 수놓을 민족예술의 화원은 꽃펴난다: 국립민족예술단을 찾아서」, 『조선예술』, 1995년 1월호, 루계 457호(평양: 문예출판사, 1995), 26~28쪽. 국립민족예술단이 있는 봉화예술극장을 찾아 선율창작 마감단계에 있는 민족가극 〈박씨부인전〉의 소식과 함께 기타 활동모습을 소개.
1995.01.31.	제5차 2.16예술상 개인경연(~2월 2일, 평양대극장과 평양국제문화회관).
1995.02.00.	명연화, 「새로운 민족음악형식인 가야금 독주와 병창의 특성」, 『조선예술』, 1995년 2월호, 루계 458호(평양: 문예출판사, 1995), 59~60쪽.
1995.02.00.	정행운, 「민족성과 시대성을 구현한 우리 식 취주악」, 『조선예술』, 1995년 2월호, 루계 458호(평양: 문예출판사, 1995), 63~64쪽.
1995.03.00.	박광욱, 「절가에서 대구적인 구조의 다양한 리용」, 『조선예술』, 1995년 3월호, 루계 459호(평양: 문예출판사, 1995), 57~58쪽. 절가형식의 중요한 특성의 하나는 대구적인 구조로서 이 대구적인 구조는 우리나라 민요의 먹이고 받는 형식으로도 이용되어 왔음. 방식은 악단과 악단 간의 대구와 전렴과 후렴의 대구가 있는데, 전렴과 후렴의 대구는 "피바다식 혁명가극"에서 중요하게 사용.
1995.03.00.	최춘현, 「우리 식의 노래소반주 배합편성과 그 특성」, 『조선예술』, 1995년 3월호, 루계 459호(평양: 문예출판사, 1995), 52~55쪽.
1995.03.15.	『인민상계관작품 혁명가극 《밀림아 이야기하라》 종합총보』(평양: 문학예술종합출판사, 1995).
1995.04.00.	제13차 4월의 봄 친선예술축전.
1995.04.01.	'조선·중국 간 1995~1996년도 문화교류계획서' 조인(베이징).
1995.04.11.	메아리음향사 조업식.
1995.04.28.	평화를 위한 평양국제체육 및 문화축전(평양).
1995.05.00.	김초옥, 「가극혁명의 불길은 계속 타오른다: 피바다가극단을 찾아서」, 『조선예술』, 1995년 5월호, 루계 461호(평양: 문예출판사, 1995), 28~30쪽. 평양대극장에 있는 피바다가극단(총장 김수조)을 찾아가 천리마운동의 첫 선구자였던 노동계급 진응보 로력영웅을 주인공으로 하는 "피바다식 가극"(이후 제목 〈사랑의 바다〉) 창조현장을 소개. 기둥노래는 〈눈내리는 이 밤〉(가제), 〈자력갱생의 노래〉(가제).

1995.06.00.	최윤관, 「조선식 전자음악의 빛나는 모범을 창조한 보천보전자악단」, 『조선예술』, 1995년 6월호, 루계 462호(평양: 문예출판사, 1995), 58~60쪽. 보천보전자악단의 특성으로 1. 인민들이 널리 부르는 명곡과 민요를 연주, 2. 음색을 조선인민의 비위와 감정에 맞게 부드럽고 아름답게 창조, 3. 자본주의음악가들은 리듬을 위주로 하는 전자악기로 선율위주의 음악을 연주, 4. 리듬을 우리 식으로 창조하고 연주를 제시.
1995.08.00.	왕재산경음악단(단장 권혁봉) 중국 방문공연(~9월).
1995.08.00.	홍선화, 「가극절정음악의 본보기를 마련하여주신 당의 현명한 령도」, 『조선예술』, 1995년 8월호, 루계 464호(평양: 문예출판사, 1995), 30~32쪽. 혁명가극 〈피바다〉에서 절정음악을 절가의 특성을 살려 주제가와 기둥노래들을 정황에 맞게 반복하여 씀으로써 음악적 감정조직의 고전적 본보기를 마련. 절정인 제6장 하나에서 주제가인 〈피바다가〉와 기둥노래들인 〈일편단심 붉은 마음 간직합니다〉(*실제 이 노래는 5장 수록), 〈울지 말아 을남아〉(6장에서는 〈어머니를 위하여 약을 사왔나〉)들을 모두 집중시켜놓음으로써 가극의 사건선, 갈등선, 인정선을 하나의 정점에 모이게 하여 정서적 폭발을 일으키는 방법. 이러한 제6장은 3단계로 나누어진다. 독창으로 을남이네의 인정세계를 보여주는 1단계(〈살아하는 을남이는 어데로 갔나〉, 〈기럭기럭 기러기야〉, 〈어머니를 위하여 약을 사왔나〉, 〈귀여워라 내 아들아〉), 관현악으로 절정의 폭발을 가져오는 2단계(〈녀성들도 모두다 힘을 합치면〉, 〈일편단심 붉은 마음 간직합니다〉), 가극의 최절정을 이루는 3단계(〈일편단심 붉은 마음 간직합니다〉, 〈피바다가〉). 절정음악의 조성배치에서는 음악적 흐름을 유지하기 위해서 근친조(대방창 〈일편단심 붉은 마음 간직합니다〉에서 갑순의 노래 〈피바다가〉의 진행에서 '쏠'소조(사단조)의 평행조(나란한 조) '씨'내림대조(내림나장조)로 흐름이 이어지게 전조. 절정의 연주형상에서도 처음에는 격하고 조급하게 부르지 않고 조용하고 여유 있게 시작할 것을 강조.
1995.08.15.	조국해방 50돐 경축 통일음악회(판문점).
1995.08.22.	왕재산경음악단 중국 방문공연.
1995.09.00.	림상호, 「절가적주제와 관현악 장면음악: 혁명가극 《피바다》 제1장 원한의 피바다 장면 관현악을 놓고」, 『조선예술』, 1995년 9월호, 루계 465호(평양: 문예출판사, 1995), 54~56쪽. "피바다식 가극"은 관현악 장면음악에서 주제가와 기둥노래뿐만 아니라 그로부터 파생된 선율적 요소들에 의하여 폭넓게 전개되는 관현악 주제서술방식을 독창적으로 확립. 혁명가극 〈피바다〉 제1장 원한의 피바다 장면관현악은 절가적 주제(주제가 〈피바다가〉)에 기초하여 전개되는 '우리식 가극 관현악'의 대표적인 실례.
1995.09.00.	최혜주, 「피아노교육에서 민족음악을 깊이 체득시키는것은 반드시 해결해야

할 중요한 과제」, 『조선예술』, 1995년 9월호, 루계 465호(평양: 문예출판사, 1995), 53~54쪽.

1995.09.15. 조선로동당창건 50돐 기념 전국인민예술축전 중앙경연 개막.

1995.10.00. 가극 〈사랑의 바다〉(피바다가극단, "피바다식 가극", 작곡 강기창·김기명, 지휘 리진수, 연출 리인철, 무대미술 황룡수, 무용안무 김해춘, 평양대극장) 창작공연. 당창건 50돐을 기념해서 다부작예술영화 〈민족과 운명〉(로동계급편)을 각색. 배역은 주인공 최경욱, 주인공 애인 방영희, 세포비서 정동철 등. 주인공 강태관 일가와 진응산(진응원 분) 등 각이한 운명의 길을 걷던 사람들이 수령의 품에서 하나로 되는 과정을 그림.

1995.10.00. 림경희, 「가극배우가 되려면 춤을 출줄 알아야 한다」, 『조선예술』, 1995년 10월호, 루계 466호(평양: 문예출판사, 1995), 62~64쪽.

1995.10.00. 민족가극 〈박씨부인전〉(국립민족예술단, 서경·10경·종경, 대본 리동희·홍기풍, 작곡 신영철, 연출 김일룡·정덕원·리정식, "피바다식 민족가극", 봉화예술극장) 창작공연. 등장인물 박씨 송영숙, 시백 리창호, 득춘 독고찬욱, 강씨 김은경, 계화 최수복, 송도사 김영일, 경조 함종덕, 경조 처 김현옥, 기용대 김설화, 호종대 박영철. 수세기전 나라를 지켜 외래침략자들을 반대하여 싸운 박씨 부인의 애국충정을 노래한 고전소설 『박씨부인전』에 기초.

1995.10.00. 조선로동당창건 50돐 경축공연. 만수대예술단과 중앙과 지방에서 선발된 예술인, 학생들이 준비한 음악무용종합공연 〈당을 따라 천만리〉(동평양대극장), 피바다가극단이 새로 창조한 혁명가극 〈사랑의 바다〉(평양대극장), 조선인민군 협주단의 음악무용종합공연(4.25문화회관), 국립민족예술단에서 새로 창조한 민족가극 〈박씨부인전〉(봉화예술극장), 국립교향악단의 교향악과 노래 〈영원히 장군님따라〉(모란봉극장), 재일조선청년예술단의 음악무용공연 〈70만은 김정일장군님의 당 영원히 받들어가리〉(청년중앙회관), 조선로동당창건 50돐 경축 전국인민예술축전종합공연(철도부회관), 전국유치원어린이들의 종합공연(중앙로동자회관) 진행.

1995.10.00. 조선로동당창건 50돐 기념 조선인민군 제25차 군무자예술축전 폐막(1995년 초~).

1995.10.00. 황학일, 「발성에서 우리 인민의 정서에 맞지 않는 소리를 어떻게 고칠것인가(1)」, 『조선예술』, 1995년 10월호, 루계 466호(평양: 문예출판사, 1995), 55~56쪽. 아직 일부가수들 속에 인민의 정서, 주체적 문예이론과 맞지 않는 발성상 결함이 있음을 지적. 인민들은 맑고 선명하며 부드럽고 고우며 여무지고 후련한 소리를 우아하게 내는 것을 좋아하는데, 최근에 다시 성악가들이 주체적발성법에 기초하지 않고 염소창법과 지르는 소리 등의 소리를 내고 있음.

1995.11.03. 윤이상 사망(1917.09.17.~)

1995.11.15.	단군 및 고조선에 관한 제3차 학술발표회(~17일, 인민대학습당).
1995.10.00.	북한군 창설일이 1948년 2월 8일에서 김일성이 조직했다고 하는 반일인민유격 대 창설일 1932년 4월 25일로 바뀜에 따라 2.8문화회관이 4.25문화회관으로 개 칭.
1995.12.00.	최혜주, 「민족적굴림을 통한 피아노 기초교육의 몇가지 방법」, 『조선예술』, 1995년 12월호, 루계 468호(평양: 문예출판사, 1995), 62~63쪽.
1996.00.00.	가극대본 《내나라》, 《아리랑》, 《우리 님 영웅되셨네》 창작.
1996.00.00.	조선2·8예술영화촬영소가 4·25예술영화촬영소로 개칭.
1996.01.00.	「혁명가극의 탄생을 예고한 뜻깊은 선언: 가극혁명의 나날에」, 『조선예술』, 1996년 1월호, 루계 469호(평양: 문예출판사, 1996), 13~14쪽.
1996.01.00.	함덕일, 「작곡가 리면상의 창작활동과 개성적특성」(1), 『조선예술』, 1996년 1월 호, 루계 469호(평양: 문예출판사, 1996), 24~25쪽.
1996.01.29.	제6차 2.16예술상 개인경연(평양).
1996.02.00.	「은혜로운 당의 품속에서」(1), 『조선예술』, 1996년 2호, 루계 470호(평양: 문예출 판사, 1996), 21~23쪽.
1996.02.00.	차효성, 「가야금의 레가토연주에 대하여」, 『조선예술』, 1996년 2호, 루계 470호 (평양: 문예출판사, 1996), 53~54쪽.
1996.03.00.	함덕일, 「은혜로운 당의 품속에서(2)」, 『조선예술』, 1996년 3호, 루계 471호(평 양: 문예출판사, 1996), 18~19쪽.
1996.03.28.	윤이상추모음악회(~4월 1일, 평양).
1996.04.00.	「민족예술을 꽃피워가는 자랑찬 예술인들: 국립민족예술단을 찾아서」, 『조선 예술』, 1996년 4호, 루계 472호(평양: 문예출판사, 1996), 21~23쪽.
1996.04.01.	윤이상추모음악회에 맞춰 윤이상박물관(윤이상음악연구소 5층) 개관.
1996.05.00.	「가극창조의 메아리: 가극혁명의 나날에」, 『조선예술』, 1996년 5호, 루계 473호 (평양: 문예출판사, 1996), 6~7쪽.
1996.05.00.	박재환, 「성악적목소리음색을 우리 식으로 구현하여야 한다」, 『조선예술』, 1996 년 5호, 루계 473호(평양: 문예출판사, 1996), 62쪽. 지난 시기 발성은 세계적으 로 공통적인 것이기 때문에 민족적 특성이 작용하지 않는다고 하면서 다른 나 라의 발성법을 통째로 받아들이려는 경향성을 비판. 또한 일부 성악가들은 조 선 음악을 형상하는데서 양성에서 쓰는 발성법을 그대로 쓰는 것을 성악적목소 리를 해결하는 고정처방으로 생각하는 결함이 있었음을 지적. 하지만 조선 인 민의 감정에 맞게 맑고 선명하며 부드럽고 고우며 여무지고 후련한 소리를 우 아하게 내는 발성법이 민족적 특성으로 존재함을 강조. 그리고 중요한 것은 조선 사람의 본바탕소리를 기본으로 하면서 그에 맞는 공명법과 환성법을 잘

택하는 것이라고 주장. 또한 지금까지 양성 발성을 보면 성구설정에서 일부 경우 고정된 발성틀에 억지로 맞추어 소리를 해결하는 것을 기본으로 하였음. 하지만 이와는 달리 우리 식 성구에서는 목소리 색깔의 본바탕을 견지하면서 거기에 흉성공명과 두성공명을 잘 배합하는 것이 중요함을 강조.

1996.05.00. 손유경, 「주체의 과학적인 발성법과 창법의 기술적요구」, 『조선예술』, 1996년 5호, 루계 473호(평양: 문예출판사, 1996), 54~55쪽. 지난 시기 일부 사람들은 노래연주에서 발성법은 세계 공통적인 것이라고 하면서 맹목적으로 통째로 받아들이려고 하는 경향이 있었음. 하지만 발성의 과학적 원리에서는 공통성이 있어도 구체적인 발성법에서는 자기 민족의 특성이 있고 그 특성을 뚜렷이 살려야 함. 그리고 일반적으로 자연스럽고 아름다운 소리는 과학적인 발성 원리와 방법에 의하여 얻어짐. 발성생리적기관이 아무런 장애도 받지 않게 소리를 내는 방법에 의하여 나오는 소리는 언제나 충실하면서도 자연스러움. 이러한 소리는 과학적인 정확한 공명법, 호흡법, 환성법, 발음법에 의거하여서만 얻어짐. 주체의 미학관을 바로 세우고 남의 것을 흉내 내는 편향과 민요의 교수법과 같이 학생이 교원의 범창으로 구전 실기하던 낡은 틀에서 벗어나야 함을 강조.

1996.05.00. 함덕일, 「은혜로운 당의 품속에서(3)」, 『조선예술』, 1996년 5호, 루계 473호(평양: 문예출판사, 1996), 27~29쪽.

1996.05.20. 「사진과 글 민족가극 박씨부인전」, 『음악세계』, 루계 19호(평양: 윤이상음악연구소, 1996), 16~21쪽.

1996.06.00. 함덕일, 「작곡가 리면상의 창작활동과 개성적특성: 음악형상과 창작적개성(2)」, 『조선예술』, 1996년 6월호, 루계 474호(평양: 문예출판사, 1996), 15~17쪽.

1996.07.00. 김초옥, 「독특한 형상으로 인기있는 가극배우: 피바다가극단 인민배우 김영원 동무」, 『조선예술』, 1996년 7월호, 루계 475호(평양: 문예출판사, 1996), 49쪽.

1996.07.00. 함덕일, 「작곡가 리면상의 창작활동과 개성적특성: 음악 형식과 양상의 새로운 탐구(3)」, 『조선예술』, 1996년 7월호, 루계 475호(평양: 문예출판사, 1996), 18~19쪽.

1996.08.00. 「흠모의 주제가: 가극혁명의 나날에」, 『조선예술』, 1996년 8월호, 루계 476호(평양: 문예출판사, 1996), 4~5쪽.

1996.10.00. 「정치적생명을 안겨주신 위대한 사랑: 가극혁명의 나날에」, 『조선예술』, 1996년 10월호, 루계 478호(평양: 문예출판사, 1996), 5쪽.

1996.10.00. 김은하, 「혁명가극 《꽃파는 처녀》의 달밤장면과 꿈장면은 명무용장면」, 『조선예술』, 1996년 10월호, 루계 478호(평양: 문예출판사, 1996), 16~17쪽.

1996.10.00. 평양음악무용단 일본 방문공연(10월초~30일).

1996.11.00. 「뜻깊은 대본수여식: 가극혁명의 나날에」, 『조선예술』, 1996년 10월호, 루계 478호(평양: 문예출판사, 1996), 16~17쪽.

1997.00.00.	가극 〈혁명의 승리가 보인다〉(피바다가극단) 김정숙동지 80돐 기념 창작.
1997.01.22.	제7차 2.16예술상 개인경연(평양대극장, 윤이상음악당, 평양극장, 모란봉극장).
1997.02.00.	조선인민군 제26차 군무자축전(예술선전대, 평양).
1997.02.07.	전국농업근로자예술축전(평양).
1997.03.00.	김수조, 「《피바다》는 《피바다》이지 《꽃바다》가 아니다」, 『조선예술』, 1997년 3월호, 루계 483호(평양: 문예출판사, 1997), 29쪽.
1997.05.00.	피바다가극단 중국방문 전설무용극 〈봉선화〉 공연.
1997.06.19.	김정일 〈혁명과 건설에서 주체성과 민족성을 고수할데 대하여〉 발표. 사회주의와 주체성을 강조하는 민족주의의 공통성을 강조하면서 현대 국제사회에서 민족주의의 필요성과 중요성을 강조. 민족유산계승의 중요성을 언급하며 허무주의와 복고주의 배격을 강조. 그리고 민족유산에 대해 민족적립장과 계급적 입장, 역사주의적 원칙과 현대성의 원칙을 옳게 결합시켜 낡은 것, 사회주의에 맞지 않는 것은 버리고 진보적이고 인민적인 것을 내세우고 발전시킬 것을 요구.
1997.08.30.	연중흡, 「세계최초의 음악총보인 우리 나라 정간식악보」, 『음악세계』, 루계 21호(평양: 윤이상음악연구소, 1997), 55~57쪽.
1997.09.00.	김태연, 「죽관악기의 독특한 음색」, 『조선예술』, 1997년 9월호, 루계 489호(평양: 문예출판사, 1997), 58~59쪽.
1997.09.00.	주근용, 「우리 나라 민족음악예술에 대하여 수록한 악서 『악학궤범』의 창제와 그것이 민족음악예술발전에 남긴 공적에 대하여」, 『조선예술』, 1997년 9월호, 루계 489호(평양: 문예출판사, 1997), 60~61쪽.
1997.09.00.	평양학생소년예술단 몽골 방문공연.
1997.10.00.	남희철, 「정간악보의 시가와 속도에 대하여(1)」, 『조선예술』, 1997년 10월호, 루계 490호(평양: 문예출판사, 1997), 55~58쪽.
1997.10.00.	리차윤, 「우리나라 고악보유산과 그의 음악사적의의(1)」, 『조선예술』, 1997년 10월호, 루계 490호(평양: 문예출판사, 1997), 52~54쪽.
1997.10.08.	당중앙위와 중앙군사위 김정일 당총비서 공식추대 선포.
1997.11.00.	남희철, 「정간악보의 시가와 속도에 대하여(2)」, 『조선예술』, 1997년 11월호, 루계 491호(평양: 문예출판사, 1997), 47~51쪽.
1997.11.00.	리차윤, 「우리 나라 고악보유산과 그의 음악사적의의(2)」, 『조선예술』, 1997년 11월호, 루계 491호(평양: 문예출판사, 1997), 52~53쪽.
1997.11.18.	제16회 윤이상음악회 개막(~11월 20일, 윤이상음악당).
1997.12.00.	조성대, 「가극연출가는 배우가 생활적인 연기를 하도록 이끌어주어야 한다」, 『조선예술』, 1997년 12월호, 루계 492호(평양: 문예출판사, 1997), 45~48쪽.
1998.00.00.	전국인민예술축전.

1998.00.00.	조선인민군 제27차 군무자예술축전.

1998.00.00.　조선인민군 제27차 군무자예술축전.

1998.00.00.　조선인민군공훈합창단이 조선인민군협주단에서 독립.

1998.02.00.　제8차 2.16예술상 개인경연(평양대극장, 모란봉극장).

1998.03.00.　「《꿈속에 나오는것은 론리에 맞지 않아도 됩니다》: 가극혁명의 나날에」, 『조선예술』, 1998년 3월호, 루계 495호(평양: 문예출판사, 1998), 5~6쪽.

1998.04.00.　조선인민군 제1차 군인가족예술소조경연.

1998.05.00.　「인물성격의 본색을 찾아주시여: 기극혁명의 나날에」, 『조선예술』, 1998년 5월호, 루계 497호(평양: 문예출판사, 1998), 5~7쪽. 민족가극 〈춘향전〉(1988)의 월매, 향단, 방자가 시대적 미감에 맞는 인물로 형상되는 창조과정을 서술.

1998.06.00.　황진철, 「죽관악기연주에서 좋은 소리를 얻기 위한 주법적기초」, 『조선예술』, 1998년 6월호, 루계 498호(평양: 문예출판사, 1998), 70~71쪽.

1998.08.00.　박영호, 「관현악 《청산벌에 풍년이 왔네》에 적용된 복성수법」, 『조선예술』, 1998년 8월호, 루계 500호(평양: 문예출판사, 1998), 78~80쪽.

1998.08.13.　국립민족예술단 중국 방문공연.

1998.08.20.　김최원, 「비제의 생애와 창작로정」, 『음악세계』, 루계 24호(평양: 윤이상음악연구소, 1998), 105~110쪽. 인민생활 장면을 중요하게 다뤄 인민을 중요하게 다룬 사실주의 작품으로 비제의 가극 〈카르멘〉과 〈아를루의 녀인〉(〈아를의 여인〉)을 높이 평가.

1998.08.20.　박영호, 「비제의 가극 《카르멘》에 대하여」, 『음악세계』, 루계 24호(평양: 윤이상음악연구소, 1998), 112~117쪽.

1998.08.20.　박은희, 「사색의 대담성과 혁신성으로 충만된 음악: 비제의 작품들을 놓고」, 『음악세계』, 루계 24호(평양: 윤이상음악연구소, 1998), 110~111쪽.

1998.08.20.　차승진, 「우리 나라 민요창법에서 롱성에 대하여(1)」, 『음악세계』, 루계 24호(평양: 윤이상음악연구소, 1998), 90~94쪽. 롱성은 목소리의 규칙적인 떨림으로 선률음을 위 또는 아래로 규칙적으로 흔들어내는 민요적인 떨림. 민요 대조식(평조, 솔라도레미)음계에 포함된 '도'와 '쏠'음은 안정음이면서 지향적 성격을 가져서 항상 대2도(장2도) 위로 '올리롱성'을 하며 '레'와 '라'음은 불안정음으로 안정음으로 해결되려는 인성(引性)으로 대2도 아래로 '내리롱성'을 함. 민요 소조식(계면조, 미솔라도레)음계에서는 '라'음과 '미'음들은 안정음으로 고른 떨림을 함. 그리고 굿거리장단이나 그와 속도가 비슷한 장단들에서는 16분소리표(16분음표) 하나에 1번씩, 양산도장단이나 그와 속도가 비슷한 장단들에서는 8분소리표 하나에 1번씩 떨어주는 규칙성을 가짐. 롱성은 크게 '얕은롱성'과 '깊은롱성'으로 구분하는데, 얕은롱성은 2도관계로 떨어주며 떨림의 방향에 따라 '2도올리롱성'과 '2도내리롱성', '얕고 고르로운 롱성'으로 나눔.

1998.10.15.　국립민족예술단 아시아예술축전(베이징) 참가공연.

1998.11.03.	남쪽 한겨레신문사와 한겨레통일문화재단, 북쪽 윤이상음악연구소 공동주최로 서울연주단(단장 최학래)이 참가하여 평양에서 제1회 윤이상통일음악회 개막과 첫 공연(~5일, 모란봉극장).
1998.11.04.	제1회 윤이상통일음악회 윤이상음악당에서 둘째날 공연.
1998.11.04.	제1회 윤이상통일음악회 행사로 인민문화궁전 원탁회의실에서 '윤이상음악연구토론회' 개최. 남쪽 학자로 노동은이 「윤이상의 삶과 예술」 발표. 북쪽 학자는 3명 발표하였는데, 리창구(윤이상음악연구소 명예연구사)가 「윤이상음악에서 주요음, 주요음향에서 나타나는 전통적인 민족음악요소」 발표.
1998.11.05.	제1회 윤이상통일음악회 윤이상음악당에서 폐막 공연.
1998.11.21.	만수대예술단 중국 방문 혁명가극 〈꽃파는 처녀〉 공연.
1999.00.00.	전국음악무용축전.
1999.00.00.	제9차 2.16예술상 개인경연(~6일, 모란봉극장).
1999.00.00.	혁명가극 〈어머님의 당부〉(국립연극단) 창조공연.
1999.01.00.	『조선예술』 1999년 1월호~3월호까지 3회에 걸쳐 박정남이 「배합관현악에서 목관악기의 편성법」을 연재.
1999.02.00.	리명숙, 「소해금독주곡 《능수버들》 연주형상에서 제기되는 몇가지 문제」, 『조선예술』, 1999년 2월호, 루계 506호(평양: 문예출판사, 1999), 55~57쪽.
1999.02.00.	조성대, 「가극연출가는 배우가 생활적인 연기를 하도록 이끌어주어야 한다」, 『조선예술』, 1999년 2월호, 루계 506호(평양: 문예출판사, 1999), 74~75쪽.
1999.03.00.	「《토벌》가」 를 부르신 사연」, 『조선예술』, 1999년 3월호, 루계 507호(평양: 문예출판사, 1999), 14~15쪽.
1999.03.00.	리명숙, 「소해금연주에서 장단성을 살리기 위한 활쓰기에 대하여」, 『조선예술』, 1999년 3월호, 루계 507호(평양: 문예출판사, 1999), 63~64쪽.
1999.03.12.	조선인민군 제2차 군인가족예술소조경연(~4월 1일).
1999.04.00.	「《이것이 혁명가극의 무대미술입니다》: 가극혁명의 나날에」, 『조선예술』, 1999년 4월호, 루계 508호(평양: 문예출판사, 1999), 25~26쪽.
1999.04.00.	「가극혁명의 새 시대를 펼치신 위대한 령도: 20세기와 주체예술(4)」, 『조선예술』, 1999년 4월호, 루계 508호(평양: 문예출판사, 1999), 20~23쪽.
1999.06.08.	피바다가극단 중국 방문공연.
1999.08.00.	「인민배우 박동실」, 『조선예술』, 1999년 8월호, 루계 512호(평양: 문예출판사, 1999), 53~54쪽.
1999.08.00.	려명희, 「절가는 통속가요의 기본형식」, 『조선예술』, 1999년 8월호, 루계 512호(평양: 문예출판사, 1999), 57~58쪽.
1999.08.18.	평양학생소년예술단 중국 방문공연.

1999.09.00. 우정혁, 「인류가극예술의 앞길을 밝혀준 불멸의 대강」, 『조선예술』, 1999년 9월
 호, 루계 513호(평양: 문예출판사, 1999), 3~4쪽. 김정일의 〈가극예술에 대하여〉
 발표 25돐을 맞아 소개.

1999.10.01. 전국근로자들의 민족음악무용소품경연.

1999.11.00. 김동운, 「항일혁명가요의 조식적특성」, 『조선예술』, 1999년 11월호, 루계 515호
 (평양: 문예출판사, 1999), 28~29쪽. 혁명가요가 가지고 있는 민족적 특성과 인
 민성, 통속성은 선율의 조식적 기조와 연결. 항일혁명가요의 조식은 절대다수
 가 5음계적 대조식. 첫째, 항일혁명투쟁이 진행된 혁명적 생활의 정서적 바탕이
 밝고 낙관적이며 필승의 신념이 넘쳤기 때문임. 둘째, 혁명가요가 인민성, 민족
 적 특성, 통속성을 창조의 기본원칙으로 삼았기 때문으로, 밝은 평조를 기본으
 로 한 조선 인민들의 조식적 사유의 특성에 맞게 전통적인 민요5음계조식에
 의거하였으며 20세기에 들어서면서 계몽가요를 비롯한 창가들에서 새롭게 형
 성되어 사회적으로 널리 자리 잡은 대조식을 취함. 셋째, 당시 일제의 악랄한
 책동으로 사회적으로 널리 유포되고 있던 비애와 탄식, 절망과 색정을 고취하
 는 퇴폐적인 유행가의 일본고유 음선법(陰旋法, 이동도식 '라시도미파')의 선율
 음조에 대처하기 위하여 밝은 성격의 대조적 음계 사용. 그리고 항일혁명가요
 의 기능화성조식으로서 갖는 대조적 특징은 첫째, 정격종지투(D–T, 딸림화음
 –으뜸화음)들이 보편적으로 이용(〈유격대행진곡〉, 〈결사전가〉, 〈녀성해방
 가〉), 둘째, 주3화음에 속하는 안정음들(Ⅰ, Ⅲ, Ⅴ)로 시작과 곡 전반에 선율적
 골격을 구성(〈조국광복회 10대강령가〉, 〈즐거운 무도곡〉), 셋째, 중간종지에서
 선률음이 길게 지속되면서 일정한 화음을 쓸 수 있도록 화성기능을 명백히 암
 시(〈꽃파는 처녀〉, 〈녀자투사가〉), 넷째, 선율진행에서 화성음들을 따라 연속진
 행으로 화음의 윤곽을 그려주는 것이 많음, 다섯째, 선율진행에서 화음들의 기
 능적 연결투가 뚜렷이 암시(〈적기가〉, 〈혁명의 길〉). 이러한 특징들은 비록 혁
 명가요의 선율이 5음계라고 해도 반주화성에서는 7음계조식의 화음들을 제한
 없이 쓸 수 있으며 울림에서 7음계음악의 색깔과 기능화성적 특징을 충분히
 나타낼 수 있게 함. 혁명가요들에는 변음사용이 아닌 7음계대조(〈총동원가〉)와
 6음계 구성의 7음계 색깔(〈혁명가〉)을 가진 가요들이 있으며, 이는 7음계대조
 를 받아들이는 데서도 비5음계적 계단을 점차적으로, 경과음과 같은 비화성음
 의 자격으로, 또는 두 계단 중 하나씩 인입하는 방법을 사용. 또 항일혁명가요
 에서는 평행조(나란한 조)를 기본으로 하는 '류동조식현상'이 나타남(〈응원가〉,
 〈인민주권가〉).

1999.12.00. 「가극 《금강산팔선녀》와 더불어 길이 전할 이야기」, 『조선예술』, 1999년 12월
 호, 루계 516호(평양: 문예출판사, 1999), 31쪽.

1999.12.00. 로상현, 「피아노연주에 민족장단을 구현하기 위한 몇가지 고찰」, 『조선예술』,

1999년 12월호, 루계 516호(평양: 문예출판사, 1999), 79~80쪽.

1999.12.00. 최삼숙, 「불후의 고전적명작 《꽃파는 처녀》의 연주형상에 대하여」, 『조선예술』, 1999년 12월호, 루계 516호(평양: 문예출판사, 1999), 24쪽.

2000.00.00. 생일 80돐을 맞아 민요독창가수 왕수복의 독창회(평양) 개최.

2000.01.00. 「은혜로운 품속에서 꽃펴난 음악적재능」, 『조선예술』, 2000년 1월호, 루계 517호(평양: 문예출판사, 2000), 27~28쪽. 민요가수인 인민배우 김진명에 대한 소개.

2000.02.00. 리룡주, 「가극관현악의 극음악적기능: 혁명가극 《밀림아 이야기하라》의 홍산골장면을 놓고」, 『조선예술』, 2000년 2월호, 루계 518호(평양: 문예출판사, 2000), 24~25쪽.

2000.03.00. 강정순, 「절가형식의 우수한 특성을 잘 살린 기념비적명곡: 관현악과 합창 《청산벌에 풍년이 왔네》에 대하여」, 『조선예술』, 2000년 3월호, 루계 519호(평양: 문예출판사, 2000), 24~25쪽.

2000.03.00. 김경애, 「혁명전사의 강의한 정신세계를 보여주는 세련된 음악형상」, 『조선예술』, 2000년 3월호, 루계 519호(평양: 문예출판사, 2000), 24~25쪽. 혁명가극 〈밀림아 이야기하라〉의 주제가 〈설레이는 밀림아 이야기하라〉에 대해 설명.

2000.03.30. 김동운, 「우리나라 근대음악에서 대소조식체계발생의 합법칙성」, 『음악세계』, 루계 28호(평양: 윤이상음악연구소, 2000), 65~67쪽. 대소조식체계(장단조)는 어느 특정한 민족음악에만 고유한 현상이 아니며 다양한 민족적 특성을 나타내면서 조식기능화성에 의거하는 모든 나라 음악에 공통으로 존재. 조선의 근대음악실천에서 조선민요조식에 기초하여 대소조식체계가 발생한 것은 사회역사적 변혁과 음악의 현대화가 함께한 합법칙적 현상. 이것은 첫째, 근대음악의 새로운 특징으로서 조식의 변화발전이 일어났기 때문이며 둘째, 조선민요조식 자체에 선율조식이면서도 대소조의 특징을 갖고 있었기 때문에 가능. 결국 조선민요 5음계조식과 서양의 7음계대소조가 서로 작용하면서 5음계적 대조와 소조가 생김. 근대화를 지향하던 사회역사적 전제에 토대하여 서양음악과의 교류 속에서 조선민요조식 발전의 결과로서 대소조체계가 발생. 조선민요조식과 대소조식체계의 유사점은 첫째, 대조와 소조처럼 평조와 계면조가 양극으로 성격적 경향성을 가짐, 둘째, 주음 위에 구성되는 주3화음(으뜸화음, Ⅰ도화음)에 의하여 대조(장3-단3)와 소조(단3-장3)가 구별되는 것처럼 주음의 위 또는 아래에 구성되는 기초3음렬에 의거하여 평조(장2-단3)와 계면조(단3-장2)가 규정, 셋째, 대조와 소조에서 주3화음을 이루는 음들이 안정음(Ⅰ, Ⅲ, Ⅴ음)으로 되고 나머지 음들이 불안정음으로 되는 것처럼 평조와 계면조에서도 주음과 그 위에 4도 또는 5도음이 안정음으로 되고 나머지 음들은 불안정음으로 된다

는 것, 넷째, 대조와 소조에 각각 3개씩의 주요계단이 있고 그 위에 구성되는 3개의 주요3화음(으뜸화음-Ⅰ, 버금딸림화음-Ⅳ, 딸림화음-Ⅴ)이 조식의 면모를 결정하는 것과 비슷하게 평조와 계면조에도 각각 3개의 기둥음(주음-Ⅰ, 간접지배음-Ⅳ, 지배음-Ⅴ)이 있고 3개의 기초3음렬(평조3음렬, 계면조3음렬, 중간3음렬-'장2-장2')이 조식의 면모를 결정, 다섯째, 대소조의 속음(딸림음-Ⅴ)과 하속음(버금딸림음-Ⅳ)이 두 방향에서 음들을 지배하는 것과 비슷하게 평조와 계면소에서도 지배음과 간접지배음이 주위의 음들을 지배. 본질적 차이점은 선율조식과 화성조식의 차이로서 첫째, 대조와 소조가 조식의 모든 법칙에서 화음과 화음기능관계를 기초로 하고 있다면 평조와 계면조는 선율음조적 관계를 특징짓는 3음렬을 기초, 둘째, 대소조가 7음계를 기본으로 하고 있다면 평조와 계면조는 5음계를 기본.

2000.03.30. 차승진,「우리나라 민요창법에서 굴림에 대하여」,『음악세계』, 루계 28호(평양: 윤이상음악연구소, 2000), 72~77쪽. 조선 민요에는 굴림이 많을 뿐 아니라 굴림을 떼여놓고는 민요를 잘 부른다고 할 수 없음. 그렇기 때문에 굴림기교들을 더 많이 찾아내어 창작과 가창실천에 구현해야 함. 굴림이란 노래를 아름답게 부르기 위하여 선률음을 가공하고 장식하여 내는 소리로서 선율이 흐르는 과정에 장식음이나 경과음, 보조적인 음들이 인입되면서 기본선율을 가공하여 주는 것. 굴림은 선율이 아래로 내리진행하거나 동도진행할 때 보조적인 음들이 인입되면서 이루어지게 되는데 그 형태는 매우 다양. 굴림은 선율의 모든 위치, 모든 계단에서 다 적용가능. 굴림은 크게 장식적 굴림과 선률적 굴림으로 구분. 1. 장식적 굴림은 하나의 선률음에 2개 또는 그 이상의 장식음을 붙여내는 소리. 장식적 굴림은 앞장식굴림과 뒤장식굴림으로 구분. 1) 앞장식굴림은 장식음들이 선률음 앞에 인입되면서 굴려주는 소리. 앞장식굴림은 굴림의 형태에 따라 규칙적인 앞장식굴림과 불규칙적인 앞장식굴림으로 구분. (1) 규칙적인 앞장식굴림은 모든 음에서 다 할 수 있으며 선률음 앞에 붙인 2개의 장식음들이 선률음 위치에서 시작하여 한 음 위 또는 한 음 아래로 규칙적으로 움직이면서 굴림을 형상. (2) 불규칙적인 앞장식굴림은 장단의 규칙성을 요구하지 않는 민요들 특히 무박자계통의 애조적이고 구성진 민요들과 긴 호흡을 요구하는 민요들에서 쓰이며 선률음 앞에 2개 이상의 장식음이 선률음과 서로 다른 위치에 붙으면서 굴림을 형성. 2) 뒤장식굴림은 장식음이 선률음 뒤에 인입되면서 굴려주는 소리로서 규칙적인 굴림형태로 항상 2개의 장식음이 선률에 뒤따르며 이루어짐. 2. 선률적굴림은 선률음을 굴림으로 형상하여 내는 소리로서, 굴림이 형성되는 하나의 선률음을 몇 개로 등분하고 거기에 민요적인 창법을 적용하여 굴려내는 소리. 이 선률적굴림은 3연음형태로 나타나므로 3연음적굴림으로도 부름. 모든 민요들에 자연스럽게 적용되고 있지만 특히 속도가 빠른 장단

의 민요들에서 세분화된 박자들(8분소리-8분음표가 연결된 박자들)은 많은 경
우 3연음적굴림으로 형상. 선율적 굴림은 속도가 늦은 장단에 의한 굴림과 속
도가 빠른 장단에 의한 굴림으로 구분. 1) 속도가 늦은 장단에 의한 굴림은 굿거
리장단 또는 그와 속도가 유사한 장단의 노래들에서 형성되는 굴림. 속도가
늦은 장단에 의한 굴림은 3연음적굴림과 창법들이 결합된 굴림마디로 구분.
(1) 3연음적굴림은 하나의 3연음을 굴림으로 형성하여 연주하는 창법으로 하나
의 선률음을 3연음으로 나누거나 이미 갈라놓은 3연음을 굴림으로 형성하여
연주하는 것. 3연음적굴림은 3연음의 첫 음에만 가사가 붙거나 앞의 선율과
이어지면서 가사가 붙지 않을 때 가능. 만약 선율이 3연음으로 갈라졌다 하더
라도 각 음에 가사가 들어가면 굴림창법을 사용하지 않음. (2) 창법들이 결합된
굴림마디는 여러 창법이 하나로 연결되면서 이루어지는 굴림으로서 채기와 굴
림, 롱성 등 여러 창법들이 3연음적굴림을 중심으로 하여 앞뒤로 이어져 하나의
형상기교를 이루는 창법. (2) 속도가 빠른 장단에 의한 굴림은 잦은모리장단
또는 그와 속도가 유사한 장단의 노래들에서 형성되는 창법. 점4분소리표(점4
분음표)를 하나의 단위로 하여 세 개로 동일하게 갈라진 선률음들은 대부분
3연음적굴림으로 형상.

2000.04.00.	「만강에서 불후의 고전적명작 혁명연극 《피바다》가 처음으로 상연되기까지」,『조선예술』, 2000년 4월호, 루계 520호(평양: 문예출판사, 2000), 8~9쪽.
2000.05.00.	「그이께서 익혀 주신 우리 식 발성법」,『조선예술』, 2000년 5월호, 루계 521호(평양: 문예출판사, 2000), 7~8쪽.
2000.05.00.	신동일,「무대극의 장과 장사이에 대한 연출작업」,『조선예술』, 2000년 5월호, 루계 521호(평양: 문예출판사, 2000), 65~66쪽. "피바다식 혁명가극"에서는 장과 장사이 공간이 철저하게 앞 장면 생활의 지속으로, 다음 장면의 연결다리로서 자기의 기능을 수행하면서 주로는 방창과 관현악으로 처리. 도는 무대회전, 장치물의 이동 등의 방법으로 하는 경우 전환에 요구되는 시간을 장치물의 이동 및 전환속도에 의해서 규정한 것이 아니라 주인공의 성격과 생활의 논리를 따라 규정.
2000.05.00.	최기정,「절가는 왜 인민음악의 기본형식으로 되는가」,『조선예술』, 2000년 5월호, 루계 521호(평양: 문예출판사, 2000), 21~22쪽. 절가는 인민에 의하여 발생 발전되어온 인민적인 음악형식이기 때문에 인민음악의 기본형식. 절가는 인민대중의 집단 노동동생활에서 나왔기 때문에 단순한 선율의 반복성을 특징으로 하면서 대구적인 형식(전렴과 후렴)을 바탕. 그리고 절가는 근로인민대중의 창조적 노동과정에서 발전완성. 형식은 기본이자 시초가 되는 1부분형식에서 전렴과 후렴 형태의 2부분형식으로 발전하고 나아가 3부분형식으로 변화발전.
2000.05.00.	한철수,「전기기타연주에서 민족적특성을 구현하기 위한 몇가지 주법에 대하

여」,『조선예술』, 2000년 5월호, 루계 521호(평양: 문예출판사, 2000), 57~59쪽.

2000.05.24. 평양 학생소년예술단 서울 방문공연(~30일). 예술의전당 오페라극장에서 공연 (26~28일).

2000.08.00. 최순영, 「진실한 예술적형상으로 혁명투쟁의 심오한 진리를 밝혀 준 불후의 고전적명작 《피바다》」,『조선예술』, 2000년 8월호, 루계 524호(평양: 문예출판 사, 2000), 17~18쪽.

2000.08.18. 조신 국립교향악난(난상 허이복) 서울 방문(~24일). KBS홀과 예술의전당 콘서 트홀 단독공연과 KBS교향악단과의 합동공연(20~22일).

2000.09.00. 김철웅, 「가야금독병창형식의 편성적특성」,『조선예술』, 2000년 9월호, 루계 525호(평양: 문예출판사, 2000), 31~32쪽.

2000.09.00. 조옥화, 「절가형식의 인민적특성」,『조선예술』, 2000년 9월호, 루계 525호(평양: 문예출판사, 2000), 63~64쪽. 절가형식이 인민적 특성을 갖는 첫 번째 까닭은 통속적이면서도 간결한 형식이라는 점. 통속적이며 간결한 특성은 1. 선율의 반복성에서 표현되며, 2. 선율의 단순한 구조형식(단순 1·2·3부분)에서 표현. 인민적 특성을 갖는 두 번째 까닭은 예술적으로 풍부하고 세련되고 완성된 형 식미를 갖고 있는 점.

2000.09.27. 조선·이탈리아 외무장관 회담과 문화 및 과학협조에 관한 협정 체결(로마).

2000.10.00. 백혜경, 「피아노연주에서 조선장단을 구현하기 위한 페달기법문제」,『조선예 술』, 2000년 10월호, 루계 526호(평양: 문예출판사, 2000), 60~61쪽.

2000.10.00. 심정록, 「음악에 대한 《형식주의》 리론의 발생과 그 변천」,『조선예술』, 2000년 10월호, 루계 526호(평양: 문예출판사, 2000), 62~63쪽. 한슬리크를 중심으로 '형 식주의' 음악이론을 모든 개념작용과 분리된 '순수주의'로 보고 그 반동성을 음 악역사를 서술하면서 비판.

2000.11.00. 「《가극배우가 되려면 춤을 출줄 알아야 합니다.》: 가극혁명의 나날에」,『조선예 술』, 2000년 11월호, 루계 527호(평양: 문예출판사, 2000), 12~13쪽.

2000.11.00. 「대단히 훌륭하고 완전히 성공적인 공연」,『조선예술』, 2000년 11월호, 루계 527 호(평양: 문예출판사, 2000), 68~69쪽. 2000년 8월 20일부터 3일간 서울에서 열렸 던 북한 국립교향악단의 공연에 대한 남쪽 음악관계자들의 평을 소개.

2000.11.00. 신동일, 「무대극연출에서의 장면과 단위」,『조선예술』, 2000년 11월호, 루계 527 호(평양: 문예출판사, 2000), 53~54쪽. 연출작업은 극구성의 기본단위인 장면을 단위로 해서 진행해야 하며, 장면은 개별적인 생활단면인 단위로 구분해서 작 업. 장면은 극조직에서 상대적으로 완성된 하나의 사건을 전제로 하고 있으며 하나의 기본과제를 안고 있어야 함. 그리고 구조적측면에서 보면 가장 작게 나눌 수 있는 부분은 단위인데, 단위구분은 일반적으로 등장하는 인물들의 생 활토막에 기초. 혁명가극 〈피바다〉의 제1장은 주인공어머니의 집 장면과 〈피

바다〉장면, 백두산장면 등 여러 개의 장면으로 하나의 장이 구성. 그리고 주인
공어머니의 집 장면은 원남이와 갑순이가 범벅을 먹는 생활장면으로서 그 자체
가 하나의 단위로 구성. 이 장면을 단위의 한계를 벗어나 장면으로서의 위치와
몫을 가지고 장면의 기본과제에 복종되고 있는 생활세부로 평가.

2000.11.00. 심정록,「음악에 대한 《순수주의》 리론의 반동성」,『조선예술』, 2000년 11월호,
루계 527호(평양: 문예출판사, 2000), 77~78쪽. 순수주의 이론의 하나로 한슬리
크의 '형식주의'음악의 반동성을 서술. 첫째, 음악 발생발전의 합법칙적 과정을
거부했는데, 음악이 시대적 역사적 환경과 맺는 관계를 거부하고 성악으로부터
태어난 기악음악만을 절대화. 둘째, 음악의 본성과 그 사명과 역할에 대해 왜곡
했는데, 인간의 자주위업 실현을 위한 감정과 정서의 표현 특성을 거부하고
음악이 신의 의지로서의 '관념'을 알게 한다는 역할을 강조. 셋째, 음악의 내용
과 형식에 관해 왜곡했는데, 음악의 내용을 가사나 제목 등의 도움 없이 표현수
단으로서 음 자체가 내용이 된다고 주장하고 음악의 형식을 인간과 현실로부터
떨어진 것으로 보며 내용에 대한 형식의 우월성을 강조. 넷째, 음악의 실천에
관해 왜곡했는데, 음악창작을 초자연적인 '형식'으로 되어 있는 '선률'을 발견하
여 기록하는 행위로 보며 초자연적인 신의 의지로서의 '관념'을 느끼는 감상을
'미적감상'으로 평가.

2000.11.00. 조옥화,「성악음악의 절가적특성」,『조선예술』, 2000년 11월호, 루계 527호(평
양: 문예출판사, 2000), 60~61쪽. 첫째, 성악음악이 대부분 절가형식으로 창조되
고 있으며 절가형식의 가요가 아닌 경우에도 절가형식의 우수한 특성을 잘 살
리고 있음. 둘째, 성악음악의 연주형식에서도 절가형식적 특성을 훌륭히 구현.

2000.12.00. 심정록,「음악에 대한 《형식주의》 리론의 세계관적기초」,『조선예술』, 2000년 12
월호, 루계 528호(평양: 문예출판사, 2000), 59~60쪽. 형식주의 이론들이 현대부
르죠아계급의 요구와 이익을 반영하여 나온 현대부르죠아 반동철학들을 세계
관적 기초로 하고 있다고 봄. 그리고 여기에 신앙사상과 신비사상을 결합하여
음악을 왜곡한 이론으로 평가. 순수주의이론인 한슬리크의 '음악미론'은 관념
론을 기초로 신비사상, 신앙사상이 결부된 형태, 에네르게티크이론(에너지설)
인 모져의 '음악미학'은 실증주의를 기초로 신앙사상을 결부된 형태, 음악적 시
간이론인 노무라 요시오의 '음악미학'은 '인간철학'인 실존주의를 기초로 신비
사상, 신앙사상, 종교사상이 결부된 형태로 파악.

2000.12.00. 조옥화,「기악음악의 절가적특성」,『조선예술』, 2000년 12월호, 루계 528호(평
양: 문예출판사, 2000), 53~54쪽. 기악음악이 인민적인 절가의 구성 원리를 도입
하여 명곡과 민요의 선율을 다양한 기악적 표현수법으로 여러 번 반복심화시
킴. 그럼으로써 작품의 형상적 내용을 풍만하게 표현하고 기악작품에 대한 이
해를 쉽게 함. 그리고 기악음악인 경우에도 선율이 가창성을 가지는데, 이런

특성을 살려 절가가 가지는 선율적 본성을 그대로 구현. 지난 시기 기악음악은 주제선율의 각을 떠서 이러저러한 선율의 단편들을 무질서하고 조잡하게 엮어 놓음. 그럼으로써 원곡의 선율을 알아 볼 수 없게 하고 그 선율미를 훌륭히 살릴 수 없게 하였음. 하지만 조선의 음악은 절가의 선율을 완결된 형태로 끌고 나가면서 거기에 정서적 및 력도적, 조식적, 리듬화성적 변화들을 조성하여 형상을 심화시켜 나감으로써 선율성을 풍부화.

2000.12.15. 종련의 금강산가극단(명예단장 홍령월)이 서울 리틀엔젤스 예술회관에서 공연.

참고자료

1. 북한 자료

1) 일반도서

(1) 사전 · 일지

『문학예술사전』(평양: 과학백과사전출판사, 1972).

『전자사전프로그람 (조선대백과사전)』(2001~2005 백과사전출판사 · 2001~2005 삼일포정보센터).

『조선말대사전(1)』(평양: 사회과학출판사, 1992).

『조선말대사전(2)』(평양: 사회과학출판사, 1992).

김덕균 · 김득청 엮음, 『조선민족음악가사전(상)』(연길: 연변대학출판사, 1998).

사회과학원 주체문학연구소, 『문학예술사전(상)』(평양: 과학백과사전종합출판사, 1988).

_____, 『문학예술사전(중)』(평양: 과학백과사전종합출판사, 1991).

_____, 『문학예술사전(하)』(평양: 과학백과사전종합출판사, 1993).

엘. 찌모페예브 · 엔. 웬그로브 지음, 최철윤 옮김, 『문예소사전』(평양: 조쏘출판사, 1958).

『해방후 10년 일지: 1945~1955』(평양: 조선중앙통신사, 1955).

사회과학원 력사연구소, 『조선전사: 년표2』(평양: 과학백과사전종합출판사, 1991).

(2) 음반 · 영상

〈불후의 고전적명작 《피바다》 중에서 혁명가극 《피바다》 1: 조선의 노래 15집〉, KM—C—115(광명음악사, 1993).

〈불후의 고전적명작 《피바다》 중에서 혁명가극 《피바다》 2: 조선의 노래 16집〉, KM—C—116(광명음악사, 1993).

〈불후의 고전적명작 《피바다》 중에서 혁명가극 《피바다》 3: 조선의 노래 17집〉, KM—C—117(광명음악사, 1993).

〈불후의 고전적명작 《피바다》 중에서 혁명가극 《피바다》 4: 조선의 노래 18집〉, KM—C—118(광명음악사, 1993).

국립민족예술극장, 〈북한창극 춘향전(1964.07.06) CD1—3〉, NSC—159(서울: 신나라, 2006).

조선예술영화촬영소 백두산창작단, 〈예술영화 피바다(1969) 1부, 2부: 비디오테이프〉(평양: 목란비데오, 2006).

평양예술단, 〈민족가극 춘향전(일본공연, 주최 일본조선문화교류협회, 후원 NHK · 朝日新聞社): 비디오테이프〉(도쿄: 총련영화, 1990).

_____, 〈민족가극 춘향전(제13차 세계청년학생축전): 비디오테이프〉(평양: 룡남, 1989).

_____, 〈민족가극 춘향전: 비디오테이프〉(평양: 목란비데오, 연도미상).

피바다가극단, 〈불후의 고전적명작 《피바다》 중에서 혁명가극 피바다1: 비디오테이프〉, MV－1789(평양: 목란비데오, 2001).

_____, 〈불후의 고전적명작 《피바다》 중에서 혁명가극 피바다2: 비디오테이프〉, MV－1790(평양: 목란비데오, 2001).

(3) 대본 · 악보

「가극대본－불후의 고전적명작 《피바다》 중에서 혁명가극 《피바다》」, 『조선예술』, 1972년 1호, 루계 185호(1972), 23~57쪽.

「민족가극 춘향전(가극대본)」, 『조선예술』, 1989년 4호, 루계 388호(1989), 55~66쪽.

「불후의 고전적명작 《피바다》 중에서 혁명가극 《피바다》 노래를 따라배우자」, 『조선예술』, 1973년 1호, 루계 196호(1973), 34~37쪽.

「불후의 고전적명작 《피바다》 중에서 혁명가극 《피바다》 노래를 따라배우자」, 『조선예술』, 1973년 2호, 루계 197호(1973), 74~76쪽.

「불후의 고전적명작 《피바다》 중에서 혁명가극 《피바다》 노래를 따라배우자」, 『조선예술』, 1973년 3호, 루계 198호(1973), 48~51쪽.

「불후의 고전적명작 《피바다》 중에서 혁명가극 《피바다》 노래를 따라배우자」, 『조선예술』, 1973년 5호, 루계 200호(1973), 52~54쪽.

「불후의 고전적명작 《피바다》 중에서 혁명가극 《피바다》 노래를 따라배우자」, 『조선예술』, 1973년 6호, 루계 201호(1973), 35~37쪽.

「불후의 고전적명작 《피바다》 중에서 혁명가극 《피바다》 노래를 따라배우자」, 『조선예술』, 1973년 7호, 루계 202호(1973), 47~49쪽.

〈 《꽃파는 처녀》 근위대의 노래(악보)〉, 『조선예술』, 1975년 2호, 루계 220호(1975), 표지 3쪽.

〈 《피바다》 근위대의 노래(악보)〉, 『조선예술』, 1975년 1호, 루계 219호(1975), 표지 3쪽.

〈교향곡 피바다〉, 『조선음악전집 8』(평양: 문예출판사, 1991), 3~108쪽.

『5대혁명가극 노래집』(평양: 문학예술출판사, 2008).

『민족가극 춘향전 노래집』(평양: 문예출판사, 1989).

『민족가극 춘향전 종합총보』(평양: 문예출판사, 1991).

『불후의 고전적명작 《피바다》 중에서 혁명가극 피바다 총보』(평양: 문예출판사, 1972).

『불후의 고전적명작 《피바다》 중에서 혁명가극 《피바다》 종합총보』(평양: 문학예술출판사, 1992).

『불후의 고전적명작 《꽃파는 처녀》를 각색한 혁명가극 꽃파는 처녀 총보』(평양: 문예출판사, 1974).

『인민상계관작품 혁명가극 《당의 참된 딸》 종합총보』(평양: 문학예술종합출판사, 1994).

『조선노래대전집 삼일포 2.0(CD)』(조선콤퓨터쎈터 삼지연정보쎈터 · 문학예술출판사, 2004).

『조선노래대전집: 2판』(평양: 문학예술출판사, 2004).

『조선민족음악전집: 민요풍의 노래편 1』(평양: 예술교육출판사, 2000).

『혁명가극선곡집』(평양: 문예출판사, 1973).

(4) 연속간행물

『음악세계』(평양: 윤이상음악연구소 1992~2000).

『음악연구』(평양: 윤이상음악연구소 1988~1991).

『조선예술』(평양: 문예출판사, 1968~1992).

『조선예술』(평양: 문학예술종합출판사, 1992~2000).

『조선예술』(평양: 조선문학예술총동맹출판사, 1962~1968).

『조선예술』(평양: 조선예술사, 1956~1961).

『조선음악』(평양: 조선문학예술총동맹출판사, 1966~1967).

『조선음악년감』(평양: 문예출판사, 1985~1991).

『조선음악년감』(평양: 문학예술종합출판사, 1992~1993).

『조선중앙년감』(평양: 조선중앙통신사, 1949~2000).

(5) 단행본

『교원들에게 주는 참고자료2 〈교원용〉: 문예 전선에서의 반동적 이데올로기와의 투쟁을 강화하
　　　자』(평양: 교육도서출판사, 1956).

『문예 전선에 있어서의 반동적 부르죠아 사상에 반대하여: 자료집1』(평양 조선작가동맹출판사, 1956).

『문예 전선에 있어서의 반동적 부르죠아 사상에 반대하여: 자료집2』(평양 조선작가동맹출판사, 1956).

『문예 전선에 있어서의 반동적 부르죠아 사상을 반대하여3』(평양: 조선작가동맹출판사, 1958).

『위대한 주체사상의 빛발아래 개화발전한 항일혁명문학예술』(평양: 사회과학출판사, 1971).

『장편소설 피바다』(평양: 문예출판사, 1973).

강효순, 『성악기초지식: 대중음악총서9』(평양: 조선음악출판사, 1959).

김경희 · 림상호, 『《피바다》 식 혁명가극1: 주체음악총서(4)』(평양: 문예출판사, 1991).

김득청, 『주체적음악연주: 주체음악총서11』(평양: 문예출판사, 1992).

김정일, 『음악예술론』(평양: 조선로동당출판사, 1992).

김준규, 『《피바다》 식 가극의 방창에 관한 연구』(평양: 사회과학출판사, 1984).

김철우, 『김정일장군의 선군정치』(평양: 평양출판사, 2000).

김최원, 『《피바다》 식 혁명가극2: 주체음악총서(5)』(평양: 문예출판사, 1991).

김최원 · 강진 · 황지철 · 주문걸 · 조인규 · 현수웅, 『《피바다》 식 혁명가극리론: 친애하는 지도자
　　　김정일동지의 문예리론총서26』(평양: 문예출판사, 1985).

끄. 쓰. 쓰따니쓸라브쓰끼 지음, 최창엽 옮김, 『배우수업: 체험과정』상 · 하(평양: 국립출판사, 1954).

리령·문종상·문의영·정지수·박종성,『빛나는 우리 예술』(평양: 조선예술사, 1960).

리창구,『조선민요의 조식체계』(평양: 예술교육출판사, 1990).

리히림 외,『해방후 조선음악』(평양: 조선작곡가동맹중앙위원회, 1956).

리히림·함덕일·안종우·장흠일·리차윤·김득청,『해방후 조선음악』(평양: 문예출판사, 1979).

문성렵,『조선음악사 1』(평양: 과학백과사전종합출판사, 1988).

문성렵·박우영,『조선음악사 2』(평양: 과학백과사전종합출판사, 1990).

문하연·문종상,『조선음악사: 초판』(평양: 고등교육도서출판사, 1966).

박정남,『배합관현악 편성법』(평양: 문예출판사, 1990).

사회과학원 력사연구소,『조선전사16: 현대편－항일무장투쟁사1』(평양: 과학,백과사전출판사, 1981).

_____,『조선전사22: 현대편－항일무장투쟁사7』(평양: 과학,백과사전출판사, 1981).

_____,『조선전사24: 현대편－민주건설사2』(평양: 과학,백과사전출판사, 1981).

_____,『조선전사29: 현대편－사회주의건설사2』(평양: 과학,백과사전출판사, 1981).

_____,『조선전사30: 현대편－사회주의건설사3』(평양: 과학,백과사전출판사, 1982).

_____,『조선전사31: 현대편－사회주의건설사4』(평양: 과학,백과사전출판사, 1982).

_____,『조선전사32: 현대편－사회주의건설사5』(평양: 과학,백과사전출판사, 1982).

_____,『조선전사33: 현대편－사회주의건설사6』(평양: 과학,백과사전출판사, 1982).

사회과학원 문학연구소,『주체사상에 기초한 문예리론』(평양: 사회과학출판사, 1975).

송영,『백두산은 어데서나 보인다』(평양: 민주청년사, 1956).

안희열,『문학예술의 종류와 형태: 주체적문예리론연구(22)』(평양: 문학예술종합출판사, 1996).

전영률·김창호·강석희·강근조·리영환·고광섭,『조선통사(하)』(평양: 사회과학출판사, 1987).

정봉섭,『음악작품형식』(평양: 예술교육출판사, 1989).

조령출 윤색·주해,『춘향전: 조선고전문학선집41』(평양: 문예출판사, 1991).

조선로동당 중앙위원회 당력사연구소,『조선로동당력사』(평양: 조선로동당출판사, 2004).

최경수·김용세,『가극과 연극감상』(평양: 문예출판사, 1983).

한영애,『조선장단연구』(평양: 예술교육출판사, 1989).

한중모·정성무,『주체의 문예리론 연구』(평양: 사회과학출판사, 1983).

한효,『조선 연극사 개요』(평양: 국립출판사, 1956).

황민명,『음악기초리론(3판)』(평양: 2.16예술교육출판사, 2000).

황지철·김득청·현수웅,『20세기 문예부흥과 김정일5: 음악예술』(평양: 조선문학예술총동맹 중앙위원회, 2002).

황철 외,『생활과 무대』(평양: 국립출판사, 1956).

2) 논문

「《피바다》식 혁명가극 창작원칙을 철저히 구현하여 사상예술성이 높은 혁명가극을 창조하자:
　　　　문학예술부문 일군들과 한 담화, 1971년 10월 28일」, 김정일, 『김정일 선집2: 1970~1972』
　　　　(평양: 조선로동당출판사, 1993), 349~363쪽.

「1957년도 극장예술사업에서의 고귀한 경험」, 『조선예술』, 1957년 12호, 루계 16호(1957), 1~4쪽.

「가극 연출가 단기 강습 진행」, 『조선음악』, 1966년 7호, 루계 102호(1966), 30쪽.

「가극예술에 대하여: 문학예술부문 창작가들과 한 담화, 1974년 9월 4~6일」, 김정일, 『김정일
　　　　선집4: 1974』(평양: 조선로동당출판사, 1994), 289~455쪽.

「고전 음악의 발전을 위하여: 1954년 10월 음악 관계자 좌담회 회의록 발취」, 리히림 외, 『음악유
　　　　산계승의 제문제』(평양: 조선작곡가동맹중앙위원회, 1955), 23~37쪽.

「군중가요 현상모집 요강」, 『조선음악』, 1966년 9호, 루계 104호(1966), 7쪽.

「남조선 작가, 예술인들에게 보내는 호소문」, 『조선예술』, 1986년 6호, 루계 354호(1986), 33~35쪽.

「다부작예술영화 《민족과 운명》의 창작성과에 토대하여 문학예술건설에서 새로운 전환을 일으
　　　　키자: 문학예술부문 일군 및 창작가, 예술인들과 한 담화, 1992년 5월 23일」, 김정일,
　　　　『김정일 선집13: 1992.2~1994.12』(평양: 조선로동당출판사, 1998), 61~112쪽.

「다재다능의 기악명수 류대복」, 『조선음악명인전2』(평양: 윤이상음악연구소, 2000), 273~283쪽.

「당원들의 계급적 교양사업을 일층 강화할데 대하여: 조선로동당 중앙위원회 4월 전원회의 결정,
　　　　1955년 4월 1~4일」, 『북한관계사료집』30(과천: 국사편찬위원회, 1998), 615~630쪽.

「당의 유일사상교양에 이바지할 음악작품을 더 많이 창작하자: 문학예술부문 일군 및 작곡자들
　　　　앞에서 한 연설, 1967년 6월 7일」, 김정일, 『김정일 선집1: 1964~1969』(평양: 조선로동당
　　　　출판사, 1992), 205~217쪽.

「당의 전투력을 높여 사회주의 건설에서 새로운 전환을 일으키자: 조선로동당 중앙위원회 조직
　　　　지도부, 선전선동부 책임일군협의회에서 한 연설, 1978년 12월 25일」, 김정일, 『김정일
　　　　선집6: 1978~1980』(평양: 조선로동당출판사, 1995), 202~226쪽.

「당의 조직적사상적강화는 우리 승리의 기초: 조선로동당 중앙위원회 제5차전원회의에서 한 보
　　　　고, 1952년 12월 15일」, 김일성, 『김일성저작집7: 1952.1~1953.7』(평양: 조선로동당출판
　　　　사, 1980), 386~430쪽.

「독자여러분께 알립니다」, 『음악세계』, 1992년 봄호, 루계8호(1992), 116쪽.

「동맹일지」, 『조선음악』, 1966년 3호, 루계 98호(1966), 40쪽.

「뜻깊은 대본수여식」, 『조선예술』, 1996년 11호, 루계 479호(1996), 6~7쪽.

「몸소 이른새벽에」, 『조선예술』, 1991년 12호, 루계 420호(1991), 4~5쪽.

「무대예술작품창조에서 새로운 혁신: 문화예술부 무대예술지도국 부국장 최창일동무와 나눈 이
　　　　야기」, 『조선예술』, 1993년 5호, 루계 437호(1993), 17~18쪽.

「문학예술부문에서 당의 유일사상체계를 튼튼히 세울데 대하여: 문학예술부문 일군들앞에서 한

연설 1967년 5월 30일」, 김정일, 『주체혁명위업의 완성을 위하여1: 1964~1971』(평양: 조선로동당출판사, 1987), 24~29쪽.

「문학예술작품에 당의 유일사상을 구현하기 위한 사업을 실속있게 할데 대하여: 문학예술부문 책임일군들앞에서 한 연설, 1967년 8월 16일」, 김정일, 『김정일 선집1: 1964~1969』(평양: 조선로동당출판사, 1992), 298~305쪽.

「문학예술작품창작에서 혁명적인 전환을 일으킬데 대하여: 조선문학예술총동맹산하 창작가들의 사상투쟁회의에서 한 결론, 1972년 9월 6일」, 김정일, 『김정일 선집2: 1970~1972』(평양: 조선로동당출판사, 1993), 432~460쪽.

「문학예술총동맹의 임무에 대하여: 조선문학예술총동맹 중앙위원회 집행위원들앞에서 한 연설, 1961년 3월 4일」, 김일성, 『사회주의문학예술론』(평양: 조선로동당출판사, 1975), 178~189쪽.

「민족가극 《춘향전》 창조에서 이룩한 성과를 일반화하기 위한 주체적문예사상 연구모임」, 『조선음악년감 1990』(평양: 문예출판사, 1991), 358쪽.

「민족가극 《춘향전》 이 기념비적 걸작으로 창조되기까지」, 『조선예술』, 1989년 5호, 루계 389호(1989), 10~14쪽.

「민족악기에 양악기를 배합한 주체적관현악은 관현악발전에서 새시대를 열어놓은 위대한 력사적변혁」, 『조선예술』, 1974년 11 · 12호, 루계 218호(1974), 60~73쪽.

「백두산창작단의 창작솜씨를 따라 배우자: 불후의 고전적명작 《한 자위단원의 운명》 을 영화에 옮기는 과정에서 백두산창작단 창조집단이 이룩한 귀중한 경험」, 『조선예술』, 1971년 1호, 루계 174호(1971), 53~64쪽.

「불후의 고전적명작 《피바다》 를 영화로 완성하는데서 나서는 몇가지 문제: 영화예술부문 일군들과 한 담화, 1969년 9월 27일」, 김정일, 『김정일 선집1: 1964~1969』(평양: 조선로동당출판사, 1992), 479~494쪽.

「브 · 무라델리의 오페라 『위대한 친선』에 관한 전련맹공산당(볼세비끼) 중앙위원회 결정서」, 『문학예술』, 창간호(1948), 71~78쪽.

「사상사업에서 교조주의와 형식주의를 퇴치하고 주체를 확립할데 대하여: 당선전선동일군들앞에서 한 연설, 1955년 12월 28일」, 김일성, 『사회주의문학예술론』(평양: 조선로동당출판사, 1975), 68~95쪽.

「사진-가극 백두산의 녀대원」, 『조선예술』, 1969년 11호, 루계 160호(1969), 78~79쪽.

「사진과 글-민족가극 박씨부인전」, 『음악세계』, 루계 19호(1996), 16~21쪽.

「사진-민족가극 춘향전」, 『조선예술』, 1989년 4호, 루계 388호(1989), 25~35쪽.

「사진-예술영화 피바다(제1부)」, 『조선예술』, 1970년 1호, 루계 162호(1970), 77~84쪽.

「새로 나온 책-불후의 고전적명작 《피바다》 중에서 혁명가극 《피바다》 노래집」, 『조선예술』, 1972년 12호, 루계 195호(1972), 61쪽.

「생동하고 론리적인 세부형상의 명안」, 『조선예술』, 1989년 3호, 루계 387호(1989), 6~7쪽.

「서도민요의 명창 인민배우 김진명」, 장영철, 『조선음악명인전1』(평양: 윤이상음악연구소,

1998), 328~341쪽.

「영화예술론, 1973년 4월 11일」, 김정일, 『김정일 선집3: 1973』(평양: 조선로동당출판사, 1996),
　　　30~404쪽.

「우리나라 사회주의는 주체사상을 구현한 우리 식 사회주의이다: 조선로동당 중앙위원회 책임
　　　일군들앞에서 한 연설, 1990년 12월 27일」, 김정일, 『김정일 선집10: 1990』(평양: 조선로
　　　동당출판사, 1997), 471~510쪽.

「우리 당 문예로선을 옹호관철해나갈 불같은 일념을 안고」, 『조선예술』, 1991년 10호, 루계 418호
　　　(1991), 11~12쪽.

「우리 문학예술의 몇가지 문제에 대하여: 작가, 예술가들과 한 담화, 1951년 6월 30일」, 김일성,
　　　『사회주의문학예술론』(평양: 조선로동당출판사, 1975), 53~62쪽.

「우리 예술을 높은 수준에로 발전시키기 위하여: 세계청년학생예술축전에 참가하였던 예술인들
　　　앞에서 한 연설, 1951년 12월 12일」, 김일성, 『사회주의문학예술론』(평양: 조선로동당출
　　　판사, 1975), 63~67쪽.

「우리나라 사회주의제도에 대한 다함없는 송가: 《피바다》 식 가극예술이 낳은 또 하나의 새로운
　　　명작, 혁명가극 《금강산의 노래》 에 대하여」, 『조선예술』, 1973년 8호, 루계 203호(1973),
　　　28~32, 60쪽.

「월평」, 『조선음악』, 1967년 2호, 루계 109호(1967), 40쪽.

「위대한 령도자 김정일동지께서 무대예술부문과 미술부문 사업을 령도하신 주요일지(38회)」,
　　　『조선예술』, 1998년 3호, 루계 495호(1998), 15~16쪽.

「위대한 령도자 김정일동지께서 문학예술부문사업을 령도하신 주요일지(12회)」, 『조선예술』,
　　　1996년 3호, 루계 471호(1996), 16~17쪽.

「위대한 령도자 김정일동지께서 문학예술부문사업을 령도하신 주요일지(15회)」, 『조선예술』,
　　　1996년 6호, 루계 474호(1996), 12~13쪽.

「위대한 령도자 김정일동지께서 문학예술부문사업을 령도하신 주요일지(16회)」, 『조선예술』,
　　　1996년 7호, 루계 475호(1996), 12~13쪽.

「위대한 령도자 김정일동지께서 문학예술부문사업을 령도하신 주요일지(17회)」, 『조선예술』,
　　　1996년 8호, 루계 476호(1996), 9~10쪽.

「위대한 령도자 김정일동지께서 문학예술부문사업을 령도하신 주요일지(18회)」, 『조선예술』,
　　　1996년 9호, 루계 477호(1996), 12~13쪽.

「위대한 령도자 김정일동지께서 문학예술부문사업을 령도하신 주요일지(19회)」, 『조선예술』,
　　　1996년 10호, 루계 478호(1996), 22~23쪽.

「위대한 령도자 김정일동지께서 문학예술부문사업을 령도하신 주요일지(20회)」, 『조선예술』,
　　　1996년 11호, 루계 479호(1996), 17~18쪽.

「위대한 령도자 김정일동지께서 문학예술부문사업을 령도하신 주요일지(21회)」, 『조선예술』,
　　　1996년 12호, 루계 480호(1996), 19~20쪽.

「위대한 령도자 김정일동지께서 문학예술부문사업을 령도하신 주요일지(27회)」, 『조선예술』, 1997년 4호, 루계 484호(1997), 8~9쪽.

「위대한 수령 김일성동지께서 문학예술부문사업을 령도하신 주요일지(4월)」, 『조선예술』, 1995년 4호, 루계 460호(1995), 11~13쪽.

「위대한 수령 김일성동지께서 문학예술부문사업을 령도하신 주요일지(6월)」, 『조선예술』, 1995년 6호, 루계 462호(1995), 8~10쪽.

「위대한 수령 김일성동시께서 문학예술부문사업을 령도하신 주요일지(8월)」, 『조선예술』, 1995년 8호, 루계 464호(1995), 8~10쪽.

「위대한 수령 김일성동지께서 문학예술부문사업을 령도하신 주요일지(9월)」, 『조선예술』, 1995년 9호, 루계 465호(1995), 13~16쪽.

「위대한 수령 김일성동지께서 문학예술부문사업을 령도하신 주요일지(11월)」, 『조선예술』, 1995년 11호, 루계 467호(1995), 11~12쪽.

「위대한 수령 김일성동지께서 문학예술부문사업을 령도하신 주요일지(12월)」, 『조선예술』, 1995년 12호, 루계 468호(1995), 15~16쪽.

「은혜로운 당의 품속에서」, 『조선예술』, 1996년 2호, 루계470호(1996), 21~23쪽.

「음악극장소식: 8월의 극장무대」, 『조선음악』, 1966년 10호, 루계 105호(1966), 38쪽.

「음악예술론, 1991년 7월 17일」, 김정일, 『김정일 선집11: 1991.1~1991.7』(평양: 조선로동당출판사, 1997), 379~582쪽.

「음악으로 혁명과 건설을 령도하시는 위인」, 『로동신문』, 2004년 11월 9일, 2면.

「음악창작방향에 대하여: 창작가들과 한 담화, 1968년 10월 25일」, 김정일, 『김정일 선집1: 1964~1969』(평양: 조선로동당출판사, 1992), 400~408쪽.

「인물성격의 본색을 찾아주시여」, 『조선예술』, 1998년 5호, 루계 497호(1998), 5~7쪽.

「인민배우 박동실」, 『조선예술』, 1999년 8호, 루계 512호(1999), 53~54쪽.

「인민배우 안기옥의 음악활동」, 장영철, 『조선음악명인전1』(평양: 윤이상음악연구소, 1998), 279~288쪽.

「자료 3-박헌영의 비호 하에서 리승엽도당들이 감행한 반당적 반국가적 범죄적 행위와 허가이의 자살사건에 대하여: 전원회의 제6차 회의 결정서, 1953년 8월 5일~9일」, 『북한관계사료집 30』(과천: 국사편찬위원회, 1998), 386~396쪽.

「작가, 예술인들 속에서 당의 유일사상체계를 철저히 세울데 대하여: 당사상사업부문 및 문학예술부문 책임일군들과 한 담화, 1967년 7월 3일」, 김정일, 『김정일 선집1: 1964~1969』(평양: 조선로동당출판사, 1992), 274~286쪽.

「작가, 예술인들 속에서 혁명적 창작기풍과 생활기풍을 세울데 대하여: 조선로동당 중앙위원회 선전부 책임일군들 및 문학예술부문 일군들과 한 담화, 1987년 11월 30일」, 김정일, 『김정일 선집9: 1987~1989』(평양: 조선로동당출판사, 1997), 72~97쪽.

「정치적생명을 안겨주신 위대한 사랑」, 『조선예술』, 1996년 10호, 루계 478호(1996), 5쪽.

「제9차 4월의 봄 친선예술축전에 참가한 예술인들의 반향중에서」, 『조선예술』, 1991년 7호, 루계 415호(1991), 9쪽.

「조선민족제일주의정신을 높이 발양시키자: 조선로동당 중앙위원회 책임일군들앞에서 한 연설, 1989년 12월 28일」, 김정일, 『김정일 선집9: 1987~1989』(평양: 조선로동당출판사, 1997), 443~468쪽.

「조선인민군 최고사령관이신 김정일동지께서 혁명가극 《당의 참된 딸》 공연을 관람하시였다」, 『조선예술』, 1992년 12호, 루계 432호(1992), 4쪽.

「조선작곡가 동맹 연혁: 1955년 8월 현재」, 리히림 외, 『해방후 조선음악』(평양: 조선작곡가동맹 중앙위원회, 1956), 233~247쪽.

「주체사상에 대하여: 위대한 수령 김일성동지 탄생 70돐기념 전국주체사상토론회에 보낸 논문, 1982년 3월 31일」, 김정일, 『김정일 선집7: 1981~1983』(평양: 조선로동당출판사, 1996), 143~216쪽.

「주체적문학예술을 더욱 발전시키기 위하여: 전국문화예술인열성자대회 참가자들에게 보낸 서한, 1981년 3월 31일」, 김정일, 『김정일 선집7: 1981~1983』(평양: 조선로동당출판사, 1996), 42~54쪽.

「천리마시대에 맞는 문학예술을 창조하자: 작가, 작곡가, 영화부문일군들과 한 담화, 1960년 11월 27일」, 김일성, 『사회주의문학예술론』(평양: 조선로동당출판사, 1975), 160~177쪽.

「축하문: 조선문학예술총동맹 제6차대회 앞」, 『조선예술』, 1986년 6호, 루계 354호(1986), 4~5쪽.

「친애하는 지도자 김정일동지께서 민족가극 《춘향전》 창조사업을 지도하시면서 가르치심을 주시였다」, 『조선음악년감 1989』(평양: 문예출판사, 1990), 14~16쪽.

「친애하는 지도자 김정일동지께서 민족가극 《춘향전》 창조성원들과 한 담화 《민족가극 〈춘향전〉 창조에서 제기되는 몇가지 문제에 대하여》 를 발표하시였다」, 『조선음악년감 1989』(평양: 문예출판사, 1990), 13~14쪽.

「친애하는 지도자 김정일동지께서 민족가극 《춘향전》 과 관련하여 가르치심을 주시였다」, 『조선음악년감 1990』(평양: 문예출판사, 1991), 47~48쪽.

「혁명가극 《피바다》 공연의 높은 수준을 견지할데 대하여: 조선로동당 중앙위원회 선전선동부, 무대예술부문 책임일군들과 한 담화, 1979년 2월 22일」, 김정일, 『김정일 선집6: 1978~1980』(평양: 조선로동당출판사, 1996), 256~272쪽.

「혁명가극 《피바다》 는 우리 식의 새로운 가극: 혁명가극 《피바다》 창조성원들 앞에서 한 연설, 1971년 7월 17일」, 김정일, 『김정일 선집2: 1970~1972』(평양: 조선로동당출판사, 1993), 291~297쪽.

「혁명가극건설에서 이룩한 성과를 공고발전시킬데 대하여: 혁명가극건설에 관한 위대한 수령님의 문예사상 연구모임에서 한 결론, 1973년 3월 1일」, 김정일, 『김정일 선집3: 1973』(평양: 조선로동당출판사, 1996), 21~29쪽.

「혁명가극의 탄생을 예고한 뜻깊은 선언」, 『조선예술』, 1996년 1호, 루계 469호(1996), 13~14쪽.

「혁명과 건설에서 주체성과 민족성을 고수할데 대하여, 1997년 6월 19일」, 김정일, 『김정일 선집
 14: 1995~1999』(평양: 조선로동당출판사, 2000), 306~333쪽.

「혁명승리의 신심을 안겨주는 참된 교과서: 혁명가극 《꽃파는 처녀》에 대한 평양축전참가자들의
 반향」, 『조선예술』, 1989년 9호, 루계 393호(1989), 20~21쪽.

「혁명적문학예술작품창작에서 새로운 앙양을 일으키자: 문학예술부문 일군들과 한 담화, 1986년
 5월 17일」, 김정일, 『김정일 선집8: 1984~1986』(평양: 조선로동당출판사, 1998), 364~399쪽.

「혁명적문학예술창조에서의 빛나는 모범: 조선영화인동맹중앙위원회에서 예술영화 《피바다》(1
 부)에 대한 연구모임을 크게 가지었다」, 『조선예술』, 1970년 1호, 루계 162호(1970), 85~86쪽.

「혁명적이며 통속적인 노래를 많이 창작할데 대하여: 작곡가들과 한 담화, 1966년 4월 30일」,
 김일성, 『사회주의문학예술론』(평양: 조선로동당출판사, 1975), 403~413쪽.

「혁명적인 문학예술작품창작에 모든 힘을 집중하자: 문학예술부문 일군들앞에서 한 연설, 1964년
 12월 10일」, 김정일, 『김정일 선집1: 1964~1969』(평양: 조선로동당출판사, 1992), 45~60쪽.

「혁명투사의 전형창조에서 새 경지를 개척한 《피바다》식 혁명가극 《밀림아 이야기하라》에 대하
 여」, 『조선예술』, 1973년 9호, 루계 204호(1973), 51~62쪽.

「현정세와 우리 당의 과업: 조선로동당대표자회의에서 한 보고, 1966년 10월 5일」, 김일성, 『김일
 성 저작집20: 1965.11~1966.12』(평양: 조선로동당출판사, 1982), 376~469쪽.

강시종, 「주체적인 발성법의 본질에 대하여」, 『조선예술』, 1974년 1호, 루계 208호(1974), 121~123쪽.

강진, 「민족가극 《춘향전》에서의 극조직의 새로운 형상적 특성」, 『조선예술』, 1989년 5호, 루계
 389호(1989), 15~17쪽.

게·아쁘레쌴 지음, 리석홍 옮김, 「음악의 민족적 특수성에 관하여」, 리히림 외, 『음악유산계승
 의 제문제』(평양: 조선작곡가동맹중앙위원회, 1955), 135~144쪽.

게오르기·후보브 지음, 리백구 옮김, 「음악과 현대성: 쏘베트 음악 발전의 제과업」, 『음악유산
 계승의 제문제』(평양: 조선작곡가동맹중앙위원회, 1955), 170~202쪽.

고정옥, 「창극의 발전 과정과 그 인민성」, 『조선예술』, 1957년 11호, 루계15호(1957), 11~18쪽.

국립고전예술극장 조사연구실, 「조선 민족 악기 복구 개조를 위한 몇가지 문제」, 김강 외, 『무대
 예술의 가일층의 발전을 위하여』(평양: 국립출판사, 1955), 78~138쪽.

김경목, 「가극 《청년 근위대》 연기과정에서 얻은 나의 경험: 배우수기」, 『문학 예술과 계급성』(평
 양: 국립출판사, 1955), 107~115쪽.

김광수, 「좌담회 – 위대한 향도따라 35년: 영화 및 방송음악단 창작가, 예술인들과 나눈 이야기」,
 『조선예술』, 1993년 5호, 루계 437호(1993), 42~44쪽.

김기덕, 「음악 예술(기악) 분야에서 반사실주의적 경향들과의 투쟁을 계속 강화하자: 二월 二七
 일 성악 예술인 열성자 회의 보고 요지」, 황철 외, 『생활과 무대』(평양: 국립출판사, 1956),
 61~78쪽.

김기원, 「불멸의 기념비적명작 혁명가극 《피바다》의 어머니역을 창조하기까지」, 『조선예술』,
 1973년 9호, 루계 204호(1973), 117~120쪽.

김동규, 「만강에서의 연예공연: 항일 빨찌산 참가자들의 회상기」, 『조선음악』, 1967년 7호, 루계 114호(1967), 8~11쪽.

김명림, 「가사발음을 유순하게」, 『조선예술』, 1974년 5호, 루계 212호(1974), 116~117쪽.

김민혁, 「문학 예술 분야에서의 부르죠아 사상의 표현을 반대하여」, 『조선예술』, 1959년 2호, 루계 30호(1959), 31~35쪽.

김성철, 「음악에서 민족적 특성 구현 문제: 교향시곡 《향토》 를 중심으로」, 『조선음악』, 1966년 2호, 루계 98호(1966), 5~7쪽.

김순남, 「서양음악과 조선음악과의 차이」, 김순남 외, 『음악써-클원수첩: 군중문화총서 Ⅵ』(평양: 북조선직업총동맹군중문화부, 1949), 13~16쪽.

김완우, 「성악 예술의 사상 예술성을 더욱 제고시키자: 二월 二七일 성악 예술인 열성자 회의 보고 요지」, 황철 외, 『생활과 무대』(평양: 국립출판사, 1956), 43~60쪽.

김원균, 「뜨거운 은정」, 『조선예술』, 1988년 1호, 루계 373호(1988), 18~19쪽.

김일룡, 「연극과 가극: 민족가극 《해빛을 안고》 를 창조하고」, 『조선예술』, 1968년 12호, 루계 149호(1968), 105~107쪽.

김준도, 「사색과 독창성」, 『조선음악』, 1966년 3호, 루계 98호(1966), 4~5쪽.

김창석, 「조선 로동당에 의한 사회주의 사실주의 문학 예술의 발전」, 『조선예술』, 1959년 2호, 루계 30호(1959), 10~17쪽.

김창해·함원식, 「우리 식 민족가극예술의 기념비적걸작 민족가극 《춘향전》 에 대하여」, 『조선음악년감 1990』(평양: 문예출판사, 1991), 157~166쪽.

김초옥, 「가극혁명의 불길은 계속 타오른다: 피바다가극단을 찾아서」, 『조선예술』, 1995년 5호, 루계 461호(1995), 28~30쪽.

_____, 「독특한 형상으로 인기있는 가극배우: 피바다가극단 인민배우 김영원동무」, 『조선예술』, 1996년 7호, 루계 475호(1996), 49쪽.

김최원, 「가극 예술의 가일층의 발전을 위하여」, 『조선음악』, 1966년 6호, 루계 101호(1966), 14~17쪽.

김학문, 「창극 발전을 위한 길에서 제기되는 몇가지 문제」, 『조선예술』, 1957년 10호, 루계 14호(1957), 12~19쪽.

까·에쓰·쓰따니쓸라브쓰끼 지음, 김덕인 옮김, 「체험의 예술」, 황철 외, 『생활과 무대』(평양: 국립출판사, 1956), 119~131쪽.

남포시예술단, 「가극 《연풍호》 가 대작으로 되기까지」, 『조선예술』, 1986년 1호, 루계 349호(1986), 33~37쪽.

네보이쇼, 「인간의 참된 사랑을 진실하게 이야기해주는 가극이다」, 『조선예술』, 1989년 7호, 루계 391호(1989), 12쪽.

당중앙위 상무위원회, 「자료1-문학예술분야에서 부르죠아 사상과의 투쟁을 더욱 강화할데 대하여: 조선로동당 상무위원회 제11차 회의 결정, 1956년 1월 18일」, 『북한관계사료집 30』(과천: 국사편찬위원회, 1998), 819~828쪽.

라화일, 「해방후 10년간의 아동음악」, 리히림 외, 『해방후 조선음악』(평양: 조선작곡가동맹중앙위원회, 1956), 82~130쪽.

렴광식, 「당창건 50돐을 뜻깊게 장식한 10월의 공연무대: 조선로동당창건 50돐을 맞으며 각 예술단들에서 진행한 공연소식」, 『조선예술』, 1995년 11호, 루계 467호(1995), 23~25쪽.

류광호, 「립체적인 흐름식 무대미술의 새로운 경지에로: 민족가극 《춘향전》의 무대미술을 두고」, 『조선예술』, 1989년 5호, 루계 389호(1989), 33~34쪽.

류영옥, 「갑순역을 창조하던 뜻깊은 나날」, 『조선예술』, 1991년 7호, 루계 415호(1991), 44~45쪽.

_____, 「영원히 《갑순》이와 함께 살리라」, 『조선예술』, 1979년 7호, 루계 271호(1979), 9~10쪽.

류인호, 「《피바다》식 무용이 태여나던 때를 회고하며: 피바다극단 무용지도원 공훈배우 한은하동무와 나눈 이야기」, 『조선예술』, 1991년 7호, 루계 415호(1991), 46~47쪽.

류춘하, 「영광의 기념사진을 우러르며」, 『조선예술』, 1993년 2호, 루계 434호(1993), 29쪽.

리광엽, 「조선 바탕에 튼튼히 발을 붙이고」, 『조선음악』, 1966년 3호, 루계 98호(1966), 6~7쪽.

리동섭, 「언제나 연기를 진실하게」, 『조선예술』, 1993년 2호, 루계 434호(1993), 32쪽.

리 령, 「항일 빨찌산의 혁명적 연극의 고상한 사상－예술적 전통」, 『조선예술』, 1959년 4호, 루계 32호(1959), 26~29쪽.

리면상, 「음악동맹」, 『문학예술』, 2권 8호(1949), 91~98쪽.

리문일, 「민족예술의 화원을 아름답게 가꿔가는 미더운 창조집단: 평양예술단을 찾아서」, 『조선예술』, 1990년 3호, 루계 399호(1990), 16~18쪽.

_____, 「좌담회－주체예술의 화원을 활짝 꽃피워온 영광에 찬 20년을 더듬으며: 만수대예술단조직 20돐에 즈음하여 창작가, 예술인들과 함께」, 『조선예술』, 1989년 11호, 루계 395호(1989), 13~17쪽.

_____, 「혁명가극의 주인공으로 20년: 피바다가극단 인민배우 김기원동무」, 『조선예술』, 1991년 7호, 루계 415호(1991), 41쪽.

리인철, 「감정조직을 기본으로 하는 새로운 극작술을 창시하시여」, 『조선예술』, 1991년 7호, 루계 415호(1991), 42~43쪽.

리종성, 「해금 명수 류대복」, 『조선음악』, 1966년 3호, 루계 98호(1966), 20~21쪽.

리차윤, 「혁명의 위력한 무기－항일혁명가요」, 『조선음악』, 1967년 5 · 6호, 루계 112 · 113호(1967), 38~40쪽.

_____, 「혁명적이면서도 예술성이 높은 음악형상」, 『조선예술』, 1971년 5호, 루계 178호(1971), 31~35쪽.

리창구, 「우리 노래에서 민족적 특성에 대한 몇 가지 의견」, 『조선음악』, 1966년 2호, 루계 98호(1966), 8~9쪽.

리창섭, 「민요가수와 발성호흡」, 『조선예술』, 1988년 3호, 루계 375호(1988), 49~50쪽.

리히림, 「해방후 10년간의 조선 음악」, 리히림 외, 『해방후 조선음악』(평양: 조선작곡가동맹중앙위원회, 1956), 3~81쪽.

_____, 「해방후 조선 음악과 조선 인민의 음악 생활 준 쏘베트 음악의 영향」, 리히림 외, 『해방후 조선음악』(평양: 조선작곡가동맹중앙위원회, 1956), 248~256쪽.

림채강, 「좌담회-5대혁명가극의 주인공들과 함께」, 『조선예술』, 1986년 7호, 루계 355호(1986), 44~47쪽.

_____, 「주체적혁명가극발전의 새로운 전진: 혁명의 위대한 수령 김일성동지의 탄생 예순돐경축 전국음악무용예술축전을 보고」, 『조선예술』, 1972년 7호, 루계 191호(1972), 66~69쪽.

문의영, 「해방후 영화 예술의 발전」, 리령·문종상·문의영·정지수·박종성, 『빛나는 우리 예술』(평양: 조선예술사, 1960), 123~211쪽.

문종상, 「해방후 음악 예술의 발전」, 리령·문종상·문의영·정지수·박종성, 『빛나는 우리 예술』(평양: 조선예술사, 1960), 213~280쪽.

_____, 「해방후 조선 음악 창작 개관(Ⅱ)」, 『문화유산』, 1959년 6호(1959), 35~56쪽.

_____, 「혁명적인 음악 창작의 가일층의 앙양을 위하여」, 『조선음악』, 1966년 2호, 루계 97호(1966), 2~4쪽.

박동실, 「창극이 걸어온 길을 더듬어」, 『조선음악』, 1966년 5호, 루계 100호(1966), 26~27쪽.

박명선, 「가극무용으로 된 《사과풍년》」, 『조선예술』, 1993년 3호, 루계 435호(1993), 10~11쪽.

박재환, 「성악적공명의 과학적인 발성원리와 방법」, 『조선예술』, 1993년 12호, 루계 444호(1993), 48~50쪽.

_____, 「성악적목소리음색을 우리 식으로 구현하여야 한다」, 『조선예술』, 1996년 5호, 루계 473호(1996), 62쪽.

박영순, 「항일 유격대의 연극 활동에 대한 나의 회상」, 『조선예술』, 1959년 3호, 루계 31호(1959), 20~22쪽.

박예섭, 「《제》와 조식에 관한 약간한 고찰」, 『조선음악』, 1966년 3호, 루계 98호(1966), 32~34쪽.

박용자, 「《춘향전》을 농장원들 속에서 공연: 황북도 가무단의 농촌 순회공연」, 『조선음악』, 1966년 9호, 루계 104호(1966), 37쪽.

박윤경, 「불패의 생활력을 지닌 혁명가극 《피바다》: 혁명가극 《피바다》의 1,000회 공연에 즈음하여」, 『조선예술』, 1986년 2호, 루계 350호(1986), 58~59쪽.

_____, 「충성의 한길로 달려온 혁명가극 《피바다》의 창조자들」, 『조선예술』, 1979년 7호, 루계 271호(1979), 13~16쪽.

박은용, 「녀성혁명투사의 숭고한 형상: 민족가극 《무궁화꽃수건》을 보고」, 『조선음악』, 1966년 12호, 루계 107호(1966), 15~19쪽.

박진후, 「피바다가극단의 창립을 선포하시여」, 『조선예술』, 1991년 7호, 루계 415호(1991), 6~7쪽.

서태석, 「주체적인 배합관현악의 탄생과 그 형상적특성」, 『조선예술』, 1983년 7호, 루계 319호(1983), 34~39쪽.

석유균, 「충성의 꽃을 붉게 피워 가리라: 피바다가극단 예술인들을 찾아서」, 『조선예술』, 1974년 11·12호, 루계 218호(1974), 85~89쪽.

손유경, 「성악음악연주형상에서 우리 식 창법」, 『조선예술』, 1993년 11호, 루계 443호(1993), 54~55
 쪽.

_____, 「주체의 과학적인 발성법과 창법의 기술적요구」, 『조선예술』, 1996년 5호, 루계 473호
 (1996), 54~55쪽.

송덕상, 「민족적 특성은 어떻게 구현되는가」, 『조선음악』, 1966년 2호, 루계 98호(1966), 12~14쪽.

송석환, 「가극음악의 성격화문제: 민족가극 《해빛을 안고》 의 음악형상을 창조하고」, 『조선예술』,
 1968년 12호, 루계 149호(1968), 108~110쪽.

_____, 「혁명가극 《피바다》 에 깃든 불멸의 이야기」, 『조선예술』, 1986년 7호, 루계 355호(1986),
 6~10쪽.

송영복, 「오늘뿐아니라 먼 후날에도 불리워질 노래: 혁명가극 《꽃파는 처녀》 의 주제가 《해마다
 봄이 오면》 에 대하여」, 『조선예술』, 1989년 3호, 루계 387호(1975), 14~15쪽.

신불출, 「판소리와 창극에 관한 나의 견해」, 『조선예술』, 1957년 12호, 루계16호(1957), 13~15쪽.

신영철, 「민족 가극의 음악 양식을 확립하기 위하여」, 『조선음악』, 1966년 5호, 루계 100호(1966),
 12~14쪽.

심정록, 「음악에 대한 《순수주의》 리론의 반동성」, 『조선예술』, 2000년 11호, 루계 527호(2000),
 77~78쪽.

_____, 「음악에 대한 《형식주의》 리론의 발생과 그 변천」, 『조선예술』, 2000년 10호, 루계 526호
 (2000), 62~63쪽.

_____, 「음악에 대한 《형식주의》 리론의 세계관적기초」, 『조선예술』, 2000년 12호, 루계 528호
 (2000), 59~60쪽.

안기영, 「폭 넓고 다양하게」, 『조선음악』, 1966년 3호, 루계 98호(1966), 6쪽.

안병국, 「민족성악성음설정에서의 몇가지경험」, 『조선예술』, 1987년 2호, 루계 362호(1987), 66~68쪽.

안영일, 「연극에서의 항일 유격대 형상」, 『조선예술』, 1959년 4호, 루계 32호(1959), 30~32쪽.

_____, 「창극 발전을 저애하는 독단적 견해에 대하여」, 『조선예술』, 1957년 9호, 13호(1957), 7~14
 쪽.

안종우, 「《피바다》 식 가극이 개척한 독창적인 음악극작술의 특성」, 『조선예술』, 1975년 8호, 루계
 226호(1975), 38~44쪽.

엘 · 끄닛뻬르 지음, 리석홍 옮김, 「꼬쓰모뽈리찌즘을 반대하고 로씨야 민족적 쓰따일을 위하여」,
 리히림 외, 『음악유산계승의 제문제』(평양: 조선작곡가동맹중앙위원회, 1955), 145~151쪽.

오완국, 「《피바다》 식 가극의 주제령역을 넓혀나갈 웅대한 구상을 안으시고: 혁명가극 《금강산의
 노래》 에 깃든 불멸의 이야기중에서」, 『조선예술』, 1987년 1호, 루계 361호(1987), 16~18쪽.

원흥룡, 「민족적 특성에 대한 생각」, 『조선음악』, 1966년 3호, 루계 98호(1966), 2~4쪽.

임덕수, 「인물에 대한 깊은 탐구와 감정조직」, 『조선예술』, 1993년 2호, 루계 434호(1993), 30~31쪽.

조상선, 「선조들의 성악 유산을 계승발전시키자 1」, 『조선음악』, 1961년 8호, 루계 56호(1961),
 34~40쪽.

_____, 「선조들의 성악 유산을 계승발전시키자 2」, 『조선음악』, 1961년 9호, 루계 57호(1961), 35~41쪽.

조선음악가동맹 중앙위원회, 「사상성과 예술성이 완벽하게 결합된 혁명적이며 인민적인 가극예술의 빛나는 모범: 불후의 고전적명작 《피바다》에서 혁명적민족가극 《피바다》에 대하여」, 『조선예술』, 1971년 11호, 루계 183호(1971), 22~31쪽.

주영섭, 「국립 예술 극장 연혁: 1948년~1955년」, 리히림 외, 『해방후 조선음악』(평양: 조선작곡가동맹중앙위원회, 1956), 131~168쪽.

지영복, 「조선로동당원 강연옥의 빛나는 형상을 창조하는 길에서」, 『조선예술』, 1973년 10호, 루계 205호(1973), 64~67쪽.

최관형, 「민요를 아름답고 유순하게 부르도록」, 『조선예술』, 1980년 5호, 루계 281호(1980), 36~37쪽.

최석봉, 「안기옥과 그의 음악활동」, 『조선예술』, 1994년 8호, 루계 452호(1994), 63~64쪽.

최정대, 「민족성악 실천과 교육에서 해결되여야 할 문제」, 『조선예술』, 1986년 4호, 루계 352호(1986), 54~56쪽.

최창림, 「조선 음악가 동맹 중앙 위원회 제4차 전원 회의 확대 회의 진행」, 『조선음악』, 1966년 5호, 루계 100호(1966), 6~8쪽.

최창호, 「또하나의 《피바다》식 혁명가극창조에 깃든 어버이수령님의 뜨거운 사랑과 당의 끝없는 배려」, 『조선예술』, 1974년 7호, 루계 214호(1974), 69~72쪽.

편집부, 「가극 《카르멘》은 어떻게 세상에 나왔는가?」, 『조선음악』, 1966년 5호, 루계 100호(1966), 38~39쪽.

편집부, 「혁명적시대의 전투적음악예술」, 『조선음악』, 1966년 11호, 루계 106호(1966), 6~9쪽.

한경수, 「조선 로동당 중앙 위원회 상무 위원회 제11차회의 결정 《문학 예술 분야에서 반동적 부르죠아 사상과의 투쟁을 더욱 강화할 데 대하여》와 예술인들의 과업」, 『조선예술』, 1959년 1호, 루계 29호(1959), 42~49쪽.

한남용, 「해금속악기들을 완성시키는것은 주체적음악예술발전의 요구」, 『조선예술』, 1986년 6호, 루계 354호(1986), 47~49쪽.

한병각, 「지방예술활동: 1945년 1955년 8월」, 리히림 외, 『해방후 조선음악』(평양: 조선작곡가동맹중앙위원회, 1956), 191~220쪽.

한석교, 「혁명가극 《밀림아 이야기하라》에 깃든 불멸의 이야기」, 『조선예술』, 1986년 11호, 루계 359호(1986), 10~13쪽.

한응만, 「국립 민족 예술 극장 연혁」, 리히림 외, 『해방후 조선음악』(평양: 조선작곡가동맹중앙위원회, 1956), 169~190쪽.

_____, 「민족 예술 유산의 계승 발전의 길에서」, 신고송 외, 『무대예술과 사상성』(평양: 국립출판사, 1955), 111~136쪽.

한준길, 「나날이 썩어들어가는 남조선 음악」, 『조선음악』, 1967년 1호, 루계 108호(1967), 38~39쪽.

함덕일, 「귀중한 경험을 남긴 조선예술영화촬영소 관현악단과 합창단의 공연」, 『조선예술』, 1969년 12호, 루계 161호(1969), 39~41쪽.

_____, 「은혜로운 당의 품속에서(2)」, 『조선예술』, 1996년 3호, 루계471호(1996), 18~19쪽.

_____, 「은혜로운 당의 품속에서(3)」, 『조선예술』, 1996년 5호, 루계473호(1996), 27~29쪽.

홍국원, 「《피바다》 근위대의 붉은 기발을 높이 휘날리며」, 『조선예술』, 1974년 4호, 루계 211호(1974), 66~71쪽.

홍선화, 「혁명가극 《피바다》의 음악양상적특징」, 『조선예술』, 1993년 11호, 루계 443호(1993), 19~21쪽.

홍신곤, 「민족음악을 발전시키려는 일념에서」, 『조선음악』, 1966년 12호, 루계 107호(1966), 22~23쪽.

황병철, 「우리 식 민족가극발전의 새 시원을 열어놓은 본보기음악: 민족가극 《춘향전》의 음악형상을 놓고」, 『조선예술』, 1989년 5호, 루계 389호(1989), 34~36쪽.

황영남, 「충성의 열정으로 불타는 작곡가: 피바다가극단 작곡가 인민예술가 강기창동무」, 『조선예술』, 1996년 1호, 루계 469호(1996), 41쪽.

황학일, 「발성에서 우리 인민의 정서에 맞지 않는 소리를 어떻게 고칠것인가(1)」, 『조선예술』, 1995년 10호, 루계 466호(1995), 55~56쪽.

3) 기타

「청년동맹일군들의 경희극 《산울림》 실효모임」, 『조선중앙통신』, 2010년 6월 11일자, http://www.kcna.co.jp/calendar/2010/06/06－11/2010－0611－011.html, 검색일: 2011년 11월 5일.

2. 남한 자료

1) 일반도서

(1) 신문 · 사전 · 일지

『경향신문』, 1985년 9월 23일.

『경향신문』, 1988년 10월 27일.

『한겨레신문』, 1988년 10월 28일.

『북한용어 400선집』(서울: 연합뉴스, 1999).

동서문제연구소 엮음, 『북한인명사전』(서울: 중앙일보사, 1990).

편집국 엮음, 『음악대사전』(서울: 세광음악출판사, 1996).

한국예술종합학교 한국예술연구소 엮음, 『한국 작곡가 사전』(서울: 시공사, 1999).

Ulrich Michels 지음, 홍정수·조선우 엮음옮김, 『개정판 음악은이』(서울: 음악춘추사, 2002).

淺香 淳 編, 『標準 音樂辭典』(東京: 音樂之友社, 1989).

「〈부록3〉 북한 연표(1945~2007)」, 정영철 외, 『조선로동당의 역사학: 조선로동당사 비교연구』(서울: 선인, 2008), 309~540쪽.

편집부 엮음, 『잃어버린 산하: 북한 문화예술 자료집』(서울: 정음사, 1988).

한국예술연구소·세계종족무용연구소 엮음, 『북한 월간「조선예술」총목록과 색인』(서울: 한국예술종합학교 한국예술연구소, 2000).

(2) 단행본

구갑우·김기원·김성천·서영표·안병진·안현효·은수미·이강국·이건범·이명원·이병민·조형근·최현·황덕순, 『좌우파사전: 대한민국을 이해하는 두 개의 시선』(고양: 위즈덤하우스, 2010).

권오성·고방자·강영애·백일형·한영숙·이윤정·김현경·송민혜·김지연·최유이·이수연·송은도, 『북한음악의 이모저모』(서울: 민속원, 2001).

기시베 시게오(岸邊成雄)·요코미치 마리오(橫道萬里雄)·깃카와 에이시(吉川英史)·호시 아키라(星旭)·고이즈미 후미오(小泉文夫) 지음, 이지선 옮김, 『일본음악의 역사와 이론』(서울: 민속원, 2003).

김광선, 『디오니소스 제전에서 뮤지컬까지: 서양 음악극의 역사』(서울: 연극과인간, 2009).

김영운·김혜정·이진원, 『북녘 땅 우리 소리: 악보자료집』(서울: 민속원, 2007).

김연갑, 『북한아리랑 연구』(서울: 청송, 2002).

김홍인, 『개정증보판 음악의 기초이론: 이론과 실습』(서울: 수문당, 2009).

노동은, 『김순남 그 삶과 예술』(서울: 낭만음악사, 1992).

_____, 『노동은의 두번째 음악상자』(고양: 한국학술정보, 2001).

_____, 『노동은의 세 번째 음악상자』(파주: 한국학술정보, 2010).

노동은·김수현·천현식, 『북한 전통음악 연구』(안성: 중앙대학교 국악대학, 2005).

대니얼 J. 레비틴 지음, 장호연 옮김, 『뇌의 월츠: 세상에서 가장 아름다운 강박』(서울: 마티, 2008).

_____, 『호모 무지쿠스, 문명의 사운드트랙을 찾아서: 뇌, 진화, 인간의 본성 그리고 여섯 가지 노래』(서울: 마티, 2009).

레슬리 오레이 지음, 류연희 옮김, 『오페라의 역사』(서울: 동문선, 1997).

레오나르드 믈로디노프 지음, 김명남 옮김, 『"새로운" 무의식: 정신분석에서 뇌과학으로』(서울: 까치글방, 2013).

막스 베버 지음, 이건용 옮김, 『음악사회학』(서울: 민음사, 1993).

버트런드 러셀 지음, 서상복 옮김, 『러셀 서양철학사』(서울: 을유문화사, 2010).

서동만, 『북조선사회주의체제성립사: 1945~1961』(서울: 선인, 2005).

서우석 · 김광순 · 전지호 · 민경찬, 『1945년 이후 북한의 음악에 관한 연구』(서울: 서울대학교 사회과학연구소, 1989).

스테판 코올 지음, 여균동 옮김, 『리얼리즘의 역사와 이론』(서울: 한밭출판사, 1985).

스티븐 핑커 지음, 김한영 옮김, 『빈 서판: 인간은 본성을 타고 나는가』(서울: 사이언스북스, 2009).

에두아르트 한슬릭 지음, 대학음악저작연구회 옮김, 『음악미론』(서울: 삼호출판사, 1989).

엘렌 디사나야케 지음, 김한영 옮김, 『미학적 인간: 호모 에스테티쿠스』(고양: 위즈덤하우스, 2009).

이기봉, 『북의 문학과 예술인』(서울: 사사연, 1986).

이성천, 『음악통론과 그 실습』(서울: 음악예술사, 2001).

이영미, 『세시봉, 서태지와 트로트를 부르다』(서울: 두리미디어, 2011).

이영미 · 엄국천 · 윤중강 · 전정임 · 최유준 · 박영정 지음, 한국예술종합학교 한국예술연구소 엮음, 『남북한 공연예술의 대화: 춘향전과 초기 교류공연』(서울: 시공사 · 시공아트, 2003).

이우영, 『김정일 문예정책의 지속과 변화』(서울: 민족통일연구원, 1998).

이현주, 『북한음악과 주체철학』(서울: 민속원, 2006).

장기범 외, 『남북한 초 · 중등 음악과 교육과정 및 교과서 비교 · 분석 연구』(서울: 서울교육대학교 통일대비 교육과정 연구위원회, 2000).

장사훈 · 나인용 · 한상우, 『북한의 음악』(서울: 국토통일원 정책기획실, 1978).

전영선, 『고전소설의 역사적 전개와 남북한의 〈춘향전〉』(서울: 문학마을사, 2003).

정병호 · 이병옥 · 최동선, 『북한의 공연예술 II』(서울: 고려원, 1991).

정영철, 『김정일 리더십 연구』(서울: 선인, 2005).

존 M. 톰슨 지음, 김남섭 옮김, 『20세기 러시아 현대사』(서울: 사회평론, 2004).

칼 달하우스 지음, 조영주 · 주동률 옮김, 『음악미학』(서울: 이론과 실천, 1987).

쿠르트 작스 지음, 편집부 옮김, 『음악의 기원(하)』(서울: 삼호출판사, 1988).

한국비평문학회, 『북한 가극 · 연극 40년: 5대 성과작을 중심으로』(서울: 신원문화사, 1990).

한상우, 『북한 음악의 실상과 허상』(서울: 신원문화사, 1989).

허영한, 『마법의 성 오페라 이야기2』(서울: 심설당, 2008).

헬무트 알트리히터 지음, 최대희 옮김, 『소련 소사: 1917~1991』(서울: 창작과비평사, 1997).

홍정수 · 허영한 · 오희숙 · 이석원, 『음악학』(서울: 심설당, 2008).

황준연 · 신대철 · 권도희 · 성기련, 『북한의 전통음악』(서울: 서울대학교출판부, 2002).

Paul Creston 지음, 최동선 옮김, 『리듬 원리』(서울: 세광음악출판사, 1991).

2) 논문

(1) 일반논문

「국악과 양악의 차이: 주로 서양말과 우리말의 차이에 대해」, 이혜구,『한국음악서설』(서울: 서울
　　　대학교출판부, 1985), 425~429쪽.

「부록 6. 무라델리의 오페라 The Great Friendship 에 대하여: 1948년 2월 10일의 연방 공산당
　　　중앙위원회의 결의문」, 문성호,「소련의 음악정책과 사회주의 리얼리즘」,『낭만음악』,
　　　2001년 봄호, 13권 2호, 통권 50호(2001), 233~238쪽.

「부록: 도널드 E. 브라운의 인간 보편성 목록」, 스티븐 핑커 지음, 김한영 옮김,『빈 서판: 인간은
　　　본성을 타고 나는가』(서울: 사이언스북스, 2009), 761~767쪽.

「북한 중앙음악단체의 현황과 전망」, 노동은,『한국음악론』(고양: 한국학술정보, 2002), 480~534쪽.

「북한의 전통음악론」, 노동은,『한국근대음악사론』(파주: 한국학술정보, 2010), 207~248쪽.

「이면상」, 친일인명사전편찬위원회,『친일인명사전: 친일문제연구총서 인명편2』(서울: 민족문
　　　제연구소, 2009), 835~838쪽.

고방자,「북한 주체음악의 성격: 김정일의 '음악예술론'을 중심으로」, 권오성 외,『북한음악의
　　　이모저모』(서울: 민속원, 2001), 19~54쪽.

권도희,「북한의 민요 연구사 개관」,『동양음악』, 29집(2007), 217~240쪽.

권순종,「전통연희의 희곡적 수용 양상: 판소리의 창극화 과정과 남·북한의 창극〈춘향전〉을
　　　중심으로」, 남전극작포럼 엮음,『북한희곡선집』, 2(서울: 푸른사상사, 2004), 207~231쪽.

권오성,「난계 박연선생에 대한 북한 음악계의 평가에 대하여」,『한국음악연구』, 42집(2007),
　　　313~319쪽.

_____,「남북음악 공동 연구의 필요성 및 방안」,『남북문화예술연구』, 통권 1호(2007), 13~27쪽.

_____,「북한의 '조선음악사' 기술의 현황과 문제점」,『동양예술』, 3호(2001), 99~110쪽.

_____,「북한의 민족성악의 개념과 실제」,『이혜구박사구순기념 음악학논총』(서울: 이혜구학술
　　　상운영위원회, 1998), 27~44쪽.

_____,「판소리 발성법의 특성: 조상선의 글을 중심으로」,『국악원 논문집』, 17집(2008), 3~34쪽.

김기령,「한국 판소리의 가창적 특징」,『판소리연구』, 2집(1991), 37~47쪽.

김중현·엄국천,「북한 창극의 현대화 과정」,『중앙우수논문집』, 2집(서울: 중앙대학교 대학원,
　　　2000), 368~421쪽.

김지연,「북한자료센터 소장 음반 목록」,『한국음반학』, 20호(2010), 277~307쪽.

_____,「북한자료센터 소장 CD음반 목록」,『한국음악사학보』, 45집(2010), 435~466쪽.

노동은,「남북통일음악 발전계획」,『전통공연예술 진흥방안』, 94국악의 해 전통공연예술 진흥을
　　　위한 심포지움 발표문(1994. 11. 30), 47~92쪽.

_____,「남북한 음악교류의 역사와 전망」,『한국 음악문화의 역사와 과제』, 한국음악학학회
　　　2001 춘계학술대회 발표문(2001. 3. 24), 1~7쪽.

_____, 「북한 민족관현악, 그 소통과 혁신」, 『음악과문화』, 24호(2011), 5~45쪽.

_____, 「북한의 민족음악」, 노동은 · 이건용, 『민족음악론』(서울: 한길사, 1991), 353~454쪽.

_____, 「북한의 민족음악현황과 과제」, 『중앙음악 연구』, 3집(1992), 13~19쪽.

_____, 「북한의 음악문화」, 『실천문학』, 통권 14호(1990), 130~150쪽.

_____, 「북한의 전통음악론」, 『한국근대음악사론』(파주: 한국학술정보, 2010), 207~248쪽.

_____, 「북한중앙음악단체의 현황과 전망」, 『한국음악사학보』, 28집(2002), 65~122쪽.

_____, 「이건우의 삶과 예술」, 『음악과 민족』, 39호(2010), 107~146쪽.

노동은 · 송방송, 「북한의 음악」, 김문환 엮음, 『북한의 예술』(서울: 을유문화사, 1990), 89~200쪽.

문성호, 「소련의 음악정책과 사회주의 리얼리즘」, 『낭만음악』, 2001년 봄호, 13권 2호, 통권 50호 (2001), 125~243쪽.

민경찬, 「 《피바다》 식 혁명가극의 음악적 특징에 관한 연구」, 『한국음악사학보』, 28집(2002), 123~134쪽.

_____, 「북한 음악의 새로운 동향」, 『한국예술종합학교 논문집』, 3집(2000), 149~177쪽.

_____, 「북한의 '아리랑축전'과 음악」, 『민족무용』, 1호(2002), 93~111쪽.

_____, 「북한의 혁명가요와 일본의 노래」, 『한국음악사학보』, 20집(1998), 125~157쪽.

_____, 「음악 부문의 교류와 정부 · 민간 역할 분담 및 정책개발」, 『남북한 문화교류협력의 현황 과 과제』(서울: 한국문화정책개발원, 2000), 47~49쪽.

민병욱, 「민족가극 〈춘향전〉 연구」, 『한국문학논총』, 40집(2005), 403~436쪽.

박균열 · 성현영 · 양희천, 「북한의 학교 음악교육 변천」, 『통일전략』, 10권 3호(2010), 145~180쪽.

박순아, 「금강산가극단: 재일동포가 해외에서 유지한 한국전통음악문화」, 『음악과 문화』, 25호 (2011), 57~90쪽.

박은옥, 「중국과 한국에서의 북한 음악 연구」, 『남북문화예술연구』, 통권 5호(2009), 19~51쪽.

배인교, 「1950~1960년대 북한 전통 음악인들의 활동 양상 검토: 창극 관련 음악인을 중심으로」, 『판소리 연구』, 28집(2009), 137~169쪽.

_____, 「박연에 대한 북한 학계의 연구 성과와 평가」, 『한국음악 연구』, 48집(2010), 217~236쪽.

_____, 「북한 음악과 민족음악: 김정일 『음악예술론』을 중심으로」, 『남북문화예술연구』, 통권 8호(2011), 39~73쪽.

_____, 「북한 음악의 유형분류와 체계 연구」, 『남북문화예술연구』, 통권 6호(2010), 63~91쪽.

_____, 「북한 초기 음악계의 동향과 교성곡 〈압록강〉」, 남북문학예술연구회, 『북한 문학예술의 지형도 3: 해방기 북한 문학예술의 형성과 전개』(서울: 역락, 2012), 317~349쪽.

_____, 「북한의 민요식 노래와 민족장단」, 『우리 춤 연구』, 12집(2010), 147~180쪽.

백영제, 「예술발생의 생물학적 배경」, 박만준 외 지음, (사)부산민주항쟁기념사업회 부설 민주주 의사회연구소 엮음, 『사회생물학, 인간의 본성을 말하다』(부산: 산지니, 2010), 257~293쪽.

송명희, 「북한소설 『피바다』의 공산주의 인간학과 성숙의 플롯」, 『한국문학논총』, 제39집(2005), 89~115쪽.

송방송, 「북한의 주체사상과 민족음악」, 『한국음악사학보』, 21집(1998), 11~41쪽.

신대철, 「북한 민족음악의 실체(Ⅰ): 북한 문화예술론과 음악론의 흐름에 기초하여」, 『이화음악
　　　논집』, 3집(1999), 181~198쪽.

_____, 「통일문화 시각으로 본 북한의 민족음악」, 『통일문제 연구』, 12집(1995), 17~58쪽.

야마구치 오사무(山口修) 지음, 노동은 옮김, 「Ⅴ. 종족음악학방법」, 노동은 엮음, 『음악학』(안성:
　　　국악대학, 2001), 33~46쪽.

에릭 호른보스텔 · 쿠르트 작스, 「악기분류법」, 박미경 엮음옮김, 『탈脫 서양 중심의 음악학:
　　　종족음악학의 이론과 방법론1』(서울: 동아시아, 2000), 95~127쪽.

오금덕, 「북한의 주체음악 개황(槪況)」, 『한국음악사학보』, 19집(1997), 23~33쪽.

오희숙, 「11장 음악미학」, 홍정수 · 허영한 · 오희숙 · 이석원, 『음악학』(서울: 심설당, 2008),
　　　281~306쪽.

_____, 「제13장 음악사회학」, 홍정수 · 허영한 · 오희숙 · 이석원, 『음악학』(서울: 심설당, 2008),
　　　327~356쪽.

윤명원, 「남북한 음악용어의 비교」, 『한국전통음악학』, 1호(2000), 341~363쪽.

윤용식, 「남북한 춘향전 연구의 비교 고찰: 그 주제 및 가치 평가를 중심으로」, 『국어국문학』,
　　　116권(1996), 257~279쪽.

이건용, 「김순남 · 이건우의 가곡에 대한 양식적 검토」, 『낭만음악』, 창간호, 1988년 겨울호, 통권
　　　1호(서울: 낭만음악사, 1988), 6~36쪽.

이보형, 「박, 박자, 장단의 층위(層位)와 변이(變移)유형」, 『한국음악연구』, 40집(서울: 한국국악
　　　학회, 2006), 197~235쪽.

_____, 「장단의 여느리듬형에 나타난 한국음악의 박자구조연구: 원형태 성악곡을 중심으로」,
　　　『국악원 논문집』, 3집(서울: 국립국악원, 1996), 101~156쪽.

_____, 「전통음악의 양악보에서 장단주기박자와 강약주기박자」, 『한국음악연구』, 45집(2009),
　　　251~303쪽.

이성천, 「북한의 음악교육(1)」, 『국악과교육』, 11집(1993), 21~41쪽.

이소영, 「해방 후 남북한의 혼종적 음악하기」, 『한국민요학』, 29집(2010), 301~374쪽.

이수원, 「북한 음악을 통해 본 경제발전전략: 김정은 공식등장 이후 김정일이 관람한 공연을
　　　중심으로」, 『북한학보』, 36집 1호(2011), 177~212쪽.

이영미, 「〈피바다〉식 혁명가극의 특성과 서사적 성격」, 『논문집』, 4권(서울: 한국예술종합학교,
　　　2001), 119~137쪽.

_____, 「북한 민족가극 〈춘향전〉의 공연사적 위치와 특징」, 『공연문화연구』, 6(2003), 273~303쪽.

이춘길, 「60~70년대 북한 음악예술정책의 전개에 대한 고찰: 김정일의 음악부문 지도활동을 중
　　　심으로」, 『음악과민족』, 30호(2005), 261~280쪽.

_____, 「북한 음악론의 현 단계」, 『낭만음악』, 통권 22호(1994), 55~70쪽.

이현주, 「《꽃 파는 처녀》의 음악적 특성 연구」, 『남북문화예술연구』, 통권 6호(2010), 93~128쪽.

＿＿＿＿＿,「북한 음악의 정체성에 관한 연구」,『한국전통음악학』, 1호(2000), 185~220쪽.

＿＿＿＿＿,「북한 피바다식 혁명가극에 관한 소고」,『한국전통음악학』, 3호(2002), 381~402쪽.

임경화,「북한 노래의 탄생: 사회주의체제 형성기 인민가요 성립 고찰」,『북한연구학회보』, 15권 2호(2011), 327~352쪽.

장기범,「북한의 음악: 철학, 형식, 종류에 대한 고찰」,『음악교육 연구』, 19집(2000), 161~180쪽.

장대익,「사회생물학과 진화론적 환원주의」, 최재천·김환석·장대익·이정덕·전중환·이병훈·김동광·김세균,『사회생물학 대논쟁』(서울: 이음, 2011), 65~103쪽.

장사훈·나인용·한상우,「북한의 음악」, 김광현 엮음,『북한의 문화예술』(국토통일원, 1981), 267~367쪽.

전영선,「김정일 시대 통치스타일로서 '음악정치'」,『현대북한연구』, 제10권 1호(2007), 51~85쪽.

정종현,「피바다와 주체문예이론의 관련 양상: 이본(異本), 작자 및 통합화 과정을 중심으로」,『한국문학연구』, 제25권(2002), 343~362쪽.

조영주,「음악미학의 이해」,『음악과 민족』, 2호(1991), 16~28쪽.

천현식,「피바다식 혁명가극'과 감정훈련: '집단주의'와 '지도와 대중'을 중심으로」,『현대북한연구』, 13권 3호(2010), 201~240쪽.

＿＿＿＿＿,「노동은의 북한 음악 연구」, 강태구·강현정·김수현·김은영·장혜숙·조경자·천현식,『노동은과 민족음악, 그 길 함께 걷다』(서울: 민속원, 2006), 148~173쪽.

＿＿＿＿＿,「북한 음악 연구 성과 분석」,『현대북한연구』, 15권 2호(2012), 52~99쪽.

＿＿＿＿＿,「조선로동당의 문학예술사」, 정영철 외,『조선로동당의 역사학: 조선로동당사 비교연구』(서울: 선인, 2008), 169~216쪽.

최영애,「북한 음악과 사회주의적 사실주의」,『남북문화예술연구』, 통권 6호(2010), 169~193쪽.

타라 맥켈리스터 비얼 지음, 박미경 옮김,「판소리의 호흡과 발성에 관한 비교문화적 고찰」,『학술자료집1』(서울: 한국예술종합학교 연극원, 2000), 63~136쪽.

한동성·정영철 대담,「기획대담5: 문화와 사회생활」,『민족21』, 통권 81호, 2007년 12월호(2007), 160~175쪽.

한만영,「부록: 평양예술단의 두 가지 형태의 음악」,『민족음악학』, 7집(1985), 47~54쪽.

한상우,「노래보다 가사 전달 중시하는 음악」,『북한』, 3월호(1984), 통권 147호(1984), 78~85쪽.

한승호,「북한 은하수관현악단의 2010년〈설명절음악회〉공연 연구」,『북한학 연구』, 6권 1호(2010), 205~228쪽.

한영숙,「북한음악사」, 권오성 외,『북한음악의 이모저모』(서울: 민속원, 2001), 145~195쪽.

한영화,「북한의 전문 피아노 연주자 교육 연구」,『음악교육공학』, 6호(2007), 55~69쪽.

현재원,「북한 혁명가극에 나타난 가요형식과 극적 효과」,『북한문화연구』, 제2집(1995), 183~196쪽.

홍난파,「동서양음악의 비교」,『신동아』, 6권 6호(1936), 64~68쪽; 김수현·이수정 엮음,『한국근대음악기사자료집 권6: 잡지편(1936)』(서울: 민속원, 2008), 292~296쪽.

황성호,「작곡부문: 미증유의 결실이 주는 의미」,『문예연감: 1988년도판』(서울: 한국문화예술진

홍원, 1989), 132~139쪽.

F. E. 스파르쇼트 지음, 조영주 옮김, 「음악미학: 음악의 의미와 가치에 관한 철학」, 『음악학』, 1집(1988), 209~254쪽.

(2) 학위논문

김중현, 『북한 민족가극 춘향전 음악분석 연구: 제2장 사랑가를 중심으로』(중앙대학교 대학원 석사학위논문, 2002).

오양렬, 『남북한 문예정책의 비교연구』(성균관대학교 대학원 박사학위논문, 1998).

이수진, 『Belcanto 창법과 판소리 창법의 비교 연구: 호흡법을 중심으로』(경희대학교 대학원 석사학위논문, 1993).

이은영, 『소련의 음악이념과 음악양식과의 관계: 1932년~1953년을 중심으로』(서울대학교 대학원 석사학위논문, 1988).

이현주, 『북한 성악곡에 관한 연구: 북한민요를 중심으로』(단국대학교 대학원 석사학위논문, 2000).

＿＿＿, 『북한 음악의 변용과 철학사상적 근거』(영남대학교 대학원 박사학위논문, 2003).

채혜연, 『20세기 전반기 소련의 음악: 정치·사회적 격변기의 모더니즘과 사회주의 리얼리즘 음악』(서울대학교 대학원 박사학위논문, 2005).

천현식, 『북한 가극의 특성과 변화: 혁명가극에서 민족가극으로』(북한대학원대학교 박사학위논문, 2012).

＿＿＿, 『북한 음악 연구』(중앙대학교 대학원 석사학위논문, 2004).

3) 기타

'나각,' http://gugakisearch.naver.com/dbplus.naver?pkgid=201007130&query=%EB%82%98%EA%B0%81&id= 0000000492a2, 검색일: 2011년 11월 5일.

'호흡기관,' http://100.naver.com/100.nhn?type=image&media_id=566651&docid=20197, 검색일: 2011년 11월 5일.

'부비동(副鼻洞, 코곁굴, sinuses),' http://cafe.naver.com/7505coby/21, 검색일: 2011년 11월 5일.

찾아보기

용 어

책(단행본)

천현식(千賢植)

2004년 중앙대학교 한국음악학과에서 『북한음악연구』(이론 전공)로 석사학위를 받고 2012년 북한대학원대학교에서 『북한 가극의 특성과 변화: 혁명가극에서 민족가극으로』(사회문화언론 전공)로 박사학위를 받았다. 2006년부터 중앙대학교에서 시간강사로 음악이론을 가르치고 있으며 2012년 9월부터 북한대학원대학교에서 연구교수로 일하고 있다. 음악의 체계이론과 북한음악에 대해 관심이 있다.

지은 책으로는 『조선로동당의 역사학』(공저, 도서출판 선인, 2008), 『친일인명사전』(공저, 민족문제연구소, 2009) 등이 있으며, 논문으로는 「'피바다식 혁명가극'과 감정훈련: '집단주의'와 '지도와 대중'을 중심으로」, 「북한음악 연구성과 분석」등이 있다.